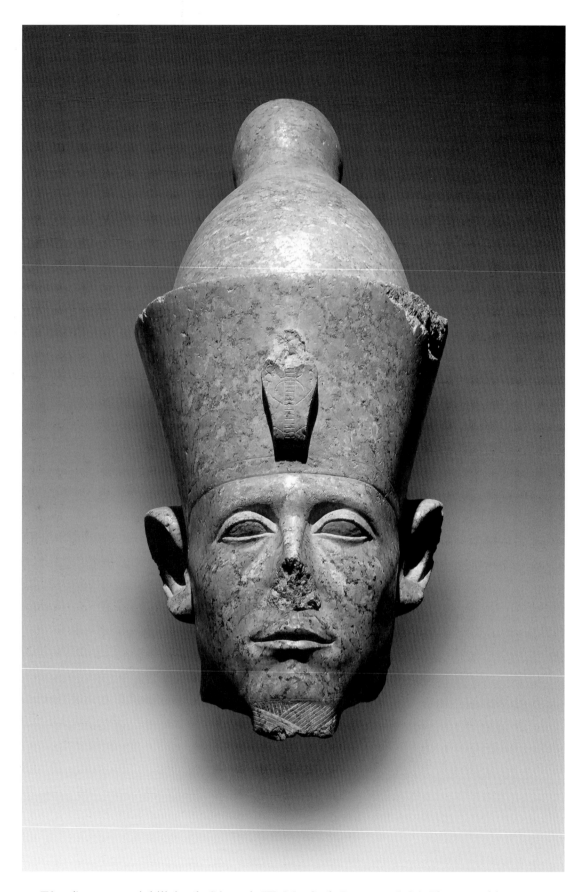

Tête d'une statue jubiliaire de Sésostris III. Musée de Louqsor, J. 34. Photographie : auteur

Être et paraître
Statues royales et privées de la fin du Moyen Empire et de la Deuxième Période intermédiaire (1850-1550 av. J.-C.)

Simon Connor

Middle Kingdom Studies 10

This title is published by
Golden House Publications

This volume has been peer-reviewed

cover image © À gauche : statue debout en quartzite du vizir Néferkarê-Iymérou. Paris, Musée du Louvre, inv. A 125 (détail). À droite : tête d'une statue en grauwacke attribuée à Amenemhat III. Copenhague, Glyptothèque Ny Carlsberg, inv. ÆIN 924 (détail). Photographies : S. Connor.

A catalogue record for this book is available from the British Library

ISBN 978-1-906137-66-3
ISSN 2515-0944 (print)

Printed in the United Kingdom
By

CPI Group (UK) Ltd.
Croydon
CR0 4YY

London 2020

Middle Kingdom Studies

Series

Editor-in-Chief

Gianluca Miniaci

Advisory Board

« À tous les gens qui voient cette statue, récitez : une offrande que le roi donne pour le majordome Ipepy, né de Keky, la justifiée. Quand vous adorez vos dieux locaux, donnez-leur le reste de vos pots et le fond de vos cruches. Dites-leur 'pour le ka d'Ipepy, le justifié'. Vos dieux vous le rendront en vous accordant l'éternité. »
Statue d'Ipepy (Brooklyn 57.140)

« (Ô vous vivants,) qui êtes sur terre, vous qui passez devant cette statue, vous rendant vers le nord ou vers le sud, aussi vrai que vous aimez (votre dieu), vous direz 'Un millier de (pains et bières) pour l'intendant Ânkhou, le justifié'. »
Statue d'Ânkhou (Saqqara 16896)

« Une offrande que le roi donne à Miket ...
Une offrande que le roi donne à Satet, Khnoum et Ânouqet, de sorte qu'ils donnent une offrande invocatoire de pain, bière, bovins, volailles, pour le ka du chancelier royal, l'intendant Irgemtef, vivant à nouveau, le justifié, né de Dedi, la justifiée.
La statue de ce noble est portée à ce temple, donnée comme récompense de la part du roi, pour rester et perdurer. »
Statue d'Irygemtef (Berlin ÄM 22463)

Publié avec l'aide financière du Fonds de la Recherche Scientifique-FNRS.

Table des matières

Introduction..01

Premières recherches sur la statuaire de l'époque..02

Cadre chronologique...02

Constitution du corpus...03

Le catalogue...05

Analyse du matériel d'étude : méthodologie...05

Précisions terminologiques...06

1. Contexte historique..09

 1.1. Cadre chronologique : les dynasties...10

 1.2. Cadre chronologique : distinction entre *Late Middle Kingdom* et Deuxième Période intermédiaire...11

 1.3. Développement politique et sociétal..12

2. Développement stylistique..17

 2.1. Le début du Moyen Empire..18

 2.2. Amenemhat II..20

 2.3. Sésostris II..22

 2.4. Sésostris III..25

 2.4.1. La statuaire royale...25

 2.4.1.1. Les statues du « groupe de Brooklyn »..26

 2.4.1.2. Les statues au visage marqué...27

 2.4.1.3. Les statues au visage archaïsant...30

 2.4.1.4. Conclusions sur le « portrait » de Sésostris III.............................32

 2.4.2. La statuaire privée du règne de Sésostris III..33

 2.4.2.1. Héqaib, Imeny-seneb et Héqaibânkh : les portraits d'une famille de gouverneurs à Éléphantine..34

 2.5. Amenemhat III...36

 2.5.1. La statuaire royale...36

 2.5.1.1. Formes et types statuaires nouveaux (ou réinterprétés).................36

 2.5.1.2. Variétés dans la physionomie...38

 2.5.1.3. Une évolution stylistique au sein du règne ?..................................41

 2.5.1.4. Différences régionales ou fonctionnelles ?....................................42

 2.5.2. La statuaire privée du règne d'Amenemhat III.......................................42

 2.6. Amenemhat IV et Néférousobek..44

 2.7. Le début de la XIIIe dynastie..47

 2.7.1. La statuaire royale...47

 2.7.2. La statuaire privée du début de la XIIIe dynastie...................................51

 2.8. Khendjer, Marmesha, Antef IV, Sobekhotep Sekhemrê-séouadjtaouy...........54

 2.8.1. Khendjer et le vizir Ânkhou..54

 2.8.2. Marmesha...55

 2.8.3. Antef IV et Sobekhotep Sekhemrê-séouadjtaouy...................................57

 2.9. Néferhotep Ier..59

 2.9.1. La statuaire royale...59

 2.9.2. La statuaire privée du règne de Néferhotep Ier......................................62

 2.9.3. Statuaire privée et royale : différents styles pour un même règne ?........63

2.10. Sobekhotep Khânéferrê, Khâhoteprê et Khâânkhrê...64
 2.10.1. La statuaire royale...64
 2.10.2. La statuaire privée du troisième « quart » de la XIIIᵉ dynastie.................................66
2.11. Sobekhotep Merhoteprê..71
 2.11.1. La statuaire royale...72
 2.11.2. La statuaire privée des environs du règne de Sobekhotep Merhoteprê...................73
2.12. Néferhotep II, Sobekhotep Merkaourê, Montouhotep V, Sésostris IV..........................73
 2.12.1. La statuaire royale de la fin de la XIIIᵉ dynastie...73
 2.12.2. La statuaire privée de la fin de la XIIIᵉ dynastie...75
2.13. La Deuxième Période intermédiaire...77
 2.13.1. La statuaire royale de la Deuxième Période intermédiaire...77
 2.13.2. La statuaire privée de la Deuxième Période intermédiaire...80
3. **Étude des différents sites de provenance et de leur matériel statuaire**..........................83
 3.1. Sites égyptiens...83
 3.1.1. Forteresses de Nubie : Semna, Koumma, Ouronarti, Mirgissa, Bouhen, Aniba...........83
 3.1.2. Éléphantine (temples divins et sanctuaire d'Héqaib)..85
 3.1.2.1. Temple de Satet ...85
 3.1.2.2. Le « sanctuaire d'Héqaib »...86
 3.1.2.2.1. Développement chronologique...86
 3.1.2.2.2. Les personnages présents dans le sanctuaire..91
 3.1.2.2.3. Les proscynèmes..92
 3.1.2.2.4. La destruction du sanctuaire et des statues...94
 3.1.3. Edfou...94
 3.1.3.1. Le mastaba d'Isi...95
 3.1.4. Esna..97
 3.1.5. Asfoun el-Matana (Asphynis / Hesfoun)..98
 3.1.6. Gebelein, temple de Hathor...98
 3.1.7. Armant (Hermonthis)..98
 3.1.8. Tôd...99
 3.1.9. Louqsor (Thèbes)...99
 3.1.9.1. Karnak, temple d'Amon..99
 3.1.9.2. Deir el-Bahari, temple de Montouhotep II...101
 3.1.9.3. Temple de Qourna...102
 3.1.9.4. Nécropole thébaine...103
 3.1.9.4.1. La « Nécropole du Ramesseum »..103
 3.1.9.4.2. Assassif et Deir el-Bahari...105
 3.1.9.4.3. Dra Abou el-Naga..106
 3.1.10. Médamoud..106
 3.1.11. Khizam / Khozam...108
 3.1.12. Coptos..108
 3.1.13. Hou (Diospolis Parva)..108
 3.1.14. El-Amra..109
 3.1.15. Abydos...109
 3.1.15.1. Tombeau d'Osiris..110
 3.1.15.2. Le temple d'Osiris-Khentyimentiou..111
 3.1.15.3. La Terrasse du Grand Dieu..111
 3.1.15.4. Les nécropoles abydéniennes...112
 3.1.15.4.1. Le temple funéraire de Sésostris III..113
 3.1.15.5. Le temple/la chapelle d'Amenemhat III ?...113

3.1.16. Qaw el-Kebir (Antaeopolis)..114

3.1.17. El-Atawla..115

3.1.18. Meir..116

3.1.19. Ehnasya el-Medina (Hérakléopolis Magna)...116

3.1.20. La région du Fayoum..117

 3.1.20.1. Biahmou..119

 3.1.20.2. Lahoun / Kahoun..120

 3.1.20.3. Haraga..120

 3.1.20.4. Hawara..122

 3.1.20.5. Medinet Madi / Narmouthis...125

3.1.21. Licht...127

 3.1.21.1. Licht, Itj-taouy et la Résidence...127

 3.1.21.2. La statuaire du Moyen Empire tardif à Licht....................................128

3.1.22. Nécropole memphite..130

 3.1.22.1. Dahchour...130

 3.1.22.2. Saqqara..131

 3.1.22.3. Abousir...134

3.1.23. Giza, complexe du Sphinx..134

3.1.24. Toura..135

3.1.25. Mit Rahina (Memphis)..135

3.1.26. Héliopolis (Matariya, Arab el-Hisn)..136

3.1.27. El-Qatta..137

3.1.28. Kôm el-Hisn (Imaou)..138

3.1.29. Tell Basta (Bubastis)..139

3.1.30. Tell el-Dabʿa, Ezbet Rushdi, Khatana (Avaris)..140

 3.1.30.1. Ezbet Rushdi es-Saghira (temple d'Amenemhat Ier).....................141

3.1.31. San el-Hagar (Tanis)..143

3.1.32. Tell el-Moqdam (Léontopolis)..145

3.1.33. Tell el-Ruba (Mendès)..145

3.1.34. Kôm el-Shatiyin / Tanta..145

3.1.35. Alexandrie, Aboukir et Canope..146

3.1.36. Serabit el-Khadim..146

3.2. Sites non-égyptiens...147

3.2.1. Soudan...147

 3.2.1.1. Kawa, Tabo (île d'Argo), Doukki Gel...147

 3.2.1.2. Kerma...147

3.2.2. Sites du Levant : Byblos, Beyrouth, Tell Hizzin, Mishrifa, Megiddo, Tell Hazor, Ougarit/Ras Shamra...149

3.2.3. Italie : Rome et Bénévent..151

3.3. Types de contextes et catégories de statues...152

3.3.1. La répartition du répertoire au sein du pays...152

3.3.2. Catégories de statues : différences contextuelles.......................................153

 3.3.2.1. Les nécropoles et la Terrasse du Grand Dieu.....................................154

 3.3.2.2. Les sanctuaires dédiés aux « saints », hauts dignitaires divinisés....154

 3.3.2.3. Les temples divins et les temples funéraires des rois régnants.........156

4. Statut social des personnages représentés..161

4.1. Le vizir (*ꜣty*)..162

4.2. Le trésorier (*imy-r ḫtm.t*)..165

4.3. Les principaux subordonnés du vizir..165

4.4. Les principaux subordonnés du trésorier...168
4.5. Autres fonctionnaires du bureau du vizir...169
4.6. Autres fonctionnaires du bureau du trésorier...173
4.7. Gouverneurs provinciaux...175
4.8. Titres militaires...180
 4.8.1. Les officiers supérieurs au Moyen Empire tardif.................................181
 4.8.2. Les officiers de rang intermédiaire au Moyen Empire tardif..................182
 4.8.3. Les officiers de la Deuxième Période intermédiaire............................182
4.9. Titres sacerdotaux...184
4.10. Titres recouvrant apparemment différents niveaux sociaux........................189
4.11. Artisans et titres apparemment domestiques...193
4.12. La femme...199
4.13. Conclusion : statut et statues..201
 4.13.1. Le souverain...202
 4.13.2. La reine, les fils royaux, les filles royales.......................................203
 4.13.3. Les détenteurs du titre de *ḫtmw bity*, les principaux dignitaires....... 204
 4.13.4. Les détenteurs du seul titre de rang *iry-pᶜ.t ḥȝty-ᶜ*..........................204
 4.13.5. Les détenteurs d'un titre de fonction sans titre de rang......................205
 4.13.6. Les personnages apparemment dépourvus de tout titre........................206
5. **Matériaux**..209
5.1. Granodiorite (diorite, gabbro, granit gris, granit noir, tonalite).....................210
5.2. Grauwacke (« schiste », « basalte »)...210
5.3. Quartzite (grès silicifié)..212
5.4. Granit (« granit rose »)...213
5.5. Calcaire..214
5.6. Calcite (« albâtre égyptien »)...217
5.7. Grès ..218
5.8. Gneiss anorthositique...219
5.9. Serpentinite et stéatite..219
5.10. Obsidienne...221
5.11. Calcédoine, anhydrite...222
5.12. Brèche rouge..222
5.13. Statues composites ?..222
5.14. Alliages cuivreux...222
5.15. Bois..223
5.16. Bilan : matériaux, contextes et statut...224
6. **Types statuaires : formats, positions, gestes et attributs**.............................227
6.1. Format des statues..227
6.2. Positions et gestes..229
 6.2.1. Assis sur un siège...229
 6.2.2. Debout...230
 6.2.3. Assis en tenue de *heb-sed*..230
 6.2.4. Statue de jubilé (dite aussi statue « osiriaque »)................................231
 6.2.5. Agenouillé...232
 6.2.6. Assis en tailleur..232
 6.2.7. Statue cube..233
 6.2.8. Sphinx..233
 6.2.9. Groupes statuaires..233
 6.2.9.1. Groupes familiaux...233

6.2.9.2. Groupes statuaires royaux...234

6.2.9.3. Le roi… et le roi..234

6.3. Attributs, vêtements et coiffures...236

6.3.1. Pagne long...236

6.3.2. Pagne court et pagne-*shendjyt*...236

6.3.3. Manteau..237

6.3.4. Coiffures...238

6.3.4.1. Couronnes, uræus et barbe royale..238

6.3.4.2. Coiffes et perruques...240

6.3.4.3. Crâne rasé...240

6.3.5. Parures, colliers et bracelets..241

7. Différentes qualités, différentes productions : mains et « ateliers »..............243

7.1. Définition du terme « atelier »...243

7.2. Comment déceler l'existence d'ateliers ?...244

7.3. Différents ateliers de sculpture au Moyen Empire tardif...........................247

7.3.1. Les artistes de la Résidence...247

7.3.2. Ateliers locaux, associés à un lieu d'installation...................................248

7.3.3. Ateliers/sculpteurs liés à un matériau ?...250

7.3.4. État actuel de la question des ateliers de sculpture...............................251

Conclusion : le pouvoir et les apparences...253

Annexe: Expérimentations..260

Catalogue..323

Liste des illustrations...466

Bibliographie...411

Index..427

Summaries (English and الملخص باللغة العربية)**..439

Ce livre est la publication remaniée de ma thèse de doctorat intitulée « Images du pouvoir en Égypte à la fin du Moyen Empire et à la Deuxième Période intermédiaire », soutenue à l'Université libre de Bruxelles en mai 2014 sous la direction de Laurent Bavay. Les membres du jury étaient Dimitri Laboury (Université de Liège), Regine Schulz (Pelizaeus-Museum, Hildesheim), Cécile Evers (Musées royaux d'Art et d'Histoire - Université libre de Bruxelles) et Eugène Warmenbol (Université libre de Bruxelles).

La réalisation de cette recherche et de ce volume n'a été possible que grâce au soutien et à la collaboration de nombreuses personnes auxquelles j'adresse toute ma gratitude. Mes plus vifs remerciements vont aux conservateurs qui m'ont ouvert les collections dont ils ont la charge et m'ont donné accès aux pièces qui ont fait l'objet de cette étude :

- en Allemagne, Regine Schulz et Matthias Seidel (Hildesheim, Roemer- und Pelizaeus-Museum), Christian Loeben (Hanovre, August Kestner Museum), Claudia Saczecki, Frederike Seyfried et Frank Marohn (Berlin, Ägyptisches Museum), Dina Faltings (Heidelberg, Ägyptologisches Institut der Universität), Dietrich Raue (Leipzig, Ägyptisches Museum der Universität), Gabriele Pieke (Mannheim, Reiss-Engelhorn Museen) ;
- en Autriche, Regina Hoelz et Michaela Huettner (Vienne, Kunsthistorisches Museum) ;
- en Belgique, Luc Limme et Luc Delvaux (Bruxelles, Musées royaux d'Art et d'Histoire) ;
- au Danemark, Mogens Jørgensen et Tine Bagh (Copenhague, Glyptothèque Ny Carlsberg) ;
- en Égypte, Yasmin el-Shazly, Ghada Tarek, Doha Fathy et Eid Mertah (Le Caire, Musée Égyptien) ;
- aux États-Unis, Denise Doxey, Lawrence Berman et Rita Freed (Boston, Museum of Fine Arts), Marden Nichols (Baltimore, Walters Art Museum), Jennifer Houser Wegner (Philadelphia), Alan Francisco (Chicago, Field Museum), Lorien Yonker (Chicago, Art Institute), Nii Quarcoopome (Détroit, Institute of Art), Dave Smart (Cleveland, Museum of Art), Janet Richards (Ann Arbor, Kelsey Museum of Archaeology), Peter Schertz (Richmond, Virginia Museum of Art), Dorothea et Dieter Arnold, Diana Craig Patch, Isabel Stünkel, Anna Serrotta (Metropolitan Museum of Art, New York), Edward Bleiberg (Brooklyn Museum) ;
- en France, Guillemette Andreu-Lanoë, Elisabeth Delange (Paris, Musée du Louvre) et Fleur Morfoisse (Lille, Palais des Beaux-Arts) ;
- en Hongrie, Eva Liptay, Katalin Kothay et Petrik Maté (Budapest, Museum of Fine Arts) ;
- au Portugal, Maria Rosa Figueiredo (Lisbonne, Museu Calouste Gulbenkian) ;
- au Royaume-Uni, Campbell Price (Manchester Museum), Ashley Cooke (Liverpool, World Museum), Stephen Quirke (Petrie Museum, Londres), Marcel Marée (British Museum, Londres), Carolyn Graves-Brown (Swansea University, Egypt Centre) ;
- en Suède, Sofia Häggman (Stockholm, Medelhavsmuseet) ;
- en Suisse, Jean-Luc Chappaz (Genève, Musée d'Art et d'Histoire), André Wiese (Bâle, Antikenmuseum), Carole Guinard (Lausanne, Fondation Jacques-Édouard Berger), France Terrier (château d'Yverdon-les-Bains).

Pour les informations au sujet des pièces conservées dans leurs institutions, je remercie également Eid Mertah (Le Caire, Musée Égyptien), Tine Bagh (Copenhague, Glyptothèque Ny Carlsberg), Alexandra Urruty (Bayonne, Musée Bonnat), Nathalie Denninger (Besançon, Musée des Beaux-Arts et d'Archéologie), Rachel Grocke (Durham, Oriental Museum), Leena Ruonavaara (Helsinki, Suomen Kansallismuseo), Vesna Koprivnik (Maribor, Museum), Brian Weightman (Glasgow Museums) et Anne Marie Afeiche (Beyrouth, Musée national).

Pour leur confiance et l'accès privilégié qu'ils m'ont accordé à leurs collections ou à leurs galeries, j'adresse également tous mes remerciements à George Ortiz (Genève), Jean Claude Gandur (Genève, Fondation Gandur pour l'Art), Nanette Kelekian (New York), Jacques Billen (Bruxelles, Galerie Harmakhis), Rupert Wace (Londres), la galerie Puhze (Fribourg) et d'autres encore, désirant rester anonymes et qui se reconnaîtront.

Pour la partie expérimentale de cette recherche (réalisation d'outils, essais de peinture et de relief, sculpture et cuisson de figurines en stéatite), j'ai bénéficié de l'aide indispensable de Moustapha Hassan Moussa (Qourna), Thierry De Putter (Musée royal de l'Afrique Centrale), Hugues Tavier et Alexis Den Doncker (Université de Liège).

L'aide au Soudan de Faïza Drici (Université de Lille III) et en Égypte d'Ali Hassan, Abdelrazk Ali (Qourna) et Eid Mertah (Le Caire) m'a été précieuse pour accéder à de nombreux sites.

La réalisation de cette thèse a été rendue possible grâce au mandat d'Aspirant attribué par le F.R.S.-FNRS pendant quatre ans. Les séjours d'étude effectués dans le cadre de cette thèse de doctorat ont été soutenus par une bourse de voyage du Fonds Reuse (The J. Reuse Memorial Traveling Lectureship) et une bourse doctorale octroyée par l'Institut français d'Archéologie orientale du Caire.

J'adresse toute ma gratitude à Eid Mertah pour la traduction du résumé en langue arabe, ainsi qu'à Tom Hardwick et Heather Masciandaro pour les précieuses relectures de la version anglaise. Que Wolfram Grajetzki reçoive également tous mes remerciements pour sa patience durant le long travail d'édition du texte et de mise en page de ce livre.

Enfin, pour leur support moral, leurs commentaires et conseils durant la recherche et la rédaction, ainsi que pour leurs relectures attentives, j'adresse toute ma reconnaissance à mes proches, aux membres de mon jury de thèse Dimitri Laboury (Université de Liège), Cécile Evers (Université libre de Bruxelles - Musées royaux d'Art et d'Histoire), Regine Schulz (Hildesheim, Roemer- und Pelizaeus-Museum) et Eugène Warmenbol (Université libre de Bruxelles). Mes sincères remerciements vont également à Luc Delvaux (Bruxelles, Musées royaux d'Art et d'Histoire), Wolfram Grajetzki (Londres), Gabi Pieke (Mannheim, Reiss-Engelhorn Museen), Hugues Tavier (Université de Liège), Biri Fay (Berlin), Marcel Marée (Londres, British Museum), Sylvain Dhennin (Le Caire, Institut français d'Archéologie orientale), Jean-Guillaume Olette-Pelletier (Paris IV), Stéphane Polis (Université de Liège), Julien Siesse (Paris IV), Alexis Den Doncker (Université de Liège), Dieter Arnold, Dorothea Arnold, Adela Oppenheim et Anna Serotta (New York, Metropolitan Museum of Art), Helmut Brandl (Berlin), Edith Bernhauer (Munich), Federico Poole (Turin), Daniel Soliman (Leyde/Copenhague) et Tom Hardwick (Houston/Le Caire). Merci également à Maria Schmidt pour ses suggestions à propos du titre. Enfin, pour leurs précieux conseils sur la manière de photographier les œuvres d'art et sur le regard à la fois scientifique et esthétique que peut véhiculer la reproduction d'une image, je dois beaucoup à Pino et Nicola Dell'Aquila (Turin).

Introduction

Dans la civilisation pharaonique, les images sont considérées comme substituts magiques, puissants, efficients, de l'être représenté[1]. Les statues, en particulier, sont animées par des rituels, puis, au cours de leur « vie », sont soignées, vêtues, nourries, servent à des rites, connaissent des déplacements, sont souvent transformées, copiées ou brisées, ou même restaurées déjà dans l'Antiquité. Elles sont des objets dotés d'un aspect magique, qui apparaît aussi à travers les fréquentes réutilisations, ainsi qu'à travers leurs modifications, mutilations ou même leur destruction. Elles ont été pendant des millénaires des agents *actifs* dans et sur la société. Les qualités performatives et l'importance des rituels d'activation des images en Égypte ancienne sont bien attestées et ont déjà fait l'objet d'études détaillées[2]. Objets magiques créés, commandés ou acquis par un individu dans le but d'atteindre l'éternité, les statues constituent aussi un moyen d'exprimer le prestige. Elles ont probablement un rôle dès le vivant des individus représentés. Ce volume cherche à démontrer comment les statues égyptiennes ont servi d'instrument de communication, en même temps que de préservation et de présentation de soi d'un individu, en véhiculant un message politico-idéologique ou en indiquant une certaine position dans la hiérarchie sociale.

L'objet de cette étude est la représentation en ronde-bosse des souverains, hauts dignitaires et particuliers, de la moitié de la XIIe dynastie à la fin de la XVIIe dynastie, c'est-à-dire au cours du Moyen Empire tardif et de la Deuxième Période intermédiaire, d'environ 1850 à 1550 av. J.-C.

Près de mille cinq cents pièces figurent au catalogue de cet ouvrage. L'exhaustivité est assurément une illusion. Cependant, le recensement du plus grand nombre possible d'objets d'un même type et d'une même phase de l'histoire permet le relevé d'observations révélatrices. Ces tendances se précisent au fur et à mesure que le répertoire s'agrandit – tout en réservant son lot d'exceptions pour les nuancer. Les études sur la statuaire se sont généralement concentrées sur le répertoire d'un roi[3] ou sur celui des privés d'une époque ou d'une catégorie précises[4], ou encore sur des statues d'un type spécifique[5]. La

particularité de cette recherche est l'intégration en une même analyse du corpus royal et de la statuaire non-royale, deux répertoires complémentaires, bien que trop souvent dissociés, qui permettent de préciser les relations entre le souverain et ses dignitaires. Ainsi que tentera de le démontrer cette étude, la distinction se situe plutôt entre sculpture de cour et celle des niveaux plus modestes de l'élite, plutôt qu'entre répertoires royal et privé. Le catalogue ainsi constitué se révèle suffisamment vaste pour définir les rapports entre le souverain et les particuliers.

Parmi les centaines de pièces rassemblées, certaines, très célèbres, figurent dans tous les livres d'art égyptien ; le plus grand nombre était au contraire inconnu, dissimulé dans les réserves des musées ou dans des collections privées. Plusieurs de ces œuvres ont été par le passé l'objet de publications scientifiques très précises, mais qui n'ont pris en compte qu'une sélection de pièces, une portion du corpus. L'ambition du catalogue de cette recherche est de réunir le répertoire le plus vaste possible, aussi bien les chefs-d'œuvre de la sculpture que les statuettes les plus rudimentaires. Ces statues sont vraisemblablement, ainsi que cette étude tente de le démontrer, le produit de différents ateliers et représentent des individus de rang varié. Très peu ont été retrouvées à l'endroit où elles avaient été placées originellement ; la mobilité des statues, même colossales, est remarquable dès la Deuxième Période intermédiaire et tout au long des époques successives. Souvent privé de contexte archéologique, il faut recueillir toutes les informations contenues par le matériel lui-même, procéder à la mise en série en même temps qu'à l'examen individuel des pièces, faire appel aux méthodes de l'histoire de l'art pour développer des critères de datation, pour identifier les matériaux et les ensembles stylistiques, parfois aussi pour déjouer les tours des faussaires.

Cette étude cherche à faire sortir de l'ombre une large part d'un vaste répertoire et à proposer un réexamen d'œuvres plus connues. L'objectif est ici de renouveler la grille d'analyse d'une des productions majeures de la société égyptienne de la fin du Moyen Empire et de la Deuxième Période intermédiaire, une phase de l'histoire qui occupe un nombre grandissant de chercheurs depuis une vingtaine d'années, notamment depuis la publication de Kim Ryholt sur la situation politique de la XIIIe à la XVIIe dynastie. Notre reconstitution du Moyen Empire tardif[6] et de la Deuxième Période intermédiaire repose

[1] Assmann 2003 et 2004.

[2] Eschweiler 1994 ; Fischer-Elfert 1998.

[3] Tefnin 1979b; Sourouzian 1989 et 1991a ; Bryan 1993 ; Laboury 1998b ; Freed 2002 ; Verbovsek 2006 ; Brandl 2008 ; Lorand 2011 ; Connor 2017.

[4] Verbovsek 2004 ; Hema 2005 ; Brandl 2008 ; Delvaux 2008.

[5] Schulz 1992 ; Sourouzian 1994 ; Bernhauer 2006.

[6] Il s'agit ici de la traduction littérale de « Late Middle Kingdom », expression de plus en plus utilisée pour désigner la période allant du règne de Sésostris III à la fin de la XIIIe

essentiellement sur l'interprétation des textes et de certaines sources archéologiques et épigraphiques : documents administratifs, scarabées-sceaux, stèles royales et privées, la tradition manéthonienne, ainsi que les listes royales du Canon de Turin et de la Chambre des Ancêtres de Karnak[7]. L'histoire de l'art, en revanche, a été négligée par les études portant sur ces dynasties. Seules la statuaire de Sésostris III et celle d'Amenemhat III ont véritablement été le sujet d'études approfondies[8], qui méritent cependant d'être révisées et confrontées au vaste corpus de leurs successeurs de la XIIIe dynastie et surtout au répertoire non-royal. Certaines statues de cette période ont également fait l'objet d'articles ponctuels[9], ou de notices de catalogues de musées ou d'expositions[10]. En revanche, ce répertoire n'a jamais été envisagé dans son ensemble. Or, le domaine de la sculpture permet d'apporter des informations précises sur la société égyptienne, sur l'idéologie royale, sur le rapport entre le souverain et ses dignitaires, sur les pratiques cultuelles, ainsi que sur le circuit des matériaux et des artefacts.

L'usage rituel des statues est bien attesté[11]. Les recherches menées ces dernières décennies soit sur la statuaire royale, soit sur la statuaire privée, ont établi le lien étroit qui existe entre la façon de représenter le souverain ou le dignitaire[12] et le discours politique et idéologique de l'État, et démontrent ainsi l'apport essentiel de l'analyse de l'image pour la compréhension de l'histoire[13]. L'image représente en effet un moyen

d'expression et une source de renseignements à la fois complémentaires et très différents des textes, qui, en ce qui concerne la fin du Moyen Empire et la Deuxième Période intermédiaire, sont en grande partie de nature administrative. L'image transmet un message beaucoup plus général : elle traduit la nature que l'individu veut présenter de lui-même : humaine, divine, puissante, sage, soucieuse, sereine, … De cette manière, elle est un moyen d'aborder le regard que rois et dignitaires portaient sur eux-mêmes et souhaitaient véhiculer[14].

Premières recherches sur la statuaire de l'époque
En 1929, H.G. Evers est le premier à avoir consacré une analyse à la sculpture royale du Moyen Empire. Il a développé une typologie et une évolution des caractéristiques iconographiques, qui constituent encore aujourd'hui, près d'un siècle plus tard, un ouvrage de référence très précieux. En 1958, J. Vandier a établi les critères de l'évolution stylistique de la statuaire royale et privée à travers l'histoire égyptienne. Le Moyen Empire y occupe bien sûr une place importante ; la Deuxième Période intermédiaire y est néanmoins quelque peu négligée[15], en raison du manque de contextes archéologiques sûrs et de personnages attestés par d'autres sources, faute de quoi son examen comporte un certain nombre d'inexactitudes qu'il est seulement possible de corriger aujourd'hui, grâce à une meilleure connaissance de cette époque, qui permet de reconstituer des ensembles et de préciser la datation de nombreux monuments. J. Vandier évoque aussi la question des ateliers de sculpture et propose une division régionale des ateliers en fonction du lieu de découverte des statues. Comme nous le verrons, cette approche doit être réexaminée à la lumière des données récentes. Plusieurs études ont par la suite porté sur un aspect stylistique[16] ou typologique[17] de la statuaire de l'époque envisagée, dans un cadre chronologique relativement restreint (un ou deux règnes en général). Ces travaux apparaîtront au fil des différents chapitres de ce livre. Plus récemment, A. Verbovsek a publié un catalogue extensif des sculptures non-royales de l'Ancien et du Moyen Empire découvertes dans des temples[18]. Plusieurs questions sur la fonction de ces statues et surtout sur les différences stylistiques et les critères de datation y restent néanmoins ouvertes.

Cadre chronologique
La période envisagée a délivré un répertoire très abondant, qui permet de mener des analyses approfondies et de procéder à des comparaisons

dynastie.

[7] Voir notamment VON BECKERATH 1964; BELL 1975; QUIRKE 1991; VANDERSLEYEN 1995; RYHOLT 1997; BEN-TOR, ALLEN ET ALLEN 1999 ; GRAJETZKI 2006.

[8] EVERS 1929; VANDIER 1958; TEFNIN 1992; POLZ 1995; FREED 2002; VERBOVSEK 2006.

[9] BOTHMER 1959, 1960, 1968-1969; ALDRED 1970; DAVIES 1981a; JUNGE 1985 ; ROMANO 1985; FAY 1988 ; KÓTHAY 2007.

[10] Parmi de nombreux exemples, WILDUNG 1984 ; DELANGE 1987 ; BOURRIAU 1988 ; MORFOISSE et ANDREU-LANOË 2014; OPPENHEIM et al. 2015 ; BAGH 2017.

[11] Voir entre autres; BRYAN 1993 et 1997 ; ESCHWEILER 1994 ; SEIDEL 1996 ; FISCHER-ELFERT 1998 ; FREED 2002 ; BERNHAUER 2006 et 2010.

[12] Il apparaît dans la thèse de DELVAUX 2008, portant sur les objets donnés en récompense de la part du roi, que la création des images officielles des dignitaires était liée à des événements particuliers d'expression du pouvoir et que le message idéologique, transmis par l'association des signes iconographiques et stylistiques et des inscriptions, servait l'idéologie politique royale, sans la concurrencer. Je remercie L. Delvaux de l'accès qu'il a bien voulu me donner à sa recherche.

[13] TEFNIN 1979a, 1979b et 1992; POLZ 1995 ; DELVAUX 1996 et 2008 ; LABOURY 1998b, 2003 et 2009 ; HILL 2004 ; BRANDL 2008.

[14] ASSMANN 1996b.

[15] VANDIER 1958, 170-288.

[16] POLZ 1996.

[17] FREED 2002.

[18] VERBOVSEK 2004.

précises entre l'image du roi et celle des particuliers de différents niveaux sociaux. Le choix d'intégrer la deuxième moitié du Moyen Empire et la Deuxième Période intermédiaire en une même étude est dû à la cohérence de ces deux phases de l'histoire égyptienne du point de vue politique et administratif. Ainsi que nous le verrons, la production statuaire y présente également une grande continuité dans ses caractéristiques stylistiques. Ces trois siècles constituent enfin une période suffisamment longue pour relever des tendances et observer leur évolution.

Le Moyen Empire « tardif » marque d'abord l'apogée puis le terme d'une des grandes périodes de stabilité de l'histoire égyptienne. Elle se caractérise d'abord par deux longs règnes prospères et la construction de nombreux monuments, puis par la succession rapide, en un peu plus de deux siècles, de plusieurs dizaines de souverains, pour la plupart méconnus, et par la prise de pouvoir d'une dynastie d'origine proche-orientale, les Hyksôs, dans le nord de l'Égypte.

Dès le début du Nouvel Empire (1550-1070 av. J.-C.), la période couvrant les règnes de Montouhotep II à Amenemhat IV (2050-1800 av. J.-C.) a été considérée comme un âge classique et a désormais constitué un modèle à suivre, du point de vue littéraire et artistique. En revanche, les dynasties XIII à XVII semblent avoir sombré volontairement dans l'oubli. Cela s'explique probablement par l'absence de règne marquant et de vaste programme de construction, puis par la perte de l'unité du pays à la fin de la XIIIᵉ dynastie.

Du point de vue du système politique, caractérisé par une bureaucratie très développée, comme du point de vue de la culture matérielle (pratiques funéraires, production de stèles et de statues) ou de celui des sources textuelles, le Moyen Empire tardif et la Deuxième Période intermédiaire forment un ensemble relativement homogène, en dépit de changements progressifs au cours des trois siècles qu'ils couvrent. La rupture paraît plus nette entre la première moitié du Moyen Empire (de Montouhotep II à Sésostris II) et le Moyen Empire tardif (de Sésostris III à la fin de la XIIIᵉ dynastie)[19]. C'est sous le règne de Sésostris III que s'opère le changement le plus marquant : les frontières sont repoussées et fixées pour près d'un siècle et demi ; l'agriculture et la circulation se développent grâce à l'aménagement des canaux et des digues. L'administration, de plus en plus centralisée, devient le cœur du système politique, au détriment du pouvoir des grandes familles régionales. Le système mis en place reste apparemment effectif jusqu'à la fin de la XVIIᵉ dynastie. La rupture entre Moyen Empire tardif et Deuxième Période intermédiaire, difficile à cerner à partir du matériel archéologique, semble s'opérer progressivement, face d'une part à la menace grandissante des princes kouchites en

Nubie et d'autre part au pouvoir de plus en plus important des chefs asiatiques dans le Delta oriental puis dans toute la partie nord du pays, qui entraîne un repli d'une royauté égyptienne en Haute-Égypte. D'après les études récentes, ce passage progressif entre fin du Moyen Empire et début de la Deuxième Période intermédiaire se situerait dans le derniers tiers de la XIIIᵉ dynastie[20]. Quant à la distinction entre Deuxième Période intermédiaire et Nouvel Empire, elle est marquée par un événement historique : la conquête du nord du pays par Ahmosis, qui initie la XVIIIᵉ dynastie et dont l'autorité s'étend à nouveau sur la totalité du territoire égyptien.

D'un point de vue stylistique également, au sein de la statuaire, on observe une césure relativement claire entre « Moyen Empire » et « Moyen Empire tardif » (vers 1850 av. J.-C.), puis entre la Deuxième Période intermédiaire et le début du Nouvel Empire (vers 1550 av. J.-C.). Entre ces deux dates, l'évolution du style semble plus progressive. En effet, la distinction a toujours été très malaisée entre une statue de la deuxième moitié de la XIIᵉ dynastie et une statue de la XIIIᵉ dynastie. Pareillement, la production de la fin du Moyen Empire est difficile à différencier de celle de la Deuxième Période intermédiaire. Comme nous le verrons, l'existence de différents degrés de qualité dans la production et probablement de différents ateliers de sculpture, certains attachés à la cour, d'autres plus provinciaux, complique la reconstruction d'un développement stylistique. C'est un des buts de cette recherche de chercher à identifier ces différents niveaux de production et à préciser leur datation. La prise en compte de ces trois siècles, entre ces deux césures relativement claires, est donc la plus cohérente ; la datation des pièces aurait été trop imprécise pour se permettre de choisir de se concentrer sur la fin de la XIIᵉ sur la XIIIᵉ ou sur la XVIIᵉ dynastie.

À partir du règne de Sésostris III, la production statuaire semble augmenter sensiblement, tant pour le roi que pour les particuliers. Un premier aperçu des contextes archéologiques montre que c'est précisément au Moyen Empire tardif que la sculpture privée devient particulièrement abondante sur certains sites, comme la nécropole d'Abydos ou le sanctuaire d'Héqaib à Éléphantine. Cet accroissement s'explique davantage par une modification des pratiques cultuelles, plutôt que par une nouvelle montée en puissance des élites locales ou par une apparente popularisation de la production statuaire.

Constitution du corpus
Le catalogue a été réalisé sous forme d'une base de

[19] Quirke 1990, 2.

[20] Voir notamment Quirke 1991, 2004 et 2010; Ryholt 1997 ; Ben-Tor, Allen et Allen 1999 ; Grajetzki 2000, 2009 et 2010 ; Davies 2003 ; Arnold 2010 ; Marée 2010 ; Shirley 2013.

données informatique, qui a permis des recherches selon différents critères (site de provenance, matériau, dimensions, type statuaire, attributs, datation, etc). Étant donné la quantité des pièces collectées, près de 1500, ce catalogue ne peut être inclus sous sa forme intégrale dans cette publication. Une liste des statues recensées dans cette étude est donc intégrée à la fin de ce volume, avec les références bibliographiques principales. Étant donné la quantité du matériel, il n'a pas non plus été possible d'inclure des photographies de toutes ces pièces. La consultation des ouvrages cités, ainsi que des sites Internet des musées permet de trouver les illustrations qui n'ont pu être intégrées dans ce livre.

Le corpus a été constitué à partir de différentes sources : la littérature historique et artistique portant sur le Moyen Empire et la Deuxième Période intermédiaire, des catalogues de musées et de leurs sites Internet, des catalogues de vente aux enchères et de galeries d'art, des publications de fouilles des différents sites d'Égypte et du Proche-Orient, ainsi que par la visite des différents musées, sites archéologiques et collections privées dans lesquels sont conservés ces objets, qui a fourni dans de très nombreux cas l'occasion de découvrir un vaste répertoire inédit. Idéalement, une étude d'histoire de l'art nécessite un examen personnel des pièces, car la qualité variable des publications, ainsi que la variété des angles de vue et des conditions de lumière durant la prise des photographies peuvent influencer considérablement l'aspect d'une pièce et fausser les comparaisons. Observer la pièce en personne aide à identifier le matériau (ce qui n'est pas toujours aisé d'après une photographie), d'analyser les caractéristiques stylistiques, le niveau d'exécution, de relever les éventuelles retouches et modifications, de se rendre compte des dimensions réelles (très souvent, les reproductions photographiques dans les livres donnent une impression involontairement trompeuse de monumentalité), d'établir, enfin, dans certains cas, l'authenticité ou non de certaines pièces.

J'ai ainsi pu étudier le matériel conservé dans les institutions suivantes :
- en Allemagne, à Hildesheim (Roemer- und Pelizaeus-Museum), Hanovre (Kestner-Museum), Berlin (Ägyptisches Museum), Leipzig (Ägyptisches Museum der Universität), Munich (Staatliche Sammlung Ägyptischer Kunst), Tübingen (Ägyptische Sammlung der Universität), Heidelberg (Ägyptologisches Institut der Universität), Mannheim (Reiss-Engelhorn Museen), Francfort-sur-le-Main (Liebieghaus) et Bonn (Ägyptisches Museum der Universität) ;
- en Autriche, à Vienne (Kunsthistorisches Museum) ;
- en Belgique, à Bruxelles (Musées royaux d'Art et d'Histoire), Anvers (Museum aan de stroom) et Morlanwelz (Musée royal de Mariemont) ;
- au Danemark, à Copenhague (Glyptothèque Ny Carlsberg et Musée national) ;
- en Égypte, au Caire (Musée Égyptien), à Alexandrie (Musée National), Saqqara (Musée Imhotep), Assouan (Musée de Nubie et Musée d'Éléphantine), aux musées de Louqsor, Beni Suef, Ismaïlia et Suez ;
- en Espagne, à Barcelone (Museu Egipci) ;
- aux États-Unis, à New York (Metropolitan Museum of Art), Brooklyn (Brooklyn Museum), Boston (Museum of Fine Arts), Philadelphie (Penn Museum), Baltimore (Walters Art Museum et John Hopkins University, Archaeological museum), Richmond (Virginia Museum of Fine Art), Chicago (Field Museum of Natural History, Art Institute et Oriental Institute), Détroit (Institute of Art), Cleveland (Museum of Art) et Pittsburgh (Carnegie Museum of Natural History) ;
- au Canada, à Toronto (Musée royal de l'Ontario) ;
- en France, à Paris (Musée du Louvre et Bibliothèque Nationale), à Lille (Palais des Beaux-Arts) et à Lyon (Musée des Beaux-Arts) ;
- en Hongrie, à Budapest (Szépművészeti Múzeum) ;
- en Italie, à Turin (Museo Egizio), Milan (Castello Sforzesco), Florence (Museo Archeologico), Côme (Museo Civico), Venise (Museo Archeologico del Palazzo Reale), Bologne (Museo Civico Archeologico), Rome (Museo Barracco, Palazzo Altemps et Vatican, Museo Gregoriano Egizio), Naples (Museo Archeologico Nazionale) ;
- aux Pays-Bas, à Leyde (Rijksmuseum van Oudheden) et Amsterdam (Allard Pierson Museum) ;
- au Portugal, à Lisbonne (Museu Gulbenkian) ;
- au Royaume-Uni, à Londres (British Museum et Petrie Museum, University College), Cambridge (Fitzwilliam Museum), Oxford (Ashmolean Museum), Bristol (Bristol Museum), Swansea (Egypt Centre), Liverpool (World Museum), Bolton (Bolton Museum), Manchester (Manchester Museum), Édimbourg (Royal Museum of Scotland) et Glasgow (Kelvingrove Art Gallery & Museum et Burrell Collection);
- au Soudan, à Khartoum (Musée National) et Kerma (musée du site) ;
- en Suède, à Stockholm (Medelhavsmuseet) ;
- en Suisse, à Genève (Musée d'Art et d'Histoire), Lausanne (Fondation Jacques-Édouard Berger), Yverdon-les-Bains (Château) et Bâle (Antikenmuseum).

À cela s'ajoutent également les particuliers qui m'ont ouvert les portes de leurs collections (G. Ortiz et J.C. Gandur à Genève, N. Kelekian à New York) et les galeries d'art qui m'ont aimablement fourni l'autorisation d'étudier leurs pièces : Harmakhis (Bruxelles), Cybèle (Paris), Hixenbaugh Ancient Art Ltd (New York), Günter Puhze (Fribourg) et Rupert Wace (Londres).

Certains sites archéologiques exposent encore des statues du Moyen Empire : Karnak (temples d'Amon et de Khonsou), Qourna (temple de Séthy Ier), Médamoud (magasin en plein air du site), Abydos (temple de Séthy Ier), Hawara (complexe funéraire d'Amenemhat III), Medinet Madi (temple de Sobek et Rénénoutet). La participation en 2010 et 2018 à la mission du Metropolitan Museum à Dahchour (complexe funéraire de Sésostris III) m'a également permis d'y observer le matériel statuaire mis au jour lors des fouilles.

Le catalogue

Dans le texte, la référence à chacune des statues répertoriées dans le catalogue est indiquée en gras, en reprenant le nom du lieu où elle est conservée, associé à son numéro d'inventaire (ex : **Turin S. 4265** désigne la statue du gouverneur Ouahka III, conservée au Museo Egizio de Turin sous le numéro d'inventaire S. 4265). Le lecteur pourra se référer au catalogue abrégé à la fin de l'ouvrage pour avoir accès aux données (matériau, dimensions, provenance, etc.). En revanche, lorsqu'une pièce citée n'apparaît pas dans le catalogue, ses références bibliographiques sont indiquées en note de bas de page. Au sein du catalogue, les pièces sont organisées en suivant l'ordre alphabétique des lieux de conservation. Lorsque ce lieu est inconnu, le site de découverte est indiqué à la place (ex : le fragment de base de statue du chef des troupes Amenemhat, découvert à Karnak et publié en 1875 par Mariette, est enregistré dans le catalogue sous l'appellation **Karnak 1875**). Enfin, lorsque la pièce se trouve dans une collection privée et qu'on en ignore la provenance, elle est inventoriée comme suit : **Coll. priv.**, **Coll. + nom du propriétaire** ou **Coll. priv. + nom de la galerie ou maison de vente + date d'apparition sur le marché**. Par exemple, la statue en alliage cuivreux du trésorier Senebsoumâ, **Coll. Ortiz 34**, a été publiée sous le numéro d'inventaire 34 dans la publication de la collection George Ortiz. La statuette debout en stéatite d'un certain Intef, enregistrée dans le catalogue sous l'entrée **Coll. priv. Sotheby's 1974** a été mise en vente chez Sotheby's en 1974.

La statuaire royale et privée du règne de Sésostris II est intégrée dans cette recherche et dans le catalogue, bien que l'on fasse généralement commencer le « Moyen Empire tardif » seulement sous son successeur Sésostris III. La raison est double : tout d'abord stylistique, la distinction entre le style du règne de Sésostris III et de Sésostris II étant parfois malaisée, surtout pour la statuaire privée (voir ch. 7.3 et 7.4), alors que l'on distingue beaucoup plus nettement une différence stylistique entre Amenemhat II (prédécesseur de Sésostris II) et Sésostris III (successeur de Sésostris II). La deuxième raison est que les changements observables dans la statuaire au Moyen Empire tardif se mettent en

place déjà sous Sésostris II : la multiplication des statues privées (beaucoup plus rares dans la première moitié du Moyen Empire) et leur apparence (le choix des types statuaires et des attributs, costumes et perruques). Cette charnière stylistique entre Moyen Empire et Moyen Empire « tardif » est donc prise en considération dans le répertoire de cette étude.

Analyse du matériel d'étude : méthodologie

La statuaire est un moyen pour les Égyptiens de l'Antiquité pharaonique de matérialiser leur présence dans les sanctuaires, grâce à la nature performative de l'art égyptien[21], de se trouver face aux divinités, de leur faire don d'offrandes en échange de leurs bienfaits, de rendre hommage à leurs prédécesseurs. C'est aussi une façon d'exprimer un message, à la fois pour leurs contemporains et pour leurs successeurs, par le choix du matériau, du type statuaire, par la physionomie de la statue et son emplacement dans un temple, une chapelle ou une tombe. Certains détails stylisés sont à interpréter comme des hiéroglyphes, par exemple l'accentuation plastique des oreilles et des yeux[22]. C'est ce discours que pouvaient lire les contemporains du titulaire de la statue et qu'il appartient à l'égyptologue et à l'historien de l'art de démêler. Pour mettre en œuvre ce décryptage, il convient idéalement de considérer les caractères suivants, qui constitueront les différents chapitres de ce livre, après un premier chapitre consacré à une présentation du contexte historique : le contexte architectural qui entourait la statue, la position sociale de l'individu représenté, le matériau dans lequel la statue est sculptée, le type statuaire adopté (format, position, gestuelle, attributs), la position de l'objet au sein de la chronologie et de l'évolution stylistique et enfin le degré qualitatif de la sculpture, qui varie selon les lieux de production.

Après l'introduction historique du chapitre 1, le chapitre 2 sera consacré au **développement stylistique** de la statuaire au Moyen Empire et à la Deuxième Période intermédiaire et s'emploiera à caractériser la statuaire royale et privée de chaque règne (ou ensemble de règnes) à partir des monuments datés. Nous verrons dans quelle mesure la statuaire privée peut être comparée à celle du souverain. L'étude de l'évolution stylistique permet aussi de relever les innovations notables au sein du répertoire. Replacer une statue au sein de son contexte chronologique est également nécessaire pour qualifier le niveau d'exécution et identifier de possibles ateliers de sculpture, ce qui fera l'objet du dernier chapitre.

L'étude du **contexte architectural et archéologique** permet d'observer la relation entre

[21] Au sujet de la nombreuse littérature à propos de la performativité de l'art égyptien, voir notamment Assmann 2003, Assmann 2004, Teeter 2011.

[22] Tefnin 1979a et 1992.

l'œuvre sculptée et son environnement. La pièce étudiée, exposée dans une vitrine ou reproduite sur le papier, apparaît aujourd'hui parfois en tant qu'élément trop isolé, même « sacralisé » si l'objet est considéré comme une « belle œuvre d'art », parfois au contraire comme « artefact » si ses qualités esthétiques ou un choix muséographique ne permettent pas de l'apprécier. Il est nécessaire de chercher à reconstituer le contexte pour lequel la statue a été créée et dans lequel elle agissait, à titre d'ex-voto[23] ou objet principal d'un culte, parfois associée à d'autres statues ou entourée de reliefs, dans certains cas dressée dehors, à l'entrée d'un bâtiment, ou dans d'autres cas dissimulée dans une partie sacrée. On a pu retrouver les statues dans des chapelles privées, des grands temples divins ou des sanctuaires dédiés à un « ancêtre »[24] divinisé. Certaines statues jouaient aussi, parfois a posteriori, le rôle d'intermédiaire entre le monde terrestre et le monde des divinités[25]. Comme nous le verrons dans le chapitre 3, le contexte manque pour une grande part du répertoire. Certains sites, comme le sanctuaire d'Héqaib à Éléphantine, la Terrasse du Grand Dieu à Abydos, les temples d'Ezbet Rushdi, de Saqqara, de Hawara ou d'Abydos-Sud, les nécropoles d'Abydos, de Haraga, de Licht ou de Qaw el-Kebir permettent néanmoins d'analyser les différents types d'environnements et les catégories statuaires qui y étaient associées. Le chapitre 3 reprend les différents sites de provenance des pièces ; il faut garder à l'esprit que certains des sites mentionnés constituent un contexte secondaire, parfois très distant du site d'origine des statues. Ce chapitre se termine donc par une classification des sites d'origine probable par catégorie d'édifice (temple divin, temple royal, sanctuaire consacré à un dignitaire divinisé, nécropole, …).

Le répertoire statuaire de la période envisagée regroupe différentes **positions sociales**, toutes bien sûr au sein de l'élite (souverain, membre de la famille royale, haut dignitaire, dignitaire provincial, fonctionnaire de rang intermédiaire, serviteur ou apparemment simple particulier). Certaines fonctions apparaissent souvent au sein du corpus, tandis que d'autres, pourtant bien attestées par d'autres sources, en sont totalement absentes. Le chapitre 4 envisagera le lien entre la position du commanditaire au sein de

la hiérarchie et le type de statue choisi (dimensions, matériau, niveau d'exécution), ainsi que le contexte dans lequel elle était placée.

Le **matériau** dans lequel la statue a été taillée a généralement été choisi avec soin. Nous verrons dans quelle mesure le choix de ce matériau correspond au statut du personnage représenté. Le chapitre 5 mettra en évidence quels matériaux étaient l'apanage du souverain et du sommet de l'élite et quels matériaux, parfois transformés pour paraître plus « nobles », étaient réservés aux niveaux plus modestes de la hiérarchie.

Les **formats** des statues dépendent de différents critères, tels que la position sociale du commanditaire, l'environnement entourant la statue, le matériau dans lequel elle a été sculptée, ainsi que la période au cours de laquelle a été créée la statue. La typologie et l'iconographie, comme la **position** (debout, assis sur un siège, assis en tailleur, agenouillé), les **gestes** (mains à plat sur les cuisses, portées à la poitrine ou encore paumes tournées vers le ciel), la **coiffure** (crâne rasé, cheveux courts ou différents types de perruques), le **costume** (différents types de pagnes et de robes) et les **attributs** que peuvent porter les individus représentés sont autant de signes susceptibles de transmettre un message. Nous verrons dans le chapitre 6 si ces critères dépendent plutôt du statut et des fonctions du personnage ou du contexte dans lequel les statues étaient installées.

Enfin, le chapitre 7 proposera d'aborder la question des ateliers de sculpture, parfois décelables à partir de l'analyse de la **facture** ou **niveau d'exécution**. Il semble que différentes productions étaient attachées à des clientèles spécifiques : le souverain et son entourage, une élite régionale, des fonctionnaires de rang intermédiaire ou encore des membres d'une élite plus modeste.

En conclusion, ces différents angles d'approche tenteront d'apporter de nouvelles voies de réflexion sur le Moyen Empire tardif et la Deuxième Période intermédiaire, basées sur l'histoire de l'art et une approche contextuelle de la statuaire royale et privée, une production majeure de cette époque. Le choix d'un vaste répertoire et d'une fourchette chronologique large mais précisément définie a pour but de proposer un mode d'analyse renouvelé de la statuaire égyptienne. Cette étude ne cherche pas seulement à exploiter un large corpus de statues, mais à formuler un ensemble de questions pour obtenir une meilleure et plus vaste compréhension de tous les facteurs impliqués dans la production et l'usage de la statuaire, ainsi que des implications sociales qui y sont attachées.

Précisions terminologiques

Avant d'entrer dans le vif du sujet, une précision terminologique s'impose à propos de certains

[23] Par ex-voto, on entendra objet offert à une divinité (y compris un homme divinisé). Définition cf. *LÄ* VI, col. 1077-1081 (« Votivgabe »).

[24] Le terme d'« ancêtre » ne désigne pas ici le fondateur réel d'une lignée, mais un humain réel, souverain ou dignitaire, divinisé plus ou moins longtemps après sa mort.

[25] C'est ce qui apparaît lorsque le texte inscrit sur les genoux de la statue, par exemple, est orienté vers le spectateur et non vers le personnage lui-même, ou encore si la statue porte des traces de frottements répétés (*LÄ* IV, col. 161-163).

termes, tels que « style », « portrait », « réalisme » et « naturalisme ».

Par « style », l'on entendra la manière dont les images sont réalisées dans leur aspect le plus caractéristique au sein d'une même période[26]. C'est un terme parfois difficile à utiliser, puisqu'il peut être à la fois conscient et inconscient. C'est ce qui permet au commanditaire d'une œuvre d'exprimer un message à travers une physionomie spécifique et au sculpteur de suivre la « manière de faire » de son époque (ou au contraire de se référer au passé, lorsqu'il s'inspire de l'aspect d'œuvres anciennes). C'est aussi le terme que l'on utilise pour qualifier le degré de qualité d'une œuvre, parfois pour désigner l'aspect qu'auraient en commun des pièces provenant d'un même atelier, d'une même région ou produite pour une clientèle particulière.

La notion de « portrait », quant à elle, ne sera pas prise dans son sens le plus courant, qui, traditionnellement, sous-entend une certaine ressemblance avec le sujet représenté. Dans le cas de l'art égyptien, il n'est pas interdit de parler de portrait à partir du moment où l'individu figuré est reconnaissable parce qu'il a été individualisé autrement que par son inscription ; autrement dit, parce que le sculpteur a effectivement choisi (ou reçu l'ordre) de représenter quelqu'un en particulier – le plus souvent le roi – et que l'apparence seule de cette effigie suffit à l'identifier. Cette qualité ne nécessite pas forcément que le sujet ait effectivement servi de modèle à l'imagier. Lorsque la physionomie de la statue apparaît nettement personnelle, et bien que le terme de « portrait[27] » puisse contenir une connotation jugée trop moderne, il sera néanmoins parfois utilisé dans ce texte puisqu'il s'agit bien de la représentation « individualisante » du personnage, qu'elle corresponde ou non à nos critères de réalisme.

Dans toutes les cultures, la représentation d'un individu inclut nécessairement une part de subjectivité, puisqu'elle choisit et réunit différents aspects de la personne en une même œuvre (outre son apparence physique, sa personnalité, un âge particulier, son statut réel ou revendiqué), passés à travers le filtre culturel et le degré d'habileté du sculpteur, du peintre ou du photographe. La question du « réalisme » fait encore fréquemment débat, bien qu'il apparaisse aujourd'hui évident que la statuaire égyptienne ne cherche pas à représenter de manière objective les traits de l'individu[28]. Ainsi, les grandes oreilles et les paupières lourdes que l'on retrouve en général sur les effigies des XIIe et XIIIe dynasties ne peuvent évidemment être propres à *tous* les personnages représentés ; on concevrait difficilement que l'homme ou la femme du Moyen Empire aient été systématiquement infligés

de pavillons démesurés. De même, le pagne long dissimulant un abdomen proéminent, très courant à la XIIIe dynastie, correspond à la représentation d'un code vestimentaire ou stylistique, non à l'observation de la nature, puisqu'il est difficile de considérer que tous les dignitaires de l'époque aient été ventripotents. La présence d'un menton avancé ou fuyant, de rides particulièrement prononcées, d'un nez à la forme inhabituelle (quand il est conservé) pourrait quant à elle démarquer volontairement le personnage, peut-être pour la raison qu'il s'agissait d'une véritable caractéristique physionomique de l'individu ou parce que de telles particularités dénotaient un trait de caractère particulier, ou encore faisait référence à la représentation d'un personnage du passé.

L'essentiel n'est peut-être pas de décider quel est le degré de « réalisme objectif » de l'art égyptien. Il faut plutôt considérer que l'Égyptien du Moyen Empire se reconnaissait dans l'image destinée à le représenter. Ceci ne signifie pas que nous-mêmes, à travers nos yeux du XXIe siècle, l'aurions reconnu. Ceci est d'autant plus vrai que plusieurs indices développés dans cette étude poussent à considérer que dans bon nombre de cas, les statues n'étaient pas réalisées pour un individu en particulier, mais pour une catégorie d'acquéreurs.

Par « réalisme », nous entendrons donc la reproduction de manière objective, photographique, du physique d'un individu – phénomène qui n'est en aucun cas attesté à la période envisagée. Nous pourrons, en revanche, constater un certain « naturalisme », terme que nous définirons comme la représentation de l'individu qui apparaît – à nos yeux – humainement vraisemblable, fidèle à l'observation de la nature humaine en général, dans le traitement des proportions, du modelé des chairs et de la texture de la peau, mais qui n'est pas forcément le reflet des traits véritables de l'individu représenté et n'est donc pas nécessairement « individualisante ».

[26] Hartwig 2015a, 53.

[27] Voir discussion dans la contribution de Bryan 2015.

[28] Voir notamment Tefnin 1979a, 1979b et 1992, Polz 1995, Assmann 1996b, Laboury 2009.

1. Contexte historique

Le cadre historique sera envisagé sous deux angles d'approche pour comprendre au mieux le contexte dans lequel il faut replacer le matériel étudié. Le premier angle, chronologique, retracera brièvement les événements caractérisant la période étudiée et les dynasties qui la composent. Le deuxième axe s'attachera quant à lui à caractériser la société égyptienne au Moyen Empire tardif et à la Deuxième Période intermédiaire.

Les sources qui permettent de dresser ce canevas sont diverses : listes royales, constructions (temples et tombeaux), documents épigraphiques et administratifs, ainsi que les fouilles archéologiques.

1° **Les listes royales** : pour la chronologie et la succession des dynasties, la source principale est le Papyrus ou Canon royal de Turin, document essentiel pour la chronologie des dynasties XIII à XVII. Il s'agit de l'unique véritable liste royale conservée de souverains de cette époque. Ils y sont recensés par dynastie, avec leur durée de règne (au jour près). Acquis par le musée égyptien de Turin dans les années 1820, cette liste écrite en hiératique se trouve au dos d'un papyrus administratif datant du règne de Ramsès II. Malgré un certain nombre de lacunes, le papyrus couvre la quasi totalité de la XIIIe dynastie et des quatre suivantes. De nombreuses erreurs et incertitudes ont pu y être décelées, probablement parce que le modèle qui servit à ce répertoire devait être déjà fragmentaire ou abîmé[29]. Ces données s'avèrent extrêmement utiles, mais il faut donc les considérer avec prudence, en les recoupant avec d'autres sources. Pour la reconstruction de la chronologie de la XIIIe dynastie, la thèse de doctorat de J. Siesse apporte de nombreuses corrections et précisions[30].

La tradition manéthonienne, quant à elle, ne précise guère plus que le nombre de rois (60 pour la XIIIe dynastie, qui auraient couvert 453 ans de règne, durée inconcevable et contredite par toutes les autres sources)[31].

La « Chambre des Ancêtres » de Karnak, seule autre « liste royale » connue qui cite des souverains de la Deuxième Période intermédiaire, montre le roi Thoutmosis III rendant hommage à soixante et un de ses prédécesseurs, allant du début de l'Ancien Empire à Séqénenrê Taa, représentés assis face à lui sur quatre registres superposés, chaque souverain flanqué d'un cartouche l'identifiant. Toutes ces figures de rois ne

sont pas conservées, mais au moins trente-cinq d'entre elles représentent des souverains des XIIIe, XVIe et XVIIe dynasties – contre toute attente puisque celles-ci sont généralement omises des listes royales telles que la Table de Saqqara ou la Liste d'Abydos[32]. Ce seul fait indique que les rois égyptiens de la « Seconde Période intermédiaire », bien qu'inhabituellement nombreux et éphémères, ont néanmoins été considérés comme des souverains légitimes. L'ordre dans lequel ces rois sont présentés sur les parois de cette Chambre des Ancêtres n'est pas chronologique et doit donc répondre à d'autres critères[33]. Il pourrait s'agir de tous les souverains ayant honoré Amon à Karnak par une construction, l'érection d'une stèle ou d'une statue, ce qui expliquerait la présence de souverains presque inconnus par ailleurs[34]. Peut-être même les parois de la Chambre représentent-elles l'adoration par Thoutmosis III de statues réelles de ses prédécesseurs, présentes dans l'enceinte du temple ; en effet, de nombreuses statues de souverains du Moyen Empire tardif et de la Deuxième Période intermédiaire cités sur les parois de la Chambre des Ancêtres ont été retrouvées à Karnak. Peut-être, comme l'a suggéré L. Gabolde, la réunion de ces soixante et un rois dans une même chapelle permettait-elle d'assurer leur culte en un même service[35]. N. Grimal a proposé de voir dans l'organisation de ces rois au sein de la liste le reflet de la position géographique de ces statues au sein du temple au moment du règne de Thoutmosis III[36].

2° **L'activité de construction** : les souverains de la XIIe dynastie sont attestés sur de nombreux sites à travers l'Égypte, pour l'édification de temples dont il reste aujourd'hui de nombreux blocs, souvent réemployés dans les constructions successives. Les souverains de la XIIIe dynastie n'ont quant à eux laissé que peu de vestiges de grandes constructions. On retrouve tout de même leurs noms dans un certain nombre de sites à travers le pays, sur des blocs divers, parfois même des structures encore en place, mais surtout sur des statues. Ils complètent généralement les monuments édifiés par leurs prédécesseurs de la XIIe dynastie.

Plusieurs tombeaux royaux sont également connus : les deux complexes funéraires de Sésostris III à Dahchour et à Abydos-Sud, ceux d'Amenemhat III

[29] Ryholt 1997, 9-33 ; Ryholt 2006.
[30] Siesse 2018.
[31] Hornung *et al.* 2006.

[32] Redford 1986, 18-24.
[33] Delange 2015.
[34] Golvin et Traunecker 1984, 134 ; Redford 1986, 29-34.
[35] Gabolde 2016, 35-52 (particulièrement 35-42).
[36] Grimal 2010, 343-370.

à Dahchour et à Hawara, ainsi que les pyramides et hypogées de plusieurs rois de la XIIIᵉ dynastie, dans les nécropoles memphite et abydénienne[37]. Les traces de plusieurs tombeaux royaux de la fin du Moyen Empire et de la Deuxième Période intermédiaire ont encore été récemment découvertes à Abydos-Sud[38].

3° Les **documents épigraphiques** : une importante source d'information sur le niveau de prospérité du pays est constituée par les relevés de niveau de la crue du Nil. À plusieurs reprises, tout au long de la XIIᵉ et durant le premier tiers de la XIIIᵉ dynastie, les Égyptiens ont relevé à Assouan et à Semna le niveau du Nil lors de l'inondation. Une étude détaillée de ces enregistrements a suggéré que la grande prospérité du règne d'Amenemhat III pourrait être due au moins en partie à une succession rapprochée de crues exceptionnellement élevées. Ces hautes inondations sont attestées encore durant les quelques règnes suivant celui d'Amenemhat III, puis brusquement semblent s'interrompre pour adopter le niveau qu'elles conserveront au cours des siècles suivants. Cette réadaptation à un niveau inférieur de crue du Nil pourrait avoir joué un rôle dans l'économie et, jusqu'à un certain point, d'éventuels troubles au niveau du pouvoir royal – au moins dans les premières décennies de la XIIIᵉ dynastie[39].

Les nombreuses inscriptions rupestres dans les carrières et sur les sites miniers du Sinaï et du désert oriental attestent d'une intense activité d'extraction à la XIIᵉ dynastie[40], pour servir aux travaux royaux, à la manufacture de métaux et d'objets précieux. Ces inscriptions sont moins fréquentes après le règne d'Amenemhat IV et se raréfient plus encore au cours de la dynastie suivante. Les troubles politiques et la situation économique permettent de moins en moins l'envoi de coûteuses expéditions dans des zones désertiques, lesquelles ne sont d'ailleurs plus nécessairement sous le contrôle des rois égyptiens. On retrouve néanmoins encore ponctuellement des traces de telles expéditions, notamment au Ouadi Hammamât sous le règne de Sobekemsaf Iᵉʳ, au début de la XVIIᵉ dynastie[41], ce qui montre bien l'intérêt que les souverains portaient à la réalisation de monuments en pierres spécifiques, quand ils en avaient les moyens.

Une dernière source de documentation épigraphique très importante sur la fin du Moyen Empire et la Deuxième Période intermédiaire est constituée par les stèles royales et privées. Les chercheurs s'y sont surtout intéressés pour étudier les liens de parenté entre personnages royaux et dignitaires, préciser des datations et pour tenter de comprendre le fonctionnement de l'administration[42].

4° Les **documents administratifs** : si la plupart des vestiges de type monumental (tombeaux, temples, traces d'expéditions), caractéristiques des longs règnes de la XIIᵉ dynastie, deviennent plus épisodiques à la XIIIᵉ, d'autres sources permettent néanmoins de reconstituer les différentes phases chronologiques de cette dernière et de caractériser son fonctionnement. Citons notamment les papyrus administratifs : le Papyrus Boulaq 18 (dont il sera question plus loin) et surtout ceux découverts à Lahoun[43]. Les scarabées-sceaux, à la fois royaux et privés, sont une autre source très utilisée pour résoudre, notamment par la sériation, des problèmes chronologiques[44]. Ils permettent de retracer des filiations, ainsi que de cerner les zones d'influence des différentes dynasties, à l'intérieur comme à l'extérieur du pays. Le Moyen Empire tardif et la Deuxième Période intermédiaire en ont fourni un nombre exceptionnel.

1.1. Cadre chronologique : les dynasties

La confrontation des dernières études historiques[45] à partir des différentes sources citées ci-dessus permet de reconstituer le panorama chronologique suivant.

La XIIᵉ dynastie se caractérise par la succession des longs règnes stables des Amenemhat et des Sésostris. Sept souverains bien documentés se succèdent, apparemment de père en fils, pendant près de deux siècles. Ils sont attestés par des travaux de construction et de restauration à travers le pays, des campagnes militaires suivies d'expansions territoriales, des expéditions régulières dans le Sinaï et dans le désert oriental pour en extraire pierres, minerais et matériaux précieux. Les deux règnes qui entament le Moyen Empire « tardif », ceux de Sésostris III et d'Amenemhat III, qui couvrent deux tiers de siècle, constituent en quelque sorte l'apogée du Moyen Empire et se caractérisent par une réorganisation profonde et efficace de l'administration du pays, la consolidation des frontières et de vastes programmes de construction[46]. La dynastie s'achève par la montée sur le trône d'une femme, Néférousobek, qui initie une

[37] Bien qu'ils ne puissent pas toujours être identifiés, leur typologie permet clairement de les dater de cette époque. Voir notamment MCCORMACK 2010.

[38] WEGNER et CAHAIL 2015 ; WEGNER 2017.

[39] BELL 1975.

[40] Voir notamment TALLET 2005, ch. 4 : « L'exploitation des marges de l'Égypte », 109-164.

[41] GASSE 1987.

[42] Parmi les nombreux ouvrages et articles à ce sujet, on renverra le lecteur notamment aux récentes études de FRANKE, MARÉE et AMBERS 2013, ILIN-TOMICH 2017 et SIESSE 2018.

[43] QUIRKE 2005 (avec bibliographie).

[44] Voir notamment BEN-TOR 1999 et 2010.

[45] VANDERSLEYEN 1995 ; RYHOLT 1997 ; BEN-TOR, ALLEN et ALLEN 1999 ; TALLET 2005 ; SCHNEIDER 2006 ; POLZ 2007 ; les différentes contributions de la publication d'un colloque au British Museum (MARÉE 2010) ; SIESSE 2018.

[46] TALLET 2005 ; MORFOISSE et ANDREU-LANOË 2014 ; MORFOISSE et ANDREU-LANOË 2016-2017.

longue série de règnes très brefs (quelques mois ou quelques années tout au plus par règne). Il est difficile de distinguer dans les sources et dans la culture matérielle la fin de la XIIᵉ du début de la XIIIᵉ dynastie, probablement parce que la continuation s'est opérée sans véritable heurt. La XIIIᵉ dynastie, qui débute vers 1800 avant J.-C.[47] pour s'achever près d'un siècle et demi plus tard, voit ainsi se suivre à la tête du pays plusieurs dizaines de souverains, souvent mal attestés, apparentés à différentes familles, et dont l'ordre de succession n'est pas toujours bien établi[48]. Aucune trace de véritable lutte pour le pouvoir n'apparaît dans les sources. Si une crise a probablement eu lieu dans les règles d'accès à la royauté, elle ne semble pas troubler le fonctionnement de l'administration, la sécurité des frontières ni l'entretien des monuments – on compte seulement un nombre beaucoup plus restreint de réalisations par souverain, dû surtout à leur éphémérité.

La présence et l'influence d'une population « asiatique » est identifiable dès la XIIᵉ dynastie au sein de la société en Égypte, d'après l'onomastique et la culture matérielle[49]. À un certain point de la XIIIᵉ dynastie, probablement dans ses dernières décennies, une dynastie rivale (la XIVᵉ), d'origine proche-orientale, monte progressivement au pouvoir dans le Delta oriental. Elle est suivie par la XVᵉ, dont les princes dits « Hyksôs » règnent pendant plus d'un siècle sur toute la partie nord du pays. C'est là le cœur de la Deuxième Période intermédiaire proprement dite[50]. À une date encore imprécise, peut-être au moment de la prise du pouvoir par les Hyksôs et donc de l'affaiblissement de la monarchie égyptienne, une XVIᵉ dynastie voit le jour à Thèbes. Il n'est pas encore certifié si cette dynastie est d'abord parallèle à la fin de la XIIIᵉ (et donc sa rivale) ou si elle lui succède, à cause d'un déplacement du centre du pouvoir vers le sud[51].

La XVIIᵉ dynastie succède à la XVIᵉ à Thèbes. On ignore encore ce qui permet de distinguer les deux dynasties. Il pourrait s'agir d'un simple changement de famille royale (c'est néanmoins peu vraisemblable puisque la XIIIᵉ compte elle-même des souverains issus de différentes familles), ou d'une transformation de nature politique. La XVIᵉ pourrait ainsi avoir été de caractère plus régional et avoir été rivale de la fin de la XIIIᵉ dynastie, tandis que la XVIIᵉ aurait revendiqué la souveraineté égyptienne légitime, idéologiquement opposée aux Kouchites et aux Hyksôs. C'est en effet parallèlement à cette Deuxième Période intermédiaire que se situe une phase d'apogée de la civilisation nubienne, Kerma Classique, qui constitue alors une menace permanente au sud de l'Égypte[52].

La Deuxième Période intermédiaire prend fin avec le refoulement des Kouchites vers le sud et la reconquête de la partie nord du pays par Kamosé, dernier roi de la XVIIᵉ dynastie, et son frère Ahmosis, premier souverain de la XVIIIᵉ dynastie et du Nouvel Empire.

1.2. Cadre chronologique : distinction entre *Late Middle Kingdom* et Deuxième Période intermédiaire

Les différentes sources précédemment citées poussent les chercheurs à marquer une césure après les deux tiers de la XIIᵉ dynastie, vers 1850 avant J.-C., désignant les règnes de Sésostris III, d'Amenemhat III et de leurs successeurs comme le « *Late Middle Kingdom* », que l'on traduit par « Moyen Empire tardif » ou « fin du Moyen Empire ». Les raisons n'en sont pas seulement politiques : on observe un changement très net dans l'administration de l'État, mais aussi dans la culture matérielle, dans les pratiques funéraires et religieuses. Le seul changement notable entre la fin de la XIIᵉ et le début de la XIIIᵉ dynastie se situe au sommet même de la hiérarchie, avec la succession cadencée des souverains, pour une raison encore inexpliquée. Il est peu concevable que les rois aient été « élus » pour une durée plus ou moins courte, car cela aurait été contraire au caractère véritablement divin attribué à la charge pharaonique. La disparition des rois après quelques mois ou quelques années de règne pourrait être due à des luttes pour le pouvoir : souverains assassinés ou démis de leurs fonctions ? Cependant, aucune source ne vient étayer ce genre d'hypothèse. Stephen Quirke évoque plutôt la possibilité que le pouvoir ait circulé entre quelques grandes familles, la courte durée de règne des différents rois s'expliquant peut-être par l'âge avancé des rois choisis, sortes de « chefs de clans », à la manière des doges de Venise ou des papes à certaines périodes de l'histoire moderne[53]. Si des querelles ont pu avoir lieu dans la succession royale entre quelques familles, elles n'ont pas laissé de traces dans l'administration du pays. Ce n'est qu'après le règne de Sobekhotep Khânéferrê, frère de Néferhotep Iᵉʳ, vers le milieu de la dynastie, que se manifeste une rupture[54].

Notons que, dans cet ouvrage, les souverains du nom de Sobekhotep ne seront pas désignés par leurs

[47] La date du début de la XIIIᵉ dynastie peut être située avec un certain degré de certitude aux alentours de 1800 avant J.-C. grâce aux données astronomiques des papyrus de Lahoun (Luft 2006 ; Quirke 2010, 62).

[48] Les travaux récents de Julien Siesse ont néanmoins beaucoup clarifié cet ordre de succession.

[49] Luft 1993 ; Schneider 1998 et 2003 ; Arnold 2010.

[50] Voir notamment Schneider 1998 et 2006 ; Bietak 2010 ; Arnold 2010.

[51] Voir notamment Ryholt 1997, 151-162 ; Marée 2010 ; Ilin-Tomich 2014.

[52] Voir notamment Bonnet et Valbelle 2010 et Kubisch 2008 et 2010.

[53] Quirke 1991, 138-139.

[54] Grajetzki 2010. À ce sujet, voir Siesse 2015 ; Siesse 2018.

« numéros », mais par leur nom de règne.

Ainsi que l'a démontré J. Siesse, Sobekhotep Khânéferrê, généralement désigné dans la littérature égyptologique comme Sobekhotep IV, n'est probablement que le deuxième ou troisième de ce nom, puisque l'ordre de succession des souverains doit être révisé. En effet, Sobekhotep Khâânkhrê, daté du début de la XIIIᵉ dynastie dans la Liste royale de Turin, est probablement à placer plutôt dans le troisième quart de la dynastie, dans la succession de Sobekhotep (ex-IV) Khânéferrê et Sobekhotep (ex-V) Khâhoteprê[55]. De plus, le premier roi de la XIIIᵉ dynastie[56], Amenemhat-Sobekhotep Sekhemrê-Khoutaouy, pourrait être désigné comme Amenemhat V-Sobekhotep Iᵉʳ, mais ne l'est pas toujours. La pratique des noms doubles est courante chez les particuliers du Moyen Empire tardif, mais aussi chez les premiers rois de la XIIIᵉ dynastie, probablement parce qu'ils sont eux-même issus de familles non royales. La numérotation des derniers Amenemhat et des Sobekhotep change donc d'un ouvrage à l'autre. Plutôt que d'accorder aux souverains Sobekhotep de nouveaux numéros, qui troubleraient la lecture et qui risqueraient de changer à nouveau à la lumière de nouvelles découvertes, on choisira plutôt de désigner ces rois avec leur nom de règne complet.

L'habitude est encore courante d'inclure la XIIIᵉ dynastie dans la Deuxième Période intermédiaire. Cette désignation serait pourtant à éviter pour le premier siècle qui suit la XIIᵉ dynastie, puisqu'elle traduirait une division politique de l'Égypte et donc l'existence simultanée de plusieurs dynasties. Or, le pays tout entier semble bien être resté aux mains d'une seule et même dynastie pendant plusieurs décennies après la fin de la XIIᵉ dynastie, poursuivant le même système politique et le même système administratif. Il convient donc effet de parler de « Moyen Empire tardif » pour les deux premiers tiers de la XIIIᵉ dynastie (environ 1800-1700 av. J.-C.) et de ne faire commencer la Deuxième Période intermédiaire qu'à partir de la division réelle de l'Égypte, qui correspond à l'apparition de souverains rivaux dans le Delta (la XIVᵉ, puis la XVᵉ dynastie)[57], à un changement progressif de la culture matérielle et à un déclin manifeste des productions artistiques et des activités de construction.

Deux grandes phases sont donc bien observables dans la XIIIᵉ dynastie : tout d'abord celle, bien documentée, allant de Khendjer à Sobekhotep Khânéferrê, qui correspond encore au Moyen Empire tardif. Les souverains et personnages officiels de cette période sont attestés par de nombreux monuments, stèles et scarabées-sceaux. La deuxième phase commencerait quelques règnes après Sobekhotep Khânéferrê, aux alentours de celui d'Ay Mernéferrê. La production de scarabées des rois de cette dynastie disparaît, de même que les attestations des rois égyptiens dans le nord du pays. La production de monuments royaux diminue considérablement. Alors qu'il semble que l'organisation au sommet de l'administration ait gardé à peu près la même structure, on assiste à une militarisation de l'élite et à une montée de l'importance de la Haute-Égypte[58] ; c'est d'ailleurs là que se concentre la production de stèles et de statues dès cette fin de XIIIᵉ dynastie. À ce moment débuterait la Deuxième Période intermédiaire, qui durerait un siècle et demi (1700-1550 av. J.-C.) et qui, tout en poursuivant les modèles du Moyen Empire, marquerait la transition vers le Nouvel Empire.

1.3. Développement politique et sociétal

Le matériel qui fait l'objet de cette étude, la statuaire, touche différents niveaux de la société égyptienne : le roi et le sommet de l'élite, mais aussi des niveaux plus modestes, fonctionnaires de rang intermédiaire ou provinciaux, domestiques et apparemment « simples » particuliers. Dès Sésostris III, un changement très net s'opère dans l'organisation de l'État. On assiste à la centralisation du pouvoir, à la disparition des grandes familles nomarcales qui caractérisaient la première moitié du Moyen Empire, ainsi qu'au développement d'une classe de fonctionnaires. L'aristocratie constituée par la noblesse régionale, territoriale, semble avoir été transformée ou remplacée par une sorte de bourgeoisie ou « noblesse de robe » attachée à l'administration centrale[59]. On observe ainsi l'apparition de nouvelles grandes familles qui se partagent titres et positions dans l'appareil de l'État.

À la XIIIᵉ dynastie, il semble que les rênes du pouvoir soient souvent restées aux mains de quelques grandes familles. Ainsi, le vizir Ânkhou, dont le nom apparaîtra à plusieurs reprises dans cet ouvrage, est

[55] SIESSE et CONNOR 2015.

[56] RYHOLT 1997 ; SIESSE 2016-2017.

[57] SCHNEIDER 2006, 168-196. Le terme de « *Second Intermediate Period* » avait sa raison d'être dans l'ouvrage de RYHOLT 1997 puisque celui-ci considérait que la XIVᵉ dynastie, d'origine étrangère, était contemporaine de la XIIIᵉ dynastie tout entière et qu'elle occupait partiellement le Delta dès la fin du règne de Néférousobek, événement politique qui aurait provoqué le changement de numérotation de dynastie. Cette théorie n'est cependant plus acceptée, les sources mises au jour à Tell el-Dabʿa démontrant que la XIVᵉ dynastie n'est contemporaine que de la fin de la XIIIᵉ (BEN-TOR, ALLEN et ALLEN 1999).

[58] MARÉE 2009 ; SHIRLEY 2013.

[59] À propos de l'apparente disparition des grandes familles provinciales, GRAJETZKI (2009, 118-119) propose d'y voir peut-être non pas un écartement, mais un changement dans la manière d'exprimer ses titres et son identité sur les monuments, une modification des croyances et pratiques funéraires. Ces changements peuvent être dus à des raisons économiques : la multiplication des titres et offices entraîne une diminution des responsabilités des dignitaires, et donc moins de revenus.

fils de vizir et aura lui-même deux fils vizirs[60].

Plusieurs rois sont fils de personnages non royaux (notamment Sobekhotep Sekhemrê-séouadjtaouy, Néferhotep Ier et Sobekhotep Khânéferrê). On imagine toutefois mal qu'ils aient été d'origine véritablement roturière ; sans doute appartenaient-ils à ces grandes familles se partageant (ou se disputant) le trône. L'image que transmettent les sources est que le pays est désormais moins aux mains d'un leader militaire et divin que d'une administration très développée : un vaste appareil de fonctionnaires, sans doute très hiérarchisé, aux mains d'une série de grandes familles politiciennes. En pratique, le roi n'est sans doute plus que le chef de cette administration, un symbole sacré indispensable mais rarement maintenu suffisamment longtemps sur le trône pour laisser les traces d'une forte personnalité.

L'organisation au sommet de l'État est basée sur le cercle des chanceliers royaux (*htmw bity),* à la tête des différentes branches de l'administration (la gestion des provinces, celle des biens entrant et sortant du palais, des productions agricoles, des travaux forcés, l'armée, etc.). Aux niveaux inférieurs de l'administration et dans les provinces, l'hérédité des charges semble, sinon de règle, du moins très courante, comme le révèlent les filiations indiquées dans les inscriptions des stèles et des statues (de nombreux exemples apparaissent au sein du catalogue[61]). Ce système semble avoir perduré tout au long du Moyen Empire tardif et de la Deuxième Période intermédiaire.

On peut organiser en trois grands ensembles (qui seront développés dans le chapitre 4) la clientèle de la production statuaire durant ces trois siècles. Tous appartiennent certainement à l'élite, c'est-à-dire à des individus disposant des moyens suffisants (ou des privilèges nécessaires) pour la commande ou l'achat d'une statue.

1° Le sommet de l'élite :

- le roi
- la famille royale
- l'entourage du souverain, c'est-à-dire les hauts dignitaires, souvent désignés dans les inscriptions par le titre honorifique de « chanceliers royaux » (*htmw bity*) : vizir, trésorier, grand intendant, directeur des champs, chef des troupes, directeur de l'Enceinte, directeur des porteurs de sceau, grand-prêtre de Ptah, ainsi que certains dignitaires, même régionaux, distingués par le roi. Ils apparaissent réunis dans le Papyrus Boulaq 18[62] comme un groupe ayant préséance sur tous les autres dignitaires. Cette prééminence se reflète très clairement dans la statuaire, comme nous le verrons au fil de cette recherche.

2° L'élite intermédiaire :

- l'administration centrale en dessous des *htmw bity*
- l'administration régionale (province et temples)

3° L'élite inférieure :

- les prêtres de rang inférieur, les domestiques attachés aux hauts dignitaires
- certains particuliers, artisans, chefs d'équipes, etc.

À la Deuxième Période intermédiaire, dans le sud gouverné par les XVIe et XVIIe dynasties (à peu près entre Abydos et Edfou, ainsi que parfois un peu plus au nord et au sud), l'administration est imprégnée du modèle de la XIIIe. Le palais royal thébain, déjà existant au Moyen Empire tardif, attesté entre autres par le Papyrus Boulaq 18, a peut-être tout simplement continué de fonctionner, avec son organisation économique et politique[63]. L'évolution d'une série de titres de fonctionnaires, de prêtres et de militaires révèle néanmoins une modification de la structure administrative, une réorganisation suffisamment efficace pour permettre aux souverains de la XVIIe dynastie de résister aux Kouchites et finalement de reconquérir le nord du pays aux mains des Hyksôs[64]. Les souverains égyptiens conservent dans leur appareil administratif les trésoriers et les fonctionnaires dépendant de leurs bureaux (cf. *infra*), les gouverneurs provinciaux, les détenteurs de titres sacerdotaux et militaires. Un office important du Moyen Empire semble néanmoins disparaître après la XVIe dynastie, celui du vizir, pour ne réapparaître que sous Thoutmosis Ier. J.J. Shirley propose d'y voir une

[60] Cependant, hormis certains cas de vizirs, rien n'indique que les charges de ministres aient été héréditaires. Aucun trésorier connu n'est fils de trésorier, ni grand intendant fils de grand intendant (Grajetzki 2010, 306).

[61] Ex : **Le Caire CG 467** (l'officier de la ville Khemounen, fils de l'officier de la ville Ityouseneb, petit-fils et père de deux contrôleurs de la Phyle), **Linköping 156** (également deux officiers de la ville, père et fils), **Philadelphie E. 3381** (fig. 1.3a : l'intendant Sobekhotep, fils de l'intendant [Djehouty ?]-hotep), **Paris A 47** (trois générations d'une même famille de grands-prêtres de Ptah).

[62] Ce document administratif reprend les comptes royaux, dépenses occasionnées lors d'un séjour de la cour dans le palais de Thèbes, sur 12 jours des 2e et 3e mois de la saison de l'Inondation, en l'an 3 d'un roi anonyme. Le vizir Ânkhou y est cité à plusieurs reprises, ce qui permet de supposer que le souverain en question était Khendjer (le vizir et le souverain apparaissent tous deux sur la stèle du Louvre C 12, cf. *infra*) (Quirke 2005, 15-22).

[63] Scharff 1922 ; Grajetzki 2000, 38-40 ; Quirke 2004, 85 ; Polz 2007, 304 ; Shirley 2013, 549.

[64] Shirley 2013, 546-547.

modification de l'organisation du gouvernement : le pays aux mains du roi égyptien, plus petit, n'aurait peut-être plus nécessité cette fonction ; de plus, le rôle des gouverneurs provinciaux s'accroît et on voit se développer des titres tels que « grand parmi les Dix de Haute-Égypte » (*wr mdw šmᶜw*), « Bouche de Nekhen » (*s3b r Nḫn*), « fils royal » (*s3 n(i)-sw.t*) ou « intendant du district » (*imy-r gs-pr*) qui suppléaient peut-être, au niveau régional, aux charges du vizir[65].

Dès la fin de la XIIIᵉ dynastie et jusqu'à la fin de la XVIIᵉ, la mention des niveaux inférieurs de l'administration disparaît des documents. La raison peut être en grande partie économique, la production de monuments dépendant de la richesse des commanditaires. Les monuments qui nous sont parvenus citent en permanence les mêmes titres militaires[66], religieux[67] ou administratifs[68], titres dont la fonction n'est pas toujours claire et qui semblent désigner plutôt un certain statut. Les titres militaires se multiplient, reflet des troubles de l'époque peut-être avec les Hyksôs mais surtout avec les Kouchites. En témoignent, entre autres, les textes de la tombe de Sobeknakht à Elkab[69] et les stèles de soldats à Edfou et à Bouhen vantant leurs exploits contre les Hyksôs et les Kouchites[70]. On observe un accroissement du nombre de titres militaires, une proportion de plus en plus grande de stèles érigées par des officiers et des soldats apparemment de rang moins élevé, à Abydos et Edfou notamment, et la mention de garnisons dans plusieurs villes de Haute-Égypte. Tous ces indices parlent en faveur du rôle grandissant de l'armée à la XVIᵉ et surtout à la XVIIᵉ dynastie[71].

Les rois de Kerma constituent une menace directe pour le pouvoir thébain puisqu'ils dominent alors, d'après les témoignages écrits de l'époque, la région des forteresses de Basse-Nubie, jusqu'au sud d'Edfou[72]. À la XVIIᵉ dynastie, une véritable armée de métier se développe, dotée de toute une hiérarchie. L'un des titres militaires qui se développent à cette époque est celui de « fils royal », non nécessairement assorti d'un lien familial réel avec le souverain. Cette expression manifeste sans doute le besoin des rois de la Deuxième Période intermédiaire de s'attacher les services et la fidélité des dignitaires par des titres honorifiques[73].

Un nombre plus vaste de dignitaires acquiert également le titre de rang de « chancelier royal » (*ḫtmw bity*), normalement réservé au cercle des ministres et proches du souverain : certains prêtres, certains gouverneurs provinciaux et « intendants de district » (*imy-r gs-pr*)[74]. Cette propagation du titre pourrait signifier une perte de sens, en même temps qu'une décentralisation du pouvoir, associée à l'importance grandissante de certains centres provinciaux (Elkab, Coptos, Abydos, Thèbes)[75]. La fragmentation du pays en deux ou trois entités conduit à un affaiblissement général du gouvernement central et à une nouvelle influence croissante des pouvoirs régionaux[76] et de villes jusque là très provinciales. Ainsi, l'importance d'Edfou se manifeste particulièrement à la XVIIᵉ dynastie et la famille à la tête de cette région semble avoir été un appui majeur du gouvernement thébain[77]. Le rôle des gouverneurs provinciaux croît, tant au point de vue administratif que militaire. Leur pouvoir, loin de concurrencer celui du roi thébain, a été utilisé par celui-ci pour renforcer son état de l'intérieur comme aux frontières[78]. Les temples et leur personnel (prêtres et membres « séculiers »), préfigurant l'autorité dont ils seront investis au Nouvel Empire, semblent eux aussi se développer et quitter le statut souvent local qu'ils possédaient au Moyen Empire[79].

Le matériel sculptural qui nous est parvenu de cette époque concerne en revanche très peu les dynasties XIV et XV. En effet, dans le nord du pays, l'administration des souverains d'origine asiatique semble avoir conservé certaines pratiques de la XIIIᵉ dynastie mais en avoir abandonné d'autres, peut-être remplacées par des structures propres à leur culture. La datation des documents est souvent imprécise et fluctuante. Les sceaux des dignitaires des XIVᵉ et XVᵉ dynasties reprennent une série de titres propres au Moyen Empire tardif : trésorier (*imy-r ḫtmt*), directeur des porteurs de sceau (*imy-r ḫtmtyw*), connu du roi (*rḫ n(i)-sw.t*), directeur des pays marécageux (*imy-r štyw*), scribe personnel du document royal (*sš ᶜ n n(i)-sw.t n ḫft-ḥr*), chef des troupes (*imy-r mšᶜ*) pour les hauts dignitaires, ainsi que toute une armée

[65] Shirley 2013, 548-552.

[66] Officier du régiment de la ville (*ᶜnḫ n niw.t*) et commandant de l'équipage du souverain (*3tw n tt-ḥk3*).

[67] Prêtre-*ouâb* (*wᶜb*), prêtre-lecteur (*ḥry-ḥbt*).

[68] Bouche de Nekhen (*s3b r Nḫn*), grand parmi les Dix de Haute-Égypte (*wr mdw šmᶜw*), aîné du Portail (*smsw h3yt*).

[69] Davies 2003.

[70] Kubisch 2008, 88-92 ; Marée 2009.

[71] Shirley 2013, 566-570.

[72] Les garnisons égyptiennes des forts servent alors, d'après les stèles de Bouhen, le souverain kouchite (Kubisch 2008, 87-88 ; 166-174 ; Kubisch 2010, 323-325).

[73] Ce titre semble être donné à des personnages issus de

l'administration provinciale, mais pas nécessairement à des soldats de métier (Shirley 2013, 548 ; 553-555, avec bibliographie).

[74] Voir chapitre 3, consacré au statut social des personnages représentés en statuaire.

[75] Grajetzki 2010, 305-307 ; Shirley 2013, 523-606.

[76] Shirley 2013. Dès la fin de la XIIIᵉ dynastie, plusieurs vizirs sont d'ailleurs issus de l'administration provinciale.

[77] Marée 2009.

[78] Shirley 2013, 556-561.

[79] Ce développement pouvait être dû à l'initiative des souverains pour (ré)installer de nouvelles activités cultuelles (Polz 2007, 112-114). Des travaux d'entretien ou de restauration sont attestés dans les temples, peut-être pour restaurer les dégâts causés par les incursions kouchites (Shirley 2013, 562-565).

de fonctionnaires de rang inférieur[80]. Le titre de vizir, en revanche, est absent des sources ; la grande proportion de sceaux de « fils royaux » pourrait refléter le rôle administratif important des membres de la famille royale[81].

Aucune production statuaire n'est attestée pour ces dynasties. Seules peut-être deux statues de grandes dimensions pourraient, d'après leur costume et leur coiffure, représenter des chefs asiatiques (**Munich ÄS 7171** et **Tell el-Dab'a 11**, fig. 1.3b). Cependant, de nombreuses statues colossales du Moyen Empire sont réinscrites au nom des souverains Hyksôs et probablement déplacées à Avaris/Tell el-Dab'a. Il s'agit des statues retrouvées à Tanis. Après leur réutilisation par les Hyksôs, elles ont été usurpées à nouveau par les souverains ramessides et déplacées à Pi-Ramsès, puis reprises par les rois de la Troisième Période intermédiaire et installées à Tanis (ch. **3.1.31**).

[80] SHIRLEY 2013, 532-546.
[81] SHIRLEY 2013, 538-539.

2. Développement stylistique

Les pages suivantes sont consacrées au recensement des statues qui peuvent être datées avec un certain degré de précision au sein du Moyen Empire et de la Deuxième Période intermédiaire. Ce panorama stylistique intègre à la fois les statues des rois et celles des particuliers, afin d'établir les critères stylistiques propres à chaque règne. La confrontation entre répertoires royal et non-royal permet également d'observer différents degrés de qualité et d'aborder la question des ateliers, qui fera l'objet du chapitre 7.

Comment dater une statue, surtout dans le cas de représentations de particuliers ? Les noms des rois du Moyen Empire sont très rarement inscrits sur les statues privées ; on n'en recense guère plus d'une dizaine sur le millier de pièces réunies dans le catalogue[82]. La présence du cartouche d'un souverain ne fournit d'ailleurs qu'un *terminus post quem*, car elle ne signifie pas que le personnage ait nécessairement vécu sous le règne de ce dernier. Tout au plus suggère-t-elle un lien avec ce roi, lequel peut être mort depuis longtemps. L'individu peut, par exemple, avoir été associé à son culte funéraire. Si l'inscription précise que la statue est un cadeau du roi au dignitaire, il est vraisemblable que la statue date en effet du règne du roi dont le nom est cité, comme c'est le cas pour la statue du vizir Khenmes (**Londres BM EA 75196**), sur laquelle on peut lire la formule : « statue donnée en témoignage de la faveur du roi de Haute et de Basse-Égypte Sekhemkarê », qui indique que ce personnage a dû exercer sa fonction sous Amenemhat-Senbef. Si au contraire, c'est le particulier qui adresse sa formule d'offrande au roi, il s'agit probablement d'un souverain divinisé et la statue peut par exemple provenir de son temple funéraire. Ainsi, la statue du grand intendant Senousret[83] (**Coll. Ortiz 33**), dite provenir du Fayoum, était-elle probablement installée dans un lieu de culte dédié à Amenemhat III, comme le suggère son inscription : « Une offrande que le roi donne au roi de Haute et de Basse-Égypte Nimaâtrê, pour le grand intendant Senousret. » Ici, Nimaâtrê est désigné comme la divinité à laquelle Senousret dédie sa statue.

Il faut donc envisager d'autres moyens de datation. Certains personnages sont attestés par diverses sources, stèles ou inscriptions rupestres, qui permettent d'établir leur carrière et des liens familiaux avec d'autres individus pour lesquels on possède des repères chronologiques. Les dossiers constitués par D. Franke[84], W. Grajetzki et D. Stefanović[85] se révèlent ici déterminants. Il en est ainsi pour les gouverneurs d'Éléphantine (Sarenpout Ier, II), de Meir (Oukhhotep IV) et d'Antæopolis (Ouahka Ier, Ibou, Ouahka II), qui sont connus par leurs tombes monumentales et que l'on peut dater relativement précisément. Les gouverneurs d'Éléphantine ont également édifié des chapelles dans le petit temple d'Héqaib, dont certaines portent le nom du roi régnant. Comme nous le verrons au chapitre suivant, le développement architectural du sanctuaire permet aussi d'établir une chronologie relative entre les différents gouverneurs de l'île. D'autres personnages, tels que le père divin Montouhotep, le fils royal Sahathor ou le héraut Sobekemsaf, sont attachés par des liens familiaux à un souverain dont le nom est connu. Enfin, certains personnages peuvent être datés grâce à l'emplacement de leur tombe : les mastabas de Licht-Sud, au pied de la pyramide de Sésostris Ier, ou ceux de Dahchour, à proximité directe du complexe funéraire de Sésostris III. Gardons toutefois à l'esprit que, dans le cas de ces mastabas, plusieurs ré-occupations ont pu avoir lieu au cours du Moyen Empire, aussi faut-il s'armer de prudence et ajouter d'autres critères pour s'assurer que les statues découvertes correspondent bien à la phase de construction du tombeau.

Ce panorama stylistique commence par un bref aperçu de la statuaire du début du Moyen Empire, afin de cerner les racines du répertoire qui fait l'objet de cette étude. Ce canevas aidera également à dater la multitude de statues fragmentaires ou anépigraphes attribuées au Moyen Empire, celles dont le propriétaire n'est pas connu ou dont le contexte archéologique, s'il est enregistré, n'apporte pas d'indications suffisantes. On ne peut se contenter de l'évolution d'un détail isolé ; il faut considérer une statue dans son intégralité, comme un tout, en tenant compte de chacun de ses éléments, qui forment

[82] **Le Caire JE 72239** (Néferirkarê), **Philadelphie E. 14393** (Amenemhat Ier), **Coll. priv. Bonhams 2007b** (Amenemhat II), **Coll. Ortiz 33**, Édimbourg 1906.443.48, **Le Caire CG 520** et **Paris E 11053** (Amenemhat III), **Londres BM EA 75196** (Amenemhat-Senbef Sekhemkarê), **Turin C. 3064** (Kay - Marmesha - Antef IV S[...] rê ?), **Heidelberg 274**, **Karnak 1875b** et **Paris A 125** (Sobekhotep Khânéferrê).

[83] Notons que les noms des personnages privés suivront dans ce texte la graphie proche de leur translittération. En revanche, les noms des rois seront repris de manière traditionnelle. Ainsi, *sn-wsr.t* sera transcrit Senousret pour un particulier, mais Sésostris pour un souverain. De même, *I'h-ms* sera Iâhmès pour un privé, mais Ahmosis pour le souverain de ce nom.

[84] FRANKE 1984a. Notons cependant que plusieurs de ses datations sont à considérer avec précaution.

[85] GRAJETZKI 2000; GRAJETZKI et STEFANOVIĆ 2012.

différents critères. Aborder individuellement chacun des éléments du corps risquerait de fausser l'analyse, de provoquer des comparaisons abusives ou des conclusions autant hâtives qu'hasardeuses. Il est donc indispensable d'analyser autant que possible, en un même examen, les proportions générales du corps, le traitement du visage, des jambes, des genoux, des mains, l'emploi de tel ou tel attribut, vêtement ou coiffure, la qualité de la sculpture et l'intention du commanditaire et du sculpteur. Sérier ensuite chacun des éléments composant la statue fournit ensuite des indices de datation pour les statues anépigraphes ou dépourvues de contexte archéologique (la forme d'un uræus, celle d'un vêtement, d'une perruque ou du némès, la position des mains, les traits du visage, les proportions du corps, etc.).

Il faut également garder à l'esprit une difficulté majeure, qui est l'existence concommitant de niveaux de qualité variés, qui correspondent vraisemblablement à différentes productions, différents ateliers. Bien qu'aucun atelier de sculpture n'ait été découvert – hormis à Amarna, et pour une tout autre période –, il apparaît évident que toutes les sculptures n'ont pas été réalisées dans les mêmes lieux ou par les mêmes sculpteurs, que plusieurs ateliers locaux ont dû exister et que des différences stylistiques majeures entre deux statues peuvent être dues davantage au matériau dans lequel elles sont sculptées et à la clientèle visée qu'à leur position chronologique. Il faut ainsi se garder de confondre, dans certains cas, maladresses de style et intentions de style, avoir recours à toute la réflexion et l'objectivité possibles et résister à la tentation d'avoir trop recours au « feeling ».

2.1. Le début du Moyen Empire

Dès la XIᵉ dynastie, on observe un parallélisme évident entre statuaire royale et privée (fig. 2.1.1a-b). Ainsi, les deux statues de l'intendant Mery (Londres BM EA 37895 et 37896), ainsi que celle d'Iker (New York MMA 26.7.1393), provenant de la nécropole thébaine, montrent un visage très proche des traits du roi Montouhotep II, à tel point que, sans la coiffure qui indique clairement leur rang de particuliers, on aurait pu les attribuer au souverain lui-même. On y observe le même visage ovale, une large bouche aux lèvres épaisses et cerclées d'un liseré, le même nez droit, les mêmes plis partant des ailes du nez et soulignant les pommettes basses, les mêmes yeux allongés et obliques (le canthus intérieur est plus bas que l'autre), entourés d'un trait de fard sous forme d'un épais liseré, trait qui se prolonge en s'élargissant vers les tempes. Les sourcils, en relief, naissent de façon presque horizontale à la racine du nez, puis, passé la pupille, se rapprochent de l'œil, forment une courbe et se poursuivent horizontalement, parallèles au trait de fard barrant la tempe.

Cette correspondance étroite entre statuaire royale et non-royale se poursuit au début de la XIIᵉ dynastie

(fig. 2.1.2a-f). Le visage des statues cubes de Hotep (Le Caire JE 48857 et 48858) ou celui de Nesmontou (Munich ÄS 7148) montrent de grandes similarités avec la physionomie officielle d'Amenemhat Iᵉʳ. Celle-ci nous est connue par deux statues assises de grandes dimensions en granit portant la titulature du roi (Le Caire JE 37470 et Ismaïlia JE 60520)[86] : on y retrouve les mêmes sourcils que sous les Montouhotep ; le visage est cependant plus large, plus joufflu, les yeux plus petits mais encore obliques, le canthus intérieur dirigé vers le bas, toujours prolongés par un trait de fard dirigé vers les tempes, mais sans liseré sur les paupières. Les lèvres sont épaisses, bien moins gonflées que sous la dynastie précédente, et souriantes. Le front est bas et le sommet du crâne plat. Comme à la XIᵉ dynastie, deux sillons nasogéniens partent des ailes du nez et s'arrêtent à mi-course avant les commissures des lèvres. Toutes ces caractéristiques se retrouvent sur les statues de grandes dimensions de Hotep et Nesmontou, ainsi que sur une tête en calcaire de New York MMA 15.3.165, qui provient du cimetière au pied de la pyramide d'Amenemhat Iᵉʳ à Licht-Nord. On pourra sans doute dater de ce même règne, pour les mêmes raisons stylistiques, la tête anonyme de Munich ÄS 5570 ou celle de Turin P. 408.

Le roi **Sésostris Iᵉʳ** (fig. 2.1.3a-c) a laissé un nombre considérablement plus vaste de monuments statuaires que ses prédécesseurs. Ce riche répertoire permet d'observer une série de variations au sein même de son « portrait », variations qui peuvent être dues à différents facteurs : une évolution[87] au cours

[86] Quelques têtes peuvent être attribuées à ce même souverain, tant elles sont proches des deux statues épigraphes : New York MMA 66.99.4, Le Caire JE 48070, Boston MFA 2011.1898 et Paris E 10299.

[87] D. Lorand observe ainsi que les effigies du début du règne ressemblent plus à la statuaire des prédécesseurs de Sésostris Iᵉʳ (LORAND 2011, 334). Le désir de s'inscrire dans une lignée de souverains, proches ou lointains prédécesseurs, est certes récurrent dans l'idéologie pharaonique, mais prenons garde à ne pas sur-interpréter la physionomie d'une statue, surtout à un début de règne. Il ne faut pas nécessairement y voir pour autant une « volonté de faire percevoir un rattachement politique et idéologique à de prestigieux ancêtres », mais plutôt la continuation logique d'un style, d'une « manière de faire ». Les artisans ne changent pas à l'avènement d'un nouveau souverain, aussi est-il naturel que leur production demeure similaire, tant qu'une nouvelle idéologie et un nouveau portrait royal n'ont pas été établis. On observera le même phénomène chez la plupart des souverains ayant laissé un répertoire suffisamment vaste pour pouvoir dresser une évolution au sein du règne, et notamment, comme nous le verrons plus loin, avec Sésostris III. D'après l'étude de D. Lorand, la représentation du roi évolue ensuite vers plus de naturalisme, annonçant la deuxième partie de la XIIᵉ dynastie.

de son long règne (45 ans), différents « ateliers » (attachés aux matériaux employés ou liés au lieu d'érection de ces statues) ou encore à la main du sculpteur au sein d'une même série, ce qui apparaît au sein des statues de Licht : le groupe des statues de jubilé et celui des statues assises du souverain[88]. Au sein de chacun de ces deux ensembles (neuf statues osiriaques au moins et dix statues assises), les statues de Sésostris Ier à Licht ont selon toute logique été réalisées au même moment et au même endroit ; elles sont de mêmes dimensions et sculptées dans le même matériau, mais présentent entre elles des différences qui montrent bien qu'il convient de rester prudent lorsqu'on définit le « style » d'un règne. Ce « style » varie parfois fortement d'une statue à l'autre d'un même groupe. Ce sont les traits que ces différentes statues ont en commun qui constituent le « portrait » officiel du souverain à un moment donné de son règne. En l'occurrence, en ce qui concerne les statues osiriaques de Licht, on observe un traitement tantôt plus imprécis (CG 398), tantôt plus ciselé (CG 401) des traits du visage, des arcades sourcilières plus ou moins marquées (à peine présentes pour CG 398 et 402, plus prononcées sur CG 399 et 400). Les yeux sont tantôt plus ouverts (CG 402), tantôt plus fermés (CG 398). Quant aux statues assises, dont l'apparence est plus froide et la facture plus nette et ciselée, elles présentent également une série de variations entre elles : l'écart entre les yeux (très différent entre CG 412 et 413), l'expression de la bouche, parfois légèrement souriante (CG 416), souvent plus impassible (CG 411, 414, 418) ; enfin, détail plus iconographique que stylistique, l'ornementation du némès et de la barbe varie, lisse ou striée. Ces nuances n'empêchent pas de reconnaître dans toutes ces effigies le même souverain, identifiable à son visage presque rectangulaire, au menton carré, aux pommettes saillantes mais basses, aux yeux obliques, penchés vers l'avant au niveau des canthi intérieurs (même si moins accentués que chez ses prédécesseurs). Les sourcils peuvent être ou non en relief, mais les arcades montrent toujours la même forme : très hautes et horizontales[89] près de la racine

du nez, puis de plus en plus proches de l'œil au niveau du canthus extérieur, pour finir parallèlement au trait de fard sur la tempe. L'expression générale du visage est avenante.

Le sommet du némès est généralement plat – il se courbe ensuite de plus en plus au cours de la XIIe dynastie. Chez Sésostris Ier comme chez Amenemhat Ier, le torse est allongé, ferme, les épaules larges, la taille étroite. Le calcul exact des proportions entre les différentes parties du corps n'apporte pas d'indices anatomiques formels auxquels on puisse se fier ; il varie trop d'une statue à l'autre d'un même souverain pour traduire de véritables tendances. C'est l'apparence globale qu'il convient de considérer : la carrure, la musculature, l'ossature et la manière dont elles sont rendues. Il faudra se contenter de mots pour décrire de manière aussi objective que possible, car les chiffres ne peuvent ici nous venir en aide. Seule l'envergure du némès connaît une évolution très nette qu'il est possible de traduire en rapports normés. Très étroit au début du Moyen Empire, cette coiffe s'élargit de plus en plus au cours de la XIIe dynastie, jusqu'au milieu de la XIIIe, avant de rétrécir à nouveau et de donner l'impression de s'allonger durant la Deuxième Période intermédiaire.

En ce qui concerne la statuaire non-royale du règne de Sésostris Ier, on citera notamment trois statues, hélas acéphales, du sanctuaire d'Héqaib : celles du gouverneur Sarenpout Ier, de son père Hâpy et du chef des troupes Senbebou[90]. Le gouverneur Sarenpout Ier est dit « aimé de Sésostris Ier » sur les inscriptions des stèles et de la façade de sa chapelle-naos qui jouxte celle d'Héqaib[91]. Le général Senbebou peut être quant à lui placé à la même époque car son petit-fils est attesté à la moitié de la XIIe dynastie[92]. La statue abydénienne du chambellan Intef (Londres BM EA 461) peut être datée de la fin du règne de Sésostris Ier grâce aux stèles du même personnage qui proviennent également d'Abydos et portent la date de l'an 39[93].

À l'instar du roi Sésostris Ier, ses contemporains

[88] Statues de jubilé : Le Caire CG 397-402, New York MMA 08.200.1, 09.180.529; statues assises : Le Caire CG 411-420 (LORAND 2012, 100-109; 114-130).

[89] Les sourcils sont presque toujours horizontaux au niveau de la racine du nez chez Sésostris Ier (comme chez ses prédécesseurs). On compte néanmoins une exception : le colosse du Caire JE 37465. Les sourcils y sont courbes et prolongent la ligne du nez, comme chez Amenemhat II. Peut-être s'agit-il d'une statue de la fin du règne, annonçant le style du suivant ? C'est là en tout cas un exemple qui montre qu'il faut se garder d'être trop catégorique en datant une statue d'un règne ou du suivant : comme le précise B. Fay, seul le cartouche inscrit sur la statue permet d'y voir Sésostris Ier, la physionomie du visage désigne quant à elle Amenemhat II, tant elle est proche de celle du sphinx

du Louvre (même visage carré, mêmes sourcils en relief arqués, mêmes yeux globuleux et grand ouverts, paupière inférieure presque horizontale, paupière supérieure semi-circulaire, nez large, sillons nasolabiaux profonds, bouche large et sévère, menton carré). B. Fay propose d'y voir les œuvres d'un même atelier, peut-être situé à Memphis ou Héliopolis (FAY 1996c, 58). Étant donné que ces statues ont été retrouvées en contexte secondaire à Tanis, on ne peut en être sûr. La proximité chronologique entre les deux statues colossales est en tout cas plus que vraisemblable.

[90] HABACHI 1985, n° 3, 4 et 49.

[91] HABACHI 1985, 24-39.

[92] Le petit-fils de Senbebou, Héqaib, est contemporain de Sarenpout II et donc des règnes d'Amenemhat II et Sésostris II (HABACHI 1985, 76-77).

[93] SIMPSON 1974, ANOC 5 (stèles BM EA 572, 562, 581).

sont représentés avec un torse long, une taille étroite, des épaules très larges, une musculature sèche et modelée avec beaucoup de netteté. L'ossature se dessine clairement sous la peau et on devine sans difficulté le sternum, les côtes et parfois même les clavicules. L'arête du tibia est très nette, de même que le détail du genou, comme ce sera généralement le cas tout au long du Moyen Empire. Le ventre est ferme, marqué par une dépression verticale partant du sternum, qui s'évase autour du nombril. L'épaule, vue de face, est ronde et dépasse en largeur le bras, vue de face. La main gauche est posée à plat sur la cuisse, tandis que la droite, paume tournée vers le bas, est refermée sur une pièce d'étoffe pliée (mais on peut aussi observer l'inverse, comme sur la statue du Caire CG 63[94]). Le siège des statues assises de particuliers est sans dossier ni pilier dorsal ; pour les statues du roi, on retrouve un dossier bas mais pas de pilier dorsal (pour les statues assises, en tout cas, car les statues debout en possèdent toujours un ou sont même parfois pourvues d'un large et massif panneau dorsal[95]). Dans le cas du chambellan Intef, le visage est ovale, les pommettes marquées, les yeux obliques surmontés de sourcils en relief très écartés des canthi intérieurs.

Les statues grandeur nature en granodiorite du nomarque d'Assiout Hapydjefa[96] et de sa femme Sennouy[97] peuvent également être datées du règne de Sésostris Ier, grâce à leur tombe monumentale à Assiout. Des statues de l'homme n'est conservée que la partie inférieure, mais on reconnaît le siège sans dossier et les jambes à la musculature très prononcée. La statue de l'épouse, intégralement conservée, fournit quant à elle un bel exemple de la statuaire féminine de cette époque : les traits du visage sont plus fins que chez Sésostris Ier, mais on reconnaît les sourcils horizontaux au niveau de la racine du nez, les pommettes fermes, le menton carré, la bouche semblable aux statues de Licht, très simple, géométrique, figée en un léger sourire. Le siège est

sans dossier et la main droite fermée sur une pièce d'étoffe repliée. Concernant le corps, on est encore proche de la statuaire féminine de l'Ancien Empire, avec des épaules et un torse larges, presque masculins, les seins ronds, volumineux, peu naturalistes, la taille basse. On sent encore l'ajout d'attributs féminins sur un corps aux proportions masculines ; il faut attendre les règnes suivants pour observer une véritable féminisation des représentations de femmes.

2.2. Amenemhat II

B. Fay a identifié dans le sphinx du Louvre A 23 (fig. 2.2.1) une représentation d'Amenemhat II, grâce à un examen minutieux qui a permis de repérer sur la base, malgré les réinscriptions plus tardives, le cartouche de ce souverain (Noubkaourê). Cette statue à la fois colossale et de très fine qualité peut donc servir de repère pour déterminer les caractéristiques propres à la physionomie officielle du souverain : le visage large, presque carré, les joues pleines et charnues, délimitées par de profonds sillons nasolabiaux, la bouche très large, aux lèvres épaisses très géométriques, peu naturalistes et à l'expression sévère, les narines prononcées, les yeux globuleux encadrés de paupières représentées seulement par un trait de fard en relief, les sourcils eux aussi en relief et prolongés d'un trait de fard jusqu'aux tempes. Les sourcils ne commencent plus horizontalement au-dessus des yeux comme c'était le cas chez les Montouhotep et les deux premiers souverains de la XIIe dynastie, mais sont dirigés vers la racine du nez, dont ils poursuivent la courbe. D'après l'étude de B. Fay, c'est surtout la forme de la bouche et des yeux qui permet d'identifier le visage officiel d'Amenemhat II et celui de ses contemporains : « The form of the eye […] is large with a horizontal lower rim and a semi-circular upper rim that reaches its highest point above the middle of the eye. Wide brows in low relief dip at the root of the nose, and extend far beyond the outer corners of the eyes; and the cosmetic lines, which embrace the sharp outer canthi, are wide and set parallel to the brows. A deep depression lying between the inner canthi, the root of the nose, and the lower edge of the brow forms a pocket of shadow usually shaped approximately like a right triangle. The mouth […] is wide, and set horizontally above a square chin. […] The corners are marked by vertical, curved folds.[98] »

L'analyse de B. Fay permet d'attribuer au même souverain le torse de Boston 29.1132 (fig. 2.2.2) et une statue qui appartient actuellement à une collection privée[99]. La statue de Boston, découverte à Semna, montre les mêmes caractéristiques que le sphinx (forme du visage, des yeux, de la bouche, rendu des paupières et des joues) ; la différence majeure entre

[94] Le personnage représenté par cette statue découverte à Abydos, l'intendant Antefiqer, est probablement à dater de la moitié du règne de Sésostris Ier, s'il est bien, comme le suggère D. Franke, le même personnage que celui qui apparaît dans le groupe ANOC 4 de Simpson (SIMPSON 1974), les stèles du Caire CG 20542 et 20561 portant les dates de l'an 24 et l'an 25 de ce souverain. FRANKE 1984a, n° 133.

[95] Statues osiriaques en calcaire du complexe funéraire de Licht (CG 397-402) et colosses réemployés par Ramsès II découverts à Memphis et Bubastis. Seul le colosse assis du Caire JE 37465 montre un pilier dorsal; le roi y porte la couronne blanche, dont la forme et la masse nécessitent ce soutien.

[96] Boston 14.724 et une statue découverte au Gebel Barkal (exposée dans le musée du site).

[97] Boston 14.720.

[98] FAY 1996c, 53.

[99] FAY 1996c, cat. n° 5 et 6.

les deux pièces, outre leurs dimensions, est la qualité de la sculpture, d'un grand raffinement pour le sphinx, mais quelque peu plus rudimentaire pour le torse de Boston. Le modelé de la statue de la collection privée est plus subtil, mais les traits du visage et les dimensions sont extrêmement proches de la statue de Boston, ce qui pourrait laisser entendre qu'elles sont les objets d'une même production, d'une même série, peut-être liée à l'avènement du règne ou lors du jubilé royal[100].

Ces mêmes critères stylistiques ont poussé G. Wenzel à suggérer l'attribution à Amenemhat II de la tête de sphinx de Munich ÄS 7110, jusqu'alors datée du règne de Sésostris III[101] – il pourrait cependant s'agit d'une représentation « archaïsante » de ce dernier.

La comparaison avec les statues d'Amenemhat II permet d'attribuer au même règne la tête de sphinx féminin en grauwacke du musée de Brooklyn 56.85 (fig. 2.2.3) : on y observe les mêmes joues pleines, sourcils sinueux en relief et contour des yeux, une large bouche – quoiqu'ici plus naturaliste et plus sereine –, des traits et un modelé certes plus délicats que chez le roi, mais tout à fait comparables, bref une version féminisée du visage d'Amenemhat II (bien que restauré, le menton semble avoir été dès l'origine plus pointu). Cette pièce peut être rapprochée d'un fragment de tête de sphinx à crinière conservé à Berlin (ÄM 22580)[102], dans le même matériau et originellement de mêmes dimensions : on y observe les mêmes yeux incrustés et le sourcil en relief sinueux, partant de la racine du nez, suivant le contour de l'œil puis inversant sa courbe après le canthus externe pour se diriger vers la tempe ; la surface de la pierre au niveau du visage est tant polie sur les deux pièces qu'elle apparaît véritablement veloutée. Elle contraste avec les fines stries de la coiffure : le sculpteur a su, tout en individualisant avec virtuosité chacune des fines mèches en relief, rendre tout le volume et la souplesse de la lourde chevelure de la reine, cadre vibrant qui permet au visage si lisse de rayonner. La crinière du sphinx, traversée par la queue sinueuse de l'uræus, sur laquelle chaque écaille est précisément sculptée, est tout aussi remarquable : chacune des innombrables mèches est parsemée de petites stries pour représenter les poils du fauve. Ce souci recherché du raffinement, lié à ce sens du volume et de l'équilibre, est tout à fait comparable à celui du corps, de la barbe et de la coiffure du sphinx du Louvre. Chez ce dernier, le némès aux rayons convergents très fins confère au visage la même majesté qu'à la reine du musée de

Brooklyn.

Les critères stylistiques observables sur la statuaire royale du règne d'Amenemhat II permettent d'attribuer à cette même époque plusieurs statues de particuliers, notamment la série de sculptures grandeur nature des nomarques de Qaw el-Kebir Ibou et Ouahka II[103] (fig. 2.2.4). Ces statues en calcaire d'une exceptionnelle qualité montrent les dignitaires dans une posture évoquant le jubilé royal, vêtus d'un manteau à caractère dignifiant, d'un large collier et de différents modèles de perruques très finement striées. Les visages montrent exactement les mêmes traits et les mêmes proportions que celui d'Amenemhat II. Une telle similarité de traits et la qualité véritablement royale de la sculpture incitent à y voir les œuvres des mêmes artisans ou « ateliers ».

Les statues de dignitaires découvertes dans les mastabas de Licht-Sud, au pied de la pyramide de Sésostris I[er,] répondent également aux critères stylistiques du règne d'Amenemhat II (qui sont probablement déjà ceux de la fin du règne précédent, à moins que ces tombeaux et la sculpture qui les ornaient n'aient été achevés après la mort de Sésostris Ier). Parmi ces statues, comptons celle de l'intendant Aou[104], découverte dans le mastaba de Senousret-ânkh[105], et celle de l'intendant et « connu véritable du roi » Sehetepibrê-ânkh[106]. Un souci manifeste de naturalisme apparaît dans le rendu de l'ossature et de la musculature ; le visage répond aux critères stylistiques attribués à Amenemhat II.

Citons enfin la petite statue en grauwacke du directeur du trésor Iay (Paris N 870, fig. 2.2.5). Ce personnage a été identifié par D. Franke comme celui mentionné sur une inscription rupestre à Assouan[107],

[100] Fay 1996c, 35.

[101] PM VIII, n° 800-494-370; Schoske 1994, 189-192, fig. 5-7; Wenzel 2011.

[102] Fay 1996c, 28-29. La pièce est très abîmée, mais on y reconnaît le sourcil droit en relief, la cavité de l'œil droit, le bandeau frontal, l'uræus et l'avant de la crinière.

[103] Turin S. 4410, 4411, 4412, 4413, 4414 (Donadoni Roveri et al. 1988, 120-122, fig. 161-164; Fay 1996c, 53, pl. 67; Connor 2016a, 41, fig. 38; Fiore Marochetti 2016). B. Fay propose d'y ajouter une tête conservée à Strasbourg (1632), acquise au Caire en 1905.

[104] New York MMA 33.1.1. Calcaire. H. 68,5 cm. Cette statue provient elle aussi d'un puits du mastaba de Senousret-ânkh. Elle a pu y être jetée lors d'un pillage du site.

[105] New York MMA 33.1.2. Calcaire. H. 50 cm. On ne peut être assuré que le personnage représenté est bien le grand prêtre de Ptah et directeur des travaux Senousret-ânkh, même si la statue a été découverte dans un puits de son mastaba, mais elle devait en tout cas, en raison de ses dimensions, de son style et de sa provenance, appartenir à un des hauts dignitaires de Sésostris Ier enterrés dans un des mastabas au pied de sa pyramide.

[106] New York MMA 24.1.45. Calcaire. H. 95,5 cm. La statue a été découverte dans le puits d'un mastaba anonyme de Licht-Sud. Il se peut que ce dernier soit le même personnage que celui identifié par D. Franke (n° 694), qui daterait du début du règne d'Amenemhat II.

[107] Franke 1984a, n° 3.

inscription où apparaît la date de l'an 6 d'un roi, soit Noubkaourê (Amenemhat II), soit Khâkaourê (Sésostris III). É. Delange propose de dater cette statuette de la fin de la XIIᵉ dynastie[108], mais les épaules et le torse très larges, la perruque volumineuse et les yeux plus petits et dépourvus des lourdes paupières parlent plutôt en faveur d'une datation antérieure. La grande régularité des proportions, le soin extrême apporté aux détails (stries de la perruque, plis du vêtement, hiéroglyphes sur le papyrus), la douceur des traits, l'ampleur de la perruque, du thorax et des épaules sont néanmoins en faveur d'une datation au sein du règne d'Amenemhat II.

Probablement également témoins de la statuaire du règne d'Amenemhat II, on citera trois colosses modifiés et réinscrits à l'époque ramesside, mais couramment attribués à Amenemhat II ou à Sésostris II : Berlin ÄM 7264 (fig. 2.2.6), Le Caire CG 430 et 432[109]. Il est difficile de trancher en faveur de l'un ou de l'autre, puisque le visage des trois statues a été fortement retravaillé à l'époque ramesside. Les traits encore visibles du visage original sont aussi proches de ceux du sphinx du Louvre que des statues attribuées à Sésostris II. La distinction est délicate et n'est peut-être pas si impérative, puisqu'une statue de fin de règne peut être très proche de celle du début du règne suivant. En revanche, ces statues monumentales fournissent des repères pour les proportions du corps de la statuaire du milieu de la XIIᵉ dynastie. Elles font preuve, comme on a pu l'observer pour les statues de cette époque, d'un mélange de monumentalisme (largeur du thorax, musculature puissante, némès de large envergure, entourant un visage fier) et de raffinement extrême pour le rendu des détails (plis du pagne, rayures extrêmement fines du némès, incisions pour représenter les bijoux, etc.). Si les épaules étaient déjà larges au début de la XIIᵉ dynastie, la poitrine et la taille étaient plus étroites et conféraient une impression de longueur et de sveltesse ; en ce milieu de dynastie, en revanche, la taille est abaissée, la courbe des flancs moins accusée et les muscles pectoraux se gonflent.

2.3. Sésostris II

Aucune statue épigraphe de Sésostris II ne nous est parvenue dotée d'un visage. Seule, une tête trouvée à Médamoud (**Médamoud 904 + 947**), pourrait appartenir à la même statue qu'un fragment au nom de Sésostris II (**Médamoud 2021**). Bien que très fragmentaire, elle permet d'observer des traits très similaires à ceux d'Amenemhat II : des sourcils soulignés par un épais trait de fard suivant la courbe de l'œil avant de se prolonger vers la tempe, l'œil

grand et prolongé par un même trait de fard, la bouche large, sévère, aux lèvres épaisses.

Plusieurs autres statues sont néanmoins attribuables à ce souverain, que B. Fay propose d'organiser selon trois styles : un style plus idéalisant, proche de celui de son prédécesseur, avec des formes simples et larges et d'épais traits de fard (tête de **Médamoud 904 + 947**), un second plus naturaliste (torse de **Copenhague ÆIN 659** (fig. 2.3.1) et statues de la reine Néferet. **Le Caire CG 381** et **382**, fig. 2.3.3a) et un troisième qui « introduit l'intense réalisme habituellement associé à Sésostris III[110] » (**Vienne ÄOS 5776** (fig. 2.3.2), **Moscou 3402**, **Chicago OIM 525**[111]). Ces trois styles peuvent avoir été en partie concomitants, mais la comparaison avec la statuaire du prédécesseur et celle du successeur de Sésostris II semble indiquer qu'ils s'inscrivent bien dans une évolution, et que ces « styles » ne correspondent donc pas à une « marque d'atelier ». On peut tenter d'associer des statues de reines (fig. 2.3.3b-c) et de particuliers à chacun des trois « styles », toutefois avec prudence, car différents niveaux de qualité coexistent visiblement, et on aura tôt fait de confondre intention de style et compétence du sculpteur, ou même tradition locale, si un atelier régional existe et suit « de loin » l'évolution des ateliers royaux.

Dans le « premier style » décrit par B. Fay, on pourra placer tout d'abord la statue de Khema (**Éléphantine 15**, fig. 2.3.4a). La statue est dédiée par fils de celui-ci, le gouverneur d'Éléphantine Sarenpout II, personnage qu'on peut dater de Sésostris II grâce à la titulature du souverain présente dans les inscriptions de sa chapelle. Khema montre quant à lui sur les inscriptions de sa propre chapelle la titulature d'Amenemhat II, indiquant qu'il a dû servir ce souverain. Le style de la statue de Khema, réalisée post mortem par les soins de son fils, doit donc en effet dater de Sésostris II (ou peut-être de la transition entre les deux rois). Le personnage montre encore un visage rectangulaire, proche de celui d'Amenemhat II, avec une bouche sérieuse, simple et géométrique, des joues pleines, de légers sillons nasolabiaux partant des ailes du nez. Les yeux sont cependant moins grands ouverts, les sourcils plus proches des yeux et, surtout, ces derniers sont cernés de paupières très nettement sculptées – caractéristique absente sur les statues des contemporains de Sésostris Iᵉʳ mais qui commence à apparaître sous Amenemhat II. Le torse est large et musclé, les épaules solides, les bras

[108] DELANGE 1987, 99.

[109] PM IV, 22 ; EVERS 1929 I, pl. 64 ; II, § 676-687 ; SOUROUZIAN 1989, 94-95, n° 47 ; FAY 1996c, 59 ; ARNOLD Do. dans OPPENHEIM 2015, 300-304, n° 221.

[110] FAY 1996c, 60.

[111] B. Fay associe à ce même groupe la tête de la collection Schimmel (**Jérusalem 91.71.252**). Cette statue montre un visage particulièrement marqué. Le traitement des yeux indique bien cette période entre Sésostris II et III. Il est difficile de se prononcer en faveur de l'un ou de l'autre, mais le visage est probablement trop rond pour correspondre aux représentations de Sésostris III.

massifs, ce qui donne au tronc une apparence épaisse, par opposition aux formes élancées des statues du début de la XIIᵉ dynastie. Plusieurs éléments présents sur cette statue peuvent servir de critères pour dater la statuaire privée du règne de Sésostris II : la coupe de la perruque, la petite barbe au menton, la forme du pagne et celle du nœud de ceinture, la position de la main. Le gouverneur porte une des premières attestations de cette perruque striée qui évoluera mais restera caractéristique du Moyen Empire tardif : un carré plongeant dont les retombées pointues reposent sur la poitrine. Ici, elle montre une forme particulièrement courte et rigide qu'on ne retrouve que sous Sésostris II. L'homme porte une petite barbe au menton, plutôt rare en soi en statuaire privée au Moyen Empire mais fréquente sur les statues des dignitaires de Sésostris II. Il est vêtu d'un pagne long noué en dessous du nombril descendant jusqu'à mi-mollets. Ce pagne s'allongera au cours des règnes suivants pour descendre jusqu'aux chevilles et remontera en même temps progressivement au-dessus du nombril, pour atteindre la poitrine à la XIIIᵉ dynastie. Le nœud qui retient ce pagne, ici incisé, prendra rapidement également plus de volume. Khema tient dans sa main droite la pièce de tissu replié, propre à la première partie du Moyen Empire, et qui disparaîtra peu à peu à partir du règne de Sésostris III. Cette statue marque donc la charnière entre les deux époques, entre la statuaire du Moyen Empire « proprement dit » et celle du « Moyen Empire tardif ». La plupart des éléments de la « statue-type » du Moyen Empire tardif sont présents et prêts à se développer.

Une statue de proportions très proches, bien que deux fois plus petite, est celle du chambellan Amenemhat (**Londres BM EA 462**, fig. 2.3.4b), que l'on peut rattacher au « premier style » de B. Fay. Seule la taille est légèrement plus étroite. La perruque montre ici une légère variante de celle de Khema : la forme est identique, mais les mèches de la perruque striée se terminent par des natilles frisées. Les mêmes caractéristiques se retrouvent encore sur une tête en granodiorite conservée à **Bâle** (**Lg Ae NN 16**).

C'est sans doute à ce « premier style », plus académique, qu'il faut également attribuer une des statues du gouverneur d'Éléphantine Sarenpout II, fils de Khema : celle, en granodiorite, qui provient de sa tombe à Qoubbet el-Hawa (**Londres BM EA 98-1010**). On retrouve la même perruque courte et rigide finement incisée, le visage lisse et la bouche géométrique et boudeuse d'Amenemhat II, des paupières encore légères. En revanche, l'autre statue du même personnage, découverte dans le sanctuaire d'Héqaib (**Éléphantine 13**, fig. 2.3.5), semble appartenir plutôt au « second style ». La statue de l'île d'Éléphantine montre une musculature plus développée, le modelé du visage plus marqué, les joues plus en relief, les cernes plus profonds, de même que les sillons nasolabiaux. Sa perruque montre

une nouvelle forme, variante de la précédente, d'un raffinement particulier, qu'on retrouvera seulement en ce milieu de XIIᵉ dynastie : les mèches ondulent sur toute leur longueur et sont en même temps striées très finement pour individualiser les cheveux dont elles sont composées, chaque mèche se terminant par une natille non seulement incisée mais véritablement sculptée en relief.

Au « second style » à tendance naturaliste, on peut proposer d'attribuer les deux statues de la reine Néferet (**Le Caire CG 381** et **382**). Elles montrent un visage plus charnu que sous Amenemhat II, des lèvres au modelé plus sensible, plus naturel. Les yeux et la bouche sont plus petits, moins géométriques. Le corps féminin se rapproche enfin de sa vraisemblance anatomique : la carrure reste large, mais la taille s'affine, les hanches s'élargissent, conférant à la silhouette les courbes propres au sexe auquel elle appartient, et non plus la silhouette masculine des époques précédentes. Les formes sont simples, les surfaces planes, et en même temps, comme chez Amenemhat II, on observe un soin extrême porté à certains détails qui créent un contraste entre les plans lisses et les surfaces travaillées : la perruque, à la fois si massive et si finement striée et ondulée, et les bijoux qui ornent la poitrine.

Ce « second style », peut-être le plus représentatif de la statuaire de Sésostris II, se caractérise donc par ce mélange entre un souci naturaliste et une recherche de virtuosité dans le traitement des textures et des stries des coiffes.

On peut dater de la même époque deux statues du grand intendant Khentykhetyour (**Rome Barracco 11** et **Paris A 80**, fig. 2.3.7a-b), d'apparence et vraisemblablement de qualité très différente, malgré un même matériau et des dimensions similaires. Toutes deux sont enregistrées comme « provenant d'Abydos »[112]. La statue de Rome montre des traits qui la rapprochent du style d'Amenemhat II, avec un visage moins travaillé, de grands yeux et une bouche boudeuse et géométrique. L'homme porte la perruque que l'on vient d'observer chez Khema, Amenemhat et sur la statue londonienne de Sarenpout II. La surface est extrêmement polie ; les détails sont soignés et précis (stries de la perruque, frange du vêtement et ongles). La statue du Louvre du même Khentykhetyour montre quant à elle un visage plus marqué, une surface moins lisse et moins nette ; les détails sont moins soignés, les stries de la perruque irrégulières, les yeux asymétriques, les joues rugueuses. Il ne faut pas nécessairement chercher à y voir une intention du sculpteur de conférer davantage d'expression au

[112] Deux stèles du même personnage ont été retrouvées à Abydos : Leyde V 79 et Berlin 1191 (SIMPSON 1976, ANOC 40; FRANKE 1984a, n° 468; GRAJETZKI 2000, 85-86). NB : seul le style permet de dater ces deux stèles et ces deux statues.

visage. L'on a affaire ici à deux niveaux de qualité clairement différents, deux mains ou peut-être deux ateliers distincts. Le corps de la statue parisienne montre la même musculature particulièrement développée que celle de la statue de Sarenpout II à Éléphantine. La perruque portée par le personnage est caractéristique du milieu du Moyen Empire. Les sourcils en relief sont en faveur d'une datation pré-Sésostris III. Notons enfin le dossier du siège de la statue de Rome, absent sur la statue de Paris, qui pourrait refléter soit une différence chronologique, soit plutôt le signe d'une « manière de faire ». La statue du musée Barracco est clairement de la plus haute qualité, peut-être un produit des artisans royaux (?), tandis que l'autre appartient à une production de qualité moins raffinée, peut-être provinciale.

Un cas similaire est celui des deux groupes statuaires du gouverneur Oukhhotep IV (**Le Caire CG 459** et **Boston 1973.87**, fig. 2.3.8a-b), découverts dans la tombe de ce dernier à Meir. Ces deux statues marquent le début d'une tradition en statuaire privée qui traversera tout le Moyen Empire tardif : les groupes familiaux. Ces deux groupes, de même format, montrent quatre personnages debout, dans la même position : le gouverneur, bras étendus sur le devant du corps, ses deux épouses Khnoumhotep et Noubkaouyt, et sa fille Nebthouthenoutsen, les bras le long du corps, mains à plat le long des cuisses. Les deux femmes sont coiffées de perruques hathoriques striées, ornées d'un bandeau au-dessus des deux grandes boucles retombant sur la poitrine ; la petite fille montre dans les deux cas également la même étrange coiffure composée d'une double mèche d'enfance[113]. L'homme porte quant à lui deux perruques différentes : sur le groupe du Caire, une chevelure rejetée derrière les épaules, et sur la statue de Boston, une perruque ondulée aux retombées pointues. Cette différence iconographique n'a rien d'extraordinaire en soi ; il est fréquent, à travers toutes les périodes de l'art égyptien, qu'un même personnage soit représenté coiffé de manière différente d'une statue à une autre. La différence du traitement de la surface frappe davantage : lisse et ciselé sur le groupe de Boston, moins soigné sur l'autre. La musculature d'Oukhhotep et les formes des femmes sont modelées avec un certain naturalisme sur le premier, alors que les membres et les chairs sont réduits à de simples formes géométriques sur le second. Les silhouettes sont plus équilibrées sur le groupe du Caire, tandis que le groupe américain montre des personnages à la silhouette quelque peu tordue et des bras particulièrement longs chez les femmes. Le pagne de l'homme, enfin, noué au-dessus du nombril et descendant jusqu'à mi-mollet, montre

deux systèmes de nœuds différents : sur la statue du Caire, le pan extérieur du pagne se termine par une languette dirigée vers le haut, passant par-dessus le nœud (lequel est peu détaillé). Sur celle de Boston, le haut du pagne est orné d'une frange et l'extrémité supérieure du pan extérieur retombe. Il convient donc de rester prudent vis-à-vis de ce type d'indices comme critères de datation. Enfin, autre divergence entre les deux groupes qui semble trahir une « manière de faire » plutôt qu'une intention délibérée, les stries des perruques féminines au-dessus du front sont horizontales sur le groupe du Caire, tandis que sur celui de Boston, elles partent du front pour se diriger en ondulant sur les côtés. Les deux groupes portent sur le panneau dorsal les mêmes signes inhabituels : deux yeux oudjat de part et d'autre du personnage central et, sur les deux côtés, les plantes emblématiques de Haute et de Basse-Égypte. Le visage des femmes est peu soigné et on n'observe aucune tentative d'individualisation. Celui d'Oukhhotep diffère quant à lui d'une statue à l'autre : sur celle du Caire, on observe des paupières lourdes, des cernes et des sillons nasolabiaux marqués, une lippe amère, des oreilles démesurément grandes ; l'autre visage, sur la statue de Boston, est plus rond, avec des traits presque caricaturaux, une bouche large et figée et de grands yeux entourés de lourdes paupières. Aucune des deux statues n'est vraisemblablement le produit d'un atelier royal. Le niveau de qualité intermédiaire indique dans les deux cas une production sans doute provinciale. Elles semblent être l'œuvre de deux sculpteurs différents pour une même commande, deux sculpteurs d'un savoir-faire moyen, mais travaillant probablement dans un même atelier. Elles comportent de nettes différences de style, mais en même temps trop de similitudes (jusqu'à l'étrange coiffure de la jeune fille) pour que l'une ne soit inspirée de l'autre ou que toutes deux ne soient inspirées d'un même modèle.

On peut rapprocher le visage de Boston de celui d'une statue en calcaire dite justement provenir « probablement de Meir », comme les statues d'Oukhhotep IV (**Bruxelles E. 8257**, fig. 2.3.8c). On y retrouve la même figure arrondie, les joues pleines, la large bouche, les grands yeux très ciselés, cernés de lourdes paupières. Le costume et la position du personnage représenté, Khnoumnakht, désignent aussi le règne de Sésostris II. Le calcaire dans lequel la statue est taillée est probablement une pierre locale, un calcaire jaune typique de la Moyenne-Égypte ; il y a donc de fortes probabilités que cette statue ait été sculptée dans cette même région, peut-être précisément à Meir, ce qui parle en faveur d'une production locale.

Les critères établis ci-dessus permettent de dater de la même période plusieurs autres statues sur base de critères stylistiques : une reine (**Leipzig 6017**), le « chef du domaine » Tetou (**Berlin ÄM 8432**,

[113] Peut-être faut-il en restituer une troisième à l'arrière, comme sur une petite tête de statue découverte à Kerma (**Boston 20.1215**).

fig. 2.3.9a), le prêtre Seshen Sahathor (**Munich ÄS 5361**), le buste de **Bologne KS 1841**, l'homme assis en tailleur de Londres **BM EA 2308**. Au « deuxième style », on associera les statues de reines de **Boston 67.9** et **Londres UC 16657**, un buste féminin d'une collection privée (**Coll. priv. Drouot 1998**), la tête de sphinx féminin de **Boston 2002.609**, les statues de **Glasgow BM EA 777**, de **Hildesheim 10** (fig. 2.3.9b), de Vienne ÄOS 35 et de la fondation Gandur (**Coll. Gandur EG-185**).

Biri Fay rassemble dans un « troisième style » les statues attribuées à Sésostris II qui annoncent la statuaire de Sésostris III, avec une physionomie sévère et marquée (**Vienne ÄOS 5776, Moscou 3402, Chicago OIM 525** et sans doute aussi **Jérusalem 91.71.252**). Les traits du visage ne sont pas ceux, si reconnaissables, de Sésostris III, ce qui permet de proposer d'y voir Sésostris II. D'un point de vue purement typologique, il semble qu'on puisse avancer l'hypothèse qu'il s'agit de statues de la fin du règne de Sésostris II, le portrait royal évoluant peu à peu vers un mélange de naturalisme et de dureté. Une série de statues de particuliers que seul le style permet de dater peuvent ainsi être rapprochées de ce « troisième style » ou de cette fin de règne : **Copenhague ÆIN 29 et 89** (fig. 2.3.10a-b), **Le Caire CG 459, La Havane 64, Londres BM EA 29946, Paris E 22754, Philadelphie E. 59-23-1** et **Venise 63**. La tendance vers un certain « naturalisme », c'est-à-dire vers l'anatomiquement vraisemblable – ce qui ne désigne pas forcément « réalisme » – s'accentue et annonce les deux règnes suivants. Les paupières se développent de plus en plus et s'alourdissent, de même que les sillons nasolabiaux, une lippe amère et parfois des cernes, conférant au visage cette impression d'âge et de fatigue qu'on a souvent voulu y voir. Comme nous le verrons avec Sésostris III, c'est probablement bien plus la force, la gravité, peut-être même l'intransigeance que ces visages expriment, et non la lassitude. À la différence de la statuaire du règne suivant, le visage est ici encore arrondi, avec des joues pleines.

En opposition avec le développement de cet apparent « réalisme », on observe un agrandissement des oreilles, qui acquièrent des proportions quant à elles démesurées et s'écartent de toute vraisemblance.

Les sourcils en relief n'apparaissent plus que dans la moitié des cas conservés. Ils disparaîtront presque sous Sésostris III et Amenemhat III.

2.4. Sésostris III
2.4.1. La statuaire royale
À l'inverse des deux souverains précédents, Sésostris III est attesté par un très vaste corpus statuaire : 75 statues enregistrées dans le présent catalogue, et probablement d'autres encore sur les sites des complexes funéraires du roi, à Dahchour et à Abydos, qui ont livré beaucoup de petits fragments. On lui connaît des statues dans tous les matériaux utilisés en

statuaire au Moyen Empire tardif : granodiorite (35 au moins), granit (11 ou moins si certains raccords proposés sont corrects[114]), quartzite (14), grauwacke (3), calcaire (5 ou 6), grès (1 ou 2), gneiss (2) et même obsidienne (1). Ces statues de toutes dimensions (dont 47 sont au moins grandeur nature – un peu moins si certains raccords s'avèrent corrects – et même une vingtaine véritablement colossales). Elles ont été découvertes dans divers contextes archéologiques : temples divins (Karnak, Médamoud, Abydos, Kôm el-Ahmar, Serabit el-Khadim, Ehnasya el-Medina[115] et probablement une oasis du désert occidental), les temples funéraires du souverain (à Abydos-Sud et à Dahchour), un temple dédié à un prédécesseur (Deir el-Bahari), le sanctuaire d'un dignitaire divinisé (Héqaib à Éléphantine), les forteresses nubiennes (Semna, Ouronarti) et un temple du Proche-Orient (Megiddo, peut-être contexte secondaire).

La statuaire de Sésostris III marque l'abandon progressif du goût pour les détails raffinés des deux règnes précédents et s'oriente plutôt vers la recherche d'un jeu subtil dans le modelé, les contrastes d'ombre et de lumière. On observe un rendu de plus en plus naturaliste de la peau, des chairs, de l'ossature, naturalisme qui tend rapidement à un certain « expressionnisme[116] ». La physionomie si particulière des représentations de Sésostris III en fait l'un des rois les plus reconnaissables. Si certaines différences sont observables au sein d'un même ensemble[117], probablement dues à la main d'un sculpteur ou à un atelier, on peut néanmoins discerner certains groupes :

- un ensemble réunissant des effigies à la physionomie moins marquée, en apparence plus « jeune », qu'on désignera ici comme le « groupe de Brooklyn » (avec comme archétype la statue de Brooklyn 52.1) ;

- la majorité des statues du souverain, aux traits beaucoup plus expressifs et individualisés, qui montrent un visage sévère et plissé (mais non pas fatigué comme on l'a dit parfois[118]),

[114] **Médamoud 10 ou 11 + Cambridge E.37.1930; Abydos 1880 + Londres BM EA 608**.

[115] Les statues assises de **Londres BM EA 1145, 1146** et **1069** ont été retrouvées en contexte secondaire à Tell Nabacha et Tell el-Moqdam. Comme on l'a vu au chapitre 2.1.19, elles proviennent probablement de l'ancienne Hérakléopolis Magna.

[116] C'est ce que Felicitas Polz définit comme « réalisme expressif » (POLZ 1995).

[117] LABOURY 2016-2017.

[118] Comme le précise R. Tefnin, il n'y a pas de raison de vouloir voir dans la physionomie de Sésostris III et Amenemhat III le reflet d'une lassitude face aux troubles du temps, ces règnes montrant au contraire tous les signes d'un apogée. Il ne s'agit pas d'un « réalisme objectif »,

est réunie dans un groupe désigné dans cette étude comme celui des « visages marqués » (un de ses exemples les plus représentatifs est la statue du **Caire TR 18/4/22/4**) ;

- enfin, quelques statues présentent un visage très différent, proche de celui de Sésostris Iᵉʳ ou d'Amenemhat II, appartiennent au groupe des « visages archaïsants » (représenté notamment par la statue de **Paris E 12960**).

Notons que seul le visage diffère entre ces groupes ; le corps, quant à lui, est toujours sculpté svelte, ferme et solide, même s'il ne présente plus la musculature triomphante d'un Amenemhat II. L'accent est désormais clairement porté au visage, qui concentre toute l'attention du sculpteur.

Aucune statue ne peut être associée à un moment précis du règne. On ne peut donc se baser que sur des hypothèses pour expliquer cette différence de physionomie et d'« âge » apparent entre ces différents « portraits ». Nous commencerons par le « groupe de Brooklyn », peut-être le plus ancien puisqu'il est le plus proche du style de Sésostris II.

2.4.1.1. Les statues du « groupe de Brooklyn »

Ce groupe réunit des statues assises du souverain en granodiorite, toutes de même format, montrant le roi doté d'un visage sans âge, sévère, mais apaisé. On y retrouve les traits qui semblent propres à ce souverain, cependant sans les marques et l'expression impérieuse qu'on retrouve sur la plupart des autres statues conservées (cf. infra). Ces statues sont de qualité et de provenance diverses mais semblent bien avoir été réalisées lors d'une même occasion, pour un même programme, et répandues à travers le pays. On nommera cet ensemble « groupe de Brooklyn » (fig. 2.4.1.1a) à cause de la statue la mieux conservée et la plus emblématique : **Brooklyn 52.1** (fig. 2.4.1.1b-e). B. Fay a proposé d'associer à la statue de Brooklyn celles de **Détroit 31.68, Lucerne A 96, Vienne ÄOS 6, Karnak-Nord 1969, Le Caire CG 422, Londres UC 14635, Éléphantine 102 + Boulogne E 33099** [119]. Toutes ces statues mesuraient originellement à peu

près 55 cm de hauteur et montraient le roi assis, vêtu du pagne shendjyt et de la queue de taureau, paré d'un fin bracelet au poignet droit et du collier au pendentif. Sur toutes les statues dont le buste est conservé, le roi porte le némès, à l'exception de celle d'Éléphantine, qui montre le roi coiffé du khat (visible au-dessus du pilier dorsal). Toutes sont dédiées à une divinité l'associant à un sanctuaire. Il semble que le roi ait ici fait réaliser tout un ensemble de statues destinées à différents temples (cf. infra). Notons tout de même certaines différences au sein de ce groupe, qui laissent entendre l'existence de différents artistes ou ateliers travaillant à partir d'un même modèle. Les statues de **Brooklyn 52.1**, du **Caire CG 422** et celle d'**Éléphantine 102 + Boulogne E 33099** montrent le même soin dans le poli de la surface et le même rendu des jambes, très massif, la même ceinture striée dotée du cartouche et le même bracelet incisé au poignet droit. Le torse et la taille sont larges, à la manière d'Amenemhat II et Sésostris II, mais la musculature est plus discrète. Les mains sont identiques, dotées de petits ongles ronds finement incisés. L'inscription est tout aussi fine et s'organise de la même manière : le nom d'Horus, suivi de l'épithète « *mry* » et du nom d'une divinité et du lieu qui lui est rattaché (Horus de Nekhen, Hathor de Gebelein et Satet d'Éléphantine). Malgré ces détails si fidèlement semblables qui plaident en faveur d'une même production, on notera certaines différences : la queue de taureau est finement modelée et incisée sur les statues dédiées à Horus et Hathor, tandis qu'elle semble maladroitement ajoutée au ciseau sur celle d'Éléphantine; la base sur laquelle reposent les pieds, de même largeur que le trône pour les deux premières, est plus étroite sur la dernière.

Malgré son mauvais état de conservation, la statue de **Londres UC 14635** montre le même grain fin de la surface de la pierre, le même poli et la même couleur gris-brun tendant vers le vert. Les jambes sont très abîmées, mais leurs proportions et leur modelé semblent avoir été identiques à ceux des trois sculptures précédentes. Le contenu de l'inscription présente une organisation similaire (nom d'Horus + *ntr nfr* + cartouche $ḥ^c$-*k3w*-r^c + *mry n* et le nom de deux divinités, Horus et Seth). Les signes sont cependant plus largement gravés et disposés non plus seulement sur la face antérieure du siège, mais se poursuivaient sur la base, manquante. La queue de taureau est présente, mais à peine modelée et non gravée, alors que les poils de la touffe sont clairement indiqués sur la statue de Brooklyn. Proche des trois autres statues, elle montre néanmoins certaines différences. L'inscription indique une troisième

démenti entre autres par la jeunesse et la fermeté des corps (TEFNIN 1992).

[119] FAY 1996c, 34, n. 160. Notons également l'existence d'une pièce qui a visiblement pris pour modèles les statues de ce groupe et qui a fait l'objet de controverse au début des années 2000 (PM VIII, n° 800-364-700). La statue a été l'objet d'une expertise qui a abouti à des avis très divergents (WATRIN 2006). La conjonction d'une série de détails inhabituels, ainsi que des traces d'outils modernes sur la surface ont permis de douter de l'authenticité de cette pièce, mais c'est surtout le style du visage et du némès qui nous fera écarter cette statue du présent catalogue. Cette statue présente de frappantes similitudes avec une statue

au nom d'Amenemhat IV (PM VIII, n° 800-366-700; LACOVARA et TROPE 2001, 5-8, n° 4), qui, pour les mêmes raisons, n'est pas incluse dans le catalogue de cet ouvrage (à ce sujet, voir FIECHTER 2009, 203-204; WILDUNG 2018, 88-92).

provenance. On peut proposer, sans certitude, de joindre cette statue au buste de Détroit.

La tête de Lucerne, quant à elle, montre des similitudes si frappantes avec le visage de la statue de Brooklyn qu'on peut proposer de l'associer à la statue du Caire CG 422.

Deux statues sont à ajouter à cet ensemble : le buste de Vienne ÄOS 6 (de provenance inconnue) et la partie inférieure d'une statue découverte à Karnak dans le « Trésor de Thoutmosis Ier », à l'angle entre les enceintes de Montou et d'Amon (Karnak-Nord 1969)[120]. Malgré les similitudes et l'intention manifeste de suivre les mêmes directives (format, position, bracelet au poignet droit, némès orné de rayures finement incisées et groupées par trois, proportions épaisses du torse et de la taille), on remarquera beaucoup moins d'habileté dans les proportions et le rendu des formes : visage trop gros par rapport à la tête et aux épaules, traits asymétriques, ceinture lisse, main droite crispée et comme atrophiée, siège inhabituellement large, de même que les colonnes d'inscription qui s'étendent le long des jambes et sur la base. La surface, enfin, loin du velouté qui caractérise le poli des quatre précédentes, est ici moins lisse et laisse visibles les irrégularités de la pierre. L'inscription, enfin, organisée comme sur la statue du musée Petrie en deux larges colonnes qui s'étendent à la fois sur la face antérieure du trône et sur la base, ne présente pas la finesse des signes. Ces statues suivent de toute évidence les mêmes règles que les précédentes et ont dû faire partie de la même production, mais l'exécution est ici beaucoup plus malhabile.

Le modèle de ces six statues est le même ; les directives (format, position, attributs, contenu de l'inscription) sont identiques. Le groupe, probablement objet d'une même commande, a dû être produit lors d'une même occasion : peut-être le couronnement du roi ou son jubilé[121]. Les différences de style et de qualité permettent de voir plusieurs sculpteurs, certains maîtrisant parfaitement leur art, d'autres visiblement moins habiles. Il est difficile de savoir si ces sculpteurs ont été envoyés en même temps dans différents lieux pour réaliser ces statues selon un même modèle ou bien si toutes ces sculptures ont été réalisées dans un même atelier, mais par des artisans de niveau varié (un « maître », visiblement, pour les statues d'Éléphantine, Gebelein et Hiérakonpolis, ainsi que les fragments conservés à Détroit et au Petrie Museum, et peut-être un « apprenti » pour celles de Karnak Nord et de Vienne), puis envoyées aux différents sanctuaires du pays.

Si ces statues ont été réalisées au moment de l'accession au trône, ceci explique peut-être la proche parenté stylistique entre ce groupe et le répertoire des prédécesseurs de Sésostris III. Les nombreuses statues au visage marqué que nous aborderons ensuite pourraient appartenir à une phase ultérieure du règne, où le roi accentue les marques de sa physionomie – peut-être s'agit-il après tout du reflet du vieillissement et du durcissement naturel de ses traits, utilisé à des fins idéologiques, associé à un corps toujours et éternellement jeune et vigoureux.

Si au contraire ce groupe a été créé pour un jubilé du souverain, nous serions plutôt face à un apaisement des traits du souverain – qui restent reconnaissables – à la suite d'une statuaire au contraire très « expressionniste ».

On favorisera la première de ces deux hypothèses, en raison du traitement du torse, large et puissant mais peu détaillé, très semblable à celui qu'on retrouve sur la statue de Sésostris II à Vienne. Sur les statues au visage marqué que nous verrons ensuite, le torse est plus long, plus svelte, la musculature et la limite des côtes plus prononcées, affinement qui se poursuit sous Amenemhat III.

2.4.1.2. Les statues au visage marqué
Ce groupe réunit les statues les plus nombreuses du souverain. Elles montrent son visage le plus caractéristique, aux traits marqués. Les lèvres sont

[120] J. Jacquet suggère l'existence d'un temple de Montou antérieur à celui d'Amenhotep III (Jacquet 1971). L'édifice du Nouvel Empire traverse des strates plus anciennes, qui ont livré des objets du Moyen Empire, dont une statue d'Amenemhat III (**Karnak-Nord 1949** : Barguet et Leclant 1954, 139, pl. 116; Jacquet 1983, 95-96) et plusieurs stèles (Jacquet-Gordon 1999, 170-187, n° 109-116). Cependant, le proscynème de la statue de Sésostris III est ici adressé à Sobek de Senet/Esna, et non à Montou. H. Jacquet-Gordon propose que la statue ait été réalisé à Thèbes et que, brisée, elle ait été abandonnée sur place (Jacquet-Gordon 1999, 46). La statue d'Amenemhat III est elle aussi dédiée à une divinité d'un autre sanctuaire (Hathor d'Inerty/Gebelein). Cependant, cela signifierait que des blocs de pierre étaient acheminés depuis Assouan pour être sculptées à Thèbes, avant d'être envoyés dans les différentes régions d'Égypte. Il serait plus logique et économique qu'elles aient été sculptées à Assouan, à proximité des carrières, puisqu'une statue de l'ensemble a été découverte dans le sanctuaire d'Héqaib. Le transport des statues et leur(s) second(s) usage(s) sont une pratique bien attestée, mais souvent encore inexpliquée et qui mériterait de plus amples études.

[121] Fay 1996c, 34, n. 160. B. Fay reprend ici l'idée de C. Aldred (Aldred 1969, 81), qui suggère que l'occasion de la production d'un ensemble statuaire pour un temple ou un palais puisse être le couronnement, le jubilé d'un souverain, ou encore la construction d'un vaste nouveau temple ou d'un palais qui nécessiteraient un nouvel équipement. Le proscynème à différentes divinités associées à différents sanctuaires rend plus probable l'idée d'une série réalisée pour plusieurs lieux distincts, lors d'un événement du règne.

fines, ciselées, sévères, presque dédaigneuses, les yeux globuleux, nettement plus petits que sous Amenemhat II et Sésostris II, insérés dans des paupières gonflées, aux canthi étirés. De profonds sillons marquent le front à la racine du nez, cernent les yeux, traversent les joues maigres des ailes du nez aux commissures des lèvres. Le menton est légèrement protubérant, concourant à l'expression de moue hautaine de la lèvre inférieure. Les sourcils ne sont généralement pas soulignés par des traits de fard – peut-être étaient-ils seulement peints. L'ossature des arcades sourcilières est fortement modelée. Les oreilles, enfin, sont démesurément grandes, presque perpendiculaires au visage – même lorsque le roi ne porte pas le némès. Tous les traits des visages du « groupe de Brooklyn » se retrouvent considérablement accentués : les oreilles plus grandes, le visage plus long et maigre, la bouche plus grimaçante, les marques plus profondes, les arcades sourcilières plus massives. Le corps, lui-même, est différent : le torse était large, solide et lisse sur les statues du « groupe de Brooklyn » ; il est ici plus long, svelte et les muscles pectoraux davantage prononcés.

Au sein de ce vaste groupe, on identifiera quatre ensembles principaux : les statues en position d'adoration en granodiorite de Deir el-Bahari, les colosses debout en granit de Karnak, les colosses en quartzite d'Hérakléopolis Magna et les statues assises en granit et granodiorite de Médamoud.

Le visage du roi est sensiblement le même sur les statues de ces quatre ensembles. On notera seulement quelques particularités propres à chaque groupe, différences mineures qui ne semblent pas porter à conséquence (la présence ou non de sourcils incisés dans la pierre, l'œil plus ou moins ouvert, la bouche plus ou moins grimaçante), mais qui ne signifient pas nécessairement que chacun des groupes soit le produit d'un ensemble de sculpteurs distinct. Toutes sont de la plus haute qualité et doivent avoir été réalisées par les sculpteurs maîtrisant le mieux leur discipline, de toute évidence au service du souverain. Les variations que l'on peut observer ne sont probablement que le résultat d'une évolution, peut-être inconsciente, dans le portrait du souverain. Il est probable que chacun des groupes ait été réalisé successivement, en fonction des projets du souverain ; il ne faut donc pas chercher à identifier un « style thébain » ou un « style hérakléopolitain ». Étant donné qu'aucune statue ne peut être datée au sein du règne, il est difficile de retracer un sens évolutif dans cette série de portraits royaux au visage marqué : peut-être une gradation constante dans l'accentuation des marques du visage, sillons, cernes, plis, un « vieillissement » des traits qui reflète non pas le délabrement d'un corps, mais le durcissement du caractère et de la force d'un roi.

Les six statues de Deir el-Bahari (**Le Caire TR 18/4/22/4, Londres BM EA 684, 685, 686** et deux torses encore sur le site) sont à première vue identiques ; elles montrent le roi dans la position debout, les bras étendus sur le devant du corps, mains sur le devanteau triangulaire du pagne, et paré des mêmes attributs, le némès et le collier au pendentif. Malgré de légères différences de dimensions, les six statues ont manifestement été conçues comme un ensemble. Néanmoins, on y retrouve quatre visages nettement différents les uns des autres – qui montrent bien la distance qui ne pouvait qu'exister avec la véritable physionomie de l'homme, même s'il est possible que ses traits naturels aient servi de modèle pour composer ce visage de roi (fig. 2.4.1.2a-d). On reconnaît certes un même personnage, doté de la même expression, mais le contour du visage est plus ou moins long, plus ou moins large au niveau des tempes ; la forme de la bouche est tantôt très plate, tantôt courbe. Ces différences sont vraisemblablement dues à l'individualité inconsciente de différents sculpteurs[122]. Si les visages des statues de **Londres BM EA 684** et **685** sont suffisamment proches pour avoir été l'œuvre d'un même artisan, ceux des deux autres statues s'en écartent (ou s'écartent du modèle commun). Les deux premières montrent un contour plus rectangulaire, des lèvres plus fines et figées, des yeux plus géométriques, un modelé moins nuancé. Le visage de la statue **EA 684** montre, sur son front, parallèle au bord de son némès, une incision continue difficile à expliquer, soit erreur avant de tracer la bonne ligne, soit marque destinée à servir de repère. Le modelé du visage de la statue EA 686 est, en revanche, beaucoup plus contrasté : les pommettes ressortent avec plus de violence du visage maigre, donnant à celui-ci un contour moins rectiligne ; la bouche exprime une morgue particulière, la lèvre inférieure et le menton légèrement en avant, les commissures plongeantes, de même que les canthi extérieurs des yeux ; les oreilles, enfin, plus grandes que jamais, s'écartent des tempes. La statue du Caire, quant à elle, semble montrer le « portrait » le plus achevé de la série, plus équilibré et subtil dans le rendu des chairs et de l'ossature. Les lèvres ne sont plus grimaçantes ni purement géométriques, mais présentent un modelé plus naturel. Les oreilles toujours très grandes, mais mieux articulées avec le visage que sur la statue **EA 686**. L'arrangement des traits est plus équilibré et semble annoncer le reste du répertoire des « statues aux visages marqués ».

Les deux colosses debout et la statue de jubilé de Karnak (**Le Caire CG 42011, 42012** et **Louqsor J. 34**) montrent quant à eux des traits presque identiques : un visage allongé inscrit dans un rectangle, les yeux plissés, fendus en amande, la bouche horizontale, les commissures légèrement relevées, les lèvres souples et naturelles et en même temps très ciselées, de même que le contour des paupières. Un même modèle a ici été suivi avec davantage de fidélité pour les trois statues.

[122] À ce sujet, voir LABOURY 2016-2017.

Un soin particulier est ici porté au rendu des détails : les poils de la barbe tressée, les motifs géométriques du capuchon de l'uræus ou encore, rare particularité, les sourcils incisés en « épis de blé », caractéristique qu'on retrouve sur la statue du gouverneur Héqaib II (**Éléphantine 17**), cf. fig. 2.4.1.2e-f.

Un autre groupe est formé par les statues en quartzite probablement originaires d'Ehnasya el-Medina (les têtes de **Bruxelles E. 595, Copenhague AAb 212, Hildesheim 412, Kansas City 62.11** et **New York 26.7.1394**, les parties inférieures de statues de **Londres BM EA 1069, 1145** et **1146**, ainsi que peut-être la tête de **Paris E 25370**, dont les dimensions semblent correspondre à celles du sphinx de **Londres BM EA 1849**, voir ch. 3.1.19). On retrouve ici un visage plus naturaliste, proche de la statue du **Caire TR 18/4/22/4** de Deir el-Bahari : les yeux sont plus globuleux, les deux rides frontales à la naissance du nez plus prononcées. Le rendu des chairs et de la peau paraît plus sensible et naturaliste, mais cet effet est dû sans doute aussi au matériau, le grain et la couleur du quartzite se rapprochant plus de ceux de la peau humaine que les granitoïdes (fig. 2.4.1.2g).

Le dernier grand ensemble conservé est celui des statues assises de Médamoud, dont quatre visages ont été conservés (**Le Caire CG 486, Suez JE 66569** (fig. 2.4.1.2h-j), **Paris E 12961, E 12962**). Peut-être faut-il y ajouter la massive tête en granit du Fitzwilliam Museum (**Cambridge E.37.1930**), dont les dimensions concordent avec celles des deux statues assises découvertes sur le site (**Médamoud 10** et **11**). Ce groupe inclut également une statue « juvénile » ou « archaïsante » que nous verrons plus loin. Sur les quatre visages, la bouche est plus grimaçante que sur les statues des groupes de Karnak et d'Ehnasya. La structure est plus osseuse, les joues plus creuses, les sillons plus prononcés et la bouche a l'expression plus amère. Les quatre visages conservés sont très ressemblants entre eux et suivent avec beaucoup de fidélité un même modèle. On observe, particularité propre à ce groupe uniquement, un liséré sur la paupière supérieure, sillon délimitant la paupière proprement dite des cils ou peut-être d'un trait de fard. Les mêmes caractéristiques, y compris ce sillon sur la paupière supérieure, se retrouvent sur le sphinx en gneiss de Karnak (**New York MMA 17.9.2**, fig. 2.4.1.2k).

Les statues du temple funéraire de Sésostris III à Abydos semblent avoir suivi le modèle du visage marqué. Seul un fragment de visage (**Abydos 2007a**) permet d'identifier quelle devait être leur physionomie. Dans le style le plus fin, mais aussi le plus sévère de la série, on retrouve la bouche impérieuse aux lèvres minces et aux canthi tirés vers le bas, de profonds sillons nasolabiaux, la lèvre inférieure relevée et formant un angle marqué avec le menton, exprimant plus que jamais la morgue.

À côté de ces ensembles, on recense une série d'autres statues isolées qui suivent le modèle des visages marqués. Chacune présente à son tour des particularités qui montrent que ce modèle était suivi avec une fidélité relative, qui laissait, peut-être de manière inconsciente, transparaître une évolution dans le portrait royal. La tête de sphinx en grauwacke **Vienne ÄOS 5813** (fig. 2.4.1.2l) présente un visage moins long et maigre, des joues plus pleines, des sillons présents mais moins dramatiques – le matériau joue sûrement un rôle dans cette impression, la grauwacke adoucissant toujours les traits. On reconnaît immédiatement les traits du roi : le sillon sur la paupière supérieure, la bouche horizontale aux commissures légèrement relevées des statues de Karnak, mais plus sensibles et charnues.

La tête de **Cambridge E.37.1930** (fig. 2.4.1.2m-n) montre à son tour ses propres particularités : un contour du visage proche de celui du sphinx de Vienne, quoique moins joufflu, des yeux immenses, grand ouverts et cernés de paupières boursouflées. Le trait de fard des sourcils est ici indiqué en relief, selon la même ligne étrange, partant de manière oblique de la racine du nez en suivant le contour de l'œil, bifurquant brusquement vers le bas, de manière presque verticale, devant le canthus extérieur de l'œil. Les traits du visage sont légèrement plus marqués que sur la tête de Vienne, mais moins que sur les statues de Karnak et de Médamoud.

La tête d'Abydos du British Museum (**Londres BM EA 608**, fig. 2.4.1.2o), probablement fragment d'un colosse osiriaque[123], présente les mêmes particularités : un visage marqué mais les joues encore pleines, les yeux grand ouverts, les paupières gonflées et surtout ces sourcils en relief qui suivent la courbe de l'œil. La similitude entre ce visage et celui de Cambridge permet de suggérer qu'elles aient été produites au même endroit ou au moins par le(s) même(s) sculpteur(s) itinérant(s) en fonction des programmes de construction (voir ch. 7).

Relevons également le buste de **Londres BM EA 36298**, celui de **Gotha Ae 1**, la statuette assise de Serabit el-Khadim **Boston 05.195**, la statue agenouillée de Karnak **Le Caire CG 42013**, la petite tête en granit de **Berlin ÄM 9529**, qui ne peuvent être rattachées à aucun groupe, mais suivent visiblement le même modèle que les grands ensembles des statues au visage marqué. Isolées, elles sont peut-être, plutôt que les seuls exemplaires conservés de groupes statuaires disparus, des pièces réalisées

[123] Mariette a découvert dans le temple d'Osiris à Abydos les fragments de plusieurs colosses jubilaires en granit, dont celui de Sésostris Ier (JE 38230 - CG 429) et un corps au nom de Sésostris III (**Abydos 1880**). Tous sont de mêmes dimensions (environ 390 cm de hauteur). Selon toute vraisemblance, la tête de **Londres BM EA 608**, rapportée d'Abydos en 1902 par l'Egypt Exploration Society, devait appartenir à cet ensemble.

individuellement, ponctuellement, pour compléter le programme statuaire déjà existant d'un sanctuaire. C'est probablement le cas de la statuette découverte au Sinaï (**Boston 05.195**), sculptée dans un matériau apparemment local. Bien que ses inscriptions n'aient pas été conservées, on identifie le souverain à son long visage aux joues creuses, à ses arcades sourcilières saillantes et froncées, à ses cernes et ses sillons nasolabiaux profonds, ainsi qu'à sa lippe amère. Malgré la justesse des traits du visage, on remarquera tout de même une série de bizarreries dans les proportions du corps et de la coiffure, qui éloignent cette pièce de la qualité des autres statues royales observées précédemment : le sommet du némès étroit, la mâchoire plus large que les tempes, l'oreille droite trop haute, le cou trop large, le visage trop relevé, les cuisses et le tronc massifs. Il ne peut s'agir pourtant de l'œuvre d'un sculpteur improvisé. Le soin porté aux détails et le rendu des chairs dénotent un certain savoir-faire de la part du sculpteur membre de l'expédition, qui semble avoir copié un modèle présent sur place ou le souvenir précis de travaux réalisés en Égypte. L'autre statue découverte sur le même site (**Toronto ROM 906.16.111**), représentant probablement le même souverain[124], présente en revanche un style beaucoup plus grossier. On identifie le roi à ses oreilles démesurées, aux paupières lourdes et aux arcades sourcilières saillantes, ainsi qu'au collier au pendentif qui, s'il n'est pas l'apanage de ce roi, lui est le plus souvent associé. Sur le marché de l'art, on aurait pu douter de l'authenticité de la pièce, tant elle est malhabile (proportions trapues, torse atrophié, large et court), mais elle provient de fouilles et la statue est bien réalisée en grès local. Elle a donc dû être sculptée sur place, probablement par un membre d'une expédition minière, peu expérimenté dans l'art de la sculpture.

La tête en obsidienne de la collection Gulbenkian (**Lisbonne 138**, fig. 2.4.1.2p) a soulevé certains débats entre les historiens de l'art, en raison de son apparence particulière et de ses dimensions inhabituellement grandes pour une pièce dans ce matériau rare et très difficile à sculpter. Il faut probablement y voir une statue composite[125], car si elle avait été monolithique, le bloc d'obsidienne aurait mesuré plus de 80 cm de long, ce qui aurait constitué une véritable prouesse. Pour reprendre les mots de T. Hardwick, la tête de Lisbonne est certainement « la manifestation la plus

spectaculaire de l'intérêt du Moyen Empire pour les matériaux exotiques » : on retrouve précisément à cette époque l'usage ponctuel de roches particulières pour certaines vaisselles précieuses ou statues particulières – citons notamment, dans le catalogue de cette étude, la richesse des matériaux attestés au sein du répertoire d'Amenemhat III, ainsi que, dans le répertoire privé, les statuettes en anhydrite, brèche rouge et calcédoine (ch. 5.10-12). Aucune anomalie stylistique ne permet de mettre en doute l'authenticité de la tête de Lisbonne ; c'est précisément la dureté et la fragilité de cette pierre qui ont dû forcer le sculpteur à ciseler les détails et les arêtes avec une netteté qui, conjuguée à l'éclat brillant de la roche, rend inhabituel l'aspect de la pièce. On remarquera, certes, que les incisions des rayures partant du bandeau frontal ne sont pas toujours égales et qu'elles commencent parfois même plusieurs millimètres au-dessus du bandeau. Ces légères imperfections n'enlèvent rien à la qualité de la pièce. Elles pourraient êtres dues, selon T. Hardwick, à la difficulté de tailler cette pierre ou même à une dorure antique qui les aurait dissimulées[126]. Cette tête nous offre le seul profil intact du souverain et nous permet d'observer ce que plusieurs autres statues laissent deviner : un nez aquilin, différent de celui d'Amenemhat III, plus aplati et bosselé. La présence de sourcils en relief n'est pas courante chez Sésostris III, mais on la retrouve sur les deux têtes en granit (**Londres BM EA 608** et **Cambridge E.37.1930**), où ils suivent, comme ici, l'arcade sourcilière jusqu'au niveau du canthus, au lieu de s'allonger vers la tempe comme sous les souverains précédents. La tête est dite avoir été trouvée à Licht par un paysan, puis achetée par le marchand d'antiquités D'Hulst, qui l'aurait vendue au Révérend MacGregor entre 1895 et 1914[127]. Prétendre Licht comme provenance est plus qu'inhabituel et, comme le souligne T. Hardwick, si la provenance avait été inventée de toute pièce, on se serait attendu à ce que le marchand fournît un nom de lieu plus fertile en statuaire royale du Moyen Empire, comme Saqqara, Dahchour, Hawara, Abydos ou Karnak. Licht a livré une autre tête royale, en calcaire, de dimensions comparables, **New York MMA 08.200.2**.

Étant donné qu'aucune statue ne peut être datée au sein du règne, il est difficile de retracer un sens évolutif dans cette série de portraits royaux au visage marqué : peut-être une gradation constante dans l'accentuation des marques du visage, sillons, cernes, plis, un « vieillissement » des traits qui reflète non pas le délabrement d'un corps, mais le durcissement du caractère et de la force d'un roi.

2.4.1.3. Les statues au visage archaïsant

Il faut enfin citer deux statues dont le visage est

[124] B. Fay propose en revanche de l'attribuer à Sésostris Ier ou Amenemhat II (FAY 1996c, 96).

[125] Comme par exemple la statue grandeur nature du Nouvel Empire dont quelques fragments ont été retrouvés dans la Cachette de Karnak (Le Caire CG 42101 + Boston 04.1941 + Worcester 1925.429 : PM II², 141; HARDWICK 2012, 12). Cette statue a été attribuée soit à Thoutmosis III (LEGRAIN 1906a, 58-59, pl. 64), soit à Amenhotep III (LACOVARA, REEVES et JOHNSON 1996).

[126] HARDWICK 2012, 14-15.
[127] HARDWICK 2012, 10.

clairement différent des autres, en apparence plus « juvénile » : la statue de **Paris E 12960** (fig. 2.4.1.2q), trouvée à Médamoud parmi les nombreuses autres qui montrent le roi doté du visage marqué, et celle de **Baltimore 22.115,** dont le proscynème à une divinité inhabituelle laisse entendre qu'elle a dû être installée dans une oasis du désert occidental. Elles ne présentent pas le long visage plissé, à l'expression intransigeante, des autres effigies de Sésostris III, ni ce traitement naturaliste des chairs qui s'accentue au cours de la XIIe dynastie, mais plutôt face à un visage géométrique, idéalisé, un assemblage de traits artificiels, avec des yeux dépourvus de paupières et une large bouche sévère aux lèvres épaisses et lisses et aux commissures tournées vers le bas, semblable à celle d'Amenemhat II. À ces deux exemples de cette version du portrait de Sésostris III, on peut suggérer d'ajouter la tête de **Munich ÄS 7110**, à moins qu'il ne s'agisse d'un fragment de sphinx d'Amenemhat II, ainsi que l'a proposé G. Wenzel[128].

R. Tefnin a proposé que les deux visages (« jeune » et « âgé ») soient contemporains l'un de l'autre et soient le reflet d'un programme idéologique, présentant le roi comme doté des qualités des deux âges. Le site de Médamoud a livré les deux versions, sur des statues de même format et qui font clairement partie d'un même programme. Cette hypothèse s'est aussi basée sur l'interprétation du relief d'un linteau de Médamoud (Paris E 13983), qui représente deux scènes d'offrande en miroir. Deux figures du roi, dos à dos, y présentent des offrandes au dieu Montou. L'un montre un visage lisse, d'apparence plus « jeune », et l'autre, marqué et plus « âgé ». Le visage de gauche est plus lisse, plus neutre, plus géométrique ; il affiche en fait les traits qu'on retrouve sur la plupart des reliefs dans le creux datés de ce règne, un visage peu détaillé, avec de grands yeux aux canthi pointus et une bouche impassible. La figure de droite, quant à elle, représente un cas plus rare, avec un soin manifeste porté aux détails du visage, qui suivent les traits des « portraits marqués » de la majeure partie du répertoire statuaire de Sésostris III : une bouche, grimaçante, aux lèvres fines et aux commissures sont dirigées vers le bas, les arcades sourcilières saillantes, la pommette haute et la joue creuse. « Rien ne permet de supposer que les deux images ne furent pas sculptées en même temps, et par la même main. La volonté de différencier les visages en une sorte de Janus ne peut faire aucun doute. Jeunesse et maturité, force physique et sagesse s'opposent, ou, plus exactement, se combinent en une représentation unique. Il faut nous rendre à l'évidence : nous ne nous trouvons plus ici dans le champ du réalisme, nous entrons dans l'espace des signes.[129] » Il apparaît ensuite, dans l'analyse de l'auteur, que cette image du souverain est transcrite également dans les textes idéologiques de l'époque. Cette interprétation se vérifie certainement en ce qui concerne le contraste entre le corps du souverain, toujours jeune et musclé, et son visage généralement marqué, travaillé, sévère et plein de morgue. R. Tefnin y voit la combinaison de « jeunesse et maturité, force physique et sagesse ». La physionomie du souverain traduit un message qui complète celui que nous ont transmis les textes de la même époque, mais par d'autres moyens : la statue ne peut narrer des actes de la même manière que les stèles ; il lui faut passer par la chair, le corps, l'expression du visage et ses attributs. Ainsi, les oreilles démesurément grandes et décollées, dirigées vers le spectateur, sont le meilleur moyen de traduire : « je t'écoute ». Cette particularité physique s'accentue au cours de la XIIe dynastie, atteint son paroxysme sous Sésostris III et continue encore jusqu'à la XVIIe dynastie. On pourrait difficilement y voir une particularité anatomique qui se transmettrait sur plusieurs générations, et moins encore entre dynasties et individus sans lien de parenté. Les plis de peau, les cernes, les lourdes paupières seraient quant à eux l'équivalent plastique de la veille, de la vigilance, du souci que le roi se fait de ses sujets, thèmes également récurrents dans les textes idéologiques du souverain. « Certainement encouragés par le pouvoir, les artistes de la XIIe dynastie ont peu à peu mis au point la conception d'un masque royal où se lisent concrètement les signes de la veille prolongée, tout en compensant habilement, par la fermeté de l'ossature et l'intensité du regard, l'aspect éventuellement négatif de cette «fatigue». (…) La double exagération, celle des oreilles trop largement déployées, celle des yeux trop manifestement battus rejoint ainsi les deux thèmes majeurs de la nouvelle idéologie que les écrivains s'employaient parallèlement à faire admettre à travers leurs moyens propres d'expression[130] ». Sollicitude, sans doute, mais ajoutons peut-être aussi à ce portrait identifié par R. Tefnin l'autorité et l'intransigeance d'un souverain qui a contraint les grandes familles régionales, élargi et protégé les frontières. Le corps puissant des colosses debout de Karnak, associé à ce visage sévère, exprime bien cette fermeté, rassurante pour le troupeau dont il est le pasteur, menaçante pour ses ennemis. Le visage marqué et le corps ferme et musclé du souverain contribuent ainsi au même message de force.

Cependant, en ce qui concerne la dissemblance entre les deux visages sur les figures du linteau, elle est peut-être d'ordre plus technique qu'idéologique. C'est probablement plutôt une différence de qualité qu'il faut observer entre les deux figures, dues ou non à deux mains différentes : celle de droite, particulièrement soignée, et l'autre plus banale, plus représentative du relief dans le creux produit sous Sésostris III. Cette différence de qualité apparaît

[128] WENZEL 2011, 343-353.

[129] TEFNIN 1992, 151-152.

[130] TEFNIN 1992, 155.

également dans la représentation de l'oreille (très délicate, sinueuse et détaillée sur la figure de droite, plus esquissée sur l'autre, des mains également plus élégantes pour la figure de droite, suivant une courbe sinueuse, le bout de chaque doigt individualisé, tandis que celles de la figure de gauche sont plus rigides, simplifiées en formes géométriques au bout carré, dans lesquelles les doigts sont seulement incisés). Cette particularité pourrait s'expliquer par la main de deux sculpteurs différents, ou encore par le fait qu'il est difficile de représenter deux fois le même visage en miroir[131]. Insérer intentionnellement un tel détail, exceptionnel dans l'art du bas-relief, sur un linteau qui devait se trouver à quelque quatre mètres de hauteur, relèverait d'un cas très inhabituel.

Puisqu'il faut probablement abandonner l'idée de deux visages exprimant délibérément deux âges différents sur le même linteau, l'hypothèse qu'il faudrait appliquer le même raisonnement sur la statuaire du souverain doit probablement aussi être modifiée. Plutôt que des « portraits juvéniles », il faut probablement, comme le suggère B. Fay, voir dans le visage de la statue Médamoud et sans doute celui de celle de Baltimore, une référence stylistique aux premiers rois de la XIIe dynastie. On reconnaît leur visage ovale, les joues pleines, les paupières plus discrètes et surtout cette large bouche aux lèvres géométriques tournées vers le bas, typique d'Amenemhat II et déjà de certaines statues de Sésostris Ier. Il s'agirait d'une manière de représenter un Sésostris III artificiellement jeune, doté d'un visage non pas jeune mais archaïsant, qui le légitimise en faisant référence à ses prédécesseurs – le fait n'est pas nouveau[132] –, en même temps que l'affirmation d'un nouveau pouvoir, d'une nouvelle idéologie royale, distante et inflexible avec les statues au visage marqué (fig. 2.4.1.2q-s).

Il faut ici mentionner la récente découverte de plusieurs fragments de statues colossales sur le site du complexe funéraire de Sésostris III à Dahchour, actuellement fouillé par la mission du Metropolitan Museum of Art[133]. Il est encore difficile de reconstituer le visage du roi, mais les éléments mis au jour présentent des yeux et sourcils prolongés d'épais traits de fard, dans un traitement très semblable au style observable sur les statues royales du milieu de la XIIe dynastie. Les parties de némès et d'uraei montrent également un raffinement dans le rendu

des détails qui rappelle fortement les caractéristiques observées par Biri Fay dans son analyse du sphinx du Louvre. Dans un autre contexte archéologique, ces fragments auraient été attribués à Amenemhat II ou Sésostris II, ce qui illustre bien le danger de trop catégoriser les caractéristiques stylistiques d'un règne. La présence de ces portraits « archaïsants » dans le temple de Sésostris III à Dahchour ouvre la voie à de nombreuses interprétations : statues du début du règne (bien que rien ne permette encore de dater l'installation de ces statues dans le temple) ? Référence aux prédécesseurs du roi ? Style « traditionnel » pour des statues monumentales du souverain dans un contexte funéraire ? Ou encore style propre aux ateliers memphites ?

2.4.1.4. Conclusions sur le « portrait » de Sésostris III

Le répertoire de Sésostris III est particulièrement intrigant. Différents visages existent, parfois attestés au sein d'un même ensemble statuaire, tandis que le même visage peut se retrouver en différents endroits. Faut-il y voir une évolution au sein du portrait au cours du règne, des styles régionaux ou des portraits contemporains intentionnellement différents, selon la fonction de la statue et le message qu'elle était chargée de véhiculer ?

F. Polz refuse toute possibilité d'évolution stylistique au sein du portrait du roi[134]. Le « visage marqué » et celui qu'on pourrait qualifier d'« archaïsant » se retrouvent en effet dans le même temple à Médamoud et sont donc vraisemblablement contemporains. Pourtant, la série du « groupe de Brooklyn » présente des caractéristiques stylistiques, notamment pour le rendu du corps et le traitement des volumes, très proches de celles du milieu de la XIIe dynastie, ce qui suggère qu'elles datent du début du règne, et qui concorderait avec l'idée d'un vaste programme de statues sculptées sur le même modèle pour différents temples à travers le pays.

J. Vandier proposait de voir dans les différences apparentes d'âge entre les effigies du souverain le reflet d'un vieillissement naturel : « de nouveaux portraits officiels (…) exécutés chaque fois que le roi changeait physiquement, dans un sens qui ne pouvait qu'être désagréable à l'amour-propre du souverain[135] ». Cela serait peu en accord avec la fonction de la statuaire, dont le rôle de communication est censé transmettre une image idéale du roi et non le reflet de ses humaines faiblesses, mais on ne rejettera pas l'idée d'une évolution dans la représentation officielle de la « physionomie » de Sésostris III, bien qu'elle ne soit pas à interpréter comme le reflet croissant de la

[131] LABOURY 2016-2017, 82-84.

[132] VANDIER 1958, 185-186 ; TEFNIN 1992; FAY 1996, 61. B. Fay montre ainsi les liens qui associent le sphinx d'Amenemhat II au grand sphinx de Giza.

[133] Ces fragments sont encore inédits et je remercie vivement Adela Oppenheim et Dieter Arnold de me permettre de les mentionner ici. Un rapport préliminaire sera publié par A. Oppenheim dans le volume 20 du *Bulletin of the Egyptological Seminar*.

[134] POLZ 1995 ; LABOURY 2003. F. Polz distingue seulement, au sein de la statuaire de Sésostris III, un style « incisé » et un style « modelé », qui seraient contemporains.

[135] VANDIER 1958, 194.

vieillesse du roi. Le visage, si individualisé, pourrait, pourquoi pas, avoir eu comme modèle véritable le visage du souverain, stylisé par le filtre de l'art égyptien et exprimant un message bien défini[136]. L'hypothèse que l'on soumettra ici est que la série de statues la plus ancienne soit celle du « groupe de Brooklyn », réalisée dans la continuation du style de Sésostris II, c'est-à-dire avec le corps de la statuaire de ce dernier, mais en même temps les traits propres à la physionomie officielle de Sésostris III. Les traits du souverain y apparaissent encore modérés dans leur expression. Le torse s'affine ensuite et montre davantage les détails de la musculature, avec plus de naturalisme, comme on peut l'observer sur les statues de Médamoud et de Deir el-Bahari.

Viendrait ensuite une large production de statues, souvent de dimensions monumentales et probablement prévues pour être vues par un public relativement vaste, montrant des traits très expressifs, durs, marqués, presque caricaturaux, porteurs d'une idéologie très forte. Cette nouvelle physionomie est en fait imprégnée du style des règnes précédents, mais pousse ses tendances à l'extrême : les grandes oreilles, la moue de la bouche, l'austérité et l'apparente hauteur de l'expression. Le sens psychologique ou émotionnel à accorder à cette physionomie est difficile à déceler, puisque nos yeux la considèrent à travers le filtre de notre propre culture – qui sait ce que les habitants de la Vallée du Nil, au Moyen Empire, ressentaient vraiment face à ce visage ? Il est certain, cependant, étant donné le brusque et profond changement, et le degré profond d'expressivité des traits, que l'adoption de cette nouvelle apparence n'était pas anodine et qu'elle devait refléter « ce que l'on voulait voir » dans le portrait du souverain[137].

Le nombre même des statues est probablement révélateur, alors que Sésostris III n'a pas régné plus longtemps qu'Amenemhat Ier ou Amenemhat II. Si on connaît aujourd'hui un nombre considérablement plus grand de statues de Sésostris III que de ses deux prédécesseurs, c'est probablement parce qu'il en a fait réaliser bien davantage, peut-être grâce à des facteurs économiques favorables. Une période faste permet de placer des efforts majeurs dans des programmes de construction et d'enrichissement des monuments existants. Peut-être est-ce aussi en raison de la nécessité de diffuser et d'imposer un nouveau programme politique ou idéologique, soutenu par un vaste programme artistique chargé de sens, exprimé par une physionomie nouvelle, unique, très expressive,

à travers des statues imposantes qui menacent et rassurent en même temps. C'est à la fois par le nombre de ses statues et par cette nouvelle physionomie que le roi exprime une nouvelle idéologie. Tout cela concorde bien avec la politique de ce souverain : à l'intérieur, il réforme l'administration du pays, musèle les pouvoirs des familles princières régionales et développe une armée de fonctionnaires rattachés à un état centralisé ; à l'extérieur, il sécurise les frontières et asservit durablement la Basse-Nubie – il place d'ailleurs des statues à son image dans ses forteresses, ainsi qu'il le dit lui-même dans le texte de la stèle qu'il érige à Semna en l'an 16 de son règne : « Voici donc que Ma Majesté a fait réaliser une image de Ma Majesté sur cette frontière qu'a établie Ma Majesté, afin que vous soyez prospères grâce à elle, et pour que vous la défendiez[138]. » C'est donc véritablement ce roi qui matérialise la césure, le tournant entre le Moyen Empire et le Moyen Empire tardif. Dès le règne suivant et jusqu'à la fin de la XIIIe dynastie, on observe des retours permanents à Sésostris III, qui reste de toute évidence le modèle auquel veulent se référer tous ses successeurs.

2.4.2. La statuaire privée du règne de Sésostris III

De nombreuses statues de particuliers peuvent être attribuées au règne de Sésostris III. Relativement peu[139] d'entre elles suivent le modèle marqué de Sésostris III. On relèvera la tête de **Bruxelles E. 6748** (fig. 2.4.2a) le torse de **Berlin ÄM 119-99** (fig. 2.4.2b), qui présentent le long visage aux joues creuses, les sillons nasolabiaux profonds et les arcades sourcilières massives du souverain, ainsi que, pour autant que leur mauvais état de conservation permet d'en juger, les yeux aux canthi pointus, cernés de paupières mi-closes. Les deux statues montrent la longue perruque ondulée qui semble propre à ce règne et au suivant. Celle du torse de Berlin est striée

[136] M. Eaton-Krauss a suggéré que le visage marqué de Sésostris III ait pu être une référence à la statuaire de Djéser et propose que le vieux souverain de l'Ancien Empire ait pu servir de modèle pour sa statuaire, comme il l'a été pour la construction du complexe funéraire de Sésostris III à Dahchour (EATON-KRAUSS 2001).

[137] HARTWIG 2015b, 201.

[138] *iś gr.t rd.n ḥm.i ir.t twt n(y) ḥm.i ḥr t3š pn ir (w).n ḥm.i n-mrw.t rwd.tn ḥr.f n mrw.t ʿḥ3.tn ḥr.f* (stèle de Berlin ÄM 1157). C'est à Semna qu'ont été découvertes la tête en granit de **Boston 24.1764**, clairement attribuable à Sésostris III, et une statue agenouillée acéphale du souverain, **Khartoum 448**. La statue assise en tenue de *heb-sed* **Khartoum 447**, quant à elle, a été découverte dans le temple de Thoutmosis III dédié à Sésostris III et à la divinité locale Dedoun. La tête est manquante et le corps abîmé, aussi est-il difficile de juger si la statue date bien du règne de Sésostris III, ou s'il s'agit d'une statue de ce souverain réalisée sous Thoutmosis III. La statue de **Khartoum 452**, très similaire à la précédente, a été mise au jour à Ouronarti. Les jambes, ici apparentes, avec des genoux particulièrement mis en valeur, désignent le style du Moyen Empire.

[139] Plusieurs statues non-royales jusqu'ici datées de Sésostris III sont à placer plus tard au sein du Moyen Empire tardif, notamment celle du gouverneur Ouahka (III), fils de Néferhotep (**Turin S. 4265**), cf. *infra*.

et dotée de natilles sur sa frange, caractéristique des statues non-royales des règnes de Sésostris II et III. La partie supérieure d'une troisième statue (**Paris E 10445**, fig. 2.4.2c), moins abîmée, montre un homme coiffé d'une perruque tripartite archaïsante[140], doté du visage sévère du souverain, avec des sourcils en relief qui montrent la même forme que sur les statues en granit et en obsidienne de Sésostris III, suivant de près le contour de l'œil et descendant jusqu'à la hauteur du canthus extérieur. La statue de dignitaire qui présente la plus proche similarité avec le dur portrait de Sésostris III est celle du gouverneur Héqaib II (cf. infra).

La plupart des statues de particuliers que l'on datera du règne de Sésostris III sont en fait des versions « atténuées » du visage officiel du souverain, comme si cet « expressionnisme » chargé de sens leur était peu accessible. Beaucoup se rapprochent plutôt des traits sévères mais simplifiés des statues « archaïsantes » **Paris E 12961** et **Baltimore 22.115** – ce qui fait qu'il n'est pas toujours aisé de distinguer les statues des contemporains de Sésostris III de celles des deux règnes précédents. Le contexte archéologique ne nous vient en aide que dans le cas du buste d'**Amsterdam 15.350**, découvert parmi les mastabas au sud du complexe funéraire de Sésostris III. La provenance suggère qu'il s'agisse de la statue d'un haut dignitaire de la cour du souverain. Si on la compare avec la statuaire royale, c'est au groupe des « visages archaïsants » qu'il faut la rattacher : on y retrouve le visage ovale aux joues pleines, les yeux globuleux, les arcades sourcilières saillantes, la bouche boudeuse du milieu de la XIIe dynastie, géométrique, tournée vers le bas, la lèvre inférieure protubérante. La perruque est celle apparue au milieu de la dynastie, finement striée et ondulée, qui a quelque peu évolué, avec des retombées sur les clavicules plus obliques et pointues.

Très similaires à la statue d'**Amsterdam 15.350** (mêmes perruque et visage aux joues pleines, cf. fig. 3.1.22.1) et selon toute vraisemblance de la même époque, on citera les pièces de **Vienne A 1277**, **Londres BM EA 848** (fig. 2.4.2d), **Berlin ÄM 11626**, **New York MMA 22.1.201**. D'autres portent des coiffures différentes mais montrent le même visage : **Chicago A. 105180** (fig. 2.4.2e), **Londres BM EA 62978**, **Le Caire TR 8.12.24.2** et **Paris A 77**. Quelques-unes, enfin, plus difficiles à attribuer, pourraient peut-être faire partie du même ensemble ou être légèrement antérieures : **Vienne ÄOS 35**, **Coll. priv. Christie's 1994a**, **Coll. priv. Sotheby's 2001**. Certaines figures, comme les pièces

de **Londres BM EA 69519** (fig. 2.4.2f) et **Paris E 11216** (fig. 2.4.2g), semblent être à mi-chemin entre les visages « archaïsants » et « marqués » de Sésostris III.

Le corps des contemporains de Sésostris III est en général représenté svelte, la poitrine haute et ferme, la musculature discrète, la taille haute. Les exemples les plus caractéristiques de statues de particuliers pour étudier la représentation du corps sous Sésostris III sont **Londres BM EA 100**[141], **Berlin ÄM 119-99**, **New York MMA 22.1.201**, **Paris E 11216, 10445, A 77**. Sur la statue de **Paris E 11216** (fig. 2.4.2g), le torse, les bras et les doigts sont larges et épais, à la manière de Sésostris II. L'homme représenté assis sur un siège montre encore souvent la main droite reserrée sur une pièce d'étoffe repliée (à partir d'Amenemhat III, les deux mains seront systématiquement à plat sur les cuisses, jusqu'à la XVIIe dynastie). Le pagne le plus courant reste le shendjyt, mais on voit se développer le pagne long, à présent noué au-dessus du nombril. Empesé, il fait apparaître l'abdomen légèrement plus bombé que sur les statues portant un pagne court (il se gonflera de plus en plus à la XIIIe dynastie). Les perruques sont diverses : striées, ondulées et retombant en deux mèches pointues sur les clavicules (dans ce cas, elles sont terminées au-dessus du front et sur le bord inférieur de la coiffure par la représentation géométrisée et finement striée de bouclettes : **Amsterdam 15.350, Vienne A 1277, New York MMA 22.1.201, Londres BM EA 848, Berlin ÄM 11626**), striées horizontalement au-dessus du front comme sous Sésostris II (dans ce cas, la perruque est rejetée derrière les épaules : **Chicago A. 10580, Paris A 77, Vienne ÄOS 35, Coll. priv. Christie's 1994a, Coll. priv. Sotheby's 2001**) ou encore, plus rarement, lisses (**Paris E 11216** ou **Londres BM EA 62978**).

2.4.2.1. Héqaib, Imeny-seneb et Héqaibânkh : les portraits d'une famille de gouverneurs à Éléphantine

Certains des personnages représentés en statuaire dans le sanctuaire d'Héqaib y sont également attestés par d'autres sources qui permettent de les dater avec un certain degré de précision. L. Habachi date ainsi des règnes de Sésostris III et Amenemhat III une famille de gouverneurs d'Éléphantine :

- Héqaib II, attesté par deux statues (**Éléphantine 17** et **27**, fig. 2.4.2.1a-b), dont une réalisée par son fils Imeny-seneb (n° 27), deux tables d'offrandes et une dalle portant l'« appel aux vivants »[142] ;
- son fils Héqaibânkh, né d'Ânouket-kout,

[140] Ce type de perruque porté par un homme est plutôt propre à la première moitié du Moyen Empire (cf. par exemple Londres BM EA 461). Ici, cependant, on reconnaît les épaisses striations horizontales au-dessus du front, plus caractéristiques des contemporains de Sésostris II et III.

[141] Montouâa, personnage est attesté par une stèle en l'an 13 de Sésostris III, Le Caire CG 20733.
[142] HABACHI 1985, n° 18, 19 et 20.

connu par deux statues (**Éléphantine 25** et **26**), dont une réalisée par son frère Imeny-seneb (n° 26);

- le frère de ce dernier, Imeny-seneb, né d'une autre épouse d'Héqaib II, Satetjeni, qui a laissé trois statues (**Éléphantine 21** (fig. 2.4.2.1c), **23** et **24**) et une table d'offrandes[143].

Ces trois personnages sont attestés par diverses statues, lesquelles sont à organiser dans un ordre chronologique différent de celui de leurs fonctions :

1° **Éléphantine 17** : statue du gouverneur Héqaib II, apparemment réalisée du vivant de ce dernier. Comme nous le verrons, le style est celui du règne de Sésostris III.

2° **Éléphantine 25** : statue du gouverneur Héqaibânkh, fils du précédent. Il y porte les mêmes titres que son père; on peut donc supposer que cette statue est postérieure à la précédente et doit dater de la fin du règne de Sésostris III ou de celui d'Amenemhat III.

3° **Éléphantine 21**, **26** et **27** : statues de trois personnages différents (le père, Héqaib, et les deux fils, Héqaibânkh et Imeny-seneb), mais toutes, d'après leurs inscriptions, commandées par le gouverneur Imeny-seneb et donc contemporaines les unes des autres. Imeny-seneb a probablement succédé à son frère, puisqu'il lui dédie une de ces statues et que tous deux sont désignés comme gouverneurs. Les deux statues dédiées par Imeny-seneb à son père et à son frère portent une formule rare : « Puisse le ba de l'Osiris (…) s'élever jusque dans les hauteurs d'Orion et [joindre] l'au-delà », formule que l'on retrouve sur le pyramidion d'Amenemhat III à Dahchour, indice confirmant la datation de ces deux générations de gouverneurs sous les règnes de Sésostris III et Amenemhat III.

4° Les deux autres statues d'Imeny-seneb (**Éléphantine 23** et **24**), très fragmentaires (il n'en reste que la base et les pieds, qui appartiennent à deux statues debout) ont été jugées par Habachi de qualité nettement inférieure à celle, assise, découverte en place dans la chapelle du gouverneur. Il suggère que les deux statues fragmentaires aient été installées plus tardivement dans la chapelle, par d'autres personnages que celui qui est représenté : « they may have been carved later by persons who had great consideration for the owners and who contributed important monuments in the sanctuary.[144] » Il est possible aussi que les gouverneurs d'Éléphantine aient eu accès aux services des sculpteurs royaux lorsque ces derniers étaient présents – c'est clairement le cas pour la statue d'Héqaib (Éléphantine 17) –, mais peut-être seulement à ceux de sculpteurs locaux,

d'un niveau plus modeste, à d'autres occasions – c'est vraisemblablement le cas pour Imeny-seneb.

La plus ancienne de l'ensemble, celle du gouverneur Héqaib II, est datée par Habachi du règne de Sésostris III ; on suivra cette datation, tant la comparaison avec les statues de ce roi est éloquente (particulièrement **Le Caire CG 42011**, **42012** et **Louqsor J. 34**). La statue du gouverneur, plus grande que nature, fait partie des plus grands formats accordés à un particulier au Moyen Empire. On y retrouve la même structure du visage, allongé, doté de sillons nasolabiaux et de cernes profonds, les oreilles décollées, le menton en avant, les arcades sourcilières plongeantes au niveau des tempes. Les yeux sont identiques, grands, globuleux, les paupières lourdes et mi-closes, les canthi particulièrement pointus. La bouche est large, les lèvres fines et ciselées, la lèvre inférieure retroussée et cependant les commissures légèrement relevées – rare caractéristique au sein de la statuaire de Sésostris III. Enfin, on retrouve sur ces quatre statues – et, au sein du corpus conservé, sur ces quatre-ci seulement – des sourcils gravés suivant un motif en « épi de blé », qui descendent presque jusqu'aux canthi extérieurs. Le corps, quant à lui, diffère, mais pour des raisons idéologiques, non stylistiques : le roi apparaît doté d'un corps musclé, svelte et puissant, qui s'accorde bien avec les dimensions des colosses et l'impression de sévérité et de grandeur qui s'en dégage, tandis que celui du gouverneur montre l'embonpoint d'un dignitaire bien portant, trait que l'on retrouve occasionnellement au cours du Moyen Empire, notamment pour le vizir de Sésostris III, Montouhotep[145]. Les jambes montrent en revanche le modelé travaillé de celles de Sésostris III, aux mollets musclés et aux genoux particulièrement osseux. Notons qu'il s'agit d'une des premières statues montrant les deux mains à plat sur les genoux, geste qui se généralise dès Amenemhat III.

Les trois colosses de Sésostris III dont il est question ici, découverts à Karnak, ont été taillés en granit, matériau exploité à Assouan, de même que la granodiorite dans laquelle est sculptée la statue d'Héqaib. Faute de vestiges d'un atelier de sculpture, on ignore si les statues étaient réalisées à proximité des carrières ou plutôt sur le site de destination des statues, mais il semble clair qu'ici les mêmes sculpteurs ont travaillé à la statue du gouverneur d'Éléphantine. Le gouverneur semble avoir profité de leur présence dans la région d'Assouan pour se faire réaliser une statue et l'installer dans le sanctuaire local ; peut-être même constituait-elle un cadeau du souverain. Les statues du gouverneur précédent, Sarenpout II, évoquées plus haut, atteignent ce degré de qualité royale, mais les

[143] HABACHI 1985, n° 22.
[144] HABACHI 1985, 52.

[145] Paris A 122, 123, 124, Louqsor J 36, 37, Le Caire CG 42036, 42037, 42038, 42044, 42045, Albright-Knox Art Gallery 27.14 (FREED 2015 ; LORAND 2016).

gouverneurs suivants en sont loin et n'ont visiblement accès qu'à des sculpteurs imitant les productions royales, sans pour autant maîtriser le même savoir-faire. Pour sa propre statue, Imeny-seneb a souhaité faire écho à celle de son père : toutes deux sont de dimensions égales, montrent le gouverneur dans la même position, assis, les mains posées à plat sur les cuisses, et dans la même tenue (pagne shendjyt et lourde perruque finement striée rejetée derrière les épaules). Le traitement même de la poitrine semble s'inspirer des chairs molles d'Héqaib, mais avec moins de naturalisme. On retrouve le long visage ovale, les sillons partant des narines et des commissures des lèvres, les grands yeux cernés, mais l'exécution est cette fois beaucoup moins habile. La bouche est ici grimaçante, les lèvres très géométriques, les sillons profonds ; les stries de la perruque imitent celles de la coiffure d'Héqaib, mais un quadrillage schématique remplace les élégantes ondulations horizontales et stries verticales suivant les courbes du volume. Imeny-seneb n'a pas bénéficié des services des sculpteurs de haut niveau qui ont réalisé la statue de son père, mais cette dernière a clairement servi de modèle.

La statue que le même Imeny-seneb fait réaliser de son père Héqaib suit elle aussi le modèle de la statue n° 17, mais, comme la précédente, elle le suit de manière peu heureuse et presque caricaturale : les sillons sont profonds et mal intégrés dans les traits du visage, les yeux asymétriques et trop grands, les paupières lourdes, bref, tous les traits propres au visage d'un Sésostris III, accentués pour rendre (trop ?) manifeste la référence à son règne. Plus qu'une distance temporelle, c'est surtout une différence de qualité qui les sépare.

2.5. Amenemhat III
2.5.1. La statuaire royale

Le successeur de Sésostris III connaît un règne apparemment sans heurt de près d'un demi-siècle, prolifique en constructions à travers tout le pays, surtout dans le Fayoum, et en expéditions dans les mines et les carrières. Suite aux réformes et aux interventions militaires de son père, Amenemhat III se retrouve à la tête d'un état puissant et bien organisé, doté d'une administration développée, centralisée et fortement hiérarchisée. Une longue série de hautes crues du Nil semble apporter sa contribution à la prospérité de son règne[146]. Le souverain peut alors consacrer d'immenses efforts dans la réalisation de monuments aux dimensions inhabituelles – notamment à Biahmou et à Hawara –, dotés de programmes statuaires sans précédent. Les artisans des ateliers royaux, dont la créativité avait été tant encouragée sous le règne précédent, continuent de transcender la nature complexe du roi, en franchissant plus que jamais les limites de la tradition.

Amenemhat III est, avec Sésostris III, le souverain qui a livré la statuaire la plus abondante du Moyen Empire, puisque au moins 89 statues du catalogue de cette recherche lui sont attribuées. Ce dénombrement ne prend pas en compte la série de fragments de statues en calcaire induré découverts à Hawara, car il est difficile de décider s'ils représentaient le souverain ou des divinités. Du point de vue stylistique, la statuaire d'Amenemhat III poursuit les tendances amorcées durant les règnes précédents, vers une physionomie complexe doublée d'un portrait mêlant naturalisme et puissance expressive. Comme pour Sésostris III et probablement aussi Sésostris II, le visage officiel d'Amenemhat III comprend plusieurs versions. Toutes montrent des traits communs qui permettent de le reconnaître, mais le traitement de son visage et de son corps connaît différentes apparences. Plusieurs interprétations de ces variations, développées dans les pages suivantes, ont été proposées : chronologiques, géographiques ou idéologiques. Aucune statue ne peut être datée avec certitude, aussi est-il difficile de pencher catégoriquement en faveur de l'une ou l'autre de ces hypothèses, lesquelles ne sont d'ailleurs pas nécessairement exclusives.

Son père avait brisé la tradition en créant une physionomie nouvelle, dure, puissante et expressive. Amenemhat III cherche à poursuivre cette voie. Il ne peut guère aller plus loin dans le traitement plastique des traits du visage. Il se tourne alors vers d'autres moyens originaux pour exprimer la force de l'idéologie royale : des formes nouvelles et détails iconographiques inspirés du lointain passé, des formats encore jamais égalés, ainsi que des matériaux inhabituels. L'on voit se multiplier également des associations entre le roi et une profusion de divinités représentées grandeur nature, dimensions qui leur confèrent une présence presque réelle, et qui sont installées dans un temple lui-même d'un type inaccoutumé (Hawara). Ces originalités ont été mises en évidence par R. Freed, à travers l'étude d'une sélection de statues, qui a proposé de nouvelles voies d'interprétation des sources de cette créativité[147].

2.5.1.1. Formes et types statuaires nouveaux (ou réinterprétés)

Parmi les formes statuaires nouvelles, on observe notamment le roi associé à des divinités. Si le principe est déjà attesté à l'Ancien et au début du Moyen Empire[148], la nouveauté consiste en la manière de représenter ces divinités : pour la première fois, elles sont dotées de leurs attributs et de leurs têtes animales,

[146] BELL 1975.

[147] FREED 2002.

[148] Par exemple les triades de Mykérinos (Boston 09.200, Le Caire JE 40678, 40679, 46499) ou groupes statuaires d'Amenemhat Ier (un groupe conservé à Karnak et le fragment conservé au Caire JE 67430, voir SEIDEL 1996, doc. 32 et 33).

en ronde-bosse et en grand format : tête de crocodile[149], de bovidé[150], de faucon[151] ou de serpent[152], divinités momiformes[153] ou encore figures inhabituelles comme des déesses tenant dans leurs mains des poissons[154]. Plusieurs de ces statues sont à mi-chemin entre la ronde-bosse et le haut relief engagé dans un naos. Parmi elles, on retrouve un type très particulier, repris quelques générations plus tard par Néferhotep Ier : deux figures du roi côte à côte, l'une tenant le rôle de la divinité offrant la vie, l'autre celui de l'humain manifestant sa dévotion (**Copenhague ÆIN 1483, Le Caire JE 43289** et **Hawara 1911a**, voir ch. 3.1.20.4 et 6.2.9.3). D'autres dyades royales montrent le roi sous une forme apparemment archaïsante, peut-être en tenue de prêtre, faisant offrande des dons du Nil[155]. Une nouveauté est la représentation du roi en costume de prêtre. Il est, par idéologie, le principal « serviteur des dieux » ; pour la première fois, c'est bien ainsi qu'il est représenté en ronde-bosse, en empruntant aux prêtres-*sem* la peau de léopard qui caractérise leur fonction, en se parant du collier-*menat*, insigne du culte de Hathor[156] et en arborant, de part et d'autre de son visage, des enseignes à tête de faucon.

Pour les statues du souverain en position d'adoration[157] (debout, les mains posées sur le devanteau du pagne), le modèle se réfère à Sésostris III (statues de Deir el-Bahari). Pour créer les types statuaires nouveaux du roi en prêtre ou des dyades

nilotiques, les imagiers royaux ont cherché leur inspiration dans les formes d'un passé plus lointain. Ainsi, la barbe et l'ample perruque composée de nattes massives réunies en tresses du colosse-prêtre de Kiman Faris rappellent-elles la statuaire privée archaïque[158], tandis que les barbes en U des dyades nilotiques semblent être des réminiscences de celles des colosses de Min à Coptos, de même que les boucles des coiffures[159]. Ces statues de type nouveau empruntent et combinent donc des éléments d'un répertoire très ancien, qui remonte au début de l'époque dynastique. Il en est de même pour les « sphinx à crinière », dont on retrouve au moins un exemple du début de l'Ancien Empire, à Abou Rawash, dans le complexe funéraire de Djedefrê[160], et un autre du milieu de la XIIe dynastie (Berlin ÄM 22580, peut-être Amenemhat II, cf. supra).

Certaines coiffures et certains détails iconographiques apparaissent aussi pour la première fois en ronde-bosse : on retrouve ainsi le roi coiffé d'une couronne très semblable à celle d'Amon ou de Min, un mortier surmonté de deux hautes plumes (**Le Caire TR 13/4/22/9**, fig. 2.5.1.1b), et doté d'un uraeus, alors que la couronne du dieu en est dépourvue. Cette même couronne est figurée sur un relief d'un bloc de quartzite récemment trouvé sur le site de Hawara (fig. 3.1.20.5b). À partir d'Amenemhat III, le roi assis est généralement représenté les deux mains à plat sur les cuisses – jusqu'à Sésostris III, la main droite tenait une pièce d'étoffe repliée. On ignore la signification de ce changement, mais il aide à la datation des statues anépigraphes[161]. La statuaire masculine, tant royale que privée, jusqu'à Sésostris III, montre invariablement cette étoffe dans la main droite du personnage assis[162]. La seule statue masculine précédant le règne d'Amenemhat III montrant les deux mains à plat sur les cuisses est celle du gouverneur Héqaib II (**Éléphantine 17**). Cette position devient presque systématique à partir d'Amenemhat III, jusqu'à la fin de la XIIIe dynastie.

Lorsque le type statuaire est plus traditionnel, c'est par d'autres aspects que les effigies d'Amenemhat III et des divinités se démarquent par leur originalité :

[149] Boston 12.1003, Le Caire TR 1/10/14/2 et Oxford 1912.605.

[150] Le Caire TR 30/9/14/9 et peut-être aussi Philadelphie E 12327.

[151] Munich ÄS 7077.

[152] Leyde F 1934/2.114.

[153] Le Caire TR 1/10/14/1, TR 30/9/14/9.

[154] **Hawara 1911c**.

[155] **Le Caire CG 392** (fig. 2.5.1.1a et 2.5.1.2g), **CG 531** et **Rome Altemps 8607** (fig. 2.5.1.1e). Il s'agit là de la transposition en ronde-bosse des reliefs de temples montrant le roi faisant offrande aux divinités de biens matériel, en échange du don de vie, stabilité, prospérité, etc. Étant donné le caractère peu courant des offrandes présentées sur les plateaux – des poissons et des canards –, R. Freed suggère d'y voir le produit de la chasse et de la pêche dans les marais, scène canonique symbole de la victoire sur les forces maléfiques, en même temps que la marque de la gratitude d'Amenemhat III pour les hautes inondations dont son règne a bénéficié (FREED 2002, 118). Une inspiration des frises de « *fecundity figures* » qu'on retrouve dans le décor des temples depuis l'Ancien Empire n'est pas impossible, bien qu'il s'agisse ici du roi, et non de génies (BAINES 1985, 112-118).

[156] FREED 2002, 115, avec bibliographie.

[157] **Berlin ÄM 1121, Berlin ÄM 17551, Le Caire CG 42014** (= **Louqsor J. 117**), **Le Caire CG 42015, New York MMA 45.2.6, Paris AF 2578** (+ **Le Caire JE 43596** ?), **Cleveland 1960.56** (+ **Le Caire CG 42019** ?).

[158] Voir surtout la statue d'un homme agenouillé découverte à Hiérakonpolis, Le Caire JE 32159 (VANDIER 1958, 209 ; FAY 1999, 116 ; FREED 2002, 114-115).

[159] FREED 2002, 117.

[160] Le Caire JE 35137 (SOUROUZIAN 2006a, 101-102, fig. 4).

[161] Notons que cette position des mains était déjà attestée deux règnes plus tôt pour la statuaire féminine (**Alep 01**, Éléphantine 101 et **Le Caire CG 382**).

[162] Pour la statuaire privée contemporaine de Sésostris II et III : **Bruxelles E. 8257, Caracas R. 58.10.35**, Éléphantine 13, 15, 21, 77, **Londres BM EA 98-1010, EA 100, EA 462, New York MMA 33.1.3, Paris A 80, Munich ÄS 5361 + 7211, Tell el-Dab'a 12**.

on observe l'usage de matériaux peu courants, tels que le calcaire blanc induré à Hawara, à Medinet Madi ou à Abydos, l'obsidienne ou la calcédoine, ou encore le métal[163], pour des sculptures qui témoignent d'une véritable virtuosité dans leur exécution. Ce programme se distingue également par le nombre et les dimensions de ces statues : c'est la première fois qu'une telle quantité de figures colossales est produite. C'est également le roi qui est représenté par les plus grandes statues monolithiques jamais produites jusque là, hormis le Sphinx de Giza, et qui ne seront dépassées que par Amenhotep III à la XVIIIe dynastie. On doit ainsi à Amenemhat III les deux colosses en quartzite de Biahmou, le colosse en granit de Hawara (**Copenhague ÆIN 1420**), les deux colosses assis en granodiorite de Bubastis (**Londres BM EA 1063 + 1064** et **Le Caire CG 383 + 540**, fig. 2.5.1.2b-c) et peut-être aussi certains des colosses en quartzite d'Héracléopolis réutilisés par Ramsès II (**Philadelphie E-635**).

Enfin, le traitement des formes et des chairs du visage diffère encore de ce qui avait été produit jusque là en statuaire royale. Comme sous les règnes précédents, la recherche de perfection formelle et d'idéal esthétique est indéniable. Le milieu de la XIIe dynastie recherchait un équilibre entre formes pures et raffinement du détail; Amenemhat III pousse l'exploration esthétique dans un modelé plus subtil et un polissage extrême (voir entre autres la surface des colosses en quartzite de Biahmou, ou celle des statues en calcaire induré de Hawara). Dans la première moitié de la XIIe dynastie, le visage était composé de formes simples, très construites et dessinées. Sous Sésostris III, il se transforme en un « masque » impérial. Amenemhat III opte pour un traitement plus proche de la réalité humaine (mais seul le visage

du roi est concerné, tandis que ceux des divinités anthropomorphes conservent des traits plus idéalisés, lisses, allongés et légèrement souriants).

2.5.1.2. Variétés dans la physionomie

Les traits d'Amenemhat III sont très individualisés et reconnaissables et permettent de lui attribuer bon nombre de statues fragmentaires ou usurpées au cours des dynasties successives. Les chairs apparaissent plus souples, l'ossature plus saillante, les plis et les marques du visage plus subtils, le nez bosselé et légèrement aplati, la bouche large, les lèvres fines, souples et sinueuses. Seuls les yeux conservent un contour plus dessiné : très grands, en amandes et aux canthi allongés. La mâchoire inférieure est généralement portée en avant. Deux grands sillons partent des canthi intérieurs et deux autres des narines. Les oreilles sont grandes et le lobe est marqué d'un relief proéminent, presque en bouton. Malgré ces traits constants, on observe une série de variantes, parfois importantes, qui permettent d'organiser les statues en différents groupes : le menton est plus ou moins fuyant, la mâchoire plus ou moins forte et carrée, les yeux plus ou moins grands (parfois démesurément). Les lèvres sont plus ou moins sévères et l'expression générale est tantôt humaine et sensible, bien que quelque peu froide et austère, tantôt violente et presque animale. Ces différences semblent parfois dues à la provenance : les statues en position d'adoration de Karnak paraissent ainsi constituer un style homogène. D'autres sites, tel que Hawara, ont livré des effigies du souverain à la physionomie variée. Certains traits particuliers, comme le menton carré et la bouche souriante, se retrouvent également sur des pièces provenant de sites différents : c'est le cas des statues les plus massives (les sphinx à crinière, les colosses de Bubastis et les statues du Fayoum). Dans d'autres cas encore, c'est le matériau qui semble avoir conditionné la manière de sculpter – les statues en grauwacke semblent ainsi faire preuve d'une certaine cohérence stylistique, qui pourrait suggérer qu'elles proviennent d'un même « atelier » ou d'une même phase de réalisations statuaires. L'existence d'une évolution stylistique au sein du règne est quant à elle invérifiable, dans l'état actuel de la documentation.

L'étude stylistique la plus poussée de la statuaire d'Amenemhat III est celle de Felicitas Polz[164]. Elle distingue quatre styles dans le corpus qu'elle attribue au souverain : réaliste, idéalisant, stylisant et juvénile (realistiche Stil, idealisierende Stil, stilisierende Stil, jugendliche Typus). Le style « réaliste »[165] montrerait

[163] La statue de la collection **Ortiz 36** (fig. 5.14a-b) représente probablement Amenemhat III. Il est difficile de comparer cette statue avec celles en pierre, en raison de la différence de matériau ; toutefois, le nez épais, légèrement aplati, aux narines écartées, les lèvres sinueuses et les arcades sourcilières et pommettes osseuses sont en faveur de cette identification, de même que la provenance supposée de la statue à Hawara (cf. *infra*). La technique fait preuve d'un grand savoir-faire : malgré son relativement grand format, le torse et le visage constituent une même pièce réalisée à la cire perdue. Le némès est une pièce rapportée, de même que l'étaient les bras, le pagne et les jambes, aujourd'hui manquants. Les yeux sont incrustés de calcaire blanc pour la cornée, de cristal de roche pour l'iris et d'une pastille de métal noir pour la pupille. Outre certaines des statues en alliage cuivreux étudiées plus loin, le procédé de l'incrustation des yeux se retrouve sur les statues royales en bois (**Boston 20.1821**, **Le Caire CG 259**, **Le Caire CG 1163**), sur quelques statues colossales en pierre (**Le Caire CG 383**, **Londres BM EA 1063** et **Londres BM EA 871**) et une tête privée en pierre (**Coll. priv. Sotheby's 1991d**).

[164] POLZ 1995, surtout 230-237.

[165] POLZ 1995, 231 : les statues en position d'adoration de Karnak (**Le Caire CG 42014-42018, JE 43596, Berlin ÄM 17551, Cleveland 60.56, New York MMA 45.2.6**), les sphinx à crinière (**Le Caire CG 393, 394, 530, 1243** et **JE 87082**), les statues du roi-prêtre (**Le Caire CG 392, 395**

une accentuation de l'ossature, des muscles, de la peau et des plis. F. Polz y range les statues en position d'adoration de Karnak, les sphinx à crinière, les statues du roi en prêtre et les statues en grauwacke. Ce sont, selon elle, les statues les plus proches de celles de Sésostris III, dont elles rappellent l'expressivité. Les trois styles suivants conféreraient une apparence plus jeune en atténuant ce caractère marqué. Le style « idéalisant » [166] rassemblerait les pièces dont le modelé évite les transitions nettes, qui montrent peu de plis et peu de relief entre les plans. F. Polz y range les deux têtes en calcaire noir de Cambridge et New York, le buste de Moscou et la tête en calcite du Louvre. Le groupe « stylisant »[167] serait caractérisé par un traitement naturaliste de la peau, de la structure osseuse et des muscles du visage, en formes simples, dépourvues de procédés graphiques ou de sillons marqués. On y retrouve les statues de Medinet Madi, les dyades en granit de Hawara, les colosses de Bubastis et la statuette assise de Saint-Pétersbourg. Enfin, Le style « juvénile »[168], illustré surtout par la statue assise de Hawara, montrerait le roi doté d'un visage plus triangulaire, de traits plus fins, d'une physionomie générale moins marquée par l'âge.

Le premier groupe est indéniablement à part. Sur base de critères stylistiques, il convient effectivement de réunir en un même ensemble les statues en granodiorite qualifiées de « réalistes » par F. Polz. Toutes montrent un visage large à l'expression peu amène, des sillons profonds, des plis saillants, un contraste marqué entre les différents plans du visage. Au sein même de ce groupe, deux séries peuvent être identifiées : les statues en position d'adoration de Karnak et les colosses (sphinx à crinière et roi-prêtre).

Les **statues en position d'adoration de Karnak** montrent un visage plus allongé, la lèvre inférieure plus en avant, la moue plus prononcée. Au moins six statues peuvent être reconstituées à partir des différents fragments retrouvés dans la Cachette de Karnak et identifiés dans les collections des musées. Elles suivent le modèle, bien qu'en plus petit, des statues de Sésostris III à Deir el-Bahari, également au nombre de six. Faute de contexte précis, il faut rester prudent quant aux interprétations possibles ; la similarité du nombre, du matériau, de la gestuelle et de la physionomie expressive des deux groupes, de part et d'autre du fleuve, n'est cependant peut-être pas anodine. Les statues d'Amenemhat III à Karnak sont organisées en deux séries (trois statues de 110 cm de haut[169] et trois de 80 cm[170]), qui suivent toutes deux le même style. La haute courbure des flancs et le bassin étroit confèrent aux bras une apparence massive. La musculature est très dessinée : les pectoraux ressortent nettement du torse ; un sillon ventral marque la liaison entre le sternum et le nombril. Ces éléments donnent au souverain un corps jeune, ferme, élancé mais également très construit, géométrique, d'aspect peu « naturaliste ». Certaines légères différences peuvent être observées entre les six visages (les yeux plus ou moins grands ouverts, les canthi plus ou moins pointus, les lèvres plus ou moins charnues), mais il ne faut pas nécessairement chercher à y voir différentes mains. Les six statues suivent visiblement le même modèle. Elles ont très probablement été produites pour un même projet, par un sculpteur ou une série de sculpteurs du même niveau d'excellence[171].

et **Rome Altemps 8607**) et celles en grauwacke, qualifiées de « réalistes-expressives » (**Paris N 464, Copenhague ÆIN 924, Le Caire TR 13/4/22/9**).

[166] POLZ 1995, 232 : **Cambridge E 2.1946** et **New York MMA 29.100.150, Moscou 4757** et **Paris E 10938**. F. Polz y ajoute également le torse de **Baltimore 22.251**, retravaillé probablement à l'époque moderne (on observe des traces de ciseau au niveau des yeux, du nez et de la bouche). Nous daterons plutôt ce dernier de la XIIIe dynastie à cause des proportions du némès, de la forme des yeux, très allongés, et des oreilles, dépourvues du lobe proéminent d'Amenemhat III. Néanmoins, la transformation de la pièce empêche une analyse poussée.

[167] POLZ 1995, 232-233 : les statues de Medinet Madi (**Milan E.922** et **Beni Suef JE 66322**), les dyades en granit de Hawara (**Le Caire JE 43289** et **Copenhague ÆIN 1482**), les têtes colossales de Bubastis (**Le Caire CG 383** et **Londres BM EA 1063**) et la statue de **Saint-Pétersbourg 729**. F. Polz y ajoute le visage de Hawara (**Leyde F 1934/2.129**), difficile à comparer avec les autres pièces du même groupe étant donné son état de fragmentation, et une tête en quartzite qui sera datée plutôt, dans le cadre de cette recherche, de la première moitié de la XIIIe dynastie : **New York MMA 12.183.6**. Le traitement de la musculature du visage, l'écartement des yeux, la lèvre inférieure proéminente et le menton prognathe diffèrent trop du reste du répertoire attribuable à Amenemhat III (cf. *infra*).

[168] POLZ 1995, 233 : la statue assise de Hawara (**Le Caire CG 385**), la tête en calcaire de Licht (**New York MMA 08.200.2**), celle en granodiorite du musée Petrie (**Londres UC 14363**), le petit buste en calcédoine (**Munich ÄS 6762**) et la tête de **Bâle Lg Ae NN 17**. Cette dernière sera également datée ici plutôt du début de la XIIIe dynastie, pour les mêmes raisons que la tête de **New York MMA 12.183.6** (cf. note précédente). En ce qui concerne la tête de Licht, malgré une ressemblance certaine avec la statue

d'Amenemhat III CG 385, il sera proposé plus loin de l'attribuer à Néférousobek.

[169] **Le Caire CG 42014, Louqsor J. 117 (= Le Caire CG 42015)** et **Le Caire JE 43596**, qui pourrait être un fragment de la même statue que **Paris AF 2578**.

[170] **Berlin ÄM 17551, New York MMA 45.2.6** et **Cleveland 1960.56 + Le Caire CG 42019** (fig. 2.5.1.2a).

[171] Les photographies disponibles ne permettent pas toujours la comparaison la plus objective. Les angles de vue et la lumière influencent la perception qu'on peut en avoir. Toutes montrent néanmoins les mêmes proportions, un modelé du visage particulièrement travaillé, la même

Les **colosses** trouvés sur d'autres sites (**sphinx à crinière** et **roi-prêtre**), quant à eux, arborent un visage plus large, aux traits accentués, à l'ossature marquée (mâchoire carrée, arcades sourcilières et pommettes saillantes, menton proéminent). La bouche est plus large, sinueuse et les commissures des lèvres sont légèrement relevées, conférant un sentiment de confiante majesté. Sur les statues du roi en tenue de prêtre, cette apparence est complétée par une musculature particulièrement développée, des pectoraux gonflés et soulignés d'une double courbe.

F. Polz inclut dans ce même groupe les statues en grauwacke. Toutefois, le traitement des volumes, de la surface et de l'expression générale du visage diffèrent suffisamment pour les considérer à part. Les trois statues (**Copenhague ÆIN 924** (fig. 2.5.1.2d), **Paris N 464** (fig. 2.5.1.2e) et **Le Caire TR 13/4/22/9**), auxquelles il faut ajouter le visage de **Boston 20.1213**, semblent bien constituer un ensemble cohérent d'un point de vue stylistique. Toutes quatre montrent les mêmes arêtes pour marquer le passage entre les différents plans du visage : entre la paupière inférieure et la joue, entre le joue et la lèvre supérieure, le philtrum, entre la lèvre inférieure et le menton. Les paupières sont représentées par un liséré (elles sont généralement plus gonflées sur les statues en granodiorite). Les lèvres sinueuses montrent des commissures tournées vers le bas, au lieu de celles, à l'expression plus sereine, de la majorité des statues en granodiorite. La forme du visage est également plus triangulaire, le menton plus pointu, les joues plus creuses. Toutes quatre, enfin, font preuve d'une grande virtuosité dans la maîtrise du ciseau et du polissage, dans la gestion de l'ombre et de la lumière, la souplesse des chairs et l'équilibre des proportions. C'est surtout l'apparence ciselée de ces statues en grauwacke qui diffère de celle des statues en granodiorite, mais ceci peut être dû à la nature du matériau. La surface de la première est satinée, les arêtes peuvent être très nettes, les détails très lisibles, les plans très contrastés ; c'est la pénombre ou une lumière tamisée qui la mettent le mieux en valeur[172]. Les granitoïdes ont quant à eux

un grain plus épais et hétérogène, ainsi qu'un reflet brillant, qui troublent souvent la lecture du détail mais inspirent davantage de force à la sculpture ; ce sont des roches qu'une lumière directe, la lumière du soleil, avantage le mieux.

À l'inverse, certaines statues que F. Polz sépare de son groupe du style « réaliste » doivent probablement y être intégrées. Citons notamment les deux colosses assis de Bubastis, associés dans son étude aux statues de Medinet Madi, aux dyades de Hawara et à la statue de Saint-Pétersbourg. L'absence des yeux (jadis incrustés) et la coiffure (un némès lisse) troublent la comparaison avec les sphinx ou les statues du roi-prêtre, dotés de barbes couvrant les joues, d'épaisses crinières ou d'amples coiffures striées. On observera pourtant une structure du visage identique, massive, mâle, au modelé travaillé, à l'ossature solide, à la structure musculaire saillante, aux lèvres charnues, sinueuses, aux commissures tournées vers le haut. Cette physionomie est visiblement propre à tous les colosses conservés du souverain. Aucun d'entre eux n'a été retrouvé en contexte primaire, mais étant donné leur format et le type statuaire (notamment pour les sphinx et les colosses assis), on peut supposer qu'elles étaient prévues pour être visibles, flanquant l'entrée d'un temple, et non pas dissimulées dans un sanctuaire. C'est donc le visage du roi tel qu'il devait être vu par les humains. Notons également la musculature du souverain sur ces statues : toutes ont les pectoraux fermes, puissants, nettement soulignés par une double courbe qui les sépare de l'abdomen (les statues de dimensions plus modestes montrent un visage apaisé, le corps d'athlète laissant place à un torse mince et lisse). Ces caractéristiques sont en fait propres aux statues de grandes dimensions, et non seulement à celles en granodiorite. On les observe également sur le torse tenant le flagellum de Hawara (**Hawara 1911c**) et sur les grandes statues assises de Medinet Madi (**Milan E. 922** et **Beni Suef JE 66322**, fig. 2.5.1.2f), bien que le calcaire atténue le contraste entre ombre et lumière et confère aux visages un semblant de douceur qui aurait été absent si les mêmes traits avaient été donnés à une statue en granodiorite. Comme dans le cas de la grauwacke, outre le format, le matériau a un impact important sur le traitement de la plastique du visage.

À l'opposé de cette physionomie presque brutale, d'autres statues du souverain le montrent donc doté d'un corps fin, au modelé simplifié, et d'un visage amaigri, à l'expression apaisée, presque maussade. F. Polz qualifie ce style de « juvénile »[173]. L'exemple le

manière de sculpter le contour des paupières et des lèvres, les plis et sillons de la peau. Les statues qui complètent ce groupe aux règnes suivants (**Le Caire CG 42016, 42018, 42020, Berlin ÄM 10337**) montrent quant à elles un traitement très différent, malgré la similarité du modèle.

[172] La pierre, très dure, au grain extrêmement fin et aux veines parallèles, doit être attaquée avec le ciseau d'une tout autre manière que les granitoïdes, composés des cristaux agglomérés. Les granitoïdes se taillent plus facilement à l'aide de marteaux de pierre très dure, qui font voler en éclats la surface en petits cristaux. La grauwacke, quant à elle, se taille plus aisément à l'aide d'outils en silex, régulièrement réaffûtés, de sable et de galets en grès. Bien que les deux techniques diffèrent fortement, on ne peut exclure qu'un même sculpteur ait pu exceller dans l'une

comme dans l'autre.

[173] Pour R. Freed, il ne s'agirait pas d'une représentation « jeune » du roi, mais peut-être plutôt d'un retour à un type plus traditionnel d'une image sans âge et « parfaite », éternelle (FREED 2002, 106). C'est aussi un portrait « humanisé » : il ne s'agit plus du roi-héros au corps

plus caractéristique et le mieux conservé est la statue du **Caire CG 385**, trouvée à Hawara (fig. 2.5.1.2o-p). Les plis et les sillons, l'ossature et la structure musculaire expressive de la figure laissent place ici à un visage de chair et de peau, au modelé atténué, plus subtil. Seuls les yeux sont encore soulignés de cernes très nets. Plusieurs autres statues s'apparentent à cette version apaisée, humanisée, de la physionomie officielle d'Amenemhat III : **Berlin ÄM 11348**, **Londres UC 14363** (fig. 2.5.1.2q), **Cambridge E.2.1946** et **New York MMA 29.100.150**. Toutes sont de dimensions relativement modestes et sont taillées dans des matériaux dont la texture, la couleur et la surface confèrent davantage de douceur que la granodiorite des statues monumentales du souverain : des matériaux inhabituels, parfois difficiles à identifier (une serpentinite (?) mouchetée pour la tête de Londres, une pierre de couleur brune, pour le torse de Berlin, un calcaire noir au reflet gras pour les têtes de Cambridge et de New York). D'autres statues, de petites dimensions et également taillées dans des roches inhabituelles pour la statuaire royale, semblent aussi suivre ce modèle, bien qu'avec moins de subtilité dans le modelé et des traits simplifiés : en calcite (**Paris E 10938**), calcédoine ou ophicalcite (?) (**Munich ÄS 6762**), stéatite (**Coll. priv. 2003a**), calcaire jaune induré (**Boston 1978.54**). F. Polz propose d'y ajouter encore deux têtes que nous attribuerons plutôt à des souverains plus tardifs (**New York MMA 08.200.2** et **Bâle Lg Ae NN 17**). Les têtes de **Cambridge E.2.1946** et **New York MMA 29.100.150** sont quant à elles catégorisées dans un « style idéalisant »[174], qui n'a pourtant pas de raison d'être séparé de l'ensemble des statues « juvéniles », qui seront plutôt qualifiées ici d'« adoucies » ou « humanisées ». Le visage de **New York MMA 29.100.150** est taillé dans le même calcaire noir, très inhabituel, que la tête de **Cambridge E.2.1946**. Toutes deux montrent d'ailleurs des similarités qui encouragent à y voir deux œuvres produites en une même occasion.

En résumé, au sein du répertoire statuaire d'Amenemhat III certains groupes peuvent être distingués :

- les statues en position d'adoration de Karnak, répondant peut-être à celles de Sésostris III et qui inspireront encore plusieurs successeurs

(fig. 2.5.1.2a) ;
- les statues colossales, qui sont les plus expressives (fig. 2.5.1.2b-j) ;
- les statues au visage plus humanisé, plus intériorisé, souvent de plus petit format (fig. 2.5.1.2k-s).

Il serait abusif de distinguer d'autres groupes ou sous-groupes stylistiques ; on trouvera toujours tel trait pour associer deux statues et tel autre pour rapprocher seulement l'une d'elles d'une troisième. Toutes ont un air de parenté et montrent en même temps des différences dues à plusieurs facteurs (format, matériau, main du sculpteur, moment du règne où elles ont été sculptées, ainsi aussi la lumière qui éclaire la pièce lorsqu'on l'observe ou qu'on la photographie). Il ne faut donc pas nécessairement chercher à tout catégoriser et à replacer chaque statue dans un groupe particulier ne comptant à chaque fois que quelques exemplaires. Les trois groupes cités ci-dessus se distinguent car ils montrent des tendances plus extrêmes et exclusives. Si certaines séries montrent des caractéristiques plus prononcées, c'est probablement parce qu'elles ont été produites à une même occasion, par une même équipe, dans un même matériau, dans un même format, suivant un style homogène et pour une destination bien précise (dehors, dedans, visible ou invisible). D'autres statues sont produites sans doute plus ponctuellement pour un temple ou une chapelle déterminés, dans des matériaux et dimensions divers et par des sculpteurs de niveau varié. Elles paraissent donc nécessairement plus uniques et, paradoxalement, ce sont pourtant celles qui constituent le modèle le plus traditionnel, le plus représentatif du répertoire du souverain : **Cambridge E.GA.82.1949**, **Le Caire CG 487**, **JE 42995**, **JE 43289**, **Moscou 4757**, **New York MMA 24.7.1**, **Coll. Nubar**, **Coll. Ortiz 36** et **37**, **Saint-Pétersbourg 729**.

2.5.1.3. Une évolution stylistique au sein du règne ?

Amenemhat III connaît un règne particulièrement long : 46 ans. Il est donc légitime d'émettre l'hypothèse qu'une évolution, consciente ou non, ait pu caractériser sa statuaire. Bien que loin d'être improbable, il est impossible de démontrer une telle évolution dans l'état actuel des connaissances. Il serait difficile d'affirmer que le portrait ait suivi l'âge réel du roi au cours de sa vie. Il n'apparaît pas non plus évident qu'il ait, au contraire, rajeuni dans ses représentations. Les effigies les plus marquées ne sont pas celles qui représentent le roi le plus « âgé », mais au contraire celles qui sont les plus monumentales et qui inspirent le plus de force – la musculature du corps va de pair avec ces visages et ne fait que renforcer cette impression. Les statues à la physionomie apaisée ne semblent pas nécessairement plus jeunes ; elles sont à vrai dire sans âge, hors du temps. Elles ont

d'athlète ou de fauve. Le corps s'affine et même s'efface, pour focaliser toute l'attention de l'observateur sur le visage, qui concentre toute l'intelligence de l'individu. Le modelé des jambes s'« académise », se résume : le tibia et le pourtour des rotules deviennent de véritables arêtes, tandis que le mollet se simplifie en une forme géométrique arrondie, au lieu du relief compliqué de la première moitié de la XIIᵉ dynastie.

[174] POLZ 1995, 232, n. 26.

simplement l'air plus humaines, plus douces, plus réfléchies.

La statue du Caire **CG 385** (prototype de l'Amenemhat « juvénile », fig. 2.5.1.2o-p) devrait dater d'après l'an 15 du règne, tout d'abord en raison de la graphie du nom du roi, plus courante après cette date[175] ; ensuite à cause de sa provenance, Hawara, second complexe funéraire du roi dont la construction n'aurait débuté qu'après l'abandon du site de Dahchour. Ceci ne nous avance guère, puisque même si l'on se place après l'an 15, aucune statue ne peut être datée avec certitude d'une des 15 premières années du règne. Ensuite, même si la statue date bien de la seconde partie du règne, cela laisse le choix parmi les trente années suivantes ; le roi pouvait aussi bien avoir 30 que 60 ans lors de sa réalisation. Notons également que le même site a livré un corps de statue à la musculature très soulignée (**Hawara 1991b**) ; la comparaison avec les colosses dotés de ces mêmes pectoraux laisse supposer que le visage du roi, sur cette statue de grande format, devait ressembler davantage à celui des sphinx à crinière qu'à celui de la statue **CG 385**. Enfin, si, comme il sera suggéré dans le chapitre consacré à Hawara, le colosse de Kiman Fares est originaire du site du Labyrinthe (de même peut-être que pour les statues de Tanis), le même temple (Hawara) devait donc inclure des statues de style varié.

Les seules statues qui peuvent vraisemblablement être datées avec un certain degré de précision sont celles de Medinet Madi (**Beni Suef JE 66322** et **Milan E. 922**), qui devraient appartenir à une phase tardive du règne d'Amenemhat III, puisque le petit temple n'a été achevé que sous Amenemhat IV[176]. Elles montrent le visage expressif des statues colossales – elles sont elles-mêmes plus grandes que nature –, atténué toutefois par la nature du matériau et par la coiffure classique, au lieu des amples perruques du roi-prêtre ou des crinières des sphinx. S'il y a eu une évolution stylistique au sein de la statuaire d'Amenemhat III, il faudrait donc attribuer à la fin du règne les statues massives, au visage expressif, mais le seul exemple de Medinet Madi ne permet pas de l'affirmer, car d'autres facteurs peuvent être à l'origine des différences observables dans le portrait du souverain.

2.5.1.4. Différences régionales ou fonctionnelles ?

Aucun style régional ne peut non plus être mis en évidence. On retrouve sur un même site des effigies de style varié et, inversement, un même style est reconnaissable – d'après les provenances connues – dans différentes régions d'Égypte. Les différentes versions du portrait d'Amenemhat III semblent plutôt correspondre à des variations typologiques :

les statues les plus expressives sont aussi les plus grandes et souvent dotées d'attributs inhabituels ; en revanche, les statues qui présentent une physionomie plus apaisée sont celles de format plus modeste, qui suivent des types statuaires plus traditionnels et sont généralement sculptées dans des matériaux tendres. Cette différence physionomique liée à des types statuaires pourrait permettre aux deux styles les plus extrêmes d'avoir été simultanés, mais dotés d'une fonctionnalité différente. Bien qu'il soit impossible, faute d'un nombre suffisant de contextes archéologiques primaires, de le démontrer, il se pourrait que cette fonctionnalité ait dépendu du lieu dans lequel se dressaient ces statues. Les plus expressives étant les plus massives et dans les matériaux les plus durs, elles étaient probablement à l'extérieur, devant la façade des temples ou dans les cours, et donc visibles d'un plus grand nombre de spectateurs. Les autres, plus petites et en matériaux plus précieux, montrant une autre nature, moins expressive, du roi, étaient vraisemblablement à l'abri dans des chapelles ou dans des naos.

Amenemhat III a été à l'origine d'un certain nombre de types statuaires jamais attestés auparavant, probablement fruit de l'inspiration du roi et de ses maîtres-sculpteurs : créations nouvelles au style audacieux, afin de compléter les travaux eux-mêmes extraordinaires du souverain, notamment dans la région du Fayoum. Certains de ces types statuaires ont été utilisés comme modèle au cours des règnes suivants : la double série des statues en position d'adoration de Karnak, par exemple, a été complétée par Amenemhat IV et par certains souverains de la XIIIe dynastie (cf. infra). D'autres sont restées sans postérité – dans l'état actuel des découvertes –, comme le roi-prêtre « archaïsant ». Le style du long règne d'Amenemhat III a marqué considérablement et durablement la sculpture, pour le siècle à venir. Tous les souverains de la XIIIe dynastie ont emprunté une physionomie dérivée de celle du dernier grand souverain de la XIIe, à tel point qu'il est souvent aisé de confondre le précurseur et les successeurs. Seule une étude détaillée de la statuaire de la XIIIe dynastie proprement dite permet, comme on le verra plus loin, de la distinguer de celle d'Amenemhat III.

2.5.2. La statuaire privée du règne d'Amenemhat III

Peu de statues du répertoire connu représentent des personnages privés attestés de manière sûre sous Amenemhat III. C'est le plus souvent la comparaison avec la statuaire royale qui permet de dater une statue de particulier, à condition qu'elle soit du même niveau d'exécution. Il convient aussi de prendre en compte les critères iconographiques et stylistiques développés dans le schéma évolutif général de l'époque (hauteur du pagne, forme de la perruque, traitement du visage, etc.), afin de reconnaître une statue post-Sésostris III

[175] MATZGER 1986, 184 ; FREED 2002, 106.
[176] LABOURY 2003, 58.

et pré-XIII^e dynastie.

Nous avons vu plus haut que les gouverneurs d'Éléphantine Imeny-seneb et Héqaibânkh, tous deux fils d'Héqaib II, doivent être contemporains d'Amenemhat III (**Éléphantine 21**, **25**, ainsi que la statue **Éléphantine 27**, réalisée par les soins d'Imeny-seneb pour son père Héqaib II). Ces statues ne suivent pas le modèle royal contemporain ; elles semblent au contraire chercher à reproduire la statue d'Héqaib II (**Éléphantine 17**, réalisée sous Sésostris III), sous le ciseau de sculpteurs locaux, ou en tout cas d'un niveau inférieur à ceux qui réalisaient les statues royales.

La statue du chef des prêtres Amenemhat-ânkh (**Paris E 11053**, fig. 2.5.2a-b) peut également être datée du règne d'Amenemhat III, car ce dignitaire semble, d'après son inscription, très avant dans les faveurs du roi : il y est dit « aimé de l'Horus Âabaou », « estimé de Nimaâtrê » et « connu d'Amenemhat ». Le matériau – le quartzite, réservé généralement au sommet de l'élite, comme on l'a vu plus haut – et la haute qualité d'exécution de la sculpture suggèrent que la statue provienne de la main des meilleurs sculpteurs, vraisemblablement attachés aux ateliers royaux. Le traitement du corps et du visage suit le modèle des représentations atténuées du souverain, avec le torse ferme, la taille étroite, la musculature présente mais discrète, les épaules larges, le visage en U, le menton porté légèrement en avant, de grands yeux en amandes, les paupières bordées d'un liséré, les arcades sourcilières marquées mais sans excès. Seule la bouche montre un modelé moins délicat que celui du roi ; austère, géométrique, elle rappelle plutôt certaines statues du règne précédent (**Amsterdam 15.350**, **Londres BM EA 848**). Amenemhat-ânkh montre probablement le visage-type du haut dignitaire contemporain d'Amenemhat III, car plusieurs autres statues de qualité comparable, hélas souvent anonymes, affichent des traits similaires[177].

Aucune de ces statues n'a été trouvée en contexte archéologique. Toutes sont en pierre dure – quartzite et granodiorite à grain fin – et d'un degré de qualité comparable à la statuaire royale : l'intendant (ou grand intendant ?) Nemtyhotep (**Berlin ÄM 15700**, fig. 2.5.2c), les statues de **Brooklyn 62.77.1** (fig. 2.5.2d), **Rome Barracco 9**, **New York MMA 59.26.2** (fig. 2.5.2e), ainsi que la statuette d'un vizir, usurpée à la XXII^e dynastie (**Baltimore 22.203**, fig. 2.5.2f). Toutes montrent la même structure du visage et la même musculature ferme mais discrète. À l'exception de la statue du vizir, les sourcils sont toujours absents et indiqués par le seul modelé de l'ossature (peut-être étaient-ils peints). On rencontre deux types de perruques : celle rejetée derrière les épaules, attestée depuis déjà plusieurs règnes, désormais de plus en plus souvent lisse, et la perruque aux retombées pointues. Cette dernière continue

d'être ondulée comme sous Sésostris III, mais a perdu ses fines stries. Deux des statues portent le manteau couvrant les épaules, maintenu par la main droite, tandis que la gauche se porte à la poitrine ; on retrouve ce manteau depuis le milieu de la XII^e dynastie. Les autres montrent le pagne long, noué cette fois sur le nombril ou juste au-dessus de ce dernier, tandis que sous Sésostris II et III, le nombril restait visible. Ce pagne montera de plus en plus sur l'abdomen, puis même sur la poitrine, jusqu'aux contemporains de Néferhotep I^{er}. Sous Amenemhat III, ce pagne est encore plat.

Une dyade découverte à Serabit el-Khadim, sculptée dans un grès local, montre également les caractéristiques stylistiques des statues précédentes (**Bruxelles E. 2310**, fig. 3.1.36d). Les titres des deux personnages représentés les désignent vraisemblablement comme les chefs d'une expédition minière sur le site (cf. infra)[178]. La statue fait preuve d'une plus grande qualité que la majeure partie du répertoire en grès mis au jour à Serabit el-Khadim, généralement caractérisé par un style malhabile, des proportions épaisses et trapues. Dans le cas présent, elle montre au contraire, malgré la rugosité du matériau, la finesse des statues royales contemporaines, ce qui suggère la présence d'un sculpteur entraîné dans les ateliers royaux lors de l'expédition de ces deux personnages. Les traits de la version adoucie du visage d'Amenemhat III s'y retrouvent : les grands yeux en amande, les paupières supérieures lourdes, la bouche amère, les lèvres fines, les commissures tombantes, les joues quelque peu flasques. Le pagne long est noué au niveau du nombril et la perruque est lisse et ondulée, suivant les caractéristiques de ce règne. L'embonpoint est suggéré par des lignes courbes incisées indiquant des bourrelets ; le sculpteur a néanmoins suivi les critères stylistiques de son temps en représentant un torse au relief presque plat.

Parallèlement à ces statues privées de qualité royale, une production d'un niveau plus modeste semble prendre son essor sous Amenemhat III, intensifiant une tradition qui caractérisera le Moyen Empire tardif et la Deuxième Période intermédiaire. Il ne s'agit pas à proprement parler d'une statuaire « populaire », car les personnages représentés n'appartiennent certainement pas aux classes les plus modestes de la population, mais probablement plutôt à une élite locale ou aux échelons inférieurs de l'élite. Les statues de cette catégorie suivent le modèle des statues du sommet de l'élite ; leurs dimensions sont néanmoins plus petites, les matériaux généralement plus tendres (surtout calcaire et serpentinite/stéatite)

[177] Connor 2015a.

[178] Les deux individus ne sont pas attestés par d'autres monuments, mais vingt-huit expéditions au moins ont été envoyées au Sinaï sous Amenemhat III (Valbelle et Bonnet 1996, 10-11), rendant tout à fait probable la datation de cette dyade sous ce règne.

et le style dans lequel elles sont sculptées souvent de qualité moins fine. Leur datation en est donc souvent malaisée, dès qu'elles s'écartent trop des repères fournis par le style de la statuaire royale. La seule statue de cet ensemble qui puisse être datée par d'autres sources est la petite triade en grès du contremaître des ouvriers de la nécropole Senbebou (**New York MMA 56.136**, fig. 2.5.2g). Son père Sobekhotep, qui portait le même titre que lui, officiait sous Amenemhat II, d'après la stèle de Berlin ÄM 1203. L'inscription de la statue précise qu'elle a été réalisée par les soins du fils de Senbebou, Ptah-our, également contremaître des ouvriers de la nécropole, deux générations donc après Amenemhat II, ce qui nous situe à peu près au début du règne d'Amenemhat III. La sculpture est soignée, mais trahit une série de maladresses qui empêchent d'y voir l'œuvre d'un atelier royal : proportions inégales (jambes très massives, torse trop étroit), axe incliné des figures latérales, imprécisions dans les traits du visage. On reconnaît néanmoins l'influence du style des sculptures royales, à travers les très grands yeux, les paupières supérieures épaisses, le contour du visage en U, la bouche maussade. Le pagne de l'homme monte à mi-hauteur de l'abdomen ; il porte la perruque traditionnelle, striée et rejetée derrière les épaules. Une série d'autres statuettes – figures simples et groupes statuaires – peuvent être attribuées à cette même période, suivant les mêmes critères stylistiques (forme du pagne, de la perruque, contour du visage, traitement des yeux, des paupières, de la bouche, de la musculature, etc.) : **Oxford 1913.411, Boston 27.871, Baltimore 22.349, Le Caire CG 476, JE 37891, Bâle Lg Ae OG 1, Hanovre 1995.90, Oxford 1872.86, Paris E 22771** (fig. 2.5.2h).

La statuaire privée qui peut être datée du règne d'Amenemhat III suit donc, tant pour les hauts dignitaires que pour les niveaux inférieurs de l'élite, le modèle des statues à la physionomie adoucie du souverain (style de la statue de Hawara, **Le Caire CG 385**). Le traitement diffère en fonction du niveau de qualité de la sculpture et probablement aussi du matériau utilisé ; on reconnaît néanmoins généralement l'inspiration des traits officiels du souverain.

La physionomie des statues monumentales et expressives que sont les sphinx à crinière et le roi-prêtre n'a quant à elle aucun écho dans la statuaire privée. Il s'agit visiblement d'un style particulier, réservé à une production particulière de statues royales. On retrouve donc en quelque sorte le même phénomène que sous le règne de Sésostris III, durant lequel très peu de particuliers adoptent la version la plus expressive du portrait du souverain. Sous Sésostris III comme sous Amenemhat III, les sculpteurs empruntent pour la statuaire privée la version atténuée du visage royal, plus neutre, moins personnalisée. Notons que le répertoire statuaire divin qu'a livré le règne d'Amenemhat III comporte plusieurs représentations

anthropomorphes, qui suivent également une version atténuée du visage du souverain. Les quelques visages conservés (Leyde F 1934/2.89, Copenhague ÆIN 1415, Le Caire JE 36359, ainsi que probablement Le Caire CG 38103 (fig. 2.5.2i) et Genève Eg. 4) montrent un visage très lisse, mais on reconnaît les grands yeux allongés du souverain et ses grandes oreilles aux lobes décollés. Les divinités masculines dont le torse est conservé (y compris les divinités à tête de crocodile ou de bovin, par exemple Boston 12.1003) s'apparentent plutôt aux statues monumentales et expressives d'Amenemhat III, avec une musculature puissante, les pectoraux gonflés soulignés par une nette dépression sinueuse.

2.6. Amenemhat IV et Néférousobek

À partir du successeur d'Amenemhat III, on entre dans une phase beaucoup moins étudiée de la statuaire égyptienne. D'Amenemhat IV, on ne connaît aucune statue montrant à la fois un visage et un cartouche. Plusieurs têtes ont été suggérées comme possibles représentations d'Amenemhat IV, pour la raison qu'elles ressemblent suffisamment à Amenemhat III pour en être chronologiquement proches, mais pas assez pour consister en effigies de ce dernier souverain.

Seul un petit « sphinx à crinière » pourvu encore d'un visage désigne, d'après son inscription portant le cartouche « Maâkherourê », le règne d'Amenemhat IV (**Londres BM EA 58892**, fig. 2.6.1a-b), mais il ne pourra venir en aide à l'identification des traits officiels du souverain, car ce visage a été profondément modifié sous les premiers Ptolémées, comme l'indiquent les pommettes basses, les joues longues et presque bouffies, les yeux allongés presque dépourvus de paupières, le front bas, les sourcils relevés au niveau de la racine du nez, bref un visage qui ne correspond pas du tout à ceux que l'on connaît au Moyen Empire tardif, mais bien plus à celui d'un Ptolémée I ou II. La graphie de l'inscription, simple, fine, anguleuse et élancée, dépourvue de fioritures, date toutefois clairement du Moyen Empire. Il en est de même pour l'uræus, qui forme avec sa queue, au-dessus du capuchon, la double courbe en S propre au Moyen Empire tardif. Le type statuaire du sphinx à crinière est lui aussi propre au Moyen Empire tardif. Ici, cependant, la crinière a été retaillée autour du visage pour créer les ailes d'un némès étroit, mélange entre deux coiffures, unique en statuaire égyptienne. Il s'agit bien d'une statue du Moyen Empire, et non d'une statue d'époque tardive dédiée à Amenemhat IV, mais d'une statue dont le visage a été retaillé à la fin de l'Antiquité égyptienne, plutôt restauré qu'usurpé, car l'inscription qui se déroule sur le poitrail et entre les pattes antérieures du sphinx ne porte aucune trace de modification. C'est peut-être lors de cette modification de la statue qu'un trou a été aménagé au milieu du dos du félin, sans doute prévu pour y fixer

un élément en bois ou en métal.

Un monument permet tout de même d'appréhender le visage officiel d'Amenemhat IV : le piédestal en quartzite d'un naos qui, d'après les mortaises taillées sur le plateau, devait jadis abriter deux statues[179] en bois ou en métal (**Le Caire JE 42906**, fig. 2.6.1c-e)[180]. Sur les côtés de cette base sont sculptées deux rangées superposées d'uræi à tête humaine coiffée du némès. Sur le capuchon des cobras ont été inscrits en alternance les deux cartouches du souverain : deux fois « Amenemhat » pour un « Maâkherourê ». Les traits des uræi étaient vraisemblablement fidèles aux portraits officiels du souverain. Ces visages sont pour la plupart très abîmés et ne mesurent guère plus de quelques centimètres ; certains traits y sont donc certainement simplifiés et d'autres accentués. Les yeux sont particulièrement grands et sévères, cernés par des paupières boursouflées et surmontés d'arcades sourcilières fortement modelées et, semble-t-il, froncées. On notera, barrant la racine du nez, une nette incision horizontale. Ce sont vraisemblablement cette lippe, ces grands yeux autoritaires et ces sourcils froncés reliés par cette ligne à la racine du nez qui caractérisent les traits officiels d'Amenemhat IV.

Or, on retrouve ces traits précisément sur une série d'autres statues qu'on proposera donc d'attribuer à ce souverain, notamment deux statues en position d'adoration (**Alexandrie 68 – CG 42016**, fig. 2.6.1f-g, et **Le Caire CG 42018**), précédemment

attribuées à Amenemhat III[181], pour la raison qu'elles appartiennent au groupe des statues d'Amenemhat III trouvé dans la Cachette de Karnak. Comme nous l'avons vu plus haut, on connaît de ce groupe au moins trois statues d'Amenemhat III d'une hauteur de 110 cm et trois d'une hauteur de 80 cm. C'est cette dernière série qui aurait été complétée par les deux statues qu'on proposera ici d'attribuer à Amenemhat IV. La ressemblance avec le portrait d'Amenemhat III est très forte – et probablement intentionnelle – et la qualité de la sculpture du visage, la morosité de l'expression, ainsi que les dimensions et le type statuaire les rapprochent clairement des statues du corpus de ce dernier. Pourtant, si le sculpteur a su montrer une certaine habileté dans le rendu du visage, le corps est, quant à lui, plus rigide, moins harmonieux et les proportions diffèrent. L'imitation des statues en position d'adoration d'Amenemhat III est évidente, mais la tête est moins volumineuse chez ce dernier, moins engoncée dans les épaules, l'envergure du némès plus large, les oreilles moins grandes, le pagne plus long, le tronc moins étroit, la poitrine plus ample, la musculature moins schématique. La surface est plus polie chez Amenemhat III et les traits sont plus ciselés. Le collier *ousekh* des statues d'Amenemhat III est absent sur **CG 42016** et **42018**. Ces statues ne sont cependant pas seulement des copies – quelque peu moins habiles – des statues d'Amenemhat III ; il semble y avoir aussi une volonté d'individualiser le personnage par la présence de trois rides particulières au niveau de la racine du nez, notamment cette profonde marque horizontale que l'on retrouve sur les visages des uræi du piédestal en quartzite. Les yeux sont particulièrement grands, mi-clos sous de très lourdes paupières supérieures. En définitive, il s'agit bien, de toute évidence, de copies volontaires des statues d'Amenemhat III de Karnak, sculptées pour compléter ce même groupe (mêmes format, matériau, position et provenance), mais adaptées au moyen de quelques détails pour représenter Amenemhat IV. L'expression est particulièrement austère, les yeux immenses et surmontés de ces lourdes paupières, identiques à ceux des uræi du piédestal d'Amenemhat IV. On reconnaît l'influence des « portraits » de Sésostris III et Amenemhat III, mais les yeux sont à la fois plus grands et moins globuleux, le menton plus carré, l'expression plus rude. On s'éloigne du naturalisme des deux règnes précédents pour se diriger vers un traitement plus caricatural, plus prononcé des marques du visage.

Ces observations permettent de suggérer la même attribution à la tête de **Munich ÄS 4857** (fig. 2.6.1h). Beaucoup plus grande que les statues précédentes, elle montre également des yeux allongés, démesurément grands, enfoncés dans leurs orbites, de très épaisses paupières supérieures, le regard sévère et les sourcils

[179] Ces deux statues formaient donc une dyade : soit le roi et une divinité, soit peut-être, comme Amenemhat III à Hawara ou Néferhotep Ier à Karnak, deux statues du souverain lui-même. L'inscription conservée sur la base consiste en phrases du rituel de l'Ouverture de la Bouche (BRUNTON 1939). Ce piédestal a été découvert dans le vieux Caire. L'inscription est à portée funéraire, aussi le piédestal se tenait-il probablement dans une chapelle funéraire à Héliopolis ou bien dans le temple funéraire du souverain, peut-être dans la nécropole memphite. Sur les capuchons des uræi, les cartouches au nom d'Amenemhat ont été systématiquement martelés (peut-être à l'époque amarnienne, mais il est étrange que le nom entier ait été supprimé, et pas seulement le nom d'Amon). G. Brunton propose une querelle familiale à la fin de la XIIᵉ dynastie, mais ce serait là la seule trace de *damnatio memoriae* d'Amenemhat IV et, dans ce cas, son nom de règne aurait dû être également effacé.

[180] Découvert dans le Vieux Caire. L. Habachi mentionne un deuxième piédestal, anépigraphe mais très similaire, également trouvé dans le Caire médiéval et conservé (en 1977) au musée copte (je remercie Daniel Soliman d'avoir attiré mon attention sur l'existence de cette pièce). Les deux bases étaient vraisemblablement installées à Héliopolis. Les photographies publiées par Habachi semblent révéler des visages à la physionomie très proche de celle des uraei d'Amenemhat IV.

[181] LEGRAIN 1906a, 10-11 et pl. 10 et 12.

semble-t-il froncé. La racine du nez est marquée par une dépression horizontale – certes moins marquée que sur les statues précédentes, mais peut-être est-ce là dû aux dimensions de la pièce, qui permettent sans doute un passage plus subtil entre les plans. Si, comme les éléments ci-dessus le suggèrent, il s'agit bien d'une effigie d'Amenemhat IV, peut-être faut-il associer cette tête à un des sphinx acéphales en quartzite inscrits au nom de ce souverain[182].

Avec plus de réserve, on proposera d'attribuer à ce même souverain les têtes de **Londres UC 13249** (fig. 2.6.1i), **Le Caire TR 22/9/25/3** et **Moscou E-1** (fig. 2.6.1j). La tête de Londres, de petites dimensions, montre à première vue un visage étrangement boursouflé, mais divers éléments suggèrent d'y voir les traits d'Amenemhat IV, représentés simplement avec moins de finesse que sur les effigies précédentes : les épaisses paupières surmontant de grands yeux mi-clos, le regard peu amène, les sillons nasolabiaux profonds, la bouche grimaçante, presque dédaigneuse, ainsi que, surtout, une dépression horizontale à la racine du nez – bien que moins marquée sur le piédestal du Caire. Les mêmes éléments permettent d'attribuer à ce même roi la tête du **Caire TR 22/9/25/3**. Quant à la tête de Moscou, la photographie publiée est prise de trois quarts et d'un point de vue trop élevé pour permettre une comparaison objective, mais le sillon horizontal à la racine du nez est ici bien net et les lourdes paupières fermant à demi les grands yeux sont bien présentes, de même que la moue de la lèvre inférieure. Elle semble pouvoir être associée aux deux statues du Caire CG 42016 et 42018.

Le nom de la dernière souveraine de la XII^e dynastie, Néférousobek, est conservé sur cinq statues, mais toutes acéphales : un sphinx, deux statues assises grandeur nature, une grande statue agenouillée et une statue debout de taille moyenne (respectivement **Tell el-Dab'a 03**, **04**, **05**, **06** et **Paris E 27135**, fig. 2.6.2a-b). Sur ces dernières, la souveraine a su conjuguer son statut de roi à sa nature de femme : elle est vêtue d'une robe fourreau, est coiffée du némès et porte la titulature de roi de Haute et de Basse-Égypte et d'Horus femelle (ḥr.t). La statue du Louvre montre une poitrine et des courbes indubitablement féminines. À son cou pend le collier au coquillage bivalve qu'on retrouve chez Sésostris III et Amenemhat III[183].

En revanche, le visage de la reine nous est peut-être connu par la tête de **New York MMA 08.200.2** (fig. 2.6.2c). Ce fragment, découvert à Licht dans un puits funéraire du cimetière au pied de la pyramide d'Amenemhat I^{er}, a été identifié comme une effigie de ce même roi, d'Amenemhat III ou encore de Sésostris III. L'influence d'Amenemhat III est évidente (voir notamment la statue de Hawara, **Le Caire CG 385**) : on y retrouve les grands yeux aux canthi pointus, soulignés de cernes, le nez petit et fin, la bouche sensible et sinueuse. La ressemblance est manifeste, aussi ne peut-on écarter la possibilité qu'il s'agisse d'une effigie d'Amenemhat III, légèrement différente des autres – sur un règne de près d'un demi-siècle, une évolution stylistique, consciente ou non, est envisageable. Cependant, une série d'éléments encourage à y voir un autre souverain, probablement un proche successeur en raison de leur forte parenté stylistique. Les yeux sont démesurément grands et plus enfoncés dans leurs orbites, à la manière d'Amenemhat IV, les paupières plus marquées. Les oreilles sont plus petites et ne possèdent pas ce lobe proéminent qui caractérise Amenemhat III. Enfin, le visage est de forme triangulaire et le menton, bien qu'abîmé, semble avoir été pointu. Les pommettes sont peu marquées, les chairs très subtilement représentées, notamment au niveau des sillons nasolabiaux. La bouche est petite, délicate mais sévère. Malgré une indéniable similarité de traits avec les visages identifiés plus haut à Amenemhat IV, on est tout de même loin de sa rude et virile physionomie. Le visage est ici adouci, non pas « juvénile », mais plus féminin. L'absence de ride ou de dépression à la racine du nez est un autre argument pour écarter ce souverain. Si la tête du Metropolitan Museum n'est pas une version inhabituelle du « portrait » d'Amenemhat III, il pourrait donc s'agir de son second successeur, sa fille Néférousobek.

Il est possible également, qu'il faille voir aussi en la petite reine en grauwacke de **New York MMA 65.59.1** une représentation de la « pharaonne »[184] (fig. 2.6.2d-e). On y voit une figure coiffée d'une perruque féminine, dans un costume qui ressemble à première vue à la tenue du heb-sed. La reine, identifiée par son uræus, ne porte pas de sceptre et ne montre pas non plus la couronne blanche, normalement associée à la tenue du heb-sed. B. Fay propose plutôt d'y voir une statue de reine, mère d'enfants royaux, en référence aux statues de l'Ancien Empire qui montrent des mères royales portant le même costume[185]. Cependant, cette référence à une tenue de reine du passé n'empêche pas d'y voir la reine-pharaon, ce costume féminin pouvant être ici assimilé au manteau du heb-sed. Le visage est très fragmentaire, mais ce qu'il en reste correspond

[182] **Alexandrie 361**, **363**, **Aboukir**, **Giza 17**. Notons que la tête de Munich montre des traces inexpliquées de retaille au niveau du bandeau frontal et de la partie antérieure du némès, ce qui fait ressortir étrangement l'os frontal. L'uræus et le nez ont été soigneusement martelés et, bien que non polie, la surface a été égalisée.

[183] POLZ 1995, 238-239 et 243. Signe manifeste d'une inspiration du Moyen Empire tardif et sans doute aussi de la statuaire de Néférousobek, ce collier réapparaît un peu plus de deux siècles plus tard au cou d'une statue du début de règne de Hatchepsout, montrant cette dernière également

comme roi-femme (New York MMA 30.3.3).

[184] CALLENDER 1998, 235-236.

[185] FAY 1999, 107-108.

bien au style de la fin du Moyen Empire : l'œil fendu en amande, cerné d'épaisses paupières, l'ossature sensible sous la peau, l'arcade sourcilière saillante, la joue subtilement modelée, avec une dépression sous la pommette qu'on retrouve aussi chez Amenemhat III, et enfin les grandes oreilles si caractéristiques de cette période.

Aucune statue de particulier n'appartient à un personnage attesté par d'autres sources sous le règne des deux derniers souverains de la XIIᵉ dynastie. Plusieurs montrent néanmoins de grandes similarités avec la statuaire que l'analyse ci-dessus attribue à Amenemhat IV et Néférousobek : les statues de l'administrateur du magasin Ta (**Paris E 10985**), du prêtre Sekhmethotep (**Le Caire JE 72239**), les fragments anépigraphes de **New York MMA 66.99.65** (fig. 2.6.3a), **Cambridge E.GA.4675.1943**, **Coll. Abemayor 04**, **Genève-Lausanne Eg. 12** (fig. 2.6.3b), **Bâle Lg Ae BDE 75** (fig. 2.6.3c), **Coll. priv. Sotheby's 1993**, **Coll. priv. Sotheby's 2000**, **Kamid el-Loz 1968** et **Brooklyn 57.140**, ainsi que peut-être la tête de **Francfort 723** (fig. 2.6.3d) et la triade des grands prêtres de Ptah de **Paris A 47**, dont les traits pourraient aussi convenir aux critères des premiers règnes de la XIIIᵉ dynastie (fig. 4.9.1a-c). On y retrouve les grands yeux sévères, les paupières boursouflées, les arcades sourcilières proéminentes, les sillons, cernes et sillons nasolabiaux profonds.

Notons que la césure entre l'extrême fin de la XIIᵉ dynastie et le début de la XIIIᵉ n'est sans doute pas plus brutale au point de vue sociétal que stylistique. Quelques années seulement séparent Amenemhat IV des premiers souverains de la XIIIᵉ dynastie. Si la statuaire des règnes suivants se caractérise par l'apparition du sourire, d'un menton prognathe et par l'adoucissement des rides et sillons, il n'est pas impossible que certaines des statues de particuliers qu'on attribuera plus loin au début de la XIIIᵉ dynastie soient plutôt contemporaines d'Amenemhat IV ou Néférousobek et vice-versa. La fixation de critères stylistiques pour reconstituer le panorama artistique d'une époque inclut nécessairement certaines simplifications. L'évolution a probablement été plus subtile et complexe.

2.7. Le début de la XIIIᵉ dynastie
2.7.1. La statuaire royale

On considérera en un même ensemble les premiers rois de la XIIIᵉ dynastie, précédant le règne de Khendjer. Ce dernier occupe au moins la treizième position dans la dynastie, mais il est le premier à être attesté par un nombre conséquent de monuments et à régner plus d'un an ou deux (cinq au moins, d'après les sources conservées). La première phase de la XIIIᵉ dynastie comprend des rois très éphémères, qui ne couvrent ensemble semble-t-il pas plus d'une ou deux décennies. Seuls quelques-uns d'entre eux nous sont connus par des statues ayant livré à la fois un nom

et un visage, mais suffisamment pour en caractériser le style et permettre d'attribuer à cette même période d'autres fragments de statues anépigraphes. Au sein de cette première phase, l'ordre des souverains reste sujet à discussion, mais la production statuaire des souverains et des hauts dignitaires de ces premiers règnes témoigne d'une certaine homogénéité dans la qualité d'exécution et l'expression du visage. Les souverains qui nous serviront de repères sont Amenemhat-Sobekhotep Sekhemrê-Khoutaouy[186], Amenemhat-Senbef Sekhemkarê et Hor Aouibrê. Les autres rois de cette première partie de dynastie ne sont guère plus que des noms ou n'ont livré que des statues trop mal conservées pour pouvoir venir en aide dans la définition du style de cette époque.

La seconde phase (ch. 2.7.2) regroupera la statuaire de Khendjer Ouserkarê, Marmesha Smenkhkarê, Antef IV Sehetepkarê et Sobekhotep Sekhemrê-séouadjtaouy. Leurs règnes plus longs, sont mieux attestés. La statuaire de cette période poursuit et accentue les tendances stylistiques du début de la dynastie. Une troisième phase (2.7.3) sera consacrée à Néferhotep Iᵉʳ Khâsekhemrê, au milieu de la XIIIᵉ dynastie, qui marquera à la fois un apogée et un tournant stylistique. Une quatrième phase (2.7.4) regroupera Sobekhotep Khânéferrê, Sobekhotep Khâhoteprê et leurs proches successeurs. Leur statuaire, encore abondante et bien documentée, montre un éloignement progressif de toute volonté naturaliste ; elle se géométrise et perd en finesse. Dans une cinquième phase (2.7.5), on se retrouvera face à une période méconnue et un ordre chronologique perturbé, comme pour la première phase. C'est probablement à cette époque qu'apparaît le pouvoir rival des Hyksôs dans le Delta Oriental et que se manifestent également des troubles dans le sud (raids kouchites et perte du contrôle des territoires de Basse-Nubie). Cette époque, qui inaugure véritablement la Deuxième Période intermédiaire, réunit, parmi plusieurs souverains peu connus, Ini Merhoteprê, Néferhotep II Mersekhemrê, Sobekhotep Merkaourê, Montouhotep V Merânkhrê, Sésostris IV Seneferibrê. La production statuaire semble se raréfier peu à peu.

Amenemhat-Sobekhotep Sekhemrê-Khoutaouy, apparemment le premier roi de la XIIIᵉ dynastie, est attesté par la partie inférieure d'une statue en calcaire induré, très érodée, découverte à Kerma (**Boston 14.726**) ; il est aussi possible de lui attribuer une série de têtes de piliers osiriaques découvertes à Médamoud (**Beni Suef JE 58926**, **Le Caire JE 54857** et **Paris E**

[186] Ainsi que précisé dans l'introduction, les « numéros » des nombreux rois du nom de Sobekhotep sont abandonnés ici et on leur associera à la place leurs noms de règne, afin de permettre au lecteur l'identification des souverains cités. À propos de l'ordre des rois de la XIIIᵉ dynastie, voir les travaux de Julien Siesse (Siesse 2015, 2016, 2018 ; Siesse et Connor 2015).

12924, fig. 2.7.1a-c). Ces trois têtes monumentales en calcaire montrent entre elles certaines variations dans le modelé des paupières et la forme de la bouche, différences qui sont vraisemblablement dues à différents niveaux d'habileté, à différentes « mains » de sculpteurs, plutôt qu'à une volonté délibérée de représenter trois visages distincts. La qualité du modelé de la tête du Caire est clairement supérieure à celle des deux autres ; les yeux et la bouche de la tête de Beni Suef sont quant à eux un peu trop dessinés et figés, de même que les oreilles, maladroitement articulées au visage. Néanmoins, on reconnaît bien trois fois le même homme, avec un visage ovale, des joues charnues, deux profondes dépressions partant des ailes du nez mais qui ne se prolongent pas en véritables sillons nasolabiaux, un menton carré et prognathe, un nez court, une bouche petite aux commissures relevées qui confèrent une expression souriante jusque là inhabituelle. Il ne s'agit pas d'un timide sourire artificiellement posé sur la bouche du souverain, comme par exemple chez Ramsès II : la musculature du visage accompagne ce mouvement, avec les commissures enfoncées, les lèvres retroussées, les joues pleines, les pommettes gonflées, les yeux légèrement plissés. Les oreilles sont démesurément grandes, à la manière d'un Sésostris III. Trait particulier que l'on retrouve sur ces trois têtes, un profond sillon vertical barre le front jusqu'à la racine du nez. La nature architecturale des statues de jubilé ou piliers osiriaques implique la construction d'un portique et donc de véritables travaux architecturaux. Or, les trois seuls rois du Moyen Empire tardif à s'être illustrés sur le site par de grands travaux sont Sésostris III, Amenemhat-Sobekhotep Sekhemrê-Khoutaouy et Sobekemsaf Ier [187]. Certains auteurs ont proposé de voir dans ces trois statues osiriaques des effigies d'Amenemhat III[188] ou de Sésostris III[189]. Outre l'absence de vestige attestant une activité d'Amenemhat III sur le site de Médamoud, on rejettera la première identification car, malgré un certain nombre de variations dans ses effigies, Amenemhat III montre toujours des paupières lourdes et dessinées, un menton plus pointu et une moue maussade, traits caractéristiques et totalement absents des trois têtes de Médamoud. Quant à Sésostris III, il est certes présent par de nombreux monuments à Médamoud, mais les raisons stylistiques qui poussaient à rejeter Amenemhat III sont encore plus valables pour Sésostris III, dont la physionomie austère et marquée ne rappelle en rien ce visage aimable. Comme nous le verrons plus loin, il n'y a pas de raison non plus de le rapprocher de Sobekemsaf Ier, dont la physionomie se détache de

tout naturalisme et se fige dans un géométrisme qui annonce le début de la XVIIIe dynastie.

Le seul candidat reste donc Amenemhat-Sobekhotep Sekhemrê-Khoutaouy. La comparaison entre les trois statues et les reliefs du « porche » d'Amenemhat-Sobekhotep mis au jour à Médamoud est d'ailleurs éloquente. Il faut certes rester prudent lorsqu'on compare statuaire et relief et il n'est pas universellement accepté qu'un modèle en deux dimensions suive les mêmes principes que la ronde-bosse ; cependant, si l'on considère les bas-reliefs de grandes dimensions et de haute qualité, on ne peut que constater leur ressemblance avec la statuaire royale contemporaine. Ainsi, les reliefs en champlevé du « porche » de Sésostris III de Médamoud, conservés au musée du Caire, suivent de toute évidence le même modèle que la statuaire de ce souverain – la comparaison avec les colosses en granit de Karnak est particulièrement éloquente : on notera la même musculature puissante, les pectoraux hauts et fermes, les épaules larges, les bras massifs, le cou épais, le visage anguleux, la pommette saillante, la bouche sévère, les commissures tournées vers le bas, les sillons nasolabiaux profonds, les yeux allongés, les canthi acérés, la paupière supérieure lourde. La comparaison entre la statuaire d'Amenemhat III et les reliefs de grandes dimensions de son règne est tout aussi convaincante. Un des exemples les plus fins est le bloc de quartzite retrouvé récemment sur le site de Hawara lors de travaux de nettoyage du canal et qui montre le souverain assis, coiffé d'une couronne amonienne (fig. 3.1.20.4b). On identifie immédiatement le souverain à son visage aux chairs plus molles et plus naturalistes que chez son père, à ses commissures profondément indiquées, ses lèvres fines et sensibles, son nez légèrement bosselé et aplati au bout, son œil grand, en amande, et enfin son oreille particulière dont le lobe se détache en relief. Relief et statuaire y suivent le même modèle. Il est donc naturel de s'attendre à ce que les reliefs d'Amenemhat-Sobekhotep Sekhemrê-Khoutaouy suivent également un modèle similaire à celui de sa statuaire. Or, le « porche » érigé par ce roi à Médamoud (Le Caire JE 56496, fig. 2.7.1d), inspiré de celui de Sésostris III, est orné de figures du roi presque grandeur nature, où le roi montre des traits extrêmement proches de ceux des trois statues osiriaques. On y retrouve le même sourire à l'expression amusée, les oreilles démesurées, les sourcils suggérés seulement par le modelé de l'arcade sourcilière, le nez viril mais court, la narine gonflée, le philtrum marqué, le menton prognathe, la pommette en relief, l'œil grand, en amandes, aux canthi pointus, délimité par des paupières aux lignes sinueuses. Le sillon vertical au milieu du front n'est bien sûr pas possible à représenter en deux dimensions.

L'identification de ces trois statues osiriaques permet, par comparaison stylistique, de dater du même règne une tête en calcaire grandeur nature,

[187] DAVIES 1981a, 18, n. 66-67 ; RELATS-MONTSERRAT 2016-2017.

[188] GILBERT 1961, 26-28 et ALTENMÜLLER 1980, 590, n. 150.

[189] DELANGE 1987, 42-43.

probablement fragment d'un sphinx : **Besançon D.890.1.65** (fig. 2.7.1e). Ce fragment sans provenance a été attribué à Sésostris III[190], mais, comme pour les statues de Médamoud, on rejetera cette identification, inspirée par les grandes oreilles et les plis qui marquent le visage, insuffisants cependant pour le reconnaître. Notons au contraire la bouche aux lèvres minces et aux commissures relevées, le menton prognathe, les grands yeux en amande et surtout cette ride verticale profonde au milieu du front, toutes des caractéristiques qui désignent plutôt le personnage des statues osiriaques de Médamoud, Amenemhat-Sobekhotep Sekhemrê-Khoutaouy.

La statue d'Amenemhat-Senbef Sekhemkarê (**Vienne ÄOS 37** + **Éléphantine 104**, fig. 2.7.1f) s'inscrit clairement dans la même idéologie que Amenemhat-Sobekhotep Sekhemrê-Khoutaouy. On retrouve l'apparent sourire, encore élargi ici par la lèvre inférieure en avant, le menton prognathe, les pommettes relevées, les joues charnues, les arcades sourcilières saillantes mais sans exagération, les yeux en amandes, les canthi acérés, la ligne sinueuse des paupières. Les oreilles ont recouvré des dimensions plus naturelles. Les deux légers sillons verticaux barrant les sourcils à la naissance du nez ne tempèrent qu'insensiblement l'expression aimable du souverain. Ces détails confèrent à ce portrait royal humanité et bienveillance. On s'écarte de la sévère autorité des derniers souverains de la XIIᵉ dynastie. La qualité d'exécution de la sculpture est d'une exceptionnelle qualité : le modelé est tout en nuances et en subtilité, le poli velouté, les détails incisés sont d'une grande précision. Il s'agit, à n'en pas douter, d'un chef-d'œuvre du Moyen Empire tardif. Dans sa publication au sujet de cette statue, B. Fay, qui a proposé l'assemblage du corps et de la tête, explique que la surface de la pierre a été laissée rugueuse sur les globes oculaires et au niveau du bandeau frontal. Celui-ci n'est d'ailleurs pas représenté : ni sculpté, ni incisé, mais l'absence de trous sur les tempes empêche l'hypothèse de la fixation d'une applique métallique à cet endroit[191]. On peut donc imaginer que les yeux étaient peints – comme c'était vraisemblablement le cas pour toutes les statues –, le bandeau également peint ou doré, tandis que le reste de la statue devait conserver la couleur naturelle de la grauwacke, la surface polie à l'extrême ôtant toute prise à la peinture. Le corps poursuit les tendances de la fin de la XIIᵉ dynastie, tout en s'« humanisant » sensiblement. La taille s'élargit, tandis que les épaules et les bras s'amincissent. Les muscles pectoraux se gonflent, le ventre s'épaissit légèrement autour du nombril, tandis que le sillon ventral s'élargit pour offrir au corps un modelé plus souple. Moins épuré que l'Amenemhat III de Hawara, il présente plus de

chair, plus de matérialité, un corps moins géométrisé, plus naturel, plus proche de l'humain.

Amenemhat-Senbef Sekhemkarê est également attesté par un sphinx en quartzite (**Le Caire Bab el-Nasr**), hélas acéphale, qui, d'après ses dimensions, son proscynème et le lieu de sa provenance, complétait la série de sphinx héliopolitains d'Amenemhat IV (ch. 3.1.26).

Les rois suivants sont peu documentés. On connaît les fragments d'une statue en grauwacke plus grande que nature de Hornedjheritef Hotepibrê, fils de Qemaou (**Tell el-Dab'a 07**), découverte dans les ruines de Khatâna avec les statues assises et agenouillée de Néférousobek (**Tell el-Dab'a 04, 05, 06**). Seul Hor nous a transmis un visage. De ce souverain, on ne connaît guère que le matériel que son tombeau à Dahchour a livré à la fin du XIXᵉ siècle et dans lequel ont été trouvées deux statues de ka en bois (**Le Caire CG 259**, fig. 2.7.1g, et **CG 1163**). La plus petite des deux est en très mauvais état de conservation, mais l'autre, CG 259, presque grandeur nature, permet d'apprécier un exemple de statuaire royale du début de la XIIIᵉ dynastie. Le matériau suscite certainement un traitement et un rendu différents de ceux de la pierre. Il convient de garder à l'esprit que le bois adoucit les passages entre les plans, qui auraient peut-être été plus contrastés sur une statue en pierre. Hor montre une silhouette élancée, un tronc allongé, des membres fins, des proportions gracieuses, une musculature seulement suggérée par un modelé subtil. C'est là un corps d'adolescent, non plus celui d'un homme mûr comme Amenemhat-Senbef Sekhemkarê – mais ceci est peut-être dû en partie au type même de la statue de *ka*[192]. Le visage de cette statue est empreint

[190] WILDUNG 2000, n° 31.
[191] FAY 1988, 69.

[192] AUFRÈRE 2001, 22-28. D'après les inscriptions des naos en bois dans lesquels les deux statues ont été retrouvées, ces dernières sont les représentations du *ka* du roi Hor vivant émergeant des chapelles *iteret* du Nord et du Sud, sortes d'offrandes qui apportent la force vitale du roi. S. Aufrère veut aussi y voir une assimilation du *ka* du roi au dieu Hâpy. Il relève en effet que celle-ci était, lors de son exhumation, recouverte de peinture grise ; il fait alors le lien avec l'enduit noir dont, dit-il, on couvrait une statue pour la rendre divine, rôle que remplissent aussi les éléments dorés de la statue. Il s'agirait alors de *l'entité nourricière du roi*, d'un « jeune Nil svelte, nu et bondissant (…) aux caractéristiques sexuelles primaires peu marquées, preuve que l'artiste représente, selon Aufrère, un adolescent plutôt qu'un homme mûr. » Notons également qu'il n'est pas circoncis ; cette pratique semble avoir été systématique au moins à l'Ancien Empire, d'après les statues et reliefs des mastabas, et avoir été pratiquée à la puberté ; une figure d'enfant est donc représentée non-circoncise (on ignore cependant ce qu'il en est au Moyen Empire). Enfin, la statue, aujourd'hui nue, montre les traces d'une ceinture dorée dont les retombées ne sont d'ailleurs pas sans rappeler celle de la divinité nilotique Hâpy.

d'une grande douceur. Ici, et sans doute à cause du matériau, on n'observe pas de contraste entre ombre et lumière ; aucune flétrissure ne vient troubler les chairs tendres et lisses. Les lèvres, délicatement ourlées, esquissent un sourire ; les narines dilatées frémissent et semblent humer l'air qui donne la vie ; les yeux en amande frappent par leur expression à la fois rêveuse et fascinante due aux incrustations de calcaire fin pour la cornée et sertis d'une bille en cristal de roche pour figurer l'iris, derrière laquelle on distingue la pupille simulée par une pastille de bronze. Les paupières sont recouvertes de bitume pour marquer le fard à paupières. Les visages d'Amenemhat-Sobekhotep Sekhemrê-Khoutaouy et Amenemhat-Senbef Sekhemkarê montraient davantage de contraste dans le rendu des traits et un regard forcément moins expressif, toute trace de peinture ayant disparu. Cependant, on retrouve bien le contour ovale de la figure, la bouche large, aux lèvres sinueuses et souriantes, les pommettes hautes, le menton prognathe, tous des éléments qui caractérisent clairement la statuaire des rois de cette première partie de la XIIIᵉ dynastie et qu'on retrouve dans la statuaire privée contemporaine.

Le matériel funéraire du roi Hor a livré d'autres figures humaines, que l'on peut comparer à la statue de *ka* : quatre vases canopes en calcite (Le Caire CG 4019-4022) et un masque funéraire en bois doré (Le Caire CG 28107). Le placage en or du masque a été arraché et la surface du bois mise à nu ne montre donc pas la finesse et le poli de la statue de ka. On retrouve cependant les mêmes traits, qui devaient apparaître plus réguliers dans son état originel : le même visage ovale, les joues pleines, la bouche sinueuse aux commissures relevées, le menton prognathe, le front bas et de grands yeux en amande. Quant aux vases à viscères, leurs visages ne frappent guère par leur ressemblance avec celui de la statue de *ka*. Ils n'ont d'identique que les grandes oreilles décollées, typiques de l'époque plutôt que du souverain. Ils montrent au contraire un visage plus large, plus rond, un nez épaté et une lippe maussade qui déparent avec l'air serein de la statue et du masque funéraire. Les vases canopes sont de facture plus grossière ; ils n'ont pas fait l'objet d'autant de soin que les statues et ne sont de toute évidence pas de la main des mêmes sculpteurs. Les visages, quelque peu irréguliers et asymétriques présentent en fait la physionomie standard des têtes de canopes au Moyen Empire. Il est même possible que les vases n'aient pas été réalisés expressément pour le souverain, mais qu'on y ait simplement inscrit son nom lors de leur utilisation pour ses funérailles.

Sobekhotep Khâânkhrê, placé dans le Canon royal de Turin au début de la XIIIᵉ dynastie, a vraisemblablement régné plutôt dans le troisième quart, d'après la composition de son nom de règne en Khâ-[…]-rê, typique des souverains de cette période (Néferhotep Iᵉʳ Khâsekhemrê, Sobekhotep Khânéferrê, Sobekhotep Khâhoteprê), tandis que les rois de la première partie montrent des noms de règne généralement basés sur la racine Se-[…]-rê (Sekhemrê-[…], Sekhemkarê, Semenkarê, Séânkhibrê, Séouadjenrê, Sedjefkarê, Smenkhkarê, Sehetepkarê)[193]. Ainsi que nous le verrons plus loin, le style des statues qui peuvent lui être attribuées correspondent bien plus à cette période qu'au début de la XIIIᵉ dynastie.

Les statues d'Amenemhat-Sobekhotep Sekhemrê-Khoutaouy, Amenemhat-Senbef Sekhemkarê et Hor partagent donc en commun le même sourire aux lèvres sinueuses, la même structure du visage. On observe un soin manifeste pour le naturalisme de la part du sculpteur : modelé subtil des joues, des lèvres, des commissures, de l'ossature et des plis du visage. Malgré tout, ce naturalisme passe par le filtre d'une stylisation très forte : paupières lourdes et taillées à la serpe, canthi pointus, oreilles démesurément grandes. On retrouve les mêmes caractéristiques de ce début de XIIIᵉ dynastie sur une série de bustes et têtes, fragments de statues royales dont le nom est perdu, mais qui doivent appartenir à la même période : la tête en quartzite de **New York MMA 12.183.6** (fig. 5.3a), une tête en granodiorite coiffée de la couronne blanche de la **Coll. Abemayor 01** (fig. 2.7.1h), le torse en granodiorite de **Londres BM EA 1167** (fig. 2.6.1i) et la tête en granodiorite du **Vatican 22752** (fig. 2.6.1j). Les candidats ne manquent pas pour leur attribution ; les rois éphémères du début de la XIIIᵉ dynastie ne sont jusqu'à présent guère plus que des noms pour nous : Ameny Qemaou, Hornedjheritef Hotepibrê, Nebnoun, Kay, Ougaf, etc.

La tête fragmentaire de **Philadelphie E 6623** (fig. 6.3.4.1a) présente également deux sillons obliques entre les sourcils, qui poussent à la dater de cette même période[194].

L'expression maussade de la statue de **Londres BM EA 1167** (fig. 2.7.1i) n'est pas sans évoquer Amenemhat III, sans qu'il puisse toutefois s'agir de lui : la structure de son visage est moins osseuse, les yeux plus allongés et moins espacés l'un de l'autre, la bouche plus petite et moins ferme, l'expression plus froide, moins rêveuse. B. Fay a proposé d'y voir un souverain du début de la XIIIᵉ dynastie à cause du traitement plastique et de la forme du némès, du contour du visage et des yeux, si proches de l'Amenemhat-Senbef de Vienne[195]. La structure générale du visage et du némès est en effet presque identique ; les yeux montrent le même contour, les mêmes canthi en pointe et les mêmes paupières inférieures très prononcées. La bouche diffère cependant : celle d'Amenemhat-Senbef Sekhemkarê

[193] Je remercie Julien Siesse (Sorbonne, Paris IV) d'avoir attiré mon attention sur ce point. Au sujet de Sobekhotep Khâânkhrê, voir Siesse et Connor 2015.

[194] Freed 2002, 113.

[195] Fay 1988, 74, n° 62.

dessine un sourire bien différent de la moue boudeuse des lèvres de la statue de Londres. L'uraeus ne montre pas non plus le même dessin : sa double boucle est inversée et couvre une plus large surface sur le crâne du roi. Il ne s'agit vraisemblablement pas du même roi, mais les premières décennies de la XIIIᵉ dynastie ne manquent pas de souverains dont nous ignorons la physionomie officielle. Notons encore, à propos du torse de Londres, l'apparence inhabituelle du torse revêtu, semble-t-il, d'une tunique dont on voit le col en relief à la naissance du cou et les plis du tissu entre les pectoraux. E. Russmann reconnaît plutôt dans ces plis l'indication des stries du sternum (rarissime caractéristique dont elle cite quelques attestations)[196] mais n'explique pas en quoi consisterait alors ce fin bourrelet entourant la base du cou : peut-être un collier ?

C'est à cette même période qu'il convient d'attribuer la petite tête de sphinx du musée du **Vatican 22752** (fig. 6.7.1j). Les traits sont ici moins lisibles à cause des petites dimensions de la pièce et du matériau, une granodiorite à gros cristaux, mais on reconnaît les yeux étirés, les paupières plissées, les arcades sourcilières massives, le menton prognathe, la lèvre inférieure proéminente et les commissures relevées des statues des premiers règnes de la XIIIᵉ dynastie.

C'est probablement aussi au début de la XIIIᵉ dynastie qu'il faut attribuer la statue en position d'adoration **Berlin ÄM 10337**. Celle-ci est enregistrée au musée de Berlin comme effigie du roi Amenemhat III à cause de sa ressemblance avec les statues de Karnak de ce même roi. B. Fay rejette cette attribution et classe plutôt cette statue de roi parmi d'autres de la XIIIᵉ dynastie[197]. Ni le traitement du corps, très sommaire, ni la carrure, ni la forme du némès, ni la physionomie du visage, ni surtout le sourire de la statue de Berlin n'évoquent en effet les statues de Karnak du dernier grand roi de la XIIᵉ dynastie. Dans son article sur une statue divine du règne d'Amenemhat III (la « princesse d'Abydos », Le Caire JE 36359), B. Fay évoque cette sculpture en raison du motif des plis de son pagne, composé d'une alternance de larges bandes lisses et de fines stries verticales. L'inventaire des attestations de ce motif dénote d'un certain succès dans la statuaire privée ou divine à la fin de la XIIᵉ dynastie et à la XIIIᵉ dynastie, puis seulement quelques attestations à la XVIIIᵉ dynastie. Le seul autre exemple royal de la XIIIᵉ dynastie est la statue d'Amenemhat-Senbef Sekhemkarê (**Vienne 37** + **Éléphantine 104**). D'autres éléments rapprochent encore la statue des rois du début de la XIIIᵉ dynastie : la large bouche au franc sourire, les narines larges, les yeux écartés l'un de l'autre, les joues charnues, les pommettes hautes,

les arcades sourcilières marquées, les paupières supérieures fortement prononcées. L'envergure du némès est très ample. Les dimensions de la statue et la position du souverain laissent suggérer qu'elle devait se dresser à Karnak, au sein du groupe de statues en position d'adoration d'Amenemhat III et IV (la série de statues de 80 cm de haut).

2.7.2 La statuaire privée du début de la XIIIᵉ dynastie

Un vaste nombre de statues de particuliers est à attribuer à ce début de XIIIᵉ dynastie. Certaines d'entre elles représentent des personnages attestés par d'autres sources, ce qui permet de ne pas se baser seulement sur des critères stylistiques : les directeurs des champs Ânkhou et Kheperka, ainsi que le scribe du document royal Ptahemsaf-Senebtyfy.

Le directeur des champs Ânkhou est connu par deux inscriptions rupestres dans la région d'Assouan, un sceau, un relief funéraire et deux statues fragmentaires[198]. Sur les deux graffiti de la région d'Assouan, Ânkhou porte le titre de héraut (wḥmw), tandis que sa mère Merestekh est nommée sans titre. Sur le sceau, il est désigné comme chancelier royal et les directeurs des champs (imy-r ꜣḥw.t). Sur une des deux statues (**Coll. Hammouda**), la mère du personnage est toujours citée sans titre, mais lui-même est monté dans la hiérarchie : il porte les trois titres de rang principaux et la fonction de directeur des champs (imy-r ꜣḥw.t). Sur la statue du sanctuaire d'Héqaib (**Éléphantine 16**) dont la tête, comme nous le verrons plus loin, est peut-être celle découverte à Kerma, le personnage montre les mêmes titres que sur la statue précédente, mais sa mère est ici nommée « princesse » (iry.t-pꜥ.t) et « sœur du roi » (sn.t n(i)-sw.t). Le relief funéraire conservé à Boston (MFA 1971.403) décrit plus longuement la carrière d'Ânkhou. Il apparaît, dès le début, comme un proche du souverain. Sa mère y est à nouveau désignée comme sœur du roi et lui-même y porte les titres de chancelier royal (ḫtmw bity), père du dieu (it-nṯr), directeur des champs (imy-r ꜣḥw.t), détenteur des secrets (ḥry-sštꜣ) et gardien du collier-menat (iry-mni.t). Selon D. Franke, si la mère avait été membre de la famille royale dès sa naissance, Ânkhou n'aurait pas manqué de le mentionner dès le début de sa carrière, sur les graffiti d'Assouan. Il semblerait donc qu'elle soit devenue « sœur du roi » sans avoir été, auparavant, « fille du roi », sans quoi ce titre aurait été écrit. Si cette sœur de roi n'est pas

[196] RUSSMANN 2001, 111, n° 38.
[197] FAY 1996b, 119, 134, 140.
[198] FRANKE 1984a, n° 177 ; GRAJETZKI 2000, 131-132 (V.3). Les deux statues sont **Éléphantine 16** et **Coll. Hamouda**. Le relief est conservé à Boston, MFA 1971.403. Il s'agit, pour ce dernier, d'une inscription autobiographique qui provient selon toute vraisemblance de la tombe ou d'un cénotaphe d'Ânkhou. Selon D. Franke, cette tombe devait se trouver dans la région du Fayoum-Licht-Dahchour, à proximité de la Résidence (FRANKE 1989).

fille de roi, ceci laisse entendre que cette élévation ait eu lieu à la XIIIᵉ dynastie, puisqu'elle est composée, en tout cas jusqu'à Néferhotep Iᵉʳ, de nombreux rois d'ascendance non royale. Sur le relief funéraire de Boston 1971.403 et selon la traduction de D. Franke, Ânkhou dit avoir servi comme scribe au temple de Sésostris III et avoir été dans sa jeunesse un suivant du fils du roi Amenemhat III (c'est-à-dire logiquement le futur Amenemhat IV)[199]. Il lui aurait survécu et devrait avoir atteint 40-50 ans à la fin de la XIIᵉ dynastie. Le frère de sa mère est donc probablement un des premiers rois de la XIIIᵉ dynastie, peut-être Amenemhat-Sobekhotep ou Amenemhat-Senbef. Sa mère devait alors avoir 60-70 ans. Étant donné la brièveté des premiers règnes de la XIIIᵉ dynastie, il est vraisemblable que les souverains, probablement d'anciens hauts dignitaires, soient montés sur le trône déjà âgés. Sur le relief de Boston, Ânkhou porte également le titre de « père du dieu » (*it nṯr*). D'après D. Franke, il ne s'agit pas encore d'un titre sacerdotal mais, dans certains cas, à la XIIIᵉ dynastie, d'un véritable lien de parenté avec le roi régnant. Pour Franke, ce titre serait à mettre en lien avec celui de sa mère[200]. Bien que fils de la « sœur du roi », et donc le neveu de ce dernier, il serait ainsi appelé « père du dieu ». Cependant, comme on en verra des exemples plus loin avec Sobekhotep Sekhemrê-séouadjtaouy et Néferhotep Iᵉʳ, ce titre désigne logiquement un lien de paternité avec un souverain. Ainsi, il n'est pas impossible qu'Ânkhou, dans son grand âge, ait été également le père d'un autre roi de la XIIIᵉ dynastie. En ce qui concerne l'analyse statuaire, il convient en tout cas de retenir qu'il s'agit d'un des hauts fonctionnaires de la cour, proche de plusieurs souverains de la fin de la XIIᵉ et du début de la XIIIᵉ dynastie. L'inscription de la statue d'**Éléphantine 16**, citant la mère d'Ânkhou comme « sœur du roi », date vraisemblablement du début de la XIIIᵉ dynastie. Si la tête de Kerma (**Boston 20.1207**, fig. 3.2.1.2a) appartient bien à cette même statue, on observe en effet les traits caractéristiques des souverains de la même époque : un visage ovale, de grands yeux en amande cernés de paupières mi-closes aux lignes sinueuses, les pommettes hautes, les commissures des lèvres marquées d'une dépression, la bouche souriante. Quant à la statue du marchand Hamouda, qui représente Ânkhou assis avec, de part et d'autre de ses jambes, les figures debout de sa femme et de sa fille, on peut proposer de l'associer au buste découvert dans le sanctuaire d'Héqaib **Éléphantine 78** (fig. 2.7.2a). La partie inférieure de la statue porte un proscynème à Satet d'Éléphantine, ce qui laisse supposer qu'elle était également installée dans la région assouanaise, probablement dans le sanctuaire d'Héqaib ou le temple de Satet. Les dimensions correspondent à

celles du buste, mais le ventre reste manquant, aussi n'est-il pas possible d'en vérifier le lien. Les traits du visage concordent également avec ceux des règnes d'Amenemhat-Sobekhotep Sekhemrê-Khoutaouy et Amenemhat-Senbef Sekhemkarê : de grands yeux en amandes, les canthi très pointus, les paupières mi-closes, l'ossature présente mais moins accentuée qu'à la fin de la XIIᵉ dynastie, les pommettes hautes, la bouche souriante, le menton légèrement prognathe. La facture de la sculpture semble également, d'après les photographies disponibles, plus rudimentaire que sur les statues précédentes. Le traitement de la surface est moins soigné, comme c'est le cas pour la partie inférieure de la statue d'Ânkhou Hamouda. Les traits appartiennent bien à un personnage du début de la XIIIᵉ dynastie ; le degré de qualité de la sculpture désigne un sculpteur peut-être moins habile ou un atelier d'un niveau secondaire, tandis que la statue du même personnage **Éléphantine 16** montre une élégance et une maîtrise dignes des statues royales contemporaines.

Le visage du grand intendant Gebou (**Copenhague ÆIN 27**, fig. 4.4a) est très proche des précédents, surtout pour le traitement des yeux et des paupières. La bouche est grande, la lèvre inférieure protubérante et le sourire identique à celui du roi Amenemhat-Senbef Sekhemkarê. On ne connaît aucune autre attestation de ce haut dignitaire, mais la comparaison stylistique permet de le placer en ce début de XIIIᵉ dynastie. Il en est de même pour le trésorier Khentykhetyemsaf-seneb (**Le Caire CG 408**), inconnu par d'autres sources, dont la statue en quartzite grandeur nature montre des traits très proches de ceux des rois Amenemhat-Sobekhotep et Amenemhat-Senbef : visage allongé au menton carré et prognathe, cernes et sillons nasolabiaux marqués, lèvre inférieure proéminente, commissures relevées, yeux en amandes, paupières sinueuses et même deux rides verticales barrant le front au niveau de la racine du nez – caractéristique qui n'est pas sans rappeler le portrait officiel des deux souverains. On datera de la même période les statues du scribe du document royal Ptahemsaf-Senebtyfy (**Londres BM EA 24385**, fig. 2.7.2b et 4.3a), du grand intendant Nebsekhout (**Le Caire CG 42039**), du trésorier Herfou (**Brooklyn 36.617**, fig. 6.2.7b), des gouverneurs Khâkaourê-seneb (**Éléphantine 28**, fig. 2.7.2c) et Ânkhrekhou (**Londres BM EA 1785**, fig. 2.7.2d-e), des intendants Sakahorka (**Alexandrie JE 43928**, fig. 2.7.2f) et Amenemhat (**Éléphantine 31**), ou encore le buste de **Détroit 30.372** (fig. 2.7.2g).

Dans la statuaire privée du début de la XIIIᵉ dynastie, on voit se développer l'usage du pagne long noué sous la poitrine, qui supplante le pagne de type shendjyt. On ne retrouve ce dernier que sur la statue du gouverneur d'Éléphantine Khâkaourê-seneb, qui cherche peut-être à imiter celles de ses prédécesseurs dans le sanctuaire d'Héqaib. Le pagne engonçant monte à présent au-dessus de l'abdomen, parfois

[199] FRANKE 1989, 73-75.
[200] FRANKE 1989, 72.

même juste en dessous de la poitrine. Le pan rabattu sur la gauche se termine par une languette de tissu, tandis qu'un nœud ressort sur la droite. Il descend jusqu'à hauteur des chevilles. Généralement lisse, il peut aussi apparaître composé de bandes horizontales et d'une frange sur son bord supérieur, comme sur la statue du scribe royal Ptahemsaf-Senebtyfy (**Londres BM EA 24385**, fig. 2.7.2b). La perruque ou coiffe est à présent le plus souvent lisse, bien qu'on retrouve encore des stries sur celles de quelques statues (**Londres BM EA 1785, Strasbourg 1392, Leyde F 1937/7.1, Éléphantine 28** et **Coll. Abemayor 06**). Longue et ample, elle se termine au niveau des clavicules par deux retombées obliques et courbes qui se terminent en pointes.

La poitrine est désormais soulignée d'une très nette double courbe. Les tétons sont fréquemment indiqués. Le ventre est souvent bombé, mais seule la statue du grand intendant Gebou (**Copenhague ÆIN 27**) montre des bourrelets en dessous de sa poitrine. Sur les autres statues, notamment **Éléphantine 31** et **Munich Gl 14** (fig. 2.7.2h-i), il semble même que l'embonpoint ne soit dû qu'à l'ampleur du pagne empesé. La même tenue continuera à être portée par les vizirs du Nouvel Empire.

On rapprochera encore de cette époque une série de fragments de statues, têtes ou bustes, que seul le style permet de dater, et qui montrent les caractéristiques que nous venons d'observer chez Amenemhat-Sobekhotep Sekhemrê-Khoutaouy, Amenemhat-Senbef Sekhemkarê et les dignitaires contemporains, ce mélange d'apparent naturalisme et de stylisation des traits : **Boston 28.1, 1970.441** (fig. 2.7.2j), **Coll. Abemayor 06**, **Éléphantine 28** et **79** (fig. 2.7.2k), **Francfort 723, Le Caire CG 472, Leyde F 1937.7/1, Londres UC 16451, Munich Gl 14, Philadelphie E. 13650** et **Strasbourg 1392**.

La statue du gouverneur Ouahka III (Qaw el-Kebir, **Turin S. 4265**, fig. 2.7.2l-m) est un exemple plus difficile, mais probablement aussi un des plus représentatifs de cette époque. Plus grande que nature, sculptée avec un soin extrême dans un calcaire induré, elle représente l'homme assis, vêtu d'un pagne shendjyt, la main gauche à plat sur la cuisse, la droite refermée sur une pièce d'étoffe pliée, et paré d'une coiffe longue, lisse, aux retombées pointues. Les dommages portés au visage troublent la lisibilité des traits, mais la qualité de la sculpture, de haut niveau, permet de la dater grâce à la comparaison avec les statues précédentes. L'homme tient dans sa main droite une pièce d'étoffe repliée, caractéristique systématique des personnages assis durant toute la première partie du Moyen Empire, jusqu'à Sésostris III. Elle devient plus rare à partir d'Amenemhat III – les deux mains sont alors le plus souvent posées à plat sur les cuisses. Cet élément pourrait servir d'argument à une datation plus ancienne que la transition entre l'extrême fin de la XIIᵉ dynastie et le début de la

XIIIᵉ. On notera néanmoins d'autres exemples à la XIIIᵉ dynastie de ce geste peut-être « archaïsant » : Amenemhat-Sobekhotep Sekhemrê-Khoutaouy (**Boston 14.726**), le vizir Ânkhou et son père (**Le Caire CG 42034** et **42207**), Néferhotep II (**Le Caire CG 42023** et **42024**), ainsi qu'à la Deuxième Période intermédiaire (Sobekemsaf Iᵉʳ, **Londres BM EA 871** et **EA 69536**). Il a été proposé de la placer sous le règne de Sésostris III[201]. Au premier coup d'œil, c'est en effet à ce roi que fait penser ce visage aux yeux sévères ; toutefois, l'apparente austérité des traits est due aux coups portés à la statue et qui la défigurent. Il semble en réalité, d'après la commissure droite conservée, que les lèvres montraient un sourire semblable à celui d'Amenemhat-Sobekhotep et d'Amenemhat-Senbef. Les yeux sont grands, plus grands que chez Sésostris III, dotés de canthi très pointus, surmontés de lourdes paupières, mais dépourvus de cernes, alors que chez Sésostris III, l'œil, globuleux, est véritablement encastré entre les deux paupières, l'inférieure particulièrement gonflée. Chez Amenemhat-Senbef, Amenemhat-Sobekhotep et sur la tête qu'on a proposé plus haut d'attribuer à Néférousobek, la paupière inférieure est à peine suggérée. Le menton de la statue du gouverneur Ouahka, enfin, semble avoir été long et prognathe, à la manière des statues des premiers règnes de la XIIIᵉ dynastie. La forme de la coiffe, est un autre argment en faveur du début de la XIIIᵉ dynastie. La perruque est, sous Sésostris III, striée et ondulée. Ici, très large et lisse, son bord inférieur dessine une ligne presque horizontale avant de se terminer en courbe aux pointes sur les clavicules. L'exemple le plus proche de cette coiffure est celle de la statue du trésorier Khentykhetyemsaf-seneb (**Le Caire CG 408**), mieux conservée, contemporaine des premiers souverains de la XIIIᵉ dynastie (fig. 2.7.2n).

Très proche de cette dernière, relevons enfin la statue en quartzite du « surveillant des conflits » Res (**Richmond 65-10**, fig. 4.8.1a). Les yeux montrent précisément le même dessin que ceux de la statue de Turin, avec les canthi extérieurs tombants – qui pourraient, à première vue, évoquer certaines statues de Sésostris III, notamment **Le Caire CG 486**. On retrouve cependant toutes les caractéristiques d'une statue du début de la XIIIᵉ dynastie (ou peut-être de la transition avec la fin de la précédente) : le menton lourd et prognathe,

[201] MELANDRI 2011. Toutefois, les arguments stylistiques employés pour comparer la statue de Ouahka à celles de Sésostris III ne sont guère convaincants et les allusions à d'autres statues de particuliers du Moyen Empire pour appuyer cette datation desservent en réalité l'argumentation, car les statues citées comme parallèles sont parfois datées du début de la XIIᵉ dynastie (New York MMA 24.1.45 ; Baltimore 22.142) ou du début de la XIIIᵉ (**Le Caire CG 408, CG 42207**).

la lèvre inférieure légèrement en avant, les lèvres fines, les commissures relevées, les marques de la maturité présentes mais discrètes, ainsi que la perruque lisse aux retombées pointues.

2.8. Khendjer, Marmesha, Antef IV, Sobekhotep Sekhemrê-séouadjtaouy

Après la dizaine de souverains mal attestés succédant à Amenemhat-Sobekhotep Sekhemrê-Khoutaouy et Amenemhat-Senbef Sekhemkarê, commence une seconde phase d'une bonne quinzaine d'années, qui réunit des rois mieux documentés : Khendjer Ouserkarê/Nimaâtenkhârê, Marmesha Smenkhkarê, Antef IV Sehetepkarê et Sobekhotep Sekhemrê-séouadjtaouy. Marmesha et Antef IV semblent avoir été éphémères, mais Khendjer et Sobekhotep Sekhemrê-séouadjtaouy sont plus largement connus. Un nombre important de statues royales et non-royales permettent de définir les caractéristiques stylistiques de cette période précédant Néferhotep Ier.

2.8.1. Khendjer et le vizir Ânkhou

Khendjer est attesté par de nombreuses sources[202] ; on lui connaît au moins quatre ans et demi de règne. Le site de son complexe funéraire à Saqqara-Sud a livré trois statues assises en granodiorite de petites dimensions : deux très fragmentaires (**Le Caire TR 9/12/30/1** et **TR 9/12/30/2**) et un buste mieux conservé (**Le Caire JE 53668**, fig. 2.8.1a). Aucun des trois fragments n'est inscrit, mais leur provenance dans les ruines du complexe funéraire laisse supposer qu'il s'agit bien de Khendjer. Les modestes dimensions de la statuette **JE 53668** (originellement 25 ou 26 cm de haut) nous incitent à user de prudence quand il s'agit de la comparer avec les statues précédentes et suivantes, souvent beaucoup plus grandes. Cependant, la qualité d'exécution permet d'y voir un témoin relativement sûr du portrait officiel du souverain. Comme on le verra plus loin, les traits de ce visage correspondent précisément à ceux de la statuaire privée de la même période. Le contour du visage suit un ovale arrondi, les joues sont pleines, les pommettes hautes, le front bas, le menton petit et fuyant, les yeux particulièrement allongés, en amande, les canthi étirés, les paupières presque boursouflées, les lèvres charnues, les oreilles démesurément grandes mais peu détaillées. La tête, poussée en avant, est engoncée dans un cou large. Les épaules sont hautes et carrées. La cohérence de la silhouette est ici assurée par la coiffure *khat*, dont la masse compense les formes quelque peu rudes du buste. Le traitement du corps poursuit la tendance des premières décennies de la XIIIe dynastie en s'écartant du naturalisme : le torse est massif, la musculature des

pectoraux soulignée par une double courbe nettement indiquée.

Un autre monument statuaire permet de relever les caractéristiques stylistiques du règne de Khendjer : une statue grandeur nature du dieu Osiris gisant sur son lit mortuaire, protégé à la tête et aux pieds par quatre faucons, tandis qu'Isis sous forme d'oiselle s'accouple à lui (Le Caire JE 32090, fig. 2.8.1b). Cette statue a été découverte à Abydos, dans le tombeau du roi Djer, considéré alors comme la sépulture du dieu. Les cartouches et le serekh de Khendjer inscrits sur le lit ont été martelés, mais A. Leahy a pu y reconnaître le nom du souverain[203]. Le visage a également subi des déprédations : le nez, la bouche et la barbe ont été brisés – de même que les ailes et le bec des oiseaux, volonté claire d'annihiler leur possibilité d'action. La partie supérieure du visage d'Osiris a été épargnée et on reconnaît les joues lisses et les yeux presque asiatiques, plissés, aux canthi étirés, de la statue du complexe funéraire de Khendjer à Saqqara-Sud.

La statuaire non-royale contemporaine du règne de Khendjer est mieux connue, grâce au vizir Ânkhou. Ce haut personnage, attesté par une longue série de monuments[204], est notamment mentionné sur les stèles d'un contrôleur d'équipe d'Abydos, Imeny-seneb, qui portent les cartouches de Khendjer (Paris C 11 et C 12). D'autres documents permettent d'identifier sa mère Henoutepou, fille d'un « chancelier royal » et « prêtre d'Amon », sa femme Mereryt et sa fille Senebhenâs, qui le lient à la famille d'une reine du nom d'Iy ; il apparaît enfin plusieurs fois dans les deux listes du Papyrus Boulaq 18 (Le Caire CG 58069)[205]. Ânkhou est fils de vizir et père lui-même de deux autres vizirs. Trois statues au moins doivent lui être rattachées : celles de son père et de sa mère (**Le Caire CG 42034** et **CG 42035**, fig. 2.8.1c-d) et une troisième, usurpée à la XXIIe dynastie, mais que l'on peut proposer d'attribuer à Ânkhou lui-même (**CG 42207**, fig. 2.8.1e). Toutes trois, presque grandeur nature, forment un ensemble cohérent et ont selon toute vraisemblance été réalisées en même temps :

[202] RYHOLT 1997, 342. Outre son complexe funéraire à Saqqara-Sud, on relève trois cylindres-sceaux, deux scarabées-sceaux, un carreau en fritte bleue, la stèle d'un particulier à Abydos et une hache.

[203] LEAHY 1977. Voir aussi DAVIES 1981a, 21 et FAY 1988, 70, n. 28, pl. 26d. Il est difficile de savoir s'il s'agit d'une *damnatio memoriae* à l'égard de Khendjer en particulier. Notons que, d'après G. Jéquier, le pillage de son complexe funéraire a dû avoir lieu peu de temps après son enterrement. Un grand nombre de sépultures très pauvres datables du début du Nouvel Empire, éparpillées à divers endroits du complexe, montre que le site devait être déjà très délabré moins de deux siècles après son aménagement (JÉQUIER 1933, 44). Cependant, il serait difficile à concevoir que le lit d'Osiris, resté en place dans le supposé tombeau du dieu à Abydos, n'ait pas été restauré ou réinscrit par des souverains ultérieurs.

[204] FRANKE 1984a, n° 173 ; 178 ; QUIRKE 1991, 132, n. 3 ; WEIL 1908, 47; 51 ; GRAJETZKI 2000, 25-26.

[205] Voir notamment RYHOLT 1997, 243-245.

leurs dimensions sont identiques, de même que leur position et leurs attributs. Le nom du père est perdu, mais l'inscription sur le siège de la statue indique que celle-ci a été érigée par les soins de son fils Ânkhou. Henoutepou, épouse et mère des deux vizirs, est elle-même clairement identifiée sur les inscriptions de sa propre statue. Quant à la troisième statue, elle a perdu toute trace d'une inscription du Moyen Empire, mais la provenance de la pièce, commune avec les deux autres, son style et ses dimensions identiques à celles de la statue **CG 42034** laissent peu de doute quant à son identification : il doit s'agir d'Ânkhou lui-même, paré du collier-*shenpou*. Le buste de la statue féminine est perdu, mais les statues des deux vizirs sont parfaitement conservées. Toutes deux montrent le pagne long empesé typique de cette époque, dont le pan droit se termine par une languette qui remonte haut, presque jusqu'au sein gauche. Sous le sein droit, la languette du pan gauche du pagne dépasse sous forme d'un nœud. Les deux vizirs portent une barbe postiche mi-longue striée, attachée par une jugulaire, et sont coiffés d'une perruque longue dotée de larges stries. La perruque de la statue **CG 42207** (Ânkhou ?) montre la forme à laquelle les statues du début de la XIIIe dynastie ont habitué notre œil, avec des retombées aux extrémités plongeantes et pointues. Celle du père du vizir adopte une sorte de carré long, plus inhabituel. La poitrine est soulignée d'une très nette ligne sinueuse et continue. Les épaules sont hautes, le cou large, le visage allongé. La bouche ne montre plus le rendu naturaliste de celle des rois Amenemhat-Sobekhotep ou Amenemhat-Senbef : plus simples et géométriques, les lèvres continuent néanmoins de montrer les commissures relevées qui confèrent sa sérénité au visage, par ailleurs dépourvu de rides ou marques de « vieillesse ». Les yeux sont en amandes, les pommettes saillantes mais basses. Les paupières sont encore lourdes, mais plus dessinées que véritablement modelées, délimitées par une nette incision au niveau de l'orbite ; elles prennent ainsi la forme d'une sorte d'épais liséré entourant l'œil.

Une statue découverte à Abydos représente un personnage attesté à la même époque, Tety, « supérieur de l'État à Nekhen » (**Pittsburgh 4558-2**, fig. 4.5.2d). Ce dignitaire est cité dans le Papyrus Boulaq 18, évoqué précédemment, ce qui permet d'y voir un contemporain du vizir Ânkhou et donc du règne de Khendjer[206]. Le visage de la statue a été arraché, mais le reste de la statue est parfaitement conservé et montre un pagne empesé identique à celui des deux vizirs. La perruque est lisse et montre la forme courante à la XIIIe dynastie des retombées pointues à la base du cou. La même incision souligne les pectoraux. Les épaules sont hautes, les bras serrés contre le torse. Contre la face antérieure du siège se tiennent les figures debout de sa femme et de son fils

Ifet (?), « grand administrateur de la ville », lequel est représenté le crâne rasé et vêtu d'un pagne shendjyt.

La similitude entre cette statue et celles des deux vizirs permet d'attribuer à la même époque une série d'autres pièces sculptées selon des critères stylistiques comparables : la statue agenouillée du gouverneur d'Éléphantine Héqaib III (**Éléphantine 30 – Assouan 1378**, fig. 2.8.1f), un torse anépigraphe du musée Barracco (**Rome Barracco 8**, fig. 2.8.1g), une statue assise usurpée à la Troisième Période intermédiaire (**Le Caire JE 58508**) et probablement aussi la tête de **Phildalphie E 271**[207]. Une autre statue de vizir (d'après le shenpou porté à son cou), également usurpée à la XXIIe dynastie, pourrait également représenter Ânkhou (ou encore son père ou son fils) : **Beni Suef 1632** (= **Le Caire CG 42206**). Légèrement plus petite que les deux statues mais trouvée également dans la Cachette de Karnak, elle montre cette fois un homme vêtu d'un manteau à frange qui lui couvre l'épaule gauche, la main gauche portée à la poitrine. La main droite est refermée sur une pièce d'étoffe repliée – geste rare après Sésostris III, mais qu'on retrouve précisément sur les deux statues d'Ânkhou (?) et de son père. La perruque aux retombées pointues est large et lisse, forme typique de la XIIIe dynastie. L'homme porte au menton une barbe courte. Le modelé est légèrement plus flou que sur les deux autres statues de vizirs, mais on reconnaît indubitablement leurs traits, les joues longues et lisses, les pommettes basses, les yeux en amande, les paupières supérieures lourdes, la bouche large.

Sur toutes ces statues, on retrouve un visage lisse, équilibré, paisible, sans beaucoup de caractère, au sourire figé. Le traitement du corps comme des traits du visage continue la tendance des œuvres du début de la XIIIe dynastie à s'éloigner du naturalisme de la sculpture de la fin de la XIIe. Les formes sont simples, planes, géométriques, les contours très dessinés.

2.8.2. Marmesha

La vaste pyramide inachevée au sud de celle de Khendjer pourrait, selon les arguments de G. Jéquier, être attribuée à Marmesha[208]. Malgré l'absence d'inscription, la proximité directe des deux complexes funéraires plaide en effet en faveur de deux proches souverains et l'état d'inachèvement de la plus grande suggère qu'il s'agisse de la pyramide d'un successeur et non d'un prédécesseur de Khendjer. Le site a livré le torse d'une petite statue (**Le Caire JE 54493**, fig. 3.1.22.2b). Bien qu'anépigraphe, on notera ses proportions inhabituelles : le torse puissant, la taille large, les muscles pectoraux gonflés, soulignés par une double courbe incisée caractéristique de cette période, ainsi qu'une nette dépression ventrale entre

[206] FRANKE 1984a, n° 730.

[207] Peut-être associable à la statue du vizir Dedoumontou-Senebtyfy (**Le Caire CG 427**).
[208] Ch. 3.1.22.2. Voir aussi RYHOLT 1997, 193-194 et 244.

le sternum et le nombril. Ce corps athlétique est celui qu'on retrouve sur les deux colosses découverts à Tanis au nom de Marmesha : **Le Caire JE 37466** et **37467** (fig. 2.8.2a-c). Le souverain y arbore de larges épaules, des bras puissants, un ventre tendu par les muscles abdominaux, des jambes massives, bref, une physionomie étonnamment musculeuse pour une statue égyptienne. Il semble y avoir là une volonté de montrer un colosse – au sens propre du terme –, un roi à la force physique surhumaine. Faut-il voir un lien entre cette physionomie hors du commun et le nom même du souverain, *Imy-r-mš3(w)*, nom qui est un fait le titre de « général » ou « chef des troupes » ? Aucun autre témoignage de son règne que ces deux statues ne nous est parvenu[209], aussi ne peut-on tirer aucune conclusion. Il semble néanmoins que le souverain ait voulu exprimer par le choix de sa physionomie un message particulier, adressé non pas seulement au personnel d'un temple, mais à un plus grand nombre. La taille exceptionnelle des deux colosses (plus de 3,60 m de haut) laisse supposer qu'ils se dressaient à un endroit visible, flanquant vraisemblablement une porte monumentale – sans doute à Memphis, d'après le proscynème à « Ptah-qui-est-au-Sud-de-son-Mur et seigneur de l'Ânkhtaouy ». Le volume des muscles, les arêtes vives des tibias et des énormes rotules carrées accrochent le regard et accentuent la sévérité et la majesté des deux colosses, qui ne sont pas sans rappeler les « sphinx à crinière » d'Amenemhat III. Les visages des deux statues expriment la même brutalité, nuancée toutefois sur l'un d'eux seulement (JE 37466) par le léger sourire esquissé par les commissures relevées. Les pommettes sont hautes et proéminentes. Le contour des yeux suit une forme triangulaire, avec la paupière inférieure horizontale, profondément enfoncée dans l'orbite, et la paupière supérieure formant un angle arrondi. Le menton est fuyant, les lèvres pincées, la mâchoire carrée, les sillons nasolabiaux indiqués par une dépression partant des ailes du nez. Le némès, quant à lui, fortement bombé sur le sommet du crâne, atteint avec ses ailes son envergure maximale et encadre avec majesté le visage du souverain.

Une tête en granodiorite coiffée d'une couronne très particulière est probablement attribuable à ce même souverain : **Berlin ÄM 13255** (fig. 2.8.3d-g).

Elle a d'abord été identifiée comme une reine de la XXVe dynastie[210], mais E.R. Russmann, dans son étude sur la représentation du roi à cette époque, a proposé de la dater plutôt de la fin de la XIIe ou du début de la XIIIe dynastie[211]. Nous suivons ici cette datation. L'uræus sur le front indique qu'il s'agit d'une figure royale. La queue du serpent forme la large double courbe en S à l'avant du crâne, caractéristique du Moyen Empire tardif. Le front bas, les arcades sourcilières saillantes, les yeux en amande, la paupière inférieure en retrait, les pommettes proéminentes, les dépressions partant des ailes du nez à la naissance des sillons nasolabiaux, la bouche aux lèvres pincées, le menton fuyant sont tous des éléments qui rapprochent clairement ce visage de celui du souverain Marmesha. La coiffure constitue probablement la première représentation en ronde-bosse de la couronne khepresh[212]. La fonction exacte et l'origine de cette couronne ont été le sujet de nombreuses discussions ; il semble que cette coiffe ait constitué, au moins au Nouvel Empire, un « symbole de couronnement, de successeur désigné[213] » ; it « emphasizes the mortal aspects of the king's personality. He is shown as active, performing human roles such as fighting and hunting, frequently carrying a sceptre that denotes royal power over mankind[214] ». Si rien n'indique clairement son rôle au cours de la XIIIe dynastie, il est tentant de rapprocher une telle symbolique d'une succession royale qui apparaît justement fort troublée[215]. Une petite statue de particulier en calcaire datée de la Deuxième Période intermédiaire (**Londres BM EA 494**) porte sur son pagne une inscription qui montre pour le mot *ḫprš* un déterminatif tout à fait similaire à la forme de la coiffe de la tête de Berlin : 𓉥𓏏𓇋𓋙[216]. Ce déterminatif est à peu près identique sur le même mot qui apparaît dans la stèle de Karnak de Néferhotep III (Le Caire JE 59635), où la couronne est explicitement citée : 𓉥𓋙[217]. Le même « capuchon » apparaît sur une série de figurations royales tout au long de la XIIIe dynastie et de la Deuxième Période intermédiaire, d'Amenemhat-Sobekhotep Sekhemrê-Khoutaouy Sekhemrê-khoutaouy (relief de Médamoud, Le Caire

[209] Hormis une perle en stéatite blanche dédiée à Sobek de Shedet (Londres BM EA 74185, RYHOLT 1997, 342 ; VASSILIKA 1995, 201.) et son nom dans le Papyrus de Turin. NB : Comme le précise K. Ryholt, « *Imy-r mšʿw* » est occasionnellement attesté comme un nom personnel (RYHOLT 1997, 221 ; MARTIN 1971, n° 173 ; HEIN et SATZINGER 1989, 79-86). S. Quirke propose qu'il puisse s'agir d'une tradition reflétant un titre familial (RYHOLT 1997, 221 ; QUIRKE 1991, 131). Lui-même commandant militaire ou non, il est donc probable que ce souverain soit au moins issu d'une famille d'officiers.

[210] G. Steindorff et W. Kaiser reconnaissent tous deux dans les cercles de la coiffure la représentation des cheveux crépus d'une figure féminine éthiopienne. (STEINDORFF 1917, 64 ; KAISER 1967, 95, n. 948).

[211] RUSSMANN 1974, 55, n. 35; elle a été suivie par DAVIES 1982, 71, n. 18 ; ROMANO 1985, 40 (1).

[212] DAVIES 1982.

[213] DAVIES 1982, 75, n. 43-44.

[214] HARDWICK 2003.

[215] DAVIES 1982, 75-76.

[216] DAVIES 1982, 70.

[217] PM II², 73 ; HELCK 1983, n° 62 ; DAVIES 1982, 69, pl. 7 (1-2).

JE 56496) à Kamosé (manche d'un éventail, Le Caire CG 52705)[218].

Une autre tête royale récemment apparue sur le marché de l'art appartient à peu près à la même période (**Coll. Sørensen 1**, fig. 2.8.3h-i) ; l'uraeus a, dans ce cas, été soigneusement martelé, mais la coiffure, bien que lisse, montre la même forme que le « khepresh » primitif de la tête de Berlin.

2.8.3. Antef IV et Sobekhotep Sekhemrê-séouadjtaouy

Antef IV Sehetepkarê et Sobekhotep Sekhemrê-séouadjtaouy, successeurs de Marmesha, n'ont laissé que des statues fragmentaires (**Le Caire JE 52810** (fig. 2.8.3a), **JE 67834**, et **Stockholm NME 75** (fig. 2.8.3b)). Cependant, une statue plus grande que nature du père de ce dernier a été découverte à Karnak : **Le Caire JE 43269**. Sobekhotep Sekhemrê-séouadjtaouy affiche clairement son ascendance non royale sur bon nombre de sceaux et de monuments[219]. D'après K. Ryholt, il y a de fortes probabilités que ce roi puisse être identifié à l'« officier de l'équipage du souverain » (*ȝtw n ṯt ḥkȝ*) Sobekhotep, fils d'un même officier Montouhotep, attesté par plusieurs documents[220].

La statue de Montouhotep (**Le Caire JE 37466**, fig. 2.8.3c) doit dater du règne de son fils Sobekhotep Sekhemrê-séouadjtaouy, puisqu'il porte le titre de « père du dieu » (*it nṯr*)[221]. Elle semble afficher des signes volontaires de vieillesse : la poitrine légèrement pendante, le bas des joues peu ferme, des cernes sous les yeux. La statue montre un cou massif – presque un tronc –, des pommettes hautes et saillantes, des yeux

étirés, cernés d'un épais liséré, des arcades sourcilières prononcées, des oreilles démesurément grandes et peu détaillées, dotées d'un lobe qui se détache. La perruque du « père du dieu » est particulièrement large, peut-être à l'image de l'envergure du némès à la même époque. La qualité d'exécution de la sculpture est quelque peu lourde et malhabile.

L'absence de statue royale portant à la fois un visage et un nom entre Marmesha et Néferhotep Ier nous prive d'éléments de comparaison sûre. Cependant, un des colosses assis en granit découverts contre la face Nord du VIIe pylône à Karnak est probablement à attribuer à peu près à la même période (**Karnak KIU 2053**, fig. 2.8.3d). Bien que très érodée et d'exécution moins fine que les colosses en granodiorite de Marmesha, on y reconnaît les proportions inhabituellement massives du souverain. On y retrouve la largeur du torse et de la taille, la grande envergure des ailes du némès, les triangles formés par les plis de la coiffe au-dessus de la zone temporale particulièrement étirés, des pommettes proéminentes et peu naturalistes, ainsi que la mâchoire carrée. Les lèvres sont cependant différentes, plus charnues et géométriques. Les yeux, plus allongés, sont cernés d'un liséré qui tient lieu de paupières, paupières particulières qui se retrouvent sur la statue du père de Sobekhotep Sekhemrê-séouadjtaouy (**Le Caire JE 37466**). La proximité du colosse assis de Karnak avec les statues de Marmesha (proportions du corps et du némès, forme du visage) et celle du père de Sobekhotep Sekhemrê-séouadjtaouy (yeux, pommettes, arcades sourcilières, oreilles) permet de supposer qu'ils sont peu près contemporains : peut-être s'agit-il Antef IV ou Sobekhotep Sekhemrê-séouadjtaouy lui-même. On connaît plusieurs reliefs du règne de ce dernier, notamment les fragments d'une chapelle ou naos en quartzite découverts sur l'île de Sehel[222] ou encore la stèle de ses deux filles Youhetibou et Ânouketdedet adorant le dieu Min-Horus-le-Puissant d'Abydos[223], ainsi que les blocs, plus endommagés, d'une chapelle de barque à Elkab[224]. Ces différents reliefs montrent des figures de grandes dimensions et d'un haut degré de qualité, qui peuvent nous aider à compléter le

[218] Voir développement dans DAVIES 1982, 71-73.

[219] MACADAM 1951 ; FRANKE 1984a, n° 273 ; RYHOLT 1997, 222-224.

[220] RYHOLT 1997, 222, n. 770-773. Cet officier d'élite Sobekhotep est attesté par pas moins de 15 sceaux, ce qui montre à la fois l'importance de sa fonction et celle du personnage lui-même. Il pourrait même être, selon K. Ryholt, l'officier Sobekhotep qui accompagne le roi dans le Papyrus Boulaq 18, un roi qui précéderait justement de peu Sobekhotep Sekhemrê-séouadjtaouy sur le trône (Khendjer, Marmesha ou Antef IV). Avant de devenir souverain, ce Sobekhotep fils de Montouhotep a donc visiblement été un habitué de la Cour. Voir aussi FRANKE 1984a, n° 273.

[221] L'étude de MACADAM 1951 montre à quel point les liens entre les membres de la famille royale pouvaient être compliqués, avec plusieurs époux et épouses successifs et un réseau de frères, demi-frères, sœurs et demi-sœurs, pour une famille qui n'a en fait été à la tête de l'État que pendant quelques années. Il semble clair en tout cas que le titre de « père du dieu » de Montouhotep n'était pas qu'ecclésiastique et qu'il reflétait un lien naturel entre ce dignitaire et le souverain Sobekhotep Sekhemrê-séouadjtaouy.

[222] Brooklyn 77.194 et deux autres panneaux dont le lieu de conservation est inconnu et dont les photographies sont publiées dans l'article de MACADAM 1951. Voir aussi RYHOLT, 1997, 344, n° 19. On y voit le souverain entouré des membres de sa famille, dont le « père du dieu » Montouhotep, la « mère du roi » Iouhetibou et les « fils royaux » Seneb et Khâkaou. Les princes représentés sur le monument sont connus par d'autres sources comme « fils du père du dieu Montouhotep et de la mère du dieu Iouhetibou » (cf. notamment la stèle de Vienne n° 135 ou celle gravée sur la roche de la montagne d'Armant, cf. MACADAM 1951, pl. 6).

[223] Paris C 8 (HELCK 1983, 17, n° 25 ; RYHOLT 1997, 343).

[224] EDER 2002.

« portrait officiel » propre au règne de Sobekhotep Sekhemrê-séouadjtaouy. On retrouve les grands yeux aux canthi très allongés du « père du dieu » Montouhotep, des lèvres étirées, horizontales, mais les commissures accentuées par des dépressions qui suggèrent un sourire. La paupière supérieure est lourde et nettement délimitée de l'arcade sourcilière par une incision. Les sillons nasolabiaux sont creusés, mais soulignés davantage par le modelé que par le dessin.

Sur le relief de Brooklyn (fig. 2.8.3e-g), les deux figures du souverain dos à dos, faisant respectivement offrande aux déesses Satet et Ânouqet, montrent deux visages qui semblent, au premier abord, d'âge différent, ce qui n'est pas sans nous rappeler le cas du linteau de Sésostris III à Médamoud. La figure de gauche montre une paupière supérieure plus en relief, l'arcade sourcilière plus accentuée, un nez au bout légèrement plus relevé, la bouche plus petite. Elle le montre même doté d'une jugulaire, malgré l'absence de barbe postiche, peut-être une erreur de la part du sculpteur. Sur la figure de droite, l'œil est souligné d'un liseré, à la manière de la statue du « père du dieu » Montouhotep ; le sillon nasolabial est plus accentué, la bouche est plus grande. Il ne faut probablement pas y voir une intention de la part du ou des sculpteurs. Les visages des déesses montrent eux aussi des détails légèrement différents : Ânouqet montre un nez plus petit, des lèvres plus fines, un œil très dessiné ; l'œil de l'autre déesse est plus flou, plus modelé. Il faut prendre en compte la dureté du matériau et son grain épais qui rendent sa taille particulièrement difficile. Il est difficile également de réaliser en miroir deux figures absolument identiques. Les différences que l'on peut observer entre elles sont très probablement le fruit de ces difficultés, sans compter la possibilité que plusieurs sculpteurs aient travaillé sur le même relief. Le dessin reste le même ; c'est sa transposition en relief qui donne naissance à une série de petites divergences. Sur toutes ces figures, comme sur celles de la stèle des deux filles de Sobekhotep Sekhemrê-séouadjtaouy, on reconnaît cette mâchoire forte, ce début de sillon nasogénien, la commissure relevée, la pommette haute et cet œil grand, la paupière supérieure marquée, la paupière inférieure sinueuse et les canthi particulièrement pointus.

On retrouve ces mêmes caractéristiques et surtout cet œil très particulier sur une série de statues de dignitaires que l'on proposera donc de dater des alentours du règne de Sobekhotep Sekhemrê-séouadjtaouy : les gardiens de la salle Snéfrou (**Éléphantine 69**, fig. 2.8.3h) et Senpou (**Éléphantine 72**, fig. 2.8.3i), la tête de **Lausanne 512** (fig. 2.8.3j), la tête de **Stockholm MM 11234** (fig. 2.8.3k), les torses de **Chicago OIM 17273** (fig. 2.8.3l) et **Liverpool M.13934** (fig. 2.8.3m), les têtes de **Hanovre 1950.67** (fig. 2.8.3n) et de la collection **Abemayor 05**, peut-être aussi la dyade de **Londres BM EA 66835** (fig. 2.8.3o-

q) et le torse de vizir de **Bâle Eg. 11** (fig. 4.1), aux traits moins souples mais qui ne sont pas sans rappeler, surtout pour le traitement des yeux, la statue du père de Sobekhotep Sekhemrê-séouadjtaouy.

La statue du directeur des champs Kheperka (**Turin C. 3064**, fig. 2.8.3r-s) date vraisemblablement de la même époque. L'inscription précise que la statue a été « donnée comme récompense de la part du roi de Haute et de Basse-Égypte S[...]rê » (les signes du milieu du cartouche sont illisibles). Les noms de règne en « *s-...-r^c* » désignent une série de rois de la première moitié de la XIIIe dynastie[225]. La poitrine peu naturaliste, très nettement soulignée par une double courbe incisée, les grands yeux presque triangulaires, la paupière supérieure lourde et les canthi étirés sont en faveur d'une datation au sein de la première moitié de la XIIIe dynastie, aux alentours des règnes de Marmesha S-menkh-ka-rê ou Antef IV Se-hetep-ka-rê.

La statue du vizir Iymérou (**Turin S. 1220**, fig. 2.8.3t-u) appartient à la même période. Fils du vizir Ânkhou, contemporain de Khendjer (cf. supra), on peut supposer que son fils lui a succédé de plus ou moins près dans sa charge, ce qui doit le placer entre Marmesha et Néferhotep Ier. Cependant, le visage de cette statue ne peut nous venir en aide pour préciser la datation, car la tête, bien qu'authentique, a été artificiellement fixée au corps du vizir ; elle est trop petite par rapport au reste de la statue et a été placée quelque peu de travers, privant le personnage de cou.[226] Les traits de son visage permettent de dater cette tête de l'époque thoutmoside. La pièce a été achetée par E. Schiaparelli en Égypte en 1900-1901 ; ce recollement abusif a probablement été réalisé par un des marchands qui lui ont procuré des pièces pour le musée de Turin.

Le répertoire formé par les reliefs et la statuaire privée permet de reconstituer ce qui doit avoir été le « portrait » officiel des souverains entre Marmesha et Néferhotep Ier. Deux fragments de statues royales pourraient convenir et avoir appartenu à des statues d'Antef IV ou Sobekhotep Sekhemrê-séouadjtaouy. La tête en quartzite de **Bâle Lg Ae NN 17** (fig. 2.8.3v) remonte vraisemblablement à cette période. La bouche est horizontale ; les commissures légèrement enfoncées suggèrent l'ombre d'un sourire, toutefois moins franc qu'au début de la XIIIe dynastie. Les lèvres

[225] Amenemhat-Senbef Sekhemkarê, Ameny-Antef-Amenemhat Séânkhibrê, Nebnoun Semenkarê, Sehetepibrê Séouadjenrê, Kay-Amenemhat Sedjefakarê, Marmesha Smenkhkarê, Antef IV Sehetepkarê. Le seul souverain de la XIIe dont le nom de règne pourrait correspondre à ces signes est Amenemhat Ier Sehetepibrê, mais le costume et la perruque du personnage désignent manifestement le Moyen Empire tardif.

[226] Je remercie Rita Freed d'avoir porté mon attention sur cette anomalie.

sont fines et peu détaillées. Rides, plis et sillons ont disparu. Les yeux sont en amandes, les canthi pointus, la paupière supérieure lourde, le menton rond, les pommettes hautes, les joues plates. Cette physionomie se rapproche du visage des statues de Néferhotep Ier (cf. infra) et ses dimensions coïncident avec celles de la statue d'Antef IV découverte à Medinet Madi (**Le Caire JE 67834**). Le torse, manquant, empêche de vérifier si ce joint est possible, mais le matériau et la qualité d'exécution correspondent et s'il est difficile d'affirmer qu'il s'agit bien de deux fragments d'une même statue, la tête et le corps doivent être à peu près contemporains.

Les mêmes critères de datation peuvent être appliqués au torse de **Chicago OIM 8303**. Il n'est pas impossible qu'il s'agisse là d'une statue de Néferhotep Ier qui suivrait un autre modèle que les statues de Karnak de ce souverain (ch. 2.9.3). Cependant, les traits du visage et le traitement du corps rappellent fortement Khendjer et Marmesha et correspondent aux reliefs de Sobekhotep Sekhemrê-séouadjtaouy et à la statuaire privée contemporaine. On y retrouve un visage lisse, des pommettes hautes, une expression sereine, un sourire presque imperceptible, des lèvres peu détaillées, des yeux grands ouverts, surmontés de lourdes paupières, des canthi pointus, des pectoraux puissants et gonflés, soulignés par cette incision caractéristique, des épaules larges. Les ailes du némès sont martelées, mais il semble qu'elles aient atteint une très large envergure. Le sommet du crâne est bombé. Les triangles formés par les plis de la coiffure au-dessus des tempes sont très étirés, caractéristiques également des statues de Marmesha.

2.9. Néferhotep Ier
2.9.1. La statuaire royale
Avec Sobekhotep Sekhemrê-séouadjtaouy, Néferhotep Ier Khâsekhemrê et Sobekhotep Khânéferrê, nous entrons dans la période la mieux documentée de la XIIIe dynastie. Ils couvrent à eux trois près de 30 ans de règne et leurs attestations sont nombreuses[227].

De Néferhotep Ier, on connaît quatre statues portant encore sa titulature : une petite statue assise fragmentaire dans le sanctuaire d'Héqaib (**Éléphantine 106**), deux dyades debout trouvées à Karnak – l'une au musée du Caire (**CG 42022**), l'autre encore en place dans les fondations de l'obélisque Nord de Hatchepsout – et une figure assise conservée au musée de **Bologne (1799)**. Une autre au moins peut probablement lui être attribuée sur base de critères stylistiques : **Bruxelles E. 6342**.

Les dyades de Karnak, en calcaire tendre, montrent une silhouette élancée, des membres fins, une musculature discrète, une sveltesse presque infantile (fig. 2.9.1a-b). À partir de ce roi, on quitte peu à peu

toute recherche de vraisemblance anatomique ; le rendu du corps se simplifie, se schématise, devient froid et académique, sans pour autant quitter une grande qualité d'exécution. Les formes sont proportionnées pour atteindre un équilibre parfait. Les yeux en amandes sont surmontés de lourdes paupières, les arcades sourcilières sont faiblement marquées et les pommettes hautes. Le menton est rond, légèrement prognathe, la mâchoire serrée, la bouche petite, sérieuse, aux lèvres retroussées dont les commissures enfoncées offrent à peine l'illusion d'un sourire, le front bas. Les oreilles sont grandes et délicatement ourlées. Le némès est doté d'ailes largement déployées. Le souverain montre une silhouette élancée, des épaules hautes, une taille étroite, un torse ferme, un ventre plat traversé d'un sillon vertical, des membres fins et une musculature discrète, plus suggérée que réellement représentée. À la force solennelle de Marmesha succède une sveltesse juvénile. Le corps commence à se géométriser, tendance qui ira en s'accentuant au cours des règnes suivants, jusqu'à la fin de la Deuxième Période intermédiaire. Les hanches de Néferhotep, très larges par rapport au torse, forment un arrondi accusé par la contre-courbe très marquée des flancs. Sur la petite statue fragmentaire découverte dans le sanctuaire d'Héqaib, le mollet est marqué par une double incision verticale partant de la malléole, discret rappel d'une musculature au modelé effacé. Le visage est épuré ; rides et plis ont disparu. Le sculpteur a abandonné les passages brutaux entre les plans ; la lumière glisse sur la peau satinée. La limite même des lèvres est difficile à préciser. Seul l'œil est isolé des paupières par une profonde incision pour ressortir avec netteté de ce visage si lisse.

Le type statuaire de la dyade montrant deux figures de souverains, très particulier, est peut-être inspiré de la statuaire d'Amenemhat III à Hawara (ch. 3.1.20.4 et 6.2.9.3). En ce qui concerne le traitement stylistique des visages, Néferhotep semble chercher une forme nouvelle, très équilibrée. Une stèle installée par le souverain à Abydos prétend qu'au début de son règne, il a recherché dans les archives des temples l'apparence première d'Osiris pour lui façonner une statue de culte fidèle à cette image ancienne[228] ; que cet épisode soit historique ou non, il semble néanmoins refléter un intérêt du roi pour une recherche esthétique chargée de sens :

« Deuxième année du règne de l'Horus Qui fonde les Deux Pays, celui de Nebty Qui établit le droit, l'Horus d'Or Ferme d'amour, roi de Haute et de Basse-Égypte Khâsekhemrê, fils de Rê Néferhotep, né de la mère royale Kemi, doué de vie, de stabilité et de prospérité comme

[227] RYHOLT 1997, 343-352.

[228] Le Caire JE 6307 (CAPART 1957 205 ; STRACMANS 1951 ; BECKERATH 1964, 56 et 253 ; HELCK 1983, n° 32 ; LABOURY 2010, 2).

Rê, éternellement. Lors d'une apparition de Sa Majesté sur le trône d'Horus dans le palais « Construites en sont les beautés », Sa Majesté dit aux nobles et aux amis de sa suite, aux scribes de vérité des paroles divines et aux chefs de tout secret : « Mon cœur a désiré consulter les écrits datant des âges primordiaux d'Atoum. Déroulez-les pour moi en vue d'un grand inventaire. Faites que je connaisse le dieu en sa forme et la divine ennéade en ses annales [...] leurs offrandes divines [...] Je connaîtrai alors le dieu sous son aspect et le façonnerai telle qu'était sa condition première. Ils (le dieu et l'Ennéade) m'ont fait leur délégué afin d'édifier leurs monuments sur terre et ils m'ont transmis l'héritage de Rê (ou de Geb ?) [...] et tout ce qu'entoure le disque. Ma dignité m'a été conférée en qualité de chef des territoires. Les Deux Terres connaissent [...]. J'agis tel le dieu et je fais en sorte que s'accroisse ce qui m'a été transmis. Puissent-ils m'accorder toujours leurs [faveurs] afin que j'agisse selon leurs ordres. » Les amis répondirent : « Ce que ton *ka* a commandé se réalisera, souverain, mon maître; que Ta Majesté se rende à la maison des livres et qu'Elle y voie les paroles divines. » Sa Majesté se rendit à la maison des livres et Sa Majesté en déploya les rouleaux, en compagnie des amis. Alors Sa Majesté y découvrit un écrit de la maison d'Osiris-Khentyimentiou, seigneur d'Abydos. Sa Majesté dit à ses amis : « Ma Majesté rendra hommage à mon père Osiris-Khentyimentiou, seigneur d'Abydos : je le façonnerai avec son Ennéade tel que Ma Majesté l'a vu dans les écrits. Son aspect y est tel qu'il apparaît en roi de la Haute et de la Basse-Égypte à sa sortie du corps de Nout. Je suis son fils et son défenseur, son descendant issu de lui, le chef de la cour de son père, celui à qui Geb a transmis son héritage et dont est satisfaite la divine Ennéade. C'est moi qui suis investi de sa grande dignité, celle même que confère Rê; moi, le fils parfait qui fais reproduire l'image de celui qui l'a engendré. Je dis là une grande chose et je veux que vous obéissiez. [Fortifiez-en] votre cœur pour qu'il en vive car je veux que vous connaissiez la véritable vie, base de la stabilité du pays, en exécutant un monument pour Osiris et en renforçant le nom d'Onnofris. Si cela se fait, ce sera utile au pays, rendu excellent [...] et au favori de son père Rê, maître de ce qui est et de ce qui n'est pas, lui que les dieux ont rendu parfait dès le sein de sa mère d'où il est sorti en roi de Haute et de Basse-Égypte, coiffé de la couronne blanche, car il a régenté l'Ennéade tout entière. » (...)[229]

Le roi manifeste ainsi un intérêt particulier pour les modèles anciens et cherche à y faire référence.

Il n'est donc pas impossible qu'il ait fait de même pour sa propre représentation, en recherchant des modèles dans la statuaire royale plus ancienne, ce genre de références au passé n'étant en effet pas rare dans l'histoire de l'art égyptien[230]. Les dyades de Néferhotep montrent un souverain totalement idéalisé. Si l'inspiration des grands rois du passé est possible, elle se manifeste surtout par un corps étudié, aux proportions rigoureusement équilibrées, aux chairs sublimées, au visage épuré, sans expression, détaché du réel, qui expriment la divinité du souverain. Le contour du visage s'inscrit dans un hexagone régulier, de même que le némès. La largeur maximale des ailes de la coiffe correspond à sa hauteur; elle est le double de la largeur entre les deux plis formés au sommet des ailes, au-dessus des oreilles, ou encore le double de la distance du bord d'une oreille à une autre. La construction du visage répond à l'équilibre parfait de la coiffure : la pointe du nez se trouve exactement à mi-hauteur du visage, les yeux à mi-hauteur entre la pointe du nez et le bandeau frontal, la bouche à mi-hauteur entre le nez et le menton, lequel n'est ni prognathe ni fuyant. La distance entre les yeux est égale à la longueur de chacun d'eux, elle-même égale, vue de face, à la distance entre le canthus extérieur et la naissance de l'oreille. Le cou mesure exactement la moitié de la hauteur du visage. Ces rapports de proportion précis induisent un sentiment d'équilibre géométrique parfait, une physionomie idéale. Par ce moyen, il semble que le roi ait voulu créer une rupture vis-à-vis de ses prédécesseurs qui montraient une physionomie plus proche de la réalité humaine, avec ses imperfections, ses marques, sillons, sourires ou grimaces. Toutefois, s'il s'écarte du modèle stylistique d'Amenemhat III, Néferhotep manifeste encore son attachement à la mémoire des grands rois de la XIIe dynastie par la présence à son cou du pendentif qui leur est caractéristique. Par ce rappel et par l'adoption d'un nouveau style, le roi semble vouloir marquer la venue d'une nouvelle ère, la renaissance d'une royauté stable – ce que pourrait d'ailleurs signifier son nom d'Horus *Grg-t3wy*, « celui qui fonde les Deux-Pays ».

La statuette de **Bologne 1799** (fig. 2.9.1c), qui porte également la titulature de Néferhotep Ier montre en revanche un style si dissemblable que, sans inscription, on aurait eu peine à y voir une effigie du même souverain que les dyades de Karnak. Ces variations sont peut-être dues en partie aux dimensions, mais surtout, comme on le verra plus loin, au matériau dans lequel elles sont sculptées. Les dyades sont en calcaire, tandis que la statuette assise a été réalisée en stéatite ou serpentinite, matériaux rares pour la statuaire royale, mais très courants pour

[229] Traduction : STRACMANS 1951.

[230] D. Laboury propose d'y voir une inspiration de la « typologie physionomique de la statuaire de la IVe dynastie » (LABOURY 2010, 2).

celle des dignitaires de rang modeste (ch. 4.13.5 et 5.9). Il est vraisemblable que l'on ait affaire à deux productions distinctes. Les yeux et les oreilles sont considérablement plus grands sur la petite statue de Bologne ; ces éléments sont en effet l'objet de toute l'attention du sculpteur depuis la statuaire de Sésostris III et on peut supposer que la taille plus petite d'une statue entraîne une accentuation des parties du corps jugées prépondérantes. L'envergure du némès y est également moins large. Si les deux dyades de Karnak, de très haute qualité, sont à attribuer sans aucun doute aux meilleurs sculpteurs, la figure de Bologne peut être rapprochée des statuettes de particuliers en stéatite et serpentinite, d'une qualité d'exécution moins raffinée. Comme nous le verrons dans le chapitre consacré aux ateliers (ch. 7), la stéatite et la serpentinite étaient probablement sculptées par des ateliers spécifiques, apparemment réservés à des membres d'une classe sociale moins élevée, ou peut-être aussi à des sites provinciaux. Sur la statuette de Bologne, le proscynème adressé à Sobek de Shedet et Horus-qui-réside-à-Shedet désigne comme lieu de destination le Fayoum ; peut-être s'agit-il d'une commande du temple ou de dignitaires locaux. S'il s'agit d'une commande royale, elle a vraisemblablement été produite non par les sculpteurs de la Résidence, mais par un atelier habitué à réaliser des statues pour une clientèle moins prestigieuse. Si cette statue répond aux critères stylistiques de la statuaire en stéatite/serpentinite du milieu de la XIIIe dynastie, on ne peut guère l'utiliser comme témoin de l'évolution stylistique de la statuaire royale « officielle », car elle diffère trop des statues en roche dure et en calcaire.

Des critères stylistiques nous pousseront en revanche à attribuer à Néferhotep Ier le buste anépigraphe de **Bruxelles E. 6342** (fig. 2.9.1d-e). Dit provenir de Saqqara, il a connu plusieurs attributions. J. Vandier l'a daté de la moitié de la XIIe dynastie en évoquant « les yeux 'en boutonnière', le visage plein, la bouche bien horizontale » qui pourraient faire penser à Sésostris II, mais il note tout de même une « régularité dans les plis du némès et une froideur dans la facture qui gêne[231]. » On notera en effet une série d'éléments en faveur d'une datation plus tardive : la forme du némès (d'une plus grande envergure par rapport au visage et aux épaules et dont les ailes s'arrêtent plus haut sur la statue de Bruxelles[232], tandis qu'elles semblent plutôt lourdes et tombantes chez

Sésostris II), le traitement de la musculature (plus prononcé au milieu de la XIIe dynastie), les traits du visage (un visage très épuré, les oreilles rondes, les yeux en amande, la bouche petite esquissant un léger sourire sur la statue de Bruxelles ; un visage plus rond et plus travaillé chez Sésostris II, une bouche plus large, des yeux plus grands, des paupières plus charnues et des oreilles évoquant la forme d'un huit renversé) et enfin l'allure générale (la statue du musée de Bruxelles montre un air froid, un port dégagé, une musculature tendue, des proportions très étudiées et parfaitement équilibrées, tandis que Sésostris II, engoncé dans ses épaules, semble plus proche de l'humain, avec ses imperfections et sa figure plus amène). P. Gilbert a proposé d'y voir Amenemhat III[233], ce que l'on pourrait en effet croire au premier coup d'œil, en raison des dimensions des oreilles, de l'expression quelque peu amère du visage et de la musculature sèche. R. Tefnin propose d'y voir plutôt Khendjer ou Néferhotep Ier [234]. Les proportions du corps et la physionomie du visage concordent en effet davantage. Il reste difficile de comparer la statue de Khendjer, à cause du matériau employé (la granodiorite, au grain épais) et de la différence de taille (le torse de Bruxelles est presque trois fois plus grand), mais on observe chez Khendjer un visage plus large, des yeux plus écartés, des épaules étroites et la musculature pectorale plus accentuée, soulignée par cette incision caractéristique des statues précédentes. Le rapprochement avec les dyades de Néferhotep Ier est plus convaincant : on notera quelques légères différences dans la longueur des ailes du némès et la taille de la tête par rapport à celle du corps, qui peuvent être dues aux dimensions respectives de ces monuments (la dyade est proportionnellement environ deux fois plus grande) et à la position du souverain. Le némès montre quant à lui la même envergure par rapport à la largeur du visage et celle des épaules. Le visage suit un contour similaire : il possède le même menton rond ressortant légèrement, une petite bouche aux lèvres retroussées. Les yeux sont petits, pareillement écartés l'un de l'autre et adoptent la même forme en amande. Le modelé de la musculature et du visage est épuré ; le passage entre les plans se fait de manière entièrement plastique, sans l'intervention de procédés graphiques, à la différence de Khendjer ou Marmesha. De cette composition se dégage une impression d'éloignement, de déshumanisation. C'est un être divin, distant, supérieur et parfait qui s'offre au regard. Notons enfin l'uraeus qui se dresse sur son front : sur les dyades de Karnak comme sur la statue de Bruxelles, la double courbe formée par la queue du serpent est particulièrement fine et étroite, alors qu'elle est généralement très large au Moyen

[231] Vandier 1958, 183, n. 2. W. Seipel et D. Wildung ont suivi cette datation (Seipel 1992, 176-177 ; Wildung 2000, 80 et 180, n° 21).

[232] Pour reprendre la plume caractéristique de R. Tefnin : « Sur un torse puissant, d'un modelé synthétique mais discrètement nuancé, un némès parfaitement classique s'accorde par son envergure à la puissance des épaules et confère au visage qu'il encadre un étonnant effet de rayonnement. » (Tefnin 1988, 29)

[233] Gilbert 1958, n°7.

[234] Tefnin 1988, 28-31. Déjà J. Capart avait daté le buste de la XIIIe dynastie (Capart 1935, 47).

Empire tardif. Si la statue de Bruxelles n'est pas rigoureusement identique aux dyades du Caire, c'est du moins d'elles qu'elle se rapproche le plus et on proposera, en conservant les précautions requises, d'y reconnaître une représentation de Néferhotep Iᵉʳ.

2.9.2. La statuaire privée du règne de Néferhotep Iᵉʳ

Seul un petit nombre de particuliers attestés sous le règne de Néferhotep Iᵉʳ nous sont parvenus en statuaire. Les quelques statues concernées, de petit format, permettent néanmoins d'établir certaines caractéristiques stylistiques du répertoire privé de cette période, qui s'écartent du modèle royal. Elles s'inscrivent en fait dans la continuité des règnes précédents, poursuivant ou accentuant les tendances stylistiques de la première moitié de la XIIIᵉ dynastie. On relèvera les statues du grand intendant Titi, celle du « père du dieu » Haânkh et celle du harpiste Tjeni-âa, qui nous aideront à attribuer d'autres sculptures à la même période.

Le grand intendant Titi est attesté par deux statues (**Baltimore 22.190** et **Éléphantine 50**, fig. 2.9.2a-b) et plusieurs stèles (Vienne ÄS 143, Le Caire CG 20556, Cambridge E.1-1840, Louvre C 199 et C 246 et Assouan 1118/Éléphantine 51) [235]. La stèle de Cambridge représente apparemment non une famille, mais un groupe de « collègues », tous membres de l'administration du Palais ; Titi occupe une position prééminente sur la stèle, assis en haut à gauche, un sceptre à la main, recevant l'offrande d'un dénommé Khenmes, gardien de la salle et porteur de coupe. L'association avec plusieurs personnages attestés par d'autres sources permet à D. Franke et W. Grajetzki de dater le grand intendant Titi des environs des règnes de Sobekhotep Sekhemrê-séouadjtaouy et Néferhotep Iᵉʳ. D'après son inscription, la statue de Baltimore pourrait provenir d'Armant. En grauwacke et de petit format, elle représente un homme assis en tailleur, les mains à plat sur les cuisses, vêtu d'un pagne noué sur la poitrine (et non plus juste en dessous comme précédemment). Le ventre proéminent déborde sur la moitié de la longueur des cuisses. Le système de fermeture du pagne est le même que sous les générations prédécentes, mais la languette droite est peu étirée (à la différence des statues contemporaines du vizir Ânkhou, sur lesquelles elle remonte sur la poitrine). Le nœud de la languette gauche, qui dépasse du bord supérieur du pagne, est en revanche

particulièrement épais. L'homme porte une perruque lisse, large et plutôt courte, encadrant le visage. La tête est démesurément grande. Le visage allongé rappelle celui du vizir Ânkhou et ses contemporains, une ou deux décennies plus tôt. Les pommettes sont toutefois ici plus marquées, les joues plus charnues, le nez droit, les narines écartées, le menton prognathe. Les yeux sont peu détaillés, allongés, en amande, surmontés de lourdes paupières. Les sillons nasolabiaux sont à peine indiqués, suggérés seulement par les pommettes. L'autre statue du même personnage, découverte dans le sanctuaire d'Héqaib, est en granodiorite et trois fois plus grande. Si la tête manquante empêche de comparer le visage avec celui de la tête de la statuette de Baltimore, le corps montre un modèle absolument semblable : même position, même pagne montant jusque sur la poitrine, mêmes languettes, même embonpoint démesuré.

De la même période doit dater le fragment de statuette de **Berlin ÄM 22462** (fig. 2.9.2c), qui représente le père de Néferhotep Iᵉʳ et Sobekhotep Khânéferrê, Haânkhef. Il y est dit chancelier royal et « père du dieu ». Du règne d'un des deux frères doit aussi dater la statuette assise en tailleur de Sahathor (**Éléphantine 1988**). De ces deux figures, seule la partie inférieure est conservée. On y observe la même typologie que sur les deux effigies du grand intendant Titi : les deux mains à plat sur les cuisses dissimulées sous un pagne long, un ventre proéminent. Sur la figure de Sahathor, le système d'attache du pagne est identique : une languette droite discrète et un nœud épais pour la languette gauche.

Un exemple bien daté de statuaire privée des environs du règne de Néferhotep Iᵉʳ est celui du harpiste Tjeni-âa (**Éléphantine 45**, fig. 2.9.2d). Ce personnage est associé au « connu du roi » Nebânkh sur une stèle découverte à Abydos (Le Caire CG 20809)[236]. Nebânkh, attesté comme grand intendant sous Sobekhotep Khânéferrê, a commencé sa carrière en tant que « connu du roi » sous Néferhotep Iᵉʳ, ce qui permet de dater la stèle d'Abydos et donc le harpiste Tjeni-âa[237]. La statue en quartzite de Tjeni-âa adopte un type identique aux précédentes. Le pagne engonçant donne à l'abdomen un profil presque sphérique. La poitrine est en grande partie dissimulée

[235] FRANKE 1984, n° 732 ; BOURRIAU 1988, 63-64 ; GRAJETZKI 2000, 89-90, f. J. Bourriau relève la différence nette de qualité entre la stèle de Cambridge, dont les bénéficiaires sont multiples et les commanditaires possibles nombreux, et celles dont Titi est le seul bénéficiaire (Le Caire 20556, Louvre C 199 et Assouan 1118). Selon elle, la raison est que sur la stèle de Cambridge, le nom de Titi « apparaît plutôt comme une marque de respect, ou peut-être comme un effet de sa permission à l'érection de la stèle. »

[236] FRANKE 1984a, n° 738.

[237] Quatre inscriptions rupestres (GRAJETZKI 2000, 93, III.25, a-d ; DE MORGAN et al. 1894, 17, n° 79 ; 73, n° 45 ; 85, n° 15 ; 87, n° 44) permettent de dater ce personnage du règne de Néferhotep Iᵉʳ. Il y est associé au « père du dieu » Haânkhef, aux princes Sahathor et Sobekhotep (le futur Khânéferrê) et au roi régnant Khâsekhemrê Néferhotep Iᵉʳ. Il apparaît également sur les stèles du sanctuaire d'Héqaib n° 44 et 46 (également en tant que connu du roi), celle du Ouadi el-Houdi n° 25 et deux autres encore à Abydos (PEET et LOAT 1914, 37 (6), fig. 18 ; PEET 1914, 117, fig. 80, pl. 13).

par le vêtement. La tête est massive ; la coiffe lisse est de vaste envergure, plus large que haute. La figure montre une silhouette tassée, certes peu harmonieuse, mais n'est pas pour autant dépourvue de qualité et de soin dans le rendu des volumes et surtout du visage. C'est dans ce dernier que se manifeste tout le soin du sculpteur : si le corps, couvert par le pagne, est réduit à sa plus simple expression, avec un abdomen et des jambes en formes géométriques rondes, des bras tubulaires, des mains rigides et plates, le visage, jovial, dirigé vers le haut, concentre toute l'attention de celui qui la regarde. Ce visage, bien que dépourvu des cernes, sillons et rides de la fin de la XIIᵉ dynastie ou du début de la XIIIᵉ, montre un modelé vigoureux. On pourrait croire à une volonté d'individualisation avec la mâchoire forte, les lèvres charnues qui dessinent un franc sourire, la lèvre inférieure en avant, le menton légèrement prognathe et les joues pleines ; on retrouve cependant le contour allongé du visage du grand intendant Titi, les pommettes basses, le menton prognathe et la statue est en fait profondément empreinte du style de son époque.

On retrouvera les mêmes caractéristiques sur une série d'autres statues – le ventre bombé, le pagne montant jusque sur la poitrine, le visage allongé, dépourvu de sillons mais au modelé très nuancé, les pommettes basses, les joues charnues, les yeux en amandes, les paupières supérieures lourdes, la bouche large, le menton prognathe, le nez droit, les narines écartées, un aspect général lisse et géométrique : le torse d'une statue assise (**Paris E 14216**, fig. 2.9.2e), le gardien de la salle Kemehou (**Le Caire CG 482**), un préposé au trésor (?) (**CG 468**), les têtes de Londres **UC 19625** et **BM EA 64350**, probablement aussi, de moindre qualité, les statues de Sis…âa…khenet (**Le Caire CG 483**) et d'un Sahathor fils d'Ânkhou (**Brooklyn 37.97**).

2.9.3. Statuaire privée et royale : différents styles pour un même règne ?

Aucune statue royale en quartzite ne porte le nom du roi Néferhotep Iᵉʳ et ne peut être comparée à celle du harpiste Tjeni-âa, son contemporain. Il aurait été intéressant de les confronter, puisque cette dernière montre une physionomie très différente de celle des statues du roi en calcaire. Ce serait là un moyen de se rendre compte si deux styles différents sont adoptés pour la statuaire royale et le répertoire privé et si une physionomie particulière est donnée au roi, ou si revanche les dyades de Karnak constituent plutôt des cas particuliers, peut-être réalisés à un moment précis du règne. Il n'est pas impossible que de telles différences soient dues au type statuaire lui-même, les dyades divinisant clairement le souverain (ch. 6.2.9.3), mais il se peut aussi que le matériau, comme nous le verrons avec d'autres exemples, ait influencé considérablement le style. La taille du quartzite requiert un savoir-faire différent et beaucoup plus

de temps que celle du calcaire tendre des dyades de Karnak ; peut-être différents ateliers ou sculpteurs étaient-ils donc concernés.

La statue de Tjeni-âa se rapproche en revanche du torse d'une statue royale en quartzite (**Chicago 8303**, fig. 2.9.3), découvert par Petrie sur le site du temple d'Osiris à Abydos. Son style permet de l'attribuer à la période qui suit les règnes de Khendjer et Marmesha : elle montre des proportions équilibrées, des muscles pectoraux gonflés et soulignés par une ligne courbe incisée, un némès aux ailes très larges (bien que fragmentaire, il en reste assez pour reconstituer son contour), le sommet du crâne bombé, un visage allongé, hexagonal, les traits modelés avec retenue, les arcades sourcilières, les pommettes et le menton saillants, les joues charnues, les lèvres sensibles même si peu détaillées, les commissures légèrement enfoncées, une expression sereine et de grands yeux aux canthi pointus. Marques et sillons ne sont que suggérés par le modelé. On retrouve ce même hexagone formant le contour du visage de Tjeni-âa ; les yeux grands ouverts montrent une forme similaire, la pente du canthus intérieur de la paupière supérieure plus accentuée ; les arcades sourcilières sont tout aussi marquées chez l'un que chez l'autre. Si le pagne de Tjeni-âa recouvre partiellement la poitrine du harpiste, il laisse à découvert le sein gauche, montrant une sorte de bourrelet, un relief accentué qui met en valeur le muscle pectoral ; on retrouve ce même renflement sur la statue de Chicago, bien que le roi y montre un torse ferme. Ces indices incitent à considérer cette statue comme une nouvelle effigie de Néferhotep Iᵉʳ, lequel est bien attesté à Abydos[238], malgré les différences stylistiques qui la séparent des statues du Caire et de Bologne et qui pourraient être dues au matériau. Si, comme la comparaison avec la statue de Tjeni-âa semble l'indiquer, le torse de Chicago est à identifier comme une effigie de Néferhotep Iᵉʳ, nous nous trouvons face à trois portraits du même roi en matériaux différents (calcaire, stéatite/serpentinite, quartzite), montrant des traits dissemblables, malgré des proportions et une qualité d'exécution comparables. La statue en quartzite suivrait ainsi un autre modèle que les statues de Karnak du même souverain. Une autre possibilité serait d'y voir un prédécesseur de Néferhotep Iᵉʳ, Sobekhotep Sekhemrê-séouadjtaouy ou Antef IV. Attesté sous Néferhotep Iᵉʳ, le harpiste Tjeni-âa

[238] RYHOLT 1997, 345, n. 10-14 : un bloc architectural, un vase, deux scarabées-sceaux et deux stèles : Le Caire JE 6307, qui décrit comment le roi ordonna de façonner pour le dieu Osiris une statue fidèle à son aspect authentique, « tel qu'il l'a vu dans les écrits » (cf. *supra*), et JE 32256, qui témoigne également de l'intérêt du roi pour la protection de zones sacrées sur le site d'Abydos, qui menaçaient apparemment d'être envahies par les cimetières (LEAHY 1989).

pourrait avoir rempli ses fonctions et installé sa statue dans le sanctuaire d'Héqaib quelques années avant le règne de ce souverain.

2.10. Sobekhotep Khânéferrê, Khâhoteprê et Khâânkhrê

2.10.1. La statuaire royale

Le frère et successeur de Néferhotep I^{er}, Sobekhotep Khânéferrê, a laissé une dizaine de statues épigraphes :

- **Le Caire JE 37486** et **Paris A 16** (fig. 2.10.1a) : une paire de colosses assis en granit découverts à Tanis mais provenant probablement de Memphis d'après leur proscynème à Ptah d'Ânkhtaouy ;
- **Tanis 1929** (fig. 3.1.31d) : une statue assise grandeur nature en granodiorite mise au jour sur le même site que les deux colosses (l'origine est vraisemblablement la même d'après son proscynème) ;
- **Paris A 17** (fig. 2.10.1b) : statue assise à peu près de mêmes dimensions, en granodiorite, également découverte à Tanis, mais dont l'inscription est adressée à « Hémen dans le château de Snéfrou de Héfat » (c'est-à-dire Moalla, à plus de 800 km au sud de Tanis ; l'absence d'inscription postérieure à Sobekhotep Khânéferrê nous prive de datation pour le transfert de cette statue) ;
- **Khartoum 5228** (fig. 3.2.1.1a) : une statue assise un peu plus grande que nature en granodiorite, découverte dans le temple de Taharqa à Tabo, sur l'île d'Argo ; le proscynème, adressé à Osiris-Ounnéfer, ne fournit guère d'indication sur l'origine de la statue ;
- **Karnak KIU 2526** : une statue assise de dimensions plus modestes, en granodiorite, découverte au nord du temple d'Opet ; l'inscription, fragmentaire, n'a pas conservé de proscynème ;
- **Beyrouth 1953** : une petite statue debout en grauwacke mise au jour à Tell Hizzin, au Liban ; peut-être originaire d'Héliopolis, d'après l'inscription disant le roi « aimé de Rê-Horakhty » ;
- **Alexandrie 211 – CG 421** et **Londres UC 14650** : deux petits sphinx fragmentaires en granit dédiés à Hathor d'Atfia[239] ;

[239] S. Quirke suggère que ces deux sphinx proviennent non d'Atfia/Aphroditopolis, comme l'inscription le laisserait supposer, mais de Licht (QUIRKE 2010, 61-62). Il mentionne à ce sujet la statue de Senousret, maire de Khâ-Senousret (**Durham EG 609**), qui porte, entre autres titres, celui de « chef des prêtres de Hathor, maîtresse d'Atfia, qui réside à Khenemet-sout » (nom de la pyramide de Sésostris I^{er} à Licht, GAUTHIER 1927, 202). Comme le précise S. Quirke,

- **Le Caire JE 38579** (fig. 3.1.9.2a) : la statue de jubilé en grès de Montouhotep II, dédiée par Sésostris II et III et restaurée par Sobekhotep Khânéferrê. Découverte contre la face sud du VII^e pylône de Karnak, qualifiée de « fort laide » par G. Legrain, « son seul intérêt réside dans l'inscription de sept lignes horizontales gravée sur le ventre[240]. » On ne peut reprocher à l'archéologue son jugement sévère ; la statue a semble-t-il été brisée, décapitée et défigurée entre le règne de Sésostris III et celui de Sobekhotep Khânéferrê. Ce dernier fait réparer la statue, fixer la tête au corps par un tenon, insérer un nouveau nez et une nouvelle tête à l'uræus (lesquels manquent à nouveau) et, visiblement, retravailler le visage, qui montre à présent les traits des statues de Sobekhotep Khânéferrê.

La statuaire de Sobekhotep Khânéferrê poursuit le penchant de Néferhotep vers la géométrisation et l'écartement du naturalisme : les flancs forment une courbe lunaire peu naturelle ; les pectoraux, hauts placés, sont parfois encore soulignés par une dépression très prononcée. Mais cette indication de musculature n'est que « théorique » ; le corps s'éloigne de plus en plus de toute volonté de réalisme. Sa représentation s'académise. Certains détails très souvent présents depuis Amenemhat III ont tendance à s'accentuer : la nette délimitation des pectoraux, la dépression ventrale, la courbe des flancs. Le modelé des jambes se découpe en différents plans très nets. Sur les colosses du musée du **Caire** (**JE 37486**) et du Louvre (**Paris A 16**), ces plans sont organisés par le dessin des arêtes vives, à la manière de Marmesha, sans toutefois adopter ses proportions massives. Le visage se schématise lui aussi, perd tout naturalisme. Les yeux sont immenses, cernés par des paupières très lourdes (particulièrement la paupière supérieure). Ces dernières ne suivent plus les lignes subtiles

sans cette adjonction « qui réside à Khenemet-sout », et qui désigne selon toute vraisemblance Licht comme provenance de la statue, on aurait pu croire que la statue avait été installée à Atfia. Ainsi, il apparaît que le culte de divinités régionales pouvait avoir lieu dans des espaces de culte royal, dans des endroits différents de celui auquel la divinité était originellement attachée. Toutefois, dans le cas de la statue du maire Senousret, il est justement précisé que l'Hathor d'Atfia mentionnée est celle-qui-réside-à-Khenemet-sout. Ainsi, si la statue du maire Senousret provient probablement de Licht, il n'y a pas de raison particulière d'y voir également l'origine des deux sphinx de Sobekhotep Khânéferrê, puisque Hathor y est seulement citée comme « maîtresse d'Atfia ». Un sanctuaire à Licht reste une possibilité, mais Atfia demeure une origine probable.

[240] LEGRAIN 1906b, 33.

de la première moitié de la XIII^e dynastie, tout en courbes et sinuosités, mais se résument à deux demi-lunes encadrant un œil en amande. Les oreilles, elles aussi, sont exagérément larges. Les yeux et les oreilles captent toute l'attention du spectateur ; ils remplissent l'essentiel du visage. La bouche est petite, son tracé hésitant, mais ses commissures profondément enfoncées suivent la tradition de la XIII^e dynastie. Les pommettes proéminentes tentent d'accompagner le sourire timide et figé du roi, qui en devient quelque peu grimaçant. Les traits sont plus grossiers, plus rudes que chez Néferhotep I^{er}, la forme du visage plus allongée, le modelé plus accentué (arcades sourcilières, pommettes, joues, menton). La statuaire qui nous est conservée des deux frères montre un changement très net. On différencie en effet sans peine les visages des deux frères – ce qui n'est pourtant pas si courant entre deux successeurs.

Sobekhotep Khâhoteprê n'est quant à lui connu que par une statue agenouillée de petites dimensions (**Berlin ÄM 10645**, fig. 2.10.1c), difficile à comparer avec les monuments imposants de Sobekhotep Khânéferrê. La structure du corps est à peu près la même. Toutefois, la taille modeste de la sculpture (47 cm de hauteur) a poussé le sculpteur à accentuer le modelé du torse et surtout du ventre, qui eût sans doute été plus discret si la statue avait été plus grande. Les muscles des mollets sont tendus, comme ils sont censés l'être dans cette position. Le visage est également très semblable à celui de Sobekhotep Khânéferrê, avec des arcades sourcilières accentuées, de grands yeux en amandes cernés par de lourdes paupières (particulièrement la supérieure), de grandes oreilles, des pommettes saillantes et les commissures des lèvres très enfoncées. L'expression est toutefois plus naturelle, le sourire plus franc, les traits moins ingrats – peut-être est-ce dû en partie au format de la statue, car il faut bien avouer que sans le nom inscrit en hiéroglyphes devant les genoux du roi, on aurait pu aisément l'attribuer au précédent Sobekhotep.

Enfin, Sobekhotep Khâânkhrê, placé par le Canon royal de Turin au début de la XIII^e dynastie, est attesté par une base de statue en granodiorite (**Londres BM EA 69497**) et un reposoir de barque en granit dédié à Min-Horus-le-Puissant, provenant probablement d'Abydos[241] (**Leyde I.C. 13**, fig. 2.10.1d-g). Sur les quatre côtés de ce reposoir, sont sculptées en haut-relief des figures debout en position d'adoration du souverain. Ces figures montrent des proportions maladroites, des membres épais et peu détaillés et un pagne étrangement large. Le némès montre une forme qui rappelle celle de la fin de la XIII^e dynastie ou même de la XVII^e. Pourtant, le Papyrus de Turin place Sobekhotep Khâânkhrê deux règnes avant Hor, ce qui

fait que le « numéro » I ou II est généralement attribué à ce Sobekhotep dans la littérature. Cependant, en dehors même des considérations stylistiques qui poussent à douter de la datation ce reposoir de barque au début de la XIII^e dynastie, la formation du nom du roi en Khâ-[…]-rê est en faveur d'un successeur de Néferhotep I^{er} et Sobekhotep Khânéferrê (les rois de la première moitié de la dynastie montrent des noms en S-[…]-rê, souvent composés, cf. ch. 2.7.1). C'est probablement à ce même souverain qu'il convient d'attribuer la statue en position d'adoration du **Caire CG 42020** (fig. 2.10.2c), dont le style s'inscrit dans la continuité des deux précédents Sobekhotep. Découverte dans la Cachette de Karnak en 1904, elle a été attribuée à Amenemhat III à cause de sa ressemblance avec les statues du même type de ce souverain[242]. La facture est cependant beaucoup moins soignée que chez Amenemhat III ; les proportions sont malhabiles, les muscles pectoraux effacés (alors qu'ils sont très marqués sur les statues d'Amenemhat dans la même position), les bras lourds, le corps empreint de raideur. Le modèle est cependant évident et la statue a probablement fait partie du même ensemble que les statues d'Amenemhat III et de ses successeurs (cf. supra). Le décor du devanteau triangulaire du pagne est réduit au pendant de la ceinture et les plis convergents vers les coins inférieurs sont absents. L'envergure des ailes du némès est plus étroite. Le modelé des jambes, plus simple que sur les statues en position d'adoration d'Amenemhat III, se résume à une arête très nette pour le tibia, caractéristique propre à la XIII^e dynastie. Les traits du visage montrent les mêmes immenses yeux en amandes que Sobekhotep Khânéferrê et Khâhoteprê, cernés de paupières gonflées, l'os frontal massif, les arcades sourcilières profondément marquées, les pommettes saillantes, les joues très charnues, une légère moue sur la bouche, les lèvres peu détaillées, le menton carré un peu prognathe, la figure allongée. Le némès montre la même envergure. On notera également la manière de sculpter les rayures, épaisses et plutôt grossières, alors que jusqu'à Néferhotep I^{er} elles étaient généralement l'objet de beaucoup de soin de la part du sculpteur, finement incisées et généralement organisées par trois (deux étroites pour une large). Il est possible que cette statue soit à associer au fragment de **Londres BM EA 69497**, angle avant-droit d'une base de statue au nom de Sobekhotep Khâânkhrê. L'organisation des hiéroglyphes est identique à celle des statues en position d'adoration d'Amenemhat III (**Le Caire CG 42014** et **42019**) ; l'absence des pieds et du reste du socle empêche de s'en assurer, mais les dimensions du fragment semblent concorder avec celles de la statue **CG 42020** (d'après la comparaison avec les statues d'Amenemhat III)[243].

[241] Dans l'état actuel des connaissances, les monuments dédiés à Min-Horus-Nakht/Min-Horus-le-Puissant semblent tous provenir d'Abydos (OLETTE-PELLETIER 2016).

[242] LEGRAIN 1906a, 12.

[243] Voir SIESSE et CONNOR 2015 pour plus de détails.

Très proche des statues de ces deux Sobekhotep, on notera le torse en granodiorite de **Lyon H 1369** (fig. 2.10.1h), qui présente le même visage ovale aux joues charnues, la bouche petite souriante, peu détaillée, aux commissures enfoncées, le menton légèrement en avant, les yeux en amandes schématiques, entourés de paupières boursouflées et l'os frontal massif. Le némès est abîmé, mais il semble que ses ailes aient suivi un angle aigu, comme sur la statue de Berlin. Le torse est lui aussi très simple, avec une musculature peu marquée. On ne peut préciser la datation de cette statue, mais il faut manifestement la placer dans ce troisième quart de XIIIe dynastie, après Sobekhotep Khânéferrê.

Une autre statue royale appartient à la même époque : **Paris AF 8969** (fig. 2.10.1j). Il s'agit d'une statue assise acéphale en granodiorite, de dimensions moyennes, montrant le roi en costume de heb-sed. De part et d'autre des jambes du souverain s'étendent deux colonnes d'hiéroglyphes dans lesquelles on peut lire qu'il s'agit d'un Sobekhotep Khâ[…]rê, ce qui nous laisse le choix entre trois rois : Sobekhotep Khâ-néfer-rê, Khâ-hetep-rê et Khâ-ânkh-rê. La statue provient de la zone du temple du Moyen Empire à Karnak. Sobekhotep Khânéferrê et Khâânkhrê sont attestés parmi les souverains de la Chambre des Ancêtres de Karnak ; il ne faut pas pour autant exclure Khâhoteprê car il pourrait s'y être trouvé également, plusieurs cartouches de cette « liste » étant en effet manquants. On peut rapprocher la statue de ce Sobekhotep d'une autre, très similaire, de Sobekhotep Merhoteprê, retrouvée également à Karnak (**Le Caire CG 42027**, fig. 2.10.1k-l), qui montre le souverain dans la même position ; les deux monuments en granodiorite montrent les mêmes dimensions, environ 125 cm de hauteur, si bien qu'on est tenté d'y voir une paire. Le cartouche du roi Khâ[…]rê de la statue du Louvre empêche cependant d'y voir le même Sobekhotep Merhoteprê. On note d'ailleurs, toujours sur la statue parisienne, une série de différences : le décolleté du vêtement (plus arrondi), le traitement de l'uraeus (dont la queue forme une double boucle et se termine vers le sommet de la couronne en un tracé sinueux, tandis qu'il est dépourvu de queue sur la statue de Sobekhotep Merhoteprê) et surtout la forme très inhabituelle du sceptre heqa (au lieu de la double courbe traditionnelle qui évoque une crosse de berger, il adopte un angle aigu). En attendant de retrouver la tête de la statue du Louvre, on peut en tout cas proposer d'y voir un proche prédécesseur de Sobekhotep Merhoteprê[244]. La statue de ce dernier aurait ainsi formé une paire avec celle de ce prédécesseur Khâ[…]rê.

Un des deux colosses assis en granit dressés contre la face Nord du VIIe pylône à Karnak (**KIU 2051**, fig. 2.10.1i)[245] pourrait appartenir à cette même période. Il est caractérisé par une silhouette géométrisée, un torse étroit, les flancs très échancrés, des bras exagérément larges, le sommet du crâne arrondi, les ailes du némès larges, le visage rectangulaire et allongé, le menton carré et prognathe, les pommettes marquées, l'ossature des arcades sourcilières massives, la lèvre inférieure tombante. La statue portait lors de sa découverte l'inscription suivante, aujourd'hui partiellement effacée : « Le dieu bon, le fils de Rê Sobekhotep, aimé d'Amon, maître des trônes des Deux Terres. » Plusieurs souverains portent ce nom. Sobekhotep Sekhemrê-séouadjtaouy peut être écarté sans hésitation, car les critères stylistiques que l'on observe ici ne correspondent nullement à ceux de la première moitié de la XIIIe dynastie. Ils se rapprochent en revanche de ceux de Sobekhotep Khânéferrê, tout en allant plus loin encore dans la géométrisation du corps, l'échancrure des flancs et la schématisation des traits du visage. C'est donc un des deux rois Sobekhotep suivants qui apparaissent les plus vraisemblables.

La physionomie de ce colosse rappelle celle d'un sphinx de dimensions modestes, également en granit, usurpé à la Troisième Période intermédiaire (**Le Caire CG 1200**). La structure et les traits du visage, ainsi que la forme du némès sont sensiblement proches – les pommettes sont seulement un peu plus basses et les lèvres légèrement moins boudeuses.

2.10.2. La statuaire privée du troisième « quart » de la XIIIe dynastie

Plusieurs statues de particuliers peuvent être datées de cette phase qui suit Néferhotep Ier. Elles respectent, comme durant la première moitié de la XIIIe dynastie, le modèle et les tendances de la statuaire royale contemporaine et tout porte à croire que les statues des hauts dignitaires proviennent des mêmes ateliers que les statues des Sobekhotep Khâ-[…]rê.

Relevons tout d'abord le « fils royal » Sahathor, frère des souverains Néferhotep Ier et Sobekhotep Khânéferrê, évoqué plus haut pour sa statue **Éléphantine 1988** qui, bien que fragmentaire, répondait aux critères de la statuaire privée du règne de Néferhotep Ier. Au moins deux autres statues du personnage sont attestées (et peut-être même quatre) qui, quant à elles, sont à dater plutôt du règne du second frère, Sobekhotep Khânéferrê. Sahathor est lui-même enregistré comme roi sur le Papyrus de Turin, qui lui accorde un règne de quelques mois. K. Ryholt propose d'y voir un éphémère corégent de Néferhotep Ier [246]. Seuls un cylindre-sceau et une perle le désignent

[244] Même s'il s'agit de Sobekhotep Khâânkhrê, il est probable que ce dernier doive être placé dans la succession directe de Sobekhotep Khâhoteprê et précéder Sobekhotep Merhoteprê.

[245] Le quatrième en partant de la gauche, contre le môle ouest.

[246] Voir entre autres RYHOLT 1997, 73, 191-193.

comme roi, en mentionnant son nom d'intronisation Khâouadjrê[247]. Leur authenticité est toutefois mise en doute et il pourrait s'agir de copies de scarabées « généaologiques paternels » de Néferhotep Ier et Sobekhotep Khânéferrê[248]. La statuaire de ce prince met également en doute l'existence de son règne. Sur sa statuaire datable du règne de Sobekhotep Khânéferrê, il apparaît en tant que « fils royal ». Si Sahathor avait été souvcrain, comme le Papyrus de Turin l'indique, entre Néferhotep Ier et Sobekhotep Khânéferrê, il aurait été désigné comme tel sur lesdites statues. On pourrait suggérer que le Papyrus ait inversé les deux souverains et que Sahathor ait régné après Sobekhotep Khânéferrê, bien qu'il semble, d'après les inscriptions de Sehel et de Philae[249], avoir été son aîné. Il se peut aussi que Sahathor n'ait tout simplement jamais régné ; ce ne serait pas la première inexactitude du Papyrus de Turin[250].

La statue d'**Éléphantine 107** (fig. 2.10.2a) a été mise au jour dans le sanctuaire d'Héqaib ; l'autre, **Éléphantine 1988** (fig. 2.10.2b), découverte en contexte secondaire dans les ruines du kôm, n'a pas d'autre origine vraisemblable dans les environs. Bien que de mêmes type, matériau et dimensions, ces deux statues sont de style très différent et, dans les deux cas, peu soigné. La statue n° 107 montre un corps grossièrement sculpté, le torse à peine modelé, le pagne sans détail, les épaules asymétriques, la tête maladroitement penchée vers la gauche. Elle montre une apparence très différente de celle qu'on retrouve chez les dignitaires de Néferhotep Ier. La statue fragmentaire découverte en 1988, bien que d'un style rudimentaire elle aussi, montre le pagne montant très haut et le ventre proéminent propre aux statues du chapitre précédent. L'absence de buste empêche de pousser plus loin la comparaison, mais une telle différence dans le traitement du corps plaide en faveur de deux sculpteurs différents et, probablement, de deux périodes différentes. Notons que si la statue **Éléphantine 107** porte un proscynème à Satet et Ânouqet, déesses tutélaires d'Éléphantine, en adéquation avec son emplacement dans le sanctuaire

d'Héqaib, l'autre est adressée au dieu « Montou de Médamoud ». Or, si l'on considère l'ensemble des inscriptions répertoriées ici, les divinités invoquées sont généralement celles du lieu de culte dans lequel les statues sont retrouvées : Amon à Karnak, Sobek ou Horus de Shedet dans le Fayoum, Khnoum, Satet ou Ânouqet à Éléphantine, Hathor maîtresse de la Turquoise à Serabit el-Khadim. Seuls les dieux véritablement universels et généralement funéraires (Osiris, Ptah-Sokar, Geb, Anubis) sont mentionnés sur des statues provenant de contextes divers. Aussi, la mention d'une divinité précise, Montou de Médamoud, rarement présente dans les inscriptions statuaires de cette époque, rend-elle étrange sa découverte à Éléphantine. On peut proposer trois explications : soit la statue provient réellement du sanctuaire d'Héqaib, auquel cas il faudrait supposer un lien personnel entre le personnage, le prince Sahathor, et le dieu Montou de Médamoud, soit la statue était effectivement placée originellement à Médamoud et a été déplacée à Éléphantine à une époque ultérieure, pour des raisons inconnues, soit encore une chapelle de « Montou de Médamoud » non attestée par ailleurs existait à Éléphantine. Si les deux statues de Sahathor ont été réalisées pour des sanctuaires éloignés, il se peut qu'elles aient été réalisées dans des ateliers également distincts, ce qui pourrait expliquer leur apparence divergente. La statue d'**Éléphantine 1988** montre les critères stylistiques du règne de Néferhotep Ier, avec ce pagne couvrant la poitrine et un ventre proéminent ; l'autre est en revanche à rapprocher de la statuaire de Sobekhotep Khânéferrê et Khâhoteprê et de celle des dignitaires que nous verrons plus loin (notamment l'Aîné du Portail Horâa) : un torse étroit, presque atrophié, le ventre non plus bombé comme chez les contemporains de Néferhotep I[er,] mais plat. Le pagne est noué non plus sur la poitrine mais juste au-dessus de l'abdomen, comme à la fin de la XIIe dynastie. Le visage est allongé, la bouche est souriante, son contour peu défini. Les joues sont charnues, les yeux en amandes asymétriques et les paupières gonflées.

C'est également à ce prince qu'il faut attribuer au moins une des trois statues grandeur nature en granit qui se tiennent dans le portique de la deuxième cour du temple de Sethy Ier à Qourna. On ne peut guère en tirer d'observations stylistiques, en raison de leur mauvais état. Toutes trois représentent un personnage assis sur un siège à dossier bas, vêtu d'un manteau ou d'un pagne long. L'inscription, fragmentaire, conservée seulement sur la base de la statue **Qourna 1** (fig. 3.1.9.3a), identifie le prince et apprend qu'elle a été érigée sur l'ordre du roi Sobekhotep Khânéferrê – ce qui explique certainement les dimensions si grandes et surtout l'emploi du granit rose, si rare pour la statuaire non royale à cette époque (ch. 5.4). Les signes désignent Sahathor comme « fils du roi », ce qui suggère que ce personnage n'a pas été roi lui-

[247] Londres UC 11571 et Brooklyn 44.123.163 (Dewachter 1984, 196 et Ryholt 1997, 228-229). NB : c'est vraisemblablement Khâouadjrê et non Menouadjrê qu'il faut lire sur ces deux objets, le signe xa adoptant une forme stylisée qu'on retrouve sur plusieurs scarabées de Néferhotep ou Sobekhotep et qui correspond d'ailleurs mieux aux modèles de noms de couronnement adoptés à cette époque (communication personnelle de J. Siesse).

[248] Site Internet du Petrie Museum à propos du cylindre-sceau.

[249] Sehel 105 (PM V, 250; De Morgan 1894, 87, n° 44 ; Ryholt 1997, 346, n° 26) et Philae (PM V, 246 ; De Morgan 1894, 17, n° 79 ; Ryholt 1997, 346, n° 30).

[250] À propos de la fiabilité du Papyrus de Turin, voir notamment Ryholt 1997, 10-33.

même avant Sobekhotep Khânéferrê comme indiqué par le Papyrus de Turin. Or, même si le Papyrus a pu être recopié d'une liste erronée, Sahathor semble bien être mort avant la fin du règne de Sobekhotep, car une stèle du Ouadi Hammamât datée de l'an 9 du règne de Khânéferrê, cite, outre Néferhotep Iᵉʳ justifié, le « père du dieu » Haânkhef (père des deux souverains) justifié, la « mère royale » Kemi justifiée, le « fils royal » Sahathor justifié, ainsi que les « fils royaux » Sobekhotep-Miou, Sobekhotep-Djadja et Haânkhef-Iykhernefret. Seuls les quatre premiers personnages portant l'épithète *mꜢꜤ-ḫrw*, qui suggère qu'il s'agit bien de personnages défunts, dont Sahathor, désigné là aussi non comme roi mais comme « fils royal » [251]. Il ne peut donc avoir régné après Sobekhotep et reste bien, comme le Papyrus de Turin le montre, à la deuxième position dans la fratrie. Plusieurs monuments associent les deux frères Néferhotep et Sobekhotep[252], ce qui a poussé J. Von Beckerath et W.K. Simpson à voir un écartement du pouvoir de Sahathor par Sobekhotep Khânéferrê[253]. Cependant, si Sahathor avait vraiment été éliminé, on imagine mal pourquoi Sobekhotep lui aurait dédié une statue (ou une série de statues) grandeur nature en granit.

Il est enfin possible qu'il y ait eu deux fils royaux du nom de Sahathor : le frère des deux rois, dont le règne aurait pu avoir lieu, et peut-être un fils de Sobekhotep Khânéferrê, raison pour laquelle la statue en granit, dédiée par le souverain, est adressée à un « fils royal », son héritier, et non à son frère, qui aurait dû être désigné comme souverain défunt. Ce pourrait être ce prince, peut-être ce fils, que Sobekhotep Khânéferrê aurait cité dans la stèle du ouadi Hammamât et fait représenter par ces statues exceptionnelles[254].

Les deux autres statues du temple de Séthy Iᵉʳ (**Qourna 2** et **3**, fig. 3.1.9.3b) sont, en raison de leur mauvaise conservation, dépourvues d'inscription, mais elles sont si semblables à la première (format, matériau et type statuaire) qu'elles font de toute évidence partie d'un même ensemble statuaire. On peut proposer d'y voir soit trois statues du même Sahathor, soit trois personnages associés, peut-être différents membres de la famille de Sobekhotep Khânéferrê. Sur une des trois statues seulement

(**Qourna 2**), deux femmes[255] se tiennent debout de part et d'autre des jambes de l'homme, contre la face avant du siège. Les statues ne semblent pas avoir été usurpées. Leur présence dans le temple ramesside pourrait s'expliquer par leur déplacement depuis un temple proche détruit, pourquoi pas un temple des Millions d'Années de Sobekhotep Khânéferrê, dont on ne possède encore aucun vestige archéologique, mais qui est bien attesté par la statue de son vizir Iymérou-Néferkarê (**Paris A 125**). Ce temple, probablement en grande partie en briques crues, pourrait avoir été construit non loin de l'emplacement de celui de Séthy Iᵉʳ, ou même sous ce dernier.

Un témoin mieux conservé du style de la statuaire privée du règne de Sobekhotep Khânéferrê est la statue de l'aîné du portail Horâa (**Richmond 63-29**, fig. 2.10.2e). Elle provient d'une collection privée, mais on peut retracer son origine grâce à son proscynème adressé, entre autres divinités, à Horus de Behedet et surtout à Isi, dont le mastaba à Edfou a été aménagé en sanctuaire au Moyen Empire (ch. 3.1.3.1). Le site a justement livré un naos en calcaire et trois stèles[256]. Le format de la statue correspond précisément à celui de l'intérieur du naos. Deux des stèles permettent de dater l'ensemble de l'an 8 du règne de Sobekhotep Khânéferrê[257]. L'homme porte le même pagne que le « fils royal » Sahathor sur la statue évoquée plus haut : noué non plus sur la poitrine ou juste en dessous comme chez les contemporains de Néferhotep Iᵉʳ, mais sous le sternum. Le ventre a perdu le gonflement extrême des statues du règne précédent, pour devenir presque plat. Le nœud s'est simplifié et a diminué. La silhouette qui en résulte se rapproche ainsi des statues des dignitaires de Sésostris III et Amenemhat III. On ne peut affirmer qu'il s'agit là d'une référence volontaire, mais il y a de toute évidence rupture avec la manière de représenter les dignitaires sous le règne de Néferhotep Iᵉʳ. Les muscles pectoraux sont, comme plus tôt dans la XIIIᵉ dynastie, soulignés d'une double courbe incisée. À la différence de la première moitié de la XIIIᵉ dynastie, les épaules sont ici étroites, la tête d'apparence plus massive et engoncée. Le visage suit les caractéristiques stylistiques des statues de Sobekhotep Khânéferrê et Khâhoteprê, avec d'immenses yeux en amandes asymétriques, des paupières gonflées, des joues charnues, des lèvres peu détaillées et une bouche austère, comme sur la statue royale du **Caire CG 42020** (fig. 2.10.2c), attribuable à Sobekhotep Khâânkhrê.

Le visage de cette dernière montre par ailleurs beaucoup de ressemblance avec celui d'Imeny-Iâtou,

[251] PM VII, 332 ; Ryholt 1997, 229-232 ; Dewachter 1976, doc. B ; Simpson 1969, 154-158 ; Debono 1951, 81-82, pl. 15.

[252] Dewachter 1976, 71.

[253] Von Beckerath 1964, 243-250 ; Simpson 1969, 157.

[254] K. Ryholt met lui-même un bémol à cette hypothèse à cause du nom simple de Sahathor (Ryholt 1997, 229). Les trois autres princes portent des noms doubles (Sobekhotep-Miou, Sobekhotep-Djadja et Haânkhef-Iykhernefret), pratique qui, selon lui, servirait à les différencier de membres aînés de la famille portant le même nom, ce qui serait en faveur d'un seul prince Sahathor, et non de deux homonymes.

[255] Ou petites filles ? Les figures sont si abîmées qu'il est difficile d'identifier si les personnages sont nus ou habillés. Seules les courbes du corps permettent d'y voir des personnages féminins.

[256] Alliot 1935, 19 et 32-33.

[257] De Meulenaere 1971, 64.

grand parmi les Dix de Haute-Égypte, qu'on datera de la même période (**Éléphantine 37**, fig. 2.10.2d). Cette statue en granodiorite de dimensions moyennes était placée dans le sanctuaire d'Héqaib, dans un naos dédié, comme la statue et la table d'offrandes qui devait être placée devant le naos, aux divinités d'Éléphantine[258]. L. Habachi proposait de placer ce personnage au début de la XIIIe dynastie à cause de son nom formé sur la racine « Imeny », qui réfère aux souverains Amenemhat[259] ; D. Franke reprend cette datation et place la statue dans le premier tiers de la dynastie en la rapprochant de celle du héraut du vizir Senousret (**Paris A 48**, fig. 2.10.2f), personnage que l'on peut vraisemblablement associer au vizir Samontou (début XIIIe dynastie)[260]. L'analyse stylistique contredit cependant cette datation. La statue d'Imeny-Iâtou et celle du héraut Senousret présentent certes une certaine raideur et une expression sévère, mais le héraut affiche une sorte de masque en guise de visage, avec des traits figés, sans articulation entre eux, des yeux vides et dépourvus d'expression, ainsi que des lèvres purement géométriques. Les traits d'Imeny-Iâtou s'intègrent mieux dans son visage : les sillons nasolabiaux, les commissures des lèvres et deux rides cernant le menton accompagnent la moue. La statue d'Imeny-Iâtou montre tous les critères qui caractérisent les visages en hexagone allongé de Sobekhotep Khânéferrê et Khâhoteprê : l'os frontal massif, les arcades sourcilières particulièrement marquées, les yeux immenses, les paupières gonflées, les joues charnues, les sillons nasolabiaux profonds, la bouche très éloignée du nez, la lèvre inférieure proéminente et le menton carré. Les rides qui affligent le visage d'Imeny-Iâtou, ainsi que la poitrine lourdement délimitée, semblent manifester davantage l'intention d'indiquer la maturité du personnage qu'une caractéristique stylistique d'un règne. Malgré ces différences, c'est donc de cette époque que l'on datera la statue, plutôt que du début de la XIIIe dynastie. Imeny-Iâtou est probablement l'un des derniers à installer une statue dans le sanctuaire d'Héqaib et le dernier à y installer une « chapelle ». La raideur de la statue est propre à la période dans laquelle elle s'inscrit ; on la retrouve aussi chez les souverains. Les nombreux titres de rang d'Imeny-Iâtou en font un personnage très haut placé et on peut supposer qu'il ait eu accès aux sculpteurs des ateliers royaux, ce que laisse suggérer la similitude entre sa statue et celle du roi **CG 42020**.

Quant au héraut du vizir Senousret, s'il peut être daté grâce à d'autres sources du début de la XIIIe dynastie, sa statue ne répond guère aux critères de qualité de la statuaire royale de cette époque. Il s'agit donc probablement bien là d'une œuvre d'un atelier régional, qui suit le modèle des sculpteurs royaux, mais sans en posséder la maîtrise, ce que suggèrent les imperfections de la sculpture (voir chapitre 7 pour la question des ateliers).

Un autre personnage contemporain de Sobekhotep Khânéferrê, attesté par plusieurs sources[261], dont plusieurs statues, est le vizir Néferkarê-Iymérou. On lui connaît deux statues presque identiques en position de scribe (très rare au Moyen Empire), en granodiorite et d'une hauteur originelle d'environ 55 cm (**Éléphantine 40**, découverte dans le sanctuaire d'Héqaib[262], et **Heidelberg 274**, qui aurait quant à elle été découverte dans la Cachette de Karnak), une statue assise grandeur nature en granodiorite découverte dans le temple d'Amon (**Karnak 1981**) et une statue debout en quartzite, presque grandeur nature, mise au jour dans la « cour du Moyen Empire » à Karnak (**Paris A 125**, fig. 2.10.2g-h). Trois de ces statues proviendraient donc du même temple, signes d'une activité particulière du vizir dans la région thébaine. L'inscription sur le pilier dorsal de la statue parisienne précise qu'elle a été offerte en cadeau de la part du roi pour les travaux que le vizir a réalisés : l'ouverture d'un canal et la construction d'un temple des Millions d'Années (première attestation de ce type de temple, que l'on peut supposer avoir été construit à Karnak ou peut-être, comme proposé plus haut, sur le chemin de procession menant à Deir el-Bahari, à l'emplacement du temple de Séthy Ier à Qourna). Seule cette statue a conservé la tête du

[258] Satet, Khnoum, Ânouqet, le prince Héqaib divinisé et une déesse méconnue, Miket, uniquement attestée dans la région (HABACHI 1969; 1985, 62). Les inscriptions du naos s'adressent également aux divinités funéraires traditionnelles Osiris-Khentyimentiou et Oupouaout seigneur d'Abydos. La statue mentionne aussi Ptah-Sokar et la table d'offrandes Ptah-Sokar-Osiris.

[259] HABACHI 1985, 64.

[260] La stèle du vizir Samontou (Le Caire CG 20102) nomme un héraut du vizir (titre rare) du nom de Senousret (HABACHI 1984, 123). Il est probable que ce personnage soit bien celui de la statue du Louvre A 48 ; le vizir Samontou aurait exercé ses fonctions au début de la XIIIe d. (GRAJETZKI 2000, 19-20 ; FRANKE 1994, n° 526).

[261] Outre les quatre statues dont ce chapitre fait question, une stèle à Karnak une inscription au Ouadi Hammamât et un sceau découvert à Abydos (HABACHI 1981a ; GOYON 1957, 101, n° 87; MARTIN 1971, n° 49 ; GRAJETZKI 2000, 26-27, n° I.29). Deux des statues du vizir (**Paris A 125** et **Heidelberg 274**) sont des présents du souverain Sobekhotep Khânéferrê.

[262] À titre indicatif, on peut proposer de lui attribuer deux têtes de provenance inconnue, stylistiquement datables du règne de Sobekhotep Khânéferrê et dont les dimensions et le matériau concordent avec ceux de la statue d'Éléphantine : **Richmond 51-19-1** ou **Brooklyn 37.394**. Une autre possibilité serait également le fragment de tête de **Boston 14.1597**, mis au jour à Kerma (l'absence du visage empêche dans ce cas l'analyse stylistique, mais les dimensions et le matériau concordent).

vizir. Le visage présente un modelé moins travaillé que sur les statues en granodiorite. On retrouve les yeux en amandes peu naturalistes, asymétriques, les paupières gonflées, le visage allongé, le menton carré et la bouche horizontale aux lèvres peu détaillées. La perruque est très allongée ; ses stries sont largement espacées. Le ventre, très bombé, rappelle celui des statues contemporaines de Néferhotep Ier. Comme les autres statues contemporaines de Sobekhotep Khânéferrê et du règne précédent, la représentation des membres a perdu tout naturalisme : les bras sont tubulaires, le tibia est représenté par une arête très nette, la musculature est effacée.

Les deux statues du vizir en position de scribe (**Heidelberg 274** et **Éléphantine 40**, fig. 2.10.2i-j), presque identiques, laissent entendre qu'elles ont dû être le fruit d'une même commande, bien que destinées à deux temples différents (celui d'Amon à Karnak et celui d'Héqaib à Éléphantine). Un certain nombre de différences empêchent toutefois d'y voir deux œuvres d'un même sculpteur : le bord supérieur du pagne, orné d'un galon frangé sur la statue de Heidelberg, mais lisse sur celle d'Éléphantine, le pouce gauche orienté dans la même direction que le rouleau sur la première, et transversalement sur l'autre, la palette de scribe présente sur le socle de l'une, absente sur l'autre, le pied droit vu profil sur la statue de Heidelberg, de face sur l'autre. Même le traitement des formes diffère : sur la statue de Heidelberg, l'arête du tibia est nette, de même que la jonction entre le plat du pagne et le ventre rebondi ; sur l'autre, les passages entre les plans sont plus flous. La surface semble également plus polie et luisante sur la statue de Heidelberg, ce qui est peut-être dû à la « vie » de celle-ci, exposée à Karnak pendant plusieurs siècles[263], peut-être trouvée en fouilles, puis achetée par des collectionneurs privés avant d'être acquise pour le musée de Heidelberg. Les nombreuses manipulations de cette statue – surtout si elle a été installée dans une cour du temple – ont pu patiner sa surface et modifier son aspect. La statue d'Éléphantine a, quant à elle, disparu sous terre avec le temple qui la contenait quelques décennies seulement après son installation. Malgré ces différences, le modèle commun rend vraisemblable que les deux statues aient été réalisées en même temps, suivant les mêmes recommandations, par des artistes distincts. Ces derniers y ont induit, consciemment ou non, des détails différents, probablement d'importance

mineure. La statue de Heidelberg, installée à Karnak, doit provenir des ateliers royaux, puisque l'inscription la décrit comme un cadeau du souverain. Il n'est pas impossible que le vizir, désireux de répéter l'écho de cette marque de la faveur royale, ait fait réaliser une copie – de qualité plus rude – pour le sanctuaire d'Héqaib, dont l'accès aux statues de particuliers était plus aisé que dans les temples du panthéon officiel (voir ch. 3.3.2.2).

Quelques autres statues sont au nom de personnages que l'on peut dater du règne de Sobekhotep Khânéferrê, mais leur état de fragmentation empêche d'apporter de plus amples observations sur la statuaire privée de l'époque : le grand intendant Nebânkh (**Pittsburgh 4558-3**)[264], le chambellan et contrôleur des troupes Sobekhotep (deux bases de statues en calcaire : Le Caire CG **1246** et **1247**) et la dame Douatnéféret, épouse de Dedousobek-Bebi (base et pieds d'une statuette en granodiorite : **Le Caire JE 52540**). En revanche, une série d'autres pièces, représentant des individus inconnus par ailleurs, peut être datée de cette même période, sur base des critères stylistiques établis dans ce chapitre : la statue d'Iouy (**Paris E 32640**, fig. 2.10.2k), celle du surveillant des conflits et prêtre-lecteur Nebit (**Paris E 14330**, fig. 2.10.2l)[265], celle du gardien de la surveillance-du-jour Renseneb

[263] L. Coulon et E. Jambon émettent des doutes sur la provenance proposée par Ranke (RANKE 1934, 363, n. 5) et généralement admise. (cf. http://www.ifao.egnet.net/bases/cachette/?id=1005). Toutefois, si la statue n'a pas forcément été découverte dans la Cachette et subtilisée lors des fouilles de G. Legrain en 1902, l'inscription qu'elle porte ne laisse aucun doute sur son origine : « Sa Majesté, y est-il dit, l'a fait placer au temple d'Amon-Rê, seigneur des Deux Terres, qui est à la tête de Karnak. »

[264] Ce personnage commence sa carrière comme « connu du roi » sous Néferhotep Ier (cf. *supra*). Il est attesté comme grand intendant sous Sobekhotep Khânéferrê sur une inscription du Ouadi Hammamât (GOYON 1957, 101, n° 87) et sur la stèle du Louvre C 13 (SPALINGER 1980, 96-102, pl. 8). C'est du règne de ce dernier qu'il faut dater la statue de **Pittsburgh 4558-3**, sur laquelle tous ses titres sont énumérés. Seuls le siège, les jambes et les mains sont conservés. La statue ne semble pas avoir montré d'embonpoint, du moins pas au point des statues des dignitaires de Néferhotep Ier.

[265] Cette statue en granodiorite a été découverte dans le sanctuaire d'Isi à Edfou. Il a été proposé d'identifier le dignitaire représenté, Nebit, à un personnage homonyme représenté sur une stèle probablement de même provenance (Varsovie MN 141281 : SZAFRANSKI 1982, 49 ; FRANKE 1984a, n° 290). Cette stèle fait partie d'un ensemble qui permet de reconstituer la généalogie d'une famille sur six générations ; le Nebit de cette stèle devrait dater de la Deuxième Période intermédiaire. M. Marée a cependant montré qu'il doit s'agir de deux individus différents, qui ne partagent en commun que le nom, lui-même courant dans la région à cette époque (MARÉE 2009, 14). Cette statue ne peut donc être prise en compte comme témoin du style de l'extrême fin de la XIIIe ou du début de la XVIe dynastie. Au contraire, les critères stylistiques qu'on y observe correspondent à ceux de Sobekhotep Khânéferrê et ses proches successeurs. Le manque de naturalisme est dû au style de son époque, mais la qualité est tout à fait comparable à celle de la statuaire royale contemporaine.

(**Yverdon 801-436-200**, fig. 2.10.2m)[266], une tête de vizir anonyme colossale (**Chicago AI 1920.261**, fig. 2.10.2n), les statues de **Brooklyn 37.394, Londres BM EA 48036, Londres UC 16886, Richmond 51-19-1** et **Yale YPM 6640** (fig. 2.10.2o). D'autres encore pourraient être attribuées à la même période, bien que témoignant d'un degré de qualité moins élevé : celles du Grand parmi les Dix de Haute-Égypte (Sehetepib)-Senââib (**Boston 14.721** et sans doute aussi **Éléphantine 54**), le « père du dieu » Renseneb (**Ann Arbor 88808**, fig. 2.10.2p) ou le connu du roi Sasobek (**Le Caire CG 405**).

2.11. Sobekhotep Merhoteprê
2.11.1. La statuaire royale

Après le milieu de la XIIIe dynastie et ses quelques longs règnes qui ont livré un nombre important de documents, débute une période que l'on connaît mal, caractérisée par une succession apparemment rapide des souverains. Plusieurs noms de rois sont attestés, mais on ne relève que peu de vestiges d'eux. La chronologie est elle aussi problématique : la durée des règnes est souvent hypothétique, de même que l'ordre de succession. Il est difficile, dans ces conditions, de définir une évolution stylistique sûre de la statuaire, règne par règne. Seule la succession des premiers souverains de cette période, Sobekhotep Merhoteprê, Néferhotep II Mersekhemrê et Sobekhotep Merkaourê, semble établie. Le règne de Sobekhotep Merhoteprê correspond probablement à la période où un pouvoir rival se manifeste dans le Delta. Son prédécesseur Ay est le dernier monarque de la XIIIe dynastie à être documenté à la fois en Haute et en Basse-Égypte. À partir de Sobekhotep Merhoteprê et jusqu'à la fin de la dynastie, les rois égyptiens ne témoignent plus de leur présence que par de rares monuments dans le sud, tandis que le nord (au moins le Delta oriental) est peut-être déjà sous la domination des souverains de la XIVe dynastie, d'origine asiatique[267].

Le règne de Sobekhotep Merhoteprê marque

également un changement stylistique dans la statuaire. Ce roi nous est connu par deux statues (**Le Caire CG 42027** et **JE 39258**) et probablement une troisième (**CG 42028**), toutes trois découvertes dans la Cachette de Karnak. La première a été évoquée plus haut : il s'agit d'une statue montrant le souverain vêtu d'un manteau de heb-sed, dont les dimensions suggèrent qu'elle formait à Karnak une paire avec celle d'un de ses prédécesseurs, Sobekhotep Khâ[...]rê (**Paris AF 8969**). Sa tête, ronde et volumineuse, tranche avec ses épaules raides, dépourvues de musculature. Les clavicules sont clairement indiquées, détail rarement mis autant en évidence, même lorsque la perruque ou la couronne laisse cette zone découverte. Le visage est plus rond que sous Sobekhotep Khânéferrê et Khâhoteprê. On retrouve comme chez ces derniers l'absence de rides et de plis, les sillons nasolabiaux et les cernes n'étant que suggérés par le modelé. La bouche est petite, le sourire esquissé, les lèvres modelées plus que dessinées – leur contour est imprécis. Le menton est petit est légèrement en retrait. Les jambes offrent un dessin peu naturaliste, apparemment nouveau. L'arête des tibias, au lieu de se poursuivre verticalement depuis le bas jusqu'à la rotule, s'incurve vers le côté intérieur des genoux. Les genoux, volumineux, arrondis au sommet, sont soulignés par une arête horizontale qui se poursuit jusqu'à la cuisse. Les mollets, très charnus, se touchent presque l'un l'autre.

On retrouve ces mêmes jambes massives, aux genoux ronds et osseux et aux mollets musclés, sur la statue fragmentaire **CG 42028**. Sur cette dernière, le nom, abîmé, ne laisse visible que Sobekhotep Mer[...]rê, qui pourrait désigner aussi bien Merhoteprê que Merkaourê. Seules quelques années séparent probablement les deux règnes et on sait peu de choses de l'un comme de l'autre, aussi la distinction n'est-elle pas primordiale. Il semble pourtant que la comparaison avec la statuaire des deux Sobekhotep soit plutôt en faveur de Merhoteprê : les deux statues conservées de Sobekhotep Merkaourê (Le Caire JE᾿ 43599 et Paris A 121, cf. infra), également découvertes à Karnak, montrent des genoux plus maigres et allongés. Le répertoire statuaire de cette période est trop restreint pour pouvoir est trop restreint pour y voir un critère de datation catégorique : il s'agit seulement d'une probabilité.

La petite statue en grauwacke du **Caire JE 39258** montre à nouveau des jambes massives, aux tibias nets et aux genoux très détaillé. La position debout du souverain permet d'analyser les proportions du corps (en grande partie dissimulé par le manteau de heb-sed sur la statue CG 42027). La taille est haute et étroite, tendance qui se poursuivra en s'accentuant jusqu'à la XVIIe dynastie. De ce fait, les hanches paraissent plus larges que le torse. Le pagne plissé est allongé, la ceinture épaisse. Les muscles pectoraux, très hauts, sont, comme durant la première partie de

[266] Lequel, si son visage montre des traits qui se rapprochent davantage de Sobekhotep Khânéferrê et ses successeurs, montre encore un ventre démesurément gonflé, semblable à celui des contemporains de Néferhotep Ier. Il semble que cet embonpoint soit particulièrement lié au type statuaire assis en tailleur.

[267] Les chercheurs s'accordent sur l'origine asiatique, peut-être cananéenne, de la XIVe dynastie, en s'appuyant sur Manéthon et surtout sur les noms de ses souverains (par ailleurs très peu attestés par les sources contemporaines), qui ont une consonance bien plus sémitique qu'égyptienne; cependant, on ignore à quel moment elle entre en concurrence avec la XIIIe dynastie. Il semblerait qu'à partir d'environ 1680 av. J.-C. au moins, le Delta ait été au moins partiellement occupé et gouverné par ces princes étrangers, précédant d'une cinquantaine d'années les Hyksôs (voir chapitre introductif).

la XIIIe dynastie, soulignés d'une ligne continue. À partir de ce règne et jusqu'à la fin de la Deuxième Période intermédiaire, le torse montre des proportions réduites, tandis que l'accent est porté sur la moitié inférieure du corps, plus massive, plus allongée et plus détaillée.

2.11.2. La statuaire privée des environs du règne de Sobekhotep Merhoteprê

Trois statues de particuliers peuvent être attribuées à cette période : deux du héraut à Thèbes Sobekemsaf (**Vienne ÄOS 5801** et **Berlin ÄM 2285**) et une du « capable de bras » Sobekemheb (**Khartoum 31**).

Le héraut à Thèbes Sobekemsaf, fils du « scribe en chef du vizir » Dedousobek Bebi et de la dame Douatnéferet, est daté par D. Franke de la période suivant le règne de Sobekhotep Khânéferrê[268]. Le héraut apparaît sur deux stèles (Louvre C 13 et Le Caire CG 20763) et deux statues (**Vienne ÄOS 5801** et **Berlin ÄM 2285**, fig. 2.11.2a-b). La stèle du Louvre représente la sœur de Sobekemsaf, une reine du nom de Noubkhâes, « Grande Épouse Royale ». Le souverain dont elle est l'épouse n'est pas identifié, mais la stèle cite plusieurs personnes attestées par d'autres sources, dont le père de la reine et de Sobekemsaf, le scribe en chef du vizir Dedousobek-Bebi, qui est attesté en l'an 6 du règne de Sobekhotep Khânéferrê[269]. On y retrouve aussi l'oncle de la reine, le grand intendant Nebânkh, contemporain de Néferhotep Ier et de Sobekhotep Khânéferrê (cf. supra). On peut donc supposer que Noubkhâes ait été la « Grande Épouse Royale » d'un des successeurs de Sobekhotep Khânéferrê : Sobekhotep Khâhoteprê, Sobekhotep Khâânkhrê, Ini, Ay ou Sobekhotep Merhoteprê. Les visages d'Ini et d'Ay nous sont inconnus, mais les traits officiels de Sobekhotep Merhoteprê se rapprochent fortement de ceux de la statue de Sobekemsaf, le frère de Noubkhâes. La statue en granodiorite de **Vienne ÄOS 5801**, à peu près grandeur nature, représente Sobekemsaf debout, les bras tendus le long du corps, vêtu d'un pagne empesé qui lui donne un ventre proéminent. Notons la position des bras, très inhabituelle pour un dignitaire : jusque là, depuis le début du Moyen Empire tardif, l'homme debout est généralement représenté les bras étendus sur le devant du corps, tandis que les femmes et les enfants tendent les bras le long du corps, les mains à plat le long des cuisses. À la XVIIe dynastie, comme on le verra plus loin, cette gestuelle est généralisée et adoptée par tous, hommes et femmes. Il s'agit donc ici d'une des premières attestations d'un tel geste pour une statue de dignitaire. Le

héraut Sobekemsaf se situe visiblement à un moment charnière, où les pratiques changent et où l'on quitte progressivement le Moyen Empire pour la Deuxième Période intermédiaire.

L'autre statue du même personnage, **Berlin ÄM 2285**, de format plus modeste, montre le héraut assis en tailleur, les mains à plat sur les cuisses. Il porte cette fois un pagne identique à celui que l'on retrouve sur certaines statues contemporaines de Sésostris II et III, noué sur le bas-ventre, laissant les jambes apparentes, mais se terminant par une languette sur le pan gauche, qui tombe sur le tibia[270]. La taille particulièrement haute et étroite caractérise désormais la statuaire de la Deuxième Période intermédiaire. La comparaison entre les deux statues montre bien qu'une taille étroite et un ventre plat ou un embonpoint extrême ne sont pas le reflet de la physionomie véritable du personnage représenté. Il se peut que ce ventre proéminent ne soit en vérité que le reflet d'une « mode » vestimentaire, obtenue par un pagne empesé.

Un autre personnage a laissé une statue que nous proposerons d'attribuer au même règne : le « capable de bras » Sobekemheb (**Khartoum 31**). Ce dignitaire est attesté par les stèles de son fils Dedousobek (Bouhen 1708 et Leipzig 3616), qui permettent de le dater au plus tôt du dernier tiers de la XIIIe dynastie, datation tardive confirmée par la graphie de la formule d'offrandes sur la statue ($n(i)$-$sw.t$ di htp au lieu de $n(i)$-$sw.t$ htp di)[271]. Une série de traits fait référence à la XIIe dynastie, éléments qui le rapprochent particulièrement de Sobekhotep Merhoteprê et du héraut Sobekemsaf. L'homme porte le même pagne archaïsant que Sobekemsaf sur sa statue de Berlin. La perruque fait également référence à l'époque de Sésostris II et III : les retombées pointues sur les clavicules suivent la forme haute et rigide du début du Moyen Empire tardif et les stries serrées imitent les nattes et boucles finement sculptées des coiffures de cette époque. Les sourcils en relief sont un autre retour manifeste au style de la fin de la XIIe dynastie. Les muscles pectoraux, très hauts et soulignés d'une incision continue, ainsi que la taille haute et étroite, les jambes au modelé contrasté, les tibias à l'arête nette et les genoux détaillés sont néanmoins des indices en faveur d'une datation tardive.

En définitive, d'après les statues conservées, on observe dans la ronde-bosse de l'époque de Sobekhotep Merhoteprê les signes d'un retour stylistique vers le début du Moyen Empire tardif. L'inspiration des statues des règnes de Sésostris II et III est manifeste. On note en même temps ces nouveaux critères pour représenter le corps, qui perdureront tout au long de

[268] FRANKE 1984a, n° 563.

[269] Ouadi el-Houdi : inscription n° 25, an 6 de Sobekhotep Khânéferrê (FRANKE 1984a, n° 765). Pour la généalogie de la reine Noubkhâes, voir SPALINGER 1980 ; RYHOLT 1997, 239-242.

[270] Statues du grand intendant Antefiqer (**Londres UC 14638**), du chef des prêtres d'Horus de Shedet Imeny (**Copenhague ÆIN 88**), la statue de **Londres BM EA 2308**, et celles des **Coll. Jongeryck** et **Serres 1950**.

[271] SIESSE 2018.

la Deuxième Période intermédiaire : des jambes à l'aspect puissant, au modelé très stylisé, ainsi qu'un torse étroit et une taille haute et fine.

2.12. Néferhotep II, Sobekhotep Merkaourê, Montouhotep V, Sésostris IV

2.12.1. La statuaire royale de la fin de la XIIIe dynastie

D'après les études les plus récentes sur l'histoire politique de cette période, on peut placer les souverains suivants dans la dernière phase de la XIIIe dynastie (d'une durée encore mal déterminée) : Néferhotep II Mersekhemrê, Sobekhotep Merkaourê, Ini Mershepsesrê, Montouhotep V Merânkhrê, Sésostris IV Seneferibrê, Dédoumès Ier Djedheteprê et probablement encore quelques autres plus ou moins hypothétiques. Dans l'état actuel des connaissances, il convient de considérer ces souverains comme formant un même ensemble, car leur position exacte au sein de la succession n'est pas assurée, même si l'analyse stylistique semble coïncider avec cet ordre[272] et que l'on puisse réunir en un style cohérent les statues de Néferhotep II, Sobekhotep Merkaourê et Montouhotep V, tandis que la statuaire de Sésostris IV se rapproche clairement des caractéristiques de la dynastie suivante.

Néferhotep II est connu par deux statues assises de format moyen (**Le Caire CG 42023** (fig. 2.12.1a) et **CG 42024**, 63 et 64 cm de hauteur). Les pectoraux sont soulignés par une ligne continue. La taille est, comme chez Sobekhotep Merhoteprê, haute et étroite. Le visage ne manque pas de force : on retrouve la lèvre inférieure légèrement en avant des rois précédents, les yeux en amandes, les paupières supérieures lourdes. Ici, cependant, les joues sont moins charnues, les arcades sourcilières moins prononcées. C'est le nez qui, proéminent, attire tout d'abord l'attention dans ce visage par ailleurs équilibré – il est cependant difficile de le comparer avec le nez des autres rois, cet appendice étant si souvent brisé sur leurs monuments statuaires. Les commissures ne sont plus marquées comme durant la première moitié de la XIIIe dynastie, mais se terminent en pointe et sont peu expressives. Le contour des lèvres est à nouveau plus dessiné – caractéristique qu'on retrouvera tout au long de la Deuxième Période intermédiaire, puis au Nouvel Empire. Le visage est impassible. Il s'agit en quelque sorte d'une version apaisée de la physionomie de Sobekhotep Khânéferrê et Khâhoteprê.

La physionomie très similaire observable sur la tête colossale du musée du Caire **CG 42025** (fig. 2.12.1b) pousse à l'identifier comme une autre effigie de Néferhotep II : un visage ovale, des pommettes hautes mais non plus proéminentes, les yeux en amandes surmontés de lourdes paupières, les sourcils arqués,

les arcades sourcilières modelées sans excès, la bouche large et sérieuse, la lèvre inférieure tombante. Comme G. Legrain, on remarquera la hauteur et la forte échancrure de la couronne, similaire à celle de la statue de Sésostris IV, un proche successeur de Néferhotep II[273]. Il faut enfin noter la barbe fortement portée vers l'avant, finement striée, très large et évasée, semblable à celle des deux statues de Néferhotep II, ainsi que la jugulaire débordant largement sur le menton et recouvrant largement les joues.

Sobekhotep Merkaourê est attesté par au moins une paire de statues assises en granit grandeur nature, découverte à Karnak (**Paris A 121** et **Le Caire JE 43599**, fig. 2.12.1c-d). Elles montrent un corps similaire à celui de Néferhotep II, aux genoux longs et maigres surmontant des mollets très musculeux, à l'arête des tibias nettement indiquée, à la taille étroite et aux muscles pectoraux hauts, soulignés par une ligne continue. La ceinture du pagne est large et lisse. Sur la statue du Caire, deux figures debout sont conservées, debout contre la face antérieure du siège, de part et d'autre de ses jambes : les « fils royaux » Bebi et Sobekhotep. Ces figures rudimentaires en haut-relief montrent les jeunes princes nus, l'index de la main droite porté à la bouche et la mèche de l'enfance sur le côté droit du crâne – soit indication de leur jeune âge, soit plutôt signes de leur rapport familial avec le souverain[274]. Le(s) sculpteur(s) a/ont accordé beaucoup moins de soin à leur réalisation qu'à la figure du roi : asymétriques, elles offrent au regard une tête rentrée dans des épaules trop hautes, un torse long, des bras rigides, des mains très grandes, des yeux à peine sculptés, sortes de fentes surmontées de paupières supérieures lourdes plus suggérées que véritablement modelées. Ces caractéristiques rappellent la dyade de **Turin S. 1219/1** (fig. 2.12.1e-f), qui pourrait être attribuée à la même période et permettre de dater toute une série de statues de particuliers que nous verrons plus loin, de la transition entre XIIIe et XVIIe dynastie.

Si les deux statues de Karnak de Sobekhotep Merkaourê sont acéphales, le buste de **Budapest 51.2049** (fig. 2.12.1g) permet peut-être de donner un visage à ce souverain et de compléter l'évolution du portrait royal entre Néferhotep II et Montouhotep V. Ce fragment sans provenance peut être assigné à la fin de la XIIIe dynastie grâce à une série de critères stylistiques, notamment les pectoraux très hauts et soulignés de la ligne continue incisée[275]. L'uræus ne dessine pas ici avec sa queue la double courbe en S caractéristique du Moyen Empire tardif, mais

[272] Basé sur les recherches de J. VON BECKERATH, K. RYHOLT, et J. SIESSE (cf. chapitre 1).

[273] LEGRAIN 1906a, 15. Cf. **Le Caire CG 42026**.

[274] Ces princes portent le titre de *s3b r Nḫn* (« Bouches de Nekhen »), titre administratif de rang moyen, mais qui pourrait avoir ici une signification honorifique (RYHOLT 1997, 236, n. 837; FRANKE 1984b).

[275] CONNOR 2009.

exécute un tour complet à l'avant du crâne avant de se diriger vers son sommet. Cette forme, bien que peu courante, apparaît sur un des colosses de Sobekhotep Khânéferrê (**Paris A 16**). Les traits du visage sont expressifs mais n'ont pas la finesse des statues de la première moitié de la XIII^e dynastie. Le traitement de la surface, laissée un peu rugueuse, l'os frontal massif, les arcades sourcilières marquées, les paupières supérieures lourdes, les yeux en amandes asymétriques, les joues charnues et allongées plaident en faveur d'une datation postérieure à Sobekhotep Khânéferrê, mais encore empreinte du modèle de ce souverain. Enfin et surtout, le némès aux rayures épaisses présente des proportions particulières, avec des ailes courtes et des pans obliques orientés vers le milieu de la statue, l'ensemble formant un hexagone régulier qui répond à celui du visage. De telles proportions correspondent précisément à celles que l'on retrouve chez Néferhotep II (cf. supra) et Montouhotep V (cf. infra). Ce buste pourrait être associé à la partie inférieure d'une statue agenouillée, **Berlin ÄM 34395**, au nom d'un roi Sobekhotep (le second cartouche n'est pas conservé). Le matériau est identique ; les dimensions et le traitement de la surface coïncident, bien qu'un vide au niveau du sternum empêche de s'assurer de la validité de ce raccord. La taille est étroite, surtout en comparaison avec les jambes massives, ce qui concorde avec le style de l'époque. Si les deux fragments appartiennent bien à la même statue, celle-ci désigne un Sobekhotep de la fin de la XIII^e dynastie, proche, d'après le traitement du corps, de Néferhotep II ou Sobekhotep Merkaourê. C'est à ce dernier qu'on proposera de l'attribuer[276].

De la même période date vraisemblablement une tête d'une collection privée, actuellement en prêt au musée de **Houston** (fig. 2.12.1h). Le souverain y porte une couronne amonienne, dont seul le mortier est conservé, couronne qui fait peut-être référence aux souverains de la fin de la XII^e ou du début de la XIII^e dynastie[277]. Le personnage présente la même surface rugueuse, des yeux en amandes à peine sculptés – à la manière des fils de Sobekhotep Merkaourê –, des paupières supérieures lourdes, des arcades sourcilières proéminentes, des joues charnues, un menton prognathe, ainsi que le sourire amusé du buste de Budapest. L'uræus, à peine dégrossi, se dresse sur un mortier très évasé, semblable à celui de la tête attribuée à Néferhotep II (**Le Caire CG 42025**) ou à celui de Sésostris IV (**Le Caire CG 42026**).

Les deux rois suivants, Montouhotep V Merânkhrê et Sésostris IV Seneferibrê, sont placés arbitrairement l'un après l'autre mais on ignore lequel a précédé l'autre. Deux statuettes portent le nom de Montouhotep V Merânkhrê : **Le Caire CG 42021** et **Londres BM EA 65429**. Le corps de la première présente les mêmes caractéristiques que les statues de Néferhotep II, avec des muscles pectoraux très hauts, soulignés d'une ligne formant une courbe convexe particulièrement prononcée. La taille est haute et svelte, les genoux détaillés, les mollets musclés, le tibia indiqué par une arête très nette. La statuette debout de **Londres BM EA 65429** (fig. 2.12.1i) montre une anatomie allongée, des épaules hautes, un torse et une taille étroits, des hanches larges. Les pectoraux sont toujours indiqués avec autant de netteté. On retrouve une silhouette similaire chez Sésostris IV (cf. infra). La tête est engoncée dans ce corps, comme si le souverain haussait les épaules. Les jambes sont en revanche l'objet d'un modelé très soigné : genoux, mollet et tibia sont sculptés avec simplicité et exactitude anatomique.

Une troisième statuette appartient sans doute au même souverain ou à un de ses proches successeurs ou prédécesseurs (lesquels ne manquent pas, mais ne sont guère plus que des noms) : **Coll. Jacquet**. Cette petite statue en granodiorite a été comparée dans le catalogue de vente à la pièce précédente, à juste titre car les deux petits rois présentent en effet les mêmes caractéristiques stylistiques : le visage délicatement sculpté, la bouche petite et fine, les yeux fendus en amandes, les paupières supérieures gonflées, les arcades sourcilières saillantes, le nez aquilin, le menton fuyant, les joues pleines et les oreilles haut placées. La musculature du torse et des bras, modelée avec précision, est analogue à celle des deux statuettes précédentes. Le némès obéit aux proportions observées sur le buste de Budapest, avec des ailes larges mais courtes, des pans non plus verticaux mais convergents, de même que des rayures convergeant vers le centre du visage. Les stries sur les pans de la coiffe sont bordées sur le côté intérieur d'une bande verticale. La seule différence entre les deux pièces est l'uræus : si le capuchon montre la même forme épaisse d'où sort une tête à peine dégrossie, la queue dessine sur la statue du British Museum la double courbe en S caractéristique du Moyen Empire tardif, tandis que celle du buste de la collection Jacquet présente une série de zigzags, à la manière des uræi du début du Moyen Empire. Il ne s'agit pas d'un élément suffisant pour mettre en doute l'authenticité de la pièce. On retrouve la même particularité sur une tête en grauwacke du musée de **Manchester 10912**, à peu près contemporaine d'après les mêmes arguments stylistiques (fig. 2.12.1j).

Quant à Sésostris IV, il est connu par un colosse qui devait dépasser trois mètres de haut (**Le Caire CG 42026**, fig. 2.12.1k-l). Le roi est représenté avec un torse étroit, la taille haute et fine, des épaules très hautes et carrées d'où pendent des bras disproportionnellement

[276] Une autre possibilité serait Sobekhotep Sekhemrê-séousertaouy, à la XVI^e dynastie.

[277] Voir les statues du **Caire TR 13/4/22/9** et **Philadelphie E 6623**, le relief de Hawara évoqué précédemment, ainsi que le coffret au nom d'Amenemhat IV de New York MMA 26.7.1438.

fins. La tête, proéminente, juchée sur un cou massif, semble presque avoir été rapportée sur un corps qui n'est pas le sien. Il en est de même pour les jambes, extrêmement imposantes (la largeur de chacune des cuisses est presque équivalente à celle de la taille). L'ossature et la musculature des jambes offrent par ailleurs un motif exceptionnel : le sculpteur a entouré le genou de lignes et de plis (muscles, tendons ?) très marqués, qui attirent le regard sur la puissance massive des membres inférieures du souverain. Le visage est amène, les lèvres très dessinées, presque souriantes, la lèvre inférieure légèrement en avant, les pommettes relevées, le nez fin. On retrouve les arcades sourcilières arquées de Néferhotep II, ainsi que ses yeux en amandes surmontés de lourdes paupières – les yeux sont cependant ici plus grands. Notons une particularité : les sourcils rehaussés d'un trait de fard nettement délimité, suivant un arc de cercle qui annonce déjà la XVIII^e dynastie et qui confère à la physionomie un peu de la sérénité qui, autrement, manquerait à ce visage. Des restes de couleur indiquent que les lèvres étaient peintes en rouge et le bandeau frontal et la jugulaire en jaune. On retrouve encore, bien que très endommagée, l'épaisse barbe trapézoïdale aux fines stries horizontales de Néferhotep II.

Si rien, dans la physionomie du souverain, ne rappelle son homonyme Sésostris III, la référence à ce souverain transparaît néanmoins dans le choix des dimensions et du type statuaire, identiques à la paire de colosses du roi de la XII^e dynastie découverte à Karnak (**Le Caire CG 42011** et **42012**). Leur provenance commune laisse entendre que ce groupe de colosses devait se dresser devant un même portail monumental au Moyen Empire. Comme nous l'observerons plus loin avec les sphinx en quartzite d'Héliopolis, le groupe des statues en position d'adoration en granodiorite de Karnak, les colosses jubilaires d'Abydos, les statues de heb-sed de Sobekhotep Merhoteprê et Sobekhotep Khâ[…]rê) et les colosses assis du VII^e pylône de Karnak, les souverains du Moyen Empire tardif ont fréquemment complété les ensembles statuaires de leurs prédécesseurs.

2.12.2. La statuaire privée de la fin de la XIII^e dynastie

Très peu de statues de particuliers peuvent être datées avec certitude de la fin de la XIII^e dynastie. Si la statuaire du milieu de la XIII^e dynastie et celle de la Deuxième Période intermédiaire proprement dite sont relativement clairement différenciables, la transition entre les deux phases est plus difficile à définir. Il semble que le type de statues propre à la Deuxième Période intermédiaire (cf. infra) ait déjà commencé à être produit à la fin du Moyen Empire. Étant donné que la reconstruction de la suite chronologique des événements de cette période de transition est encore très imprécise, il ne faut pas nécessairement y voir un

arrêt brutal de la production pour les dignitaires, mais peut-être un changement de production, plus modeste, pour des raisons sans doute économiques. On ignore le nombre exact et la durée précise des règnes de la fin de la XIII^e dynastie, très mal documentée. Il n'est pas impossible que la XVI^e dynastie ait été contemporaine et rivale de cette dernière, dans le sud du pays. Si c'est le cas, l'impact est évident sur la situation économique (y compris l'accès aux carrières). Si les deux dynasties sont partiellement concommitantes, la durée de cette phase peut aussi avoir été moins longue qu'il n'y paraît, ce qui contribuerait à expliquer l'apparente pauvreté du répertoire.

D'après la documentation disponible, la statuaire de grandes dimensions en matériaux durs, devenue rare pour le souverain lui-même, cesse d'être produite pour les particuliers. On en relève encore quelques-unes, datables de cette période seulement par comparaison avec la statuaire royale, notamment la statue en granodiorite d'une cinquantaine de centimètres de haut de l'Aîné du Portail Néferhotep (**Baltimore 22.214**) et celle, dans le même matériau et à peine plus grande, du député du trésorier Khâkhéperrê-seneb (**Vienne ÄOS 5915**). La statue de Baltimore montre un homme assis, vêtu du pagne long noué sous la poitrine ; la languette terminant la bordure supérieure du pan droit est particulièrement étirée, suivant la tendance observée dans la deuxième moitié de la XIII^e dynastie. Les mains grandes, larges et plates, le torse étroit et les pectoraux soulignés d'une double courbe incisée rappellent les statues de Néferhotep II. Le cou est presque inexistant, le visage arrondi, les traits davantage modelés que ciselés, la bouche figurée par une incision entre deux renflements symbolisant les lèvres, la base du nez ronde et épaisse, les joues pleines, les yeux asymétriques, au contour imprécis, cavités entourées de paupières épaisses. Toutes ces caractéristiques rapprochent la statue de celles de Néferhotep II et de Montouhotep V. Notons que le titre du personnage (aîné du portail) est particulièrement courant à la Deuxième Période intermédiaire (cf. supra). Le proscynème de la statue est adressé à un roi, ce qui laisse penser que la statue devait être installée dans le temple funéraire de ce souverain ou à proximité. La lecture des signes, malaisée, laisse planer un doute sur l'identification de ce souverain : Nebhepetrê (Montouhotep II) ou Khânéferrê (Sobekhotep Khânéferrê). La statue pourrait donc provenir soit du temple de Deir el-Bahari (d'autres exemples sont attestés), soit du temple des Millions d'Années de Sobekhotep Khânéferrê, vraisemblablement à Thèbes (ch. 3.1.9.3).

La statue du député du trésorier Khâkhéperrê-seneb (**Vienne ÄOS 5915**, fig. 2.12.2a) est probablement à dater de ce même dernier quart de XIII^e dynastie. Le personnage n'est connu jusqu'à présent par aucune autre source et seule la stylistique permet de le

situer à cette époque. L'homme, vêtu du pagne long traditionnel noué sous la poitrine, est assis en tailleur, ses mains démesurément grandes sur les genoux, paumes ouvertes vers le ciel. Les tétons sont nettement indiqués ; les pectoraux sont particulièrement haut placés et soulignés de cette même incision sinueuse que l'on retrouve sur les statues de Néferhotep II et sur le buste de Budapest. Les dimensions de la cassure semblent correspondre à celles d'une tête conservée au Walters Art Museum (**Baltimore 22.421**). Si la jonction s'avère correcte, le style concordera également avec les représentations de Néferhotep II et de ses successeurs. L'inscription précise que la statue a été donnée en signe de récompense par le roi, ce qui permet d'expliquer les dimensions et le matériau employé pour elle, devenus exceptionnels pour un particulier à cette époque, d'après le répertoire qui nous est parvenu.

Cette statue montre des parallèles très marqués avec une autre pièce en granodiorite, hélas anépigraphe, à peu près de même format et de même style, découverte à Kerma : **Boston 14.723**, qui constituerait une des statues les plus tardives retrouvées dans les tumuli des souverains kouchites.

Le reste du répertoire statuaire privé de la fin de la XIIIe dynastie semble être en général de modestes dimensions. Plusieurs statues peuvent être datées de cette période grâce à leurs liens avec le vizir Ibiâou, lui-même attesté à un stade antérieur de sa carrière sous le souverain du même nom, donc à la fin de la XIIIe dynastie[278] : deux proviennent du sanctuaire d'Héqaib (**Éléphantine 41** et **42**) ; une troisième a été donnée par le roi pour être placée, d'après son inscription, dans le temple d'Osiris à Abydos (**Bologne KS 1839**). Deux niveaux d'exécution très différents sont ici visibles : les deux statues en grauwacke (**Bologne KS 1839** et **Éléphantine 41**, fig. 2.12.2b-c) témoignent d'une grande finesse dans le polissage de la surface et le rendu des détails (doigts, ongles, vêtement, hiéroglyphes), tandis que celle en granodiorite montre un traitement beaucoup plus malhabile et grossier, une silhouette pataude et une surface à peine polie. Le

point commun entre les deux statues d'Éléphantine, malgré cette différence de qualité apparemment due au matériau, est la taille des mains, démesurément grandes, caractéristique propre à cette période.

Il ne peut être certain que la statue en grauwacke de la Bouche de Nekhen Ibiâou, découverte à Karnak (**Le Caire JE 43927**), représente bien le même personnage que le vizir du même nom à un autre stade de sa carrière[279]. Néanmoins, le titre et le nom de ce personnage sont caractéristiques de cette période[280]. Nous retrouvons aussi un corps quelque peu raide, la poitrine étroite, les pectoraux hauts et soulignés de l'incision sinueuse, les tétons nettement indiqués, le pagne long dont la languette du pan droit est très étirée, les mains grandes et plates. Ces critères stylistiques sont ceux de la fin de la XIIIe dynastie; la qualité de l'exécution est encore fine, semblable à celle des deux statues précédentes également en grauwacke. On observe les mêmes critères stylistiques et le même degré de qualité d'exécution sur la statue en grauwacke de la Bouche de Nekhen Sahathor (**Baltimore 22.61**, fig. 2.12.2d). L'homme y porte cette fois le pagne court à devanteau triangulaire, le pagne le plus courant à la Deuxième Période intermédiaire après le shendjyt (ch. 6.3.2).

La statuaire en granodiorite ne témoigne pas, quant à elle, du même degré de qualité – cette apparence est aussi due à la nature du matériau, dont le grain plus épais et plus hétérogène se prête mal à la statuaire de petit format. Cette perte de qualité – peut-être due à un régionalisme grandissant – est décelable dans une petite dyade découverte à Éléphantine représentant deux personnages de haut rang : le chancelier royal et intendant du district Iy et sa femme Khonsou, fille de la reine Noubkhâes (**Éléphantine K 258b**, fig. 2.12.2e)[281]. Cette dyade présente déjà le style et l'iconographie qui caractérisent la Deuxième Période intermédiaire : l'homme porte un pagne-shendjyt à la ceinture épaisse (c'est le pagne le plus courant sur les figures masculines des XVIe et XVIIe dynasties) ; ses jambes sont massives, son torse maigre, ses formes très courbes, sa taille étroite, les bras longs, les mains plates et démesurément grandes.

Avec Ibiâou, Sobekhotep Merkaourê, Néferhotep II, Sésostris IV et Montouhotep V, la statuaire quitte progressivement le Moyen Empire tardif pour adopter les critères stylistiques de la Deuxième Période intermédiaire. Le modèle royal semble être suivi par

[278] FRANKE 1983, n° 62. La stèle du commandant de l'équipage du souverain (Londres BM EA 1348, dite provenir de Thèbes, BOURRIAU, 57-58, n° 45) cite dans la lunette, de part et d'autre de l'œil *oudjat*, le nom du roi Ibiâou et celui du chancelier royal et directeur de l'Enceinte du même nom. Ibiâou apparaît d'abord comme directeur de l'Enceinte (statue d'**Éléphantine 41** et stèle de Londres BM EA 1348) puis comme vizir sur les stèles de New York MMA 22.3.307 et d'Éléphantine (HABACHI 1985, 69, n° 43, pl. 117a) et sur la statue de **Bologne KS 1839**. Son fils Senebhenâef a quant à lui porté les titres de scribe de l'Enceinte (stèle de New York MMA 22.3.307), contrôleur de la Salle (stèle d'Éléphantine n° 43 et statue d'**Éléphantine 42**) et directeur des champs (**Bologne KS 1839**). Voir HABACHI 1984 ; 1985, 68-70.

[279] FRANKE 1984a, n° 61.

[280] À propos du titre, ch. 1.3 et 4.5. À propos du nom, FRANKE 1984a, n° 59-64 ; RANKE 1935, 19, n° 4.

[281] Le même Iy est ensuite gouverneur d'Elkab (RYHOLT 1997, 239-240). La reine Noubkhâes est probablement l'épouse d'un des successeurs de Sobekhotep Khânéferrê. Sa fille a donc vraisemblablement été mariée une génération après ce roi, c'est-à-dire vers la fin de la XIIIe dynastie. (PM V, 189 ; HELCK 1983, 76, n° 110 ; RYHOLT 1997, 241).

le répertoire privé. D'après les statues qui peuvent être datées de cette fin de XIIIᵉ dynastie, on observe à la fois une diminution des formats, une perte de naturalisme et l'accentuation de certains traits, tels que l'aspect massif des mains et des jambes, ainsi que les pectoraux très haut placés et artificiellement soulignés. Les traits du visage perdent la netteté et la subtilité qui caractérisait la statuaire des rois et des hauts dignitaires du Moyen Empire tardif. Ils se schématisent, se simplifient et ne montrent plus guère d'expression, si ce n'est parfois un sourire ou une moue quelque peu figés.

Il se peut que, faute d'une large production statuaire de haute qualité, les ateliers locaux aient été davantage sollicités par les élites – cela reste assurément une hypothèse, bien qu'une différence nette de qualité soit observable au sein du répertoire, parfois pour un même personnage (voir Senebhenâef). Ainsi, les statues en grauwacke manifestent encore un savoir-faire et un sens certain du raffinement dans le soin porté au poli et aux détails. La statuaire en granodiorite paraît quant à elle subir à présent un traitement plus expéditif : le polissage est moins soigné, les détails moins précis, le modelé se simplifie et se géométrise.

2.13. La Deuxième Période intermédiaire

Avec l'arrivée au pouvoir des Hyksôs en Basse-Égypte, l'Égypte est divisée pendant au moins un siècle en deux entités. Au Nord règne la dynastie étrangère (la XVᵉ dynastie), tandis que le territoire des rois égyptiens est limité à la Haute-Égypte (peut-être même seulement la moitié sud de celle-ci). Le pouvoir royal est situé à Thèbes (on ignore s'il s'agit de la suite de la XIIIᵉ dynastie exilée dans le sud ou d'une autre dynastie, peut-être même parallèle et rivale de la fin de la précédente).

Un vaste nombre de statues et de stèles appartiennent à cette période. La difficulté principale pour étudier le développement stylistique de la Deuxième Période intermédiaire est le manque de monuments datés avec précision. Le nombre des souverains, leur ordre de succession et la durée de leurs règnes sont difficiles à déterminer. Même lorsque le nom d'un souverain est donné, ceci n'aide guère à situer le monument au sein de la chronologie.

La transition entre la XVIᵉ et la XVIIᵉ dynastie est également floue. Toutes deux semblent avoir été basées à Thèbes. On ignore si ce changement de dynastie correspond à un bouleversement de régime ou seulement à une mutation de famille au pouvoir. Seules les tombes de la XVIIᵉ dynastie proprement dite ont été retrouvées, dans la nécropole de Dra Abou el-Naga, tombes qui ont livré une série de cercueils en bois doré de grande qualité. Le lieu de sépulture des rois de la XVIᵉ dynastie est encore indéterminé.

2.13.1. La statuaire royale de la Deuxième Période intermédiaire

Les XVIᵉ et XVIIᵉ dynasties, qui semblent avoir comporté, d'après les sources disponibles, vingt-cinq règnes, n'ont livré que peu de monuments statuaires royaux ; la statuaire privée est, quant à elle, plus nombreuse.

Montouhotépi, vraisemblablement roi de la XVIᵉ dynastie[282], est connu par deux sphinx de format moyen, découverts à Edfou : **Le Caire JE 48874 et 48875** (fig. 2.13.1a). Ces deux sphinx sont bien loin de susciter l'admiration des égyptologues : Cl. Vandersleyen les qualifie même d'« aussi laids l'un que l'autre[283] ». Leur mauvais état de conservation n'aide pas à leur appréciation. Tous deux frappent, il est vrai, par leur asymétrie. Les némès sont dotés d'ailes atrophiées et de pans surdimensionnés. Pour autant qu'on puisse en juger malgré les profondes fissures qui balafrent les visages, ceux-ci montrent une large bouche dont les commissures, très enfoncées, confèrent l'illusion d'un sourire ; les yeux sont en amandes, entourés et prolongés d'un trait de fard que l'on retrouve aussi sur les sourcils. Sur ces deux visages, les joues sont pleines, la figure ronde, le menton carré, les oreilles fortement décollées. Le soin du sculpteur s'est concentré sur les détails (stries de la barbe et des pans du némès, pelage du corps) ; la structure générale est quant à elle malhabile et montre d'étranges difformités. Cette perte de savoir-faire est peut-être due en partie à la période à laquelle ils appartiennent, mais peut-être aussi à une production régionale, car la Deuxième Période intermédiaire a par ailleurs livré des statues d'une qualité tout à fait comparable à celle de la fin de la XIIIᵉ dynastie et du début de la XVIIIᵉ, notamment avec Sobekemsaf Iᵉʳ. La sculpture de haut niveau n'a pas totalement disparu ; elle est probablement plus rare et moins diffusée, pour des raisons économiques. Une production plus régionale, réservée au Moyen Empire tardif aux niveaux inférieurs de l'élite, semble à présent répondre aux besoins du pouvoir.

Seul Sobekemsaf Iᵉʳ Sekhemrê-Ouadjkhâou, dans l'état actuel des connaissances, fait figure d'exception au sein de cette Deuxième Période intermédiaire, tant par la longueur de son règne que par le nombre des monuments qu'on peut lui attribuer. On lui connaît au moins sept ans de règne, plusieurs blocs inscrits sur divers sites de Haute-Égypte, un portail complet à Médamoud (semblable à ceux de Sésostris III et Amenemhat-Sobekhotep Sekhemrê-Khoutaouy), des inscriptions rupestres témoignant de nouvelles

[282] Ryholt 1997, 202 et 388-389. Ce roi est parfois cité en tant que **Montouhotep VII**. Outre les deux sphinx d'Edfou, on lui connaît une stèle découverte à Karnak (Louqsor CL 223 G, bibl. voir Ryholt).

[283] Vandersleyen 1995, 182.

expéditions au ouadi Hammamât[284] et pas moins de sept statues : deux statues debout de petites et moyennes dimensions (Le **Caire CG 42029** et **CG 386**), deux dyades avec une divinité féminine (**Éléphantine 108** et **Londres BM EA 69536**), une statue assise en tenue de heb-sed (**Londres UC 14209**) et deux colosses assis (**Londres BM EA 871** et **Karnak KIU 2226**)[285]. Cependant, la position de ce souverain au sein de cette période est controversée. La quantité et la qualité de ces monuments rendent même, selon Cl. Vandersleyen, « invraisemblable » sa position dans la XVIIᵉ dynastie et ce dernier préfère placer ce souverain dans la deuxième moitié de la XIIIᵉ dynastie[286]. Comme il apparaîtra plus loin, les caractéristiques stylistiques des statues de Sobekemsaf suivent pourtant tous les critères de la Deuxième Période intermédiaire et la qualité d'exécution, inhabituelle, rend quelque crédit à cette époque qui n'est pas le « désert artistique[287] » décrié par l'auteur. Les admirables cercueils royaux anthropomorphes qu'elle a livrés en témoignent[288]. D'autres considérations, à la fois onomastiques et archéologiques, appuient les arguments stylistiques et poussent à placer ce souverain dans la XVIIᵉ dynastie, probablement à son début, après le roi Rahotep et avant la série des Antef[289].

Toutes les statues de Sobekemsaf Iᵉʳ proviennent de Haute-Égypte (Éléphantine, Karnak, peut-être Tôd et Abydos) et sont en pierres dures (granit, granodiorite et grauwacke), ce qui témoigne d'un accès, même indirect, aux gisements et de moyens suffisants pour envoyer des expéditions dans les carrières – notamment au ouadi Hammamât[290] – et faire réaliser des statues d'un niveau d'exécution qui n'a rien à envier à celles de la fin du Moyen Empire. Le style a évolué et montre des proportions accentuées, similaires à celles que l'on observe sur les statues de la fin de la XIIIᵉ dynastie (Sobekhotep Merhoteprê, Montouhotep V, Sésostris IV) : torse étroit, taille haute et fine, bassin large, pagne shendjyt à la ceinture épaisse, jambes massives, genoux, tibias et mollets particulièrement détaillés. Les statues en grauwacke de ces différents rois montrent même une grande cohérence dans le traitement de la surface, des formes et des proportions. La comparaison entre la statue de Sobekhotep Merhoteprê (Le Caire JE 39258) et celle de Sobekemsaf (CG 42029) est éloquente : elles sont si proches l'une de l'autre que l'on pourrait les croire deux représentations d'un même roi, malgré les décennies qui les séparent (si la reconstruction chronologique de l'époque actuellement acceptée est correcte). Malgré la rareté du répertoire qui nous est parvenu et qui semble être le reflet d'une production amoindrie, il apparaît donc que le savoir-faire des sculpteurs ou ateliers attachés au souverain ne s'est pas perdu durant la Deuxième Période intermédiaire.

Le némès de la statue en granit (**Le Caire CG 386**, fig. 2.13.1b), très bombé sur le sommet du crâne, montre des ailes particulièrement étroites et des pans allongés, suivant la tendance évolutive de la Deuxième Période intermédiaire[291]. La queue de l'uræus ne dessine plus une double courbe en S sur le sommet du crâne, mais forme à présent un anneau de part et d'autre du capuchon du serpent. Cette forme est occasionnellement attestée au Moyen Empire, bien que toujours pour des couronnes verticales et non pour le némès[292]. À partir de la XVIIᵉ dynastie et jusqu'à la fin du Nouvel Empire, elle devient la plus courante, particulièrement sur le némès.

Pour la première fois sur une statue royale du Moyen Empire, un membre de la famille du souverain est représenté en deux dimensions sur la surface verticale servant de tenon à la jambe gauche avancée. La silhouette d'un homme vêtu d'un pagne court y est incisée sur une ligne de sol inégale, précédée de la légende qui l'identifie comme le « fils royal » Sobekemsaf. La main malhabile qui a gravé cette figure et ces signes, qui contraste fortement avec la qualité de la sculpture, rappelle les stèles de la fin de la XVIᵉ et du début de la XVIIᵉ dynastie identifiées par M. Marée comme le produit d'un atelier à Abydos[293] –

[284] Pour la liste précise de ces attestations, voir RYHOLT 1997, 395-396.

[285] Les statues de **Karnak KIU 2226, Le Caire CG 42029** et **Londres BM EA 69536** ne portent que le prénom du roi ; il n'est pas impossible qu'elles représentent plutôt Sobekemsaf II Sobekemrê-Shedtaoui, bien que ce dernier soit moins bien attesté dans la documentation disponible (hormis ce qui concerne le pillage de sa tombe à l'époque ramesside).

[286] VANDERSLEYEN 1993.

[287] VANDERSLEYEN 1995, 186.

[288] Le Caire CG 61001, Londres BM EA 6652 ou Paris E 3019.

[289] Voir notamment RYHOLT 1997, 272 ; POLZ 2007, 5-11 et 50-56 ; POLZ 2010.

[290] Expéditions attestées sous le règne de Sobekemsaf Iᵉʳ (GASSE 1987).

[291] Le némès montre des ailes de plus en plus larges au cours de la XIIᵉ dynastie, pour atteindre leur envergure maximale entre Amenemhat III et le premier tiers de la XIIIᵉ dynastie. Sous Néferhotep Iᵉʳ, la coiffe montre une hauteur égale à sa largeur. Durant la deuxième moitié de cette dynastie, le némès rétrécit en hauteur comme en largeur. Aux XVIᵉ et XVIIᵉ dynasties, il s'allonge à nouveau, tout en conservant une faible envergure, acquérant ainsi une silhouette étroite.

[292] Voir notamment les statues osiriaques de Médamoud attribués à Amenemhat-Sobekhotep Sekhemrê-Khoutaouy (**Beni Suef JE 58926, Le Caire JE 54857, Paris E 12924**), une tête coiffée de la couronne amonienne (**Philadelphie E 6623**), une autre coiffée de la couronne blanche (**Coll. Abemayor 01**), FAY 2016, 22-23, pl. 30-32.

[293] MARÉE 2010, notamment 262, fig. 2 et pl. 54, 57, 63, 64, 65, 69, 70, 77, 78, 79, 86. On retrouve le même pagne court trapézoïdal, la ceinture épaisse, le nœud devant le nombril,

justement le lieu d'où provient la statue. Que la statue ait été réalisée ou non à Abydos, il se pourrait en tout cas qu'elle y ait été complétée par cette gravure. Le matériau, un granit brun particulièrement moucheté, rend difficile la lecture des traits du visage. La surface montre également un polissage extrême, très brillant – peu courant au Moyen Empire –, qui trouble encore la netteté des contours des yeux et de la bouche (peut-être étaient-ils rehaussés de peinture). La forme du visage est presque rectangulaire ; les joues sont allongées, la bouche est placée bas, la lèvre inférieure tombante, le menton bref et légèrement fuyant. Les yeux en amandes sont surmontés de paupières gonflées. La physionomie est lisse, apaisée, dépourvue de marques et de rides. L'ossature est à peine décelable au niveau des arcades sourcilières.

Le colosse assis du British Museum (**Londres BM EA 871**, fig. 2.13.1c-d), peut-être jumeau de celui découvert à Karnak par G. Legrain (**Karnak KIU 2226**), présente un torse particulièrement étroit. La taille, très haute, n'est pas plus large que le visage, ce qui confère aux épaules et aux hanches une apparence étrangement large, évoquant la silhouette d'un sablier. Le modelé des jambes est sur cette statue aussi l'objet d'un soin particulier : les genoux, les tibias et les mollets montrent un relief très travaillé, en contraste avec le reste du corps et surtout le visage, beaucoup plus lisses. Les traits du visage sont ici également difficiles à discerner en raison du polissage brillant et de la texture mouchetée du granit. Les yeux en amandes apparaissent très grands et très rapprochés – cette disproportion est en partie due au fait qu'ils étaient jadis incrustés et sont à présent réduits à l'état de deux cavités. Ce sont ainsi à la fois les paupières et les yeux qui sont manquants. Le front et les joues sont lisses comme sur la statue précédente, les pommettes et les arcades sourcilières à peine saillantes. Seules deux légères dépressions partent des ailes du nez pour évoquer des sillons nasolabiaux[294]. La lèvre inférieure est également tombante ; la bouche est pourtant beaucoup plus petite.

Malgré un niveau de qualité équivalent et un certain nombre de points communs qui semblent constituer la marque stylistique de l'époque, les deux statues diffèrent par une série de détails, qui poussent à y voir deux œuvres réalisées d'après des modèles différents[295]. Toutes deux présentent un poli particulièrement lustré, un némès aux proportions étroites et allongées, un visage lisse, au modelé peu

travaillé, mais le sommet du crâne est plus bombé sur la statue du British Museum. Le traitement du corps de la statue du Caire se rattache au style propre à la fin de la XIIIᵉ dynastie, tandis que celui de la statue assise de Londres, moins musculeux, très peu naturaliste, annonce quant à lui les formes presque efféminées du prince Ahmès Sapaïr (fin de la XVIIᵉ dynastie, cf. infra). Il en est de même pour les paupières et les sourcils, qui ne sont suggérés que par le modelé sur la statue debout, tandis que, sur le colosse assis, ils sont nettement délimités par des traits de fard, à la manière des statues de la fin de la XVIIᵉ et de la XVIIIᵉ dynastie.

Les deux statues de Sobekemsaf sont sculptées dans le même matériau. Les différences stylistiques qui les opposent peuvent trouver une explication dans leur lieu de destination, peut-être associé à un atelier particulier; néanmoins, la statue d'Abydos est la seule en pierre dure que le site ait livrée pour cette époque et elle ne montre guère les caractéristiques stylistiques des statues privées en matériaux tendres qui y sont produites (cf. infra). Il semble plutôt que le colosse de Karnak ait été l'objet d'un changement de style intentionnel. Peut-être ces deux statues appartiennent-elles à deux phases du règne ; peut-être cette différence de physionomie est-elle due aussi à une différence de fonction de la statue : celle d'Abydos, de dimensions modestes, était probablement placée dans une chapelle (voir les chapelles de ka dans le chapitre consacré à Abydos) ; celle de Karnak, probablement élément d'une paire, devait se dresser flanquer un passage du temple et donc être probablement visible par un plus vaste public. L'absence de contexte précis et d'un nombre plus grand de statues du souverain empêche de mener plus loin les hypothèses.

Une autre statue du souverain montre un style encore différent : celle de **Londres UC 14209** (fig. 2.13.1e), qui représente Sobekemsaf assis, en tenue de heb-sed. On reconnaît le modelé particulier des jambes, à l'arête du tibia très prononcée, aux genoux osseux et allongés, aux mollets charnus. La tête de cette statue pourrait être celle conservée à **Philadelphie** sous le numéro **E 15737** (fig. 2.13.1f)[296]. La physionomie du visage s'éloigne ici des deux statues en granit du souverain, pour se rattacher au style des autres statues en grauwacke, lesquelles semblent former un groupe stylistique cohérent, incluant également la statuaire privée. Aucune volonté d'individualisation n'est reconnaissable dans ces visages. Tous montrent les mêmes caractéristiques : une figure ovale, des joues arrondies, une petite bouche souriante plus modelée que véritablement sculptée, des yeux en amandes presque plissés, des paupières supérieures lourdes qui montrent la forme d'un liséré, un nez arrondi, des oreilles au dessin schématique. Si le style d'une statue royale peut dépendre de sa position chronologique, il

un collier gorgerin représenté par deux simples courbes, les bras longs et raides, les mains à peine esquissées, une incision délimitant d'une même ligne l'oreille et la chevelure courte, l'œil en amande dépourvu de pupille et la bouche dessinée par une simple fente.

[294] Surtout visibles sur la photographie en lumière rasante de l'article de Davies 1980, pl. 7.

[295] Davies 1980, 9-10.

[296] Je remercie Tom Hardwick pour cette suggestion.

semble donc pouvoir aussi varier en fonction de son matériau.

Deux autres statuettes royales (**Glasgow 13.242** et **Londres BM EA 26935**, fig. 2.13.1g-h) sont datables de cette même période en raison de critères tels que la forme de leur némès (étroit et allongé) et celle de leur uræus (qui forme avec sa queue un anneau de chaque côté de son capuchon). Les proportions du corps confirment cette datation, avec une tête volumineuse engoncée dans des épaules très hautes et une taille étroite. Le style du visage est quant à lui caractéristique de la statuaire de petites dimensions en grauwacke. La différence que l'on observe dans la forme du némès entre la statue de Montouhotep V à la fin de la XIIIᵉ dynastie (**Londres BM EA 65429**, fig. 2.12.1i) et celle des deux bustes de Glasgow et de Londres suggère une certaine distance temporelle. La chronologie des XVIᵉ et XVIIᵉ dynasties étant encore floue et la statuaire de cette période trop peu documentée, il est difficile d'estimer combien de temps sépare ces statues : peut-être peu, mais suffisamment pour que la forme du némès se développe fortement. Malgré cela, le visage est resté presque identique, similarité peut-être due aussi au matériau, la grauwacke, qui requiert un travail particulier et pourrait être le produit d'ateliers spécifiques, distincts de ceux qui travaillent les autres pierres dures ou le calcaire (ch. 7).

Si la production de statuaire royale semble s'amenuiser, c'est vraisemblablement en raison de l'appauvrissement du pays, réduit à moins de sa moitié, et de la cour. Les sphinx de Montouhotépi sont certes loin d'être des plus réussis ; ils montrent des irrégularités que l'on retrouve d'ailleurs aussi à la XVIIᵉ dynastie sur certains cercueils, mais ces derniers, en style « rishi », découverts dans la nécropole thébaine, illustrent bien que la production sculpturale égyptienne ne s'est pas éteinte[297]. Malgré des proportions parfois quelque peu malhabiles, ces objets ne manquent pas de soin dans leur exécution. On remarque notamment un goût prononcé pour l'ornementation : motifs de plumage sur le corps et la partie supérieure du némès, jeux de stries sur les rayures de la coiffure et du collier à ranges multiples, sur la jugulaire de la barbe et sur les plumes. Quand le cercueil n'est pas doré, il est richement coloré. Malgré la maladresse des proportions générales et de la coiffure, les visages transmettent souvent beaucoup d'émotion et dévoilent l'adresse des sculpteurs. On reconnaît les formes pures et lisses du visage, la bouche à la lèvre inférieure tombante, les yeux en amandes, un air de douce mélancolie accentué par les sourcils relevés au niveau de la racine du nez – éléments sans doute toujours peints aussi sur les statues, mais que le temps a effacés.

Au Moyen Empire tardif, tout le talent du sculpteur était concentré sur le rendu du visage et de sa psychologie. Avec le dernier siècle de la Deuxième Période intermédiaire, son attention se reporte aux éléments ornementaux (caractéristique que l'on observe également en comparant, à Médamoud, les reliefs de Sésostris III et ceux de Sobekemsaf Iᵉʳ). Les quelques statues de Sobekemsaf Iᵉʳ témoignent encore du savoir-faire égyptien dans l'art de la statuaire. Le style a changé, la surface est polie à l'extrême, le corps s'infantilise, la musculature s'efface, le visage se clarifie, abandonne les paupières boursouflées, les cernes et les plis du Moyen Empire tardif.

2.13.2. La statuaire privée de la Deuxième Période intermédiaire

La production de statuaire privée de grandes dimensions et en matériaux durs semble disparaître avec la fin de la XIIIᵉ dynastie. Comme nous l'avons évoqué dans l'introduction historique (ch. 1.2 et 1.3), les titres changent et apparaissent de plus en plus régionaux et militaires. Le territoire sous la domination des XVIᵉ et XVIIᵉ dynasties est réduit à la Haute-Égypte, entre Abydos et Edfou, parfois un peu plus au nord et au sud. Seules ces régions ont livré de la statuaire : à Edfou, Esna, Asfoun el-Matana, Thèbes, Khizam (?), Hou, el-Amra et Abydos.

Aucun des personnages non-royaux représentés par les nombreuses statuettes de la Deuxième Période intermédiaire n'est identifiable avec certitude grâce à d'autres sources datées. C'est donc le contexte archéologique dans lequel ces statues ont été retrouvées, l'onomastique[298] et la prosopographie[299] qui permettent de dater ces statues. Enfin et surtout, la mise en série de l'ensemble du répertoire statuaire entraîne l'identification de « groupes stylistiques » qui permettent de dresser des critères caractérisant la statuaire de cette époque.

On retrouve tout d'abord des petits groupes, dyades et triades, debout, en pierre noire (serpentinite, stéatite et parfois granodiorite) ou en calcaire, qui montrent généralement un homme vêtu du pagne shendjyt, bras tendus le long du corps, soit poings serrés, soit mains à plat le long des cuisses, associé à une ou deux femmes. Un exemple caractéristique est celui **Vienne ÄOS 5046**, qui représente le grand parmi les Dix de Haute-Égypte Neferheb et sa femme, qui provient probablement d'Elkab, d'après son proscynème adressé à la déesse Nekhbet. Cette dyade est très semblable à la dyade de l'intendant Iy et de

[297] MINIACI 2011.

[298] Des noms tels que Djehouty, Sa-Djehouty, Djehouty-âa, Djehoutymès, Hori, Iâhmès, Iâhhotep, Ibiâ, Kamosé, sont caractéristiques de cette période.

[299] Des titres tels que Bouche de Nekhen (*s3b r Nḫn*), sab (*s3b*), grand parmi les Dix de Haute-Égypte (*wr mdw šmᶜw*), intendant d'un district (*imy-r gs-pr*), fils royal (*s3 n(i)-sw.t*), commandant de l'équipage du souverain (*3tw n tt ḥk3*), officier du régiment de la ville (*ᶜnḫ n niw.t*), etc. (cf. chapitres 1.2, 1.3 et 4.3-4.10)

la princesse Redjitneseni (**Éléphantine K 258 b**), que nous avons datée de l'extrême fin de la XIII^e dynastie et donc du début de la Deuxième Période intermédiaire, grâce à la parenté de la princesse avec la reine Noubkhâes (ch. 6.11.2). Les mêmes critères se retrouvent sur les statues de **Berlin ÄM 8435** (anonyme) **Bolton 2006.152** (fig. 6.2.2.c, triade d'Horherkhouitef, Iymery et Montoumenekh), **Bruxelles E. 6947** (fig. 4.8.3b, dyade découverte en contexte secondaire à Kawa, représentant le chef des auxiliaires nubiens Imeny, puis usurpée par le « fils royal » Imeny), **Édimbourg A.1956.6** (triade anépigraphe) et **New York MMA 16.10.369** (triade d'Iâhmès découverte dans la nécropole thébaine).

La production statuaire peut-être la plus caractéristique de la Deuxième Période intermédiaire est un large ensemble de petites statues debout, en calcaire, d'hommes portant le pagne shendjyt, aux bras tendus le long du corps, aux mains démesurément grandes, à plat le long des cuisses (geste auparavant réservé à la représentation en ronde-bosse des femmes et des enfants), généralement au crâne rasé mais parfois coiffés d'une courte perruque bouclée[300]. Comme nous le verrons au chapitre 7.3.2, différents « ateliers » sont discernables au sein de cet ensemble. Il s'agit selon toute vraisemblance d'une production locale, réalisée plus ou moins en série, acquise par l'élite de la Deuxième Période intermédiaire pour être placée dans les nécropoles et peut-être aussi sur la Terrasse du Grand Dieu à Abydos. Ces ateliers semblent produire à la fois cette statuaire de petites dimensions et des stèles, de facture tout aussi « provinciale »[301]. Malgré certaines variantes dues à cette diversité d'ateliers, on retrouve certaines caractéristiques stylistiques communes : une taille particulièrement haute et étroite, des pectoraux très hauts placés, des hanches larges et souvent arrondies,

des jambes massives, des bras tendus et rigides (fig. 2.13.2a-d). De telles statues ont été retrouvées à Abydos (dans la nécropole[302] et à proximité de la Terrasse du Grand Dieu[303]), dans les nécropoles d'Aniba[304], d'Esna[305], de Thèbes[306] et de Hou[307].

Parallèle à cette production de statuettes en calcaire, on retrouve une série de petites statues de même type en stéatite ou serpentinite. La position du corps est identique ; les poings sont par contre généralement serrés sur les cuisses, à moins que le personnage représenté ne porte un pagne long ou un pagne à devanteau triangulaire, auquel cas il tend les mains devant lui. La distinction n'est alors pas toujours aisée entre les statuettes du Moyen Empire tardif et celles de la Deuxième Période intermédiaire proprement dite. Il faut faire appel, autant que possible, aux titres des personnages représentés, à leurs attributs, perruques et pagnes ou à leur contexte archéologique (rarement connu pour ce type de statues, qui proviennent généralement du marché de l'art) pour tenter de les dater. Comme nous le verrons plus loin, il semble que la production de statues en stéatite, probablement régionale, ait constitué au Moyen Empire tardif le niveau de qualité inférieur de la statuaire privée ; à la Deuxième Période intermédiaire, la montée en importance de l'élite provinciale ne change pas l'apparence de cette production, qui continue à être produite à leur intention. Seuls les détails qui traduisent probablement la « mode » du temps évoluent, notamment l'usage récurrent du pagne shendjyt ou celui d'une perruque courte et arrondie[308].

Une autre caractéristique de la statuaire privée de la Deuxième Période intermédiaire est le port d'un pagne court à devanteau triangulaire, bien que moins courant que le pagne shendjyt. On le retrouve déjà au Moyen Empire tardif pour les statues debout en

[300] Trente et une statues de ce type sont répertoriées dans le catalogue : **Abydos E. 41, Baltimore 22.391, Bruxelles E. 791** (fig. 2.13.2a), **Chicago OIM 5521, Florence 1787, 1807 et 6331, Hou 1898, Kendal 1993.245, Le Caire CG 1248, CG 256, CG 465, JE 33481, JE 49793, Liverpool 16.11.06.309 et E. 610, Londres BM EA 2297, Londres UC 14619, UC 14624, UC 14659, Manchester 3997 et 7201** (fig. 2.13.2b), **Moscou 4775, Paris E 10525, E 18796 bis** (fig. 2.13.2c), **E 5358** (fig. 2.13.2d), **N 1587, Philadelphie E. 9958, E. 11168, E. 12624 et Coll. priv. Sotheby's 1990**. Beaucoup d'autres se cachent probablement dans des réserves de musées (il m'est fréquemment arrivé d'en découvrir de nouvelles, non publiées, dans les réserves auxquelles j'ai eu accès).

[301] Voir MARÉE 2010 : l'auteur a identifié un atelier de sculpture largement documenté (40 stèles, reliefs et statuettes), probablement le principal ou même le seul à Abydos sur une période relativement courte, aux alentours des règnes de Rahotep, Oupouaoutemsaf et Panetjeny (fin de la XVI^e ou début de la XVII^e dynastie).

[302] **Abydos E. 41**, **Kendal 1993.245**, **Le Caire JE 49793**, **Liverpool E. 610**, **Manchester 3997**, **Philadelphie E. 9958**.

[303] **Le Caire CG 465**.

[304] **Philadelphie E. 11168**.

[305] **Liverpool 16.11.06.309**.

[306] **Le Caire CG 256** et **JE 33481**.

[307] **Chicago OIM 5521** et **Hou 1898**.

[308] **Baltimore 22.3** (fig. 2.13.2e), **Boston 28.1760** (fig. 2.13.2f), **Jérusalem 97.63.40**, **Linköping 155 et 156**, **Londres BM EA 14394, 27403, 58079 et 64585, Moscou 4761, Paris N 867, Coll. priv. Bonhams 2000**. Parmi les statues de la Deuxième Période intermédiaire proprement dite, on proposera de placer encore celles de **Cambridge E.500.1932, Leipzig 1023 et 6153, Manchester 9325, Coll. priv. Sotheby's 1973**. Cependant, beaucoup d'autres statues répertoriées dans le catalogue, plus difficiles à dater, pourraient, dans l'état actuel des connaissances, appartenir aussi bien au Moyen Empire tardif qu'à la Deuxième Période intermédiaire. De nouvelles découvertes ou un autre regard permettront peut-être de préciser leur datation.

position d'adoration[309]. Il apparaît plus couramment à partir de la fin de la XIIIe dynastie en statuaire, ainsi que sur les stèles – il est alors porté par les individus de moindre importance, tandis que le personnage principal de la stèle est généralement vêtu du pagne long empesé[310]. En ronde-bosse, il est porté par des individus portant divers titres, y compris par un chancelier royal (ḫtmw bity)[311] et apparaît sur des statuettes de facture et matériau tout aussi variés[312]. On le retrouve d'ailleurs aussi porté par Sobekemsaf Ier sur la dyade d'**Éléphantine 108**.

La statuaire de grandes et moyennes dimensions en pierres dures, caractéristique du sommet de l'élite du Moyen Empire tardif, est donc remplacée par un répertoire de petit format, standardisé, semble-t-il produit par des ateliers provinciaux, destiné à la nouvelle élite de la Deuxième Période intermédiaire. En raison de cette diversité d'ateliers, du manque de contextes archéologiques sûrs et surtout d'une chronologie encore floue, il est très difficile de dresser une évolution de la statuaire au sein même des XVIe et XVIIe dynasties.

À la fin de la XVIIe dynastie, on retrouve néanmoins une statue datée avec une certaine précision : celle du prince Iâhmès, fils du roi Taa Seqenenrê (**Paris E 15682**, fig. 2.13.2g)[313]. Cette dernière s'écarte définitivement du modèle du Moyen Empire tardif. La musculature, les marques ont disparu, laissant place à une physionomie juvénile. Les traits du visage montrent une inspiration manifeste de la statuaire de la XIe dynastie, fondatrice du Moyen Empire, largement illustrée dans la région thébaine. Comme chez Montouhotep II et III, on note une bouche large et charnue, horizontale, des commissures profondes, des joues charnues, un menton petit, des narines très dessinées, de grands yeux cernés de khôl et surmontés de sourcils en relief. La perruque elle-même semble inspirée de celles qu'on retrouve sur des statues privées des premiers règnes du Moyen Empire : courte et arrondie, coupée au carré, composée de dizaines de petites nattes[314]. Les yeux sont obliques, les canthi intérieurs plongeants, caractéristique qui n'est pas sans rappeler également la statuaire du début de la XIIe dynastie. Associés à ces références au début du Moyen Empire, on reconnaît encore quelques traits de la Deuxième Période intermédiaire, notamment la taille très étroite, semblable à celle de Sobekemsaf Ier. Les sourcils ne sont pas horizontaux et proches des yeux comme au début du Moyen Empire, mais espacés d'eux, hauts sur le front au-dessus de la racine du nez, puis descendant progressivement vers les tempes. Quelques statues, de facture moins fine que celle du prince Iâhmès, suivent néanmoins les mêmes attributs et caractéristiques stylistiques qu'elle (pagne shendjyt, perruque courte et arrondie bouclée, sourcils en relief, lèvres épaisses) et datent probablement à peu près de la même période. Citons notamment les statues de **New York MMA 65.115** (statue de Sa-amon, dédiée à Amon-Rê et provenant vraisemblablement de la nécropole thébaine), **16.10.369** (triade d'Iâhmès, découverte dans le cour d'une tombe de l'Assassif), **01.4.104** (anonyme, découverte dans la nécropole d'el-Amra, près d'Abydos, fig. 2.13.2h), **Le Caire JE 37931** (Sobekhotep-hotep, mise au jour à Asfoun el-Matana), **Coll. Ternbach** (Iâhhotep, prov. inconnue), **Coll. priv. Sotheby's 1990** (Teti, prov. inconnue). Le très haut degré de raffinement de la statue du prince Iâhmès et son sens des proportions irréprochable indiquent bien que le savoir-faire des sculpteurs ne s'est pas perdu au cours de la Deuxième Période intermédiaire, malgré une apparente diminution de la production. Des raisons notamment économiques sont à l'origine de cette rarification, mais la technique s'est transmise et le style a évolué. La transition stylistique est accomplie ; la statuaire du Nouvel Empire s'annonce déjà dans cette statue, juvénile et sereine.

[309] Statues d'Amenemhat III et de ses successeurs à Karnak (**Alexandrie 68-CG 42016, Berlin ÄM 10337, Cleveland 1960.56, Le Caire CG 42015, 42020, Louqsor J. 117-CG 42014** et probablement aussi **Paris AF 2578** et **Coll. priv. Stuttgart 41**) ; quelques statues privées : **New York MMA 09.180.1266, Paris A 47, Ramesseum CSA 468**.

[310] Ex : sur la stèle d'Oupouaoutemsaf (Londres BM EA 833 + Laval 4560, cf. MARÉE 2010, 262, fig. 2), le roi faisant offrande à Osiris est suivi de deux hommes portant le pagne long empesé noué sous la poitrine. Les rangs inférieurs sont occupés par des hommes portant un pagne court à devanteau triangulaire.

[311] **Le Caire CG 426**, statue du chancelier royal et intendant du district Neferounher. Mesurant originellement plus de 70 cm de haut, il s'agit de l'une des plus grandes statues privées de la Deuxième Période intermédiaire et d'une des rares qui nous soient parvenues en granodiorite. Les proportions du corps, notamment du torse et des mains, ainsi que la fonction du personnage désignent néanmoins au plus tôt la fin de la XIIIe dynastie.

[312] **Baltimore 22.61, Boston 20.1186, Bruxelles E. 2521, Coll. priv. Bâle 1972e, Coll. priv. Forge & Lynch 2008, Coll. priv. Sotheby's 1973, Éléphantine 75, Hanovre 1967.43, Khartoum 1132, Le Caire CG 467, Linköping 155, Manchester 9325, Naples 383, Philadelphie E. 946, Turin S. 1219/1**. Il probablement ajouter à ce corpus la statuette en stéatite du soldat Khnoum (**Cambridge E.500.1932**), dont le devanteau du pagne descend jusqu'aux chevilles, mais dont les proportions du corps suivent les critères stylistiques de la Deuxième Période intermédiaire.

[313] Cette statue est célèbre surtout pour le culte dont elle a été l'objet au Nouvel Empire et les mutilations qui en résultèrent, peut-être afin d'immobiliser magiquement le prince, tout en laissant à sa statue son rôle d'intercesseur et en lui permettant d'agir dans l'autre monde. Voir à ce sujet BARBOTIN 2005; 2007, 32-34; VANDERSLEYEN 2005.

[314] Voir notamment les statues de Mery et d'Iker (Londres BM EA 37896 et New York MMA 26.7.1393).

Sur la tête de New York MMA 2006.270 (fig. 2.13.2i) et l'ouchebti de Londres BM EA 32191, le roi Ahmosis, quelques années plus tard, montre le même visage souriant, ces lèvres pleines, ces joues rondes, ces grands yeux obliques aux canthi intérieurs étirés, cernés de fard. La statuaire thoutmoside est prête à naître sous le ciseau des sculpteurs.

Tout au long de ce chapitre, nous avons repris les différents critères qui permettent de dresser le développement de la statuaire au cours du Moyen Empire et de la Deuxième Période intermédiaire. L'étude des détails anatomiques (forme de la bouche, des yeux, des paupières, des sourcils, des mains), des attributs (forme de la coiffure et du vêtement) et des proportions générales de la statue (forme du visage et du corps, traitement de la musculature) permet de dater avec un certain degré de précision la statuaire des rois et des particuliers. De la XIe dynastie à la fin de la XIIIe, il est donc généralement possible de placer au sein de la chronologie une statue de souverain ou de haut dignitaire.

L'évolution des différentes parties du corps que l'on peut observer et qui est décrite dans les pages précédentes concerne surtout la statuaire en pierre dure et de qualité comparable à la statuaire royale. Pour les catégories statuaires plus modestes, ces critères de datation doivent être utilisés avec davantage de prudence. Il est nécessaire de garder à l'esprit qu'une même période inclut des statues de niveaux de qualité divers. Comme nous le préciserons dans le dernier chapitre, qui aborde la question des « ateliers », il apparaît que la majeure partie de la statuaire royale et de celle des hauts dignitaires devait constituer une production homogène ; parallèlement à cela, on observe la réalisation d'un vaste répertoire de statues généralement de petit format, souvent en pierres tendres, pour une classe de dignitaires plus modeste. Cette production d'une facture plus modeste, moins individualisante, souvent régionale est plus difficile à dater précisément, car elle s'écarte du modèle et du niveau qualitatif de la statuaire royale. Cette problématique des différentes productions de sculpture nous mène au chapitre suivant, qui aborde les sites de provenance du matériel étudié.

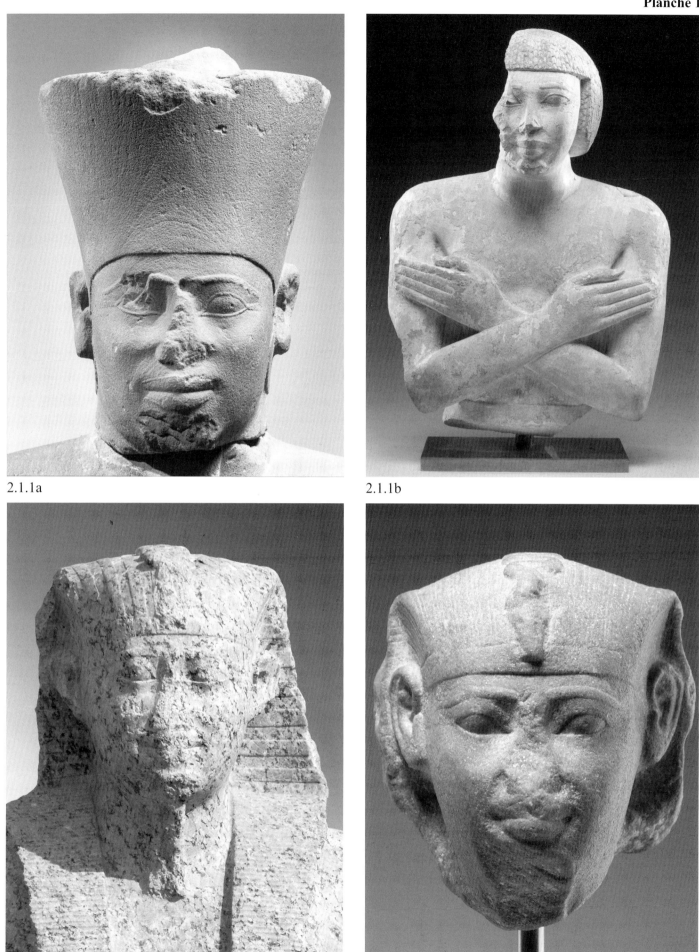

2.1.1a

2.1.1b

2.1.2a

2.1.2b

Fig. 2.1.1a – New York MMA 26.3.29 : statue jubilaire de Montouhotep II. Fig. 2.1.1b – New York MMA 26.7.1393 : statue d'Iker. Fig. 2.1.2a – Ismaïlia JE 60520 : statue d'Amenemhat Ier. Fig. 2.1.2b – New York MMA 66.99.4 : tête d'une statue d'Amenemhat Ier (?).

Planche 2

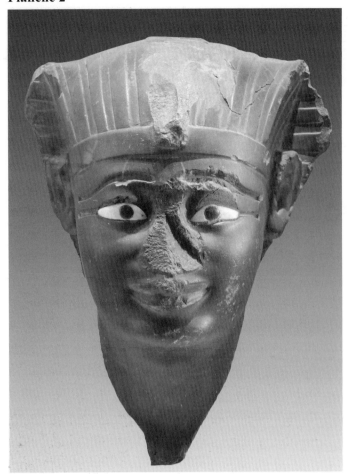

2.1.2c

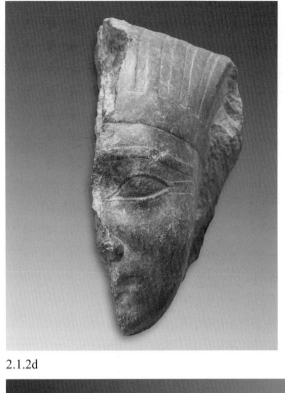

2.1.2d

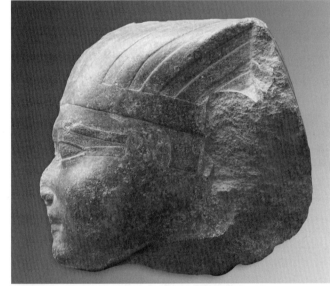

2.1.2e

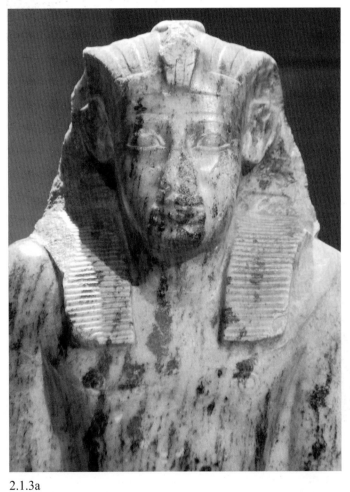

2.1.3a

2.1.2f

Fig. 2.1.2c – Paris E 10299 : tête d'une statue royale de la fin de la XIe ou du début de la XIIe dynastie. Fig. 2.1.2d-e – Hanovre 1935.200.121 : tête d'une statue royale du début de la XIIe dynastie. Fig. 2.1.2f – Turin P. 408 : tête d'une statue de dignitaire du début de la XIIe dynastie. Fig. 2.1.3a – Berlin ÄM 1205 : torse d'une statue agenouillée de Sésostris Ier.

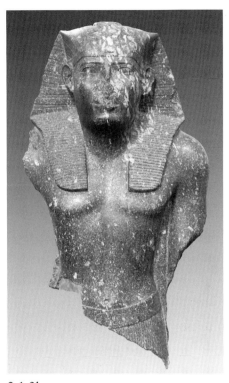

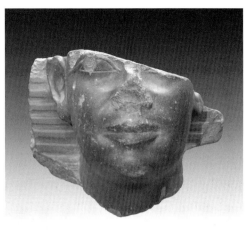

2.1.3c

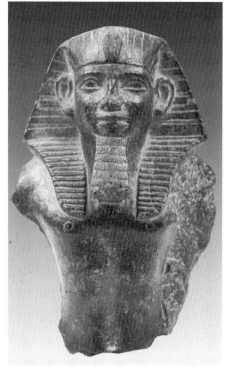

2.1.3b

2.2.2

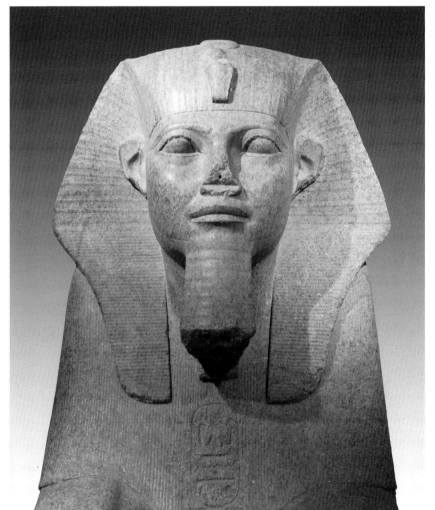

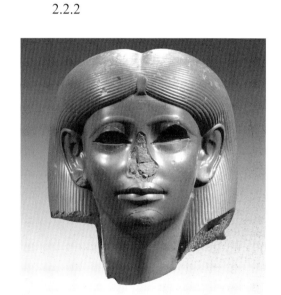

2.2.3

2.2.1

Fig. 2.1.3b – Londres BM EA 44 : torse d'une statue debout de Sésostris Iᵉʳ. Fig. 2.1.3c – Hanovre 1935.200.507 : tête d'une statue de Sésostris Iᵉʳ (?). Fig. 2.2.1 – Paris A 23 : sphinx d'Amenemhat II découvert à Tanis. Fig. 2.2.2 – Boston 29.1132 : torse d'une statue attribuée à Amenemhat II, découverte à Semna.. Fig. 2.2.3 – Brooklyn 56.85 : tête de sphinge contemporaine d'Amenemhat II, découverte dans la région de Rome.

Planche 4

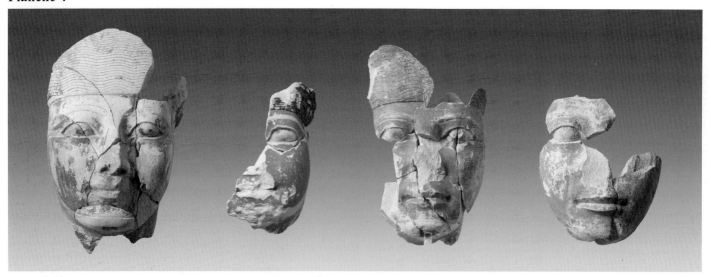

2.2.4

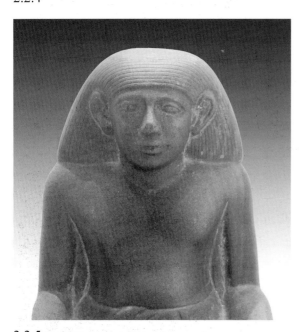

2.2.5

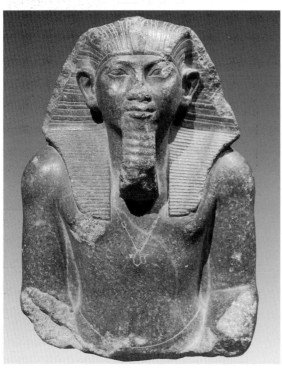

2.3.1

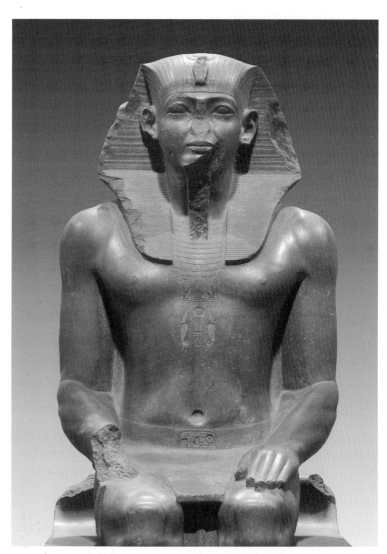

2.2.6

Fig. 2.2.4 – Turin S. 4411-4414 : visages des statues du nomarque Ibou, découvertes à Qaw el-Kebir. Fig. 2.2.5 – Paris N 870 : statuette du directeur du trésor Iay. Fig. 2.2.6 – Berlin ÄM 7264 : colosse du milieu de la XIIe dynastie. Fig. 2.3.1 – Copenhague ÆIN 659 : torse d'une statue attribuée à Sésostris II.

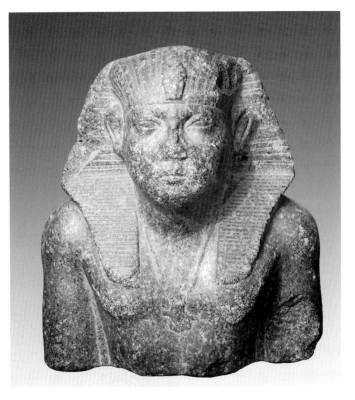

2.3.2

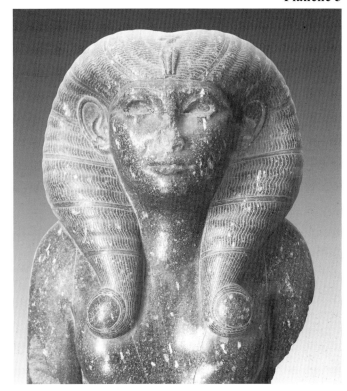

2.3.3a

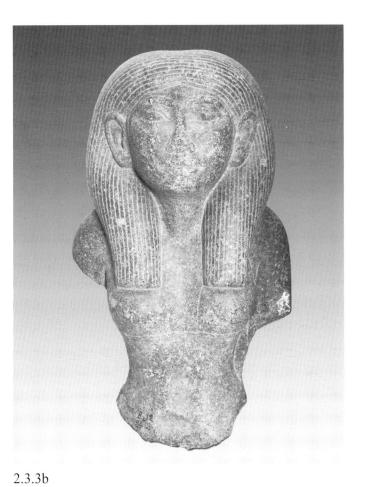

2.3.3b

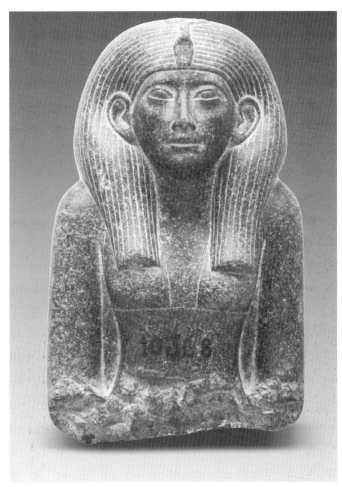

2.3.3c

Fig. 2.3.2 – Vienne ÄOS 5776 : buste d'une statue attribuée à Sésostris II. Fig. 2.3.3a – Le Caire CG 382 : statue de la reine Néferet. Fig. 2.3.3b – Le Caire TR 8/12/24/2 : torse féminin. Fig. 2.3.3c – Istanbul 10368 : torse d'une reine.

Planche 6

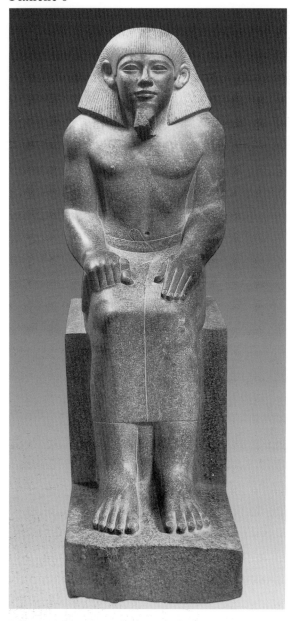

2.3.4a

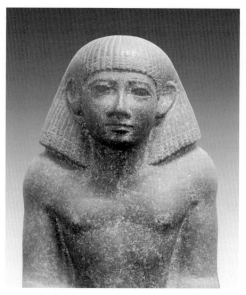

2.3.4b

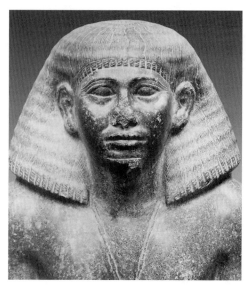

2.3.5

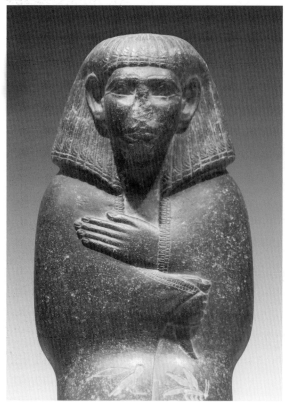

2.3.7a

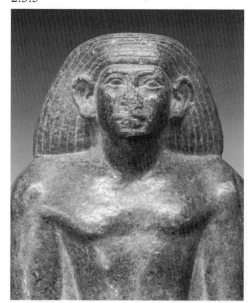

2.3.7b

Fig. 2.3.4a – Éléphantine 15 : statue du nomarque Khema, découverte dans le sanctuaire d'Héqaib. Fig. 2.3.4b – Londres BM EA 462 : statue du chambellan Amenemhat. Fig. 2.3.5 – Éléphantine 13 : statue du gouverneur Sarenpout II. Fig. 2.3.7a-b – Rome Barracco 11 et Paris A 80 : statues du grand intendant Khentykhetyour.

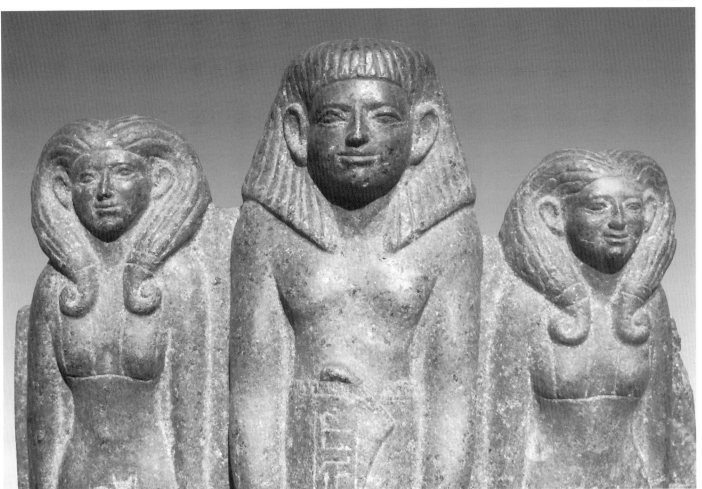

2.3.8a

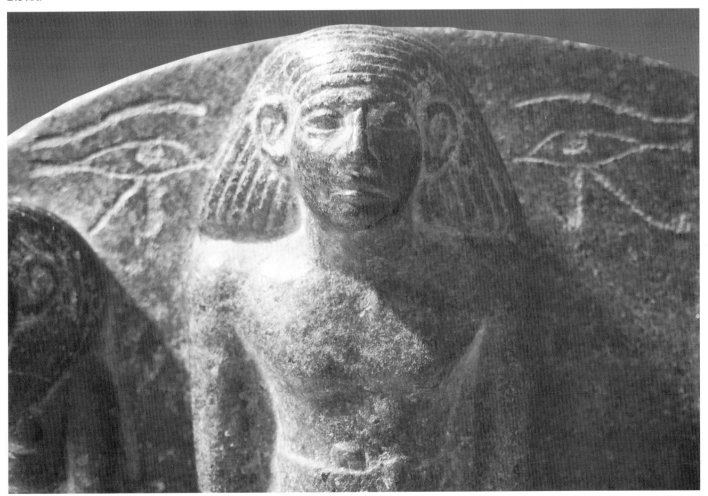

2.3.8b

Fig. 2.3.8a-b – Boston 1973.87 et Le Caire CG 459 : groupes statuaires du gouverneur Oukhhotep IV (détails).

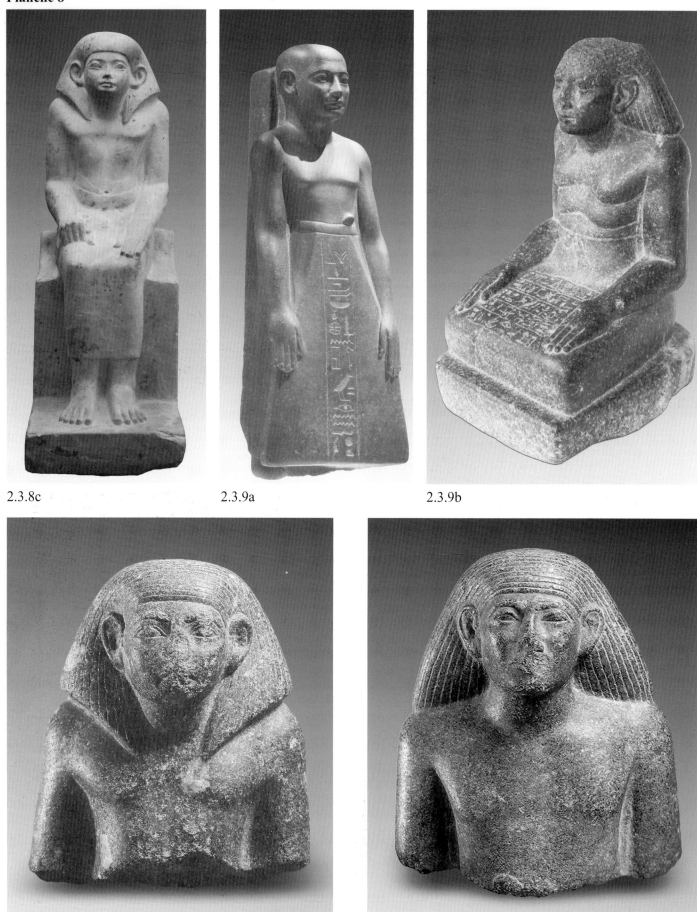

2.3.8c

2.3.9a

2.3.9b

2.3.10a

2.3.10b

Fig. 2.3.8c – Bruxelles E. 8257 : Khnoumnakht, échanson/majordome (?) du gouverneur. Fig. 2.3.9a – Berlin ÄM 8432 : statue du chef de domaine Tetou. Fig. 2.3.9b – Hildesheim 10 : statue de Sahathor, chef de la maison du travail de l'offrande divine. Fig. 2.3.10a – Copenhague ÆIN 29 : buste masculin. Fig. 2.3.10b – Copenhague ÆIN 89 : torse masculin.

Lucerne A 96
H. 11,8 cm

Detroit 31.68
H. 16,5 cm

Vienne ÄOS 6
H. 22,5 cm

Éléphantine 102
+ Boulogne E 33099
H. orig. 55 cm
Prov. Éléphantine

Brooklyn 52.1
H. 54,5 cm
H. 55,1 cm
Prov. Hiérakonpolis ?

Le Caire CG 422
H. 30 cm
Prov. Hiérakonpolis

Londres UC 14635
H. 31 cm
Prov. inconnue

Karnak Nord 1969
H. 33,5 cm
Prov. Karnak Nord
(orig. Esna ?)

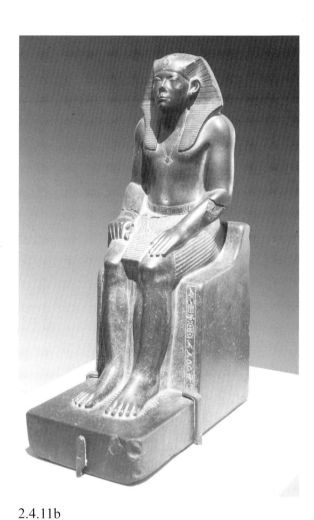

2.4.11b

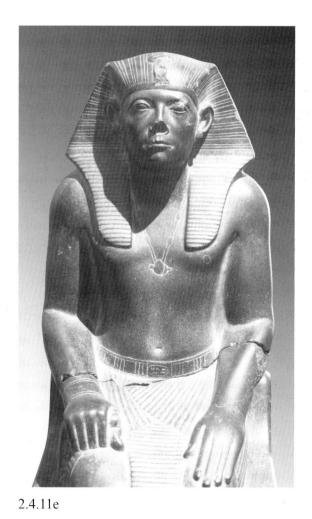

2.4.11e

Fig. 2.4.1.1a – Statues du « groupe de Brooklyn ». Fig.
2.4.1.1-b-e – Brooklyn 52.1 : statue de Sésostris III.

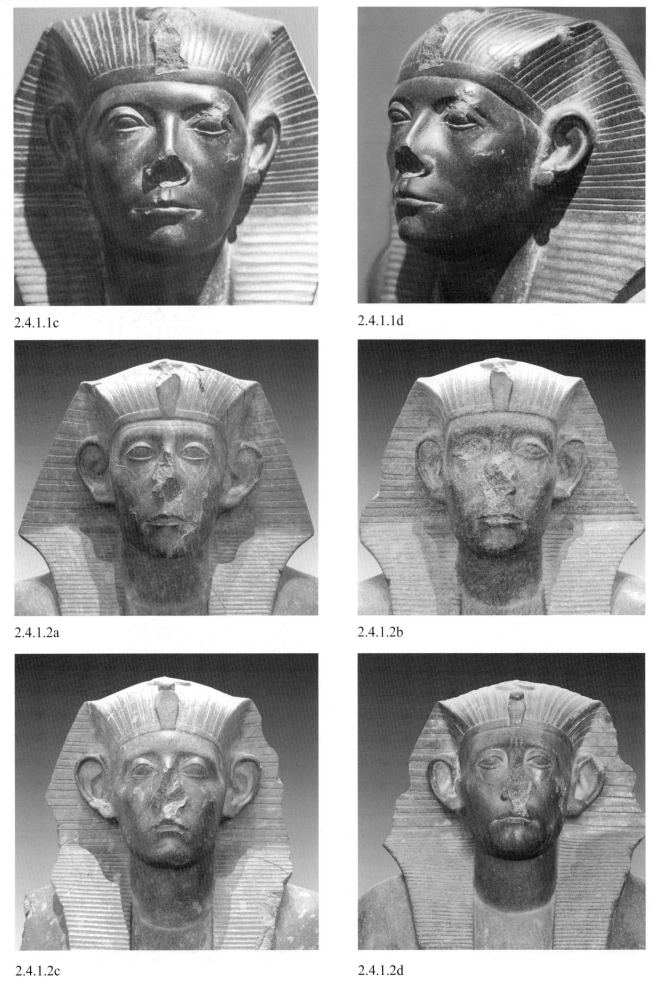

2.4.1.1c

2.4.1.1d

2.4.1.2a

2.4.1.2b

2.4.1.2c

2.4.1.2d

Fig. 2.4.1.1-c-d– Brooklyn 52.1 : statue de Sésostris III. Fig. 2.4.1.2a-d – Londres BM EA 684, 6865, 686 et Le Caire TR 18/4/22/4 : Statues de Sésostris III jadis installées dans le temple de Montouhotep II à Deir el-Bahari.

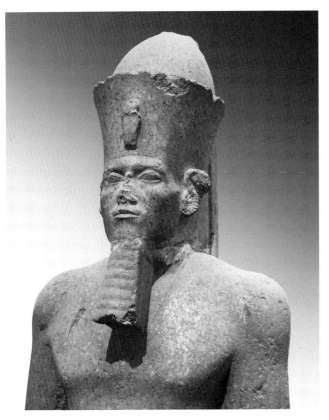

2.4.1.2e

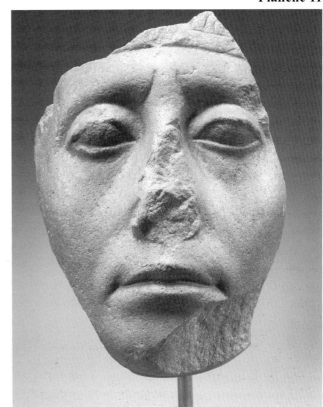

2.4.1.2g

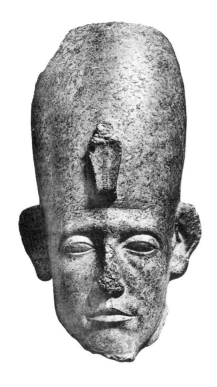

2.4.1.2f

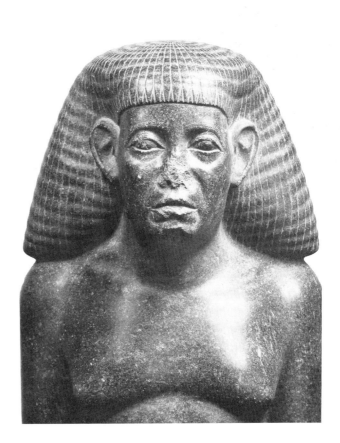

Fig. 2.4.1.2e – Le Caire CG 42012 : colosse en granit de Sésostris III. Fig. 2.4.1.2g – New York MMA 26.7.1394 : visage en quartzite de Sésostris III. Fig. 2.4.1.2f – Le Caire CG 42011 (Sésostris III) et Éléphantine 17 (Héqaib II).

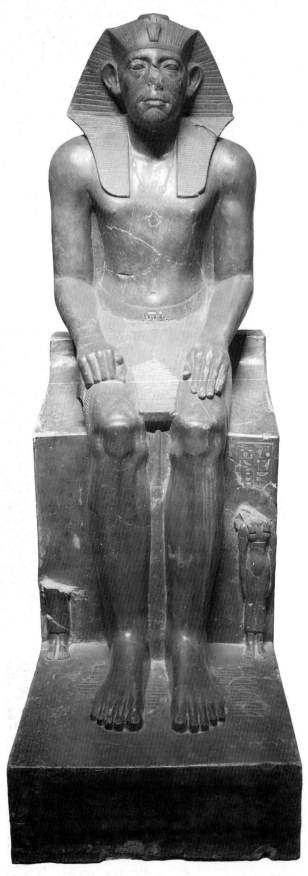

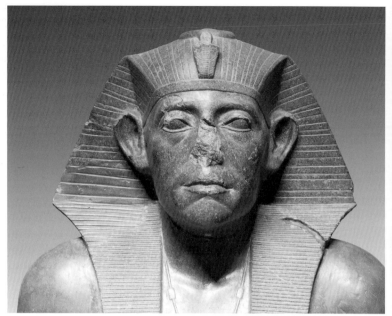

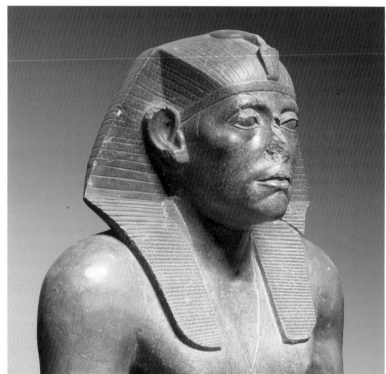

Fig. 2.4.1.2h-j – Suez JE 66569 : statue de Sésostris III découverte à Médamoud.

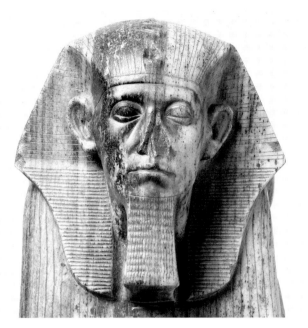

2.4.1.2k

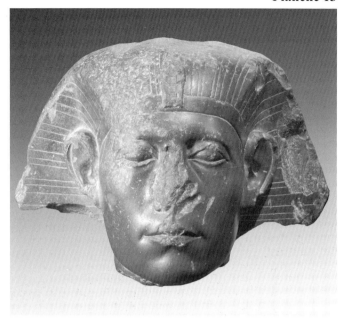

2.4.1.2l

Fig. 2.4.1.2k – New York MMA 17.9.2 : sphinx en gneiss anorthositique de Sésostris III . Fig. 2.4.1.2l – Vienne ÄOS 5813 : tête d'un sphinx en grauwacke de Sésostris III. Fig. 2.4.1.2m-n – Cambridge E.37.1930 : tête d'une statue colossale en granit de Sésostris III. Fig. 2.4.1.2o – Londres BM EA 608 : tête d'une statue colossale en granit de Sésostris III.

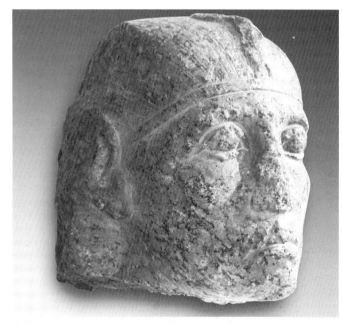

2.4.1.2m

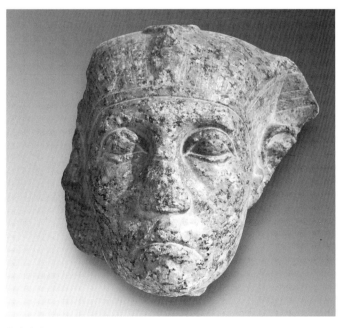

2.4.1.2n

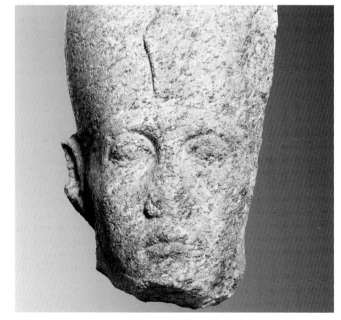

2.4.1.2o

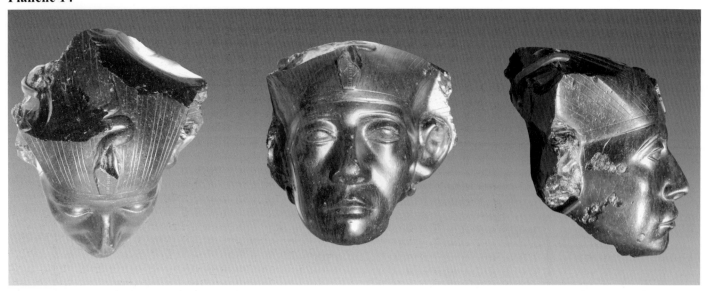

2.4.1.2p

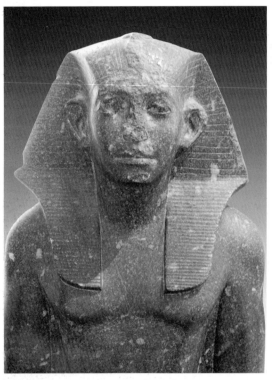

2.4.1.2q

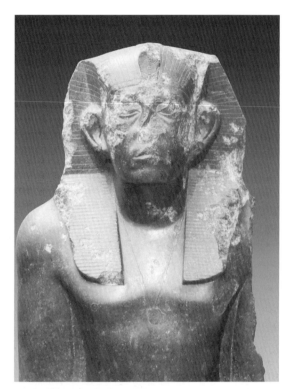

2.4.1.2r

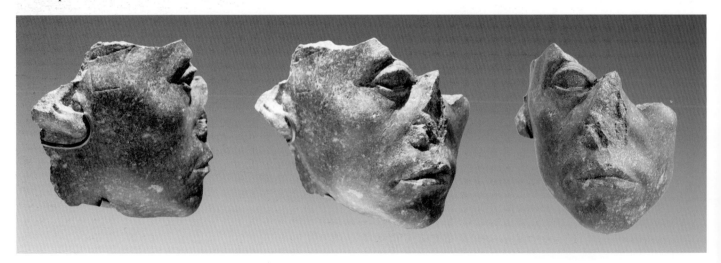

2.4.1.2s

Fig. 2.4.1.2p – Lisbonne 138 : tête en obsidienne de Sésostris III. Fig. 2.4.1.2q – Paris E 12960 : statue « archaïsante » de Sésostris III découverte à Médamoud. Fig. 2.4.1.2r – Paris E 12961 : statue « expressive » de Sésostris III découverte à Médamoud. Fig. 2.4.1.2s – Paris E 12962 : visage d'une statue de Sésostris III découverte à Médamoud.

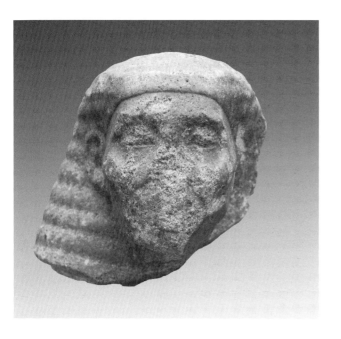

2.4.2a

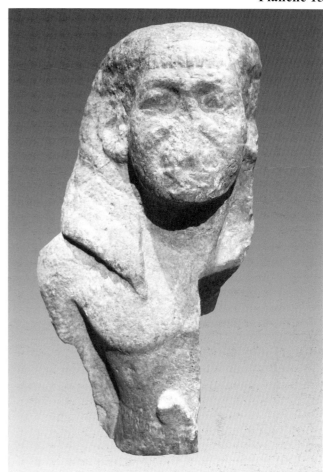

2.4.2b

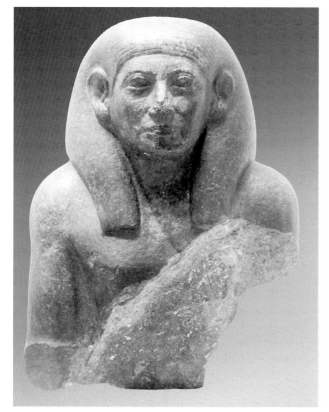

2.4.2c

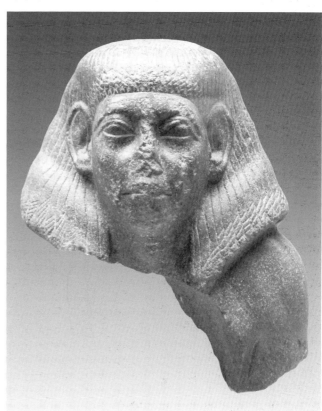

2.4.2d

Fig. 2.4.2a – Bruxelles E. 6748 : tête d'une statue de dignitaire. Fig. 2.4.2b – Berlin ÄM 119-99 : torse masculin. Fig. 2.4.2c – Paris E 10445 : torse masculin. Fig. 2.4.2d – Londres BM EA 848 : buste d'une statue masculine.

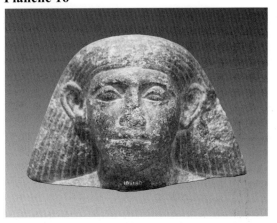

2.4.2e

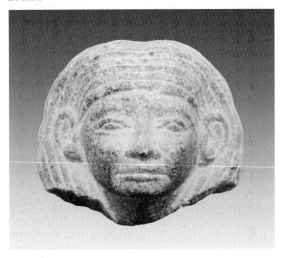

2.4.2f

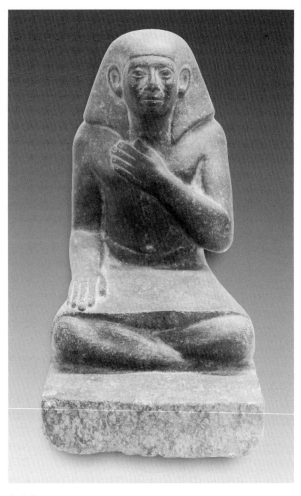

2.4.2g

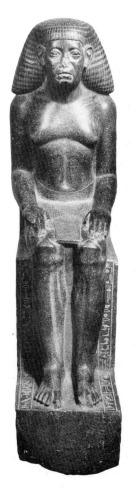

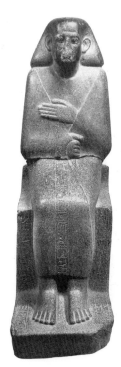

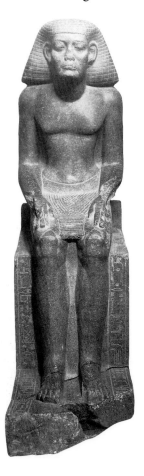

2.4.2.1a-c

Fig. 2.4.2e – Chicago A.105180 : tête d'une statue de masculine. Fig. 2.4.2f – Londres BM EA 69519 : tête d'une statue féminine. Fig. 2.4.2g – Paris E 11216 : homme assis en tailleur. Fig. 2.4.2.1a-c – Éléphantine 17, 27 et 21 : statues d'Héqaib II (réalisée de son vivant), d'Héqaib II défunt et d'Imeny-seneb.

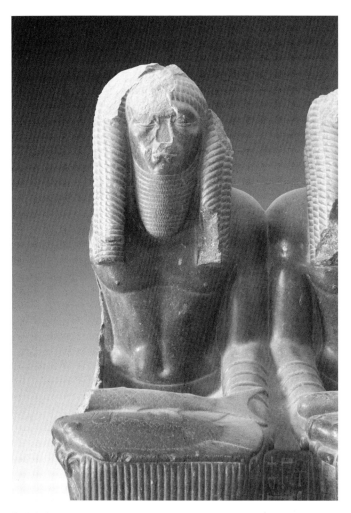

2.5.1.1a

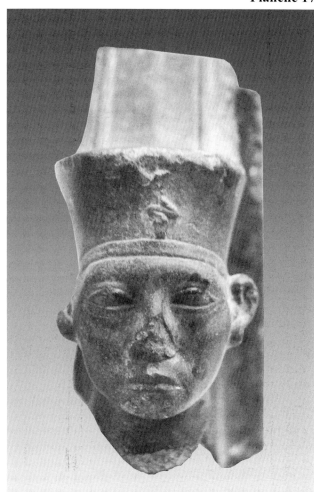

2.5.1.1b

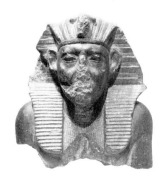

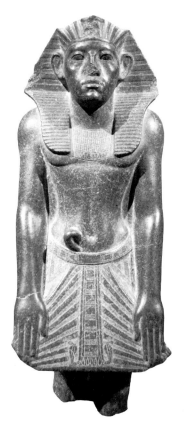

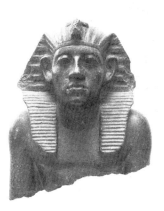

2.5.1.2a

Fig. 2.5.1.1a – Le Caire CG 392 : dyade de figures nilotiques à l'effigie d'Amenemhat III. Fig. 2.5.1.1b – Le Caire TR 13/4/22/9 : tête d'une statue d'Amenemhat III coiffé de la couronne amonienne. Fig. 2.5.1.2a – Les trois petites statues de la série en attitude d'adoration de Karnak (Cleveland 1960.56, Berlin ÄM 17551 et New York 45.2.6).

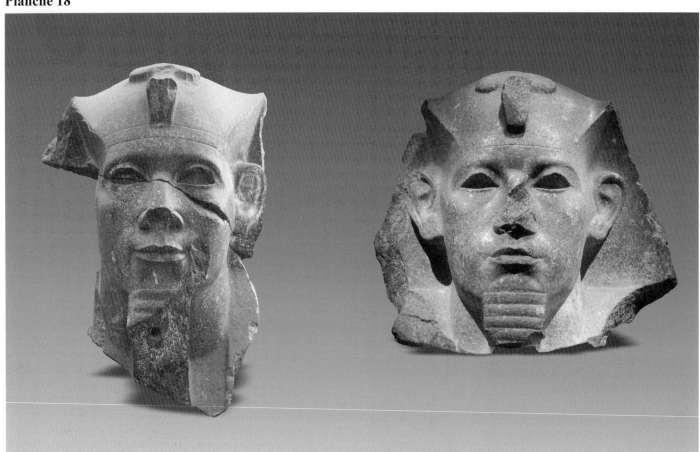

2.5.1.2b

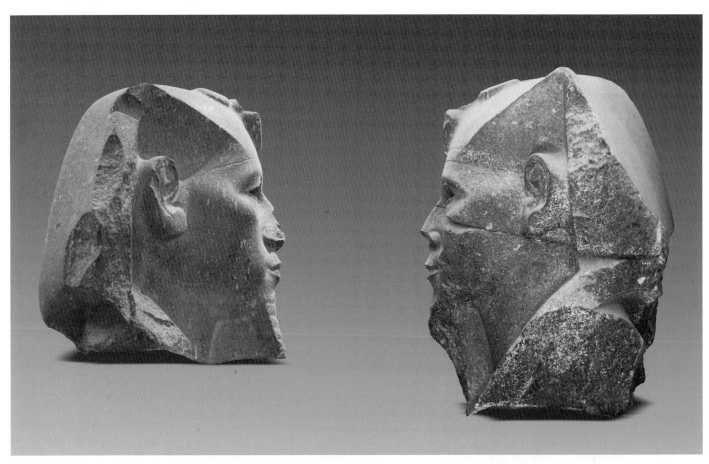

2.5.1.2c

Fig. 2.5.1.2b – Le Caire CG 383 (gauche) et Londres BM EA 1063 (droite) : têtes monumentales découvertes à Bubastis, attribuées à Amenemhat III. Fig. 2.5.1.2b – Le Caire CG 383 (gauche) et Londres BM EA 1063 (droite) : têtes monumentales découvertes à Bubastis, attribuées à Amenemhat III.

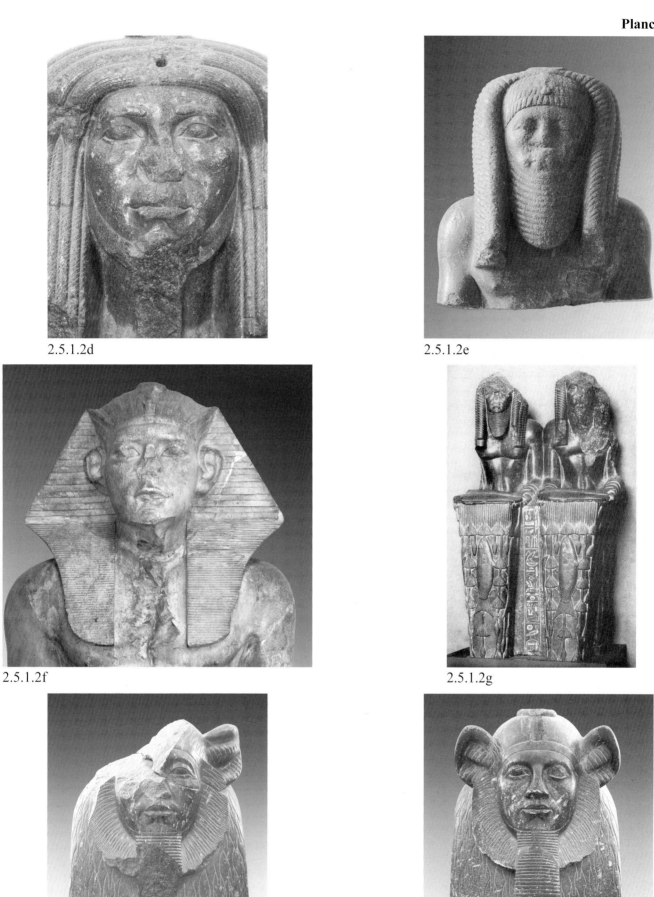

2.5.1.2d

2.5.1.2e

2.5.1.2f

2.5.1.2g

2.5.1.2h

2.5.1.2i

Fig. 2.5.1.2d – Le Caire CG 395 : statue d'Amenemhat III en costume cérémoniel. Fig. 2.5.1.2e – Rome Altemps 8607 : buste d'une statue d'Amenemhat III (fragment d'une dyade aux figures nilotiques ?). Fig. 2.5.1.2f – Beni Suef JE 66322 : statue d'Amenemhat III découverte à Medinet Madi. Fig. 2.5.1.2g – Le Caire CG 392 : dyade de figures nilotiques à l'effigie d'Amenemhat III. Fig. 2.5.1.2h-i – Le Caire CG 393 et 1243 : deux des sphinx à crinière d'Amenemhat III découverts à Tanis.

Fig. 2.5.1.2j

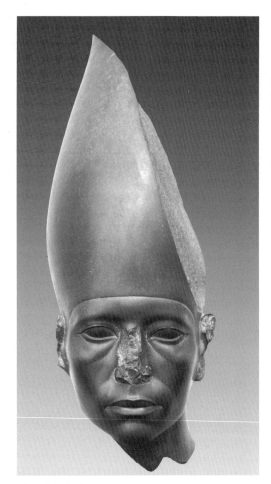

Fig. 2.5.1.2k

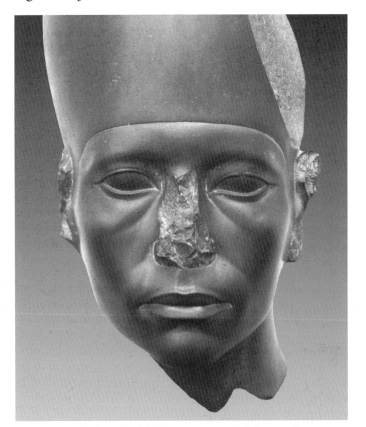

Fig. 2.5.1.2l

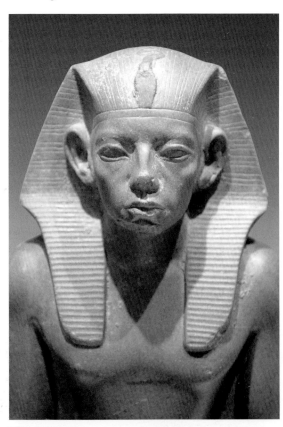

Fig. 2.5.1.2m

Fig. 2.5.1.2j – Cambridge E.GA.3005.1943 : visage d'une statue attribuable à Amenemhat III. Fig. 2.5.1.2k-l – Copenhague ÆIN 924 : tête en grauwacke d'Amenemhat III. Fig. 2.5.1.2m – Paris N 464 : statuette en grauwacke d'Amenemhat III.

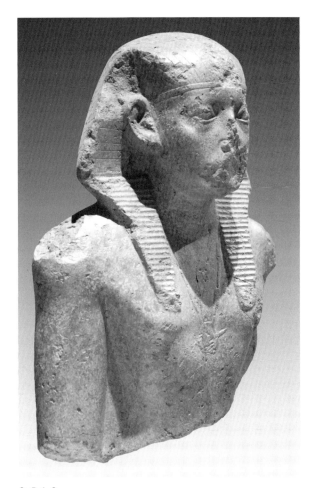

2.5.1.2n

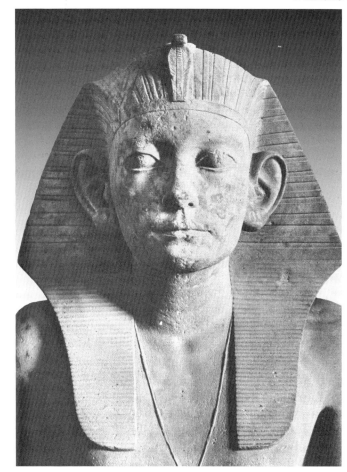

2.5.1.2o

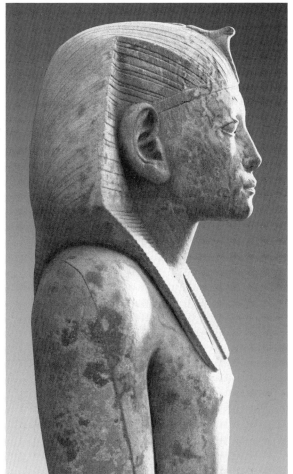

2.5.1.2p

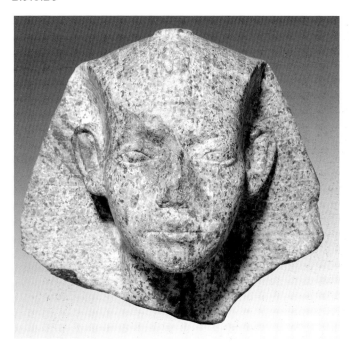

2.5.1.2q

Fig. 2.5.1.2n – Berlin ÄM 11348 : buste d'une statue d'Amenemhat III. Fig. 2.5.1.2o-p – Le Caire CG 385 : statue d'Amenemhat III découverte à Hawara. Fig. 2.5.1.2q – Londres UC 14363 : tête d'une statue d'Amenemhat III.

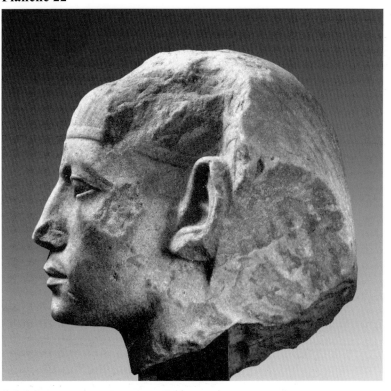

2.5.1.2r

2.5.1.2s

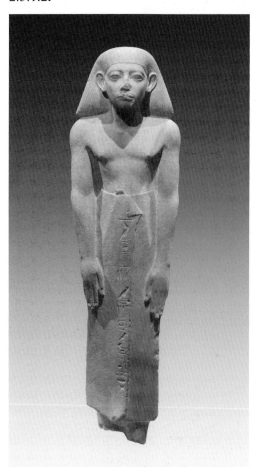
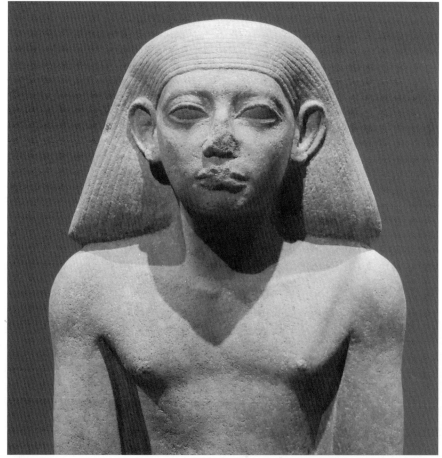

2.5.2a

2.5.2b

Fig. 2.5.1.2r – Coll. Nubar : tête d'une statue d'Amenemhat III. Fig. 2.5.1.2s – Cambridge E.GA.82.1949 : tête d'une statue attribuable à Amenemhat III. Fig. 2.5.2a-b – Paris E 11053 : le chef des prêtres Amenemhat-ânkh.

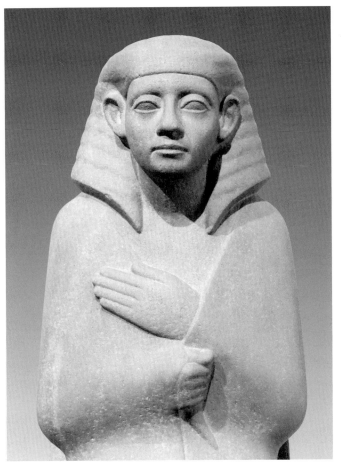

2.5.2c

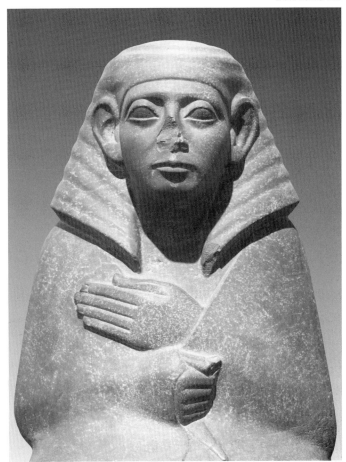

2.5.2d

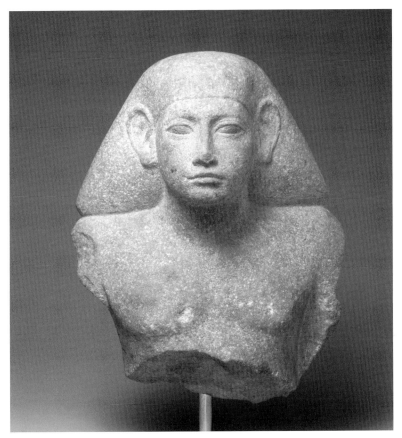

2.5.2e

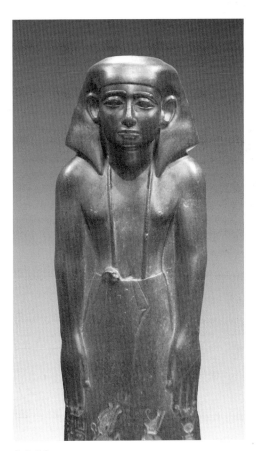

2.5.2f

Fig. 2.5.2c – Berlin ÄM 15700 : le (grand ?) intendant Nemtyhotep. Fig. 2.5.2d – Brooklyn 62.77.1 : statue d'un dignitaire. Fig. 2.5.2e – New York 59.26.2 : buste d'une statue masculine . Fig. 2.5.2f – Baltimore 22.203 : statue d'un vizir de la fin de la XIIe dynastie, usurpée à la Troisième Période intermédiaire par Pa-di-iset, fils d'Apy.

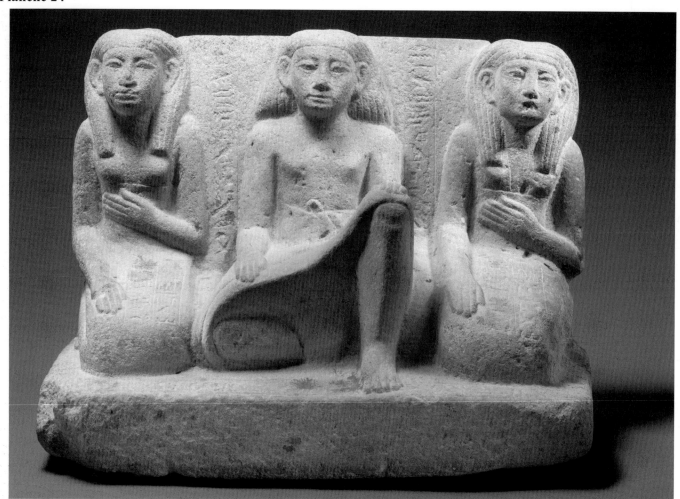

2.5.2g

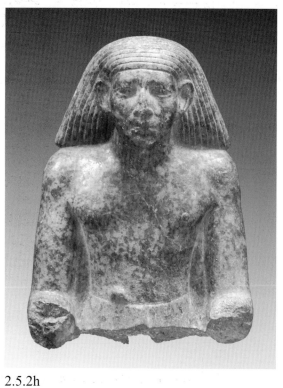

2.5.2h

2.5.2i

Fig. 2.5.2g – New York 56.136 : groupe statuaire du contremaître Senbebou . Fig. 2.5.2h – Paris E 22771 : torse d'une statue masculine. Fig. 2.5.2i – Le Caire JE 30168 – CG 38103 : torse d'une divinité masculine (Khépri ?).

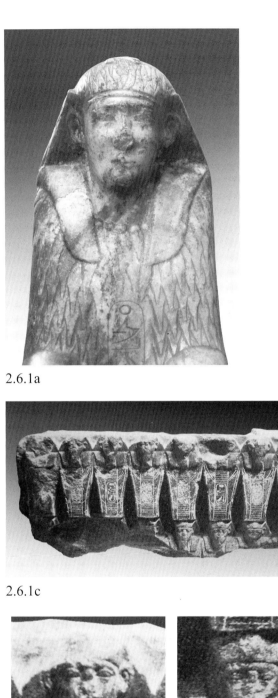

2.6.1a

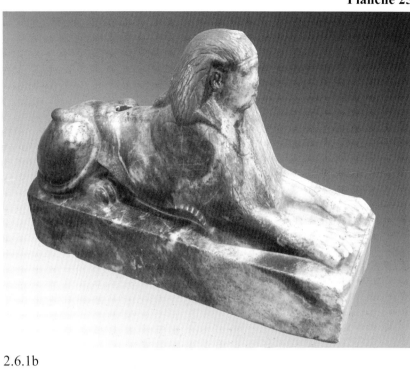

2.6.1b

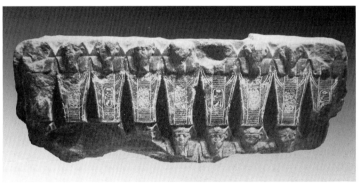

2.6.1c

2.6.1d

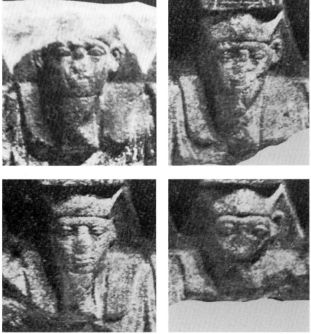

2.6.1e

Fig. 2.6.1a-b – Londres BM EA 58892 : sphinx au nom
d'Amenemhat IV. Fig. 2.6.1c-e – Le Caire JE 42906 :
piédestal au nom d'Amenemhat IV.

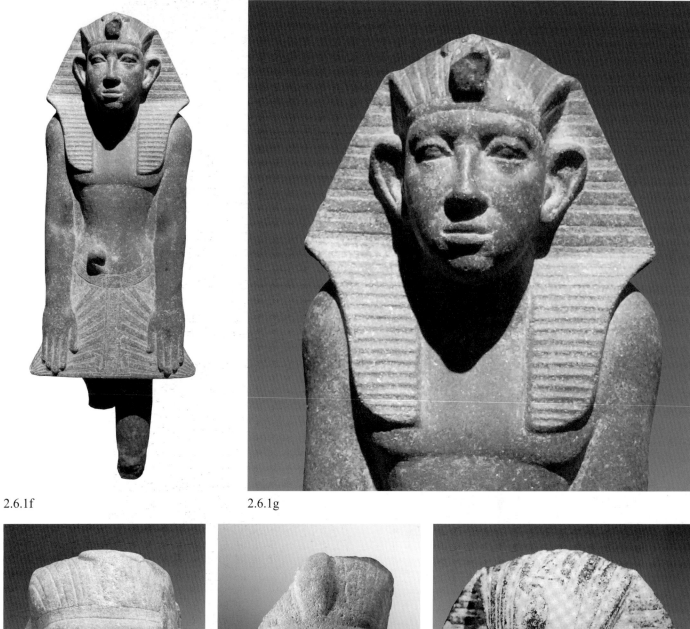

2.6.1f 2.6.1g

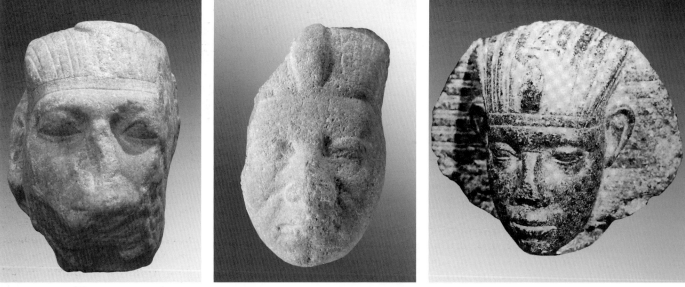

2.6.1h 2.6.1i 2.6.1j

Fig. 2.6.1f-g – Alexandrie 68 – CG 42016 : statue d'Amenemhat IV (?). Fig. 2.6.1h – Munich ÄS 4857 : tête d'une statue d'Amenemhat IV (?). Fig. 2.6.1i – Londres UC 13249 : tête d'une statue d'Amenemhat IV (?). Fig. 2.6.1j – Moscou E-1 : tête d'une statue d'Amenemhat IV (?).

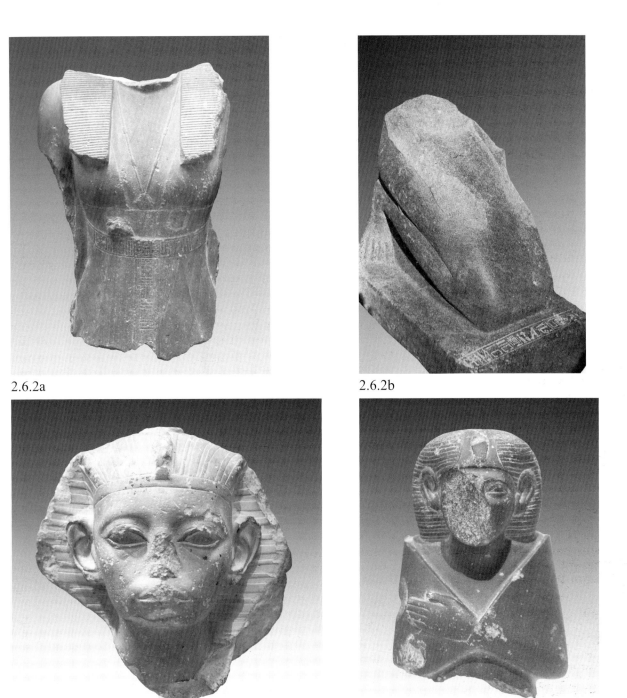

2.6.2a

2.6.2b

2.6.2c

2.6.2d

2.6.2e

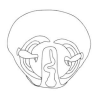

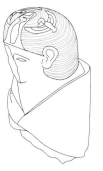

Fig. 2.6.2a – Paris E 27135 : torse d'une statue de Néférousobek. Fig. 2.6.2b – Tell el-Dabʻa 06 : partie inférieure d'une statue agenouillée de Néférousobek. Fig. 2.6.2c – New York MMA 08.200.2 : tête d'une statue de souverain de la fin de la XIIᵉ dynastie (Néférouso-bek ?). Fig. 2.6.2d-f – New York MMA 65.59.1 : buste d'une stat-uette de souveraine de la fin de la XIIᵉ dynastie enveloppée dans un manteau (Néférousobek ?).

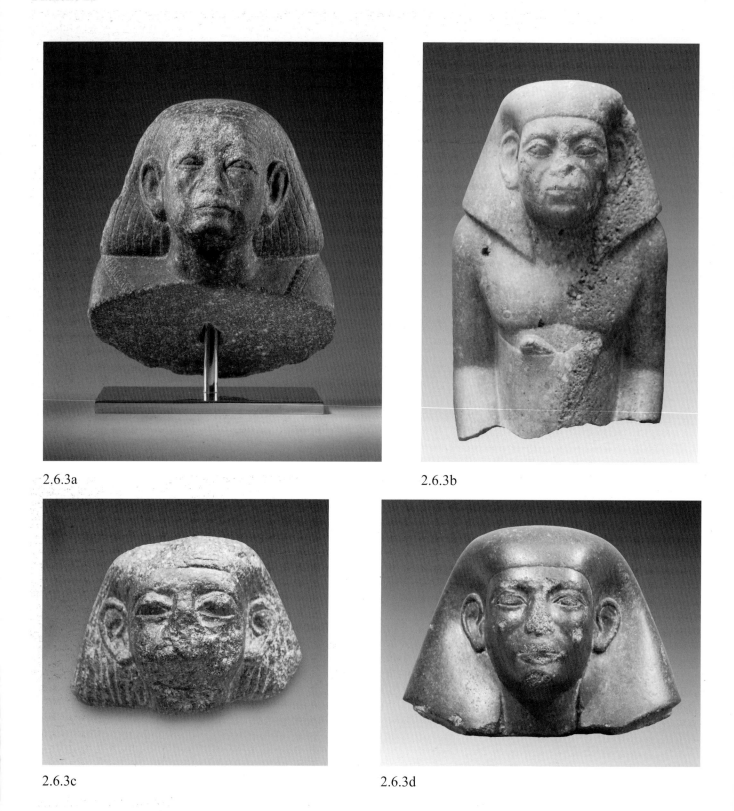

2.6.3a

2.6.3b

2.6.3c

2.6.3d

Fig. 2.6.3a – New York MMA 66.99.65 : buste d'une statuette masculine. Fig. 2.6.3b – Genève-Lausanne Eg. 12 : torse d'une statuette masculine. Fig. 2.6.3c – Bâle Lg Ae BDE 75 : tête d'une statue masculine. Fig. 2.6.3d – Francfort 723 : tête d'une statue masculine.

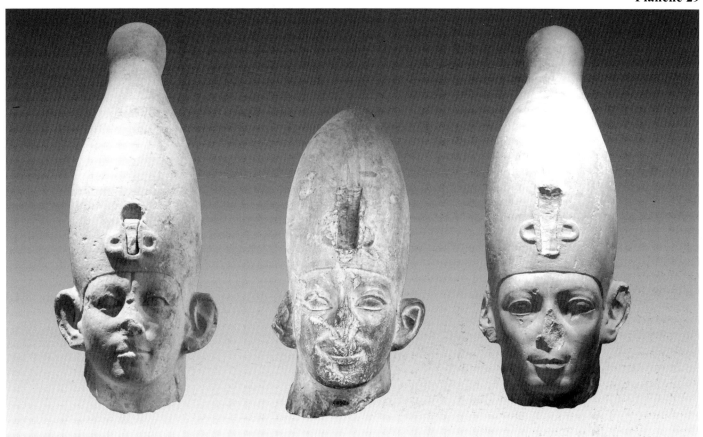

2.7.1a-c

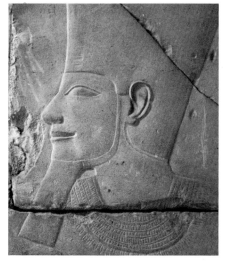

2.7.1d

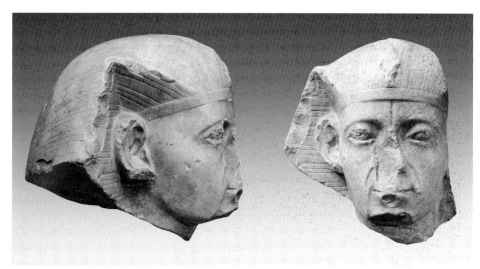

2.7.1e

Fig. 2.7.1a-c – Paris E 12924, Beni Suef JE 58926 et Le Caire JE 54857 : têtes de statues de jubilé d'Amenemhat-Sobekhotep Sekhemrê-Khoutaouy (?). Fig. 2.7.1d – Le Caire JE 56496 : relief du « porche » d'Amenemhat-Sobekhotep à Médamoud. Fig. 2.7.1e – Besançon D.890.1.65 : tête d'une statue d'Amenemhat-Sobekhotep Sekhemrê-Khoutaouy (?).

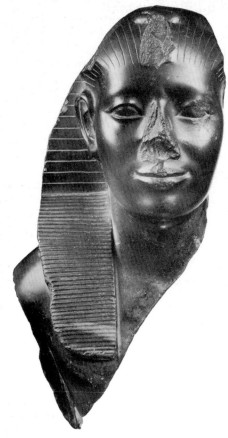

2.7.1f

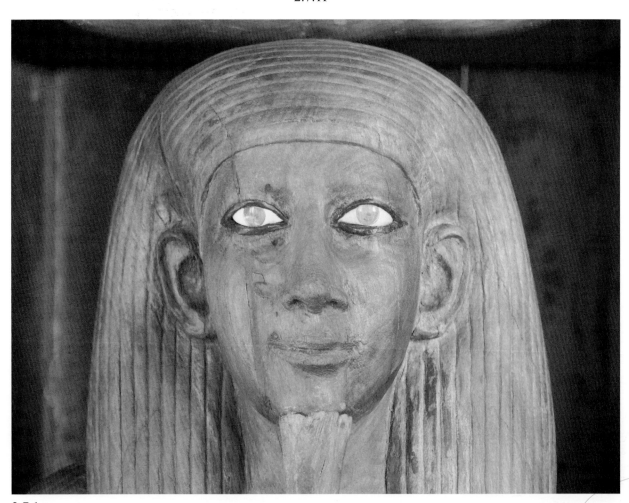

2.7.1g

Fig. 2.7.1f – Vienne ÄOS 37 : buste de la statue d'Amenemhat-
Senbef Sekhemkarê. Fig. 2.7.1g – Le Caire CG 259 : statue de ka
du roi Hor.

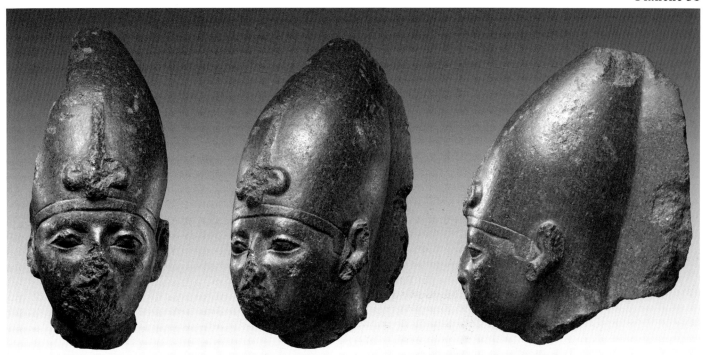

2.7.1h

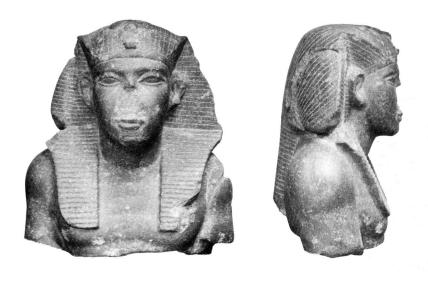

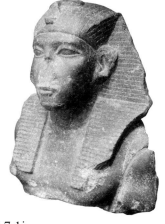

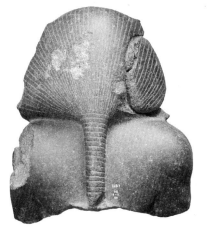

Fig. 2.7.1h – Coll.
Abemayor 01 : tête
d'une statue d'un roi
du début de la XIIIᵉ d.
Fig. 2.7.1i – Londres
BM EA 1167 : buste
d'une statue royale du
début de la XIIIᵉ d.

2.7.1i

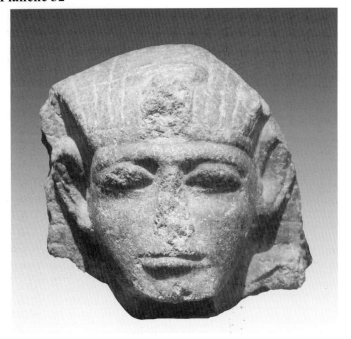

2.7.1j

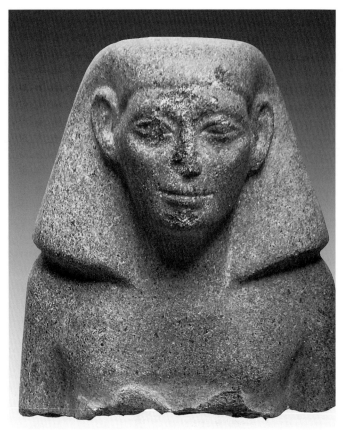

2.7.2a

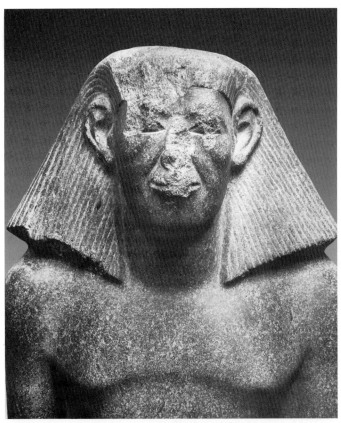

2.7.2b

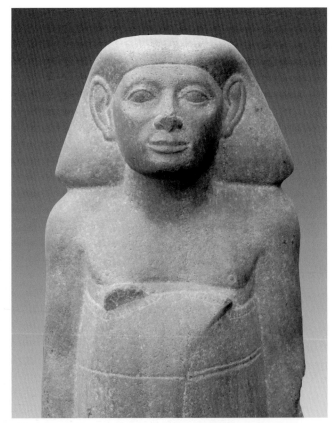

2.7.2c

Fig. 2.7.1j – Vatican 22752 : tête d'une statue royale du début de la XIII^e d. Fig. 2.7.2a – Éléphantine 78 : buste d'une statue du début de la XIII^e d. (partie supérieure la statue du directeur des champs Ânkhou ?). Fig. 2.7.2b – Éléphantine 28 : le gouverneur Khâkaourê-seneb. Fig. 2.7.2c – Londres BM EA 24385 : le scribe royal Ptahemsaf-Senebtyfy.

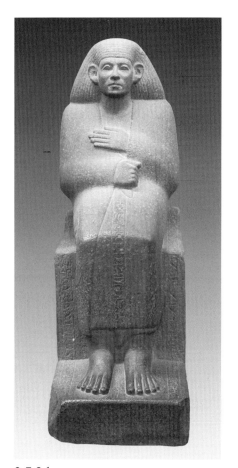

2.7.2d

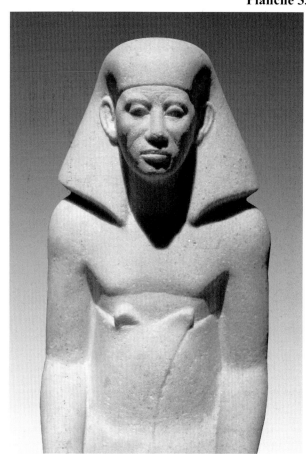

2.7.2f

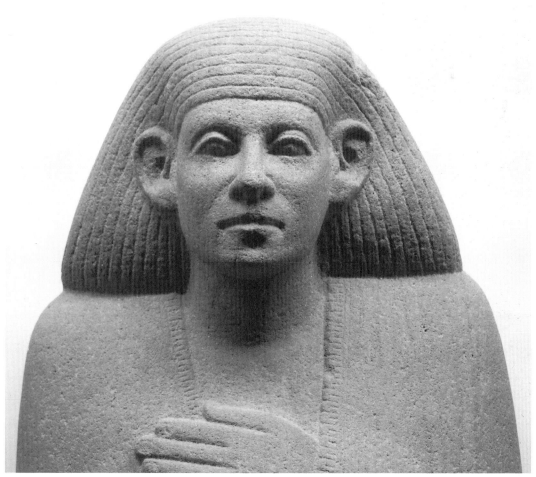

2.7.2e

Fig. 2.7.2d, e – Londres BM EA 1785 : le gouverneur Ânkhrekhou.
Fig. 2.7.2f – Alexandrie JE 43928 : l'intendant Sakahorka.

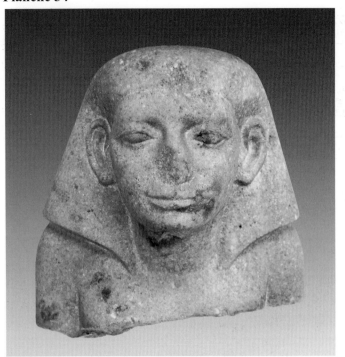

2.7.2g

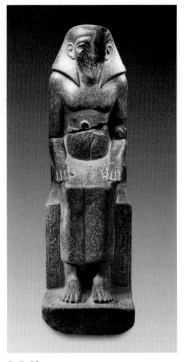

2.7.2h

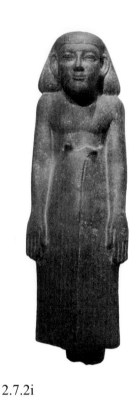

2.7.2i

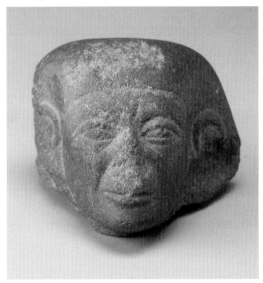

2.7.2j

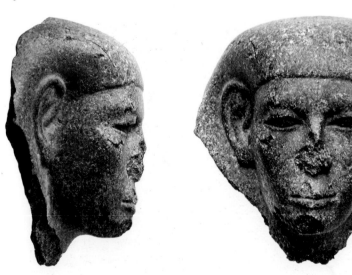

2.7.2k

Fig. 2.7.2g – Détroit 30.372 : buste d'un dignitaire du début de la XIIIᵉ d. Fig. 2.7.2h – Éléphantine 31 : statue de l'intendant Amenemhat.Fig. 2.7.2i – Munich Gl 14 : statue de dignitaire du début de la XIIIᵉ d. Fig. 2.7.2j – Boston 1970.441 : tête d'une statue de dignitaire du début de la XIIIᵉ d. Fig. 2.7.2k – Éléphantine 79 : visage d'un dignitaire du début de la XIIIᵉ d.

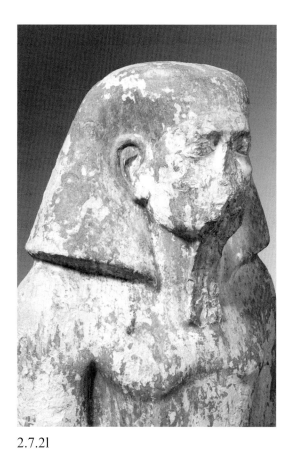

Fig. 2.7.2l – Turin S. 4265 : le gouverneur Ouahka III. Fig. 2.7.2m – Turin S. 4265 (comparaison avec une statue de Sésostris III, New York MMA 17.9.2, et Amenemhat-Senbef, Vienne ÄOS 37). Fig. 2.7.2n – Le Caire CG 408 : statue du trésorier Khentykhetyemsaf-seneb.

2.7.2l

Sésostris IIII
New York MMA 17.9.2

Ouahka (III), fils de Neferhotep
Turin S. 4265

Amenemhat-senbef Sekhemkarê
Vienne ÄOS 37

2.7.2m

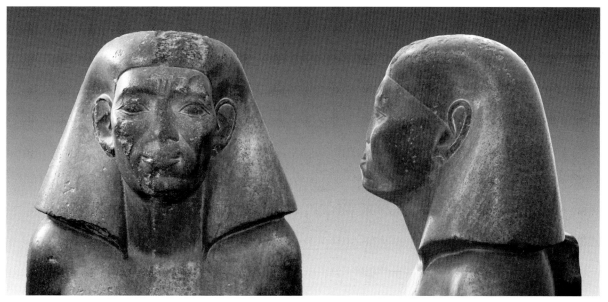

2.7.2n

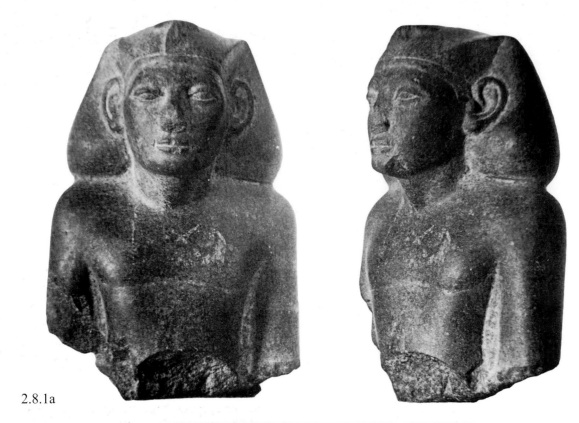

2.8.1a

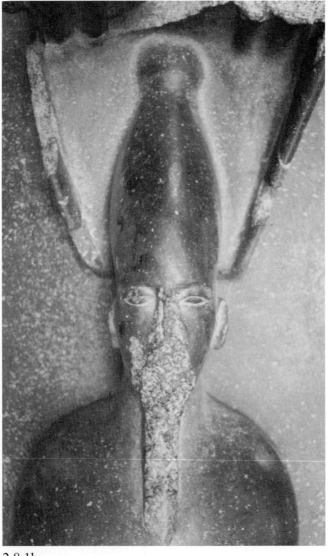

2.8.1b

Fig. 2.8.1a – Le Caire JE 53668 : torse d'une statue de Khendjer. Fig. 2.8.1b – Le Caire JE 32090 : statue d'Osiris gisant (détail du visage).

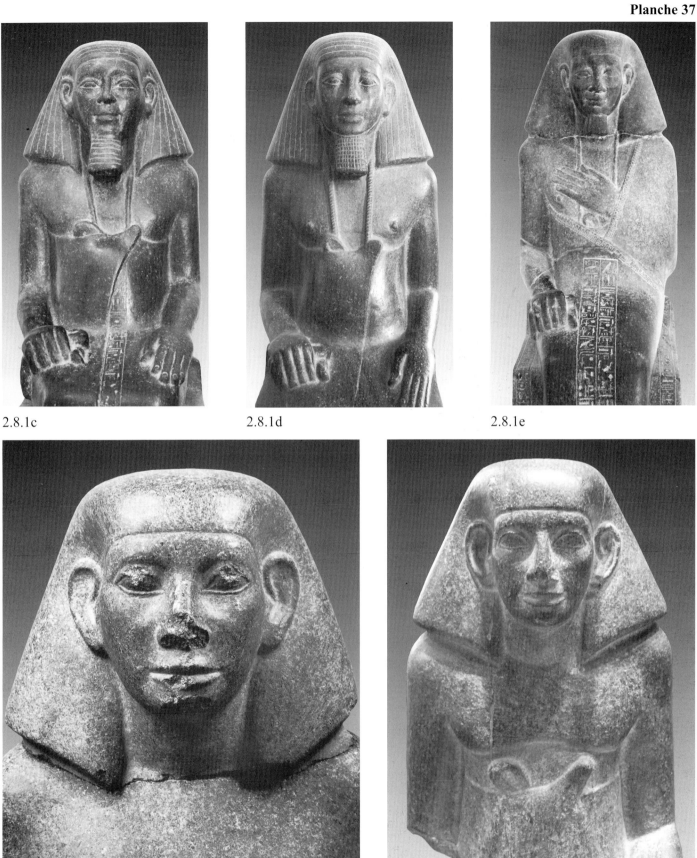

2.8.1c
2.8.1d
2.8.1e

2.8.1f
2.8.1g

Fig. 2.8.1c-e – Le Caire CG 42034, 42207 et Beni Suef 1632 (= CG 42206) : statues du père d'Ânkhou, et probablement du vizir Ânkhou lui-même. Fig. 2.8.1f – Éléphantine 30 – Assouan 1378 : le gouverneur Héqaib III. Fig. 2.8.1g – Rome Barracco 8 : buste d'une statue masculine.

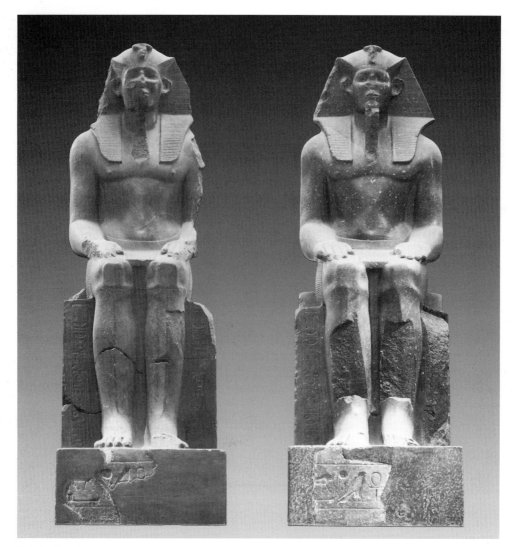

2.8.2a-b

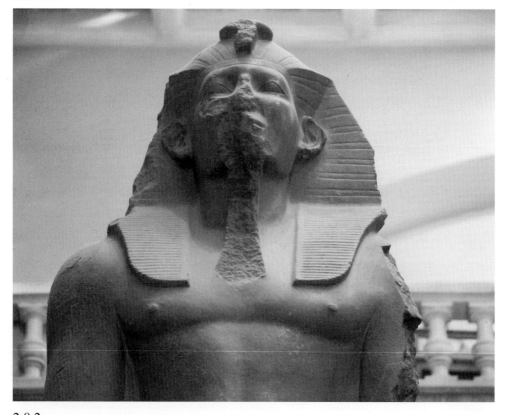

2.8.2c

Fig. 2.8.2a-b – Le Caire JE 37466 et 37467 : colosses du roi Marmesha. Fig. 2.8.2c – Le Caire JE 37467 : colosse du roi Marmesha.

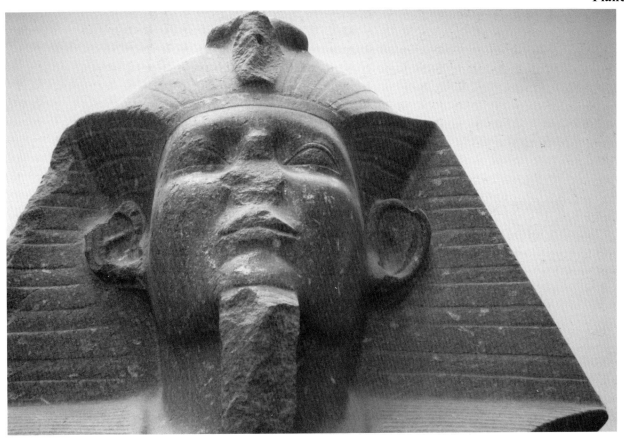

2.8.2d

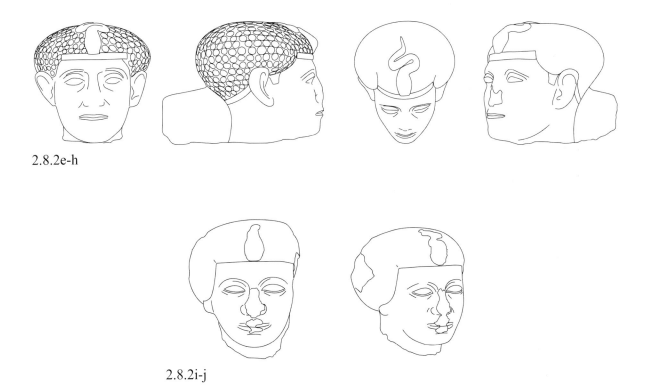

2.8.2e-h

2.8.2i-j

Fig. 2.8.2d – Le Caire JE 37466 : colosse du roi Marmesha. Fig. 2.8.2e-j – Berlin ÄM 13255 (e-h) et Coll. Sørensen 1 (i-j) : têtes royales coiffées des premières attestations du khepresh ?

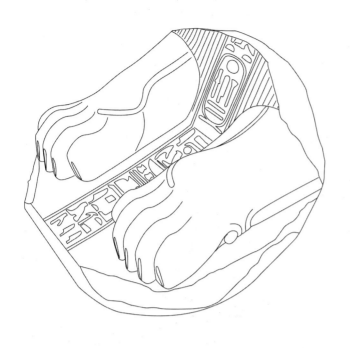

2.8.3a

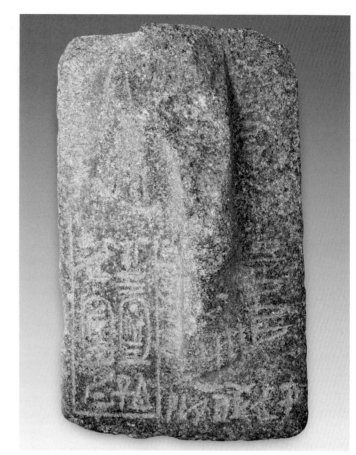

2.8.3b

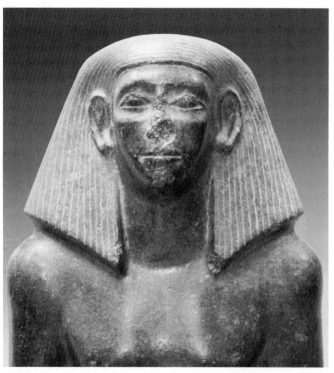

2.8.3c

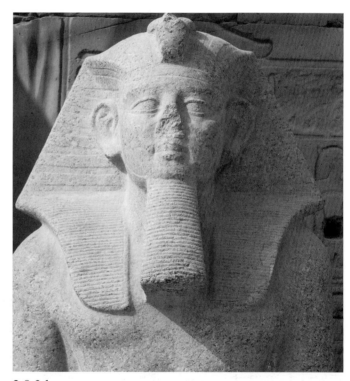

2.8.3d

Fig. 2.8.3a – Le Caire JE 52810 : fragment de sphinx au nom de Sobekhotep Sekhemrê-séouadjtaouy. Fig. 2.8.3b – Stockholm NME 75 : base d'une statue debout du roi Sobekhotep Sekhemrê-séouadjtaouy. Fig. 2.8.3c – Le Caire JE 43269 : le chancelier royal Montouhotep, père de Sobekhotep Sekhemrê-séouadjtaouy. Fig. 2.8.3d – Karnak KIU 2053 : statue en granit d'un souverain du deuxième quart de la XIIIe d.

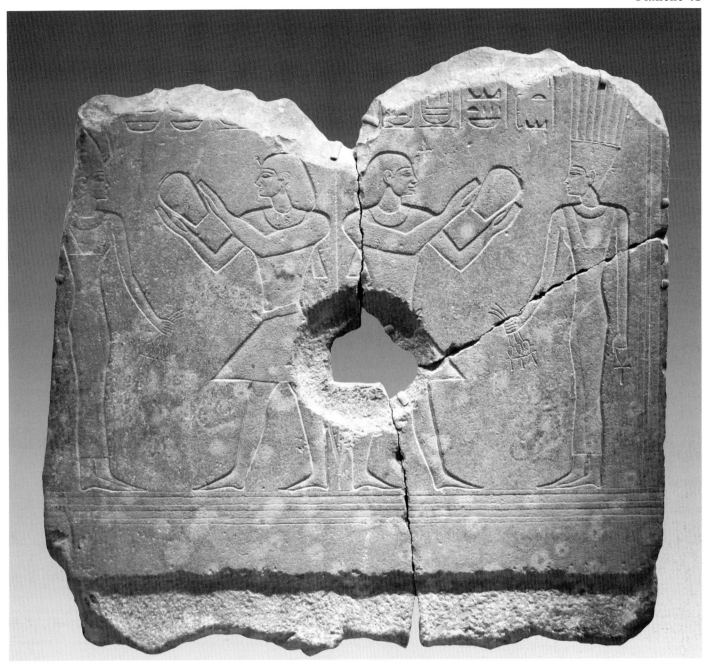

2.8.3e

2.8.3f

2.8.3g

Fig. 2.8.3e-g – Brooklyn 77.194 : relief montrant Sobekhotep Sekhemrê-séouadjtaouy présentant des offrandes aux déesses Satet et Ânouqet.

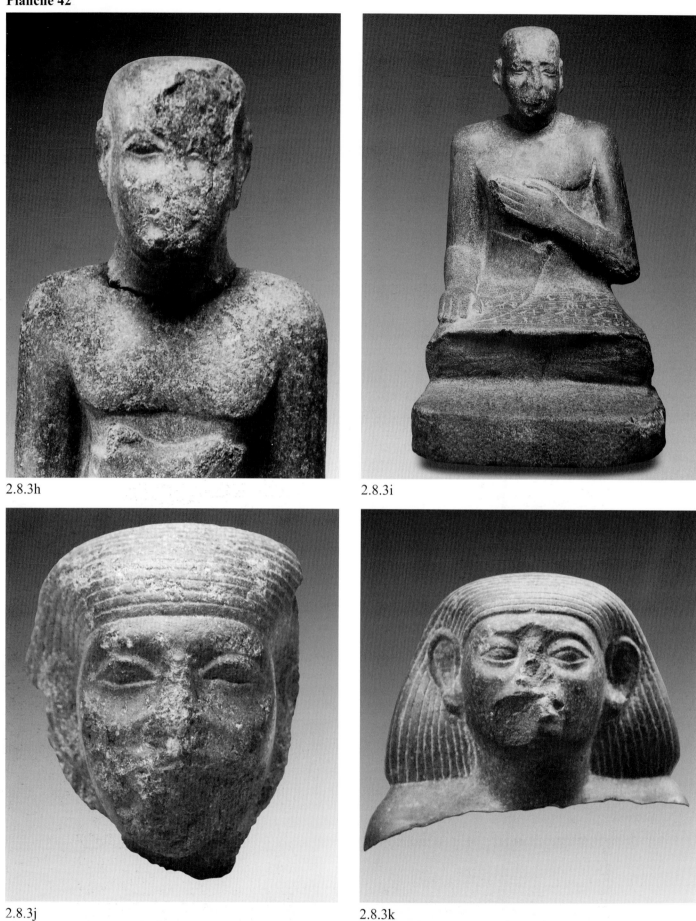

2.8.3h

2.8.3i

2.8.3j

2.8.3k

Fig. 2.8.3h – Éléphantine 69 : statue du gardien de la salle du palais Snéfrou. Fig. 2.8.3i – Éléphantine 72 : statue de Senpou, gardien de la salle d'Amenemhat. Fig. 2.8.3j – Lausanne 512 : tête d'une statue masculine. Fig. 2.8.3k – Stockholm MM 11234 : buste d'une statue masculine.

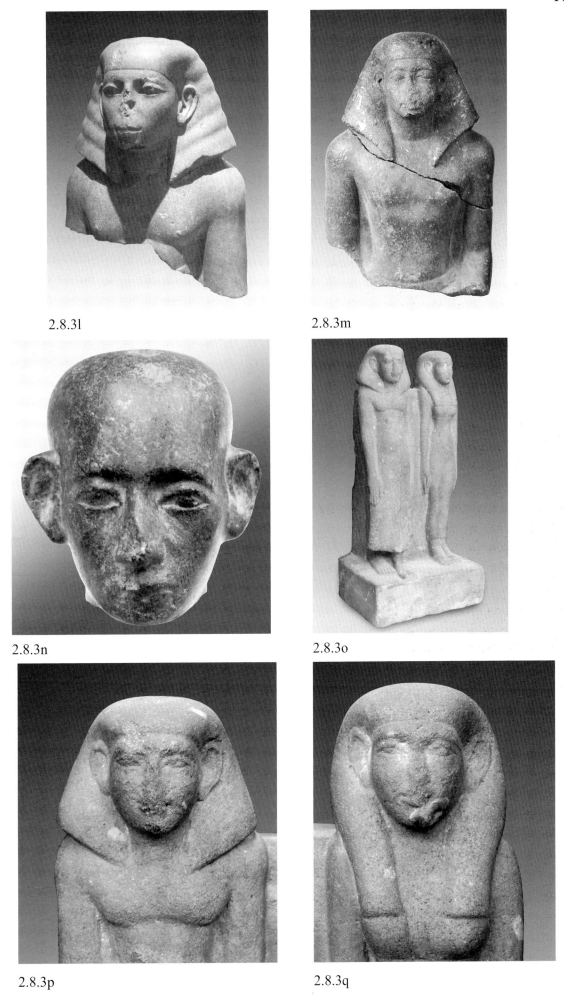

2.8.3l

2.8.3m

2.8.3n

2.8.3o

2.8.3p

2.8.3q

Fig. 2.8.3l – Chicago OIM 17273 : buste d'une statue masculine. Fig. 2.8.3m – Liverpool M.13934 : buste d'une statue masculine. Fig. 2.8.3n – Hanovre 1950.67 : tête d'une statue masculine. Fig. 2.8.3o-q - Londres BM EA 66835 : dyade anépigraphe.

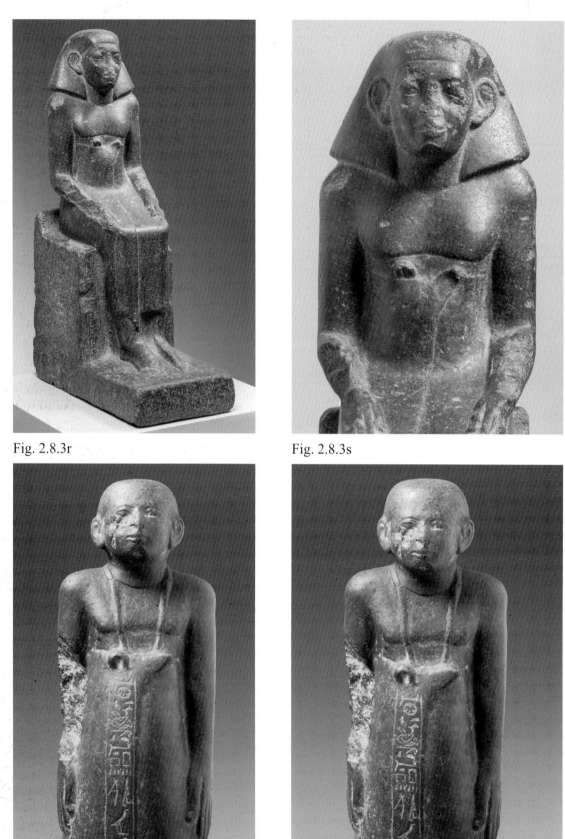

Fig. 2.8.3r

Fig. 2.8.3s

Fig. 2.8.3t

Fig. 2.8.3u

Fig. 2.8.3r-s – Turin C. 3064 : le directeur des champs Kheperka. Fig. 2.8.3t-u – Turin S. 1220 : statue du vizir Iymérou, affublée d'une tête de statue de la XVIIIᵉ d.

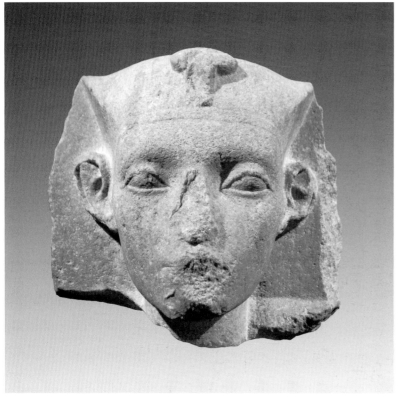

2.8.3v

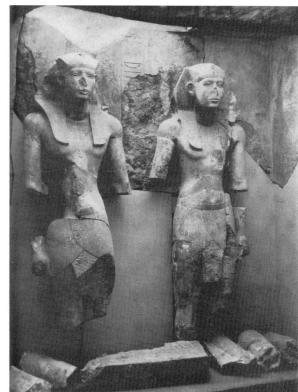

2.9.1a

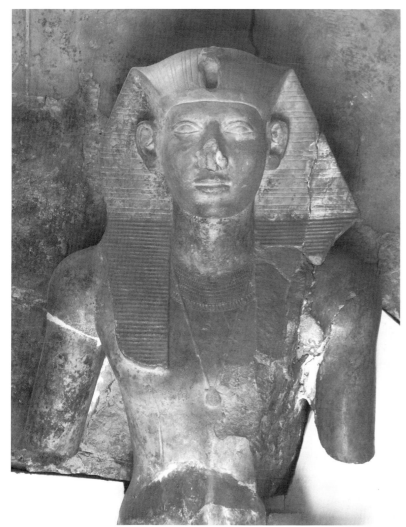

2.9.1b

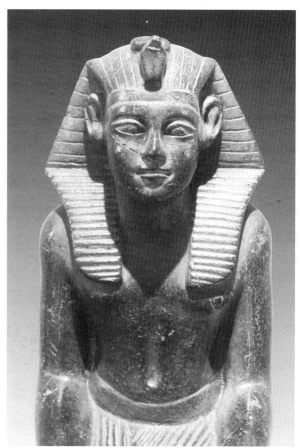

2.9.1c

Fig. 2.8.3v – Bâle Lg Ae NN 17 : tête d'une statue royale du deuxième quart de la XIIIᵉ d. Fig. 2.9.1a-b – Le Caire CG 42022 : dyade de Néferhotep Iᵉʳ. Fig. 2.9.1c – Bologne 1799 : statuette de Néferhotep Iᵉʳ.

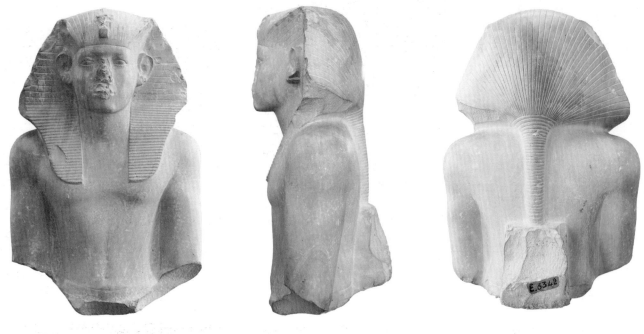

2.9.1d

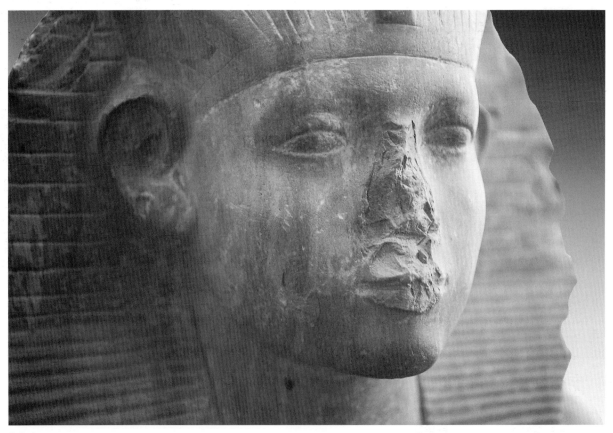

2.9.1e

Fig. 2.9.1d-e – Bruxelles E. 6342 : buste d'une statue de Néferhotep Ier (?).

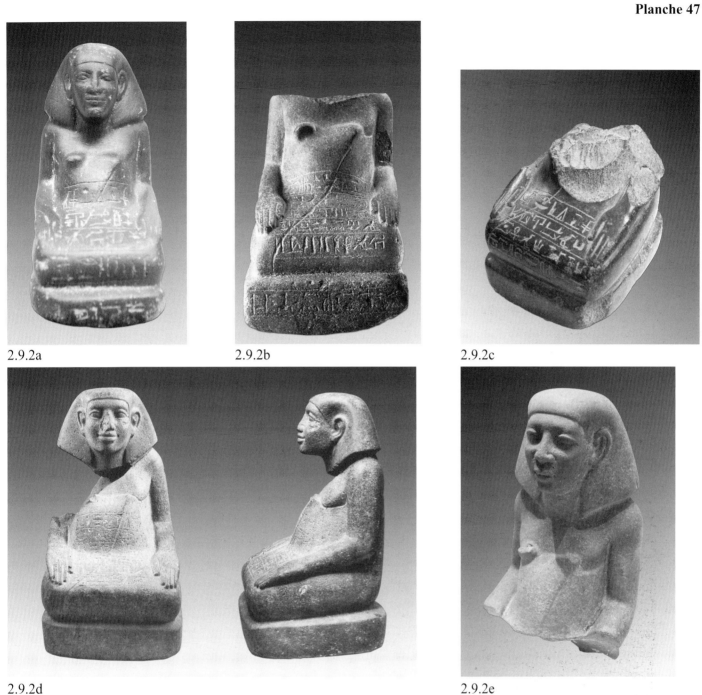

2.9.2a 2.9.2b 2.9.2c

2.9.2d 2.9.2e

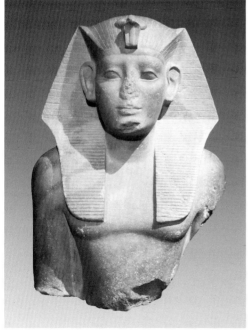

2.9.3

Fig. 2.9.2a-b – statues du grand intendant Titi : Baltimore 22.190 et Éléphantine 50. Fig. 2.9.2c – Berlin ÄM 22462 : le « père du dieu » Haânkhef. Fig. 2.9.2d – Éléphantine 45 : le harpiste Tjeni-âa. Fig. 2.9.2e – Paris E 14216 : statue masculine. Fig. 2.9.3 – Chicago OIM 8303 : buste d'une statue royale (Néferhotep Ier ?).

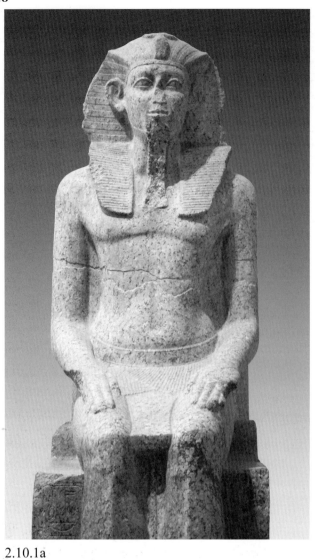

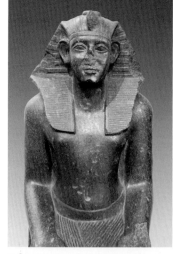

2.10.1b

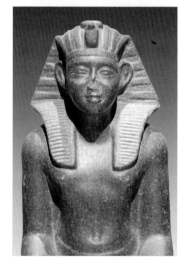

2.10.1a

2.10.1c

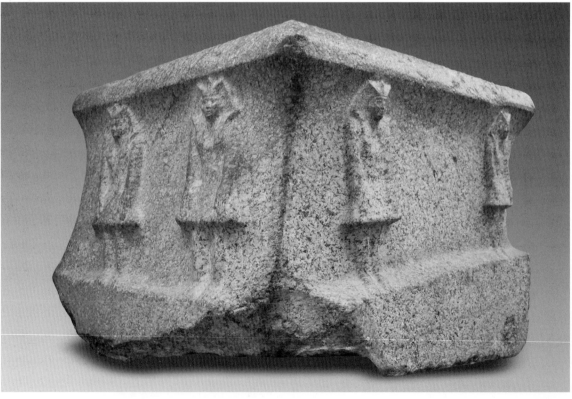

2.10.1d

Fig. 2.10.1a – Paris A 16 : colosse assis de Sobekhotep Khânéferrê. Fig. 2.10.1b – Paris A 17 : statue assise de Sobekhotep Khânéferrê. Fig. 2.10.1c – Berlin ÄM 10645 : statue agenouillée de Sobekhotep Khâhoteprê. Fig. 2.10.1d – Leyde I.C. 13 : piédestal au nom de Sobekhotep Khâânkhrê.

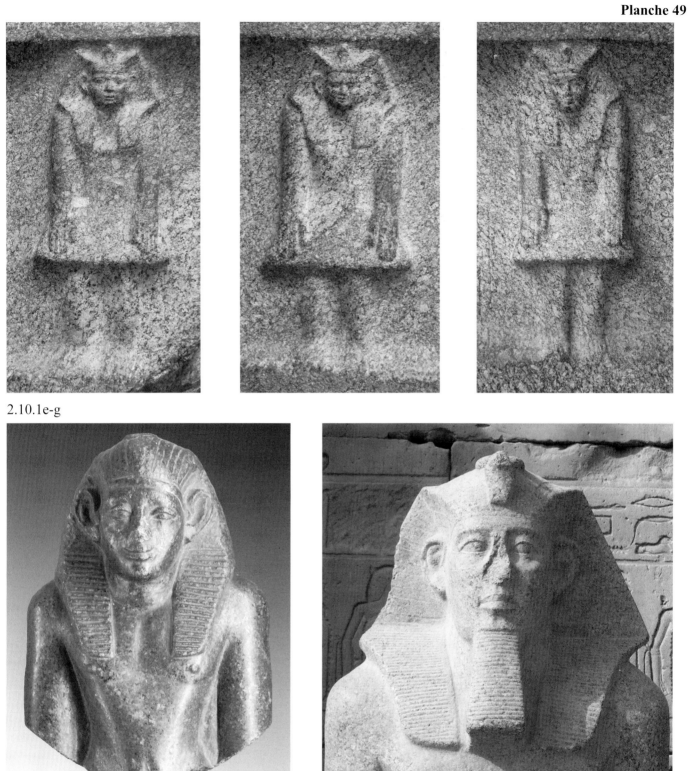

2.10.1e-g

2.10.1h 2.10.1i

Fig. 2.10.1e-g – Leyde I.C. 13 : piédestal au nom de Sobekhotep Khâânkhrê. Fig. 2.10.1h – Lyon H 1369 : fragment d'une statuette royale du troisième quart de la XIIIᵉ d. Fig. 2.10.1i – Karnak KIU 2051 : statue royale du troisième quart de la XIIIᵉ d.

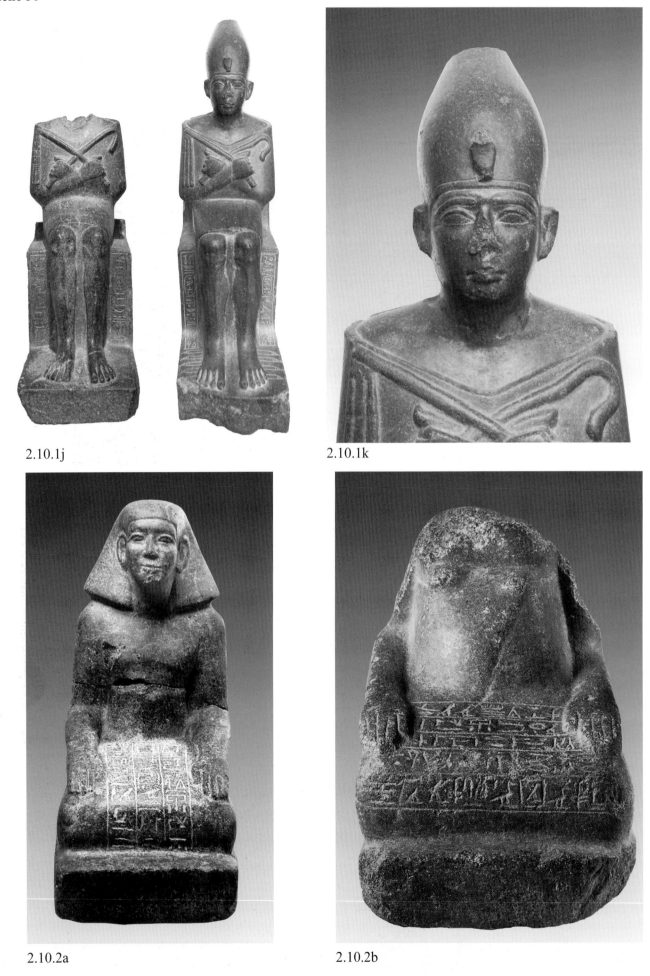

2.10.1j

2.10.1k

2.10.2a

2.10.2b

Fig. 2.10.1j – Paris AF 8969 : un roi Khâ[…]rê en tenue de heb-sed. Fig. 2.10.1k – Le Caire CG 42027 : Sobekhotep Merhoteprê en tenue de heb-sed. Fig. 2.10.2a-b – Éléphantine 107 et Éléphantine 1988 : le fils royal Sahathor.

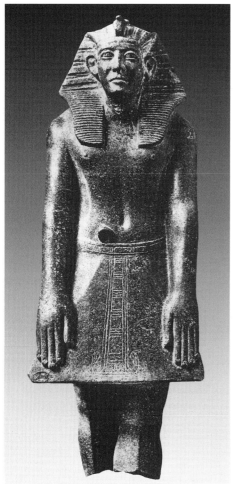

Fig. 2.10.2c

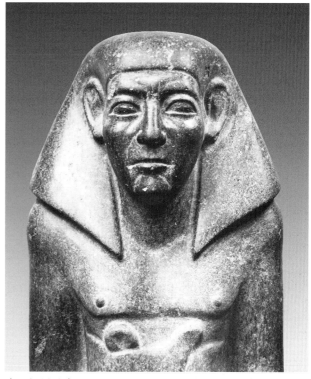

Fig. 2.10.2d

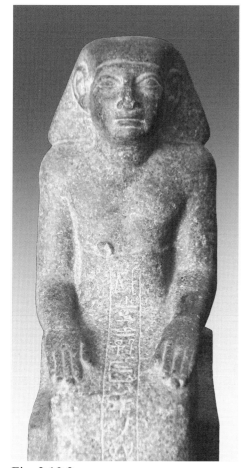

Fig. 2.10.2e

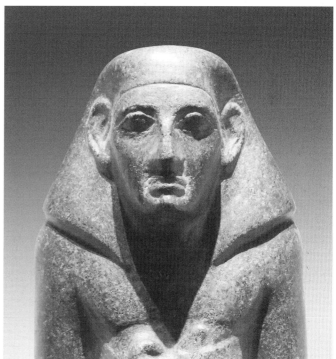

Fig. 2.10.2f

Fig. 2.10.2c – Le Caire CG 42020 : le roi Sobekhotep Khââ[n]khrê (?). Fig. 2.10.2d – Éléphantine 37 : le grand parmi les Dix de Haute-Égypte Imeny-Iâtou. Fig. 2.10.2e – Richmond 63-29 : l'aîné du portail Horâa. Fig. 2.10.2f – Paris A 48 : Senousret, héraut du vizir.

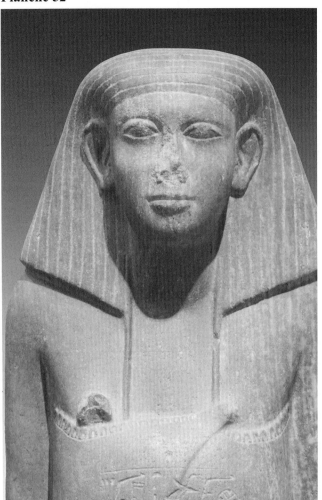

Fig. 2.10.2g

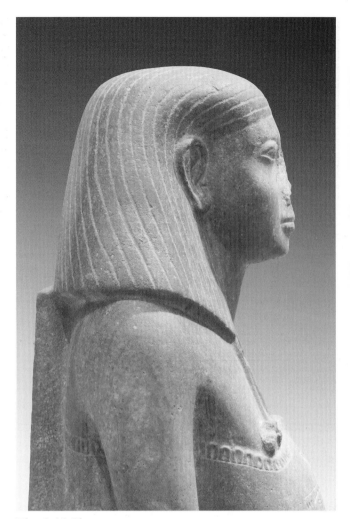

Fig. 2.10.2h

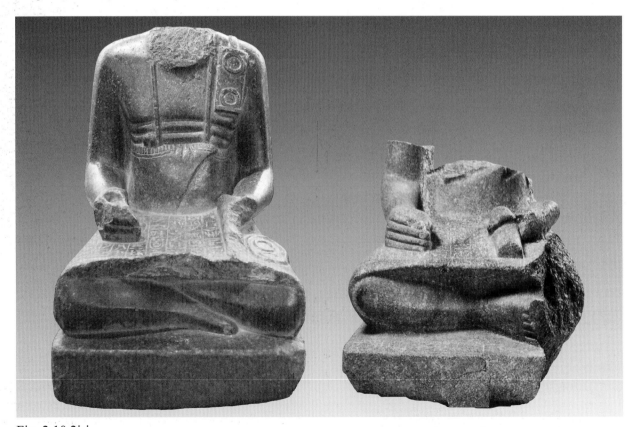

Fig. 2.10.2i-j

Fig. 2.10.2g-h – Paris A 125 : statue du vizir Néferkarê-Iymérou. Fig. 2.10.2i-j – Statues du vizir Néferkarê-Iymérou dans l'attitude du scribe : Heidelberg 274 (photo SC) et Éléphantine 40.

Fig. 2.10.2k

Fig. 2.10.2l

Fig. 2.10.2m

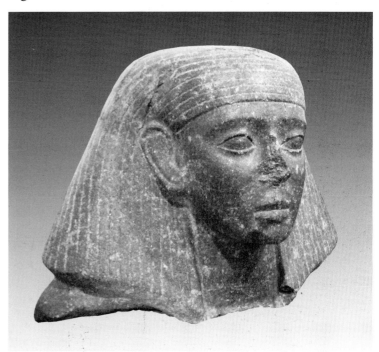

Fig. 2.10.2n

Fig. 2.10.2k – Paris E 32640 : le « puissant de bras » Iouiou.
Fig. 2.10.2l – Paris E 14330 : le surveillant des conflits Nebit.
Fig. 2.10.2m – Yverdon 801-436-200 : le gardien Renseneb. Fig.
2.10.2n – Chicago AI 1920.261 : tête d'une statue de vizir.

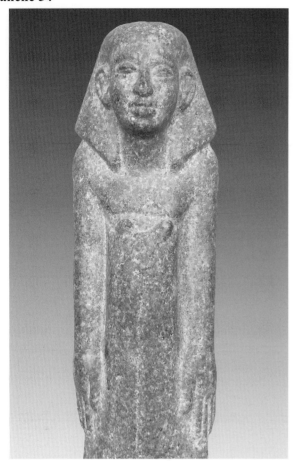

Fig. 2.10.2o

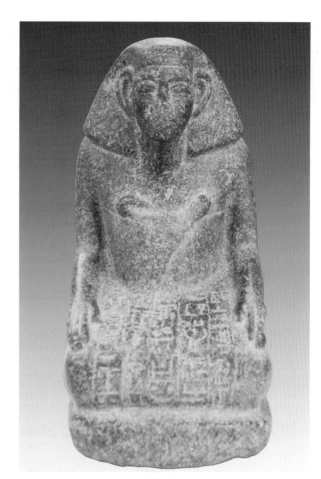

Fig. 2.10.2p

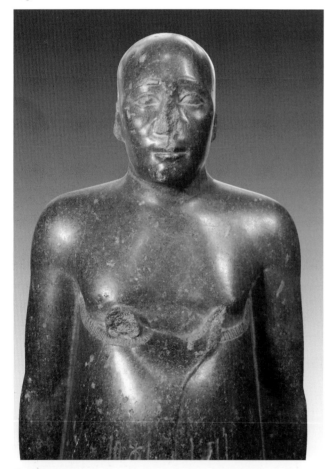

Fig. 2.11.2a

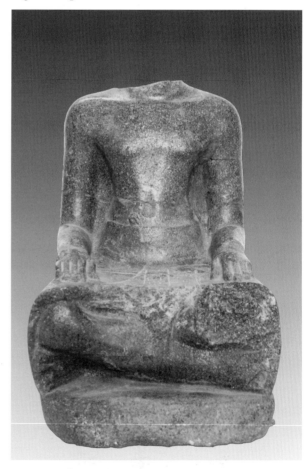

Fig. 2.11.2b

Fig. 2.10.2o – Yale YPM 6640 : statue anonyme. Fig. 2.10.2p – Ann Arbor 88808 : le « père du dieu » Renseneb. Fig. 2.11.2a-b – Vienne ÄOS 5801 et Berlin ÄM 2285 : le héraut à Thèbes Sobekemsaf.

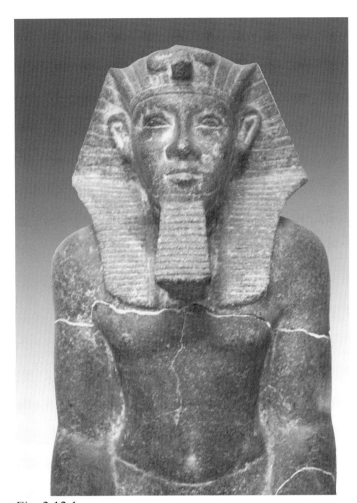

Fig. 2.12.1a

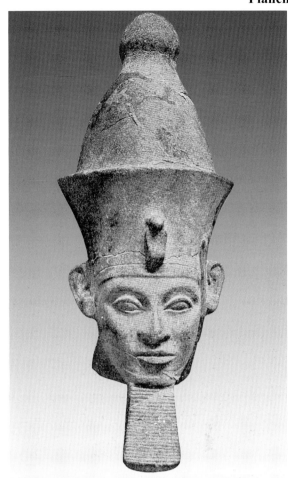

Fig. 2.12.1b

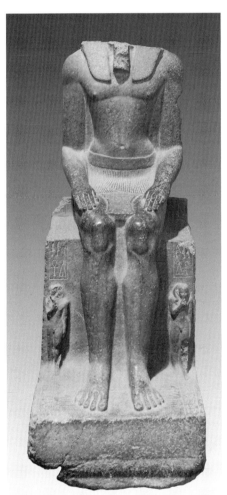

Fig. 2.12.1c

Fig. 2.12.1d

Fig. 2.12.1a – Le Caire CG 42023 : Néferhotep II. Fig. 2.12.1b – Le Caire CG 42025 : tête royale de la fin de la XIIIe d. Fig. 2.12.1c-d – Le Caire JE 43599 : Sobekhotep Merkaourê.

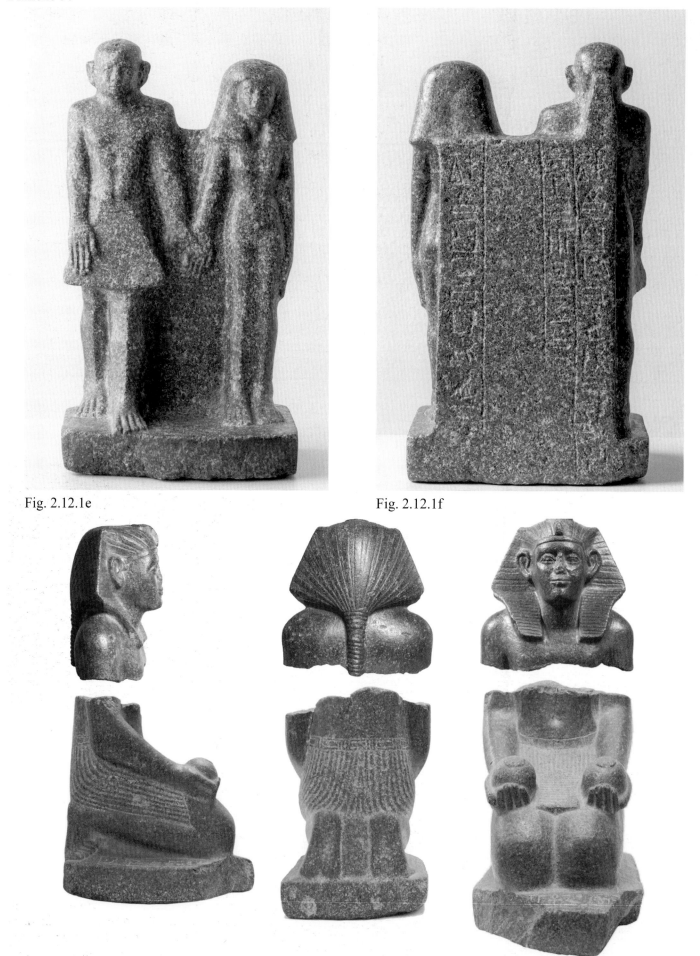

Fig. 2.12.1e

Fig. 2.12.1f

Fig. 2.12.1g

Fig. 2.12.1e-f – Turin S. 1219/1 : dyade du prêtre-ouâb Sahi. Fig. 2.12.1g – Budapest 51.2049 + Berlin ÄM 34395 : un des derniers rois Sobekhotep.

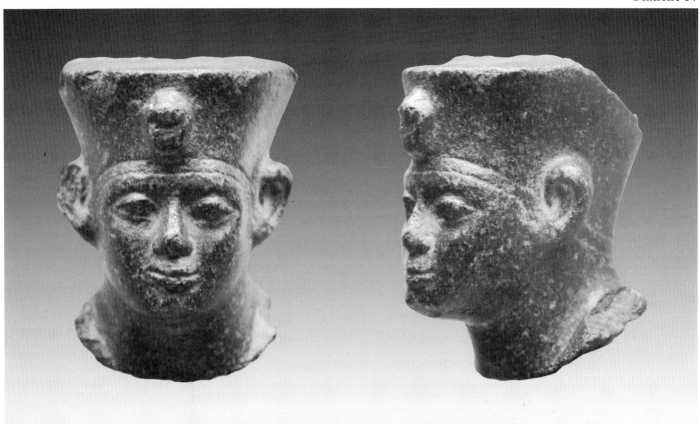

Fig. 2.12.1h

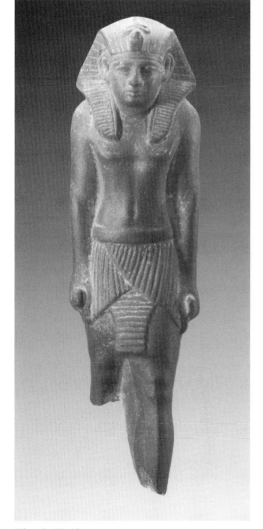

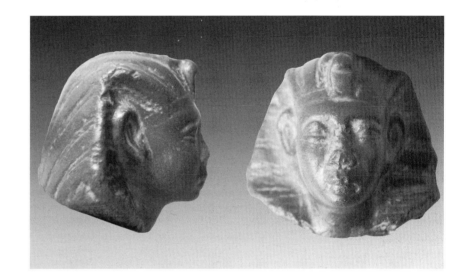

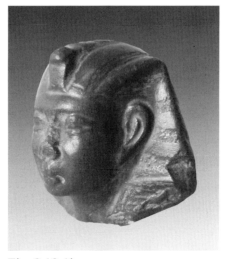

Fig. 2.12.1h – Houston (Coll. priv.) : Tête d'un roi de la fin de la XIIIᵉ d. Fig. 2.12.1i – Londres BM EA 65429 : Montouhotep V. Fig. 2.12.1j – Manchester 10912 : Tête d'un roi de la fin de la XIIIᵉ d.

Fig. 2.12.1i

Fig. 2.12.1j

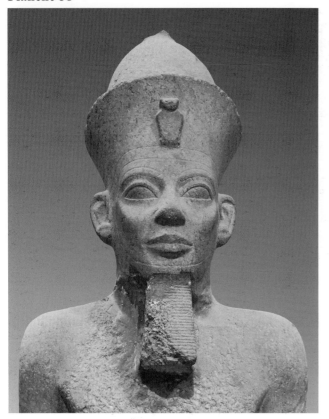

Fig. 2.12.1k

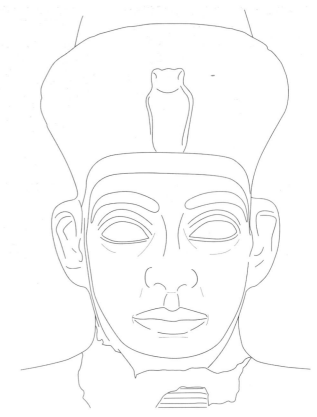

Fig. 2.12.1l

Fig. 2.12.2a

Fig. 2.12.2b

Fig. 2.12.1k-l – Le Caire CG 42026 : Sésostris IV. Fig. 2.12.2a – Vienne ÄOS 5915 : statue du député du trésorier Khâkhéper-rê-seneb. Fig. 2.12.2b – Bologne KS 1839 : statue du directeur des champs Seneb(henaef ?).

Fig. 2.12.2c

Fig. 2.12.2d

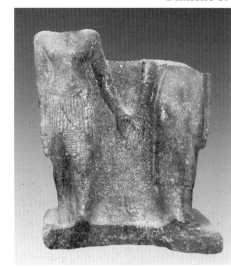

Fig. 2.12.2e

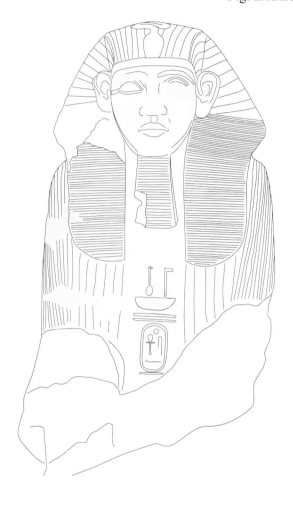

Fig. 2.13.1a

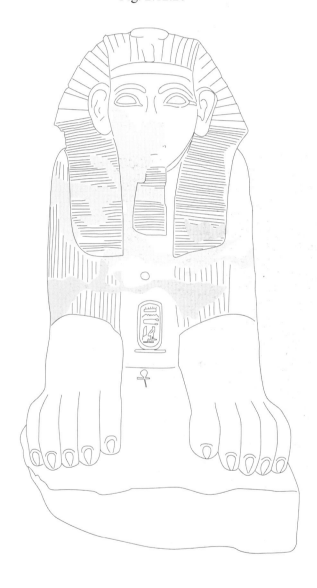

Fig. 2.12.2c – Éléphantine 41 : statue du directeur de l'Enceinte Ibiâ. Fig. 2.12.2d – Baltimore 22.61 : la Bouche de Nekhen Sahathor. Fig. 2.12.2e – Éléphantine K 258 b : l'intendant Iy et sa femme Khonsou, fille de la reine Noubkhâes. Fig. 2.13.1a – Le Caire JE 48874 et 48875 : sphinx au nom du roi Montouhotépi Séânkhenrê.

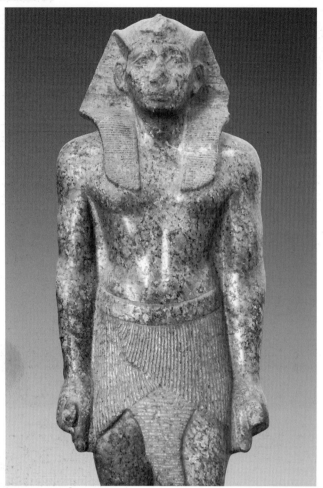

Fig. 2.13.1b

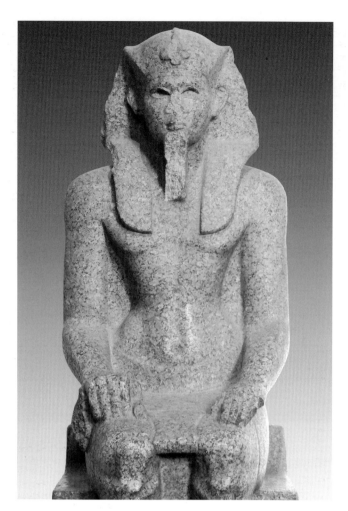

Fig. 2.13.1c

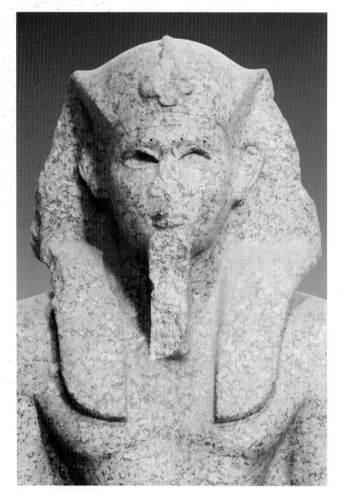

Fig. 2.13.1d

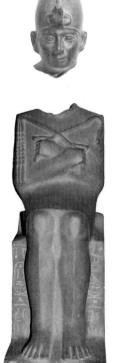

Fig. 2.13.1e

Fig. 2.13.1b – Le Caire CG 386 : statue du roi Sobekemsaf Ier découverte à Abydos. Fig. 2.13.1c-d – Londres BM EA 871 : statue du roi Sobekemsaf Ier provenant de Karnak. Fig. 2.13.1e – Londres UC 14209 + Philadelphie E 15737 (?) : statue de Sobekemsaf Ier.

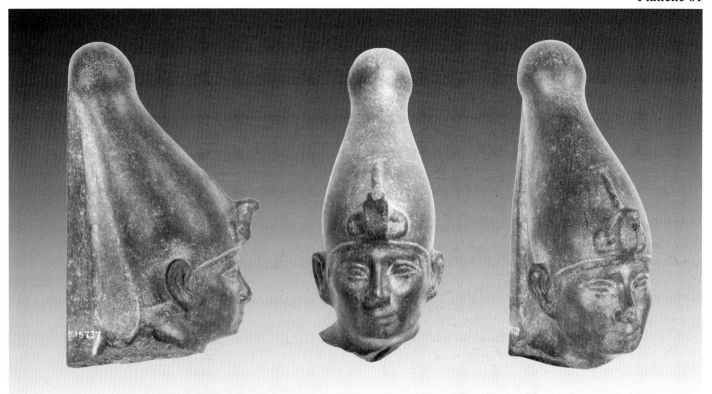

Fig. 2.13.1f

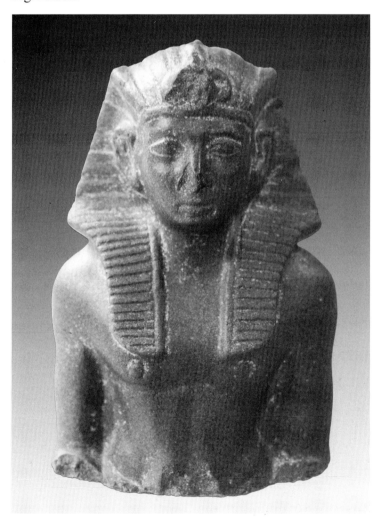

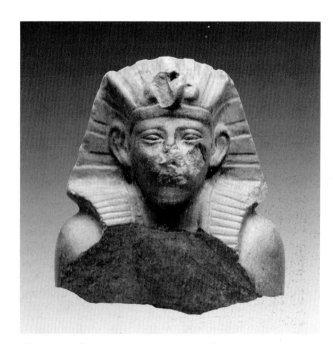

Fig. 2.13.1h

Fig. 2.13.1f – Philadelphie E 15737 : tête de la statue de Londres UC 14209 (?). Fig. 2.13.1g – Glasgow 13.242 : statuette d'un roi (XVIᵉ-XVIIᵉ d.). Fig. 2.13.1h – Londres BM EA 26935 : statuette d'un roi (XVIᵉ-XVIIᵉ d.).

Fig. 2.13.1g

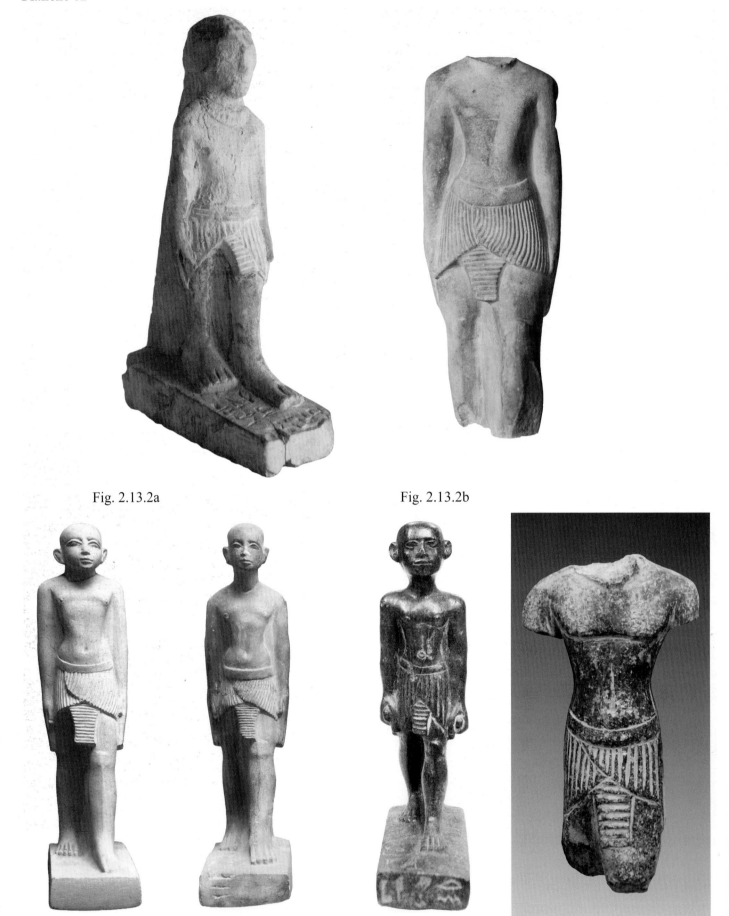

Fig. 2.13.2a

Fig. 2.13.2b

Fig. 2.13.2c

Fig. 2.13.2d

Fig. 2.13.2e

Fig. 2.13.2f

Fig. 2.13.2a – Bruxelles E. 791 : statuette de la Bouche de Nekhen Djehoutymes. Fig. 2.13.2b – Manchester 7201 : statuette masculine. Fig. 2.13.2c – Paris E 18796 bis : statuette de Siti. Fig. 2.13.2d – Paris E 5358 : statuette du fonctionnaire-sab Ibiâ. Fig. 2.13.2e – Baltimore 22.3 : statuette du héraut […]qema. Fig. 2.13.2f – Boston 28.1760 : torse masculin découvert à Ouronarti.

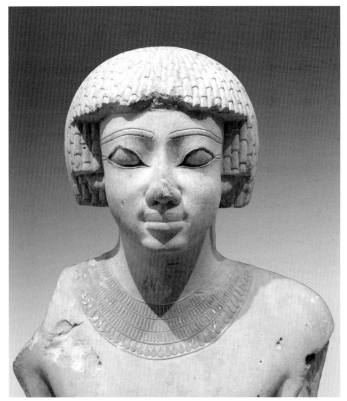

Fig. 2.13.2g

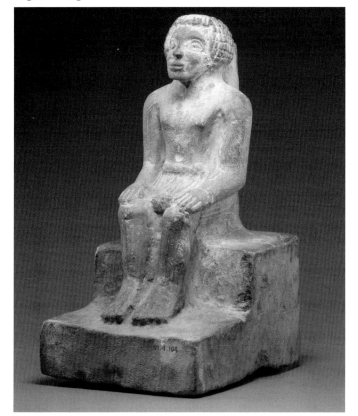

Fig. 2.13.2h

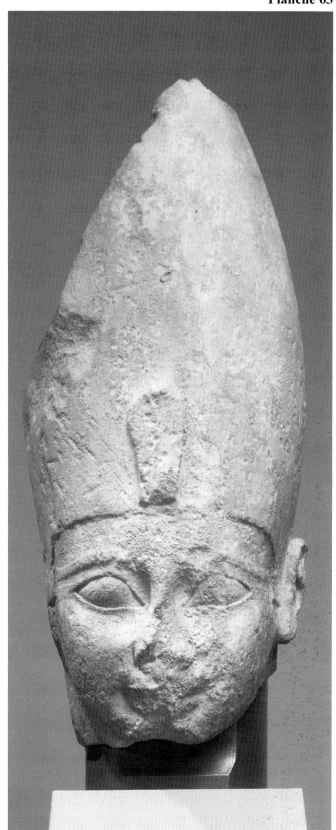

Fig. 2.13.2i

Fig. 2.13.2g – Paris E 15682 : statue du prince Iâhmès. Fig. 2.13.2h – New York MMA 01.4.104 : statuette masculine. Fig. 2.13.2i – New York MMA 2006.270 : tête d'une statue du roi Ahmosis.

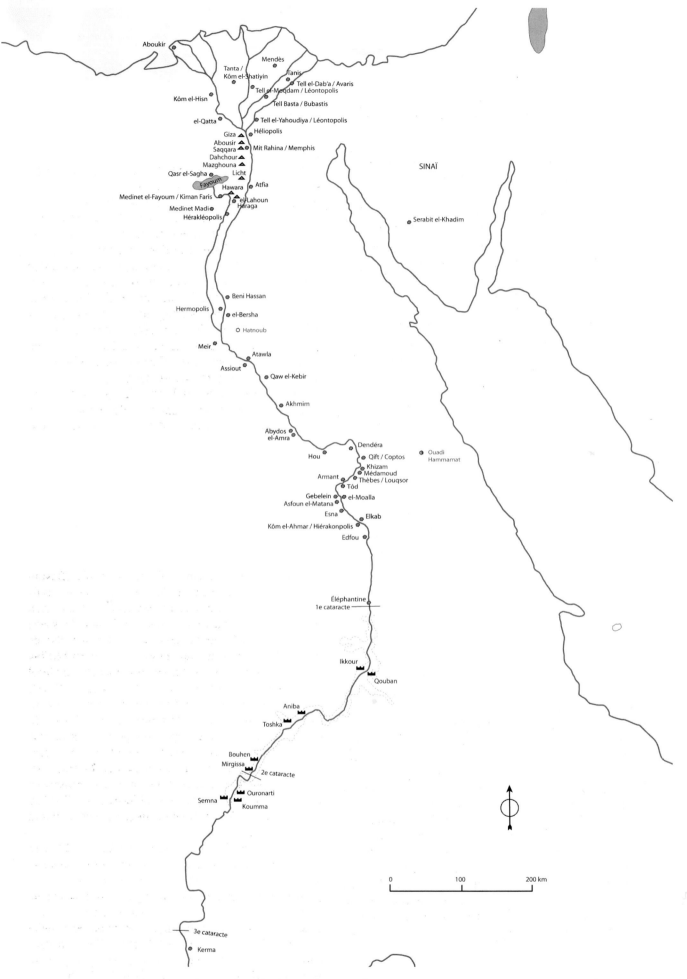

Fig. 3.1a – Carte de l'Égypte

3. Étude des différents sites de provenance et de leur matériel statuaire

Une proportion relativement restreinte du répertoire provient d'un contexte archéologique primaire. Nous ignorons même la provenance de plus d'un tiers des statues royales et de plus de la moitié des statues de particuliers répertoriées. Quant au matériel dont la provenance est connue, il est malgré tout souvent difficile de reconstituer le contexte dans lequel une statue du Moyen Empire se dressait originellement, tout d'abord parce que beaucoup de ces sites ont connu une longue occupation et de nombreuses transformations au cours des siècles et donc d'inévitables changements dans l'emplacement des statues ; ensuite, parce qu'un grand nombre de statues ont été découvertes lors de fouilles peu documentées. Ainsi, par exemple, un grand nombre des statues découvertes à Kôm es-Sultan, à Abydos, n'apportent guère de renseignements le contexte architectural qui devait les entourer, puisque cette zone recouvre des structures de nature diverse, dans lesquelles des statues de type également varié ont pu être installées : le temple d'Osiris, les chapelles de *ka* royal, les nécropoles ou la Terrasse du Grand Dieu.

Un nombre important de pièces ont en effet été découvertes hors d'Égypte, à Kerma et Kawa au Soudan, à Byblos, Ougarit au Proche-Orient, à Rome, ou encore sur des sites égyptiens tardifs, comme Tanis ou Aboukir. Si ces contextes secondaires sont d'un intérêt évident pour les cultures et les périodes d'occupation qu'ils concernent, ils s'éloignent du cadre de cette recherche. Ainsi, certains sites ne seront l'objet que d'un bref paragraphe et d'un commentaire sur les conditions de découverte des statues. D'autres seront étudiés plus en détail, notamment si le lieu qui entourait ces statues apporte des informations utiles pour catégoriser les contextes (temple d'un dieu important, temple funéraire royal, sanctuaire local, nécropole, habitat), ainsi que pour comprendre où étaient installées les statues et quelle était leur fonction (réceptacle ou acteur de la prière, objet visible ou caché, statue précieuse ou modeste). Ce chapitre présente donc seulement un bref aperçu de chacun des sites d'où proviennent les statues recensées dans le catalogue, en incluant toutes les provenances, primaires et secondaires, suivant un ordre géographique : d'abord les sites égyptiens, du sud au nord, puis les contextes non-égyptiens du Soudan, du Proche-Orient et d'Italie. Au chapitre suivant, une synthèse reprend ces différents contextes afin de caractériser les répertoires statuaires qui y étaient installés.

3.1. Sites égyptiens
3.1.1. Forteresses de Nubie : Semna, Koumma, Ouronarti, Mirgissa, Bouhen, Aniba

La politique agressive de Sésostris III vis-à-vis des souverains de Kerma se manifeste notamment par la construction d'un chapelet de forteresses sur la frontière sud de l'Égypte, dans la région de la IIᵉ Cataracte. Les Kouchites menaient, d'après les textes égyptiens de l'époque, une guerre de harcèlement contre les Égyptiens en Basse-Nubie. Ces forteresses, érigées à des endroits stratégiques, sur des éperons rocheux ou aux endroits de rétrécissement du fleuve, étaient destinées à protéger la frontière méridionale de l'Égypte, ainsi que l'accès aux gisements aurifères, et à contrôler la circulation entre Égypte et Nubie. Ces forteresses et leurs nécropoles ont livré un nombre relativement important de statues : dix à Semna[315], une à Koumma[316], deux à Ouronarti[317], huit

[315] Deux dyades proviennent de la nécropole (**Boston 24.891** et **24.892**), deux statues du temple de Thoutmosis III dédié à Dedoun et Sésostris III (**Khartoum 447** et **Boston 24.2215**), trois ou quatre du temple de Taharqa (la statue du roi Ougaf **Khartoum 65-7**, la ou les statue(s) de Sésostris III en granit de **Khartoum 448** et **Boston 24.1764** (fig. 3.1.1c), ainsi que la statue en grès probablement local d'un homme debout de la fin de la XIIᵉ d., **Boston 27.871**, fig. 3.1.1d). La statue d'Ougaf, découverte dans une *favissa* (BUDGE 1907, 484-486), a été probablement été sculptée pour être placée à Semna, d'après son proscynème adressé à « Dedoun qui est à la tête de la Nubie ». On compte encore une petite statue de reine en stéatite (**Boston 24.742**), dont la partie manquante pourrait être le torse jadis conservé à **Berlin** (**ÄM 14475**), d'après le joint identifié par Biri Fay entre la pièce de Boston et un moulage de celle de Berlin (FAY *et al.* 2015).

[316] Le torse féminin en grauwacke de **Boston 24.2242** (fig. 3.1.1e), découvert dans une des pièces de la forteresse (fragment peut-être jeté là en contexte secondaire).

[317] Une statue assise un peu plus petite que nature de Sésostris III en tenue de *heb-sed* (**Khartoum 452**, fig. 3.1.1b) et un torse masculin en stéatite ou serpentinite de petites dimensions (**Boston 28.1760**), découvert dans la forteresse. Le style de cette statuette est typique de la Deuxième Période intermédiaire (cf. chapitre 7.13).

à Mirgissa[318], cinq à Bouhen[319] et deux à Aniba[320]. Parmi elles, on compte trois statues royales en tenue de *heb-sed* (deux de Sésostris III et une d'Ougaf), une statuette de reine et vingt-cinq de particuliers de rang relativement peu élevé[321]. Seules deux statues privées appartiennent vraisemblablement à la fin de la XIIᵉ dynastie[322] ; toutes les autres peuvent être datées de la XIIIᵉ dynastie, soit en raison de leur contexte archéologique, soit pour des raisons stylistiques. Certaines des statues découvertes dans cette région ont été déplacées et réutilisées au Nouvel Empire ou à la Basse Époque (par exemple **Boston 27.871**, mise au jour dans le temple de Taharqa à Semna, ou **Boston 24.2215**, découverte dans le temple de Thoutmosis III du même site).

Sur la stèle qu'il érige à Semna en l'an 16 de son règne, Sésostris III dit avoir fait placer sa statue à la frontière qu'il a établie sur ce site[323]. Peut-être s'agit-il de celle découverte dans le temple édifié par Thoutmosis III à Semna (**Khartoum 447**, fig. 3.1.1a), en l'honneur de Sésostris III divinisé. Il n'est cependant pas impossible que la statue en question date du début de la XVIIIᵉ dynastie (en l'absence de la tête, il est difficile de distinguer une statue en tenue de *heb-sed* du Moyen Empire tardif d'une statue de l'époque thoutmoside). La comparaison avec la statue du même souverain découverte sur l'île d'Ouronarti pousse néanmoins à la considérer comme une « authentique » statue du règne de Sésostris III : il s'agit de deux statues de *heb-sed* de mêmes dimensions, de même style et taillées dans le même matériau, donc probablement sculptées pour un même programme ou à une même

occasion[324]. Il se pourrait qu'une série de statues du souverain de type identique aient été réalisées pour les différentes forteresses de Nubie, afin de manifester sa présence sur le territoire contrôlé ou, comme le dit le texte de la stèle de Semna, de « raffermir le cœur de ses troupes ».

À la XIIᵉ dynastie, les garnisons des forteresses semblent accueillir des soldats présents seulement pour la durée de leur service. En effet, les nécropoles montrent tous les signes d'appartenance essentiellement à la XIIIᵉ dynastie, de même que les centres urbains s'étendant en dehors des remparts, dotés d'habitations, entrepôts et bâtiments administratifs. Peut-être, à la XIIᵉ dynastie, les soldats retournent-ils en Égypte à la fin de leur service, tandis qu'à la XIIIᵉ dynastie, le territoire apparaît suffisamment égyptianisé aux yeux des habitants des communautés qui se développent autour des forteresses pour s'y faire enterrer[325]. Plusieurs statues privées ont été retrouvées dans leur contexte archéologique à peu près originel. Toutes proviennent des nécropoles. Les proscynèmes sont tous adressés aux divinités funéraires traditionnelles (Osiris, Ptah, Ptah-Sokar). Ces contextes fournissent un rare témoignage de la fonction d'un type précis de statues, de petites dimensions et en matériaux tendres, dont les exemples abondent au sein du répertoire du Moyen Empire tardif, mais qui sont généralement privés d'indications sur leur provenance.

Deux d'entre elles ont été retrouvées dans la nécropole de Semna (**Boston 24.891 et 24.892**), huit dans celle de Mirgissa (**Khartoum 13633, 14068, 14069, 14070, Lille E 25618, L. 626, Paris E 25579 et E 25576**), une au moins dans celle de Bouhen (**Philadelphie E. 10751**) et deux dans celle d'Aniba (**Leipzig 6153** et **Philadelphie E. 11168**). Sept d'entre elles sont en stéatite ou serpentinite, pierres qui sont essentiellement destinées à la statuaire des niveaux inférieurs de l'élite (ch. 4.13.5 et 5.9). Une statue est sculptée dans un grès de mauvaise qualité, probablement local (**Paris E 25576**), une autre est en grauwacke (**Boston 24.892**), une en calcaire (**Philadelphie E. 11168**) et une dernière en bois (**Khartoum 13633**). Toutes montrent un niveau de qualité assez rudimentaire ou en tout cas éloigné de la statuaire du sommet de l'élite. Il est difficile de savoir si elles ont été sculptées sur place ou importées

[318] Six proviennent de la grande nécropole occidentale M.X (**Lille E 25618** et **L. 626, Paris E 25579** (fig. 3.1.1f), **Khartoum 13633, 14068** (fig. 3.1.1g) et **14070** (fig. 3.1.1h)), une de la petite nécropole M.X-TC (**Paris E 25576**, fig. 3.1.1i) et une de la forteresse (**Khartoum 14069**, fig. 3.1.1j). Toutes sont des statues privées.

[319] Une petite statue d'homme provient d'une tombe, celle du jardinier Merer (**Philadelphie E. 10751**). Les quatre autres ont été découvertes dans des contextes perturbés ou secondaires **Khartoum 31, Manchester 13849** et **Londres BM EA 65770** (fig. 3.1.1k).

[320] Statuettes découvertes dans la nécropole d'Aniba (**Leipzig 6153** et **Philadelphie E. 11168,** fig. 3.1.1l-m).

321 Les dimensions, le style et le matériau dans sont taillées ces statuettes les rangent dans la catégorie des pièces les plus modestes, comme nous le verrons au fil des chapitres suivants. Les seuls titres indiqués sont ceux de « jardinier » (*k3ry*, **Philadelphie E. 10751**) et « puissant de bras » (*shm-ᶜ*, **Khartoum 31**).

[322] **Boston 27.871** et peut-être **Paris E 25576**.

[323] « (...) Ma Majesté a fait faire une statue (*twt*) de Ma Majesté sur ce *limes* que Ma Majesté a établi, afin que vous soyez fermes à cause d'elle, afin que vous vous battiez pour lui. » (trad. OBSOMER 1989, 182).

[324] La seule différence entre les deux statues est la longueur du manteau, qui laisse les genoux visibles sur celle d'Ouronarti (**Khartoum 452**), tandis qu'il descend jusqu'aux chevilles sur celle de Semna-Ouest (**Khartoum 447**). Cette différence n'est toutefois d'aucune indication sur la datation de la statue : on retrouve les deux types au Moyen Empire : long chez Amenemhat III (**Le Caire JE 43104**), court chez Ougaf (**Khartoum 65-7**) ou Sobekhotep Merhoteprê (**Le Caire CG 42027**).

[325] VERCOUTTER 1976, 302 ; SMITH 1976, 68.

d'Égypte proprement dite – la statue en grès semble bien néanmoins avoir été sculptée dans une roche locale, d'après son grain épais et sa couleur orangée. Toutes appartiennent aux catégories de statues les plus modestes.

La statue du jardinier Merer (**Philadelphie E. 10751**) a été retrouvée à l'intérieur même du caveau d'une des plus grandes tombes du cimetière de Bouhen (fig. 3.1.1n-o)[326]. Cet hypogée montrait le type classique des tombes à descenderie d'une nécropole du Moyen Empire : un escalier peu profond menant à une chambre souterraine donnant sur plusieurs alvéoles abritant chacune au moins une inhumation (fig. 3.1.1p-q : tombes de la nécropole d'Aniba). Une superstructure en briques crues, dont quelques traces subsistaient lors des fouilles, se tenait au-dessus de la chambre funéraire. Une des sépultures de ce caveau a livré un matériel funéraire d'une certaine préciosité (collier et bracelets en or et en améthyste, ainsi qu'un masque en plâtre doré, une plaque en stéatite et une bague en or au nom du roi Néferhotep Ier), indiquant le statut privilégié du défunt au sein de sa communauté[327]. La statue a pu représenter un des individus enterrés dans ce même caveau ; malgré le titre apparemment modeste de son propriétaire, la présence de la statuette dans la tombe d'un personnage dotée de signes de richesse indique un statut privilégié. Il reste difficile de savoir si la statue a bien été placée originellement dans le caveau ou si elle se trouvait dans la chapelle en briques crues construite au-dessus du tombeau ; elle pourrait avoir été déplacée lors d'une inhumation postérieure, lors de la destruction de la superstructure ou encore lors du pillage de la tombe.

À Mirgissa, on estime à 430 le nombre d'inhumations de la XIIIe dynastie[328], mais seules sept statues ont été découvertes sur le site de la nécropole. Même si plusieurs statues ont probablement disparu lors des raids kouchites (Deuxième Période intermédiaire) ou de pillages plus récents (XIXe-XXe siècles), cette faible proportion semble malgré tout indiquer que placer une statue dans sa tombe ou sa chapelle funéraire restait une pratique relativement exceptionnelle. Notons que la tombe 130 a livré trois statues à elle seule : deux représentations d'hommes en serpentinite et la statue de femme en bois, ce qui pousse à considérer que cette pratique restait réservée à un petit nombre d'individus. Aucun titre n'est indiqué dans leurs inscriptions, mais la catégorie à laquelle elles appartiennent permet de les ranger parmi les statues plus modestes (cf. *infra*). Six des huit statues proviennent de la grande nécropole M.X, composée de tombes à puits ou à descenderie. Une seule provient du cimetière M.X-TC, d'apparence plus modeste et peut-

être légèrement antérieure, qui ne contient que des tombes à fosse. Les statuettes masculines des tombes 112 et 130, retrouvées à l'entrée des puits des tombes, ont probablement été abandonnées par les pillards[329]. Rien n'indique si elles se trouvaient originellement dans le caveau ou dans une superstructure disparue. Les deux figures féminines du cimetière M.X ont en revanche été retrouvées en place : l'une, en bois, à l'intérieur même du cercueil de la dame Ibet[330], l'autre, en stéatite, dans celui d'une occupante anonyme, près de son bassin[331]. Elles proviennent toutes quatre de tombes particulièrement grandes, dotées de plusieurs chambres, qui ont livré des cercueils et masques de facture délicate. Concentrées dans certaines tombes, ces statuettes sont visiblement le privilège d'un nombre réduit d'individus au sein de la communauté de Mirgissa.

3.1.2. Éléphantine (temples divins et sanctuaire d'Héqaib)
3.1.2.1. Temple de Satet
Le temple de Satet, sur l'île d'Éléphantine, a connu une très longue période d'occupation et a été restauré ou reconstruit à de nombreuses reprises[332]. L'édifice du Moyen Empire a été fondé à la XIe dynastie, puis réédifié par Sésostris Ier ; c'est cet état qui perdure jusqu'au début du Nouvel Empire. Cent cinquante blocs réemployés dans l'édifice ptolémaïque ont pu être attribués à cette phase du temple ; les fondations encore en place ont également permis de restituer son plan et de remonter les blocs sur le site. De petites dimensions (12,5 m de profondeur sur 8,2 de large), il se compose de trois parties désaxées : un couloir d'entrée sur le côté nord du bâtiment, qui donne accès sur la gauche à une salle hypostyle à deux piliers, laquelle s'ouvre, à l'ouest, sur le sanctuaire. Les reliefs des murs, très fragmentaires, montrent notamment les courses rituelles de Sésostris Ier, ainsi que le roi face aux divinités et trônant lors des festivités de la crue du Nil[333]. Une triade de Sésostris Ier, dont ne subsiste que la base, était placée dans le sanctuaire.

En 1908, une « Cachette » a été découverte au pied des fondations du temple de Satet[334]. Il s'agissait d'une *favissa* maçonnée en briques crues, remplie d'objets divers : une barque en bois massif, des instruments de culte, des plaques de bois, stèles, fragments de statues, statuettes et figurines de dieux, rois, privés, animaux, en matériaux divers et de diverses périodes, la plupart en très mauvais état de conservation. Plusieurs de

[326] RANDALL-MACIVER et WOOLLEY 1911, 200-201, pl. 71.

[327] RANDALL-MACIVER et WOOLLEY 1911, 200-201 ; RYHOLT 1997, 346. Bague : Philadelphie E. 10755.

[328] VERCOUTTER 1976, 286-295.

[329] **Paris E 25579, Khartoum 14068** et **14070** (VERCOUTTER 1975a, 134-135 et 186-188).

[330] **Khartoum 13633** (VERCOUTTER 1975a, 189).

[331] **Lille E 25618** (VERCOUTTER 1975a, 194)

[332] KAISER *et al.* 1977 ; JARITZ, KAISER *et al.* 1988.

[333] KAISER *et al.* 1990 ; HIRSCH 2004, 189-193 ; LORAND 2012, 238-241.

[334] DELANGE 2012, 289-340.

ces objets paraissent avoir subi des réparations dès l'Antiquité[335]. Cette fosse sacrée semble avoir été aménagée à l'époque ptolémaïque, réunissant des objets de toute période, dont cinq statues de la fin du Moyen Empire : une statuette de roi debout en stéatite (?) (**Nantes AF 784**), une reine assise en serpentinite (**Le Caire JE 39741**), une figure féminine debout en grauwacke portant le titre d'« ornement royal » (**Paris AF 9919**), un homme debout en serpentinite (**Paris E 12683**, fig. 3.1.2.1) et un autre en calcaire, assis et vêtu d'un manteau (**Paris E 32829**). Toutes sont de petites dimensions et de facture relativement fine.

La configuration de l'intérieur du temple de Satet ne se prête guère à l'intégration de statues. Il se peut qu'elles aient été simplement installées à l'origine dans la cour du *temenos* du temple, peut-être même dans une structure en briques crues composée de niches, identifiée dans la moitié sud du *temenos* entourant le temple. Deux de ces niches sont conservées ; il y en avait peut-être davantage, dans lesquelles pouvaient se trouver, d'après M. Seidel, des statues, des groupes statuaires ou des stèles[336].

Un temple à Khnoum a pu exister aussi à la XIIe dynastie sur le site de l'actuel édifice (de l'époque ptolémaïque). Une série de blocs portant le nom de Sésostris Ier en témoigneraient. Il est encore impossible d'en estimer le plan, les dimensions ou le programme décoratif[337].

3.1.2.2. Le « sanctuaire d'Héqaib »

Le sanctuaire d'Héqaib, en contrebas du temple de Satet, est le monument qui a livré le plus grand nombre de statues de particuliers du Moyen Empire (une cinquantaine), certaines même à leur emplacement originel. Ce cas est exceptionnel et, pour cette raison, l'édifice est ici l'objet d'une description plus détaillée que les autres, car il éclaire sur la fonction d'une statue au sein de son environnement à la fin du Moyen Empire. La fouille du site a eu lieu en deux phases : une première peu documentée dans les années 1930 et une campagne plus consciencieuse en 1946, dirigée par Labib Habachi. Le sanctuaire est constitué de naos et chapelles édifiées autour d'une cour au fil du temps par les gouverneurs successifs de la XIIe dynastie (fig. 3.1.2.2a). Il est dédié à un nomarque de la VIe dynastie, Héqaib, divinisé peu après sa mort et qui devint une sorte d'ancêtre mythique des dignitaires à la tête du nome. Héqaib est l'objet de piété d'un grand nombre de personnages au cours de tout le Moyen Empire : quelques rois, les gouverneurs locaux, puis à la XIIIe dynastie quantité de dignitaires de rang divers. Ces statues fournissent ainsi un formidable répertoire illustrant l'évolution de la statuaire sur près de trois siècles, en un matériau précis (presque toujours la

granodiorite) et dans une même région (Assouan, à l'endroit même où est exploitée cette roche). Étant donné la modestie des dimensions du sanctuaire, le bâtiment devait apparaître, au Moyen Empire tardif, littéralement rempli de statues, stèles et tables d'offrandes. Le succès de ce petit temple est peut-être dû au fait que la divinité adorée était un particulier et non un dieu traditionnel. Il n'est pas impossible que l'accès et donc le contact avec Héqaib ait été plus aisé que dans les grands complexes religieux. Au Moyen Empire, le culte des « ancêtres » apparaît sur plusieurs sites comme un élément central de la religion égyptienne[338]. Il est important de garder cette caractéristique à l'esprit : il n'est pas assuré que les temples divins, d'accès plus restreint, aient contenu un tel répertoire statuaire au Moyen Empire.

Le temple d'Héqaib a subi une destruction apparemment violente au cours de la Deuxième Période intermédiaire : les statues ont été brisées, certains murs abattus, les éléments architecturaux pillés, puis l'ensemble rapidement enseveli. Les fouilleurs ont ainsi retrouvé un aperçu de l'aspect du temple juste après sa destruction. Certaines statues étaient encore en place à leur position initiale, parfois même avec la table d'offrandes en position face à elles ; la plupart d'entre elles, néanmoins, a été retrouvée dans des couches de déblais ; on ne peut alors qu'émettre des hypothèses sur leur emplacement pour reconstituer l'atmosphère du temple et le rôle qu'y jouaient les statues accumulées (fig. 3.1.2.2d).

Il est difficile d'avoir une idée claire de l'aspect exact du complexe à chacune des étapes de son évolution, puisque la publication du site a été réalisée environ 40 ans après les fouilles et que beaucoup d'informations étaient alors perdues. Ce chapitre reprend, en résumant l'étude de G. Haeny, ce que l'on peut retracer de l'évolution de l'édifice, afin de comprendre au mieux le contexte dans lequel s'est inscrite chacune des statues qui y a été ajoutée et les fonctions qu'elle remplissait[339].

3.1.2.2.1. Développement chronologique

Quelques éléments découverts dans le temple, datant de la Première Période intermédiaire[340], indiquent qu'un bâtiment a probablement été édifié à la XIe dynastie. De ce bâtiment, il reste peut-être deux salles longues, semblables à des nefs (cf. *infra*). L'apparence finale de l'architecture du temple se fixe seulement à la fin de la XIIe dynastie. C'est le gouverneur Sarenpout Ier, contemporain du souverain Sésostris Ier, qui a été à l'origine de la reconstruction du sanctuaire en l'honneur de son lointain prédécesseur déifié, dont il se nomme même le « fils », après avoir, dit-il, retrouvé l'édifice en mauvais état. Il y fait édifier

[335] Delange 2012, 338.
[336] Seidel 1996, 81-83.
[337] Raue *et al.* 2009, 9-12.
[338] Willems 2008, 103-129 (surtout 127-129).
[339] Haeny 1985.
[340] Habachi 1985, n° 58, 59, 97, 98, 99, 100.

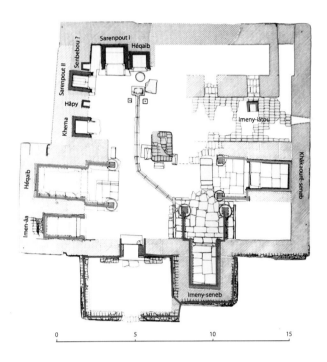

Fig. 2.1.2.2a – Plan du sanctuaire d'Héqaib, avec succession des différentes adjonctions : 1) Héqaib, Sarenpout Ier et Hâpy (règne de Sésostris Ier) ; 2) Sarenpout II et Khema (règne de Sésostris II) ; 3) Héqaib II (règne de Sésostris III) ; Imeny-seneb (règne d'Amenemhat III) ; Khâkaourê-seneb (fin XIIe d.) ; 6) Imen-âa et Imeny-seneb (XIIIe dynastie).

Ânkhou est placée dans cette même chapelle, à côté de celle de Sarenpout.

Le complexe comporte donc à l'origine au moins la double chapelle d'Héqaib et de Sarenpout Ier, un ensemble de stèles et un espace entouré d'un mur d'enceinte. Cet espace est ensuite graduellement réaménagé et occupé par d'autres constructions durant les deux siècles suivants. Après Sarenpout Ier, ses successeurs à la tête du nome complètent le sanctuaire en y ajoutant des chapelles tout autour de la cour. Après la XIIe dynastie, l'activité de construction s'interrompt, hormis quelques exceptions ; le bâtiment est alors complété essentiellement par des stèles, des tables d'offrandes et des statues.

Chaque chapelle est constituée d'une pièce de taille variable, aux murs couverts de dalles en grès encastrées dans une maçonnerie en briques crues, et dont le côté ouvert sur l'intérieur du sanctuaire est encadré de montants et d'un linteau. Ces ouvertures étaient fermées par des doubles portes en bois, dont il subsiste les dispositifs de pivot. Les deux premiers personnages qui complètent le sanctuaire, Sarenpout Ier et son petit-fils Sarenpout II, construisent des chapelles de dimensions modestes, qui tiennent peut-être davantage de naos destinés à abriter des statues de taille moyenne, ainsi que des niches encastrées dans le mur nord, destinées à contenir des statues de petites dimensions. Dans la deuxième moitié de la XIIe dynastie, en revanche, les chapelles, plus vastes,

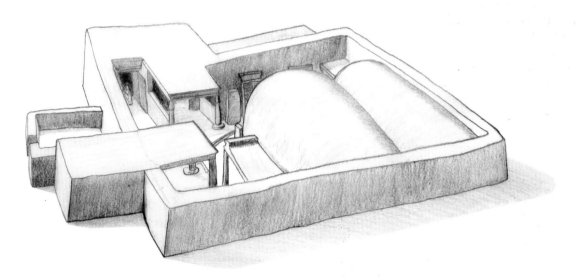

Fig. 2.1.2.2b – Reconstitution du sanctuaire d'Héqaib à la fin de son développement. Dessin SC.

deux chapelles adjacentes aux murs recouverts de grès, l'une dédiée à Héqaib, l'autre à lui-même. Dans cette dernière, il fait placer une statue à son effigie (ch. 2.1). Devant elle sont dressées quatre grandes stèles[341]. Plusieurs générations plus tard, au début de la XIIIe dynastie, une statue du directeur des champs

sont munies de leur propre toit et servent d'écrin à des statues grandeur nature.

La chapelle-naos de Sarenpout Ier, haute de 150 cm, large de 107 cm et d'une profondeur de 100 cm, semble avoir été réalisée sur mesure pour encadrer parfaitement la statue de Sarenpout, qui devait s'y trouver seule à l'origine – à moins que la statue d'Ânkhou qui y a été retrouvée n'ait remplacé

[341] HAENY 1985, 142-146.

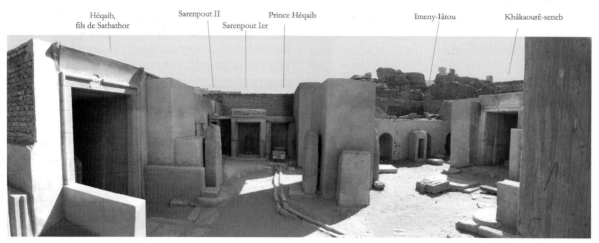

Héqaib,
fils de Sathathor
Sarenpout II
Sarenpout Ier
Prince Héqaib
Imeny-Iâtou
Khâkaourê-seneb

Fig. 2.1.2.2c – Sanctuaire d'Héqaib vu depuis le sud. Photo SC.

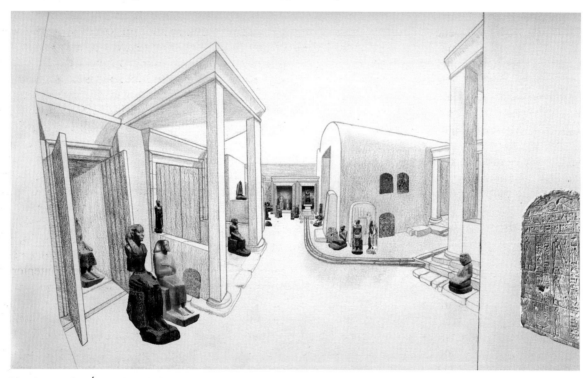

Fig. 2.1.2.2d – Évocation de l'intérieur du sanctuaire d'Héqaib, rempli des monuments qui y ont été retrouvés. Dessin SC.

celle du père de Sarenpout, Hâpy, découverte hors contexte. Comme l'observe L. Habachi, les hiéroglyphes de l'inscription de la statue de Sarenpout, au lieu d'être en miroir de part et d'autre des jambes en s'orientant vers le personnage lui-même, sont tous dirigés vers leur gauche, c'est-à-dire vers la chapelle d'Héqaib, cœur du sanctuaire[342]. Le même phénomène se retrouve sur la statue de son petit-fils Sarenpout II. Les deux statues ont donc été réalisées sur commande pour un emplacement bien particulier dans le petit temple. La chapelle de Sarenpout et celle d'Héqaib, bien que « gemellisées » par un tore commun, sont d'une troublante dissymétrie : le système de fermeture des portes et les dimensions des deux structures

diffèrent ; celle de Sarenpout est plus large et plus profonde que celle du gouverneur divinisé. La raison pourrait en être, selon G. Haeny, que la chapelle de Sarenpout ait été prévue pour abriter plusieurs statues. Il se peut aussi que le nomarque ait voulu marquer son importance par un plus vaste habitacle. Haeny met en évidence divers éléments montrant que la chapelle d'Héqaib, point le plus important du complexe, a dû être construite d'abord seule[343]. Par la

[342] HABACHI 1985, 25.

[343] Après une période d'utilisation suffisamment longue pour se rendre compte que le système de fermeture – des portes en bois sur pivot placées trop proches de la façade – abîmait la pierre, la seconde chapelle fut construite encore sous le même gouvernorat, d'après les inscriptions, en corrigeant cette erreur : les portes ne s'encastrent plus dans

seconde chapelle, le gouverneur s'attribue le privilège de siéger à la droite du « saint » et de bénéficier de son culte.

Les quatre grandes stèles érigées par Sarenpout ont été retrouvées en position secondaire et placées arbitrairement lors des fouilles autour d'une structure non identifiée au centre de la cour (autel ? pilier ?). Par la forme de leur base, ces stèles massives ne sont pas prévues pour être enfoncées dans le sol mais pour être dressées sur une base, contre un mur. G. Haeny reconstitue ainsi le plan possible du sanctuaire à l'époque de Sarenpout : les stèles devaient border deux par deux l'axe menant de la porte du sanctuaire aux deux chapelles.

Quelques décennies plus tard, sous le règne de Sésostris II, Sarenpout II, petit-fils de Sarenpout Ier, fait aménager pour lui-même et pour son père Khema deux chapelles dans le mur latéral nord du temple. Dans celle dont il est le bénéficiaire, une dépression est creusée dans le pavement du sol pour y placer sa statue[344]. Deux petites niches en hauteur devaient déjà exister dans ce mur nord : l'une, d'après ses inscriptions, pour abriter la statue de Hâpy (père de Sarenpout Ier), trouvée hors contexte lors des fouilles et qui, d'après sa dédicace, a été réalisée par les soins de son fils Sarenpout I[er][345]. L'autre niche, aujourd'hui disparue mais visible sur d'anciennes photographies de fouilles, était creusée dans le mur nord, entre la chapelle de Sarenpout II et la petite pièce de rangement, peut-être pour une autre statue[346]. La statue assise en calcaire du général Senbebou, trouvée à proximité des chapelles des deux Sarenpout, pourrait justement correspondre : à peine plus petite que celle de Hâpy et datant de la même époque, elle trouverait parfaitement sa place dans cette niche jumelle[347].

Les ajouts des gouverneurs suivants sont de dimensions plus importantes ; il s'agit de quatre chapelles de vastes dimensions (en moyenne 1,5 m de large pour 2 m de profondeur), mais dont l'état de conservation rend difficile la reconstitution de l'aspect original. Le parement de pierre orné de bas-reliefs qui recouvrait les murs des chapelles a en grande partie disparu. Il ne reste plus que les murs eux-mêmes en briques crues, qui permettent néanmoins de dresser le plan du bâtiment.

La chapelle du gouverneur Héqaib II abritait encore lors de sa découverte une statue grandeur nature du gouverneur, datable du règne de Sésostris III. Un drain creusé dans le sol dallé conduisait l'eau des libations hors de la chapelle. Étant donné ses dimensions et le fait qu'elle dépasse largement à l'arrière le mur d'enceinte, il est probable que cette structure ait été édifiée hors des limites originelles du sanctuaire, devant ce qui devait constituer la première porte d'entrée de l'édifice. D'autres objets au nom d'Héqaib II, trouvés hors contexte, étaient peut-être installés originellement à cette même chapelle : une table d'offrande en granodiorite et une autre en calcaire, dédiée à son homonyme et prédécesseur de la VIe dynastie, ainsi qu'une dalle brisée en grès portant l'appel aux vivants[348].

La chapelle de son successeur Imeny-seneb, légèrement plus grande, comportait la statue grandeur nature de son propriétaire (**Éléphantine 21**), ainsi qu'une table d'offrande en granodiorite[349]. La statue porte des traces de mutilation aux pieds et au visage, probablement survenus lors de la destruction du sanctuaire à la Deuxième Période intermédiaire. Deux autres statues du même personnage (**Éléphantine 23 et 24**), plus petites, trouvées dans un *radim*, se trouvaient peut-être aussi dans cette chapelle. À cause de leur facture peu soignée, très différente de la statue grandeur nature du même personnage, L. Habachi suggère d'y voir non pas des statues commandées par Imeny-seneb lui-même, mais installées là *a posteriori* par d'autres personnes, en signe de dévotion envers le gouverneur[350]. Imeny-seneb place sa chapelle non plus dans le prolongement du mur nord, mais sur le mur ouest, face à celle d'Héqaib, quoique de manière décalée. Le drain recueillant les libations adressées au gouverneur divinisé passe par la chapelle d'Imeny-seneb, qui bénéficie ainsi de l'offrande liquide. Pour sa chapelle, le gouverneur suivant Khâkaourê-seneb, à la fin de la XIIe dynastie, décide d'occuper le dernier côté du carré formé par l'enceinte du sanctuaire, plutôt que de devoir se contenter des petits espaces encore aménageables sur les murs nord et ouest, entre les chapelles de ses prédécesseurs. Il a fallu, pour cette nouvelle construction, entailler le mur intérieur contre lequel elle s'élève, et dévier légèrement l'axe afin de ne pas empiéter sur le porche de la chapelle d'Imeny-seneb. Dans la chapelle de Khâkaourê-seneb ont été retrouvées trois statues. La principale (**Éléphantine 28**), assise, grandeur nature, représente le bénéficiaire de la chapelle. La seconde (**Éléphantine 30**), agenouillée, de 70 cm de haut, est celle d'un gouverneur du nom d'Héqaib (III), fils de Satetjeni, inconnu par ailleurs. L. Habachi suggère qu'il s'agisse d'un proche successeur de Khâkaourê-seneb, ainsi que le laisse supposer sa présence à côté de ce dernier[351]. Cependant, le style de cette statue, très proche de celles du vizir Ânkhou (**Le Caire CG 42034, 42207**), pousse plutôt à la situer dans le premier tiers de la XIIIe dynastie, aux alentours du règne de Khendjer (ch. 2.8.1). La troisième statue installée

la façade, mais sont placées devant (HAENY 1985, 142-143).

[344] HAENY 1985, 147.

[345] HABACHI 1985, 32, n° 4.

[346] HAENY 1985, 148.

[347] HABACHI 1985, 75-76, n° 49.

[348] HABACHI 1985, 49-50, n° 18-20.

[349] HABACHI 1985, 51-52, n° 22.

[350] HABACHI 1985, 52.

[351] HABACHI 1985, 57.

dans la chapelle d'Imeny-seneb est celle, assise, à peu près de mêmes dimensions que la précédente, d'un intendant du nom d'Amenemhat (**Éléphantine 31**). La mère de ce dernier porte le même nom que celle de l'Héqaib agenouillé. Le matronyme identique et leur position commune au sein de la même chapelle suggèrent un lien familial entre les deux personnages[352]. Les statues de l'intendant Amenemhat et de son frère (?), le gouverneur Héqaib, postérieures à la construction de la chapelle, n'étaient pas prévues dans son organisation originelle et on peut imaginer que la statue de Khâkaourê-seneb devait se trouver en son centre, telle qu'elle a été replacée aujourd'hui.

Une autre statue de Khâkaourê-seneb, beaucoup plus petite, trouvée hors contexte et dont il ne subsiste que la moitié inférieure (**Éléphantine 29**), représente le gouverneur assis en tailleur ; ses modestes dimensions – à l'origine guère plus de 25 cm de haut – rendent improbable son emplacement à côté de la statue assise, six à sept fois plus grande ; on la verrait plus volontiers placée dans une niche murale.

Junge et Habachi proposent de dater le gouverneur Khâkaourê-seneb du règne d'Amenemhat III, bien que le nom du roi ne soit nulle part associé à ce personnage et qu'on ne connaisse pas sa généalogie. La forme de son nom, basée sur le nom de règne de Sésostris III, indique qu'il vécut après ce souverain. La physionomie du visage rapproche plutôt la statue du début de la XIIIe dynastie (ch. 2.7), ce qui n'empêche toutefois pas que Khâkaourê-seneb ait commencé à remplir ses fonctions sous Amenemhat III. On peut le dater probablement de peu avant le gouverneur Héqaib III, dont la statue agenouillée occupe la même chapelle que lui.

La dernière chapelle construite dans l'enceinte du petit temple n'a pas livré d'inscription indiquant le nom de son commanditaire. Elle était cependant occupée à peu près en son centre par la statue d'un certain Imen-âa, fils d'Ay, serviteur de la Salle du Jugement (**Éléphantine 39**). Pour l'aménager, il a fallu creuser dans le massif de briques du mur nord, entre l'entrée du sanctuaire et la chapelle d'Héqaib II, seul espace encore disponible. Une stèle datée du règne de Néferhotep Ier était, d'après L. Habachi, érigée en partie devant cette chapelle, ce qui laisse supposer que la stèle lui était postérieure – si la chapelle avait été construite après, la stèle aurait vraisemblablement été déplacée[353]. On peut donc placer Imen-âa et cette chapelle dans le premier tiers de la XIIIe dynastie.

Plus tard, le grand parmi les Dix de Haute-Égypte Imeny-Iâtou fait également installer un naos dans la plus large des deux salles du quart sud-est du temple. Ce naos a, selon L. Habachi, été découvert en place, tandis que sa statue (**Éléphantine 37**) et sa table d'offrande ont été trouvées dans la salle adjacente, avec d'autres objets apparemment aussi hors contexte[354]. Le style de la statue d'Imeny-Iâtou permet de placer ce personnage aux alentours des règnes de Sobekhotep Khânêferrê ou Khâhoteprê (ch. 2.10), plutôt qu'à la fin de la XIIe comme proposé dans la publication du site[355]. Ce personnage est sans doute l'un des derniers à compléter le sanctuaire, avant sa destruction. Notons qu'après le gouverneur Héqaib III, fils de Satetjeni, à peu près contemporain de Khendjer, on ne voit plus d'attestation de gouverneur dans le sanctuaire d'Éléphantine. Peut-être Imeny-Iâtou y joue-t-il le rôle de gouverneur, sous un autre titre (ch. 4.5). Le naos en grès, monolithique, de grandes dimensions (177 cm de hauteur, 59 cm de large), porte sur ses trois faces visibles des inscriptions dédiées à la triade d'Éléphantine et au « prince Héqaib », à Osiris, Oupouaout, Atoum, ainsi qu'à la déesse Miket, divinité dont les seules mentions apparaissent en Nubie[356]. Une représentation de table d'offrande est gravée sur l'intérieur de chacune des deux parois latérales, sans personnage assis face à elle, la véritable statue remplissant elle-même ce rôle. Une table d'offrandes en granodiorite, trouvée hors contexte à côté de la statue, devait se trouver originellement en face de ce naos.

Le quart sud-est du sanctuaire n'a été occupé par aucune chapelle, hormis le naos d'Imeny-Iâtou. Cet espace a été préservé par tous les gouverneurs de la XIIe dynastie, qui ont placé leurs chapelles tout autour de la petite cour, suivant un ordre chronologique, dans le sens inverse des aiguilles d'une montre, jusqu'à Imen-âa qui réussit à insérer sa propre chapelle dans l'angle nord-ouest. Cette zone épargnée comporte deux longues pièces, sortes de couloirs en briques crues jadis voûtés. Ces salles pourraient avoir constitué les magasins du temple, où était rangé le matériel du culte et où on préparait les offrandes, mais leurs dimensions, considérables par rapport au reste du complexe, ainsi que le système d'ouvertures entre les nefs, normalement absent des couloirs de

[352] HABACHI 1985, 59-60. Satetjeni est un nom féminin courant à cette époque. Le visage de la statue, très abîmé, semble pouvoir être daté du début de la XIIIe dynastie, de même que la perruque et le traitement du corps. Le père d'Amenemhat est l'intendant de district Dedou. On ignore le nom du père du gouverneur Héqaib agenouillé. Si les gouverneurs ne se succèdent pas toujours de père en fils et qu'Héqaib ne tient pas sa fonction de son père, il est en effet possible qu'ils aient été de la même famille. Le fait que tous deux aient placé une statue dans la chapelle de Khâkaourê-seneb suggère au moins qu'ils aient été liés à ce dernier. L'intendant Amenemhat est également attesté par deux tables d'offrandes placées l'une devant la chapelle-naos de Sarenpout II, l'autre devant celle du père de ce dernier, Khema.

[353] HABACHI 1985, n° 47.
[354] HABACHI 1985, 61.
[355] HABACHI 1985, 64, n° 37.
[356] HABACHI 1985, 62, n. 3.

stockage dans les temples égyptiens, permet de mettre en doute cette hypothèse. G. Haeny propose plutôt de voir en la salle ouest, plus large que l'autre, la nef centrale d'un bâtiment originellement à trois salles : la nef latérale ouest, identique à celle de l'est, aurait alors été démolie pour permettre la construction de sa chapelle d'Imeny-seneb[357]. Ce petit édifice à plan basilical pourrait, selon Haeny, constituer une phase du temple antérieure aux réaménagements de Sarenpout Ier. Ce dernier dit en effet avoir « construit la chapelle de *ka* du noble Héqaib après l'avoir trouvée en mauvais état, construisant pour lui un sanctuaire en pierre (…) et réalisant des ajouts sur tous les côtés de son premier plan (…)[358] ». Il s'agit bien sûr d'un thème canonique de la fin de l'Ancien Empire et du début du Moyen Empire, dans lequel le « bon administrateur provincial » dit avoir retrouvé un bâtiment en ruines et l'avoir reconstruit en l'améliorant[359]. On possède toutefois en effet des éléments dans le temple attestant de son existence au début de la XIe dynastie[360]. Sarenpout aurait alors changé l'axe du temple en construisant la double chapelle en pierre et en réaménageant le sanctuaire à l'est, créant un nouvel accès à l'ouest[361].

La porte (ouest) du temple a été restaurée à la fin du règne d'Amenemhat III, comme l'indique l'inscription de son linteau, probablement par Imeny-seneb ou Khâkaourê-seneb. La partie arrière de la chapelle d'Imeny-seneb dépasse le cadre de l'enceinte du sanctuaire. Un porche ou vestibule[362] est édifié devant la façade pour corriger cette dissymétrie. Il doit s'agir d'un des derniers aménagements du bâtiment. À partir de la transition entre XIIe et XIIIe dynastie, aucun changement ne semble plus être apporté à l'architecture du sanctuaire ; il continue néanmoins d'être orné ou même encombré, durant plus d'un siècle, d'éléments de toute sorte : statues, tables d'offrandes, autels, naos, hélas tous retrouvés en dehors de leur position originelle, déplacés lors de la destruction du bâtiment ou de pillages. On ne peut que faire appel à notre imagination pour restituer l'aspect du petit sanctuaire et de sa cour remplie de ces objets (fig. 3.1.2.2b-d).

3.1.2.2.2. Les personnages présents dans le sanctuaire

Les éléments datant de la XIIe dynastie sont essentiellement au nom des gouverneurs d'Éléphantine : ceux-ci élèvent des chapelles pour y placer une statue à leur image ou à celle de leurs prédécesseurs. Les quelques statues antérieures à cette époque[363] ont dû être alors déplacées à quelque endroit du sanctuaire, peut-être dans une des deux salles qui semblent appartenir, comme l'a proposé G. Haeny, à la première phase du temple. À la XIIIe dynastie, l'espace du temple devait être saturé : seuls deux dignitaires parviennent encore à insérer l'une une chapelle, l'autre un naos. Beaucoup plus nombreux qu'à la dynastie précédente, en revanche, sont les individus qui déposent dans le temple une statue, une table d'offrande ou une stèle. On compte également, pour le Moyen Empire tardif, cinq statues royales : quatre de petit format (Sésostris III, un autre roi de la XIIe dynastie, la reine Ouret et Néferhotep Ier) et celle, presque grandeur nature, d'Amenemhat-Senbef Sekhemkarê. On ignore hélas leur emplacement exact dans le temple et donc le rôle qu'elles pouvaient jouer, sinon signifier la présence du roi dans le lieu et lui assurer la protection des divinités d'Éléphantine.

Hormis les gouverneurs de la XIIe dynastie et les quelques personnages de la XIe, les particuliers présents par leur statuaire dans le sanctuaire d'Héqaib semblent tous dater de la fin de la XIIe et surtout de la XIIIe dynastie. Plusieurs personnages, étudiés au chapitre précédent, sont attestés sous les règnes d'Amenemhat-Sobekhotep Sekhemrê-Khoutaouy, Amenemhat-Senbef Sekhemkarê, Néferhotep Ier, Sobekhotep Khânéferrê ou Ibiâ. À l'exception d'une, toutes les statues ayant conservé leur inscription indiquent le titre du personnage représenté ; il s'agit, dans la majorité des cas, de personnages portant des titres importants. Si à la XIIe dynastie, les particuliers présents par leur statuaire dans le temple semblent bien être essentiellement les gouverneurs locaux, à l'exception peut-être du prêtre de Sekhmet – si ce dernier est bien identifié comme tel[364] –, à la dynastie suivante, on compte, en plus de deux rois et d'un prince, une série de hauts fonctionnaires : un vizir, deux grands intendants, un directeur des champs, un grand parmi les Dix de Haute-Égypte, un contrôleur de la salle (tous ces derniers munis de titres de rang), une

[357] HAENY 1985, 154-157.

[358] HABACHI 1985, 28.

[359] Voir à ce sujet MORENO GARCIA 1997, particulièrement 25-31.

[360] HABACHI 1985, 109-111.

[361] HAENY 1985, 156-157.

[362] Les murs de cette annexe étaient trop abîmés lors des fouilles pour révéler s'il s'agissait seulement de parois encadrant une petite cour ou si un toit en bois ou roseaux pouvait avoir été aménagé ; ils sont néanmoins trop légers pour avoir pu supporter un système de couverture en briques crues (HAENY 1985, 153-154).

[363] HABACHI 1985, n° 97, 98 et 99.

[364] Le pagne du personnage est orné d'une sorte de motif en trident, que L. Habachi propose d'identifier comme la ceinture *sšm.t*, interprété par P.E. Newberry comme possible insigne d'un prêtre de Sekhmet (NEWBERRY 1932 ; HABACHI 1985, 97, n° 77, pl. 175) ; toutefois, W. Grajetzki suggère que le titre de « prêtre pur de Sekhmet » ait été un titre de guérisseur fréquent dans les expéditions dans le désert (GRAJETZKI 2009, 76).

« véritable connu du roi », un directeur de l'Enceinte, un chef des bergers, un chambellan, un héraut en chef, un harpiste (peut-être titre plus important qu'on ne le croirait au premier abord), un gardien de la porte, trois gardiens de salles (salle du palais, salle du jugement, salle « d'Amenemhat »), ainsi que deux serviteurs (voir chapitre 4 pour la signification de ces titres et fonctions). Les stèles et tables d'offrandes déposées dans le sanctuaire complètent ce groupe avec un « connu du roi », un chambellan et directeur des travaux, un « scribe avec le sceau », un officier du district, un grand parmi les Dix de Haute-Égypte, un directeur des champs, un héraut, un comptable du temple et un représentant du grand intendant. Aucun ne semble avoir de fonction en lien avec une activité cultelle, sauf peut-être le comptable du temple Ipou-our[365]. Le sanctuaire d'Héqaib n'est pas un espace dans lequel quiconque peut placer une statue et il serait faux de parler de « démocratisation » de l'accès au temple. Si ce dernier est accessible à un public non-royal, ce privilège reste cependant aux mains d'une élite, les membres de la vaste administration centrale qui caractérise le Moyen Empire tardif.

À l'exception de deux ou trois personnages portant le nom d'Héqaib et peut-être Tjeni-âa[366], aucun ne peut être identifié avec certitude comme originaire d'Éléphantine ou y officiant. La plupart des individus représentés semblent en fait appartenir à l'administration centrale. Plusieurs sont même d'importants ministres, qui devaient avoir leurs bureaux à la Résidence. Ce ne sont donc plus ou rarement les membres d'une élite locale qui complètent le sanctuaire, mais ceux de l'élite nationale, hauts et moins hauts dignitaires, peut-être lors d'un déplacement ponctuel à Éléphantine, peut-être aussi en raison d'un lien personnel avec le lieu. C'est peut-être le cas par exemple pour le « connu du roi » et grand intendant Nebânkh, attesté à Abydos et dans la région de la Cataracte sous Néferhotep Ier et Sobekhotep Khânéferrê et qui a laissé dans le sanctuaire une stèle[367] sur laquelle apparaissent deux personnages du nom d'Héqaib, manifestement originaires du lieu ; de même pour le chambellan et directeur des travaux Khâkaourê-seneb, contemporain du précédent, associé par sa stèle au gouverneur Khnoumhotep.

3.1.2.2.3. Les proscynèmes

Outre Ptah-Sokar, la statue du grand intendant Sanéferet[368] mentionne Ptah-Qui-Est-Au-Sud-De-Son-Mur, c'est-à-dire la divinité tutélaire de Memphis. L'inscription, par ailleurs singulière dans son contenu par rapport au reste du répertoire, s'adresse aux « prêtres *ouâb* et aux prêtres *hemou netjer*, qui aiment ce dieu Ptah (...) ». Les titres et les épithètes de ce personnage semblent en faire un des plus hauts dignitaires de la cour et un proche du souverain : « noble prince, chancelier royal, ami unique », « honoré avec le roi », « plus grand que les plus grands », « celui qui a la confiance du roi pour contrôler (?) les Deux Terres ». Le dignitaire vouait peut-être une dévotion particulière, personnelle, à la divinité memphite, peut-être parce qu'il était lui-même originaire de Memphis[369] ou parce que ses importantes fonctions le portaient à travailler dans l'entourage du roi, près de la Résidence. Ceci expliquerait l'invocation de Ptah memphite, mais pas l'absence des divinités d'Éléphantine dans l'inscription. Une deuxième solution, peut-être plus vraisemblable, serait que la statue n'ait pas été réalisée à l'origine pour être placée dans le sanctuaire d'Héqaib, mais qu'elle y ait été apportée *a posteriori* par son propriétaire, lors d'un déplacement dans le sud de l'Égypte.

En revanche, la statue de Snéfrou, gardien de la salle du palais (**Éléphantine 69**), invoque les divinités d'Éléphantine, ce qui semble bien indiquer qu'elle était dès l'origine prévue pour être installée dans le sanctuaire d'Héqaib, mais aussi le dieu Mahesa, fils de Bastet. Bien que peu attestée, cette divinité est présente dans différents lieux de culte, en association avec la déesse Bastet. Peut-être le propriétaire de la statue vient-il donc d'un lieu où est actif le culte de cette divinité mineure[370], Bubastis, Tell el-Moqdam en Basse-Égypte ou le Xe nome de Haute-Égypte[371].

En ce qui concerne les statues royales, les proscynèmes sont adressés à « Satet, maîtresse d'Éléphantine » ou à « Khnoum qui réside à Éléphantine ». Une raison pourrait être que ces statues se trouvaient originellement dans les temples voisins de Satet et de Khnoum et qu'elles ont été découvertes dans la zone du sanctuaire d'Héqaib en contexte secondaire. Ce pourrait être le cas de la petite dyade de Sobekemsaf Ier (**Éléphantine 108**), découverte « dans le *radim* au-dessus des quatre chapelles-naos[372] » ; ainsi que le note L. Habachi,

[365] Stèle n° 86 (HABACHI 1985, 103).

[366] « Tjeni-âa », « l'homme âgé est grand », fait sans doute référence à l'épithète d'Héqaib divinisé « tjeni ». On retrouve cette même référence dans la chapelle de Sarenpout II, « aimé de l'homme âgé » (HABACHI 1985, 161). Le nom féminin « Satetjeni », « la fille de l'homme âgé », apparaît fréquemment aussi à la XIIe dynastie, notamment dans la chapelle de Khâkaourê-seneb.

[367] HABACHI 1985, n° 46.

[368] Statue n° 67 (HABACHI 1985, 92). Cette statue datant vraisemblablement de la première moitié de la XIIe dynastie, pour des raisons stylistiques, elle n'est pas reprise dans le catalogue de cette recherche.

[369] HABACHI 1985, 92.

[370] HABACHI 1985, 93.

[371] BONNET 1952, 468.

[372] HABACHI 1985, 116.

cette statue est par ailleurs l'unique pièce de la XVII^e dynastie retrouvé lors de ses fouilles et il suggère que la pièce ait été originellement installée dans le temple de Satet. Pour les deux statues de la XIII^e dynastie (Amenemhat-Senbef Sekhemkarê et Néferhotep I^{er}) trouvées fragmentaires dans l'enceinte même du sanctuaire, Habachi propose une autre explication : « *That the royal statues do not mention Heqaib may be due to the fact that sovereigns, claiming divine origin, could not openly implore the blessing of an individual, even a deified one*[373]. »

À première vue, les divinités invoquées dans les inscriptions des statues de particuliers apparaissent variées : Ânouqet, Khnoum, Satet, Osiris, Ptah, Ptah-Sokar, Geb, Héqaib, ainsi que quelques autres moins courantes. Hormis une seule, celle du (re)fondateur du temple, Sarenpout I^{er}, aucune des statues retrouvées dans les chapelles proprement dites entourant la cour du sanctuaire n'adresse de prière à Héqaib divinisé ni aux divinités tutélaires d'Éléphantine (Khnoum, Satet et Ânouqet). Leur proscynème cite seulement les divinités funéraires traditionnelles : Osiris, Ptah-Sokar et Geb. Plutôt que de s'adresser aux divinités locales, ces statues font référence à celles qui permettront à leurs propriétaires de passer dans l'autre monde et d'être à leur tour l'objet d'un culte. Ces statues ne sont peut-être pas elles-mêmes actrices dans le culte d'Héqaib, mais serviraient elles aussi de réceptacle aux offrandes et prières, comme l'indique d'ailleurs leur emplacement, au centre de leurs chapelles. Plutôt qu'un sanctuaire uniquement dédié à Héqaib, le temple devient ainsi en quelque sorte le lieu de culte des gouverneurs d'Éléphantine, rassemblés autour de leur prédécesseur divinisé.

La statue de Sarenpout I^{er} fait exception à cette règle en adressant clairement sa dévotion à son lointain prédécesseur : l'orientation des hiéroglyphes et le contenu de ses inscriptions manifestent la dévotion du dignitaire adressée à Héqaib, pour qui il a reconstruit le sanctuaire. Le nomarque divinisé n'est cependant pas désigné par son nom mais par l'appellation « son dieu local » (*ntr.f niw.ty*) ; les autres divinités qui apparaissent sur les inscriptions de cette statue sont les dieux funéraires Osiris et Anubis. En rendant hommage au fameux grand nomarque de la région de la Cataracte, Sarenpout honore son propre statut et sa propre personne, exemple repris et intensifié par ses successeurs, qui installent à leur tour des chapelles de plus en plus grandes au sein du sanctuaire, pour abriter leurs propres statues, de grand format et en granodiorite, dignes de statues royales.

Le contenu des inscriptions des statues trouvées lors de la fouille du sanctuaire d'Héqaib semble pouvoir être résumé de la façon suivante : les statues des gouverneurs installées dans les chapelles du sanctuaire, généralement assises, ne mentionnent

que les divinités funéraires ; elles sont supposées être l'objet d'un culte, au même titre que la statue d'Héqaib divinisé. Les tables d'offrandes[374] déposées par la suite devant ces chapelles par des dignitaires du Moyen Empire tardif témoignent d'un tel culte. En revanche, les autres statues, dispersées dans le sanctuaire, à peu près toutes trouvées dans le *radim* du sanctuaire présentent un proscynème adressé aux divinités locales. Elles éternisent le geste de prière et permettent en même temps à leur propriétaire de s'assurer la protection des divinités tutélaires et de bénéficier des offrandes qui leur sont adressées.

Il ne semble pas possible d'associer un type statuaire à un rôle précis au sein du sanctuaire : debout, assis, accroupi, les mains portées à la poitrine ou à plat sur les cuisses ou encore présentant un vase en offrande, à peu près tous les types statuaires sont représentés, sans qu'on puisse leur assurer un rôle précis au sein du sanctuaire. Ainsi que le montreront les autres contextes étudiés plus loin, cette absence de corrélation entre type statuaire et rôle au sein d'un lieu de culte, temple ou chapelle funéraire, est un trait courant dans la statuaire privée de cette époque.

La seule chapelle qui ait livré une statue non assise est celle de Khakaourê-seneb : à côté de l'effigie assise du propriétaire de la chapelle a été découverte la statue agenouillée d'un de ses successeurs, Héqaib III (**Éléphantine 30**). Ce dernier n'est pas représenté dans la position de la réception de l'offrande, mais dans celle de sa présentation, matérialisée par les vases globulaires qu'il tient dans ses mains. On peut suggérer d'en voir trois bénéficiaires : le nomarque divinisé dont il porte le nom et vers lequel il est dirigé (puisque la chapelle se trouve en face de celle d'Héqaib I^{er}), le dieu Osiris sous la protection duquel son inscription le place, ainsi que son prédécesseur Khâkaourê-seneb, dont il partage la chapelle et à côté de qui il se tient. Bien que les deux statues soient orientées en direction de la cour, face au visiteur, la position agenouillée peut être aussi interprétée comme un acte de dévotion vis-à-vis de son voisin assis, à l'image des groupes statuaires réunissant un roi à des divinités : sur un relief, l'humain aurait été représenté face à l'être divin, lui témoignant son respect et recevant ses bienfaits ; en ronde-bosse, les deux protagonistes sont généralement réunis sur un même plan et tournés vers l'extérieur, bénéficiant ainsi tous deux des offrandes adressées à la divinité ou, dans le cas présent, au défunt[375]. Héqaib, fils de

[373] Habachi 1985, 165.

[374] Habachi 1985, n° 32 (devant la chapelle de Sarenpout II) ; 33 (devant la chapelle de Khema). Les autres tables d'offrandes ont été trouvées hors contexte.

[375] Cf., pour la même époque, les dyades d'Amenemhat III (**Copenhague ÆIN 1482** et **Le Caire JE 43289**), Néferhotep I^{er} (**Le Caire CG 42022** et **Karnak 2005**), Sobekemsaf I^{er} (**Éléphantine 108** et **Londres BM EA 69536**). À propos des groupes statuaires et de leur fonction,

Satetjeni jouirait ainsi du culte adressé à Khâkaourê-seneb, tout en lui manifestant sa propre dévotion.

3.1.2.2.4. La destruction du sanctuaire et des statues

Il est à noter enfin que toutes ces statues ont été retrouvées fragmentaires, volontairement brisées, parfois en plusieurs morceaux. La tête d'Amenemhat-Senbef Sekhemkarê (**Vienne ÄOS 37**) présente même des marques particulières d'acharnement : le nez est complètement arraché, de même que l'uraeus et les ailes du némès, et même le collier qu'il portait autour du cou a été gratté[376].

Le sanctuaire d'Héqaib ne montre plus aucune trace d'utilisation après la XIIIe dynastie et semble même avoir été enterré à la Deuxième Période intermédiaire alors qu'il était encore en relativement bon état, avec un grand nombre de statues encore en place[377]. Une hypothèse plausible pour la destruction violente du mobilier statuaire, suivi par l'abandon du site, serait un raid des troupes kouchites au cours de la Deuxième Période intermédiaire. Comme nous le verrons plus loin, un grand nombre de fragments de statues, surtout en granodiorite, a été retrouvé dans la nécropole de Kerma, peut-être trophées rapportés à la capitale kouchite pour y être enterrés avec les souverains nubiens. Certains de ces fragments pourraient provenir d'Éléphantine, aux portes de la Nubie, notamment une tête au crâne rasé (**Boston 20.1207**), que l'on peut proposer d'associer à une statue acéphale découverte dans le sanctuaire d'Héqaib (**Éléphantine 16**, le directeur des champs Ânkhou), voir ch. 3.2.1.2 et 2.7.2. La destruction systématique, presque acharnée, des statues, ainsi que la « capture » de certains fragments pourrait être la conséquence d'un de ces raids évoqués dans les sources de la XVIIe dynastie[378]. Il se pourrait que le comblement de l'édifice en grande partie détruit et de son contenu ait constitué une sorte d'enterrement ritualisé, de la part des Égyptiens, d'un matériel sacré ne pouvant plus servir suite aux dégâts causés par les troupes kouchites[379].

3.1.3. Edfou

Huit statues de particuliers[380] et deux sphinx du roi de la XVIe dynastie Montouhotépi[381] ont été découverts à Edfou. Les deux sphinx, trouvés en remploi dans les fondations du pylône ramesside[382], ornaient vraisemblablement le temple d'Horus du Moyen Empire, peut-être à l'emplacement de l'édifice actuel. Le proscynème des deux sphinx est adressé à Horus de Behedet, indice qu'ils ont été réalisés pour ce site. Ainsi que l'observe H. Gauthier, les deux inscriptions sont orientées dans la même direction, ce qui pourrait faire « penser que les sphinx ne se faisaient pas pendant l'un à l'autre et n'étaient pas placés symétriquement par rapport à une avenue ou à une porte »[383]. Les dimensions et la facture semblables de ces deux monuments montrent néanmoins qu'ils appartenaient à une même série.

Aucune trace du temple du Moyen Empire ne subsiste, car les constructeurs du grand temple ptolémaïque ont rasé l'édifice antérieur jusqu'à ses fondations pour bâtir le nouveau sur la roche. Le *tell* qui s'élève encore à côté du flanc ouest du temple ptolémaïque conserve la mémoire des trois millénaires de son occupation antique. Plusieurs vestiges témoignent de l'occupation du site et de son importance à l'Ancien et au Moyen Empire[384], notamment des murs d'enceinte massifs et une nécropole au sud-ouest du tell[385]. Ce tell a servi de carrière à la fin du XIXe siècle et durant la première moitié du XXe pour les *sebakhin*, les chercheurs de *sebakh*, terre archéologique fertile utilisée comme engrais, ce qui a détruit une grande partie des couches supérieures et livré de nombreux artefacts désormais privés de leur contexte archéologique. C'est le cas d'au moins cinq statues de particuliers répertoriées dans le catalogue[386].

Les recherches terminologiques d'É. Chassinat révèlent également la présence à Edfou de plusieurs monuments portant le nom de *mar*, édifices-reposoirs servant lors de processions divines, dont un au moins daterait du Moyen Empire[387]. On ne possède encore que peu de documents épigraphiques à Edfou pour

voir SEIDEL 1996 et LABOURY 2000.

[376] À moins que ce collier n'ait été gratté lors de la réalisation de cette statue (FAY 1988, 72, n. 50).

[377] HABACHI 1985, 159.

[378] DAVIES 2003.

[379] Pour des cas similaires, bien que d'époques beaucoup plus tardives, voir notamment la cache de statues royales à Doukki Gel, détruites et enterrées suite à une incursion militaire de Psammétique II (BONNET et VALBELLE 2005 ; BONNET 2011) et peut-être aussi, bien que le débat demeure à ce sujet, la Cachette de Karnak, qui contient une très importante proportion de statues volontairement mutilées (JAMBON 2016).

[380] **Le Caire CG 489, JE 36511, JE 45704, JE 46181, JE 46182, Paris AF 9918, E 14330 et E 22454.**

[381] **Le Caire JE 48874 et JE 48875.**

[382] GAUTHIER 1931 ; LOEBEN 1990.

[383] GAUTHIER 1931, 2.

[384] CHASSINAT 1931, GAUTHIER 1931, ALLIOT 1935, MICHALOWSKI *et al.* 1950, MOELLER 2005, MARÉE 2009 ; MOELLER 2009-2010 ; 2010 ; MOELLER, MAROUARD et AYERS 2011.

[385] Cette nécropole a été fouillée par M. Alliot en 1933, puis en 1939 par une mission franco-polonaise, puis depuis 2005 par l'Oriental Institute de Chicago (N. Moeller).

[386] **Le Caire CG 489, JE 37931, JE 45704, JE 46181 et JE 46182.**

[387] CHASSINAT 1931.

le Moyen Empire ; les sources se multiplient en revanche à la fin de la XIII^e dynastie et donc au début de la Deuxième Période intermédiaire, qui correspond à la prise du pouvoir des Hyksôs dans le nord et au développement d'une nouvelle cour à Thèbes. Une sorte de régionalisation se manifeste, tant dans l'administration que dans les productions artistiques. C'est ce morcellement du pouvoir qui pourrait avoir développé une production locale de petits monuments, stèles et statues[388].

Des huit statues de particuliers provenant d'Edfou, seules deux peuvent être replacées dans un contexte. La première (**Paris E 14330**) était placée dans un naos à l'entrée du mastaba d'Isi ; la seconde (**Paris E 22454**) proviendrait de ses environs.

3.1.3.1. Le mastaba d'Isi

Plusieurs mastabas de l'Ancien Empire en briques crues ont été découverts dans la nécropole d'Edfou ; l'un d'eux nous intéresse particulièrement, celui d'un gouverneur d'Edfou et vizir de la fin de la V^e et début de la VI^e dynastie, du nom d'Isi (fig. 3.1.3.1a-b). Comme Héqaib à Éléphantine, ce personnage est divinisé au cours de la Première Période intermédiaire ou au début du Moyen Empire, comme en témoignent les éléments votifs de la XI^e dynastie déposés dans sa chapelle, et son culte se poursuit jusqu'au début du Nouvel Empire. Une trentaine de stèles et tables d'offrandes, ainsi qu'une statue y ont été découverts. Il est vraisemblable que plusieurs autres stèles et statues d'Edfou, sans contexte archéologique, en proviennent aussi[389].

Le mastaba-sanctuaire d'Isi mis au jour par les *sebakhin* a été fouillé par M. Alliot. Le rapport et les plans ont été repris lors des nouvelles fouilles du secteur au début du XXI^e siècle, qui ont permis de mieux comprendre la transformation du mastaba en lieu de culte voué à un « saint »[390]. Une chapelle tout en longueur a été aménagée dans une sorte de ruelle étroite séparant le mastaba d'Isi de deux autres mastabas de la même époque. Une porte a été aménagée entre les coins des deux mastabas orientaux, tandis que la façade du mastaba d'Isi servait de mur du fond de la chapelle. L'avant-cour du sanctuaire était formée par l'espace entre les deux mastabas orientaux. Deux paires de blocs monolithiques matérialisaient l'entrée et contre le montant gauche de cette « porte » était érigé un naos en calcaire anépigraphe qui contenait la statue en granodiorite de Nebit (**Paris E 14330**, fig. 3.1.3.1c). Devant elle se trouvait une table d'offrandes dans le même matériau (E 14410), déposée sur une autre, plus rudimentaire, en calcaire. Contre le montant droit de l'entrée de la chapelle se trouvait peut-être aussi un monument, dont témoignerait la présence d'une dalle dressée[391]. En passant le seuil de cette entrée, composé de deux dalles de pavement, le fidèle se trouvait face à la stèle fausse-porte du mastaba de l'Ancien Empire. Sur la gauche s'étendait le long couloir, rempli de stèles des XI^e, XII^e et XIII^e dynasties, certaines encastrées dans le revêtement des murs[392], d'autres peut-être simplement posées sur le sol. À l'extrémité sud du couloir, M. Alliot suggère l'existence d'une chapelle privée du Moyen Empire disparue avant les fouilles, en raison des traces d'une porte fermant ce passage. Dans le *serdab*, derrière le mur nord du couloir-sanctuaire, Alliot a retrouvé deux statues de l'Ancien Empire en calcaire peint, vraisemblablement en place depuis la construction du bâtiment. Huit tables d'offrandes et vingt et une stèles du Moyen Empire ont été découvertes dans ce sanctuaire ou à proximité, quelques-unes encore en place, mais la plupart empilées sur le dallage[393]. Le style des stèles illustre toutes les périodes du Moyen Empire ; deux d'entre elles portent la date de l'an 8 de Sobekhotep Khânéferrê[394].

Les dernières fouilles ont montré qu'un certain nombre de fissures, ainsi que la jonction entre les différents murs, certains de la fin de l'Ancien Empire, d'autres du Moyen Empire, ont été consolidés à la XVII^e dynastie par des tessons de céramique[395]. Une statue du Louvre (**Paris E 22454**) représentant la « maîtresse de maison » Irenhorneferouiry, retrouvée dans le zone du mastaba et provenant vraisemblablement de ce sanctuaire, peut être datée de cette même période pour des raisons stylistiques. Le sanctuaire ne montre plus de trace d'utilisation après la Deuxième Période intermédiaire.

L'étude des stèles découvertes dans le sanctuaire d'Isi a permis à Z. Szafrański de reconstituer l'arbre généalogique d'une puissante famille d'Edfou de la XIII^e dynastie[396]. Il retrace six générations, dont les troisième et quatrième sont contemporaines de Sobekhotep Khânéferrê. La première génération correspond selon lui à l'extrême fin de la XII^e ou au début de la XIII^e dynastie et la dernière à la XVI^e ou au début de la XVII^e dynastie. Les membres masculins de cette famille sont tous dotés de titres religieux, administratifs et militaires[397].

Une autre famille, un peu plus tardive, a été

[388] MARÉE 2009, 11.

[389] FAROUT 2009, 8.

[390] MOELLER 2005, 36-41.

[391] MOELLER 2005, 41.

[392] ALLIOT 1935, 12.

[393] ALLIOT 1935, 18.

[394] ALLIOT 1935, pl. 14-19.

[395] MOELLER 2005, 41.

[396] SZAFRANSKI 1982.

[397] Le prêtre-lecteur et « directeur des contentieux » ou « surveillant des conflits » (*imy-r wt*) Nebit, dont la statue (**Paris E 14330**) se trouvait dans le naos installé dans le vestibule du sanctuaire, ne semble pas appartenir à cette famille, contrairement à ce qui avait été initialement proposé (MARÉE 2009, 14, avec bibliographie).

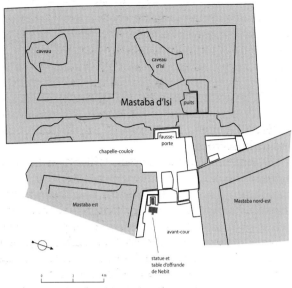

Fig. 3.1.3.1a – Plan schématique des mastabas entourant le sanctuaire d'Isi. Dessin SC, d'après MOELLER 2005, 31, fig. 1.

Fig. 3.1.3.1b – Évocation du sanctuaire d'Isi à la XIIIᵉ dynastie. Dessin SC.

reconnue comme ayant joué un rôle important à Edfou, notamment militaire, et comme ayant entretenu des relations étroites avec la monarchie à Thèbes[398]. Plusieurs stèles, souvent hors contexte mais provenant, lorsqu'on en connaît le contexte au moins approximatif, de tombes de la Deuxième Période intermédiaire, permettent de retracer les liens familiaux entre plusieurs personnages contemporains du souverain Kamosé. On relève notamment des « fils royaux », titre qui ne désigne plus comme au Moyen Empire un lien familial avec le souverain, mais une position prééminente dans la hiérarchie militaire (ch. 4.8.3).

Comme le temple d'Héqaib, le mastaba-sanctuaire d'Isi sert de lieu de culte d'un « ancêtre », dont le prestige rejaillit sur ceux qui y manifestent leur dévotion par des monuments, stèles, statues et tables d'offrandes. Le sanctuaire d'Héqaib renfermait à la XIIᵉ dynastie les effigies de l'élite locale ; avec la XIIIᵉ dynastie, c'est une élite plus centrale qui y installe ses monuments : membres de la famille royale, hauts dignitaires et fonctionnaires parfois plus modestes, dont certains peuvent avoir un lien avec la région d'Assouan, mais n'appartiennent pas, semble-t-il, à une élite régionale. Dans le cas d'Edfou, c'est au contraire la classe dirigeante locale qui se fait représenter dans le lieu de culte aménagé devant le mastaba du nomarque divinisé et essentiellement par le biais de stèles et tables d'offrandes. Peut-être est-ce faute de place, le couloir-sanctuaire accueillant plus facilement des stèles que des statues, mais peut-être aussi pour des raisons économiques ou de tradition locale. La statue de Nebit et sa table d'offrandes, en granodiorite assouanaise se démarquent, par leur qualité d'exécution, par rapport aux stèles et aux

autres tables d'offrandes du sanctuaire, toutes en calcaire et montrant – pour celles du Moyen Empire tardif – une maladresse touchante, un manque de respect des registres et des proportions, un aspect qu'on serait tenté de qualifier de « provincial ». La centralisation de l'État, troublée par les changements politiques, la sécession du nord du pays, le repli de la cour égyptienne dans le sud et l'apparition d'une menace militaire venant de Nubie peuvent avoir favorisé le développement de pouvoirs régionaux et en même temps de lieux de production artistique[399]. Il ne s'agit cependant pas, comme à la Première Période intermédiaire, de chefs ou roitelets concurrents de la monarchie officielle : ils demeurent au service du roi et le servent militairement, ce qui ne les empêche en rien de manifester leur influence dans leur cité. En même temps que d'exprimer leur dévotion vis-à-vis d'un homme divinisé, ils rendent hommage à un personnage dont l'importance est tant nationale que régionale. Il s'agit ainsi de traduire la fierté d'appartenir à une province indispensable au roi.

La qualité des objets en calcaire découverts dans le sanctuaire d'Isi, médiocres en comparaison de ceux que l'on retrouve à la même époque à Éléphantine, n'est donc pas le reflet de la modeste condition de leurs commanditaires, mais bien de l'indépendance des ateliers locaux vis-à-vis des ateliers royaux ; le sanctuaire d'Héqaib, quant à lui, contenait surtout des statues, stèles et tables d'offrandes de hauts membres de l'administration centrale, réalisées dans des ateliers peut-être locaux mais de portée nationale. La statue de Nebit, d'assez grandes dimensions et de haute qualité, montre bien que l'élite d'Edfou était capable de passer commande d'œuvres coûteuses et importées, au moins pour le matériau, d'Assouan. Il en est de même pour celle de l'Aîné du Portail Horâa (**Richmond 63-29**, cf. ch. 2.10), qui, d'après son inscription adressée à Isi, doit provenir du même

[398] MARÉE 2009.

[399] MARÉE 2009.

sanctuaire.

Les dirigeants provinciaux Héqaib et Isi ont atteint la dignité de divinités locales après leur mort. Il n'est pas rare que les Égyptiens se soient adressés aux morts, liens avec le monde des dieux, pour produire des miracles[400]. Comme l'observe D. Farout, ces sortes de « saints » sont toujours des membres de l'élite administrative : souverains, membres de la famille royale, nomarques, vizirs, dont l'influence sur terre devait se refléter dans l'au-delà. Ils occupent alors la fonction d'intercesseurs. Il s'agit peut-être d'un moyen plus aisé pour des individus non royaux de s'adresser au monde divin, puisque les divinités invoquées ont été elles-mêmes des hommes dans un passé relativement proche. Le terme de « démocratisation de la religion à la Deuxième Période intermédiaire » employé par Z. Szafrański est néanmoins peu adéquat. Bien que locale, c'est toujours l'élite administrative qui s'adresse au divin et cherche à jouer à son tour, comme en témoigne la statue de Nebit dans son naos, le rôle d'intercesseur. On passe d'une prérogative exclusivement royale, à l'Ancien Empire, à un privilège détenu par un plus vaste nombre d'individus, sans cependant accorder ce privilège au « peuple » ; il s'agit plutôt du reflet d'une démultiplication du pouvoir et d'un vaste appareil administratif, et en même temps de la dépendance grandissante, au cours de la Deuxième Période intermédiaire, du pouvoir royal vis-à-vis des élites locales pour maintenir leur puissance militaire.

3.1.4. Esna

Trois statuettes de particuliers datables de la Deuxième Période intermédiaire proviennent d'Esna : les figures masculines de **Baltimore 22.340** et **Liverpool 16.11.06.309**, retrouvées dans la nécropole, et la « servante du prince Nebenhemout », entrée au musée de Berlin suite aux fouilles d'H. Brugsch à Esna en 1859 (**Berlin ÄM 4423**, contexte de découverte non précisé). Toutes trois sont en calcaire et de qualité et dimensions moyennes.

À 4 km au nord-ouest de l'actuelle Esna s'étend une nécropole en bordure des cultures, sur une vaste plaine fouillée en 1905 par John Garstang. Celle-ci était attachée à un centre urbain dont ne subsistent que quelques blocs hors contexte, attestant de l'existence d'un temple à Khnoum et Sobek érigé par Sésostris I[er 401]. La majorité des tombes se concentraient, d'après les relevés de fouilles, dans une zone d'environ 400 x 200 m. Ce n'est que 70 ans après les fouilles de J. Garstang que les résultats de sa campagne ont été

publiés, sous la plume de D. Downes[402]. On ne connaît que rarement la provenance précise des objets. La nécropole se compose surtout de tombes du Moyen Empire[403] et de la Deuxième Période intermédiaire. Presque toutes ont été retrouvées pillées et il faut se contenter, pour les étudier, des maigres descriptions de J. Garstang ainsi que de celles, plus précises, de J. De Morgan, dont les fouilles, plus restreintes, se limitèrent, durant l'hiver 1907-1908, à l'extrémité nord de la nécropole.

Les tombes consistent en puits taillés dans la roche tendre sur deux à huit mètres de profondeur, donnant accès à une ou plusieurs chambres. J. De Morgan précise que les parties supérieures de plusieurs de ces puits étaient recouvertes de briques. Aucun alignement particulier de tombes ne semble organiser la nécropole. Le rapport de J. Garstang assemble les objets en groupes numérotés, qu'il a essayé ensuite de dater ; la céramique et les petits objets étaient étudiés séparément, hors contexte.

La statuette d'un homme assis en tailleur (**Baltimore 22.340**, fig. 3.1.4a) provient de la même tombe que le seul ouchebti découvert sur le site, la tombe n° 153 E, apparemment le plus important hypogée fouillé à Esna[404]. Cette tombe a livré plusieurs objets encore en place, en dépôt dans une chambre à la base du puits. D. Downes relève que les artefacts découverts ont été groupés en deux ensembles, peut-être liés à différentes inhumations[405]. Le premier groupe, en plus de l'ouchebti et de la statuette, comprenait une douzaine de vases et plats en pierre. Parmi eux se remarque surtout un bol de grande qualité en anhydrite en forme d'oie et un pot à khôl dans le même matériau, aux poignées figurées par des uræi. Une baguette en ivoire complète cet ensemble, ainsi que des perles, de la poterie, deux figurines féminines en terre, et des scarabées dont un au nom de Bebi, « soldat du régiment de la ville » – titre militaire caractéristique de la Deuxième Période intermédiaire. D. Downes précise qu'un fragment de calcaire conservé à Manchester et étiqueté comme provenant d'Esna, citerait ce même personnage. Il se

[400] Citons notamment le prince Iâhmès Sapaïr, dont la statue a été l'objet à la fois de malédictions et de prières d'intercessions, ou encore les plus fameux Imhotep et Amenhotep, fils de Hapou. cf. Farout 2009.

[401] Sauneron 1959.

[402] Downes 1974.

[403] Probablement dès Sésostris Ier, comme en témoignerait un coquillage incisé au nom de ce souverain, découvert dans la tombe 263 (Downes 1974, 8).

[404] Downes 1974, 4-7. La statuette de Baltimore a été erronément attribuée à Abydos dans le catalogue de la Walters Art Gallery (Steindorff 1946, 25, n° 36). Comme le cite ledit ouvrage, elle provient bien des fouilles de Garstang de 1905, mais il s'agit de celles de la nécropole d'Esna et non de celles d'Abydos. L'ouchebti (Downes 1974, 5, fig. 4), au nom d'un certain Dedou, fils de Teta, est de facture presque aussi rudimentaire que la statuette de Baltimore et probablement dans le même matériau, la serpentinite.

[405] Downes 1974, 5.

pourrait donc qu'il s'agît d'un fragment d'une stèle provenant d'une superstructure disparue de cette tombe 223 E[406].

Une autre tombe de la nécropole, l'hypogée 190 E, a livré une statuette en calcaire d'homme debout fragmentaire (**Liverpool 16.11.06.309**, fig. 3.1.4b).

3.1.5. Asfoun el-Matana (Asphynis / Hesfoun)
La statue d'un homme assis au nom de Sobekhotep-hotep (**Le Caire JE 37931**) a été découverte fortuitement par des *sebakhin* en 1905 à Asfoun el-Matana, entre Gebelein et Esna. Sur ce site ont été découverts les rares vestiges d'un temple, ainsi que quelques artefacts de diverses périodes[407]. Aucune indication ne peut être apportée sur le contexte qui entourait la statue. En calcaire et de taille modeste, elle répond aux critères stylistiques de la statuaire privée de la Deuxième Période intermédiaire.

3.1.6. Gebelein, temple de Hathor
Quelques fragments de statues de la fin du Moyen Empire ont été trouvés à Gebelein, probablement dans les environs du temple de Hathor, lors des fouilles d'E. Schiaparelli en 1910 (**Turin S. 12010** (fig. 3.1.6a), **12011, 12015, 12020** (fig. 3.1.6b) et peut-être **P. 5038**). À une trentaine de kilomètres au sud de Louqsor, le site comprend deux collines, sur la rive occidentale du Nil. L'une d'elles, au bord du Nil, servait de base à une forteresse en briques crues et un temple à Hathor dont ne subsistent que des blocs et stèles hors contexte, rendant impossible la restitution du plan du site. Les vestiges découverts permettent toutefois de dater le temple du début de l'histoire égyptienne jusqu'au Nouvel Empire[408], l'occupation du site se poursuivant jusqu'à l'époque gréco-romaine. Des fragments de reliefs indiquent une activité de construction à la fin de la XIe dynastie, ainsi qu'à la XVIIe dynastie, sous Sobekemsaf Ier. Sur la deuxième colline était implantée la nécropole. Entre les deux collines passe aujourd'hui la route qui traverse les champs et villages qui recouvrent probablement les zones d'habitations anciennes, où n'ont été découverts que des ostraca de l'Antiquité tardive. La nécropole de l'Ancien Empire, de la Première Période intermédiaire et du Moyen Empire est caractérisée par des tombes de type varié : mastabas et hypogées. Le site de Gebelein a également livré un grand nombre de stèles et de tombes de type « pan-graves », tombes circulaires caractéristiques des mercenaires kouchites de la Deuxième Période intermédiaire.

Les carnets de fouille d'E. Schiaparelli ne permettent pas de replacer dans un contexte sûr les fragments de statues du musée de Turin. Le buste

S. 12010 est dit provenir des environs du temple de Hathor. Étant donné que la nécropole et le temple sont très distinctement séparés, chacun sur sa propre colline, on peut raisonnablement estimer que la statue a bien été placée dans l'espace cultuel, et non dans une tombe. Quant aux autres fragments, ils appartiennent au type des statuettes que l'on retrouve ailleurs aussi bien dans les nécropoles que dans les sanctuaires provinciaux.

Deux statues royales de petites dimensions étaient probablement aussi installées à l'origine dans l'enceinte du temple de Hathor, en raison de leur proscynème adressé à Hathor maîtresse d'Inerty[409] : une statue assise de Sésostris III[410] et une, agenouillée, d'Amenemhat III[411]. Celle de Sésostris III fait partie d'un ensemble de statues en granodiorite et de même format, réalisées probablement à un même moment du règne pour différents sanctuaires et temples d'Égypte (ch. 2.4.1.1).

3.1.7. Armant (Hermonthis)
Un temple a été dédié au dieu Montou à Armant dès le début du Moyen Empire, comme en témoignent des blocs aux noms de Montouhotep III et d'Amenemhat Ier découverts sur le site[412]. Il est impossible, dans l'état actuel des recherches, de reconstituer le plan de cet édifice et aucune statue de l'époque qui nous concerne n'a été découverte dans l'édifice.

La nécropole, fouillée par R. Mond et O. Myers, a quant à elle livré deux tombes du Moyen Empire (tombes n° 1213 et 1214), de construction grossière. Les traces de plusieurs inhumations laissent supposer que ces deux tombes ont dû être familiales et réouvertes peut-être sur plusieurs générations[413]. Dans la tombe n° 1213, un corps a été retrouvé dans les restes d'un cercueil en bois. La présence de perles sur son corps témoignaient de bijoux relativement précieux. Le miroir en cuivre et les vases en calcite complétant ce mobilier, ainsi qu'une stèle provenant probablement d'une superstructure disparue, indiquent que le défunt était de condition aisée[414]. La tombe 1214, fouillée partiellement, a quant à elle livré un grand nombre d'ossements humains et animaux éparpillés, quantité de céramique et, à l'intérieur d'un pot, une statuette

[406] Downes 1974, 7.

[407] PM V, 165.

[408] Donadoni Roveri *et al.* 1994 ; Fiore Marochetti 2010 ; Moiso 2017.

[409] L'actuelle Gebelein (Gauthier 1925, 86).

[410] **Le Caire CG 422** : cette statue a été achetée par le musée du Caire en 1888. Elle est répertoriée comme provenant de Hiérakonpolis ; le proscynème de l'inscription suggère néanmoins que la statue ait été à l'origine installée à Gebelein, non à Kôm el-Ahmar.

[411] **Karnak-Nord 1949** : cette statue a été découverte, visiblement en contexte secondaire, à Karnak-Nord, parmi les débris au nord de la structure ptolémaïque du temple de Montou (ch. 2.4.1.1).

[412] Mond et Myers 1940.

[413] Mond et Myers 1937, 22-23.

[414] Mond et Myers 1936, pl. 16, n° 5.

rudimentaire anépigraphe représentant un homme assis, les mains à plat sur les cuisses et vêtu d'un pagne long (**Armant 1937**).

Une statue en granodiorite (**Swansea W301**, fig. 3.1.7)[415] découverte dans la nécropole a été datée par les auteurs de la fouille comme appartenant à l'époque saïte, mais le style de la sculpture et de l'inscription correspondent davantage aux critères de la XIIIᵉ dynastic. L'inscription fournit son nom, Min-âhâ, mais aucun titre. De dimensions relativement grandes pour un particulier (elle devait mesurer environ 45 cm de haut), on peut supposer qu'elle se trouvait originellement dans une chapelle funéraire.

3.1.8. Tôd
La situation à Tôd est semblable à celle d'Armant : les vestiges épars d'un temple de Montou datant du début du Moyen Empire ne permettent pas d'en dresser le plan[416]. Les blocs, réutilisés à l'époque ptolémaïque dans un nouvel édifice, sont au nom de Montouhotep II, Montouhotep III, Amenemhat Iᵉʳ et Sésostris Iᵉʳ. Il semble du moins que l'on puisse restituer une salle hypostyle ou une cour à piliers menant à un sanctuaire[417].

Une tête appartenant à une statue de particulier de taille moyenne, en granodiorite, a été mise au jour lors des fouilles de Bisson de la Roque à proximité du temple (**Paris E 15012**)[418]. Une petite statue debout en grauwacke du roi Sobekemsaf Iᵉʳ ou II, enterrée dans la Cachette de Karnak (**Le Caire CG 42029**), était probablement installée à l'origine dans l'enceinte du temple de Tôd, ainsi que son proscynème le laisse entendre (*mry mntw ḏrty* : « aimé de Montou de Tôd »). Devant le peu de vestiges du Moyen Empire encore en place, il serait hasardeux de proposer un emplacement au sein du temple pour ces statues.

3.1.9. Louqsor (Thèbes)
3.1.9.1. Karnak, temple d'Amon
Le site de Karnak semble avoir été l'un des complexes cultuels majeurs dès le Moyen Empire[419]. C'est le temple qui a livré le plus grand nombre de statues royales du Moyen Empire tardif et de la Deuxième Période intermédiaire : 20 % des statues de souverains dont la provenance est connue ont été découvertes dans l'enceinte du temple d'Amon (il est probable que les temples d'Héliopolis, de Memphis ou du Fayoum aient abrité un répertoire aussi vaste et que nous soyons tributaires ici des découvertes). À la Deuxième Période intermédiaire proprement dite, ce site apparaît comme le lieu privilégié des rois pour y installer leur statuaire. Thèbes bénéficie alors de toute la concentration de la piété du souverain, privé de l'accès aux grands sanctuaires de la partie nord du pays.

La surface couverte par le temple en fait l'un des plus vastes dont on ait conservé la trace. Il n'est pas aisé de reconstituer avec certitude le plan de l'édifice tel qu'il se constituait au Moyen Empire[420]. Construit essentiellement en briques crues et en blocs de calcaire, ses murs ont presque entièrement disparu, laissant nue la zone appelée actuellement « cour du Moyen Empire »[421]. Le plan et les dimensions, particulièrement vastes pour l'époque, ne peuvent être restitués qu'avec prudence. Les fragments de blocs et de statues mis au jour permettent de voir en Sésostris Iᵉʳ le constructeur du premier grand édifice sur le site. Quatre portes successives, dont seuls les seuils en granit subsistent, formaient l'axe central du temple. Une façade devait être composée d'un portique de piliers osiriaques à l'effigie du souverain[422]. Il n'est pas impossible qu'un chemin processionnel suivant l'axe nord-sud (perpendiculaire à l'axe du temple) ait déjà existé au Moyen Empire[423]. Peut-être était-il marqué de pylônes en briques crues remplacés à la XVIIIᵉ dynastie par les actuels pylônes en pierre VII à X, mais aucun vestige en place ne permet d'assurer l'existence de cet axe[424]. Divers éléments architecturaux et vestiges de fondations suggèrent par ailleurs l'existence d'un certain nombre de cours, d'entrées monumentales et de pylônes dès le Moyen Empire[425]. D'après une stèle de Sobekhotep Khânéferrê découverte à Karnak, une cour à colonnes devait exister à la XIIIᵉ dynastie, dans laquelle le souverain dit avoir fait restaurer une porte de 10 coudées de haut (un peu plus de 5 mètres)[426].

Si l'aspect du temple reste en grande partie inconnu, ses dimensions semblent du moins avoir été particulièrement vastes pour le Moyen Empire et il fut l'objet d'attentions d'un grand nombre de rois et de hauts dignitaires tout au long de la période envisagée. Les vestiges de la « cour du Moyen Empire » et surtout la « Cachette » de Karnak, dans la cour du VIIᵉ pylône, ont livré pas moins de quarante statues royales et vingt-deux statues non royales du Moyen Empire tardif et de la Deuxième Période intermédiaire. S'il est encore impossible d'associer ces statues à des phases de construction ou à des zones précises du temple[427],

[415] Mond et Myers 1937, 259.

[416] Arnold 1975 ; Hirsch 2004, 37-41 ; Lorand 2012, 246-248.

[417] Arnold 1975, fig. 4.

[418] Bisson De La Roque 1937, 124, fig. 75.

[419] Gabolde 1998 ; 2018, 170-385.

[420] Les constructions de la XVIIIᵉ dynastie semblent s'être appuyées contre un édifice plus ancien, en suivant le même axe de symétrie (Charloux 2011, 160-161).

421 Charloux 2011, 388-389 ; Gabolde 2018, 191-200.

[422] Gabolde 1998, pl. 1 ; Charloux 2011, 235.

[423] Gabolde 1998, 122-123 ; Charloux 2011, 179-181.

[424] Lacau et Chevrier 1956.

[425] Charloux 2011, 234.

[426] Helck 1969 ; Wallet-Lebrun 2009, 41-42 ; Charloux 2011, 221 et 234.

[427] Voir les commentaires d'E. Jambon au sujet d'une

elles soulignent néanmoins l'importance particulière de ce temple.

Sésostris III fait placer à Karnak deux colosses debout dans l'attitude de la marche (**Le Caire CG 42011** et **42012**, fig. 3.1.9.1a) et un colosse osiriaque (**Louqsor J. 34**), tous trois en granit rose, ainsi qu'une petite statue agenouillée en calcaire (**Le Caire CG 42013**). Amenemhat III est présent dans le temple par sa double série de statues debout, en position d'adoration, en granodiorite[428] (fig. 3.1.9.1b), peut-être inspirées des statues de son père à Deir el-Bahari. Ce même ensemble est ensuite complété par plusieurs souverains au cours du Moyen Empire tardif : probablement Amenemhat IV (**Alexandrie 68 (= CG 42016)** et **Le Caire CG 42018**), puis un souverain non identifié du début de la XIIIe dynastie (**Berlin ÄM 10337**) et vraisemblablement Sobekhotep Khâânkhrê (**Le Caire CG 42020**), cf. chapitres 2.6, 2.7 et 2.10). Tout au long de la XIIIe dynastie, les souverains continuent d'honorer le temple par des statues, la plupart de dimensions relativement modestes : Ougaf (une statue assise, **Le Caire JE 33740**), Sobekhotep Sekhemrê-séouadjtaouy (un sphinx, **JE 52810**), Néferhotep Ier (deux dyades, **CG 42022** et **Karnak 2005**), Sobekhotep Khânéferrê (une statue assise un peu plus petite que nature, **Karnak KIU 2526**), Sobekhotep Merhoteprê (trois statues : une assise grandeur nature, une en tenue de *heb-sed*, une petite debout, respectivement **CG 42028, 42027** et **39258**) et peut-être aussi Sobekhotep Khâânkhrê (une statue assise en tenue de *heb-sed*, **Paris AF 8969**, de mêmes dimensions que celle de Sobekhotep Merhoteprê). Deux des colosses dressés contre la face nord du VIIe pylône appartiennent aussi à des souverains de la XIIIe dynastie (**Karnak KIU 2051** et **2053**, fig. 3.1.9.1c). Cette pratique se poursuit au même rythme au début de la Deuxième Période intermédiaire, alors que la production de statuaire royale disparaît de presque tous les autres sites d'Égypte : Néferhotep II (deux petites statues assises du **Caire CG 42023** et **42024**, et peut-être la statue debout **CG 42025**), Sobekhotep Merkaourê (deux statues assises grandeur nature, **Le Caire JE 43599** et **Paris A 121**), Sésostris IV (un colosse debout, de mêmes dimensions que la paire

de colosses de Sésostris III, **Le Caire CG 42026**), Montouhotep V (une petite statue assise, **CG 42021**) et à la XVIIe dynastie Sobekemsaf Ier (deux colosses assis, **Londres BM 871** et **Karnak KIU 2226**) et Kamosé (statue assise de **Karnak 1875**).

Certaines de ces statues sont restées visibles peut-être jusqu'à la fin de la période pharaonique – c'est le cas sans doute des statues retrouvées contre la face nord du VIIe pylône. La petite statue en grauwacke de Sobekhotep Merhoteprê (**Le Caire JE 39258**) est restée installée au moins jusqu'au règne d'Akhenaton, puisque le nom d'Amon a été martelé sur son pilier dorsal, et probablement même jusqu'à la création de la Cachette, au Ier siècle av. J.-C. D'autres n'ont fait partie du programme statuaire du temple qu'un temps restreint : une des deux dyades de Néferhotep Ier (**Karnak 2005**) a été découverte dans les fondations de l'obélisque Nord de Hatchepsout, dans la Ouadjyt[429]. Ce naos est donc resté en place tout au plus deux siècles après sa réalisation, avant d'être enterré et réutilisé comme blocage.

Douze des statues royales peuvent être qualifiées de colossales (c'est-à-dire plus grandes que nature). On ne connaît l'emplacement d'origine d'aucune d'entre elles ; la comparaison avec la position des colosses au Nouvel Empire au sein du temple permet de supposer que ces statues se dressaient contre les façades monumentales du temple, de part et d'autre des passages processionels.

En ce qui concerne les statues de dimensions plus petites, nous pouvons seulement supposer l'existence de niches dans lesquelles elles pouvaient être placées, à moins qu'elles n'aient été installées sur le sol même des cours, le long des murs du temple.

Les statues royales découvertes à Karnak appartiennent à presque tous les types statuaires attestés à cette époque. La plupart appartient aux types les plus courants, debout et assis. Plusieurs statues montrent le souverain dans le geste de la vénération : la petite statue agenouillée de Sésostris III présentant des vases globulaires, ainsi que la double série des statues en position d'adoration (debout, les bras étendus sur le devant du corps, les mains à plat sur le pagne à devanteau triangulaire) d'Amenemhat III et de ses successeurs. On retrouve également un sphinx très fragmentaire de Sobekhotep Sekhemrê-séouadjtaouy, deux statues de rois en tenue de *heb-sed* qui formaient une paire (Sobekhotep Merhoteprê et probablement Sobekhotep Khâânkhrê, ch. 2.10.1 et 2.11.1). Le type statuaire le plus particulier retrouvé à Karnak est celui des dyades de Néferhotep Ier, qui montrent deux figures du roi côte à côte dans un naos, l'une d'elles tenant le rôle d'une divinité. Ces dyades constituent l'écho de celles qu'Amenemhat III fit ériger à Hawara quelques générations avant Néferhotep Ier (ch. 6.2.9.3).

Dix-neuf statues privées ont également été

possible corrélation entre la position des statues au sein de la Cachette et l'emplacement des statues au sein du temple, avant la création de la Cachette au Ier siècle av. J.-C. (Jambon 2016, 139-141). Néanmoins, les statues du Moyen Empire avaient déjà pu être déplacées à plusieurs reprises au cours du développement architectural du temple.

[428] **Le Caire CG 42015, 42019, JE 43596, Louqsor J. 117 (= Le Caire CG 42014)**. Les statues de **Berlin ÄM 17551, Cleveland 1960.56** et **Paris AF 2578** appartiennent de toute évidence au même ensemble. On peut ainsi reconstituer deux séries d'au moins trois statues chacune (trois statues de 110 cm de haut et trois autres, de type identique, mais de seulement 80 cm de haut).

[429] Grimal et Larché 2007, 17, pl. 2 a-c.

retrouvées dans l'enceinte du temple d'Amon, dans la zone de la « cour du Moyen Empire » ou dans la Cachette[430]. Deux autres au moins y étaient très probablement installées, d'après leurs inscriptions[431]. Ce nombre est élevé par rapport aux autres temples divins, mais reste modeste en comparaison avec la statuaire royale du même site. À l'inverse du sanctuaire d'Héqaib étudié plus haut, c'est ici le souverain qui est très majoritairement représenté. Le statut des dignitaires est par ailleurs particulièrement élevé : au moins treize des statues représentent des détenteurs du titre de *ḥtmw bity* (chancelier royal), réservé au proche entourage du souverain. On retrouve un « père du dieu » (le père de Sobekhotep Sekhemrê-séouadjtaouy)[432], sept statues de vizirs (Ânkhou, les parents de ce dernier et Iymérou-Néferkarê)[433], deux grands intendants[434], un grand chef des troupes[435] et deux autres d'un chancelier royal du nom de Senousret à la fonction non identifiée[436]. Toutes sont en roche dure (quartzite et granodiorite) et de grandes dimensions (les plus petites mesurent 55 et 56 cm de hauteur). Toutes montrent aussi, comme nous le verrons dans le chapitre consacré au développement stylistique (ch. 6), une facture comparable à celle de la statuaire royale contemporaine et sont visiblement le produit des mêmes ateliers ou sculpteurs.

Seules trois statues représentent des personnages de rang peut-être plus modeste, dépourvus de titre de rang : un scribe du palais royal, un chef de la sécurité et un intendant[437]. La statue de l'intendant Sakahorka, en quartzite, ainsi que celle du chef de la sécurité Dedousobek, montrent une facture d'une grande qualité. En revanche, celle du scribe du palais royal se distingue du reste du répertoire statuaire de Karnak, par ses proportions épaisses, ses mains et pieds à peines sculptés, la surface non polie et l'inscription maladroitement gravée. Deux autres statues, anépigraphes, présentent également un style malhabile : **Londres BM EA 48032 et 48036**.

[430] **Alexandrie JE 43928, Beni Suef 1632 (= CG 42206), Karnak ME 4A** (fig. 3.1.9.1d), **Karnak KIU 2527** (fig. 3.1.9.1e), **Karnak 1875b, Karnak 1981, Le Caire CG 42034, 42035, 42039, 42041, 42043, 42046, 42048, 42207, JE 43269, 43927, Londres BM EA 48032, 48036, Paris A 125**.

[431] **Copenhague ÆIN 27 et Heidelberg 274**.

[432] **Le Caire JE 43269**.

[433] **Beni Suef 1632 (CG 42206), Heidelberg 274, Karnak 1981, Le Caire CG 42034, 42035, 42207, Paris A 125**.

[434] **Copenhague ÆIN 27 et Le Caire CG 42039**.

[435] **Karnak 1875b**.

[436] Comme nous le verrons au chapitre 4, le titre de « chancelier royal » (*ḥtmw bity*) ne désigne pas une fonction en particulier, mais le rang le plus élevé au sein des dignitaires, détenu par les proches du roi et les ministres.

[437] Respectivement **Le Caire CG 42048, CG 42043 et JE 43928**.

Ces trois statues rudimentaires ont été découvertes dans la Cachette. On ne peut certes exclure que ces trois statues de facture plus grossière aient bien été installées dans l'enceinte du temple ; toutefois, par comparaison avec le reste de la statuaire privée du temple, il semblerait plus logique, sans qu'on puisse le prouver, qu'elles aient été amenées d'ailleurs pour être placées dans la Cachette[438].

Les statues privées retrouvées dans la « cour du Moyen Empire » et dans la Cachette appartiennent, comme les statues royales, à des types statuaires variés : debout, assis, agenouillé, assis en tailleur et statues en position de scribe. En l'absence de contexte archéologique primaire, aucun indice ne permet d'expliquer le choix de l'une ou l'autre de ces positions en relation avec un contexte architectural ou iconographique. Aucun lien n'apparaît non plus avec les titres des personnages représentés, ni avec l'appartenance à une phase en particulier du Moyen Empire tardif ou de la Deuxième Période intermédiaire.

En définitive, s'il est actuellement impossible de replacer le vaste programme statuaire découvert à Karnak au sein d'un plan précis, il apparaît du moins qu'il fut monumental. Plusieurs colosses royaux ont été ajoutés à l'édifice du début de la XIIᵉ dynastie. Les salles et les cours ont été occupées par un nombre croissant de représentations du roi et de très hauts dignitaires. Seuls quelques particuliers de rang intermédiaire semblent avoir eu le privilège d'y placer également leurs statues – à moins qu'elles n'aient été apportées d'autres sites pour être placées dans la Cachette à une époque plus tardive.

3.1.9.2. Deir el-Bahari, temple de Montouhotep II

Le temple funéraire de Montouhotep II à Deir el-Bahari, sur la rive ouest de Thèbes, face à Karnak, a traversé le Moyen Empire apparemment sans modification jusqu'à Sésostris III. Ce dernier fait ériger une stèle en granit probablement dans la salle hypostyle ou dans la cour péristyle du temple, sur laquelle il est représenté d'un côté faisant offrande à Amon et de l'autre, à Montouhotep II divinisé[439].

Six statues de Sésostris III en granodiorite, un peu plus grandes que nature, montrant le roi debout en position d'adoration, ont été découvertes dans la cour sud qui sépare la plateforme de la falaise. Elles y ont été jetées après avoir été systématiquement mutilées

[438] Certaines statues découvertes dans la Cachette proviennent vraisemblablement d'autres sites : c'est le cas notamment de la statue du roi Sobekemsaf (Iᵉʳ ou II, **Le Caire CG 42029**), dont le proscynème, adressé à Montou de Tôd, laisse supposer qu'elle provient de ce site, à une vingtaine de kilomètres au sud de Karnak.

[439] **Le Caire JE 38655** (Naville 1907, 58-59 ; Postel 2000, 235). Le texte précise le nombre d'offrandes qui doit être chaque jour livré au temple.

Connor - Être et paraître

(nez, uraeus, bras et jambes brisés) et les pieds d'une seule statue ont été retrouvés parmi ces débris[440]. On ignore à quel endroit du temple elles se dressaient originellement, mais leur gestuelle suggère qu'elles étaient associées à un sanctuaire ou flanquaient peut-être un chemin de procession.

Quelques fragments architecturaux portent des cartouches au nom de rois de la XIIIe dynastie et de la Deuxième Période intermédiaire : Amenemhat-Sobekhotep Sekhemrê-Khoutaouy, Sobekhotep [...]-rê, Dedoumes Djedneferrê, Senebmiou Séouahenrê, Sekhâenrê, Antef Noubkheperrê, Montououser. L'activité cultuelle du temple semble donc se poursuivre après Sésostris III, bien que l'origine précise de ces fragments architecturaux n'ait pu être déterminée. E. Naville propose de les voir associés à de petits sanctuaires bâtis dans la cour sud (où ont été retrouvées les fondations en briques crues de petits bâtiments). D. Arnold préfère quant à lui voir dans ces constructions les maigres restes des dépendances administratives du temple ou logements des prêtres[441].

Une statue osiriaque en grès représentant Montouhotep II divinisé, retrouvée à Karnak contre la face sud du VIIe pylône, atteste également d'un culte au fondateur du Moyen Empire (**Le Caire JE 38579**, fig. 3.1.9.2a). Le matériau dans lequel cette statue est taillée, ainsi que le type de la statue osiriaque, rares au Moyen Empire tardif, font visiblement référence aux statues de Montouhotep découvertes à Deir el-Bahari[442]. Il n'est pas impossible, sans que l'on puisse le prouver, que cette statue ait été originellement installée dans le temple de Deir el-Bahari, avant d'être déplacée à Karnak – de nombreux exemples attestent la mobilité des statues royales au cours des siècles qui ont suivi le Moyen Empire. L'inscription précise que le monument a été érigé par Sésostris II et III, puis restauré par Sobekhotep Khânéferrê. Même si la statue a été érigée dès le départ à Karnak, elle constitue au moins un indice supplémentaire d'un culte en l'honneur de Montouhotep II divinisé.

Au moins une statue de particulier de la fin du Moyen Empire tardif a été découverte dans les ruines du temple de Deir el-Bahari : **Londres BM EA 494**. Deux autres, d'après leur proscynème, pourraient également en provenir : **Le Caire CG 887** et **Baltimore 22.214**. La statue de **Londres BM EA 494** a été découverte lors de l'expédition de Naville en 1904 ; on ignore le contexte précis dans lequel elle se trouvait. Le nom et le titre du personnage ne sont pas conservés. La statue est en calcaire, de dimensions moyennes et de facture très fine ; le modelé du genou et de la jambe, très massif, pousse à dater la pièce de l'extrême fin du Moyen Empire tardif ou de la Deuxième Période intermédiaire. La statue du **Caire CG 887**, de même

format et dans le même matériau que la précédente, est enregistrée au musée du Caire comme provenant de Thèbes. Son inscription précise qu'elle a été donnée en signe de récompense par le roi au scribe personnel du document royal Dedousobek, pour le temple du roi Nebhepetrê et de Hathor, maîtresse d'Atfia[443]. La troisième statue, **Baltimore 22.214** (fig. 3.1.9.2b) porte un proscynème adressé à un souverain dont le nom est malaisé à déchiffrer : Nebhepetrê (Montouhotep II) ou Khânéferrê (Sobekhotep, frère de Néferhotep Ier). Il est vraisemblable la statue ait été originellement installée dans le temple funéraire du roi cité. Les témoignages d'un culte à Montouhotep II particulièrement actif au Moyen Empire tardif et à la Deuxième Période intermédiaire suggère que c'est bien à Deir el-Bahari qu'il faut replacer cette statue, mais on ne peut rejeter totalement la possibilité d'une statuette adressée à Sobekhotep Khânéferrê, puis, comme nous l'avons vu précédemment, il est probable qu'un temple des Millions d'Années de ce roi ait été construit à Thèbes. Le style de la statue la situe à la fin de la XIIIe dynastie.

L'état de conservation du temple de Montouhotep II et l'absence de contexte archéologique de ces différentes statues empêche de restituer leur position au sein de l'enceinte du temple. La série de statues en position d'adoration de Sésostris III, de grandes dimensions, se dressait peut-être le long d'un dromos, matérialisant dans la pierre le geste de dévotion du souverain lors de processions, servant peut-être de modèle à Hatchepsout pour ses propres statues installées quelques siècles plus tard sur la terrasse supérieure du temple voisin[444]. Les statues de particuliers, quant à elles, remplissant le rôle d'ex-voto, pourraient avoir été placées dans la zone, non encore identifiée, de la série de chapelles que les rois des dynasties XIII à XVII ont, semble-t-il, fait ériger en hommage au fondateur du Moyen Empire, et dont ne subsistent que les fragments architecturaux évoqués précédemment.

3.1.9.3. Temple de Qourna

Trois statues assises en granit à peu près de grandeur nature ont été mises au jour dans le temple des Millions d'Années de Séthy Ier sur la rive occidentale de Thèbes (**Qourna 1, 2 et 3**, fig. 2.1.9.3a-b). Elles se tiennent encore à l'endroit de leur découverte, dans le portique précédant la salle hypostyle. L'une d'elles porte encore deux colonnes d'hiéroglyphes l'identifiant comme le « fils royal » Sahathor, frère de Néferhotep Ier et Sobekhotep Khânéferrê ; c'est ce dernier qui, d'après l'inscription, lui a dédié cette

[440] NAVILLE 1907, 57.

[441] ARNOLD 1974, 68.

[442] Londres BM EA 720, New York MMA 26.3.29.

[443] La déesse est, sous cette même appellation, attestée à Licht (QUIRKE 2010, 64), indice qu'il ne faut pas prendre ce toponyme pour une indication de provenance, le culte de Hathor étant bien reconnu à Deir el-Bahari.

[444] Voir WINLOCK 1928, 18-19 ; TEFNIN 1979b, 71 et 98.

statue. Les deux autres statues, trop fragmentaires, apparaissent aujourd'hui anépigraphes. Elles sont néanmoins de type, matériau et dimensions identiques, ce qui laisse supposer qu'elle font bien partie d'un même ensemble de statues du même prince ou de membres de la famille de Sobekhotep Khânéferrê (l'usage du granit est presque exclusivement réservé au souverain et aux membres de sa famille).

Il est difficile d'expliquer la raison de la présence de ces statues dans le monument de la XIXᵉ dynastie. Cependant, d'autres sources attestent que Sobekhotep Khânéferrê a fait édifier un temple des Millions d'Années dans la région thébaine ; peut-être se trouvait-il à proximité ou à l'emplacement même de celui de Séthy Iᵉʳ. Si les statues de Sahathor y étaient installées ou se dressaient dans ses ruines, elles pourraient avoir été réinstallées dans le temple du Nouvel Empire lors de la destruction de l'édifice de la XIIIᵉ dynastie (ch. 2.10.2).

3.1.9.4. Nécropole thébaine
3.1.9.4.1. La « Nécropole du Ramesseum »

La nécropole du Moyen Empire tardif la mieux conservée sur la rive occidentale de Thèbes est celle dont des vestiges ont été retrouvés dans la zone nord-ouest du Ramesseum, en partie sous les magasins du temple de Ramsès II et dans l'allée le séparant du temple d'Amenhotep II. Cinq tombes y ont été mises au jour lors des fouilles de J.E. Quibell à la fin du XIXᵉ siècle[445], une autre au début de la mission française en 1993[446] et quatre de plus quelques années plus tard[447]. Ces tombes étaient composées de deux parties : un ou plusieurs caveaux auxquels était associée une superstructure, chapelle en briques crues dont les fondations sont conservées dans deux cas au moins. Ces chapelles, dallées et voûtées – d'après l'épaisseur des murs – sont précédées d'une cour ou salle de culte deux fois plus grande, soit à ciel ouvert, soit au toit plat. Les dimensions de ces chapelles semblent avoir été variées. La plus petite des deux qui nous sont parvenues ne couvre qu'un rectangle de 3 x 5 m. L'autre, bien plus monumentale, atteignait environ 13 x 7 m, était dotée d'une entrée en forme de pylône et se trouvait au centre d'un enclos d'au moins 24 m de long sur 10 de large. Le puits de la plus petite des deux chapelles, placé derrière celle-ci, peut-être inachevé (dépourvu de caveau, il n'atteint que 2,6 m de profondeur), a tout de même servi à onze inhumations dès le Moyen Empire, avec peut-être une réutilisation au début du Nouvel Empire. La grande chapelle contenait quant à elle trois puits, lesquels, comme l'indique l'enduit encore en place par endroits, devaient être dissimulés sous le sol de la cour ou salle

de culte[448]. Ces puits, de 5 m de profondeur, sont dotés d'un ou deux caveaux qui, bien que pillés, ont livré de la céramique du Moyen Empire et des éléments caractéristiques des tombes de l'élite décrites par W. Grajetzki à Haraga : deux pellicules d'or et une niche à canopes aménagée dans la paroi. Trois statues volontairement brisées (**Ramesseum CSA 468, 469, 470**) ont été découvertes au fond d'un des puits, leurs éclats dispersés, et le bras de l'une d'entre elles dans un autre puits, ce qui indique clairement qu'elles n'ont pas été retrouvées dans leur contexte initial, mais bien jetées dans les puits après pillage, qui a dû avoir lieu dans les deux ou trois siècles après l'inhumation des propriétaires de ces tombes, puisque certains des puits sont recouverts par des fondations d'Amenhotep IV-Akhenaton[449]. Ces trois statues en granodiorite, de format moyen (originellement entre 50 et 60 cm de haut), représentent une femme et deux hommes ; leur style, leur coiffures et costumes désignent clairement le Moyen Empire tardif. Seul le nom de la femme est conservé : Senââib, dont l'orthographe est propre à la XIIIᵉ dynastie[450].

Le puits découvert en 1993, monumental mais probablement inachevé (le caveau est disproportionnellement petit par rapport au puits)[451], devait également être doté d'une superstructure, comme l'indiquent les briques de module inférieur à celui utilisé au Ramesseum trouvées autour de son embouchure, ainsi que deux cônes funéraires badigeonnés de rouge sur le plat et la partie inférieure du corps, à la manière des cônes du Moyen Empire[452]. Neuf individus d'âge divers y ont été inhumés. On y a retrouvé deux scarabées datables de la fin de la XIIᵉ ou de la XIIIᵉ dynastie : l'un, en calcaire, sans nom, orné de motifs végétaux et des signes *ânkh* et *néfer*, l'autre, en améthyste, au nom du « contrôleur des archers et des chanteurs d'Horus Ahmès[453] ».

En ce qui concerne les tombes découvertes par Quibell, l'une d'elles a livré plusieurs papyrus magiques ou médicaux, quatre « bâtons magiques » en ivoire ornés de génies, des calames, un uræus en bronze, un chat et un singe en fritte glaçurée, une poignée de perles en améthyste, agate, hématite, cornaline et fritte, quelques figurines féminines en fritte, en calcaire et en bois, dont une tenant dans ses mains des serpents[454]. Les autres ont été sévèrement pillées et ont été réutilisées à la XXIIᵉ dynastie, après l'abandon du Ramesseum. Dans l'une d'elles ont toutefois été découverts une petite table d'offrande

[445] Quibell 1898, 3-5.

[446] Loyrette, Nasr et Bassiouni 1994.

[447] Nelson et Kalos 2000.

[448] Nelson et Kalos 2000, 136.

[449] Nelson et Kalos 2000, 140-141.

[450] Nelson et Kalos 2000, 145 ; Postel 2000, 230-231, notes 9 à 11.

[451] Loyrette, Nasr et Bassiouni 1994, 115.

[452] Loyrette, Nasr et Bassiouni 1994, 123.

[453] Loyrette, Nasr et Bassiouni 1994, 118.

[454] Quibell 1898, 4, pl. 3.

en calcaire, un fragment de stèle, de la céramique du Moyen Empire et un couvercle de pot à khôl en calcite portant le nom d'Ouadjtaouy, peut-être Sobekhotep Sekhemrê-Ouadjtaouy[455]. Dans une autre tombe, quelques fragments d'objets précieux ont été mis au jour : un œil en métal, incrustation de cercueil, et dans la dernière des perles en fritte, améthyste, en or et en argent. Quibell parle enfin, pour la tombe découverte au niveau de la colonnade du secteur nord-ouest des magasins du Ramesseum, d'un « passage » voûté, en briques crues, comblé à la XIXe dynastie par des poteries afin de niveler le sol et d'établir les fondations des annexes du temple. Le texte n'identifie pas clairement la nature de ce « passage », mais il semble qu'on puisse y voir la chapelle associée à la tombe d'un certain Sehetepibrê, ses deux longues parois opposées étant couvertes de peintures aux couleurs vives et au traitement peu conventionnel. Le mur nord représentait un cortège fluvial partant d'une fausse porte et l'autre le défilé funéraire, les fumigations offertes à la momie et le culte du défunt assis devant une table d'offrandes.

Malgré les pillages sévères, il restait donc au moment de la découverte de ces tombes suffisamment d'indices pour les identifier comme appartenant à d'importants personnages. Les différents vestiges précieux du matériel funéraire encore présents dans les caveaux, le « matériel de magicien », les chapelles construites, les peintures qui couvraient les parois d'au moins une d'entre elles, ainsi que les statues en pierre dure et d'assez grandes dimensions sont autant d'éléments en faveur de la présence d'une nécropole de l'élite du Moyen Empire tardif à Thèbes.

Deux des trois statues découvertes dans la « nécropole du Ramesseum » sont adressées aux divinités funéraires traditionnelles : Osiris et Ptah-Sokar, dit ici « seigneur de la Shetyt[456] », tandis que la troisième porte un proscynème à Amon-Rê, ce qui n'est guère courant à cette époque. En effet, seules 19 sur les 1100 statues de particuliers du catalogue sont dédiées au dieu thébain. Douze d'entre elles proviennent du temple de Karnak[457].

Celle du directeur des champs Kherperka (**Turin Cat. 3064**), donnée en cadeau de la part du roi, devait se trouver également dans un temple, mais il est difficile d'identifier lequel, puisqu'elle est dédiée à la fois à Amon-Rê et à Sobek de Shedet. Neuf autres sont de provenance inconnue[458]. La rareté des monuments privés mentionnant Amon-Rê peut être due en partie au hasard des découvertes et à la documentation disponible, laquelle provient majoritairement d'Abydos, notamment en ce qui concerne les stèles. Cependant, comme l'observe L. Postel dans son étude sur les proscynèmes, même dans les nécropoles provinciales, Osiris et Ptah-Sokar sont les plus souvent invoqués, les divinités locales pouvant leur être ajoutées, mais les remplaçant rarement[459]. Ce n'est qu'à partir du début du Nouvel Empire qu'Amon-Rê est largement présent dans les inscriptions funéraires privées. L'étude de L. Postel révèle que les statues, stèles et tables d'offrandes mentionnant Amon-Rê dans leur inscription proviennent toujours de la région thébaine ou d'Abydos, mais dans ce dernier cas appartiennent à des personnages d'origine thébaine, d'après l'onomastique ou leur généalogie[460]. Seule une statue dédiée au dieu de Karnak a été retrouvée à Edfou (**Le Caire JE 46182**), mais elle daterait, d'après l'arrangement des signes *Htp di n(i)-sw.t* de son inscription, de la fin de la XVIIe ou peut-être même du début de la XVIIIe dynastie[461].

Le culte d'Amon-Rê, bien qu'important, semble donc géographiquement délimité et n'atteint pas encore la dimension nationale acquise dès le début du Nouvel Empire. À l'origine dieu monarchique, Amon est adoré à Karnak, mais également sur la rive occidentale, où le temple de Montouhotep II à Deir el-Bahari lui est dédié au même titre qu'au souverain qui l'a construit. La « Belle Fête de la Navigation », à l'origine de la « Belle Fête de la Vallée » du Nouvel Empire, reliait par une procession fluviale le temple de Karnak à celui de Deir el-Bahari – peut-être est-ce cet événement qui est représenté sur les peintures de la tombe décrite plus haut ? Cette fête, à l'origine monarchique, associe aussi des particuliers[462]. Implanté sur les deux rives de Thèbes, Amon-Rê est ainsi vénéré dans la nécropole au même titre qu'Osiris et Ptah-Sokar. Les neuf statues sans provenance mais portant une dédicace à Amon-Rê sont de dimensions modestes et conviendraient mieux à des chapelles

[455] QUIBELL 1898, 5, pl. 18.

[456] Shetyt : sanctuaire de Sokar à Memphis et à Thèbes, ce lieu peut aussi être fictif (GRAINDORGE-HÉREIL 1994, 36-38). Notons que sur tout le répertoire statuaire enregistré ici, seules trois statues portent un proscynème à « Ptah-Sokar, seigneur de la Shetyt », et que deux d'entre elles ont été retrouvées dans cette nécropole sous le Ramesseum, tandis que la troisième, celle du héraut Senebtyfy, provient du sanctuaire d'Héqaib à Éléphantine. À Éléphantine, la fête de Sokar était l'occasion d'une procession en l'honneur du dieu et du *sˁḥ* (« saint ») Héqaib (HABACHI 1985, 76, 88-89, 92 ; WILLEMS 2008, 126-127).

[457] **Karnak 1981, Karnak KIU 2527, Karnak ME 4A, Le Caire CG 42034, CG 42039, CG 42040, CG 42206, CG 42207, JE 43269, Paris A 125** et probablement aussi

Heidelberg 274 et **Copenhague ÆIN 27**.

[458] **Le Caire CG 406, New York MMA 65.115, 1976.383, Moscou 5129, Munich ÄS 1569, Saint-Pétersbourg 2960, Vienne ÄOS 3900**.

[459] POSTEL 2000, 227.

[460] POSTEL 2000, 229-234.

[461] POSTEL 2000, 233-234 ; cf. VERNUS 1991.

[462] Comme en atteste la stèle du Grand parmi les Dix de Haute-Égypte Ioutjeni (**Le Caire CG 20476**), POSTEL 2000, 235-236.

funéraires qu'à un temple, d'après la comparaison avec le reste du répertoire. Plusieurs pourraient provenir de la nécropole thébaine, notamment la statue du chambellan du vizir Ib (**Le Caire CG 406**), dont l'inscription s'adresse, outre à Amon-Rê, aux divinités funéraires Ptah-Sokar et Osiris, ainsi qu'à « Hathor Ouadjet d'Or », peut-être un aspect de la déesse tutélaire de la montagne thébaine.

La « nécropole du Ramesseum » paraît ainsi réservée à une certaine élite. Le manque de traces épigraphiques empêche de préciser les titres des individus qui étaient inhumés dans ces tombes. La présence d'objets précieux et des peintures de la chapelle en briques crues découverte par Quibell, ainsi que les vastes dimensions de la chapelle mise au jour à la fin du XXᵉ siècle par la mission française confirment le rang relativement élevé de leurs propriétaires. Il semble donc que, comme dans les nécropoles des forteresses de Nubie décrites plus haut, ces statues installées dans des chapelles funéraires soient l'apanage d'une classe sociale privilégiée. On ignore encore l'étendue de ce cimetière, recouvert par les temples du Nouvel Empire. D'autres zones de la nécropole sont occupées également au Moyen Empire tardif : notamment à Deir el-Bahari et dans l'Assassif, autour du temple de Montouhotep II. À la XVIIᵉ dynastie, c'est surtout le secteur de Dra Abou el-Naga, au nord de la zone funéraire, qui semble recevoir le plus de tombes.

3.1.9.4.2. Assassif et Deir el-Bahari

Plusieurs dizaines de tombes du Moyen Empire tardif et de la Deuxième Période intermédiaire ont été retrouvées dans le cirque de Deir el-Bahari, aux abords du temple de Montouhotep II, creusées dans les falaises au nord[463] et au sud[464] du sanctuaire, ainsi que dans la plaine, le long de la chaussée montante, jusqu'au temple de la vallée, en bordure des cultures[465]. Ces tombes ont pour la plupart été sévèrement pillées, puis même détruites à la XVIIIᵉ dynastie lors des travaux de construction des temples de Hatchepsout et Thoutmosis III. Les statues mises au jour lors des fouilles semblaient avoir été jetées dans les puits funéraires, probablement après l'arasement des superstructures. Parmi elles se trouvaient les statues attribuées (sans certitude) au supérieur de la ville Iouy[466]. Il en est de même pour les statues découvertes

en contexte secondaire dans le puits de la tombe MMA 710[467], à proximité du temple bas de Montouhotep II et de la pyramide en briques crues de Kamosé.

Le contexte archéologique est mieux documenté pour les objets retrouvés dans le « cimetière des prêtres », sur la colline surplombant, au sud, le temple de Montouhotep II (tombes MMA 201-219). C'est de la tombe 202 que proviennent les fragments du naos en calcaire contenant la dyade assise de l'intendant du district Amenemhat et de sa femme Néférou[468]. D'après H. Winlock, le « père du dieu » et gouverneur de Thèbes Senousret-ânkh, contemporain d'Amenemhat III, aurait fait construire une chapelle funéraire en briques crues, précédée d'une cour et d'un portique à deux colonnes en bois peint, face au temple. Le naos en calcaire d'Amenemhat devait être inséré dans une chapelle similaire, comme l'indiquent ses faces extérieures à peine dégrossies[469]. Cette zone de la nécropole, située à un emplacement privilégié puisque visible de loin et orientée vers le temple funéraire du souverain, était visiblement réservée à de hauts dignitaires. H. Winlock y a retrouvé les vestiges des tombes d'un chancelier royal Ibiâ, d'un gouverneur de Thèbes et « père du dieu » Senousret-ânkh, ainsi que la stèle du chancelier royal Senebhenâef, fils du vizir Ibiâ. Ce personnage, attesté par plusieurs documents, peut être daté des alentours du règne du roi Ibiâ, à la fin de la XIIIᵉ dynastie. On lui connaît deux statues : **Bologne KS 1839** et **Éléphantine 42**.

Une autre sépulture, celle de l'archer Néferhotep (TT 316)[470], creusée dans la falaise opposée, côté nord, fournit elle aussi un contexte archéologique précis pour la position de ses statues. Deux effigies du propriétaire de la tombe étaient dissimulées dans une cavité taillée dans le roc au-dessus de la façade de la tombe (**Le Caire JE 47708 et 47709**). Il s'agissait, selon Winlock, d'une chambre secrète destinée à

463 Parmi les tombes des dignitaires de la XIᵉ dynastie : voir notamment la tombe de l'archer Néferhotep (TT 316, PM I², 390 ; Winlock 1923, 20-21).

464 Sur le promontoire dominant le temple, « cimetière des prêtres », tombes MMA 201-219 (PM I², 654 ; Winlock 1922, 30-31).

465 Tombe MMA 61 et cimetières 300, 700 et 800 (PM I², 650-656 ; Winlock 1923, 31 ; Lansing 1935, 15 ; Lansing et Hayes 1937, 4-5).

466 **New York MMA 23.3.36, 23.3.37** (fig. 3.1.9.4.2b) et

23.3.38 (fig. 3.1.9.4.2c). D'après les fiches d'inventaire du Metropolitan Museum of Art, ces statues ont été retrouvées dans les environs du puits de la tombe MMA 61, dans la plaine de Deir el-Bahari, aux abords de la chaussée montante du temple de Montouhotep II. La chambre funéraire de cette tombe a livré des planches de cercueil de type rectangulaire au nom du supérieur de la ville Iouy, ainsi que des fragments d'un cercueil de type *rishi*, doré (Winlock 1923, 31). On ne peut cependant être certain que les trois statues appartenaient bien à la même superstructure construite au-dessus de cette tombe. D'autres, non encore retrouvées, ont pu être creusées aux alentours et détruites lors des travaux de construction de la XVIIIᵉ dynastie.

467 **New York MMA 35.3.110 et 35.3.111**. PM I², 620-621 ; Winlock 1935, 16-17.

468 **New York MMA 22.3.68**, fig. 3.1.9.4.2a (PM I², 654 ; Winlock 1922, 30-31).

469 Winlock 1922, 30-31.

470 = MMA 518. PM I², 390 ; Winlock 1923, 19-20 ; Arnold Do 1991, 48, n. 196.

assurer au défunt la permanence de ses statues : « *When all else was destroyed in the tomb below, the statues hidden here above would still supply the dead man's soul with a corporeal dwelling-place. That his hope was well founded is proved by the fact that these little statues still sat up there at his soul's disposition four thousand years after his death – only his soul will now have to move to the Cairo Museum to inhabit them.* »[471] Dans la cour de la tombe, devant la façade et en dessous de cette niche, se trouvait lors des fouilles de Winlock une petite chapelle en briques crues « en forme de poulailler », à côté d'un autel en calcaire dédié à sa mère Nebetitef et à Merit, probablement sa femme. La tombe elle-même pillée, a néanmoins livré un carquois rempli de flèches, un hippopotame à gueule ouverte en fritte et une figurine féminine dans le même matériau (Le Caire JE 47710 et 47711). Cette sépulture avait été considérée par H. Winlock comme datant de la XIᵉ dynastie, à cause de sa situation parmi les tombes creusées dans la falaise nord de Deir el-Bahari, face au temple de Montouhotep II. Il se peut que la tombe date originellement du début du Moyen Empire et qu'elle ait été réutilisée, car le matériel funéraire (l'hippopotame et la figurine féminine en fritte), de même que les deux statues, appartiennent manifestement au Moyen Empire tardif[472]. Dans tous les cas, ce système de niche creusée pour les statues au-dessus de la façade d'une tombe reste exceptionnel, même aux époques ultérieures[473].

3.1.9.4.3. Dra Abou el-Naga

Au nord de Deir el-Bahari, sur le flanc de la colline de Dra Abou el-Naga et sur la plaine s'étendant à ses pieds, s'étend une vaste nécropole de la Deuxième Période intermédiaire. C'est là que se sont fait enterrer les souverains de la XVIIᵉ dynastie[474]. Le secteur devait déjà être occupé par des sépultures à la XIIIᵉ dynastie, comme en témoigne une tête de statue découverte récemment dans un puits funéraire[475]. Les fouilles de la fin du XIXᵉ et du début du XXᵉ siècle ont mis au jour au nord-est de Dra Abou el-Naga, derrière le temple de Qourna, une zone remplie de tombes des XVIIᵉ et XVIIIᵉ dynasties. Parmi les objets divers mis au jour dans les débris de surface et dans les puits funéraires, ont été trouvées, outre une série d'ouchebtis, quelques

statuettes en calcaire de facture quelque peu grossière qui suivent les critères stylistiques de la Deuxième Période intermédiaire[476]. L'état actuel des découvertes ne permet pas de déterminer si les statuettes étaient placées dans les caveaux ou dans des superstructures aujourd'hui disparues. Les titres inscrits sur ces statuettes ne permettent guère de préciser leur statut : *sab*, scribe, gardien du *Kap* (?), ornement royal.

En ce qui concerne la Deuxième Période intermédiaire, il reste donc difficile d'associer, dans la nécropole thébaine, la statuaire privée à un contexte architectural précis. Au Moyen Empire tardif, en revanche, plusieurs statues retrouvées en contexte archéologique permettent d'observer des tendances similaires à celles observées dans les autres nécropoles du pays : la statuaire apparaît réservée à une classe privilégiée ; elle est installée dans les niches de chapelles funéraires en briques crues construites au-dessus du puits funéraire. Un cas particulier (ou non encore attesté ailleurs à cette époque) est constitué par les deux statues cubes de l'archer Néferhotep, dissimulées dans une niche au-dessus de la façade de la tombe. Ceci est peut-être dû à l'architecture même de la chapelle-hypogée, inhabituelle pour l'époque – sa situation au sein de tombes de la XIᵉ dynastie suggère qu'il s'agisse d'une réutilisation d'une sépulture du début du Moyen Empire.

3.1.10. Médamoud

L'aspect actuel du temple du dieu Montou à Médamoud, à 8 km au nord de Karnak, date de l'époque gréco-romaine. Le site connaît cependant une occupation importante au moins dès la XIIᵉ dynastie. Les fouilles réalisées de 1925 à 1932 par F. Bisson de la Roque ont permis de mettre au jour, parmi les blocs du pavement et des murs du temple, de nombreux remplois du Moyen Empire[477]. Plusieurs blocs portent les noms de Sésostris III, Amenemhat-Sobekhotep Sekhemrê-Khoutaouy, Kay Amenemhat Sedjefakarê, Sobekhotep Sekhemrê-séouadjtaouy et Sobekemsaf Iᵉʳ. La zone du temple du Moyen Empire a été identifiée sous la partie arrière du temple

[471] Winlock 1923, 19-20.

[472] Schulz 1992, I, 305-306.

[473] Dorman 1991, 29.

[474] Voir entre autres Winlock 1924 ; Polz 2003 ; 2007 ; 2010.

[475] **Le Caire JE 99615**. Verbovsek dans Polz et Seiler 2003, 85-88 : ce visage en granodiorite a été retrouvé dans les décombres de l'antichambre de la tombe K01.12, fouillée par le DAIK en 1999. Les dimensions de la pièce suggèrent qu'elle ait appartenu à une statue installée dans la niche d'une chapelle funéraire. Le style du visage suit les caractéristiques propres à la statuaire de la XIIIᵉ dynastie.

[476] Fouilles du marquis de Northampton en 1898-1899 (Northampton *et al.* 1908, 13-18) et de Fischer (Philadelphia University, 1922, PM I², 610). **Le Caire JE 33479, 33480** (fig. 3.1.9.4.3a), **33481, Philadelphie E. 29-86-354** (fig. 3.1.9.4.3b), **E. 29-87-478** (fig. 3.1.9.4.3c). La publication de Northampton cite quelques autres fragments de bases de statuettes, mais n'en fournit ni photographie ni la dimension. D'après les inscriptions préservées, deux personnages représentés étaient « Bouches de Nekhen » (*s3b r Nḫn*), titre caractéristique de la Deuxième Période intermédiaire (ch. 4).

[477] Bisson De La Roque 1928, 1929, 1931 et 1933 ; Cottevieille-Giraudet 1933. Au sujet de Médamoud au Moyen Empire, voir aussi les récents travaux de F. Relats-Montserrat (Relats-Montserrat 2016-2017).

ptolémaïque. À la XVIII^e dynastie, un deuxième temple perpendiculaire au premier fut élevé sur une plateforme dont les fondations étaient elles-mêmes constituées de blocs sculptés du Moyen Empire[478]. La plateforme du temple ptolémaïque recouvre quant à elle les terrasses des deux édifices antérieurs. Les plus anciens vestiges certifiés du temple remontent à Sésostris III. Ce roi semble manifester un culte particulier à Montou. On retrouve en effet la divinité dans quatre lieux de culte, qui matérialisent en quelque sorte les frontières du territoire thébain : Tôd et Armant au sud, Deir el-Bahari à l'ouest et Médamoud au nord. Ce culte au dieu guerrier s'explique à la fois par la politique conquérante du souverain et peut-être aussi par un programme théologique particulier organisé autour de la Résidence du Sud[479].

Parmi les blocs du Moyen Empire ont été retrouvées plusieurs colonnes papyriformes fasciculées et 32 bases de colonnes en calcaire, attestant de la présence d'une salle hypostyle[480]. Les autres vestiges en calcaire consistaient en fragments de piliers, éléments de portes (montants et linteaux)[481] et surtout trois « porches » (selon le terme de Bisson de la Roque), sortes de passages munis d'une porte monumentale, jadis insérés au sein d'une maçonnerie en briques (fig. 3.1.10). Les murs du temple devaient être essentiellement en briques crues, l'usage de la pierre étant réservé aux éléments architecturaux cités ci-dessus[482]. Ces trois porches suivent le même programme iconographique, adapté au style de l'époque de chacun des trois souverains : Sésostris III, Amenemhat-Sobekhotep et Sobekemsaf I^er. Les reliefs montrent le souverain sous un dais, lors de la célébration du *heb-sed*, ou agissant dans des scènes d'offrande.

Le plan du temple de Médamoud au Moyen Empire est totalement hypothétique. Les fouilles archéologiques ont permis de retracer le pourtour d'une enceinte rectangulaire en briques crues de 60 sur 100 m, dans laquelle étaient probablement insérés les trois porches évoqués plus haut. Ce téménos abritait le temple proprement dit et les bâtiments de service (magasins et logements des prêtres). Hormis les éléments architecturaux tels que les colonnes et les encadrements de porte, les seules parties en pierre

étaient des piliers osiriaques. Au moins trois statues jadis adossées à des piliers ont été retrouvées : un corps[483] et trois têtes[484] ont en effet été découverts en remploi dans le pavement du temple ptolémaïque. Ces statues peuvent être attribuées à Amenemhat-Sobekhotep Sekhemrê-Khoutaouy sur base de critères stylistiques (ch. 2.7.1), attestant qu'un portique de piliers osiriaques a été ajouté au temple de Sésostris III au début de la XIII^e dynastie. Par leur type statuaire, les colosses des piliers osiriaques matérialisent la renaissance du roi, répondant à la scène de *heb-sed* ornant le linteau du porche qu'Amenemhat-Sobekhotep érige, sur le modèle de celui de Sésostris III.

Le répertoire statuaire initial du temple de Médamoud était essentiellement constitué d'une série de statues assises de Sésostris III : deux colossales en granit[485] et au moins dix statues légèrement plus grandes que nature en granodiorite[486]. À cet ensemble s'ajoutaient au moins une statue assise de Sésostris II, de mêmes dimensions que les statues en granodiorite de Sésostris III (**Médamoud 2021 + Médamoud 904 + 947**) et au moins un sphinx dans le même matériau (**Médamoud 12**).

Il est difficile de replacer ces différentes statues dans un environnement architectural, en l'absence de plan précis du temple. La comparaison avec le temple du même roi à Abydos permet de suggérer néanmoins que les deux colosses en pierre rouge pourraient avoir flanqué l'entrée du sanctuaire, tandis que les statues noires de plus petites dimensions pouvaient être installées dans une salle hypostyle. Comme nous le verrons plus loin dans le cas du temple funéraire à Abydos, l'assimilation du souverain au dieu Rê se manifeste en façade avec deux colosses assis en pierre rouge. Le roi est ensuite assimilé à Osiris à l'intérieur du lieu saint avec une série de statues assises en pierre blanche. Cette même succession se retrouve dans le tombeau du souverain (ch. 3.1.15.4.1). La couleur noire des statues en granodiorite pourrait elle aussi faire référence à Osiris, de même que le granit rose se rapporte au dieu solaire (ch. 5). Il est donc envisageable qu'ici aussi une complémentarité ait été créée entre les deux groupes de statues : la paire de colosses rouges et la série de statues de couleur noire.

[478] Bisson De La Roque 1929, 16-17.

[479] Le dieu Montou est très présent sur les reliefs du temple de Montouhotep II. Par sa série de statues en position d'adoration installées dans le sanctuaire, Sésostris III rend donc hommage à la fois au réunificateur de l'Égypte et à la divinité guerrière. Tallet 2005, 91-92.

[480] Bisson De La Roque 1929, 94-98.

[481] Bisson De La Roque 1929, 72 ; 1928, 108, 117-120 ; 1929, 39-44.

[482] Bisson De La Roque 1929, 46. Ces différents fragments sont aujourd'hui exposés au musée en plein air de Karnak, au Musée Égyptien du Caire et au Musée du Louvre.

[483] Bisson De La Roque 1928, 82 et 86, fig. 59, bloc n° 10 ; 1931, 52.

[484] **Beni Suef JE 58926, Le Caire JE 54857** et **Paris E 12924**.

[485] **Médamoud 10** ct **11**.

[486] **Le Caire CG 486, JE 66569, Médamoud 01-09, Paris 12960, 12961** et **12962**. NB : plusieurs de ces fragments peuvent être assemblés. On compte donc un minimum de dix statues avec ces quatorze pièces (Connor 2016-2017, 17-19, fig. 10).

3.1.11. Khizam / Khozam

À quelques kilomètres au nord de Médamoud, rive est, s'étend une nécropole prédynastique, près du village moderne de Khizam[487]. Aucune trace d'une occupation du Moyen Empire n'y a encore été découverte, mais un lot de quatre statues achetées dans le marché de l'art par le British Museum en 1925 est dit en provenir (**Londres BM 58077, 58078, 58079, 58080**, fig. 3.1.11a-d), ce qui reste jusqu'à présent invérifiable. Toutes quatre représentent un homme debout, sont de petites dimensions et taillées dans le même matériau, la stéatite. Le rang auquel appartenaient ces individus apparaît équivalent. Un personnage porte le titre de suivant/serviteur ; un autre semble dépourvu de titre ; les deux dernières sont anépigraphes. Elles constituent un groupe relativement cohérent, ce qui rend leur origine commune vraisemblable.

Les quatre statues correspondent au type de statues propres aux nécropoles ou aux sanctuaires dédiés à des personnages divinisés, de petit format et en matériaux tendres, comme dans les nécropoles de Nubie, d'Esna ou de Thèbes.

3.1.12. Coptos

Coptos est, dès les débuts de la civilisation pharaonique, un important lieu de culte dédié au dieu Min. C'est aussi le point de départ et d'arrivée des expéditions vers les mines et carrières du désert oriental et vers la côte de la mer Rouge. Des blocs d'un temple au dieu ithyphallique, érigé ou reconstruit par Amenemhat Ier et Sésostris Ier, ont été retrouvés sur le site, mais ne permettent pas de dresser le plan de l'édifice[488]. Le temple est complété à la Deuxième Période intermédiaire par les rois Rahotep, qui, dans le texte d'une stèle trouvée sur place, dit avoir restauré le temple, et Antef VIII Noubkheperrê[489].

Deux statuettes fragmentaires, l'une en grauwacke, l'autre en stéatite, conservées au Petrie Museum, sont enregistrées comme provenant de Coptos (**Londres UC 15523 et 16888**). Aucune information n'est fournie sur le contexte de leur découverte. Toutes deux sont de petites dimensions et de facture rudimentaire. Par comparaison avec le reste du répertoire statuaire contemporain, elles correspondent au type de statues que l'on retrouve dans les nécropoles provinciales.

3.1.13. Hou (Diospolis Parva)

Les vestiges de la ville de Hou, à mi-chemin entre Coptos et Abydos, datent essentiellement de l'époque gréco-romaine. La nécropole à l'est du site a quant à elle livré des tombes de différentes phases de l'histoire égyptienne, depuis le Prédynastique. 556 tombes de la Deuxième Période intermédiaire ont été fouillées

en 1898-1899 par A. Mace et D. Randall-MacIver, sous la direction de W.M.F. Petrie. Ces sépultures consistent en des puits de 3 à 6 mètres de profondeur, parfois dotés d'une ou plusieurs chambres funéraires. Les corps ont été retrouvés généralement déposés dans des cercueils en bois stuqué, accompagnés de dagues et de haches pour les dépouilles masculines, et de scarabées pour les squelettes féminins. Le cimetière a été largement pillé. Une tombe intacte de jeune fille a cependant livré un riche matériel : miroir, vases en calcite, offrandes alimentaires dans des vases en céramique, cercueil en bois, pot à khôl en calcite, un poisson en or et un autre en argent, perles en cornaline et en améthyste, ainsi que trois bagues-scarabées en améthyste. Plusieurs armes mises au jour sur le site portent les cartouches de rois de la fin de la XIIIe ou de la XVIe dynastie, ainsi que des scarabées au nom de souverains hyksôs[490].

Cinq statuettes en pierre tendre ont été découvertes dans la nécropole de Hou : deux figures d'hommes debout en calcaire vêtus du pagne *shendjyt* (**Chicago OIM 5521** et **Hou 1898**), une petite dyade debout en stéatite représentant un homme et un enfant, insérée dans une base en calcaire (**Le Caire JE 33733**), une femme debout en calcaire (**Boston 99.744**) et une autre coiffant une petite fille assise sur ses genoux (**Le Caire JE 33732**). Toutes peuvent, d'après les critères stylistiques développés dans le chapitre 2.13, être attribuées à la Deuxième Période intermédiaire (fin XIIIe-XVIIe d.). De qualité rudimentaire, elles peuvent être associées à des groupes de statues attribuables à des ateliers provinciaux abydéniens (ch. 2.13.2 et 6.3.2). Seul un titre est conservé : celui de *sab*, titre qui peut correspondre à un rang très varié et qu'on retrouve fréquemment aux XVIe-XVIIe dynasties (ch. 4.10).

Seul le contexte de découverte de la petite dyade (**Le Caire JE 33733**, fig. 3.1.13) est connu, dans un coin d'une des chambres funéraires de la tombe W 29 [491]. La sépulture, pillée, n'a pas livré le nom de son propriétaire, aussi ignore-t-on si la statuette, au nom de Senet, a bien été retrouvée à l'endroit où elle avait été installée originellement ou si elle y avait été jetée lors du sac de la tombe. La base en forme d'escalier dans laquelle elle est insérée suggère qu'elle était prévue pour être l'objet d'un culte. Les fouilles n'ont pas permis de déterminer si des superstructures étaient édifiées au-dessus des puits funéraires.

Une sixième statue, **Le Caire CG 407**, bien que dite provenir d'Elkab (sans précision sur son contexte ni son mode d'acquisition par le musée), pourrait être attribuée au site de Hou. Le personnage

[487] LECLANT et CLERC 1992, 265, § 72.

[488] WILDUNG 1984, 133-134 ; OBSOMER 1995, 100-102 ; LORAND 2011, 279-283.

[489] PM V, 125 ; STEWART 1979, 17-19 et pl. 17.

[490] PETRIE 1901, 52-53. Voir notamment l'article de J. Bourriau sur l'étude du matériel découvert sur le site de Hou lors des fouilles de l'équipe de Petrie (BOURRIAU 2009).

[491] PETRIE 1901, 43.

représenté porte en effet le titre de gouverneur et chef des prêtres de Hathor de Sesheshet (Diospolis Parva, actuelle Hou). Il reste toutefois possible que la statue d'un gouverneur de Hou ait été placée ailleurs que dans sa ville. La statue, en granodiorite, n'appartient visiblement pas à la même catégorie que les cinq autres. Elle devait mesurer près d'un mètre de hauteur et représente le dignitaire assis sur un siège, vêtu du pagne long de la XIIIᵉ dynastie. Typologiquement, elle correspond au type de statue que l'on retrouve dans les sanctuaires. Néanmoins, la tête royale en granodiorite de **Philadelphie E 6623**, coiffée de la couronne amonienne, est enregistrée comme provenant de Hou. L'inventaire précise qu'elle a été rapportée suite à la mission de l'Egypt Exploration Fund en 1898-1899, bien que la tête ne soit pas reprise par Petrie dans la publication de ses fouilles. Si la statue provient bien de Hou, sa présence sur le site serait en faveur de l'existence d'un temple au Moyen Empire.

3.1.14. El-Amra

À quelques kilomètres au sud d'Abydos, à côté de (et en partie sur) la nécropole prédynastique d'el-Amra, s'étend un cimetière de plusieurs centaines de tombes du Moyen Empire et de la Deuxième Période intermédiaire, pour la plupart simples fosses creusées dans le sol. Cette zone de la nécropole, fouillée en 1900-1901 par D. Randall-MacIver et A. Mace[492], a livré deux statuettes en calcaire dont le style est caractéristique des XVIᵉ et XVIIᵉ dynasties : un homme assis, vêtu du pagne *shendjyt* et coiffé d'une perruque courte et frisée (**New York MMA 01.4.104**, fig. 3.1.14) et un homme debout, portant le même pagne, les bras tendus le long du corps (**Philadelphie E. 9958**). La première est anépigraphe ; l'autre représente le fonctionnaire-*sab* Yebi, titre particulièrement fréquent à la Deuxième Période intermédiaire. Cette dernière appartient clairement à la même production qu'une série de statues d'hommes debout en calcaire identifiables dans la région d'Abydos à la même période (ch. 7.3.2). Aucune précision n'est fournie sur le contexte archéologique de ces pièces.

3.1.15. Abydos

Abydos est certainement un des sites religieux majeurs du Moyen Empire et de la Deuxième Période intermédiaire. Le lieu ne semble pas avoir abrité de centre administratif important ni avoir été un centre économique ou militaire stratégique. C'est plutôt un site doté d'une valeur symbolique particulière. Un temple a été construit par Sésostris Iᵉʳ en bordure du désert, dans la partie nord du site d'Abydos, au-dessus de constructions antérieures[493]. Au Moyen Empire tardif et à la Deuxième Période intermédiaire,

plusieurs souverains y envoient en mission des fonctionnaires chargés de la restauration du temple et de la statue d'Osiris[494]. À la même époque, un grand nombre de ces dignitaires font édifier, sur la Terrasse du Grand Dieu, en surplomb du temple, de petites chapelles abritant stèles et statues commémorant leur passage et leur action.

L'importance du culte d'Osiris connaît un essor particulier dès le début de la XIIᵉ dynastie. Abydos devient le passage (théorique) obligé pour accéder à l'au-delà. Le site apparaît, jusqu'à présent, comme le seul à avoir livré des traces de piété à la fois royale, élitaire et plus populaire[495]. Du Moyen Empire ont été retrouvés des vestiges du temple du dieu (sous le temple ptolémaïque), la voie processionnelle menant au « tombeau du dieu » (en fait tombeau du roi Djer), de vastes nécropoles (« nécropole du Nord » et « *Middle cemetery* »), un plateau couvert d'une série de chapelles-cénotaphes appelée la « Terrasse du Grand Dieu » et un temple funéraire de Sésostris III associé à un hypogée, parmi une série d'autres tombes appartenant selon toute vraisemblance à des rois de la XIIIᵉ dynastie. Une ville, Ouah-Sout, se développe lors des travaux du complexe de Sésostris III au sud-ouest du site et continue de fonctionner à la dynastie suivante, montrant un cas sans doute similaire à celui de Lahoun. La ville même d'Abydos devait s'étendre autour du temple d'Osiris (zone très érodée) et, devant lui, dans la zone cultivable recouverte par l'agglomération moderne.

Au moins 80 statues du catalogue proviennent d'Abydos et une vingtaine d'autres au moins, sans provenance, peuvent être attribuées à ce site soit en raison de critères stylistiques[496], soit à cause de leurs inscriptions. Trois statues, par exemple, précisent dans leurs inscriptions qu'elles étaient placées dans le temple d'Osiris (**Bologne KS 1839**, **Le Caire CG 427** et **CG 428**). Un proscynème adressé à la fois à Osiris et à Oupouaout « seigneur d'Abydos » (**Vienne ÄOS 5915** et **Leyde F 1963/8.32**) rend également probable comme origine le site d'Abydos[497]. Les

[492] Randall-MacIver et Mace 1902, 3.

[493] Mariette 1880a, 26-35 ; Petrie 1903, 16-17 ; Kemp 1968 ; Lorand 2011, 284-288.

[494] Khendjer (stèle du Louvre C 12), Néferhotep Iᵉʳ (stèles du Caire JE 6307 et JE 35256), Sobekhotep Khânéferrê (éléments architecturaux), Oupouaoutemsaf (stèle de Londres BM EA 969), Panetjeny (stèle de Londres BM EA 630), Sobekemsaf Iᵉʳ (bloc de Londres BM EA 38089 et statue du **Caire CG 389**), Ryholt 1997, 342, 345, 349, 392, 393.

[495] Baines 2009 ; O'Connor 2009, 87.

[496] C'est le cas de statues appartenant à des ensembles stylistiques de la Deuxième Période intermédiaire clairement identifiables (ch. 7.3.2) : **Florence 1807, Londres BM EA 2297, Londres UC 14624, UC 14659, Paris E 10525** et probablement aussi **Liverpool M.13521** (pièce perdue).

[497] La statue de Leyde est même adressée aux « dieux et déesses qui résident à Abydos » (Franke 1988).

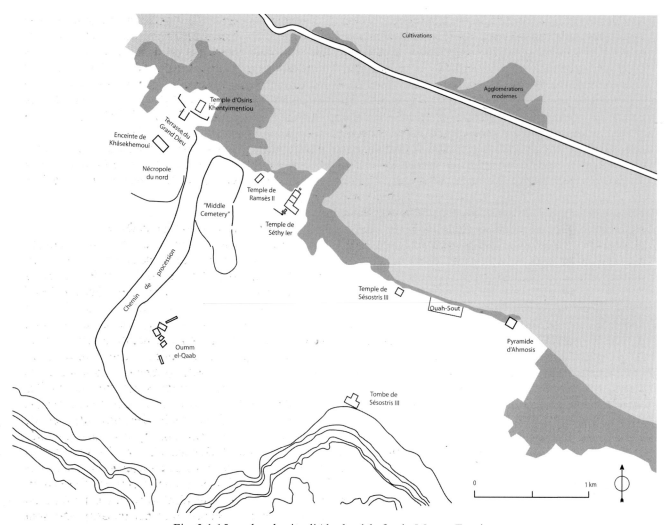

Fig. 3.1.15a : plan du site d'Abydos à la fin du Moyen Empire

statues dédiées à Min de Senout (Panopolis) ou à « Min-Horus-le-Puissant » ont également de fortes probabilités de provenir du même site[498] (**Barcelone-Sotheby's 1991, Le Caire JE 90151** et **Londres BM EA 24385**).

Dans certains cas, également, une statue peut être associée à une série de stèles ou tables d'offrandes découvertes à Abydos (**Londres BM EA 1785, Paris E 27253** et, par comparaison, probablement aussi **Paris A 48**). La statue du gouverneur et « chancelier du dieu » Senebtyfy (**Le Caire CG 520**) en provient vraisemblablement aussi, car une stèle du même personnage y a été retrouvée et son titre est fréquemment porté par les gouverneurs d'Abydos[499]. La statue de ce dernier est adressée non pas à Osiris, mais à Amenemhat III divinisé ; cependant, il n'est pas impossible qu'un temple ou une chapelle funéraire d'Amenemhat III aient été construits à Abydos-Sud, non loin du temple de Sésostris III (ch. 3.1.15.5). Enfin, parmi les cinq centaines de statues issues de collections privées ou du marché de l'art, il est

possible qu'un grand nombre provienne d'Abydos, surtout de la « nécropole du Nord » et de la « Terrasse du Grand Dieu », comme nous le verrons plus loin.

3.1.15.1. Tombeau d'Osiris

La nécropole des souverains des premières dynasties à Oum el-Qab, déjà ancienne de près d'un millénaire à l'époque qui nous occupe ici, a dû conserver depuis l'Ancien Empire une aura sacrée. Au Moyen Empire, l'un de ces tombeaux, celui de Djer, est réinterprété comme celui du dieu Osiris. Lors de ses fouilles à la fin du XIXᵉ siècle, É. Amélineau y a retrouvé une statue grandeur nature en granodiorite qui représente un lit mortuaire supportant le corps d'Osiris momifié auquel s'accouple l'oiselle Isis. Les cartouches inscrits sur les côtés du lit ont été retrouvés martelés, mais le nom d'Horus, Djedkheperou, a pu être identifié comme celui de Khendjer[500]. On sait que sous le règne de ce

[498] VERNUS 1974, 155 ; McFARLANE 1995, 254 ; OLETTE-PELLETIER 2016.

[499] GRAJETZKI 2009, 110, n. 12, avec bibliographie.

[500] L'Horus Djed-kheperou n'est, d'après A. Leahy, attesté ailleurs que sur des sceaux du fort d'Ouronarti, au sein d'un dépôt contenant d'autres sceaux au noms de l'Horus Khâbaou (Amenemhat-Sobekhotep Sekhemrê-Khoutaouy). La statue date forcément de la période entre Sésostris II et Amenhotep II, puisque la forteresse n'est

roi, des travaux de restauration du temple d'Osiris ont été réalisés par un dignitaire du nom d'Imeny-seneb[501]. Il semble donc que ces restaurations aient été accompagnées de l'installation d'une nouvelle statue dans le tombeau supposé du dieu.

Les cérémonies en l'honneur d'Osiris à la XIIe dynastie incluent une procession rituelle à travers le paysage sacré[502]. Le circuit de la vallée reliant le cimetière d'Oum el-Qab et le temple d'Osiris a été laissé vide, bien que bordé de part et d'autres des vastes nécropoles du Moyen Empire (la « nécropole du Nord » et le « Middle Cemetery »). Une volonté manifeste de laisser ce passage praticable permet de supposer qu'il était bien emprunté par ces processions. Des stèles dressées par le roi Ougaf et réactualisées par Néferhotep Ier protégeaient cet espace sacré, où il était interdit de pénétrer et de faire creuser sa tombe[503].

3.1.15.2. Le temple d'Osiris-Khentyimentiou
L'édifice, au nord-est du site d'Abydos, a connu de nombreuses phases de construction et reconstruction, depuis l'Ancien Empire jusqu'à Nectanébo. Il est bien difficile, en l'état actuel des sources disponibles, d'avoir une idée de l'aspect du temple au Moyen Empire. Une série de stèles des ans 21-23 du règne de Sésostris Ier, découvertes sur le site de la Terrasse du Grand Dieu témoignent de la reconstruction du temple[504]. Un « gardien de la Phyle d'Abydos » du nom d'Imeny-seneb, contemporain de Khendjer, précise lui aussi sur ses stèles qu'il a reçu comme mission du vizir Ânkhou de restaurer les constructions de Sésostris Ier, avec peintres et plâtriers[505].

Plusieurs statues de souverains et de particuliers ont été découvertes sur le site de Kôm es-Sultan, c'est-à-dire dans la zone du temple, ce qui ne signifie pas nécessairement qu'elles aient été installées dans

le temple lui-même : D. O'Connor suggère qu'elles aient pu être placées plutôt dans les « chapelles de ka » royales, structures indépendantes dont les vestiges auraient été retrouvés par W. Petrie au nord du temple[506]. Ce pourrait être le cas de la statue en quartzite de **Chicago OIM 8303** (Néferhotep Ier ?) et de la statue debout du **Caire CG 386** (Sobekemsaf Ier). En revanche, il est probable que les statues osiriaques en granit de près de 4 m de haut de Sésostris Ier (Le Caire CG 429) et Sésostris III (**Abydos 1880** et **Londres BM EA 608**) proviennent du temple proprement dit.

3.1.15.3. La Terrasse du Grand Dieu
En surplomb du temple, au sud de celui-ci, s'étendait une zone fouillée dans les années 1970 par W.K. Simpson et qui a été identifiée comme la « Terrasse », « Esplanade » ou « Escalier du Grand Dieu » (rwdw ntr ꜥ3), fig. 3.1.15.3a-b. Il s'agit d'une zone très dense de chapelles mémorielles ou cénotaphes, d'où plusieurs centaines de stèles et un grand nombre de tables d'offrandes avaient été ôtées dès le XIXe siècle. W.K. Simpson a rassemblé ces stèles en une série de groupes associés aux petites chapelles de la Terrasse[507]. Le but des dédicants semble avoir été de jouir des offrandes et de participer éternellement aux mystères des divinités du lieu, Osiris et Oupouaout, lors des processions qui passaient dans la vallée qu'elles dominaient. Les centaines de stèles provenant d'Abydos fournissent une immense quantité d'informations sur l'élite du Moyen Empire ; beaucoup de personnages cités sont connus par d'autres sources. Ces stèles ont ainsi permis de retracer la carrière ou les relations de nombreux invidus et de les dater[508]. Elles sont de qualité très variable. Le recensement de tous les titres qu'on y retrouve permet de se rendre compte que certains, même haut placés, n'y apparaissent jamais. On ne peut parler de véritable « pèlerinage » à Abydos : ces stèles semblent être laissées par les individus ayant travaillé au moins pour un temps à proximité du lieu, notamment donc les trésoriers et les membres de leur branche de l'administration, particulièrement concernés par les travaux de construction[509]. L'un d'eux, par exemple, au second quart de la XIIIe dynastie, le trésorier Senebsoumâ, dont on connaît deux statues[510], a laissé à Abydos un grand nombre

occupée qu'entre ces deux souverains. Il s'agit d'un nom peu attesté, probablement donc celui d'un souverain peu connu, donc pas de la XIIe dynastie. La manière d'écrire le nom du dieu est caractéristique du Moyen Empire tardif (Leahy 1977, 431-432). Il n'est pas impossible qu'il s'agisse d'une orthographe archaïsante de la XXVe ou XXVIe dynastie ; toutefois, ce nom d'Horus n'est attesté pour aucun roi de cette période. La reconstitution des signes des deux cartouches (un des deux cartouches contenait trois signes, dont -rê ; l'autre cinq hiéroglyphes) rend probable son identification comme Khendjer Ouserkarê (Leahy 1977, 433-434).

[501] Stèles du Louvre C 11 et C 12 et celle de Liverpool (musée Garstang E.30), cf. Baines 2009.

[502] O'Connor 2009, 90.

[503] Leahy 1989.

[504] Actuellement en cours d'étude par Marcel Marée. Dossier présenté lors du colloque « Le dessin dans l'Égypte ancienne : pratiques, fonctions et usages » au musée du Louvre, le 8 juin 2013.

[505] Baines 2009, 7.

[506] O'Connor 2009, 81.

[507] Simpson 1974.

[508] Voir les dossiers de Franke 1984a et Grajetzki et Stefanović 2012.

[509] Grajetzki 2009, 9.

[510] **Coll. Ortiz 34** et **Leyde F 1963/8.32**. Cette dernière provient par ailleurs probablement de ce site, d'après son proscynème « aux dieux et déesses qui résident à Abydos ». Elle était vraisemblablement installée dans une des chapelles de la Terrasse du Grand Dieu, au centre

de stèles, ce qui suggère qu'il ait été impliqué dans quelque projet de construction ou de restauration sur le site. Ces stèles ne mentionnent cependant pas cette mission (au Moyen Empire tardif, les inscriptions biographiques se raréfient sur les stèles et sont plutôt remplacées par des listes de membres d'une même famille, d'amis ou de collègues). On peut supposer que le trésorier Senebsoumâ a été mêlé aux travaux de restauration du temple commandés par Khendjer, évoqués plus haut, à la réfection de l'image du dieu sur l'ordre de Néferhotep Ier ou encore au creusement d'une tombe royale à Abydos-Sud[511]. Au moins 150 chapelles, de taille variable (en moyenne 12 m²), ont été identifiées sur la zone fouillée de la Terrasse du Grand Dieu ; il peut y en avoir eu bien davantage[512].

Les chapelles consistaient généralement en une simple chambre voûtée aux murs en briques crues, recouvertes de *moûna* blanche, souvent précédée d'une petite cour aux murs bas contenant un ou deux arbres, toujours orientée vers le temple et le chemin de procession présumé. Dans ces chapelles devaient se dresser les stèles, qui encadraient souvent, sinon systématiquement, une statue du propriétaire. C'est la concordance entre les noms et titres identifiés en commun sur des stèles et des statues qui permet cette reconstruction, car aucun ensemble n'a été retrouvé en place ni n'a pu être attribué à une chapelle en particulier. Si certaines chapelles couvraient jusqu'à une quarantaine de mètres carrés, elles étaient flanquées d'autres, beaucoup plus petites, qui saturaient presque l'espace, ne laissant libres que certains passages, ce qui permet néanmoins de supposer qu'une visite plus ou moins régulière était effectuée. Les stèles qui nous sont parvenues témoignent dans certains cas d'une grande qualité, mais sont parfois au contraire très rudimentaires. Les positions dans la hiérarchie sont très variées, des hauts dignitaires aux individus de condition apparemment modeste (artisans ou serviteurs)[513]. Peut-être ces derniers faisaient-ils partie de l'entourage des hauts personnages et l'on peut même suggérer, sans pouvoir le démontrer, faute de stèle découverte en place, que les petites chapelles accolées aux grandes matérialisaient en quelque sorte cette relation.

Il ne s'agit donc pas de chapelles funéraires, car aucun puits funéraire n'est associé à ces chapelles – les dédicants ne semblent d'ailleurs pas originaires

d'Abydos mais appartenir plutôt à l'administration centrale –, mais de sortes de chapelles de *ka* ou cénotaphes, sortes d'équivalents des temples royaux au sud du site. L'absence de relevé de la situation topographique des dizaines de statues découvertes dans la zone empêche cependant de différencier les statues provenant de la Terrasse même de celles de la « nécropole du Nord » voisine, qui s'étend plus au sud et à l'ouest, du même côté de la vallée processionnelle. Il est donc impossible, dans l'état actuel des découvertes, de distinguer les statues qui jouaient le rôle d'*ex-voto* dans ces chapelles de celles qui étaient effectivement abritées dans des chapelles funéraires et servaient de réceptacle aux prières et aux offrandes funéraires. Aucune différence typologique entre les deux catégories ne peut être mise en évidence. Les mêmes statues peuvent avoir été produites pour les deux sortes de contextes, sans destination spécifique préalable. Les chapelles elles-mêmes ressemblent fortement à celles dont des traces ont été retrouvées dans les nécropoles, au-dessus des puits funéraires. Comme D. O'Connor le suggère, il n'est pas impossible que beaucoup d'individus aient eu à la fois une chapelle sur la Terrasse du Grand Dieu et une tombe dans la nécropole voisine, ce qui pourrait avoir créé un lien supplémentaire entre la zone du temple et celles des tombes, réunies lors des processions osiriennes[514].

3.1.15.4. Les nécropoles abydéniennes
La nécropole privée, extrêmement vaste, est divisée en deux parties par la vallée processionnelle qui relie le temple à Oum el-Qab : la « nécropole du Nord » (nom donné par A. Mariette) et la nécropole centrale (dans la littérature « *Middle Cemetery* »). Au Moyen Empire, c'est la nécropole du Nord qui est utilisée pour les inhumations, à l'ouest et au sud de la Terrasse du Grand Dieu. Le *Middle Cemetery*, quant à lui, est le centre d'une dévotion privée, où un culte est rendu aux propriétaires des mastabas de l'Ancien Empire, à l'image d'Isi à Edfou ou d'Héqaib à Éléphantine.

L'occupation funéraire à Abydos est dense dès le Prédynastique et se poursuit sans discontinuer jusqu'au Moyen Empire. Des milliers de tombes ont été mises au jour dans la nécropole du Nord, depuis les fouilles de Mariette jusqu'à la fin du XXe siècle[515]. Tous les milieux sociaux s'y retrouvent, hauts fonctionnaires et personnages plus modestes enterrés dans de simples fosses taillées dans le roc. Les superstructures sont rarement préservées ; il semble néanmoins qu'elles aient suivi, d'après les plans publiés des différentes zones de la nécropole, la forme « classique » des chapelles en briques crues,

d'une niche aux parois recouvertes des stèles recensées par W.K. Simpson (SIMPSON 1974, ANOC 17.1.2, 17.4 et 25.1-2).

[511] GRAJETZKI 2009, 63. Plusieurs monuments funéraires royaux ont été identifiés à proximité de la tombe de Sésostris III. Bien qu'anépigraphes, leur typologie permet de les dater de la XIIIe dynastie (McCORMACK 2010 ; voir aussi WEGNER et CAHAIL 2015 ; WEGNER 2017).

[512] O'CONNOR 2009, 93.

[513] RICHARDS 2005, 39-42.

[514] O'CONNOR 2009, 96.

[515] MARIETTE 1880a ; GARSTANG 1900 ; RANDALL-MACIVER et MACE 1902 ; PEET et LOAT 1913 et 1914 ; PETRIE 1925 ; RICHARDS 2005.

de dimensions diverses, sans doute assez semblables aux cénotaphes de la Terrasse du Grand Dieu. Malgré le manque d'objets trouvés en contexte, on peut supposer que stèles et statues y étaient abritées[516]. À la XIIIe dynastie, cette nécropole privée s'étend à tel point qu'un décret de Néferhotep Ier en limite l'espace et interdit d'empiéter sur celui de la zone sacrée[517].

Il est très difficile de reconstituer l'aspect de la « nécropole du Nord » au Moyen Empire. Elle a été plusieurs fois réoccupée au cours de l'histoire égyptienne, largement pillée, probablement dès l'Antiquité, puis par d'Athanasi et Anastasi, ensuite trop souvent et trop rapidement fouillée et mal enregistrée, les rapports s'étant généralement contentés de descriptions plus ou moins vagues du travail effectué. Différentes zones aux limites imprécises ont été publiées avec pour nom des lettres qui portent à confusion : cimetière D de Peet, cimetière D de Mace (à deux extrémités opposées de la nécropole du Nord), cimetière E de Garstang dans la nécropole du Nord, cimetière E de Petrie dans la nécropole centrale, cimetière S de Peet à peu près à mi-chemin entre l'enceinte de Khâsekhemouy et la zone cultivable, etc. Une étude d'ensemble de cette zone de la nécropole est donc actuellement impossible[518]. De plus, il se peut qu'une large part des pièces prélevées par A. Mariette provienne non de la zone funéraire proprement dite, mais de la Terrasse du Grand Dieu adjacente[519].

Le « *Middle Cemetery* », qui s'étend de l'autre côté de la vallée processionnelle, cesse d'être utilisé comme nécropole dès le début du Moyen Empire. La colline qui surplombe le village moderne, occupé par des mastabas de hauts dignitaires de la VIe dynastie, devient alors le siège d'une dévotion privée en faveur des « ancêtres »[520]. En même temps que se développe la zone votive de la Terrasse du Grand Dieu, une série de petites chapelles, généralement orientées vers l'est, sont accolées aux grands édifices de l'Ancien Empire. C'est le matériel céramique découvert dans leurs alentours, ainsi que les *graffiti* retrouvés sur les reliefs anciens qui ont permis de les dater des XIIe et XIIIe dynasties. Elles sont soit construites en briques crues, probablement voûtées et recouvertes d'un enduit blanc, soit taillées dans la paroi extérieure même du mastaba. Le site a été très perturbé à la fois sans doute par les pillages et par les fouilles du XIXe siècle ; celles de l'université du Michigan, depuis une vingtaine d'années, ont permis d'identifier que

ces chapelles miniatures devaient contenir au moins une stèle, contre la paroi du fond, et, dans certains cas au moins, une statuette. L'une d'elles contenait encore une petite dyade en stéatite dans sa position originelle (**Abydos 1999**)[521]. Elle appartient à la catégorie des statues les plus modestes (l'inscription ne comporte par ailleurs aucun titre de fonction) : sculptée dans une roche tendre, sa sculpture est d'un niveau de qualité plutôt rudimentaire. Elle témoigne vraisemblablement d'une pratique cultuelle éloignée des niveaux supérieurs de l'élite, bien que non nécessairement « populaire ».

3.1.15.4.1. Le temple funéraire de Sésostris III

Une série de fragments de statues royales massives a également été retrouvée dans le complexe funéraire de Sésostris III, édifié dans la partie sud d'Abydos. Le temple, très détruit, a dû être un des plus imposants du site au Moyen Empire. Un téménos de 50 x 60 cm abritait le temple proprement dit en son centre, flanqué de part et d'autre par les bâtiments de service. Il était relié par un axe d'environ 500 m menant à l'hypogée de 270 m de long, taillé dans la montagne. Un portail massif en briques crues marquait l'entrée, suivi d'une petite cour à portique donnant accès à une deux salles hypostyles orientées en longueur, perpendiculaires à l'axe du temple, qui menait au sanctuaire.

Les fouilles de J. Wegner ont permis de restituer l'emplacement approximatif des statues découvertes en fragments. Au moins trois ou quatre statues assises grandeur nature en calcaire induré, semblable à la calcite (« albâtre ») ont été identifiées à l'intérieur même du bâtiment, dans le sanctuaire ou à proximité[522], tandis que deux colosses assis en quartzite, ainsi que différents fragments leur appartenant, ont été mis au jour au niveau de la cour à colonnes entre le sanctuaire et le portail d'entrée. Dans le cas présent, la vue de ces statues semble avoir été réservée à ceux qui avaient accès au moins à la cour du temple (pour les colosses en quartzite), derrière le massif en briques qui marquait l'entrée, alors que les statues en pierre blanche étaient dissimulées au sein du sanctuaire. Toutes ces statues montraient le roi assis ; elles semblent avoir été l'objet principal du culte de ce temple. Nous reviendrons sur le choix de ces deux pierres dans le chapitre consacré à l'usage des matériaux (ch. 5).

3.1.15.5. Le temple/la chapelle d'Amenemhat III ?

Une statue aujourd'hui installée dans la seconde cour du temple de Séthy Ier (**Abydos 1950**, fig. 3.1.15.5) rappelle fortement, par son type inhabituel (un roi assis dans un naos), ses grandes dimensions, son style (bien que la surface soit très érodée) et son matériau (une variété de calcaire blanc induré) le répertoire sculptural mis au jour à Hawara. L'inscription est

[516] Une stèle a été trouvée en place dans une de ces chapelles en 1988 (Richards 2005, 164-169, fig. 77-83).

[517] Stèle publiée par Randall-MacIver et Mace 1902, 64, 84, pl. 29 ; Leahy 1989.

[518] Pour une analyse de chacune des campagnes de fouilles, cf. Richards 2005, 138-156.

[519] Simpson 1974, 1 ; Richards 2005, 138.

[520] Richards 2016-2017.

[521] Richards 2010 (dyade : 157-161).

[522] Wegner 2007, 199 ; 217-218, fig. 93-94.

illisible, mais il ne fait aucun doute que son style la situe au Moyen Empire tardif, et vraisemblablement sous Amenemhat III. La statue a été découverte dans les terres agricoles, à proximité du temple de Sésostris III. Or, il y a de fortes probabilités qu'un temple ou tout au moins une chapelle d'un temple ait été construit à Abydos pour Amenemhat III, peut-être juste au nord du complexe de son père[523]. Bien qu'aucun vestige d'un tel monument n'ait été encore identifié dans ce secteur, deux éléments permettent de supposer son existence : la stèle de Sehetepibrê (Le Caire CG 20538) et la statue du **Caire CG 520**. La stèle cite les « prêtres-*ouâb* du temple d'Osiris Khentyimentiou » et les « prêtres-*ouâb* du temple de Nimaâtrê (Amenemhat III) et de Khâkaourê (Sésostris III) ». Quant à la statue, elle représente un gouverneur d'Abydos et « chancelier du dieu » du nom de Senebtyfy, debout, les bras étendus sur le devant du corps, en position d'adoration. Son proscynème est adressé à Amenemhat III divinisé, ce qui laisse supposer qu'elle était installée dans ou à proximité d'un temple ou une chapelle dédiés à ce souverain. La grande statue du roi en calcaire induré, en tenue osiriaque, assis dans son naos, pourrait donc avoir été un des objets de culte de ce temple ou de cette chapelle funéraire.

3.1.16. Qaw el-Kebir (Antaeopolis)

Le vaste site de Qaw el-Kebir, à 50 km au sud d'Assiout, a livré une nécropole organisée autour de trois tombeaux monumentaux de gouverneurs de la XIIe dynastie (Ouahka Ier, Ibou, Ouahka II), dans lesquels ont été mises au jour des statues de leurs propriétaires et de leurs descendants[524] (fig. 3.1.16b : buste d'une statue d'Ibou). Ces trois chapelles-hypogées, les plus grandes attribuées à des personnages non royaux au Moyen Empire, ressemblent à de véritables temples, dotés de portiques, de portails monumentaux en briques crues et de cours. La plus grande (n° 18) s'étend sur plus de 225 m. Leur datation a été l'objet de nombreuses confusions[525]. D'après leur architecture, leurs inscriptions et leur programme décoratif (hélas très fragmentaire), les trois grands hypogées peuvent être attribués, du sud et au nord, à Ouahka Ier (tombe

7), Ibou (tombe 8) et Ouahka II (tombe 18). L'ordre de succession des nomarques de Qaw el-Kebir a été plusieurs fois débattu car aucune inscription n'a fourni de titulature royale ; de plus, un même nom est parfois porté par différents personnages, ce qui trouble la reconstitution de leur généalogie[526]. Les trois hypogées ont initialement été datés de la fin de la XIIe dynastie[527] ; cependant, le programme monumental de l'architecture et du décor de ces tombes, d'apparence presque royale, correspond davantage à la première moitié de cette même dynastie. Le style des reliefs et des statues de leurs propriétaires confirme cette datation et ne dépasse pas le règne de Sésostris II.

La provenance même des différentes statues est très confuse. La statue au cœur du débat est celle du gouverneur Ouahka, fils de Néferhotep, une des plus grandes et des mieux conservées du complexe (**Turin S. 4265**). Elle est enregistrée comme provenant de la tombe 7 et a donc été attribuée au gouverneur Ouahka Ier, au milieu de la XIIe dynastie, malgré l'invraisemblance stylistique qui en découlait – le traitement du visage ne peut en aucun cas précéder le règne de Sésostris III et correspond même à une date plus tardive encore, au début de la XIIIe dynastie (ch. 2.7.2). Comme l'a exposé E.F. Marochetti[528], il faut en effet différencier non pas deux mais au moins trois gouverneurs du nom de Ouahka : Ouahka Ier, fils de Nakht(i), propriétaire de la tombe n° 7 ; Ouahka II, fils de Hetepou et probablement frère du gouverneur Ibou, propriétaire de la tombe n° 18 ; et un troisième gouverneur au nom de Ouahka, fils de Néferhotep[529]. Ce dernier n'est pas attesté sur les reliefs des grands hypogées de Qaw el-Kebir et sa statue, **Turin S. 4265**, a été retrouvée dans la tombe n° 7, au nom de Ouahka Ier, fils de Nakht(i). Il n'y a pas de raison pour autant de remettre en question la provenance de la statue[530] : elle peut très bien avoir été réalisée pour un successeur de Ouahka Ier et avoir été installée dans la tombe du fondateur de la grande lignée des gouverneurs de Qaw el-Kebir. En effet, les tombes correspondent au type des grandes tombes privées du Moyen Empire, construites sous les règnes d'Amenemhat II et Sésostris II. Il y a peu de probabilités qu'elles puissent être plus tardives, car partout ailleurs en Égypte, le règne de Sésostris III marque la fin des

[523] WEGNER 2007, 43-46.

[524] **Le Caire TR 23/3/25/2, Turin S. 4265, S. 4267, S. 4268, S. 4280 et S. 4281, Qaw el-Kebir 7.**

[525] I. Melandri a tenté d'y remédier dans un récent article qui s'insère dans une étude critique plus vaste de la nécropole (MELANDRI 2011). Cependant, si la succession chronologique dans laquelle elle insère les trois tombes est vraisemblable, leur datation est erronée. La tombe la plus récente de la série doit précéder le règne Sésostris III, et non dater de celui-ci comme elle le propose. La statue de Ouahka (III), fils de Néferhotep, qu'elle attribue au règne de Sésostris III, doit quant à elle être datée d'au moins deux générations plus tard.

[526] PETRIE 1930 ; STECKEWEH et STEINDORFF 1936 ; GRAJETZKI 1997.

[527] STECKEWEH et STEINDORFF 1936.

[528] FIORE MAROCHETTI 2012 ; 2016.

[529] GRAJETZKI 1997, 60-61 ; KEMP 2000, 142 ; GRAJETZKI 2006, 102 ; MARTELLIERE 2008, 23 ; GRAJETZKI 2009, 118.

[530] Selon I. Melandri, la statue turinoise aurait été attribuée par erreur à la tombe n° 7 et devrait provenir en fait de la tombe n° 18, plus grande et plus tardive (MELANDRI 2011, 260). Ceci ne résout cependant pas le problème, puisque le propriétaire de cet hypogée, Ouahka II, porte également un autre matronyme.

Fig. 3.1.16a – Reconstitution de la nécropole de Qaw el-Kebir. Dessin SC

très grands monuments funéraires régionaux dédiés à des particuliers. Le riche programme décoratif de la tombe 18 de Qaw el-Kebir, la plus grande et semble-t-il la plus tardive des trois, est comparable à celui de la tombe d'Oukhhotep IV à Meir, datée du règne de Sésostris II[531]. Les nombreux fragments de reliefs découverts sur le site et aujourd'hui en grande partie conservé à Turin montrent également un style tout à fait caractéristique du milieu de la XIIe dynastie. Il n'y a donc aucune raison de dater ces hypogées de la fin de cette même dynastie.

Or, la statue de Ouahka fils de Néferhotep (**Turin S. 4265**) montre tous les critères stylistiques de l'extrême fin de la XIIe ou du début de la XIIIe dynastie (fig. 3.1.16c) : visage osseux, expression sévère, yeux dépourvus de traits de fard, canthi étirés, paupières supérieures lourdes, arcades sourcilières saillantes, lèvres pincées, oreilles démesurément grandes, perruque lisse aux retombées pointues. Postérieure au règne de Sésostris III de deux générations au moins, elle appartient donc à une époque où les grands hypogées de gouverneurs provinciaux avaient disparu depuis longtemps. Au lieu donc de construire, comme ses prédécesseurs déjà lointains, un quatrième complexe funéraire de dimensions royales, il installe une statue de grand format dans la chapelle du fondateur de sa lignée. Notons qu'un autre gouverneur de Qaw el-Kebir, du nom de Nemtynakht, est attesté par une table d'offrande déposée dans la tombe de

Ouahka II[532]. Il s'agit donc bien, comme on l'a observé dans le cas du sanctuaire d'Héqaib à Éléphantine, d'un hommage rendu à des ancêtres et d'une légitimation de pouvoir. La qualité d'exécution de la statue laisse supposer que le gouverneur a pu avoir accès aux services des imagiers royaux ou du moins à des artisans de très haut niveau, et la similarité avec le « portrait » royal contemporain laisse entendre que le sculpteur avait l'habitude de travailler dans les ateliers du souverain. Notons, outre les dimensions hors norme de la statue pour un particulier, la longueur de la barbe. Comme ses prédécesseurs, ce gouverneur cherche visiblement à apparaître presque semblable à un roi, dans le monument lui-même presque royal de son ancêtre.

Les chapelles monumentales de Qaw el-Kebir ont livré un matériel statuaire à la fois riche et complexe : en plus des statues des premiers princes de la région Ouahka Ier, Ibou et Ouahka II, puis de celles de leurs successeurs qui s'y font peut-être aussi enterrer et semblent chercher à manifester la même importance, on y retrouve une série de statuettes de la fin du Moyen Empire (**Manchester 7636**, **Turin S. 4278**, **4280**, **4281**, fig. 3.1.16d-f), dont deux adressées, dans leurs proscynèmes, aux gouverneurs divinisés[533].

3.1.17. El-Atawla

Deux statues en calcaire, de modestes dimensions, on été achetées en 1901 pour le musée du Caire, comme provenant d'el-Atawla (**Le Caire JE 35145 et JE 35146**). Elles représentent le même personnage, un certain Sobeknakht, fils de Kayt, mais sont pourtant très différentes l'une de l'autre d'un point de vue stylistique. Les fouilles de M. Chaabân à la fin du XIXe siècle dans le village d'el-Atawla, sur la rive orientale du Nil, proche d'Assiout, ont permis de découvrir les vestiges d'un temple du Moyen Empire. Plusieurs blocs en calcaire gisaient en effet au milieu d'un lac, dont un au nom de Sésostris Ier et un autre à celui d'Hotepibrê Hornedjheritef, souverain du début de la XIIIe dynastie dont une statue a été découverte à Khatâna. Le bloc de la XIIIe dynastie représente le

[531] TERRACE 1967, 52.

[532] PETRIE 1930, pl. 17.

[533] Statuette en serpentinite du serviteur Ouahka-herib, invoquant le gouverneur Ouahka (Turin S. 4280 : *ḥtp di n(i)-sw.t ptḥ-skr ḥȝty-ʿ wȝh-kȝ*) et celle, en granodiorite, du trésorier Ouahka, qui adresse l'offrande à Ibou (Turin S. 4281 : *ḥtp di n(i)-sw.t ḥȝty-ʿ ibw*).

dieu local à tête de faucon « Anty, seigneur de […] » – le nom du lieu est manquant, mais il s'agit selon toute vraisemblance de Per-Anti ou Per-Nemty[534]. La présence d'un temple à el-Atawla suggère l'existence d'une agglomération et d'une nécropole[535]. Seules de nouvelles fouilles dans la région permettraient de confirmer la probabilité de cette provenance et peut-être de préciser le type de contexte dans lequel les statuettes auraient pu être installées : temple, chapelle ou tombe.

3.1.18. Meir

Le site de Meir abrite la nécropole « type » des grandes familles de gouverneurs provinciaux de la première moitié du Moyen Empire. Les tombes des nomarques consistent en une série de chapelles hypogées aux parois peintes, creusées dans le massif calcaire de la rive occidentale. Une cour précède généralement une salle de plan rectangulaire, parfois antichambre menant à une deuxième salle dédiée au culte du défunt. Une des plus récentes et des mieux conservées est celle du gouverneur Ouhkhotep IV, fils d'Oukhhotep, probablement contemporain de Sésostris II ou du début du règne de Sésostris III[536]. Le personnage porte tous les plus hauts titres de rang (*iry-pˁ.t*, *ḥȝty-ˁ*, *ḫtmw bity* et *smr wˁty*, cf. chapitre 3), qui en font un dignitaire de statut particulièrement élevé. Les peintures de la chapelle associent le gouverneur à différents symboles royaux (*ânkh* dans la main du dignitaire, *sema-taouy*, etc.) et accompagné de nombreuses épouses et concubines, comme pour imiter les tombeaux des rois contemporains, entourés de toutes leurs femmes[537].

Deux statues enregistrées aux musées du Caire et de Boston comme provenant de Meir (**Boston 1973.87** et **Le Caire CG 459**, fig. 2.1.18b-c), sans contexte précis, peuvent être replacées à des endroits précis de cette chapelle. Tous deux représentent le gouverneur Oukhhotep IV entouré de deux de ses femmes et de sa fille. Trois niches d'environ 60 cm de large, aménagées dans les parois sud, ouest et nord de l'hypogée, abritaient vraisemblablement ces deux statues et une troisième, manquante. Une statue plus grande du défunt, probablement seul, devait se tenir dans le naos haut et étroit creusé dans l'axe de la porte de la tombe.

3.1.19. Ehnasya el-Medina (Hérakléopolis Magna)

Ce site, le long du Bahr Youssef, à quelques kilomètres au sud de Gourob, sert en quelque sorte de « porte d'entrée » à la région du Fayoum.

Les traces les plus anciennes d'un temple du dieu Hérichef remontent à la XIIᵉ dynastie. Comme sur beaucoup d'autres sites, les vestiges du Moyen Empire consistent en blocs réutilisés dans la maçonnerie de temples plus tardifs, en l'occurrence de la XIXᵉ dynastie. Le temple primitif semble avoir été détruit à la Deuxième Période intermédiaire, car des tombes contenant des scarabées hyksôs ont été retrouvées creusées sous son pavement[538]. Parmi les réemplois ont été identifiés plusieurs blocs en granit et en calcaire au nom de Sésostris II, Sésostris III et Amenemhat III. Les colonnes palmiformes remontent probablement aussi au Moyen Empire, car les inscriptions de Ramsès II qu'elles portent semblent y avoir été ajoutées[539]. Plusieurs colosses en quartzite de la fin du Moyen Empire retrouvés sur le site laissent entendre que le temple devait revêtir une certaine importance (fig. 3.1.19). Parmi eux, le colosse de **Philadelphie E-635**, au nom de Ramsès II, porte plusieurs traces de modification dues à sa réutilisation, mais ses proportions permettent encore d'y reconnaître une effigie d'un roi de la fin de la XIIᵉ dynastie, vraisemblablement Amenemhat III[540]. Plusieurs statues de Sésostris III, certaines d'entre elles retrouvées en contexte secondaire sur des sites du Delta, étaient également probablement installées à l'origine dans ce temple[541]. Divers indices parlent en faveur de cette provenance : tout d'abord l'inscription de la statue de **Londres BM EA 1145**, qui qualifie le roi d'« aimé de Herichef », divinité principale d'Ehnasya, mais surtout le grand fragment de némès de **Bruxelles E. 595**, trouvé sur le site en 1904 lors des fouilles de Petrie, qui montre exactement les mêmes dimensions et les mêmes caractéristiques stylistiques que les têtes colossales en quartzite de Sésostris III à Copenhague, Hildesheim et Kansas City[542].

Au sud du temple de Hérishef, sur une colline couverte de tessons de céramique moderne, le Kôm el-Aqareb, deux statues colossales en quartzite au nom de Ramsès II ont été découvertes par les *sebakhin* en 1915, parmi des blocs et fragments de colonnes au nom de Sésostris III et de Néférousobek (**Le Caire JE 45975** et **45976**)[543]. Aucun de ces éléments n'a été trouvé dans son contexte original ; leur concentration suggère cependant de voir en ce kôm les restes d'un autre temple, plus petit, dans la

[534] PM IV, 246-247 ; KAMAL 1903, 80.

[535] Laquelle serait, selon A. Kamal, celle d'Arab el-Borg, à l'est d'el-Atawla (KAMAL 1903, 80-81).

[536] PM IV, 253 ; BLACKMAN et APTED 1953, 15 ; FRANKE 1984a, n° 216 ; GRAJETZKI 2009, 114.

[537] GRAJETZKI 2009, 114.

[538] GAMAL EL-DIN MOKHTAR 1985, 75-77.

[539] GAMAL EL-DIN MOKHTAR 1985, 78.

[540] MILLER 1939 ; GAMAL EL-DIN MOKHTAR 1985, 85-86.

[541] **Copenhague NM AAb 212, Hildesheim RPM 412, Kansas City 62.11, Londres BM EA 1069, 1145, 1146, New York MMA 26.7.1394**, la tête de sphinx de **Paris E 25370** et peut-être aussi le sphinx de **Londres BM EA 1849**, s'il peut être associé à la tête du Louvre.

[542] CONNOR et DELVAUX 2018.

[543] DARESSY 1917a.

Fig. 2.1.18a – Plan de la tombe du gouverneur Oukhhotep IV à Meir (C 1). D'après Blackman 1953, pl. 4.

partie sud de la ville[544]. Deux autres bases de colosses assis similaires ont été découverts par la suite, ce qui indique qu'une série d'au moins quatre statues en quartzite de Ramsès II se dressaient sur le site. Ces statues étaient vraisemblablement à l'origine des effigies de souverains de la fin de la XII⁰ dynastie, ainsi que l'a proposé Daressy. Plusieurs traces de retouche sont visibles au niveau du visage du roi et des petites reines qui se tiennent de part et d'autre des jambes du souverain. Quant aux proportions du corps et du némès, le traitement des volumes, de la musculature et des détails anatomiques, ils répondent aux critères que l'on observe chez les souverains du Moyen Empire tardif [545].

La présence de ces nombreux vestiges et de cette série de statues monumentales en quartzite de la fin de la

[544] Gamal El-Din Mokhtar 1985, 90.

[545] Daressy 1917a. Mes remerciements vont à Helmut Brandl, Gabriele Wenzel et Daniel Soliman pour leurs précieux commentaires au sujet de ces statues. H. Brandl a récemment identifié une tête de reine qui provient vraisemblablement d'une des figures féminines flanquant les jambes d'un de ces colosses (d'après une conférence que nous avons présentée ensemble à Copenhague en août 2014). Dans l'analyse que j'ai consacrée à ces statues (Connor 2015b), j'ai proposé de les attribuer à Amenemhat IV ; Daniel Soliman suggère plutôt d'y voir des effigies de Sésostris III (Soliman 2018), malgré la position des mains à plat sur les cuisses, qui ne sont attestées en statuaire royale qu'à partir du règne suivant.

XII⁰ dynastie, à la fois colosses assis et sphinx, permet de supposer l'existence d'un centre très important à cette époque. Elles font en effet partie des plus grandes que le Moyen Empire ait livrées, après les colosses de Biahmou[546].

3.1.20. La région du Fayoum

Un grand nombre de statues du Moyen Empire tardif proviennent de la région du Fayoum, qui englobe plusieurs sites développés à la fin du Moyen Empire : Biahmou, Lahoun, Haraga, Hawara et Medinet Madi. L'intérêt pour le développement de cette région semble se marquer particulièrement sous Amenemhat III, comme en témoignent les nombreux vestiges à son nom trouvés sur ces différents sites. Plusieurs de ces statues ont été découvertes en fouilles ; d'autres sont attribuables à cette région en raison de leur proscynème adressé à « Sobek de Shedet » ou à « Horus-qui-réside-à-Shedet ».

Il convient de commencer ce chapitre par quelques considérations à propos du site de Medinet el-Fayoum, fréquemment considéré comme cœur administratif du Fayoum dès le Moyen Empire. Si une série de blocs architecturaux (fragments de parois et de colonnes) au nom d'Amenemhat III a bien été retrouvée par W. Petrie et L. Habachi[547], aucune fondation d'un temple de la XII⁰ dynastie n'a pourtant pu y être identifiée. Tous ont été retrouvés en remploi dans des ruines d'époque ptolémaïque. Il n'est donc pas impossible qu'ils proviennent d'un site voisin, dont on sait qu'il était de dimensions considérables : Hawara, à une dizaine de kilomètres seulement au sud-est. Le vaste complexe funéraire d'Amenemhat III a servi de carrière à l'époque gréco-romaine. Notons que les colonnes fragmentaires découvertes en remploi dans les constructions ptolémaïques de Kiman Fares (aujourd'hui entreposées sur le site de Karanis) présentent exactement les mêmes dimensions et les mêmes inscriptions que celles mises au jour à Hawara[548]. Par conséquent, il est légitime de se demander si l'on doit véritablement voir dans le site de Medinet el-Fayoum un centre urbain important dès le Moyen Empire ou si l'on est trompé par la présence de ces colonnes sur le site, qui a fait dire peut-être trop vite qu'Amenemhat III a édifié une salle hypostyle sur le site. Le transfert d'un grand nombre de colonnes à Medinet el-Fayoum au Nouvel Empire ou plus tard encore pourrait expliquer la disparition de celles de Hawara. En effet, si les murs de calcaire de ce site ont probablement fini en grande partie dans des fours à chaux, les colonnes en granit, quant à elles, ne peuvent avoir été réutilisées que comme colonnes sur un autre site, ou comme blocs de construction ou meules à des

[546] Connor et Delvaux 2018.

[547] PM IV, 98-99 ; Petrie 1889, 57-58, pl. 29 ; Habachi 1937.

[548] Habachi 1937.

époques plus tardives.

Bien qu'on ne puisse rejeter catégoriquement la supposition qu'Amenemhat III ait bien construit un temple à Sobek à Medinet el-Fayoum, avec des colonnes identiques à celles du complexe de Hawara, l'hypothèse du déplacement et du réemploi de ces colonnes paraît plus vraisemblable. Seule une statue royale a été découverte à Kiman Farès : le buste monumental d'Amenemhat III en costume archaïsant (**Le Caire CG 395**). Le contexte qui entourait la statue n'est pas précisé et rien ne permet de dire si elle a bien été installée dès l'origine à Medinet el-Fayoum ou si elle faisait plutôt partie du programme statuaire d'un autre site.

Les statues de Néférousobek découvertes en contexte secondaire à Tell el-Dab'a (**Tell el-Dab'a**

les inscriptions et les statues du dieu mises au jour sur le site.

Plusieurs statues privées ont néanmoins été découvertes à Kiman Farès, ce qui rend probable l'existence au moins d'un centre urbain et d'une nécropole, car si le transfert de fragments architecturaux de Hawara à Medinet el-Fayoum s'explique aisément, on voit plus difficilement le motif d'y déplacer des statues de particuliers, non usurpées. Aucune précision n'est apportée sur le contexte qui les entourait lors de leur découverte. Parmi ces statues, on retrouve celle d'un prêtre *ḥm-nṯr* du nom de Sobeknakht-Renefseneb (**Le Caire JE 43093**), un prêtre-lecteur Sobekour (**Le Caire JE 43095**) et un gardien des archives Sobekhotep et sa famille (**Le Caire JE 43094**).

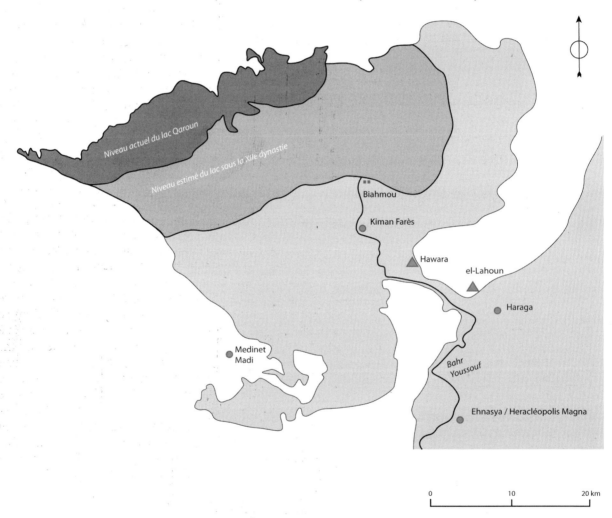

Fig. 3.1.20 – Carte de la région du Fayoum à la fin du Moyen Empire

05 et **06**), celle d'Amenemhat III dont la base est dite provenir du Fayoum (**Paris N 464** + **Le Caire CG 769**) et celle de Néferhotep Iᵉʳ (**Bologne 1799**, de provenance inconnue) portent un proscynème à Sobek de Shedet et Horus-qui-réside-à-Shedet. Ces éléments ne suffisent pas à préciser l'origine de ces statues, puisque le complexe du Labyrinthe est lui aussi principalement dédié à Sobek de Shedet, d'après

La statue en quartzite du chef des prêtres Amenemhat-ânkh (**Paris E 11053**), de provenance inconnue, porte une inscription qui suggère l'existence d'un temple de Ptah-Sokar au Fayoum, peut-être à Medinet el-Fayoum : le personnage, visiblement un proche du roi (« aimé de l'Horus Âabaou », « estimé de Nimaâtrê », « connu d'Amenemhat (III) »), est « maître des secrets de la Grande Place dans le âhâ-

our[549] à Shedet » et « maître des secrets du temple de Ptah-Sokar ». C'est la seule statue d'un particulier attribuable à la région du Fayoum qui atteigne le degré de qualité d'une statue royale : elle est taillée dans une roche dure, le quartzite, réservée généralement au sommet de l'élite, dans le style de la statuaire d'Amenemhat III. C'est le type de statue que l'on retrouve généralement, par comparaison avec le reste du répertoire, dans les temples.

Onze autres statues proviennent vraisemblablement de la région du Fayoum, d'après leur proscynème adressé à Sobek de Shedet, généralement associé à Horus-qui-réside-à-Shedet et parfois aussi à Osiris, « le-souverain-qui-réside-dans-la-Contrée-du-Lac »[550]. Toutes appartiennent à une catégorie statuaire relativement modeste, d'après leur petit format et leur facture d'un niveau de qualité secondaire. Les matériaux restent très divers, y compris des roches dures (granodiorite, grauwacke et même quartzite). Les titres appartiennent tous à des individus de rang intermédiaire (ch. 4) : administrateur du magasin (iry-ꜥt n phr), majordome (ẖry-pr), prêtre (ḥm-nṯr), chef des prêtres (imy-r ḥm.w-nṯr), gardien de la Semayt (iry-ꜥt smꜣyt), député d'Atfia[551] (idnw n tp-iḥw), intendant (imy-r pr), gardien de la surveillance du jour (ꜣtw n wrsw). Seul un personnage est doté d'un titre important : le chancelier royal et directeur des porteurs de sceau Herounéfer ; c'est d'ailleurs lui qui possède la statue la plus grande (50 cm de hauteur) de l'ensemble (**Le Caire CG 431**).

3.1.20.1. Biahmou

Les deux plus grandes statues connues du Moyen Empire s'élevaient sur le site archéologique de Biahmou, à 7 km au nord de Medinet el-Fayoum et à 12 km au nord-ouest de Hawara. Il est probable qu'ils se dressaient alors au bord du lac du Fayoum, tel qu'il se présentait à la XIIe dynastie[552]. Deux grands piédestaux maçonnés en blocs calcaires, de 6,5 m de haut, espacés l'un de l'autre de 60 m, se dressent encore sur le site et supportaient chacun un colosse en quartzite représentant le souverain assis, coiffé du némès. De ces colosses, seuls des fragments ont été retrouvés sur le site par W. Petrie[553]. Leur hauteur originelle est estimée à 12 m. Du haut de leur podium, ces monuments à l'effigie du roi devaient donc dominer de près de 20 m de haut les abords du lac (fig. 3.1.20.1a-b).

Chacun des deux monuments était précédé d'un autel à escalier et entouré d'une cour, probablement pavée de calcaire et enceinte d'un mur rectangulaire de 35 x 40 m. Les statues semblent avoir été l'objet d'un culte ; elles n'étaient pas érigées devant un monument, mais constituaient elles-mêmes le cœur de ce double sanctuaire, à moins qu'elles n'aient servi en quelque sorte d'entrée monumentale et sacrée à l'ensemble de la région du Fayoum, depuis le lac. Plusieurs fragments de granit mis au jour dans le coin nord-est de la cour orientale attestent la présence d'une porte surmontée d'un tore et d'une corniche à gorge, portant le nom d'Amenemhat III[554]. Les statues semblent avoir été monolithiques, comme l'ont été, quatre siècles plus tard, les colosses de Memnon à Kôm el-Hettan. Les hiéroglyphes et les figures nilotiques formant un *sema-taouy*, sculptés sur les côtés du trône sont quant à eux exécutés avec une grande finesse. Les dimensions hors normes de ces statues allaient ainsi de pair avec un soin particulier pour le traitement de la surface et des détails. Les fragments mis au jour révèlent une surface extrêmement polie, brillante comme du verre, et l'on peut imaginer l'effet éblouissant du soleil se reflétant sur eux. Vus depuis le lac, ces rois colossaux de couleur orangée sur ces deux buttes de pierre devaient donner l'impression qu'ils émergeaient des flots, à l'image du soleil se posant sur le premier tertre sortant de l'eau[555]. Comme dans son temple à Hawara, Amenemhat III cherche à employer différents moyens pour diviniser le roi dans ses représentations. Selon Petrie, une route devait passer entre les deux colosses, menant de la digue qui bordait le lac vers la ville de Shedet, l'actuelle Medinet el-Fayoum : « *Hence it appears that these two colossi were placed as guarding the approach to the province from the lake, like the colossi on either side of the approach to a temple, and probably at the projecting corner of the reclaimed district.* »[556]

[549] Selon J. Yoyotte, le ꜥḥꜥ wr serait un nom spécifique du temple de Crocodilopolis/Medinet el-Fayoum ou d'une de ses parties (Yoyotte 1962, 110, n. 1).

[550] **Brooklyn 57.140, Le Caire CG 431, Munich Gl 99, New York MMA 66.99.6, Paris E 10985, Paris E 11196, Coll. Le Caire 1973, Yverdon 52040, Yverdon 83.2.4, Yverdon 801-431-280, Yverdon 801-436-200**.

[551] Atfia (Aphroditopolis) est située à peu près à l'entrée du Fayoum, non loin au sud de Licht, près de Meidoum. La statue en question (**Yverdon 83.2.4**) est adressée à Sobek de Shedet. En stéatite et de petites dimensions, elle correspond plutôt au type de statues qu'on retrouve dans les nécropoles.

[552] Le lac Qaroun était probablement plus grand au Moyen Empire qu'aujourd'hui ; sa limite est estimée à une dizaine de kilomètres au sud du rivage actuel (Matzker 1986, 104 ; Tallet 2005, 100, fig. 24).

[553] Petrie 1889, 53-55. Plusieurs fragments sont conservés à l'Ashmolean Museum (**Biahmou 01** et **02 - Oxford AN1888.758A**, fig. 2.1.20.1c).

[554] Petrie 1889, 55.

[555] La position des colosses de Memnon, également en quartzite, érigés par Amenhotep III devant son Temple des Millions à Kôm el-Hettan, au sein même des terres inondables, devait procurer un effet similaire (Bryan 1993, 92 et 115, n. 68 ; Freed 2002, 111-112).

[556] Petrie 1889, 54.

3.1.20.2. Lahoun/Kahoun

La ville de Lahoun[557] est l'une des sources principales des connaissances que nous ayons de l'administration égyptienne au Moyen Empire tardif. Fondée sous Sésostris II lors de la construction du complexe funéraire de ce dernier, à l'entrée du Fayoum, cette agglomération reste en activité jusqu'à la fin de la XIIIe dynastie et regroupe toutes les strates de la société, jusqu'aux plus hauts dignitaires (au moins à certaines occasions).

La ville de Lahoun/Kahoun s'étend à 800 m à l'est de la pyramide du roi Sésostris II. La ville a été fouillée par Petrie en 1889, qui en a livré un plan. La stratigraphie en revanche, n'a guère été prise en compte, ni, dans la plupart des cas, la provenance exacte des objets découverts. Ainsi, le contexte des statues au sein du site est généralement inconnu, ce qui nous prive d'indices sur leur fonction. Malgré ces imperfections, ce site apporte néanmoins des informations capitales pour tenter de comprendre la société égyptienne au Moyen Empire tardif. La ville s'organise à l'intérieur de deux enceintes rectangulaires accolées, formant ensemble un vaste rectangle de 260 m de largeur et au moins 290 m de longueur[558]. L'image que les hauts dignitaires voulaient donner d'eux-mêmes *de leur vivant* se reflète à travers l'architecture de leur résidence, pour le moins théâtrale : une succession de couloirs, de salles à colonnes et de cours à portiques menait le visiteur à travers détours et tournants jusqu'aux salles de réception[559].

Six statues privées ont été découvertes dans les ruines de la ville de Lahoun (**Le Caire CG 405, Londres UC 14638, Manchester 267 et 269, Oxford 1890.1072b et Philadelphie E. 253**, fig. 3.1.20.2a). Le contexte n'est précisé que pour une d'entre elles, la statue du Caire, trouvée « debout dans le coin d'une pièce dans la seconde des grandes maisons du nord »[560].

Le style de la statue, de même que l'inscription qu'elle porte, désignent la XIIIe dynastie[561]. La pièce représente un dignitaire du nom de Sasobek, qui porte le titre de « connu du roi », fonction d'importance variable associée à l'administration du trésorier (ch. 4.6). La présence de cette statue au sein de la maison palatiale ne s'explique guère. Les côtés du siège portent l'inscription du début d'une liturgie funéraire du Moyen Empire[562]. Il est difficile de savoir si le contexte dans lequel elle a été trouvée correspond bien à son lieu d'installation d'origine. Il se peut aussi qu'à l'époque de son installation, qui correspond à la dernière phase d'occupation de la ville, la maison palatiale ait elle-même changé de fonction et n'ait plus constitué le lieu d'habitation et de réception d'un haut dignitaire.

Une autre statue, celle de Philadelphie, est enregistrée comme provenant des ruines d'une maison (sans précision). Quant aux quatre autres, il n'est pas spécifié si elles ont été trouvées dans le temple de la ville ou dans les vestiges d'habitations. Toutes, de qualité intermédiaire, semblent pouvoir être datées de la XIIIe dynastie d'après des critères stylistiques, à l'exception de la statue du grand intendant Antefiqer (**Londres UC 14638**, fig. 3.1.20.2b). Ce haut dignitaire, attesté par plusieurs sources, est contemporain de Sésostris II et III. Il est donc le seul dont la statue soit à peu près contemporaine de la fondation et du début de l'occupation de la ville. La facture de la sculpture témoigne d'une qualité particulièrement fine. Ses dimensions (35 x 29 x 22 cm) pourraient convenir à une statue funéraire placée dans la chapelle du mastaba d'un haut dignitaire[563]. Or, des fragments de relief à son nom retrouvés sur le site suggèrent que sa tombe ait été construite dans la nécropole attenante au complexe funéraire de Sésostris II[564]. Toutefois, la statue pourrait aussi avoir été installée dans le temple bas de Sésostris II, attenant à la ville de Lahoun. Comme nous le verrons plus loin, un papyrus de l'époque de Sésostris III reprend la liste (fragmentaire) des statues installées dans ce temple ; parmi elles se trouvaient des statues des souverains Sésostris II et III, des reines et de plusieurs dignitaires.

3.1.20.3. Haraga

Haraga est le nom donné à un vaste ensemble de cimetières, datant essentiellement du Moyen Empire tardif, situé à l'entrée du Fayoum, à 4 km au sud-est

[557] Ou « Kahoun ». Il s'agit en fait d'une mauvaise compréhension du nom du lieu par Petrie lors de l'identification du site (QUIRKE 2005, 1).

[558] On renverra le lecteur à l'ouvrage de S. Quirke pour une description détaillée des différents modules de maisons (QUIRKE 2005, 40-73). La partie ouest, dirigée vers la pyramide, consiste en une longue bande dans laquelle les maisons, toutes semblables et de taille modeste, sont assemblées en rangées. On considère traditionnellement qu'il s'agit là des quartiers des ouvriers de la pyramide. Le rectangle oriental, beaucoup plus large, comprend des maisons de toute taille, arrangées selon un plan très organisé : dix maisons palatiales au nord, toutes organisées selon un plan similaire, et des rangées de maisons de différentes tailles, toutes similaires au sein d'un même bloc. Les blocs de maisons sont séparés par de larges rues suivant un plan orthogonal.

[559] QUIRKE 2005, 60.

[560] PETRIE 1891, 13.

[561] L'épithète *wḥm ꜥnḫ*, « vivant à nouveau », n'apparaît pas avant la XIIIe dynastie (QUIRKE 2005, 71).

[562] Le *khebes-ta* « la frappe/taille de la terre », rituel principal pour les étapes finales de l'embaumement et de la mise au cercueil (QUIRKE 2005, 71).

[563] Cf. par exemple la statue découverte dans un des mastabas de Dahchour, **Amsterdam 15.350**.

[564] Oxford 1030, 1032 et 1889 (GRAJETZKI 2000, 87, n° III.12).

de Lahoun. Le site a été fouillé par R. Engelbach en 1913-1914[565] puis a été l'objet d'une étude de W. Grajetzki[566]. Dix statues en proviennent[567]. On ignore hélas leur contexte précis, qui n'a pas été enregistré lors des fouilles et ne nous permet de dresser que des hypothèses sur leur emplacement, dans la chambre funéraire ou dans une superstructure. Une partie de la nécropole peut être datée de l'époque prédynastique et on recense également une série de tombes de la Première Période intermédiaire. Le début du Moyen Empire n'y a pas laissé de traces, mais la nécropole « reprend vie » aux alentours des règnes de Sésostris II et III, précisément au moment de la construction du complexe funéraire royal de Lahoun et du développement de la ville de Kahoun. Or, les deux sites s'étendent justement à 4 km au nord-ouest de Haraga. L'utilisation de la nécropole se poursuit durant tout le Moyen Empire tardif, période qui voit la prospérité de la région en général et notamment de Kahoun. L'exploitation de la nécropole se poursuit ensuite, dans une moindre mesure, aux époques suivantes.

Haraga est la nécropole du Moyen Empire tardif la mieux étudiée et, à ce jour, sans doute la plus représentative des coutumes funéraires égyptiennes à la fin de la XIIᵉ et à la XIIIᵉ dynastie. Si, sur d'autres sites, la première moitié du Moyen Empire était caractérisée par les modèles en bois et les cercueils décorés et inscrits, le Moyen Empire tardif voit la disparition des premiers et la simplification des seconds, l'apparition des premiers *ouchebtis*, des figurines animales et humaines en fritte, des scarabées de cœur, des papyrus littéraires, des « couteaux magiques » et baguettes en ivoire. Le choix des objets varie fort d'une tombe à l'autre et W. Grajetzki suggère qu'un certain nombre d'entre eux n'aient pas été réalisés spécifiquement pour les funérailles, mais qu'ils aient joué un rôle dans la vie quotidienne, notamment les figurines en fritte, que l'on retrouve également en dépôts votifs dans les temples[568]. Le nombre d'objets peut aussi varier fortement et ne semble pas forcément lié à l'importance de l'inhumation : certaines personnes visiblement de haut rang ne se font enterrer qu'avec un petit nombre d'objets, de haute qualité[569]. Plusieurs tombes appartiennent à ce que W. Grajetzki désigne sous le nom de « *court type burials* », sépultures de hauts fonctionnaires et de leurs femmes, qui se caractérisent

par des éléments particuliers et standardisés, que l'on retrouve dans toutes les riches sépultures du pays à la même époque. Le corps est paré de bijoux précieux, en or ou en argent ; il porte généralement un masque ou est placé dans un cercueil anthropomorphe, souvent partiellement doré, lui-même placé dans un cercueil de forme parallélépipédique, parfois encore déposé dans une cuve de pierre. L'équipement funéraire peut contenir, en plus du coffre à canopes, de la vaisselle en céramique et en pierre, des boîtes à onguents, des armes factices et des insignes royaux, notamment le *flagellum*. W. Grajetzki propose de reconnaître dans ces regalia les insignes nécessaires à faire du défunt un nouvel Osiris. Le grand nombre de tombes et la richesse de certaines de ces tombes indiquent que cette nécropole devait être attachée, à la période qui nous occupe, à une ville importante, peut-être Kahoun ou peut-être un autre site d'habitat plus proche dont on n'aurait pas encore trouvé de trace. En raison de la forte érosion éolienne, il ne reste rien des superstructures des tombes ni des villages qui auraient pu se trouver aux alentours. Les trois cents tombes du Moyen Empire tardif qui y ont été fouillées consistent en puits menant à une ou plusieurs chambres. Seules huit de ces tombes ont livré de la statuaire. Aucune statue n'a été retrouvée dans les tombes « princières ». La seule de tout le pays à en avoir livré à cette époque est celle du roi Hor, installée dans le complexe funéraire d'Amenemhat III à Dahchour. Cependant, comme le suggère Grajetzki, il pourrait s'agir précisément d'une exception, peut-être parce que ce souverain éphémère n'aurait pas eu le temps nécessaire à la construction d'un temple pour y installer les statues nécessaires à son culte[570]. Dans aucun des huit cas qui ont livré de la statuaire à Haraga, on ne connaît l'emplacement exact des pièces. Trois sont en bois, de belle qualité et, malgré leur fragilité, en excellent état de conservation (**Liverpool 1.9.14.1, New York MMA 15.4.1, Bruxelles E. 5687**, fig. 3.1.20.3a-b et 5.15a), ce qui suggère qu'elles se trouvaient dès l'origine dans la chambre funéraire et non dans une chapelle qui, après l'abandon du culte et la destruction de la superstructure, les aurait laissées à la merci des méfaits du temps[571]. Deux d'entre elles proviennent de la même tombe n° 262, lourdement pillée mais qui a livré les restes de quatre individus, les traces d'un cercueil et quelques poteries. Le proscynème de la statuette de New York est adressé à Osiris. Aucun titre n'est conservé.

Les six autres statues découvertes à Haraga, en pierre, sont très différentes les unes des autres. La plus grande, en calcaire, d'une trentaine de centimètres de haut, représente un homme assis sur un siège, enveloppé dans un manteau maintenu par la main droite, tandis que la main gauche était placée à plat sur

[565] ENGELBACH 1923.

[566] GRAJETZKI 2004.

[567] **Bruxelles E. 5687, Cambridge E.3.1914 et E.6.1914, Glasgow 1914.64bu et 1914.64j, Liverpool 1.9.14.1, Manchester 6135, New York MMA 15.4.1, Oxford 1914.748 et Philadelphie E. 13011.**

[568] GRAJETZKI 2004, 46-49. Voir notamment à ce sujet le temple de Serabit el-Khadim, PETRIE 1906, pl. 153.

[569] GRAJETZKI 2004, 23-27.

[570] GRAJETZKI 2004, 37.

[571] GRAJETZKI 2004, 38.

la poitrine. Il porte une perruque longue, striée, aux extrémités pointues. Notons un parallèle stylistique remarquable : la statue d'un « constructeur » (ḳdy), de provenance inconnue (**Brooklyn 41.83**). De ce type statuaire, plusieurs exemples sont connus au Moyen Empire tardif (ch. 6.3.3). Le manteau et cette position « dignifiante » se retrouvent adoptés par des personnages de statut très différent, pour des statues de toutes dimensions et dans divers matériaux. Leur seul point commun – en tout cas pour les statues dont le contexte archéologique est connu – est d'être associé à une nécropole ou, dans le cas du sanctuaire d'Héqaib, d'être une représentation d'un personnage déjà défunt. Les deux seules statues de ce type encore à leur emplacement original[572] étaient de toute évidence l'objet d'un culte. Comme l'a proposé W. Gratezki, la statue de Haraga devait se trouver non pas dans le caveau, mais dans une chapelle au-dessus du puits[573]. Ce devait être le cas également pour la petite statue du chambellan Shesmouhotep en serpentinite (**Manchester 6135**, fig. 3.1.20.3c), qui représente le dignitaire assis en tailleur, le corps enveloppé dans un manteau qui ne lui couvre que l'épaule gauche, la main gauche portée à la poitrine. Le manteau rappelle la statue précédente et l'on peut suggérer d'attribuer à cette statue également un caractère cultuel.

La statuette debout anépigraphe d'un homme en serpentinite (**Philadelphie E. 13011**, fig. 3.1.20.3d) montre un type statuaire des plus fréquents à l'époque : les bras étendus sur le devant du corps, mains à plat sur le devant d'un pagne long empesé et noué sous la poitrine.

La petite tête en grauwacke d'**Oxford 1914.748** (fig. 3.1.20.3e) appartenait vraisemblablement à une statue de facture très fine – comme nous le verrons plus loin, l'usage de cette pierre, très dure, est en effet réservé à des sculpteurs d'un haut niveau d'habileté. La petite dyade de **Cambridge E.3.1914**, grossièrement taillée, représente une mère et son fils, debout, appuyés contre un panneau dorsal dont la forme n'est ni arrondie, ni rectangulaire, mais suit les silhouettes des deux personnages. Le matériel céramique provenant de la tombe dans laquelle elle a été trouvée la place à la fin de la XIIIᵉ dynastie[574].

Quant à la dernière statue, **Cambridge E.6.1914**, il s'agit d'une très petite figure masculine debout, vêtue de la tenue traditionnelle du dignitaire au Moyen Empire tardif – pagne long et coiffe encadrant le visage –, mais portant ici une barbe longue, de type

presque royal, et présentant devant elle une sorte de grand et haut bol[575]. Le personnage immortalise le geste de l'offrande. Il est difficile de dire si cette petite statue d'offrant était prévue pour être installée dans la chapelle ou dans le caveau ; dans les deux cas, il semble clair qu'elle assure au défunt la jouissance de son offrande.

3.1.20.4. Hawara

Hawara est le deuxième complexe funéraire d'Amenemhat III, fondé probablement après l'abandon du site de Dahchour[576]. Vraisemblablement visible depuis le Bahr Youssef, la pyramide marquait en quelque sorte l'entrée du Fayoum proprement dit, tandis qu'à une dizaine de kilomètres plus à l'est, la pyramide du grand-père d'Amenemhat III, Sésostris II, se tenait au point de rencontre entre la Vallée et la langue de terre cultivable menant à la région du Lac. Un grand nombre de statues a été découvert sur le site du « Labyrinthe », probablement l'ancienne Ânkh-Amenemhat[577], au pied de la pyramide de Hawara, complexe funéraire et peut-être aussi « Temple des Millions d'Années » d'Amenemhat III (fig. 3.1.20.4a-b). Toutes ces statues ne sont pas reprises dans le catalogue de cette recherche, car elles sont souvent trop fragmentaires pour que l'on puisse identifier si la statue représente le souverain ou une divinité.

Contre le flanc sud de la pyramide s'étend sur une vaste surface (au moins 150 x 200 m) un champ de sable et de gravats qui recouvre les vestiges de ce qu'Hérodote a appelé le « Labyrinthe », terme par lequel il désignait un temple à l'échelle inhabituelle. Les vestiges retrouvés révèlent un complexe architectural et un programme statuaire novateurs et exceptionnels, hors-norme au sein du Moyen Empire tardif. Aucune fouille extensive du site n'a encore eu lieu ; les plans qui ont été dressés du temple sont surtout des reconstitutions assez libres, basées sur les sondages du début du XXᵉ siècle et sur les récits des auteurs classiques, à considérer avec précaution. L'édifice se composerait d'une série de chapelles et de cours à portiques. Les fragments recueillis lors des travaux de K. Lepsius (1843) et W. Petrie (1911) ont dévoilé la présence d'un grand nombre de colonnes en granit et en calcaire fin, de murs en calcaire couverts de reliefs et de plusieurs statues présentant une iconographie inhabituelle, associant

[572] La statue du gouverneur Héqaib, fils de Sathathor, placée dans une chapelle-naos du sanctuaire d'Héqaib (**Éléphantine 27**), et celle du gouverneur Ouâhka Iᵉʳ, sous le portique de la cour de sa tombe à Qaw el-Qebir (PETRIE 1930, pl. 2, 3 ; STECKEWEH et STEINDORFF 1936, 2, a). Cette dernière statue doit dater du début de la XIIᵉ dynastie.
[573] GRAJETZKI 2004, 38-39.
[574] BOURRIAU 1988, 72.
[575] Les figures les plus proches proviennent pour deux d'entre elles d'une nécropole (**New York MMA 15.3.591** et **Le Caire JE 66273**) et une autre d'un dépôt d'offrandes du temple de Byblos (**Byblos 15375**).
[576] Les appartements funéraires de la « pyramide noire » de Dahchour auraient montré des faiblesses architecturales et des problèmes de stabilité, qui auraient poussé le roi à rechercher un autre site pour édifier son nouveau complexe funéraire (ARNOLD 1987, 83-86).
[577] GRAJETZKI 2005, 55.

le souverain à diverses divinités. Le calcaire des éléments architecturaux, des murs et de la plupart des statues a sans doute été débité dès la fin de l'Antiquité pour finir dans les fours à chaux. Plusieurs fragments architecturaux ont également été découverts dans les villes romaines voisines Arsinoé et Héracléopolis ; ils pourraient provenir de Medinet el-Fayoum ou de Hawara[578].

Les fragments de reliefs mis au jour ne montrent souvent guère plus que quelques hiéroglyphes, des fragments de *khekherou* ou de ciel étoilé, quelques faucons aux ailes déployées, le roi et des divinités, c'est-à-dire tous des éléments propres au programme décoratif d'un temple. Il faut espérer que de nouvelles fouilles apportent, outre un plan, davantage de fragments pour préciser ce répertoire. Ce décor de bas-reliefs devait répondre au programme statuaire qui occupait le temple et qui semble avoir été très riche et très original[579]. Dans son étude du matériel de Hawara, I. Blom-Böer a recensé 78 fragments de sculpture appartenant à des statues du souverain et de diverses divinités[580]. Ils ne sont probablement qu'un pâle reflet d'un immense et complexe programme statuaire. Ces statues sont de dimensions, matériaux et positions divers : colossales ou modestes, surtout en calcaire blanc induré et en granit rose, mais sans doute aussi en d'autres roches, ainsi qu'en métal. Le roi est représenté, d'après les fragments conservés, assis ou debout, seul ou souvent associé à des divinités.

Il faut relever tout d'abord un colosse en granit, dont ne subiste que le pied (**Copenhague ÆIN 1420**, fig. 3.1.20.4c)[581], qui devait mesurer entre 6 et 7,5 m de haut – ce qui en fait une des plus grandes statues du Moyen Empire tardif dont on ait la trace, après les colosses du même roi à Biahmou.

La statue assise du **Caire CG 385**, la mieux préservée de l'ensemble, a été retrouvée à l'angle sud-ouest du complexe[582]. Rien ne permet, dans l'état actuel de la connaissance du site, d'identifier sa provenance. La position assise suggère, comme on le verra plus loin en abordant les positions des statues, que celle-ci ait été l'objet d'un culte et non l'actrice de la dévotion envers une divinité.

Trois dyades en granit, sculptées chacune dans le même bloc que leur naos, ont été mises au jour au pied de la pyramide : **Copenhague ÆIN 1482**

(fig. 3.1.20.4d), **Le Caire JE 43289** et le fragment **Hawara 1911a**. W. Petrie suggère qu'elles aient pu être originellement placées chacune dans une cour séparée, le long du flanc sud de la pyramide, de part et d'autre d'un axe central. Ces dyades représentent deux rois côte à côte, l'un, coiffé du *khat*, dans l'attitude d'une divinité offrant la croix-ânkh à l'autre, paré du némès, en position d'adoration (voir ch. 6.2.9.3 pour l'interprétation de ces groupes statuaires). L'iconographie de ce programme sculptural est très inhabituelle : plusieurs divinités représentées nous sont jusqu'à présent inconnues. En l'absence d'inscriptions ou du décor en bas-relief des chapelles, il est difficile de se prononcer sur leur identification et la signification de leur présence et de leur gestuelle.

Les fragments d'un autre naos, d'environ deux mètres de large, taillé dans le calcaire, montrent le souverain assis encadré par quatre déesses debout tenant dans leurs mains des poissons (**Hawara 1911c**). Une multitude d'autres fragments en calcaire induré découverts sur le site appartiennent à des statues de dimensions diverses. Certaines représentent très probablement le souverain. Parmi eux, on relève notamment le torse massif d'une statue parée d'un collier et tenant dans sa main gauche le *nekhakha* (**Hawara 1911b,** fig. 3.1.20.4e). Le collier, formé de multiples rangs, est identique à celui porté par le même souverain sur le torse en granodiorite découvert également au Fayoum, à Kiman Faris (**Le Caire CG 395**). Le fragment de la statue découverte à Hawara semble avoir été taillée au sein même d'un naos, très semblable en cela à la statue découverte à Abydos, taillée d'ailleurs dans un calcaire fin très similaire (**Abydos 1950**). Parmi les autres fragments dans le même matériau découverts à Hawara, on relève également un fragment de visage de grandes dimensions paré de l'uræus (**Leyde F 1934.2.129**), le pagne *shendjyt* d'une statue debout de dimensions moyennes (**Leyde F 1934/2.83**) et de nombreux éléments de corps (épaules, bras, jambes, bases)[583], qui pourraient aussi bien appartenir à des statues de divinités qu'à des représentations du souverain. Leur état de fragmentation ne permet pas d'estimer le nombre de statues dont ils proviennent : plusieurs morceaux peuvent appartenir à une même sculpture – surtout si l'on a affaire à des groupes statuaires.

De nombreuses statues, de dimensions variables, le plus souvent taillées dans un calcaire induré très fin, représentent des divinités : figures à tête de crocodile, de faucon, de bovin, des statues anthropomorphes momiformes ou encore dotées d'un étui phallique. Celles qui ont été retrouvées sur le site sont reprises dans le catalogue d'I. Blom-Böer[584]. D'autres, sans provenance connue ou fiable, pourraient, d'après des critères stylistiques,

[578] GRAJETZKI 2005, 51-52, n. 8 ; HABACHI 1937.

[579] FREED 2001.

[580] BLOM-BÖER 2006, 139-191.

[581] Un fragment de cheville en granit d'une statue de mêmes dimensions a également été retrouvé par Petrie (PETRIE 1912, pl. 27c ; BLOM-BÖER 2006, 180, n° 84). Il est difficile d'estimer s'il s'agit d'une seule ou de deux statues. Dans le doute, une seule a été retenue dans le présent catalogue, bien que les statues colossales semblent, du moins au Moyen Empire, constituer généralement des paires.

[582] PETRIE *et al.* 1912, 29, pl. 23.

[583] BLOM-BÖER 2006, 166-191, n° 56-93.

[584] BLOM-BÖER 2006, 139-1160, n° 29-51.

appartenir au même programme statuaire[585].

C'est la première fois, dans l'état actuel des connaissances, qu'un tel ensemble statuaire est créé, associant roi et divinités dans des groupes grandeur nature en trois dimensions. Ce programme n'a été égalé, plus de quatre siècles plus tard, que par Amenhotep III pour son temple des Millions d'Années à Kôm el-Hettan. Ce rapprochement n'est pas dû au hasard car il se peut que Hawara constitue précisément un des premiers temples des Millions d'Années. En ce qui concerne la forme de son complexe funéraire, Amenemhat III pourrait s'être inspiré de celui de Djéser, car tous deux suivent la même orientation nord-sud et sont dotés d'un grand nombre de chapelles – si la reconstitution du plan proposé par Petrie est correcte. On retrouve dans les deux complexes la présence de colonnes cannelées simples, l'imitation en pierre de composantes architecturales végétales grandeur nature, ainsi que des éléments factices, tels que des lampes dont la flamme est sculptée dans le calcaire[586]. Déjà au règne précédent, pour son complexe pyramidal de Dahchour, Sésostris III avait emprunté à Djéser l'orientation et la forme de son mur d'enceinte à redans[587]. Comme nous l'avons évoqué dans le chapitre 2.5.1, de nombreuses statues, archaïsantes, puisent également leur physionomie et leur iconographie dans la sculpture des premières dynasties.

Au Nouvel Empire, un temple des Millions d'Années est le lieu qui sert à la fois au culte funéraire du souverain, mais aussi à son culte en tant que dieu vivant, représentant des divinités sur terre. C'est là que le roi célèbre son *heb-sed*. La première attestation écrite d'un « temple des Millions d'Années » apparaît à Toura, sur un *graffito* de l'an 43 (selon toute vraisemblance d'Amenemhat III)[588] au nom d'un chancelier royal et ami unique du roi (le nom est manquant) chargé d'extraire du calcaire pour le temple des Millions d'Années du souverain (*ḥw. wt n.t ḥm nṯr pn n.t ḥḥ m rnp.t*). M. Ullmann doute qu'il s'agisse du complexe de Hawara[589] ; pourtant les arguments en faveur de cette identification sont nombreux[590]. Tout indique que le roi est au centre du culte (notamment avec les groupes statuaires qui le

mettent sur le même pied que les divinités, ou encore les dyades qui montrent deux figures royales, l'une jouant le rôle d'une divinité et donnant la vie à l'autre) et qu'il est associé à un dieu majeur, dans ce cas Sobek, au même titre que les souverains du Nouvel Empire sont associés à Amon dans leurs temples des Millions d'Années à Thèbes.

Les multiples statues du complexe devaient servir au culte du vaste panthéon (les dieux traditionnels sans doute, mais aussi des divinités apparemment locales, dont les noms et l'iconographie sont encore méconnus) et à l'assimilation du souverain à ces divinités. Elles servaient peut-être aussi à des rituels particuliers, peut-être lors des cérémonies du *heb-sed*, comme ce fut le cas à Kôm el-Hettan pour Amenhotep III[591].

Le temple de Hawara semble avoir été actif jusqu'à la fin du Moyen Empire tardif. Les noms d'Amenemhat IV et Néférousobek sont présent sur plusieurs fragments[592], qui pourraient indiquer soit qu'ils ont complété ou achevé la construction du complexe, soit qu'ils ont simplement voulu y inscrire leur cartouche à côté de celui de leur glorieux prédécesseur, pour se placer dans sa continuité. Aucun nom de souverain de la XIIIe dynastie n'a encore été découvert sur le site. Cependant, un groupe de statues de particuliers en métal qui provient du marché de l'art pourrait attester de la présence d'un culte encore actif à la première moitié de la XIIIe dynastie au moins. Quatre statuettes en alliage cuivreux de dignitaires sont en effet réputées provenir du temple de Hawara : **Paris E 27153**, **Munich ÄS 7105**, **Coll. Ortiz 33 et 34** (fig. 3.1.20.4f-i). Elles font partie d'un groupe d'une dizaine de statues qui est brièvement apparu sur le marché de l'art vers 1970, avant d'entrer dans des collections privées. Il est aujourd'hui partagé entre la collection Ortiz[593], le musée de Munich[594] et le Louvre[595]. Il n'y a en réalité aucune preuve que toutes proviennent du même site ; c'est leur apparition au même moment sur le marché qui suggère qu'elles ont bien été trouvées en même temps et en un même endroit. Toutes les informations au sujet de leur origine proviennent de communications orales et sont difficiles à vérifier[596]. Les statues royales de cet

[585] Par exemple Berlin ÄM 9337, Genève Eg. 4, Philadelphie E 12327.

[586] Londres, Petrie Museum UC 16793. Cf. notamment GRAJETZKI 2005, 52.

[587] Cette même enceinte est également représentée en miniature pour servir de base au sarcophage d'Amenemhat III dans la chambre funéraire de sa pyramide de Dahchour. On y retrouve même les entrées factices et la seule entrée « vraie » à l'endroit précis où elle se trouve sur les murs du complexe de Djéser (ARNOLD 1987, pl. 13).

[588] PM IV, 74, n° 1 (avec bibliographie).

[589] ULLMANN 2002, 1-5.

[590] GRAJETZKI 2005, 53-54 ; BLOM-BÖER 2006, 61-73.

[591] BRYAN 1992, 110-111 ; BRYAN 1997b.

[592] BLOM-BÖER 2006, 83-84, 188-190, 208-209, 214-215, n° 93, 105, 116, 117.

[593] Les statues de rois **Coll. Ortiz 36** et **37**, le torse de reine **Coll. Ortiz 35**, les statues des dignitaires Senebsoumâ et Senousret **Coll. Ortiz 33** et **34**.

[594] La statue de roi **Munich ÄS 6982**, le dignitaire **ÄS 7105**, le crocodile **ÄS 6080** et un némès, probablement fragment d'un sphinx, **ÄS 7206**.

[595] La statue de dignitaire **Paris E 27153**.

[596] J'adresse mes remerciements à M. Seidel et R. Schulz pour les informations fournies au sujet de la provenance de ce groupe. D'après ces informations, il se pourrait aussi

ensemble appartiennent selon toute vraisemblance au règne d'Amenemhat III, comme nous l'avons vu dans le chapitre consacré au style de la statuaire de ce souverain. Les quatre statues privées, quant à elles, qui sont de facture, qualité et dimensions très comparables, sont à rattacher plutôt au second quart de la XIII^e dynastie. Les statues du Louvre et de Munich, privées de leur base, sont dépourvues d'inscription. Les deux autres (**Coll. Ortiz 32** et **33**) représentent deux des plus importants ministres : un grand intendant du nom de Senousret et le trésorier Senebsoumâ. Ces quatre dignitaires n'appartiennent pas à la cour du roi Amenemhat III – du moins pas à celle qu'il a véritablement connue de son vivant. Le pagne montant jusqu'à la poitrine et formant un ventre proéminent désigne, d'après les critères stylistiques développés plus haut, une date ultérieure à la fin de la XII^e dynastie. Le trésorier Senebsoumâ est de plus connu par de nombreuses autres sources qui permettent de le situer à la XIII^e dynastie, aux alentours des règnes de Khendjer et Néferhotep I^{er} [597]. Quant au grand intendant Senousret, s'il ne peut

qu'il ait été mis au jour à Medinet el-Fayoum : peu avant l'apparition de ces pièces sur le marché de l'art, des déplacements de terrain illégaux ont eu lieu à proximité du temple de Sobek à Kiman Farès pour la construction de nouveaux immeubles.

[597] Trois stèles du Caire (CG 20075, 20334, 20459) mentionnent un personnage de même nom et de même matronyme. La statue de **Leyde F 1963/8.32**, trente-trois scarabées, ainsi que les stèles de Londres BM EA 252 et de Saint-Pétersbourg 1084 mentionnent également ce dignitaire (FRANKE 1984a, n° 668 ; GRAJETZKI 2000, 57, n° II.22). Sa présence en tant que trésorier sur la stèle du contrôleur des troupes Sobekhotep (Saint-Pétersbourg 1084, BOLSHAKOB et QUIRKE 1999, 53-57, pl. 11, n° 11) permet de le dater du règne de Néferhotep I^{er} (probablement début de règne, puisque son successeur Senbi est attesté à cette charge sous le même souverain, or un seul trésorier à la fois était en place). Senebsoumâ a donc sans doute été promu au rang de trésorier par Sobekhotep Sékhemrê-Séouadjtaouy ou Antef IV Sehetepkarê. Il aurait alors commencé sa carrière sous Khendjer (en suivant le « cursus honorum » : grand parmi les Dix de Haute-Égypte, puis grand intendant, puis trésorier). Il est peut-être même lié à la famille du vizir Ânkhou (FRANKE 1988). Deux statues de Senebsoumâ nous sont parvenues, à deux stades de sa carrière. L'une le montre en tant que grand intendant (**Leyde F 1963/8.32**) ; l'autre est logiquement un peu plus tardive, puisqu'elle le dote du titre de trésorier, grade supérieur dans la hiérarchie (**Coll. Ortiz 34**). Elles répondent toutes deux aux critères typologiques de la période entre Khendjer et Néferhotep I^{er}, avec un ventre proéminent et le pagne noué juste en dessous de la poitrine. Le style du visage de la statue genevoise est plus difficile à comparer à la statuaire datée, à cause de ses petites dimensions et surtout du matériau, qui implique un traitement différent de celui de la pierre.

être daté avec précision[598], l'inscription gravée sur son pagne s'adresse à Amenemhat III comme à une divinité[599]. Ce proscynème rend probable l'installation de ce groupe dans un temple dédié au roi déifié, ce qui fait en effet de Hawara une provenance vraisemblable.

3.1.20.5. Medinet Madi / Narmouthis

Le petit temple de Sobek et Renenoutet, fouillé de 1935 à 1939 par A. Vogliano et qui se dresse aujourd'hui au milieu des ruines de la ville ptolémaïque, dans le désert au sud-ouest du Fayoum, fut édifié par Amenemhat III et IV et complété un millénaire et demi plus tard à l'époque ptolémaïque[600]. Les souverains lagides ont ajouté une voie processionnelle menant à un kiosque puis à un vestibule, laissant intact le sanctuaire. La partie arrière remonte à Amenemhat III et IV et ne semble pas avoir subi de modification. Le temple se composait d'une triple *cella* (fig. 3.1.20.5b) à laquelle menait une antichambre « *in antis* » à deux colonnes papyriformes. Cette antichambre a été transformée à l'époque ptolémaïque en salle hypostyle, lors de l'agrandissement de l'édifice et de l'ajout de structures à l'avant du temple. Fait notable pour l'époque, il s'agit d'un temple en calcaire – ce qui n'empêche pas que des structures en briques crues aient pu exister au Moyen Empire et avoir été remplacées par de la pierre à l'époque ptolémaïque. Le plan rappelle, en plus modeste, celui d'Ezbet Rushdi dans sa première phase (ch. 3.1.30.1) : une petite cour à colonnes donne accès à un couloir de 7 m de large et 2,17 de profondeur donnant accès à un triple sanctuaire. Deux triades royales d'Amenemhat IV (**Medinet Madi 01** et **02**) occupaient les chapelles latérales, tandis que dans le couloir transversal ont été retrouvées deux statues assises plus grandes que nature d'Amenemhat III (**Beni Suef JE 66322** et **Milan E. 922**, fig. 3.1.20.5c) et une autre, légèrement plus petite, du roi de la XIII^e dynastie Antef IV (**Le Caire JE 67834**). Dans la niche centrale devait se trouver une triade monumentale en calcaire (**Medinet Madi 01**) qui représente, d'après les inscriptions qui ornent sa base et le décor des parois qui entourent la statue, la déesse Renenoutet assise, entourée des figures debout des rois Amenemhat III et IV. Elle a été retrouvée abattue entre la chapelle centrale et le sol[601], destruction qui n'a pas dû être

[598] GRAJETZKI 2000, 88, n° III.16.

[599] **Coll. Ortiz 33** : « Une offrande que le roi donne au roi de Haute et de Basse-Égypte Nimaâtrê, pour le grand intendant Senousret » (*ḥtp di n(i)-sw.t n(i)-sw.t bity N(i)-m3ꜥ.t-rꜥ n imy-r pr wr Sn-wsr.t*).

[600] NAUMANN 1939 ; VOGLIANO 1942 ; BRESCIANI 2009 ; BRESCIANI 2010 ; BRESCIANI et GIAMMARUSTI 2012.

[601] VOGLIANO 1942, pl. 9. Les chapelles, qui ressemblent plutôt à des sortes de grandes niches ou naos, sont surélevées de 50 cm par rapport au niveau du sol. Sur la photographie de Vogliano, le groupe statuaire est comme figé dans sa chute.

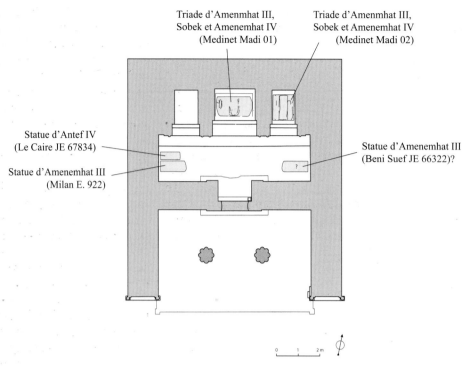

Fig. 2.1.20.5a –
Plan du temple
de Medinet Madi.
Dessin SC, d'après
BRESCIANI 2010, 39.

Triade d'Amenmhat III,
Sobek et Amenemhat IV
(Medinet Madi 01)

Triade d'Amenmhat III,
Sobek et Amenemhat IV
(Medinet Madi 02)

Statue d'Antef IV
(Le Caire JE 67834)

Statue d'Amenemhat III
(Milan E. 922)

Statue d'Amenemhat III
(Beni Suef JE 66322)?

aisée, étant donné la masse que représente la statue. Il n'est pas impossible qu'au cours des 1500 ans d'utilisation du temple, certaines statues aient été déplacées ; cependant, les mesures des deux groupes statuaires dont restent encore les bases (niches centrale et occidentale) concordent parfaitement avec celles des chapelles qui les abrite[602]. Les reliefs et inscriptions du temple représentent l'un ou l'autre des deux souverains de la XIIᵉ dynastie face à une des deux divinités, Renenoutet ou Sobek[603]. Chacune des trois *cellae* renfermait à l'origine une triade associant les deux rois à une divinité, Renenoutet au centre, Sobek à l'est et peut-être aussi à l'ouest.

Vogliano suppose que la statue d'Amenemhat III en calcaire (**Beni Suef JE 66322**) découverte dans la partie orientale remplissait originellement la niche vide et aurait été « reléguée dans le couloir et mutilée »[604]. Cependant, cela eût rompu la symétrie avec la niche orientale, qui contenait la triade de Sobek et des deux souverains. Dans l'angle occidental, le fouilleur a retrouvé les deux autres statues assises, tournées vers l'entrée[605] : la jumelle de l'Amenemhat III de Beni Suef (**Milan E. 922**) et l'Antef IV en quartzite (**Le Caire JE 67834**). Toutes trois étaient sévèrement endommagées. Les deux statues d'Amenemhat III ont pu être reconstituées grâce aux fragments découverts à proximité, alors que rien n'a été retrouvé de la partie supérieure de celle en quartzite[606].

Si la statue d'Antef montre le souverain dans la position assise traditionnelle de l'époque, les mains à plat sur les cuisses, les deux statues d'Amenemhat III représentent le souverain dans une posture inhabituelle : assis, il tient de ses mains une table d'offrandes – soit invitation à lui prodiguer des offrandes, soit geste de dévotion de la part du roi envers les triades, ou peut-être les deux à la fois. Antef IV n'a fait qu'ajouter sa statue dans un programme statuaire déjà complet, qui immortalise dans la pierre les bienfaits échangés entre les divinités du Fayoum et le souverain. Si les triades fragmentaires retrouvées dans les *cellae* du temple ont vraisemblablement été installées là dès le Moyen Empire, les deux statues monumentales d'Amenemhat III assis tenant un plateau, de même que celle d'Antef IV, pourraient quant à elles avoir été déplacées dans ce couloir à l'époque ptolémaïque, lors de la construction d'une salle hypostyle devant l'entrée du petit temple. Leur emplacement, tel qu'il est apparu lors des fouilles de Vogliano, encombre en effet curieusement le couloir donnant accès aux chapelles.

Une statue de particulier achetée par le musée du Caire en 1940 (**Medinet Madi 03**) proviendrait, d'après les marchands qui l'ont vendue, de ce même site, où elle aurait été trouvée par des *sebakhin*. L'inscription qu'elle porte laisserait en effet entendre qu'elle provient du Fayoum : le personnage est « chef

[602] SEIDEL 1996, 108.

[603] Voir schéma dans SEIDEL 1996, 109, fig. 32.

[604] VOGLIANO 1942, 16.

[605] Comme on peut le voir sur la planche 9 de VOGLIANO 1942.

[606] Les dimensions de la tête conservée au musée de **Bâle**

Lg Ae NN 17 concordent avec celles de cette statue. Les traits du visage correspondent également à ce qu'on observe en statuaire au deuxième quart de la XIIIᵉ dynastie, aux alentours des règnes de Khendjer, Marmesha, Antef IV et Sobekhotep Sekhemrê-séouadjtaouy. En l'absence de torse, il est difficile de vérifier ce lien.

des patrouilles au nord et au sud du Lac » et il est également fait mention de la « barque divine de Sobek dans le Lac du Sud de Sobek ».

3.1.21. Licht

Cinquante-deux statues privées ont été découvertes dans la nécropole de Licht (dont quarante-neuf à Licht-Nord), c'est-à-dire 13% du répertoire dont la provenance est connue. Ceci en fait l'un des sites majeurs pour l'étude de la sculpture du Moyen Empire tardif. En revanche, seules deux statues royales de la fin de la XIIᵉ dynastie y ont été découvertes : une tête en calcaire (**New York MMA 08.200.2**) et une statuette en serpentinite fragmentaire (**New York MMA 22.1.1638**). Le site de Licht, à mi-hauteur entre le Fayoum et Memphis, est le lieu où ont été édifiés les complexes funéraires des deux premiers rois de la XIIᵉ dynastie, Amenemhat Iᵉʳ et Sésostris Iᵉʳ. Au pied de la pyramide Sud, celle de Sésostris Iᵉʳ, s'étend vers l'est la nécropole de mastabas des dignitaires contemporains du souverain[607]. Plusieurs de ces mastabas montrent des traces de réutilisation à la XIIIᵉ dynastie. Le flanc sud de la pyramide Nord (Amenemhat Iᵉʳ) est quant à lui bordé dès le Moyen Empire tardif d'une vaste nécropole, qui est à son tour recouverte par un village au cours de la Deuxième Période intermédiaire.

3.1.21.1. Licht, Itj-taouy et la Résidence

Il est généralement considéré que le site qui porte aujourd'hui le nom de Licht correspond à l'ancienne « Itj-taouy », qui apparaît dans les sources textuelles comme la Résidence royale du Moyen Empire et le siège du gouvernement des XIIᵉ et XIIIᵉ dynasties[608]. En réalité, peu d'arguments permettent de replacer la Résidence royale à cet endroit, trop éloigné des centres d'activité des successeurs d'Amenemhat Iᵉʳ et Sésostris Iᵉʳ, et il est plus vraisemblable que la Résidence d'Itj-taouy ait été située à quelques dizaines de kilomètres plus au nord, plus proche de Memphis.

Une quinzaine de sources des XIIᵉ et XIIIᵉ dynasties, essentiellement des stèles, attestent l'existence d'une Résidence royale appelée « Amenemhat-Itj-taouy », « Itj-taouy » ou simplement « Itjou », fondée par Amenemhat Iᵉʳ lors du déménagement de la cour de Thèbes vers le nord et qui reste occupée par la cour encore à une date avancée de la XIIIᵉ dynastie[609]. Les textes de ces stèles évoquent la présence dans Itj-taouy de dessinateurs et de sculpteurs[610], ainsi que

de prêtres-lecteurs[611]. La stèle de New York MMA 35.7.55[612] précise que son propriétaire, le gouverneur de Nekhen Horemkhâouef, a été convoqué à la « Résidence » (ẖnw) pour faire réaliser une statue d'Horus de Nekhen avec sa mère Isis. Il dit alors être reparti du « bureau parfait » (ḥꜣ-nfr)[613] d'Itj-taouy en la présence du roi lui-même, pour retourner dans sa ville avec la statue. Ces arguments ont poussé Simpson à voir dans cette « Résidence » le lieu où vivait le roi et où étaient installés son gouvernement et ses ateliers[614]. Il est difficile de savoir, dans l'état actuel des sources disponibles, si le roi, au Moyen Empire, résidait en un seul endroit, de manière permanente, ou si la cour était itinérante, à la manière de celle des rois de France de la Renaissance. On peut donc se demander si le terme de « Résidence » indique dans les textes de cette époque un lieu géographique précis ou s'il désigne plutôt la « cour », c'est-à-dire l'endroit où se trouve le roi, qui n'est donc pas nécessairement toujours attaché à la même ville[615]. Enfin, si la Résidence est bien un endroit fixe et s'il s'agit donc bien d'un synonyme du nom d'Itj-taouy, ce qui n'est pas certain, il n'est pas non plus sûr que ce lieu se soit trouvé à Licht. Trois arguments ont mené à la supposition qu'Itj-taouy ait été fondée au pied des pyramides de Licht :

- le nom même de « Licht », qui proviendrait du nom égyptien « Itj-taouy »[616] (la survivance d'une assonance reste néanmoins hypothétique[617]) ;
- le fait que cette nouvelle Résidence ait été fondée par Amenemhat Iᵉʳ, en quittant Thèbes (la présence de sa pyramide sur un nouveau site pourrait laisser entendre que la nouvelle « capitale » se soit trouvée face à elle) ;
- enfin, plus de mille ans plus tard, une stèle du roi de la XXVᵉ dynastie Piânkhy, qui cite Itj-taouy entre Meidoum et Memphis[618].

[607] Arnold 2008.

[608] Simpson 1963, 59, n. 29 ; Simpson, dans *LÄ* III, col. 1057.

[609] Voir Simpson 1963, 53-55. À propos des raisons politiques idéologiques qui ont pu pousser Amenemhat Iᵉʳ à choisir le nom d'Itj-taouy pour cette nouvelle ville royale, voir Lorand 2016.

[610] Stèles de Londres BM EA 20515 (prov. Abydos) et de Los Angeles A 5141.50-876 (Faulkner 1952 ; Simpson

1963, 53 et 58) et un fragment de relief découvert à Hawara (Petrie 1890, pl. 11.2).

[611] Stèles de Londres BM EA 20515 et 20516 (prov. Abydos).

[612] Stèle découverte dans la cour de la tombe de Horemkhâouef à Kôm el-Ahmar (PM V, 197 ; Hayes 1947).

[613] Selon Hayes (1947, 7), il s'agirait d'un terme désignant non un bureau dans le palais, mais un atelier, peut-être d'orfèvrerie.

[614] Simpson 1963, 58-59.

[615] Voir notamment à ce sujet les réflexions de Quirke 2009b, 112-114.

[616] Simpson 1963, 59, n. 29 ; Simpson, dans *LÄ* III, col. 1057.

[617] Selon C. Peust, ce lien phonétique entre les deux formes doit rester une hypothèse incertaine, en l'absence de forme grecque ou copte. Il est difficile de prouver une transition entre une forme du Moyen Empire et un terme arabe de l'époque ottomane (Peust 2010, 57).

[618] Simpson 1963, 56-57 ; Grimal 1981.

Ces arguments ne sont pas suffisants pour attester la présence du centre du pouvoir pendant plusieurs siècles dans la région des pyramides d'Amenemhat Ier et Sésostris Ier, surtout si l'on considère que cette Résidence a perduré jusqu'à la XIIIe dynastie, comme la stèle de Horemkhâouef le laisse entendre. En effet, la nécropole et l'agglomération qui envahissent tout le flanc sud du complexe funéraire d'Amenemhat Ier au cours de la XIIIe dynastie semblent indiquer un abandon ou du moins un manque d'entretien du site, malgré sa proximité supposée avec le cœur du pouvoir. De plus, aucune trace de hauts dignitaires postérieure à la première moitié de la XIIe dynastie n'a été retrouvée sur le site, aussi est-il légitime de se demander si l'emplacement de cette Itj-taouy n'aurait pas été plutôt davantage au nord, aux abords méridionaux de la ville de Memphis – puisque Piânkhy semble différencier Itj-taouy et Memphis, si du moins l'Itj-taouy qu'il cite, plus de mille ans après la fin du Moyen Empire, est bien celle fondée par Amenemhat Ier. Plusieurs indices poussent à cette hypothèse. Citons d'abord la présence de nombreux complexes funéraires royaux du Moyen Empire tardif au sud de Saqqara : celles d'Amenemhat II, Sésostris III, Amenemhat III et de plusieurs rois de la XIIIe dynastie à Saqqara-Sud et Mazghouna. Rappelons ensuite, comme W.K. Simpson l'a observé, la similarité entre le nom d'[Amenemhat]-Itj-taouy (« [Amenemhat] prend possession des Deux Terres ») et les diverses appellations de Memphis : *ʿnḫ-t3wy* (« vie des Deux Terres » ou « puissent les Deux Terres vivre »), *psšt-t3wy* (« point de division des Deux Terres ») ou encore *mḫt-t3wy* (« Balance des Deux Terres »)[619]. L'occupation de la ville de Memphis, la capitale de l'Ancien Empire, semble également être restée très importante au Moyen Empire (cf. *infra*). Plusieurs statues de hauts dignitaires y ont été découvertes, dont celle du grand intendant Ptah-our (**Berlin ÄM 8808**, XIIIe dynastie), découverte dans le temple de Ptah. Le texte inscrit sur le pagne précise que la statue a été donnée comme récompense de la part du roi pour le « noble prince, grand de faveurs chaque jour, <u>privilégié véritable dans Itj-taouy</u>, maître des secrets qu'il écoute seul, confident à la cour, qu'a distingué Horus maître du palais (…)[620] ». La présence de cette épithète sur une statue installée dans le temple de Memphis s'expliquerait particulièrement bien si la Résidence s'étendait elle-même à proximité de la grande ville.

Si Amenemhat Ier crée bien une nouvelle ville royale du nom d'Itj-taouy et choisit un emplacement vierge pour sa pyramide, à mi-chemin entre le Fayoum et Memphis, faut-il nécessairement placer les deux sites au même endroit ? Les portes du Fayoum ont attiré

plusieurs souverains pour y installer leur complexe funéraire, ainsi que nous l'avons vu avec Lahoun et Hawara. Déjà, Snéfrou, à la IVe dynastie, avait érigé une pyramide dans la région, à Meïdoum ; pourtant, aucune grande ville de l'Ancien Empire n'est attestée dans les environs directs.

3.1.21.2. La statuaire du Moyen Empire tardif à Licht

La majorité des statues de Licht provient du cimetière du Moyen Empire tardif qui s'étend contre le flanc sud de la pyramide d'Amenemhat Ier. La majorité est conservée au Metropolitan Museum of Art, tandis que d'autres ont été cédées au Museo de Bellas Artes de Caracas ou confiées à des salles de vente dans les années 1950. Le site est trop mal conservé et la fouille trop peu documentée pour permettre une publication d'ensemble. On ne peut que se contenter d'estimations basées sur les fiches et rapports réalisés lors des fouilles du début du XXe siècle, quelque peu elliptiques, conservées au Metropolitan Museum of Art[621]. D'après ce que l'on peut en tirer, les puits funéraires ont été réutilisés à de nombreuses reprises, y compris lors du recouvrement du cimetière par un village au cours de la XIIIe dynastie. Ce faubourg connaît une occupation jusqu'à la XXIIe dynastie, finissant par empiéter largement sur les structures du complexe funéraire d'Amenemhat Ier, et, semble-t-il, sur les pentes écroulées de sa pyramide. À la période qui nous concerne, cependant, la pyramide devait encore tenir debout et il faut restituer, à la fin de la XIIe dynastie, un vaste cimetière étendu à ses pieds, sur son flanc sud, probablement pourvu de chapelles funéraires, envahissant l'enceinte et le temple de la pyramide[622]. La présence de statuaire rend en effet vraisemblable l'existence de lieux de culte. A. Lansing rapporte ainsi le résultat de ses excavations, au début du XXe siècle : « *Beneath the house walls, and in some cases only to be got at by destroying the walls themselves, were the Twelfth Dynasty burial-pits. Many of these pits must originally have been covered by more or less elaborate superstructures, but these had for the most part either disappeared altogether or been denuded to the bare foundations, a contributory cause to their destruction being the fact that the majority of the house walls were built of earlier bricks*

[619] SIMPSON 1963, 58.

[620] *iry-pʿ.t ḥ3ty-ʿ ʿ3 ḥsw.t n rʿ nb im3ḥy m3ʿ m it-t3wy ḥry-sšt3 n sḏmt wʿ imy-ib m stp-s3 stnn ḥr nb ʿḥ.*

[621] Ces considérations sur la nature du village et du cimetière au pied de la pyramide Nord sont le résultat de discussions avec Dieter et Dorothea Arnold. J'adresse ici mes remerciements au département égyptien du musée, qui m'a donné accès à ses archives.

[622] Une saison de fouille a eu de nouveau lieu en 1991, conduite par le Metropolitan Museum of Art, sur le site, et a pu mettre en évidence les fondations de petites structures au sein du cimetière, en dessous des maisons du village de la Deuxième Période intermédiaire, identifiées comme des chapelles funéraires (ARNOLD F. 1996).

reused[623] ». Les puits donnent parfois accès à plusieurs chambres funéraires. Le contexte précis d'un objet au sein du puits a rarement été indiqué. Le matériel enregistré comme provenant d'un même puits, très hétérogène et fragmentaire, résulte probablement souvent d'un mélange d'objets originellement placés dans la tombe et d'autres, jetés ou mêlés aux remblais lors d'une réouverture du puits, de sa réutilisation pour d'autres inhumations ou lors de son pillage. Ainsi, les statues en pierre retrouvées dans un puits, rarement complètes, ont dû être placées dans des chapelles, au-dessus de la tombe, puis jetées dans les puits lors de la destruction et des pillages des tombes, ainsi que lors de la réoccupation du site par un village. Voici par exemple ce que dit A. Lansing, à propos du puits 495, un des cent trente fouillés pendant la saison 1913-1914, et qui a livré pas moins de huit statues : « *None of these [Twelfth Dynasty pits] contained intact burials, but in many of them valuable objects were found. Two pits in particular should be noted. In the filling of one of them there were two perfect statuettes in stone, and eight broken ones, the curious thing about these latter being that in every case it was the upper part that was preserved, and never the base. They clearly had nothing to do with the pit in which they were found, but were collected by somebody for purposes of his own, and thrown there.*[624] »

Le cimetière, bien qu'essentiellement composé de tombes modestes, d'après le matériel funéraire mis au jour, comportait aussi quelques mastabas[625], probablement contemporains de la pyramide d'Amenemhat Ier et donc antérieurs au reste de la nécropole. La présence de nombreux puits dans l'enceinte de ces mastabas indique qu'ils ont été réutilisés lors de l'exploitation massive de la zone pour les enterrements de la population qui vivait à proximité des pyramides de Licht un siècle plus tard, à la fin de la XIIe dynastie. Puisque les superstructures des tombes ont disparu, rasées lors de la construction du village, il est donc difficile de reconstituer le contexte dans lequel ces statues étaient installées. Seule la comparaison avec des sites tels que Haraga ou la nécropole du Ramesseum permet de supposer l'existence de chapelles modestes au-dessus des puits funéraires, abritant une statue de petites dimensions destinée au culte funéraire. Aucune stèle n'a été découverte pour compléter ces chapelles, à la différence de celles d'Abydos.

Quarante-neuf statues ont été retrouvées à Licht-Nord, mais réunies dans une quinzaine de puits funéraires, c'est-à-dire bien peu en considération du vaste nombre de tombes (plusieurs centaines) et de leurs multiples réutilisations. Il semble donc que les statues, presque systématiquement brisées, aient été jetées par lots dans des puits lors des pillages, lesquels pourraient dater de la la construction du village au-dessus la nécropole. Ces statues n'étaient pas nécessairement toutes installées dès l'origine dans un contexte funéraire ; la catégorie à laquelle elles appartiennent correspond aussi à celle que l'on retrouve dans les sanctuaires ou les temples dédiés aux rois défunts (voir Ezbet Rushdi et Saqqara, ch. 3.1.30.1 et 3.1.22.2). Il se pourrait qu'elles aient été à l'origine déposées dans le temple funéraire d'Amenemhat Ier, presque adjacent à ce cimetière, et jetées dans les puits lors de l'abandon et de la destruction du temple à une date encore indéterminée.

Toutes ces statues sont de modestes ou même très modestes dimensions. La majorité d'entre elles sont en calcaire (37 %), ou en serpentinite et stéatite (au moins 30 %[626]). On en compte seulement une en quartzite, une en granodiorite, deux en grauwacke, une en brèche rouge, une en ivoire et une en bois[627]. Les deux statues en quartzite et en granodiorite constituent visiblement des exceptions au sein de l'ensemble. Comme nous le verrons plus loin, le quartzite est une roche réservée à la statuaire des plus hauts niveaux de l'élite (ch. 4.13 et 5.3). Ce sont également les deux plus grandes (elles mesuraient chacune une soixantaine de centimètres de haut) et les deux seules qui font preuve d'un niveau de qualité comparable à celui de la statuaire royale. La statue en quartzite a perdu sa partie inférieure et donc son inscription, mais celle en granodiorite appartient à un dignitaire, le noble prince et scribe du document royal Antefiqer. Hormis ces statues, le corpus est homogène : il se compose de sculptures de petite taille, la plupart en matériaux tendres et de facture de niveau intermédiaire. Lorsque le nom du personnage est indiqué, c'est généralement sans titre. Ces éléments poussent à croire que ces modestes figures appartenaient à des chapelles de personnages de rang modéré, probablement les membres d'une élite locale, sans doute pas ou pas toujours des membres de l'administration, mais peut-être simplement des gens capables de s'offrir une statue pour assurer leur culte funéraire. L'indication des titres apparaît apparemment de manière systématique pour les personnages officiels. Les matériaux, dimensions

[623] Lansing 1914, 210.
[624] Lansing 1914, 218. Il s'agit des statues de **New York MMA 15.3.224, 15.3.226, 15.3.227, 15.3.228, 15.3.229, 15.3.230** (fig. 2.1.21.1a-e), ainsi que des pièces 15.3.348 et 15.3.350, qui ont été cédées dans les années 1950.
[625] Lansing 1914, 211-217.
[626] 9 autres statues (donc 18 % de l'ensemble), enregistrées comme étant en granodiorite, sont également probablement en serpentinite, d'après les photographies disponibles (elles sont aujourd'hui dans des collections privées) : **New York MMA 15.3.575, 15.3.576, 15.3.578, 15.3.583, 15.3.584, 15.3.585, 15.3.586, 15.3.588.**
[627] Quartzite : **New York MMA 22.1.201**. Granodiorite : **Caracas R. 58.10.35**. Grauwacke : **New York MMA 22.1.107** et **22.1.191**. Brèche rouge : **MMA 22.1.192**. Ivoire : **MMA 15.3.163**. Bois : **MMA 08.200.21.**

et la facture plaident en faveur d'une production modeste et probablement provinciale. Le calcaire est même présent en abondance sur le site de Licht et son approvisionnement devait être particulièrement aisé.

Seuls deux hauts dignitaires sont donc attestés par des statues à Licht-Nord : le scribe du document royal Antefiqer et le personnage représenté par la figure en quartzite. Le haut pourcentage de statues plus modestes indique néanmoins que le site a connu une occupation relativement importante au Moyen Empire tardif, avec une élite locale assez développée, disposant des moyens d'acquérir des statues « bon marché » pour les placer dans leurs chapelles funéraires ou peut-être aussi dans le temple funéraire d'Amenemhat Ier.

Deux fragments de statues royales ont été trouvés dans des puits funéraires de la nécropole de Licht-Nord : une tête en calcaire de très haute qualité (**New York MMA 08.200.2**, fig. 2.6.2c) et un petit torse en serpentinite (**New York MMA 22.1.1638**, fig. 3.1.21.2g), quant à lui de facture plus ordinaire, semblable à celle de la statuaire privée mise au jour sur le même site. Les deux statues datent, d'après les critères stylistiques développés dans le chapitre 2, du Moyen Empire tardif. Elles se dressaient peut-être dans le temple funéraire d'Amenemhat Ier.

Le site de la nécropole de Licht-Sud, au pied de la pyramide de Sésostris Ier, a également livré trois statues privées du Moyen Empire tardif : la statue en granodiorite d'un intendant et deux statuettes en calcaire quelque peu rudimentaires d'un prêtre-*ouâb* et d'un individu non identifié. Cette nécropole a également été réutilisée au cours du Moyen Empire tardif. L'architecture des mastabas ne reflète donc pas le rang des titulaires de ces statues, probablement intermédiaire, mais bien celui des dignitaires contemporains de Sésostris Ier [628]. Les fragments d'une quatrième statue d'une tout autre catégorie ont également été mis au jour dans un puits du mastaba de Senousret-ânkh[629]. Il s'agit de deux figures féminines debout en quartzite qui se tenaient jadis de part et d'autre des jambes d'un homme assis (**New York MMA 33.1.5** et **33.1.6**, fig. 3.1.21.2h-j). La figure de l'homme devait être à peu près grandeur nature. Le style des deux figures permet de dater la statue de la fin de la XIIe ou même de la XIIIe dynastie ; il ne peut donc s'agir d'une statue de Sésostris Ier ni de Senousret-ânkh. De telles dimensions pour une statue en quartzite et le type statuaire montrant un homme assis associé à ces deux femmes, rendent probable qu'il se soit agi d'une effigie royale. D'après la comparaison avec les autres contextes conservés, cette catégorie de statues se trouve normalement dans les temples. Peut-être était-elle installée dans le temple

funéraire de Sésostris Ier ou peut-être dans un temple de Khâ-Senousret, la ville associée à la construction de la pyramide de Licht-Sud[630].

Si un centre urbain fondé au début de la XIIe dynastie s'étendait vraisemblablement aux abords de chacune des deux pyramides de Licht, ces agglomérations correspondent probablement aux villes associées à la construction des complexes funéraires, comme cela s'est fait pour la pyramide de Sésostris II à Lahoun[631], plutôt qu'à la Résidence royale d'Itj-taouy. Ainsi que nous l'avons évoqué, cette dernière a plus de probabilités de s'être trouvée proche de Memphis ou même d'avoir constitué un faubourg de la ville, en face des nombreux tombeaux royaux du Moyen Empire édifiés à Dahchour/ Saqqara-Sud. Le site de Licht ne perd pas pour autant son potentiel de découvertes futures. De nouvelles prospections permettront peut-être de mettre au jour les vestiges des lieux d'habitation de cette population relativement aisée qui s'est fait enterrer dans le vaste cimetière de Licht-Nord avant l'abandon du site et son recouvrement par une agglomération, et qui y a laissé une si grande quantité de statuettes.

3.1.22. Nécropole memphite
La division de la nécropole memphite entre les entités de Dahchour, Saqqara-Sud, Saqqara et Abousir dépend du nom des villages modernes auprès desquelles différents ensembles de pyramides et de mastabas ont été découverts. Il faut cependant les considérer comme parties d'un même ensemble. Plusieurs pyramides de la XIIIe dynastie, dont les vestiges sont aujourd'hui ensablés, se dressaient entre celles de « Saqqara » et celles de « Dahchour » et constituaient la jonction entre les deux sites. L'imagerie satellitaire, de même qu'une simple prospection pédestre sur la surface du site permettent de discerner les traces de plusieurs de ces monuments. Le paysage de pyramides devait donc être à peu près ininterrompu du sud au nord de la nécropole. Par facilité, nous garderons dans ce chapitre les dénominations modernes des différentes zones.

3.1.22.1. Dahchour
Une série de fragments de statues monumentales en granodiorite, grauwacke et peut-être aussi granit de Sésostris III ont été découverts, très dispersés, dans les vestiges du complexe funéraire de ce

[628] LANSING 1924, 34-35 ; ARNOLD 1988, 97 ; ARNOLD 2008.
[629] Grand-prêtre de Ptah sous Sésostris Ier. Son mastaba, au nord-est de la pyramide Sud de Licht, de dimensions particulièrement grandes, a été publié par ARNOLD 2008.
[630] cf. inscription de la statue de Senousret, maire de Khâ-Senousret (**Durham EG 609**).
[631] HELCK 1958, 246-248. La ville de la pyramide de Sésostris Ier semble avoir porté le nom de Khâ-Senousret (247). La statue, hélas sans provenance connue, d'un gouverneur de cette ville nous est parvenue : **Durham EG 609**. Ce gouverneur est « chef des prêtres de Hathor, maîtresse d'Atfia, qui réside à Khenem-sout (nom de la pyramide de Sésostris Ier) ».

souverain par la mission du Metropolitan Museum of Art. La diversité des veines des pierres suggère un nombre relativement vaste de statues. J. De Morgan mentionne également, sur le plan qu'il dresse du site, des morceaux d'un colosse en granit. Les structures architecturales en calcaire ont été systématiquement démantelées dès l'Antiquité, ce qui nous prive de plan pour les chapelles adossées aux pyramides du roi et des reines, ainsi que pour le monumental temple qui se dressait au sud du complexe. La dispersion des éléments en ronde-bosse retrouvés à travers le site laisse encore ardue toute tentative de restitution de l'emplacement des statues. L'avancement des fouilles qui se poursuivent actuellement sur les vestiges du temple sud permettra peut-être d'en apprendre davantage[632].

Trois statues de particuliers proviennent également du site de Dahchour, du cimetière de mastabas au nord de la pyramide de Sésostris III (**Amsterdam 15.350** (fig. 3.1.22.1), **Dahchour 01** et **02**). Cette nécropole réunit les tombeaux des dignitaires qui ont servi ce souverain. Trente tombes ont été fouillées par De Morgan en 1894[633] ; le reste de la nécropole a été l'objet de missions annuelles dirigées par D. Arnold depuis 1990. Au moins trente-cinq tombes ont été recensées. Plusieurs ne consistent qu'en simples puits menant à un caveau ; d'autres étaient surmontées de mastabas en briques crues relativement modestes. On recense quelques mastabas imposants aux façades dotées d'un revêtement de calcaire finement sculpté qu'il a fallu reconstituer à partir de débris, car toutes ces superstructures ont été démolies dès l'Antiquité et les tombes systématiquement pillées. Plusieurs mastabas, dont le revêtement portait encore des inscriptions, ont pu être identifiés comme appartenant aux hauts dignitaires Sobekemhat (tombe 17), Khnoumhotep (tombe 2) et Nebit (tombe 18). Ces deux derniers mesuraient plus de 20 mètres de long, 10 de large et devaient atteindre 4,5 m de hauteur. Richement ornés, ces mastabas possédaient plusieurs niches-fausses-portes dans leur façade et des inscriptions tout au long du sommet des façades et sur les angles[634]. Les caveaux associés à ces mastabas, au fond de puits monumentaux, ont été pillés, mais ont malgré tout livré suffisamment de vestiges pour que l'on sache que les corps étaient placés dans des cercueils en bois, eux-mêmes insérés dans des sarcophages. Seul, un caveau fut retrouvé inviolé : celui de Satouret, épouse du prêtre Horkherty. Le corps était protégé par

un cercueil anthropomorphe en bois doré, lui-même placé dans un autre, rectangulaire, en bois de cèdre doré aux angles, puis dans une cuve en pierre. La bijouterie de la défunte, composée de bracelets, d'un collier et d'une ceinture, semble avoir été réalisée spécialement pour les funérailles, puisque les perles de fritte et de cornaline étaient fixées sur le cartonnage doré. Un coffre contenait les quatre vases canopes.

Le complexe funéraire d'Amenemhat III, à l'extrémité sud de la nécropole, n'a livré presque aucun matériel statuaire à l'image de ce souverain, peut-être parce que peu de statues avaient été réalisées pour ce site inachevé, peut-être aussi pour la raison que, le site ayant été abandonné au profit de Hawara, le programme statuaire du temple, s'il avait déjà été réalisé, a été déménagé sur le nouveau chantier de construction. Seul un fragment de sphinx en granit a été mis au jour sur le site (l'arrière de la coiffure : angle formé par la tresse du némès et le dos du fauve)[635].

La pyramide d'Amenemhat III ne semble pas avoir connu d'occupant, mais le complexe dans lequel elle s'inscrit a tout de même été élu comme lieu de sépulture pour au moins deux personnages royaux : un roi du début de la XIIIᵉ dynastie, Hor Aouibrê, et une princesse probablement contemporaine de ce dernier, Noub-hetepti-khered. Ces sépultures occupaient deux des dix puits menant à des chambres sépulcrales, creusés dans la partie nord du temenos de la pyramide[636]. La tombe de Hor avait subi un pillage apparemment assez superficiel ; celle de la princesse a quant à elle été découverte inviolée, bien qu'abîmée par les infiltrations d'eau. Ces deux hypogées étaient simples mais soigneusement construits et aménagés. La composition du matériel funéraire de ces deux tombeaux est similaire à celle des tombes de l'élite du Moyen Empire tardif telles que celle découvertes à Haraga (ch. 3.1.20.3). De la tombe de Hor proviennent les deux statues de *ka* en bois du **Caire CG 259** et **1163**.

3.1.22.2. Saqqara

Quatre statues royales de petites dimensions ont été découvertes dans les ruines des chapelles funéraires de deux pyramides en briques crues à Saqqara-Sud, fouillées par G. Jéquier[637] (**Le Caire JE 53668, TR 9/12/30/1, TR 9/12/30/2** et **JE 54493**). Les trois premières, retrouvées parmi les vestiges du complexe funéraire de Khendjer, représentent selon toute vraisemblance ce dernier ; la quatrième pourrait être Marmesha, d'après les critères stylistiques développés précédemment (ch. 2.8.2).

Deux autres statues sont enregistrées comme provenant dc Saqqara : une petite tête de reine en sphinx, datable d'après des critères stylistiques

[632] Je remercie ici Adela Oppenheim et Dieter Arnold de m'avoir invité à participer à la mission du Metropolitan Museum of Art à Dahchour en 2010 et en 2018, et de me permettre de mentionner l'existence de ces fragments encore inédits.

[633] DE MORGAN 1895.

[634] DE MORGAN 1895. Ces mastabas sont l'objet d'une publication prochaine du Metropolitan Museum of Art.

[635] Communication de D. Arnold. Le fragment est inédit.

[636] DE MORGAN 1985, 89-115.

[637] JÉQUIER 1933.

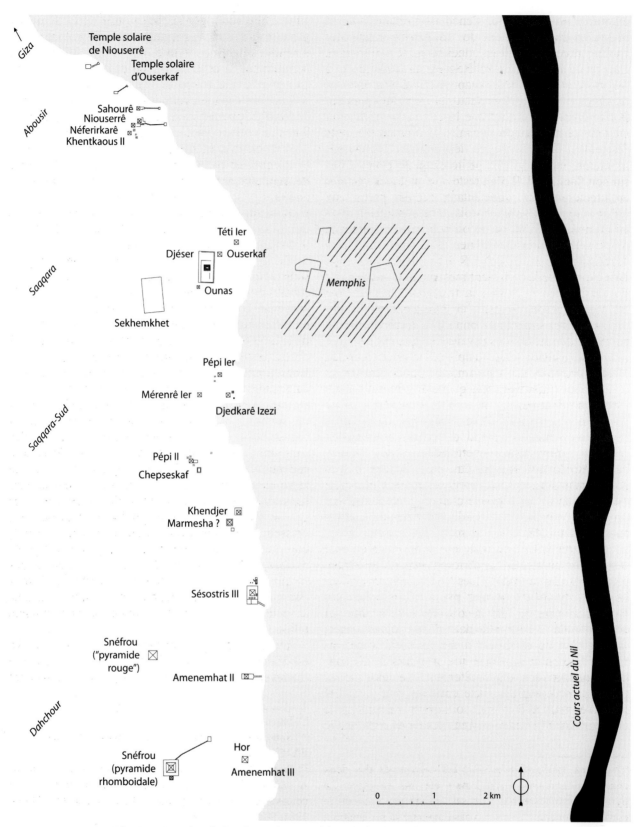

Fig. 3.1.22 – Plan de la nécropole memphite à la fin du Moyen Empire.

d'Amenemhat III (**Paris BNF 24**) et le torse d'un roi datable des environs des règnes de Khendjer à Néferhotep Ier (**Bruxelles E. 6342**). La tête de reine aurait été « trouvée à Saqqara » par l'explorateur Frédéric Cailliaud en 1822. La deuxième ne doit sa provenance supposée qu'à la notice du catalogue de vente de Sotheby's en 1917. Cette information est invérifiable mais pas invraisemblable, puisque plusieurs pyramides très mal conservées s'étendent entre Saqqara-Sud et Dahchour-Nord, aux alentours de celle de Khendjer.

Le plus petit des deux complexes pyramidaux,

entouré d'un double mur d'enceinte à redans, a laissé plusieurs traces au nom du roi Khendjer, sur des fragments de reliefs, de colonnes ou sur le pyramidion. La grande majorité du revêtement en calcaire de la pyramide et des murs des chapelles a été pillé, mais de nombreux éléments architecturaux encore épars sur le site laissent supposer que le complexe peut avoir été achevé. Un temple funéraire se dressait contre la face est de la pyramide, au débouché de la chaussée montante, tandis qu'une petite chapelle était édifiée sur son flanc nord. Il n'en reste que quelques vestiges architecturaux ou ornementaux ; c'est parmi eux qu'ont été retrouvées les trois petites statues assises en granodiorite d'un roi qu'on peut raisonnablement, d'après leur contexte, attribuer à Khendjer : **Le Caire JE 53668** (fig. 2.1.22.2a), **TR 9/12/30/1** et **9/12/30/2**. Deux d'entre elles devaient mesurer une quarantaine de centimètres de haut ; la troisième, la seule qui ait conservé son visage, n'en atteignait que vingt-cinq ou vingt-six. Étant donné leur format, on peut supposer que les statues devaient se trouver dans des niches de la chapelle. Le temple qui se dressait contre la face orientale de la pyramide, auquel débouchait la chaussée montante, n'a quant à lui livré aucun fragment de statue.

Le deuxième complexe funéraire, à quelques dizaines de mètres au sud de celui de Khendjer, occupe une surface nettement plus grande, mais semble quant à lui être resté inachevé. Les appartements funéraires, particulièrement élaborés, montrent un agencement de chambres et de couloirs propre au Moyen Empire tardif, avec deux chambres funéraires taillées au sein même d'énormes blocs de quartzite[638]. La pyramide est encadrée d'un mur d'enceinte sinusoïdal en briques crues, également caractéristique fréquente des tombeaux royaux de la XIIIᵉ dynastie[639]. Deux pyramidions inachevés en granodiorite ont été découverts côte à côte sur les dalles de la cour, attendant d'être mis en place. Aucun bloc de calcaire n'a été retrouvé parmi les ruines du monument, signe que la pyramide n'a sans doute jamais reçu son revêtement. Le nom du roi pour qui ce complexe a été commencé n'a pas été retrouvé, mais le dispositif souterrain très proche de celui de Khendjer et des pyramides de Mazghouna le

situe clairement dans la même période. G. Jéquier a proposé de l'attribuer à un voisin chronologique de Khendjer, étant donné la proximité géographique de son monument et la similitude des deux complexes. Les *graffiti* découverts sur le site mentionnent l'an 3 du règne d'un souverain anonyme. Jéquier rejette l'idée d'un prédécesseur car on verrait mal pourquoi Khendjer serait venu construire son monument à côté d'une pyramide inachevée. Il suggère d'y voir le successeur de Khendjer, Marmesha[640]. Le torse de statuette assise en granodiorite (**Le Caire JE 54493**, fig. 3.1.22.2b) retrouvé parmi les vestiges du monument, stylistiquement très proche des colosses de ce souverain du musée du Caire (**JE 37466** et **37467**), répond à une telle datation.

La partie de la nécropole memphite désignée sous le nom de Saqqara a également livré dix statues privées de la fin du Moyen Empire. On ne connaît la provenance plus ou moins précise que de huit d'entre elles : quatre dans le temple haut de Pépy Iᵉʳ [641], trois dans le temple bas d'Ounas[642] et une dans la cour à piliers du temple funéraire de la reine Inenek-Inti[643]. Dans le temple de Pépy Iᵉʳ, plusieurs niveaux attestent, dans un couloir, l'existence d'un culte au roi de la Vᵉ dynastie tout au long du Moyen Empire[644]. Toutes ces statues appartiennent aux catégories relativement modestes du répertoire du Moyen Empire tardif : elles sont soit de très petites dimensions, soit de facture rudimentaire. Une seule est en granodiorite et une autre en calcaire induré ; les six autres sont taillées dans un calcaire de médiocre qualité. Quelques-unes portent encore les titres des individus représentés : brasseur[645], intendant de l'État et connu du roi[646], intendant du décompte de l'orge de Basse-Égypte à Memphis et chanteur de Ptah[647], intendants des magasins des offrandes divines[648], scribe[649], c'est-à-dire tous des titres qui suggèrent un certain statut dans la société, mais éloigné de celui des hauts dignitaires (ch. 4.10-4.11).

Une petite statue debout anépigraphe en grauwacke est également enregistrée dans un musée russe comme « trouvée dans les environs de la pyramide de Saqqara

[638] JÉQUIER 1933, 63-67. NB : les couvercles des deux chambres funéraires n'ont jamais été mis en place. La pyramide inachevée n'a donc sans doute pas accueilli le corps du souverain, ce qui n'a pas empêché sa profanation, comme l'indiquent le creusement d'un boyau pour contourner la seule herse abaissée (deux autres attendaient encore d'être descendues) et le défoncement de toute la maçonnerie s'élevant au-dessus de la double chambre sépulcrale.

[639] McCORMACK 2010. Plusieurs murs similaires ont été identifiés autour des tombes royales d'Abydos du Moyen Empire tardif.

[640] JÉQUIER 1933, 68.

[641] **Saqqara 1986, SQ.FAMS.214, SQ.FAMS.224** et **SQ. FAMS.361**.

[642] **Saqqara 1972, 16556** et **16896**. NB : selon le fouilleur A. Moussa, la statue cube 16896 serait intrusive dans ce contexte et proviendrait plutôt d'une tombe (MOUSSA 1984, 50).

[643] **Saqqara SQ.FAMS.529**.

[644] LECLANT 1982, 58.

[645] ꜥfty (**Saqqara SQ.FAMS.224**).

[646] imy-r pr n ḏt et rḫ n(i)-sw.t (**Saqqara 16896**).

[647] imy-r pr ḥsb it mḥw m ꜥnḫ-t3.wy et šmꜥw ptḥ rsy inb.f nb t3.wy (**Saqqara 16556**).

[648] imy-r šnw.wt n ḥtpt-nṯr (**Saqqara SQ.FAMS.361**).

[649] sš (**Saqqara 1972**).

en 1881 ». Cette provenance est impossible à vérifier, bien que le type statuaire, les petites dimensions et la qualité intermédiaire correspondent en effet à celui des pièces trouvées dans les temples funéraires de l'Ancien Empire.

Une autre statue est répertoriée au musée du Caire comme provenant d'une tombe de Saqqara, sans précision aucune (**Le Caire TR 10/4/22/5**). Elle appartient clairement à une autre catégorie : de dimensions moyennes, elle montre, bien que fragmentaire, une grande finesse d'exécution. Le titre du personnage représenté n'est pas conservé ; il semble toutefois appartenir, d'après la qualité de la facture de la statue, à un niveau social plus élevé que les personnages précédents.

3.1.22.3. Abousir

Deux statues de dignitaires proviennent d'Abousir, site de la nécropole des souverains de la Vᵉ dynastie : **Le Caire CG 408** et **Abousir 1985**. On ignore le contexte dans lequel elles étaient installées. Une troisième, découverte à Giza (**Le Caire JE 72239**, ch. 3.1.23) pourrait également être originaire d'Abousir.

La statue du **Caire CG 408**, grandeur nature, en quartzite, de style et de qualité comparable à la statuaire royale, représente le trésorier Khentykhetyemsaf-seneb. On ne possède aucune autre attestation de ce haut dignitaire ; les critères stylistiques développés dans le chapitre 2 permettent de le dater du début de la XIIIᵉ dynastie. Aucune précision n'est connue sur le contexte de sa découverte. L'inscription de la statue n'apporte ici guère d'indication : son proscynème est adressé à Sokar et Osiris (ou Ptah-Sokar-Osiris ?), divinité(s) que l'on retrouve sur des statues dans divers contextes et à travers tout le pays.

La statue d'**Abousir 1985** représente un prêtre du nom de Sekhmethotep, attesté également par une statue découverte à Giza (**JE 72239**). Le style de cette dernière appartient à la fin de la XIIᵉ dynastie. Les deux statues sont de fine qualité et de dimensions relativement grandes pour la statuaire des particuliers de l'époque. Celle d'Abousir est en calcaire, l'autre en quartzite, pierre généralement réservée à la statuaire des niveaux supérieurs de l'élite. Les fragments de la statue d'Abousir ont été retrouvés dans le serdab du mastaba de Ptahshepses (grand prêtre de Ptah sous Néferirkarê) lors des fouilles tchécoslovaques des années 1970-1980. Il semble qu'ils y aient été placés, ainsi qu'une série de fragments d'autres statues de dimensions et matériaux divers, par Borchardt, lors des fouilles de ce dernier au début du XXᵉ siècle[650]. Le texte inscrit sur la statue de Giza, malaisé à traduire, laisse entendre que la statue était réalisée « pour le domaine (?) du roi de Haute et de Basse-Égypte Néferirkarê, le justifié » (*r pr (?) n(i)-sw.t bity Nfr-ir-k3-rꜥ m3ꜥ-ḫrw*). La provenance de la première statue et le texte de la deuxième permettent de supposer que toutes deux étaient bien installées à Abousir, dans un contexte en rapport avec le temple funéraire du roi de la Vᵉ dynastie Néferirkarê. Toutefois, elles ne correspondent pas exactement aux types statuaires retrouvés dans les temples funéraires royaux de Saqqara – les statues y sont généralement plus petites et en matériaux moins nobles. Ensuite, si le culte funéraire de Néferirkarê est bien attesté à Abousir jusqu'à la fin de la VIᵉ dynastie, tant par l'archéologie que par l'épigraphie, il semble s'arrêter à la Première Période intermédiaire[651]. Au Moyen Empire, la cour du temple devait se trouver déjà à l'état de semi-ruines. D'après L. Borchardt, qui a, le premier, fouillé le monument, le niveau de sable et de gravats devait monter, au Moyen Empire, jusqu'à environ un mètre au-dessus du pavement[652]. Une autre possibilité, notamment pour la statue du trésorier Khentykhetyemsaf-seneb, dont l'inscription ne se rapporte à aucun souverain de la Vᵉ dynastie, serait celle d'un contexte funéraire. Les statues pourraient provenir de la nécropole du Moyen Empire qui se tenait à l'est de la pyramide de Niouserrê[653] et qui a livré une série de puits, dont certains même creusés dans la chaussée montante et dans les fondations du temple. Une nécropole, plus petite, de cette même période a été découverte par L. Borchardt devant la façade orientale du temple funéraire de Néferirkarê[654]. Les superstructures de ces tombes ont disparu, nous privant de toute tentative de reconstitution.

On ne peut donc, dans l'état actuel des découvertes, définir la provenance exacte de ces trois statues : un temple funéraire de l'Ancien Empire (dans ce cas, probablement en grande partie déjà désaffecté) ou des chapelles funéraires du Moyen Empire réutilisant le site abandonné, au pied des anciennes pyramides. Peut-être est-ce cette nécropole qui portait le nom de « domaine de Néferirkarê », présent dans l'inscription de la statue du prêtre Sekhmethotep.

3.1.23. Giza, complexe du Sphinx

La statue en quartzite du prêtre Sekhmethotep, évoquée précédemment (**Le Caire JE 72239**, fig. 3.1.23), a été retrouvée dans le sable comblant la dépression du Sphinx, au nord de celui-ci, lors des travaux du Service des Antiquités d'Égypte menés par S. Hassan en 1937[655].

Le complexe du Sphinx et la nécropole de Giza semblent peu fréquentés au Moyen Empire[656], aussi comprendrait-on difficilement pourquoi ce personnage y aurait fait placer sa statue. Les caractéristiques de

[650] BAREŠ 1985, 90.

[651] BAREŠ 1985, 93.
[652] BORCHARDT 1909, 58 et 69.
[653] PM III², 345-348 ; SCHÄFER 1908, 15-110.
[654] BORCHARDT 1909, 72-.
[655] HASSAN 1937, 60, fig. 51.
[656] ZIVIE 1976, 25-49.

cette dernière rendent probable, par comparaison avec le reste du corpus, son installation dans la cour d'un temple divin (grand format, pierre dure et rouge réservée au sommet de l'élite, sculpture d'un haut niveau). La statue a donc probablement été apportée à proximité du Sphinx à une époque ultérieure, pour une raison qui nous échappe. L'on serait enclin à la voir originellement installée à Abousir, où ont été découverts les fragments d'une autre statue du même individu (**Abousir 1985**, ch. 3.1.22.3)[657]. Comme nous l'avons vu, l'inscription qui se développe sur les genoux du personnage semble désigner comme lieu d'installation de la statue le « domaine de Néferirkarê ». Il reste à éclaircir si ce toponyme désignait le temple funéraire proprement dit (pourtant abandonné, semble-t-il, après la VIe dynastie) ou une zone de la nécropole voisine.

3.1.24. Toura

Deux statuettes anépigraphes en calcaire sont enregistrées au musée du Caire comme provenant de Toura, sans précision sur leur contexte : **JE 92554** et **92554** (fig. 3.1.24a-b). D'après les informations fournies par L. Habachi, des fouilles de sauvetage ont été menées sur le site avant l'extension d'une compagnie de ciment en 1972-1973[658]. Ces fouilles du service des Antiquités ont ainsi mis au jour une série de tombes d'époques diverses, toutes pillées. Les deux statuettes sont entrées au musée précisément en 1973 ; on peut donc supposer qu'elles proviennent bien de cette nécropole. Elles correspondent au type statuaire propre aux contextes funéraires : petites statues debout en matériau tendre (calcaire) et probablement même local (à proximité des carrières de Toura). D'après les critères stylistiques développés plus haut, l'une est à dater de la fin de la XIIe dynastie (**Le Caire JE 92553**) et l'autre de la XIIIe dynastie (**JE 92554**).

En l'absence de fouilles extensives, il est difficile de connaître l'importance de l'occupation du site au Moyen Empire tardif. Étant donné la proximité des carrières de calcaire fin de Toura, l'on peut supposer qu'elle fut à peu près ininterrompue[659]. L'absence d'inscriptions sur les deux figures nous prive de l'identification de leur fonction. Le type statuaire correspond à celui des personnages de rang relativement modeste, fonctionnaires de rang inférieur, artisans ou individus dépourvus de titres (ch. 4.13.5-4.13.6).

3.1.25. Mit Rahina (Memphis)

À la jonction entre Haute et Basse-Égypte, Memphis est l'une des plus anciennes villes du pays ; elle en est aussi l'une des plus importantes, siège du culte d'un des dieux principaux du panthéon, Ptah. Il n'est pas aisé de reconstituer son aspect au Moyen Empire tardif. Elle devait s'étendre sur la rive occidentale du fleuve, à l'avant-plan du vaste champ de pyramides de Saqqara. Si plusieurs pharaons de la XIIe dynastie ont fait édifier leurs pyramides dans la région du Fayoum (Licht, Lahoun, Hawara), la nécropole memphite demeure le lieu privilégié des sépultures royales, jusqu'à la fin du Moyen Empire tardif, auquel répond le site d'Abydos dans le sud du pays (ch. 3.1.15).

La plupart des grands temples du Moyen Empire semblent avoir été fondés ou refondés par Sésostris Ier. De ce souverain, à Memphis, on ne possède que les colosses debout en granit, usurpés par Ramsès II, aujourd'hui dans le musée en plein air de Mit Rahina ou au musée du Caire[660]. Ces derniers ont été retrouvés devant les portes de l'enceinte du temple de Ptah – il est difficile de dire si cette position était déjà la leur au Moyen Empire ou si elle date de leur remploi par Ramsès II. Du temple lui-même, aucun mur du Moyen Empire n'a encore été retrouvé – sans doute était-il essentiellement en briques crues et a-t-il été remplacé par un temple en pierre au Nouvel Empire. De tels colosses suggèrent en tout cas l'existence d'une entrée imposante et d'un temple de grande envergure dès la première moitié de la XIIe dynastie. Une autre statue de Sésostris Ier provient sans doute de ce temple (le contexte archéologique n'est pas assuré) : une statue du souverain agenouillé en gneiss, aujourd'hui au musée de Berlin (ÄM 1205).

Divers fragments architecturaux et statues du Moyen Empire ont été retrouvés épars sur le site du temple de Ptah, qui ne permettent cependant pas de reconstituer l'aspect du temple de Ptah à cette époque. Parmi eux, on compte un linteau en quartzite au nom d'Amenemhat III[661], une grande statue agenouillée en quartzite de Sésostris II (**Le Caire CG 387**), un colosse debout en granodiorite d'Amenemhat III en position d'adoration (**Berlin ÄM 1121**) réinscrit au nom de Mérenptah, la statue de **Copenhague ÆIN 659** attribuée à Sésostris II (achetée au Caire en 1892 et dite provenir de Memphis, sans que l'on puisse le vérifier), ainsi que sept statues de particuliers, trouvées sur le site mais sans provenance précise.

Parmi les statues de particuliers, plusieurs représentent des personnages d'une certaine importance :

[657] BAREŠ 1985.

[658] LECLANT 1972, 252, n. 11 ; LECLANT 1973, 403, n. 27. H. Junker y avait déjà fouillé une nécropole protodynastique en 1909-1910 (JUNKER 1912).

[659] On relèvera notamment une inscription de l'an 43 d'Amenemhat III (PM IV, 74 ; DARESSY 1911, 257.

[660] Seul le style permet de les attribuer à Sésostris Ier (SOUROUZIAN 1988). Cf. aussi LORAND 2012, 306-307, colosses A 13 - A 17 (auxquels il faut ajouter un colosse debout du musée en plein air, actuellement placé à proximité du bâtiment abritant le colosse couché de Ramsès II).

[661] PM III², 836.

- Le grand intendant Ptah-our (**Berlin ÄM 8808**, fig. 3.1.25a), un des principaux ministres. Le personnage est représenté assis en tailleur, les mains à plat sur les genoux. La statue est en granodiorite et mesure à peu près 80 cm de haut, ce qui en fait un monument prestigieux pour un particulier. Comme on le verra plus loin, ses caractéristiques (dimensions, matériau, qualité) sont propres aux représentations des hauts dignitaires. L'inscription précise que la statue a été donnée par le roi en signe de récompense ; le proscynème est adressé aux « dieux et déesses qui sont dans le temple de Ptah ». On peut donc s'attendre à ce que la statue ait été placée dans le temple.
- Le scribe de la Grande Enceinte Ânkhou (**Le Caire CG 410**). Les caractéristiques de cette statue (dimensions, matériau, qualité, position) témoignent également d'un certain prestige. Le statut même du personnage est difficile à estimer, car son titre est peu courant. Le Directeur de l'Enceinte (*imy-r ḥnr.t*) est un haut dignitaire (ch. 4.3) ; le scribe de l'Enceinte est peut-être son assistant. Bien qu'il soit dépourvu de titre de rang ou « de noblesse », l'inscription précise que, comme la statue précédente, celle-ci a été offerte par le souverain, ce qui permet de la faire entrer dans la catégorie de la statuaire des hauts dignitaires.
- La tête en quartzite de **Philadelphie E. 13650** (fig. 3.1.25b) a dû appartenir à une statue du même format que les deux précédentes. D'après le matériau et la haute qualité de son exécution, il devait s'agir d'un personnage important.
- La statue de **Philadelphie E. 13647** (fig. 3.1.25c) a été découverte parmi les ruines du temple de Ptah. Malgré son petit format, elle appartient aussi à une catégorie de statues de qualité supérieure. Taillée dans une granodiorite au grain fin, elle montre des proportions équilibrées, un modelé précis et des détails finement incisés. Le personnage représenté est grand prêtre de Ptah, un des rares prélats véritablement importants du pays au Moyen Empire, et à ce titre porte la distinction de « chancelier royal » (*ḫtmw bity*), qui le situe à un rang prééminent. Si la statue était bien installée dans le temple, la petite taille et la préciosité de la sculpture suggèrent qu'elle devait être placée dans une niche, peut-être dans une stèle ou un naos.

Quelques autres statues, de petites dimensions et de qualité moindre, ont été mises au jour sur le site : un scribe (**Philadelphie E. 29-75-525**), un personnage au titre non identifié (**E. 29-75-502**) et une statuette anépigraphe (**E. 13649**).

Une triade en quartzite du musée du Louvre (**Paris A 47**, fig. 4.9.1a-c) représentant trois grands prêtres de Ptah provient peut-être aussi de la ville

de Memphis, à moins qu'elle n'ait été installée dans la chapelle d'une tombe familiale de la nécropole. C'était vraisemblablement le cas du groupe statuaire en grauwacke de **Philadelphie E. 59-23-1**, qui représente trois hommes enveloppés dans un linceul et dont le proscynème est adressé, outre Ptah-qui-est-au-sud-de-son-Mur, aux divinités funéraires Osiris, Ptah-Sokar et Anubis.

Ces statues n'apportent hélas guère d'information en ce qui concerne l'étude des contextes. Leurs inscriptions poussent à considérer que les statues des hauts dignitaires ont pu être installées dans l'enceinte du temple de Ptah. Ces dernières représentent des personnages assis en tailleur. Elles sont taillées dans des roches dures et montrent un haut niveau de qualité.

3.1.26. Héliopolis (Matariya, Arab el-Hisn)

Les vestiges de ce centre urbain et religieux qui fut l'un des plus importants d'Égypte, aujourd'hui au cœur du faubourg de Matariya, au nord-est du Caire, sont parmi les plus spoliés. Héliopolis a connu une très longue et très importante occupation tout au long de l'histoire pharaonique, liée à son temple principal dédié au culte solaire. À l'époque hellénistico-romaine, cependant, le site semble avoir été graduellement abandonné et avoir servi de véritable carrière de monuments pour la construction et l'enrichissement de la ville d'Alexandrie[662]. Les fouilles de la ville antique ont livré un grand nombre de monuments d'époque pharaonique en réemploi – obélisques, statues, éléments architecturaux – dont l'origine héliopolitaine peut être retracée grâce aux inscriptions, notamment aux proscynèmes adressés à « Rê/Atoum, seigneur d'Iounou »[663]. Ce qui restait des édifices d'Héliopolis a ensuite été démantelé progressivement pour la construction du Caire médiéval, ainsi qu'en attestent les nombreux blocs encore visibles dans la muraille fatimide ou dans la maçonnerie des mosquées et des palais.

Le périmètre de l'enceinte est connu grâce au relevé des savants de l'Expédition Bonaparte et à une série de fouilles ponctuelles au cours des XIXᵉ et XXᵉ siècles[664]. La mission égypto-allemande dirigée par A. Ashmawy et D. Raue poursuit actuellement les travaux de fouille et de sauvetage du site, menacé par l'urbanisation du secteur, grandissante depuis la révolution de 2011[665].

La majeure partie des structures et monuments mis au jour date du Nouvel Empire et de la Basse Époque. Toutefois, si l'aspect des temples et chapelles du

[662] RAUE 1999, 16-17 ; VAN LOO et BRUWIER 2010, 24-34.
[663] GODDIO 2006, 252, 258-265. P. Gallo désigne ces monuments sous le nom de *pharaonica* (GALLO 1998).
[664] PETRIE et MACKAY 1915, 3-4 ; QUIRKE 2001, 115-119 ; VERNER 2013, 55-59 ; SBRIGLIO et UGLIANO 2015, 278-293.
[665] ABD EL-GELIL, RAUE *et al.* 2009 ; ASHMAWY et RAUE 2015 ; www.heliopolisproject.org.

Moyen Empire est encore impossible à reconstituer, une série de vestiges isolés du Moyen Empire attestent de travaux de constructions importants, notamment par Sésostris Ier [666]. Une série de statues de format parfois très grand, certaines d'entre elles réutilisées à l'époque ramesside, peut être rattachée à Héliopolis. Certaines ont été mises au jour sur le site même, d'autres peuvent être rattachées au site grâce à leurs inscriptions, lorsqu'il s'agit de monuments découverts à Alexandrie ou dans les structures médiévales du Caire. Les récentes campagnes ont ainsi permis de découvrir plusieurs colosses assis en granit de la première moitié de la XIIe dynastie, probablement modifiées lors de leur réemploi par Ramsès II[667]. Sur le site également, W.M.F. Petrie a découvert une tête royale datable de la fin de la XIIIe dynastie d'après des critères stylistiques (**Hanovre 1935.200.128**, fig. 3.1.26a-c)[668], « à proximité de l'obélisque ».

On relèvera également plusieurs sphinx. L'un d'eux, en grauwacke, a été retrouvé réutilisé dans la maçonnerie de la mosquée de Mottahar, porte sur son poitrail une inscription au nom de Sésostris II : « Khâkhéperrê, aimé des Baou d'Héliopolis, seigneurs du Grand Sanctuaire » (**Le Caire JE 37796**)[669].

Plusieurs autres, en quartzite, semblent avoir formé une série homogène, réalisée par plusieurs souverains : un sphinx au nom de Sésostris III (**Alexandrie Kôm el-Dikka 99**, fig. 3.1.26d)[670], quatre au nom d'Amenemhat IV (un sphinx découvert à Giza[671] et trois autres trouvés à Aboukir[672]), ainsi

[666] Wildung 1984, 127-129 ; Lorand 2011, 307-318.

[667] Abd el-Gelil, Raue et al. 2009, 6-7, pl. 5a-b.

[668] Par un étonnant effet du hasard, j'ai retrouvé cette pièce à Hanovre quelques jours seulement avant de soumettre le manuscrit de ce livre. La pièce, citée par Petrie dans sa publication des fouilles d'Héliopolis, était ensuite restée sans trace. Or, en visitant les réserves du musée avec Christian Loeben, que je remercie ici vivement de m'y avoir donné accès, j'ai reconnu la tête sur une étagère d'après la photographie publiée par Petrie. D'après le registre d'inventaire, la tête a fait partie de la collection von Bissing entre sa découverte et son entrée au musée August Kestner. La tête appartenait probablement à un sphinx, d'après la projection de la partie arrière du némès. Le traitement des ailes du némès, quelque peu raide, répond aux critères stylistiques de la fin de la XIIIe dynastie. L'état de fragmentation du visage rend ardue toute tentative de datation plus précise.

[669] Sourouzian 1996.

[670] Postel 2014, 116.

[671] **Giza 17** (Bakry 1971, 99-100).

[672] Les sphinx d'**Aboukir** et **Alexandrie 361** (fig. 3.1.26e) portent le nom d'Amenemhat IV. Le sphinx d'**Alexandrie 363** (fig. 3.1.26f), usurpé par Ramsès II, semble le parfait jumeau de celui portant le numéro 361, tant par ses dimensions que du point de vue stylistique (Fay 1996c, 68). Le sphinx en quartzite exposé sur le site du Sérapeum à Alexandrie (inv. 158 : Raue 1999, 357, n° XIX.3-5.9)

qu'un sphinx d'Amenemhat-Senbef Sekhemkarê, réemployé comme linteau dans une poterne de la muraille du Caire, « aimé de Rê-Horakhty » (**Le Caire Bab el-Nasr**, fig. 3.1.26f-g).

Il faut également relever une base de naos en quartzite au nom d'Amenemhat IV, trouvée dans le Vieux Caire, ornée d'une série de serpents uraei à tête humaine (**Le Caire JE 42906**, ch. 2.6).

Deux statues découvertes au Proche-Orient proviennent vraisemblablement aussi d'Héliopolis : un sphinx en gneiss au nom d'Amenemhat IV mais restauré ou modifié à l'époque ptolémaïque (**Londres EA 58892**, ch. 2.6), mis au jour à Beyrouth et portant un proscynème à « Atoum, seigneur d'Héliopolis », ainsi qu'une petite statue debout en grauwacke de Sobekhotep Khânéferrê, « aimé de Rê-Horakhty », découverte à Tell Hizzin (**Beyrouth 1953**).

À la fin de la XIIIe dynastie, un des rois Sobekhotep, probablement Merkaourê, « aimé d'Atoum, seigneur d'Héliopolis », installe probablement encore une petite statue agenouillée dans le temple (**Berlin ÄM 34395 + Budapest 51.2049**, ch. 2.12.1).

Le répertoire non-royal apparaît en revanche beaucoup moins riche (notamment en comparaison avec Karnak, conçu comme l'équivalent méridional d'Héliopolis), mais ceci est peut-être dû en grande partie aux états de conservation si différents des deux sites. La nécropole d'Ayn Shams qui s'étend à l'est de l'enceinte d'Héliopolis est aujourd'hui à peu près entièrement recouverte par le faubourg moderne ; quant à ce qu'il reste de l'immense complexe cultuel, il s'étend sous des montagnes de détritus au cœur de Matariya. Les prochaines missions de fouille permettront peut-être de découvrir d'autres vestiges du Moyen Empire. Seule une statue d'un « contrôleur de la Phyle » (**Détroit 51.276**), datable de la XIIIe dynastie pour des raisons stylistiques, est enregistrée comme provenant de « Matariya, aux environs du temple d'Héliopolis », mais sans précision sur son contexte.

3.1.27. El-Qatta

À el-Qatta, à une quarantaine de kilomètres au nord-ouest du Caire, à la limite entre désert et zone cultivable, s'étendent sur deux tells les vestiges d'une vaste nécropole comprenant plus d'une centaine de tombes de toute période. La quinzaine de tombes fouillées par l'Institut français d'Archéologie orientale au début du XXe siècle semblent dater du Moyen Empire et avoir abrité les dépouilles de personnages d'une certaine importance. Elles présentent diverses variantes d'un plan basé sur un puits rectangulaire menant à une ou plusieurs chambres sépulcrales, la plupart maçonnées en briques crues et voûtées, et deux d'entre elles construites en calcaire[673]. Un seul des tombeaux

pourrait lui aussi faire partie de cette série.

[673] Chassinat 1906, 73.

a livré des inscriptions, au nom d'un « prince » ou « gouverneur » (*ḥȝty-ꜥ*) nommé Neha. Aucune de ces tombes n'a livré de traces de superstructures. Seule la comparaison avec les autres contextes funéraires permet de supposer l'existence de chapelles en briques crues, suffisamment légères pour qu'on en ait perdu la trace, mais pas de mastabas. Les tombes ont été presque intégralement pillées probablement dès l'Antiquité (un trou a été creusé à travers le plafond de chacune d'elles). Seuls ont été retrouvés un œil en calcite et obsidienne, un fragment de vase en calcite de très fine qualité, quelques fragments d'objets en bronze et de la céramique. Quelques stèles fragmentaires ont également été retrouvés jetées dans ces caveaux, dont une au nom d'un trésorier, un des plus hauts membres de l'administration. Seule une statuette a été découverte sur la partie nord du site, lors des fouilles du Service des Antiquités d'Égypte en 1949, dans le puits d'une des tombes de l'Ancien Empire[674]. On peut supposer qu'elle y a été jetée lors du pillage du site. Sans doute se trouvait-elle, d'après ses petites dimensions, dans la niche de la superstructure d'une tombe du Moyen Empire, à moins qu'elle n'ait été installée effectivement dans la chapelle d'un dignitaire de l'Ancien Empire, puisque, comme on l'a vu précédemment, certaines chapelles funéraires de l'Ancien Empire ont été adaptées en sanctuaires au Moyen Empire pour servir au culte de sortes de « saints ».

3.1.28. Kôm el-Hisn (Imaou)

Deux statues presque grandeur nature en granodiorite d'Amenemhat III et une petite dyade en serpentinite d'un intendant ont été découvertes sur le site de Kôm el-Hisn, dans le Delta occidental, à la limite du désert à mi-chemin entre Le Caire et Alexandrie. La ville existe au moins depuis l'Ancien Empire[675]. Elle abritait un temple de Sekhmet-Hathor, dont il ne reste à peu près rien, sinon quatre statues de Ramsès II dédiées à la déesse d'Imaou (trois sont encore sur le site[676], une autre a été ramenée au musée du Caire au début du XXᵉ siècle[677]). Fr. Griffith y a vu aussi à la fin du XIXᵉ siècle les traces d'une enceinte en briques crues et un pylône, aujourd'hui disparus[678].

Le site a livré un millier de tombes, la plupart modestes, principalement de l'Ancien Empire et de la Première Période intermédiaire, ainsi que quelques-unes du Moyen et du Nouvel Empire[679]. On notera surtout un tombeau de la fin de la XIIᵉ dynastie : celui du directeur du temple (*imy-r ḥw.t-nṯr*) et prêtre de

Hathor (*ḥm nṯr*) Khesou-our[680]. La superstructure, jadis en briques crues[681], a totalement disparu. Les parois de la chambre funéraire, maçonnées en blocs de calcaire, étaient recouvertes de reliefs[682]. C'est dans cette chambre funéraire – entièrement pillée – qu'a été découverte la tête en granodiorite attribuable à Amenemhat III (**Le Caire JE 42995**). À une époque indéterminée, une statue de ce souverain a donc été décapitée et la tête jetée dans la tombe, peut-être au moment du pillage de celle-ci ou de la destruction du temple. Les dimensions de cette tête correspondent à peu près à celles d'une triade au nom d'Amenemhat III (**Le Caire JE 43104**), représentant le souverain assis, en costume de *heb-sed* entouré de deux princesses debout, qui a été mise au jour dans le tell par les *sebbakhin* en 1911 à proximité des quatre statues de Ramsès II. Le contexte de découverte, bien que très approximatif, permet de supposer qu'elle était installée dans le temple. Le proscynème des inscriptions est adressé à « Hathor, maîtresse d'Imaou », qui confirme que cette triade a bien été réalisée pour ce temple dès le Moyen Empire et qu'elle n'y a pas été apportée à une époque ultérieure – elle ne porte d'ailleurs aucune trace d'usurpation. Il a été récemment proposé que la tête du roi manquant à cette triade ne soit pas celle découverte dans le tombeau de Khesou-our, mais plutôt celle, sans provenance connue, léguée au Metropolitan Museum of Art en 1924 (**New York MMA 24.7.1**, fig. 3.1.28a) – la cassure et les dimensions concordent mieux[683]. Cette tête montre le roi coiffé de la double couronne, tandis que celle du **Caire JE 42995** (fig. 3.1.28b) porte la couronne blanche. Leurs dimensions, leur matériau et leur style, ainsi que cette complémentarité entre les deux couronnes laisse supposer qu'un deuxième groupe statuaire existait pour former une paire avec celui du **Caire JE 43104**.

Une petite dyade en serpentinite, entrée au Musée égyptien en 1905, est également enregistrée comme provenant de Kôm el-Hisn : **Le Caire JE 37891**. Elle n'apparaît dans aucune des publications sur le site. La catégorie statuaire (matériau, dimensions et qualité) à laquelle appartient cette dyade est celui que l'on retrouve dans les nécropoles. La forme du pagne du personnage permet de le dater de la fin de la XIIᵉ dynastie, à peu près donc contemporaines des statues d'Amenemhat III découvertes sur le même site. Le

[674] **Le Caire JE 88864** (Leclant 1950, 494-495, n. 12).

[675] Cagle 2003.

[676] Cagle 2003, 247.

[677] Le Caire TR 21.11.14.18 (Edgar 1915, 62).

[678] Griffith 1888.

[679] Fouilles de Hamada, el-Amir et Farid (1947-1950). Cagle 2003.

[680] Edgar 1915 ; Coulson *et al.* 1981, 81-85.

[681] Identifiées par C.C. Edgar au début du XXᵉ siècle (Edgar 1915).

[682] Les reliefs représentent des scènes d'offrandes, une fausse-porte, et des textes à caractère religieux. La plus grande figure, qui représente le défunt debout, porte un lourd collier que l'on retrouve également au cou d'Amenemhat III sur la statue du souverain en costume de prêtre, découverte à Kiman Fares (**Le Caire CG 395**).

[683] Identification par B. Fay (El-Saddik 2010).

style en est pourtant très différent. Les deux statues royales, de grandes dimensions et taillées dans une pierre dure, sont l'œuvre de sculpteurs visiblement attachés aux ateliers les plus habiles. Rien ne permet de distinguer un « style de Kôm el-Hisn » ou du Delta occidental. Elles appartiennent plutôt à une catégorie de statues en granitoïdes produites à un moment du règne d'Amenemhat III, telles qu'on les retrouve sur différents sites d'Égypte. La petite dyade, quant à elle, montre toutes les caractéristiques de la statuaire des fonctionnaires de rang intermédiaire, également dispersée à travers tout le pays et très vraisemblablement produite ailleurs qu'à Kôm el-Hisn.

Une autre statue de particulier pourrait provenir de ce site : celle d'un autre intendant, du nom de Sobekhotep (**Philadelphie E. 3381**, fig. 1.3). Le registre du musée mentionne, sans certitude, le Fayoum comme provenance, mais le proscynème adressé à Hathor-qui-est-à-la-tête-d'Imaou désignerait plutôt Kôm el-Hisn. Le degré de qualité de la pièce, plutôt rudimentaire, diffère de celui de la dyade en serpentinite. Cela peut être dû à sa période (plutôt la XIIIe dynastie, d'après la forme de la perruque), mais aussi et surtout à son matériau, puisque la grauwacke requiert une technique et des outils très différents de la stéatite ou de la serpentinite.

3.1.29. Tell Basta (Bubastis)
De nombreux vestiges attestent la présence d'un complexe palatial et d'un cimetière de l'élite de la XIIe dynastie dans cette ville du Delta oriental, lieu de culte de la déesse Bastet[684]. De nombreux fragments architecturaux du Moyen Empire réemployés dans les édifices tardifs suggèrent qu'un temple devait déjà s'y dresser, à moins que tous ces éléments n'aient été apportés d'un autre site. Le champ de blocs de granit répandus sur le site s'étend sur l'emplacement du temple de la Troisième Période intermédiaire. Parmi les nombreux réemplois, on relève des éléments architecturaux au nom d'un souverain de la XIIIe dynastie, ainsi que du Hyksôs Apophis[685]. Quatre statues royales de grandes dimensions datant du Moyen Empire proviennent du temple de la Troisième Période intermédiaire et six statues de particuliers, peut-être celles des gouverneurs locaux, ont été mises au jour dans les ruines du palais du Moyen Empire.

La statue assise fragmentaire au nom du roi hyksôs Khyan (**Le Caire CG 389**) a été découverte en 1887 parmi les vestiges du temple. Cette statue a probablement été usurpée d'un roi de la XIIe dynastie. Le traitement des jambes, longues, effilées et musculeuses, permet de la dater de la première moitié de la XIIe dynastie ; les arêtes sont nettes et le modelé

du tibia, des mollets, des malléoles et des genoux extrêmement contrasté (à partir d'Amenemhat III et surtout à la XIIIe dynastie, le modelé des jambes se simplifie et se résume même souvent à une arête pour représenter le tibia). La XVe dynastie n'a produit aucune statuaire et semble avoir seulement pratiqué l'« usurpation », par une simple réinscription, d'une série de colosses du Moyen Empire. La statue ne montre aucun signe évident de grattage d'une inscription antérieure, mais les hiéroglyphes sont ici profondément creusés, ce qui suggère qu'ils aient remplacé une inscription antérieure, car les inscriptions des statues royales du Moyen Empire montrent généralement un relief dans le creux très peu profond. La statue ne porte pas de proscynème à Bastet, pas plus qu'à Seth, dieu de la dynastie hyksôs, mais est très curieusement dédiée au propre *ka* du souverain (*mry k3.f*, « aimé de son *ka* »). Cette bizarrerie est peut-être due à une particularité dans l'idéologie royale hyksôs. L'absence de l'inscription originelle nous prive d'indices sur l'origine géographique de la statue ; il se peut qu'elle ait été toujours installée à Bubastis, mais rien ne permet d'en être assuré[686].

Le site du temple a également livré les fragments de deux colosses assis en granodiorite, qui sont parmi les plus grandes statues que nous connaissons du Moyen Empire (**Le Caire CG 383 + 540** et **Londres BM EA 1063 + 1064**). Ils ont été réinscrits à la Troisième Période intermédiaire au nom d'Osorkon II. Les visages n'ont pas été retouchés et l'analyse stylistique permet d'y reconnaître des représentations d'Amenemhat III. Elles sont sculptées dans un style particulier, caractéristique d'une série de statues massives du même souverain : une dyade de sphinx à crinière découverte également à Bubastis (**Le Caire JE 87082**) et les statues mises au jour à Tanis (les dyades de « génies nilotiques » **Le Caire CG 492** et **CG 531** et les quatre sphinx à crinière **CG 393, 394, 530** et **1243**). Il n'est pas impossible qu'elles aient originellement formé un ensemble, soit déjà à Bubastis, soit sur un autre site (ch. 2.5.1.4).

Au nord du tell de Bubastis, les vestiges d'un palais de la fin du Moyen Empire fouillés en 1961 par le Service des Antiquités égyptiennes ont livré sept statues de particuliers[687]. Cet ensemble est séparé de la zone du temple – le tell proprement dit – par un cimetière du Moyen Empire. À l'est de ce palais s'étend la nécropole de l'élite, qui forme un carré d'environ 35 m de côté, ceint par un épais mur en briques crues[688]. À côté de ce cimetière et contemporain de

[684] PM IV, 28-31 ; WILDUNG 1984, 130.

[685] Londres BM EA 1100-1101 (PM IV, 29-30 ; NAVILLE 1891, 15, 22-23, pl. 22, 25, 33 ; RYHOLT 1997, 340 ; 387).

[686] NAVILLE 1891, 23.

[687] **Bubastis B. 189-357, B. 513 ; H 850, H 851, H 853, 1964-1, 1964-2** (FARID 1964 ; BAKR et BRANDL 2014, 6-33 ; 108-121).

[688] Toutes les tombes ont été pillées, mais leur architecture, en briques crues et parfois en pierre, ainsi que le matériel qui y a été trouvé révèlent l'importance des défunts : scarabées

celui-ci se dressait un vaste palais, couvrant environ 1 hectare, peut-être relié au temple par un chemin de procession[689]. Les murs et le pavement étaient en briques crues, mais certains éléments architecturaux en calcaire ont également été retrouvés : bases de colonnes et encadrements de porte, dont un linteau au nom d'Amenemhat III. Ce palais semble avoir été composé de trois zones fonctionnelles : administrative, cérémonielle et résidentielle. Porches à colonnes, salles hypostyles, cours péristyles, chambres et couloirs nombreux devaient renvoyer l'image que voulait donner le gouverneur de la ville, et demeure un témoin de l'importance du pouvoir provincial à la XIIᵉ dynastie.

Dans la partie nord du palais, une grande salle hypostyle à six colonnes a livré, contre le mur ouest, un groupe de trois statues de grand format et en bon état de conservation, deux en calcaire et une en quartzite, retrouvées apparemment à leur emplacement initial (**Bubastis H 851, 852 et 853**). Seule la statue en quartzite porte une inscription, qui désigne son propriétaire, Khâkaourê-seneb, comme « noble, gouverneur, chef dans le grand temple de Nekheb (Elkab), prêtre de Bastet et chef des prêtres de la déesse ». Le nom de ce dignitaire, « Khâkaourê-est-bien-portant », place sa naissance au plus tôt sous le règne de Sésostris III et son activité vraisemblablement au cours des décennies suivantes, ce qui confirment le style du visage, qui peut être rapproché de celui d'une série de statues attribuables à la fin de la XIIᵉ dynastie ou au plus tard au début de la XIIIᵉ [690], et la typologie du pagne, montant à mi-chemin entre le nombril et les pectoraux, caractéristique du règne d'Amenemhat III (ch. 2.3.1). Les deux autres statues, anépigraphes (peut-être portaient-elles une inscription seulement peinte ?), montrent des proportions proches de celles de la statue en quartzite, mais un style en revanche très différent et plus difficile à dater. Toutes deux sont sculptées dans le même calcaire et montraient

lors de leur découverte des restes de peinture et des traces de brûlure. Elles présentent le même visage et le même traitement des volumes et des surfaces, si particuliers que l'on ne peut qu'y voir deux statues contemporaines, produites par un même sculpteur ou atelier. Étant donné leur emplacement dans le palais, à côté de la statue de Khâkaourê-seneb, ces deux statues en calcaire représentaient probablement aussi un gouverneur de la ville.

Dans la cour du palais ont été mis au jour également des fragments de visages en quartzite (**Bubastis B. 189-357, 1964-1** et **2**), appartenant jadis à des statues de grandes dimensions, vraisemblablement non royales (le fragment B. 189 montre une perruque lisse). Les seules photographies disponibles ne permettent pas une analyse stylistique fiable, mais la forme de l'œil de ce fragment, en amande, avec une paupière supérieure bordée d'un liseré, ainsi que la dépression sculptée sous la paupière inférieure, désignent la fin de la XIIᵉ ou le début de la XIIIᵉ dynastie.

Ce programme statuaire de grandes dimensions manifeste l'importance des gouverneurs qui occupaient ce palais. Notons qu'il s'agit du seul ensemble provenant de manière à peu près sûre d'un contexte palatial (nous avons vu plus haut que les statues découvertes dans les maisons de Lahoun, datant probablement d'une phase avancée dans la XIIIᵉ dynastie, correspondent à la fin de l'occupation du site, à une époque où les maisons palatiales ne revêtaient peut-être déjà plus leur fonction originelle). L'on manque donc de comparaisons pour comprendre le rôle de ces statues au sein d'une salle hypostyle du palais : peut-être faut-il y voir un lien avec la nécropole des gouverneurs, à quelques mètres de distance et un culte en leur honneur prenait-il place dans le palais. Un rôle plus symbolique, de démonstration de prestige dans une salle palatiale, est peut-être aussi à envisager. Il est enfin possible également qu'elles n'aient été trouvées là qu'en contexte secondaire et qu'elles aient été orignellement placées dans des chapelles funéraires associées à la nécropole adjacente.

3.1.30. Tell el-Dabʿa, Ezbet Rushdi, Khatana (Avaris)

Huit statues royales et quinze statues de particuliers ont été mises au jour sur le site de l'ancienne Avaris/Hout-waret. Cette ville du Moyen Empire qui devient le siège de la capitale Hyksôs à la XVᵉ dynastie recouvre plusieurs sites archéologiques, désignés sous les toponymes modernes de Tell el-Dabʿa, Ezbet Rushdi et Khatâna. La future résidence des Hyksôs était déjà une ville d'une relative importance à la XIIᵉ dynastie.

Dans le secteur appelé Ezbet Rushdi es-Saghira, dans la partie nord de Tell el-Dabʿa, ont été mis au jour les vestiges d'un temple par Shehata Adam dans les années 1950, site fouillé à nouveau dans les années

en stéatite, perles en faïence et pierres semi-précieuses, couteaux en silex, une figurine en calcaire de singe, une autre de nain, un ouchebti en calcite (BAKR et BRANDL 2014, 120-121, n° 13) ; et un fragment de base de statue au nom de Maheshotep – le dernier maire de Bubastis attesté au Moyen Empire, à la fin de la XIIᵉ ou au début de la XIIIᵉ dynastie (B. 513, ID. 2014, 21). Au moins six sépultures de gouverneurs de la XIIᵉ dynastie ont été identifiées (VAN SICLEN 1996, 245).

[689] VAN SICLEN 1996, 239.

[690] Surtout **Alexandrie JE 43928, Londres BM EA 1785, Paris E 11053** et **Genève-Lausanne Eg. 12**. Ceci montre, comme nous le verrons plus loin, les liens stylistiques entre les statues taillées dans un même matériau et illustre aussi le peu d'individualisation et donc de réalisme de ce visage, malgré son apparent naturalisme (à propos de la signification donnée à ces termes, voir le sous-chapitre « précision terminologique », dans l'introduction).

1990 par Manfred Bietak et Josef Dorner[691]. Cette zone, d'après plusieurs inscriptions trouvées sur le site, portait dans l'Antiquité le nom de Raouaty. Ce temple fut fondé sous Sésostris II, apparemment en l'honneur du fondateur de la dynastie Amenemhat Ier. Plusieurs statues, tant royales que privées, y ont été trouvées. Parmi les vestiges du secteur de Khatâna, L. Habachi a, quant à lui, découvert en 1942 trois statues, une agenouillée et deux assises, de Néférousobek à peu près grandeur nature (**Tell el-Dab'a 04, 05 et 06**, fig. 3.1.30a-b) et une statue assise du roi du début de la XIIIe dynastie Hotepibrê Hornedjherytef, ainsi que deux pyramidions également datés de la XIIIe dynastie[692]. Ces éléments ont été retrouvés au sein d'un bâtiment aux murs épais en briques crues, parmi des os carbonisés (restes de bœufs offerts en sacrifice) et de divers objets datables du Moyen Empire ou de la période Hyksôs[693]. Si ce contexte se rapporte, d'après L. Habachi, à la Deuxième Période intermédiaire, il n'en est pas moins un contexte secondaire en ce qui concerne l'emplacement des statues[694] et des pyramidions (dont on peut supposer qu'ils proveniennent de la nécropole memphite). Les inscriptions de chacune des trois statues de Néférousobek disent la reine « *aimée de Sobek de Shedet et de Horus qui réside à* Shedet[695] », indice en faveur d'une origine de ces statues dans le Fayoum. Si elles proviennent bien de la région du Lac et si elles ont été déplacées à Khatâna, ce fut au plus tard un bon siècle après le règne de Néférousobek, lors de la domination hyksôs. La même remarque s'applique à la statue de Hotepibrê, sur laquelle le roi est dit « *aimé de Ptah-qui-est-au-sud-de-son-mur* », ce qui désigne comme origine probable la ville de Memphis. Selon K. Ryholt, c'est sous le règne d'Apophis que ces statues auraient été transportées à Avaris[696].

La nécropole de Tell el-Dab'a a également livré quelques statues de particuliers[697]. L'on recense deux statuettes en serpentinite de la XIIIe dynastie[698], dont les titres des personnages ne sont pas conservés. Leurs dimensions, le matériau dans lequel elles sont taillées et leur facture de qualité intermédiaire sont caractéristiques des statuettes placées dans des contextes funéraires.

En revanche, une statue trouvée en fragments dans la nécropole dépare de tout le reste du répertoire (**Tell el-Dab'a 11**). Plus grande que nature, elle représente un homme assis, vêtu d'une tunique descendant à mi-mollets, un sceptre dans la main droite, la tête couronnée d'une coiffe évoquant la forme d'un champignon, qui rappelle fortement les représentations d'Asiatiques sur les reliefs égyptiens[699]. La statue est de facture égyptienne, tout comme un proche parallèle stylistique, la tête de **Munich ÄS 7171**, mais les traits ne sont pas égyptiens : le visage est allongé et émacié, les yeux plissés et la coiffure indéniablement étrangère (fig. 3.1.30c). Le style est pourtant celui de la sculpture de haut niveau de la XIIIe dynastie, avec un modelé subtil mais contrasté pour le rendu des cernes, des pommettes et des arcades sourcilières, des paupières supérieures lourdes et des canthi pointus (ch. 2.7-2.9). Ces deux grandes statues en calcaire induré du Moyen Empire tardif pourraient donc représenter des chefs locaux d'origine asiatique du Delta oriental[700]. Dès la XIIe dynastie, une importante communauté proche-orientale s'installe peu à peu en Égypte et apparaît parmi les personnages cités sur les documents du Moyen Empire tardif. Ces « Asiatiques » (*Aamou*) passaient vraisemblablement par cette région du Delta et la ville d'Avaris, sur le principal bras oriental du Nil[701]. C'est justement là que les princes de la XIVe dynastie prennent le pouvoir vers 1700 av. J.-C., suivis par les Hyksôs quelques décennies plus tard. Il est difficile de savoir si ces statues représentent précisément ces souverains de la XIVe dynastie ou seulement leurs prédécesseurs, peut-être gouverneurs encore vassaux des rois égyptiens de la XIIIe dynastie, ou même simplement chefs de groupes locaux d'origine étrangère. Des statues de tel format et d'une facture aussi fine, réalisées de toute évidence par des sculpteurs égyptiens pour des dignitaires qui affichent clairement leurs origines par une iconographie identitaire, manifestent l'importance de ces personnages.

3.1.30.1. Ezbet Rushdi es-Saghira (temple d'Amenemhat Ier)

Le temple probablement dédié à Amenemhat Ier, dans le secteur nord de la ville, appelé Ezbet Rushdi es-Saghira, a livré des statues clairement égyptiennes, apparemment trouvées dans leur contexte original. Le temple était entouré d'un village, dont les plus anciens vestiges remontent à la moitié de la XIIe

[691] ADAM 1959 ; BIETAK et DORNER 1998.

[692] HABACHI 1954, 443-562.

[693] HABACHI 1954, 458.

[694] VON BECKERATH 1964, 39-40 ; HELCK 1981, 117, n. 3 ; RYHOLT 1997, 214, n. 737.

[695] Cl. Vandersleyen propose de voir en l'Horus qui réside à Shedet une épithète de la reine. On ne partagera toutefois pas cet avis, car la particule *mry.t* (« aimée de ») se situe après cette formule et semble bien se rapporter à la fois à *Sobek de Shedet* et à *Horus qui réside à Shedet* (VANDERS-LEYEN 1995, 116).

[696] RYHOLT 1997, 133, 214, n. 737.

[697] BIETAK 1991a.

[698] **Tell el-Dab'a 08 et 09**.

[699] Voir le relief provenant du complexe funéraire de Sésostris Ier à Licht-Sud (New York MMA 13.235.3, ARNOLD 2010, pl. 232) ou les peintures des tombes de Beni Hassan (NEWBERRY 1893, pl. 28 et 31).

[700] ARNOLD 2010, 191-194.

[701] Voir à ce sujet ARNOLD 2010.

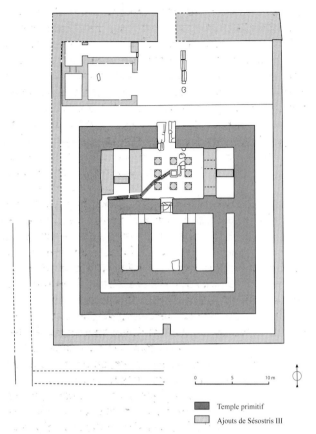

Temple primitif

Ajouts de Sésostris III

Fig. 3.1.30.1a – Plan du temple d'Ezbet Rushdi es-Saghira.

dynastie (donc avant la fondation du temple), bien qu'il soit possible que des zones non fouillées livrent un jour des vestiges plus anciens, qui expliqueraient peut-être la présence d'un culte à Amenemhat I^er. Elle se poursuit, après la destruction du temple, jusqu'au début de la XVIII^e dynastie.

Le temple consiste en un édifice de modestes dimensions (43 x 31 m) en briques crues, situé jadis face à un bras du Nil aujourd'hui disparu (fig. 3.1.30.1a). D'après l'étude stratigraphique et céramologique du site, le secteur aurait été colonisé au début du règne d'Amenemhat II, au plus tôt à la fin du règne précédent[702]. Le temple lui-même fut fondé peu après, au-dessus du niveau d'occupation le plus ancien, probablement sous Sésostris II[703]. Son successeur Sésostris III laisse une stèle commémorant

[702] BIETAK et DORNER 1998, 12. D'après les auteurs de cette seconde campagne de fouilles, l'identification de la fondation du temple par Amenemhat I^er, proposée par Shehata Adam, doit être revue. L'agglomération peut très bien avoir été fondée par ce roi, mais pas la zone fouillée, dans laquelle se trouve le temple, dont les niveaux les plus anciens sont postérieurs à ce souverain d'une ou deux générations.
[703] Une des statues de particuliers découvertes dans le temple, que nous citerons plus loin (**Munich ÄS 5361-7211**, fig. 3.1.30.1b), celle d'un prêtre de Selket du nom de Seshen Sahathor, porte sur son inscription le nom de règne de Sésostris II muni de l'épithète ꜥnḫ Ḏt.

ses travaux d'agrandissement du temple, en l'an 5 de son règne ; l'étude architecturale du bâtiment montre en effet deux phases de construction et c'est selon toute vraisemblance à la seconde phase qu'on doit rattacher cette stèle. Toujours d'après la stratigraphie, l'édifice fut arasé au cours de la XIII^e dynastie, puis recouvert, à la période hyksôs, par un nouveau niveau d'occupation.

Les seules divinités présentes dans les inscriptions sont « Ouadjet qui réside à Imet » et « Hathor, maîtresse d'Imet » (c'est-à-dire Tell el-Faraoun, aujourd'hui Husseineya, à 20 km plus au nord). Le temple est toutefois appelé ḥw.t-imn-m-ḥ3.t (la maison/le temple d'Amenemhat) et trois statues placent le personnage qu'elles représentent sous la protection d'Amenemhat I^er (imȝḫw ḫr n(i)-sw.t bity sḥtp-ib-rꜥ) ; tous ces indices sont en faveur d'un culte au fondateur de la XII^e dynastie. Selon M. Bietak et J. Dorner, il devait s'agir d'un temple mémoriel de ce souverain, construit quelques générations après son règne[704].

Dans sa première phase de construction, le temple a la forme d'un carré de 46 coudées (24 m) de côté. Il comporte un sanctuaire flanqué de deux pièces latérales plus étroites, dans lesquelles M. Bietak se refuse à voir des chapelles. Il s'agirait selon lui, d'après la comparaison avec les plans d'autres édifices contemporains[705], de salles de rangement du matériel de culte. Devant l'entrée de la chapelle se trouve une cour encadrée de six colonnes[706]. Un mur épais encadre l'ensemble, laissant derrière la chapelle un passage permettant jadis l'accès au toit du temple par une pente ou un escalier. L'ensemble est en briques crues, à l'exception des colonnes, probablement rondes ou papyriformes, d'après la forme de leurs bases, et des encadrements de portes, tous en calcaire. Le sol lui-même était de terre battue, au-dessus d'un lit de sable au niveau de la chapelle.

Une statue royale assise en granodiorite (**Tell el-Dab'a 01**), ainsi qu'une dalle en calcaire, probablement sa base, ont été découvertes dans la chapelle, dans l'angle sud-est, contre le mur du fond. Sa jumelle (**Tell el-Dab'a 02**), mise au jour un

[704] BIETAK et DORNER 1998, 19.
[705] Le temple de Tell Ibrahim Awad, du début du Moyen Empire (EIGNER 1992), la chapelle funéraire d'Ihy et Hotep, de la XII^e dynastie (FIRTH et GUNN 1926, 61-65) et les maisons de Kahoun (BIETAK 1996b).
[706] Identifiée comme telle par M. Bietak et J. Dorner, tandis que Sh. Adam proposait d'y voir une salle hypostyle. La comparaison avec des bâtiments contemporains, ainsi qu'avec les temples funéraires des dignitaires de la XVIII^e dynastie, est en effet convaincante. On sera tout de même gêné par le manque de symétrie de l'ensemble, puisque la cour n'est pas dans l'axe du temple, mais décalée vers l'est. Se pourrait-il qu'il s'agisse là d'un aménagement dû aux travaux de Sésostris III et que cette cour ait bien été une salle hypostyle dans sa première phase ?

an avant les fouilles lors de travaux d'agriculture, s'y trouvait probablement aussi, dans l'angle sud-ouest de la même pièce. De ces deux statues, il ne reste que la partie inférieure et aucune inscription. Les photographies disponibles permettent toutefois de noter la pièce d'étoffe repliée serrée dans la main droite du souverain, qui nous indique qu'elles sont à dater au plus tard du règne de Sésostris III.

Lors des réaménagements du sanctuaire, des pièces sans doute voûtées, d'après l'épaisseur de leurs murs, sont élevées à l'intérieur même du temple, de part et d'autre de la petite cour à colonnes. Puisque les nouveaux murs construits obstruent le passage menant au toit, un système de drainage en calcaire (constitué de blocs de réemploi de l'Ancien Empire) est installé dans le sol, conduisant l'eau de ce couloir vers un bassin au centre de la petite cour. Ce drain n'est pas sans rappeler celui que l'on peut observer dans le sanctuaire d'Héqaib à Éléphantine et peut-être faut-il y voir une marque caractéristique de certains lieux de culte au Moyen Empire. Toujours lors de cette seconde phase de construction, l'ensemble du bâtiment est entouré d'une nouvelle enceinte et une avant-cour est laissée entre le nouveau portail d'entrée et le temple proprement dit. Un second lieu de culte est aménagé dans cette avant-cour, adossé au mur ouest et au massif de l'entrée. Il s'agit d'un petit édifice comportant deux pièces, sans liaison entre elles. L'une, dans le même axe que le temple, face au nord, accessible par un couloir et une antichambre formant un L, devait abriter originellement une statue, d'après une cavité dans le sol, propre à accueillir un socle[707]. L'autre, qui s'ouvrait directement sur la cour, dans l'axe est-ouest, comportait encore la base d'une stèle en calcaire, dressée dans une fosse aménagée dans le pavement de briques crues.

La cour à colonnes a livré neuf statues de particuliers, une table d'offrandes et la stèle de Sésostris III commémorant ses travaux d'agrandissement du temple. Des six statues dont l'inscription est conservée, trois au moins représentent de hauts dignitaires : un trésorier Imeny, portant tous les titres de rang et des épithètes particulièrement honorifiques (« maître des secrets », « compagnon d'Horus qui vit dans le palais »), un supérieur du temple Imeny muni de titres de rang et un gouverneur Ânkh-hor. La première est en granodiorite, la seconde en quartzite, la troisième en grauwacke ; toutes sont de dimensions moyennes (entre 36 et 50 cm de hauteur). Les deux premiers personnages portent un pagne long, le troisième un pagne shendjyt. On retrouve cinq statues assises en tailleur, une debout et une assise. Il est donc difficile de dresser des tendances au sein de cet ensemble. Il est difficile d'établir si le « supérieur du temple » Imeny est à la tête du temple d'Ezbet Rushdi ou s'il n'est présent qu'à titre de « visiteur ». Son matronyme laisse entendre qu'il serait bien originaire de la région : « Satkhentykhety », « la fille du dieu Khentykhety », se rapportant à la divinité tutélaire d'Athribis, à une soixantaine de kilomètres au sud d'Ezbet Rushdi.

Trois autres personnages montrent des titres peut-être plus modestes : un contrôleur de la Phyle, un scribe des recrues et un prêtre (?) de Selket[708]. Les trois dernières, trop fragmentaires, ne permettent pas d'identifier les individus qu'elles représentent.

Le contexte archéologique laisse supposer que ces statues étaient dressées dans la petite cour à colonnes précédant le sanctuaire, peut-être entre les colonnes, le plus près possible donc du roi divinisé, mais dans la partie accessible aux profanes.

3.1.31. San el-Hagar (Tanis)

La ville de Tanis, dans le Delta oriental, lieu de résidence et de sépulture des rois des XXIe et XXIIe dynasties, a livré une grande quantité de vestiges du Moyen et du Nouvel Empire, qui y ont été apportés de plusieurs autres sites, lors de la fondation de cette ville. C'est probablement le contexte archéologique le plus riche pour l'étude de la pratique du remploi.

Du Moyen Empire, on relèvera une série de statues royales de grandes dimensions : un colosse assis d'Amenemhat Ier (Le Caire JE 37470), plusieurs statues assises et debout de Sésostris Ier (Le Caire JE 37465, JE 37482, Berlin ÄM 7265 + Le Caire CG 384, ainsi que deux colosses debout encore sur le site, ré-érigés à l'époque moderne devant le premier pylône du temple d'Amon, une paire sphinx d'Amenemhat II (Louvre A 23 et Le Caire JE 37478 + CG 639), deux ou trois colosses assis d'Amenemhat II ou Sésostris II (Le Caire CG 430 et 432, ainsi que peut-être Berlin ÄM 7264), quatre sphinx à crinière d'Amenemhat III (**Le Caire CG 393, 394, 530, 1243**) et la dyade aux figures nilotiques attribuable au même souverain (**CG 492**). Aucune de ces statues monumentales n'a conservé le nom du souverain originellement représenté. Toutes ont été usurpées par Ramsès II puis par les rois de la Troisième Période intermédiaire et seul l'examen

[707] Bietak et Dorner 1998, 21-22. M. Bietak propose de replacer les deux statues royales dans la même chapelle, arguant que la position de celle découverte in situ se trouve dans un angle. Cependant, d'après les photographies de Sh. Adam (Adam 1959, 212, pl. 5a et 6a), cette dernière semble tout de même avoir été bousculée. L'autre statue, qui a permis la découverte du site, a été arrachée du sol par les ouvriers du propriétaire du terrain, qui voulaient cacher la découverte aux autorités afin de poursuivre des travaux de terrassement. Si la statue trouvée dans la chapelle du temple principal était manifestement l'objet du culte, peut-être donc une représentation d'Amenemhat Ier, ne peut-on imaginer que sa « jumelle » se dressait dans ce sanctuaire annexe ? Il ne s'agit pas forcément de deux représentations du même roi, malgré leur apparence similaire.

[708] Unique attestation de ce titre (Verbovsek 2004, 79).

stylistique a permis de les attribuer à des souverains du Moyen Empire[709]. On recense également deux statues assises plus grandes que nature de la reine Ouret, épouse de Sésostris II (**Le Caire CG 381** et **382**), qui ont quant à elles conservé leurs inscriptions. Un torse en quartzite, encore présent sur le site, paré du collier au pendentif, appartenait vraisemblablement à une statue de grandes dimensions de Sésostris III ou Amenemhat III, d'après le traitement stylistique de la musculature (**Tanis**, fig. 3.1.31e). Huit statues de la XIIIe dynastie complètent cet ensemble, dont une seule plus petite que nature : deux colosses assis de Marmesha (**Le Caire JE 37466** et **37467**), deux colosses assis de Sobekhotep Khânéferrê (**Le Caire JE 37486** et **Paris A 16**, fig. 3.1.31a), deux statues assises de taille moyenne du même souverain (**Paris A 17** et **Tanis 1929**, fig. 3.1.31b-c) et deux sphinx du milieu de la XIIIe dynastie usurpés par Ramsès II et Mérenptah (**Le Caire CG 1197** et **Paris A 21**). De ces huit statues, il semble que cinq au moins, d'après leurs inscriptions, aient été érigées originellement à Memphis et une dans les environs de la ville de Héfat, en Haute-Égypte.

Les deux colosses de Marmesha portent la titulature de trois souverains : l'inscription originelle, de part et d'autre des jambes, sur la face frontale du trône, montre un proscynème à Ptah, ce qui suggère que les statues ont été sculptées pour la ville de Memphis. L'inscription que le hyksôs Apophis ajoute sur leur épaule droite suggère qu'elles aient été ensuite déplacées à Avaris, avant d'être installées à Pi-Ramsès par Ramsès II et enfin à Tanis quelques siècles plus tard. Ces deux statues ont donc probablement connu aux quatre lieux d'installation, avant d'être dressées sur leurs bases actuelles au musée du Caire. Notons que le roi hyksôs n'a pas fait effacer le nom de Marmesha pour le remplacer par le sien et que Ramsès II n'a pas non plus fait marteler le nom du roi Hyksôs. Les colosses de Marmesha n'ont subi aucune retouche pour être « ramessisés » comme l'ont été la plupart des statues du Moyen Empire découvertes à Tanis. Dans la majorité des cas qui nous sont parvenus, non seulement les statues colossales ont perdu leurs inscriptions originelles, mais les traits de leur visage ont été modifiés pour être adaptés au style ramesside. Les colosses de Marmesha, en revanche, ont conservé à la fois leurs inscriptions et le visage du souverain pour lequel ils ont été sculptés. Ceci témoigne de la complexité du dossier sur la pratique de l'usurpation des statues.

Les quatre statues de Sobekhotep Khânéferrê ne portent, quant à elles, aucune trace de modification ni de réinscription, bien qu'elles aient été trouvées manifestment en contexte secondaire. Elles n'ont probablement été déplacées dans le Delta oriental qu'à la Troisième Période intermédiaire, car l'on expliquerait difficilement l'absence d'inscription ramesside si leur déménagement datait de la XIXe dynastie. Trois d'entre elles ont dû être amenées directement depuis Memphis (d'après le proscynème à Ptah-qui-est-au-Sud-de-son-Mur), et la quatrième depuis un sanctuaire du sud de l'Égypte[710].

En ce qui concerne les deux sphinx usurpés en granit (**Le Caire CG 1197** et **Paris A 21**), aucun indice ne permet de retracer leur origine, mais il est possible de les dater, d'après une série d'indices stylistiques, du milieu de la XIIIe dynastie[711].

Les grands sphinx à crinière en granodiorite d'Amenemhat III ont peut-être aussi transité par Avaris : sur l'épaule des fauves, une inscription visiblement secondaire, semblable à celle que l'on trouve sur l'épaule des colosses de Marmesha, a été grattée. On peut supposer qu'il s'agit là aussi d'une appropriation hyksôs effacée par Ramsès II ou Mérenptah, dont la titulature s'étend en signes larges et profonds tout autour des bases des statues. Seul le style permet de les attribuer à Amenemhat III, car toute inscription du Moyen Empire a disparu. Il n'est pas impossible qu'ils aient formé originellement un dromos à Bubastis, où d'autres statues stylistiquement très proches ont été découvertes.

À Tanis, les colosses de Marmesha et de Sobekhotep Khânéferrê flanquaient apparemment l'entrée du pylône menant à la deuxième cour du temple d'Amon. Ils ont été retrouvés au milieu des blocs épars et des fragments d'obélisques dans l'enceinte même du temple. Le texte de Petrie ne donne aucune précision sur leur contexte archéologique, mais le plan qu'il dresse du site permet d'y situer l'emplacement des deux Marmesha et du Sobekhotep Khânéferrê du musée du Caire (le colosse de Paris avait déjà rejoint le musée du Louvre au XIXe siècle). Étant donné leurs dimensions, on peut supposer qu'ils remplissaient à l'origine un rôle similaire à Memphis au Moyen Empire, contre la façade (probablement en briques crues) du temple de Ptah.

Aucune statue privée du Moyen Empire tardif ou de la Deuxième Période intermédiaire n'a été retrouvée à Tanis. Seules les statues royales ont été réutilisées dans le programme des souverains des XXIe-XXIIe dynasties.

[709] EVERS 1929 ; VANDIER 1958 ; WILDUNG 1984 ; SOUROUZIAN 1988 ; FAY 1996c.

[710] **Paris A 17**. L'inscription place le souverain sous la protection du dieu « Hémen dans le château de Snéfrou à Héfat ». Ce petit sanctuaire serait situé non loin de la ville de Héfat, près du village moderne de Mo'alla, dans laquelle se trouvait le temple principal (DELANGE 1987, 20-21). La distance (plus de 800 km) entre Mo'alla et Tanis reste surprenante. Peut-être la statue avait-elle déjà subi un déménagement vers le nord du pays entre Sobekhotep Khânéferrê et la Troisième Période intermédiaire.

[711] CONNOR 2015b.

3.1.32. Tell el-Moqdam (Léontopolis)

Trois statues royales sont à retenir pour le site de Tell el-Moqdam, dans le Delta central (**Le Caire CG 538, Londres BM EA 1145 et 1146**)[712]. Ce centre cultuel du dieu lion Mahesa, fils de Bastet, recouvre plusieurs collines, dont les principaux vestiges appartiennent à l'époque ptolémaïque. La dernière exploration, superficielle, date d'É. Naville, à la fin du XIXe siècle. D'une occupation au Moyen Empire, ne témoignent que quelques blocs en remploi, ainsi que les trois statues royales assises fragmentaires, plus grandes que nature. Elles ont subi, au moins pour deux d'entre elles, une usurpation et ont probablement été apportées d'un autre site au Ier millénaire av. J.-C. Les deux statues de Londres, en quartzite, représentaient le roi Sésostris III. Elles montrent toutes deux le même type, mais ne sont pas tout à fait identiques. La statue du British Museum EA 1145 est un peu plus grande que celle enregistrée sous le numéro 1146 : la première devait mesurer à l'origine environ 230-240 cm de haut et l'autre, à peu près 200 cm. Seule une d'entre elles a été usurpée par Osorkon II – qui a seulement ajouté son inscription, sans effacer le nom de son lointain prédécesseur. La troisième statue, en granodiorite, est inscrite aux noms de Néhésy et Mérenptah, qui y ajoute sa titulature sur les côtés du trône, sans effacer celle du roi de la XIVe dynastie. Les publications de Naville et de Borchardt[713] laissent entendre que cette dernière est trop mal conservée pour révéler à quelle divinité était dédiée la statue, mais Ryholt y reconnaît une dédicace à « Seth, seigneur de *ḥw.t wꜥr.t* (Avaris) », ce qui indiquerait l'origine de cette statue. Elle a donc peut-être été déplacée par Mérenptah à Pi-Ramsès, puis peut-être encore par les souverains des dynasties suivantes à Tell el-Moqdam. Il est vraisemblable que Néhésy n'ait été lui-même que le second propriétaire de la statue, qu'il aurait usurpée à un souverain de la XIIe ou de la XIIIe dynastie : il s'agirait en effet de l'unique statue laissée par un de ces rois du Delta oriental, qui n'avaient pas d'accès direct aux carrières de pierre d'Assouan. Le style des jambes, seules conservées, avec une arête du tibia très vive, suggère comme datation la XIIIe dynastie.

3.1.33. Tell el-Ruba (Mendès)

Une statuette d'un gouverneur du nom d'Ipour (**Le Caire JE 36274**) est enregistrée comme provenant de Mendès, ville du Delta oriental, lieu de culte du dieu-bélier Banebdjedet. Les archives n'apportent nulle autre information sur son contexte, mais l'inscription qu'elle porte place en effet le personnage sous la protection du dieu local de Mendès. Seule une autre statue du Moyen Empire semble, d'après son inscription, être également originaire de ce site : la statue assise plus grande que nature d'Amenemhat Ier

en granit[714], découverte fortuitement en 1929 par la police entre Faqous et Qantir ; son inscription dit le roi « aimé de Banebdjedet. »

Les plus anciens vestiges du site remontent à l'Ancien Empire, notamment une nécropole de mastabas. Il apparaît donc vraisemblable qu'une ville y ait existé au Moyen Empire. Il ne reste pas grand chose du temple de l'Antiquité tardive, et rien appartenant avec certitude au Moyen Empire. Il nous est impossible de reconstituer les contextes dans lesquels la statuette du gouverneur ni celle du premier roi de la XIIe dynastie étaient originellement installées.

3.1.34. Kôm el-Shatiyin / Tanta

Deux statues de particuliers du musée du Caire proviennent de Kôm el-Shatiyin, dans le Delta central : une statue assise d'un homme enveloppé dans un manteau (le gouverneur Khentykhétyhotep, **Le Caire JE 34572**) et une triade anépigraphe composée de deux statues cubes et d'une figure féminine debout (**Le Caire JE 46307**). Bien que taillées dans des matériaux différents, granodiorite pour la première et grès pour la seconde, elles présentent une certaine similarité stylistique. S'il est difficile, faute d'autres éléments, d'argumenter en faveur d'un atelier de sculpture installé dans la région d'Athribis, il apparaît néanmoins qu'un même style puisse être identifié sur deux statues en matériaux différents mais de même provenance. Du site lui-même, on ne sait que peu de choses et l'inventaire du musée ne donne nulle information sur le mode de découverte des deux sculptures. Le nom du gouverneur Khentykhétyhotep est basé sur celui du dieu Khentykhéty, particulièrement adoré dans la ville d'Athribis, à 40 km au sud de Tanta, qui semble avoir connu une occupation continue dès l'Ancien Empire[715].

[712] PM IV, 36.

[713] Naville 1894, 28 ; Borchardt 1925, 87-88.

[714] Le Caire JE 60520, aujourd'hui dans le jardin du musée d'Ismaïlia.

[715] Une seule statue du Moyen Empire provient de manière sûre du site d'Athribis (Londres BM EA 1237). Elle est datable, d'après des critères stylistiques, des alentours du règne d'Amenemhat II. Une série d'autres objets du Moyen Empire et de la Deuxième Période intermédiaire, sont attribuables à Athribis d'après leurs inscriptions : trois cylindres-sceaux de Khendjer dédiés à Khentykhéty (Ryholt 1997, 342) et quatre statues (Vernus 1978, 8-22) : Le Caire CG 967 (attribuée au Moyen Empire ; aucune photographie n'est publiée), **Amsterdam 309** (prêtre-*ouâb* de Khentykhéty Senebni), **Londres UC 14696** (directeur du temple Henkou) et **UC 16650** (triade de Khentykhetyhotep).

3.1.35. Alexandrie, Aboukir et Canope
Cf. Héliopolis (ch. 3.1.26).

3.1.36. Serabit el-Khadim
Le site minier de Serabit el-Khadim, dans le Sinaï, est fréquenté tout au long du Moyen et du Nouvel Empire pour ses minerais de cuivre, ainsi que, dans une moindre mesure, pour la turquoise. Des expéditions très régulières y sont envoyées au cours de la XIIe dynastie[716]. Le plateau supporte un temple dédié à « Hathor, maîtresse de la Turquoise » (d'autres divinités sont également très présentes sur le site : Ptah, Soped, Geb, Taténen), dont les traces les plus anciennes remontent à Sésostris Ier. Le sanctuaire est entouré d'un téménos de 70 m x 37 m. Deux axes de circulation parallèles mènent à deux lieux de culte distincts : la « chapelle des rois » au nord et un double spéos à l'est, creusé dans la montagne, dédié à Hathor et à Ptah. Chaque roi de la XIIe dynastie, jusqu'à Amenemhat IV, complète le temple par un élément architectural. La seule décoration à l'intérieur de la chapelle de Hathor consiste en une stèle gravée sur le pilier réservé dans le rocher, au centre de la pièce, montrant le roi Amenemhat III face à la déesse, suivi d'un trésorier, d'un chambellan et d'autres membres de l'administration du trésorier. Derrière ce pilier, dans l'axe du temple, un autel en forme d'escalier devait servir de support à la statue de la déesse. Cet autel précédait une niche taillée dans la paroi du spéos, jadis pourvue d'un système de fermeture, qui servait probablement à renfermer les objets du culte et la turquoise extraite des mines voisines. La « chapelle des rois », quant à elle, commencée par Amenemhat II et complétée par différents souverains jusqu'à Amenemhat IV, consiste en une esplanade de 8 m x 3 m, occupée en son centre par un portique de quatre colonnes alignées. Les reliefs des parois, mi-taillées dans la roche, mi-maçonnées, mettent en scène la transmission du pouvoir de Geb au souverain, assisté par les divinités du lieu Hathor et Ptah, ainsi que du roi Snéfrou divinisé[717].
Plusieurs statues royales ont été découvertes sur le site, probablement à l'origine installées dans cette « chapelle des rois ». On compte une statue de Snéfrou dédiée par Sésostris Ier, un groupe statuaire associant quatre rois agenouillés devant un autel (Montouhotep II et III, Amenemhat Ier et Sésostris Ier)[718], une base de statue d'Amenemhat Ier (Philadelphie E. 15027) et une statue assise d'Amenemhat II (Dublin 1905 :264). Sculptées dans le grès local, elles présentent toutes une facture grossière et des proportions trapues, caractéristique propre au répertoire statuaire de Serabit el-Khadim. Il semblerait que des sculpteurs accompagnaient les expéditions minières pour réaliser les stèles gravées

sur le site ainsi que les statues qui devaient orner le sanctuaire, visiblement des sculpteurs de second rang, dont le style est de qualité inférieure à celui de la statuaire royale contemporaine.

En ce qui concerne les souverains du Moyen Empire tardif, on relève une (ou peut-être deux ?) statue(s) de Sésostris III et trois statues de reines, dont Nitokret, épouse d'Amenemhat III[719]. Le style de la sculpture apparaît particulièrement peu conventionnel sur la statue de **Toronto ROM 906.16.111** (fig. 3.1.36a), que l'on peut proposer d'attribuer à Sésostris III en raison de ses oreilles démesurées, de ses cernes, de sa lippe amère et du collier au pendendif gravé sur sa poitrine, taillée dans le grès rose au grain épais caractéristique de la région. Les statues des reines, fragmentaires, montrent des proportions plus harmonieuses, bien que le traitement de la surface et des détails demeure sommaire. Le petit sphinx portant une inscription protosinaïtique (**Londres BM EA 41748**, fig. 3.1.36c) manifeste le même éloignement des canons stylistiques attestés le long de la Vallée du Nil. La petite statue de **Boston 05.195** (fig. 3.1.36b), vraisemblablement une autre effigie de Sésostris III, en calcaire gris et dur, témoigne d'un plus grand savoir-faire : les traits du visage du souverain sont bien reconnaissables et les détails des vêtments et du rendu anatomique, soignés. Le corps et le némès affichent cependant encore des proportions inhabituellement trapues.

Vingt et une statues de particuliers ont également été découvertes sur le site (aucune précision n'est donnée sur leur contexte, aussi peut-on seulement supposer qu'elles étaient installées dans la cour du sanctuaire)[720]. Deux groupes peuvent être distingués :

[716] VALBELLE et BONNET 1996 ; TALLET 2005, 148-159.
[717] TALLET 2005, 150, 155-156.
[718] VALBELLE et BONNET 1996, 127, fig. 148, 149.

[719] **Boston 05.195** (Sésostris III), **Chicago OIM 8663** (reine Nitokret), **OIM 8665** (torse de femme), **Londres BM EA 48061** (buste de femme) et **Toronto ROM 906.16.111** (Sésostris III ?).
[720] **Bruxelles E. 2310** (dyade du député du trésorier Nebâour et du chambellan de Djedbaou Khentykhety, fig. 3.1.36d), **E. 3087** (inconnu, fig. 3.1.36e), **E. 3088** (Amenemhat), **E. 3089a** (tête d'un homme, fig. 2.1.36f), **E. 3089b-c** (chambellan anonyme), **E. 9628** (inconnu), **E. 9629** (prêtre, fig. 3.1.36g), **E. 9630**, **E. 9631** et **E. 9632** (inconnus, fig. 3.1.36h-i), **Chicago OIM 8664** (héraut de la porte du palais Héqaib), **Glasgow 1905.143c** (torse féminin), **1905.143g**, **1905.143h**, **1905.143i**, **1905.143j** (têtes et bustes masculins), **Philadelphie E. 14939** (héraut de la porte du palais Héqaib), **Oxford E. 3947** (homme assis), **Londres BM EA 14367** (homme accroupi), **EA 497** (homme assis), **EA 41746** (tête masculine) et **Toronto ROM 906.16.119** (tête masculine). NB : il se peut que les statues de **Chicago OIM 8664** et **Philadelphie E. 14939** ne représentent pas le héraut de la porte Héqaib, mais soient plutôt dédiées par ce dernier à son souverain Sésostris II, comme le suggèrent D. Valbelle et Ch. Bonnet (VALBELLE et BONNET 1986, 129). Ce serait un cas unique en statuaire pour l'époque : aucun autre exemple de statue royale du

d'une part les statues en grès rose, sculptées dans la pierre locale et dans un style peu soigné[721], et d'autre part un ensemble relativement homogène de statuettes très fragmentaires, quant à elles finement sculptées, qui semblent toutes avoir appartenu au même type statuaire (un homme assis en tailleur, coiffé d'une perruque longue et striée, rejetée derrière les épaules)[722]. Ces dernières sont taillées dans la même pierre grise, semble-t-il un calcaire dur[723], que la petite statue de Sésostris III de Boston, trouvée sur le même site. Leur style permet de les dater à peu près de la même époque, entre Sésostris II et Amenemhat III. Il est envisageable que ces statues, d'un niveau de facture supérieur à celles sculptées en grès local, aient été apportées déjà achevées sur le site, lors d'une expédition, mais le fait que l'on ne retrouve aucune statue dans ce matériau ailleurs qu'à Serabit el-Khadim pousse à y voir des pièces sculptées sur place, dans une roche des environs, par un sculpteur expérimenté. Les inscriptions conservées sur ces statues désignent des chefs d'expédition et sont adressées à la dame de la Turquoise.

3.2. Sites non-égyptiens
3.2.1. Soudan
3.2.1.1. Kawa, Tabo (île d'Argo), Doukki Gel

Trois statues royales et onze statues privées ont été trouvées en contexte secondaire sur des sites des environs de la IIIᵉ Cataracte, contemporains de la XVIIIᵉ dynastie ou de la période napatéenne. Parmi elles, on retrouve une statue assise un peu plus grande que nature de Sobekhotep Khânéferrê[724], un fragment de statuette de la reine Noubemhat, épouse de Sobekemsaf Iᵉʳ [725], un torse royal anonyme[726], une petite dyade d'un officier de la Deuxième Période intermédiaire[727], une statue assise d'un directeur des porteurs du sceau du nom de Renseneb[728], une statuette debout du fils du vizir Iymérou[729] et une série de fragments de statues anonymes[730].

Peu d'indices permettent de retracer leur origine. L'hypothèse la plus vraisemblable pour expliquer leur présence au Soudan est qu'elles y aient été amenées lors des incursions kouchites de la Deuxième Période intermédiaire, pour être installées dans la ville et dans la nécropole de Kerma, et ensuite déplacées au cours des siècles suivants depuis le site de Kerma vers les différents sites kouchites.

3.2.1.2. Kerma

La nécropole royale de Kerma, capitale du royaume de Kouch, est paradoxalement un des sites à avoir livré le plus riche répertoire statuaire du Moyen Empire et de la Deuxième Période intermédiaire (fig. 3.2.1.2b-v). Dans le catalogue de cette recherche, 51 statues de particuliers ont été retenues, 8 statues royales et une trentaine d'autres fragments qui pourraient aussi bien appartenir à des privés qu'à des souverains. Ces statues ont été découvertes dans les corridors sacrificiels des grands tumuli royaux de la période du Kerma Classique, contemporaine de la Deuxième Période intermédiaire. Pas une seule n'a été découverte entière, à l'exception de celle de la dame Sennouy, sculptée au début de la XIIᵉ dynastie (Boston 14.720). La raison de la présence de ces statues fragmentaires exclusivement égyptiennes dans les tombeaux des souverains de Kerma a fait couler beaucoup d'encre. On a d'abord proposé d'y voir les témoins d'une présence égyptienne sur place[731], puis des objets d'échange entre l'Égypte et la Nubie[732] et, finalement, des « trophées » ramenés des incursions kouchites en Égypte[733]. Cette dernière

Moyen Empire ne porte le nom de son dédicataire (sauf s'il est lui-même roi). Toutefois, dans le contexte particulier du site minier, où les stèles représentent ou citent à la fois le roi et les chefs des expéditions, on peut en effet envisager qu'un dignitaire dédie officiellement la statue de son souverain, pour marquer son passage sur le lieu.

[721] À l'exception de la dyade de **Bruxelles E. 2310**, de dimensions moyennes (34 x 36,5 cm), qui montre, malgré la rugosité du matériau, une facture fine, comparable, tant en style qu'en qualité, à la statuaire d'Amenemhat III. Seule le grain épais du matériau trouble la subtilité du modelé. S'il s'agit bien de grès sinaïtique, le sculpteur qui a réalisé la statue était manifestement issu des ateliers royaux ; il a dû accompagner l'expédition dirigée par ces deux personnages, peut-être pour sculpter les stèles ou les reliefs du sanctuaire.

[722] **Bruxelles E. 3087, 3088, 3089a, 3089b-c, 9628, 9629, 9630, 9631 et 9632**.

[723] D'après une proposition de Th. De Putter, selon lequel il est possible qu'il s'agisse d'une roche locale.

[724] **Khartoum 5228** (fig. 3.2.1.1a), trouvée dans le temple de la XXVᵉ dynastie à Tabo. Dans son inspection de la région en 1906-1907, J. Breasted relève la présence de cette statue dans la cour péristyle du temple, près du mur nord et faisant face au sud (BREASTED 1908, 41). Selon lui, elle

n'aurait été apportée là que tardivement, par un roi nubien, car on ne possède aucune autre trace d'une pareille avancée vers le sud à la XIIIᵉ dynastie. K. Ryholt propose de la voir à l'origine installée à Abydos, à cause de son proscynème adressé à Osiris Ounnéfer (RYHOLT 1997, 349, n. 14).

[725] **Bruxelles E. 6985**, trouvée dans un temple de Kawa.

[726] **Kerma DG 268**, mis au jour à Doukki Gel.

[727] **Bruxelles E. 6947**, trouvée à Kawa, dans le temple de Taharqa.

[728] **Kerma 01**, mis au jour à Doukki Gel, fig. 3.2.1.1c.

[729] **Kerma DG 261** (Doukki Gel), fig. 3.2.1.1b.

[730] **Bruxelles E. 6948** (Kawa), ainsi qu'une série de fragments découverts à Doukki Gel et exposés dans le musée archéologique du site.

[731] REISNER 1923.

[732] VALBELLE 2004, 178.

[733] O'CONNOR 1974 ; WENIG 1978 ; BONNET 1997 ; DAVIES 2003 ; VALBELLE 2004 ; MINOR 2012.

hypothèse est la plus vraisemblable. Elle est soutenue par les ressources textuelles de la Deuxième Période intermédiaire[734], qui révèlent les relations conflictuelles entre l'Égypte de la XVIIe dynastie et le royaume de Kouch du Kerma Classique. La question restait à savoir s'il s'agissait de pillages, comme l'a proposé W. Davies[735], de véritables raids ou du résultat de négociations lors de sièges, qui auraient pu, comme le suggère E. Minor, éviter la destruction de la ville[736]. Dans le cas d'Éléphantine, il semble bien que la ville ait été l'objet de pillages violents. Le sanctuaire d'Héqaib montre des traces claires de destruction ; toutes les statues ont été brisées. Il se pourrait même que l'on puisse rattacher une tête en granodiorite découverte à Kerma (**Boston 20.1207**) au corps d'une statue d'homme assis du sanctuaire d'Héqaib, celle du directeur des champs Ânkhou (**Éléphantine 16**) (fig. 3.2.1.2a)[737]. Si ce raccord est correct, l'explication de la présence de cette tête dans le tombeau du souverain kouchite serait qu'elle ait été arrachée de la statue d'Éléphantine et ramenée, en même temps probablement que beaucoup d'autres fragments, en Nubie, comme trophées. C'est peut-être à ce moment ou suite à la destruction de ces statues que le temple a lui-même été enseveli.

L'essentiel de la statuaire égyptienne découverte à Kerma provient des quatre grands tumuli royaux (K XVI, K X, K IV, K III[738]). Dans la publication de ses fouilles, G. Reisner avait identifié K III (le plus au sud et le plus grand) comme le premier de la série, suivi par K IV, K X et finalement K XVI. Le site apparaissait alors à l'archéologue comme une sorte de colonie égyptienne en territoire nubien. Puisque la quantité de matériel égyptien décroissait de K XVI à K III, il en avait déduit une « dés-égyptianisation » progressive du site. Br. Gratien a montré, par comparaison avec les tumuli de l'île de Saï, que la chronologie de ceux de Kerma devait être inversée[739] et que chacun des souverains successifs avait édifié un tombeau plus grand que le précédent. L'étude par E. Minor du matériel découvert dans la nécropole de Kerma révèle alors une présence croissante d'éléments égyptiens ou égyptisants[740]. Le premier des quatre grands tumuli est à dater des environs de la fin de la XIIIe ou de la XVIe

dynastie, aux alentours de 1700 av. J.-C. Le dernier et le plus vaste, K III, a probablement été le tombeau du dernier roi à avoir lancé des raids en Égypte, à la fin de la XVIIe dynastie.

1) <u>Le tumulus K XVI</u> (70 m de diamètre, 25 sacrifiés) n'a livré de manière sûre que quatre fragments de statues. E. Minor date le premier de ces tumuli au plus tôt de la seconde moitié de la XIIIe dynastie ou même de la XVIe, à cause d'un fragment de bassin en calcite portant un cartouche finissant par le signe *ms*, qui devrait correspondre au roi Dedoumès. C'est de ce même tumulus que provient la statue en bois d'un roi debout (**Boston 20.1821**), probablement de la XIIIe dynastie.

2) <u>Dans le tumulus K X</u> (87 m de diamètre, 322 sacrifiés), au moins 25 statues ont été trouvées. Reisner parle même de 119 fragments, dont beaucoup ont sans doute pu être réassemblés. C'est celui qui a livré le plus vaste matériel égyptien. Deux têtes de divinités hiéracocéphales y ont été trouvées, ainsi que quatre statues royales représentant Amenemhat III (**Boston 14.726**), Amenemhat-Sobekhotep Sekhemrê-Khoutatouy (**13.3968**) et Sobekhotep Khâhoteprê (**Berlin ÄM 10645**). Le proscynème de la statue de ce dernier souverain est adressé à Satet d'Éléphantine, ce qui désigne cette île comme origine probable de la statue (temple de Satet ou sanctuaire d'Héqaib).

3) <u>Le tumulus K IV</u> (87 m de diamètre, 95 sacrifiés) a livré au moins 14 statues (35 fragments d'après Reisner)[741], toutes de particuliers, de modestes dimensions, stylistiquement datables des XIIe et XIIIe dynasties. Le tumulus est moins garni en statuaire égyptienne que le précédent ; il possède aussi trois fois moins de sacrifiés – seulement une centaine. E. Minor propose d'y voir une perte de pouvoir du souverain. Peut-être aussi s'agissait-il d'un règne plus bref.

4) <u>Le tumulus K III</u> (90 m de diamètre, 100 sacrifiés) contenait au moins 37 sculptures. 284 fragments conservés à Boston sont enregistrés comme provenant de ce tumulus. Les dimensions de ce tumulus et la quantité de sacrifiés et de fragments statuaires qui en proviennent sont probablement le reflet du sommet du conflit entre Égypte et Kouch et des ultimes victoires nubiennes, accompagnées de nombreux trophées statuaires. Plusieurs éléments semblent venir de régions éloignées : Elkab[742], qui aurait été atteinte par des incursions kouchites, mais aussi Assiout. Entre les tumulus IV et III se trouvait la tête de Boston qu'il faut peut-être rattacher au corps du directeur des champs Ânkhou à Éléphantine (cf. *supra*). C'est peut-

[734] Voir notamment les textes de la tombe du gouverneur Sobekhotep II à Elkab (DAVIES 2003).

[735] DAVIES 2003.

[736] MINOR 2012, 52.

[737] Les dimensions concordent et le joint semble presque parfait. Le musée de Boston m'a très aimablement fourni un moulage de la cassure de la tête ; je n'ai pas encore pu avoir accès au corps de la statue, conservé dans les réserves du musée d'Éléphantine.

[738] Les numéros de ces *tumuli* sont ceux donnés par E.A.W. Budge lors de ses fouilles (BUDGE 1907).

[739] GRATIEN 1978.

[740] MINOR 2012.

[741] MINOR 2012, 60 ; REISNER 1923, 25.

[742] Vaisselles en pierre inscrites (MINOR 2012, 62).

être lors de cette « quatrième génération » de Kerma qu'a eu lieu la destruction du temple d'Héqaib. Selon E. Minor, une grande partie des statues devrait provenir de ce sanctuaire[743], ce qui est vraisemblable pour au moins une autre d'entre elles : celle du « grand parmi les Dix de Haute-Égypte » Senââib (**Boston 14.721**, fig. 2.2.1.2h), découverte dans le tumulus K III. On imagine toutefois mal que les dizaines de statues découvertes à Kerma aient pu être toutes installées dans le petit sanctuaire d'Héqaib, à moins que les Kouchites n'y aient prélevé des statues à plusieurs reprises. Plusieurs statues pourraient aussi provenir du temple de Satet ou encore de la nécropole assouanaise. La statue de **Boston 14.723** semble provenir de la région thébaine, puisque son inscription est adressée à Sobek de Soumenou (actuelle Dahamsha, près d'Armant). La statue aurait-elle été préalablement déplacée par les Égyptiens eux-mêmes vers le sud avant d'être « capturée » par les Kouchites ? Il n'est pas impossible qu'un raid kouchite ait été mené si loin, puisque les sources de la XVIIe dynastie à Elkab parlent bien de victoires égyptiennes contre les attaques nubiennes[744].

La provenance de deux statues découvertes dans ce même tumulus K III pose davantage de problèmes d'interprétation : celles, plus grandes que nature, de Hapydjefa et de sa femme Sennouy[745], dont la tombe se trouve à Assiout. Il est difficile de savoir si les deux lourdes statues étaient originellement installées dans cette tombe de Moyenne-Égypte, si loin de la Nubie, ou si elles se trouvaient plus au sud, peut-être dans un sanctuaire comme celui d'Héqaib. Même en admettant que des incursions aient atteint Elkab ou peut-être la région thébaine, Assiout est encore à plusieurs centaines de kilomètres plus au nord et aucun autre indice n'indique que les armées kouchites se soient aventurées si loin vers le nord. Rien ne désigne Assiout dans les inscriptions de ces statues. Celle de Hapydjefa (Boston 14.724) est dédiée à Osiris et Oupouaout et celle de Sennouy (14.720), à toutes les divinités funéraires habituelles. Or, plusieurs statues du sanctuaire d'Héqaib portent des proscynèmes dédiés à des divinités qui ne sont pas celles de la Cataracte et plusieurs également

appartiennent à des personnages qui ne semblent pas liés personnellement à la région[746]. Une autre statue de Hapydjefa a été découverte en Nubie, sur le site du Gebel Barkal, dans un temple de la XXVe dynastie[747] et est aujourd'hui conservée dans le musée du site. Peut-être faut-il y voir le signe d'une série de statues installées par ce haut personnage dans des sanctuaires du sud du pays, avant d'être « capturées » lors des raids nubiens.

La présence de statues égyptiennes dans la nécropole de Kerma est une prérogative visiblement royale. On les a retrouvées presque exclusivement dans les couloirs sacrificiels des tumuli royaux[748], aussi peut-on suggérer qu'elles aient eu le même statut symbolique que ces humains sacrifiés. Témoins symboliques de victoires militaires, elles constituent une manifestation du pouvoir royal, un moyen d'affirmer la capacité du roi à maîtriser la vie à la fois sur son propre peuple (les sacrifiés étant apparemment kouchites) et sur l'ennemi du Nord, l'Égypte[749].

3.2.2. Sites du Levant : Byblos, Beyrouth, Tell Hizzin, Mishrifa, Megiddo, Tell Hazor, Ougarit/Ras Shamra

De nombreux artefacts égyptiens du Moyen Empire ont été découverts au Levant, dans les temples et tombes royales du Bronze Moyen. Les tombes royales de Byblos (Djébeil) et d'Ebla (Tell Mardikh), contemporaines du Moyen Empire tardif, en sont un bon exemple[750] : une grande quantité de sceaux

[743] MINOR 2012, 62, 70-72.

[744] Cf. textes des tombes d'Elkab (DAVIES 2003, 2010). Notons qu'une statuette d'un certain Montouhotep, découverte dans les débris entourant les tumuli K XIV et K XV, porte un proscynème à Horus d'Elkab.

[745] Hapydjefa (en plusieurs fragments) : Boston 14.724 + 13-12-514 + 13-12-687 + Eg. Inv. 1110. Sennouy : Boston 14.720. Datant du début de la XIIe dynastie, ces deux statues ne sont pas reprises dans le catalogue de cette recherche, mais le caractère particulier de leurs dimensions et de leur origine mérite que l'on s'y attarde pour mieux comprendre le contexte dans lequel le reste du répertoire a pu se retrouver à Kerma.

[746] Par exemple la statue du grand intendant Sanéferet, dont le proscynème est adressé à Ptah de Memphis (première moitié de la XIIe dynastie, HABACHI 1985, n° 67, 92, pl. 158-159) ; la statue du serviteur de la salle du jugement Imen-âa, dédiée à Osiris (Éléphantine 39) ; la statue du gardien de la salle du palais Snéfrou (Éléphantine 69), dédiée à la fois et à la triade d'Éléphantine, mais aussi à la divinité de Bubastis Mahesa, ce qui pourrait indiquer que le personnage était originaire du Delta. Les mêmes raisons qui ont poussé ce personnage à installer une statue dans le sanctuaire d'Héqaib ont pu être valables pour le gouverneur d'Assiout.

[747] VALBELLE 2004, 216.

[748] Quelques fragments de statues ont été retrouvés dans les tumuli plus modestes entourant les grands tumuli royaux (**Khartoum 1132, Boston 14.1089** et quelques autres fragments, MINOR 2012, 68-69), mais il se peut qu'ils proviennent de tumuli royaux perturbés par les pillages modernes.

[749] Les centaines d'individus sacrifiés retrouvés dans les corridors des grands tombeaux royaux ne sont vraisemblablement pas des prisonniers de guerre égyptiens. Plusieurs corps ont été retrouvés ornés de parures et objets personnels semblables à ceux qu'on retrouve dans les tombes privées contemporaines (MINOR 2012, 51 ; JUDD et IRISH 2009).

[750] WARMENBOL 1996 ; RYHOLT 1997, 85-90.

égyptiens royaux et « privés »[751], vases en pierre, bijoux, un coffret en obsidienne au nom d'Amenemhat IV ou encore une massue portant le nom de l'un des premiers pharaons de la XIIIe dynastie, Hotepibrê[752]. À ces éléments étaient associés un certain nombre d'autres objets non pas égyptiens mais égyptisants : sceptres, bijoux, miroirs, etc[753]. En ce qui concerne les sites cultuels, des statues du Moyen Empire tardif ont été retrouvées au Liban à Beyrouth[754], Byblos[755], Qatna[756] et Tell Hizzin (près de Baalbek)[757], en Palestine à Megiddo[758] et Tell Hazor[759], en Syrie à Ougarit/Ras Shamra[760] et Mishrifa[761].

L'« égyptophilie », sensible dans les tombes royales de Byblos et d'Ebla, pourrait être un indice de liens personnels, peut-être familiaux, avec la cour royale égyptienne[762]. Plusieurs éléments attesteraient de tels liens : les bijoux d'origine levantine dans les tombes de princesses égyptiennes, l'usage, à Byblos,

d'un cartouche pour y insérer le nom d'un personnage royal, ainsi que la présence dans les deux tombes royales de Byblos de tous les objets nécessaires à une tombe égyptienne (à la bonne place, d'après les frises d'objets ornant les cercueils du Moyen Empire, ce qui atteste la très nette « égyptianité » de ces cours levantines). La quantité d'objets à la fois égyptiens et « égyptisants » dans ces tombes montre le goût du pouvoir local à chercher à s'exprimer par des formes et des objets empruntés à la royauté pharaonique. Un tel rapprochement entre les deux royautés suggère un lien plus profond que les seules relations commerciales. Peut-être est-ce dans ce contexte de rapports étroits, éventuellement familiaux, entre ces cours, que des statues égyptiennes ont été déplacées au Proche-Orient pendant le Moyen Empire. Pour D. Redford[763], il s'agirait plutôt de cadeaux diplomatiques de la part du souverain d'Égypte aux princes orientaux. Redford relève sur une stèle d'Abydos[764] de cette même époque l'épithète suivante d'un personnage officiel de la cour du roi égyptien : *šms mnw ity r ḫ3swt w3wt*, qu'il traduit par « celui qui accompagne les monuments du roi dans les pays lointains[765]. » E. Warmenbol conteste néanmoins dans cette expression la traduction de *mnw* par « monuments » au sens français du terme, préférant y voir son sens *latin*[766], c'est-à-dire « souvenir, marque, signe de reconnaissance ». D'après lui, « seuls les objets égyptiens des tombes royales de Byblos (…) et d'Ebla pourraient être des cadeaux de Pharaon[767] », mais nullement les statues, cadeaux diplomatiques sans doute trop encombrants. Les statues découvertes au Levant sont de type divers : sphinx en gneiss, statuettes en granodiorite d'un roi assis et d'un autre debout, triade d'un vizir et fragments de statues de particuliers apparemment plus modestes en serpentinite, grauwacke ou granodiorite… Il ne semble pas que l'on puisse définir une catégorie de statues en particulier. Le site de Hazor (Palestine) a livré une série de statuettes égyptiennes fragmentaires en matériaux divers, royales et non-royales, intentionnellement mutilées à une époque non identifiée (elles portent plusieurs marques de coups intentionnels). Elles sont souvent trop fragmentaires pour pouvoir être datées avec précision, mais, hormis quelques fragments de l'Ancien et du Nouvel Empire, semblent surtout appartenir au Moyen Empire. La date (au plus tard au Nouvel Empire) et les raisons de l'arrivée de ces objets sur le site restent obscures ; ils ont été retrouvés à différents niveaux stratigraphiques, les plus anciens du XIIIe siècle av. J.-C.[768] Selon W.

[751] Ryholt 1997, 85, n. 266 (avec bibliographie).

[752] Warmenbol 1996, 160-161 (n. 12), 164 (n. 28 et 30), 169 (n. 47), 171 (n. 56 et 60). À propos du roi Hotepibrê, E. Warmenbol cite l'hypothèse de G. Scandone Matthiae, qui évoque la possibilité d'une origine asiatique pour ce roi (Scandone Matthiae 1984b, 68 ; 1988, 34-35), hypothèse partagée par M. Bietak (Bietak 1991b, 49) mais rejetée par K. Ryholt (Ryholt 1997, 214, n. 737).

[753] Warmenbol 1996, n. 22, 23, 24, 25, 26, 48, 50.

[754] **Londres BM EA 58892** (sphinx d'Amenemhat IV en gneiss), Hall 1927-1928, 87-88. La dédicace à Atoum semble indiquer Héliopolis comme origine.

[755] Un torse d'une femme debout en grauwacke (New York MMA 67.226), une statue d'homme debout en grauwacke (New York MMA 68.101), tous deux probablement de la première moitié de la XIIe dynastie, ainsi que deux fragments de statues royales en granodiorite et gneiss anorthositique (fig. 3.2.2a-b).

[756] Du Mesnil Du Buisson 1935.

[757] **Beyrouth 1953** (statue debout de Sobekhotep Khânéferrê en granodiorite).

[758] **Chicago OIM A18622** (partie inférieure d'une statue assise en granodiorite du gouverneur Djehoutyhotep), **A18320** (torse d'un homme debout en serpentinite), **A18358** (torse d'un homme assis, semble-t-il en granodiorite), **A20568** (base d'une figure en grauwacke) et **Jérusalem A. 273** (torse de femme en granodiorite).

[759] **Jérusalem IAA 1997-3313** (sphinx d'Amenemhat III), Ben-Tor et al. 2017, 583-584.

[760] **Alep 01-03** (statuette assise de la fille royale Khenemet-nefer-hedjet, torse d'un homme debout (fig. 3.2.2j-k) et figure féminine debout, fragment d'un groupe statuaire), **Damas 471** (sphinx d'Amenemhat III), **Paris AO 15720** (triade du vizir Senousret-ânkh, fig. 3.2.2l), **AO 15767** et **17233** (têtes masculines en serpentinite). Schaeffer 1939 ; 1951 ; Scandone Matthiae 1984a, 182.

[761] **New York MMA 1970.184.2** : statue d'un homme assis (« Anou »?) en grauwacke.

[762] Warmenbol 1996, 182-185.

[763] Redford 1992, 81.

[764] D'après Warmenbol 1996, 181, n. 88.

[765] Redford 1992, 81.

[766] Warmenbol 1996, 181.

[767] Warmenbol 1996, 181, n. 89.

[768] Ben-Tor et al. 2017, 574-603.

Helck et D. Ben-Tor[769], ces transferts auraient eu lieu lors de l'occupation du Delta par les Hyksôs, eux-mêmes originaires du Proche-Orient. Pour G. Scandone Matthiae[770], les statues royales égyptiennes (particulièrement des sphinx, dont elle estime qu'ils représentaient le pharaon mieux que tout autre type statuaire) auraient plutôt été placées au Levant par les Égyptiens eux-mêmes. La forte proportion de sphinx parmi les statues égyptiennes retrouvées au Proche-Orient serait, dans ce cadre, le reflet d'un programme politique de la part de ceux qui les y ont envoyés[771] – programme qui n'est pas aisé à découvrir, faute de savoir *quand* précisément ces statues sont arrivées là. En ce qui concerne le sphinx d'Amenemhat IV (**Londres BM EA 58892**), il semble que ce ne soit pas avant au moins l'époque ptolémaïque, car le visage de celui-ci a visiblement été retaillé à cette période et en Égypte. Au Moyen Empire, donc, la statue devait probablement se dresser en Égypte même, à Héliopolis d'après l'inscription qu'elle porte. Aucun indice ne nous renseigne en revanche sur les raisons de la présence au Proche-Orient des autres statues, telles que la petite statue debout de Sobekhotep Khânéferrê à Tell Hizzin, près de Baalbek, au Liban : transferts hyksôs (hypothèse de Helck, Ben-Tor), cadeaux diplomatiques égyptiens (Redford), manifestations du pouvoir pharaonique en Orient (Scandone Matthiae) ou peut-être aussi une combinaison de ces divers facteurs ?

3.2.3. Italie : Rome et Bénévent

De nombreuses antiquités égyptiennes et égyptisantes ont été retrouvées sur le sol italien. Leur présence est due au développement, à l'époque romaine, du culte de la déesse Isis, pour laquelle sont construits des temples à travers tout l'empire[772] : des édifices à l'architecture classique, mais ornés de peintures et d'objets qui évoquent un univers nilotique et une atmosphère propres à servir ce culte orientalisant. De tels temples dédiés à Isis ont été retrouvés sur différents sites : un complexe particulièrement imposant se dressait sur le Champ de Mars à Rome, directement à l'est du Panthéon ; un autre a été découvert à Bénévent, ville de Campanie à 50 km au nord-est de Naples ; un Iseum a également été mis au jour à Pompéi et un autre encore à Industria, dans le Piémont. Le succès du culte d'Isis se manifeste jusque dans l'ornementation des maisons privées et de leurs jardins.

La statuette debout d'un gouverneur de la Deuxième Période intermédiaire, du nom de Sobekhotep (**Rome Barracco 12**, fig. 3.2.3a), est dite avoir été repêchée dans le Tibre à Rome. Peut-être a-t-elle fait partie du décor d'un de ces sanctuaires égyptisants, comme l'Iseum du Champ de Mars. Si la provenance du buste d'Amenemhat III (**Rome Altemps 8607**) est inconnue, il est vraisemblable qu'il y ait été installé également, comme beaucoup d'autres antiquités égyptiennes aujourd'hui dans les musées romains ou certains des obélisques qui ornent les places de la ville.

Quant à la statuette fragmentaire du roi Ini (**Bénévent 268**, fig. 3.2.3b), de la fin de la XIIIᵉ dynastie, elle a été découverte dans les vestiges de l'Iseum de Bénévent, parmi une grande quantité de statues et d'objets égyptiens ou d'inspiration égyptienne : deux obélisques, plusieurs reliefs, statues de format divers et de toute période entre le Moyen Empire et l'époque romaine et représentant une série de divinités, surtout Isis, Apis et Horus, des prêtres et prêtresses, une dizaine de sphinx, des babouins, lions, etc.[773]

Ces artefacts ont probablement été acheminés dans la péninsule italienne en raison de leur valeur en tant qu'objets évoquant l'univers égyptien, pour des temples dédiés à la déesse orientale. Le temple romano-égyptien de Bénévent semble avoir été édifié sur les ordres de l'empereur Domitien, à la fin des années 80 ap. J.-C.[774] Le bâtiment est si abîmé qu'il n'a pas été possible de reconstituer son plan, mais quelques fragments indiquent qu'il devait être d'aspect gréco-romain[775], égyptianisé par la quantité d'objets qu'il contenait, à l'image sans doute du « temple-musée » égyptien de Rome.

La statue du roi Ini porte un proscynème à « Amon-Rê, seigneur des trônes des Deux Terres », ce qui permet de supposer que ce petit monument se trouvait originellement à Karnak[776]. Rien ne nous renseigne sur la date ou les raisons de sa fracture : elle pourrait avoir été mutilée à la fin de l'Antiquité, lors des vagues iconoclastes qui ont frappé le bassin méditerranéen pour mettre fin au paganisme, mais on ne peut exclure qu'elle soit arrivée à Bénévent déjà fragmentaire, comme une sorte d'antiquité (la statue avait déjà alors plus de 1500 ans).

[769] HELCK 1976, 101-115 ; BEN-TOR D., dans BEN-TOR et al. 2017, 584.

[770] SCANDONE MATTHIAE 1984a, 181-188.

[771] WILDUNG 1984, 188 ; WARMENBOL 1996, 171.

[772] BRICAULT 2013 ; BRICAULT et VERSLUYS 2010. Voir aussi les divers articles dans les catalogues des expositions *Egiptomania. Iside e il mistero* et *Il Nilo a Pompei* (DE CARO et al. 2006 ; POOLE et al. 2016).

[773] MÜLLER 1969 ; MALAISE 1972, 300-304 ; PIRELLI 2016.

[774] MALAISE 1972, 299. Ce même empereur reconstruit dans des dimensions colossales l'ensemble de l'*Iseum* et du *Serapeum* dans le Champ de Mars à Rome. C'est probablement Domitien qui se fait représenter au sein même du temple de Bénévent en ronde-bosse, paré des attributs d'un pharaon ou encore en sphinx (MALAISE 1972, 301 et 303 ; POOLE et al. 2016, 96, n° 70).

[775] MALAISE 1972, 305.

[776] MÜLLER 1969, 67, n° 268.

3.3. Types de contextes et catégories de statues

La recension des différents contextes dans lesquels des statues du Moyen Empire ont été trouvées ou ont probablement été installées permet d'observer des tendances entre types de contextes et catégories de statues et par-là de suggérer des voies de réflexion sur la fonction de ces dernières.

3.3.1. La répartition du répertoire au sein du pays

Il apparaît clairement que certains sites ont livré davantage de statuaire que d'autres. Ainsi, les sites du Delta apparaissent relativement pauvres en statues, par comparaison avec la Vallée – hormis pour la sculpture royale, laquelle a connu plusieurs réutilisations et a souvent été retrouvée en contexte secondaire. Les raisons de la rareté de la statuaire en Basse-Égypte peuvent être diverses. Nous sommes dépendants de l'état de conservation des sites et de l'histoire des fouilles dans la région : le Delta a été en général beaucoup moins fouillé que la Vallée et ses sites sont souvent bien moins connus. Ensuite, la nature de ce territoire est moins propice à la conservation des sites

trouvé en fouilles sur le territoire égyptien, on constate qu'un quart de la statuaire royale provient de la région memphite (incluant le Fayoum) et près de la moitié de la région thébaine (y compris Abydos). Le Delta, la Moyenne-Égypte et le Sud de la Haute-Égypte se partagent les 27 % restants. La statuaire privée (considérant à la fois l'élite provinciale et les membres de la cour), suit à peu près les mêmes tendances, avec presque les trois-quarts de son répertoire découverts d'une part autour de Memphis et du Fayoum et d'autre part de Thèbes et d'Abydos.

Comme il apparaîtra au chapitre suivant, consacré au rapport entre la statuaire et la hiérarchie entre ses commanditaires, l'image fournie par le répertoire conservé est que la statuaire des hauts dignitaires suit généralement les tendances royales et se concentre autour de certains sites : ceux de la région de Memphis et du Fayoum, d'Abydos et de Thèbes, précisément dans les endroits où la politique des souverains du Moyen Empire tardif s'est marquée par des travaux de construction et probablement à proximités des lieux où le roi et sa cour résidaient. Dès que l'on s'éloigne des lieux du pouvoir, la statuaire

	Delta		Région memphite		Moyenne-Égypte		Région thébaine		Sud de la Haute-Égypte	
	Roy.	Priv.	Roy.	Priv.	Roy.	Priv.	Roy.	Priv.	Roy.	Priv.
Nombre de statues trouvées en contexte primaire	26	36	39	104	2	20	75	151	17	65
% du répertoire conservé	16 %	10 %	**25 %**	**28 %**	1 %	5 %	**47 %**	**40 %**	11 %	17 %

Tableau 2.3.1 : répartition du répertoire statuaire au sein des différentes régions d'Égypte

archéologiques, à moins que ceux-ci ne se trouvent en bordure du désert, tandis que les nécropoles et les temples de Haute-Égypte, souvent placés en dehors des terres agricoles, ont été mieux préservés. Un autre facteur peut être une production statuaire moins abondante, car le sol du Delta est essentiellement composé de limon et l'approvisionnement en pierre devait se faire sur de longues distances.

En ce qui concerne la Vallée, ce sont surtout les sites de sa moitié sud qui ont livré une grande quantité de statues. Les sites de la moitié nord, hormis la région du Fayoum, en ont livré en nombre plus réduit ; ceci peut être dû au hasard des découvertes et à notre niveau de connaissance de la région, car la Moyenne-Égypte a été en général moins explorée et étudiée que le sud de la Vallée. L'accès aux matériaux peut avoir aussi influencé la production. Si l'accès au calcaire est aisé tout au long du Nil, les carrières de pierres sombres, particulièrement appréciées à l'époque étudiée, se situent loin dans le sud, ce qui peut expliquer le faible nombre de statues de particuliers dans les régions septentrionales.

Ainsi, si l'on considère l'ensemble du répertoire

se concentre essentiellement dans les nécropoles et semble réservée à l'élite locale.

Notons qu'un phénomène similaire est observable dans la première moitié du Moyen Empire avec les cercueils à textes, qui reflétaient le degré d'influence de leurs propriétaires et donc en quelque sorte une manifestation du pouvoir, d'après le constat de H. Willems : « Le Delta manque, bien sûr, presque entièrement dans l'énumération, mais en raison des conditions de préservation dans cette partie du pays, cela n'a rien d'étonnant. Pour le reste, tout l'étendue de la Haute-Égypte, entre Assouan et Memphis, est représentée. On doit alors tirer la conclusion qu'il était en principe possible d'avoir un sarcophage décoré avec des Textes des Cercueils n'importe où dans le pays. Néanmoins la liste montre aussi que les chances de trouver un document avec ces textes ne sont pas les mêmes partout. (…) Le matériel de Licht se réduit à un nombre de douze monuments dont dix contiennent des Textes des Cercueils. Il est remarquable que Licht, le cimetière de la résidence, soit comparativement pauvre en documents comportant

des Textes des Cercueils[777]. On peut clairement déterminer trois groupes quantativement importants dans la documentation. Le premier est celui de la zone memphite, avec une quarantaine de sources (…). Le deuxième consiste en matériel de Moyenne-Égypte, entre Qaw el-Kebir et Beni Hasan, avec quelques centaines d'exemplaires. Enfin, quelques dizaines de sources sont originaires de Thèbes. (…) »[778].

Les régions concernées ne sont pas les mêmes que pour la statuaire – la conjoncture, durant la première moitié du Moyen Empire, est différente et l'élite probablement plus régionale –, mais on observe également une concentration de ces textes dans certaines régions, généralement associées à la proximité de la cour. Ils sont nombreux à Thèbes, surtout avant le règne d'Amenemhat Ier, lorsque la cour y est encore installée. Les Textes des Cercueils se multiplient ensuite à Licht, sous les deux premiers règnes de la XIIe dynastie, au moment où le souverain y est enterré, puis ils se révèlent particulièrement nombreux dans la région memphite, ainsi que dans les régions de Moyenne-Égypte, où l'on observe, jusqu'à l'arrivée au pouvoir de Sésostris III, un important pouvoir nomarcal. La disparition de ces cours provinciales entraîne avec elle celle de ces Textes des Cercueils[779], en même temps que celle des grands hypogées. H. Willems observe une absence presque totale de cercueils à textes à Abydos, malgré l'ampleur de la nécropole et l'importance religieuse du site au Moyen Empire. Il en conclut que « ces textes auraient pu apparaître partout, mais qu'apparemment, la nécessité de les posséder n'était pas ressentie de la même manière d'un site à un autre. Il devient alors intéressant de savoir qui étaient les personnes particulièrement soucieuses d'en disposer. (…) La présence de Textes des Pyramides et de Textes des Cercueils dans les cimetières [de Saqqara et Abousir] peut être comprise aisément par le fait qu'un nombre assez élevé de la population participait activement au culte royal pour lequel on utilisait effectivement ces textes. Ces personnes occupaient une position sociale prépondérante, et on ne s'étonne pas que, dans le souci de bénéficier d'un culte funéraire faisant justice à ce rôle, ils n'aient pu résister à la tentation d'inclure ces textes religieux dont ils avaient une connaissance professionnelle profonde. [780] » Ainsi, les manifestations de pouvoir provincial en Moyenne-Égypte semblent en effet s'éteindre avec le règne de Sésostris III. La production de statuaire privée y reste réduite tout au long du Moyen Empire tardif. Au même titre que la présence des Textes des Cercueils dans la première moitié du Moyen Empire,

la concentration de statuaire dans certaines régions au Moyen Empire tardif et à la Deuxième Période intermédiaire est révélatrice du statut de ces régions et de leur proximité avec les centres du pouvoir.

3.3.2. Catégories de statues : différences contextuelles

Les catégories de statues dépendent quant à elles de la nature et de la fonction de l'environnement qui les entoure. Un même site peut regrouper divers contextes architecturaux et rassembler ainsi des catégories de statues très différentes. L'exemple le plus frappant est Abydos, où l'on retrouve à la fois un temple divin important, associé à des chapelles de *ka* royal, un ou plusieurs temples funéraires royaux, une vaste nécropole privée, un lieu voué au culte des ancêtres (le *Middle Cemetery*) et un espace très particulier de cénotaphes, la Terrasse du Grand Dieu. À chacun de ces contextes correspondent des catégories spécifiques de statues. La même situation s'observe à Thèbes : d'un côté du fleuve se trouve Karnak, un des temples divins majeurs de l'époque ; de l'autre ont été bâtis des temples funéraires royaux (Deir el-Bahari et peut-être Qourna) et des nécropoles pour des individus de rang varié. Un répertoire statuaire précis occupe chacun de ces différents contextes.

Nous proposerons donc de classer en trois grandes catégories les contextes ayant livré l'essentiel de la statuaire :

- les nécropoles et la Terrasse du Grand Dieu à Abydos ;
- les temples divins (Eléphantine, Karnak, Abydos, Memphis, Héliopolis, Kôm el-Hisn, peut-être aussi Bubastis) et le(s) temple(s) funéraire(s) du roi régnant ;
- les sanctuaires dédiés à des personnages divinisés (Héqaib à Eléphantine, Isi à Edfou, Ouahka et Ibou à Qaw el-Kebir, le Middle Cemetery à Abydos) et les temples funéraires des rois divinisés (à Deir el-Bahari, Hawara, Saqqara et Ezbet Rushdi).

On comptera à part les statues de Sésostris III placées à Semna et les colosses d'Amenemhat III à Biahmou, qui semblent avoir revêtu un caractère particulier et avoir été l'objet d'un culte – cela est du moins assez clair à Biahmou, d'après la présence d'autels en escaliers placés face aux colosses. Nous avons évoqué, dans le cadre de Semna, la statue de Sésostris III envoyée par le souverain pour « galvaniser ses troupes » en Nubie. Indicateurs puissants de limites territoriales, ces statues matérialisent l'emprise du souverain sur un territoire.

Le contexte palatial, peu sûr, ne sera pas inclus dans les catégories suivantes. Les statues qui en proviennent sont trop rares – quelques maisons de

[777] Argument supplémentaire pour réfuter la position d'Itj-taouy à Licht.

[778] WILLEMS 2008, 172-173.

[779] WILLEMS 2008, 188-189.

[780] WILLEMS 2008, 174 et 178.

la fin de l'occupation de Lahoun[781] et le palais des gouverneurs de Bubastis[782] – et leur contexte originel trop peu assuré pour permettre l'observation de tendances.

3.3.2.1. Les nécropoles et la Terrasse du Grand Dieu

C'est dans les nécropoles que l'on retrouve en général les catégories statuaires les plus modestes, figurines ou groupes statuaires, souvent dans les matériaux les plus tendres (calcaire, stéatite). Lorsqu'elles sont en matériaux plus durs (serpentinite, grauwacke, granodiorite), elles sont d'une qualité de facture inférieure à celle des statues royales contemporaines. Si les personnages représentés portent des titres, ceux-ci sont généralement en apparence modestes – ils portent des titres de fonction, et non de rang (ch. 4). Les propriétaires de ces statues ne sont cependant pas nécessairement les membres d'une classe modeste au sein de la population. Comme il est apparu à l'étude des différentes nécropoles, l'usage de la statuaire reste réservé à un nombre restreint d'individus. La facture parfois grossière des pièces trouvées dans les nécropoles ne doit pas nous induire en erreur : les commanditaires/acquéreurs de ce type d'objets demeurent l'élite d'un groupe ou d'une région. Ainsi, à Mirgissa, Bouhen, Hou, Abydos, Haraga, Licht-Nord ou encore à el-Qatta, seules quelques tombes parmi plusieurs dizaines ou centaines ont livré de la statuaire et ces tombes sont précisément celles qui, lorsqu'elles n'ont pas été complètement pillées, ont livré les restes d'un riche mobilier funéraire – bijoux en or et en pierres semi-précieuses, vases et objets raffinés. Dans les nécropoles régionales, seule une élite restreinte semble disposer du privilège ou des moyens matériels suffisants pour acquérir une statue. Comme nous le verrons au fil des chapitres suivants, cette statuaire cherche à imiter celle des hauts personnages de la cour, bien que dans des matériaux moins prestigieux et souvent de facture moins habile. On y retrouve néanmoins le choix de pierres de même apparence, les mêmes positions, gestes, costumes et coiffures.

Cette catégorie de statues est, d'après les contextes les mieux préservés (à Mirgissa, Bouhen, au Ramesseum, à Deir el-Bahari, Abydos, Licht-Nord et el-Qatta), généralement installée dans des chapelles de dimensions diverses en briques crues édifiées au-dessus du puits ou de la descenderie de la tombe. Il s'agit généralement de tombes familiales, abritant plusieurs chambres funéraires. Plus rarement, on les retrouve dans des niches aménagées dans les parois d'une tombe hypogée (Meir, falaise nord de Deir el-Bahari). Enfin, dans un cas au moins, à Mirgissa, des statuettes de femmes étaient installées dans la tombe même, à proximité du défunt.

Cette même catégorie de statues, de petit format et de facture souvent rudimentaire, se retrouve également sur la Terrasse du Grand Dieu à Abydos. Comme nous l'avons vu, ce plateau accueille au Moyen Empire une concentration de chapelles en briques crues semblables à celles que l'on retrouve au-dessus des tombes dans les nécropoles. Les propriétaires de ces chapelles ne semblent pas, dans ce cas, constituer l'élite du lieu même, mais être des fonctionnaires royaux de passage à Abydos dans le cadre de missions ou de travaux sur le site. Ces chapelles servent en quelque sorte de cénotaphes. Si leur forme est semblable à celle des chapelles funéraires, leur fonction diffère cependant : le personnage présent sur la Terrasse par l'intermédiaire de sa statue et de ses stèles peut assister aux processions reliant le temple au tombeau d'Osiris et bénéficier des offrandes et des rites célébrés en ces occasions. Il s'agirait ainsi d'un moyen d'entrer en contact, même distant, avec la divinité enterrée à l'extrémité du chemin de procession que domine la Terrasse.

3.3.2.2. Les sanctuaires dédiés aux « saints », hauts dignitaires divinisés

Dans les sanctuaires qui se développent au Moyen Empire et à la Deuxième Période intermédiaire en l'honneur de personnages divinisés, on peut distinguer trois catégories de statues :

- une statuaire semblable à celle des nécropoles, en matériaux souvent tendres et de facture modeste ;
- une statuaire plus « glorifiante », de grand format, de qualité royale, à l'intention de certains gouverneurs provinciaux ;
- la statuaire royale et celle des hauts fonctionnaires.

La première catégorie, commune aux sanctuaires et aux nécropoles, est une statuaire de petit format, de facture rudimentaire ou en matériaux tendres, attestée dans le *Middle Cemetery* à Abydos[783], dans le sanctuaire d'Isi à Edfou[784], ainsi que dans le

[781] **Le Caire CG 405** et peut-être aussi **Philadelphie E. 253**, bien que le type de maison dont elle provient ne soit pas spécifié.

[782] **Bubastis B. 189-357, H 850, H 851, H 852, 1964-1, 1964-2.** Leur découverte dans le palais des gouverneurs, adjacent à leur nécropole, pourrait s'expliquer par la présence d'une chapelle de *ka* dans ce palais, à l'image de celles installées dans le palais des gouverneurs de Balat à la fin de l'Ancien Empire (SOUKIASSIAN *et al.* 2002).

[783] **Abydos 1999** et **Oxford 1913.411**.

[784] **Paris E 22454.** C'est surtout la facture des stèles découverts dans le sanctuaire qui traduit un éloignement du style de la production royale, probablement reflet d'un certain régionalisme (voir ALLIOT 1935, pl. 15-19).

sanctuaire d'Héqaib à Éléphantine[785].

Les sanctuaires sont aussi le lieu de prédilection choisi par les gouverneurs provinciaux pour glorifier leur position et leur lignée (réelle ou fictive) en installant une statuaire à leur image, mais cette fois de type presque royal, de grandes dimensions, en matériaux prestigieux (granodiorite, quartzite, calcaire induré), dotée d'attributs dignifiants (barbe, collier, pagne *shendjyt*), sculptée dans un style proche de celui des portraits du souverain[786]. Ce phénomène se manifeste dans le sanctuaire d'Héqaib avec les gouverneurs d'Éléphantine, à Qaw el-Kebir avec Ouahka III, peut-être aussi à Bubastis avec Khâkaourê-seneb[787], à la fin de la XIIᵉ et au début de la XIIIᵉ dynastie, c'est-à-dire précisément à partir du moment où les grandes tombes provinciales disparaissent, faute de moyens ou peut-être de permission. Cette statuaire semble alors constituer un nouveau moyen à la disposition de la haute élite provinciale de manifester son prestige, dans un lieu de culte à la mémoire de ses « ancêtres ».

La troisième catégorie de statues que l'on retrouve dans les sanctuaires, au moins dans le cas d'Éléphantine, est celle du souverain et des fonctionnaires de la cour, surtout à la XIIIᵉ dynastie. Les personnages représentés ne sont pas des dignitaires locaux, mais plutôt des individus de passage, peut-être envoyés sur place lors d'une mission. Leur statuaire est en pierre dure (granodiorite et quartzite) et souvent d'un niveau de facture très élevée, semblable à celui de la statuaire royale contemporaine, ce qui porte à croire que les mêmes artisans ont produit les effigies de ces dignitaires et celles du souverain. Cette observation entraîne la question du lieu où été réalisées les statues retrouvées dans le sanctuaire d'Héqaib. Il est peu probable qu'elles proviennent des ateliers de la cour et qu'elles aient été amenées à Assouan par les personnages en mission, puisque les matériaux dans lesquels ces statues ont été sculptés sont précisément ceux de la région d'Assouan et il serait insolite – bien que pas impossible – que les blocs aient été envoyés dans le nord pour façonner des statues ensuite réexpédiées vers le sud. Peut-être des artisans royaux accompagnaient-ils, en revanche, les dignitaires en mission à Assouan, notamment si leur mission était liée à la construction de monuments ou à l'approvisionnement en matériaux, comme cela est attesté à Abydos. Il est enfin envisageable que des sculpteurs de haut niveau, peut-être formés à la cour, aient été présents en permanence à Assouan pour produire les statues du roi et des hauts dignitaires en granit, en granodiorite et éventuellement en quartzite, avant de les envoyer vers leurs différents sites de destination. La statuaire retrouvée dans le sanctuaire d'Héqaib montre des niveaux de facture très inégaux. La comparaison entre les statues des gouverneurs de la fin de la XIIᵉ dynastie est éloquente : si la statue du gouverneur Héqaib II (**Éléphantine 17**) révèle un niveau de qualité comparable à celui des statues de Karnak de Sésostris III (ch. 2.4.1.2), celles de ses successeurs directs Imeny-seneb et Khâkaourê-seneb (**Éléphantine 21, 27, 28**), de même format et taillées dans les mêmes matériaux, apparaissent comme des copies malhabiles de la statuaire royale contemporaine. Le plus vraisemblable est donc que des artistes royaux itinérants aient été présents de manière intermittente à Assouan et qu'en leur absence, les gouverneurs de l'île aient fait appel aux sculpteurs locaux, moins virtuoses.

À Qaw el-Kebir, l'on retrouve les trois catégories de statues : outre les statues monumentales, de qualité royale, du début du Moyen Empire, les chapelles funéraires ont abrité, au Moyen Empire tardif, à la fois des statues de grand format des gouverneurs tardifs de la région (**Le Caire TR 23/3/25/3, Turin S. 4265** et peut-être **S. 4267**) et des statuettes d'individus qui se placent sous la protection des nomarques divinisés : à la fois des personnages de rang plus modeste (figure en serpentinite du serviteur Ouahka-herib, **Turin S. 4280**) et des hauts fonctionnaires (statuette en granodiorite, de très belle facture, du trésorier Ouahka, **S. 4281**, dont le nom permet de suggérer qu'il était originaire de la région et appartenait peut-être à la famille des anciens nomarques).

Le culte des hauts dignitaires défunts – de même que des souverains du passé – semble avoir constitué une part essentielle des pratiques religieuses au Moyen Empire, peut-être même plus encore, du moins au sein des provinces, que le culte divin[788]. L'adoration de « patrons morts vénérés »[789], d'individus ayant eux-mêmes marqué les mémoires devait avoir une

[785] **Éléphantine 24, 29, 42, 54, 65, 66, 68, 71, 74** et **107**.

[786] Comme nous le développerons dans les chapitres 6 et 7, il semble que dans certains cas ces gouverneurs aient même eu recours aux services des mêmes sculpteurs que ceux qui produisaient la statuaire royale. Dans d'autres cas (cf. Imeny-seneb et Khâkaourê-seneb à Abydos), des sculpteurs probablement locaux cherchent visiblement à imiter la statuaire royale, dans un style moins habile.

[787] L'enceinte carrée abritant la nécropole des gouverneurs se trouve précisément accolée au palais du Moyen Empire où ont été découvertes les grandes statues de particuliers. On peut dès lors suggérer que le lieu du culte des anciens gouverneurs se faisait dans le palais même, peut-être dans une chapelle aménagée à cet effet, ou dans la cour à portique d'où proviennent les statues.

[788] KEMP 1995 ; WILLEMS 2008, 127-128 ; 226-227. « Les rapports sociaux entre le patron et sa clientèle constituaient la matrice de la pensée religieuse, plutôt qu'une théorie théologique. Dans ce climat, on comprend bien le rôle des «saints» (sᶜḥ.w) qui sont en fait des morts qui ont gagné dans la mémoire collective une place particulière. » (WILLEMS 2008, 127).

[789] FRANKE 1994, 140 ; WILLEMS 2008, 128.

signification plus réelle, plus matérielle que le culte de divinités lointaines et inaccessibles. Le « clergé », ainsi que nous le verrons au chapitre suivant, ne semble d'ailleurs pas avoir revêtu une importance particulière à cette époque ; il semble que les fonctions de prêtres aient été détenues par les fonctionnaires régionaux. Ainsi, le gouverneur d'une ville et de sa région apparaît toujours, au Moyen Empire tardif, comme « chef des prêtres » ou « supérieur du temple » (ch. 4.7).

Dans le cas du sanctuaire d'Héqaib, un public relativement large semble avoir eu accès à la cour du lieu de culte, composé d'une série de chapelles de *ka*. Le chambellan Demi, sur l'inscription de sa statue (Éléphantine 52), demande au fidèle d'adresser sa dévotion au prince Héqaib en sa faveur auprès d'Osiris : « Ô vous qui vivez sur terre, vous tous, gens de la noblesse et du peuple, entrez dans cette chapelle de *ka*, comme le prince Héqaib vous aime et vous apporte ses faveurs, quand il entend votre appel, faisant que grâce à vous, une offrande est donnée par le roi à Osiris Khentyimentiou, pour le *ka* du chambellan et directeur (?) Demi, né de Kehek, la justifiée. »[790] Peut-être est-ce une formule canonique qu'il faut considérer avec prudence et il n'est pas garanti que toutes les couches de la population d'Éléphantine aient pu pénétrer dans la cour du sanctuaire. Cette inscription suggère néanmoins qu'un certain nombre de personnes aient eu accès, à certaines occasions, à la statue.

Les temples funéraires des rois de l'Ancien Empire (dans la nécropole memphite), et du début du Moyen Empire (Ezbet Rushdi et Deir el-Bahari) reflètent cette même diversité dans le répertoire statuaire du Moyen Empire tardif qui y a été mis au jour. On y retrouve aussi bien des statues royales (série de colosses en position d'adoration de Sésostris III[791]) et des représentations de hauts dignitaires (trésorier à Ezbet Rushdi[792] et peut-être aussi à Abousir[793], scribe du document royal à Deir el-Bahari[794]) que des statues d'une élite plus locale et modeste, représentés par une statuaire de facture variable (personnages de rang intermédiaire[795] ou apparemment dépourvus de

fonction officielle[796]).

L'accès aux temples funéraires anciens semble avoir été relativement répandu. En témoigne l'appel inscrit sur la statue de l'intendant et « connu du roi » Ânkhou[797] : « (Ô vous vivants,) qui êtes sur terre, vous qui passez devant cette statue, vous rendant vers le nord ou vers le sud, aussi vrai que vous aimez (votre roi/dieu), vous direz « Un millier de (pains et bières) pour l'intendant Ânkhou, le justifié. »[798]

Il convient bien de différencier les temples funéraires des rois du Moyen Empire tardif (Ezbet Rushdi, Dahchour, Abydos, Hawara), récemment construits et encore en activité à l'époque où sont installées les statues, de ceux des rois de l'Ancien Empire et du début du Moyen Empire, morts depuis longtemps. Les temples funéraires de Saqqara ou de Licht semblent, comme nous l'avons vu plus haut, avoir été déjà partiellement ensablés, peut-être même démolis à l'époque qui nous concerne ici. Les anciens souverains, traités dans les proscynèmes à la manière des divinités traditionnelles, semblent bien avoir joué le rôle de saints dans ces temples locaux, comme Héqaib à Éléphantine, Isi à Edfou ou Ibou et Ouahka II à Qaw el-Kebir.

3.3.2.3. Les temples divins et les temples funéraires des rois régnants

La statuaire installée dans les temples divins[799], ainsi que dans les temples funéraires royaux du Moyen Empire tardif[800], montre quant à elle le niveau de facture le plus élevé et représente de manière très majoritaire le sommet de l'élite égyptienne : le roi et les plus hauts dignitaires. Les statues y sont généralement de grandes dimensions et en matériaux prestigieux (quartzite, granit, granodiorite, parfois grauwacke et calcaire induré).

[790] *i ꜥnḫw tpyw-tꜣ srw ir nb.t ꜥkw r ḥw.t kꜣ pn m mrr.tn ḥss.tn ḥkꜣ-ib sḏm.f ꜥšt r n mi ir.n ḥtp di n(i)-sw.t wsir ḫnty-imntiw n kꜣ n imy-r ꜥḫnwty ḥrp skw dmi ir n kḫk mꜣꜥ-ḫrw.*

[791] **Deir el-Bahari 01, 02, Le Caire TR 18/4/22/4, Londres BM EA 684, 685, 686.**

[792] **Tell el-Dab'a 15.**

[793] Si le contexte d'installation est bien un temple funéraire royal : **Le Caire CG 408.**

[794] **Le Caire CG 887.**

[795] Intendants (**Saqqara 16556** et **SQ.FAMS.361**), gouverneurs locaux (**Tell el-Dab'a 12** et **14**), prêtres (**Abousir 1985, Munich ÄS 5361, Le Caire JE 72239**), scribes (**Saqqara 1972, Tell el-Dab'a 16**), un brasseur (**Saqqara SQ.FAMS.224**)

[796] **Saqqara SQ.FAMS.529.**

[797] **Saqqara 16896** : statue-cube de l'intendant de l'État et connu du roi Ânkhou, fils de Satnéfertoum. Calcaire. H. 47 cm. Prov. Saqqara, temple de la vallée d'Ounas.

[798] *(i ꜥnḫ)w tpiw-tꜣ sw3ty.s(n) … m ḥdy m ḫsfw.t tw.t pn m mrr.tn (ḏd.tn hꜣ … n imy-r pr) ꜥnḫw mꜣꜥ ḫrw.*

[799] Par temples divins nous entendrons les temples dédiés aux divinités du panthéon officiel : à Edfou (temple d'Horus), Hiérakonpolis (temple d'Horus), Gebelein (temple de Hathor), Karnak (temples de Montou et Amon), Médamoud (temple de Montou), Abydos (temple d'Osiris), Medinet Madi (temple de Sobek et Rénénoutet), Memphis (temple de Ptah), Héliopolis (temple d'Atoum / Rê), Kôm el-Hisn, peut-être Bubastis si les statues qui ont été découvertes sur le site du temple n'y ont pas été déplacées au cours de la Troisième Période intermédiaire.

[800] C'est-à-dire les temples funéraires royaux à peu près contemporains des statues qui y sont installées : temples funéraires de Sésostris II, Sésostris III, Amenemhat III et peut-être Sobekhotep Khânéferrê.

Les temples divins du Moyen Empire semblent avoir été de dimensions modestes, en comparaison avec ceux que l'on connaît à partir du Nouvel Empire. Ils sont généralement très mal conservés, pour la raison qu'ils étaient édifiés essentiellement en briques crues – l'usage de la pierre étant réservé généralement aux éléments architecturaux tels que les colonnes ou les encadrements de portes – et qu'ils ont souvent été rasés au cours des périodes suivantes pour construire de nouveaux édifices, en réutilisant les blocs dans de nouvelles maçonneries.

Un répertoire statuaire pourtant relativement dense les occupe. Les images du souverain se retrouvent soit dans les naos des espaces de culte (où il est associé à des divinités, comme à Medinet Madi, temple dont la triple cella abrite des triades associant le souverain Amenemhat IV aux divinités du lieu), soit dans les portiques (ex : les piliers osiriaques de Médamoud et d'Abydos, et peut-être aussi dans certains cas des statues entre les colonnes), soit dans les cours (statues de dignitaires à Ezbet Rushdi), soit encore probablement devant les portes monumentales des temples (c'était probablement le cas des sphinx et des paires de colosses, d'après la comparaison avec les édifices postérieurs).

La statuaire que l'on retrouve dans les temples divins est en majeure partie royale (en moyenne 66 %), et le répertoire non-royal mis au jour dans ce contexte est essentiellement celui des plus hauts dignitaires. La statuaire royale est, en retour, surtout installée dans les temples divins : sur les 150 statues royales dont le contexte primaire peut être identifié avec une quasi certitude, les deux tiers proviennent de temples divins. Par comparaison, l'on retrouve 20 % des statues royales dans les temples funéraires du Moyen Empire tardif (Saqqara-Sud, Dahchour, Hawara et Abydos) et 9 % dans les sanctuaires dédiés à des personnages et souverains divinisés (le sanctuaire d'Héqaib à Éléphantine, le temple de Montouhotep II à Deir el-Bahari et celui d'Amenemhat Ier à Ezbet Rushdi). Rien ne permet de distinguer, au sein du répertoire royal, les catégories de statues destinées à un temple divin, au temple funéraire du souverain régnant ou au lieu de culte d'un personnage du passé. Comme nous le verrons au fil des chapitres suivants, la statuaire royale est généralement de format plus grand et en matériaux plus prestigieux que la statuaire privée. Certaines peuvent néanmoins être de petites dimensions et être destinées à des espaces plus intimes. Le choix du type de la statue du souverain dépend alors probablement plutôt de l'importance du temple lui-même ou de la nature du contexte dans laquelle elle est placée (chapelle, niche, portique, cour, etc.).

Si la statuaire des temples est en majeure partie royale, on y retrouve aussi un répertoire privé – bien que réservé aux membres de l'élite. Sur les quelque 300 statues dont le contexte original peut être identifié avec suffisamment de certitude, 23 % proviennent de

temples divins. Le contexte majoritaire est funéraire (55 %). Entre 14 et 16 % des statues privées ont été mises au jour dans des sanctuaires dédiés à des « saints », et environ 5 % dans des temples funéraires royaux de la fin de l'Ancien ou du début du Moyen Empire.

Les statues privées que l'on retrouve dans les temples divins représentent généralement des personnages hauts placés ; elles sont en matériaux durs (granodiorite, quartzite, calcaire induré) et généralement de dimensions moyennes. Dans les rares cas où elles ont été retrouvées à leur emplacement original, elles étaient installées dans les cours des temples (Ezbet Rushdi et temples funéraires de Saqqara, ch. 3.1.22.2 et 3.1.30.1).

Bien qu'aucun exemple n'ait été trouvé en contexte, il semble qu'une statuaire privée pouvait également être installée dans le temple funéraire du souverain régnant, d'après ce que laisse entendre un document du temple de Sésostris II à Lahoun[801]. Certains des papyri de Lahoun permettent d'obtenir une image assez claire de l'organisation du Temple de la Vallée du souverain, érigé juste à côté de la ville et en activité pendant au moins un siècle après la mort du roi. Un de ces papyri[802] reprend l'inventaire de l'équipement du temple, notamment les images du roi Sésostris II, de son fils Sésostris III et des membres féminins de leur entourage. Le document précise les matériaux dans lesquelles sont taillées ces statues, sans cependant en donner les dimensions[803] :

- une statue en bois d'acacia de Sésostris II, justifié
- une statue en bois d'ébène de Sésostris II, justifié
- une statue en ivoire de Sésostris III, VSF
- une statue en grauwacke de Sésostris II, justifié
- une statue (en grauwacke ?) du roi Sésostris III, VSF
- une statue en bois de *ssndm* de l'épouse et mère royale Khenemet-nefer-hedjet-ouret, justifiée
- une statue en bois de *ssndm* de l'épouse royale Khenemet-nefer-hedjet-khered, VSF
- une statue en pierre de *mnhyw*[804] de l'épouse et mère royale Khenemet-nefer-hedjet-ouret, justifiée
- une statue en granit[805] de l'épouse royale

[801] QUIRKE 2005, 33-34.

[802] Berol 10003 (BORCHARDT 1899, 96-97 ; LUFT 1992, 31-33, avec bibliographie).

[803] Ceci pousse S. Quirke à suggérer que les deux statues assises de la reine Neferet (**Le Caire CG 381** et **CG 382**), découvertes à Tanis, pourraient éventuellement en provenir (QUIRKE 2005, 33).

[804] Pierre non identifiée (HARRIS 1961, 86).

[805] *m3t* désignerait toute forme de granitoïde, quelle soit sa couleur. La distinction apparaîtrait au Nouvel Empire,

Khenemet-nefer-hedjet-khered, VSF
- une statue en bois de *ssnḏm* du supérieur de la ville et vizir […]
- une statue en bois de *ḥsȝw* du supérieur de la ville et vizir […]
- six (?) statues en bois de *ssnḏm* de chanceliers royaux […]
- une statue en bois de *ssnḏm* du directeur des porteurs de sceau […]
- une statue en bois de *ssnḏm* du scribe personnel du document royal […]

D'après ce que révèle ce document, le temple abritait ainsi surtout des statues en bois, mais aussi quelques-unes en pierre, et plusieurs hauts dignitaires ont eu accès à ce temple pour leur statuaire. Étant donné que tous leurs noms sont manquants, il est difficile de savoir s'il s'agit de dignitaires contemporains de Sésostris II ou III ; on ignore donc s'ils ont pu y placer leurs statues dès le vivant du souverain, ou si ce privilège a été accordé après sa mort, peut-être pourvues d'un proscynème adressé au roi divinisé, comme le grand intendant Senousret à Hawara (**Coll. Ortiz 33**). Puisque le papyrus date vraisemblablement du règne de Sésostris III (ce dernier est toujours suivi de l'épithète *ʿnḫ wḏȝ snb*, tandis que Sésostris II est dit *mȝʿ ḫrw*), ces dignitaires sont du moins contemporains ou de peu postérieurs à Sésostris II.

L'analyse du répertoire statuaire mis au jour dans les différents types de temples met donc en évidence la distinction qu'il convient de faire entre :

- d'une part, les temples du panthéon traditionnel et les temples funéraires des rois régnants (ou récents),
- et de l'autre, les sanctuaires dédiés à des individus divinisés, ainsi que les temples funéraires des souverains du passé.

Dans son étude sur la statuaire privée de l'Ancien et du Moyen Empire retrouvée dans les temples, A. Verbovsek observe que l'installation d'une statue dans un temple devait constituer, au moins dans certains cas, une occasion particulière, un événement honorifique que l'on retrouve parfois relaté dans les textes, précisant parfois même les quantités d'offrandes qui devaient être allouées à la statue[806].

Alors que la statuaire privée de l'Ancien Empire était restreinte aux contextes funéraires, celle du Moyen Empire fait de plus en plus son entrée dans les temples divins, surtout au Moyen Empire tardif. Notons néanmoins que la prise en compte de l'ensemble de la statuaire privée indique que le contexte des temples divins demeure minoritaire. Plus de la moitié du répertoire provient des nécropoles (et probablement la majeure partie, car les statues qui proviennent de collections privées appartiennent le plus souvent aux catégories que l'on retrouve dans les nécropoles).

La présence de statues dans les lieux de culte assure à l'individu représenté la participation permanente aux rites du temple, ainsi qu'aux cérémonies, et lui permet d'atteindre cette éternité tant recherchée[807]. Le particulier qui place sa statue dans un temple s'assure aussi la protection du dieu sur sa personne. Il y a probablement un troisième aspect qu'A. Verbovsek aborde peu, et qui est certes moins tangible dans les sources : le prestige et la rivalité entre ces fonctionnaires et dignitaires qui placent leurs statues dans les cours de ces lieux saints.

Il est difficile d'estimer les conditions d'accès aux temples et donc aux statues qui s'y trouvaient : quelle(s) catégorie(s) sociales étai(en)t autorisée(s) à pénétrer dans l'enceinte du temple, au regard de qui les statues étaient-elles destinées ? Selons certains, cet accès devait être très limité ; ainsi, pour G. Robins, « *although many of the royal statues found in this context impress by their beauty, large size, and representation of power and regal authority, they were never intended as propaganda to overawe the general populace, for the population as a whole had no access to them. Similarly, statues in elite tomb chapels were not intended for general viewing, but to provide physical forms for the deceased when they entered this world, ot hat living relatives and funerary priests could interact with them through the performance of the funerary rituals.* »[808] Cette vision est probablement trop catégorique, car même si l'on ne peut certes parler de véritable « propagande » dans le sens moderne du terme, puisque, dans un système non démocratique, il n'est nul besoin pour les détenteurs du pouvoir d'endoctriner une population non électrice, il n'est pas impossible qu'une pratique proche de la propagande ait eu sa raison d'être au sein des strates les plus élevées de la société égyptienne, particulièrement à la XIIIᵉ dynastie, à une époque où la succession héréditaire n'est visiblement plus de règle et où de grandes familles semblent se disputer le trône. Exprimer sa richesse et son influence ne devait

où ce nom serait celui du granit rose, la granodiorite étant alors appelée *inr km* ou *mȝt km* (« pierre noire », « granit noir »), DE PUTTER et KARLSHAUSEN 1992, 81 ; HARRIS 1961, 73-74. Si le nom de la pierre ne permet donc pas ici de déterminer la couleur de la statue, la distinction entre granit (rose) et granodiorite (granit noir) était pourtant claire (ch. 5). Dans le cas d'une reine, on peut s'attendre à trouver une statue dans chacune des deux roches, bien que la granodiorite soit bien plus courante.
[806] VERBOVSEK 2004, 5-8, ch. 4.1.1.

[807] Ainsi, A. Verbovsek cite J. Assmann : « La participation continue au culte et aux festivals du dieu a pour but la survie dans l'au-delà. » La statue érigée dans le temple assure sa « continuité dans la mémoire sociale » (ASSMANN 1996a, 178-180).
[808] ROBINS 2001, 42.

donc pas s'avérer inutile, au moins à l'intention des autres membres de l'élite. Or, les statues de particuliers n'étaient pas installées dans le sanctuaire, mais dans les cours des complexes religieux. Les inscriptions des statues sont généralement bien visibles, sur la face avant du siège ou sur les genoux et l'avant du pagne du dignitaire. Même dans le cas d'un accès restreint, si le temple n'était ouvert à un certain public ct qu'cn certaines occasions, on peut supposer qu'il l'était lors de l'installation même de ces statues privées. Leurs propriétaires devaient donc, du moins en ces circonstances, se trouver face aux statues de leurs collègues et prédécesseurs, amis et rivaux.

De plus, les prêtres qui, comme nous le verrons plus loin, occupaient fréquemment d'autres fonctions non religieuses, constituaient également une part de l'élite elle-même commanditaire de statues (ch. 4.9) et devaient nécessairement, en raison de leur charge, côtoyer régulièrement les images en ronde-bosse des autres dignitaires. Ainsi, la statue de Seshen-Sahathor (**Munich ÄS 5361 + 7211**), installée dans la cour du temple construit sous Sésostris II à Ezbet Rushdi, adresse son inscription à « tous les prêtres-lecteurs, tous les prêtres du dieu (*Hmw nTr*), tous les prêtres *ouâb* de ce temple (…) » afin qu'ils prononcent les mots qui assureront le don d'offrandes. Bien que la facture des statues de prêtres soit généralement de qualité plus modeste, les types statuaires, les costumes et perruques sont identiques.

Ainsi, si le souci de la survie, de la participation éternelle aux rites et du bénéfice des offrandes apparaît évident, la statuaire des temples participe aussi à l'expression du prestige de ces hommes qui se fréquentaient, parfois collaboraient et sans doute aussi rivalisaient entre eux. Si certaines statues affichent dans leur inscription qu'elles constituent un cadeau du roi, c'est loin d'être souvent le cas (moins d'un vingtaine de cas assurés sur l'ensemble du catalogue). Il semble donc que ce soit bien sur une initiative personnelle que ces personnages aient installé ces statues – bien que cet accès ait sans doute été restreint à un certain nombre de privilégiés et non au commun des mortels.

La statuc nc sc résumc pas au rang d'hypostase du personnage représenté et à un rôle magique de survie. Le choix de sa physionomie, de ses dimensions, de son matériau, de sa position n'est nullement anodin. Même si l'accès à certaines statues pouvait être limité, un message évident était adressé au moyen de ces différents critères aux yeux de ceux qui les regardaient. Au Moyen Empire, le prestige ne s'exprime plus guère par des monuments funéraires imposants comme à l'Ancien Empire. L'aristocratie territoriale a laissé place à une aristocratie de fonction, un imposant corps hiérarchisé de fonctionnaires. Les inscriptions des statues installées dans les cours des temples montrent avec quelle délectation leurs titulaires étalent leurs titres et épithètes, révélant autant que possible leur proximité avec le souverain. Les plus hauts dignitaires semblent avoir eu recours aux mêmes artisans que le souverain et leurs statues sont également le plus souvent dans les mêmes matériaux.

Ainsi que l'étude des contextes archéologiques a permis de le révéler, l'environnement dans lequel une statue était installée dépend en grande partie du statut du personnage représenté, qui induit quant à lui l'usage de catégories de statues souvent bien définies. Ceci nous mène au chapitre suivant et à la définition des différentes catégories sociales qui ont accès à la statuaire au Moyen Empire tardif et à la Deuxième Période intermédiaire.

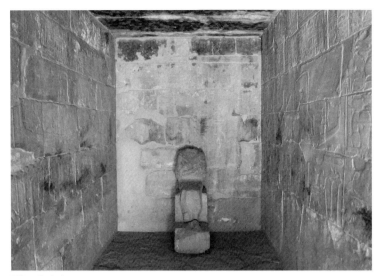

Fig. 3.1.1a

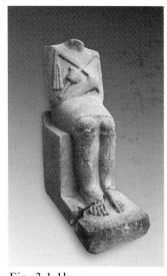

Fig. 3.1.1b

Fig. 3.1.1c

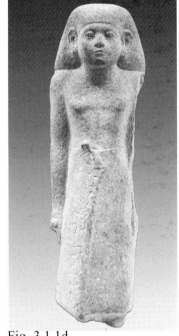

Fig. 3.1.1d

Fig. 3.1.1e

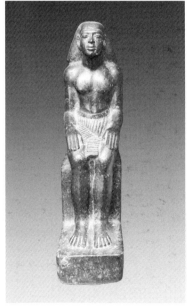

Fig. 3.1.1f

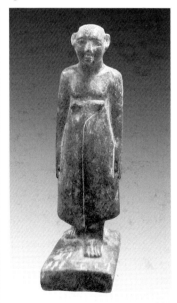

Fig. 3.1.1g

Fig. 3.1.1a – Khartoum 447 : statue de Sésostris III en tenue de heb-sed, découverte à Semna-Ouest, dans le temple de Thoutmosis III dédié à Dedoun et Sésostris III. Fig. 3.1.1b – Khartoum 452 : statue de Sésostris III en tenue de heb-sed, découverte sur l'île d'Ouronarti. Fig. 3.1.1c – Boston 24.1764 : tête d'une statue en granit de Sésostris III, découverte à Semna. Fig. 3.1.1d – Boston 27.871 : statue d'un homme debout, découverte à Semna. Fig. 3.1.1e – Boston 24.2242 : torse d'une statuette féminine, découvert à Koumma. Fig. 3.1.1e – Boston 24.2242 : torse d'une statuette féminine, découvert à Koumma. Fig. 3.1.1g – Khartoum 14068 (= IM 98) : statue de Seneb, fils d'Iy et Khéty, découverte dans la nécropole de Mirgissa.

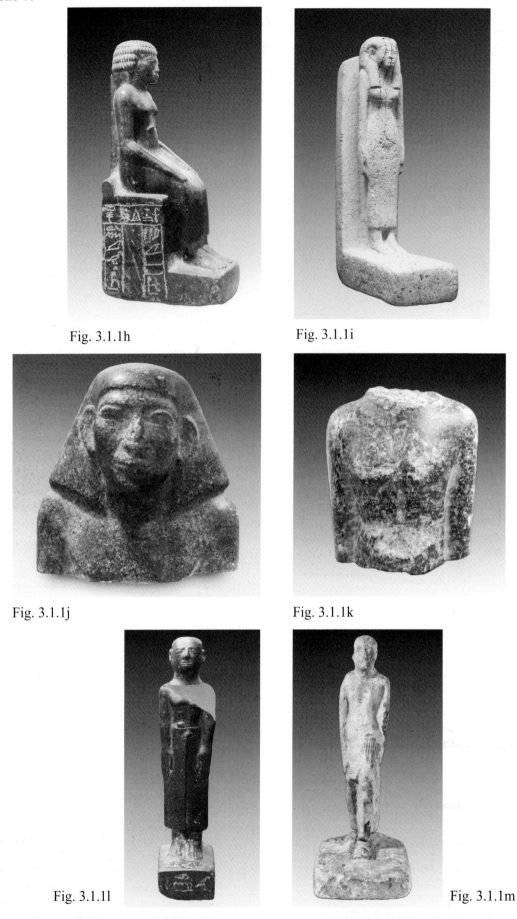

Fig. 3.1.1h

Fig. 3.1.1i

Fig. 3.1.1j

Fig. 3.1.1k

Fig. 3.1.1l

Fig. 3.1.1m

Fig. 3.1.1h – Khartoum 14070 : statue de Dedousobek, fils de Satsobek, découverte dans la nécropole de Mirgissa. Fig. 3.1.1i – Paris E 25576 : statuette féminine découverte dans la nécropole de Mirgissa. Fig. 3.1.1j – Khartoum 14069 : buste d'une statue masculine découvert dans la forteresse haute de Mirgissa. Fig. 3.1.1k – Londres BM EA 65770 : torse d'une statuette masculine, découvert à Bouhen. Fig. 3.1.1l – Leipzig 6153a+c : statuette de Dedou-Iâh, surnommé Hor, découverte dans la nécropole d'Aniba. Fig. 3.1.1m – Philadelphie E 11168 : statuette masculine découverte dans la nécropole d'Aniba.

Fig. 3.1.1n

Fig. 3.1.1o

Fig. 3.1.1p

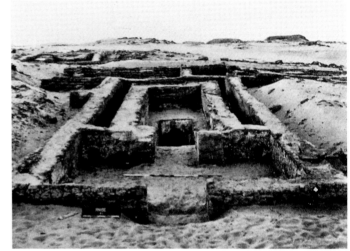

Fig. 3.1.1q

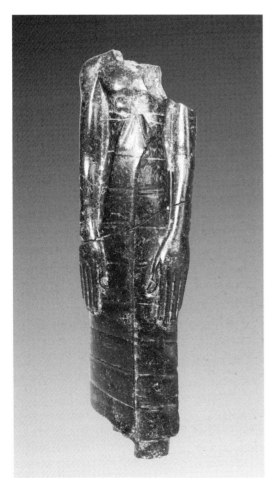

Fig. 3.1.2.1

Fig. 3.1.1n – Descenderie et entrée de la tombe K8 de la nécropole de Bouhen. Fig. 3.1.1o - Intérieur de la pièce centrale de la tombe K 8. La statue du jardinier Merer est visible sur le sol en bas à gauche de la photo, devant la chambre E. Fig. 3.1.1p – Nécropole d'Aniba, superstructure de la tombe S 35. Fig. 3.1.1q – Nécropole d'Aniba, superstructure de la tombe S 31. Fig. 3.1.2.1 – Paris E 12683 : torse d'une statue masculine découvert dans la Cachette du temple de Satet.

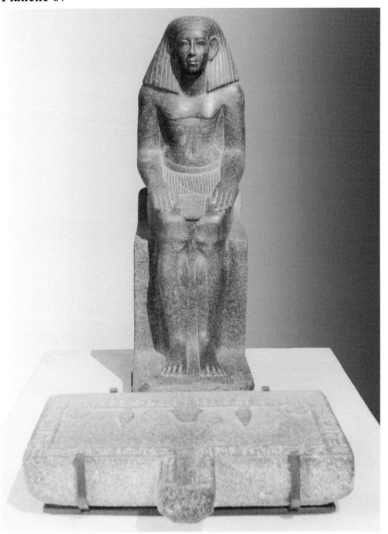

Fig. 3.1.3.1c

Fig. 3.1.4a

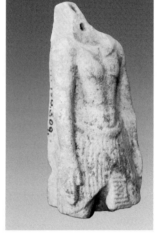

Fig. 3.1.4b

Fig. 3.1.6b

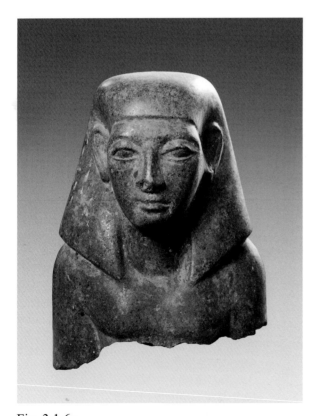

Fig. 3.1.6a

Fig. 3.1.7

Fig. 3.1.3.1c – Paris A 14330 : statue du surveillant des conflits et prêtre-lecteur Nebit, fils d'Inetites, mise au jour dans le naos en calcaire du vestibule du sanctuaire d'Isi. Fig. 3.1.4a – Baltimore 22.340 : statuette masculine découverte dans la nécropole d'Esna. Fig. 3.1.4b – Liverpool 16.11.06.309 : torse d'une statuette masculine, apparemment réparée à l'époque pharaonique, découverte dans la nécropole d'Esna. Fig. 3.1.6a – Turin S. 12010 : buste d'une statue masculine mis au jour parmi les ruines du temple d'Hathor à Gebelein. Fig. 3.1.6b – Turin S. 12020 : fragment du pagne long d'un dignitaire debout (le connu du roi [...], fils de Senousret-âa (?), découvert à Gebelein.Fig. 3.1.7 – Swansea W301 : statue de Min-âhâ, découverte dans la nécropole d'Armant.

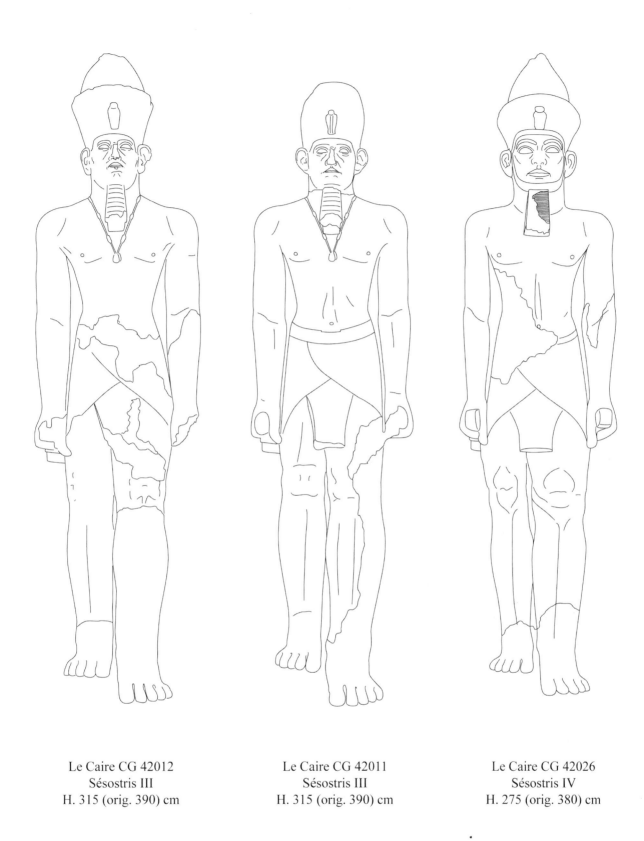

Le Caire CG 42012
Sésostris III
H. 315 (orig. 390) cm

Le Caire CG 42011
Sésostris III
H. 315 (orig. 390) cm

Le Caire CG 42026
Sésostris IV
H. 275 (orig. 380) cm

Fig. 3.1.9.1a – Colosses debout de Sésostris III et Sésostris IV.

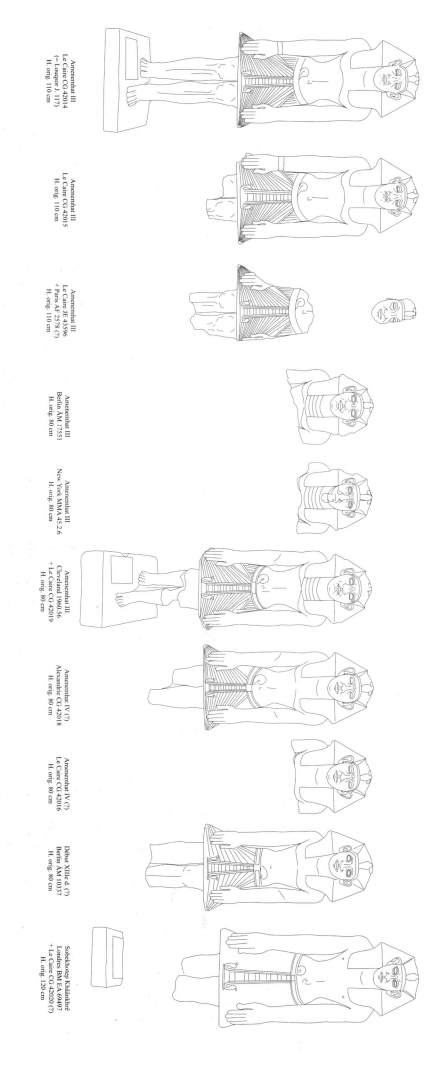

Amenemhat III
Le Caire CG 42014
(= Louqsor J. 117)
H. orig. 110 cm

Amenemhat III
Le Caire CG 42015
H. orig. 110 cm

Amenemhat III
Le Caire JE 43596
+ Paris AF 2578 (?)
H. orig. 110 cm

Amenemhat III
Berlin ÄM 17551
H. orig. 80 cm

Amenemhat III
New York MMA 45.2.6
H. orig. 80 cm

Amenemhat III
Cleveland 1960.56
+ Le Caire CG 42019
H. orig. 80 cm

Amenemhat IV (?)
Alexandrie CG 42018
H. orig. 80 cm

Amenemhat IV (?)
Le Caire CG 42016
H. orig. 80 cm

Début XIIIe d. (?)
Berlin ÄM 10337
H. orig. 80 cm

Sobekhotep Khâânkhrê
Londres BM EA 69497
+ Le Caire CG 42020 (?)
H. orig. 120 cm

Fig. 3.1.9.1b – Série de statues d'Amenemhat III et de ses successeurs en position de prière.

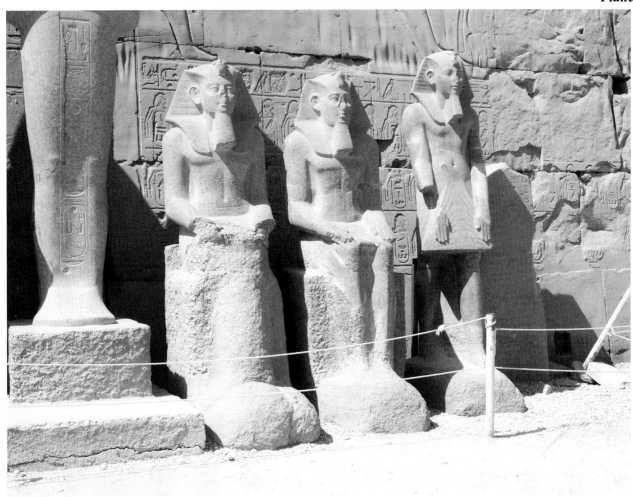

Fig. 3.1.9.1c

Fig. 3.1.9.1d

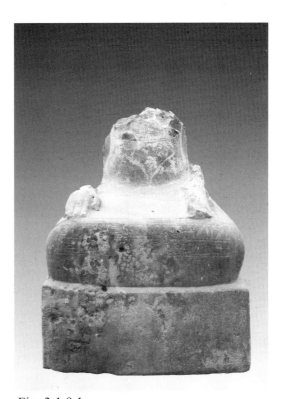

Fig. 3 1.9.1e

Fig. 3.1.9.1c – Colosses assis de rois de la XIII^e dynastie, placés, probablement à la XVIII^e dynastie, contre la face nord du VII^e pylône. Fig. 3.1.9.1d – Karnak ME 4A : statue du chancelier royal Senousret (XIII^e dynastie), retrouvée réutilisée dans des fondations de la XVIII^e dynastie. Fig. 3.1.9.1e – Karnak KIU 2527 : statue agenouillée d'un chancelier royal (XIII^e dynastie), retrouvée réutilisée dans des fondations de la XVIIIe dynastie.

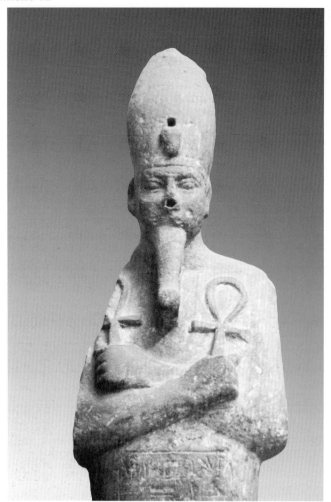

Fig. 3.1.9.2a

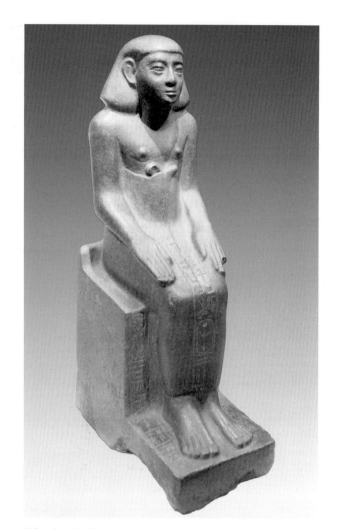

Fig. 3.1.9.2b

Fig. 3.1.9.3a

Fig. 3.1.9.3b

Fig. 3.1.9.2a – Le Caire JE 38579 : statue jubilaire de Montouhotep II retrouvée à Karnak, dédiée par Sésostris II et III, puis restaurée par Sobekhotep Khânéferrê. Fig. 3.1.9.2b – Baltimore 22.214 : statue de l'aîné du portail Néferhotep, fils de Renesseneb et Resou-Senebtyfy (fin XIIIᵉ dynastie), dont le proscynème est adressé à un roi divinisé : Nebhepetrê ou Khânéferrê. Fig. 3.1.9.3a – Qourna 01 : fragment d'une statue du « fils royal » Sahathor, fils de Kemi et Haânkhef, découverte dans le portique du temple des Millions d'Années de Séthy Iᵉʳ. Fig. 3.1.9.3b – Qourna 03 : fragment d'une statue du « fils royal » Sahathor (?) découverte dans le portique du temple des Millions d'Années de Séthy Iᵉʳ.

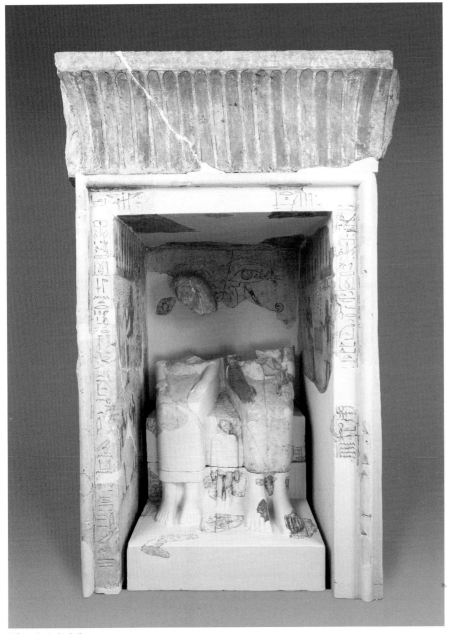

Fig. 3.1.9.4.2a

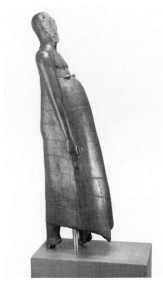

Fig. 3.1.9.4.2b

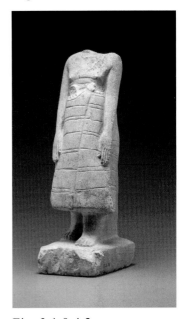

Fig. 3.1.9.4.2c

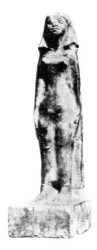

Fig. 3.1.9.4.3a

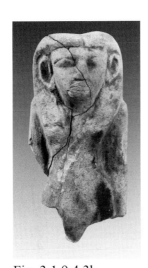

Fig. 3.1.9.4.3b

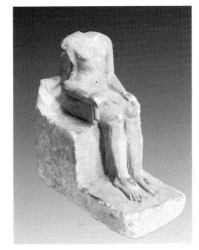

Fig. 3.1.9.4.3c

Fig. 3.1.9.4.2a – New York MMA 22.3.68 : statue et chapelle-naos de Amenemhat et de sa femme Néférou, découverte sur la colline surplombant la cour du temple de Montouhotep II à Deir el-Bahari. Fig. 3.1.9.4.2b – New York MMA 23.3.37 : statue en bois du Iouy (?) découverte dans la nécropole de Deir el-Bahari. Fig. 3.1.9.4.2c – New York MMA 23.3.38 : statue en calcaire du Iouy (?) découverte dans la nécropole de Deir el-Bahari. Fig. 3.1.9.4.3a – Le Caire JE 33480 : statue de Néferhotep, découverte dans la nécropole de Dra Abou el-Naga. Fig. 3.1.9.4.3b – Philadelphie E. 29-86-354 : statue féminine découverte dans la nécropole de Dra Abou el-Naga. Fig. 3.1.9.4.3c – Philadelphie E. 29-87-478 : statue du Djehouty, découverte dans la nécropole de Dra Abou el-Naga.

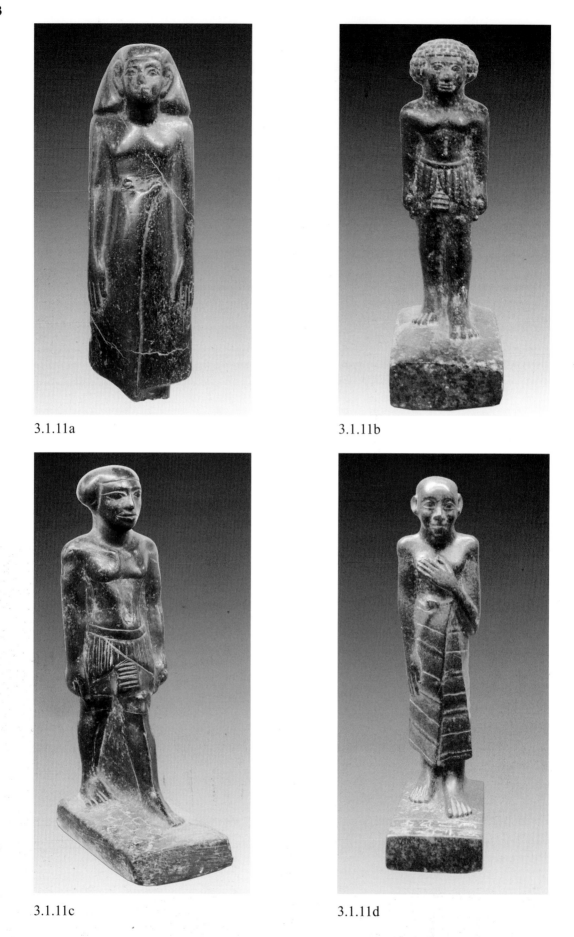

3.1.11a

3.1.11b

3.1.11c

3.1.11d

Fig. 3.1.11a-d – Londres BM EA 58077-58080 : statuettes masculines dites provenir de la nécropole de Khizam.

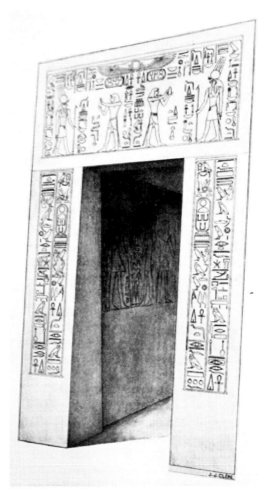

3.1.10

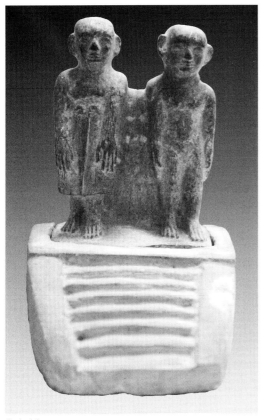

3.1.13

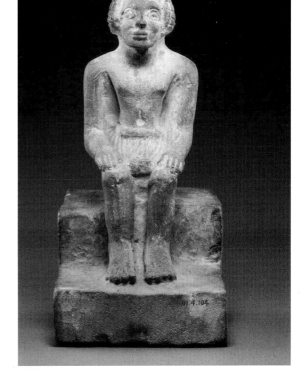

3.1.14

Fig. 3.1.10 - Restitution du porche de Sésostris III à Médamoud. Fig. 3.1.13 – Le Caire JE 33733 : dyade en stéatite de Senet, insérée dans une base en calcaire, découverte dans la nécropole de Hou. Fig. 3.1.14 – New York MMA 01.4.104 : statuette masculine (XVIIᵉ dynastie) découverte dans la nécropole d'el-Amra.

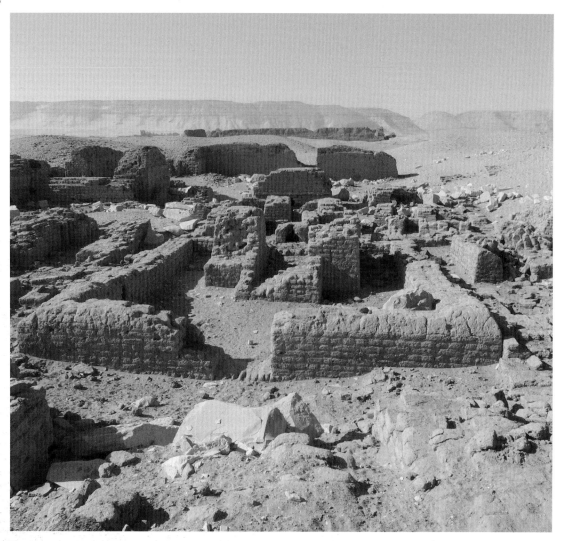

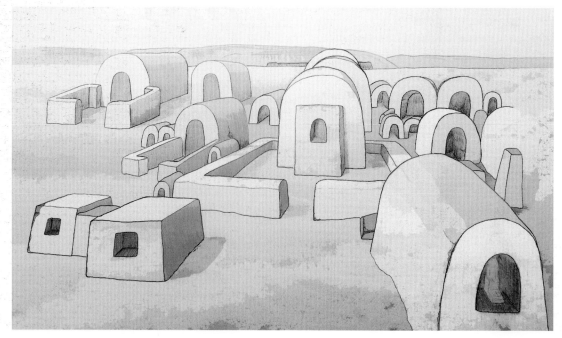

3.1.15.3a-b

Fig. 3.1.15.3a-b – Photographie et reconstitution du site de la Terrasse du Grand Dieu.

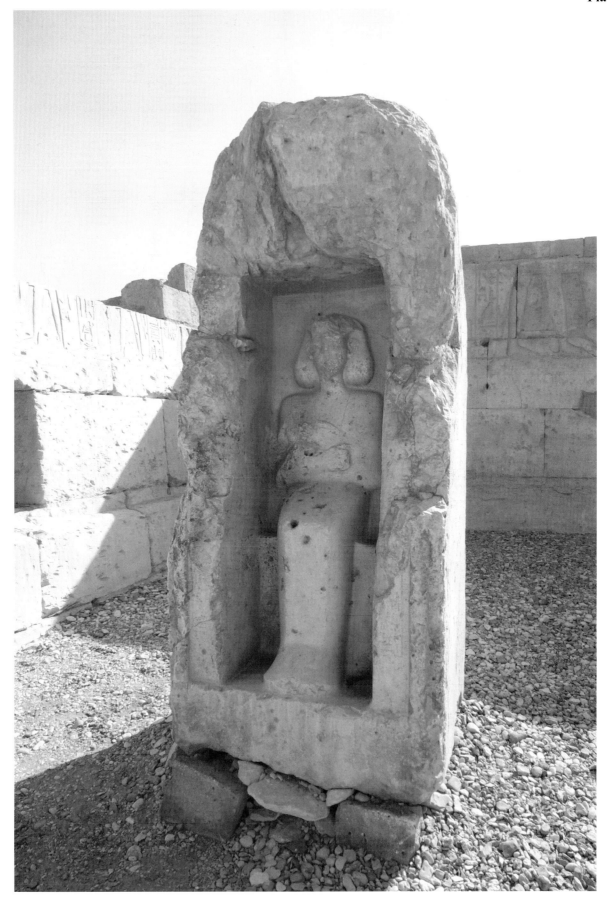

3.1.15.5

Fig. 3.1.15.5 – Abydos 1950 : statue royale en tenue jubilaire, sculptée à l'intérieur d'un naos, trouvée dans la zone cultivable à proximité du temple de Sésostris III.

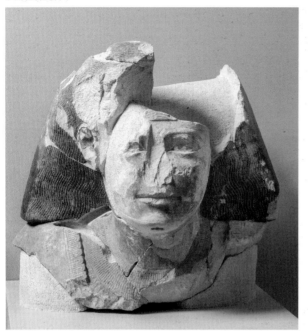

3.1.16b

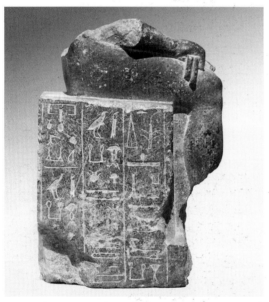

3.1.16d

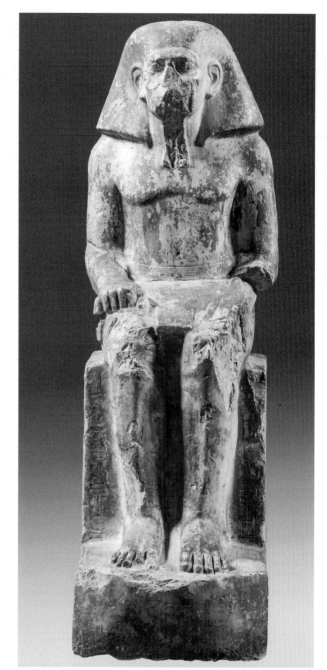

3.1.16c

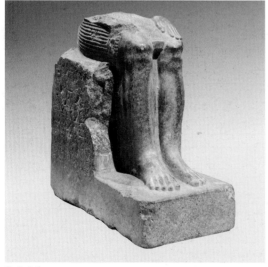

3.1.16e

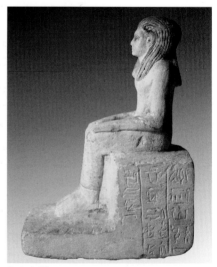

3.1.16f

Fig. 3.1.16b – Turin S. 4410 : tête d'une statue du nomarque Ibou (mi-XIIe dynastie), découvert dans sa tombe à Qaw el-Kebir.Fig. 3.1.16c – Turin S. 4265 : statue du gouverneur Ouahka (III), fils de Néferhotep (début XIIIe dynastie), découverte dans la tombe de Ouahka II.Fig. 3.1.16d – Turin S. 4280 : statue du suivant Ouahka-herib, fils de Tjetjetet, dédiée au gouverneur Ouahka II. Fig. 3.1.16e – Turin S. 4281 : statue du trésorier Ouahka, fils de Mouty, dédiée au gouverneur Ibou. Fig. 3.1.16f – Manchester 7536 : statuette de Henib, découverte à Qaw el-Kebir.

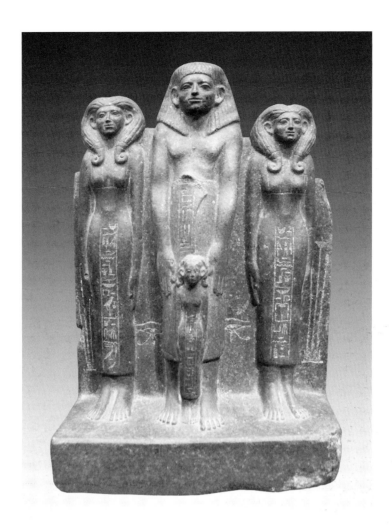

3.1.18b

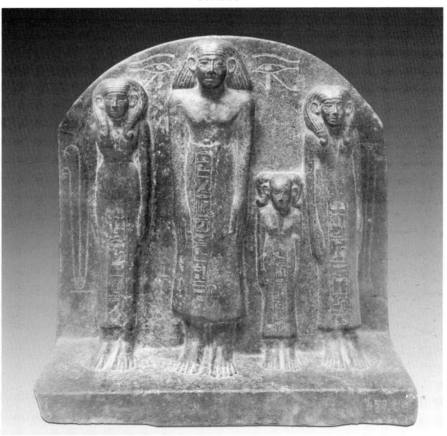

3.1.18c

Fig. 3.1.18b-c – Boston 1973.87 et Le Caire CG 459 : groupes familiaux du
gouverneur Oukhhotep IV.

Bruxelles
MRAH E. 595
H. 9 cm

Copenhague
AAb 212
H. 53 cm

Londres
BM EA 1146
H. 113 cm

Kansas City
NAMA 62.11
H. 45 cm

Londres
BM EA 1145
H. 140 cm

Hildesheim
RPM 412
H. 24,3 cm

Londres
BM EA 1069
H. 99 cm

New York
MMA. 26.7.1394
H. 16,5 cm

Londres
BM EA 1849
H. 50 cm

Paris
E 25370
H. 20,5 cm

Philadelphie
E-635
H. 226 cm

Le Caire
JE 45975
H. 435 cm

Le Caire
JE 45976
H. 390 cm

Fig. 3.1.19 – Colosses en quartzite de la fin de la XIIe dynastie, probablement installés à l'origine à Hérakléopolis Magna (Philadelphie E 635, Le Caire JE 45975 et 45976, Copenhague NM AAb 212, Hildesheim 412, Kansas City 62.11, Londres BM EA 1069, 1145, 1146, New York MMA 26.7.1394, Paris E 25370, Londres BM EA 1849).

3.1.20.1a

3.1.20.1b

3.1.20.1c

Fig. 3.1.20.1a-b – Photographie et reconstitution du site de Biahmou. Fig. 3.1.20.1c – Oxford AN1888.758A : nez d'un des colosses d'Amenemhat III.

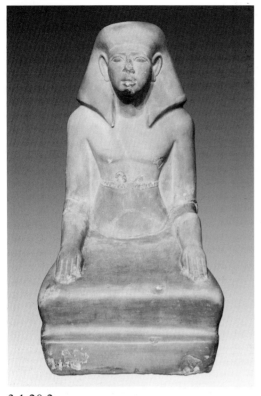

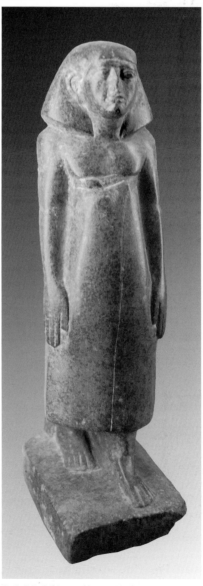

3.1.20.2a

3.1.20.2b

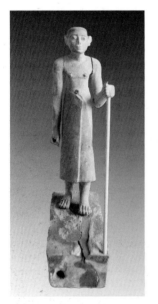

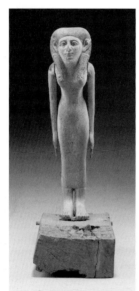

3.1.20.3a

3.1.20.3b

Fig. 3.1.20.2a – Philadelphie E. 253 : statue anépigraphe retrouvée dans les ruines d'une maison à Lahoun. Fig. 3.1.20.2b – Londres UC 14638 : statue du grand intendant Antefiqer, découverte à Lahoun. Fig. 3.1.20.3a – Bruxelles E. 5687 : statuette masculine anépigraphe découverte à Haraga. Fig. 3.1.20.3b – New York MMA 15.4.1 : statuette féminine anépigraphe découverte à Haraga. Fig. 3.1.20.3c – Manchester 6135 : statuette du chambellan Shesmou-hotep, découverte à Haraga. Fig. 3.1.20.3d – Philadelphie E. 13011 : statuette masculine anépigraphe découverte à Haraga. Fig. 3.1.20.3e – Oxford 1914.748 : tête d'une statuette masculine découverte à Haraga.

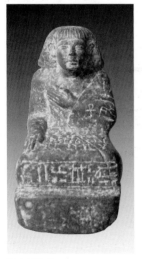

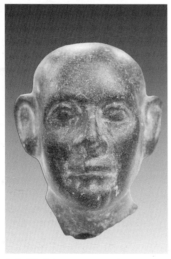

3.1.20.3c

3.1.20.3e

3.1.20.3d

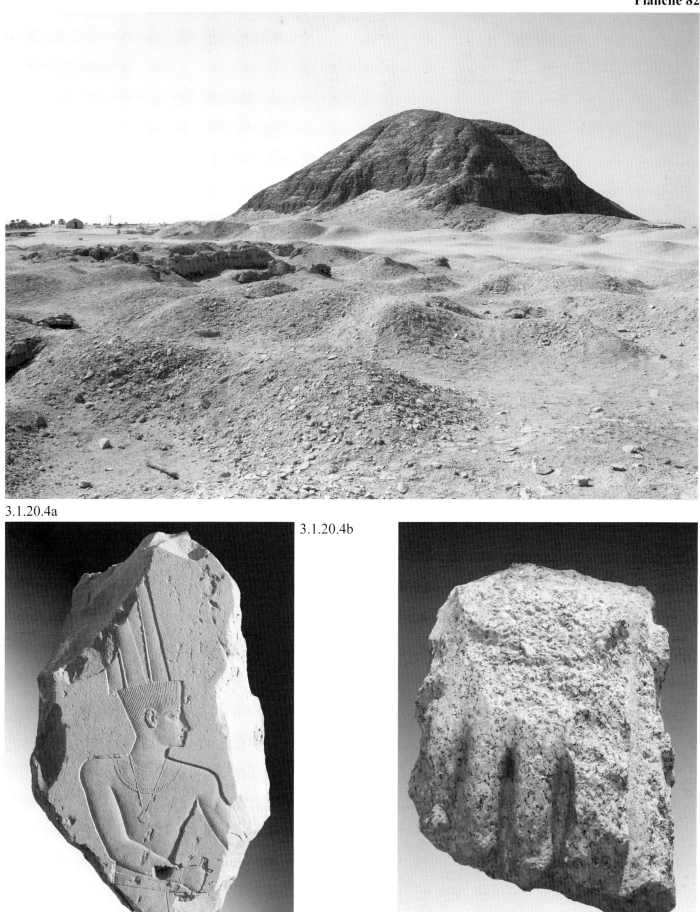

3.1.20.4a

3.1.20.4b

3.1.20.4c

Fig. 3.1.20.4a – Site de Hawara. Fig. 3.1.20.4b – Relief mis au jour à Hawara, montrant le roi coiffé de la couronne amonienne. Fig. 3.1.20.4c – Copenhague ÆIN 1420 : pied d'une statue colossale découvert à Hawara.

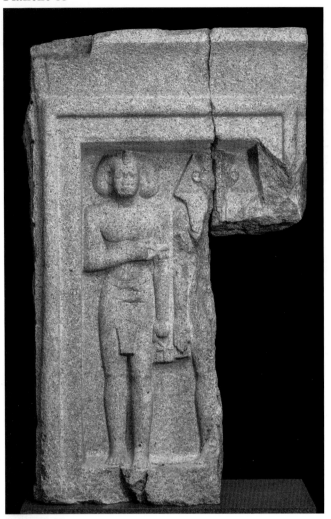

3.1.20.4e

3.1.20.4d

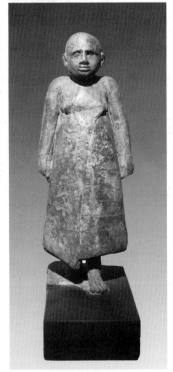

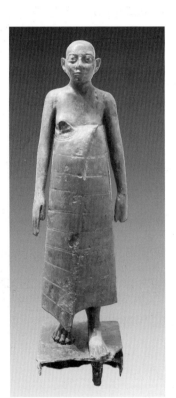

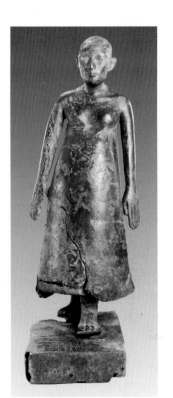

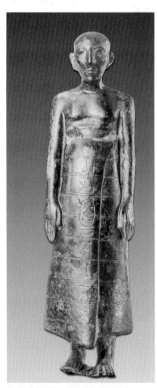

3.1.20.4f

3.1.20.4g

3.1.20.4h

3.1.20.4i

Fig. 3.1.20.4d – Copenhague ÆIN 1482 : dyade découverte à Hawara. Fig. 3.1.20.4e – Hawara 1911b : torse d'une statue d'Amenemhat en costume de prêtre (?). Fig. 3.1.20.4f-i –Munich ÄS 7105, Paris E 27153, Coll. Ortiz 33 et 34 : statuettes en alliage cuivreux de dignitaires du début de la XIIIe dynastie.

3.1.20.5c

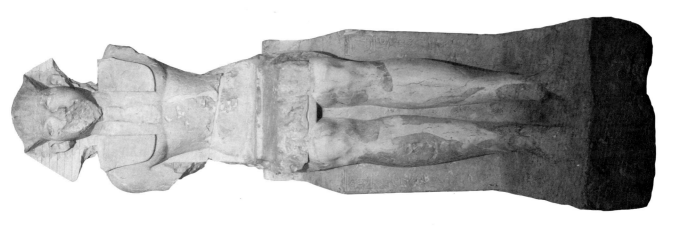

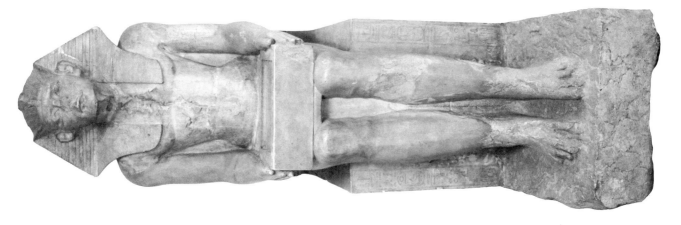

Fig. 3.1.20.5b – Niche centrale du temple de Medinet Madi. Fig. 3.1.20.5c – Beni Suef JE 66322 et Milan E. 922 : statues d'Amenemhat III découvertes à Medinet Madi.

3.1.20.5b

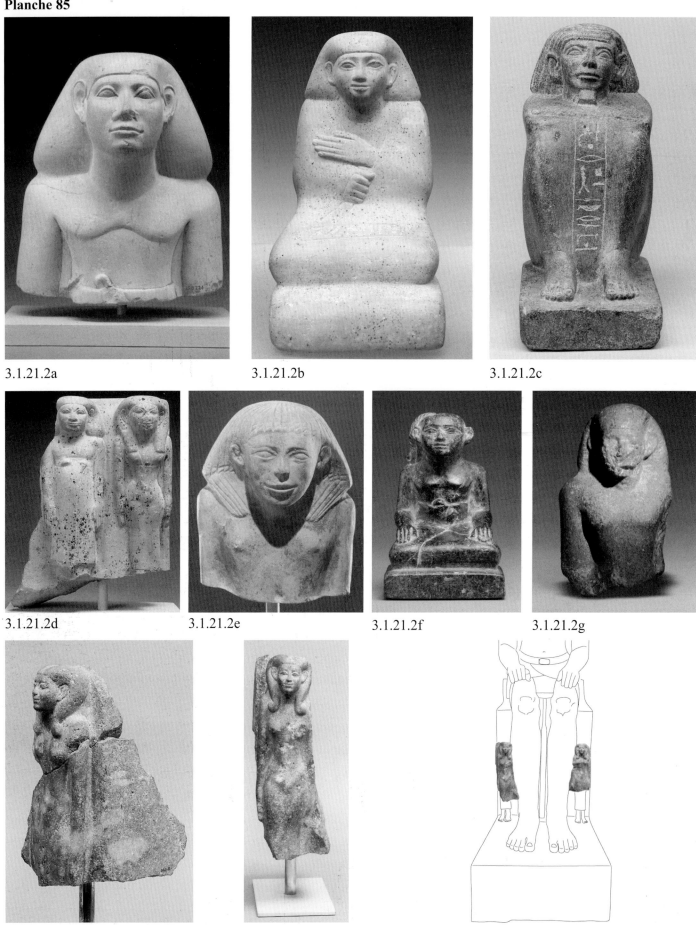

3.1.21.2a

3.1.21.2b

3.1.21.2c

3.1.21.2d

3.1.21.2e

3.1.21.2f

3.1.21.2g

3.1.21.2h

3.1.21.2i

3.1.21.2j

Fig. 3.1.21.2a-f – New York MMA 15.3.224, 15.3.226, 15.3.227, 15.3.229, 15.3.230, 22.1.78 : statuettes découvertes dans la nécropole au sud de la pyramide d'Amenemhat Iᵉʳ, Licht-Nord. Fig. 3.1.21.2g – New York MMA 22.1.1638 : torse d'une statuette royale mise au jour à Licht-Nord. Fig. 3.1.21.2h-j – New York MMA 33.1.5 et 33.1.6 : figures féminines jadis de part et d'autres des jambes d'une statue royale (?).

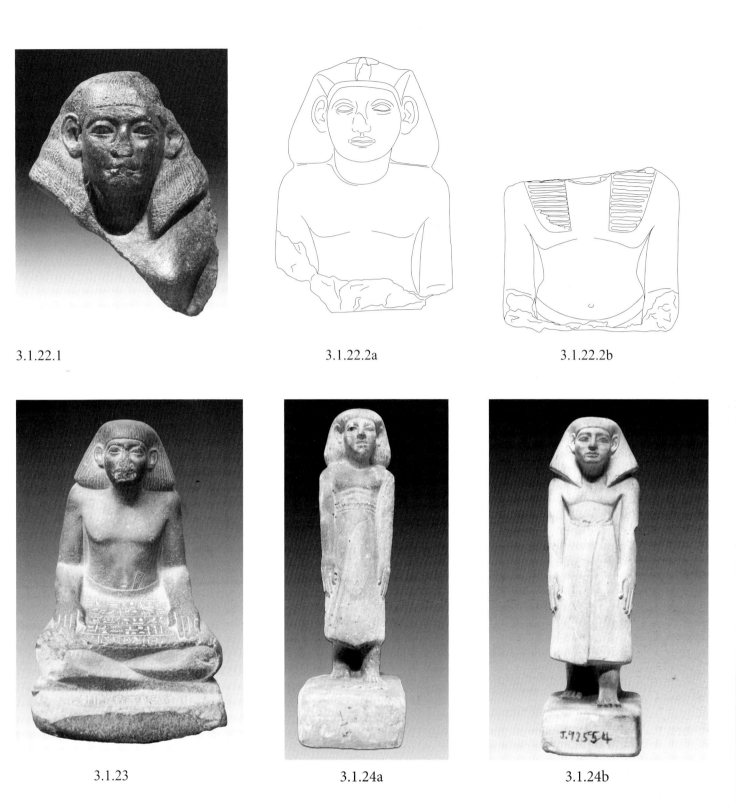

3.1.22.1 3.1.22.2a 3.1.22.2b

3.1.23 3.1.24a 3.1.24b

Fig. 3.1.22.1 – Amsterdam 15.350 : buste d'une statue de dignitaire, découverte dans le cimetière de mastabas au nord de la pyramide de Sésostris III. Fig. 3.1.22.2a-b – Le Caire JE 53668 (buste découvert dans la chapelle nord du complexe funéraire de Khendjer) et JE 54493 (torse découvert dans le complexe funéraire voisin). Fig. 3.1.23 – Le Caire JE 72239 : statue du prêtre Sekhmethotep, fils de Satimeny, mise au jour à Giza. Fig. 3.1.24a-b – Le Caire JE 92553 et 92554 : statuettes masculines anépigraphes découvertes dans la nécropole de Toura.

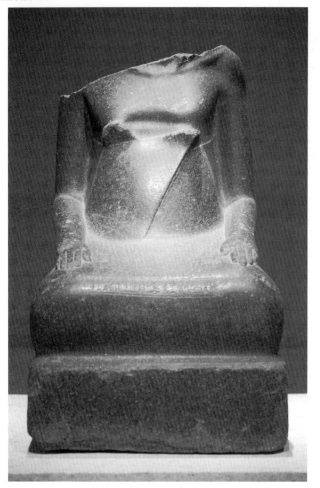

3.1.25a

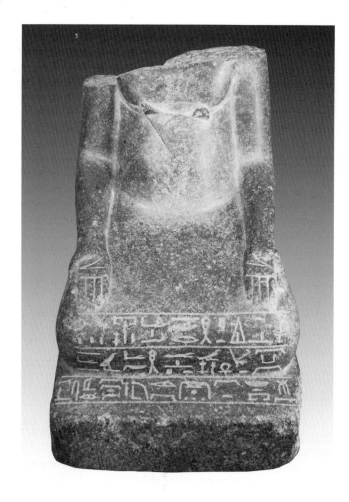

3.1.25b

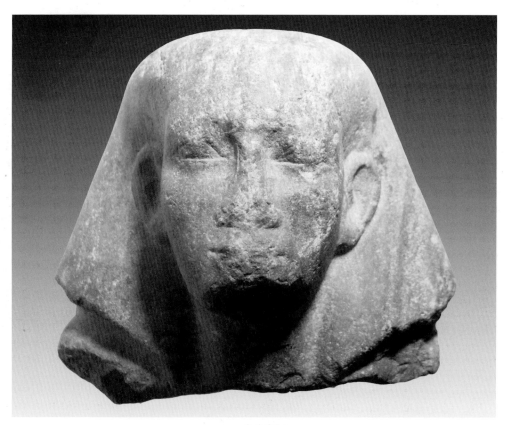

3.1.25c

Fig. 3.1.25a – Berlin ÄM 8808 : statue du grand intendant Ptah-our, découverte à Memphis. Fig. 3.1.25b – Philadelphie E. 13650 : tête d'une statue masculine découverte à Memphis. Fig. 3.1.25c – Philadelphie E. 13647 : statuette du grand prêtre de Ptah Sobekhotep-Hâkou, fils du grand-prêtre ouâb de Neith Resseneb, mise au jour à Memphis.

Fig. 3.1.26a-c

Fig. 3.1.26a-c – Hanovre 1935.200.128 : tête d'un sphinx de la fin de la XIIIe dynastie, découverte à Héliopolis.

3.1.26d

3.1.26e

3.1.26f

3.1.26g

3.1.26h

Fig. 3.1.26d – Alexandrie Kôm el-Dikka 99 : sphinx aux noms de Sésostris III et Mérenptah. Fig. 3.1.26e – Alexandrie 361 : sphinx au nom d'Amenemhat IV découvert à Aboukir. Fig. 3.1.26f – Alexandrie 363 : sphinx au nom de Ramsès II, probablement réutilisation d'un sphinx de la fin du Moyen Empire. Photo SC. Fig. 3.1.26g-h – Le Caire Bab el-Nasr : sphinx au nom d'Amenemhat-Senbef Sekhemkarê (linteau) et de Ramsès II (seuil), découverts en réemploi dans la muraille médiévale du Caire.

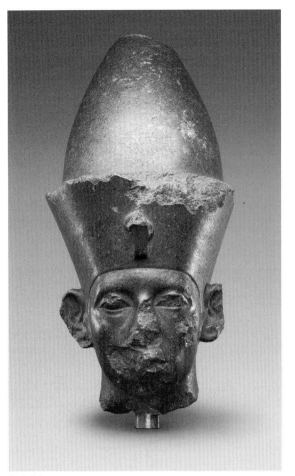

3.1.28a

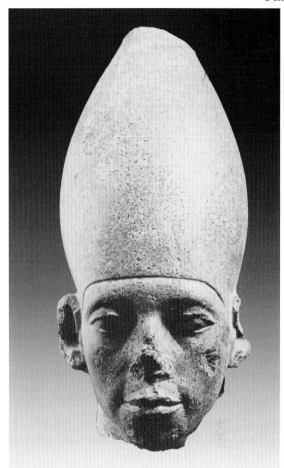

3.1.28b

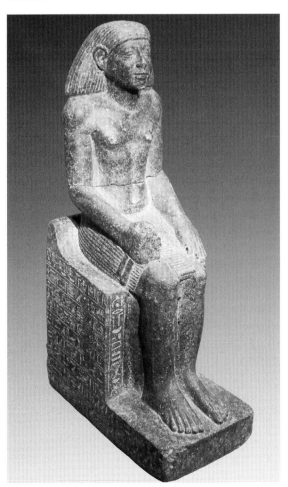

3.1.30.1b

3.1.30.1c

3.1.30.1d

Fig. 3.1.28a – New York MMA 24.7.1 : tête d'une statue d'Amenemhat III. Fig. 3.1.28b – Le Caire JE 42995 : tête d'une statue d'Amenemhat III découverte à Kôm el-Hisn. Fig. 3.1.30.1b – Munich ÄS 5361 + 7211 : statue de Seshen-Sahathor, prêtre de Serqet, découverte dans le cour du temple d'Ezbet Rushdi es-Saghira. Fig. 3.1.30.1c – Tell el-Dab'a 14 : statue du supérieur du temple Imeny, fils de Satkhentykhety. Fig. 3.1.30.1d – Tell el-Dab'a 15 : statue du trésorier Imeny.

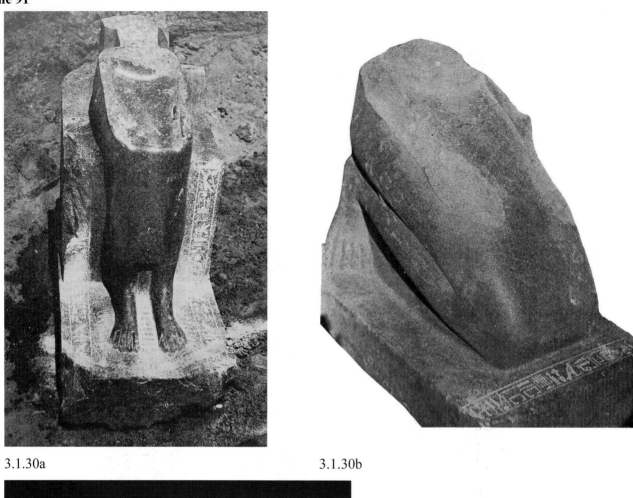

3.1.30a 3.1.30b

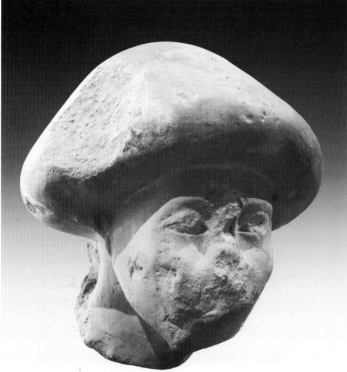

3.1.30c

Fig. 3.1.30a-b – Tell el-Dab'a 05 et 06 : Statues de Néférousobek découvertes à Khatana. Fig. 30.1.30c – Munich ÄS 7171 : tête d'une statue de chef asiatique (?).

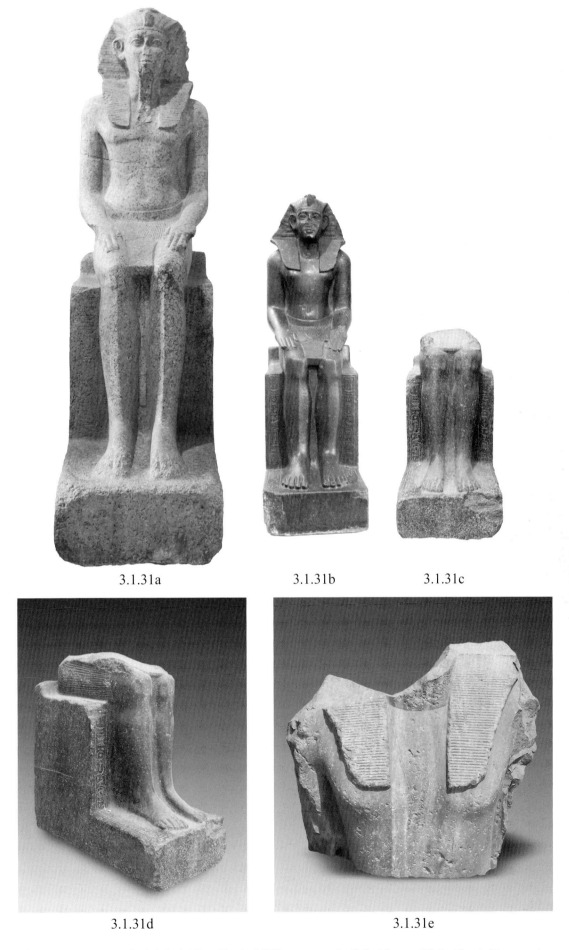

3.1.31a 3.1.31b 3.1.31c

3.1.31d 3.1.31e

Fig. 3.1.31a-c – Paris A 16, A 17 et Tanis 1929 : statues de Sobekhotep Khânéferrê découvertes à Tanis. Fig. 3.1.31d – Tanis 1929 : statue de Sobekhotep Khânéferrê découverte à Tanis. Fig. 3.1.31e – Tanis – Torse : torse d'un roi de la fin de la XIIe dynastie, découvert à Tanis.

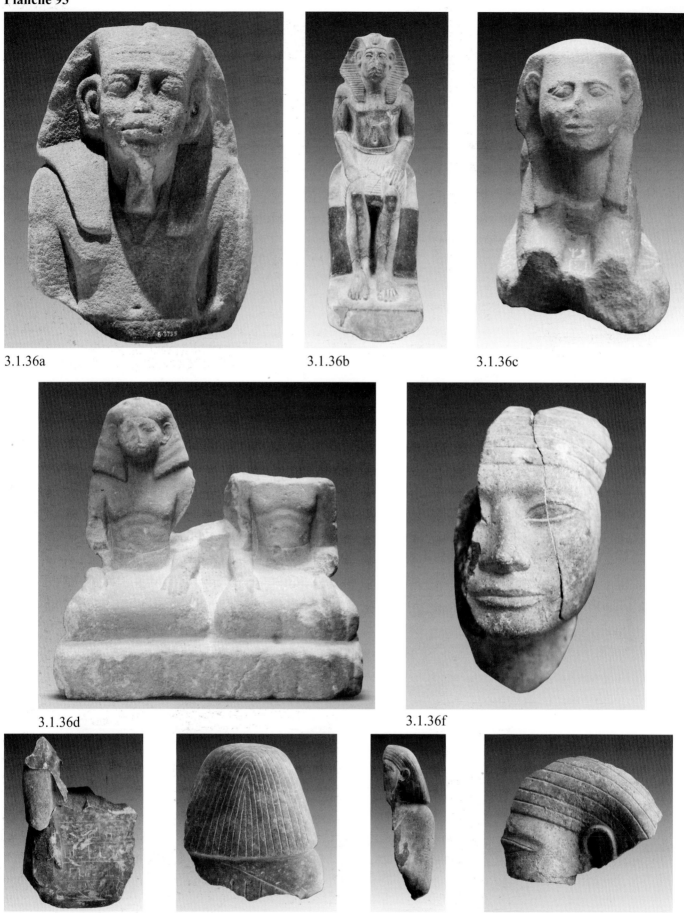

3.1.36a 3.1.36b 3.1.36c

3.1.36d 3.1.36f

3.1.36e 3.1.36g 3.1.36h 3.1.36i

Fig. 3.1.36 : fragments de statues découverts à Serabit el-Khadim. Fig. 3.1.36a : Toronto ROM 906.16.111. Fig. 3.1.36b – Boston 05.195a-c. Fig. 3.1.36c – Londres BM EA 41748. Fig. 3.1.36d – Bruxelles E. 2310. Fig. 3.1.36e – Bruxelles E. 3087. Fig. 3.1.36f – Bruxelles E. 3089a. Fig. 3.1.36g – Bruxelles E. 9629. Fig. 3.1.36h – Bruxelles E. 9630. Fig. 3.1.36i – Bruxelles E. 9632.

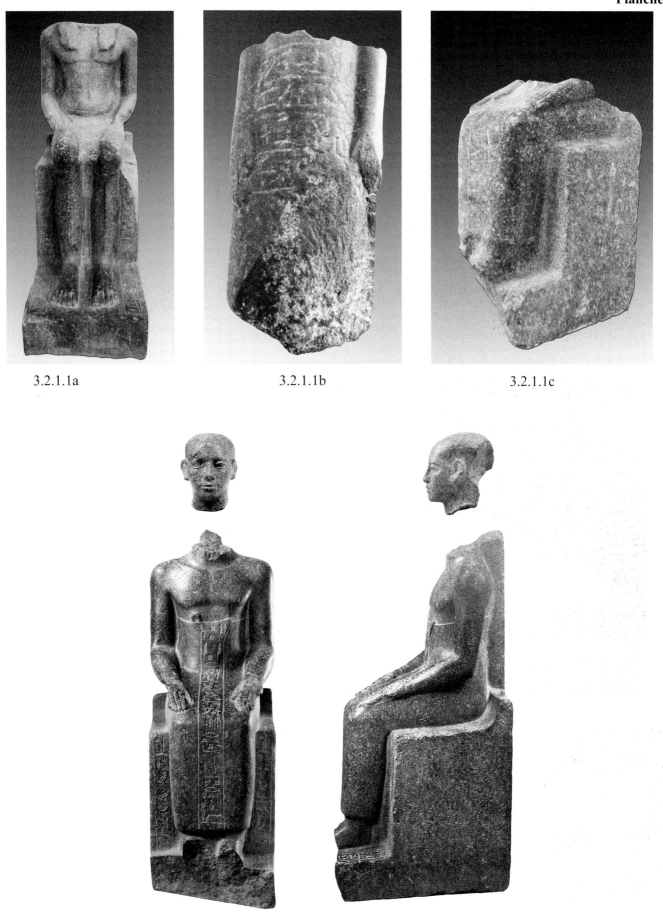

3.2.1.1a 3.2.1.1b 3.2.1.1c

3.2.1.2a

Fig. 3.2.1.1a – Khartoum 5228 : statue de Sobekhotep Khânéferrê découverte à Tabo. Fig. 3.2.1.1b – Kerma DG 261 : statue d'Iymérou, fils du vizir Iymérou, découverte à Doukki Gel. Fig. 3.2.1.1c – Kerma 01 : statue du directeur des porteurs de sceau Renseneb, découverte à Doukki Gel. Fig. 3.2.1.2a – Boston 20.1207 + Éléphantine 16 (?) : statue du directeur des champs Ânkhou.

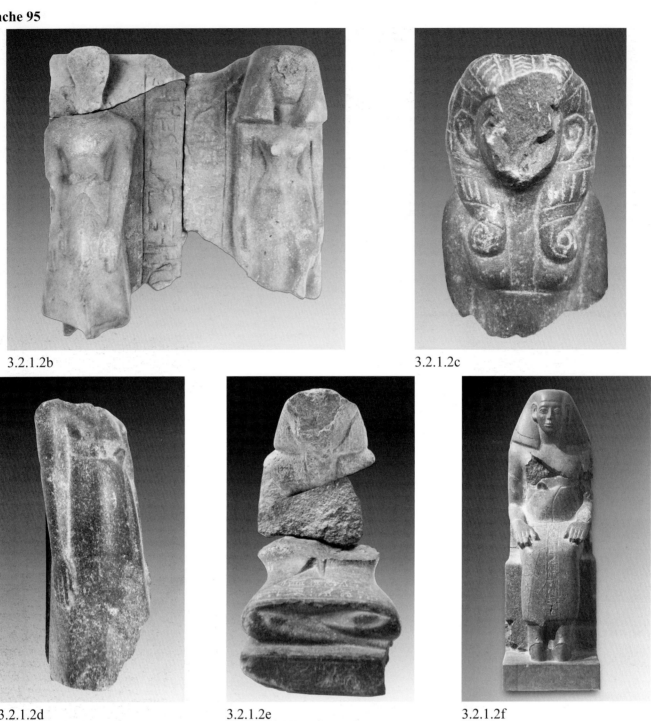

3.2.1.2b

3.2.1.2c

3.2.1.2d

3.2.1.2e

3.2.1.2f

3.2.1.2g

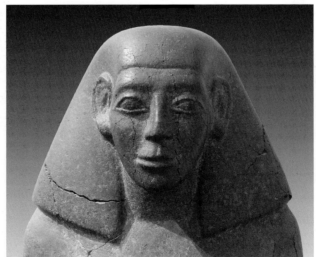

3.2.1.2h

Fig. 3.2.1.2b-v : fragments de statues découverts à Kerma. Fig. 3.2.1.2b – Boston 20.1317 : dyade découverte dans la nécropole royale. Fig. 3.2.1.2c – Boston 20.1210 : buste féminin découvert dans la Deffufa supérieure K II. Fig. 3.2.1.2d – Boston 20.1192 : torse d'une statue masculine découvert dans la nécropole royale. Fig. 3.2.1.2e – Boston 20.1191 : statue du directeur des porteurs de sceau Ken, fils de Sennouânkh, découverte dans la nécropole royale. Fig. 3.2.1.2f-h – Boston 14.721 : statue du Grand parmi les Dix de Haute-Égypte Sehetepib-Senââib, découverte dans la nécropole royale.

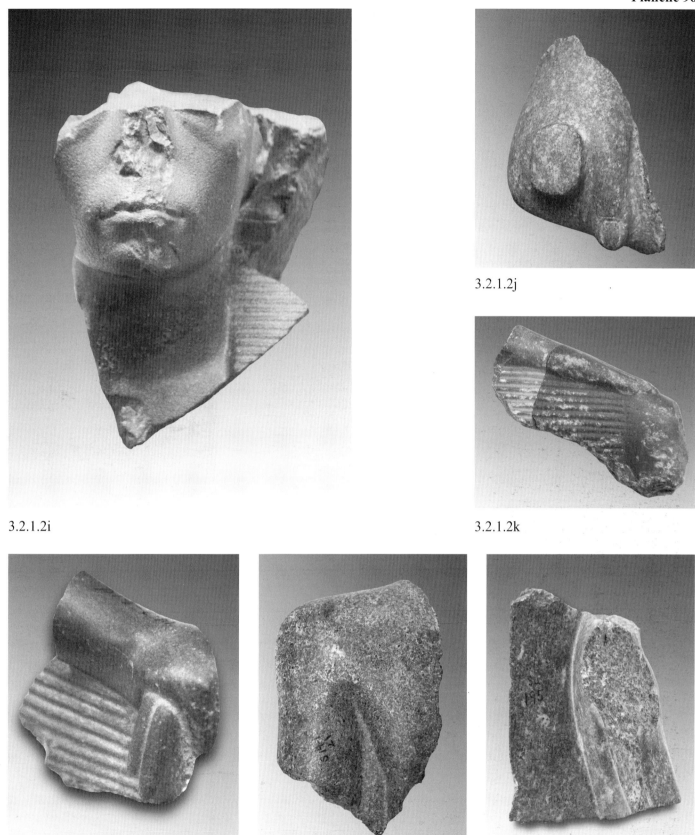

3.2.1.2i

3.2.1.2j

3.2.1.2k

3.2.1.2l

3.2.1.2m

3.2.1.2n

Fig. 3.2.1.2i – Boston 20.1213 : fragment de visage d'une statue royale (Amenemhat III ?), découverte au sud de la Deffufa supérieure K II. Fig. 3.2.1.2j – Boston Eg. Inv. 11988 : main droite d'un homme (souverain ?) debout. Fig. 3.2.1.2k – Boston 28.1780 : main et genou droits d'un homme (souverain ?) assis, vêtu du pagne shendjyt. Fig. 3.2.1.2l – Boston 14-2-614b : main et genou droits d'un homme (souverain ?) assis, vêtu du pagne shendjyt. Fig. 3.2.1.2m – Boston 14-1-21 : épaule gauche d'une statue masculine. Fig. 3.2.1.2n – Boston 13.3980 : torse d'un homme debout.

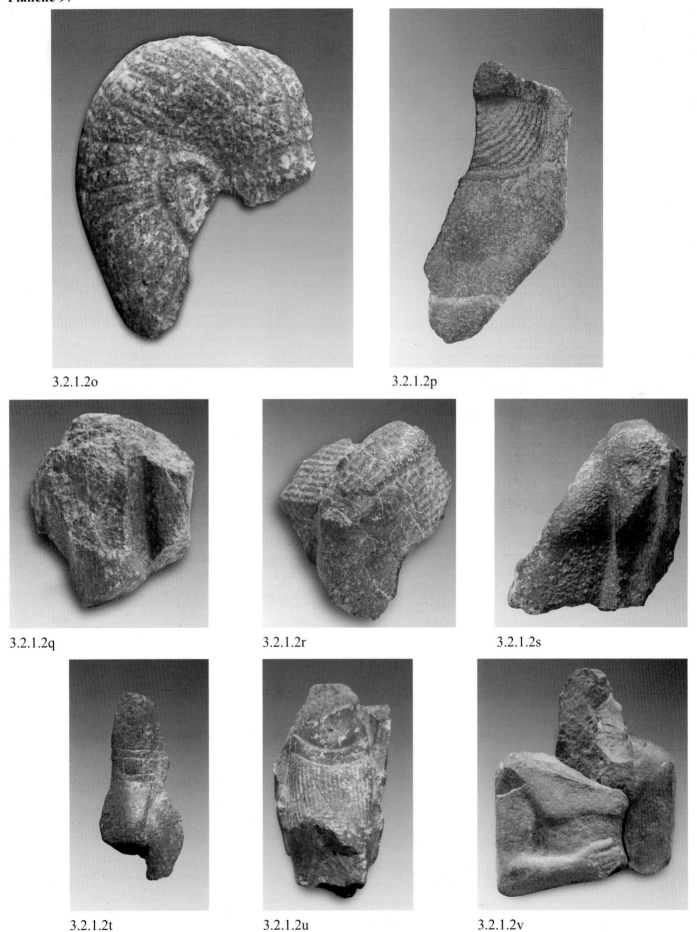

3.2.1.2o

3.2.1.2p

3.2.1.2q

3.2.1.2r

3.2.1.2s

3.2.1.2t

3.2.1.2u

3.2.1.2v

Fig. 3.2.1.2o – Boston Eg. Inv. 1418 : tête d'une statue de reine. Fig. 3.2.1.2p – Boston Eg. Inv. 1424 : fragment d'une statue masculine assise. Fig. 3.2.1.2q – Boston Eg. Inv. 1473 : chevilles d'un homme assis. Fig. 3.2.1.2r – Boston Eg. Inv. 3034 : main et genou gauche d'un homme (souverain ?) assis, vêtu du pagne shendjyt. Fig. 3.2.1.2s – Boston Eg. Inv. 3044 : épaule gauche d'une statue masculine. Fig. 3.2.1.2t – Boston Eg. Inv. 411 : main gauche d'un homme (souverain ?) debout. Fig. 3.2.1.2u – Boston 20.1212 : pagne d'un homme debout. Fig. 3.2.1.2v – Boston Eg. Inv. 1063 : torse masculin.

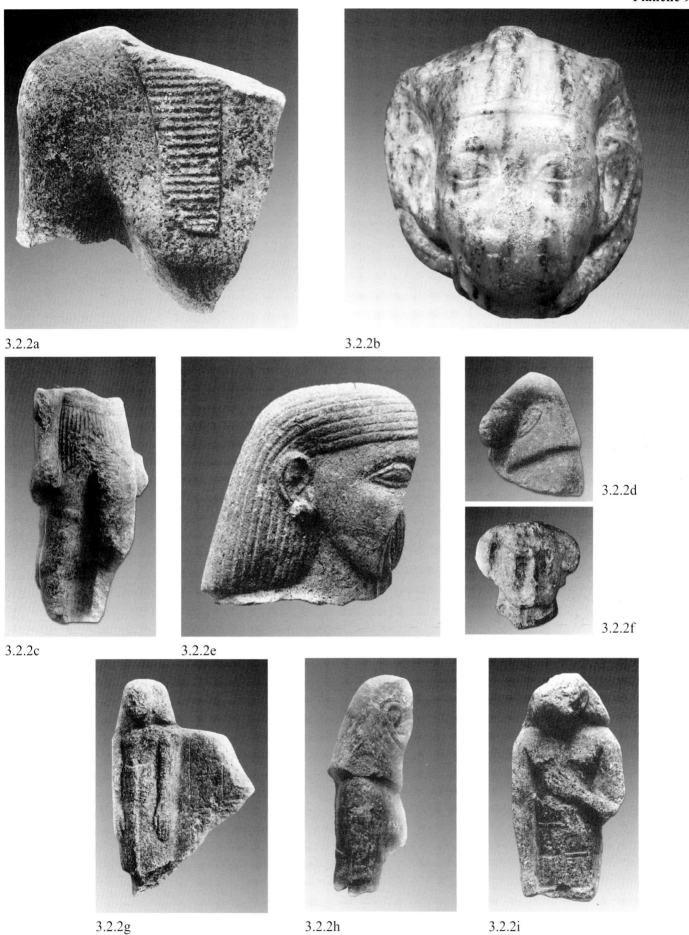

3.2.2a

3.2.2b

3.2.2c

3.2.2e

3.2.2d

3.2.2f

3.2.2g

3.2.2h

3.2.2i

Fig. 3.2.2a – Byblos 7505 : fragment d'une statue royale découvert à Byblos. Fig. 3.2.2b – Beyrouth DGA 27574 : tête d'une statue royale découverte à Byblos (Amenemhat III ?). Fig. 3.2.2c – Byblos 6999 : fragment d'une statuette d'un homme (souverain ?). Fig. 3.2.2d – Byblos 13762 : buste masculin. Fig. 3.2.2e – Byblos 15606 : tête masculine. Fig. 3.2.2f – Byblos 17617 : tête masculine. Fig. 3.2.2g – Byblos 11057 : homme debout, fragment d'un groupe statuaire. Fig. 3.2.2h – Byblos 7049 : partie supérieure droite d'une figure masculine. Fig. 3.2.2i – Byblos 14151 : partie supérieure d'un statuette d'un homme debout.

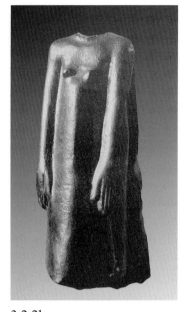

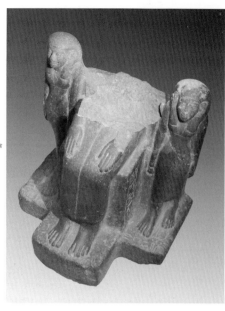

3.2.2j

3.2.2k

3.2.2l

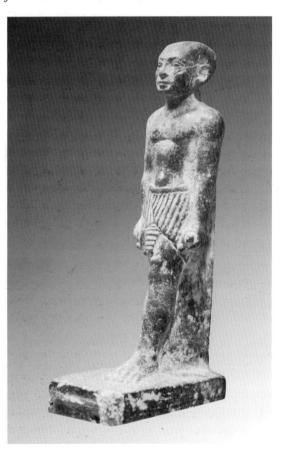

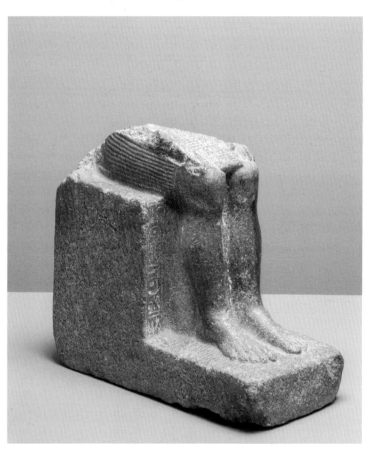

3.2.3a

3.2.3b

Fig. 3.2.2j – Alep 01 : statue assise de la fille royale Khenemet-nefer-hedjet. Fig. 3.2.2k – Alep 02 : figure masculine debout. Fig. 3.2.2l – Paris AO 15720/17223 : triade du vizir Senousret-ânkh, découverte à Ras Sharma. Fig. 3.2.3a – Rome Barracco 12 : statuette du gouverneur Sobekhotep, retrouvée dans le Tibre. Fig. 3.2.3b – Bénévent 268 : statue du roi Ini Mershepsesrê (fin XIIIᵉ d.), découverte dans l'Iseum de Bénévent.

4. Statut social des personnages représentés

Le choix d'un matériau, la qualité d'exécution d'une pièce et ses dimensions dépendent largement du statut de son propriétaire. Plusieurs travaux ont été récemment publiés sur la société du Moyen Empire tardif et sur le fonctionnement de l'appareil administratif [809]. Ces études permettent d'avoir une idée relativement claire du statut d'un personnage à partir de ses titres – malgré un certain nombre d'exceptions. Grâce à ces travaux, il est possible, dans cette recherche, de tenter de déterminer le lien entre le *statut* et les *statues* d'un personnage. Comme nous le verrons, les résultats statistiques sont assez révélateurs.

Au Moyen Empire tardif, la présence de titres, souvent précis, est presque systématique devant un nom, tant sur les statues et les stèles que sur les scarabées, les inscriptions rupestres et les manuscrits[810]. Ces titres peuvent correspondre à un rang, à une fonction officielle au sein de l'appareil administratif ou au service de quelqu'un, ou encore à une fonction remplie à un moment ponctuel de la vie du personnage. Certains titres sont très largement attestés, d'autres plus rares ou même parfois uniques au sein du répertoire conservé. Le lecteur pourra s'étonner que certains titres ne soient pas traduits ici par les termes habituellement en usage en français ; les recherches récentes sur le sujet m'ont en effet poussé à privilégier les interprétations de S. Quirke et W. Grajetzki. J'ai donc choisi, dans plusieurs cas, d'utiliser l'équivalent français des titres traduits en anglais ou en allemand par ces chercheurs.

On peut classer en trois catégories les titres portés par le propriétaire d'une statue ou d'un relief. On les retrouve généralement, dans l'inscription, entre *n k3 n* (« pour le *ka* de ») et le nom du personnage[811].

a) **Titres de rang ou de « noblesse »** : ils sont au nombre de quatre au Moyen Empire tardif.

Le premier est généralement *iry-pˁ.t* (ou *r-pˁ*) que l'on peut interpréter comme « membre de l'élite », c'est-à-dire membre de la classe dirigeante. Il est souvent suivi de *ḥ3ty-ˁ*, « premier dans l'action »[812]. De très nombreuses traductions ont été proposées pour traduire l'expression formée par ces deux mots. L'on retiendra ici par commodité la formule « noble prince », courte et simple, plutôt que « noble et gouverneur[813] », en laissant aux linguistes le soin de trouver de meilleures traductions. Dans le cadre présent, il importe de retenir qu'il s'agit de la désignation d'un statut élevé, probablement héréditaire, porté généralement par des personnages détenant de hautes fonctions dans l'État.

Le troisième titre de « rang » que l'on rencontre est *ḥtmw bity*, traduit généralement par « chancelier du roi de Basse-Égypte », mais qu'il faut plutôt entendre comme « chancelier royal » ou « porteur du sceau royal » (il n'existe pas de *ḥtmw n(i)-sw.t*, aussi n'y a-t-il pas de raison de différencier un chancelier du nord d'un chancelier du sud). Au Moyen Empire tardif, c'est le titre de rang le plus important, qui indique que son détenteur remplit un office royal, qu'il détient le sceau du souverain[814].

Le titre *smr wˁty*, « ami unique (du roi) », courant à la XIIᵉ dynastie, puis plus rare à la XIIIᵉ, désigne peut-être un statut social particulier ; seul le trésorier le porte régulièrement.

b) **Titre de « fonction »** : vizir, trésorier, intendant, prêtre, chef des troupes, gardien, brasseur, etc., c'est-à-dire le « métier », le rôle officiel du personnage au sein de l'administration ou dans la société.

c) **Phrases biographiques** : épithètes qui précisent et glorifient le statut du personnage (« responsable de tous les travaux », « maître des secrets du ciel et de la terre », …) et qui se rapportent souvent au roi, lequel reste et demeure le centre de toute l'administration et

[809] Voir notamment les ouvrages de S. Quirke et W. Grajetzki (cf. bibliographie). Les sources, heureusement nombreuses, qui permettent de définir le rôle des différents titres, sont essentiellement les scarabées-sceaux, les stèles et les inscriptions rupestre.

[810] Quirke 2009a, 305-306.

[811] Comme l'expliquent les travaux de S. Quirke, W. Grajetzki ou encore J. Moreno Garcia, ces titres ont une histoire et la réalité qu'ils recouvrent a pu varier depuis l'Ancien Empire ou le début du Moyen Empire, avant de parvenir à la signification qu'on leur accorde au Moyen Empire tardif.

[812] Notons que lorsque *ḥ3ty-ˁ* est seul écrit, sans *iry-pˁ.t*, il désigne non plus un titre de rang, mais de fonction, et signifie « gouverneur » ou « maire » d'une ville/d'une région.

[813] Le terme de *ḥ3ty-ˁ* désigne, lorsqu'il n'est pas associé à *iry-pˁ.t*, la *fonction* de gouverneur. Mais la formule « *iry-pˁ.t ḥ3ty-ˁ* » désigne bien un *rang*.

[814] L'importance des détenteurs de ce titre est indiquée notamment par leur position dans la longue liste du Papyrus Boulaq 18 (Scharff 1992 ; Quirke 1986, 123 ; 1990), juste après le vizir.

le cœur de la société égyptienne[815].

Pour prendre un exemple, la statue de **Tell el-Dab'a 15** désigne son propriétaire Imeny comme :

- noble et prince (*iry pꜥ.t* et *ḥꜣty-ꜥ*), chancelier royal (*ḥtmw bity*) et ami unique (*smr wꜥty*) : les quatre titres de rang, qui le placent parmi les plus hauts dignitaires ;
- trésorier (*imy-r ḫtm.t*) : un des principaux ministres ;
- « maître des secrets » et « compagnon d'Horus qui vit dans le palais » (*ḥry-sštꜣ ḥwt šmꜥ* et *smꜣy ḥr ḥr-ib ḥwt ꜥꜣ*) : phrases biographiques qui semblent le placer dans l'intimité du souverain.

Le répertoire statuaire du Moyen Empire tardif réunit un grand nombre de titres, d'importance variable. Certains individus apparaissent aussi sans aucun titre. Beaucoup de titres demeurent encore obscurs, faute d'un nombre suffisant d'attestations, mais l'étude des monuments laissés par leurs détenteurs permet parfois d'apporter des indices pour évaluer leur position sociale. La hiérarchie entre les hauts dignitaires peut être établie grâce à différentes sources, notamment à partir des stèles d'Abydos, qui citent souvent des collègues ou plusieurs dignitaires au sein d'une même famille, ce qui permet de regrouper certains titres entre eux. Le Papyrus Boulaq 18, document administratif traitant de l'organisation du palais de Thèbes aux alentours du règne de Khendjer[816], cite, visiblement dans un ordre de préséance précis, les membres de la famille royale, puis les dignitaires dotés des titres de rang, ce qui permet de les replacer au sein d'une hiérarchie. Ainsi, le vizir et le chef des troupes semblent occuper le sommet. Ils sont suivis par le grand intendant, le directeur des champs et le scribe personnel du document royal.

Un papyrus fragmentaire découvert à Lahoun liste également les statues de dignitaires qui devaient être placées dans un temple : (dans l'ordre) deux statues de vizirs, six de chanceliers royaux (dont les titres de fonction sont perdus), un « directeur des porteurs de sceau » et un « scribe du document royal »[817].

Enfin, l'on observe que les plus hauts membres de l'administration détiennent toujours les plus hauts titres de rang, ce qui permet d'estimer que d'autres personnages pourvus des mêmes titres de rang, même sans fonction officielle, appartenaient également à l'entourage du roi.

Les études de S. Quirke et W. Grajetzki ont mis en évidence une administration organisée en deux parties, l'une dépendant du vizir et l'autre du trésorier :

- le **vizir**[818] : personnage principal de l'État après le roi, sorte de premier ministre, il était le chef de l'administration provinciale. Au Moyen Empire tardif, on n'en compte qu'un seul à la fois, bien que plusieurs « bureaux du vizir » semblent exister simultanément à Thèbes, à Lahoun et probablement aussi à Itj-taouy. Ces « bureaux » ne consistent peut-être pas en des bâtiments proprement dits ; peut-être s'agit-il plutôt d'une institution, éventuellement itinérante, suivant le vizir et la cour lors de leurs déplacements. Dans sa titulature, on lui associait généralement aussi le titre de « Supérieur de la ville » (*imy-r niw.t*) ; cependant, ce titre peut être également porté par des personnages qui ne sont pas vizirs. Ce personnage est le seul, hormis le roi et le grand-prêtre de Ptah, à porter un signe distinctif de sa fonction : le « collier-*shenpou* », sorte de cordon passé derrière la nuque et disparaissant sous le devant du pagne.

- le **trésorier** ou **directeur des choses scellées**[819] : au Moyen Empire, ce titre, jadis réservé au cadre privé, devient celui du deuxième principal ministre. Il semble céder le pas au vizir, mais est chargé d'une autre section de l'administration. Les trésoriers nous sont généralement mieux connus que les vizirs, à cause de la grande quantité de sources conservées, stèles, papyri et surtout sceaux. D'après ces sources, il est possible de reconstituer les tâches de ce personnage : en charge des biens personnels du souverain, il est responsable de l'organisation économique du palais et de la gestion des revenus, objets finis et matériaux bruts arrivant au palais – à l'exception des produits agricoles, dont s'occupait le grand intendant. Dans certains cas au moins, il était également chef de travaux de construction royaux.

À côté des membres de cette administration centrale à deux têtes, on retrouve les fonctionnaires régionaux, les détenteurs de titres militaires et les prêtres (lesquels possèdent généralement aussi des fonctions administratives).

4.1. Le vizir (*ṯꜣty*)

Seize statues de vizirs du Moyen Empire tardif sont conservées[820]. Dans l'ordre chronologique, on retiendra

[815] Grajetzki 2009, 8. Voir à ce sujet l'étude de D. Doxey sur les épithètes et phrases biographiques (Doxey 1998).

[816] Scharff 1922 ; Quirke 1986, 123 ; 1990.

[817] Borchardt 1899, 96-97 ; Grajetzki 2009, 68.

[818] Grajetzki 2000, 9-42 ; 2009, 15-41.

[819] Grajetzki 2000, 43-78 ; 2009, 43-66.

[820] Sur les conseils de W. Grajetzki, les statues d'Iouy (**New York MMA 23.3.36, 23.3.37** et **23.3.38**) ne sont pas incluses dans cette liste. En effet, bien que ce personnage soit parfois cité comme vizir dans la littérature égyptologique, il ne porte en fait, sur les inscriptions que sa tombe a livrées, que le titre de *supérieur de la ville* (*imy-r niw.t*), certes souvent associé à celui de vizir, mais qui pourrait bien aussi avoir sa propre réalité, particulièrement à la Deuxième Période intermédiaire (Grajetzki 2000, 22). On n'incluera pas

Roi (*n(i)-sw.t bity*)						

Vizir (*ṯ3ty*)				Trésorier (*imy-r ḫtmt*)			

Scribe du document royal (*sš ʿn n(i)-sw.t n ḫft-ḥr*)	Directeur de l'Enceinte (*imy-r ḥnrt*)	Chef de la grande salle (*ḥrp wsḫt*)	Directeur des champs (*imy-r 3ḥwt*)	Grand intendant (*imy-r pr wr*)	Directeur des pays marécageux (*imy-r sḫtyw*)	Directeur des porteurs de sceau (*imy-r ḫtmtyw*)	Connu du roi (*rḫ n(i)-sw.t*)
Fonction d'organisation au palais. Qualité de « chancelier royal » (*ḥtmw bity*) toujours indiquée.				Titre de rang			

Grand parmi les Dix de Haute-Égypte (*wr mdw šmʿw*)	« Sab » (*s3b* = juge ?)		« Bouche de Nekhen » (*s3b r Nḫn*)	Député du trésorier (*idnw n imy-r ḫtmt*)	Grand scribe du trésorier (*sš wr imy-r ḫtmt*)		Chambellan du trésorier (*imy-r ʿḥnwty n imy-r ḫtmt*)
Chambellan du vizir (*imy-r ʿḥnwty n ṯ3ty*)	Aîné du portail (*smsw h̭ʿy.t*)		Scribe du vizir (*sš n ṯ3ty*)	Chambellan (*imy-r ʿḥnwty*)	Connu du roi (*rḫ n(i)-sw.t*)		Intendant (*imy-r pr*)
Scribe des actes de la *Semayt* royale (*sš n ʿ sm3yt n(i)-sw.t*)		Scribe du palais royal (*sš n pr-ʿ3*)		Directeur des magasins (*imy-r pr n šnʿ*)		Intendant du trésor (*imy-r pr n pr-ḥd*)	
Clairement liés eux aussi au vizir et à son administration, ils ne portent généralement pas de titre de rang. La signification réelle de ces titres reste largement obscure. Ils semblent être associés à diverses tâches légales, peut-être représentants du vizir à travers le pays.				Le trésorier et son équipe sont chargés du scellement de biens – ce qui explique qu'ils sont parfois mieux attestés que les membres de l'autre branche de l'administration. Ils sont généralement responsables des expéditions et de la collecte de matériaux bruts, ainsi que parfois de travaux de construction. D'après les stèles d'Abydos, il apparaît que la branche de l'administration du trésorier était responsable du palais en tant qu'unité économique et se chargeait des biens y entrant et qui y étaient produits.			

(Grand) chef des troupes (*imy-r mšʿw (wr)*)						
Surveillant des conflits (*imy-r šn.t*)	Chef de la sécurité (*imy ḥt s3w-prw*)	Archer (*iry pdt*)	Commandant des meneurs de chiens (*3tw n mniw tsmw*)	Officier du régiment de la ville (*ʿnḫ n niw.t*)	Soldat (*ʿḥ3wty*)	Commandant de l'équipage du souverain (*3tw n tt ḥk3*)

Grand prêtre de Ptah / « grand parmi les chefs des artisans » (*wr ḥrp ḥmwwt*)			
Chef des prêtres (*imy-r ḥmw nṯr*) = gouverneur (*ḥ3ty-ʿ*)	Maître prêtre-lecteur (*ḥry-ḥbt ḥry-tp*) = gouverneur (*ḥ3ty-ʿ*)		
Prêtre/serviteur du dieu (*ḥm nṯr*)	Prêtre-lecteur (*ḥry-ḥbt*)	Prêtre-*sem* (*sm*)	Prêtre-pur (*wʿb*)

L'élite égyptienne à la fin du Moyen Empire

les statues d'un vizir datable d'Amenemhat III (**Baltimore 22.203**)[821], de Senousret-ânkh, vizir d'Amenemhat IV (**Paris AO 17223**), de Khenmes, contemporain d'Amenemhat-Senbef Sekhemkarê (**Londres BM EA 75196**), deux statues attribuables au vizir Ânkhou (**Le Caire CG 42207, Beni Suef 1632**[822])

non plus le vizir Nebit (règne de Sésostris III), à qui le buste d'**Amsterdam 15.350** est parfois attribué. Ce buste a été découvert à Dahchour, non dans le mastaba du vizir (n° 18), mais dans le mastaba voisin, dont le propriétaire n'est pas identifié (n° 19). Notons également l'absence du collier *shenpou*. Les dimensions, le matériau et la qualité d'exécution de la statue concordent avec un haut statut – de même que la situation du mastaba et il devait s'agir d'un haut dignitaire de la cour de Sésostris III, mais vraisemblablement pas du vizir.

[821] Cette statue a été usurpée à la Troisième Période intermédiaire par un certain Pa-di-iset – qui ne porte pas le titre de vizir –, mais les traits du personnage, le style de la perruque et les proportions du corps placent bien cette statue à la fin de la XIIe dynastie. Le pagne est long, mais noué bas, au niveau du nombril, conférant au collier-*shenpou* une longueur qu'on retrouve sur une autre statue de vizir : Boston 11.1484, probablement contemporaine d'Amenemhat II d'après des critères stylistiques.

[822] (= Le Caire CG 42206). Comme la statue précédente, celle-ci a été usurpée à la Troisième Période intermédiaire par Djeddjehoutyouefânkh, haut personnage muni de

et celles de ses parents du vizir Ânkhou (**Le Caire CG 42034**[823], **CG 42035**), les statues d'Iymérou, vizir du règne de Khendjer à celui de Néferhotep Ier (**Turin S. 1220**), de Dedoumontou-Senebtyfy (mi-XIIIe d. ?, **Le Caire CG 427**[824]), d'Imeny (mi-XIIIe d., **Londres BM EA 38084**), d'un vizir anonyme (mi-XIIIe d., **Bâle Eg. 11**, fig. 4.1), de Néferkarê-Iymérou, vizir de Sobekhotep Khânéferrê (**Paris A 125, Karnak 1981, Heidelberg 274** et **Éléphantine 40**), et d'un vizir de la fin de la XIIIe dynastie (**Chicago AI 1920.261**).

De Sésostris II à la fin de la XIIIe dynastie, dix vizirs différents sont attestés en statuaire, répartis sur toute la période du Moyen Empire tardif ; certains sont attestés par plusieurs statues. Presque toutes sont en granodiorite ; on en compte seulement une en grauwacke et une en quartzite. Elles sont de format divers : deux sont grandeur nature ; une seule est de petite taille. La tête de **Chicago AI 1920.261** appartenait à une des plus grandes statues conservées d'un personnage non-royal au Moyen Empire. On peut

Statue	Nom	Datation	Provenance	Contexte originel	H. orig. (cm)	Matériau
Baltimore 22.203	?	Amenemhat III ?	?	?	40	Grauwacke
Paris AO 15720	Senousret-ânkh	Amenemhat IV	Ougarit	? (don royal)	25	Grauwacke
Londres BM EA 75196	Khenmes	Amenemhat V	Gebelein ?	? (don royal)	36	Granodiorite
Le Caire CG 42207	Ânkhou ?	Khendjer	Karnak	Temple	115	Granodiorite
Le Caire CG 42034	Père d'Ânkhou	Khendjer	Karnak	Temple	115	Granodiorite
Le Caire CG 42035	Mère d'Ânkhou	Khendjer	Karnak	Temple	110	Granodiorite
Beni Suef 1632 = Le Caire CG 42206	Ânkhou ?	Khendjer	Karnak	Temple	104	Granodiorite
Turin S. 1220	Iymérou	Khendjer-Néf. Ier	?	?	45	Granodiorite
Le Caire CG 427	Dedoumontou-Senebtyfy	XIIIe dynastie	Abydos	Temple (don royal)	85	Granodiorite
Londres BM EA 38084	Imeny	XIIIe dynastie	Abydos	Temple (don royal)	35	Granodiorite
Bâle Eg. 11	?	XIIIe dynastie	?	?	35 - 60	Grauwacke
Paris A 125	Néferkarê-Iymérou	Sobekhotep Khânéferrê	Karnak	Temple (don royal)	153	Quartzite
Karnak 1981	*Idem*	Sobekhotep Khânéferrê	Karnak	Temple	135	Granodiorite
Heidelberg 274	*Idem*	Sobekhotep Khânéferrê	Karnak ?	Temple (don royal)	55	Granodiorite
Éléphantine 40	*Idem*	Sobekhotep Khânéferrê	Éléphantine	Sanct. Héqaib	55	Granodiorite
Chicago AI 1920.261	?	Fin XIIIe dyn.	?	?	115 - 160	Granodiorite

Tableau 4.1 : statues de vizirs de la fin du Moyen Empire

nombreux titres officiels, mais pas celui de de vizir. Pour des raisons stylistiques, on la datera du premier tiers de la XIIIe dynastie. La ressemblance avec les statues d'Ânkhou et de son père (CG 42034 et 42207) est en effet éloquente (ch. 2.8.1). Si on ne peut être sûr qu'il s'agisse d'Ânkhou lui-même, il doit s'agir d'un de ses proches successeurs ou prédécesseurs.

[823] Le nom du père d'Ânkhou n'est pas préservé, ni son titre de fonction. Il porte néanmoins les plus hauts titres de rang. C'est la présence du collier-*shenpou* à son cou qui permet de l'identifier comme vizir.

[824] D. Franke le situe à la XIIIe dynastie (FRANKE 1984a, n° 745). Le pagne empesé montant très haut, juste en dessous de la poitrine, plaide en faveur de cette même période.

retrouver le vizir représenté debout, assis, accroupi, les mains à plat sur les cuisses, la main gauche portée à la poitrine ou encore en position de scribe. Il ne semble donc pas y avoir de lien particulier entre le type statuaire et la fonction de vizir.

Toutes les statues de vizirs dont on connaît l'origine proviennent de temples : le temple d'Amon à Karnak pour la plupart, deux du temple d'Osiris à Abydos, une du sanctuaire d'Héqaib à Éléphantine, une dernière probablement d'un temple à Gebelein (d'après son inscription). Les trois statues du vizir Ânkhou, de son père et de sa mère, placées dans le temple d'Amon à Karnak manifestent le prestige de ce vizir et de sa famille.

Sur les dix statues de vizirs qui ont conservé leur inscription originale, pas moins de six portent la

Tell el-Dab'a 15	Imeny	Fin XIIe-début XIIIe d.	Ezbet Rushdi	Temple	48	Granodiorite
Kerma 10	Imeny	Fin XIIe-début XIIIe d.	Kerma	?	40	Granodiorite
Brooklyn 36.617	[Her]fou	Fin XIIe-début XIIIe d.	Assiout (?)	?	67	Granit
Le Caire CG 408	Khentykhety-emsaf-seneb	Début XIIIe d.	Abousir (?)	?	105	Quartzite
Priv. Ortiz 34	Senebsoumâ	Néferhotep Ier – Sobekhotep Khânéferrê	Fayoum (?)	?	33,7	Alliage cuivreux

Tableau 4.2 : statues de trésoriers de la fin du Moyen Empire

mention de la faveur royale. Comme l'a démontré L. Delvaux, les statues « données en récompense de la part du roi » sont rares. Placées dans les temples, elles sont le signe de la faveur du souverain en récompense de travaux exécutés pour lui par les plus hauts dignitaires du pays (vizir, grand intendant, connu du roi, secrétaire royal, directeur des champs, scribe de la Grande Enceinte, général en chef) : elles « immortalisent dans le temple l'image d'impeccables fonctionnaires ayant rempli leur mandat[825]. » Ceci est particulièrement manifeste dans l'inscription de la statue grandeur nature en quartzite de Néferkarê-Iymérou, retrouvée dans la zone du temple du Moyen Empire à Karnak, qui indique que la statue était un don de son souverain Sobekhotep Khânéferrê « à l'occasion de l'ouverture d'un canal » et de l'achèvement de son « Temple des Millions d'Années ».

4.2. Le trésorier (*imy-r ḫtm.t*)

Cinq statues de trésoriers sont recensées (tableau 4.2) : celles d'un ou deux personnages du nom d'Imeny (fin XIIe-début XIIIe d., **Tell el-Dab'a 15** et **Kerma 02**), la statue de [Her]fou[826] (**Brooklyn 36.617**, fig. 4.2.7b), celle de Khentykhetyemsaf-seneb (début XIIIe d., **Le Caire CG 408**, fig. 4.2.6a) et celle de Senebsoumâ (règne de Néferhotep Ier, **Coll. Ortiz 34**).

Seule une statue de trésorier a été retrouvée dans son contexte archéologique primaire : celle d'Imeny (**Tell**

[825] DELVAUX 2008, 118.

[826] Le nom de ce personnage est abîmé, aussi a-t-on longtemps proposé de le lire Gefou, mais aucun haut dignitaire de cette époque ne porte ce nom, alors que l'inscription dote le personnage des plus hauts titres de rang. Un trésorier du nom de Herfou est, en revanche, attesté par des scarabées-sceaux et un poids en grauwacke (GRAJETZKI 2000, 55, n° II.18). W. Grajetzki place le trésorier Herfou au début de la XIIIe dynastie. Un poids qui porte son nom (Londres UC 16366) porte l'épithète *wḥmw ꜥnḫ*, qui n'apparaît qu'à partir d'Amenemhat IV ; de même, l'orthographe du titre *ḫtmw bity* est propre à la première moitié de la XIIIe dynastie. Comme nous le verrons dans le chapitre consacré au développement stylistique, le visage de cette statue correspond bien aux critères propres à l'extrême fin de la XIIe et aux premiers règnes de la XIIIe dynastie.

el-Dab'a 15, fig. 3.1.30.1d), mise au jour dans la petite cour péristyle du temple d'Ezbet Rushdi.

Trop peu de statues de trésoriers sont conservées pour permettre de dresser des tendances ou des statistiques, mais on peut observer qu'elles sont toutes en matériaux « nobles » : granodiorite, granit rose (très rare en statuaire privée au Moyen Empire), quartzite, alliage cuivreux. Elles sont de taille moyenne à petite. Les dimensions correspondent aux moyennes observées pour le vizir. On peut retrouver le trésorier assis en tailleur, debout ou même sous forme de statue cube.

4.3. Les principaux subordonnés du vizir

Le vizir et le trésorier sont chacun à la tête d'une branche de l'administration. Les fonctionnaires dépendant du vizir[827] sont chargés des bureaux de scribes, des problèmes légaux et de l'administration des provinces, tandis que ceux attachés au trésorier s'occupent des aspects économiques et de la gestion des biens au palais. Sous l'autorité du vizir travaillent les dignitaires suivants. Tous les quatre portent le titre de rang de « chancelier royal » (*ḫtmw bity*) :

a) Le **scribe personnel du document royal** (*sš ꜥn n(i)-sw.t n ḫft-ḥr*) : peut-être secrétaire particulier du souverain ou encore chef des bureaux des scribes du palais[828].

b) Le **directeur de l'Enceinte** (*imy-r ḫnr.t*) : le détenteur de cette fonction devait être un haut personnage, car il est attesté que l'on pouvait passer de cette charge à celle de vizir et que certains supérieurs de l'Enceinte appartenaient à la famille proche d'un vizir. Il était à la tête de la ou des « prisons » ou « camps de travail ». L'institution que désigne le terme d'« Enceinte » n'est pas facile à clarifier. Il s'agirait des prisons ou des camps de travail, pour les condamnés ou peut-être pour la population lors de corvées. Étant donné l'importance du dignitaire, elle devait représenter une force de travail considérable[829].

[827] GRAJETZKI 2009, 21-22.

[828] GRAJETZKI 2000, 169-177 ; 2009, 83-84.

[829] GRAJETZKI 2000, 158-163 ; 2009, 85-86.

c) Le **directeur des champs** (*imy-r ȝḥw.t*) : cette charge appartient à un proche collaborateur du vizir. On le sait par le « *cursus honorum* » de certains dignitaires, ainsi que par les liens familiaux entre certains directeur des champs, vizirs et proches du vizir. Le supérieur des champs avait pout tâche la mesure des terres agricoles et leur enregistrement[830]. Lorsqu'ils ne portent pas le titre de rang de chancelier royal (*ḥtmw bity*), ils étaient chargés de l'administration provinciale. Cependant, les quatre statues de supérieurs des champs du Moyen Empire tardif que l'on connaît appartiennent toutes à des chanceliers royaux et donc à de hauts dignitaires.

d) Le **chef de la grande salle** (*ḥrp wsḫ.t*) : peu de détenteurs de ce titre sont bien attestés et il est difficile d'établir avec certitude les responsabilités de ce fonctionnaire. W. Grajetzki suggère d'y voir un responsable de la sécurité au palais, car l'un d'eux, Renseneb, a été, avant de parvenir au poste de « chef de la salle », « Grand parmi les Dix de Haute-Égypte » et « commandant de l'équipage du souverain »[831].

Onze statues du catalogue représentent ces principaux subordonnés du vizir :

- quatre de « scribes personnels du document royal » : Antefiqer (règnes de Sésostris II-III, **Caracas R. 58.10.35**), Ptahemsaf-Senebtyfy (début XIIIe d., **Londres BM EA 24385**, fig. 4.3a), Dedousobek (XIIIe d., **Le Caire CG 887**) et Senebefni (XIIIe d., **Cincinnati 1945.62**) ;
- deux de « directeurs de l'Enceinte » : Seneb (règnes de Sésostris II-III, **Baltimore 22.166**, fig. 4.3b) et Ibiâou (fin XIIIe d., **Éléphantine 41**) ;
- quatre de « directeurs des champs » : Ânkhou[832] (début XIIIe d., **Éléphantine 16** et **Coll.**

Hamouda), Khéperka (2e quart XIIIe d., **Turin C. 3064**, fig. 4.3c) et Seneb[833], fils du vizir Ibiâ (3e quart XIIIe d., **Bologne KS 1839**, fig. 4.3d) ;
- une statue d'un « chef de la grande salle » : Senebhenaef (3e quart XIIIe d., **Éléphantine 42**, fig. 4.3e).

La comparaison entre les statues de ces quatre hauts dignitaires soumis au vizir montre bien qu'aucun type de statue précis ne correspond à un titre de fonction : on retrouve toutes les positions et gestuelles, mais toutes des statues présentent des dimensions relativement modestes. Les matériaux sont les plus divers (granodiorite, quartzite, calcaire, grauwacke).

Les deux statuettes **Bologne KS 1839** et **Éléphantine 42**, si elles représentent vraisemblablement le même personnage, diffèrent considérablement du point de vue leur qualité. Celle de Bologne, bien qu'acéphale, montre beaucoup d'équilibre dans le rendu des volumes, de naturalisme dans le modelé des jambes et d'élégance dans les courbes du manteau. Celle d'Éléphantine, au contraire, est d'apparence beaucoup plus grossière (la tête est manquante, mais le corps permet de juger la pauvre qualité d'exécution de la sculpture) : les mains sont démesurément longues et larges par rapport aux avant-bras ridiculement petits et fins ; les doigts sont individualisés, mais épais et sans grâce ; le plat formé par le pagne au niveau des jambes croisées est beaucoup trop porté vers l'avant ; enfin, la base suit elle-même des contours très vagues. Bien qu'à peu près contemporaines et sculptées dans le même matériau, les deux statuettes ne peuvent provenir de la même production. On ne possède que très peu de statuaire royale contemporaine pour servir d'élément de comparaison, mais il est manifeste que l'on a affaire ici à deux niveaux de sculpture différents. L'inscription de la statue de Bologne précise qu'elle a été « donnée en récompense par le roi dans le temple d'Osiris Khentyimentiou ». Elle provient donc probablement d'un atelier royal, ce qui explique le niveau élevé de sa sculpture. L'autre pourrait devoir sa pauvre qualité au fait que Senebhenaef n'ait pas eu accès, pour celle dernière, aux ateliers royaux. Peut-

[830] GRAJETZKI 2000, 130-141 ; 2009, 86-91.

[831] GRAJETZKI 2000, 164-168 ; 2009, 92-94.

[832] Ce personnage est attesté par plusieurs autres sources (ch. 2.7.2). Un relief du musée de Boston provenant vraisemblablement de sa tombe, non encore identifiée (MFA 1971.403), énumère ses titres. On le retrouve ainsi comme *sš ḥw.t-nṯr n(i)-sw.t bity ḫʿ-kȝ.w-rʿ*, c'est-à-dire scribe du temple du roi Khâkaourê (Sésostris III), comme *iry mni.t* (gardien du collier-*menit*) et *imy-r ȝḥw.t* (supérieur des champs). Le titre de « scribe du temple du roi Khâkaourê » est sans doute un titre prestigieux digne d'être mentionné dans sa biographie, mais pas forcément une position importante dans l'administration (GRAJETZKI 2009, 87). Il en est probablement de même pour le titre de « gardien du collier *menit* ». Un sceau le cite comme supérieur des champs. Enfin, deux inscriptions rupestres, dans la région d'Assouan, citent un héraut (*wḥmw*) « Ânkhou, fils de Merestekh », qui, d'après W. Grajetzki, pourrait correspondre à ce personnage, soit à un stade antérieur de sa carrière, soit en tant qu'envoyé lors d'une mission (GRAJETZKI 2000, 131, n° V.3, a-b ; DE MORGAN 1894, 26, n° 188 et 190).

[833] Le personnage représenté correspond selon toute vraisemblance au « chef de la grande salle » du même nom, attesté par une stèle (HABACHI 1985, 69, n° 43) et une statue (**Éléphantine 42**) découvertes dans le sanctuaire d'Héqaib à Éléphantine, ainsi qu'une stèle dite provenir de Thèbes et conservée à New York (MMA 22.3.307). La statue d'Éléphantine ne porte que le titre et le nom du personnage, mais les deux stèles le désignent comme fils du vizir Ibiâou, comme le « directeur des champs » Seneb. Il apparaît donc vraisemblable d'y voir, comme W. Grajetzki, le même personnage à deux stades de sa carrière, désigné seulement par un diminutif sur la statue de Bologne (GRAJETZKI 2000, 135, n° V.16).

	N° catalogue	Nom	Datation	Provenance	Contexte	H. orig.	Matériau
Scribe personnel du document royal	Caracas R. 58.10.35	Antefiqer	Sésostris II-III	Licht-Nord	Nécropole ?	62	Granodiorite
	Londres BM EA 24385	Ptahemsaf-Senebtyfy	Début XIIIe d.	Abydos ?	?	51,5	Quartzite
	Le Caire CG 887	Dedousobek	XIIIe d.	Deir el-Bahari ?	Temple (don royal)	50	Calcaire
	Cincinnati 1945.62	Senebefni	XIIIe d.	?	?	65	Granodiorite
Directeur de l'Enceinte	Baltimore 22.166	Seneb, dit Senousret	Sésostris II-III	?	?	14,5	Granodiorite/serpentinite
	Éléphantine 41	Ibiâou	Fin XIIIe d.	Éléphantine	Sanct. Héqaib	50	Grauwacke
Directeur des champs	Éléphantine 16	Ânkhou	Début XIIIe d.	Éléphantine	Sanct. Héqaib	83	Granodiorite
	Coll. Hammouda - Drouot 2014	Ânkhou	Début XIIIe d.	Éléphantine ?	Sanct. Héqaib ?	60	Granodiorite
	Turin C. 3064	Khéperka	2e quart XIIIe d.	Fayoum ? Karnak ?	? (don royal)	68	Granodiorite
	Bologne KS 1839	Seneb, fils du vizir Ibiâ	3e quart XIIIe d.	?	?	20	Grauwacke
Chef de la grande salle	Éléphantine 42	Senebhenaef	3e quart XIIIe d.	Éléphantine	Sanctuaire d'Héqaib	35	Granodiorite

Tableau 4.3 : statues des principaux subordonnés du vizir

	N° catalogue	Nom	Datation	Provenance	Contexte	H. orig.	Matériau
Grand intendant	Londres UC 14638	Antefiqer	Sésostris II-III	Lahoun	Nécropole ?	35	Granodiorite
	Paris A 80	Khentykhetyour	Sésostris II-III	« Abydos »	Terrasse du Grand dieu ?	35,6	Granodiorite
	Rome Barracco 11	Khentykhetyour	Sésostris II-III	?	?	29,7	Granodiorite
	Dahchour 01	Nesoumontou	Sésostris III	Dahchour	Nécropole	?	Granodiorite
	Le Caire CG 42039	Nebsekhout	Début XIIIe d.	Karnak	Temple	56	Granodiorite
	Copenhague ÆIN 27	Gebou	Début XIIIe d.	Karnak	Temple	93	Granodiorite
	Coll. Ortiz 33	Senousret	1e m. XIIIe d.	« Fayoum »	?	31	Alliage cuivreux
	Leyde F 1963/8.32	Senebsoumä	Khendjer-Néferh.Ier	?	?	50	Granodiorite
	Saint-Pétersbourg 5010	Senbi	Khendjer-Néferh.Ier	?	?	12	Serpentinite
	Berlin ÄM 22463	Irygemtef	1e m. XIIIe d.	Éléphantine ?	Sanct. Héqaib ?	40	Granodiorite
	Baltimore 22.190	Titi	Néferhotep Ier	Armant ?	?	11,5	Grauwacke
	Éléphantine 50	Titi	Néferhotep Ier	Éléphantine	Sanct. Héqaib	36	Granodiorite
	Berlin ÄM 8808	Ptah-our	Mi-XIIIe d.	Memphis	Temple	80	Granodiorite
	Abydos 1903	Imeny	Mi-XIIIe d.	Abydos	Temple	?	Granodiorite
	Bâle Lg Ae OAM 10	Rêouankh	Mi-XIIIe d.	?	?	15	Serpentinite
	Pittsburgh 4558-3	Nebânkh	Sobekhotep Khâneferrê	Abydos	Nécropole	40	Granodiorite
	Bristol H. 2731	Senââib	XIIIe d.	Abydos	Temple	30	Calcaire
Directeur des porteurs de sceau	Philad. E. 59-23-1	Pepy	Sésostris II-III	Memphis ?	?	42,5	Grauwacke
	Vienne ÄOS 61	Senânkh	XIIIe d.	« Coptos »	?	53	Granodiorite
	Le Caire CG 431	Herounéfer	Mi-XIIIe d.	Fayoum ?	?	50	Granodiorite
	Coll. priv. 2018b	Hornakht	Mi-XIIIe d.	?	?	10	Grauwacke
	Kerma 01	Renseneb	XIIIe d.	Dokki Gel	?	40	Granodiorite
	Boston 20.1191	Ken	XIIe-XIIIe d.	Kerma, K III	?	5	Granodiorite ?

Tableau 4.4 : statues des principaux subordonnés du trésorier

être aussi, puisqu'elle était destinée à un sanctuaire plus modeste que le temple d'Osiris à Abydos, le personnage n'a-t-il pas eu recours aux meilleurs sculpteurs.

4.4. Les principaux subordonnés du trésorier

Si la branche du vizir correspond au pouvoir exécutif, celle du trésorier concerne l'économie. De nombreux fonctionnaires travaillent sous l'autorité du trésorier[834]. Tous ne sont pas cités ici, car certains n'apparaissent pas dans le corpus statuaire qui nous est parvenu, tels que le « directeur des pays marécageux » (*imy-r shtyw*)[835] et ne sont pas pris en compte dans cette étude.

a) Le **grand intendant** (*imy-r pr wr*) : ce personnage apparaît comme le troisième plus haut dignitaire à la cour. On lui associe souvent les titres de « Directeur du Double Grenier », « Directeur de ce que ce ciel et la terre ont créé » et « Directeur des animaux à cornes, à bois, à plumes et à écailles », qui le lient avec les productions agraires. Travaillant directement sous le trésorier ou en association avec lui, il est responsable des domaines, champs et troupeaux du pays. Il semble qu'il y ait parfois eu simultanément plusieurs grands intendants en charge et certains ont pu exercer en même temps des fonctions religieuses[836].

b) Le **directeur des porteurs de sceau** (*imy-r ḥtmtyw*) : ce dignitaire travaille, au Moyen Empire tardif, en étroite collaboration avec le grand intendant et doit se trouver, dans la hiérarchie, juste en dessous de lui ou à un niveau équivalent. Son titre de fonction semble indiquer qu'il supervisait les fonctionnaires détenteurs d'un sceau et son association avec le grand intendant le place en effet dans la partie de l'administration chargée du stockage des biens dans le palais[837].

Dix-sept statues de grands intendants nous sont parvenues et six de directeurs des porteurs du sceau.

Les premières couvrent tout le Moyen Empire tardif : Antefiqer[838] (règnes of Sésostris II-III, **Londres UC 14638**), Khentykhetyour (même époque, **Paris A 80** and **Rome Barracco 11**), Nesoumontou (règne of Sésostris III, **Dahchour 01**), Nebsekhout (début XIIIe d., **Le Caire CG 42039**), Gebou (début XIIIe d., **Copenhague ÆIN 27**, fig. 4.4a), Senousret (1e moitié XIIIe d., **Coll. Ortiz 33**), Senebsoumâ (de Khendjer à Néferhotep Ier, **Leyde F 1963/8.32**), Senbi[839] (probablement même période, **Saint-Pétersbourg 5010**), Irygemtef (1e moitié XIIIe d., **Berlin ÄM 22463**), Titi[840] (règne de Néferhotep Ier, **Baltimore 22.190** et **Éléphantine 50**), Ptah-our (mi-XIIIe d., **Berlin ÄM 8808**), Imeny[841] (idem, **Abydos 1903**), Nebânkh[842] (idem, **Pittsburgh 4558-3**), Rê-ouânkh (idem, **Bâle Lg Ae OAM 10**) et Senââib (XIIIe d., **Bristol H. 2731**). Quant aux directeurs des porteurs de sceau, il s'agit de Pepy (règnes de Sésostris II-III,

[834] GRAJETZKI 2009, 46-47.

[835] GRAJETZKI 2000, 178-184.

[836] GRAJETZKI 2000, 79-116 ; 2009, 69-80 ; ALLEN 2003.

[837] GRAJETZKI 2000, 146-157 ; 2009, 80-82.

[838] Le même personnage pourrait être celui représenté par la statue de **Caracas R. 58.10.35**, provenant de Licht, alors qu'il était scribe du document royal, à un stade antérieur de sa carrière (D. Arnold y voit néanmoins deux individus différents, ARNOLD 2008, 69). La statue **UC 14638** découverte à Lahoun avec plusieurs blocs portant son nom (Oxford 1889, 1030, 1032, PETRIE 1890, pl. 11) rendent probable la localisation de sa tombe à proximité du complexe funéraire de Sésostris II, sous lequel Antefiqer a exercé ses fonctions (GRAJETZKI 2000, 86-87, n° III.12).

[839] Ce personnage pourrait être identifié au grand intendant Seneb-shery, contemporain de Senebsoumâ (**Leyde F 1963/8.32** et **Coll. Ortiz 34**), car l'abréviation des noms est courante au Moyen Empire (GRAJETZKI 2001, 44). À propos de l'abréviation des noms au Moyen Empire, voir VERNUS 1986, 113-115. Si les grands intendants Senbi et Seneb-shery sont deux personnages distincts, la base de statue de Saint-Pétersbourg n'a d'autre élément de datation que l'épigraphie ; dans ce cas, la couronne rouge utilisée pour écrire le titre de *ḥtmw bity* indique la fin de la XIIe ou la XIIIe dynastie, sans plus de précision (GRAJETZKI 2001, 44).

[840] GRAJETZKI 2000, 89-90, n° III.18 ; 2009, 77. Les nombreux monuments à son nom permettent de retracer sa carrière et de nous donner une idée de l'importance des titres entre eux et du *cursus honorum* qu'on pouvait suivre au Moyen Empire tardif : de « porteur de coupe » (fonctionnaire de rang moyen chargé de la production et du stockage de denrées alimentaires au palais), il devient « chambellan de l'intérieur du palais » (un des principaux responsables de la gestion de ces denrées au palais), « directeur des porteurs de sceaux » et enfin « grand intendant ». En tant que grand intendant, il porte aussi l'épithète de « celui qui suit le roi » (*šmsw n(i)-sw.t*), titre porté, à la XIIIe dynastie, seulement par certains grands intendants et directeurs des porteurs de sceaux (GRAJETZKI 2009, 80).

[841] La statue, volée peu après sa découverte, n'est connue que par le relevé de ses inscriptions. Elle confirme les fonctions du personnage par l'épithète *wḏb wp.t*, « Celui qui dirige le patrimoine ».

[842] GRAJETZKI 2000, 93-94, n° III.25 ; 2009, 78. Ce personnage est, comme Titi, connu par un grand nombre de documents (inscriptions dans les carrières, stèles à Éléphantine et à Abydos, architrave à Abydos, un sceau et un scarabée de cœur). Fils d'un « intendant », on le connaît d'abord comme « connu du roi », envoyé en mission à Assouan par Néferhotep Ier. Il apparaît comme « grand intendant » sous Sobekhotep Khânéferrê, cette fois en mission dans les carrières du Ouadi el-Houdi et du Ouadi Hammamât. Sa parentèle avec la reine Noubkhâes et la longue liste de ses titres inscrits sur sa statue indiquent l'importance de son statut et sa proximité avec le souverain (« maître des secrets du ciel et de la terre », « gardien de l'or et de l'argent », « ami dans le palais », « celui qui suit le roi », …).

Philadelphie E. 59-23-1), Senânkh (XIIIe d., **Vienne ÄOS 61**, fig. 4.4b), Renseneb (XIIIe d., **Kerma 01**), Hornakht (XIIIe d., **Coll. priv. 2018b**, fig. 4.4c), Herounéfer[843] (règne de Néferhotep Ier, **Le Caire CG 431**) et Ken (XIIe-XIIIe d., **Boston 20.1191**).

Les statues des grands intendants sont en moyenne de plus petit format que celles des trésoriers et vizirs. Elles sont en matériaux plus divers : principalement la granodiorite (12 cas sur 17). On en recense une en grauwacke, une en alliage cuivreux, une en calcaire induré et deux en serpentinite. Comme pour les vizirs et les trésoriers, les types statuaires sont variés : surtout assis en tailleur, mais aussi assis, debout et « statue-cube ». Comme les statues de vizirs et probablement celles des trésoriers (bien qu'une seule ait été trouvée dans son contexte primaire), la plupart des statues de grands intendants proviennent de temples : le temple d'Amon à Karnak, celui d'Osiris à Abydos, celui de Ptah à Memphis et le sanctuaire d'Héqaib à Éléphantine. La statue de Senousret est dite provenir du temple funéraire d'Amenemhat III à Hawara. Celle d'Antefiqer a été trouvée à Lahoun, mais ceci ne fournit guère d'informations sur le contexte qui l'entourait et on ignore si elle se trouvait dans le temple funéraire de Sésostris II attenant à la ville ou dans la chapelle du défunt.

La statue d'Antefiqer (**Londres UC 14638**) est de très grande qualité : le rendu des ongles, le pli tombant du pagne, le polissage de la surface, la gravure des hiéroglyphes en font une pièce véritablement maîtresse. Un soin manifeste caractérise également la qualité d'exécution des autres statues de grands intendants. Seule celle de Senbi (**Saint-Pétersbourg 5010**) semble quelque peu rudimentaire, mais cela est vraisemblablement dû au matériau dans lequel elle est sculptée, la serpentinite ou la stéatite, utilisées presque exclusivement pour un répertoire non-royal (ch. 5.9).

Quant aux directeurs des porteurs de sceau, ils peuvent également être représentés sous différentes formes : assis, assis en tailleur ou debout, et porter un pagne ou un manteau. Le matériau le plus utilisé pour leurs statues reste la granodiorite (quatre cas sur six) ; on en compte aussi deux en grauwacke. Leur hauteur moyenne est légèrement plus modeste que celles des grands intendants. Aucune n'a été retrouvée dans son contexte primaire.

Les statues conservées des grands intendants et des directeurs des porteurs de sceau sont plus nombreuses que celles des hauts membres de l'autre branche de l'administration (22 au lieu de 11). Il se peut que cette différence soit due au hasard des découvertes, mais il semble que le trésorier, et donc peut-être aussi ses subordonnés, soient souvent impliqués dans l'organisation de constructions, notamment à Abydos, d'après les stèles trouvées sur le site[844]. Le nombre de monuments laissés par eux n'est donc pas forcément proportionnel à leur importance relative par rapport aux subordonnés du vizir, mais plutôt en lien avec leurs fonctions. Les statues elles-mêmes sont par ailleurs en tout point comparables : mêmes dimensions, matériaux nobles (surtout granodiorite, mais aussi quartzite, grauwacke) et qualité d'exécution comparable à la statuaire royale contemporaine.

4.5. Autres fonctionnaires du bureau du vizir

Dans le bureau du vizir et en dessous des précédents, car généralement dépourvus de titres de rang, se trouvent les fonctions suivantes : grand parmi les Dix de Haute-Égypte, fonctionnaire-*sab*, Bouche de Nekhen et divers offices de scribe.

a) **Grand parmi les Dix de Haute-Égypte** (*wr mdw šmꜤw*) : ce titre est l'un des plus courants au Moyen Empire tardif, surtout dans la deuxième moitié de la XIIIe dynastie, mais aucune fonction précise n'a pu lui être attribuée. Certains peuvent porter des titres de rang, parfois même les plus hauts ; d'autres ne portent que ce titre de fonction. Il semble qu'on puisse l'associer au bureau du vizir[845]. Le Papyrus Boulaq 18, qui enregistre une visite royale à Thèbes au début de la XIIIe dynastie, cite des « grands parmi les Dix de Haute-Égypte » de différents rangs et qui ne recevront pas la même quantité de nourriture au palais, ce qui empêche vraisemblablement d'attribuer une unique fonction à ce titre[846]. Afin de définir les fonctions qui lui sont liées, S. Quirke a recensé les personnages associant ce titre à d'autres[847] : un « contrôleur de la Phyle » (*mty n sꜣ*), un « officiel de la maison » (*ḥry-pr*), un « conseilleur du district d'Abydos » (*knbty n w n ꜣbdw*) et un « dessinateur » (*sš kdwt*). Il propose de voir en le « grand parmi les Dix de Haute-Égypte » l'équivalent du « connu du roi » (attaché au trésorier) mais sous l'autorité du vizir[848]. Ce titre est porté par des personnages de rang très différent, d'un haut dignitaire proche du souverain (comme Dedousobek-Beby) à un fonctionnaire nettement plus modeste ou un soldat de province (Sobekemhat).

[843] Ce personnage a travaillé sous le mandat de trésorier de Senebsoumâ (Coll. Ortiz 34). Il porte, en plus des titres de rang les plus élevés, ceux de « connu du roi », de « celui qui suit le roi » (*šmsw n(i)-sw.t*) et de « juge de la maison de travail » (*sdmy šnꜤw*). Ce dernier titre est peut-être davantage le reflet d'une tâche ponctuelle que le dignitaire a eu à remplir qu'un véritable titre de fonction, mais les titres de rang ainsi que l'épithète l'associant au roi en font vraisemblablement un des plus hauts personnages de l'administration.

[844] GRAJETZKI 2009, 43-44.

[845] QUIRKE 2004, 87 ; 2009a, 310.

[846] QUIRKE 2009a, 312. Il en est de même pour les « Aînés du portail » (cf. *infra*).

[847] QUIRKE 2009a, 306.

[848] QUIRKE 2009a, 310.

Cette différence de statut se ressent clairement dans la statuaire. On compte onze statues de « Grands parmi les Dix de Haute-Égypte », certaines en matériaux « nobles » et de dimensions moyennes et d'autres de petit format et en matériaux plus tendres (calcaire, stéatite ou serpentinite) : les statues de Sehetepib Senââib (2e moitié XIIIe d., **Boston 14.721**), Senââib[849] (idem, **Éléphantine 54**), Imeny-Iâtou (3e quart XIIIe d., **Éléphantine 37**, fig. 3.5.1a), Renou (XIIIe d., **Leipzig 1023**, fig. 3.5.1b), Dedousobek-Beby[850] (XIIIe d., **Cambridge E.SU.157**), Nebit (XIIIe-XVIIe d., **Philadelphie E. 878**), Sobekemhat[851] (idem, **Liverpool M.13521**), Ouserânouqet (idem, **Le Caire CG 465**), Horhotep (idem, **Linköping 155**), Neboun (idem, **Londres UC 14727**) et la dyade de Neferheb et sa femme Dedetnebou[852] (idem, **Vienne ÄOS 5046**).

Le plus haut d'entre eux est clairement Imeny-Iâtou (**Éléphantine 37**). Sa statue en granodiorite, de dimensions moyennes, était installée dans un naos du sanctuaire d'Héqaib. Il y est paré de tous les titres de rang (iry-pᶜ.t, ḥȝty-ᶜ, ḫtmw bity, smr wᶜty), qui devaient en faire un dignitaire particulièrement haut. La sculpture manque de souplesse et de naturalisme, mais il n'y a pas de raison d'y voir l'œuvre d'un sculpteur provincial. La qualité est comparable à celle de la statuaire royale de Sobekhotep Khânéferrê et de ses successeurs (ch. 2.10) et elle pourrait provenir des mêmes ateliers. La statue de Sehetepib Senââib (**Boston 14.721**, fig. 3.2.1.2h), malgré l'absence de titre de rang ou d'autre titre de fonction, pourrait elle aussi avoir représenté un haut personnage, d'après ses dimensions ; la raideur de la sculpture est probablement due davantage au style de son époque qu'à la maladresse d'un sculpteur ou à la faiblesse d'un atelier provincial ; la qualité de la statue est comparable à celle des statues royales du troisième quart de la XIIIe dynastie.

Les statues des autres détenteurs du titre de « grand parmi les Dix de Haute-Égypte » témoignent d'un degré de qualité moins élevé. Les statuettes de Nebit (**Philadelphie E. 878**) et de Renou (**Leipzig 1023**), présentent une facture peu soignée, un axe penché, des proportions maladroites, des orteils et des doigts maladroitement séparés par de simples incisions, les traits du visage plus esquissés que véritablement sculptés. S'il est difficile de les dater avec précision, il est manifeste que l'on se trouve face à une production différente de celle des statues du souverain et des personnages officiels dotés d'un titre de rang.

Les statues de Sobekemhat (**Liverpool M.13521**) et Ouserânouqet (**Le Caire CG 465**) appartiennent quant à elles à un groupe propre à la Deuxième Période intermédiaire en Haute-Égypte : un ensemble de petites statues debout, en calcaire, d'hommes vêtus du pagne *shendjyt* (ch. 2.13.2 et 7.3.2).

b) **Fonctionnaire-sab** (sȝb) : ce titre est souvent traduit par « juge », bien qu'il n'y ait pas d'appareil judiciaire

[849] Probablement Sehetepib Senââib (ou un proche parent). L. Habachi a rassemblé différents vestiges de la même famille : un encadrement de porte d'Edfou au nom d'un « grand parmi les Dix de Haute-Égypte » Senââib, fils de Dedetânouqet (Le Caire TR 22/2/21/19), un autel en calcaire du sanctuaire d'Héqaib au nom du « grand parmi les Dix de Haute-Égypte » Sobekhotep, fils de Senbet, et la statue de **Boston 14.721** (HABACHI 1985, 81-83). Étant donné la fréquence de l'hérédité des titres de père en fils au Moyen Empire, le lien avec Éléphantine – même l'encadrement de porte découvert à Edfou est dédié à Satet et Ânouqet – et la similitude des noms, l'on a probablement affaire à la même famille.

[850] Fragment de base en quartzite, mais la statue devait être de grand format. Le matériau et les dimensions désignent un personnage important. D. Franke consacre un dossier à un « grand parmi les Dix de Haute-Égypte » Dedousobek-Beby qui semble désigner le même personnage (FRANKE 1984a, n° 765), attesté par la stèle de la reine Noubkhâes (Louvre C 13) et les statues de son fils, le héraut Sobekemsaf (**Vienne ÄOS 5801** et **Berlin ÄM 2285**). Ce dernier apparaît comme fils de la « maîtresse de maison Douatnéfert » ; or, une dame Douatnéfert dont on connaît la base de statue (**Le Caire JE 52540**) est mariée à un « scribe en chef du vizir » Dedousobek-Beby. Ces deux Dedousobek-Beby pourraient être le même personnage à deux stades de carrière différents : « grand parmi les Dix de Haute-Égypte » (statue de Cambridge, stèle de Noubkhâes et statues de Sobekemsaf) et « scribe en chef du vizir » (base de statue de sa femme, stèle conservée à la Bibliothèque nationale de France et inscription rupestre n° 25 du Ouadi el-Houdi).

[851] Fils du « scribe du temple » (sš ḥw.t nṯr) Nebabedjou. La pièce a disparu en 1940 et aucune photographie n'en est conservée. Le personnage porte, en plus de son titre de « grand parmi les Dix de Haute-Égypte », celui de « soldat du régiment de la ville » (ᶜnḫ n niw.t), titre militaire que l'on retrouve surtout à la Deuxième Période intermédiaire (QUIRKE 2004, 100 ; MARÉE 2010). Le titre du père peut revêtir une importance variable selon le temple dont il est question, mais il demeure relativement secondaire. Il pourrait s'agit, selon S. Quirke, d'un « directeur des affaires économiques pratiques quotidiennes d'un temple » (QUIRKE 2004, 121).

[852] Les proportions du corps de Neferheb (torse maigre, taille étroite, hanches larges et membres allongés) sont propres à la statuaire de la XVIIe dynastie. Elkab, dont proviendrait cette dyade, connaît à cette époque un important développement (DAVIES 2003, 2010). Le père de Néferheb, Sadjedyt, est « officier de l'équipage du souverain » (ᶜnḫ n tt ḥkȝ) (WARD 1982, 75, n° 611 ; QUIRKE 2004, 100). Celui de sa femme, Iky, porte le titre de « soldat du régiment de la ville » (ᶜnḫ n niw.t), comme le Sobekemhat de la statue de Liverpool. Il semble donc y avoir, à la Deuxième Période intermédiaire, un lien entre une fonction militaire et le titre de « grand parmi les Dix de Haute-Égypte ».

N° cat.	Nom	Autres titres	Datation	Provenance	Contexte	H. orig.	Matériau
Boston 14.721	Sehetepib Senââib		2e m. XIIIe d.	Kerma	?	84,5	Granodiorite
Éléphantine 54	Senââib		2e m. XIIIe d.	Éléphantine	Sanct. Héqaib	26	Granodiorite
Éléphantine 37	Imeny-Iâtou	*r-pc h3ty-c htmw bity smr wcty*	3e quart XIIIe d.	Éléphantine	Sanct. Héqaib	81	Granodiorite
Leipzig 1023	Renou		XIIIe d.	Edfou ?	?	33,9	Granodiorite
Cambridge E.SU.157	Dedousobek-Beby		3e quart XIIIe d.	?	?	?	Quartzite
Philadelphie E. 878	Nebit		XIIIe-XVIIe d.	Edfou ?	?	32,5	Grauwacke ?
Liverpool M.13521	Sobekemhat	*cnh n niwt*	DPI	Abydos ?	?	16,5	Calcaire
Le Caire CG 465	Ouserânouqet		DPI	Abydos	?	21,5	Calcaire
Linköping 155	Horhotep		DPI	?	?	17,5	Stéatite
Londres UC 14727	Neboun		XIIIe-XVIIe d.	?	?	15	Stéatite
Vienne ÄOS 5046	Neferheb et sa femme Dedetnebou		DPI	Elkab ?	?	35	Granodiorite/serpentinite

Tableau 4.5.1 : statues des Grands parmi les Dix de Haute-Égypte

N° cat.	Nom	Titres	Datation	Provenance + origine	Contexte originel	H. orig.	Matériau
Le Caire JE 33481	Renseneb	*s3b*	DPI	Thèbes	Nécropole	25	Calcaire
Paris E 5358	Ibiây	*s3b*	DPI	Inconnue	Abydos ?	23,4	Calcaire
Baltimore 22.391	Mâr	*s3b*	DPI	Inconnue	Hou ?	19,7	Calcaire
Chicago OIM 5521	Ity	*s3b*	DPI	Hou	Nécropole	20	Calcaire
Philadelphie E. 9958	Yebi	*s3b*	DPI	Abydos (el-Amra)	Nécropole	21	Calcaire
Philadelphie E. 12624	Khonsou	*s3b*	DPI	Thèbes ?	?	31	Calcaire

Tableau 4.5.2 : Statues de fonctionnaires-sab (*s3b*)

au Moyen Empire. Les jugements sont pris par des membres de l'administration, dignitaires locaux ou personnages de la cour chargés occasionnellement d'arbitrer un cas, probablement lorsque l'affaire concerne leur domaine de compétences ; les plaintes sont généralement adressées au père, au chef local ou au supérieur hiérarchique[853]. En statuaire, deux corpus distincts apparaissent clairement : celui des « *s3b* » sans qualificatif particulier et celui des « *s3b r nhn* » (sab de Nekhen/Hiérakonpolis).

Le groupe des *s3b* est très homogène (tableau 4.5.2). Six statuettes ont été répertoriées, probablement toutes de la Deuxième Période intermédiaire : Renseneb (**Le Caire JE 33481**), Ibiây (**Paris E 5358**, fig. 4.5.2a), Mâr (**Baltimore 22.391**, fig. 4.5.2b), Ity (**Chicago OIM 5521**), Yebi (**Philadelphie E. 9958**)

et Khonsou (**Philadelphie E. 12624**). Elles montrent un homme debout vêtu du pagne *shendjyt*, les bras tendus le long du corps, mains sur les cuisses (et non sur le devant du pagne comme c'est généralement le cas pour les statues masculines au Moyen Empire tardif) et le crâne rasé. Toutes celles dont le contexte archéologique est connu proviennent de nécropoles. Toutes sont en calcaire et de dimensions comparables (entre 19,7 et 31 cm de hauteur). Toutes montrent des proportions très allongées, une taille particulièrement étroite et des mains démesurément grandes – caractéristiques qui permettent de les dater entre la fin de la XIIIe et la XVIIe dynastie. Malgré ces similarités, le contraste stylistique et les provenances diverses poussent à y voir les œuvres de productions distinctes, suivant un même modèle. Ainsi, le pagne *shendjyt* peut être sculpté de manière élégante et équilibrée, comme sur les statues du Caire

[853] QUIRKE 2009a, 311-312.

et de Philadelphie, plutôt maladroite sur la statue du Louvre ou même carrément difforme sur celle de Baltimore. Cette dernière présente également une tête démesurément volumineuse par rapport au reste du corps (1/5 de la hauteur environ), tandis que la statue du Louvre montre une tête perchée sur un très long cou. La ligne des pectoraux peut être profondément accentuée sur les statues de Mâr, Renseneb et Khonsou, ou presque inexistante sur celles de Yebi et Ibiây. Enfin, les mains, massives sur chacune de ces sculptures, sont particulièrement énormes sur la statue parisienne. Bien que retrouvées sur différents sites de Haute-Égypte, les statues des fonctionnaires *sab* constituent un groupe relativement homogène. D'un point de vue typologique, on peut les rapprocher d'une série de statues appartenant à des personnages de fonctions diverses mais de « statut social » peut-être équivalent, apparemment l'élite de la Deuxième Période intermédiaire : la « Bouche de Nekhen » Sobekhotep (**Paris N 1587**, fig. 4.5.2c), le « grand parmi les Dix de Haute-Égypte » Ouserânouqet (**Le Caire CG 465**), le gardien de la table d'offrandes du souverain Montounakht (**Le Caire CG 1248**), le prêtre-*ouâb* Renefres (**Londres UC 14619**) ou encore un particulier du nom de Siti (**Paris E 18796 bis**)[854].

Les « *sab* de Nekhen » ou « Bouches de Nekhen » semblent constituer une autre catégorie sociale. Durant la première moitié du Moyen Empire, ce titre fait généralement partie d'une longue suite de titres : par exemple, Iay, contemporain du règne d'Amenemhat II, est également directeur du trésor et intendant ; son haut statut se reflète dans la grande qualité de sa statue en grauwacke (**Paris N 879**)[855] : les stries de la perruque, les signes de l'inscription courant sur la base et le rendu des détails sont de la plus grande finesse. Un autre *sab* de Nekhen du nom de Senousret-ânkh (**Coll. priv. Sotheby's 1984**) porte quant à lui, outre les quatres titres de rang, une série de titres et d'épithètes qui indiquent son éminente position : prêtre sem, prêtre-lecteur en chef, chef des prêtres d'Anubis et directeur des déserts occidentaux. Seule la partie inférieure de sa statue est préservée, mais elle semble avoir été également de très fine qualité ; son matériau (la granodiorite) et ses dimensions (60 cm de haut) correspondent également à la norme pour la statue d'un haut dignitaire.

En revanche, à partir de la fin du Moyen Empire, le titre de « Bouche de Nekhen » semble bien constituer une fonction à part entière, même si difficile à cerner. Quatre statues de détenteurs de ce titre sont attestés en statuaire : Tety (règne de Khendjer, **Pittsburgh 4558-2**, fig. 4.5.2d), Sahathor (XIIIe d., **Baltimore 22.61**), Ân (XIIIe-XVIIe d., **New York MMA 1976.383**) et Ibiây (idem, **Le Caire JE 43927**). Tety, fils du « grand administrateur de la ville » (*ȝṯw ꜥȝ n niw.t*) Ifet, apparaît en tant que *ḥtmw bity* dans le Papyrus Boulaq 18. Les statues de **Baltimore 22.61** et du **Caire JE 43927** représentent des personnages dont le statut est plus difficile à définir, mais leur qualité et le matériau dans lequel elles sont sculptées, la grauwacke, laisse supposer un statut relativement élevé. J.J. Shirley propose de voir en le titre de « Bouche de Nekhen », comme en celui de « grand parmi les Dix de Haute-Égypte » un statut (ou une fonction) particulier à la Deuxième Période intermédiaire, peut-être membres de l'entourage du gouverneur provincial ou représentant de la cour royale[856].

Dans le corpus statuaire du Moyen Empire tardif, on compte également un « scribe du palais royal » (*sš n pr-ꜥȝ*), [...]tef, fils de Hebegeget (XIIIe d., **Le Caire CG 42028**), et deux « scribes des actes de la *Semayt* royale » (*sš n ꜥ smȝyt n(i)-sw.t*)[857] : Sobekemmeri[858] (fin XIIe-début XIIIe d., **Le Caire JE 90151**) et Iy (2e quart XIIIe d., **Assouan JE 65842**, fig. 3.5.4). Ces titres sont peu explicites mais semblent également se rapporter à des hauts fonctionnaires de la branche de l'administration du vizir. Il est difficile d'établir leur fonction exacte, mais on peut observer que les statues de leurs détenteurs sont équivalentes à celles des scribes du document royal (cf. *supra*) : mêmes pierres dures, granodiorite et quartzite, dimensions comparables et qualité de même niveau – la statue d'Iy atteint même un degré de finition très élevé.

Il en est de même pour le « scribe de la grande Enceinte » (*sš n ḫnrt wr*), titre qui serait porté par le chef d'un camp de travail[859]. D'un fonctionnaire portant ce titre, on ne possède qu'une statue (**Le Caire CG 410**), comparable à celles des hauts dignitaires. D'après la statuaire de ces personnages, il semble bien que les détenteurs de tels titres soient à considérer comme de hauts dignitaires.

[854] À cela, il faut ajouter les statuettes fragmentaires et anonymes de **Hou 1898**, **Liverpool 16.11.06.309**, **Manchester 7201**, **Moscou 4775** et **Philadelphie E. 11168**.
[855] DELANGE 1987, 96-99.
[856] SHIRLEY 2013, 561.
[857] D'après P. Vernus, la *Semayt* désignerait une collectivité, peut-être l'entourage du roi (VERNUS 1974, 158-159). S. Quirke y voit « la collecte des rapports du niveau local pour être rapportés au niveau du palais » (QUIRKE 1986, 128-129).
[858] Ce personnage porte également le titre de « chambellan de Djedbaou » (*imy-r ꜥḫnwty n ḏd-bȝ.w*). La signification de ce titre est encore obscure, mais il s'agit bien d'un titre de fonction régulière (GRAJETZKI 2000, 191, n. 1). Pour S. Quirke, ce titre pourrait avoir eu un sens similaire à celui d'*imy-r tȝ-mḥw*, donnant autorité à un chef d'expédition (QUIRKE 1986, 126). P. Vernus propose de voir dans l'expression de *ḏd-bȝw* un « aspect de la personnalité royale » (VERNUS 1974, 155, n. c).
[859] GRAJETZKI 2009, 85.

N° cat.	Nom	Titres	Datation	Provenance + origine	Contexte originel	H. orig.	Matériau
Pittsburgh 4558-2	Tety	*s3b r nḫn*	Khendjer	Abydos	Nécropole	72	Granodiorite
New York MMA 1976.383	Ân	*s3b r nḫn*	XIIIᵉ-XVIIᵉ d.	Thèbes ?	?	38	Stéatite ?
Baltimore 22.61	Sahathor	*s3b r nḫn*	XIIIᵉ d.	Edfou ?	?	24	Grauwacke
Le Caire JE 43927	Ibiây	*s3b r nḫn*	Ibiâ	Karnak	Temple	41	Grauwacke

Tableau 4.5.3 : Statues de « Bouches de Nekhen » (*s3b r Nḫn*)

	N° cat.	Nom	Datation	Provenance + origine	Contexte originel	H. orig.	Matériau
Scribe des actes de la *Semayt* royale	Assouan JE 65842	Iy	2ᵉ quart XIIIᵉ d.	Éléphantine	?	31	Quartzite
	Le Caire JE 90151	Sobekemmeri	XIIIᵉ d.	Abydos ?	?	43	Granodiorite
Scribe du palais royal	Le Caire CG 42048	[…]tef, fils de Hebegeget	XIIIᵉ d.	Karnak	Temple	55	Granodiorite
Scribe de la grande Enceinte	Le Caire CG 410	Ânkhou	XIIIᵉ d.	Memphis	Temple	4	Granodiorite

Tableau 4.5.4 : Statues de scribes appartenant à la haute administration

N° cat.	Nom	Autres titres	Datation	Provenance + origine	Contexte originel	H. orig.	Matériau
Deir el-Bersha	Djehoutyhotep ?	Gouverneur du nome du Lièvre	Sésostris III	Deir el-Bersha	Nécropole	Grandeur nature ?	Calcite
Pittsburgh 4558-3	Nebânkh	Grand intendant	Sobekhotep Khânéferrê	Abydos	Nécropole	40	Granodiorite
Stockholm MM 10014	Minnéfer	Confident et ami intime du roi	XIIIᵉ d.	Abydos ?	Terrasse du grand dieu ? (don royal)	65	Granodiorite

Tableau 4.6.1 : statues de connaissances du roi (*rḫ n(i)-sw.t*), avec titre(s) de rang

4.6. Autres fonctionnaires du bureau du trésorier

a) Le « **connu du roi** » (*rḫ n(i)-sw.t*) : titre de rang au début du Moyen Empire, qui indiquerait, si on le traduit correctement, une certaine proximité ou familiarité avec le souverain, il devient un titre de fonction au Moyen Empire tardif et désigne des membres de l'administration du trésorier – on les retrouve fréquemment présents sur les stèles à côté de ce dernier. Il semble que le connu du roi serve le trésorier dans des missions à travers le pays[860]. Les personnages portant ce titre et représentés en statuaire semblent en effet avoir été d'importance variable et plusieurs portent ce titre en même temps que d'autres, comme s'ils avaient un rôle symbolique ou temporaire, peut-être le temps d'une de ces missions.

Cette importance variable des détenteurs de ce titre se reflète dans la statuaire, car les matériaux, formats et provenances sont très divers. En revanche, si l'on distingue, au sein de ce groupe, les personnages pourvus de titres de rang, les résultats sont plus éloquents (tableau 4.6.1). Les statues des « connus du roi » Djehoutyhotep (**Deir el-Bersha**), Nebânkh (idem, **Pittsburgh 4558-3**) et Minnéfer (XIIIᵉ d., **Stockholm MM 10014**, fig. 4.6.1a) et Nebânkh (**Pittsburgh 4558-3**, attesté comme « connu du roi » par plusieurs autres sources) sont en matériaux « nobles » : granodiorite pour quatre d'entre eux et calcite pour la statue de Djehoutyhotep, s'il s'agit bien de la statue du dignitaire (ch. 4.7) et leurs dimensions sont comparables à celles des statues des plus hauts dignitaires. Le « connu du roi » dépourvu de titre de rang (Ânkhou, intendant de l'État) possède, en revanche, une petite statue en calcaire, de qualité plus grossière (**Saqqara 16896**).

b) Le **grand scribe du trésorier** (*sš wr imy-r ḥtm.t*) : probablement le principal secrétaire du trésorier, ou chef des scribes au service de ce dernier. S. Quirke

[860] GRAJETZKI 2009, 47. NB : sur le conseil de W. Grajetzki, il convient de séparer les « connaissances du roi » (titre de *fonction* à l'époque qui nous concerne) des « véritables connaissances du roi » (*rḫ m3ᶜ n(i)-sw.t*). Cette dernière expression, apparemment associée à d'autres titres, semble en effet consister davantage en une épithète ou un titre de distinction qu'en une véritable fonction.

N° cat.	Nom	Titres	Datation	Provenance + origine	Contexte originel	H. orig.	Matériau
Londres BM EA 462	Amenemhat	Chambellan Directeur du lin	Sésostris II	Inconnue	?	57	Granodiorite
Bruxelles E. 2310	Khentykhety	Chambellan de Djedbaou	Amenemhat III	Serabit el-Khadim	Temple ?	34	Grès
Bruxelles E. 3089b-c	Inconnu	Chambellan Véritable connaiss. du roi	Fin XIIᵉ d.	Serabit el-Khadim	Temple ?	18,5	Calcaire ?
Le Caire JE 90151	Sobekemmeri	Chambellan de Djedbaou Scribe des actes de la *shemayt* royale	Fin XIIᵉ d.	Abydos ?	?	43	Granodiorite
Paris E 11573	Senpou	Chef de service de bureau du ravitaillement	Fin XIIᵉ d.	Abydos	Terrasse du Grand Dieu ?	17	Calcaire
Paris E 27253	Senpou	Chef de service de bureau du ravitaillement	Fin XIIᵉ d.	Inconnue	?	14,7	Granodiorite
Manchester 6135	Shesmouhotep	Chambellan	XIIᵉ-XIIIᵉ d.	Haraga	Nécropole	13,5	Serpentinite
Caracas R. 58.10.37	Khnoumnéfer	Chambellan	XIIᵉ-XIIIᵉ d.	Licht Nord	Nécropole	32	Calcaire
Le Caire CG 1263	Memi	Chambellan	XIIᵉ-XIIIᵉ d.	Hiérakonpolis ?		Min. 22	Granodiorite
Barcelone - Sotheby 1991	Nouby	Chambellan	XIIᵉ-XIIIᵉ d.	Abydos ?		50	Granodiorite
Le Caire CG 1246	Sobekhotep	Chambellan Contrôleur des troupes	Néf.I – Sob.IV	Abydos	Nécropole	10	Inconnu
Le Caire CG 1247	Sobekhotep	Chambellan Contrôleur des troupes	Néf.I – Sob.IV	Abydos	Nécropole	10	Inconnu
Éléphantine 52	Demi	Chambellan Contrôleur des troupes	XIIIᵉ d.	Éléphantine	Sanct. Héqaib	60	Granodiorite
Éléphantine 70	Shebenou	Grand chambellan	XIIIᵉ d.	Éléphantine	Sanct. Héqaib	90	Granodiorite
Kôm Aushim 445 (= Le Caire CG 406)	Ib	Chambellan du vizir	XIIIᵉ d.	Thèbes ?	?	62	Granodiorite
Le Caire CG 1026	Senââib	Chambellan du vizir	XIIIᵉ d.	Inconnue	?	24	Stéatite

Tableau 4.6.2 : statues de chambellans (*imy-r ꜥḥnwty*)

rapporte que toutes les sources citant ce titre datent du Moyen Empire tardif[861]. Seule une statuette en stéatite ou serpentinite d'un « grand scribe du trésorier » nous est parvenue, celle d'un certain Renseneb (mi-XIIIᵉ d., **Copenhague ÆIN 60**, fig. 4.6.1b). Cette pièce diffère considérablement, par son matériau, ses dimensions et sa qualité, de celles des dignitaires précédents. La petite sculpture est dans un matériau qui, comme on le verra plus loin, est généralement réservé aux statues des fonctionnaires de rang moyen.

La figure correspond au standard des statuettes des niveaux inférieurs et intermédiaires de l'élite (ch. 7).

c) Les **chambellans** (*imy-r ꜥḥnwty*) : le titre que l'on traduit par chambellan correspond littéralement à « directeur/supérieur de l'intérieur ». À l'origine, le titre signifie « directeur de l'intérieur du complexe de la Résidence ». Les « chambellans du trésorier » (*imy-r ꜥḥnwty n imy-r ḥtm.t*) sont chargés, lors des expéditions minières, de l'approvisionnement en

[861] QUIRKE 2004, 56.

matériaux bruts[862]. Quant aux autres détenteurs du titre de « chambellan », ils pourraient être associés au trésorier (c'est-à-dire à la partie économique de l'administration). Rares sont ceux dotés de titres de rang ; au sein du corpus statuaire conservé, aucun chambellan n'en porte. Lorsque des qualificatifs s'ajoutent au titre, on en distingue deux types principaux : ceux attachés à un bâtiment spécifique au sein de la Résidence et ceux qui conduisent, par ce qualificatif, des affaires royales dans un domaine particulier.

Les seize statues d'*imy-r ꜥẖnwty* qui nous sont parvenues témoignent d'une grande diversité (tableau 4.6.5). De la deuxième moitié de la XIIe dynastie, on retiendra Amenemhat (également directeur du lin, **Londres BM EA 462**), Khentykhety (chambellan de Djedbaou, **Bruxelles E. 2310**), un chambellan et « connu véritable du roi » (**Bruxelles E. 3089b-c**), Sobekemmeri (chambellan de Djedbaou et scribe des actes de la Semayt royale, **Le Caire JE 90151**, fig. 4.6.2b) et Senpou (« chef de service de bureau du ravitaillement », **Paris E 11573** et **27253**) ; de la fin de la XIIe ou début XIIIe dynastie, les statues de Shesmouhotep (**Manchester 6153**), Khnoumnéfer (**Caracas R. 58.10.37**), Memi (**Le Caire CG 1263**) et Nebouy (**Barcelone-Sotheby's 1991**) ; du milieu de la XIIIe dynastie, les bases de statuettes d'un Sobekhotep (contrôleur des troupes, **Le Caire CG 1246** et **1247**) ; de la XIIIe dynastie, les statues de Demi (contrôleur des troupes, **Éléphantine 52**), Shebenou (grand chambellan, **Éléphantine 70**), Ib (chambellan du vizir, **Le Caire CG 406**, fig. 4.6.2a) et Senââib (chambellan du vizir, **Le Caire CG 1026**).

La plupart des chambellans attestés en statuaire

il ne semble pas qu'un type statuaire puisse être associé au rang social ou à la fonction du personnage représenté. Les contextes d'installation de ces statues sont aussi divers : le site minier de Serabit el-Khadim, les nécropoles de Haraga et Licht-Nord, peut-être la Terrasse du Grand Dieu à Abydos et le sanctuaire d'Héqaib. Une telle variété dans les formats, les matériaux et les contextes s'explique par la variété de rang qu'il pouvait y avoir entre différents chambellans. L'éventail de qualificatifs qui peuvent s'ajouter à ce titre est révélateur du nombre de fonctions et probablement aussi de statuts qu'il recouvre. La statue la plus grande (**Éléphantine 70**) appartient à un « grand chambellan » ou « chambellan en chef » (*imy-r ꜥẖnwty wr*), titre dont il est difficile de mesurer l'importance, mais qui semble donner à son détenteur l'autorité sur d'autres chambellans.

d) Le **député du trésorier** (*idnw n imy-r ḥtm.t*) : deux statues de députés du trésorier nous sont parvenues : celle de Nebâour (fin XIIe d., dyade avec le chambellan de Djedbaou Khentykhety, trouvée à Serabit el-Khadim, **Bruxelles E. 2310**) et celle de Khâkhéperrê-seneb (XIIIe d., **Vienne ÄOS 5915**). La statue de Bruxelles associe deux personnages que l'on peut supposer de rang équivalent, du moins lors d'une expédition minière. Elle est taillée dans un grès local, donc vraisemblablement sur place, au Sinaï, et dédiée par son inscription à la divinité du lieu. La qualité de la sculpture suggère la présence de sculpteurs de haut niveau, probablement ceux des ateliers royaux, dans l'expédition envoyée au Sinaï, ce qui n'est pas improbable puisqu'un représentant du deuxième principal ministre l'accompagne. Quant à

N° cat.	Nom	Datation	Provenance + origine	Contexte originel	H. orig.	Matériau
Bruxelles E. 2310	Nebâour	Amenemhat III	Serabit el-Khadim	Temple ?	34	Grès
Vienne ÄOS 5915	Khâkheperrê-seneb	Néferhotep II (environ)	?	?	60	Granodiorite

Tableau 4.6.3 : Statues de deux députés du trésorier (*idnw n imy-r ḥtm.t*)

possèdent donc plusieurs titres : chambellan du vizir (*imy-r ꜥẖnwty n ṯꜣty*), contrôleur des troupes (*ẖrp skw*) et chambellan de Djedbaou (*imy-r ꜥẖnwty n ḏdbꜣw*). Ces deux derniers titres sont à associer, selon S. Quirke, aux expéditions.

Les statues de chambellans sont de différents formats (de 11 à 90 cm de hauteur). Les statues les plus grandes sont en granodiorite ; les plus petites, en calcaire, stéatite ou serpentinite ; celles trouvées à Serabit el-Khadim (**Bruxelles E. 2310** et **3089b-c**, fig. 4.6.2c) sont sculptées dans des matériaux locaux du Sinaï. Les positions, gestes et vêtements sont également variés ; comme dans les cas précédents,

la statue de Khâkheperrê-seneb, ses dimensions et sa qualité d'exécution correspondent à celles des statues de trésoriers.

4.7. Gouverneurs provinciaux

L'administration provinciale, aux mains des « maires/ gouverneurs » (*ḥꜣty-ꜥ*) est sous le contrôle direct du vizir. Les *ḥꜣty-ꜥ* ont la charge de la gestion d'une ville et vraisemblablement de la région environnante[863].

[862] Quirke 1986, 55, 125-126.

[863] Grajetzki 2009, 109-110. NB : la fonction de « directeur de Basse-Égypte » est moins importante que le titre ne le laisserait paraître. Selon W. Grajetzki, les détenteurs de ce titre étaient dotés de responsabilités spéciales et limitées, peut-être notamment comme chefs d'expédition. Les deux

Les dignitaires provinciaux de la *première* moitié du Moyen Empire, appelés « nomarques » (*ḥȝty-ꜥ*), sont, pour plusieurs d'entre eux, bien connus grâce à leurs chapelles funéraires décorées (principalement en Moyenne-Égypte, à Thèbes et à Assouan). Ces tombes ont parfois livré de longues inscriptions biographiques qui permettent de retracer les devoirs, charges et privilèges de ces dignitaires. À partir de la moitié de la XIIᵉ dynastie, le titre de « nomarque » disparaît, au profit de celui de « gouverneur » (*ḥȝty-ꜥ*), généralement suivi d'un titre indiquant qu'il était à la tête de l'administration religieuse de sa province : « chef des prêtres » (*imy-r ḥmw nṯr*), « directeur du temple » (*imy-r ḥw.t-nṯr*) ou « chancelier du dieu » (*ḥtmw nṯr*)[864]. Le titre de la ville ou de la région est rarement indiqué à côté du titre dans une inscription.

Dans la première moitié de la XIIᵉ dynastie, les nomarques appartenaient à de véritables dynasties locales et affichaient dans les inscriptions de leurs tombes des listes parfois impressionnantes de titres. Certains semblent même avoir occupé d'importantes fonctions à la cour (vizir, trésorier, …). En revanche, au Moyen Empire tardif, les gouverneurs provinciaux n'ont, semble-t-il, plus leur place à la cour. Ils sont absents de la liste des dignitaires du Papyrus Boulaq 18 et si certains portent encore parfois le titre de rang de *ḥtmw bity*, plus aucun ne possède de charge à la cour après Sésostris II et III. Il est difficile de savoir si les princes locaux de la première moitié du Moyen Empire rivalisaient vraiment, dans leur gouvernorat, avec le pouvoir royal. Toujours est-il que les grandes tombes de dignitaires provinciaux disparaissent à partir du règne de Sésostris III. Un des derniers à posséder une grande chapelle funéraire décorée est Oukhhotep IV, à Meir, tandis qu'un de ses successeurs, Khâkhéperrê-seneb Iy, n'est connu que par ses cercueils et n'a pas bénéficié de grande tombe décorée, comme si le

pouvoir ou les moyens des gouverneurs provinciaux avaient été diminués. Les familles ne semblent pas nécessairement changer (il semble que, jusqu'au début de la XIIIᵉ dynastie, elles restent les mêmes au moins à Éléphantine, Qaw el-Kebir et Deir el-Bersha). Une explication alternative pourrait être un changement dans les pratiques funéraires : W. Grajetzki suggère que les chapelles aient pu, à partir de ce moment, être construites en briques crues, à la manière des tombes découvertes sous les magasins du Ramesseum, plutôt que creusées dans la montagne[865]. Cependant, en statuaire également on observe que les gouverneurs provinciaux sont relativement rares au Moyen Empire tardif et que, hormis quelques exceptions à la fin de la XIIᵉ ou au début de la XIIIᵉ dynastie, les statues sont plutôt modestes (format et qualité). Il semblerait que les gouverneurs provinciaux, dotés de moins de titres à partir de cette époque et donc de moins de responsabilités, aient eu par ce fait même moins de ressources[866]. Ceci aurait en même temps limité leur influence et aurait pu avoir pour résultat visible la fin des grands tombeaux dispendieux. Plusieurs lignées de gouverneurs sont connues dans diverses villes du pays (Lahoun/Hotep-Senousret, Ouah-sout/Abydos-Sud, Hout-waret/Tell el-Dabꜥa), mais ces dignitaires provinciaux sont connus essentiellement par des sceaux, parfois des stèles, mais non par des tombeaux et peu d'entre eux par des statues.

Trente-deux statues de gouverneurs sont recensées dans le catalogue de cette recherche. Plus d'un tiers d'entre elles provient du sanctuaire d'Éléphantine (statues de Sarenpout II, Khema, Héqaib II, Héqaibânkh, Imeny-seneb, Khâkaourê-seneb et Héqaib III, **Éléphantine 13, 15, 17, 26, 25, 27, 24, 21, 23, 28, 29, 30**). Ces dernières sont toutes en granodiorite – les carrières se trouvaient à proximité –, tandis que les autres statues de gouverneurs qui nous sont parvenues sont réparties entre plusieurs sites : Avaris (une statue d'un certain Ânkh-hor, **Tell el-Dabꜥa 12**), Bubastis (Khâkaourê-seneb, **Bubastis H 850**, de même, peut-être que les deux grandes statues en calcaire anépigraphes trouvées avec cette dernière, **Bubastis H 851-852**, fig. 4.7a-f), Meir (Oukhhotep IV, **Le Caire CG 459** et **Boston 1973.87**), Tell el-Ruba (Ipour, **Le Caire JE 36274**), Kôm el-Shatiyin (Khentykhetyhotep, **Le Caire JE 34572**), Qaw el-Kebir (Ouahka III, **Turin S. 4265** et peut-être **4267**), peut-être aussi Abydos (Ânkhrekhou, **Londres**

statues portant ce titre (**Le Caire CG 480** et **Londres BM EA 2306**) correspondent effectivement aux catégories de statues des personnages de rang intermédiaire : de petites dimensions, elles sont de qualité moyenne et celle du British Museum est en stéatite (cf. *infra* pour le choix des matériaux).

[864] Titre porté par le gouverneur d'Abydos (GRAJETZKI 2009, 110, n. 12 ; SAUNERON 1952). Ex : Senebtyfy (**Le Caire CG 520**). Il semble que la statue d'**Ann Arbor 88808** d'un certain Renseneb (2ᵉ moitié XIIIᵉ dynastie) porte également le titre de *ḥtmw nṯr*, toutefois sans celui de *ḥȝty-ꜥ*. Il est difficile de dire s'il s'agit bien d'un gouverneur, mais la pièce répond aux critères des statues de gouverneurs de cette période, en granodiorite et de format modeste. Il en est de même pour quelques détenteurs du titre de « directeur du temple » qui ne portent pas, dans l'inscription de la statue, le titre de gouverneur : **Le Caire CG 481, Londres UC 14696, Coll. Hewett, Coll priv. Wace 1999** et **Tell el-Dabꜥa 14**. Dans le doute, leurs statues n'ont pas été intégrées dans ce chapitre.

[865] Selon lui, « *the change in the late Middle Kingdom is perhaps better explained as a new way expressing titles, along with other aspects of identity, on monuments, and as new funerary beliefs and practices rather than as a removal of old powerful families.* » (GRAJETZKI 2009, 118). La raison pourrait être également économique, les commanditaires ne disposant plus des pouvoirs et des moyens nécessaires à l'« achat » de grandes tombes (communication personnelle).
[866] GRAJETZKI 2009, 119.

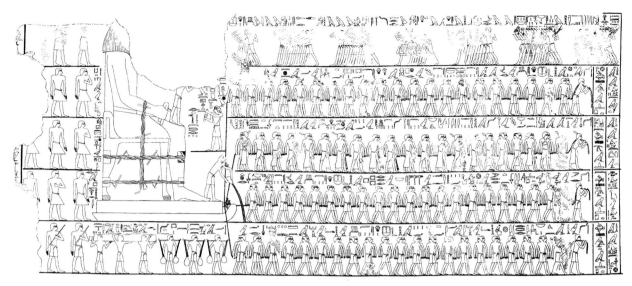

Fig. 4.7g – Transport de la statue du gouverneur Djehouty-hotep, scène peinte sur la paroi nord de sa chapelle funéraire. D'après NEWBERRY 1894, pl. 15.

fonction (noble prince, chancelier royal, ami unique, connu du roi, chef des prêtres, grand des cinq dans le temple de Thot, prêtre-lecteur en chef). La fidélité au réel de la scène est cependant à considérer avec prudence. Quatre rangs de tireurs sont représentés halant le colosse installé sur un traîneau ; derrière la statue apparaît le « directeur des travaux pour cette statue » et le « scribe du coffret » (*sš ḥn*) Sepi ; face à elle, un prêtre-lecteur pratique l'encensement. Cet homme, désigné sous le nom d'Imeny-Ânkhou, porte les titres de « dessinateur du palais royal » (*sš ḳdw.t n pr-n(i)-sw.t*), « scribe de cette tombe » (*sš is pn*) et « habilleur d'Horus » (*db3 ḥr*). Le premier et le dernier de ces titres en font un proche serviteur du roi. On traduit généralement *sš ḳdw.t* par « dessinateur », ce qui n'empêche pas de plus larges responsabilités : il pourrait, comme le second titre l'indique, avoir été responsable de la construction de la tombe et/ou de son programme décoratif, mais semble aussi concerné par la conception de la statue, sur le modèle des statues royales. Il est vraisemblable que les statues des hauts dignitaires et de ceux qui bénéficiaient de la faveur royale aient eu accès aux artisans des ateliers royaux. Les textes précisent à plusieurs reprises qu'il s'agit d'une récompense royale et décrivent la joie ressentie par les habitants du nome à l'arrivée de la statue de Djehoutyhotep. La légende précise : « *Conduire la statue de treize coudées en pierre de Hatnoub* [calcite/albâtre]. *Le chemin qu'elle a emprunté était très difficile, plus que tout autre. La traction des grandes choses sur celui-ci fut éprouvante pour le cœur des jeunes gens, à cause de l'irrégularité du sol, en pierre très dure. J'ai fait venir des jeunes gens, de jeunes recrues pour aménager une route pour elle [la statue], en même temps que des équipes de mineurs de la nécropole et des carriers, les chefs et les sages*

(...).[868] »

Si l'on en croit cette scène et ce texte, un colosse assis de presque 7 m de haut aurait été transporté à travers le désert sur une quinzaine de kilomètres, des carrières de Hátnoub jusqu'au Nil. Les détails nombreux et précis confèrent une apparence très vraisemblable à l'ensemble : un homme debout sur la base de la statue jette de l'eau devant le traîneau pour faciliter son glissement, tandis qu'un autre, sur les genoux de la statue, donne le rythme pour encourager les tireurs. Les quatre rangs des haleurs sont même désignés chacun par un nom différent : les « jeunes gens de l'ouest du nome du Lièvre » et ceux de l'est, les « troupes des soldats du nome du Lièvre » et les « compagnies de prêtres-*ouâb* du nome du Lièvre ». On relèvera ensuite le nombre étrange de « treize » coudées, qui paraît trop précis pour être inventé. Il est très tentant de rechercher un tel monument[869]. Ces dimensions considérables sont pourtant peu vraisemblables, à la fois en raison du matériau, très fragile et rarement attesté pour des colosses (on ne relèvera guère que le sphinx thoutmoside de Memphis et les deux colosses d'Amenhotep III du troisième pylône de Kôm el-Hettan) et surtout pour un dignitaire du Moyen Empire. Cette statue, si elle a vraiment existé, serait la plus grande dont on ait la trace pour tout le répertoire du Moyen Empire, à l'exception des deux colosses d'Amenemhat III à Biahmou. Pas une seule autre statue, même royale, n'aurait atteint de telles dimensions avant le Nouvel Empire. Un privilège aussi exorbitant pour un gouverneur provincial, aussi avancé soit-il dans les faveurs du souverain, paraît difficilement concevable. La scène de la tombe est abîmée au niveau de la tête

[868] D'après la traduction de J.H. Breasted (BREASTED 1906, 310, § 696-697).
[869] WILLEMS *et al.* 2005.

du colosse, aussi pourrait-on suggérer que la statue érigée par le gouverneur fût celle du souverain[870] ; cependant, la légende précise bien qu'il s'agit d'une statue du gouverneur lui-même et la partie visible de la perruque du personnage appartient au type propre aux dignitaires du Moyen Empire tardif, tombant en deux extrémités pointues sur les clavicules, et l'inscription précise qu'il s'agit d'un cadeau royal, peut-être prévu pour être installé dans une chapelle ou une cour du temple de Thot à Hermopolis[871].

Il ne faut pas voir dans ce prétendu gigantisme un « mensonge » – qui aurait été dupe ? –, mais peut-être plutôt une sorte d'exagération poétique. Le gouverneur pourrait avoir été doté par le roi d'une statue en calcite (ce qui est déjà exceptionnel), d'un format inhabituellement grand. Même si elle atteignait seulement deux ou trois mètres, ce format en faisait déjà un monument considérable pour l'époque. Ainsi que L. Delvaux l'a relevé, le fait de posséder une statue de grand format et dans un matériau inhabituel est suffisamment extraordinaire pour mériter une emphase qui ne devait tromper personne, mais qui était destinée à impressionner le visiteur. L'événement qu'a dû constituer le don d'une grande statue en calcite à Djehoutyhotep aurait ainsi été magnifié sur les parois de la tombe du gouverneur, « version poétique et merveilleuse où l'objectivité du récit laisse la place à une narration fictive et imaginaire, dont le but est de proclamer le prestige extraordinaire dont jouissait la personne du nomarque »[872].

Notons qu'un fragment d'une statue en calcite, un peu plus grande que la taille humaine, a justement été découvert sur le site[873] ; il s'agit d'un morceau de perruque similaire à celle portée par la statue sur la représentation murale[874]. Ce fragment seul ne suffit pas à identifier le gouverneur, mais qu'il constitue ou non le seul vestige conservé de la statue de Djehoutyhotep, il s'inscrit néanmoins dans la lignée des statues de dignitaires privilégiés par le roi au Moyen Empire tardif (les statues « données en signe de récompense par le roi ») et, plus largement, celles des plus hauts membres de l'élite centrale qui suivent le modèle du souverain.

Enfin, cet exemple nous rappelle qu'une telle disproportion poétique entre texte ou image et réalité matérielle est sans doute plus courante qu'on ne le croirait dans la tradition pharaonique. Il faut certainement se prévenir de suivre à la lettre (ou au chiffre) les quantités et les mesures inscrites dans les inscriptions. Les textes biographiques des tombes, de même que les inscriptions rupestres des carrières, sont parfois à ranger dans le domaine de l'excessif, à l'image des récits de bataille de Thoutmosis III ou Ramsès II dans leurs temples. Ainsi, peut-être faut-il considérer avec prudence le graffito du Ouadi Hammamât du héraut Imeny, lequel dit avoir extrait, sous le règne de Sésostris Ier, les blocs de grauwacke nécessaires à 60 sphinx et 150 statues[875]. Tout au plus cinq statues du roi dans ce matériau sont attestées (Cambridge E.2.1974, Hanovre 1935.200.507, Le Caire CG 42008, New York MMA 25.6 et Paris E 10299). Doit-on croire que les 205 autres manquent à l'appel ? S'il est vrai qu'une grande partie des vestiges pharaoniques en calcaire a disparu dans les fours à chaux dès l'Antiquité, la roche dure qu'est la grauwacke est quant à elle difficilement réutilisable, sauf peut-être pour réaliser des outils en pierre – peu tranchants, la roche se cassant en larges éclats aux arêtes douces. S'il est difficile d'estimer la proportion de statues qui nous est parvenue, doit-on vraiment croire que l'on n'en possède qu'un si infime pourcentage (2 % si l'on en croit ce graffito) ?

4.8. Titres militaires

Plusieurs titres militaires sont attestés au sein du répertoire statuaire des XIIe-XVIIe dynasties. L'ordre hiérarchique dans lequel ils s'inscrivent n'est pas toujours aisé à préciser. L'administration militaire au Moyen Empire est mal connue, bien que l'armée ait dû jouer un rôle important, étant donné le nombre de campagnes attestées tout au long de la XIe et de la XIIe dynastie[876]. On retrouve les titres de « général en chef » ou « commandant en chef des troupes » (*imy-r mšˁ wr*), « général » (*imy-r mšˁ*), « commandant de l'équipage du souverain » (*ȝtw n ṯt ḥkȝ*), « commandant en chef du régiment de la ville » (*ȝtw ˁȝ n niw.t*), « commandant des meneurs de chiens » (*ȝtw n mniw ṯsmw*), « officier de l'équipage du souverain » (*ˁnḫ n ṯt ḥkȝ*), « officier du régiment de la ville » (*ˁnḫ n niw.t*), « soldat » (*ˁḥȝwty*), « archer » (*iry pdt*), …[877] Le « *cursus honorum* » militaire devait être bien distinct de celui de l'administration du pays. Aucun *imy-r mšˁ* connu n'est attesté à d'autres postes, bien qu'on puisse les retrouver à la cour, comme l'indique la liste de dignitaires du Papyrus Boulaq 18[878].

[870] GRIFFITH et NEWBERRY 1895, 19, 24.

[871] DELVAUX 2008. Les autres statues du Moyen Empire portant la dédicace « donnée en signe de récompense de la part du roi » (*rdi m ḥsw.t n.t ḥr n(i)-sw.t*) semblent en effet toutes provenir de temples. Cependant, il n'est pas impossible qu'elle ait été placée plutôt dans la chapelle funéraire du gouverneur (cf. *infra*).

[872] DELVAUX 2008.

[873] WILLEMS *et al.* 2009.

[874] Voir à ce sujet PIEKE 2013, 16, n. 7. Je remercie G. Pieke d'avoir attiré mon attention sur cette pièce.

[875] FAROUX 1994, 145-148 ; OBSOMER 1994, 365-374, doc. 149 ; LORAND 2011, 57.

[876] GRAJETZKI 2009, 101.

[877] Pour la traduction et la signification des titres, voir QUIRKE 2004, ch. III.4, 97-110.

[878] GRAJETZKI 2009, 101.

Trois groupes se distinguent au sein du corpus :

a) les officiers supérieurs du Moyen Empire tardif, dont la statuaire est comparable à celle des plus hauts dignitaires (grand chef des troupes et surveillant des conflits) ;

b) les officiers de rang intermédiaire du Moyen Empire tardif (chef de la sécurité, archer, commandant des meneurs de chiens, chef des patrouilles au nord et au sud du Lac) ;

c) un groupe de statues plus modestes, très différentes des précédentes, probablement plus tardives ; il s'agit de représentations d'officiers de la Deuxième Période intermédiaire (fin XIIIᵉ-XVIIᵉ d.), à une époque où les troubles politiques ont eu un impact à la fois sur le rôle de l'armée et sur la production statuaire.

4.8.1. Les officiers supérieurs au Moyen Empire tardif

Le principal officier est le **Grand chef des troupes** (général en chef/commandant en chef des troupes) (*imy-r mšᶜw wr*) : d'après les sources biographiques disponibles, il avait pour rôle de mobiliser un groupe d'hommes, le plus souvent à des fins militaires, parfois aussi pour un projet de construction ou même une expédition minière[879]. Nous ne sommes que très mal renseignés sur la statuaire des détenteurs de cette fonction. On compte un fragment de base de statue en quartzite découvert à Karnak : la statue d'un Amenemhat, « grand chef des troupes » (*imy-r mšᶜ wr*), apparemment de grand format. On n'en connaît que le relevé de l'inscription (**Karnak 1875**).

Un autre important officier est le **Surveillant des conflits** (*imy-r šn.t*) : on retrouve souvent ce titre traduit par « commissaire de police », traduction qui, d'après S. Quirke et W. Grajetzki, peut induire en erreur puisqu'il ne faut pas voir dans le terme de « police » l'équivalent du concept moderne. Des responsabilités juridiques devaient y être ajoutées. D'après les sources disponibles, il semble que les « surveillants des conflits » aient été chargés de dresser des listes de gens, d'interroger et peut-être même de torturer. D'après les sources textuelles disponibles, le « comissaire de police » était placé sous l'autorité du vizir. Certains pouvaient être dotés de titres de rang, mais peut-être seulement temporairement,

pour des missions[880]. Deux statues de « surveillants des conflits » nous sont parvenues : celles de Res (**Richmond 65-10**, fig. 4.8.1a) et de Nebit (**Paris E 14330**, fig. 2.10.2i). Toutes deux, comparables à la statuaire royale contemporaine, tant par leur qualité et leurs dimensions que par le choix de leur matériau (quartzite et granodiorite), désignent leurs propriétaires comme de hauts dignitaires. Toutefois on ne décèle aucune tentative d'individualisation : la physionomie des deux personnages est en tout point similaire à celle de leurs contemporains (ch. 2.7 et 2.10.2). « Portraits types » de dignitaires de la XIIIᵉ dynastie, ces statues auraient pu convenir à n'importe quel haut personnage de la cour (à l'exception du vizir, qui aurait porté le collier-*shenpou*).

Sur la statue de Res, l'inscription semble même avoir été ajoutée *a posteriori*, peut-être après acquisition de la statue : peu profonde, gravée sans grande application, elle s'étend en une colonne sur le devant du manteau, traversant le pli du vêtement de manière peu heureuse, au lieu de se développer en deux colonnes de part et d'autre des jambes, sur la face antérieure du siège ; la pauvreté calligraphique des hiéroglyphes contraste avec le soin apporté au poli de la surface et aux détails du visage et des mains.

La statue de Nebit a quant à elle été découverte dans un naos installé dans le vestibule de la chapelle d'Isi, à Edfou. Le personnage est aussi doté du titre de « prêtre-lecteur » (*ḥry-ḥbt*), attribué à l'élite régionale. Dans son cas, si la statue a pu être réalisée sans destinataire précis, elle a en tout cas été « actualisée » avec soin pour Nebit lui-même : sur les deux faces latérales du siège sont représentées en bas-relief les figures des membres de sa famille (sa mère, sa belle-mère, sa femme et son fils), entourées d'inscriptions soigneusement gravées. La table d'offrandes associée à la statue semble avoir été réalisée pour former dès le départ un ensemble avec la statue : la pierre est la même et les dimensions concordent. La graphie des signes est identique, mais ils peuvent très bien avoir été ajoutés sur la table en même temps que sur la statue.

Ni la statue de Res, ni celle de Nebit, ne portent de signes permettant de déceler une fonction militaire.

Il faut peut-être aussi attribuer à ce premier groupe de hauts officiers les deux statues des « **capables de bras** » (*sḫm-ᶜ*) Iouiou et Sobekemheb (**Paris E 32640** et **Khartoum 31**, fig. 2.10.2m et 4.8.1b). Le titre est peu courant, mais il apparaît dans le Papyrus Boulaq 18[881], ce qui semble en faire des membres de l'entourage du roi, même s'il ne s'agit probablement pas de hauts dignitaires. Le p. Boulaq 18 les cite parmi les personnages officiels inférieurs, au milieu des titres militaires. W. Grajetzki propose d'y voir des membres

[879] Peut-être s'agit-il d'un même titre décerné à deux fonctions différentes : une, suprême, au sein de l'armée et l'autre, peut-être plus ponctuelle, pour une expédition minière. D'après S. Quirke, « seul le contexte peut aider à déterminer si le 'directeur de la force' est un général national ou un chef des travaux local » (Quirke 2004, 98 ; Chevereau 1991, 46).

[880] Grajetzki 2009, 107-108 ; Quirke 2004, 106-107.
[881] Pour les autres attestations, voir Ward 1982, n° 1339-1340.

N° cat.	Nom	Titres	Datation	Provenance	Contexte originel	H. orig.	Matériau
Karnak 1875	Amenemhat	*ḥtmw bity, smr wᶜty* Grand chef des troupes	Sobekhotep Khânéferrê	Karnak	Temple	?	Quartzite
Richmond 65-10	Res	Surveillant des conflits	Début XIIIᵉ d.	« Abydos »	?	78	Quartzite
Paris E 14330	Nebit	Surveillant des conflits	2ᵉ m. XIIIᵉ d.	Edfou	Mastaba d'Isi	76,5	Granodiorite
Paris E 32640	Iouiou	« Capable de bras »	3ᵉ quart XIIIᵉ d.	?	?	55	Granodiorite
Khartoum 31	Sobekemheb	« Capable de bras »	Fin XIIIᵉ d.	Bouhen	?	40	Calcaire

Tableau 4.8.1 : Statues d'officiers supérieurs

N° cat.	Nom	Titres	Datation	Provenance	Contexte originel	H. orig.	Matériau
Londres BM EA 57354	Iouy	Archer	XIIIᵉ-XVIIᵉ d.	?	?	38	Granodiorite
Le Caire JE 47708	Néferhotep	Archer	XIIIᵉ-XVIIᵉ d.	Thèbes	Nécropole	22	Calcite
Le Caire JE 47709	Néferhotep	Archer	XIIIᵉ-XVIIᵉ d.	Thèbes	Nécropole	30	Quartzite
Le Caire CG 42043	Dedousobek	Chef de la sécurité	XIIIᵉ d.	Karnak	Temple ?	60	Granodiorite
Prague P 3790	Montouhotep	Chef de la sécurité	XIIIᵉ d.	?	?	28,5	Granodiorite
New York MMA 15.3.586	Di(ou)sobek	Chef de la sécurité	XIIᵉ-XIIIᵉ d.	Licht-Nord	Nécropole	21	Granodiorite ?
Venise 63	Montouhotep	Commandant des meneurs de chiens	XIIe d.	?	?	40	Granodiorite
Medinet Madi 03	Séânkhkarê	Chef des patrouilles au nord et au sud du Lac	XIIIᵉ d.	Medinet Madi	Temple ?	?	Granodiorite

Tableau 4.8.2 : Statues d'officiers intermédiaires

de la section militaire au palais, peut-être une sorte de garde du corps du souverain. Cette position à la cour expliquerait la qualité des deux statues portant ce titre : si elles semblent au premier abord quelque peu maladroites, elles répondent en fait aux critères de sculpture de la statuaire royale contemporaine. S'il ne s'agit pas à proprement parler de chefs-d'œuvre du Moyen Empire, elles ont pourtant toutes les chances d'être de la main des sculpteurs royaux du troisième quart de la XIIIᵉ dynastie (ch. 2.10-2.11).

4.8.2. Les officiers de rang intermédiaire au Moyen Empire tardif

Dans un second groupe, on peut rassembler trois statues d'**archers** (*iry pḏt* : Iouy, **Londres BM EA 57354** et Néferhotep, **Le Caire JE 47708** et **47709**), trois de **chefs de la sécurité** (*imy-ḥ.t s3.w-pr.w* : Dedousobek, **Le Caire CG 42043**, Montouhotep, **Prague P 3790** et Di(ou)sobek, **New York MMA 15.3.586**) et celle du **commandant des meneurs de chiens** (*3tw n mniw ṯsmw* : Montouhotep, **Venise 63**, fig. 4.8.2). De dimensions modestes, elles sont toutes taillées en matériaux durs (granodiorite, quartzite et

calcite), mais présentent une certaine maladresse dans leur exécution (asymétries, axe penché, détails sommaires) qui diverge de la qualité du répertoire du roi et des hauts dignitaires. Ce sont visiblement des personnages capables d'acquérir le travail d'artisans sculptant des matériaux nobles, mais appartenant vraisemblablement à des ateliers non-royaux.

4.8.3. Les officiers de la Deuxième Période intermédiaire

Le troisième groupe rassemble des statues visiblement toutes plus tardives, d'après des critères stylistiques (ch. 2.13.2). Il faut les rattacher à la Haute-Égypte et à la Deuxième Période intermédiaire (fin XIIIᵉ-XVIIᵉ d.). Elles forment un ensemble relativement homogène de sculptures de petites dimensions, en matériaux tendres (calcaire, stéatite et serpentinite) et de facture sommaire (tableau 4.8.3). La statue de Sa-Djehouty (**Liverpool E. 610**) montre une taille atrophiée, des bras réduits à l'état de simples baguettes, le pagne *shendjyt* dépourvu de stries, les traits du visage esquissés par quelques incisions. Celle de Khemounen (**Le Caire CG 467**) est d'aspect plus

N° cat.	Nom	Titres	Datation	Provenance	Contexte originel	H. orig.	Matériau
Londres BM EA 27403	Horemsaf	Commandant de l'équipage du souverain	XIII^e-XVII^e d.	?	?	16,5	Stéatite
Bruxelles E. 6947	Hor	Chef des auxiliaires nubiens	XIII-XVII^e d.	Kawa	?	17	Serpentinite
	Imeny	« Fils royal »	XIII-XVII^e d.				
Cambridge E.500.1932	Khnoum	Soldat	XIII-XVII^e d.	?	?	25	Stéatite
Le Caire CG 467	Khemounen	Officier du régiment de la ville	XIII^e-XVII^e d.	?	?	16	Calcaire
Linköping 156	Khety	Officier du régiment de la ville	XIII^e-XVII^e d.	?	?	16,7	Stéatite (?)
Liverpool E. 610	Sa-Djehouty	Officier du régiment de la ville	Rahotep	Abydos	Nécropole	19,6	Calcaire
Liverpool M. 13521	Sobekemhat	Officier du rég. de la ville ; Grand parmi les 10 de HE	Rahotep	?	?	16,5	Calcaire

Tableau 4.8.3 : Statues d'officiers de la Deuxième Période intermédiaire

soigné, mais montre encore un déséquilibre certain : l'axe est franchement penché vers la gauche, le torse trop long, les lignes du pagne, de la base et du panneau dorsal sont hésitantes. La statue de Khety (**Linköping 156**) avance le pied droit au lieu du pied gauche sur la base ; le panneau dorsal s'arrête curieusement au niveau de la taille ; les mains sont démesurément larges. Un soin manifeste a été porté au rendu de la musculature de la statue en stéatite du soldat Khnoum (**Cambridge E.500.1932**), mais les proportions sont très inégales : le torse est à peine plus épais que les bras, les mains aussi grandes que le visage, les jambes démesurément longues. Les traits du visage sont plus ébauchés que véritablement sculptés.

Une seule provient d'un contexte : la nécropole Nord d'Abydos (**Liverpool E. 610**). La statue de **Cambridge E.500.1932** est dite « provenir d'el-Atawla ». Celle de **Linköping 156** (fig. 4.8.3a) provient vraisemblablement d'Edfou, d'après son proscynème.

Par leur style, leur format et leur matériau, les statues de ce groupe peuvent être rapprochées de celles de personnages de statut relativement modeste (au sein de l'élite). Il est possible que les militaires dont il est ici question aient été de rang intermédiaire, mais peut-être faut-il plutôt chercher une raison dans la période à laquelle leurs propriétaires ont vécu. Le titre de **commandant de l'équipage du souverain** (*ȝtw n ṯt ḥkȝ*), bien que non associé à un titre de rang, suggère une certaine importance.

Il est difficile d'évaluer le statut des *ꜥnḫ n niw.t*, que l'on traduit par « officier du régiment de la ville », mais il se peut qu'il corresponde à une élite régionale. La production statuaire diminue fortement après la XIII^e dynastie, pour des raisons sans doute diverses, économiques et territoriales (ch. 2.1.3.2),

mais peut-être aussi pour d'autres motifs comme des changements dans la composition de l'élite.

La petite dyade de **Bruxelles E. 6947** (fig. 4.8.3b) appartient à cette même catégorie ; or, elle semble avoir eu suffisamment de valeur ou d'importance pour être utilisée deux fois semble-t-il à peu près à la même période : sculptée dans le style de la XVI^e ou XVII^e dynastie, elle a d'abord été inscrite pour un « **chef des auxiliaires nubiens** » (*imy-r ꜥȝww*) du nom d'Imeny et sa femme Satamon, puis pour un « fils royal » (*sȝ n(i)-sw.t*) Hori et sa femme Noubemhat. Le titre de « **fils royal** » désigne ici non pas un lien réel avec le souverain, mais un titre militaire[882]. La statuette est en serpentinite, pierre qui rappelle, par sa couleur et sa texture, la granodiorite – absente du répertoire de l'époque. La même statuette a donc été jugée suffisamment précieuse pour servir à deux officiers successifs, signe peut-être de la rareté de

[882] MARÉE 2009. Notons que le prince Bebi, fils de Sobekhotep Merkaourê, précise sur une stèle qu'il est « *sȝ n(i)-sw.t mȝꜥ* », « véritable fils royal », ce qui laisse supposer qu'à son époque, le titre de « fils royal » avait déjà acquis un sens honorifique et pouvait être porté par d'autres personnages (Le Caire CG 20578. FRANKE 1984a, n° 228 ; RYHOLT 1997, 236). Si le titre militaire de « fils royal » ne reflète pas un lien familial réel avec le souverain, il laisse néanmoins supposer un rapport entre son détenteur et le roi. Il s'agit probablement de chefs de garnisons ou de forts, peut-être responsables directement devant le roi (SHIRLEY 2013, 553-555). D. Polz voit dans ce titre un moyen pour les rois de la XVII^e dynastie de s'attacher la fidélité des dignitaires (les « fils royaux » peuvent, d'après les sources disponibles, avoir suivi des carrières très diverses) (POLZ 2007, 58, 305).

production de statuaire de qualité durant cette période trouble. La statue a été découverte à Kawa avec une statue de la reine Noubemhat, épouse de Sobekemsaf I⁰ᵉʳ. Il est ainsi probable qu'elle ait été ramenée par les Kouchites lors d'un de leurs raids en Haute-Égypte, comme les statues d'Éléphantine. Peut-être se trouvaient-elles justement dans une forteresse de Nubie, étant donné les titres militaires des deux propriétaires successifs de la statue. Une autre statue (**Barcelone E-280**, fig. 4.8.3c) a été usurpée à peu près à la même époque par un officier du même nom, qui porte cette fois le titre de commandant de l'équipage du souverain. Il n'est pas impossible qu'il s'agisse du même personnage à deux stades différents de sa carrière[883]. Le titre du premier titulaire de la statue de Barcelone, un certain Intef, est cependant incomplet et il est difficile de dire si elle représentait déjà un personnage militaire.

4.9. Titres sacerdotaux

Les temples du Moyen Empire sont beaucoup plus modestes qu'au Nouvel Empire. Leur gestion représentait une sphère certainement moins importante que celle de l'administration publique[884]. Elle est aussi beaucoup moins étudiée. La définition des titres tels que *ouâb*, *sem*, *prêtre-lecteur*, *contrôleur de la phyle*, *directeur des chanteurs*, etc. peuvent avoir revêtu différentes significations et au cours du temps et des régions. S. Sauneron définit ainsi le prêtre : « tout homme qui, par une purification corporelle, s'est mis dans l'état de pureté physique requis pour approcher du lieu saint, ou toucher l'un des objets ou des mets consacrés au dieu : le processus était sommaire et l'intronisation, au moins aux degrés inférieurs de la prêtrise, ne souffrait guère de délais ; mais il est évident que si le nombre des « purifiés » était considérable, un abîme subsistait entre le chapelain et le prêtre commis à voir le dieu. »[885]. L'auteur évoque plus loin la difficulté de distinguer les différents degrés du « clergé », car ces classes sont « flottantes ». L'importance d'un titre semble varier d'une région à l'autre et d'une époque à l'autre.

Le prêtre par excellence est le roi. C'est lui qui, en théorie, pratique tous les cultes, les prêtres n'étant en quelque sorte que ses substituts, des fonctionnaires. Au contraire du Nouvel Empire, aucun haut personnage de la cour n'a de charge exclusivement religieuse – à l'exception du grand prêtre de Ptah. Les papyrus de Lahoun apportent des éléments de compréhension sur l'organisation générale du personnel du temple de la ville : à l'exception des autorités locales, le comptable du temple et le maire, le personnel changeait chaque mois. Tous les membres éligibles du personnel étaient divisés en quatre quarts et, à chaque début de mois,

on choisissait au sein d'un de ces quarts, à tour de rôle, les membres qui officieraient. Il ne s'agit donc pas d'une fonction fixe, à plein temps. Il est difficile d'estimer le revenu associé à ces charges temporaires ; il se peut qu'il ait été plus statutaire que matériel. Leur fonction n'était pas de commenter des textes sacrés, mais de présenter des offrandes aux images, de chanter les services, de s'associer au culte du roi[886]. La XIIᵉ dynastie voit le développement de plusieurs titres religieux différents, manifestant la volonté d'exprimer une hiérarchie au sein de l'administration des temples[887]. Jusqu'à la fin de la XIIᵉ dynastie, les titres de prêtres sont généralement détenus par les gouverneurs provinciaux ; à partir de cette période, des personnages locaux dotés de seuls titres religieux commencent à apparaître[888].

Une cinquantaine de statues du Moyen Empire tardif et de la Deuxième Période intermédiaire ont conservé une inscription avec un titre sacerdotal (tableaux 4.9.1 et 4.9.2). La hiérarchie entre ces titres n'est pas toujours aisée à définir, mais, comme pour les détenteurs de titres militaires, la statuaire reflète différents statuts. Deux groupes principaux se distinguent.

Le premier groupe (tableau 4.9.1) rassemble une quinzaine de statues de format moyen en matériaux « nobles » (quartzite, granodiorite, gneiss et calcaire fin) ; celles dont on connaît la provenance étaient installées dans des temples. Toutes sont d'une qualité d'exécution comparable à celle de la statuaire royale dont elles sont contemporaines. Elles datent de tout le Moyen Empire tardif, de Sésostris II-III à la fin de la XIIIᵉ dynastie, mais on n'en connaît aucune de la Deuxième Période intermédiaire. Parmi les propriétaires de ces statues, on retrouve les grands prêtres de Ptah (*wr ḫrp ḥmwwt*), des prêtres dotés de titres de rang, les « pères du dieu » (*it nṯr*), certains « directeurs du temple » (*imy-r ḥw.t nṯr*), « chefs des prêtres » (*imy-r ḥmw nṯr*) et « prêtres-lecteurs » (*ẖry-ḥb.t*).

Les **grands prêtres de Ptah** (*wr ḫrp ḥmwwt*) occupaient de très hautes fonctions et sont dotés du plus haut titre de rang (*ḫtmw bity*). En statuaire, on relèvera la statue de Sobekhotep-Hâkou (**Philadelphie E. 13647**) et la triade du Louvre (**Paris A 47**, fig. 4.9.1a-c). La première, en granodiorite, est de dimensions modestes, mais de très fine qualité. Elle a été découverte dans les ruines du temple de Ptah à Memphis. L'autre est une triade en quartzite dont seuls deux personnages sont conservés. De dimensions relativement grandes par rapport à la statuaire non royale contemporaine, elle représentait trois générations de grands prêtres de Ptah : Sehetepibrê-ânkh-nedjem, son fils Nebpou

[883] MARÉE 2009, 20-21.
[884] QUIRKE 1986, 109.
[885] SAUNERON 1957, 54.
[886] QUIRKE 2005, 35-36.
[887] GRAJETZKI 2009, 97.
[888] GRAJETZKI 2010, 309.

N° cat.	Nom	Titres	Datation	Provenance	Contexte originel	H. orig.	Matériau
Paris A 47	Sehetepibrê-ânkh-nedjem	*ḥtmw bity* *sm* *wr ḥrp ḥmw.wt*	Amenemhat III – IV	Memphis ?	?	92	Quartzite
Paris E 11053	Amenemhat-ânkh	*imy-r ḥmw nṯr* *ḥry sšt3 n s.t wr.t* *m ꜥḥ wr m šdt*	Amenemhat III	Crocodilopolis ?	?	72	Quartzite
Bologne KS 1841	Inconnu	*it nṯr* *ḥm nṯr imn*	Sés.II-III	Thèbes ?	?	50 - 75	Granodiorite
Paris E 14330	Nebit	*ḥry-ḥbt* *imy-r wt*	3ᵉ quart XIIIᵉ d.	Edfou	Mastaba d'Isi	76,5	Granodiorite
Le Caire JE 72239	Sekhmethotep	*ḥm nṯr*	XIIᵉ-XIIIᵉ d.	Giza (Abousir ?)	Funéraire (?)	69	Quartzite
Rome Barracco 11	Khenty-khétyour	*ḥtmw bity* *imy-r pr wr* *ḥrp šnd.t nb.t* *sm, smr wꜥty* *ḥry sšt3 mdw-nṯr* *wr ḥbw* *w3ty wr šnptiw* *ẁr 5 m pr ḏḥwty* *ḥm s.t* *wr idt m pr-n(i)-sw.t*	Sés. II-III	Abydos ?	Terrasse du grand dieu ?	29,7	Granodiorite
Paris AF 9917	[...]	*ḥtmw bity* *smr wꜥty* *ḥry-ḥbt* *it nṯr nfrtm* *ḥm nṯr ptḥ*	XIIᵉ-XIIIᵉ d.	Éléphantine	Sanct. Héqaib ?	?	Granodiorite
Coll. priv. Sotheby 1994b	[...]	« prêtre de Hérichef » (?)	XIIᵉ-XIIIᵉ d.	?	?	75	Granodiorite
Copenhague ÆIN 88	Imeny	*imy-r ḥmw nṯr ḥr n šdt* *wꜥb ḥtyw m pr ptḥ*	2ᵉ m. XIIᵉ d.	?	?	40	Granodiorite
Munich ÄS 5361	Seshen Sahathor	*ḥrp srk.t* *šmr wꜥty* *rḥ m3ꜥ n(i)-sw.t*	Sésostris II	Ezbet Rushdi	Temple	49	Granodiorite
Coll. Merrin 1992				?	?	?	Calcaire
Philadelphie E. 13647	Sobekhotep-Hâkou	*ḥtmw bity* *wr ḥrp ḥmwwt*	XIIIᵉ d.	Memphis	Temple	30	Granodiorite
Coll. Hewett	Néfertoum-hotep	*r-pꜥ ḥꜥty-ꜥ* *imy-r ḥwt nṯr*	Sésostris II	Saïs ?	?	33	Gneiss
Coll. priv. Wace 1999	Néfer-roudj	*imy-r ḥwt nṯr*	XIIIᵉ d.	?	?	60	Calcaire
Tell el-Dabꜥa 14	Imeny	*r-pꜥ ḥꜥty-ꜥ* *imy-r ḥwt nṯr*	XIIIᵉ d.	Ezbet Rushdi	Temple	50	Quartzite
Détroit 51.276	Sobekemhat	*mty n s3*	XIIIe d.	Héliopolis ?	Temple	5	Calcaire induré

Tableau 4.9.1 : Statues de détenteurs de titres sacerdotaux – groupe 1

et son petit-fils Sehetepibrê-khered (la figure de ce dernier est non seulement arrachée, mais le négatif de son bras droit a même été soigneusement martelé. Ils sont représentés vêtus du costume propre à leur fonction : un pagne à devanteau triangulaire orné, relié à l'épaule gauche par un bandeau oblique, et un plastron composé de motifs géométriques zigzagants sur la poitrine[889]. De tels ornements indiquent qu'il ne peut s'agir que d'une commande, d'une statue réalisée expressément pour eux et non, comme cela semble être le cas pour beaucoup d'autres, d'une statue acquise après son achèvement et sur laquelle aurait été ajoutée une inscription. Les hiéroglyphes sont profondément gravés, tracés dans cette pierre dure par un sculpteur expérimenté. L'inscription précise que la statue a été réalisée par les soins de Nebpou pour son fils. En représentant son père et son grand-père, il souligne la continuité de leur dynastie de grands prêtres de Ptah. Les parties non sculptées (côtés et arrière du panneau dorsal) sont restées à peine dégrossies ; la statue ne semble pas pour autant inachevée, aussi devait-elle être encastrée dans une niche – ce qui suggère que le groupe a bien été réalisé pour être placé dans un endroit bien déterminé. Les

[889] MAYSTRE 1992, pl. 1.

proportions des corps sont quelque peu disgracieuses, la tête et les mains volumineuses, les bras raides, les torses peu naturalistes, mais les visages ont été l'objet d'un soin particulier : l'ossature du visage et la mollesse des chairs transparaissent habilement dans la roche. Le sculpteur a manifesté clairement son désir d'individualiser les visages du père et du fils. Fait particulièrement troublant et rare dans l'art égyptien, il semble même que l'on puisse reconnaître dans la même statue les styles de deux périodes consécutives : le visage du père porte les traits propres aux statues de la fin de la XIIe dynastie ou du début de la XIIIe dynastie, tandis que le grand-père montre une ressemblance manifeste avec le « portrait » officiel de Sésostris III. Le personnage du milieu (Senpou) montre un visage hexagonal, la lèvre inférieure avancée, proéminente et boudeuse, les yeux allongés, soulignés par de lourdes poches, les pommettes très marquées. Le grand-père (Sehetepibrê-ânkh-nedjem) arbore, quant à lui, le visage émacié de Sésostris III, les yeux rapprochés l'un de l'autre, plus petits, plus arrondis, encadrés de paupières gonflées, les lèvres minces, l'ossature saillante, les chairs moins fermes, les traits plus tirés. L'âge est ici indiqué à la fois par l'accentuation des marques de vieillesse du père et par l'appartenance stylistique à un règne, cas rare mais non unique[890]. La figure manquante, celle du petit-fils Sehetepibrê-khered, devait, si cette analyse est correcte, porter les traits propres au début de la XIIIe dynastie.

Certains **prêtres dotés de titres de rang** (iry-pꜥ.t ḥꜣty-ꜥ, ḫtmw bity, smr wꜥty) sont également représentés par des statues qui indiquent une haute position sociale. Khentykhétyour (**Rome Barracco 11**) est un des principaux fonctionnaires de la cour, puisqu'il est également grand intendant. Sur sa statue sont inscrits de très nombreux titres et épithètes, qui en font manifestement un proche du roi et d'autres impliquent apparemment des fonctions religieuses (à moins que ces titres ne soient plutôt honorifiques) : chancelier royal et ami unique, maître de toute la garde-robe, serviteur du trône, grand de l'élargissement de la maison du roi, compagnon d'Horus, compagnon de Min, prêtre-sem, maître des secrets et paroles divines, grand de la salle des offrandes, grand parmi les Cinq de la maison de Thot, le plus grand des voyants, le « père du dieu », embaumeur d'Anubis dans la chapelle, …

Un prêtre portant les titres de chancelier royal, ami unique, prêtre-lecteur, « père du dieu » de Néfertoum et prêtre (ḥm nṯr) de Ptah est également attesté par un fragment de statue finement sculptée (**Paris AF 9917**). Enfin, les deux statues de Seshen Sahathor (**Munich ÄS 5361** et **Coll. Merrin 1992**), ami unique, « connu

véritable du roi » et « prêtre-directeur (?) » de Serqet (ḫrp srḳ.t), ainsi que celles des « nobles princes » et « directeurs du temple » Néfertoumhotep (en gneiss, **Coll. Hewett**) et Imeny (de grand format, **Tell el-Dabʿa 14**) appartiennent également aux catégories supérieures de la statuaire non-royale de l'époque.

Dans le même registre, on incluera les statues des « **pères du dieu** » (it nṯr). Ce titre peut revêtir deux réalités : il peut s'agir à proprement parler du père du souverain, si ce dernier est d'origine non-royale, comme c'est le cas du père du roi Sobekhotep Sekhemrê-séouadjtaouy (le ḫtmw bity Montouhotep, **Le Caire JE 43269**) ou de celui de Néferhotep Ier (le ḫtmw bity Haânkhef, **Berlin ÄM 22462**) ; il peut s'agir également d'un titre sacerdotal, porté par certains hauts dignitaires, tels que le grand intendant Khentykhétyour (**Roma Barracco 11**). On relèvera aussi un buste fragmentaire d'un « père du dieu » et « prêtre d'Amon à Thèbes » (**Bologne KS 1841**) et un fragment de siège qui a dû appartenir à une statue en granodiorite de grand format (**Paris AF 9917**).

Certains **directeurs du temple** (imy-r ḥw.t nṯr) et **chefs des prêtres** (imy-r ḥmw nṯr), peut-être des gouverneurs provinciaux (cf. supra), sont également attestés par des statues de haut niveau (Imeny, **Copenhague ÆIN 88** ; Nefertoumhotep, **Coll. Hewett** ; Nefer-roudj, **Coll. priv. Wace 1999** ; Imeny, **Tell el-Dabʿa 14**). D'autres appartiennent en revanche au second groupe (cf. infra). Cette différence de niveau de qualité et de titres de rang entre les détenteurs de cette même fonction reflète peut-être l'importance variable du temple ou de la région dont provient le prêtre-fonctionnaire.

La même observation peut être formulée pour les **prêtres-lecteurs** (ḥry-ḥb.t). Le titre de « maître prêtre-lecteur » (ḥry-ḥbt ḥry-tp) est souvent porté par les gouverneurs régionaux au début du Moyen Empire. S. Quirke propose de voir en certains lieux le simple « prêtre-lecteur » comme l'équivalent de ces « maîtres », au niveau local. Le titre suppose un lien avec la formation hiéroglyphique, peut-être « le contrôle et la communication des règles précises gouvernant la composition et la formation de l'écriture hiéroglyphique et de l'art formel[891] ». On retrouve, portant ce titre, de hauts dignitaires tels que le surveillant des conflits Nebit (**Paris E 14330**) ou un « père du dieu » de Néfertoum (**Paris AF 9917**), mais aussi d'autres personnages dépourvus de titres de rang et dont les statues, plus modestes, semblent refléter un statut moins élevé (cf. infra : Âqy, **Vienne ÄOS 8580** ; Sobekour, **Le Caire JE 43095** ; Nebhepetrê, **Londres BM EA 83921**).

Chanteurs et musiciens faisaient partie intégrante de la vie religieuse du temple. W. Grajetzki propose que le titre de « directeur des chanteurs » ait pu être associé à celui de « gouverneur », comme celui

[890] Voir ch. 2.4.1.3 : les « portraits archaïsants » de Sésostris III, qui semblent faire référence aux statues de la première moitié de la XIIe d.

[891] Quirke 2004, 125-126.

N° cat.	Nom	Titres	Datation	Provenance	Contexte originel	H. orig.	Matériau
Coll. priv. Caire 1973	Gebou	*ḥm nṯr*	XIIIᵉ d.	Fayoum ?	?	30	Calcaire
Turin S. 1219/1	Sahi	*wꜥb*	XIIIᵉ-XVIIᵉ	?	?	30	Granodiorite
Bruxelles E. 789	Nebsenet	*mty n sꜣ*	XIIIᵉ d.	?	?	42	Granodiorite
Éléphantine K 1739	Sobek-âa	*iḥwy*	XIIIᵉ d.	Éléphantine	?	27	Granodiorite
Le Caire JE 43095	Sobekour	*ẖry-ḥbt mdꜣt-nṯr*	XIIIᵉ d.	Fayoum, Kiman Faris	?	25	Granodiorite
Londres UC 14696	Henkou	*imy-r ḥwt nṯr*	XIIᵉ-XIIIᵉ d.	?	?	25	Granodiorite
New York MMA 25.184.1	Sobeknakht	*ḥm nṯr*	XIIIᵉ d.	?	?	21,5	Granodiorite
Le Caire JE 45704	Horemnakht	*ḥm nṯr ḥr bḥdt*	XIIIᵉ - XVIIᵉ d.	Edfou, *sebakh*	?	32	Serpentinite
Le Caire CG 481	Senousret-senbef	*imy-r ḥwt nṯr*	XIIᵉ-XIIIᵉ d.	Abydos	Nécropole	26	Stéatite/serpent.
Coll. Wilkie	Amenemhat	« prêtre »	XIIᵉ-XIIIᵉ d.	?	?	23	Stéatite (?)
Londres BM EA 83921	Nebhepetrê	*ẖry-ḥbt*	XIIᵉ d.	Médamoud ? Thèbes ?	?	25	Stéatite
Paris E 10974	Iâbou	*wꜥb / iry ꜥt*	XIIᵉ-XIIIᵉ d.	?	?	15,5	Granodiorite
New York MMA 24.1.72	Senousret	*wꜥb / iry ꜥt*	XIIᵉ-XIIIᵉ d.	Licht-Sud	Temple ?	21,5	Calcaire
Londres UC 14619	Renefres	*wꜥb*	DPI	Abydos ?	?	20,8	Calcaire
Brooklyn 16.580.154	Khâef	*ḥm nṯr ḥr (?)*	XIIIᵉ-XVIIᵉ	Hiérakonpolis ?	?	23	Calcaire
Coll. priv. Bonhams 2006	Senbefer	*imy-r ḥmw nṯr mntw*	XIIIᵉ d.	?	?	22	Granodiorite
Budapest 51.1504-E	Héqaib	*sm n sbk*	XIIIᵉ d.	Éléphantine	Sanct. Héq. ?	10	Stéatite
Détroit 70.445	Ânkhounnéfer	*ḥm nṯr imn*	XIIIᵉ d.	?	?	9,3	Granodiorite
Moscou 5575	Memi	*wꜥb*	XIIIᵉ d.	?	?	11,2	Calcaire
Vienne 8580	Âqy / Qouy	*ẖry-ḥb.t*	XIIIᵉ d.	?	?	12	Calcaire
Tell el-Dabʿa 17	Hornakht	*mty n sꜣ*	XIIᵉ-XIIIᵉ d.	Ezbet Rusdhi	?	Min. 15	Granodiorite
Coll. Sørensen 2	Senousret	*wꜥb*	XIIe d.	?	?	50	Granodiorite
Le Caire JE 43093	Sobeknakht-Renef.	*ḥm nṯr*	XIIIᵉ d.	Fayoum, Kiman Faris	Temple ?	45	Granodiorite
New York MMA 66.99.6	Imeny	*imy-r ḥmw-nṯr*	XIIᵉ d.	Fayoum ?	?	40 - 60	Calcaire
Paris E 17332	Idy	*wꜥb n(i)-sw.t*	XIIIᵉ d.	Djoufyt ?	?	23,2	Calcaire
Amsterdam 309	Senebni	*wꜥb n ḫnty-ḫty*	XIIᵉ-XIIIᵉ d.	Athribis ?	?	20	Grauwacke
Hildesheim RPM 84	Neniou	*wꜥb n mnw*	XIIIᵉ d.	?	?	31,5	Grauwacke
Jérusalem 91.71.261	Imeny	*sḫm ḥsw*	XIIᵉ-XIIIᵉ d.	Cusae / Meir ?	?	29,3	Granodiorite
Londres UC 14698	Hormesou	*sḫm ḥsw*	XIIᵉ-XIIIᵉ d.	?	?	37	Quartzite

Tableau 4.9.2 : Statues de détenteurs de titres sacerdotaux – groupe 2

de « directeur des prêtres »[892]. Les deux statues de directeurs des chanteurs (*sḥm ḥsw*) qui nous sont parvenues témoignent en effet d'un certain prestige : ce qui reste de celle de Hormesou, en quartzite, est de fine qualité (**Londres UC 14698**), de même que celle d'Imeny, en granodiorite (**Jérusalem 91.71.261**). Il semble même que le rôle des musiciens et chanteurs ait été très important, en tout cas aux époques plus tardives[893]. Si, au Moyen Empire, leur rôle est difficile à évaluer, une certaine importance pourrait expliquer le format et la qualité de statues telles que celle du harpiste Tjeni-âa (**Éléphantine 45**), en quartzite, de presque 50 cm de hauteur. Sur une stèle d'Abydos (Le Caire CG 20809), ce même personnage apparaît devant le grand intendant Nebânkh (ch. 2.9.2). Citons encore parmi les « prêtres-musiciens » la statue du « chanteur de Ptah » Sermaât (**Saqqara 16556**). La seule photographie publiée rend difficile une appréciation du style, mais la qualité de la sculpture paraît ici plus malhabile. En revanche, les dimensions de la statue (plus d'un mètre de haut) supposent un statut social relativement élevé – le personnage remplit aussi les fonctions d'« intendant du décompte de l'orge de Basse-Égypte à Memphis ». L'effigie du joueur de sistre Sobek-âa (**Éléphantine K 1739**) montre quant à elle des formes rudimentaires et appartient aux catégories de statues plus modestes.

Le deuxième groupe (tableau 4.9.2) réunit des statues de petites dimensions, surtout en calcaire et en stéatite, ainsi que quelques-unes en granodiorite. De qualité plus rudimentaire, elles représentent des personnages portant généralement un seul titre, parfois deux, mais aucun titre de rang. Parmi eux, on retrouve les fonctions suivantes : **serviteur du dieu** (*ḥm nṯr*), **chef des prêtres** (*imy-r ḥmw nṯr*), **prêtres-lecteurs** (*ẖry-ḥb.t*), **prêtre-*sem*** (*sm*), **prêtre-*ouâb*** (*w'b*) et **contrôleur de la Phyle** (*mty n sꜣ*).

Les « serviteurs du dieu » ou « prophètes » (*ḥm nṯr*) et le **chef des serviteurs du dieu** (*imy-r ḥmw nṯr*) constituent le personnel d'un temple attaché au culte d'un dieu en particulier. Ce sont eux qui accomplissent les rites. Certains peuvent être de rang élevé, probablement en fonction de l'importance du temple et de la région dont ils dépendent. Il en est de même pour les **prêtres-lecteurs** (*cf. supra*). Leur titre suppose une connaissance de l'écriture et ils possèdent sans doute un statut relativement privilégié au sein de la population, mais la modestie des statuettes du **Caire JE 43095**, de **Londres BM EA 83921** ou surtout de **Vienne ÄOS 8580** sont peut-être le reflet de l'importance mineure des temples auxquels ils sont attachés ou de leurs responsabilités au sein de ces institutions.

Le titre de **prêtre-*sem*** (*sm*) est porté par des personnage d'importance variable, car on le retrouve,

parmi d'autres titres, sur la statue du grand intendant Khentykhetyour (**Rome Barracco 11**) et sur celle des grands-prêtres de la triade du Louvre, mais aussi sur la statuette de **Budapest 51.1504-E** (prêtre-*sem* du nom d'Héqaib), qui appartient à une catégorie plus modeste (très petit format, stéatite et, pour ce qu'il en reste, pauvre qualité). Cet Héqaib, associé au culte de Sobek, pourrait appartenir plutôt à un sanctuaire régional. Les précédents sont en revanche des proches du roi ; ce sont eux qui portent les *regalia* et en parent le souverain. Le même titre de *sem* couvrirait donc différents niveaux de rang, discernables grâce aux autres titres portés par les mêmes personnages, ainsi que, comme on l'observe ici, grâce à leur représentation en statuaire.

S. Sauneron range les prêtres-*ouâb* (*w'b*) dans ce qu'il appelle le « bas clergé » : « prêtres ayant droit au titre de purifiés, mais ne jouant, dans le culte et au cours des activités sacrées, qu'un rôle de second plan[894]. » Ils pouvaient remplir différentes fonctions pratiques : surveillance, entretien, chef des scribes ou des artisans, … À la différence des *ḥmw nṯr*, les « serviteurs du dieu », les *w'b* ne pratiquent pas les rituels au sein du sanctuaire. Ils ne feraient que les préparer[895]. Au sein du corpus statuaire, ce titre semble également couvrir une importance variable : si la statue de Senousret (**Coll. Sørensen 2**), celle d'Imeny (**Copenhague ÆIN 88**), celle de Sobeknakht (dyade de **New York MMA 25.184.1**, fig. 4.9.2a) ou encore celle du « prêtre-ouâb du roi » Idy (**Paris E 17332**) montrent les caractéristiques de représentations de dignitaires relativement importants, la plupart appartient en revanche au répertoire des fonctionnaires de rang plus modeste (Iâbou, **Paris E 10974** ; Senousret, **New York MMA 24.1.72**). Le titre de prêtre-ouâb apparaît relativement fréquemment au sein du répertoire statuaire de la Deuxième Période intermédiaire : parmi les statuettes probablement plus tardives, on relèvera celles de Neniou, *ouâb* de Min (**Hildesheim 84**, fig. 4.9.2b), Renefres (**Londres UC 14619**), Sahi (**Turin S. 1219/1**), Memi (**Moscou 5575**), peut-être aussi Senebni, *ouâb* de Khentykhety (**Amsterdam 309**).

Enfin, les **contrôleurs de la Phyle** (*mty n sꜣ*) étaient des prêtres dirigeant un certain nombre de gardiens ou d'autres prêtres, en service peut-être seulement temporairement ; l'importance et l'aisance de ces prêtres devaient sans doute être proportionnelles à celles du temple dont ils dépendaient[896]. En statuaire, ils apparaissent également de rang inégal : Sobekemhat, qui porte également le titre de *ḥtmw* (porteur de sceau) est représenté par une statue

[892] GRAJETZKI 2009, 110, n. 13.
[893] SAUNERON 1957, 65-68.

[894] SAUNERON 1957, 69.
[895] Pour la comparaison entre *w'b* et *ḥm nṯr*, voir GEE 2004.
[896] Je remercie W. Grajetzki pour cette information. Un contrôleur de la Phyle du nom d'Imeny-seneb possédait par exemple un mastaba décoré à Hawara.

de presque 50 cm de haut, en calcaire induré et de fine qualité, qui, d'après son inscription, aurait été installée dans un temple d'Héliopolis (**Détroit 51.276**, fig. 4.9.2c) ; en revanche, les statuettes d'Imeny-seneb (**Édimbourg A.1951.345**, fig. 4.9.2d) et Nebsenet (**Bruxelles E. 789**, fig. 4.9.2e) appartiennent aux catégories statuaires les plus modestes. La statuette de Khemounen (**Le Caire CG 467**) montre quant à elle les caractéristiques stylistiques de la Deuxième Période intermédiaire.

Dans beaucoup de cas, il semble donc qu'un même titre sacerdotal puisse avoir été porté par des individus de rang très divers. Il apparaît que, sauf pour les grands-prêtres de Ptah qui possèdent, sur la triade du Louvre, un costume particulier, il n'existe pas de signe distinctif, en statuaire, de l'appartenance à un sacerdoce. Le choix d'une statue dépend plutôt du rang auquel appartient son acquéreur. Les personnages qui cumulent plusieurs titres et sont parés de titres de rang sont représentés par des statues qui correspondent à celles que l'on retrouve pour les hauts dignitaires (grands formats, matériaux « nobles » et grande qualité d'exécution). Ceux qui, d'après leurs titres, semblent d'un statut moins élevé ou plus éloigné du pouvoir central, ont laissé des statues de dimensions et qualité plus modestes, semblables à celles que l'on retrouve pour les fonctionnaires de rang intermédiaire. Les prêtres apparemment les plus humbles sont quant à eux dotés de statues de petit format, soit en matériaux aisés à tailler (calcaire et stéatite), soit en granodiorite mais, dans ce cas, pour des sculptures visiblement de qualité inférieure.

Pour un certain nombre de prêtres, comme pour les dignitaires provinciaux vus plus haut, il se pourrait que ce soit l'appartenance à un temple ou à une région en particulier qui détermine son importance ou sa richesse. Un même titre peut donc désigner un personnage modeste, probablement s'il s'agit d'un temple régional, ou nanti s'il appartient à l'entourage du roi ou à un sanctuaire important.

Il se peut aussi qu'il y ait un lien entre la catégorie de la statue (matériau, dimensions et facture) et le contexte dans lequel elle était installée, lequel dépend probablement aussi du statut du personnage représenté, mais trop peu de provenances sont connues pour pouvoir tirer de conclusions.

4.10. Titres recouvrant apparemment différents niveaux sociaux

Outre les titres de chambellan, grand parmi les Dix de Haute-Égypte, certains titres de prêtres et d'officiers, on retrouve une série d'autres fonctions qui peuvent revêtir une importante très variée. C'est le cas des intendants, des scribes et des hérauts.

Les détenteurs du titre d'**intendant** (*imy-r pr*) peuvent avoir des responsabilités diverses, comme l'indiquent les suffixes parfois ajoutés au titre : intendant du magasin des fruits (Renseneb, **Turin S. 1219/2**, fig. 4.10a), intendant des greniers de la mère du roi (Sakhentykhety, **Vienne ÄOS 3900**) ou encore intendant du décompte des troupeaux (Senousret-senebnefny, **Brooklyn 39.602**, fig. 4.10b). Il est difficile, à partir du titre seul, d'estimer l'importance de son détenteur, si l'individu n'est pas connu par d'autres sources qui permettraient de l'associer à d'autres personnages. Cette différence d'importance et de rang entre différents intendants transparaît dans la statuaire. Vingt-trois statues d'intendants sont recensées dans le catalogue, la plupart du Moyen Empire tardif, deux peut-être du début de la Deuxième Période intermédiaire et une de la XVIIᵉ dynastie. Deux groupes principaux se distinguent : un premier composé de statues de petites dimensions et de faible qualité, similaires à celles que l'on trouve pour les fonctionnaires de rang inférieur ou les personnages de rang modeste, apparemment non liés à l'administration (tableau 4.10.1) ; on peut supposer que les intendants dont il est ici question aient été de rang secondaire, soit liés aux échelons inférieurs de l'administration royale, soit intendants au service de particuliers (ex : **Oxford 1888.1457**, **Milan RAN E 2001.01.007**, fig. 4.10.1a-b).

L'autre groupe (tableau 4.10.2) réunit au contraire des statues de grande qualité, sculptées dans des pierres dures (quartzite, granodiorite et calcaire induré). Parmi elles, seul un des personnages représentés porte le titre de rang de chancelier royal (*htmw bity*) : Irygemtef (**Berlin ÄM 22463**, fig. 4.10c). Il se peut que, dans son cas, l'adjectif *wr* (grand) du titre de *grand* intendant soit manquant[897], par oubli ou simplement parce qu'il n'était pas nécessaire, la présence du titre de rang *htmw bity* indiquant le statut du personnage. En ce qui concerne les autres personnages, on explique plus difficilement le haut niveau de leur statue (format, matériau et qualité d'exécution). Il se peut que leurs fonctions les aient attachés au service d'un haut personnage de la cour, lien qui leur aurait permis à la fois de disposer de ressources importantes et de l'accès aux artisans royaux. On peut également, bien que l'hypothèse soit plus hasardeuse, suggérer que leur titre ait été, comme chez Irygemtef, noté de manière incomplète et désigne en fait un grand intendant, c'est-à-dire un des principaux ministres. C'est probablement le cas pour Nemtyhotep (**Berlin ÄM 15700**), car un *grand* intendant du même nom, « chancelier royal » et « suivant du roi », est connu par un sceau au Metropolitan Museum of Art[898]. L'inscription gravée en une simple ligne sur le côté droit du siège de sa statue est à peine incisée, hésitante et même de travers. Il pourrait s'agir d'une sorte de marque de sculpteur ou de graffito préparatoire,

[897] En effet, le même personnage apparaît sur une stèle et une table d'offrande avec le titre complet de grand intendant (*imy-r pr wr*) (Grajetzki 2000, 97, n° III.35).

[898] MMA 22.2.245 (Grajetzki et Stefanović 2012, n° 103).

N° cat.	Nom	Titres	Datation	Provenance	Contexte originel	H. orig.	Matériau
Le Caire CG 462	Imenâadi (?)	Intendant	Fin XIIe d.	Abydos	Nécropole	27	Serpent./stéatite
Bâle Lg Ae OG 1	Montouâa	Intendant	Fin XIIe d.	?	?	15,3	Stéatite
Le Caire JE 37891	Imeny	Intendant	Fin XIIe d.	Héliopolis	?	18	Serpentinite
Swansea W5291	Iouef	Intendant	XIIe – XIIIe d.	?	?	19	Granodiorite
Londres UC 14752	Minhotep	Intendant	XIIe – XIIIe d.	?	?	26	Granodiorite
Tübingen 1092	Dedousobek	Intendant	XIIIe d.	?	?	28	Granodiorite
Mariemont B. 497	Nebaouy	Intendant	XIIIe – XVIe d.	?	?	23	Stéatite
Oxford 1888.1457	Senousret-senbebou	Intendant	XIIIe – XVIe d.	?	?	22,6	Stéatite
Philadelphie E. 3381	Sobekhotep	Intendant	XIIIe d.	Kôm el-Hisn ?	?	23	Grauwacke
Yverdon 801-431-280	Sobekhotep	Intendant	XIIIe d.	Fayoum ?	?	31	Grauwacke
Turin S. 1219/2	Renseneb	Intendant du magasin des fruits	XIIIe d.	?	?	15	Serpentinite ou stéatite
Vienne ÄOS 3900	Sakhentykhety	Intendant des greniers de la mère du roi	XVIIe d.	?	?	20	Calcaire

Tableau 4.10.1 : Statues d'intendants (*imy-r pr*) (groupe 1)

N° cat.	Nom	Titres	Datation	Provenance	Contexte originel	H. orig.	Matériau
Saqqara SQ.FAMS.361	Héky	Intendant du magasin des offrandes divines	XIIe d.	Saqqara	Temple fun. royal	15	Calcaire induré
Stockholm NME 82	Ibou	Intendant	XIIe d.	Qaw el-Kebir ?	Nécropole ?	?	Granodiorite
New York MMA 33.1.3	Kay	Intendant	XIIe d.	Licht-Sud	Nécropole	24,5	Granodiorite
Eton ECM 1855	Ânouy	Intendant	XIIe d.	?	?	17,7	Granodiorite
Berlin ÄM 15700	Nemtyhotep	(Grand ?) intendant	Amenemhat III (?)	« Assiout »	?	77	Quartzite
Berlin ÄM 11626	?	Intendant	Fin XIIe d.	?	?	40 - 60	Granodiorite
Vienne ÄOS 35	Sobekeminou	Intendant	Fin XIIe d.	?	?	31,5	Granodiorite
Éléphantine 31	Amenemhat	Intendant	Fin XIIe- début XIIIe	Éléphantine	Sanct. Héqaib	65	Granodiorite
Berlin ÄM 22463	Irygemtef	(Grand) intendant	Début XIIIe d.	Éléphantine ?	Temple	38 - 40	Granodiorite
Alexandrie JE 43928	Sakahorka	Intendant	Début XIIIe d.	Karnak	Temple	65	Quartzite
Brooklyn 39.602	Senousret-senebnefny	Intendant du décompte des troupeaux	1er tiers XIIIe d.	?	?	68,6	Quartzite

Tableau 4.10.2 : Statues d'intendants (*imy-r pr*) (groupe 2)

gravure expéditive, peut-être temporaire, précédant l'inscription définitive, plus soignée, qui n'a jamais été sculptée[899].

Le titre de **héraut** / « **porte-parole** » (*wḥmw*),

comme le précédent, peut à la fois révéler une fonction privée ou au contraire un poste d'importance au niveau du pays[900] (tableau 4.10.3).

[899] CONNOR 2015a.

[900] Ce titre est parfois l'abréviation de « héraut de la porte du palais » (*wḥmw n ʿrryt*) (QUIRKE 2004, 112).

N° cat.	Nom	Titres	Datation	Provenance	Contexte originel	H. orig.	Matériau
Chicago OIM 8664	Héqaib	Héraut de la porte du palais, chancelier du dieu, véritable connaissance	Sésostris II	Serabit el-Khadim	Temple d'Hathor	40	Grès
Philadelphie E. 14939						34	
Londres BM EA 100	Montouâa	Noble prince, Véritable connaissance, Maître des secrets, héraut, etc.	Sésostris III	?	?	115	Granodiorite
Boston 20.1187	Ânkhou	Héraut	Fin XIIe d.	Kerma	?	40	Granodiorite
Paris A 48	Senousret	Héraut du vizir	XIIIe d.	Abydos ?	Terrasse du grand dieu ?	53,2	Granodiorite
Éléphantine 64	Senebtyfy	Héraut en chef	XIIIe d.	Éléphantine	Sanct. Héqaib	64	Granodiorite
New York MMA 25.184.1	Imeny et Sobeknakht	Héraut (Imeny) Prêtre *ḥm nṯr* (Sob.)	2e m. XIIIe d.	?	?	21,5	Granodiorite
Vienne ÄOS 5801	Sobekemsaf	Héraut à Thèbes Directeur du Double Grenier	Fin XIIIe d.	Thèbes ?	?	150	Granodiorite
Berlin ÄM 2285				?	?	44	Granodiorite
Bruxelles E. 2521	Rediesânkh	Héraut de la forteresse	XIIIe-XVIIe d.	?	?	17	Calcaire
Baltimore 22.3	[...]qema	Héraut	XVIe-XVIIe d.	?	?	20	Stéatite

Tableau 4.10.3 : Statues de hérauts / « porte-parole » (*wḥmw*)

Les deux plus petites statues (**Baltimore 22.3** et **Bruxelles E. 2521**, fig. 4.10.3a-b) répondent aux critères stylistiques de la Deuxième Période intermédiaire (pour tous les niveaux de la hiérarchie confondus). Il est donc difficile d'estimer leur rang à partir de leurs seules statues. En revanche, la statue en granodiorite de Montouâa (**Londres BM EA 100**), contemporaine de Sésostris III, est presque grandeur nature ; son titre de héraut n'apparaît qu'après une série d'autres, prestigieux, qui en font un proche du souverain et qui expliquent les dimensions et le haut degré de qualité de la sculpture. Les statues d'Ânkhou (**Boston 20.1187**) et de Senebtyfy (**Éléphantine 64**, fig. 4.10.3c) sont de format modeste, mais d'un haut degré de qualité, à l'image de la statuaire royale dont elles sont contemporaines. Senebtyfy est « héraut en chef » (*wḥm tpy*), ce qui semble traduire un statut privilégié. Ânkhou ne porte que le titre de « héraut », qui rend difficile l'estimation de son statut. La statue de Senebtyfy provient du sanctuaire d'Héqaib qui, comme on l'a vu plus haut, accueillait surtout à la XIIIe dynastie des statues de dignitaires de la cour, plutôt que de l'élite locale.

Les deux statues du « héraut de la porte du palais » Héqaib découvertes à Serabit el-Khadim[901] (**Chicago OIM 8664** et **Philadelphie E. 14939**,

fig. 4.10.3d) montrent des proportions massives et peu harmonieuses. Cette médiocre qualité, inattendue pour un représentant du palais, s'explique probablement par leur provenance. Sculptées dans un grès local lors d'une expédition au Sinaï, et logiquement sur place, elles sont visiblement l'œuvre de sculpteur(s) de niveau moyen. Comme on le verra plus loin, les statues en grès de Serabit el-Khadim présentent souvent un aspect particulier, aux proportions malhabiles, quel que soit le statut du personnage représenté – membre de l'expédition ou le roi lui-même.

Deux statues de hérauts appartiennent vraisemblablement à des fonctionnaires de rang intermédiaire : **Paris A 48** (fig. 4.10.3e) et **New York MMA 25.184.1**. La première représente un « héraut du vizir », titre qui l'associe au second personnage de l'État, mais le range au statut de son personnel. Il ne porte d'ailleurs de titre de rang ni sur sa statue, ni sur les stèles qui l'accompagnent (Paris C 16-18). La statue est en granodiorite, mais de petit format et de facture malhabile : l'axe penché sur la droite, la tête engoncée dans des épaules hautes et étroites, les bras et les mains rigides, le visage à peine détaillé, les yeux, le nez et la bouche réduits à de simples formes géométriques. La statue ne provient visiblement pas des ateliers royaux. La raison pourrait être que ce personnage n'ait pas eu les moyens de s'offrir les services de ces ateliers ; il se peut également que la pauvre qualité de la statue soit due au fait qu'elle ait été le produit d'un atelier provincial. Les deux raisons sont compatibles, un personnage officiel de rang modeste n'ayant généralement accès, d'après

[901] L'homme porte également les titres de « connu véritable du roi » (*rḫ m3ꜥ n(i)-sw.t*) et de « chancelier du dieu » (*ḫtmw nṯr*). Ce dernier titre est fréquemment porté par les chefs d'expéditions menées au Sinaï (VALBELLE et BONNET 1996, 18).

les statistiques observables dans le catalogue de cette recherche, qu'aux ateliers locaux. L'autre statue est une dyade en granodiorite. Elle associe un héraut du nom de Sobeknakht à un prêtre-*ouâb* Imeny. L'inscription les présente comme des frères – il se peut que ce terme soit plus affectif que réel[902], mais il laisse supposer un statut équivalent. Comme on l'a vu plus haut, le titre de *ouâb* désigne des personnages de rang secondaire attachés aux aspects pratiques du culte. Son association avec un héraut laisse supposer que l'importance de ce dernier était modérée. La pierre dure dans laquelle elle est sculptée devait lui conférer une certaine valeur, mais les petites dimensions et surtout la qualité d'exécution de la sculpture sont à l'image de ce rang intermédiaire : les proportions sont justes, mais les membres raides, les détails rares, le torse souligné de bourrelets peu naturalistes, les traits du visage plus suggérés que véritablement sculptés.

Enfin, le titre de « héraut à Thèbes » de Sobekemsaf serait quant à lui une énigme si on ne connaissait pas les liens familiaux du dignitaire. Deux statues de ce personnage nous sont parvenues : **Berlin ÄM 2285** et **Vienne ÄOS 5801** (fig. 2.11.2a-b). La première, de dimensions moyennes, est sculptée dans une granodiorite rougeâtre, proche des tons du granit. La tête est manquante, mais le corps permet d'estimer la grande qualité de la sculpture. Les proportions du corps, avec une taille très fine et des jambes massives, sont caractéristiques de la statuaire royale de la fin de la XIIIe dynastie. Il n'y a ici aucune raison de douter que la statue ne soit de la main de sculpteur(s) au service du souverain. L'autre statue est encore plus marquante : en granodiorite et presque grandeur nature (format rare pour pour une statue de particulier, surtout à l'extrême fin du Moyen Empire), elle démontre également toute l'habileté d'un sculpteur de haut niveau, tant dans le rendu des proportions et du modelé que dans le souci du détail (frange et nœud bordant le haut du pagne, détails anatomiques). La physionomie du visage est proche de celle du roi Sobekhotep Merhoteprê, contemporain de ce héraut (ch. 2.11.2). Le titre de « héraut à Thèbes » doit donc revêtir une importance particulière, peut-être caractéristique de cette fin de XIIIe dynastie, à une époque où la ville du Sud s'apprête à devenir le siège de la résidence royale). L'homme n'est doté de titre de rang sur aucune des deux sculptures, bien qu'elles appartiennent toutes deux clairement à la catégorie statuaire des *ḥtmw bity* (d'après le matériaux, les dimensions et la facture). Il porte, sur la statue de Berlin, le titre de fonction de « directeur du Double

Grenier », titre à l'importance très variable[903]. C'est vraisemblablement dans ses liens personnels avec le roi qu'il faut ici chercher les raisons de ces statues exceptionnelles ; derrière le titre de ce Sobekemsaf se cache en effet le frère d'une Grande Épouse Royale, Noubkhâes. C'est donc la proximité avec le souverain qui détermine l'importance de ce héraut, reflétée par le type de statue auquel il peut accéder.

Le titre de **scribe** (*sš*), enfin, désigne avant tout celui qui utilise l'écriture dans sa fonction. Le degré dans la hiérarchie et même le véritable métier des détenteurs de ce titre peut donc varier considérablement, même si la connaissance de l'écriture suppose une appartenance à une certaine élite. Les titres de scribes peuvent ainsi traduire des réalités très différentes, qui se reflètent dans la statuaire. Comme nous l'avons vu plus haut, il apparaît que ceux qui appartiennent au cercle des dignitaires proches du souverain (les scribes du document royal Antefiqer (**Caracas R. 58.10.35**), Ptahemsaf-Senebtyfy (**Londres BM EA 24385**) et Dedousobek (**Le Caire JE 25636**), les scribes des actes de la *Semayt* royale Iy (**Assouan JE 65842**) et Sobekemmeri (**Le Caire JE 90151**)) étaient représentés par des statues de grande qualité et en matériaux durs, vraisemblablement sorties des ateliers royaux. Ils ne possèdent pas nécessairement de titres de rang, mais leur position à la cour leur donnait visiblement accès à ces ateliers.

Certains scribes semblent au contraire appartenir, d'après leurs épithètes comme d'après les statues qui nous sont parvenues, à une classe sociale bien plus modeste (par exemple le scribe du temple Montouséânkh (**Coll. priv. Christie's 1996**), le scribe du temple de Hathor Saneshmet (**Londres UC 14726**), le scribe du conseiller du district Nakhti (**Londres UC 14652**), dont nous sont parvenues des statuettes en stéatite de facture rudimentaire, ou encore les statues en calcaire du scribe des recrues Senousret (**Tell el-Dab'a 16**) et du scribe du temple d'Éléphantine Khnoumhotep (**Paris AF 9916**) ; ce dernier précise dans son inscription qu'il a remplacé le gouverneur lors de son absence et a dû donc remplir une série de tâches dont il se glorifie, mais il précise qu'il n'est pas noble).

D'autres encore apparaissent, d'après leur statuaire, comme des fonctionnaires de rang moyen ou des particuliers attachés à de hauts personnages (le scribe et chambellan du vizir Ib, **Le Caire CG 406**, le scribe de la grande Enceinte Ânkhou, **Le Caire CG 410**, le grand scribe du trésorier Renseneb, **Copenhague ÆIN 60**, le scribe du palais royal […] tef, fils de Hebegeget, **Le Caire CG 42048**, le scribe des offrandes d'Amon Senebhenaef, fils d'un grand parmi les Dix de Haute-Égypte, **Moscou 5129**) : bien

[902] L'inscription dit Sobeknakht fils de Néferhotep et Imeny, fils de Sennéfer. Il n'est pas impossible qu'il s'agisse de deux demi-frères de père différent, ou encore du nom de la mère pour l'un (le nom Néferhotep peut être porté par une femme) et du père pour l'autre. Nous pouvons proposer d'y voir également deux proches amis, collègues ou cousins.

[903] QUIRKE 2004, 63 : le contexte seul permet de déterminer si le détenteur de cette fonction servait au niveau national ou local.

192

que leurs effigies n'atteignent pas le degré de qualité de celles du cercle des proches du souverain, elles sont en matériaux durs et de dimensions moyennes.

4.11. Artisans et titres apparemment domestiques

Une catégorie de statues semble appartenir à une classe sociale plus modeste que celle des dignitaires et fonctionnaires : celle des artisans et des détenteurs de titres apparemment domestiques. Il n'est pas toujours aisé d'évaluer le statut social réel de ces personnages ; néanmoins, les statues qui les représentent forment un ensemble cohérent, visiblement plus humble que les autres. Les statues de cette catégorie devaient être d'un coût beaucoup moins élevé que celles des hauts fonctionnaires : de petites dimensions, elles sont sculptées le plus souvent dans des pierres tendres (calcaire et stéatite). Lorsqu'elles sont en pierre plus dure (granodiorite ou certaines serpentinites), la qualité de leur facture montre une grande différence avec la statuaire des hauts dignitaires (voir ch. 7). Cette catégorie de statues, très vaste – plus d'un tiers du répertoire non-royal conservé – continue d'être produite après le Moyen Empire tardif, en Haute-Égypte, au cours de la Deuxième Période intermédiaire. Elles ne sont alors plus réservées seulement aux niveaux inférieurs ou de la population nantie, mais à tous les niveaux de l'élite (souvent militaire).

Trois critères peuvent être utilisés pour dater les statues de cette catégorie et identifier leur appartenance soit aux classes plus modestes de l'élite du Moyen Empire tardif, soit aux dignitaires de la Deuxième Période intermédiaire.

1° Le **contexte archéologique** ne fournit que rarement un critère de datation précis, mais peut aider à fournir une datation aux pièces. Les sites de Haute-Égypte (Elkab, Edfou, Thèbes) semblent, d'après des sources diverses, avoir été particulièrement productifs durant la Deuxième Période intermédiaire. On retrouve les statuettes dont il est question ici dans leurs nécropoles. Éléphantine, au contraire, voit sa production disparaître progressivement à la fin de la XIIIe dynastie, peut-être en même temps que la perte du contrôle égyptien de ce territoire[904]. Les statues découvertes en Basse et Moyenne-Égypte (notamment les nombreuses pièces découvertes à Licht ou dans le Fayoum) datent du Moyen Empire tardif ; leur production s'arrête sous la domination hyksôs. Un site comme Abydos, en revanche, a été le siège d'une vaste production de monuments à travers tout le Moyen Empire et la Deuxième Période

intermédiaire. Dans le cas de ce site, il faudra donc se tourner vers d'autres critères pour préciser la datation des statues qu'il a livrées[905].

2° Les **critères prosopographiques** : si la plupart des titres utilisés à la Deuxième Période intermédiaire existent déjà sous Sésostris III, leur signification et surtout leur fréquence évoluent considérablement à la transition entre XIIIe et XVIe dynasties, entre Moyen Empire tardif et Deuxième Période intermédiaire. Les titres suivants, très courants aux XVIe et XVIIe dynasties, désignent des personnages d'un statut élevé, même s'il est parfois régional (le statut des dignitaires régionaux est beaucoup plus important à la Deuxième Période intermédiaire qu'au Moyen Empire tardif) :

- « commandant de l'équipage du souverain » (*ꜣtw n ṯt-ḥkꜣ*)
- « fils royal » (*sꜣ n(i)-sw.t*)
- « Officier du régiment de la ville » (*ꜥnḫ n niwt*)
- « Bouche de Nekhen » (*r n Nḫn*)
- « Grand parmi les Dix de Haute-Égypte » (*wr mḏw šmꜥw*)
- « Aîné du Portail » (*smsw ḥꜥyt*)
- « Intendant du district » (*imy-r gs-pr*)

On retrouve aussi fréquemment des chambellans (*imy-ḫnt* ou *imy-r ꜥḫnwty*) et des prêtres-lecteurs (*ḥry-ḥbt*).

Lorsque le personnage représenté par une statue porte l'un de ces titres, il y a donc, statistiquement, de fortes probabilités qu'il puisse être daté de la Deuxième Période intermédiaire. Le style et/ou la provenance permettent d'appuyer ou non cet argument.

3° Les **critères stylistiques** : la majorité des statues recensées sont sans provenance ou sans contexte connu. L'étude stylistique vient alors en aide pour assembler des ensembles cohérents et permettre d'attribuer ces statues à une région ou une période, par comparaison avec les pièces datées et bien documentées. Le style des statuettes dont il est question ici est souvent très différent de celui des statues en pierres dures des membres de l'élite supérieure. Dans certains cas, la datation ne sera donc pas aisée. Lorsque le titre du personnage représenté ou la provenance de la statue sont connus, cette datation peut être facilitée. En cas de doute, la statue sera attribuée, dans le catalogue de cette recherche comme dans le texte aux « XIIIe-XVIIe dynasties », en attendant que d'autres critères puissent apporter davantage de précisions. Il faut enfin garder à l'esprit la possibilité des contrefaçons. La facture de ces statues n'étant pas toujours des plus

[904] On relève néanmoins encore au moins la dyade de Sobekemsaf Ier (**Éléphantine 108**). Les autres statues de ce souverain, également en granit ou granodiorite, supposent que le souverain ait eu accès, même indirectement, aux carrières d'Assouan.

[905] Voir le groupe de stèles, reliefs et statues identifié par Marcel Marée à Abydos à la fin de la XVIe ou au début de la XVIIe dynastie (Marée 2010).

habiles, on aura souvent tendance à les considérer comme faux, tandis que d'autres, en apparence authentiques, montrent des éléments anachroniques qui les trahissent. La collecte du plus vaste nombre possible de statues permet alors de déceler les indices en faveur ou non de leur authenticité.

Dans ce sous-chapitre, nous essaierons de distinguer autant que possible l'appartenance à l'une ou à l'autre période. En effet, si le type de statue est proche, le statut de leurs acquéreurs est différent. Parmi les statues de cet ensemble datables du Moyen Empire tardif, d'après les critères stylistiques développés dans les deux derniers chapitres, on comptera les titres suivants :

- aide/porteur du matériel du scribe du vizir (*ꜣw n sš n ṯꜣty*)
- bâtisseur (*ḳdw/iḳdw*)
- blanchisseur/laveur (*rḫty*)
- boulanger (*rtḫty*)
- brasseur (*ꜥfty*)
- contremaître des ouvriers de la nécropole (*imy-r mšꜥ n ḫrtyw-nṯr*)
- directeur de la corporation des dessinateurs (*imy-r wꜥrt n sš ḳdwt*)
- échanson (?) du gouverneur (*wdpw (?) ḥꜣty-ꜥ*)
- gardien (*sꜣw*)
- gardien de la porte (*iry ꜥꜣ*)
- intendant de la réserve de fruits (*imy-r st (wr) n ꜥt dḳrw*)
- jardinier (*kꜣry*)
- majordome/domestique (*ḥry-pr*)
- suivant/serviteur/garde (*šmsw*)

Les détenteurs de ces titres occupent des fonctions différentes, mais qui semblent toutes d'un niveau social comparable. C'est du moins ce que suggèrent les dimensions, le matériau et la qualité de leur statuaire. On retrouve ainsi toutes des statues de petit format, de qualité généralement moyenne[906] et pour la plupart en matériaux tendres. On ne relèvera qu'une très petite statuette en quartzite : celle du majordome Ipepy (**Brooklyn 57.140**) ; quant aux sculptures en granodiorite (**Éléphantine 66** et **Stockholm 1983:15**, fig. 4.11.1a), elles sont de facture rudimentaire. Peu de provenances sont connues ; au moins une pièce provient la nécropole d'Abydos (**Le Caire CG 476**,

ainsi que peut-être également celle de **Bruxelles E. 4358**, fig. 4.11.1b) et deux pièces ont été trouvées dans le sanctuaire d'Héqaib (**Éléphantine 68 et 71**, fig. 4.11.1c-d). Ces deux dernières, représentant des « suivants », « serviteurs » ou « gardes » (?) (*šmsw*), semblent appartenir, d'après leur style, à la XIIIᵉ dynastie. Le titre de *šmsw* est attesté à travers tout le Moyen Empire, mais pourrait avoir une signification militaire à la Deuxième Période intermédiaire[907]. Dans les deux cas, il semble que leur titre désigne un statut relativement modeste au sein de l'élite.

Dans ce même groupe de statues, il faut peut-être inclure un ensemble représentant des personnages apparemment dépourvus de titres. Il s'agit d'un vaste ensemble de pièces répondant aux mêmes critères stylistiques et qualitatifs que les précédentes. Après le proscynème de l'inscription, la particule *n kꜣ n* (« pour le *ka* de ») est suivie directement du nom du personnage, alors que sur la majorité des statues et des stèles, le titre de fonction (ou le titre principal s'il en a plusieurs) précède le nom. On pourrait proposer deux explications à cette absence de titre. La première hypothèse serait que la statue ait été insérée dans une petite chapelle ou un naos ou encore dans une base sur lesquels les titres auraient été indiqués. Dans ce cas, il ne serait pas impossible que, faute de place, les titres soient absents sur la statue. On ne peut nier également l'éventualité qu'un haut fonctionnaire ait pu acquérir une statue de grandes dimensions et en matériau noble pour un temple, tandis qu'il se serait contenté d'une statuette d'un atelier régional pour sa chapelle funéraire. Toutefois, cette hypothèse est peu compatible avec cette notable obstination des Égyptiens du Moyen Empire à se parer de titres sur leurs stèles et leurs statues, peut-être par fierté d'exprimer leur statut, certainement aussi comme moyen sûr d'être identifié correctement. Même les plus petites statues peuvent porter parfois de longues inscriptions, car la place en soi n'y manque pas : sur le vêtement, sur la face supérieure et le pourtour de la base, sur les faces du siège, parfois même sur le torse de la statue (ex : **Le Caire CG 481**, fig. 4.11.2a). Une autre explication pourrait être tout simplement que les personnages représentés ne possédaient effectivement aucun titre. Il pourrait s'agir dans ce cas de simples « particuliers » disposant de moyens suffisants pour acquérir une petite statue en pierre tendre, relativement bon marché, comme pouvaient le faire certains fonctionnaires de rang inférieur, artisans et domestiques.

Ces deux cas de figure ne sont pas incompatibles. Toutefois, l'analyse statistique de chacune des catégories de la hiérarchie montre un lien clair entre le statut d'un personnage et le type de statue qui le représente, aussi la seconde hypothèse paraît-elle la plus probable et, hormis quelques rares exceptions

[906] Certaines de ces pièces, comme la statuette du brasseur Renefsenebdag (**Berlin ÄM 10115**) ou celle du jardinier Merer (**Philadelphie E. 10751**, fig. 4.11.1e) montrent une facture de très haute qualité. Toutefois, comme on le verra dans le chapitre consacré à la stéatite, le matériau dans lequel elles sont taillées et leurs dimensions permettent un travail rapide et peu onéreux. Leur finesse est due à l'habileté d'un sculpteur, sans qu'il soit nécessaire que celui-ci appartienne aux ateliers royaux – la physionomie de ces visages est loin de celle de la statuaire royale contemporaine.

[907] Shirley 2013, 567.

N° cat.	Nom	Titres	Datation	Provenance	Contexte originel	H. orig.	Matériau
Bruxelles E. 4358	Inconnu	Aide / porteur du scribe du vizir	XIIᵉ-XIIIᵉ d.	Abydos	Temple d'Osiris ?	12	Stéatite
Brooklyn 41.83	[...]	Bâtisseur	Sésostris II ?	?	?	23	Calcaire
Berlin ÄM 12546	Sobeknihotep	Bâtisseur	XVIIᵉ d.	?	?	27	Calcaire
Turin C. 3084	Dagi	Blanchisseur/laveur	XIIIᵉ d.	?	?	22	Stéatite
Vienne ÄOS 5048	Ourbaouptah	Boulanger	XIIᵉ-XIIIᵉ d.	Memphis ?	?	15	Grauwacke
Stockholm 1983:15	...	Brasseur	XIIᵉ-XIIIᵉ d.	Inconnue	?	?	Granodiorite ?
Berlin ÄM 10115	Renefsenebdag	Brasseur	XIIIᵉ d.	Éléphantine ?	?	33,6	Stéatite
New York MMA 56.136	Senbebou	Contremaître des ouvriers de la nécropole	Fin XIIᵉ d.	Éléphantine ?	?	21	Grès
Le Caire CG 476	Sobekour	Directeur de la corporation des dessinateurs	Fin XIIᵉ d.	Abydos	Nécropole	21,5	Grès
Bruxelles E. 8257	Khnoumnakht	Échanson (?) du gouverneur	Sésostris II ?	Moyenne-Égypte	?	44	Calcaire
Stockholm 1993:3	Ouadjnéfer	Gardien	XIIIᵉ d.	Inconnue	?	8,7	Stéatite
Boston 1973.655	Shedousobek	Gardien	XIIᵉ-XIIIᵉ d.	?	.	13,5	Anhydrite
Éléphantine 66	Memi	Gardien de la porte	XIIᵉ-XIIIᵉ d.	Éléphantine	Sanct. d'Héqaib	36	Granodiorite
Turin S. 1219 bis	Renseneb	Intendant de la réserve de fruits	XIIIᵉ d.	?	?	15	Serpentinite / stéatite
Philadelphie E. 10751	Merer	Jardinier	XIIIᵉ d.	Bouhen, tombe K 8	?	28	Stéatite
Brooklyn 57.140	Ipepy	Majordome/ domestique	XIIᵉ-XIIIᵉ d.	Fayoum ?	?	16,2	Quartzite
Éléphantine 71	Ânkhou	Suivant	XIIIᵉ d.	Éléphantine	Sanct. Héqaib	26	Stéatite
Éléphantine 68	Iouseneb	Suivant	XIIIᵉ d.	Éléphantine	Sanct. d'Héqaib	29	Stéatite

Tableau 4.11.1 : Statues d'artisans et de détenteurs de titres apparemment domestiques

de qualité plus élevée (Sherennesout (?), **Londres UC 13251**, fig. 4.11.2b ; Nebit, **Stockholm 1983 :12**, fig. 4.11.2c ; Sobeknakht, **Londres BM EA 29671**), il est vraisemblable qu'il faille rattacher les quelque soixante-dix statuettes recensées sans titre de fonction (tableau 4.11.2) à la classe sociale la plus modeste, capable d'acquérir une statue, en raison de leur petit format, du matériau dans lequel elles ont été sculptées et du contexte, exclusivement funéraire, dans lequel elles sont attestées.

Certaines de ces pièces appartiennent à des ensembles stylistiques caractéristiques des nécropoles de Haute-Égypte à la Deuxième Période intermédiaire. M. Marée a ainsi associé une série de statuettes à des stèles qui, pour des raisons stylistiques et épigraphiques[908], appartiendraient à un atelier de la fin

de la XVIᵉ ou du début de la XVIIᵉ dynastie à Abydos, atelier qui aurait vraisemblablement fonctionné peu de temps (sous trois règnes sans doute brefs : Rahotep, Oupouaoutemsaf et Panetjeny) et employé un nombre restreint de sculpteurs. M. Marée a identifié une quarantaine de pièces se rattachant à cet atelier abydénien, stèles, reliefs et statuettes qui montrent un niveau qualitatif homogène et rudimentaire. Les personnages sont raides et trapus ; sur les stèles, ils portent presque invariablement le même pagne court à devanteau triangulaire et une coiffure courte et, sur les statuettes, un pagne *shendjyt* et une chevelure ou perruque courte, arrondie et bouclée ainsi que parfois un collier vert. Malgré certaines différences de style qui laisseraient entendre qu'elles sont le fruit de plus d'un sculpteur, ces objets forment un ensemble cohérent. Sans les inscriptions, il serait impossible de deviner le statut ou la fonction des personnages représentés. À la différence du Moyen Empire tardif,

[908] MARÉE 2010. Ces critères sont à la fois orthographiques (manière d'écrire telle ou telle formule), stylistiques (forme des hiéroglyphes, du visage et du corps des personnages) et iconographiques (organisation spatiale de la stèle, gestuelle

des personnages, costumes et attributs).

N° cat.	Nom	Datation	Provenance	Contexte originel	H. orig.	Matériau
Abydos 1999	Intef	XIIIe-XVIe d.	Abydos	Chapelle	11,5	Stéatite (?)
Baltimore 22.349	[...]-sobek	XIIe-XIIIe d.	?	?	20	Calcaire
Bayonne B 509	Imeny	XIIIe d.	?	?	26,5	Calcaire
Berlin ÄM 12485	Intef	XIIe d.	?	?	37	Calcaire
Boston 24.892	Ious	XIIIe-XVIe d.	Semna	Nécropole	11,3	Grauwacke
Brooklyn 37.97	Sahathor	XIIIe d.	?	?	26	Calcaire
Brooklyn 16.580.148	Senebnebi	XIIIe d.	?	?	20	Serpentinite
Bruxelles E. 2520	Hor	XIIIe d.	?	?	16	Stéatite
Coll. priv. Bâle 2012	Ptah-nakht	XIIIe d.	?	?	16	Granodiorite
Coll. priv. Bergé 2008	Itsheneni	XIIe-XIIIe d.	?	?	29,5	Calcaire
Coll. priv. Sotheby 1988b	Dedouamon	XIIe-XIIIe d.	?	?	22,9	Stéatite
Coll. Resandro R-098	Montou	XIIIe d.	?	?	14	Stéatite
Coll. Talks 2	Intef	XIIIe-XVIe d.	?	?	21,8	Stéatite
Coll. Ternbach	Iâhhotep	XVIIe d.	?	?	25	Calcaire
Édimbourg A.1965.7	Dedou	XIIIe-XVIe d.	?	?	14,7	Stéatite
Éléphantine 74	Héqaib	XIIIe d.	Éléphantine	Sanct. Héqaib	35	Granodiorite
Florence 1787	Djehouty	XVIIe d. (?)	?	?	17,9	Calcaire
Florence 1807	Renseneb	XVIe-XVIIe d.	Abydos ?	?	17	Calcaire
Florence 1808	Djehouty	XVIIe d. (?)	?	?	24,5	Calcaire
Genève 26035	Nemtinakht	XIIe-XIIIe d.	Moyenne Ég. ?	?	23,7	Calcaire
Glasgow BM EA 2305	Montouhotep	XIIIe d.	?	?	15	Stéatite
Hanovre 1995.89	Bedet-bity	XIIe-XIIIe d.	?	?	13,6	Calcaire
Jérusalem IAA 1980-903	Néfertoum	XIIIe d.	Tel Dan (Palestine)	?	17	Granodiorite
Khartoum 14068	Seneb	XIIIe d.	Mirgissa	Nécropole	18,5	Serpent./stéatite
Khartoum 14070	Dedousobek	XIIIe d.	Mirgissa	Nécropole	25	Serpent./stéatite
Khartoum 22373	Gehesou	XIIIe d.	Benna ?	?	14	Stéatite
Le Caire CG 460	Nakht	XIIe-XIIIe d.	Abydos ? Thèbes ?	?	15	Serpentinite
Le Caire CG 483	Sis...âa...khenet	XIIIe d.	Abydos	Nécropole	11	Serpentinite
Le Caire CG 489	Sobeknakht	XIIe ou XVIIe d.	Edfou, sebakh	?	28	Calcaire
Le Caire JE 33733	Senet	XIIIe d.	Hou	Nécropole	8	Serpent./stéatite
Le Caire JE 35145	Sobeknakht	XIIe d. (?)	El-Atawla	?	27,5	Calcaire
Le Caire JE 35146	Sobeknakht	XIIe d. (?)	El-Atawla	?	38	Calcaire
Le Caire JE 46181	Iyni	XIIIe. d. (?)	Edfou, sebakh	?	49	Calcaire
Le Caire JE 46182	Iyni	XIIIe. d. (?)	Edfou, sebakh	?	38	Calcaire
Le Caire JE 49793	Renisneb	XVIe-XVIIe d.	Abydos	Nécropole	?	Calcaire
Leipzig 6153	Dedou-Iâh	XIIIe-XVIe d.	Aniba	Nécropole	16	Stéatite
Leyde F 1938.1.25	Heny	XIIe d.	Arab el-Borg	Nécropole ?	46	Calcaire
Londres BM EA 2297	Djehouty-âa	XVIe-XVIIe d.	Abydos ?	?	15	Calcaie
Londres BM EA 29671	Sobeknakht	XIIe d.	?	?	14	Granodiorite (?)
Londres BM EA 36439	Renef[...]	XIIIe d.	« Abydos »	?	26	Granodiorite
Londres BM EA 58407	Senousret (?)	XIIIe d.	?	?	9,8	Serpentinite
Londres BM EA 58080	Dedounebou	XIIIe d.	« Khizam »	Nécropole	24,5	Serpent./stéatite
Londres BM EA 36441	Serou	XIIe-XIIIe d.	?	?	17	Serpentinite
Londres UC 8807	Setepi (?)	XIIe-XIIIe d.	?	?	3,6	Stéatite
Londres UC 13251	Sherennesout (?)	XIIIe d.	?	?	8,2	Calcédoine
Londres UC 14624	Hori	XVIe d.	Abydos ?	?	20	Calcaire
Londres UC 14659	Sen	XVIe d.	Abydos ?	?	27	Calcaire
Londres UC 15515	Sehetepibnebi	XIIIe-XVIe d.	?	?	14,3	Calcaire
Londres UC 16650	Khentykhetyhotep	XIIIe d.	?	?	11,4	Stéatite
Lyon 1969-139	(?)	XIIe-XIIIe d.	?	?	20	Serpentinite
Manchester 3997	Râ	XVIe d.	Abydos	Nécropole	20	Calcaire
Mariemont B. 495	Ân (?)	XIIe-XIIIe d.	?	?	24	Serpent./stéatite
Mariemont B. 496	Senousret	XIIe-XIIIe d.	?	?	16	Stéatite
Moscou 4761	Sekhab (?)	XIIIe-XVIe d.	?	?	15	Stéatite
Moscou 6477	Djehoutymes	XVIIe d. (?)	?	?	29	Calcaire
New York 15.3.54	?	XIIe-XIIIe d.	Licht-Nord	Nécropole	12,5	Calcaire
New York 15.3.226	Ouha(?)-hor	XIIe-XIIIe d.	Licht-Nord	Nécropole	18,2	Calcaire
New York 15.3.227	Minhotep	XIIe-XIIIe d.	Licht-Nord	Nécropole	17,5	Serpentinite ?
New York 16.10.369	Iâhmes	XVIIe d.	Thèbes	Nécropole	16,3	Calcaire
New York 29.100.151	Khnoumhotep	XIIe-XIIIe d.	?	?	19	Serpentinite
New York 35.3.110	Amenemhat	XIIIe-XVIIe d.	Thèbes	Nécropole	20,5	Calcaire

New York 62.77	Khentika	XIIIᵉ d.	Dahchour ?	?	27	Serpentinite
New York 65.115	Sa-amon	XVIIᵉ d.	Thèbes ?	?	53,7	Calcaire
New York 66.99.9	Tjeniouen et Sobekâa	XIIIᵉ d.	?	?	7,9	Serpent./stéatite
Paris AF 460	Imeny	XIIIᵉ d.	?	?	13	Stéatite
Paris E 10525	Sobekhotep	XVIᵉ d.	Abydos ?	?	14,7	Calcaire
Paris E 11196	Ouadjirou	XIIIᵉ d.	Fayoum ?	?	9,4	Serpentinite ?
Paris E 18796 bis	Siti	XIIIᵉ-XVIIᵉ d.	Abydos ?	?	21,9	Calcaire
Paris E 25579	Senousret (?)	XIIIᵉ-XVIᵉ d.	Mirgissa	Nécropole	29,9	Serpentinite
Paris N 867	Senousret	XIIIᵉ-XVIᵉ d.	?	?	15,4	Stéatite
Paris N 1604	[...]	XIIᵉ-XIIIᵉ d.	?	?	13,8	Stéatite
Paris N 1606	(Dedou ?)-senousret	XIIIᵉ d.	?	?	13,5	Serpentinite
Saqqara SQ.FAMS.529	Hotep	XIIᵉ-XIIIᵉ d.	Saqqara	Temple royal	10	Calcaire noir
Stockholm 1983:12	Nebit	XIIIᵉ d.	?	?	54	Quartzite
Swansea W301	Min-aha	XIIᵉ-XIIIᵉ d.	Armant	Nécropole	45	Granodiorite
Uppsala VM 143	Hori	XVIIᵉ d. ?	Edfou ?	?	19,5	Calcaire

Tableau 4.11.2 : Statues d'individus apparemment dépourvus de titre

où à chaque niveau social correspond une catégorie de statues (dimensions, matériau, qualité et contexte d'installation), il semble que, dans cet ensemble abydénien, les différents échelons de la société aient eu recours aux mêmes productions :

- des individus apparemment dépourvus de titres,
- d'autres dotés de titres probablement modestes (laveur/blanchisseur, cultivateur des offrandes du dieu (?)),
- des prêtres et dignitaires sans doute locaux (intendant du district, gouverneur, prêtre-lecteur, directeur des chanteurs d'Onouris, maître des porteurs d'offrandes d'Onouris),
- des militaires de rang varié (« fils royal », officier du régiment de la ville, commandant de l'équipage du souverain),
- de hauts dignitaires (?) et personnages semble-t-il proches du roi ou distingués par lui (Bouche de Nekhen, grand parmi les Dix de Haute-Égypte, chambellan),
- le souverain lui-même.

Il semble en effet qu'après la fin du Moyen Empire, la distinction entre les différents degrés dans la hiérarchie ne soit plus décelable dans le répertoire statuaire (ch. 2.13). On retrouvera, au sein d'ensembles stylistiques homogènes, des individus aux titres apparemment divers, mais très caractéristiques de la Deuxième Période intermédiaire (tableau 4.11.4) :

- cinq Bouches de Nekhen (s3b r nḫn) : Sobekhotep (**Paris N 1587**), Djehoutymes (**Bruxelles E. 791**), Sobekhotep (**Kendal 1993.245**), Sahathor (**Baltimore 22.61**) et Ân (**New York MMA 1976.383**) ;
- quatre Grands parmi les Dix de Haute-Égypte (wr mḏw šmʿw) : Ouserânouqet (**Le Caire CG 465**), Horhotep (**Linköping 155**), Neboun (**Londres UC 14727**) et Sobekemhat, également ʿnḫ n niw.t (**Liverpool M.13521**) ;
- un intendant du district (imy-r gs-pr) : Nakht

(**Toronto ROM 905.2.79**) ;
- deux commandants de l'équipage du souverain (3tw n ṯt ḥk3) : Horemsaf (**Londres BM EA 27403**) et Hori (**Barcelone E-280**) ;
- un chef des auxiliaires nubiens (imy-r ʿ3ww) : Imeny (**Bruxelles E. 6947**, statue usurpée par le « fils royal » Hori, ch. 3.8.3) ;
- quatre officiers du régiment de la ville (ʿnḫ n niw.t) : Sa-Djehouty (**Liverpool E. 610**), Khemounen (**Le Caire CG 467**), Khety (**Linköping 156**) et Sobekemhat, également grand parmi les Dix de Haute-Égypte (**Liverpool M.13521**) ;
- un soldat (ʿḥ3wty) : Khnoum (**Cambridge E.500.1932**) ;
- cinq fonctionnaires sab (s3b) : Renseneb (**Le Caire JE 33481**), Khonsou (**Philadelphie E. 12624**, fig. 4.11.4a), Yebi (**Philadelphie E. 9958**, fig. 4.11.4b), Mâr (?) (**Baltimore 22.391**) et Ibiâ (**Paris E 5358**) ;
- une série de titres dont le statut est plus difficile à préciser : gardien de la table d'offrandes du souverain (3tw wḏḥw ḥk3, Montounakht, **Le Caire CG 1248**), « supérieur du tem »[909] (ḥry n tm, Nebiouou (?), **Manchester 9325**, fig. 4.11.4c) et un « suivant » (šmsw, Senebmiou, **Londres BM EA 58079**)[910].

Il est possible que beaucoup de ces titres aient été davantage honorifiques que véritablement attachés à une fonction précise et il se peut qu'ils aient eu au moins parfois un sens militaire (ch. 1.3). Les statues

[909] D'après S. Quirke, ce titre courant mais encore peu étudié pourrait désigner un personnage officiel chargé de la sécurité des laboureurs et de la clôture des champs. Un ḥry n tm faisait partie d'une expédition menée au Ouadi el-Houdi sous Sobekhotep Khanéferrê. Le père et trois des frères d'un autre détenteur de ce titre portaient tous des titres militaires (informations de J. Siesse).

[910] Peut-être aussi un titre militaire à cette époque (cf. supra).

N° cat.	Nom	Titres	Provenance	Contexte originel	H. orig.	Matériau
Paris N 1587	Sobekhotep	Bouche de Nekhen	?	?	22	Calcaire
Bruxelles E. 791	Djehoutymes	Bouche de Nekhen	Abydos ?	?	20,1	Calcaire
Kendal 1993.245	Sobekhotep	Bouche de Nekhen	Abydos	Nécropole	17,5	Calcaire
Baltimore 22.61	Sahathor	Bouche de Nekhen	?	?	24	Grauwacke
New York 1976.383	Ân	Bouche de Nekhen	Thèbes ?	?	38	Stéatite
Bruxelles E. 6947	Imeny	Chef des auxil. nubiens	Kawa	?	17	Serpentinite
	Hori	Fils royal				
Le Caire CG 1248	Montounakht	Gardien de la table d'offrandes du souverain	Abydos ?	?	26,5	Calcaire
Le Caire CG 465	Ouserânouqet	Grand parmi les Dix de H-Ég.	Abydos	Nécropole	21,5	Calcaire
Linköping 155	Horhotep	Grand parmi les Dix de H-Ég.	?	?	17,5	Stéatite
Londres UC 14727	Neboun	Grand parmi les Dix de H-Ég.	?	?	15	Stéatite / serpentinite
Londres BM 27403	Horemsaf	Commandant de l'équipage du souverain	?	?	16,5	Stéatite
Barcelone E-280 (statue usurpée)	Statue usurpée par Hori	Commandant de l'équipage du souverain	?	?	33	Grauwacke
Toronto ROM 905.2.79	Nakht	Intendant du district	Abydos	Nécropole	14	Calcaire
Vienne ÄOS 3900	Sakhentykhety	Intendant des greniers de la mère du roi Iâhhotep	?	?	20	Calcaire
Liverpool M.13521	Sobekemhat	Officier du régiment de la ville + grand parmi les dix de H-É	Abydos ?	Nécropole ?	16,5	Calcaire
Liverpool E. 610	Sa-Djehouty	Officier du régiment...	Abydos	Nécropole	19,6	Calcaire
Le Caire CG 467	Khemounen	Officier du régiment...	?	?	16	Calcaire
Linköping 156	Khety	Officier du régiment...	Edfou ?	?	16,7	Stéat/serpent.
Le Caire JE 33481	Renseneb	*Sab*	Thèbes	Nécropole	25	Calcaire
Philadelph. E. 12624	Khonsou	*Sab*	?	?	31	Calcaire
Philadelph. E. 9958	Yebi	*Sab*	Abydos	Nécropole	21	Calcaire
Baltimore 22.391	Mâr (?)	*Sab*	?	?	19,7	Calcaire
Paris E 5358	Ibiâ	*Sab*	?	?	23,4	Calcaire
Cambr. E.500.1932	Khnoum	Soldat	el-Atawla ?	?	25	Stéatite
Londres BM 58079	Senebmiou	Suivant	« Khizam »	Nécropole ?	16,2	Stéatite
Manchester 9325	Nebiouou ?	Supérieur du *Tem* ?	?	?	25,4	Stéatite

Tableau 4.11.4 : Statues de personnages officiels de la Deuxième Période intermédiaire

de cette époque sont toutes de petites dimensions, généralement en calcaire ou en stéatite et parfois en grauwacke. Leur facture est souvent maladroite et elles montrent des proportions irrégulières. Toutes les statues découvertes en contexte archéologique proviennent de nécropoles.

Intégrées à ce même ensemble (mêmes caractéristiques stylistiques, mêmes dimensions, mêmes matériaux et même contexte archéologique lorsqu'il est connu), on relèvera également une quinzaine de statuettes de personnages apparemment dépourvus de titres, probablement à dater des XVIᵉ et XVIIᵉ dynasties (tableau 4.11.5 : **Coll. Ternbach, Florence 1787, 1807** et **1808** (fig. 4.11.5a-b), **Le Caire JE 49793, Londres BM EA 2297** (fig. 4.11.5c),

Londres UC 14624 et **14659, Manchester 3997** (fig. 4.11.5d), **Moscou 4761** et **6477, New York MMA 16.10.369** (fig. 4.11.5e) et **65.115, Paris E 10525, E 18796 bis** et **N 867**).

La production de sculptures de haute qualité, de grandes dimensions et en matériaux « nobles » semble disparaître à la Deuxième Période intermédiaire ; la statuaire est à présent destinée à tous les échelons de la hiérarchie. Hormis les quelques statues du souverain Sobekemsaf (ch. 2.13.1), le roi comme les officiers de rang divers ont recours aux mêmes ateliers régionaux, qui produisent les mêmes types de stèles et de statues.

La similarité entre ces productions et celles qu'on retrouvait à la XIIIᵉ dynastie pour les niveaux inférieurs de l'élite laisse supposer que les anciens ateliers/artisans royaux se sont retrouvés désoccupés,

N° cat.	Nom	Provenance	Contexte originel	H. orig.	Matériau
Florence 1807	Renseneb	?	?	17	Calcaire
Florence 1808	Djehouty	?	?	24,5	Calcaire
Le Caire JE 49793	Reniseneb	Abydos	Nécropole	?	Calcaire
Londres BM EA 2297	Djehouty-âa	?	?	15	Calcaire
Londres UC 14624	Hori	?	?	20	Calcaire
Londres UC 14659	Sen	?	?	27	Calcaire
Manchester 3997	Râ	Abydos	Nécropole	20	Calcaire
Moscou 4761	Sekhab (?)	?	?	15	Stéatite
New York MMA 16.10.369	Iâhmes	Thèbes	Nécropole	16,3	Calcaire
Paris E 10525	Sobekhotep	?	?	14,7	Calcaire
Paris E 18796	Siti	?	?	21,9	Calcaire
Paris N 867	Senousret	?	?	15,4	Stéatite
Uppsala VM 143	Hori	Edfou ?	?	19,5	Grès

Tableau 4.11.5 : statues de personnages de la Deuxième Période intermédiaire apparemment dépourvus de titre

peut-être pour des raisons économiques, les souverains du Sud ne disposant plus des moyens d'entretenir le même train qu'à la cour d'Itj-taouy, peut-être aussi par manque d'accès aux matières premières. Dans le nord, les Hyksôs abandonnent visiblement la pratique des souverains et dignitaires du Moyen Empire tardif d'élever des monuments en pierre ou d'y installer des statues.

La grande majorité des sculptures de la Deuxième Période intermédiaire, si semblable à celles des ateliers de modeste qualité du Moyen Empire tardif, est sans doute l'héritière de ces derniers. Les productions locales d'Abydos ou de Haute-Égypte (Thèbes, Edfou, Elkab), originellement destinées à l'élite régionale ou à des personnages officiels en mission, semblent continuer à se développer avec la montée de l'importance des villes de province. Ces ateliers prennent alors en charge la fabrication des effigies des diverses catégories sociales, tant de l'élite locale que de la cour du souverain. C'est ainsi que les différents échelons de la hiérarchie se retrouvent représentés essentiellement par des pièces de petites dimensions, en matériaux locaux ou d'accès aisé – stéatite et serpentinite, calcaire, parfois grauwacke.

4.12. La femme

On recense une centaine de statues de femmes « seules » (c'est-à-dire non associées à un homme dans un groupe statuaire, fig. 4.12a-k) : environ quatre-vingt pour les statues du Moyen Empire tardif[911] et

une vingtaine probablement datables plutôt de la Deuxième Période intermédiaire (en raison de critères stylistiques ou du contexte archéologique dont elles proviennent)[912].

Les statues de reines appartiennent au répertoire royal et en montrent toutes les caractéristiques (d'après le format, les matériaux utilisés et la qualité de la sculpture). Quatre « filles royales » sont attestées dans le corpus statuaire : Khenemet-nefer-hedjet (mi-XIIe d., **Alep 01**), Néférousobek (peut-être la future reine, **Tell Gezer 3**), Khonsou (fille de la reine Noubkhâes, fin XIIIe d., **Éléphantine K 258 b**) et Iâhhotep (XVIIe d., **Paris N 446**). La première, en granodiorite, est fragmentaire, mais semble avoir été d'une grande finesse. Celle de Tell Gezer est trop fragmentaire pour que l'on puisse juger de sa qualité, mais le matériau dans lequel elle est sculptée, le gneiss

[911] **Alexandrie CG 473, Atlanta 2012.16.1, Bâle Kuhn 69 et Lg Ae VD 5, Baltimore 22.366, Berlin ÄM 10310, Boston 13.5723, 20.1190, 20.1195, 20.1210, 24.2215, 24.2242 et 1980.76, Bruxelles E. 4252, E. 6749, Byblos 15375, Cambridge E.67.1932, Caracas R. 58.10.19, Chicago A.30821, Coll. Abemayor 07, Coll. Altounian 2017, Coll. Beekmans, Coll. Kelekian EG033-KN13, Coll. Kikugawa 36, Coll. Lipsner, Coll. priv. 2003b, Coll. priv. Bergé 2005, Coll. priv. Bonhams 2004, Coll. priv. Christie's 1999a, Coll. priv. Drouot 1998b,**

Coll. priv. Drouot 2003, Coll. Friedinger, Coll. Harer 3, Coll. Merrin 1986, Hanovre 1970.36 et 1995.90, Jérusalem A.273, Khartoum 13633, Le Caire CG 474, 461, CG 42035 et JE 52540, Leipzig 1024, Lille E 25618, Liverpool 1973.2.324, Londres BM EA 2373, EA 13012, EA 13319, EA 32190, EA 35363 et EA 65447, Londres UC 14724, UC 14818, UC 16648, UC 16888 et UC 60040, Manchester 7536 et 13849, Moscou 5124, Munich ÄS 1561, New York MMA 15.4.1, 22.1.52, 22.1.53, 22.1.735, 22.1.737 et 66.99.8, Oxford 1985.152, Paris AF 9943, E 16267, E 22756 et N 3892, Ramesseum CSA 469, Rome Barracco 264, Swansea W 842, Toronto ROM 948.34.25, Turin P. 5038, S. 1233 et S. 12015. Cette liste ne reprend pas les statues de reines ou de « filles royales », qui seront considérées plus loin (ch. 4.13.2).

[912] **Baltimore 22.392, Berlin ÄM 4423, Boston 99.744, Budapest 51.331, Chicago OIM 11366, Cracovie MNK-XI-951, Le Caire JE 33480, Londres BM EA 2380 et EA 32189, Londres UC 16640, UC 16660, UC 16666 et UC 16879, Munich ÄS 7122, New York MMA 26.3.326, Paris AF 9919, E 22454** et N 446*, Philadelphie E. 29-86-354 et E. 33-12-15, Coll. Bouriant** et **Saint-Louis 30:1924.**

anorthositique, est une pierre dure et rarement utilisée à cette époque, dont la valeur devait être importante (ch. 5.8). La statuette d'Éléphantine est une dyade de la fin de la XIIIᵉ dynastie qui représente la princesse et son époux Iy, chancelier royal et intendant du district (ch. 2.12.2). Le haut statut des deux époux est indiqué par leurs titres, mais rien dans la facture – plutôt grossière – de la statuette ne permet de s'en douter ; elle suit déjà le canon stylistique des sculptures provinciales de la Deuxième Période intermédiaire, époque à laquelle, comme on l'a vu, la catégorie statuaire ne traduit plus un niveau particulier au sein de la hiérarchie. La quatrième statue, celle du Louvre, représente une princesse du nom d'Iâhhotep – nom porté par plusieurs membres de la famille royale à la fin de la XVIIᵉ dynastie. Elle est en calcaire et de petites dimensions, mais de grande qualité, malgré les légères disproportions qui sont propres au style de cette époque (ch. 2.13).

En ce qui concerne le répertoire non-royal, les femmes de cette époque, qu'elles soient seules ou en groupes statuaires, portent rarement d'autres titres que « maîtresse de maison » (*nb.t pr*), qui n'indique nullement un rang au sein de la hiérarchie, mais simplement le fait qu'elles étaient mariées et s'occupaient vraisemblablement de la gestion économique de l'« intérieur », fonction qui, assurément, a laissé moins de traces visibles que les positions publiques, détenues par les hommes.

Au sein du répertoire statuaire conservé, seules quelques femmes peuvent être associées à des personnages dont le statut social est connu.

Henoutepou, femme et mère de vizir, est attestée par une statue en granodiorite presque grandeur nature (**Le Caire CG 42035**). Cette statue fait partie d'un ensemble dressé à Karnak par son fils, le vizir Ânkhou, aux alentours du règne de Khendjer, ce qui explique le matériau et le format, qui en font une statue de prestige, exceptionnelles pour une statue de femme, même pour une reine.

Contemporaine de Sobekhotep Khânéferrê, Douatnéféret, épouse du scribe en chef du vizir Dedousobek-Beby (**Cambridge E.SU.157**), probablement mère du héraut Sobekemsaf (**Berlin ÄM 2285** et **Vienne ÄOS 5801**) et de la reine Noubkhâes (ch. 2.11.2), est connue par une base de statuette (**Le Caire JE 52540**). Cette femme appartenait à une famille des plus hauts niveaux de la pyramide sociale. Il est cependant difficile de juger de la qualité de sa statue, dont il ne reste que la base et les pieds. Elle est en granodiorite et de petit format (originellement moins de 30 cm de haut).

Deux femmes ont conservé sur leur statue le titre d'« ornement du roi » : Nakhti (?) (**Paris AF 9919**), dont il ne reste que la partie inférieure, et Néferhotep (**Le Caire JE 33480**). La première, trouvée dans la « cachette » du temple de Satet, est en grauwacke et de petit format ; sa facture et surtout son inscription

sont peu soignées. Le matériau et les dimensions de la seconde ne sont pas précisés. La seconde est une statuette en calcaire mise au jour à Dra Abou el-Naga, datable de la XVIIᵉ dynastie. Le titre d'« ornement du roi » est attesté à la Première Période intermédiaire, disparaît à la XIIᵉ dynastie, réapparaît au Moyen Empire tardif, mais devient courant surtout à la Deuxième Période intermédiaire. Il semble indiquer un statut davantage qu'une véritable fonction et désigne probablement les femmes de l'élite à la cour ou dans les provinces[913].

Hormis la statue d'Henoutepou (**Le Caire CG 42035**), épouse et mère de vizir, et les statues de reines qui sont à considérer à part puisqu'elles appartiennent au répertoire royal, toutes les statues de femmes répertoriées dans le catalogue sont de petites dimensions. La plupart sont en calcaire, en stéatite ou en serpentinite, une vingtaine en granodiorite, seule une dizaine en grauwacke, trois en quartzite, une en ivoire et trois en bois. De telles tendances se rapprochent de celles observées pour la statuaire des fonctionnaires de rang inférieur et des particuliers dépourvus de fonction officielle ou même de titre. La qualité de la sculpture est quant à elle très variable : on observe à la fois des pièces d'une grande finesse et d'autres très rudimentaires. Étant donné le manque d'indices pour positionner ces femmes au sein de la hiérarchie, si elles ne sont pas associées à un personnage connu par d'autres sources, ce sont probablement le degré de qualité de la statue et le matériau dans lequel elle a été sculptée qui constitueront les meilleurs indices pour estimer le statut de la femme représentée – sauf à la Deuxième Période intermédiaire, puisque même les hauts dignitaires ont alors recours aux ateliers provinciaux.

La majorité des statues sont dépourvues de contexte archéologique, mais on peut tout de même relever quelques observations. Seule la grande statue de la mère du vizir Ânkhou était placée dans un temple[914].

[913] GRAJETZKI 2009, 158.

[914] La base de statue d'une femme debout **Boston 24.2215** a été découverte parmi les vestiges du temple de Thoutmosis III à Semna, ce qui n'indique pas nécessairement qu'elle ait été placée dans un temple à l'origine. Il en est de même pour la statue de l'« ornement royal » Nakhti, découverte dans la « cachette » du temple de Satet – laquelle date de la fin de l'époque pharaonique (ch. 3.1.2.1). Une autre exception est la statue de Renesneferouhor, qui a été découverte à proximité du mastaba d'Isi. Comme nous l'avons vu plus haut, la cour de ce mastaba, transformée en chapelle au Moyen Empire, a été occupée par une série de stèles de petites dimensions et de qualité souvent modeste, probablement fruit d'ateliers locaux. La femme représentée par cette statue peut avoir appartenu à l'élite d'Edfou de la Deuxième Période intermédiaire. La statue est de qualité assez fine. Ses disproportions sont dues au style de la statuaire provinciale de XVIIᵉ dynastie.

Les autres statues dont le contexte est connu (une vingtaine) proviennent toutes de nécropoles : Haraga, Licht-Nord, Abydos, Thèbes, Hou, Esna, cimetières des forteresses de Nubie.

Épouses ou mères, il est évident que certaines femmes ont joué un rôle certainement primordial, même souterrain, dans les relations entre les hommes et les familles au pouvoir – c'est ce qui apparaît notamment à travers certaines stèles de reines[915]. Leur rôle public semble cependant mineur.

Notons un détail qui peut-être illustre cet aspect : sur presque toutes les statues de femmes debout, les bras sont représentés tendus le long du corps, les mains à plat le long des cuisses et les pieds sont au même niveau l'un que l'autre – le gauche est parfois légèrement avancé. La figure apparaît ainsi figée dans une sorte d'inaction. Les enfants montrent la même position et la même gestuelle. Les hommes, au contraire, exécutent avec leurs mains différents gestes : le plus souvent, ils ont les bras étendus sur le devant du corps, les mains à plat sur la partie avant des cuisses, à la manière des statues du souverain en position d'adoration. On les retrouve régulièrement aussi la main gauche portée à la poitrine – dans ce cas ils sont souvent, mais pas systématiquement, enveloppés dans un manteau. Il semble ainsi qu'ils soient représentés dans l'action ou dans la possibilité d'agir, peut-être dans la position de la prière ou de l'accueil du fidèle, tandis que femmes et enfants assistent plus passivement à la scène. Ce contraste est particulièrement visible dans les groupes statuaires du Moyen Empire tardif, où hommes et femmes montrent clairement cette différence d'attitude. En revanche, cette situation disparaît progressivement à la fin de la XIIIe dynastie. À la Deuxième Période intermédiaire, l'homme est de plus en plus souvent représenté dans la même position que la femme, les bras tendus le long du corps, mais conserve la jambe gauche nettement avancée.

4.13. Conclusion : statut et statues

D'après les chapitres précédents, il apparaît manifeste que le statut d'un dignitaire du Moyen Empire tardif se reflète dans la catégorie statuaire qui le représente et que le degré de qualité et de valeur matérielle d'une statue dépend essentiellement de son degré de proximité avec le souverain.

Si le personnage appartient à la cour et s'il est proche du souverain, il semble avoir accès aux sculpteurs des ateliers royaux, comme en témoignent les statues sculptées dans les mêmes matériaux que celles du souverain et montrant une physionomie reproduisant les traits officiels du roi.

Dans le cas des dignitaires de province, la situation apparaît quelque peu différente. Ces derniers ont dans certains cas recours aux mêmes catégories de statues que les membres de la cour (mêmes formats, matériaux et attributs), mais plus rarement accès aux sculpteurs des ateliers royaux. Ces dignitaires provinciaux semblent avoir parfois fait appel aux services d'artisans de niveau inférieur, peut-être locaux. Dans ce cas, leur statuaire est installée plutôt dans les nécropoles ou dans les sanctuaires destinés à des humains divinisés (un ancien souverain ou des personnages tels qu'Héqaib ou Isi).

Cette situation est alors similaire à celle qui caractérise la statuaire des fonctionnaires de rang intermédiaire. Si l'individu est dépourvu de titre de rang, il a, sauf exception, accès à des statues de plus petit format, plus souvent en pierres tendres et, dans le cas de pierres dures, la qualité de la sculpture est généralement assez pauvre, ce qui suggère que la statue ne provient pas des ateliers royaux (cf. *infra*). Les contextes archéologiques sont rarement conservés mais suggèrent que les statues de ces fonctionnaires étaient, comme pour les dignitaires de province, installées plutôt dans des nécropoles, des temples dédiés à des souverains ou personnages divinisés ou dans des lieux de dévotion tels que la Terrasse du Grand Dieu à Abydos.

Si l'individu représenté occupe une fonction plus modeste encore (artisan, domestique, prêtre-*ouâb*…) ou s'il apparaît dépourvu de tout titre, il ne peut généralement acquérir qu'une statue de petit format, le plus souvent en roche tendre (calcaire ou stéatite). Les statues correspondant à ces catégories s'éloignent du style des statues royales. Si les éléments iconographiques (costume, gestuelle) suivent toujours le modèle des hauts dignitaires, la qualité de la facture est très différente, souvent moins fine et donc plus difficile à dater, faute de comparaison possible avec la statuaire royale.

Notons qu'il s'agit de tendances, pas de règles absolues. Si les grandes statues sont généralement réservées aux grands personnages de l'État, ces derniers peuvent aussi, comme le roi, être représentés par des pièces de petites dimensions, vraisemblablement en fonction du contexte architectural dans lequel elles devaient être installées. Néanmoins, les tendances sont manifestes : les grandes statues en roche dure et de qualité royale des hauts dignitaires sont généralement installées dans les temples, hormis quelques cas dans les grands tombeaux régionaux. Les petites statues de qualité plus locale et en pierres tendres, que l'on retrouve dans les nécropoles, représentent quant à elles le plus souvent des personnages de rang relativement modeste. C'est dans ces contextes qu'apparaissent les statues de modeste qualité des hauts fonctionnaires.

Ces observations sont valables pour le Moyen Empire tardif ; comme on l'a vu, à partir de la fin de la XIIIe dynastie, période dans laquelle on entre véritablement dans la Deuxième Période

[915] On renverra le lecteur au chapitre consacré aux familles royales dans Ryholt 1997, 207-289.

intermédiaire, les catégories statuaires changent. On a désormais affaire presque exclusivement à des statues de petit format, essentiellement en calcaire et en stéatite, produites dans des ateliers provinciaux de Haute-Égypte, semblables à celles produites auparavant pour les niveaux inférieurs de la société nantie.

Au Moyen Empire tardif, l'appartenance à la branche administrative du vizir plutôt qu'à celle du trésorier, à l'armée ou encore à un sacerdoce ne semble pas avoir d'impact sur le choix d'une forme statuaire. D'après le répertoire conservé, une même statue peut aussi bien convenir à un grand intendant, à un trésorier, à un directeur des porteurs du sceau ou à tout autre dignitaire doté des hauts titres de rang. Par ailleurs, on retrouve des détenteurs de titres tels que « sab » ou « Grand parmi les Dix de Haute-Égypte »

ou niche – mais l'extrême rareté des contextes archéologiques primaires empêche de s'en assurer. Par comparaison avec les époques successives, mieux documentées, on peut supposer que les nombreux colosses retrouvés à Tanis, Bubastis, Héracléopolis Magna ou Karnak en contexte secondaire se dressaient à l'origine de part et d'autre de passages monumentaux dans ou devant les temples.

Le répertoire royal conservé est composé à 37 % de statues au moins grandeur nature (dont plusieurs paires ou ensembles) et seulement de 7,3 % de statuettes de moins de 30 cm de hauteur et parmi celles-ci, plusieurs sont en matériaux précieux. Du fait de leur format qui les rend plus aisément « pillables », la plupart des statues plus petites que nature sont sans provenance connue. Toutes les statues royales provenant d'un contexte archéologique égyptien témoignent en faveur d'une installation dans un

Le roi (*n(i)-sw.t bity*)
Membres de la famille royale (reine, père du dieu, fils royal, fille royale)
« Chanceliers royaux » (*ḫtmw bity*) et « Nobles princes » (*r-pꜥ ḥꜣty-ꜥ*) (vizir, trésorier, scribe du document royal, directeur de l'Enceinte, chef de la grande salle, directeur des champs, grand parmi les Dix de Haute-Égypte, grand intendant, directeur des porteurs du sceau, connu du roi)
« Nobles princes » (*r-pꜥ ḥꜣty-ꜥ*)
Titres de fonction administrative dépourvus de titre de rang (grand parmi les Dix de Haute-Égypte, *sab*, Bouche de Nekhen, chambellans, scribes, intendants, prêtres et militaires,...) + Artisans et titres apparemment domestiques
Personnages dépourvus de titre

pour des statues de format, qualité et matériau très divers. C'est bien le rang, et non la fonction, qui semble déterminer la catégorie statuaire à laquelle peut prétendre un individu de cette époque.

Puisque la distinction entre les différents degrés de la hiérarchie apparaît dans la statuaire du Moyen Empire tardif à travers la qualité de la sculpture, les dimensions, le choix du matériau et le contexte dans lequel la statue était installée, il convient de conclure ce chapitre en résumant les tendances observables pour chacune des catégories de la hiérarchie :

4.13.1. Le souverain
Environ trois cents statues de rois sont répertoriées pour la deuxième moitié du Moyen Empire (entre Sésostris II et la fin de la XIIIᵉ dynastie). Pour la même période, on compte une quarantaine de statues de membres de la famille royale et près d'un millier de particuliers. Un peu plus d'un cinquième, donc, du répertoire statuaire conservé représente le souverain. À la Deuxième Période intermédiaire, en revanche, plus de 90 % de la production de statues semblent être de nature non-royale.

Le roi peut être représenté par des statues de tout format, vraisemblablement en fonction du contexte dans lequel elles s'insèrent – face extérieure d'un portail monumental, cour d'un temple, chapelle

temple. Dix statues royales au moins proviennent de sites du Levant, peut-être cadeaux diplomatiques envoyés aux princes locaux (ch. 3.2.2).

En ce qui concerne les matériaux employés pour la statuaire royale (tableau 4.13.2), c'est la granodiorite qui est, de loin, la pierre la plus utilisée (43,5 %), quatre fois plus que le quartzite (12,4 %), le granit (9,7 %), la grauwacke (9,2 %) ou le calcaire (13 %). Ces quatre matériaux, de fréquence à peu près égale, sont eux-mêmes beaucoup plus fréquents que la serpentinite (4,3 %), le gneiss (2,4 %), le grès (2,1 %), la calcite (0,8 %) ou l'obsidienne (1 %). Il se peut que la fréquence du calcaire ait été bien plus importante, puisqu'il s'agit du matériau utilisé pour les statues architecturales (piliers osiriaques) mais qu'il est aisément convertible en chaux et a donc peut-être souvent disparu dans les fours dès la fin de l'Antiquité. En ce qui concerne les autres pierres, difficilement réutilisables, on peut supposer que leurs proportions sont relativement représentatives de ce qui fut produit. L'usage du granit reste peu élevé, mais il est rarement utilisé en statuaire au Moyen Empire tardif et demeure un privilège presque exclusivement royal (ch. 5.4).

Trois statues en bois nous sont parvenues. Étant donné la fragilité du matériau, il n'est pas impossible qu'il ait été d'un usage plus courant à l'époque. Six

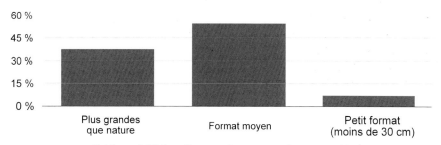

Tableau 4.13.1a : Format des statues du souverain

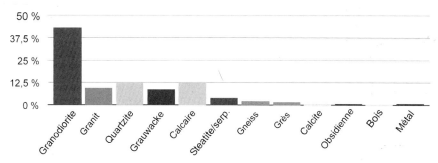

Tableau 4.13.1b : Matériaux attestés dans la statuaire du souverain

statues en alliage cuivreux nous sont également connues et font selon toute vraisemblance partie d'un même ensemble. Comme pour le bois, il se peut que ce matériau ait été d'une plus grande fréquence, mais la refonte et les injures du temps ont pu en faire disparaître un nombre particulièrement important. La préciosité du matériau rend cependant son usage réservé à la haute élite.

Ainsi que nous l'évoquerons dans le chapitre 7, consacré aux ateliers de sculpture, la qualité des statues royales atteint généralement le sommet de ce que le Moyen Empire tardif nous a livré. De toute évidence, les souverains faisaient appel, pour réaliser la statuaire qui devait occuper les temples, aux artisans les mieux entraînés et sans doute les plus talentueux.

Pour le souverain, nous avons donc affaire à des statues de la plus grande qualité, essentiellement sculptées dans des matériaux durs, dans beaucoup de cas de grandes dimensions. Elles sont généralement installées dans les grands temples du pays, ainsi que dans les temples funéraires royaux.

4.13.2. La reine, les fils royaux, les filles royales

Quarante et une statues du Moyen Empire tardif et quatre de la XVIIᵉ dynastie représentent des membres de la famille royale : reines, fils et filles royaux et, dans le cas de Sobekhotep Sekhemrê-séouadjtaouy et Néferhotep Iᵉʳ, père du souverain.

Dans cette catégorie, on relève quelques statues grandeur nature ou légèrement plus grandes[916], mais

la majorité des pièces sont, comme pour le souverain et les *ḥtmw bity*, de taille moyenne et devaient donc vraisemblablement être insérées dans des niches ou installées dans des chapelles – aucune ne provient cependant d'un contexte archéologique primaire. En ce qui concerne l'usage des matériaux, comme pour le souverain et les *ḥtmw bity*, on observe une majorité de statues en pierre dure, surtout la granodiorite (40 %) et quelques statues en granit (4). Le taux de grauwacke est d'un peu moins de 10 %. La serpentinite apparaît pour trois ou quatre statuettes. On relève également quelques statues en matériaux rares : gneiss (2), obsidienne (1), alliage cuivreux (3). Les trois statues en grès proviennent de Serabit el-Khadim (comme la majorité des statues trouvées sur ce site, elles sont taillées dans le matériau local). On compte six statues en calcaire, dont trois de la XVIIᵉ dynastie, époque à laquelle ce matériau est majoritairement utilisé.

Très peu de statues de ce groupe proviennent d'un contexte connu : quatre d'Éléphantine (deux du sanctuaire d'Héqaib, une de la cachette du temple de Satet, une d'une maison), trois du temple de Séthy Iᵉʳ à Qourna (originellement dans le temple des Millions d'Années de Sobekhotep Khânéferrê ? voir ch. 2.10.2 et 3.1.9.3), une de Karnak, une de Memphis, deux de Tanis (contexte secondaire), deux ou trois de Serabit el-Khadim. Il semblerait donc que, comme pour les souverains, les statues de reines et de princes aient été installées généralement dans des temples.

[916] Peut-être faut-il compter dans ce groupe la statue du temple de Khonsou (**Karnak Khonsou**, fig. 5.4a). Ses grandes dimensions et le matériau dans lequel elle a été sculptée (granit) répondent aux critères de la statuaire royale, bien que l'individu porte la perruque des dignitaires.

On peut dès lors supposer qu'il s'agisse d'un personnage proche du souverain, peut-être un prince (les seules statues privées de dimensions comparables et en granit sont celles de Sahathor). Les proportions du corps, avec des épaules et des jambes massives et un torse très étroit permettent de le dater de la deuxième moitié de la XIIIᵉ dynastie.

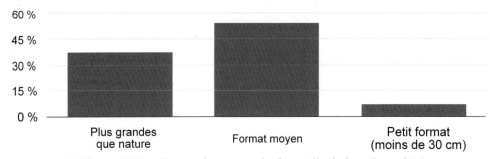

Tableau 4.13.3a : Format des statues des hauts dignitaires (*ḫtmw bity*)

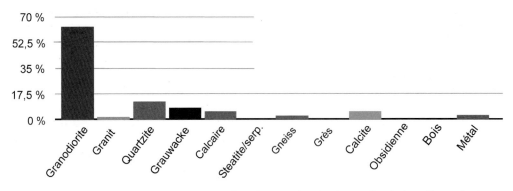

Tableau 4.13.3b : Matériaux attestés dans la statuaire des hauts dignitaires (*ḫtmw bity*)

4.13.3. Les détenteurs du titre de *ḫtmw bity*, les principaux dignitaires

Dans cette catégorie sont réunies les 71 statues des plus hauts personnages de la cour, en dessous du souverain : les trois principaux ministres (vizir, trésorier et grand intendant)[917] et les détenteurs du titre de rang *ḫtmw bity* (hauts dignitaires de l'administration centrale, gouverneurs, prêtres et militaires). Tous semblent avoir le même droit de préséance dans le Papyrus Boulaq 18 et ont, d'après le répertoire conservé, accès à la même catégorie de statues. Hormis le collier *shenpou* du vizir, aucun signe distinctif de la fonction du personnage n'est transcrit dans la sculpture. Ce pourrait être là un indice que les statues ne sont pas nécessairement réalisées *pour* quelqu'un en particulier, mais plutôt pour les membres d'une caste sociale, pour un type de dignitaire, c'est-à-dire les personnages qui détiennent, par leur proximité avec le souverain, un rang particulier à la cour (et des moyens suffisants pour acquérir une statue coûteuse). Les tendances observables au sein de la statuaire des chanceliers royaux sont proches de celles des membres de la famille royale.

On compte 8 statues au moins grandeur nature (11,2 %) et 13 ne dépassant pas 30 cm de hauteur (18 %). La majeure partie mesure entre 40 et 90 cm de hauteur.

La granodiorite est, plus encore que pour la statuaire royale, le matériau privilégié (45 pièces, 63,3 %). Le quartzite est utilisé, comme pour le souverain, dans 12,6 % du répertoire (9 pièces). La grauwacke et le calcaire se retrouvent également, mais en moindres proportions (respectivement 6 et 4 pièces). Le granit est en revanche exceptionnel : une seule statue, probablement celle d'un trésorier, est recensée. Comme pour le roi enfin, on observe qu'un emploi occasionnel de stéatite/serpentinite : seulement deux pièces de petites dimensions. Deux statues sont en alliage cuivreux – elles font très probablement partie du même ensemble que les deux statues d'Amenemhat III de la collection Ortiz, supposé provenir de la région du Fayoum.

Très peu d'entre elles proviennent de contextes archéologiques primaires, mais il semble qu'il se soit agi principalement de temples (temple d'Amon à Karnak, temple de Ptah à Memphis, sanctuaire d'Héqaib à Éléphantine, peut-être temple d'Osiris à Abydos, de Montouhotep II à Deir el-Bahari et d'Amenemhat III à Hawara).

4.13.4. Les détenteurs du seul titre de rang *iry-pꜥ.t ḥꜣty-ꜥ*

La plus haute qualité que peut détenir un dignitaire est celle de *ḫtmw bity* et les détenteurs de ce titre sont également toujours *iry-pꜥ.t* et *ḥꜣty-ꜥ*. Ces deux derniers titres peuvent aussi se retrouver seuls et semblent désigner un statut élevé à la cour, à un niveau néanmoins inférieur à celui des *ḫtmw bity*. Seules treize statues du Moyen Empire tardif ne portent que le titre de « noble prince » sans celui de « chancelier royal », trop peu donc pour tirer des

[917] Les plus hauts ministres négligent parfois d'indiquer leurs titres de rang, probablement parce qu'ils sont évidents (GRAJETZKI 2009, 20).

statistiques : quatre gouverneurs (dont un avec deux statues, Oukhhotep IV), un « connu du roi », deux scribes du document royal, un héraut et confident du roi et un « noble prince » dont le titre de fonction n'est pas indiqué[918]. Toutes sont de format modeste, sauf la statue du héraut Montouâa (**Londres BM EA 100**), lequel est paré de nombreux titres qui en font un proche du souverain, proximité semble compenser l'absence du titre de *ḥtmw bity*.

Toutes, à part la statue de Dedousobek (**Le Caire CG 887**), sont en pierre dure (neuf en granodiorite, une en gneiss, deux en quartzite et une en serpentinite ou stéatite).

Trois proviennent de nécropoles (les deux statues de Meir et celle de Licht-Nord), une probablement de la Terrasse du Grand Dieu à Abydos, une du temple d'Amenemhat Ier à Ezbet Rushdi, une probablement du temple de Montouhotep II à Deir el-Bahari. Tous ces contextes archéologiques (nécropoles, Terrasse du Grand Dieu et temples funéraires royaux) semblent généralement associés à des statues de personnages de rang intermédiaire.

4.13.5. Les détenteurs d'un titre de fonction sans titre de rang

240 statues du répertoire représentent des personnages dotés de titres de fonction (fonctionnaires, prêtres, militaires, artisans, serviteurs, etc.) mais d'aucun titre de rang. Cette catégorie rassemble certainement différents niveaux sociaux. Néanmoins, ce vaste ensemble montre des tendances distinctes du répertoire des degrés les plus élevés de la hiérarchie, ce qui semble bien indiquer que le port d'un titre de rang (essentiellement *ḥtmw bity*) donne accès à une catégorie de statues spécifique.

Ces statues sont toutes de format relativement modeste (moins d'un mètre de hauteur). Seules vingt-trois pièces dépassent les 50 cm[919] et ces dernières

sont presque toutes sont en pierres dures (granodiorite et quartzite) ; les trois d'entre elles en calcaire sont aussi les trois seules qui soient de pauvre qualité[920]. Les propriétaires de cette vingtaine de statues de plus grand format, bien que dépourvus de titres de rang, remplissent tous (sauf peut-être les dignitaires des statues en calcaire) des fonctions qui semblent relativement importantes ou dissimulent peut-être, comme pour le héraut Sobekemsaf (ch. 4.10), un lien personnel avec le souverain.

La grande majorité (91,6 %) des statues de personnages dotés de fonctions sans titre de rang est en revanche de format relativement modeste (moins de 50 cm de haut). Elles sont de qualité variable, parfois très fine[921], mais souvent plus rudimentaire et probablement l'œuvre d'ateliers ou de sculpteurs locaux. De façon majoritaire, elles appartiennent à une catégorie de qualité intermédiaire : de facture équilibrée, mais sans atteindre le niveau de virtuosité démontré par les sculpteurs qui réalisaient la plupart des statues du souverain et des hauts dignitaires.

Les matériaux utilisés sont très divers (Tableau 4.13.5b). La granodiorite est la pierre la plus utilisée (36,6 %). La grauwacke et le quartzite connaissent encore, pour cette vaste catégorie sociale, un usage relativement fréquent, mais moins que pour les détenteurs de titres de rang (7,6 et 6,8 %). Un taux beaucoup plus élevé est observable pour le calcaire (27,6 %) et la stéatite/serpentinite (17,8 %). Seule une statue en granit est répertoriée (**Munich Gl. 97**), mais aucune en gneiss ou en métal. Ces matériaux sont visiblement réservés aux personnages royaux et aux détenteurs de titres de rang. On compte deux statuettes en grès, peut-être matériau local dans le cas de la triade du contremaître Senbebou le Noir (**New**

[918] Les gouverneurs Oukhhotep IV (**Boston 1973.87** et **Le Caire CG 459**), Senousret (**Durham EG 609**), Khâkaourê-seneb (**Bubastis H 850**) et Senousret-ânkh (**Coll. priv. Sotheby's 1984**), les directeurs du temple Imeny (**Tell el-Dab'a 14**) et Néfertoumhotep (**Coll. Hewett**), un chef des prêtres (**Édimbourg A.1906.443.48**), le scribe du document royal Antefiqer (**Caracas R. 58.10.35**), le héraut Montouâa (**Londres BM EA 100**), le connu du roi Minnéfer (**Stockholm MM 10014**), le scribe du document royal Dedousobck (**Le Caire CG 887**) et un certain Kay et un Hâpydjefa (?) dont la fonction n'est pas précisée (**Coll. priv. Bonhams 2001** et **Helsinki 5981.94**).

[919] Le connu du roi Resou (**Le Caire CG 428**), le grand parmi les Dix de Haute-Égypte (**Boston 14.721**), les surveillants des conflits Nebit (**Paris E 14330**) et Res (**Richmond 65-10**), le héraut à Thèbes Sobekemsaf (**Vienne ÄOS 5801**), l'intendant du décompte des troupeaux Senousret-Senebnefny (**Brooklyn 39.602**), le scribe de la Grande Enceinte Ânkhou (**Le Caire CG 410**), les gouverneurs

d'Éléphantine Khema, Sarenpout II, Héqaibânkh, Héqaib II et Héqaib III (**Éléphantine 13**, **15**, **25**, **26**, **27**, **30**), le gouverneur de Hou Senousret (**Le Caire CG 407**), le serviteur de la salle du jugement Imen-âa (**Éléphantine 39**), le grand chambellan Shebenou (**Éléphantine 70**), le prêtre Sekhmethotep (**Le Caire JE 72239** et **Abousir 1985**), l'intendant de l'État et connu du roi Ânkhou (**Saqqara 16896**), l'intendant du décompte de l'orge de Basse-Égypte à Memphis Sermaât (**Saqqara 16556**), le scribe du palais royal [...]tef (**Le Caire CG 42048**) et le chef de la sécurité Dedousobek (**Le Caire CG 42043**). Il faut inclure dans ce groupe la statue découverte à Qaw el-Kebir d'un certain Nakhti, dont le titre est difficile à lire (*inw* ?) mais ne semble pas inclure de titre de rang (**Le Caire TR 23/3/25/3**).

[920] L'intendant de l'État et connu du roi Ânkhou (**Saqqara 16896**), l'intendant du décompte de l'orge de Basse-Égypte à Memphis Sermaât (**Saqqara 16556**) et le dignitaire Nakhti de Qaw el-Kebir (**Le Caire TR 23/3/25/3**).

[921] Ex : la statue du chef des prêtres Amenemhat-ânkh (**Paris E 11053**) ou celle de l'intendant Sakahorka (**Alexandrie JE 43928**), qui sont toutes deux en quartzite.

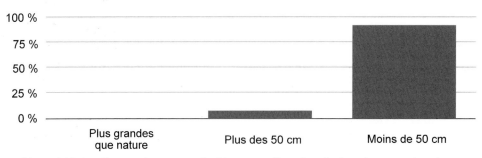

Tableau 4.13.5a : Format des statues de détenteurs d'un titre de fonction sans titre de rang

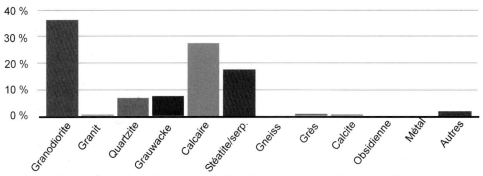

Tableau 4.13.5b : Matériaux attestés dans la statuaire des détenteurs d'un titre de fonction sans titre de rang

York MMA 56.136), mais nécessairement importé dans celui de la petite statue du chef dessinateur Sobekour découverte à Abydos (**Le Caire CG 476**).

La provenance des pièces est connue dans à peu près la moitié des cas. Les contextes sont divers, mais correspondent surtout aux types observables pour les niveaux plus modestes de l'élite : nécropoles (Tanta, Licht-Nord, Meir, Abydos, Bouhen), temples funéraires royaux de l'Ancien Empire et du début du Moyen Empire (Saqqara et Ezbet Rushdi), le sanctuaire d'Héqaib à Éléphantine (à la XIIIᵉ dynastie) et celui d'Isi à Edfou. Une statue provient d'une maison palatiale de Lahoun. On compte néanmoins deux pièces découvertes dans le temple d'Amon à Karnak, toutes deux d'un haut degré de qualité[922]. Si certaines pièces sortent du lot par leurs dimensions ou par leur qualité (les statues du héraut Sobekemsaf ou du prêtre de Néferirkarê Sekhmethotep, ou encore les gouverneurs d'Éléphantine), des tendances générales se dessinent néanmoins : les statues des artisans, domestiques et fonctionnaires dépourvus de titre de rang sont en moyenne de modestes dimensions, le plus souvent en granodiorite ou en pierres plus tendres (calcaire et stéatite/serpentinite). Les contextes dans lesquels elles étaient installées semblent avoir été essentiellement les nécropoles ou les temples dédiés

à des hommes divinisés ou à des souverains du passé.

4.13.6. Les personnages apparemment dépourvus de tout titre

Soixante-dix-sept statues montrent des personnages apparemment sans titre de rang ni de fonction (Tableau 4.13.6a), c'est-à-dire d'individus donc le nom est inscrit sans être précédé d'un titre. Ainsi que nous l'avons vu, la tendance des Égyptiens du Moyen Empire tardif à se doter de tous les titres possibles, même modestes ou temporaires, rend probable que les propriétaires de ces statues aient été véritablement dépourvus de fonction officielle. On pourrait suggérer que l'absence de titre ait été due aux petites dimensions de ces statues (seule 9 d'entre elles dépassent les 30 cm de hauteur et la majorité mesure entre 10 et 25 cm de hauteur). Il pourrait être envisagé aussi que le contexte funéraire dans lequel elles ont été trouvées ait rendu facultatif le port de ces titres, si la statue était associée à des stèles. Cependant, un grand nombre de statues de petit format, trouvées dans des nécropoles, associent un titre au nom du propriétaire, même lorsque l'inscription est brève[923] et certaines statuettes portent même des inscriptions suffisamment longues, dans lesquelles insérer un titre aurait été tout à fait possible. L'absence de titre s'expliquerait donc, dans beaucoup de cas, par une véritable absence de

[922] **Alexandrie JE 43928** (l'intendant Sakahorka, statue en quartzite de 65 cm de haut) et **Le Caire CG 42043** (le chef de la sécurité Dedousobek, statue en granodiorite originellement d'une soixantaine de cm de haut).

[923] Ex. : **Manchester 6135, Philadelphie E. 10751, New York MMA 15.3.586, Liverpool E. 610** et **Kendal 1993.245**.

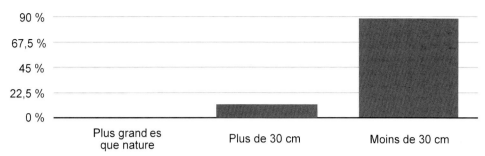

Tableau 4.13.6a : Format des statues d'individus apparemment dépourvus de titre

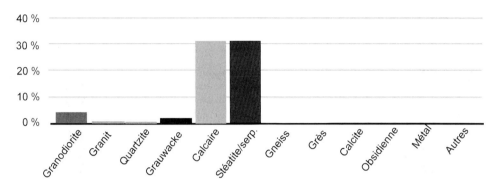

Tableau 4.13.6b : Matériaux attestés dans les statuaire des individus
apparemment dépourvus de titre

fonction officielle ou de statut nobiliaire.

N'appartenant pas à l'administration royale ou régionale, ils doivent peut-être l'acquisition d'une statue seulement à leur aisance personnelle. Celles dont le contexte archéologique est connu proviennent presque toutes de nécropoles ; on ne compte qu'une statuette d'un certain Hotep dans la cour à colonnes du temple funéraire de la reine Inenek-Inti à Saqqara (**Saqqara SQ.FAMS.529**) et une autre dans le sanctuaire d'Héqaib (**Éléphantine 74**).

Le choix des matériaux est également significatif (Tableau 4.13.6b). Si on rencontre encore six pièces en granodiorite[924] et trois pièces en grauwacke[925], on n'en connaît qu'une en quartzite (qui est aussi la plus grande)[926]. Les matériaux plus tendres sont en revanche utilisés pour 82 % des statues (41 % de calcaire et idem pour la stéatite ou serpentinite). En conclusion, il est manifeste que les différentes catégories de statues dépendent en grande partie de la position du personnage représenté au sein de la hiérarchie et de son degré de proximité avec le roi (par catégorie statuaire, on entendra ici la conjonction des dimensions, du matériau et de la qualité d'exécution, qui dépendent eux-mêmes souvent du contexte dans lequel les statues étaient installées).

Le choix du vêtement et de la gestuelle, en

revanche, semble n'avoir aucun lien avec la position sociale et ne répond par ailleurs à aucun critère décelable (voir ch. 6.2-6.3) : le crâne rasé ne désigne pas nécessairement un prêtre ; le long pagne empesé ou le manteau, qui confèrent une certaine majesté au personnage, peuvent être portés, en statuaire, par toutes sortes d'individus du moins en statuaire[927].

Depuis le roi jusqu'aux fonctionaires de rang inférieur et aux individus dépourvus de titre, on observe une évolution dans les tendances de ces critères. Hormis quelques exceptions qui trouvent chacune des explications dans un contexte particulier, à chaque catégorie sociale correspond une catégorie statuaire. Plus on monte dans la hiérarchie, plus les dimensions des statues augmentent, plus on retrouve de roches réservées au sommet de l'élite (granit, quartzite, gneiss et grauwacke) et plus les contextes sont prestigieux (grands temples). Ainsi que l'a observé S. Quirke dans le Papyrus Boulaq 18, le fait de détenir le titre de *ḫtmw bity* place un dignitaire au sommet de la hiérarchie, juste après le vizir et le roi[928]. Cette prééminence se traduit dans la statuaire, à travers le choix des matériaux, du format, et, semble-t-il, des sculpteurs et ateliers auxquels les dignitaires

[924] **Swansea W301, Coll. Humbel, Londres BM EA 36439, Jérusalem IAA 1980-903, Londres BM EA 29671** et peut-être **Éléphantine 74**.

[925] **Boston 24.892, Paris E 11196** et peut-être **Le Caire CG 483** (si le matériau est bien identifié).

[926] **Stockholm 1983:12**.

[927] Notons que sur les stèles représentant plusieurs personnages, il semble cependant qu'une distinction doive être faite entre les personnages vêtus de pagnes longs empesés et ceux portant un simple pagne court (*shendjyt* ou à devanteau triangulaire), les premiers occupant visiblement une position prééminente : destinataires principaux de la stèle ou personnages d'un rang supérieur (voir ch. 6.3.2).

[928] QUIRKE 1990, 75-79 ; 2009a, 312.

font appel, ainsi que dans le contexte dans lequel la statue est installée. Les dignitaires dotés du titre de *ḫtmw bity*, de même que le vizir et les membres de la famille royale, ont accès à une production statuaire homogène, de grande qualité, très comparable à la statuaire royale contemporaine et probablement de la main des mêmes sculpteurs (voir ch. 2 et 7).

Une autre production, de qualité plus variable, est destinée à la majorité des particuliers, qui sont attestés par des statues souvent de plus petit format, plus fréquemment en pierres tendres et généralement installées dans des nécropoles ou des sanctuaires provinciaux. Quant aux individus dépourvus de titre, ils semblent appartenir à un degré plus humble dans la hiérarchie, d'après les tendances observées ci-dessus : leurs statues sont plus petites que toutes les autres, la plupart en calcaire, serpentinite ou stéatite, et presque toutes installées dans des nécropoles. Néanmoins, comme nous le verrons plus loin, certains moyens sont employés pour conférer à ces statuettes plus modestes l'apparence des statues des hauts fonctionnaires.

Ces conclusions permettent de catégoriser les statues fragmentaires ou anépigraphes attribuables à la même époque. Ainsi, une statue de qualité modeste, de petit format et en roche tendre représentait vraisemblablement un personnage de rang intermédiaire, tandis qu'un visage en quartzite ou en granodiorite de format plus grand et de facture soignée devrait appartenir plutôt à une statue de haut dignitaire. Une fragment de statue en granit, quant à lui, sera plus probablement un élément de statue royale.

Ces observations concernent surtout le Moyen Empire tardif. Ainsi que nous l'avons vu, dès le début de la Deuxième Période intermédiaire, à la transition entre XIIIᵉ et XVIᵉ dynastie, la production statuaire diminue considérable. Des ateliers apparemment provinciaux réalisent alors les effigies de tous les niveaux de l'élite, souvent des militaires. Les sculpteurs de haut niveau produisent encore pour le roi et ses proches, mais de manière beaucoup plus exceptionnelle, des statues comparables à celles du sommet de l'élite du Moyen Empire tardif.

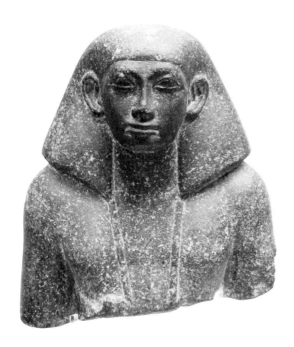

Fig. 4.1

Fig. 4.3b

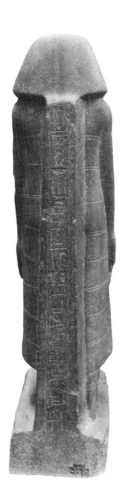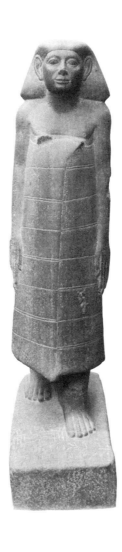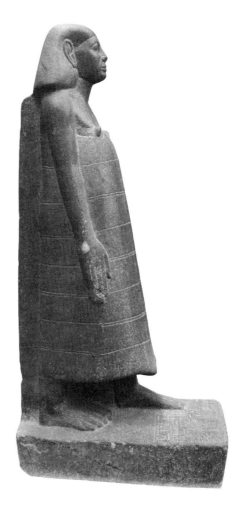

Fig. 4.3a

Fig. 4.1 – Bâle Eg. 11 : buste d'une statue de vizir, reconnaissable à son collier-shenpou (XIII^e d.). Fig. 4.3a – Londres BM EA 24385 : le scribe du document royal Ptahemsaf-Senebtyfy (début XIII^e d.). Fig. 4.3b – Baltimore 22.166 : le directeur de l'Enceinte Seneb Senousret (fin XII^e d.).

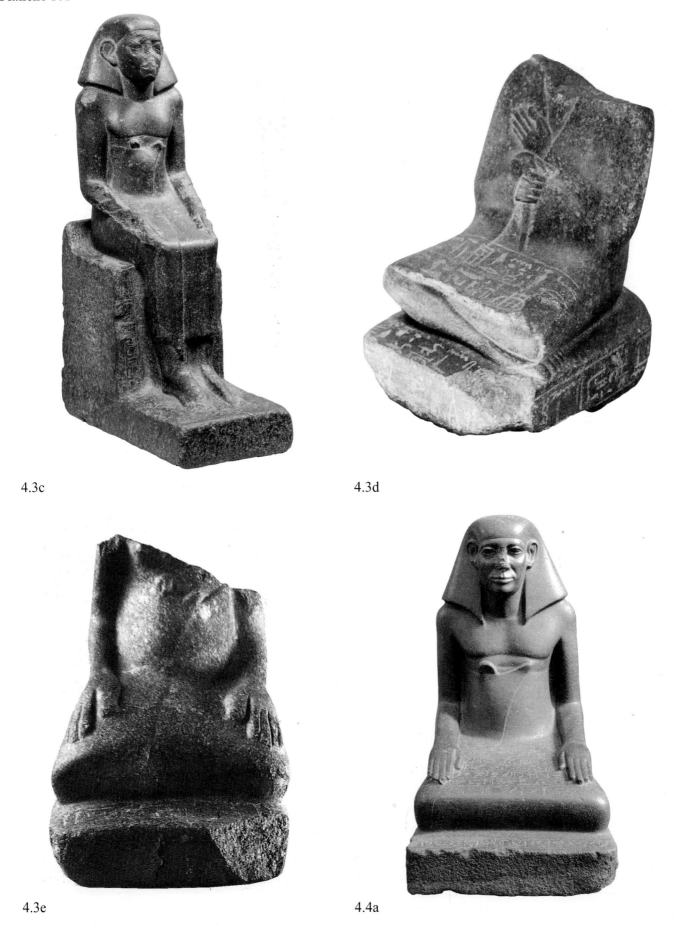

4.3c

4.3d

4.3e

4.4a

Fig. 4.3c – Turin C. 3064 : le directeur des champs Khéperka (2ᵉ quart XIIIᵉ d.). Fig. 4.3d – Bologne KS 1839 : le directeur des champs Senebhenaef (fin XIIIᵉ d.). Fig. 4.3e – Éléphantine 42 : le chef de la Salle Senebhenaef (fin XIIIᵉ d.). Fig. 4.4a – Copenhague ÆIN 27 : le grand intendant Gebou (début XIIIᵉ d.)

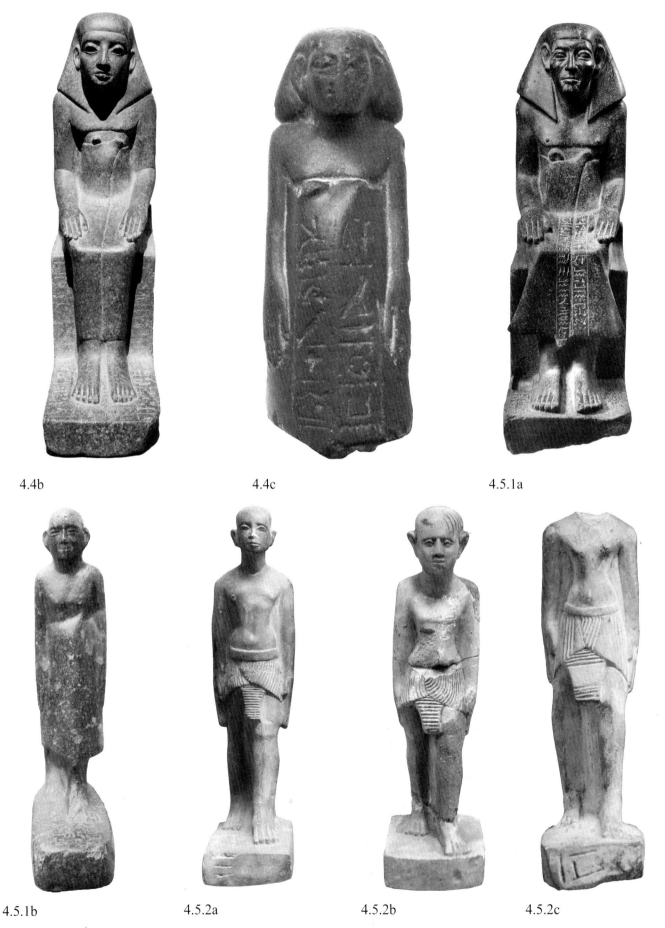

4.4b

4.4c

4.5.1a

4.5.1b

4.5.2a

4.5.2b

4.5.2c

Fig. 4.4b – Vienne ÄOS 61 : le directeur des porteurs de sceau Senânkh (XIIIᵉ d.). Fig. 4.4c – Coll. priv. 2018b : le directeur des porteurs de sceau Hornakht (XIIIᵉ d.). Fig. 4.5.1a – Éléphantine 37 : le chancelier royal et Grand parmi les Dix de Haute-Égypte Imeny-Iâtou (3ᵉ quart XIIIᵉ d.). Fig. 4.5.1b – Leipzig 1023 : le Grand parmi les Dix de Haute-Égypte Renou (XIIIᵉ-XVIIᵉ d.). Fig. 4.5.2a – Paris E 5358 : le fonctionnaire-sab Ibiâ (fin XIIIᵉ-XVIIᵉ d.). Fig. 4.5.2b – Baltimore 22.391 : le fonctionnaire-sab Mâr (?)(fin XIIIᵉ-XVIIᵉ d.Fig. 4.5.2c – Paris N 1587 : la Bouche de Nekhen Sobekhotep (fin XIIIᵉ-XVIIᵉ d.).

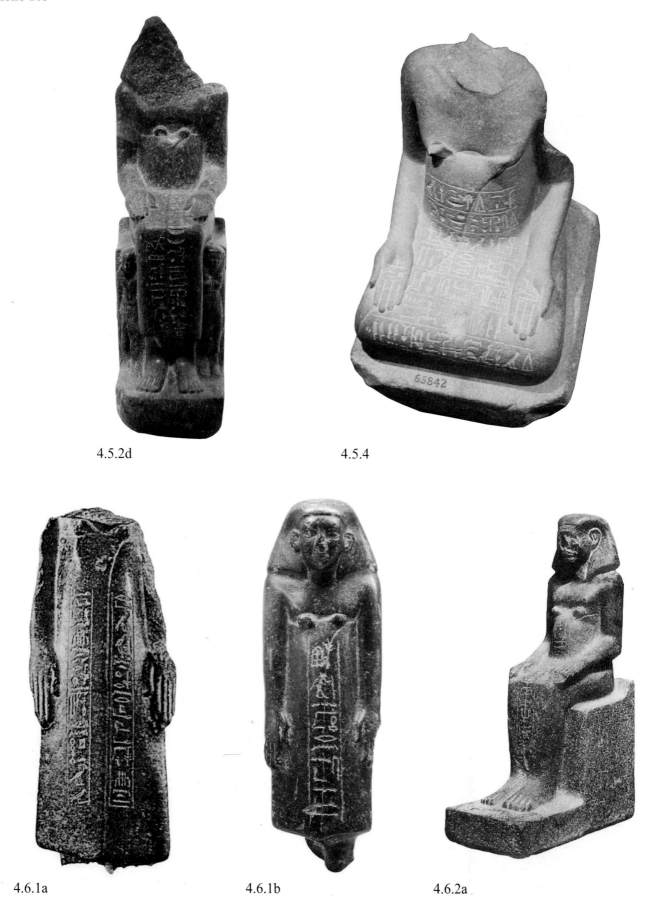

4.5.2d

4.5.4

4.6.1a

4.6.1b

4.6.2a

Fig. 4.5.2d – Pittsburgh 4558-2 : la Bouche de Nekhen Tety (règne de Khendjer). Fig. 4.5.4 – Assouan JE 65842 : le scribe des actes de la Semayt royale Iy (mi-XIIIᵉ d.). Fig. 4.6.1a – Stockholm MM 10014 : le connu du roi Minnéfer (XIIIᵉ d.). Fig. 4.6.1b – Copenhague ÆIN 60 : le grand scribe du trésorier Renseneb (XIIIᵉ d.).Fig. 4.6.2a – Le Caire CG 406 : le chambellan du vizir Ib (XIIIᵉ d.).

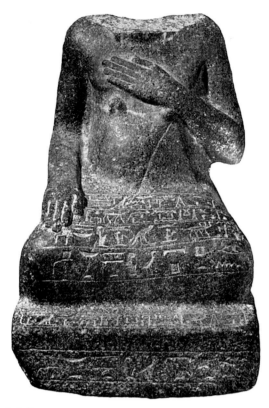

4.6.2b

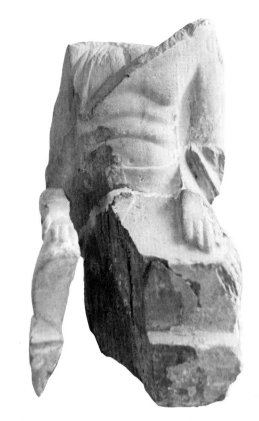

4.6.2c

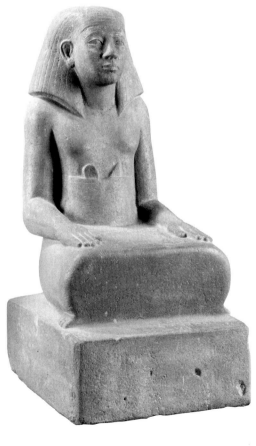

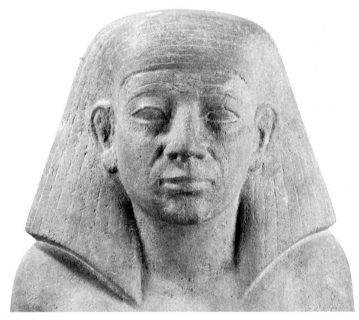

4.7a-b

Fig. 4.6.2b – Le Caire JE 90151 : statue du chambellan de Djedbaou et scribe des actes de la Semayt royale Sobekemmeri (XIIIᵉ d.). Fig. 4.6.2c – Bruxelles E. 3089b-c : statue d'un chambellan et « connu véritable du roi » découverte à Serabit el-Khadim (fin XIIᵉ d.). Fig. 4.7a-b – Bubastis H 850 : Statue du gouverneur de Bubastis Khâkaourê-seneb (fin XIIᵉ d.).

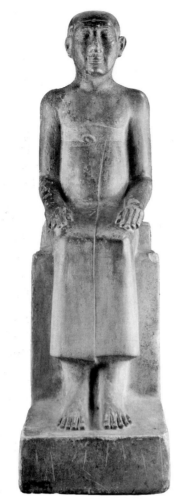

4.7c

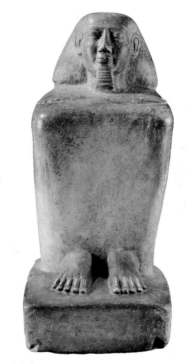

4.7d

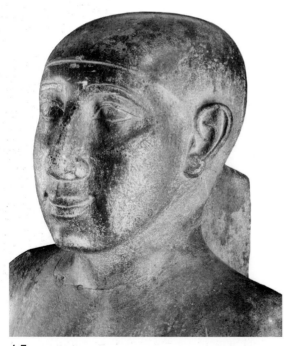

4.7e

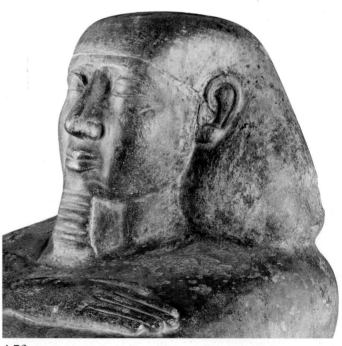

4.7f

Fig. 4.7c et e – Bubastis H 852 : Statue d'un gouverneur de Bubastis (?) trouvée avec la statue de Khâkaourê-seneb. Fig. 4.7d et f – Bubastis H 851 : statue d'un gouverneur de Bubastis (?) trouvée avec la statue de Khâkaourê-seneb.

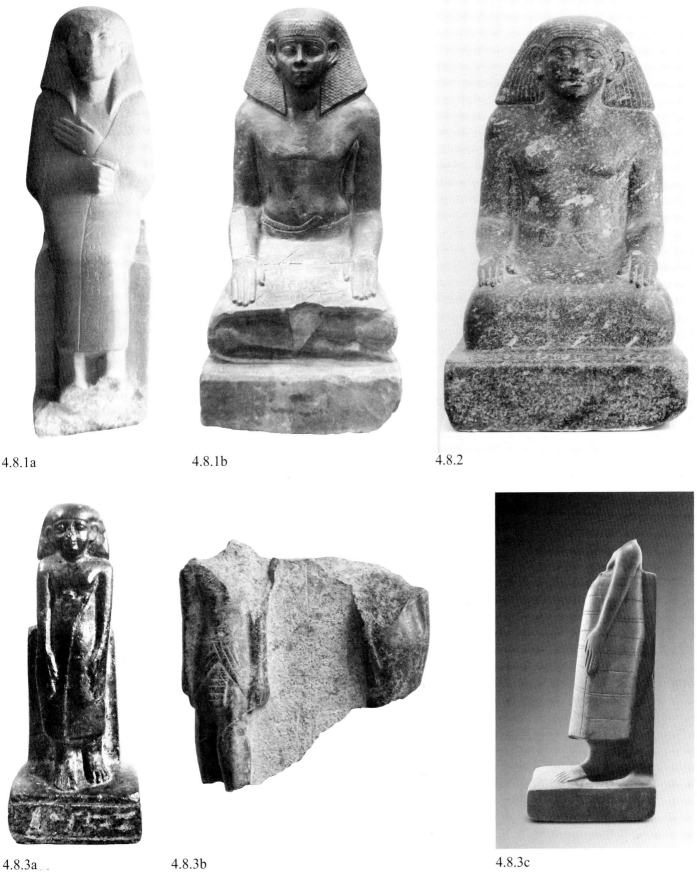

4.8.1a 4.8.1b 4.8.2

4.8.3a 4.8.3b 4.8.3c

Fig. 4.8.1a – Richmond 65-10 : statue du surveillant des conflits Res (début XIIIe d.). Fig. 4.8.1b – Khartoum 31 : statue du « capable de bras » Sobekemheb (fin XIIIe d.). Fig. 4.8.2 – Venise 63 : statue du commandant des meneurs de chiens Montouhotep (fin XIIe d.). Fig. 4.8.3a – Linköping 156 : statuette de l'officier du régiment de la ville Khety (fin XIIIe-XVIe d.). Fig. 4.8.3b – Bruxelles E. 6947 : dyade du chef des auxiliaires nubiens Imeny et de sa femme Satamon, statuette usurpée au cours de la Deuxième Période intermédiaire par le « fils royal » Hori. Fig. 4.8.3c – Barcelone E-280 : statue du directeur de […] Intef, usurpée par Hori, commandant de l'équipage du souverain.

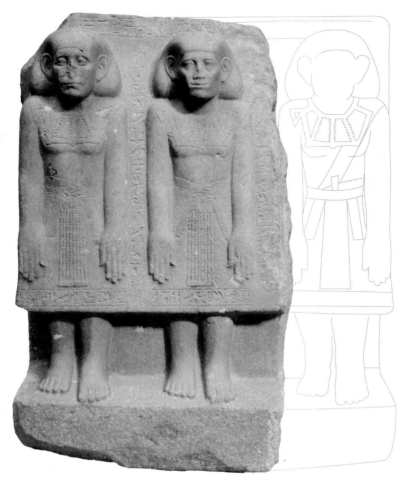

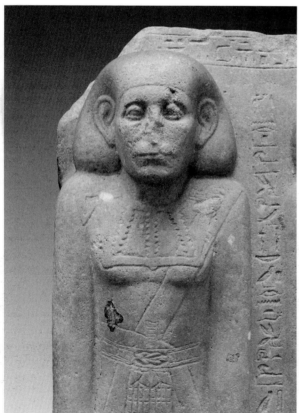
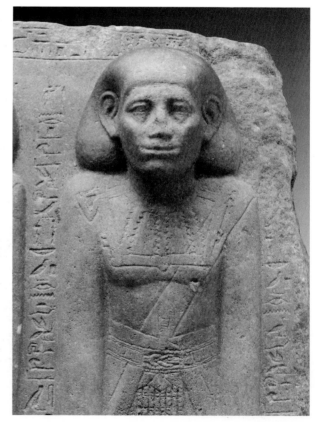

Fig. 4.9.1a-c

Fig. 4.9.1a-c – Paris A 47 : triade des grands prêtres de Ptah Sehetepibrê-ânkh-nedjem, Nebpou et Sehetepibrê-khered (début XIII^e d.).

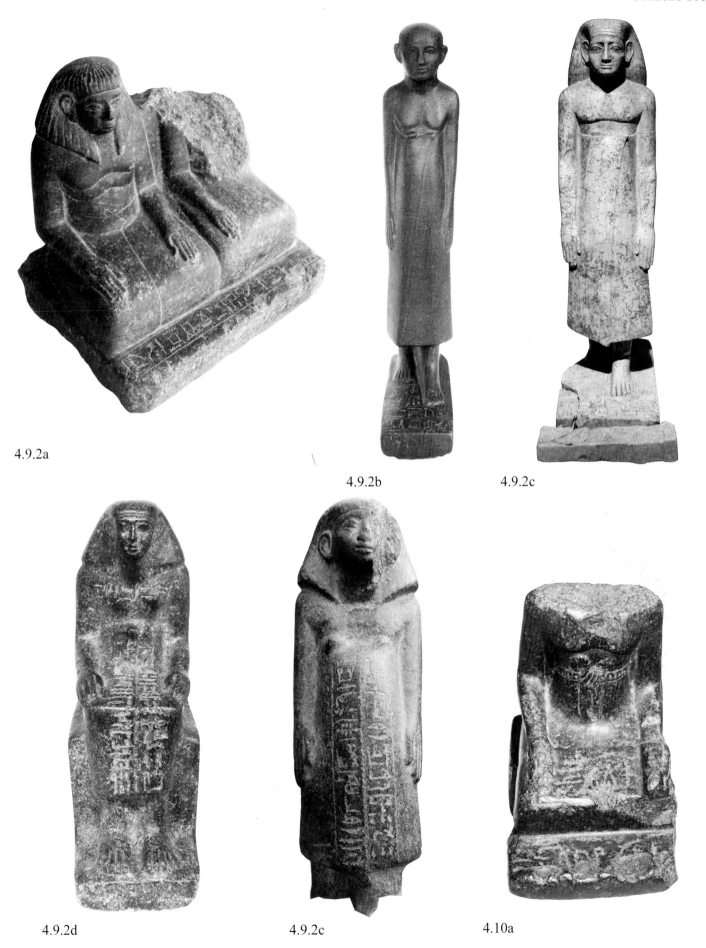

4.9.2a

4.9.2b

4.9.2c

4.9.2d

4.9.2c

4.10a

Fig. 4.9.2a – New York MMA 25.184.1 : dyade du prêtre-ouâb Sobeknakht et du héraut Imeny (fin XII^e d.). Fig. 4.9.2b –
Hildesheim RPM 84 : statue de Neniou, fils d'Inkaef, prêtre ouâb de Min. Fig. 4.9.2c – Détroit 51.276 : statue du contrôleur
de la Phyle Sobekemhat (XIII^e d.). Fig. 4.9.2d – Édimbourg A.1951.345 : statue du contrôleur de la Phyle Imeny-seneb
(XIII^e d.). Fig. 4.9.2e – Bruxelles E. 789 : Statue debout du contrôleur de la Phyle Nebsenet. Fig. 4.10a – Turin S. 1219/2 :
statue de l'intendant du magasin des fruits Renseneb (XIII^e d.).

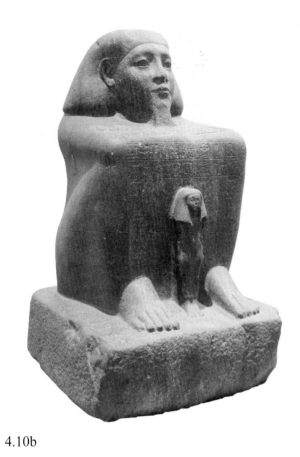

4.10b

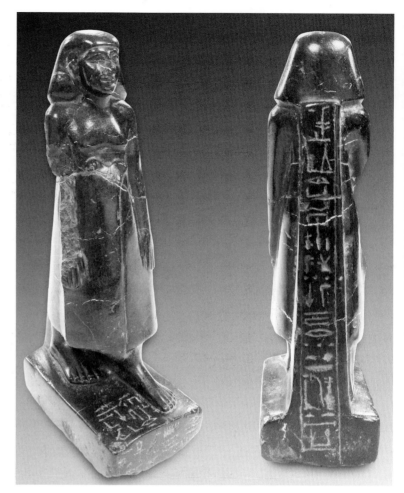

4.10.1a

4.10.1b

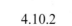

4.10.2

Fig. 4.10b – Brooklyn 39.602 : statue de l'intendant du décompte des troupeaux Senousret-Senebtyfy (début XI -
XIIᵉ d.). Fig. 4.10.1a – Oxford 1888.1457 : statue de l'intendant Senousret-Senbebou. Fig. 4.10.1b – Milan RAN E
2001.01.007 : statue de l'intendant Sehetepibrê-seneb. Fig. 4.10.2 – Berlin ÄM 22463 : statue du grand intendant
Irygemtef (début XIIIᵉ d.).

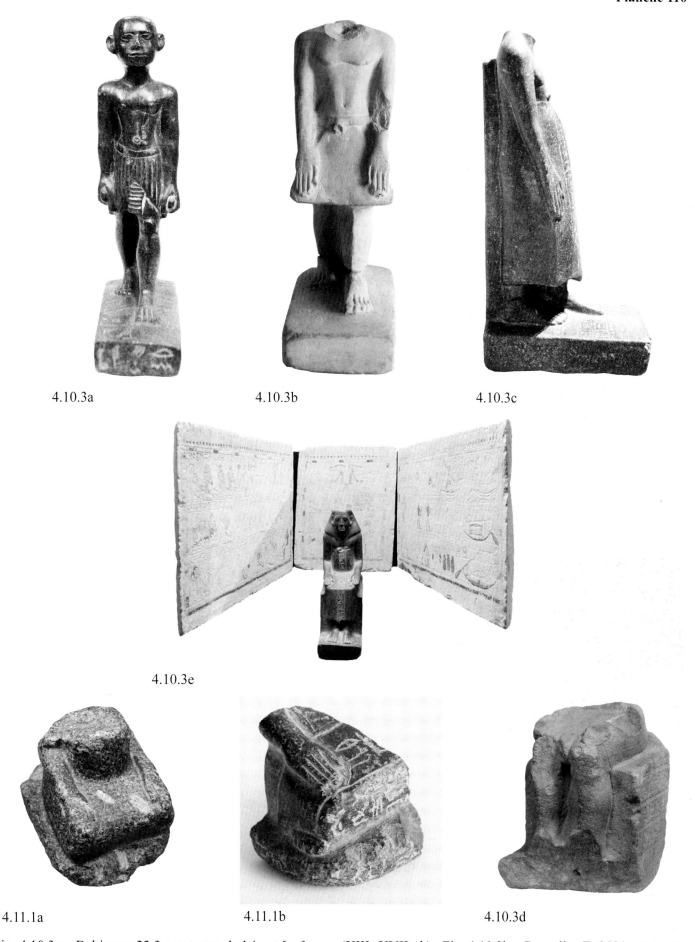

4.10.3a 4.10.3b 4.10.3c

4.10.3e

4.11.1a 4.11.1b 4.10.3d

Fig. 4.10.3a – Baltimore 22.3 : statuette du héraut […]qema (XIIIe-XVIIe d.). Fig. 4.10.3b – Bruxelles E. 2521 : statuette du héraut de la forteresse Rediesânkh (XIIIe-XVIIe d.). Fig. 4.10.3c – Éléphantine 64 : statue du héraut en chef Senebtyfy (XIIIe d.). Fig. 4.10.3d – Philadelphie E. 14939 : statue du héraut de la porte du palais Héqaib (XIIe d.). Fig. 4.10.3e – Paris A 48 : statue et stèles du héraut du vizir Senousret (XIIIe d.). Fig. 4.11.1a – Stockholm 1983:15 : statuette d'un brasseur. Fig. 4.11.1b – Bruxelles E. 4358 : statuette de l'aide du scribe du vizir.

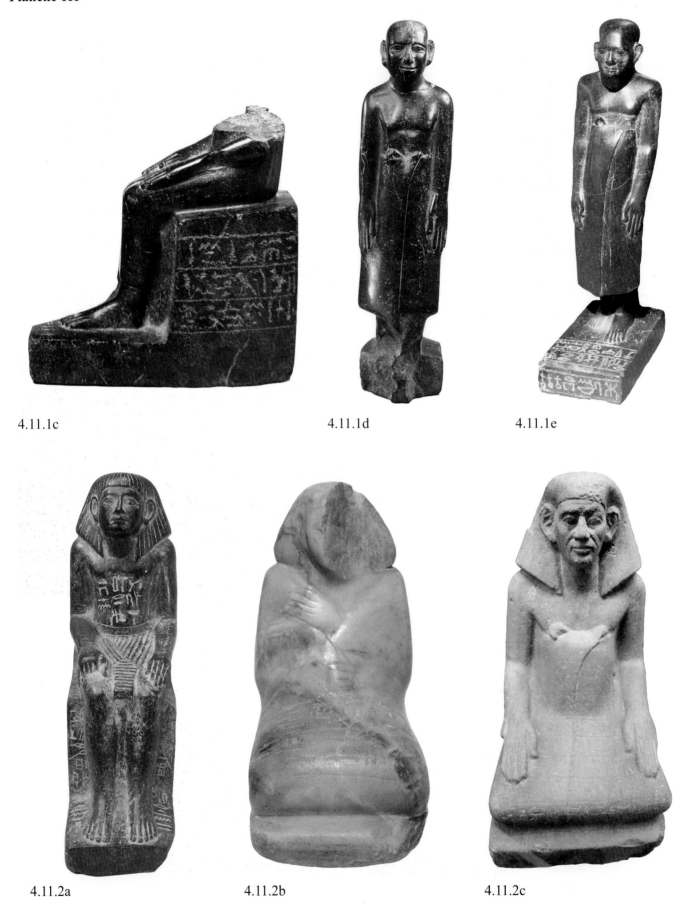

4.11.1c

4.11.1d

4.11.1e

4.11.2a

4.11.2b

4.11.2c

Fig. 4.11.1c – Éléphantine 68 : statuette du serviteur Iouseneb. Fig. 4.11.1d – Éléphantine 71 : statuette du serviteur Ânkhou. Fig. 4.11.1e – Philadelphie E. 10751 : statuette du jardinier Merer. Fig. 4.11.2a – Le Caire CG 481 : statue du directeur du temple Senousret-senbef. Fig. 4.11.2b – Londres UC 13251 : statue de Sherennesout (?). Fig. 4.11.2c – Stockholm 1983:12 : statue de Nebit.

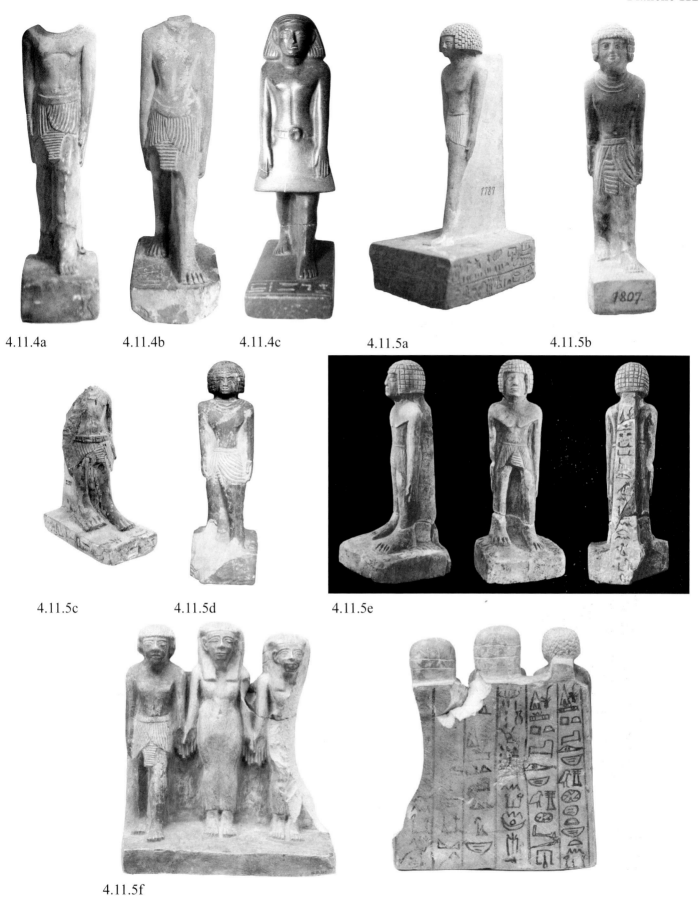

4.11.4a 4.11.4b 4.11.4c 4.11.5a 4.11.5b

4.11.5c 4.11.5d 4.11.5e

4.11.5f

Fig. 4.11.4a – Philadelphie E. 12624 : statuette du fonctionnaire-sab Khonsou. Fig. 4.11.4b – Philadelphie E. 9958 : statuette du fonctionnaire-sab Yebi. Fig. 4.11.4c – Manchester 9325 : statuette du supérieur du Tem (?) Nebiouou (?). Fig. 4.11.5a – Florence 1808 : statuette de Djehouty. Fig. 4.11.5b – Florence 1807 : statuette de Renseneb. Fig. 4.11.5c – Londres BM EA 2297 : statuette de Djehouty-âa. Fig. 4.11.5d – Manchester 3997 : statuette de Râ. Fig. 4.11.5e – Le Caire JE 49793 : statuette de Reniseneb. Fig. 4.11.5f – New York MMA 16.10.369 : triade de Iâhmès.

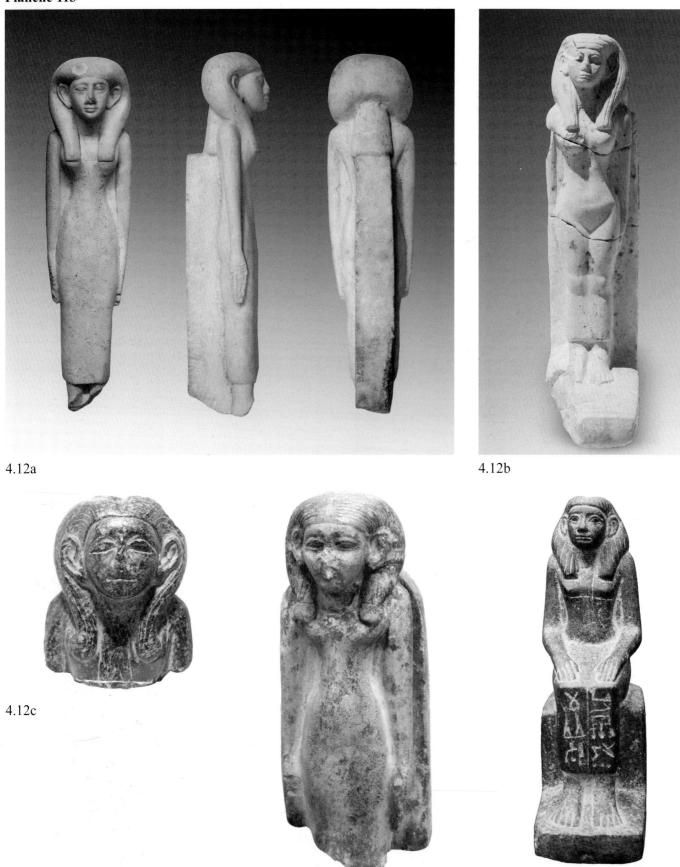

4.12a

4.12b

4.12c

4.12d

4.12e

Fig. 4.12a – Boston 1980.76 : femme anonyme. Fig. 4.12b – Hanovre 1995.90 : femme anonyme. Fig. 4.12c – Londres UC 14818 : femme anonyme (fin XIIᵉ-XIIIᵉ d.). Fig. 4.12d – New York MMA 66.99.8 : statuette anonyme (fin XIIᵉ-XIIIᵉ d.). Fig. 4.12e – Bruxelles E. 4252 : statuette de Senetmout (fin XIIᵉ-XIIIᵉ d.).

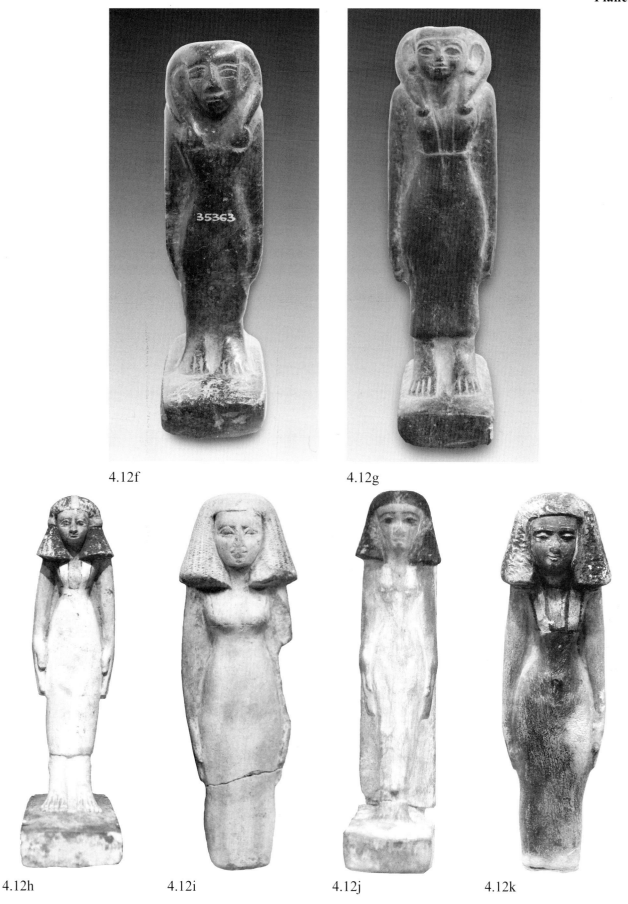

4.12f

4.12g

4.12h 4.12i 4.12j 4.12k

Fig. 4.12f – Londres BM EA 35363 : femme anonyme. Fig. 4.12g – Londres BM EA 65447 : femme anonyme.
Fig. 4.12h – Boston 99.744 : statuette de Taseket (XVIIᵉ d.). Fig. 4.12i – Baltimore 22.392 : femme anonyme.
Fig. 4.12j – Chicago OIM 11366 : femme anonyme. 4.12k 4.12k - New York MMA 26.3.326 : femme anonyme.

5. Matériaux

Se familiariser avec l'identification des matériaux dans lesquels les statues ont été sculptées est porteur de précieuses informations. Trop souvent, les catalogues d'expositions ou de musées se contentent d'indiquer « pierre noire », « roche éruptive » ou encore, pour toute pierre de couleur sombre, « basalte » – matériau pourtant rarement utilisé en statuaire, surtout à l'époque qui nous concerne[928]. Identifier le matériau n'est pas toujours aisé, surtout d'après photographies. Dans le cadre de cette thèse, cette identification a été réalisée autant que possible à l'œil nu. C'est à force de voir et revoir le matériel et les gisements que cette identification gagne en sûreté[929]. Distinguer le quartzite, le granit, la granodiorite, le calcaire ou la calcite ne présente généralement guère de difficulté. La grauwacke, est souvent aussi très reconnaissable, surtout lorsque la veine est plus verte ; lorsqu'elle est plus noirâtre, son apparence est parfois proche de celle du basalte. Un examen à l'œil nu permet néanmoins souvent de les différencier, le basalte comportant une série de minuscules dépressions ; la grauwacke a quant à elle un grain extrêmement fin et une surface satinée. Certaines granodiorites à grain très fin peuvent également être confondues avec d'autres pierres sombres ; les cassures aident alors à les différencier, la granodiorite comportant des cristaux qui scintillent à la lumière. Dans certains cas, l'étude stylistique peut aider à reconnaître le matériau, puisque l'usage d'outils spécifiques et la manière de sculpter une pierre influencent l'apparence d'une pièce. Ainsi, les pièces en grauwacke sont caractérisées par une surface à l'aspect satiné, tandis que celles en stéatite et en serpentinite ont des reflets plus gras ou vitrifiés. Le quartzite et le grès, composés de sable aggloméré, ont un grain relativement épais.

Le choix d'un matériau pour une statue est loin d'être gratuit. Une grande variété de pierres ont été utilisées, dont le gisement est parfois très éloigné du lieu d'installation d'une statue. Le temps de travail nécessaire à la sculpture varie aussi considérablement d'une pierre à l'autre. Une valeur tant matérielle que symbolique devait être attachée à chaque matériau, en fonction de sa couleur, de sa dureté et de sa provenance. Ce choix dépendait peut-être aussi d'un privilège. Tous les individus n'avaient apparemment pas accès aux mêmes matériaux, ainsi que nous avons pu l'observer dans le chapitre précédent. L'ensemble de fragments de statues découvert dans le temple funéraire de Sésostris III à Abydos, par exemple, permet de déceler les raisons qui ont pu orienter le choix de certains matériaux au sein d'un même programme statuaire. Une série de statues assises grandeur nature en calcaire cristallin très blanc était installée à l'intérieur même de l'espace du culte, tandis que deux colosses assis en quartzite, d'environ 3,50 m de haut, se dressaient dans la cour antérieure, probablement contre la façade de l'édifice. À l'image sans doute des statues monumentales du Nouvel Empire (notamment les colosses de Memnon), elles devaient flanquer l'entrée du sanctuaire, dans l'axe du temple, idéalement orienté vers le soleil levant. J. Wegner propose de voir dans ce choix du quartzite une association symbolique avec l'astre, un roi d'essence solaire prêt à renaître après sa disparition derrière l'horizon[930].

La mise en série des 1500 statues du catalogue permet de dresser des statistiques et d'observer des tendances. Ce chapitre présente chacun des matériaux et l'usage qui en est attesté au Moyen Empire tardif et à la Deuxième Période intermédiaire. Les matériaux seront présentés dans l'ordre suivant :

- les pierres dures et sombres : la granodiorite et la grauwacke ;
- les pierres dures rouges : le granit et le quartzite ;
- les pierres tendres : calcaire, calcite et grès ;
- les pierres plus rarement utilisées en statuaire à l'époque qui nous concerne : gneiss, obsidienne, anhydrite, calcédoine ;
- un cas particulier : la serpentinite et la stéatite, roches « transformables » ;

[928] Le basalte, roche volcanique extrêmement dure dont le gisement principal se situe à l'ouest du Caire, est abusivement cité pour désigner toute roche dure et sombre. Pour les statues du catalogue de cette recherche qui étaient définies comme étant en basalte, on retrouve en fait différents matériaux, de provenance et de dureté diverses : grauwacke, granodiorite, stéatite. Pour autant qu'il m'a été possible d'en juger, il semble en fait qu'aucune statue de la période envisagée ne soit en basalte.

[929] Je dois beaucoup à Thierry De Putter (Tervuren, Musée royale de l'Afrique Centrale) et à Alessandro Borghi et Daniele Castelli (Turin, Università degli Studi di Torino) pour les nombreuses discussions que nous avons eues et qui m'ont permis d'affûter mon œil. Les ouvrages de KLEMM et KLEMM 2008 et DE PUTTER et KARLSHAUSEN 1992 fournissent une série de clefs pour aider à l'identification des différentes pierres.

[930] WEGNER 2007, 198.

- les quelques cas de statues composites ;
- les statues en métal et en bois.

5.1. Granodiorite (diorite, gabbro, granit gris, granit noir, tonalite)

La granodiorite, extraite dans les carrières d'Assouan, est, de loin, la pierre la plus utilisée en statuaire au Moyen Empire tardif, jusqu'à la fin de la XIIIe dynastie. Elle disparaît presque totalement à la Deuxième Période intermédiaire ; on ne recense alors plus que quelques pièces de petites dimensions[931]. Deux raisons s'offrent pour expliquer ce changement brutal : l'interruption de l'accès aux carrières d'Assouan, dans une zone désormais sous contrôle kouchite ou en tout cas menacée, et sans doute aussi des raisons économiques – la statuaire est alors le plus souvent en pierres tendres, bien plus faciles et rapides à tailler.

Au Moyen Empire tardif, on retrouve la granodiorite employée dans 43,5 % des cas en statuaire royale. En ce qui concerne la statuaire privée, plus on monte dans la hiérarchie, plus son usage est courant. On la compte ainsi dans 63,3 % des cas pour les hauts dignitaires, 36,6 % pour les fonctionnaires et particuliers dépourvus de titre de rang, et seulement 7 % des personnages apparemment dépourvus de tout titre.

C'est le matériau le plus utilisé (38,6 %) pour les statues de grand format (au moins grandeur nature), une fois et demi plus que le quartzite et deux fois plus que le granit. Son usage reste majoritaire avec les statues de format moyen, mais diminue fortement dans le cas des statuettes ne dépassant pas 30 cm (11,7 %), ce qui peut être dû à la fois à la difficulté de sculpter une petite statue dans ce matériau dur, mais aussi au rang des personnages représentés, statistiquement moins élevé lorsqu'il s'agit de formats plus petits.

Cette pierre, bien qu'attestée à tous les niveaux de la hiérarchie, est particulièrement courante pour la statuaire des membres du sommet de l'élite. Puisque le choix du format et du matériau dépend en grande partie de la position sociale du personnage représenté, les statues en granodiorite sont également particulièrement courantes dans les temples. 52% des statues retrouvées dans des temples sont en granodiorite, pour seulement 17 % des statues provenant d'un contexte funéraire. La granodiorite se retrouve dans à peu près tous les sites du Moyen Empire ayant livré de la statuaire. L'île d'Éléphantine, à proximité directe des carrières, montre néanmoins clairement un usage très préférentiel de ce matériau (72 % des statues, au lieu de 45 % en moyenne pour les autres lieux de culte). Une grande proportion également du matériel statuaire de Kerma est en granodiorite, argument en faveur de l'origine de ce répertoire à Éléphantine (voir ch. 3.12.2 et 3.2.1.2).

La sculpture en granodiorite connaît des degrés de qualité très divers, en fonction des destinataires. On la retrouve pour des statues de la plus haute qualité lorsqu'elles représentent le souverain ou les détenteurs de titres de rang (fig. 5.1a-c). Pour les individus de rang plus modeste, les statues en granodiorite montrent un niveau moins soigné ou même rudimentaire (fig. 5.1d-e).

5.2. Grauwacke (« schiste », « basalte »)

La grauwacke, extraite dans le Ouadi Hammamât, souvent appelée également « schiste » ou confondue avec le basalte, est utilisée surtout pour la statuaire de format relativement modeste (fig. 5.2a-i). On compte seulement cinq statues royales de grand format[932]. La hauteur moyenne de la statuaire en grauwacke est de 77 cm pour les rois, de 30 cm pour les hauts dignitaires, de 26 cm pour les personnages dotés seulement d'un titre de fonction et de 11 cm pour ceux qui ne portent aucun titre.

Bien que ce matériau puisse être utilisé à divers degrés de la hiérarchie, on note un usage plus courant (bien que ne dépassant guère 9 à 10 %) à son sommet. La raison peut en être double : la roche est très dure et requiert un travail long et beaucoup d'expérience ; ensuite, son gisement se trouve au milieu des massifs de grès du désert oriental, dans le Ouadi Hammamât, à 83 km à l'est de Qift/Coptos. La route naturelle du ouadi Hammamât reliant le Nil à la mer Rouge a été fréquemment parcourue dès les débuts de l'histoire égyptienne[933], mais le chemin à parcourir à travers

[931] Dans le répertoire royal, on relève trois petites statues du règne de Sobekemsaf Ier (**Bruxelles E. 6985, Éléphantine 108** et **Londres BM EA 69536**). Au sein du domaine privé, on trouve la dyade du grand parmi les Dix de Haute-Égypte Neferheb, qui provient probablement d'Elkab (**Vienne 5046**), la dyade du prêtre-*ouâb* Sahi (**Turin S. 1219/1**), attribuable d'après des critères stylistiques à la fin de la XIIIe d. ou peu après, et la statue debout de l'intendant du district Neferounher (**Le Caire CG 426**), à peu près contemporaine de la précédente. Quelques autres pièces pourraient dater de la même époque, bien que leur mauvais état de conservation ou leur faible qualité, qui empêche des comparaisons fiables, ne permettent pas d'en être assuré : **Boston 13.3981, Bruxelles E. 6948, Hanovre 1967.43, Le Caire JE 99615, Londres BM EA 2380** et **Londres UC 14747.**

[932] Un sphinx acéphale de Sésostris II (**Le Caire JE 37796**), un sphinx de Sésostris III dont ne subsiste que la tête (**Vienne ÄOS 5813**), un fragment de statue probablement à peu près grandeur nature découvert dans le temple funéraire du même souverain à Dahchour (**Dahchour 98.953**), la statue agenouillée de Néférousobek (**Tell el-Dab'a 06**) et la statue assise d'Hotepibrê (**Tell el-Dab'a 07**).

[933] Inscriptions relatant les expéditions envoyées sur place, de la IVe dynastie au Bas Empire romain (Klemm et Klemm 2008, 299). La qualité des inscriptions varie très fort, du graffito maladroit à un texte bien organisé et

Abydos (el-Araba), Thèbes et sans doute aussi Kôm el-Shatiyin/Tanta.

Bien que ce matériau puisse être utilisé pour des statues d'individus appartenant à divers degrés de la hiérarchie, on note un usage plus courant pour le roi et les hauts dignitaires (bien que ne dépassant guère 12 %). La raison peut en être double : la roche, très dure, exige un travail long et difficile (la plupart des statues en quartzite sont d'ailleurs de la plus haute qualité) ; sa couleur, qui l'associe au soleil, semble aussi lui fournir une importance particulière. La connotation solaire du quartzite est en effet plus que probable[956], à la fois en raison de son aspect scintillant et de sa variété de couleurs qui peut symboliser celle du soleil aux différentes heures du jour, et de l'emplacement de son gisement principal, le Gebel Ahmar, qui s'étend à proximité de la ville d'Héliopolis. On retrouve l'usage de ce même matériau pour les parois des chambres funéraires royales durant tout le Moyen Empire tardif : dans les tombeaux royaux d'Abydos et sous les pyramides de Saqqara-Sud, Dahchour et Mazghouna[957]. La symbolique solaire de ces chambres funéraires de quartzite devait permettre au souverain d'associer son chemin vers l'au-delà à la course du soleil.

Deux carrières de quartzite étaient exploitées : celle du Gebel Ahmar, sur la rive droite du Caire actuel, et celle du Gebel Tingar, à Assouan. Aucun indice ne semble pourtant en faveur d'ateliers de sculpture en quartzite installés à leur proximité. Il semble que ces ateliers ou artistes produisant des statues de haut niveau aient été, du moins de temps à autre, itinérants (voir ch. 7.3). Ainsi, lors de prospections récentes, l'équipe de Chr. Kirby a identifié à proximité du site des colosses de Biahmou, dans un cimetière musulman à l'ouest de celui-ci, de grands fragments de quartzite et de la céramique datant du Moyen Empire tardif. Il y a tout lieu de croire qu'il s'agit là des chutes de taille des colosses[958]. J. Wegner a semble-t-il lui aussi identifié les vestiges d'un atelier de quartzite à Abydos, à proximité de la ville de Ouah-Sout, fondée par Sésostris III[959].

5.4. Granit (« granit rose »)

Le granit est relativement peu utilisé en statuaire au Moyen Empire tardif et à la Deuxième Période intermédiaire, et presque exclusivement pour le souverain et pour des statues de grandes dimensions (fig. 5.4a-d). On retrouve le granit tout au long du Moyen Empire et même à la Deuxième Période intermédiaire. Si, après la XIIIe dynastie, la production de statues de grand format et en pierres dures disparaît presque, on retrouve encore au moins deux statues de Sobekemsaf Ier [960] et peut-être aussi une de Kamosé[961]. Seules cinq statues de particuliers en granit nous sont parvenues, mais trois d'entre elles, découvertes dans le temple de Sethy Ier à Qourna, représentent des membres de la famille du roi Sobekhotep Khânéferrê[962]. Une quatrième, colossale, représente un homme assis, vêtu du pagne *shendjyt* et d'une coiffe lisse aux retombées pointues (**Karnak Khonsou**, fig. 5.4a)[963]. La coiffe indique bien qu'il s'agit d'un particulier et non d'un roi, mais, étant donné les dimensions exceptionnellement grandes de la statue et le choix du matériau, plus exceptionnel encore, on ne peut y voir qu'un très haut personnage, peut-être un autre fils ou frère de roi, ou pourquoi pas le père d'un souverain (cf. **Le Caire JE 43269**, statue de Montouhotep, père de Sobekhotep Sekhemrê-séouadjtaouy). La dernière est la statue cube du trésorier Herfou (**Brooklyn 36.617**, fig. 6.2.7b), qui doit, d'après W. Grajetzki, avoir vécu à la transition entre la XIIe et la XIIIe dynastie. Il s'agit de la seule statue conservée en granit d'un personnage apparemment non-royal du Moyen Empire tardif. Peut-être cela s'explique-t-il par une faveur royale. L'inscription, très fragmentaire, ne permet pas de discerner si la statue était un cadeau du souverain, mais on note en tout cas que le personnage détient les plus hauts titres de rang, en plus de sa fonction qui en faisait l'un des deux principaux ministres. Aucun contexte archéologique ne vient apporter d'explication.

sculpture en quartzite ont été démantelés. Wegner 2007, 296.

[960] **Le Caire CG 386** (Abydos), **Londres BM EA 871** (Karnak) et peut-être le jumeau de cette dernière (?) : **Karnak KIU 2226**.

[961] **Karnak 1875a**.

[962] La statue **Qourna 1** représente le « fils royal » Sahathor. Les deux autres, **Qourna 2** et **3**, de même type statuaire, en sont de toute évidence contemporaines. Il peut s'agir de trois statues du même prince ou en tout cas de personnages de rang équivalent.

[963] Le visage est arraché et le siège manque, nous privant d'inscriptions, mais la forme du corps, avec une taille très étroite malgré la largeur des bras, les muscles pectoraux figés et comme atrophiés, ainsi que l'aspect massif du cou et des genoux indiquent une date avancée dans la XIIIe dynastie.

Empire. Elles ont probablement été jetées dans le puits après destruction de la statue, qui pouvait se trouver dans un contexte différent.

[956] Yoyotte 1978 ; Mysliwiec 1979, 82 ; Aufrère 1991, 698-700 ; Bryan 1992, 106-110 ; Quirke 2001, 76-80 ; Wegner 2007, 197-198.

[957] … à l'exception de la pyramide de Sésostris III à Dahchour, dont les appartements souterrains sont plaqués de granit rose peint en blanc. Une symbolique solaire est conférée au granit rose comme au quartzite ; dans ce cas-ci, la peinture blanche pourrait se référer à l'au-delà osirien (Arnold 2002, 35).

[958] Je remercie Christopher Kirby pour cette information. Cf. également notes (inédites) d'Edward Lane à Oxford.

[959] À moins qu'il ne s'agisse du lieu où des éléments de

Au sein du répertoire royal, le granit est plus largement attesté et atteint presque les 10 %. 11 proviennent de Karnak[964], 5 de Tanis[965] (contexte secondaire), 3 ou 4 d'Abydos[966], 2 de Médamoud[967], 4 de Hawara[968], 2 peut-être de Licht[969], 1 de Tod et 1 de Semna[970]. Deux sont sans provenance[971]. Ces divers contextes indiquent qu'il s'agit d'une statuaire essentiellement destinée à des temples et, étant donné le format souvent colossal des statues, probablement pour des cours ou des façades de temples. Comme dans le cas du quartzite, on attribue au granit une connotation solaire[972], qui explique certainement la quasi exclusivité royale de son usage. Cette même connotation devait également transparaître dans l'emplacement de ces statues, qui se dressaient vraisemblablement de part et d'autre des portes monumentales.

Plus de la moitié des statues en granit appartiennent à la catégorie des colosses. La paire de sphinx usurpés (**Le Caire CG 1197** et **Paris A 21**) fait partie des statues les plus massives attribuables au Moyen Empire tardif[973]. Seules quatre statues sont de petit format : une statue debout de Sésostris III (**Berlin ÄM 9529**), un petit sphinx usurpé (**Le Caire CG 1200**) et deux autres au nom de Sobekhotep Khânéferrê, originellement installés à Licht ou à Atfia (**Londres UC 14650** et **Alexandrie 211**).

Plusieurs statues en granit formaient originellement des paires : les deux colosses assis de Sobekhotep Khânéferrê (**Paris A 16** et **Le Caire 37486**), les deux énormes sphinx de Tanis (**Paris A 21** et **Le Caire CG 1197**), deux colosses assis de Sésostris III à Médamoud (**Médamoud 10** et **11**), deux colosses debout de Sésostris III à Karnak (**Le Caire CG 42011** et **42012**), deux colosses assis de Sobekemsaf Ier à Karnak (**Londres BM EA 871** et **Karnak KIU 2226**), deux petits sphinx de Sobekhotep Khânéferrê à Licht ou Atfia (**Londres UC 14650** et **Alexandrie 211**). Il est vraisemblable que ces paires flanquaient les entrées des temples disparus du Moyen Empire. Certaines séries ont même dû être complétées au cours des règnes : ainsi, le colosse debout de Sésostris IV (**Le Caire CG 42026**) s'associe-t-il clairement aux deux statues de Sésostris III à Karnak (même position, mêmes attributs, même matériau, mêmes dimensions). De même, les deux colosses assis aujourd'hui contre la face nord du VIIe pylône de Karnak représentent deux rois de la XIIIe dynastie, clairement différents d'après leur style, mais chronologiquement relativement proches (**Karnak 1901-1** et **2**)[974].

5.5. Calcaire

Le calcaire est, après la granodiorite, la pierre la plus

[964] Trois colosses debout de Sésostris III (**Le Caire CG 42011** et **42012**, **Louqsor J. 34**), un colosse debout de Sésostris IV (**Le Caire CG 42026**), deux colosses assis de la XIIIe dynastie (**Karnak KIU 2051** et **KIU 2053**), deux statues assises légèrement plus grandes que nature de Sobekhotep Merkaourê (**Le Caire JE 43599** et **Paris A 121**), deux colosses assis de Sobekemsaf Ier (**Londres BM EA 871** et **Karnak KIU 2226** – cette dernière pourrait aussi être Sobekemsaf II), une statue assise de Kamosé (**Karnak 1875a**).

[965] Deux colosses assis de Sobekhotep Khânéferrê (**Le Caire JE 37486** et **Paris A 16**), deux sphinx colossaux du milieu de la XIIIe dynastie (**Le Caire CG 1197** et **Paris A 21**) et un petit sphinx de la Deuxième Période intermédiaire (**Le Caire CG 1200**).

[966] Un ou plusieurs colosses osiriaques de Sésostris III (**Abydos 1880** et **Londres BM EA 608**), la statue debout de Sobekemsaf Ier (**Le Caire CG 386**) et peut-être aussi le piédestal de Sobekhotep Khâânkhrê (**Leyde I.C. 13**).

[967] Deux colosses assis de Sésostris III (**Médamoud 10** et **11**).

[968] Les dyades dans des naos d'Amenemhat III (**Le Caire JE 43289** et **Copenhague ÆIN 1482**), probablement le fragment d'une troisième (**Hawara 1991a**) et le pied d'une statue colossale (**Copenhague ÆIN 1420**).

[969] Deux petits sphinx de Sobekhotep Khânéferrê (**Londres UC 14650** et **Alexandrie 211**). Le proscynème de ces deux sphinx pourrait aussi désigner comme provenance Atfia.

[970] Une statue assise ou agenouillée de Sésostris III (**Boston 24.1764**).

[971] Une petite statue de Sésostris III debout, peut-être en position osiriaque (**Berlin ÄM 9529**) et une statue de reine (**Moscou 1013**).

[972] Voir entre autres BRYAN 1993, 116.

[973] Ces deux sphinx monumentaux découverts à Tanis devaient, à la XIXe dynastie, flanquer une porte monumentale à Pi-Ramsès, comme permettent de le suggérer les titulatures de Ramsès II et Mérenptah inscrite sur la base et l'épaule de chacun des deux fauves. Bien que les traits aient été profondément modifiés afin d'être « ramessisés », il est possible de déceler encore les traces de portraits antérieurs. Différents critères stylistiques, tels que la forme du visage, le dessin de la queue de l'uraeus et celui des rayures de la coiffe, l'envergure des ailes du némès ou encore la longueur de la barbe postiche permettent d'y voir des statues du milieu de la XIIIe dynastie (EVERS 1929, II, 27, § 74 et pl. 1, fig. 3 ; CONNOR 2015b). Aucun indice ne permet d'identifier où ces deux sphinx étaient installés au Moyen Empire.

[974] L'un (**Karnak 1901-1**) présente un némès extrêmement large, de grands yeux en amandes, entourés d'un liseré et aux canthi pointus, un torse puissant, les pectoraux hauts, indices stylistiques qui permettent de le placer à peu près au milieu de la XIIIe dynastie, probablement peu avant Néferhotep Ier. L'autre statue (**Karnak 1901-2**) a visiblement été sculptée sur le modèle de la précédente et pour y être associée, comme en témoignent la position et le format identiques. Le némès beaucoup plus étroit, le torse atrophié, la courbe en arc des flancs, la taille fine, les pectoraux géométriques et les bras massifs et rigides désignent plutôt la fin de la XIIIe dynastie.

utilisée au sein du répertoire. On le retrouve pour 12 % des statues royales et 22 % du corpus non-royal. Son usage semble de plus en plus courant après la fin de la XIIIᵉ dynastie (il est difficile de faire la distinction entre fin du Moyen Empire et Deuxième Période intermédiaire, surtout pour la statuaire non-royale, mais plus de la moitié des statuettes qui semblent appartenir aux XVIᵉ et XVIIᵉ dynasties sont en calcaire). Comme on le verra plus loin, l'usage de la stéatite connaît cette même évolution, au détriment des pierres dures. Notons qu'on retrouve le calcaire utilisé également, outre en architecture, pour les centaines de stèles de la même époque, dont une grande partie provient d'Abydos[975].

Le calcaire affleure le long du Nil dans la partie nord de l'Égypte, sur plus de 800 km. Il peut revêtir différents aspects (dureté, couleur, texture), parfois même au sein d'une même carrière, qui ne sont que rarement l'indice d'une provenance précise. Le plus courant, au grain fin mais visible à l'œil nu, à la surface sèche, varie entre le blanc et le beige. On retrouve, pour certaines statues (généralement d'un degré de qualité supérieur), un calcaire induré fin et blanc, qui présente l'aspect satiné du marbre ou de l'albâtre (ex : **Cambridge E.25.1937**, **Détroit 51.276**, **Munich ÄS 7172** (fig. 5.5a-b), **New York MMA 30.8.78**, **Paris A 76** (fig. 5.5c), **Saqqara SQ.FAMS.361**, **Turin C. 3045** (fig. 5.5d)). Enfin, certaines statues du répertoire sont taillées dans un calcaire jaunâtre à grain fin, propre à la Moyenne-Égypte[976] (**Bruxelles E. 8257**, **Le Caire TR 23/3/25/3** (fig. 5.5e), **Turin S. 4265**). Ce calcaire peut parfois montrer un poli velouté, à l'aspect gras (**Genève 26035** (fig. 5.5f), **New York MMA 22.1.737**, **66.123.1** (fig. 5.5g), **Paris BNF 53.778bis**, **Paris E 11573** (fig. 5.5h), peut-être aussi **Bayonne B 509** et **Cleveland 1985.136**).

Au Moyen Empire tardif, le calcaire, généralement peint, est surtout utilisé pour la statuaire de petites dimensions représentant des personnages de rang intermédiaire. On compte néanmoins aussi une trentaine de statues royales, généralement des statues de nature architecturale[977] ou des pièces dans une variété de calcaire induré très fin[978].

On retrouve des personnages de tout statut : hauts personnages de la cour[979], gouverneurs provinciaux[980], mais surtout des fonctionnaires de rang intermédiaire[981], le personnel de temples[982] ou de grandes maisons[983] et des individus de statut apparemment plus modeste[984]. Si le calcaire apparaît dans le répertoire de tous les degrés de la hiérarchie, on observe clairement une prédominance de titres en apparence peu prestigieux : quelques pièces seulement pour les détenteurs de titres de rang, mais 27,6 % des statues de personnages dotés d'une fonction sans titre de rang et même 41 % des statues d'individus apparemment dépourvus de fonction officielle.

La statuaire en calcaire est le plus souvent de petites dimensions – cette observation va de pair avec la position sociale des personnages représentés, majoritairement d'un rang relativement modeste au sein de l'élite, ainsi qu'avec son usage préférentiel à la Deuxième Période intermédiaire, où la statuaire est presque toujours de petit format. On compte néanmoins quelques statues de grand format : un sphinx d'Amenemhat III à Elkab (**Le Caire CG 391**), ceux de Montouhotépi à Edfou (**Le Caire JE 48874 et 48875**), les colosses osiriaques d'Amenemhat-Sobekhotep à Médamoud (**Beni Suef JE 58926, Le Caire JE 54857** et **Paris E 12924**), les deux statues assises d'Amenemhat III et les triades de Medinet Madi (**Medinet Madi 01** et **02, Beni Suef JE 66322** et **Milan E. 922**), un buste de dignitaire trouvé à Assiout (**Ismaïlia JE 32888**, fig. 5.5i) ou encore, à la XVIIᵉ dynastie, celle du « fils royal » Iâhmès (**Paris E 15682**). Leur facture est très variable, parfois très fine[985], mais souvent plus éloignée du niveau de qualité de de la sculpture royale (fig. 5.5j-l)[986].

L'usage du calcaire est attesté pour tous les

[975] Il semble pourtant que, pour les stèles d'Abydos, le matériau ne soit pas toujours local (MARÉE 2010, 265).

[976] DE PUTTER et KARLSHAUSEN 1992, 62.

[977] **Beni Suef JE 58926, Le Caire JE 54857, Paris E 12924**).

[978] **Abydos 1950, Boston 14.726, Boston 1978.54, Cambridge E.2.1946** et **New York MMA 29.100.150**.

[979] Le grand intendant Senââib (**Bristol H. 2731**), le scribe personnel du document royal Dedousobek (**Le Caire CG 887**).

[980] Ouahka III à Qaw el-Kebir (**Turin S. 4265, 4267**),

Imeny-seneb (**Coll. Sharer**), peut-être aussi les chefs asiatiques (?) (**Munich ÄS 7171, Tell el-Dab'a 11**).

[981] Le contrôleur de la Phyle Sobekemhat (**Détroit 51.276**), l'intendant d'un district administratif Nakht (**Moscou 5731**), le scribe des recrues Senousret (**Tell el-Dab'a 16**), les *sab* Renseneb (**Le Caire JE 33481**), Khonsou (**Philadelphie E. 12624**) et Ibiây (**Paris E 5358**).

[982] Le grand prêtre Khéty (**Boston 1982.501**), le supérieur du temple Néfer-roudj (**Coll. priv. Wace 1999**), le prêtre-*ouâb* Ra-aou (**Londres UC 14349**), le prêtre-*ouâb* du roi Idy (**Paris E 17332**), le scribe du temple à Éléphantine Khnoumhotep (**Paris AF 9916**).

[983] Le chambellan Khnoumnéfer (**Caracas R. 58.10.37**), l'échanson du gouverneur Khnoumnakht (**Bruxelles E. 8257**), l'intendant du décompte du blé de la mère du roi Sakhentykhety (**Vienne 3900**), la servante du prince Nebenhemout (**Berlin ÄM 4423**).

[984] Le maçon Sobeknihotep (**Berlin ÄM 12546**) et celui, dont le nom est perdu, de **Brooklyn (41.83)**, les soldats du régiment de la ville Sa-Djehouty (**Liverpool E. 610**) et Khemounen (**Le Caire CG 467**).

[985] Ex : **Genève 26035, Oxford 1963.411, Saqqara SQ.FAMS.361**.

[986] Ex : **Armant 1937, Batley Bagshaw, Moscou 5575, Coll. Harer 2**.

types statuaires (homme, femme, seul ou en groupe, debout, assis, assis en tailleur, agenouillé) et dans toutes les régions d'Égypte, aussi bien dans des cas où il peut s'agit de matériaux locaux (la région memphite[987], la Moyenne-Égypte[988] ou certains sites de Haute-Égypte[989]) que des sites où le calcaire est nécessairement importé[990].

Presque la moitié des pièces proviennent du marché de l'art et la provenance de beaucoup d'autres est très approximative. Sur la centaine restante, une quinzaine seulement proviennent de temples de divinités : ceux de Khnoum et Satet à Éléphantine (**Paris AF 9916 et E 32829**) et celui d'Osiris à Abydos (**Bristol H. 2731** et peut-être **Le Caire CG 465**) et surtout des temples royaux (Sésostris Ier à Licht-Sud (**New York MMA 24.1.72**), Amenemhat Ier à Ezbet Rushdi (**Tell el-Dab'a 13, 16, 19, 20**), peut-être Montouhotep II à Deir el-Bahari (**Le Caire CG 887**) et les souverains des Ve et VIe dynasties dans la nécropole memphite (**Saqqara 1972, 1986, 16556, 16896, SQ.FAMS.529, SQ.FAMS.224** et **SQ.FAMS.361**) ; deux également ont été mises au jour dans le sanctuaire d'Héqaib à Éléphantine (**Éléphantine 73** et **77**) et probablement une dans celui d'Isi à Edfou (**Paris E 22454**).

La grande majorité du répertoire statuaire en calcaire provient plutôt d'un contexte funéraire : 75 statues au moins y ont été mises au jour. Trois grands sites sont principalement concernés : les nécropoles de Licht-Nord (19 pièces en calcaire)[991], d'Abydos (13)[992] et de Thèbes (16)[993]. Les autres principaux cimetières de la même époque ont livré, parmi les statues en stéatite, serpentinite et granodiorite, quelques-unes en

calcaire, de modestes dimensions : 2 à Haraga[994], 3 à Hou[995], 2 à Esna[996] et 1 à Armant (**Armant 1937**), à Naga el-Deir (**Boston 13.3587**), à Saqqara (**Le Caire TR 10/4/22/5**), à Bubastis (**Bubastis 1964-8**) et à Qaw el-Kebir (**Manchester 7536**). On compte enfin, dans les impressionnantes tombes de ce dernier site, deux statues grandeur nature de gouverneurs locaux (**Turin S. 4265** et **Le Caire TR 23/3/25/3**), sculptées dans un calcaire induré local.

Si, hormis les statues architecturales, on retrouve si peu de statuaire en calcaire dans les temples, c'est peut-être parce que la « pierre blanche » (*inr ḥḏ*) a moins ses « lettres de noblesse » que les pierres dures de couleur rouge et noire, peut-être aussi parce que le calcaire n'est tout simplement pas doté du même caractère symbolique. C'est probablement enfin parce que, en ce qui concerne les particuliers, ceux dont la statuaire a ses entrées dans ces temples appartiennent le plus souvent aux hautes sphères de la hiérarchie et que ces hauts dignitaires favorisent l'emploi des pierres dures et prestigieuses. En retour, le succès du calcaire pour les statues de personnages de rang plus modeste est certainement dû à un moindre coût en comparaison avec les autres pierres. Tout d'abord, il est accessible à peu près partout, depuis Le Caire jusqu'à Esna ; il n'est donc pas nécessaire de l'importer de lointains gisements et, dans le cas de calcaires fins importés, les carrières se trouvent à proximité du Nil et sont aisément accessibles. C'est ensuite un matériau relativement léger (par rapport au granit ou au quartzite), facilement transportable – surtout quand il s'agit des petites pièces qui forment la majorité du répertoire et qui peuvent aisément être portées par un individu. Le grain du calcaire permet d'obtenir un rendu très fin et la peinture pouvait contribuer à donner vie et belle apparence à la pièce. Il s'agit enfin d'un matériau en général tendre et facile à tailler[997]. L'expérimentation[998] montre que la

[987] Nécropole memphite (**Saqqara 16896, 1986** et **SQ.FAMS.224**) et Toura (**Le Caire JE 92553, JE 92554**).

[988] Qaw el-Kebir (**Turin S. 4265, Le Caire TR 23/3/25/3**), Assiout (**Ismaïlia JE 32888**), Hou (**Chicago OIM 5521, Boston 99.744, Hou 1898**), Abydos (**Bristol H. 2731, Bruxelles E. 531, Le Caire CG 468**)

[989] Thèbes (**New York MMA 22.3.68, Le Caire CG 887** et **Manchester 5051**).

[990] Éléphantine (**Éléphantine 77, Paris E 32829**) ou encore des sites nubiens, tels qu'Aniba (**Philadelphie E. 11168**), Bouhen (**Khartoum 31**)

[991] **New York MMA 09.180.1266, 15.3.54, 15.3.108, 15.3.224, 15.3.226, 15.3.228, 15.3.229, 15.3.230, 15.3.570, 15.3.582, 15.3.590, 15.3.592, 22.1.52, 22.1.53, 22.1.107, 22.1.737, Licht 1914, Caracas R. 58.10.37, R. 58.10.19**.

[992] **Le Caire CG 468, Philadelphie E. 8168, Abydos 1904, Abydos 1907, 1925, Abydos E. 41, Manchester 3997, Kendal 1993.245, New York MMA 01.4.104, Philadelphie E. 9958, Liverpool E. 610, Oxford 1913.411, Toronto ROM 905.2.79.**

[993] **Chicago OIM 11366, Le Caire CG 475, JE 33480, JE 33481, JE 47708, Londres UC 15514 (?), Manchester 5051, New York MMA 16.10.369, 22.3.68, 23.3.38, 30.8.76, 19.3.4, 35.3.110, 26.3.326, Philadelphie E. 29-87-478, E. 29-86-354.**

[994] **Cambridge E.6.1914** et **Glasgow 1914.64bu**.

[995] **Chicago OIM 5521, Boston 99.744** et **Hou 1898**.

[996] **Liverpool 190E** et **Berlin ÄM 4423**.

[997] À l'exception de certains calcaires lithographiques. Les statues en calcaire lithographique sont d'ailleurs de facture souvent différente des autres statues en calcaire plus tendre. Elles sont très fines, de haute qualité, tout à fait comparables aux statues en quartzite ou en calcite (ex : **Barcelone E-212, Bristol H. 2731, Cambridge E.25.1937, Détroit 51.276, Londres UC 15514, Paris A 76, Saqqara SQ.FAMS.361, Turin S. 4265**).

[998] J'adresse ici toute ma reconnaissance au sculpteur Moustapha Hassan Moussa (Qourna) pour son aide précieuse et les longues séances de taille de différentes pierres passées dans son atelier. Les expérimentations menées avec lui m'ont permis d'estimer le temps et l'effort nécessaire à la réalisation de statuettes de même format (+/- 20 cm de haut) en différents matériaux (calcaire, stéatite et grauwacke) avec différents outils (burins en roche dure,

taille, très aisée, d'une statuette en calcaire équivaut, en termes de temps et d'efforts, à celle d'une figure en stéatite. Une dizaine d'heures suffit à un sculpteur expérimenté pour sculpter une statue d'une vingtaine de centimètres d'un homme debout – format moyen d'une statue en calcaire du type le plus courant au Moyen Empire tardif et à la Deuxième Période intermédiaire. À condition de placer régulièrement le bloc dans un seau d'eau pendant une dizaine de minutes afin d'attendrir la pierre, on peut faire sauter sans difficulté les éclats de roche, inciser et gratter sans effort avec un ciseau ou un stylet en cuivre. Toutefois, il sera difficile de lui donner l'aspect des pierres dures et sombres tant prisées à l'époque[999].

En définitive, le calcaire est probablement la pierre « de base », celle que l'on utilisait à défaut des roches dures, peut-être lorsque c'était le matériau le plus accessible à proximité, peut-être aussi parce que c'était le moins onéreux et le plus facile à sculpter.

5.6. Calcite (« albâtre égyptien »)

La carrière principale de calcite (appelée parfois dans les publications « travertin ») se trouve à Hatnoub, à une vingtaine de kilomètres au sud-est d'Hermopolis et el-Bersha, précisément là où s'étendait l'autorité du normarque Djehoutyhotep (ch. 4.7).

La calcite est, à la période qui nous occupe, surtout utilisée pour le matériel funéraire. Elle est en revanche très peu utilisée en statuaire et demeure un privilège presque exclusivement royal. On ne citera qu'une petite tête de sphinx sans provenance (**Paris E 10938**, fig. 5.6) et peut-être, s'il ne s'agit pas plutôt d'un calcaire induré (la pierre est très érodée), une statuette assise du roi Amenemhat-Sobekhotep découverte à Kerma (**Boston 14.726**). On notera, en effet, surtout à la fin de la XIIᵉ dynastie, l'usage d'un calcaire cristallin très blanc et très dur, qui n'est pas sans rappeler l'aspect de la calcite et peut avoir en quelque sorte servi de substitut à ce matériau prestigieux. Ce calcaire ou « marbre calcite », semblable à celui du Gebel Rokham, sur la rive orientale du Nil à proximité d'Esna, apparaît au Nouvel Empire dans la statuaire de Hatchepsout ou de Thoutmosis III, mais déjà au Moyen Empire dans le complexe funéraire de Hawara, sous Amenemhat III (statues royales et divines), ou encore à Abydos-Sud, dans le temple de Sésostris III[1000]. Les fragments découverts à Abydos laissent juger de la haute qualité de ces statues, dont

l'expression semble avoir été parmi les plus sévères de la statuaire de Sésostris III[1001]. Les fouilles ont révélé que ces statues en pierre très blanche, probablement au nombre de quatre, se trouvaient originellement à l'intérieur même du temple, tandis que deux colosses en quartzite se dressaient devant l'édifice ; J. Wegner a suggéré d'y voir le reflet d'une idéologie royale assimilant le roi aux dieux Rê (couleur rouge) et Osiris (couleur blanche), association que l'on retrouve également dans les blocs de revêtement de son hypogée[1002].

En statuaire privée, on ne relève que quelques pièces en calcite. La table d'offrande insérée dans la base de la statue de Senpou (**Paris E 11573**) est taillée dans ce matériau ; ce petit groupe statuaire se singularise par l'emploi de trois pierres différentes (un calcaire jaune pour la statue elle-même, calcite pour la table d'offrande et calcaire beige pour la base dans laquelle elles sont insérées). Hormis cette pièce, on ne connaît guère que la statue cube de l'archer Néferhotep (**Le Caire JE 47708**), découverte dans la nécropole thébaine, et la statue de grand format de Djehoutyhotep II (**Deir el-Bersha**), qui, déjà exceptionnelle en soi, n'atteignait probablement pas les dimensions prétendues (ch. 3.7).

La statue cube de Néferhotep a été retrouvée associée à une autre du même personnage, légèrement plus grande, en quartzite (**Le Caire JE 47709**). L'individu a choisi deux matériaux peu courants et probablement onéreux pour ses deux statues, elles-même dans un type statuaire qui n'est pas des plus courants. Son titre d'« archer » peut avoir désigné un statut plus élevé qu'on ne le croirait. Du point de vue qualitatif, les deux statues sortent toutefois du canon auquel la statuaire royale nous habitue. La ligne n'est pas sans élégance, mais les formes sont très simplifiées et les traits du visage presque schématiques, plus incisés que véritablement sculptés. En dépit de la préciosité des matériaux, la qualité de la sculpture est comparable à celle de la statuaire de particuliers qu'on retrouve associée aux personnages dépourvus de titre de rang.

Deux fragments de statues de grandes dimensions en calcite ont également été découverts à Kerma[1003].

ciseaux et stylets en cuivre, silex, galets en grès, sable, cuir, etc.). Voir Annexe.

[999] On notera tout de même une tentative : la statue de Nakhti (**Paris E 3932**, achetée en 1864, sans provenance connue, H. 18 cm) en calcaire fin, noirci artificiellement et ciré. Il reste à savoir si ce noircissement ou même la pièce elle-même est l'œuvre d'un artisan de l'Antiquité ou bien de l'antiquaire du XIXᵉ siècle.

[1000] KLEMM et KLEMM 1993, 427-429 ; WEGNER 2007, 202.

[1001] J. Wegner note que la peinture bleue appliquée sur les hiéroglyphes des inscriptions semble avoir été ajoutée avec peu de soin, ce qui contraste avec le raffinement de la sculpture. Il suggère qu'elles aient été livrées au temple encore non peintes et que ces touches de couleur aient été ajoutées à la fin du programme de décoration du temple, peut-être à la hâte, peut-être aussi dans la pénombre du temple. Il précise que la surface polie de la pierre rend la peinture peu susceptible d'adhérer, ce qui rend en effet probable son application seulement à l'emplacement final de la statue (WEGNER 2007, 202).

[1002] WEGNER 2007, 199 ; 217-218, fig. 93-94.

[1003] **Boston 13.5724** et **Boston Eg. Inv. 417.1**.

Leur état de fragmentation ne permet même pas d'identifier le type statuaire auquel ils appartenaient, ni de préciser leur datation. Néanmoins, étant donné le format de ces pièces, au moins grandeur nature, il est vraisemblable qu'il s'agisse de morceaux de statues royales et que la majeure partie du matériel égyptien découvert à Kerma date du Moyen Empire tardif. Sans leur contexte originel, il sera difficile d'en tirer davantage d'informations.

L'usage, rare, de la calcite en statuaire au Moyen Empire tardif semble restreint au domaine funéraire : une statue cube placée au-dessus d'une tombe, un ensemble de statues royales dans un temple mortuaire et celle d'un gouverneur de province installée probablement dans son hypogée. On retrouve ce matériau souvent utilisé pour des objets funéraires, vases, canopes et ouchebtis. Il est souvent appelé « pur » (w‘b). C'est fréquemment aussi dans cette pierre que sont taillées les dalles de sol des temples funéraires à l'Ancien Empire. Songeons enfin à l'énorme autel en calcite du temple solaire de la Vᵉ dynastie à Abousir, de même que celui du temple d'Amon à Karnak. Une symbolique de renaissance semble avoir été associée à ce matériau.

5.7. Grès

Le grès est peu utilisé en statuaire avant le règne de Thoutmosis Iᵉʳ. De la période qui nous concerne ici, seules quelques statues royales nous sont parvenues : quelques statues retrouvées à Serabit el-Khadim (**Chicago OIM 8663** et **8665, Édimbourg 1905.284.2, Londres BM EA 41748** et **48061** (fig. 5.7a), **Toronto ROM 906.16.111** (fig. 3.1.36a) et peut-être **Boston 05.195**, si le matériau est bien identifié), ainsi qu'une statue de jubilé de Montouhotep II divinisé, découverte contre la face sud du VIIᵉ pylône à Karnak, dédiée par Sésostris II et III et restaurée par Sobekhotep Khânéferrê (**Le Caire JE 38579**).

Le style des pièces du Sinaï diffère de la qualité que l'on observe généralement pour le répertoire royal contemporain. Le torse de Toronto, en particulier, court et large, est dépourvu de tout naturalisme et le rendu des traits du visage, ainsi que les proportions du némès sont des plus maladroits. Les oreilles gigantesques, l'expression sourcilleuse et le collier au pendentif gravé sur la poitrine permettent d'y reconnaître probablement Sésostris III ; il s'agit là de « codes » iconographiques, d'éléments nécessaires pour rendre le souverain reconnaissable, bien que l'aspect de la statue empêche d'y voir l'œuvre des mêmes sculpteurs que ceux qui ont produit la statuaire mise au jour le long des rives du Nil. La pierre dans laquelle ces pièces sont sculptées est selon toute vraisemblance le grès local, rougeâtre et particulièrement granuleux. On peut supposer qu'elles ont bien été réalisées sur place, par des membres d'une expédition minière, mais peut-être pas des sculpteurs de haut niveau.

Quant à la statue de jubilé JE 38579, le choix de son matériau constitue probablement une référence aux statues de Montouhotep II déjà existantes dans la région thébaine[1004]. Il ne s'agit probablement pas d'une œuvre originale du début du Moyen Empire transformée. En effet, la couronne blanche est très évasée en son milieu, comme c'est généralement le cas au Moyen Empire tardif, tandis qu'elle est, à la XIᵉ dynastie, très longue et étroite ; elle est ici bordée d'un bandeau frontal, absent au début du Moyen Empire. Enfin, à la XIᵉ dynastie, la couronne descend bas dans la nuque et une languette contourne l'oreille, caractéristique qui disparaît après Sésostris Iᵉʳ et qui est, ici, absente. L'uræus, très simple, court et épais, diffère de celui des statues de Montouhotep II et III, qui est long, plat et dont le capuchon est généralement traversé d'une bande verticale en relief. Selon toute vraisemblance, cette statue a bien été érigée par Sésostris II et III, ainsi que l'indique l'inscription, en hommage au premier roi du Moyen Empire et peut-être même pour compléter un ensemble aujourd'hui disparu installé à Karnak. Peut-être aussi la statue a-t-elle été dressée tout d'abord à Deir el-Bahari, au sein de l'ensemble dressé par Montouhotep II, avant d'être déplacée par la suite à Karnak. Le choix du grès, très inhabituel pour la statuaire royale de cette époque, est probablement dû à la volonté de l'associer aux statues osiriaques de Montouhotep II, d'apparence tout à fait semblable si l'on excepte le style du visage, indubitablement propre à la fin du Moyen Empire.

Quant au répertoire privé, il a livré une vingtaine de pièces en grès (c'est-à-dire seulement 1,7 %). Hormis une statuette à Abydos (**Le Caire CG 476**), une autre dans la nécropole thébaine (**New York MMA 35.3.111**) et une statue à Karnak (**Le Caire CG 42041**), toutes les pièces dont la provenance est décelable sont attachées à des lieux où le grès est le matériau local : Serabit el-Khadim (**Bruxelles E. 2310, Chicago OIM 8664, Glasgow 1905.143.c, 1905.143.g-j, Oxford E. 3947, Londres BM EA 14367, Philadelphie E. 14939** et **Toronto ROM 906.16.119**, fig. 5.7b), la Nubie (**Boston 27.871** et **Paris E 25576**), ainsi que peut-être Éléphantine (**New York MMA 56.136**) et Edfou (**Uppsala VM 143**). La seule statue non-royale en grès provenant d'un contexte prestigieux est celle, anonyme, découverte à Karnak (**Le Caire CG 42041**). Jadis peinte, de grande qualité d'exécution et de grand format (90 cm de hauteur), son inscription est hélas devenue illisible. Son contexte précis n'est pas connu, mais sa présence dans l'enceinte du temple et ses dimensions indiqueraient un statut élevé. Les autres statues, hormis celles du sanctuaire de Hathor à Serabit el-Khadim, sont toutes de petit format et proviennent de nécropoles.

[1004] New York MMA 26.3.29, Londres BM EA 720, Le Caire JE 67378, Vatican 22680. Voir aussi les statues osiriaques de Montouhotep III (Boston MFA 38.1395, Louqsor J. 69, Worcester 1971.28).

Cette pierre au grain épais, malaisée à sculpter et surtout à polir, ne semble donc pas avoir joui d'un prestige particulier à la fin du Moyen Empire. Elle semble n'avoir été choisie, à part quelques exceptions, que dans le cas où il s'agit du matériau local, hormis dans le cas de la statue de Montouhotep II, dont le choix constitue clairement une référence à un groupe de statues préexistant.

5.8. Gneiss anorthositique

Si on retrouve relativement fréquemment le gneiss anorthositique à l'Ancien Empire, notamment pour la statuaire royale de la IVe dynastie (d'où son appellation occasionnelle de « diorite de Khephren »), on ne le retrouve que très épisodiquement dans le répertoire du Moyen Empire, probablement en raison de différents facteurs, outre un possible effet de « mode ». Tout d'abord, l'accès aux carrières est malaisé, le gisement se trouvant loin dans le sud, à hauteur de l'actuelle Abou Simbel, à une trentaine de kilomètres à l'ouest du Nil ; ensuite, la pierre, au grain très fin, est d'une extrême dureté.

Pour la première moitié du Moyen Empire, on ne relève guère que deux petites statues de Sésostris Ier (une statue du souverain agenouillé, Berlin ÄM 1205, et une tête de sphinx, Louqsor J. 32), ainsi que quelques statues privées (ex : Turin P. 408 ou Saint-Louis I.2007). Au Moyen Empire tardif, on retrouve cette pierre pour sept statues royales et sept statues de particuliers.

Toutes les statues en gneiss sont de la plus haute qualité ; la taille de la pierre requiert un savoir-faire particulièrement développé et probablement un temps considérable. Le rendu des volumes et des proportions, tout comme le traitement des détails, atteignent de véritables sommets. La pièce la plus marquante est probablement le sphinx de Sésostris III (**New York MMA 17.9.2**), statue qui, malgré ses dimensions moyennes, exprime une force et et un monumentalisme impressionnants. Le sphinx d'Amenemhat IV (**Londres BM EA 58892**) semble avoir été lui aussi d'une grande qualité, mais le visage a été complètement remodelé à l'époque ptolémaïque. On compte également une tête de sphinx féminin (une reine probablement contemporaine d'Amenemhat III, d'après son style : **Paris BNF 24**), deux têtes d'Amenemhat III (**Beyrouth DGA 27574** et **Le Caire CG 488**) et un fragment de statue assise d'une « fille royale » Néférousobek (**Tell Gezer 3**)[1005]. Pour ce qui est des particuliers, on relève quelques statues d'hommes fragmentaires (**Baltimore 22.378, Mannheim Bro 2014/01/01** (fig. 5.8), **Coll. Mellerio 02, Coll. priv. Sotheby's 1991b** et peut-être aussi

Los Angeles AC1992.152.45)[1006] et une dyade de très fine qualité (**Coll. Hewett**) qui représente un « noble prince et directeur du temple » (l'autre personnage a été martelé), datable des règnes de Sésostris II ou III d'après son style. Un fragment de groupe statuaire de très fine qualité de la même période représente une femme debout (**Coll. Resandro R-054**) ; l'inscription, fragmentaire, semble la désigner comme prêtresse de Hathor, titre qui peut être porté par une reine (cf. par exemple la statue de Serabit el-Khadim, **Chicago OIM 8663**).

5.9. Serpentinite et stéatite

La serpentinite et la stéatite, deux roches proches cousines, se retrouvent dans les mêmes gisements au sein du désert oriental[1007]. Les veines de la stéatite et de serpentinite sont souvent accolées et, en dehors d'analyses en laboratoire, seul le toucher permet parfois de les différencier : la stéatite s'effrite plus facilement au contact même de l'ongle, tandis que la serpentinite est généralement plus dure. On retrouve des sortes variées de serpentinite, dans un spectre qui va de la couleur grisâtre de la stéatite à un marron ou un vert marbré, avec parfois des inclusions rougeâtres ou bleutées. La distinction entre les deux matériaux étant difficile et leur provenance et leurs propriétés étant similaires, elles seront traitées en un même chapitre.

Dans le catalogue sont réunies quelque 320 statuettes de particuliers et une quinzaine de figures royales[1008] dans l'un ou l'autre de ces deux matériaux.

[1005] Deux « filles royales » du Moyen Empire portent le nom de Néférousobek : une fille de Sésostris III et la dernière souveraine de la XIIe dynastie, fille d'Amenemhat III (WEINSTEIN 1974).

[1006] Le style de cette dernière pièce est cependant quelque peu inhabituel ; le traitement de la surface, les arêtes très ciselées, les yeux globuleux et le nez très droit gênent quelque peu et la pièce mériterait une étude plus poussée.

[1007] Notamment dans les massifs du ouadi Hammamât (KLEMM et KLEMM 2008, 297 ; HIKADE 2006, 154).

[1008] **Bologne 1799, Boston 13.3968, 24.2079, Coll. Kelekian EG003, Coll. priv. 2003a, Copenhague ÆIN 594, Jérusalem IAA 1997-3313, Munich ÄS 7133, Boston 24.742** (jointif avec le buste de **Berlin ÄM 14475**, cf. FAY *et al.* 2015), ainsi que probablement **Le Caire JE 39741, Nantes AF 784** et **New York MMA 22.1.1638**. Les matériaux du buste de **Berlin ÄM 11348** et de la tête de **Londres UC 14363** sont plus difficiles à identifier ; il semble s'agir de variétés de serpentinite. Il est souvent malaisé d'identifier correctement les différentes pierres : ainsi, la statue de Néferhotep Ier (**Bologne 1799**) a d'abord été identifiée comme étant en basalte (KMINEK-SZEDLO 1895), en obsidienne (CURTO 1961, 70 ; BRESCIANI 1975, 33-34), puis en « microdiorite », « microgabbro », « microquartz diorite » ou « microtonalite mélanocratique » (PICCHI et D'AMICO 2010). Dans le dernier cas, l'examen a été réalisé seulement à l'œil nu ou à la loupe et a révélé qu'il s'agit d'une roche microcristalline incluant des minéraux brillants (feldspaths et probablement quartz) et des minéraux sombres. La comparaison avec les statues en

La serpentinite et la stéatite sont utilisées au Moyen Empire tardif essentiellement pour des statuettes destinées aux niveaux inférieurs de l'élite (voir ch. 4.13.5-4.13.6) ; à la Deuxième Période intermédiaire, son usage continue à se développer pour la statuaire des dignitaires, au détriment des pierres dures qui disparaissent presque du répertoire.

Les statues en stéatite et en serpentinite sont toutes de modestes dimensions et, réciproquement, 42,2 % des statues de petit format sont sculptées dans ces matériaux. On peut trouver plusieurs explications à cette forte proportion. Ces roches ont tendance à se briser lorsque les blocs extraits des carrières sont trop volumineux[1009] ; il n'est pas impossible de tailler une statue d'assez grandes dimensions, mais il sera difficile de s'assurer de sa solidité. La pierre, lourde et compacte, est friable. Ensuite, les gisements de stéatite et serpentinite se trouvent dans le désert oriental, à 150 km environ de la vallée du Nil, sur les routes-*ouadis* menant à la mer Rouge. Sur une telle distance, le transport de gros blocs de pierre aurait été particulièrement fastidieux et peu sûr pour leur solidité. Les Égyptiens n'ont pas hésité à procéder à de tels transports depuis le ouadi Hammamât pour la grauwacke, mais c'était, dans le cas des pièces de grandes dimensions, sur commande royale, et dans le cadre de vastes expéditions, comme en attestent les nombreuses inscriptions encore visibles aujourd'hui sur le site. Aucune carrière de stéatite ou serpentinite n'est clairement identifiée comme ayant servi dans l'Antiquité. La pierre abonde en divers endroits dans les massifs rocheux du désert oriental (notamment aux environs du Ouadi Hammamât et plus au sud). Le plus vraisemblable est que des petits blocs de stéatite aient été régulièrement ou ponctuellement amenés à la Vallée, soit dans le cadre d'expéditions spécifiques, qui pouvaient être relativement modestes et peut-être même d'initiative privée, soit au passage, lors d'un trajet d'une expédition revenant de la mer Rouge vers le Nil.

L'usage de ces deux pierres, réservé presque exclusivement à de petits objets, semble dépendre en grande partie du rang social des personnages représentés. On ne compte que quelques statues royales et deux statues de hauts dignitaires (**Saint-Pétersbourg 5010** et **Bâle Lg Ae OAM 10**, toutes deux

sans provenance), mais au moins une cinquantaine de fonctionnaires ou personnages dépourvus de titre de rang (17,8 %) et trente-trois de personnages dépourvus de titre (41 %). Les catégories sociales concernées en statuaire sont donc apparemment les plus modestes. Il n'est pas impossible, d'ailleurs, que les quelques statues royales sculptées dans ces matériaux aient été des commandes non-royales, réalisées dans des ateliers provinciaux et pour des sanctuaires régionaux.

Enfin, un grand nombre de statuettes en serpentinite ou stéatite est resté anépigraphe (37 pièces, c'est-à-dire 11,6 %). La surface des ces pierres est très lisse et se prête peu à être couverte de peinture, aussi est-il vraisemblable que ces pièces n'aient, en effet, jamais été inscrites. La plupart proviennent du marché de l'art, mais toutes celles dont le contexte archéologique est connu proviennent de nécropoles (Abydos pour **Bruxelles E. 4251** et **Philadelphie E. 9208**, Haraga pour **Philadelphie E. 13011** et **Cambridge E.31914**, Licht-Nord pour **New York MMA 15.3.347, 15.3.575, 15.3.591, 22.1.78**, Thèbes pour **Le Caire JE 66273** et Esna pour **Baltimore 22.340**). Si plusieurs de ces statuettes anépigraphes présentent les formes habituelles des statues de particuliers, certaines présentent de petits récipients et pourraient constituer, plutôt que de véritables « statues », des figurines éternisant le geste de l'offrande accompagnant le défunt dans sa tombe (**Byblos 15375, Coll. priv. Sotheby's 1995, Coll. priv. Wace 2012, Le Caire JE 66273** et **New York MMA 15.3.347** et **15.3.591**).

Les statuettes en stéatite et serpentinite répondent à des critères stylistiques et qualitatifs souvent très différents de ceux de la statuaire royale contemporaine (fig. 5.9a-y). Il semble qu'elles proviennent d'ateliers distincts. Les artistes produisant la statuaire du roi (et vraisemblablement celle des hauts dignitaires) travaillaient surtout les pierres dures. Les ateliers produisant la petite sculpture en stéatite et serpentinite semblent au contraire plutôt attachés aux niveaux inférieurs de l'élite ou aux sanctuaires locaux. On retrouve ces statues dans diverses régions d'Égypte, mais en trop peu d'exemplaires pour pouvoir déterminer l'existence d'ateliers en des lieux précis. Il est également très difficile de dater avec précision ces statuettes, tant elles diffèrent du répertoire royal. Étant donné que la production semble se poursuivre à la Deuxième Période intermédiaire, on peut imaginer qu'au moins certains ateliers étaient situés en Haute-Égypte – ce qui n'exclut pas que d'autres aient existé également dans le nord du pays.

Plus des deux tiers des statues en stéatite et en serpentinite répertoriées sont sans provenance connue. Malgré le manque de contextes archéologiques précis, il semble que peu d'entre elles proviennent de temples, ce qui va de pair avec le fait que la plupart des statues de temples représentent le souverain et les hauts dignitaires, personnages dont on connaît surtout des statues en pierre dure. Hormis dans le cas de

serpentinite et stéatite cuite pousse plutôt à y voir en statue taillée dans une de ces deux pierres, tant à cause de l'aspect (texture et couleur) de la pierre que du style de la sculpture (cf. *infra*).

[1009] D'après les observations de l'auteur, au Ouadi Oum el-Farag, dans le désert oriental, à une cinquantaine de kilomètres à l'ouest de Marsa Alam. Les carrières exploitées aujourd'hui peuvent livrer des blocs mesurant jusqu'à un petit mètre cube, mais rarement plus. Les gros blocs se brisent naturellement et la plupart des fragments qui se forment se portent aisément à deux mains.

statues royales, la statuaire en stéatite et serpentinite semble avoir été produite plutôt pour les nécropoles. Au moins 32 % des statues découvertes en contexte funéraire sont dans ces matériaux. Ceci coïncide avec le fait que la majorité des statues mises au jour dans des nécropoles appartiennent au niveaux inférieurs de l'élite. Les nécropoles sont, encore aujourd'hui, largement l'objet de pillages, ce qui expliquerait que tant de ces petites statues soient sans provenance connue.

Bon nombre de statues identifiées dans les musées et publications de fouilles comme étant en basalte, en « granit noir » ou en « pierre dure noire » se révèlent être en fait en stéatite ou en serpentinite. La surface dure et brillante et la couleur sombre des statuettes dans ces matériaux prête en effet à confusion, effet vraisemblablement recherché par les ateliers qui les ont produites. En effet, comme nous le verrons plus longuement dans le chapitre consacré aux ateliers, une des raisons du succès de la stéatite est probablement sa capacité d'acquérir l'aspect des pierres sombres et dures, grâce à sa propriété de pouvoir être cuite et de changer ainsi de nature et d'aspect. Pierre très tendre, elle se taille aisément et rapidement. Comme pour la sculpture du calcaire, des expérimentations ont été menées dans le cadre de cette recherche avec le sculpteur Moustapha Hassan Moussa (Qourna), ainsi qu'Hugues Tavier et Alexis Den Doncker (Université de Liège). Nous avons ainsi pu observer que quelques heures suffisent à un sculpteur expérimenté pour réaliser une statuette complète, à l'aide d'outils en cuivre ou en silex et de galets en grès pour le polissage (voir Annexe). Après l'étape de la sculpture, la pièce peut être cuite à une température d'environ 900° C afin d'atteindre un niveau de dureté comparable à celui de la granodiorite ou de la grauwacke. La cuisson en réduction permet de lui donner une teinte noire ; en oxydation, elle rougit et rappelle la teinte du quartzite. Il semble que ce procédé de cuisson peu onéreux ait pu être utilisé à relativement large échelle pour produire des statues obtenant ainsi l'apparence de celles du sommet de l'élite – le type statuaire est identique : mêmes costumes, mêmes coiffures, mêmes gestuelles.

Les dimensions, le matériau, le contexte (quand il est connu), ainsi que la facture, souvent de moindre qualité, portent à croire que ces statues sont les commandes d'une sorte de « classe moyenne », si l'on peut se permettre l'usage de ce terme moderne, par lequel on désignerait ceux n'appartenant pas aux hautes sphères de l'administration, mais disposant de moyens suffisants pour se faire ériger un monument funéraire ou pour effectuer un voyage ou « pèlerinage », vers un sanctuaire tel qu'Abydos. Par le choix de la stéatite, ces personnages jouissaient ainsi d'une statue dans un matériau bon marché, qui acquérait l'aspect d'une pierre noble, dure et sombre, un moyen de « tromper » l'œil de ceux

qui la considèrent… jusqu'aux archéologues et aux conservateurs des musées contemporains.

5.10. Obsidienne

Ce verre naturel, d'origine volcanique, ne se trouve pas à l'état naturel en Égypte. Les sources les plus proches sont le Yémen ou l'Érythrée, ou encore l'Asie Mineure, ce qui, outre la dureté du matériau, son noir profond et son reflet brillant, devait ajouter une valeur considérable au matériau[1010]. On ne le retrouve généralement que pour les l'incrustation des yeux des cercueils, ainsi que pour certaines amulettes et éléments de vaisselle[1011]. Cette rareté et cette préciosité apparaissent également au sein du répertoire statuaire du Moyen Empire tardif. Seules cinq statuettes, probablement toutes royales, sont connues[1012] : un petit sphinx à crinière (**Londres BM EA 65506**, fig. 5.10a), deux statuettes de reines (**Cambridge E.63.1926** et **Coll. priv. Drouot 1991**), un fragment de visage (**New York MMA 10.130.2596**) et surtout, impressionnante tant par sa taille que par sa qualité, une tête attribuable à Sésostris III (**Lisbonne 138**, fig. 5.10b). Ses dimensions sont probablement trop grandes pour que la statue ait pu être réalisée en un seul bloc, aussi faut-il peut-être restituer, dans son cas, une statue composite. Ces cinq pièces proviennent du marché de l'art et on ignore donc tout du contexte dans lequel elles ont pu être installées. Étant donné la préciosité du matériau et les petites dimensions des pièces, il faut sans doute les voir placées dans un endroit particulier d'un temple ou d'un palais, à moins qu'il ne se soit agi d'objets précieux, peut-être à caractère funéraire[1013].

[1010] Bavay *et al.* 2004.

[1011] Voir Hardwick 2012, 11-12, pour la liste des objets en obsidienne connus de la fin du Moyen Empire et de la Deuxième Période intermédiaire.

[1012] Citons également les fragments retrouvés en contexte secondaire à Tell Hazor : trois pattes de sphinx et deux fragments d'un pagne *shendjyt* (Ben-Tor *et al.* 2017, 574-575, 588, fig. 15.10). Leur état de fragmentation ne permet pas de les dater avec précision, mais la grande proportion de matériel statuaire égyptien datant du Moyen Empire rend possible une telle datation.

[1013] On retrouve de la vaisselle en obsidienne dans le mobilier funéraire royal au Moyen Empire tardif et à la Deuxième Période intermédiaire, ainsi que dans les tombeaux princiers de Byblos. En ce qui concerne la statuaire (toujours royale) en obsidienne du Nouvel Empire, une dyade royale inachevée a été retrouvée dans l'atelier du sculpteur Thoutmosis à Amarna (Berlin ÄM 21192) et quelques fragments dans la Cachette de Karnak (Le Caire CG 42191, Boston 04.1941, Worcester 1925.429, Le Caire CG 42102, JE 37058), cf. Hardwick 2012, 11-13.

5.11. Calcédoine, anhydrite

Quelques autres statuettes du répertoire statuaire du Moyen Empire tardif sont en matériaux inhabituels : l'anhydrite et peut-être la calcédoine (si les matériaux sont bien identifiés). On ignore quels étaient les gisements utilisés d'anhydrite. La pierre est surtout utilisée au Moyen Empire, pour des récipients cosmétiques[1014]. La calcédoine est plus rarement utilisée encore. Il est difficile d'estimer la valeur que de tels matériaux ont pu revêtir dans l'Antiquité. Leur rareté, ainsi que la finesse et l'élégance des objets funéraires en anhydrite sont en faveur d'une certaine préciosité[1015]. En ce qui concerne le répertoire statuaire, on compte un petit buste royal en calcédoine attribuable à Amenemhat III (**Munich ÄS 6762**, qui est parfois décrit aussi comme étant en « ophicalcite », fig. 5.11a), une statuette en anhydrite de « gardien » (*s3w*), titre d'apparence peu prestigieuse (**Boston 1973.655**, fig. 5.11b) et celle, en calcédoine, d'un personnage apparemment dépourvu de titre (**Londres UC 13251**, fig. 5.11c). Ces trois pièces sont de très petites dimensions et d'une grande finesse d'exécution.

5.12. Brèche rouge

Une statuette en brèche rouge a été découverte dans la nécropole de Licht-Nord (**New York MMA 22.1.192**, fig. 5.12). C'est une pierre très rare en statuaire avant la Basse Époque, mais le vêtement de l'homme, la perruque de la femme, ainsi que les gestes des deux personnages sont bien caractéristiques du Moyen Empire tardif. La rudesse de la sculpture et les proportions malhabiles trahissent le manque d'habitude de l'artisan de sculpter une statue dans ce matériau. Étant donné les dimensions particulièrement modestes de cette dyade, on peut se demander s'il ne s'agit pas de la récupération d'un éclat obtenu lors de la réalisation d'un autre objet. On remarquera d'ailleurs l'absence de base, indispensable à toute statue égyptienne, or on conçoit mal que la figure ait pu se briser entre la base et le dessous des pieds et non à la cheville, où elle est la plus fragile. Il semblerait donc que cette petite dyade ait été sculptée non dans un bloc prévu pour elle, aux dimensions adéquates, mais dans un fragment à la forme irrégulière, à laquelle le sculpteur a dû se plier.

5.13. Statues composites ?

Aucune statue du Moyen Empire tardif ou de la Deuxième Période intermédiaire n'est véritablement composite, hormis peut-être la tête en obsidienne de Sésostris III (**Lisbonne 138**), en raison de la difficulté de sculpter une pièce d'aussi grand format dans un bloc de ce matériau importé extrêmement dur et cassant. Néanmoins, plusieurs statues étaient insérées dans des bases ou des naos réalisés dans d'autres matériaux, qui confirment le rôle cultuel de ces figures, objet de la dévotion de leur observateur. Ainsi, la petite triade en stéatite de **Turin C. 3082**, de provenance inconnue, est insérée dans un naos en calcaire pourvu d'une table d'offrande, qui semble bien avoir été réalisé pour elle (à moins que ce ne soit l'inverse), car leurs dimensions concordent parfaitement (fig. 5.13a). Plusieurs autres pièces sont insérées dans des bases en calcaire : la statuette en granodiorite de Ouadjirou (**Paris E 11196**) ; celle, en quartzite, du majordome Ipepy, insérée dans une base très haute, presque cubique, à la surface finement sculptée sur laquelle est représentée une table d'offrandes (**Brooklyn 57.140**, fig. 5.13b) ; celle, en grauwacke, de Sehetepib, insérée dans une véritable table d'offrandes (**New York MMA 22.1.107**, fig. 5.13c) ; la petite dyade en stéatite ou serpentinite de Senet, représentant un homme et un enfant debout, insérée dans une base en forme d'escalier (**Le Caire JE 33733**).

Deux bases en calcaire (**Le Caire CG 1246** et **1247**) devaient également supporter des figures vraisemblablement assises en tailleur, en d'autres matériaux. Beaucoup de statuettes aujourd'hui seules pouvaient également être insérées dans des bases ou tables d'offrande, par exemple la statuette du chambellan Shesmouhotep (**Manchester 6135**), dont le socle est particulièrement haut. La statue du contrôleur de la Phyle Sobekemhat (**Détroit 51.276**), en calcaire induré, était probablement aussi insérée dans une base, qui devait l'associer à une sorte de languette sculptée dans ce même matériau, exposée à côté de la pièce, et qui complète son inscription ; elles devaient être toutes deux insérées dans une matrice sculptée dans un autre matériau, à la manière du groupe statuaire de Senpou (**Paris E 11573**, fig. 5.13d), intégré avec une table d'offrandes en calcite dans une base en calcaire. Enfin, le petit groupe abydénien en calcaire de **Londres BM EA 1638** fait véritablement partie d'une stèle en calcaire plus clair, dans laquelle il a été inséré (fig. 5.13e-f).

Une recherche esthétique est manifeste dans l'association entre ces différents matériaux, qui produit des contrastes de couleur et de texture. Il peut y avoir eu une signification supplémentaire, qui nous échappe aujourd'hui.

5.14. Alliages cuivreux

Seules quelques statues en bronze ou alliage cuivreux nous sont parvenues. Étant donné la préciosité du matériau et sa facile refonte, il n'est pas impossible qu'il ait été plus courant et que la majeure partie du corpus en métal ait disparu. Le répertoire conservé révèle néanmoins qu'il est réservé au domaine royal et divin, ainsi que dans quelque cas, au sommet de l'élite. On ne compte guère plus d'une douzaine de statues en alliage cuivreux pour le Moyen Empire

[1014] DE PUTTER et KARLSHAUSEN 1992, 49-50.
[1015] HARDWICK 2012, 14.

tardif et aucune ne vient d'un contexte assuré. La statue du dignitaire Nakht (**Le Caire CG 433**) est dite provenir de Meir, sans précision ; la majeure partie des pièces appartiennent à un même groupe, aurait été trouvée dans la région du Fayoum (« Hawara, Medinet el-Fayoum ou Medinet Madi »). Cet ensemble comporterait les trois statues royales, celles du grand intendant et du trésorier de la collection Ortiz (**Coll. Ortiz 33-37**), la statue de dignitaire du Louvre (**Paris E 27153**), ainsi que trois statues du musée de Munich (un roi, **Munich ÄS 6982**, un dignitaire, **ÄS 7105**, ainsi qu'une figure de crocodile, ÄS 6080). Des critères stylistiques tels que la sinuosité des lèvres, le menton long et pointu ainsi que le rendu naturaliste des chair poussent à attribuer les trois statues de rois à Amenemhat III (fig. 5.14a-b). La particularité du matériau les rend néanmoins difficiles à comparer à la statuaire en pierre, aussi n'est-il pas impossible qu'elles aient représenté un souverain un peu plus tardif. Le torse de femme debout appartenait à une statue de reine ou peut-être de déesse ; d'après ses dimensions, il est possible qu'elle ait été associée au grand buste royal de la collection Ortiz 36. Quant aux quatre statuettes de dignitaires, elles constituent un ensemble cohérent (mêmes dimensions, type statuaire, style et qualité). Elles ne datent pas du règne d'Amenemhat III, car la mode de leur pagne correspond plutôt au milieu de la XIIIe dynastie. Seules les deux premières ont conservé leur inscription, qui les désigne comme deux des principaux ministres. Le trésorier Senebsoumâ (**Coll. Ortiz 34**) est attesté par d'autres sources, qui permettent de le dater des environs du règne de Néferhotep Ier. Néanmoins, l'une d'elles, au nom du grand intendant Senousret, fait bien référence à Amenemhat III : son inscription, dédiée au roi divinisé Nimaâtrê, laisse suggérer que la pièce était installée dans un lieu de culte consacré à ce souverain. L'autre statue porte un proscynème à Sobek de Shedet et Horus-qui-réside-à-Shedet, qui confirme que ce lieu de culte devait se trouver dans le Fayoum. Les deux autres statues doivent représenter des hauts dignitaires contemporains de Senebsoumâ, dont les statues auraient été installées dans ce même lieu de culte consacré à Amenemhat III vers le milieu de la XIIIe dynastie.

Notons que la technique difficile de la cire perdue peut causer certaines irrégularités dans les proportions du corps, ce qui peut expliquer que les bras et les jambes, qui sont des éléments rapportés, paraissent étrangement éloignés du corps. Le métal peut aussi subir certaines déformations avec le temps, qui peuvent donner l'impression (fausse) d'une facture malhabile. Un simple examen visuel de ces statues de ce groupe du Fayoum permet immédiatement d'y voir des pièces d'une très grande finesse ; leur préciosité est même révélée par les yeux incrustés d'or et de pierres des statues, qui rend leur regard si pénétrant, les écailles dorées du crocodile ou encore le plaquage doré encore visible par endroits sur la robe de la reine ou déesse.

On relèvera également deux statuettes en alliage cuivreux représentent une femme allaitant un enfant (**Berlin ÄM 14078** et **Brooklyn 43.137**). La première est anépigraphe et pourrait représenter aussi bien une femme qu'une déesse, mais la seconde porte une inscription qui la désigne comme la « noble dame » (*iry.t-pꜥ.t*) Sobeknakht. Son front est ceint d'un bandeau orné de l'uræus, ce qui permet de suggérer d'y voir un membre de la famille royale.

Ce matériau, exceptionnel en statuaire, reste clairement associé à un prestige certain : représentations de personnages royaux, de hauts dignitaires ou de divinités, probablement placées dans des sanctuaires. Les types statuaires sont les mêmes que ceux de la sculpture en pierre (dimensions, position, gestuelle, costumes) ; la technique est en revanche totalement différente et il ne faut pas s'étonner d'observer de si grandes différences stylistiques. La sculpture en métal exige un savoir-faire particulier, qui touche presque à l'orfèvrerie, avec ses pièces agencées et ses incrustations.

5.15. Bois

Un autre répertoire probablement en grande partie disparu est celui de la statuaire en bois. On imagine aisément les causes qui ont entraîné sa disparition, à la fois naturelles (ce matériau organique, fragile, peut avoir disparu dans les zones humides) et humaines (pour servir de bois de chauffage).

La première moitié du Moyen Empire a livré un grand nombre de statues et de modèles en bois de qualité très diverse, déposés dans les tombes et qui remplaçaient la fonction des reliefs de mastabas de l'Ancien Empire : porteurs d'offrandes, scènes de navigation, de boucherie, brasserie, artisanats divers, défilés de troupeaux, modèles de maisons et de jardins, etc. Cette production cesse avec l'arrivée du Moyen Empire tardif[1016]. La réalisation de statuaire proprement dite en bois continue cependant, bien que, semble-t-il, à moins grande échelle que précédemment. À peine plus d'une vingtaine de statues en bois a pu être recensée dans le catalogue de cette recherche. La plupart de ces statues nous sont parvenues sans inscription, il est donc difficile d'estimer le statut des personnages représentés, sauf dans le cas de statues royales. La préciosité de ces pièces est néanmoins indéniable : outre la finesse de la sculpture et du polissage, on observe un rare sens du détail (rendu des perruques, des plis du pagne, …) et plusieurs incrustations (yeux, collier, dorure du pagne)[1017].

Toutes les statues dont l'origine est connue

[1016] Au sujet de la modification des pratiques funéraires, cf. notamment GRAJETZKI 2003a et 2004.

[1017] **Liverpool 1.9.14.1**, **Londres BM EA 56842**, **Toronto ROM 958.221**.

proviennent d'un contexte funéraire – cependant pas toujours précis. Les deux statues du roi Hor proviennent de son caveau funéraire (statues de *ka*, elles sont dotées d'une signification particulière, voir ch. 2.7.1). Pour ce qui est du répertoire non-royal, étant donné l'état de conservation des nécropoles (superstructures érodées ou même disparues, tombes pillées), on ignore si elles étaient installées dans le caveau lui-même ou dans une chapelle funéraire. Le bon état de conservation des statues en bois qui nous sont parvenues suggère qu'elles ne sont pas restées longtemps à l'air libre. Cependant, il se peut qu'elles aient été jetées dans des puits funéraires lors de pillages des nécropoles ou de la destruction des superstructures dans lesquelles elles devaient se trouver, comme c'est probablement le cas pour les statuettes en pierre trouvées dans des caveaux de Licht, du Ramesseum ou des cimetières des forteresses nubiennes. De telles destructions peuvent avoir eu lieu relativement peu de temps après l'usage de ces tombes, puisque les maisons qui recouvrent le cimetière de Licht-Nord datent de la XIIIᵉ dynastie ; il n'est donc pas impossible que le même phénomène ait eu lieu dans les autres nécropoles. Si les statues en bois étaient en effet placées, comme les statuettes en pierre, dans les chapelles funéraires en briques crues, ceci pourrait expliquer que si peu d'entre elles nous soient parvenues.

Une des statues royales a été découverte dans un tumulus royal de Kerma (**Boston 20.1821**, fig. 5.15a). Il est peu vraisemblable qu'elle ait été prélevée d'un tombeau égyptien, à moins que des incursions kouchites n'aient été menées suffisamment au nord du pays pour saccager des sépultures royales (aucun tombeau royal de la XIIIᵉ dynastie n'est connu au sud d'Abydos). Le plus probable est plutôt que cette statue, dont certaines parties ont pu être dorées (les yeux étaient incrustés) se trouvait dans un sanctuaire, peut-être dans un naos. De telles dorures et incrustations sont visibles sur les statues de **Londres BM EA 56842** et **Liverpool 1.9.14.1** (fig. 5.15b-c). La base de naos en quartzite d'Amenemhat IV découverte dans le vieux Caire (**Le Caire JE 42906**) comporte en son milieu deux trous, sortes de mortaises permettant d'y fixer deux statues, vraisemblablement en bois ou en métal puisque des statues en pierre n'auraient pas nécessité ce système de fixation.

La technique de sculpture du bois est très différente de celle de la pierre. Il n'est pas impossible qu'un même artisan soit capable de travailler les deux matériaux, mais on aura plutôt tendance à supposer une spécialisation. La statuaire en bois est, dans presque tous les cas conservés, de la plus haute qualité. On sera enclin à y voir l'œuvre d'ébénistes, peut-être habitués à sculpter d'autres objets ou des meubles. La nature et l'aspect du matériau rendent également délicate la confrontation avec la statuaire en pierre. Les contrastes apparaissent moins nuancés, le modelé

plus subtil, la surface plus douce, les membres plus graciles et la silhouette plus allongée. Cette impression est aussi due à la liberté des membres, qui ne nécessitent plus d'être rattachés au corps comme sur la statuaire en pierre. Une certaine rigidité peut en même temps apparaître, notamment lorsque les bras sont constitués de pièces distinctes, agencées au corps par des tenons. Ces différences techniques doivent mettre en garde l'observateur qui procéderait à des comparaisons stylistiques.

5.16. Bilan : matériaux, contextes et statut

Le choix des matériaux est significatif. Il dépend du contexte dans lequel la statue était installée, des dimensions de cette dernière et du statut du personnage représenté, trois critères liés entre eux.

Il semble que le **calcaire** et le **grès** soient choisis généralement à défaut de meilleures possibilités, lorsqu'il s'agit des matériaux locaux, relativement faciles à tailler et de ce fait moins onéreux. Le grès est utilisé essentiellement au Sinaï pour la réalisation de statues du souverain et des chefs d'expédition réalisées probablement sur place. Le calcaire est quant à lui destiné à la statuaire de divers échelons de la société : le souverain et les hauts dignitaires (il s'agit alors de calcaires fins indurés), mais surtout les niveaux inférieurs de l'élite (il s'agit alors de statues de modestes dimensions, sculptées dans un style et une qualité souvent éloignés de celui du répertoire royal, et installées généralement dans les nécropoles). Cette production apparemment plus régionale se poursuit à la Deuxième Période intermédiaire en Haute-Égypte pour les divers degrés de l'élite.

Le **granit** et le **quartzite**, pierres dures à la couleur solaire réservées au souverain et au sommet de l'élite, sont utilisés pour des statues de très haute qualité, souvent de grand ou même très grand format. Ces statues étaient, semble-t-il, installées généralement dans des temples, parfois très loin de leur gisement, ce qui soulève la question du lieu de leur réalisation : dans des ateliers proches des carrières ou sur le site de leur destination. Comme on le verra dans le chapitre 7, aucun « style » ne semble pouvoir être associé à un lieu en particulier ; il semble en revanche qu'un même lieu puisse livrer des statues de styles différents et que ces styles soient liés à la nature du matériau. La production de statues en granit et quartzite semble disparaître à la Deuxième Période intermédiaire, à la fois pour des raisons économiques et peut-être aussi en raison du manque d'accès aux gisements.

Il en est de même pour la **grauwacke**, qui semble avoir été exploitée soit pour la statuaire royale de grandes dimensions et de très fine qualité, soit pour des statues de petit format, dans un style homogène, pour les divers niveaux de l'élite. La pierre est encore exploitée à la XVIIᵉ dynastie.

La **granodiorite** est la roche la plus utilisée en statuaire, particulièrement pour les niveaux les

plus élevés de la hiérarchie. Lorsque les statues en granodiorite représentent les membres de la haute élite, elles montrent une qualité comparable à celle des statues royales, ce qui rend probable une production dans les mêmes ateliers (voir ch. 7.3). On retrouve également ce matériau pour des statues de personnages de rang intermédiaire ; ces dernières semblent alors être de la main de sculpteurs d'un niveau moins élevé, probablement membres d'ateliers régionaux (qui restent difficiles à localiser). La production de statues en granodiorite cesse ou diminue fortement après la fin de la XIIIᵉ dynastie.

La **stéatite** et la **serpentinite**, pierres sombres et plus tendres, sont employées pour une statuaire semble-t-il essentiellement régionale, occasionnellement pour les statues du souverain ou de hauts dignitaires dans des sanctuaires locaux, mais surtout pour les personnages non pourvus de titre de rang, fonctionnaires de rang intermédiaire, artisans et domestiques, ou encore pour des individus apparemment dépourvus de titres. À la Deuxième Période intermédiaire, cette production régionale se poursuit, cette fois pour tous les degrés de l'élite.

Les matériaux plus rares tels que l'**obsidienne**, la **calcédoine**, l'**anhydrite**, ainsi que les **alliages cuivreux** et le **bois** semblent quant à eux réservés surtout à des statues de haute qualité, probablement très précieuses, destinées aux niveaux supérieurs de la hiérarchie, peut-être aussi à des objets destinés à faire partie du mobilier funéraire.

Si le choix des matériaux semble dépendre essentiellement du statut social des individus représentés, ainsi que de du contexte architectural qui l'entoure, le chapitre suivant montrera en revanche que les mêmes positions et gestes puissent être adoptés par les membres de différents degrés de la hiérarchie.

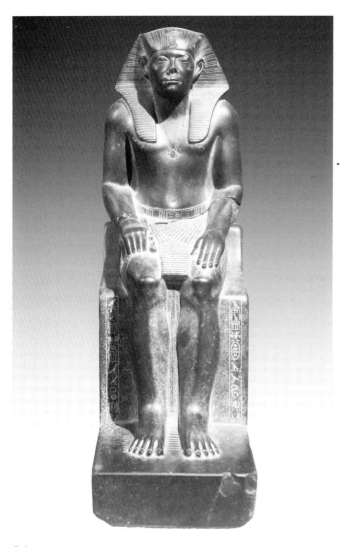

5.1a

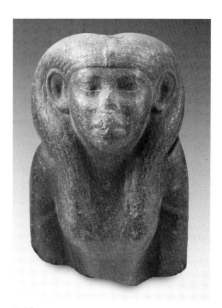

5.1b

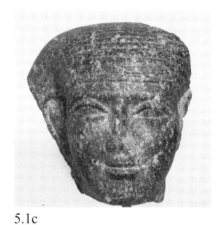

5.1c

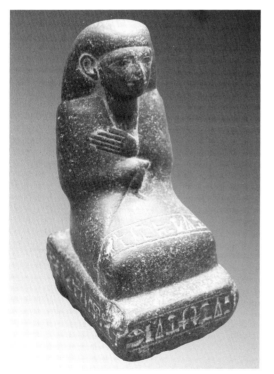

5.1d

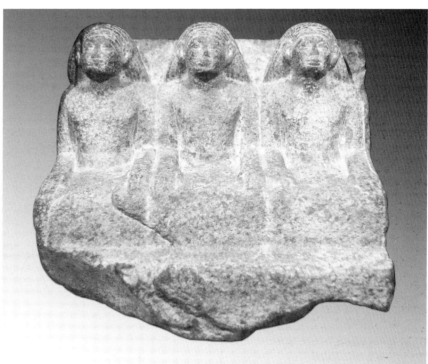

5.1e

Fig. 5.1a-e : Statues en granodiorite. Fig. 5.1a – Brooklyn 52.1 : statue de Sésostris III. Fig. 5.1b – Londres UC 16657 : buste d'une reine (2ᵉ moitié XIIᵉ d.). Fig. 5.1c – Brooklyn 37.394 : tête masculine (2ᵉ moitié XIIIᵉ d.). Fig. 5.1d – Paris E 10974 : statuette du gardien de la salle et prêtre *ouâb* Iâbou. Fig. 5.1e – Ann Arbor 88818 : triade anonyme.

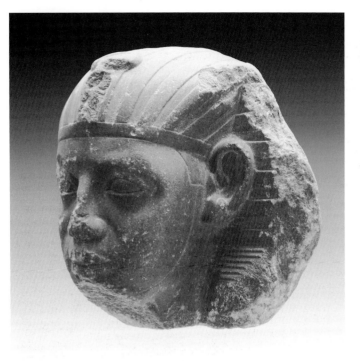

5.2a

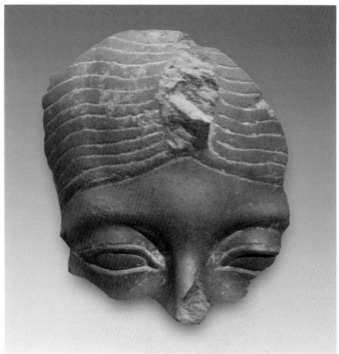

5.2b

5.2c

5.2d

5.2e

Fig. 5.2a-j : statues en grauwacke. Fig. 5.2a - Naples 387 : tête d'une statue royale (fin XII^e-début XIII^e d.). Fig. 5.2b – Munich ÄS 5551 : visage d'une reine (fin XII^e d.). Fig. 5.2c – Copenhague ÆIN 932 : figure masculine anonyme. Fig. 5.2d – Boston 24.892 : dyade de Sehetepibrê et sa femme Ious. Fig. 5.2e – Amsterdam APM 309 : statue de Senebni, prêtre *ouâb* de Khentykhéty.

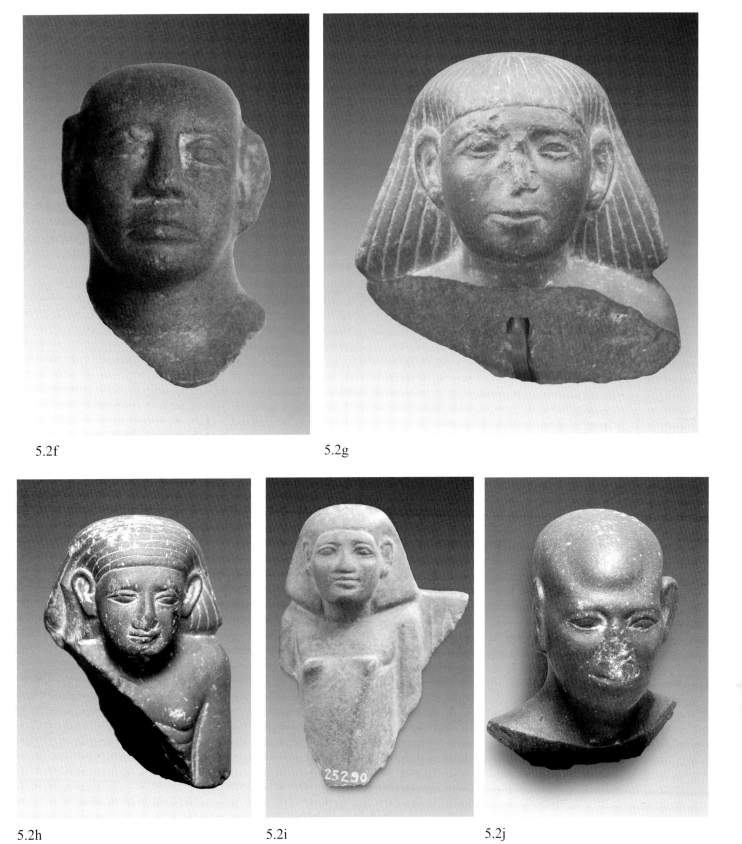

5.2f

5.2g

5.2h

5.2i

5.2j

Fig. 5.2f – Bruxelles E. 5314 : tête masculine. Fig. 5.2g – Paris E 10757 : tête masculine. Fig. 5.2h – Coll. Kelekian EG029-KN167 : buste masculin. Fig. 5.2i – Londres BM EA 25290 : torse masculin, fragment d'un groupe statuaire. Fig. 5.2j – Coll. Kelekian EG032-KN158 : tête masculine.

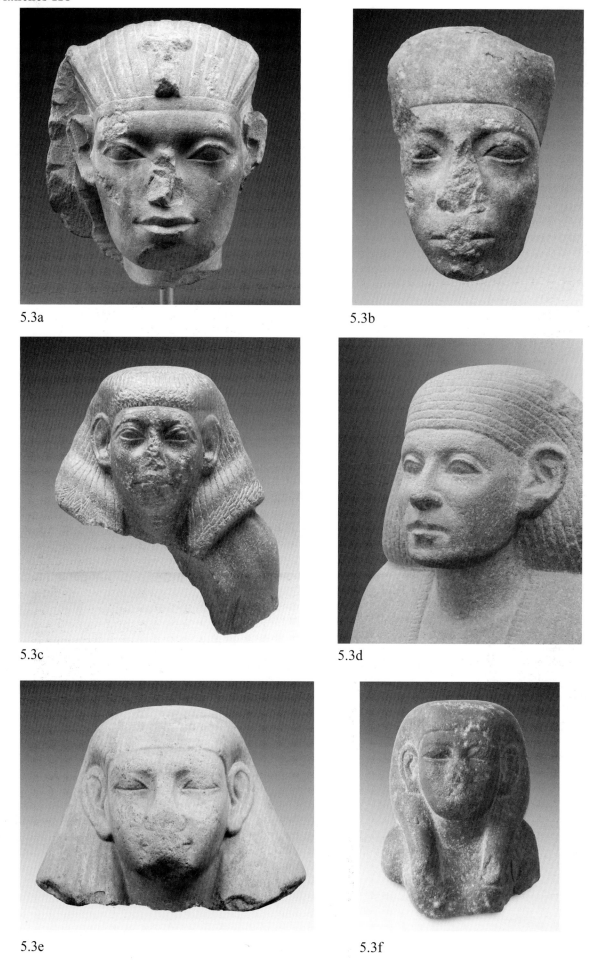

5.3a

5.3b

5.3c

5.3d

5.3e

5.3f

Fig. 5.3a-f : statues en quartzite. Fig. 5.3a – New York MM 12.183.6 : tête royale (début XIIIᵉ d.). Fig. 5.3b – Boston 28.1 : visage d'un dignitaire. Fig. 5.3c – Londres BM EA 848 : buste d'un dignitaire. Fig. 5.3d – Londres BM EA 1785 : statue du gouverneur Ânkhrekhou. Fig. 5.3e – Londres BM EA 36296 : tête masculine. Fig. 5.3f – Coll. priv. Christie's 1999a : buste féminine.

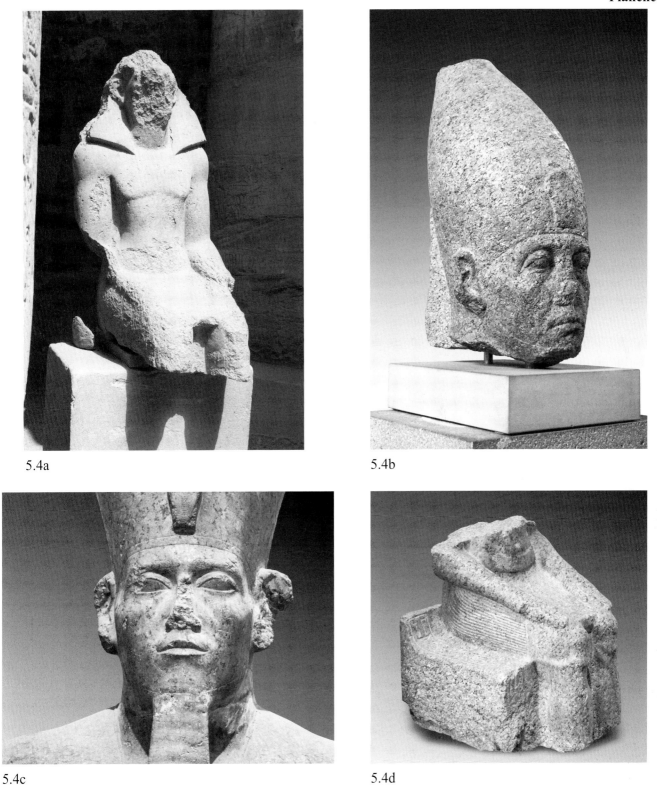

5.4a

5.4b

5.4c

5.4d

Fig. 5.4a-d : statues en granit. Fig. 5.4a – Karnak Khonsou : probablement statue d'un membre de la famille royale. Fig. 5.4b – Londres BM EA 608 : tête d'une statue jubilaire de Sésostris III. Fig. 5.4c – Le Caire CG 42012 : colosse debout de Sésostris III. Fig. 5.4d – Paris A 121 : fragment d'une statue assise de Sobekhotep Merkaourê.

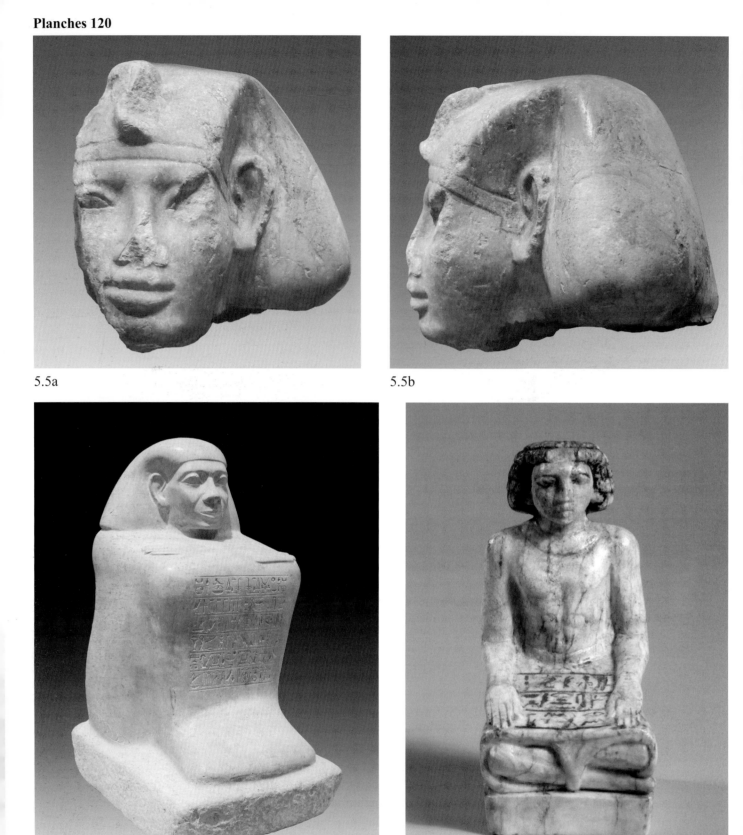

5.5a

5.5b

5.5c

5.5d

Fig. 5.5a-d : statues en calcaire induré. Fig. 5.5a-b – Munich ÄS 7172 : tête d'un souverain de la XIIIᵉ d. Fig. 5.5c – Paris A 76 : statue du gardien de la salle Ser. Fig. 5.5d – Turin C. 3045 : statuette de l'intendant des serviteurs Senousret.

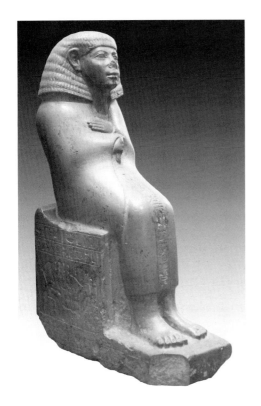

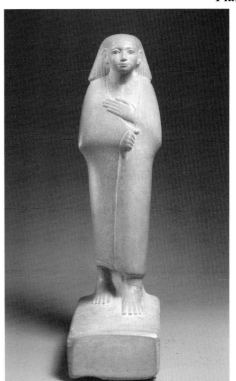

5.5e

5.5g

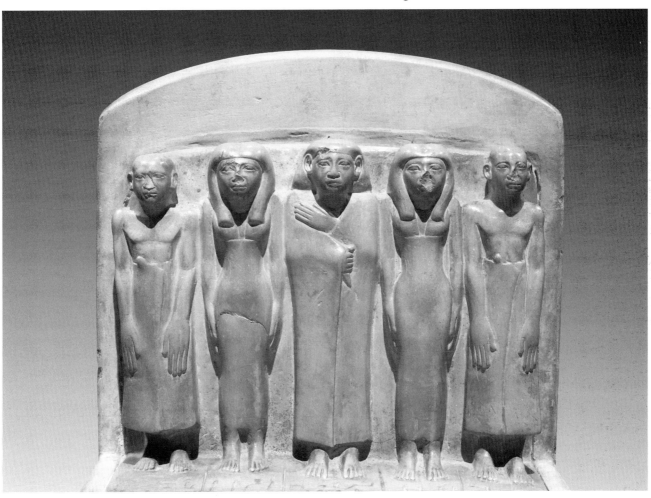

5.5h

Fig. 5.5e-l : statues en calcaire. Fig. 5.5e – Genève 26035 : statuette à grain fin de Nemtynakht. Fig. 5.5g – New York MMA 66.123.1 : statuette anonyme. Fig. 5.5h – Paris E 11573 : groupe statuaire de Senpou.

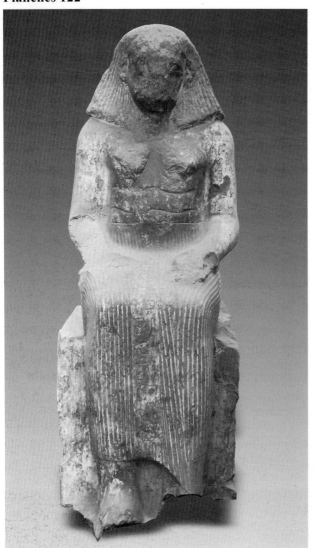

5.5f

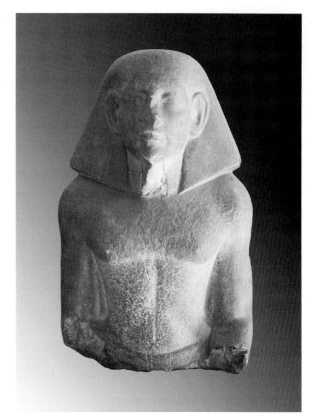

5.5i

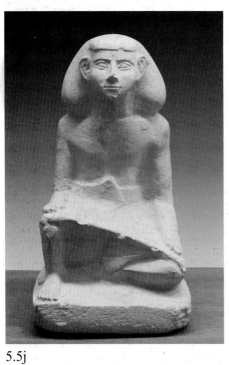

5.5j

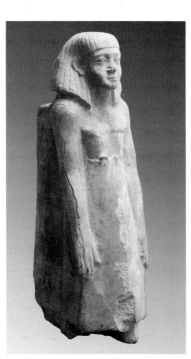

5.5k

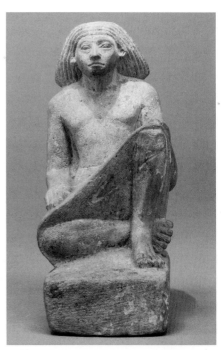

5.5l

Fig. 5.5f – Le Caire TR 23/3/25/3 : statue assise d'Inounakhti (?) de Qaw el-Kebir. Fig. 5.5i – Ismailia JE 32888 : torse d'un dignitaire. Fig. 5.5j – New York MMA 24.1.72 : statuette du gardien de la salle et prêtre-ouâb Senousret. Fig. 5.5k – Yverdon 52040 : statuette anonyme. Fig. 5.5l – New York MMA 30.8.76 : statuette anonyme.

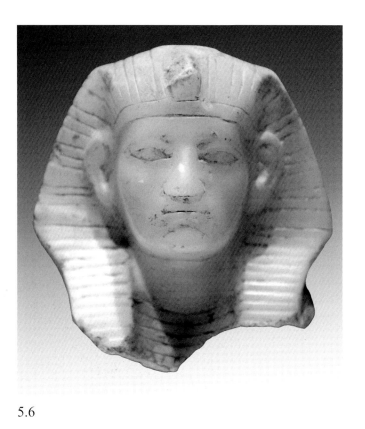

5.6

5.7a

5.7b

5.b

Fig. 5.6 – Paris E 10938 : Tête de sphinx en calcite (Amenemhat III ?). Fig. 5.7a – Londres EA 48061 : buste féminin en grès. Fig. 5.7b – Toronto ROM 906.16.119 : tête masculine en grès de Serabit el-Khadim. Fig. 5.8 – Mannheim Bro 2014/01/01 : buste masculin (fragment d'un groupe statuaire en gneiss anorthositique).

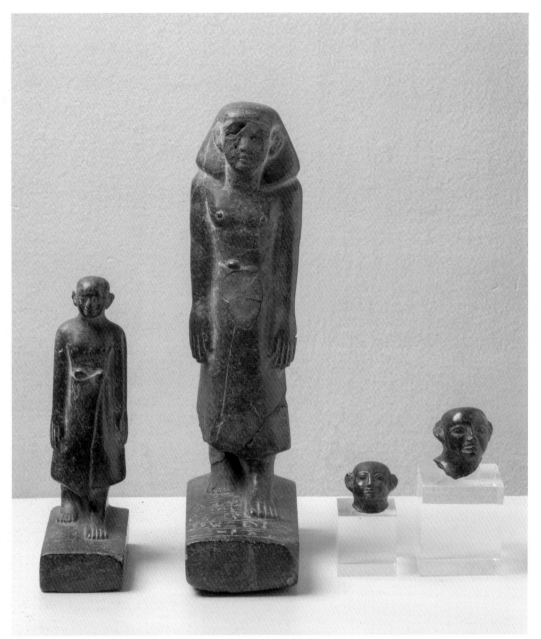

5.9a

5.9b

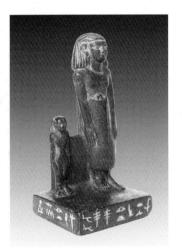

5.9c

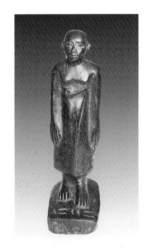

5.9d

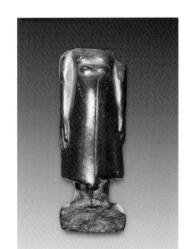

5.9e

Fig. 5.9a – Turin C. 3083, 3084, S. 1225/1 et 1226/1 : statuettes en stéatite de la XIIIᵉ d. Fig. 5.9b – Turin S. 1233 : buste féminin. Fig. 5.9c – Paris N 1606 : dyade de (Dedou ?)-Senousret, fils de Saamon et Dedoumout, et sa fille (?). Fig. 5.9d – Paris AF 460 : statuette d'Imeny. Fig. 5.9e – Coll. priv. 2013c : statuette masculine.

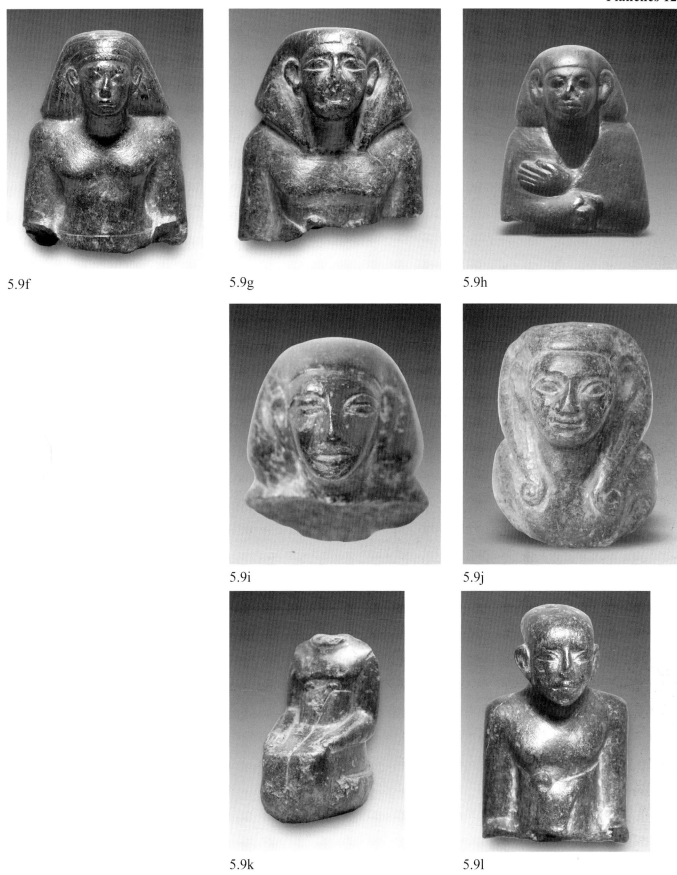

5.9f

5.9g

5.9h

5.9i

5.9j

5.9k

5.9l

Fig. 5.9f – Coll. Kelekian EG024-KN166 : torse masculin assis. Fig. 5.9g – Coll. Kelekian EG025 - KN117 : buste masculin. Fig. 5.9h – Munich ÄS 7230 : buste masculin. Fig. 5.9i – Liverpool 1973.4.512 : tête masculine. Fig. 5.9j – Swansea W842 : buste féminin. Fig. 5.9k – Budapest 51.2253 : homme assis. Fig. 5.9l – Coll. Kelekian EG028-KN141 : torse masculin.

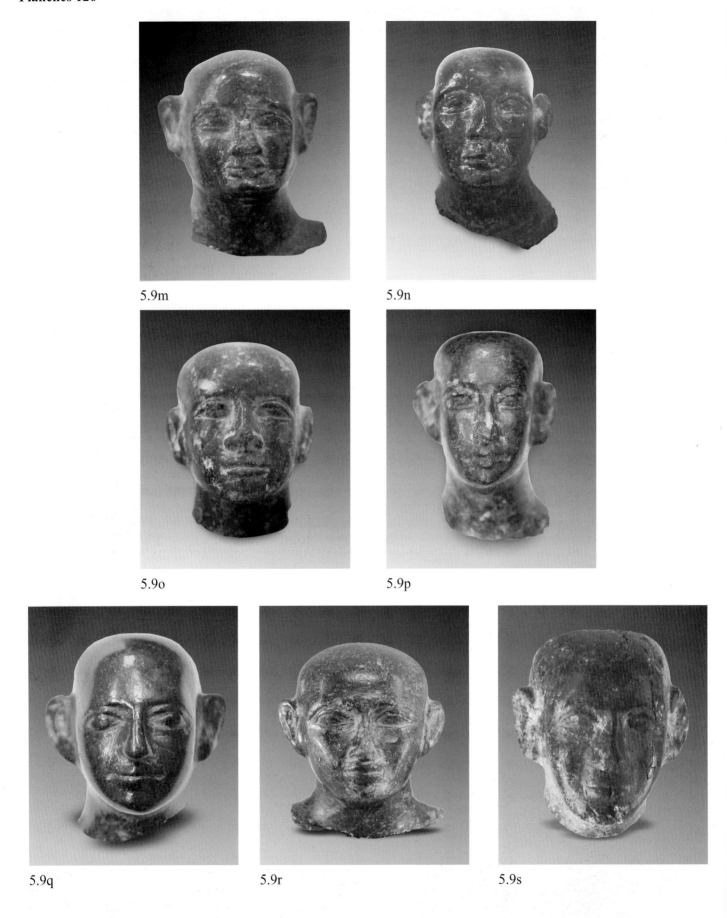

5.9m

5.9n

5.9o

5.9p

5.9q

5.9r

5.9s

Fig. 5.9m – Le Caire CG 470 : tête masculine. Fig. 5.9n – Le Caire CG 471 : tête masculine. Fig. 5.9o – Le Caire CG 479 : tête masculine. Fig. 5.9p – Liverpool 1973.4.237 : tête masculine. Fig. 5.9q – Liverpool 1973.2.294 : tête masculine. Fig. 5.9r – Londres UC 14819 : tête masculine. Fig. 5.9s – Lyon G 1497 : tête masculine.

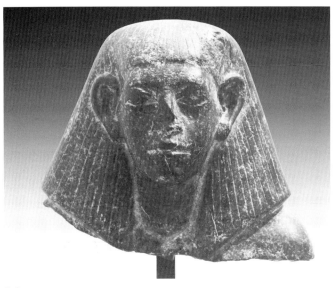

5.9t

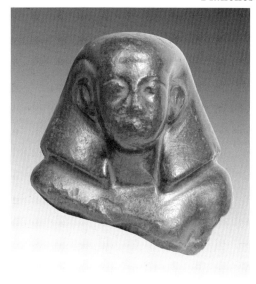

5.9u

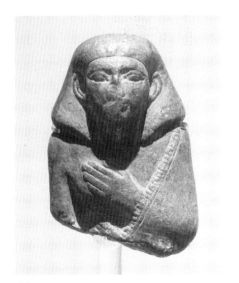

5.9v

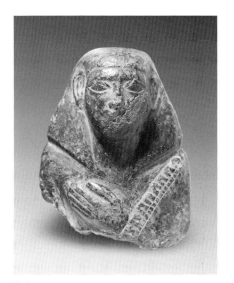

5.9w

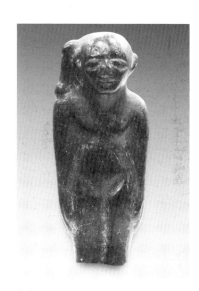

5.9x

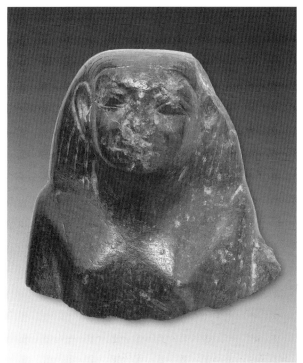

5.9y

Fig. 5.9t – Paris AF 9918 : tête masculine. Fig. 5.9u – Philadelphie E 3378 : tête masculine. Fig. 5.9v – Turin S. 1222 : torse masculin. Fig. 5.9w – Londres UC 16880 : torse masculin. Fig. 5.9x – Londres BM EA 58408 : enfant debout. Fig. 5.9y – Coll. priv. 2018a : buste masculin, fragment d'un groupe statuaire.

5.10a

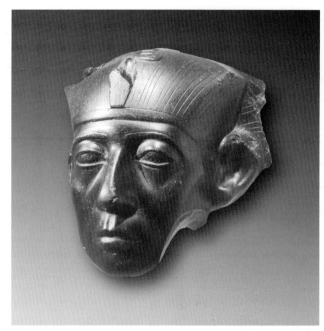

5.10b

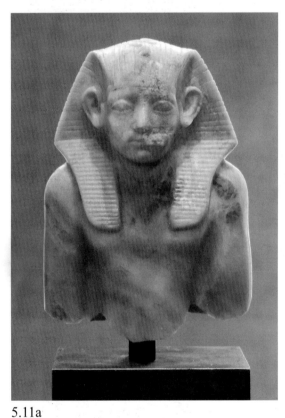

5.11a

5.11b

5.11c

5.12

Fig. 5.10a – Londres BM EA 65506 : sphinx à crinière en obsidienne (fin XIIᵉ d.). Fig. 5.10b – Lisbonne 138 : tête d'une statue en obsidienne de Sésostris III. Fig. 5.11a – Munich ÄS 6762 : buste d'une statuette d'Amenemhat III en ophicalcite ou calcédoine (?). Fig. 5.11b – Boston 1973.655 : statuette du gardien Shedousobek (XIIIᵉ-XVIIᵉ d.) en anhydrite (?). Fig. 5.11c – Londres UC 13251 : statuette de Sherennesout (?) (XIIᵉ-XIIIᵉ d.) en calcédoine (?). Fig. 5.12 – New York MMA 22.1.192 : dyade en brèche rouge découverte à Licht-Nord (XIIIᵉ d.).

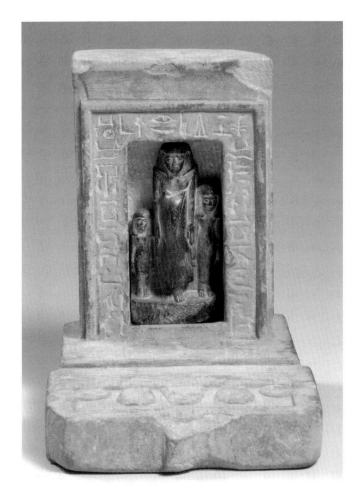

5.13a

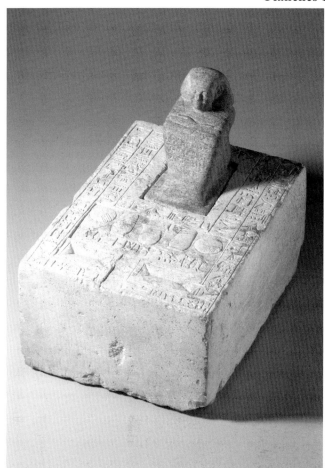

5.13b

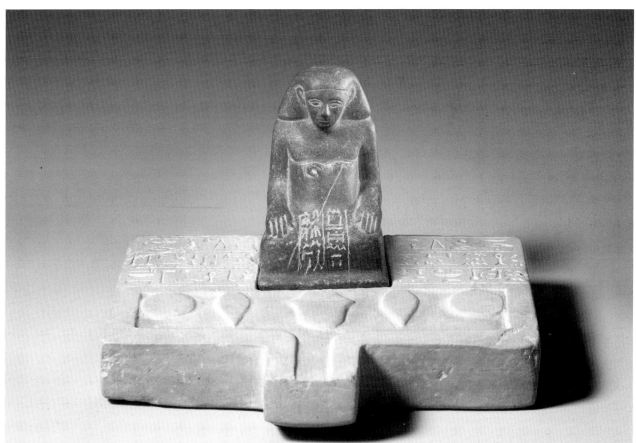

5.13c

Fig. 5.13a – Turin C. 3082 : statuette en stéatite du gardien de la salle Iouiou (?) insérée dans un naos en calcaire (XIIIᵉ d.).
Fig. 5.13b – Brooklyn 57.140 : statuette en quartzite du majordome Ipepy, insérée dans une table d'offrande en calcaire (fin XIIᵉ d.). Fig. 5.13c – New York MMA 22.1.107 : statuette en grauwacke de Sehetepib, insérée dans une table d'offrande en calcaire (XIIIᵉ d.)

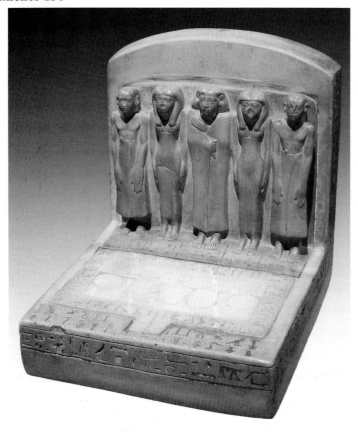

5.13d

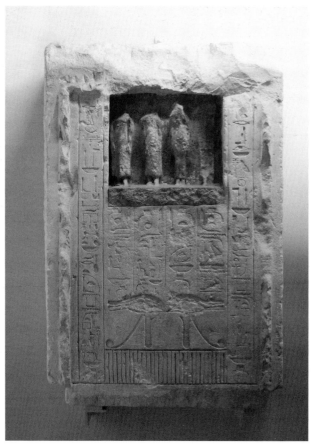

5.13e

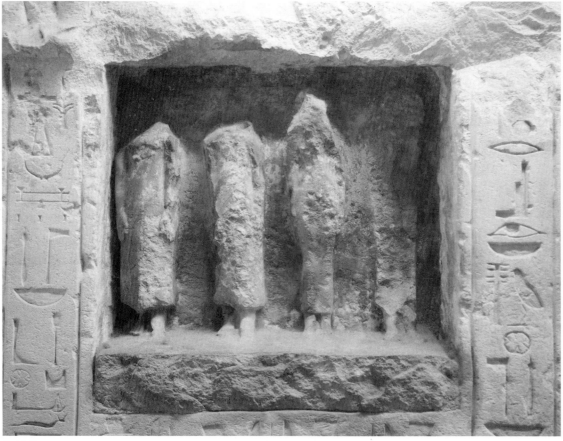

5.13f

Fig. 5.13d – Paris E 11573 : groupe statuaire de Senpou, constitué de deux calcaires différents et de calcite pour la table d'offrande (fin XIIe d.). Fig. 5.13e-f – Londres BM EA 1638 : groupe statuaire du directeur du magasin Héqaib.

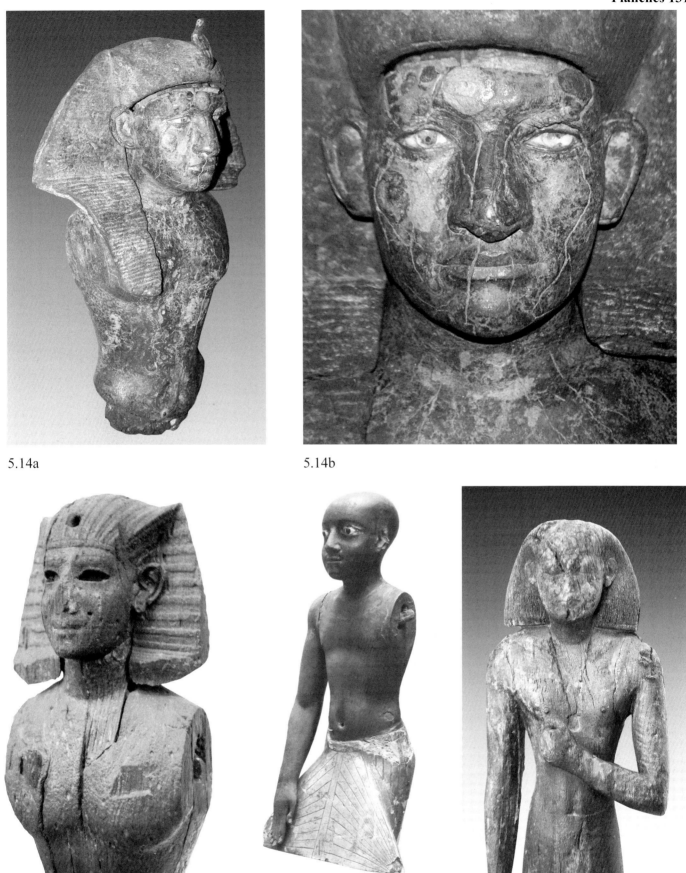

5.14a

5.14b

5.15a

5.15b

5.15c

Fig. 5.14a-b – Coll. Ortiz 36 : buste royal en alliage cuivreux (probablement Amenemhat III). Fig. 5.15a – Boston 20.1821 : statue en bois d'un roi de la XIIIᵉ dynastie mise au jour à Kerma. Fig. 5.15b – Londres BM EA 56842 : statue masculine en bois avec dorure sur le pagne. Fig. 5.15c – Liverpool 1.9.14.1 : statue masculine en bois découverte dans la nécropole de Haraga.

6. Types statuaires : formats, positions, gestes et attributs

Divers « types statuaires » sont observés dans la sculpture égyptienne. Ce terme est utilisé pour désigner la position dans laquelle le personnage est représenté : debout, assis sur un siège, assis en tailleur, agenouillé, seul ou associé à d'autres figures divines ou humaines. Tous ont en commun l'obéissance au concept de frontalité, liée au rôle de la statue et à son interaction avec le fidèle ou avec d'autres statues (de divinités, par exemples)[1018].

À ces positions s'associent divers gestes : bras étendus sur le devant ou placés le long du corps, mains portées à la poitrine, à plat contre les cuisses ou les hanches, ou encore paumes tournées vers le ciel. Ces gestes sont eux-mêmes souvent associés à une catégorie d'attributs (vêtement et coiffure).

Chacune de ces positions et chacun de ces gestes semble avoir une signification, qui dépend de la fonction que la statue devait remplir et du contexte architectural et iconographique dans lequel elle s'insérait. En revanche, ainsi que nous le verrons dans ce chapitre, il est difficile de comprendre le choix d'un costume ou d'une coiffure. Les tenues portées par l'individu ne semblent que rarement refléter ses titres ou son identité. Peut-être cette apparente confusion est-elle intentionnelle ; en effet, sur les stèles de la même époque représentant plusieurs personnages, le personnage le plus important est généralement différent des autres. C'est lui qui porte le pagne le plus long et la perruque la plus ample ; il est représenté le plus souvent assis ou debout. Les autres individus, qui peuvent être ses enfants, ses collègues ou ses subordonnés, sont soit assis en tailleur sur le sol, soit debout, rendant hommage au propriétaire de la stèle en lui apportant des offrandes ou tendant les bras vers lui. Or, les statues du Moyen Empire tardif montrent généralement les individus dans l'attitude et l'apparence du personnage le plus important d'une stèle. Il n'y a rien d'étonnant à cela, puisque les stèles accompagnaient souvent les statues dans les chapelles funéraires et cénotaphes[1019]. Quel que soit son statut réel, l'homme représenté par la statue est nécessairement le plus important, puisqu'il constitue l'objet du culte, au cœur de la chapelle. La situation est probablement identique en ce qui concerne les statues installées dans les cours des temples et des

sanctuaires. Il ne faut sans doute pas chercher à voir dans le choix du costume et de la perruque le reflet d'une réalité quotidienne, mais la volonté de paraître paré des atours de l'élite, aux yeux des autres membres de cette élite.

La position et les gestes de la statue ne dépendent pas non plus du statut ni de l'identité du personnage représenté, mais généralement du rôle que l'objet, la statue elle-même, remplissait au sein de son contexte. C'est du moins ce que suggère la comparaison avec le matériel des époques ultérieures, mieux documentées, car trop peu de statues du Moyen Empire nous sont parvenues à leur emplacement original pour permettre d'établir des observations certaines[1020]. Ainsi, au Nouvel Empire, dans le temple de Hatchepsout à Deir el-Bahari, les **sphinx**, bordant l'allée axiale du temple, remplissaient probablement le rôle de gardiens et matérialisaient le passage vers un espace sacré, tout en exprimant la force et le pouvoir surnaturel du roi. Les **statues jubilaires** ou **piliers osiriaques** du souverain, représentant le roi debout, adossé à un pilier, dans une forme qui évoque le dieu Osiris, donnaient vraisemblablement au monument une connotation jubilaire : le roi y est montré renaissant, émergeant de son linceul ; c'est donc un thème à rapprocher de celui du *Heb-Sed*. Les **statues agenouillées**, tenant des vases dans les mains, ainsi que les statues debout en position d'adoration, les mains posées sur le pagne, étaient placées à différents endroits du temple, notamment dans les cours et à l'entrée des chapelles ; elles pétrifiaient et éternisaient le geste de dévotion, d'offrande, de prière du souverain. Les statues **assises**, enfin, qui se trouvaient dans les chapelles ou devant les portails monumentaux des temples, devaient quant à elles être l'objet un culte.

Enfin, le format adopté pour une statue est lui-même lié à son rôle au sein d'un monument, mais aussi à son coût et aux moyens matériels de son acquéreur.

6.1. Format des statues

Les statues répertoriées dans le catalogue montrent des dimensions qui peuvent aller du colosse de plusieurs mètres de haut à la figurine de quelques centimètres. Le choix du format d'une statue dépend de plusieurs facteurs, qui ont fait chacun l'objet d'un chapitre au sein de ce volume : la **période** à laquelle elle appartient (ch. 2 : certaines phases de l'histoire

[1018] Hartwig 2015b, 191.

[1019] Voir, dans le catalogue, les nombreuses références aux dossiers de Franke (1984a) et Grajetzki et Stefanović (2012), qui associent souvent une statue à une ou plusieurs stèles du même personnage.

[1020] Voir notamment Tefnin 1979b ; Schulz 1992 ; Bryan 1993 et 1997 ; Laboury 1998b et 2000 ; Bernhauer 2006, 2009 et 2010.

égyptienne ont été particulièrement productrices en statues de grandes dimensions), le **contexte architectural** (ch. 3 : façade ou cour d'un temple ou d'un sanctuaire, chapelle de *ka*, cénotaphe, etc.), le **statut du personnage représenté** (ch. 4 : souverain, haut dignitaire, fonctionnaire de rang intermédiaire ou particulier) et le **matériau** dans lequel la statue est taillée (ch. 5 : plus ou moins précieux, pierre dure ou tendre, et dont le gisement pouvait être facile d'accès ou très éloigné).

Un grand format induit nécessairement une grande visibilité. C'est dans les cours et contre les façades des temples que devaient se trouver les statues les plus monumentales, censées jouer le rôle d'intercesseurs entre les hommes et la divinité. Les statues de plus petit format étaient quant à elles installées plutôt dans des naos au sein des temples, dans des niches aménagées dans les murs des sanctuaires, dans des chapelles funéraires au-dessus des tombes et dans des cénotaphes tels que ceux de la Terrasse du Grand Dieu. Le degré de préciosité du matériau des statues dépendait probablement aussi de ce contexte. Ainsi, les statues en métal se trouvaient-elles vraisemblablement dans des endroits plus protégés.

Si l'on prend en considération les dimensions originelles de chacune des pièces du catalogue, nous pouvons énoncer une série d'observations.

Les statues grandeur nature et plus grandes que nature sont au nombre de 130 pour le répertoire royal (c'est-à-dire 37 % des statues de rois et de reines) et seulement 20 pour la statuaire non-royale (1,7 %). Parmi les statues royales, 50 statues dépassaient même les deux mètres de hauteur (15 % du répertoire royal). En ce qui concerne le corpus non-royal, il s'agit de très hauts personnages :

- deux vizirs : Néferkarê-Iymérou (**Paris A 125**) et un vizir anonyme (**Chicago AI 1920.261**) ;
- membres de la famille royale : Montouhotep (**Le Caire JE 43269**) et Sahathor (**Qourna 1-3**) ;
- quelques rares hauts dignitaires (**Karnak ME 4A, KIU 2527**) ;
- des gouverneurs dont on a vu qu'ils cherchaient à manifester une importance particulière dans leur province : Djehoutyhotep II (**Deir el-Bersha**), Khâkaourê-seneb, Héqaib II et Imeny-seneb (**Éléphantine 28, 17 et 21**), Ouahka III (**Turin S. 4265** et peut-être **S. 4267**), ainsi que les deux statues de chefs asiatiques (**Tell el-Dab'a 11** et **Munich ÄS 7171**) ;
- le colosse en granit conservé dans le temple de Khonsou à Karnak est anonyme, mais étant donné ses dimensions et son matériau, il doit s'agir d'un très haut dignitaire de la XIIIᵉ dynastie (**Karnak Khonsou**). La tête de **Kansas City 39.8** et le torse de **Berlin ÄM**

119-99 sont anonymes et sans contexte qui permette d'identifier les personnages représentés.

Ces statues de grand format sont pour la majeure part en granodiorite (58 statues, c'est-à-dire 38,6 %), en granit (29 statues, c'est-à-dire 19,3 %) et en quartzite (34 statues, c'est-à-dire 22,6 %). On n'en compte que 19 en calcaire, 5 en grauwacke et 1 en calcite (le fragment de statue de Deir el-Bersha). On observe donc une préférence pour les granitoïdes, ainsi que pour les pierres de couleur rouge. Le granit, en retour, est utilisé surtout pour des statues royales de grand format (plus de la moitié des statues en granit qui nous sont parvenues de la fin du Moyen Empire sont, en effet, de format colossal).

En ce qui concerne les statues royales de grand format, toutes celles dont l'origine est connue proviennent de temples, à l'exception des deux colosses de Biahmou, qui constituaient en quelque sorte elles-mêmes le cœur d'un sanctuaire.

Le lien est clair entre le statut du personnage représenté (le roi), le contexte, les dimensions et le matériau des statues. Les quelques très grandes statues de particuliers ont quant à elles été installées soit dans des temples (c'est au moins le cas de la statue de Néferkarê-Iymérou), soit dans un espace dédié à un ancêtre divinisé, où elles font manifestement l'objet d'un culte (celles du sanctuaire d'Héqaib sont installées dans de véritables chapelles-naos).

À l'autre extrémité de l'échelle, les statuettes ne dépassant pas 30 cm de haut, aisément transportables par une seule personne, constituent la masse principale des statues non-royales (environ 650, c'est-à-dire 56 %), alors qu'on n'en compte que 26 pour le répertoire royal (7,3 %). Statistiquement, les statues de petites dimensions apparaissent choisies surtout par les personnages les moins élevés au sein de l'élite. Sur les 650 statues non-royales de petit format, seules 9 portent dans leur inscription le titre de rang de *htmw bity* (mais trois des personnages représentés sont aussi attestés par des statues de grand format ou en matériau prestigieux) :

- une petite statue en granodiorite du gouverneur Khâkaourê-seneb (**Éléphantine 29**), lequel est attesté aussi par une statue de grand format dans le même temple (**Éléphantine 28**) ;
- une petite statue en grauwacke du grand intendant Titi (**Baltimore 22.190**), également attesté par une statue en quartzite de dimensions plus importantes (**Éléphantine 50**) ;
- une statuette en alliage cuivreux (donc en matériau précieux) du trésorier Senebsoumâ (**Coll. Ortiz 34**), également connu par la statue de **Leyde F 1963/8.32**) ;
- une petite statue en serpentinite (?) du grand

intendant Senbi (**Saint-Pétersbourg 5010**) ;
- une petite statue en serpentinite (?) du grand intendant Rehouânkh (**Bâle Lg Ae OAM 10**) ;
- des statuettes de la fin de la XIIIᵉ dynastie : Seneb (**Bologne KS 1839**), Senousret (**Copenhague ÆIN 28**) et Iy (**Éléphantine K 258 b** et **Le Caire JE 87254**).

Les titres des individus que l'on retrouve inscrits sur ces nombreuses statuettes sont variés : administrateurs, élite provinciale ou apparemment simples particuliers disposant de moyens matériels suffisants pour acquérir une statue.

Une nette majorité de ces statuettes de maximum 30 cm de haut est en stéatite ou en serpentinite (42,2 %) ; 24,5 % sont en calcaire ; 11,7 % en granodiorite ; 11 % en grauwacke ; 1,3 % en quartzite ; 2,7 % en bois, en ivoire ou en métal. Les quelques % restants sont en matériaux plus rares (obsidienne, calcédoine, anhydrite, brèche et grès). Aucune n'est répertoriée en granit.

La plupart de ces statues sont sans provenance connue. C'est néanmoins le format de statue que l'on retrouve le plus souvent dans les nécropoles, et qui devait être placé dans les chapelles en briques crues surmontant les puits funéraires.

Entre ces deux extrêmes, on observe ce même rapport entre le format de la statue et le rang du personnage représenté : plus les statues sont grandes, plus elles montrent les caractéristiques et les titres des membres du sommet de l'élite, les hauts dignitaires et surtout le souverain. Les matériaux durs sont surtout courants pour les grands formats, tandis que les statuettes sont le plus souvent en matériaux plus tendres (stéatite, serpentinite et calcaire). Les petits formats se retrouvent dans les nécropoles ; les plus grands formats sont quant à eux réservés aux temples divins ou au temple funéraire du roi régnant.

Les statues les plus grandes étaient vraisemblablement visibles d'un plus grand nombre de gens : les sphinx et statues colossales qui flanquaient l'entrée d'un temple et qui se trouvaient dans les cours ou contre la façade, en dehors du téménos, étaient peut-être même d'accès quotidien. En ce qui concerne les statues plus petites, il est difficile d'estimer le degré de restriction de leur accès. On ignore où se trouvaient les statues de particuliers dans les temples – probablement dans les cours, mais il est difficile de savoir qui était autorisé à y entrer et dans quelles circonstances.

Même en admettant que ce public ait pu être très limité, c'est à ce même public, en même temps qu'aux divinités, que s'adressent ces statues et c'est à son intention que l'on voulait afficher le privilège d'être présent par une statue au sein du temple. Il n'est donc nul besoin que la statue soit visible de tous. Dans une société où les faveurs venaient nécessairement des niveaux supérieurs de la pyramide sociale, ce sont les membres du sommet de l'élite qui désiraient être remarqués par leurs semblables, pas nécessairement par le peuple.

Quant à la statuaire de petites dimensions installée dans les chapelles cénotaphes ou funéraires, il est probable en effet qu'elle n'était pas prévue pour être visible du plus grand nombre ni en permanence, mais peut-être seulement lors de cérémonies particulières. La grande concentration de chapelles amoncelées sur la Terrasse du Grand Dieu à Abydos, orientées vers le chemin de procession menant du temple au tombeau d'Osiris, abritait vraisemblablement des dizaines de stèles et de statues dont les titulaires participaient, par l'intermédiaire de ces objets, aux festivités en l'honneur du dieu. Il est difficile de savoir si ces statues étaient véritablement *visibles* lors de tels événements : ouvrait-on les portes de ces chapelles (si elles en étaient dotées) ? Les stèles et statues de ces particuliers énumèrent leurs titres et leurs relations. Des raisons religieuses ont certainement poussé à les installer sur ce site, mais leur rôle était probablement aussi d'être remarquées par les semblables de leurs propriétaires. Les individus représentés ne sont pas nécessairement originaires du lieu, mais sont plutôt des fonctionnaires royaux en mission (cf. Abydos et Éléphantine). Ils se connaissaient et se fréquentaient probablement. Chaque installation d'une nouvelle chapelle abritant stèles et une (?) statue devait avoir lieu en comparaison avec les précédentes. Aux yeux de ce potentiel public de dignitaires, l'individu voulait paraître sous son meilleur jour.

Contextes et formats de statues dépendent donc l'un de l'autre, ce qui peut nous permettre de restituer parfois l'environnement architectural, lorsqu'il a disparu ou lorsque la provenance n'est pas connue. Le format d'une statue est également lié au matériau, qui définit la valeur matérielle et symbolique de la statue produite. Tous ces facteurs dépendent enfin du statut du personnage représenté : souverain, haut dignitaire ou personnage de rang intermédiaire. En revanche, le choix des positions et gestes semblent semble répondre à d'autres critères.

6.2. Positions et gestes

Au Moyen Empire et à la Deuxième Période intermédiaire, un personnage peut être représenté debout, assis sur un siège ou en tailleur, agenouillé ou encore assis sur le sol, les bras autour des genoux relevés, formant le type dit de la « statue cube ». Certains types statuaires sont (presque) exclusivement réservés au souverain, tels que la statue osiriaque ou « de jubilé », la statue de *heb-sed* ou encore le sphinx. D'autres ne sont attestés que pour des statues privées, comme la position assise en tailleur ou la statue cube.

6.2.1. Assis sur un siège

La position assise sur un siège implique une certaine

importance. Ceci apparaît clairement au sein d'un groupe statuaire, lorsqu'un homme est représenté assis et sa femme ou ses enfants debout (fig. 6.2.1)[1021]. Dans le répertoire privé, environ 27 % des statues montrent le personnage assis (tous les niveaux de l'élite sont alors concernés, y compris les plus modestes). En revanche, le souverain est représenté assis dans presque la moitié des cas où le type statuaire est identifiable (48,2 %).

À l'époque qui nous concerne, le personnage assis a généralement les mains placées sur ses cuisses, généralement posées toutes deux à plat entre Amenemhat III et la fin de la XIIIe dynastie. Avant Amenemhat III, la main droite est généralement refermée sur une pièce d'étoffe[1022]. À partir de la fin de la XIIIe dynastie, on retrouve les deux positions pour cette même main.

La position du personnage assis sur un siège, attestée à travers toute l'histoire pharaonique, est le type classique de la statue de temple, objet d'offrandes et de prières[1023]. Dans le sanctuaire d'Héqaib, un des rares contextes qui ait fourni plusieurs statues véritablement *in situ*, celles des gouverneurs placées dans les chapelles-naos sont en effet assises. Les statues royales qui en proviennent (hélas sans contexte précis) sont également, dans 5 cas sur 6, assises.

C'est probablement la posture qui inspire le plus la dévotion. Au Nouvel Empire, on retrouve également les statues royales assises dans les cours des temples et de part et d'autres de portes monumentales[1024] – c'était probablement le cas également pour les nombreux colosses assis que le Moyen Empire a livrés, retrouvés presque toujours en contexte secondaire. Le personnage assis apparaît majestueux, dans la position du repos, prêt à recevoir l'offrande. D'après les contextes préservés, c'est la position type (bien que non exclusive) de la statue de culte, quels que soient le statut et les titres du personnage représenté.

6.2.2. Debout

La position debout, la jambe gauche avancée, implique la possibilité de l'action. Au Nouvel Empire, les statues du roi debout, placées contre les pylônes ou dans les cours des temples, indiquent l'activité cultuelle du souverain, sa force et son activité de serviteur et de représentant des dieux. Pour B. Bryan, c'est, dans le cadre d'un contexte funéraire, la position adoptée par le défunt pour émerger de l'au-delà afin de recevoir les offrandes, en quelque sorte la matérialisation de l'hiéroglyphe idéogramme de l'action, lui permettant d'aller et venir dans la tombe[1025].

Au sein du matériel statuaire du Moyen Empire tardif et de la Deuxième Période intermédiaire, on retrouve cette position pour 24 % du répertoire royal et 46,5 % de la sculpture privée. Tous les degrés de la hiérarchie sont représentés, dans tous les types de contextes.

Le personnage représenté debout peut se livrer à différentes gestuelles : jusqu'à Sésostris III, les bras sont le plus souvent tendus le long du corps, poings fermés l'un sur une pièce d'étoffe repliée, l'autre sur un objet cylindrique. À partir de Sésostris III, on retrouve fréquemment l'homme tendant les bras devant lui, mains à plat sur les cuisses ou le devanteau d'un pagne empesé, une position qui manifeste le geste de dévotion (fig. 6.2.2a-b)[1026]. 7 % des statues royales de la période envisagée montrent le roi dans cette position d'adoration ; cette position connaît surtout un franc succès au sein de la statuaire privée (18,5 % des cas) et on la retrouve dans tous les contextes.

À partir de la fin de la XIIIe dynastie et tout au long de la Deuxième Période intermédiaire, les personnages non royaux représentés debout portent leurs bras généralement tendus le long du corps et non plus devant eux ; l'on peut alors trouver les poings fermés (fig. 6.2.2c) ou les mains posées à plat le long des cuisses. Cette position était précédemment réservée à la représentation en ronde-bosse des femmes et des enfants, peut-être signe que le geste de l'adoration était, au Moyen Empire tardif, un privilège masculin (cf. ch. 3.12).

6.2.3. Assis en tenue de *heb-sed*

Ce type statuaire montre le roi assis, vêtu du manteau de jubilé, les bras croisés sur la poitrine. On le retrouve dès les premières dynasties, avec quelques variations en ce qui concerne la position des bras et la forme du vêtement[1027]. Neuf statues royales de la période envisagée, de format et matériau divers, peuvent être attribuées avec certitude à ce type statuaire[1028].

[1021] Ex : **Berlin ÄM 4435, Berlin ÄM 10115, Chicago A.105188, Qourna 3, Karnak 1981, Le Caire JE 43094, Munich Gl 99, Paris AO 17223, Paris E 11576, Coll. Hamouda, Coll. Talks.**

[1022] EVERS 1929, 39, § 276.

[1023] B. Bryan propose de voir dans le siège même le hiéroglyphe de la déesse Isis (*st*). « Le roi, incarnation d'Horus, fils d'Isis, était comme tel assis sur les genoux de sa mère. Le rébus représente donc Horus assis sur les genoux d'Isis, une des images les plus présentes dans l'art égyptien. Dans ce rôle, le roi, devenu dieu, était adoré par le peuple et les dieux. » (BRYAN 1992, 103-104).

[1024] LABOURY 1998b, 435.

[1025] BRYAN 1992, 104-105.

[1026] EVERS 1929, 40, § 283 ; LABOURY 2000, 88 ; 1999, 427. Cette position fait référence à la « quadruple prière à la divinité » (*dw3 ntr sp 4*) : les statues en position d'adoration étaient normalement placées « dans le sanctuaire ou à proximité immédiate du Saint des Saints. » (LABOURY 2000, 90). Elles pétrifient, éternisent le geste de dévotion du souverain envers la divinité.

[1027] Pour plus de détails, voir SOUROUZIAN 1994.

[1028] Sésostris III (**Khartoum 447 et 452**), Amenemhat III (**Le Caire JE 43104**), Ougaf (**Khartoum 65-7**), un

Le roi tient dans ses mains, croisés sur sa poitrine, la crosse et le flagellum. Il est généralement coiffé de la couronne blanche, à part peut-être dans un cas où il pourrait porter la double couronne[1029]. Le manteau du roi est doté d'une large encolure en forme de triangle très évasé, laissant les clavicules visibles. La tenue du souverain fait référence au jubilé du roi, cérémonie censée avoir lieu au bout de 30 ans de règne – ce dont aucun roi égyptien n'a pu se vanter entre Amenemhat III et Thoutmosis III –, signe évident qu'il ne s'agit pas de monuments élevés pour célébrer un événement historique, mais plutôt de manifestations du « concept imagé de la régénération du roi[1030]. »

Une petite statue fragmentaire en grauwacke montre un personnage coiffé d'une perruque féminine surmontée de deux rapaces aux ailes déployées, le front ceint d'un uræus et vêtu d'un manteau qui rappelle fortement la tenue du *heb-sed* (**New York MMA 65.59.1**). B. Fay propose de voir en ce costume une référence aux représentations des mères royales durant l'Ancien Empire[1031]. La figure ne porte pas de sceptre et ne montre pas non plus la couronne blanche, normalement associés à la tenue du *heb-sed*. Cependant, si la forme du vêtement rappelle bien la tenue des reines du passé, elle pourrait avoir été adoptée par cette reine de la fin de la XIIᵉ dynastie en raison de sa similitude avec le manteau du *heb-sed*, ce qui permet de suggérer que la femme représentée soit bien Néférousobek (ch. 2.6). Dans ce cas, l'absence de sceptres et la position de la main gauche sur le bras droit pourraient également constituer une référence aux statues de *heb-sed* des premiers temps de l'Égypte pharaonique[1032].

Le type de la statue en tenue de *heb-sed* est par définition réservé au souverain égyptien. Il a peut-être cependant eu une influence sur le répertoire non-royal. Ainsi, la statue du dignitaire asiatique mise au jour à Tell el-Dab'a montre-t-elle le personnage vêtu d'un costume peut-être propre à sa culture (d'après les représentations de chefs proche-orientaux, ch. 3.1.30) mais qui rappelle fortement la forme du manteau de *heb-sed*. Le personnage est également représenté assis sur un siège ; il tient dans sa main droite un sceptre porté à sa poitrine. Une cinquantaine de statues du Moyen Empire tardif montre également un homme assis dans la même position, vêtu d'un manteau maintenu contre le corps par une ou deux mains portées à la poitrine. Ce manteau couvre parfois une épaule, parfois les deux ; il est parfois fermé jusqu'au cou, mais laisse dans plusieurs cas les épaules découvertes, ce qui n'est pas sans évoquer l'apparence du manteau de *heb-sed*[1033].

6.2.4. Statue de jubilé (dite aussi statue « osiriaque »)

Une autre forme sculpturale réservée au souverain est celle de la statue « de jubilé », également dite « osiriaque » en raison de sa similitude avec l'apparence du dieu Osiris. Le roi y est représenté debout, pieds joints, vêtu d'un linceul ou d'un manteau du type de celui du *heb-sed*, dont émergent les bras croisés tenant les sceptres ou des croix-*ânkh*. Cette forme statuaire est généralement associée à la couronne blanche. Ce type statuaire pouvait soit être conçu en véritable ronde-bosse, soit, en raison de sa forme étroite et verticale, servir à des fins architecturales et être sculpté en haut-relief contre la face d'un pilier, afin d'être intégré dans un portique. Un tel portique formé de piliers-statues en granit devait ainsi composer la façade du temple d'Osiris à Abydos au Moyen Empire. Une dizaine de statues osiriaques a été découverte sur le site, au nom de Sésostris Iᵉʳ et III (ch 3.1.15.2). Les quatre fragments de statues osiriaques (trois têtes et un corps) en calcaire trouvés à Médamoud, de dimensions colossales (elles devaient avoisiner les 4 m de hauteur), suggèrent également la présence d'un tel portique dans l'architecture du temple. Le lien avec le dieu de la renaissance attribue à l'édifice un rôle jubilaire[1034]. Les « porches » de Sésostris III et Amenemhat-Sobekhotep Sekhemrê-Khoutaouy découverts sur le même site (ch. 3.1.11), reprennent justement dans leur ornementation le thème du *heb-sed*[1035].

La forme de la statue osiriaque et celle de la statue assise en tenue de *heb-sed* se fondent parfois en un même type : une statue en calcaire induré retrouvée à Abydos montre ainsi le roi assis dans un naos, vêtu d'un linceul qui, dans sa partie supérieure, évoque la forme du manteau jubilaire, évasé, laissant la

Sobekhotep (**Paris AF 8969**), Sobekhotep Merhoteprê (**Le Caire CG 42027**), Sobekemsaf Iᵉʳ (**Londres UC 14209**) et deux rois anonymes (**Boston 14.1259** et **Paris AF 9914**).

[1029] Le groupe statuaire d'Amenemhat III entouré de deux princesses (**Le Caire JE 43104**), que B. Fay propose d'associer à la tête de **New York MMA 24.7.1** (EL-SADDIK 2010). Notons que la tête de l'autre statue découverte à Kôm el-Hisn montrait originellement la même taille (**Le Caire JE 42995**). Il est donc vraisemblable que deux groupes similaires montrant le roi en tenue de *heb-sed* étaient associés, l'un montrant le souverain coiffé de la couronne blanche, l'autre peut-être le pschent.

[1030] LABOURY 1998b, 437.

[1031] FAY 1999, 107-108.

[1032] Les statues de Khâsekhem (Le Caire JE 32161) et Djéser (JE 49158) montrent le poing porté à la poitrine, tandis que l'autre main est posée sur le genou. Presque trois millénaires plus tard, un souverain ptolémaïque s'inspire clairement de ce modèle pour sa propre statue (Londres BM EA 941, STRUDWICK 2006, 292-293).

[1033] Ex : **Berlin ÄM 4435, Copenhague ÆIN 932, Éléphantine 27, Le Caire JE 34572, JE 36274, Leyde F 1936/10.2** et **Paris E 11576**.

[1034] LABOURY 1998b, 438.

[1035] COTTEVIEILLE-GIRAUDET 1933, pl. 1 et 5.

poitrine découverte (**Abydos 1950**, fig. 6.2.4). Ses mains montrent la même gestuelle que sur la statue de reine que l'on a suggéré plus haut d'attribuer à Néférousobek. Le souverain porte cette fois non la couronne blanche, mais la coiffe *khat*.

6.2.5. Agenouillé

Une position commune au souverain et aux particuliers est celle de l'individu agenouillé, présentant généralement dans ses mains deux vases globulaires. Ce type est attesté tout au long de la période envisagée, mais de manière relativement peu courante : seulement 3 % des statues royales et 2,4 % des statues non-royales. Les statues de rois agenouillés proviennent de temples. Aucune n'a été retrouvée dans sa position originale, mais il est manifeste qu'il s'agissait d'un moyen d'éterniser dans la pierre le geste d'offrande du monarque[1036]. En ce qui concerne la statuaire privée, un exemple a été découvert *in situ* dans une chapelle du sanctuaire d'Héqaib : la statue du gouverneur Héqaib III (**Éléphantine 30**, fig. 6.2.5a). Ce personnage adresse probablement sa dévotion à Héqaib Iᵉʳ, en même temps qu'à la statue de son prédécesseur Khâkaourê-seneb, à son côté. Les deux gouverneurs sont côte à côte mais doivent être mentalement replacés face à face, l'un, agenouillé, adressant son offrande à l'autre, assis. Tournés tous deux vers l'extérieur de la chapelle, ils bénéficient en même temps des offrandes accordées au saint et à Khâkaourê-seneb[1037]. Héqaib III jouit de cette manière du culte de Khâkaourê-seneb tout en lui adressant sa dévotion.

Un lot de statuettes agenouillées en serpentinite est également attesté à la XIIIᵉ dynastie dans des nécropoles[1038]. Aucune n'a été retrouvée dans sa position originale, aussi ignorons-nous si elles devaient être placées dans des chapelles ou dans des caveaux.

6.2.6. Assis en tailleur

Un type statuaire très courant, réservé au répertoire privé, est celui de l'homme assis en tailleur, parfois erronément décrit comme « statue en position de scribe », bien que le personnage ne soit que rarement représenté en train d'écrire (seulement trois cas dans le répertoire de la fin du Moyen Empire : deux statues du vizir Néferkarê-Iymérou (**Éléphantine 40** et **Heidelberg 274**, fig. 6.2.6g) et une statue du scribe Intef (**Boston 14.722**). On retrouve le type de l'homme assis en tailleur dans 24,2 % des cas, dans tous les contextes (temples divins, temples funéraires royaux, sanctuaires, nécropoles) et pour tous les degrés de la hiérarchie. L'individu représenté dans cette position a le plus souvent les mains à plat sur les cuisses, mais parfois aussi les paumes tournées vers le ciel, comme pour recevoir l'offrande (fig. 6.2.6c-d ; i)[1039]. On lui voit également souvent la main gauche portée à la poitrine (fig. 6.2.6j-l). Une variante de la position assise en tailleur montre le personnage avec une jambe relevée (fig. 6.2.6j-h). Le costume porté par les personnages assis en tailleur est toujours le pagne long, qui monte plus ou moins haut sur le torse en fonction de la période (noué sous le nombril au milieu de la XIIᵉ dynastie, le pagne monte progressivement, jusqu'à couvrir la poitrine au milieu de la XIIIᵉ dynastie).

La position assise en tailleur semble évoquer une attitude contemplative. Étant donné la diversité des contextes dans lesquels on peut trouver des statues de ce type, il n'est pas certain qu'il faille nécessairement lui attacher une fonction précise. L'homme semble assister au culte, aux processions, et en même temps reçoit les offrandes qu'on lui accorde. D'un point de vue pratique, c'est aussi un des types statuaires les plus faciles à réaliser à partir d'un bloc de pierre : le corps, en grande partie dissimulé, est réduit à de simples volumes géométriques, souvent lisses. L'attention du sculpteur se concentre sur le visage.

[1036] À Deir el-Bahari, dans le temple de Hatchepsout, les statues agenouillées de la souveraine bordaient l'allée menant au sanctuaire, dans les cours supérieures, à l'instar donc des sphinx mais dans des lieux peut-être plus sacrés (TEFNIN 1979b, 121-138 ; SOUROUZIAN 2006a, 99-111). Une statue découverte dans la cachette du temple de Louqsor montre aussi le roi Horemheb dans cette même position, offrant les vases au dieu Atoum.

[1037] Voir, pour la même époque, les dyades d'Amenemhat III (**Copenhague ÆIN 1482** et **Le Caire JE 43289**), Néferhotep Iᵉʳ (**Le Caire CG 42022** et **Karnak 2005**), Sobekemsaf Iᵉʳ (**Éléphantine 108** et **Londres BM EA 69536**). À propos des groupes statuaires et de leur fonction, voir SEIDEL 1996 et LABOURY 2000.

[1038] **Le Caire JE 66273, New York MMA 15.3.347** et **15.3.591**. Les statuettes de **Londres UC 8807, Coll. priv. Wace 2012** (fig. 6.2.5b) et **Coll. Sotheby's 1995** correspondent à la même typologie et proviennent vraisemblablement aussi de contextes funéraires. Notons encore la statuette découverte parmi un dépôt d'offrandes du temple de Byblos et qui appartient probablement à ce même type (**Byblos 15375**). Les deux personnages féminins

de cet ensemble montrent une coiffure particulière : la chevelure réunie en une tresse sur le sommet du crâne, coiffure que l'on retrouve, sur les stèles, associée aux servantes ou aux jeunes filles. Ceci permet de suppose que les fragments de **Boston 20.1215, Londres BM EA 13012, Londres UC 60040** et **Paris AF 9943** appartenaient aussi à cette forme de statuette (DELANGE 1987, 230 ; VERBOVSEK 2003, 87-88).

[1039] Le mot *ḥtp* (offrande) est d'ailleurs écrit sur la paume gauche de la statuette du directeur du temple Henkou (**Londres UC 14696**). Pour plus d'informations sur cette gestuelle, voir FRANKE 1988.

6.2.7. Statue cube

De semblables caractéristiques formelles sont observables pour les statues-cubes, dont le corps disparaît presque totalement dans une forme géométrique, tandis que la tête émerge, captant toute l'attention de l'observateur. Les bras sont croisés sur les genoux. Les mains, presque plus gravées que sculptées, sont représentées à plat, la main droite maintenant entre le pouce et l'index un pan du vêtement (fig. 6.2.7a-c).

Si ce type statuaire apparaît au Moyen Empire, il reste peu courant (2,2 % du répertoire privé) et se développe surtout au Nouvel Empire puis à la Troisième Période intermédiaire[1040]. On retrouve des personnages de rang varié : aussi bien des hauts dignitaires[1041] que des individus de statut plus modeste[1042]. Les matériaux employés pour ce type statuaire sont très divers, de même que le niveau qualitatif des statues. Les statues-cubes apparaissent dans diverses régions (Delta[1043], Fayoum et environs[1044], Haute-Égypte[1045]) et dans tous les contextes. Il est donc difficile d'attribuer une fonction particulière à ce type statuaire. Dans le cadre du Moyen Empire, rien ne permet encore d'expliquer le choix de cette forme. Comme pour la statue assise en tailleur, il semble s'agir d'une posture peut-être plus passive, contemplative, l'homme représenté de cette manière assistant à la vie religieuse du temple ou de la nécropole.

6.2.8. Sphinx

Le sphinx est un type statuaire exclusivement royal, courant à toutes les périodes de l'histoire égyptienne. Au Moyen Empire tardif et à la Deuxième Période intermédiaire, on le retrouve utilisé pour 59 statues de souverains (c'est-à-dire 19,3 % du répertoire royal). Ils sont de provenance, dimension et matériau divers. Aucun sphinx du Moyen Empire n'a été retrouvé dans son contexte architectural originel ; tous ont été déplacés au cours des périodes suivantes. À l'Ancien Empire, les temples funéraires des pyramides possédaient fréquemment une paire de sphinx affrontés à leur entrée ; parallèles à la façade, ils devaient jouer le rôle de gardiens de l'édifice et en même temps de symboles solaires, à l'instar des deux lions gardiens de l'horizon[1046]. Au Nouvel Empire, on retrouve ces paires de félins multipliées pour former de véritables dromos de sphinx, reliant entre eux certains sanctuaires ou menant les processions de l'entrée du temple au Nil[1047]. En ce qui concerne le Moyen Empire, on ne peut que supposer un rôle similaire de marqueurs symboliques vers un espace sacré, gardiens manifestant toute la puissance du lion, les qualités de l'homme et le caractère divin du souverain. Si aucun véritable dromos de sphinx n'a été identifié pour le Moyen Empire, on constatera néanmoins la série de sphinx en quartzite qui devait se dresser à Héliopolis et qui a été complétée par plusieurs souverains (Sésostris III, Amenemhat IV et Amenemhat-Senbef Sekhemkarê, voir ch. 3.1.26).

Deux « types » de sphinx sont attestés à la XIIe dynastie : le sphinx « classique », coiffé du némès, et le « sphinx à crinière »[1048], dont seul le visage est d'apparence humaine, entouré d'une crinière léonine (fig. 6.2.8a). Le symbole de souverain dominateur des ennemis de l'Égypte est probablement aussi lié à ce type statuaire, ainsi que le suggère le petit sphinx fragmentaire de **Munich ÄS 7133**, qui montre que deux figures humaines étaient sculptées sous la base du fauve, peut-être traces d'ennemis ligotés (fig. 6.2.8b). La forme du sphinx est aussi attestée pour les reines (fig. 6.2.8c)[1049].

6.2.9. Groupes statuaires
6.2.9.1. Groupes familiaux

Un type statuaire très caractéristique du Moyen Empire tardif et de la Deuxième Période intermédiaire est le groupe statuaire, qui associe plusieurs personnages dans un même bloc de pierre. Au moins 120 statues de ce type ont été recensées dans le répertoire non-royal (c'est-à-dire 13 %). Ce sont le plus souvent des sculptures de petite taille (77,5 % d'entre eux ne dépassent pas 30 cm de haut), en matériaux tendres (66 % sont en calcaire, stéatite ou serpentinite) et de facture souvent moins soignée. Très peu d'entre eux représentent des hauts dignitaires[1050] ; c'est plutôt le

[1040] Voir Schulz 1992.

[1041] Le trésorier Herfou (**Brooklyn 36.617**), le directeur de l'Enceinte Seneb Senousret (**Baltimore 22.166**) ou encore le grand intendant Senââib (**Bristol H. 2731**).

[1042] L'intendant Ânouy (**Eton ECM 1855**), l'archer Néferhotep (**Le Caire JE 47708 et 47709**), le chambellan Nebouy (**Barcelone-Sotheby's 1991**) ou le majordome Ipepy (**Brooklyn 57.140**).

[1043] Kôm el-Shatiyin : **Le Caire JE 46307** ; Tell Basta : **Bubastis H 851**.

[1044] Probablement **Paris E 10985** et **Brooklyn 57.140**. La statue de **New York MMA 15.3.227** a quant à elle été trouvée à Licht-Nord.

[1045] Abydos : **Bristol H. 2731, Le Caire CG 477, Paris A 76**.

[1046] Warmenbol 2006, 20.

[1047] Sourouzian 2006a, 100.

[1048] **Le Caire CG 391, 393, 394, 530, 1243, JE 87082** ; **Munich ÄS 7132**.

[1049] **Paris BNF 24, Vienne ÄOS 5753**. Pour la mi-XIIe dynastie, on relèvera également la tête de Brooklyn 56.85 et la sphinge de la princesse Ita (Paris AO 13075).

[1050] On compte seulement la triade des grands-prêtres de Ptah (**Paris A 47**), la dyade du chancelier royal et intendant du district Iy et de la princesse Khonsou (**Éléphantine K 258 b**) celle du chancelier royal et intendant du district Amenemhat (**New York MMA 22.3.68**), trois groupes familiaux de gouverneurs provinciaux (**Boston 1973.87,**

type statuaire propre aux niveaux inférieurs de l'élite (fig. 6.2.9.1a-j). Très peu de ces groupes statuaires proviennent de contextes archéologiques. Un seul a été découvert dans la cour d'un temple divin, à Serabit el-Khadim : il montre deux collègues, probablement les commandants d'une expédition minière (**Bruxelles E. 2310**). Deux autres, de petite taille, proviennent de chapelles en briques crues dédiées à des dignitaires du *Middle Cemetery* à Abydos (**Abydos 1999** et **Oxford 1913.411**). Douze proviennent de nécropoles[1051]. Le petit format de la plupart des groupes statuaires suggère que c'est dans un contexte funéraire qu'ils étaient le plus souvent placés. Ils remplissent peut-être alors en quelque sorte le rôle des stèles familiales, si fréquentes à l'époque.

6.2.9.2. Groupes statuaires royaux

Le roi est lui aussi occasionnellement représenté associé à des divinités ou à des membres de sa famille. Dans ce dernier cas, ils sont généralement figurés de petite taille, debout contre la face avant du trône, de part et d'autre des jambes du souverain. Ce sont généralement les reines (probablement mère et épouse)[1052]. Dans le cas de reines, il s'agit vraisemblablement de représenter le roi entouré de ses femmes, incarnations de la déesse Hathor associée au dieu soleil, ou d'Isis rendant la vie au dieu Osiris et protégeant l'Horus. Dans un cas apparaissent les fils du souverain (Sobekhotep Merkaourê, **Le Caire JE 43599**) ; leur présence s'explique peut-être par une tentative de légitimation du pouvoir et de création d'une dynastie, à une époque où l'accession au trône semble troublée.

Le plus souvent toutefois, c'est à des divinités que le roi est associé dans les groupes statuaires. Cette catégorie est à rapprocher des statues en position d'adoration étudiées plus haut. Le roi adresse sa dévotion à la divinité, tout en étant représenté à côté d'elle, au lieu de lui faire face. Il s'agit de la réunion dans une même œuvre en ronde-bosse des « deux protagonistes de l'action[1053] » : la divinité qui accueille le roi, lequel lui adresse sa prière. Ceci apparaît de

manière particulièrement claire dans la dyade associant Sobekemsaf Iᵉʳ à la déesse Satet (**Éléphantine 108**, fig. 6.2.9.2) : la main droite du roi est posée sur son pagne à devanteau triangulaire en signe de vénération, tandis que la droite repose dans celle de la déesse – c'est elle qui agit, qui l'accueille et lui accorde ses bienfaits. Ces groupes statuaires permettent donc de réunir en un seul monument deux actions différentes. Ce rabattement dans le plan permet en effet au roi d'être associé aux divinités lors des rituels et des dons d'offrandes : le souverain apparaît donc en une même statue comme acteur du culte et objet lui-même d'un culte, en même temps que les divinités. Ce type statuaire permettait vraisemblablement d'« assurer la survie du roi par un approvisionnement national et par une protection divine et divinisante[1054]. » Plusieurs groupes statuaires de ce type sont attestés au Moyen Empire tardif : dans le temple de Hawara[1055], dans le temple de Sobek et Rénénoutet à Medinet Madi[1056], probablement aussi dans le temple de Karnak[1057].

6.2.9.3. Le roi… et le roi

Les souverains Amenemhat III et Néferhotep Iᵉʳ ont livré une version particulière de ce type statuaire : des dyades associant deux figures du souverain côte à côte (fig. 6.2.9.3a-b). Dans les groupes statuaires qui montrent le roi admis parmi les divinités, il est généralement aisé d'identifier la ou les divinité(s) associée(s) au roi, par leur physionomie ou par leur nom. Les dyades d'Amenemhat III en granit trouvées à Hawara[1058] et celles de Néferhotep Iᵉʳ en calcaire mises au jour à Karnak[1059] montrent, quant à elles, deux figures jumelles du roi qui se tiennent par la main, sculptées à l'intérieur même d'un naos. Leur présence dans ce naos indique qu'elles étaient prévues pour être l'objet d'un culte. Les dyades de Néferhotep Iᵉʳ présentent deux souverains parés à l'identique du pagne *shendjyt*, du némès, d'un collier ousekh à huit rangs de perles doublé du collier au pendentif qui est un rappel de la XIIᵉ dynastie (ch. 6.3.5). La dyade de Karnak, mieux conservée que celle du Caire, montre que la statue de gauche tient la main de celle de droite, comme le ferait une divinité. La double inscription dédicatoire, incisée sur les deux montants du naos, est adressée à Amon-Rê. L'on pourrait dès lors suggérer de voir dans le personnage de gauche

Le Caire CG 459 et Coll. Kofler-Truniger 2003).
[1051] **Boston 24.891** et **24.892, Bruxelles E. 4251, Hou JE 33732, Licht 1913-1, New York MMA 15.3.54, 15.3.229, 15.3.348, 15.3.350, 15.3.578, 22.1.192, 22.3.68.**
[1052] Sésostris III (**Le Caire JE 66569, Londres BM EA 1069, 1145** et **1146**). Voir aussi les colosses d'Hérakléopolis (**Le Caire JE 45975, 45976**). Les deux figures féminines en quartzite trouvées à Licht-Sud (**New York MMA 33.1.5 - 33.1.6**) appartenaient vraisemblablement à une statue similaire. Le sphinx à crinière d'Elkab (**Le Caire CG 391**) soutient également contre son poitrail une figure féminine debout. Enfin, la triade découverte à Kôm el-Hisn montre Amenemhat III assis, en tenue de *heb-sed*, encadré par les figures debout de deux princesses (**Le Caire JE 43104**).
[1053] LABOURY 2000, 88-90.

[1054] LABOURY 2000, 92.
[1055] **Hawara 1911c** : Amenemhat III est associé à des déesses-poissons.
[1056] **Medinet Madi 01, 02** et **03** : Amenemhat III et Amenemhat IV y sont associés à Sobek et Rénénoutet.
[1057] **Londres BM EA 69536** : Sobekemsaf et Mout.
[1058] **Copenhague ÆIN 1482** et **Le Caire JE 43289**. Petrie aurait aussi trouvé le fragment d'une troisième dyade à quelques mètres à l'ouest des deux naos (PETRIE, WAINWRIGHT et MACKAY 1912, 30).
[1059] **Karnak 2005** et **Le Caire CG 42022**.

le dieu Amon-Rê, sous les traits du roi, donnant l'accolade à Néferhotep Ier. Les dyades d'Amenemhat III permettent cependant une autre interprétation. Elles semblent également représenter deux rois côte à côte : à gauche, un roi vêtu du pagne *shendjyt* et paré de la coiffe *khat*, portant dans chaque main une croix *ânkh*, et à droite un autre roi vêtu pareillement mais coiffé cette fois du némès. Les deux personnages interagissent : la figure à la coiffure *khat* joue le rôle de la divinité en faisant don de la croix de vie au personnage coiffé du némès. En général, seules les divinités tiennent le signe *ânkh*[1060] ; le personnage devrait donc être d'essence divine. Le roi au némès tend quant à lui ses bras devant lui, mains à plat contre ses cuisses, dans la position d'adoration : c'est donc le roi qui rend hommage à une divinité, qui, dans ce cas, a une apparence royale. Plusieurs chercheurs se sont penchés sur l'identification de cette figure. Selon certains, il pourrait s'agit du roi associé à son *ka*[1061] ou à une divinité[1062], de deux statues du même Amenemhat III représentant la Haute et la Basse-Égypte[1063], d'une image du roi reçu par son « double » divinisé[1064], d'Amenemhat III déifié présentant la vie à son successeur Amenemhat IV[1065] ou à un roi de la XIIIe dynastie[1066] ou encore Sésostris III présentant la vie à son successeur Amenemhat III[1067]. Les dyades de Hawara étant anépigraphes, il est difficile de trancher en faveur de l'une ou l'autre de ces explications, mais les deux dyades de Néferhotep Ier sont inscrites et portent sur chacun des deux retours latéraux,

ainsi qu'entre les deux figures, la titulature du seul Néferhotep Ier ; dans ce cas au moins, il faut donc écarter l'hypothèse qu'il s'agisse du pharaon accueilli par son prédécesseur ou désignant son successeur. Les deux personnages ne sont pas de rang égal : l'un d'eux tient la main de l'autre, à la manière des divinités. Or, aucun attribut ne permet d'identifier une divinité en particulier, alors que les statues en ronde-bosse de divinités sont bien attestées à Hawara et les identifient par une iconographie spécifique (une tête animale, une coiffure, un attribut tenu dans les mains). Tout indique ici que la divinité est bien de nature royale. Il faut donc vraisemblablement y voir le roi lui-même, en tant que dieu, accueillant son hypostase terrestre : l'institution divine que représente le souverain accordant la divinité à l'homme qui occupe cette charge sacrée. Il est notable que Néferhotep Ier emprunte ce type statuaire à Amenemhat III. Le pharaon de la XIIIe dynastie, d'origine non royale comme il le proclame lui-même, justifie son accession au trône en se référant au roi du passé et en divinisant sa personne par le fait même de son accession au trône[1068].

Les gestes et positions sont donc porteurs de signification, mais ce rôle des types statuaires n'apparaît clairement qu'en ce qui concerne le répertoire royal. Le choix d'une position et d'une gestuelle implique soit que le souverain est l'objet d'un culte, soit qu'il accomplit une action vis-à-vis d'une divinité. En revanche, en ce qui concerne le répertoire privé, ce rôle est plus malaisé à comprendre, faute de contexte archéologique précis. La comparaison avec les reliefs des stèles peut aider à les interpréter[1069] ; cependant, les gestes y sont plus nombreux que dans le corpus statuaire et semblent avoir des valeurs diverses. Ainsi, la main gauche portée à la poitrine semble y être porteuse d'une marque de respect ; on retrouve ce geste sur les stèles autant pour les personnages secondaires que pour le propriétaire de la stèle, sans que sa signification apparaisse clairement. Il ne semble pas, à première vue, être associé à une action

[1060] SEIDEL 1996, 103. Cependant, R. Freed note quelques exceptions à la fin de l'Ancien Empire et à la Première Période intermédiaire (FREED 2002, 109). Les statues osiriaques, montrant le roi renaissant, peuvent également brandir un *ânkh* dans chaque main. On relèvera aussi, au Nouvel Empire, quelques statues associant une divinité au roi tenant l'*ânkh*, comme s'il s'agissait du don que le souverain reçoit du dieu : les dyades de Thoutmosis III et Amon (Le Caire CG 42066) et Amenhotep II et Amon (CG 42065), une statue de Séthy Ier agenouillé devant un dieu (Paris A 130) et une, similaire, de Ramsès II devant Amon (Le Caire CG 42141).

[1061] EVERS 1929, 111, fig. 27 ; II, § 95 ; plusieurs auteurs cités par EATON-KRAUSS 1977, 28 et n. 51.

[1062] EVERS 1929 ; VANDIER 1958, 196-7 ; LORAND 2009, 177-178. D. Lorand propose d'y voir une figure anthropomorphe de la divinité Sobek de Shedyt.

[1063] MOGENSEN 1930, 6 ; LLOYD 1970, 90.

[1064] SEIDEL 1996, 101-103 ; LABOURY 2000, 85, n. 5. D. Laboury relève cependant le problème de l'interprétation de ce type statuaire, notamment parce qu'il peut être attesté dans la statuaire privée, où il est peu vraisemblable qu'on puisse évoquer une divinisation du personnage.

[1065] HABACHI 1978, 87-88.

[1066] HABACHI 1977b, col. 1073, n. 12 ; OBSOMER 1992, 262-3 ; JØRGENSEN 1996, 170.

[1067] FREED 2002, 109.

[1068] Seule une autre « double statue royale » nous est parvenue : la dyade du roi de la Ve dynastie Niouserrê (Munich ÄS 6794, WILDUNG 2000, 50 et 178, n° 2), qui diffère cependant de celles d'Amenemhat III et Néferhotep Ier. Les deux rois y sont cette fois rigoureusement identiques et ne semblent pas interagir : tous deux se tiennent debout, les bras tendus le long du corps et tiennent dans chaque poing un objet cylindrique. Aucun des deux ne semble endosser plus que l'autre le rôle d'une divinité. Cette dyade n'est pas non plus creusée dans un naos, mais s'appuie contre un simple panneau dorsal. Peut-être faut-il rapprocher plutôt ce groupe statuaire des statues doubles que l'on retrouve chez les particuliers à la même époque (EATON-KRAUSS 1995).

[1069] Voir notamment l'interprétation des différentes postures observées sur les reliefs de l'Ancien et du Moyen Empire par DOMINICUS 1994.

particulière. Une comparaison systématique entre ces deux répertoires, stèles et ronde-bosse, permettrait peut-être d'apporter de nouvelles pistes de réflexion pour mieux comprendre le sens des différentes formes. Il est difficile d'associer types statuaires et contextes, car les mêmes formes apparaissent à première vue dans tous les environnements architecturaux. Peut-être alors ne faut-il pas chercher à tout prix une signification à chaque position et à chaque geste. Peut-être l'important était-il surtout d'être présent dans le lieu en question, temple, sanctuaire ou chapelle funéraire, par l'intermédiaire d'une statue, quelle que soit sa forme – à moins qu'il ne s'agisse d'une commande précise pour un endroit précis. De même, il apparaît qu'aucun lien ne puisse être établi entre le type statuaire et le rang du personnage représenté. Toutes les formes se retrouvent à tous les niveaux de la hiérarchie. La qualité de la personne transparaît dans les dimensions, le matériau et la facture de la statue, ainsi que dans l'environnement architectural dans lequel elle se trouve, mais pas dans la position adoptée par le personnage. La même observation peut être formulée à propos des attributs, vêtements et coiffures.

6.3. Attributs, vêtements et coiffures
À l'exception de quelques rares attributs, les tenues portées par les individus représentés ne donnent aucune indication sur leur fonction, ni même sur leur statut. Costumes, positions et gestes restent dans beaucoup de cas malaisés à décoder. Les pistes qui pourraient s'offrir à nous, notamment la comparaison avec les stèles et reliefs, ne fournissent que peu d'indices. Tout au plus apportent-ils parfois un élément de datation. En ce qui concerne les critères stylistiques datables, nous renverrons le lecteur aux études très complètes de H.G. Evers et F. Polz.

6.3.1. Pagne long
Un des pagnes les plus typiques du Moyen Empire tardif est le pagne long. Il apparaît au milieu de la XIIe dynastie et est alors noué sous le nombril ; il remonte au-dessus du nombril sous Amenemhat III, puis sous la poitrine à la transition entre XIIe et XIIIe dynasties ; sous Néferhotep Ier, il monte jusque sur la poitrine (ch. 2.9.2). À mesure que ce pagne monte, il adopte une forme de plus en plus engonçante. Le ventre apparaît alors de plus en plus proéminent (fig. 6.3.1a-b). On ignore s'il s'agit du reflet d'un véritable phénomène de mode ou plutôt d'un « code » stylistique destiné à représenter un statut. Les bas-reliefs peuvent ici nous aider, comme par exemple celui de l'autel du « grand parmi les Dix de Haute-Égypte » Sobekhotep, découvert dans le sanctuaire d'Héqaib[1070]. On y voit représentées plusieurs figures vêtues à la fois d'un pagne court noué sous l'abdomen

et de ce pagne long et ample attaché sous la poitrine, donnant l'apparence d'un ventre gonflé. Le relief permet de ici montrer la transparence (réelle ou non) de ce vêtement, qui dissimule en fait un corps représenté svelte (fig. 6.3.1c).

Ce pagne est porté aussi bien par les plus hauts dignitaires que par des personnages de rang plus modeste – il est difficile de savoir s'il s'agit ou non du reflet d'une réalité quotidienne. Le répertoire des stèles peut ici apporter quelques indices sur la signification de ce vêtement : généralement, lorsqu'un grand nombre de personnages sont représentés sur une stèle, ce sont les plus importants qui sont revêtus de ce pagne engonçant, tandis que les personnages secondaires portent généralement des pagnes courts[1071]. Les hauts dignitaires sont également plus souvent représentés portant ce pagne long que le pagne *shendjyt*, qui semble quant à lui réservé aux figures plus modestes. La position sociale apparemment représentée par une statue n'est donc pas forcément le reflet de la réalité, mais celui d'une importance relative.

Dans la majorité des cas, le pagne long est lisse. On le retrouve néanmoins quelquefois composé de bandes horizontales (fig. 6.3.1d-g)[1072]. Il en est de même pour le galon frangé qu'on retrouve sur le bord supérieur du pagne long de quelques dizaines de statues, ainsi que sur certains manteaux. Le pan droit est rabattu sur le gauche à l'avant ; le nœud montre plusieurs variantes qui ne semblent pas avoir de signification particulière ni apporter d'élément de datation précis. Dans la deuxième moitié de la XIIe dynastie, le pan droit est surmonté d'un nœud situé à peu près au niveau du nombril, tandis qu'à la XIIIe, le pan droit se termine généralement par une languette étirée vers le sein gauche, tandis que le pan gauche ressort du pagne sous forme de nœud en dessous du sein droit.

6.3.2. Pagne court et pagne-*shendjyt*
Le pagne porté par le souverain en statuaire comme en bas-relief est dans la grande majorité des cas le pagne royal plissé traditionnel depuis l'Ancien Empire. Dans le répertoire concerné ici, il est toujours porté par le roi, hormis dans le cas des statues liées au jubilé (statues « osiriaques » et en tenue de *heb-sed*) et dans celui des statues debout dans l'attitude de

[1070] HABACHI 1985, 81-84, n° 55, pl. 137.

[1071] Ex : voir la stèle de Paris C 18 (SIMPSON 1974, ANOC 52.3), celle de Leyde V. 68 (ANOC 38.1) ou encore celles du dossier ANOC 60 (Magdebourg et Stuttgart 12).

[1072] De hauts dignitaires comme le vizir Dedoumontou-Senebtyfy (**Le Caire CG 427**), les scribes du document royal Dedousobek (**CG 887**) et Ptahemsaf-Senebtyfy (**Londres BM EA 24385**), le trésorier Senebsoumâ (**Coll. Ortiz 34**) et le grand intendant Senousret (**Coll. Ortiz 33**), comme des personnages de rang plus modeste (**Le Caire CG 475, Londres BM EA 58080, New York MMA 15.3.108, MMA 22.1.192** et **Philadelphie E. 9216**).

l'adoration, les mains posées sur le pagne, qui est alors doté d'un large tablier ou devanteau triangulaire. Le pagne *shendjyt* est plissé finement et uniformément, suivant une organisation verticale pour la pièce de tissu qui ceint les hanches, et horizontale pour la languette centrale. Le pan de gauche est toujours fixé au-dessus de celui de droite. Dans quelques cas de la fin du Moyen Empire, on retrouve une alternance de larges bandes lisses et finement plissées (au sein du répertoire royal, notons la statue assise d'Amenemhat Sekhemkarê, **Éléphantine 104**, et la statue de **Berlin ÄM 10337**). La queue de taureau n'est qu'occasionnellement représentée, mais apparaît sur des statues assises de différents souverains tout au long de la période concernée : Sésostris II (**Giza GZ.PA.132**), Sésostris III (**Abydos 1901-01 et 02**, ainsi que les statues du « groupe de Brooklyn », ch. 2.4.1.1 et celles de Médamoud, ch. 2.1.10), les colosses assis en quartzite de Hiérakonpolis (ch. 3.1.19), Amenemhat III (**Le Caire CG 385**), Amenemhat-Sobekhotep (**Boston 14.726**), Sobekhotep Khânéferrê (**Le Caire JE 36486** et **Paris A 16**), ainsi que la statue usurpée par Khyan (**Le Caire CG 389**).

Quant au pagne à devanteau triangulaire, porté par les rois en position d'adoration, il est orné en son milieu d'une retombée composée de deux serpents dos à dos, séparés par un motif de stries horizontales (fig. 6.3.2a). Les plis du devanteau convergent le plus souvent de part et d'autre de cette retombée vers l'angle opposé, sauf sur la statue du **Caire CG 42020**, où ils sont exceptionnellement absents. Ces pagnes sont de plus dotés d'un bout d'étoffe replié qui ressort de la ceinture.

À la XIIᵉ dynastie, la ceinture est souvent ornée d'un motif de stries verticales en alternance avec des zones lisses (fig. 6.3.2d). La boucle peut contenir le cartouche du roi. En revanche, après Amenemhat III, la ceinture est généralement tout à fait lisse. On observe seulement quelques cas où elle est décorée du motif de stries verticales : Amenemhat Sekhemkarê (**Éléphantine 104**), Sobekhotep Khânéferrê (**Paris A 16** et **Le Caire JE 36486**), un Sobekhotep agenouillé (**Berlin ÄM 34395**) et les statues à devanteau triangulaire. La dyade de Néferhotep Iᵉʳ du **Caire CG 42022** montre un motif de zigzags très soigné. La statue anonyme de **Bruxelles E. 6342** porte quant à elle une ceinture unie, mais pourvue d'une boucle. À la XIIIᵉ dynastie, la bouche est toujours anépigraphe.

Le pagne-*shendjyt*, d'abord pagne royal par excellence, apparaît occasionnellement dans les représentations de particuliers dès la fin de l'Ancien Empire et plus couramment en statuaire dès le début du Moyen Empire[1073]. Au Moyen Empire tardif, on le

retrouve sur environ 10 % des statues de particuliers, le plus souvent plissé, parfois lisse[1074]. De manière paradoxale, le pagne *shendjyt* semble réservé d'une part aux individus au statut le plus élevé (c'est le pagne le plus couramment représenté sur les statues colossales, peut-être par « contamination » du modèle royal[1075]), d'autre part à ceux qui occupent le rang le plus modeste au sein de l'élite (dans un groupe statuaire, on le retrouve porté par les personnages secondaires[1076] ; c'est également le pagne représenté sur des statues de modeste qualité, représentant une élite provinciale[1077]). On le retrouve enfin pour quelques statues de fonctionnaires de rang intermédiaire ; le choix de ce pagne plutôt que du pagne long ne trouve alors pas d'explication. La référence au roi semble plausible pour les statues de grandes dimensions, qui suivent le type des statues royales (taille, matériau, position, qualité) ; c'est peut-être aussi le modèle de pagne le plus simple, de base. À la Deuxième Période intermédiaire, ce pagne devient le plus courant : on le retrouve dans plus de la moitié des cas (fig. 6.3.2b-c). Les pagnes courts semblent alors « à la mode », car c'est également la période où le pagne empesé à devanteau triangulaire est le plus fréquent en statuaire.

6.3.3. Manteau

Le troisième vêtement masculin le plus courant pour les particuliers est un manteau ou une cape enveloppant

[1073] Vandier 1958, 106, 108 et 249 ; Brandl 2008, 232, § 2. On le retrouve occasionnellement porté par des statues de particuliers à Giza, ainsi que sur les scènes de chasse et pêche des mastabas de Saqqara (je remercie G. Pieke

d'avoir attiré mon attention sur ce répertoire). Pour le début du Moyen Empire, cf. entre autres la statue de l'intendant Antefiqer (Abydos, Le Caire CG 63, Borchardt 1911, 55-56, pl. 16), l'intendant Sehetepibrê-ânkh (Licht-Sud, New York MMA 24.1.45), l'intendant Aou (Licht-Sud, MMA 33.1.1), le vizir Antefiqer (Licht-Sud, MMA 09.180.12).

[1074] Ex : le gouverneur Ouahka III (**Turin S. 4265**), le gouverneur Héqaib III (**Éléphantine 30**), le héraut de la porte du palais Héqaib (**Chicago OIM 8664** et **Philadelphie E. 14939**).

[1075] On retrouve le *shendjyt* dans huit cas sur les douze statues grandeur nature et colossales : le père du dieu Montouhotep (**Le Caire JE 43269**), les gouverneurs Héqaib II (**Éléphantine 17**), Imeny-seneb (**Éléphantine 21**), Khâkaourê-seneb (**Éléphantine 28**), Ouahka III (**Turin S. 4265**, de même que **S. 4267**, s'il s'agit du même Ouahka), apparemment Djehoutyhotep II (**Deir el-Bersha**), un prince (?) de la XIIIᵉ dynastie (**Karnak Khonsou**). Les seules statues de grand format montrant un pagne long sont celles du vizir Néferkarê (**Paris A 125**), du chancelier royal Senousret (?) (**Karnak KIU 2527 et ME 4A**) et le torse de **Berlin ÄM 119-99**.

[1076] Ex : triade de **Berlin ÄM 4435** (anépigraphe ; le personnage principal, assis, est vêtu du manteau, tandis que le petit personnage debout à se droit porte un pagne de type *shendjyt*) ; triade de **New York MMA 22.3.68**.

[1077] Ex : le directeur du temple Senousret-senbef (Abydos, **Le Caire CG 481**), ou encore un particulier du nom de Senousret (Mirgissa, **Paris E 25579**).

le corps, généralement maintenu contre la poitrine par la main droite, tandis que la gauche est portée à la poitrine. Il couvre le plus souvent les deux épaules (fig. 6.3.3a), parfois seulement la gauche (fig. 6.3.3b). Les statues portant ce vêtement sont le plus souvent assises ou assises en tailleur ; on en retrouve quelques-unes debout ; les statues cubes en sont presque systématiquement parées. Des individus portant tout type de titre peuvent apparaître vêtu de ce manteau : vizir (**Beni Suef 1632**), administrateurs (**Paris A 76, E 10985, E 27253**), chambellan (**Manchester 6135**), prêtres-*ouâb* (**Paris E 10974** et **E 17332**), etc. En raison du manque de contextes archéologiques précis, il est difficile d'associer ce manteau à un type d'environnement architectural. On en retrouve dans des temples divins à Abydos (**Bologne KS 18349**) ou à Karnak (**Beni Suef 1632-CG 42206, Le Caire CG 42041**) et funéraires (**Saqqara SQ.FALS.529**), aussi bien que dans des nécropoles de particuliers, à Haraga (**Manchester 6135**), Licht-Nord (**Caracas R. 58.10.37, New York MMA 15.3.226** et **15.3.576**), Abydos (**Le Caire CG 480**) et Thèbes (**New York MMA 35.3.110**). C'est l'association avec d'autres statues – notamment au sein d'un groupe taillé dans un même bloc – qui permet de mettre en évidence le caractère *dignifiant*[1078] de ce manteau, associé à cette gestuelle (fig. 6.3.3c). Dans le groupe statuaire de Senpou (**Paris E 11573**, fig. 6.3.3d), c'est le personnage central, à qui sont dédiées la sculpture et la table d'offrande insérée dans la base, qui est paré de ce manteau. Les deux hommes en position d'adoration sont quant à eux vêtus du pagne long. Un autre exemple de ce caractère dignifiant est décelable dans le petit naos du Louvre montrant un homme vêtu de ce manteau, personnage visiblement destiné à être l'objet de la dévotion (**Paris E 10914**). Enfin, la seule statue de gouverneur dans le sanctuaire d'Héqaib à porter ce manteau plutôt qu'un pagne *shendjyt* a été réalisée par un fils pour son père[1079] ; il s'agit donc probablement d'une statue d'un personnage déjà défunt, réalisée en signe d'hommage.

On pourrait être tenté de voir un lien entre cette cape et le manteau royal du *heb-sed*. Si rien ne permet de l'affirmer, on notera néanmoins que le torse de reine de **New York MMA 65.59.1** montre le même genre de vêtement et ce même geste de la main gauche portée à la poitrine (ch. 6.2.3). La même gestuelle se retrouve encore sur une autre statue portant une version de ce manteau royal, transformé en linceul[1080]. Inspiration ou non du modèle royal, c'est en tout cas

la même volonté de dignité et de sacré qui ressort de cette association entre manteau et main portée à la poitrine.

6.3.4. Coiffures
6.3.4.1. Couronnes, uræus et barbe royale
La coiffe la plus fréquemment portée par le roi sur ses représentations statuaires est le némès (79,3 % des cas au sein du répertoire de la fin du Moyen Empire et de la Deuxième Période intermédiaire). La coiffure *khat*, bien que plus rare (5,3 %), semble avoir constitué une alternative : on la retrouve par exemple portée par Sésostris III sur une statue au sein du « groupe de Brooklyn », parmi d'autres figures du roi toutes coiffées du némès (ch. 2.4.1.1) ou encore sur les dyades d'Amenemhat III à Hawara, qui montrent le roi coiffé d'un côté du némès et de l'autre de la coiffure *khat* (ch. 6.2.9.3 ; il semble que, dans ce cas, cette figure joue le rôle de la divinité, tandis que le roi au némès est représenté dans l'attitude de l'adoration). La couronne blanche et le pschent apparaissent dans 11,9 % des cas, notamment pour les statues de jubilé (statues de *heb-sed* et statues « osiriaques ») et pour des statues de grand format qui, comme celles de de Sésostris III qui formaient une paire à Karnak (**Le Caire CG 42011** et **42012**), devaient flanquer un passage du temple au Moyen Empire.

Trois statues au moins montrent le roi coiffé d'une couronne similaire à celle des dieux Min et Amon, composée d'un modius et de deux hautes plumes (**Le Caire TR 13/4/22/9, Houston (Coll. Priv.)** et **Philadelphie E 6623**, fig. 6.3.4.1a), mais orné en outre de l'uraeus – ce qui permet de la différencier de la parure divine. Cette coiffure est également attestée sur quelques scènes bidimensionnelles de la même époque, qui n'apportent cependant guère d'éclaircissements sur le sens à attribuer à cette couronne : un relief fragmentaire en quartzite récemment découvert à Hawara représente le roi assis sur un trône (fig. 2.5.1.1c) et le coffret du chambellan Kemeni montre ce dernier présentant des offrandes à une figure d'Amenemhat IV divinisé (New York MMA 26.7.1438[1081]) ; le roi apparaît dans ces deux cas dans une position dignifiante, qui semble en faire une sorte de figure divine ; cependant, un linteau d'Amenemhat-Sobekhotep découvert à Médamoud et conservé au musée du Caire[1082] montre deux figures du souverain, l'une coiffée de la couronne blanche, l'autre de cette couronne amonienne, officiant en présentant des offrandes au dieu Montou. Cette iconographie est attestée dès la XIe dynastie ; le sens à attribuer à cette coiffe est encore peu clair, mais elle appartient bien au répertoire royal du Moyen Empire[1083].

[1078] Je remercie D. Laboury pour ses commentaires sur le caractère de ce vêtement.

[1079] **Éléphantine 27** : statue du gouverneur Héqaib réalisée par les soins de son « fils aimé et excellent héritier » Imeny-seneb, « afin de perpétuer son nom ».

[1080] Statue d'Amenemhat III (?) assis dans un naos (**Abydos 1950**).

[1081] Roehrig, dans Oppenheim *et al.* 2015, 141-142, n° 75A, B ; Grajetzki, dans Id., 121.

[1082] Cottevieille-Giraudet 1933, pl. 8.

[1083] Elle est encore attestée néanmoins dans au moins un cas

C'est à cette même époque qu'apparaît une couronne dont le succès ne se manifeste que plus tard, à la XVIIIe dynastie : le *khepresh*. Il a encore, à la XIIIe dynastie, la forme d'une sorte de calotte bombée. Deux têtes de statues, de provenance inconnue, montrent le roi probablement coiffé de ce *khepresh* primitif (**Berlin ÄM 13255** et **Coll. Sørensen 1**, ch. 6.8.2).

Quelques statues monumentales à l'iconographie très particulière montrent Amenemhat III paré d'une perruque constituée de grosses tresses : il s'agit de deux deux dyades figurant le roi debout, légèrement incliné, présentant des offrandes nilotiques (**Le Caire CG 392** et **Rome Altemps 9607**, peut-être un fragment de la même statue que **Le Caire CG 531**) et d'un buste montrant le souverain en costume de prêtre, les épaules revêtues d'une peau de panthère (**Le Caire CG 395**, fig. 6.3.4.1b). Cette perruque, ainsi que la longue barbe triangulaire qui couvre les joues et le menton du roi sur les deux dyades, pourraient constituer une référence à la statuaire des premiers temps de la civilisation pharaonique[1084].

La recherche d'originalité au sein du répertoire statuaire d'Amenemhat III se manifeste à travers le choix d'une iconographie particulière (ch. 2.5.1.1). Un fragment de tête sans provenance mais attribuable, en raison de sa physionomie, à ce même souverain, montre le roi coiffé d'une perruque ou coiffe finement striée très inhabituelle (**Cambridge E.GA.82.1949**).

Hormis ces quelques exemples de couronnes particulières (le premier *khepresh*, la couronne « amonienne » et les étranges coiffures attestées au sein du répertoire d'Amenemhat III), les rois du Moyen Empire font preuve en général une grande constance dans le choix des couvre-chef. La forme du némès et l'arrangement de ses rayures présentent une évolution qui aide à dater les pièces anépigraphes (fig. 6.3.4.1c-d) : les ailes s'élargissent de plus en plus au cours de la XIIe dynastie, pour atteindre leur envergure maximale dans la première moitié de la XIIIe. Elles atteignent un équilibre parfait avec Néferhotep Ier, avec une hauteur de la coiffe égale à sa largeur (ch. 2.9.1). Au cours de la seconde moitié de cette même dynastie, le format du némès diminue alors par rapport à celui du visage. À la XVIIe dynastie, il s'allonge à nouveau, tout en présentant des ailes beaucoup plus étroites.

Les rayures sont plus larges sur les ailes et la partie supérieure du némès, tandis que les pans qui reposent sur les clavicules sont finement plissés. Sur les ailes, les rayures sont horizontales jusqu'à la moitié de la XIIIe dynastie ; elles peuvent être d'épaisseur égale ou, dans certains cas, surtout dans la deuxième moitié de la XIIe dynastie, présenter une alternance d'une bande plus épaisse pour deux bandes plus fines. Ce raffinement disparaît dans la deuxième moitié de la XIIIe dynastie ; les rayures, de plus en plus épaisses, perdent alors aussi leur horizontalité et convergent vers le centre du visage[1085].

La forme de l'uraeus fournit également des critères de datation (fig. 6.3.4.1e) : si le capuchon du cobra n'apporte guère d'information (il peut être orné d'un motif modelé ou incisé, qui n'apporte pas d'indication chronologique ou géographique), le dessin qu'il forme avec sa queue présente une évolution[1086]. Dans la première moitié du Moyen Empire, elle dessine une longue série de méandres et atteint presque l'arrière du crâne ; à partir de Sésostris III, la queue du cobra forme généralement une double courbe en large S au-dessus de son cou gonflé ; le premier anneau peut s'orienter vers la gauche ou la droite, sans raison apparente[1087]. À la XIIIe dynastie, l'uraeus poursuit la même forme que chez Amenemhat III, sauf dans le cas d'un des colosses de Sobekhotep Khânéferrê (**Paris A 16**), ou du buste de **Budapest 51.2049**, dont l'uraeus forme avec sa queue un tour complet avant de se diriger vers le sommet du crâne. Enfin, à la XVIIe dynastie, l'uraeus du Sobekemsaf Ier (**Le Caire CG 386** et **Londres BM EA 871**) effectue une boucle symétrique de chaque côté de son capuchon, motif qui ne connaît ensuite pas d'autre exemple jusqu'à Amenhotep III.

La barbe royale est portée par les rois dans 23 % des cas au sein du répertoire étudié[1088]. Tous les types statuaires sont concernés, mais elle est particulièrement fréquente pour les sphinx (52 %) et

à l'époque thoutmoside : la tête en grauwacke de Hanovre 1935.200.506 (FAY 2995) montre le roi (probablement Thoutmosis III) coiffée d'un modius paré de l'uraeus et orné d'un motif de stries verticales semblables à celles que l'on observe sur le relief en quartzite d'Amenemhat III. La face supérieure du modius montre en son milieu une cassure qui la traverse sur toute sa largeur, ce qui exclut la couronne rouge qui se termine par une tige verticale à l'arrière de la coiffure, mais qui correspond à l'emplacement où se dresseraient les deux hautes plumes amoniennes.

[1084] FREED 2002, 116-118 ; VERBOVSEK 2006, 28-30.

[1085] Pour un développement plus détaillé, voir EVERS 1929, I, §52-92.

[1086] EVERS 1929, I, §130-178.

[1087] Sauf dans le cas des colosses d'Amenemhat III de Bubastis (**Londres BM EA 1063** et **Le Caire CG 383**), qui formaient jadis une paire : la queue de l'uraeus de Londres forme une boucle orientée vers la droite, puis une seconde vers la gauche, tandis que cet ordre est inversé sur le némès de la statue du Caire. Il en résulte un jeu de symétrie, mais il est difficile d'affirmer qu'il ait été intentionnel. Ce phénomène n'est en effet pas systématique : on ne l'observe pas, par exemple, sur les deux sphinx de Tanis (**Le Caire CG 1197** et **Paris A 21**).

[1088] Sens prendre en compte les deux statues de *ka* du roi Hor (**Le Caire CG 259** et **1163**) et la statue de jubilé de Sésostris III (**Louqsor J. 34**), qui portent une barbe divine, à l'extrémité recourbée.

les statues colossales (57 %). Elle est généralement aussi longue que le visage et très évasée. Quand elle est conservée, elle montre sur toute sa longueur un motif de stries horizontales.

6.3.4.2. Coiffes et perruques

Pour les hommes, la coiffure la plus courante au Moyen Empire et à la Deuxième Période intermédiaire est une perruque longue qui peut soit être rejetée derrière les épaules, soit encadrer le visage et se terminer en deux retombées pointues sur les clavicules (fig. 6.3.4.2.1a-g). Elle peut être représentée lisse ou striée. La frange peut être striée verticalement ou horizontalement. Aucun indice ne permet d'associer une forme de perruque à un rang social ou à un contexte d'installation de la statue. Les raisons du choix même de la présence d'une perruque ou du crâne rasé ne trouvent aucune explication au sein du répertoire statuaire de l'époque envisagée. La forme des perruques n'apporte en fait d'autre information qu'un élément de datation (fig. 6.3.4.2.1h). Les hommes peuvent également être coiffés d'une perruque arrondie et frisée (à moins qu'il ne s'agisse de la représentation de la chevelure coupée en boule), forme particulièrement courante à la Deuxième Période intermédiaire (fig. 6.3.4.2.2a-g).

En ce qui concerne les coiffures féminines, on retrouve généralement la perruque longue tripartite (fig. 6.3.4.2.3a-b), souvent aussi la perruque hathorique (fig. 6.3.4.2.3c-d). Rien non plus ne permet, en l'état actuel des connaissances, de justifier le choix de l'une ou de l'autre de ces deux perruques, ni de savoir s'il est réellement porteur de signification. À la XVIIe dynastie, on retrouve également une coiffure en forme de « cloche », composée de petites tresses finement striées[1089]. Une coiffure féminine semble néanmoins être le reflet d'un statut social particulier : la chevelure réunie en une tresse enroulée autour du crâne et nouée à l'arrière du crâne, en son sommet (fig. 6.3.4.2.4a-d). Sur les stèles représentant plusieurs individus, c'est la coiffure que l'on retrouve généralement associées aux personnages féminins mineurs, enfants ou servantes[1090], qui sont donc peut-être aussi représentés par les quelques statues montrant cette tresse[1091].

6.3.4.3. Crâne rasé

On retrouve fréquemment dans les notices de catalogues de ventes ou d'expositions la mention que les statues de personnages au crâne rasé représentent des prêtres. C'est en réalité un lieu commun qui ne se vérifie pas dans le répertoire du Moyen Empire. Notons tout d'abord que la catégorie des prêtres est très large et souvent imprécise (ch. 4.9). Ensuite, il se peut que plusieurs statues qui apparaissent aujourd'hui le crâne rasé aient eu originellement une chevelure courte simplement peinte, comme c'est le cas par exemple pour la statue en bois de **Bruxelles E. 5687** ou celle en calcaire de **Paris E 11576**[1092].

Une large proportion des statues masculines rassemblées dans le catalogue apparaissent le crâne rasé (si du moins elles étaient bien voulues comme telles à l'origine, et non avec une chevelure courte) : entre 20 et 25 % des statues du Moyen Empire tardif et près de 40 % de celles de la Deuxième Période intermédiaire (fig. 6.3.4.3a-f). Différentes catégories de personnages sont concernées : aussi bien des hauts dignitaires[1093] que des individus de rang intermédiaire, qui ne sont pas nécessairement pourvus d'un titre sacerdotal[1094]. Enfin, seules quelques statues au nom d'un prêtre montrent le crâne rasé[1095] ; la plupart des prêtres apparaissent au contraire coiffés de différents types de perruques. Un même personnage peut en fait apparaître sur différentes statues avec ou sans perruque. Le vizir Néferkarê-Iymérou, par exemple, porte une perruque longue aux retombées pointues sur la statue du Louvre (**Paris A 125**), mais montrait probablement un crâne rasé sur la statue de **Heidelberg 274**. Toutes deux proviennent pourtant du même temple à Karnak.

[1089] L'analyse des différentes formes de perruques féminines de la Deuxième Période intermédiaire fait actuellement l'objet d'une étude d'A. Tooley (communication personnelle).

[1090] Ex : stèles de New York MMA 69.30 et Londres BM EA 238 (SIMPSON 1974, ANOC 54.1).

[1091] **Boston 20.1215, Bruxelles E. 6749, Byblos 15375, Coll. Kelekian EG033-KN13, Le Caire JE 66273, Londres BM EA 13012, Londres UC 60040** et **Paris AF 9943**.

[1092] Si la couleur avait disparu, seule une très légère ligne incisée au niveau du front de cette statue aurait permis de deviner la présene de cette chevelure courte. Plusieurs autres statues, qui apparaissent au premier coup d'œil représenter un homme au crâne rasé, montrent en réalité de telles incisions indiquant le contour du cuir chevelu, pas toujours faciles à déceler sur de simples photographies. Ex : **Berlin ÄM 8432, Boston 14.1037, Leyde F 1936.10.2, Moscou 2027**.

[1093] Ex : le grand intendant Senousret (**Coll. Ortiz 33**) et le trésorier Senebsoumâ (**Coll. Ortiz 34**).

[1094] Ex : le « puissant de bras » Iouiou (**Paris E 32640**), le jardinier Merer (**Philadelphie E. 10751**), le brasseur Renefsenebdag (**Berlin ÄM 10115**), le grand parmi les Dix de Haute-Égypte Renou (**Leipzig 1023**), le conseiller du district Ibi-ref (**Toronto ROM 958.221**), le suivant Ânkhou (**Éléphantine 71**).

[1095] Le prêtre-*ouâb* de Min Neniou (**Hildesheim RPM 84**), le prêtre-*ouâb* Renefres (**Londres UC 14619**), le prêtre-*ouâb* Sahi (**Turin S. 1219/1**), le prêtre-lecteur Nebhepetrê (**Londres BM EA 83921**), ainsi que peut-être (les têtes sont manquantes mais les épaules nues indiquent l'absence de perruque) les prêtres d'Horus Khâef (**Brooklyn 16.580.154**) et Horemnakht (**Le Caire JE 45704**) et le prêtre-*ouâb* de Khentykhety Senebni (**Amsterdam 309**).

6.3.5. Parures, colliers et bracelets

Les parures sont rares sur les statues de la période envisagée. Dans la sphère privée, seul le collier-*shenpou* permet d'identifier la fonction du vizir (ch. 4.1 ; fig. 6.3.5a). Les grands-prêtres de Ptah peuvent eux aussi être dotés d'une sorte de plastron sur la poitrine, propre à leur fonction (ch. 4.9).

Dans le domaine royal, on relèvera le pendentif pendu par un fil au cou du souverain, que l'on retrouve tout au long de la XIIe dynastie, puis, quelques générations plus tard, sur les dyades de Néferhotep Ier (fig. 6.3.5b)[1096]. D'après B. Fay, il était aussi originellement sculpté sur la statue d'Amenemhat-Senbef Sekhemkarê [1097], puis a été effacé, pour une raison non identifiée, après le polissage de la statue (le « négatif » du collier a laissé une marque moins polie que le reste de la statue). La signification de ce collier reste encore inexpliquée. On ne le retrouve que sur trois statues privées[1098], alors qu'il orne la poitrine de vingt-cinq statues royales, ce qui indique son caractère associé à la personne du souverain.

Sur deux statues de grand format qui le représentent apparemment en costume de prêtre, Amenemhat III porte sur sa poitrine le collier-*menat* (**Hawara 1991b** et **Le Caire CG 395**, fig. 6.3.5c).

Hormis ces ornements particuliers, on retrouve occasionnellement de larges colliers à plusieurs rangs, de type *ousekh*, surtout sur des statuettes de la Deuxième Période intermédiaire[1099]. Aucune signification particulière n'est décelable à partir du répertoire conservé.

En définitive, il apparaît que, comme en ce qui concerne les positions et gestuelles des personnages représentés en statuaire, les attributs, vêtements et coiffures ne reflètent en général guère la fonction réelle de l'individu. Seules quelques parures semblent l'apanage de certaines fonctions : le collier-*shenpou* du vizir, le plaston des grands-prêtres de Ptah et

le pendentif royal. Hormis ces éléments, tous les costumes semblent pouvoir être portés par tout membre de l'élite. Si certaines tendances apparaissent sur les stèles (pagne long pour le propriétaire de la stèle, pagne court pour les personnages secondaires), elles ne se reflètent guère dans la ronde-bosse. Ce manque de diversité est révélateur en soi : quel que soit le rang du personnage représenté, il apparaît vêtu de la même tenue, dans les mêmes positions et exécutant les mêmes gestes, qu'il soit ministre, fonctionnaire de rang intermédiaire, majordome, chambellan ou encore gouverneur provincial. L'essentiel est avant tout d'avoir l'air important. Au sein de sa chapelle funéraire ou cénotaphe, la statue appartient logiquement au personnage majeur enterré dans la tombe et représenté sur les parois du naos ou sur les stèles placées dans la niche ; dans la cour d'un temple ou d'un sanctuaire, ce même personnage voudra apparaître aussi prestigieux que ses semblables, ses prédécesseurs et ses collègues. Il est donc logique que l'apparence arborée sur les représentations de ces personnages ne reflète pas un statut particulier. Elle révélera nécessairement le rang le plus élevé[1100].

[1096] EVERS 1929, 33, § 221 ; POLZ 1995, 238-239 et 243. On le retrouve encore par la suite sur deux statues de Hatchepsout (TEFNIN 1979b, 4, n. 7), claire référence aux souverains du passé, peut-être entre autres à Néférousobek.

[1097] **Vienne ÄOS 37** (FAY 1988, 72).

[1098] La statue du gouverneur d'Éléphantine Sarenpout II (**Éléphantine 13**), une statue en bois de facture particulièrement fine découverte à Haraga (**Liverpool 1.9.14.1**) et une statue usurpée à la XXVIe dynastie, découverte dans une tombe à Touna el-Gebel (**Le Caire JE 58508**). Sur cette dernière, le collier semble avoir été gravé maladroitement sur une statue déjà achevée et il se peut qu'il s'agisse d'un ajout de la Basse Époque.

[1099] **Bruxelles E. 791**, **Bruxelles E. 4251**, **Florence 1807** et **1808**, **Kendal 1993.245**, **Le Caire JE 33481**, **Liverpool 16.11.06.309**, **Londres BM EA 2297**, **Manchester 3997**, **Moscou 4761**, **Paris E 15682**, **Paris N 446**, **Coll. Kevorkian**.

[1100] Le même artifice s'observe avec le choix d'une roche particulière, la stéatite, pierre tendre utilisée surtout pour la statuaire des niveaux inférieurs de l'élite et qui, après cuisson et polissage, acquiert l'apparence des pierres dures (cf. *infra*).

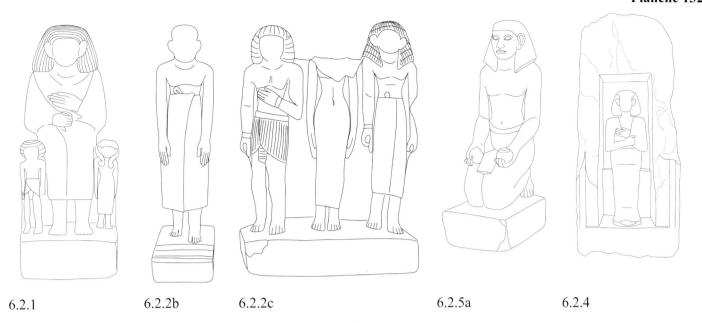

6.2.1 6.2.2b 6.2.2c 6.2.5a 6.2.4

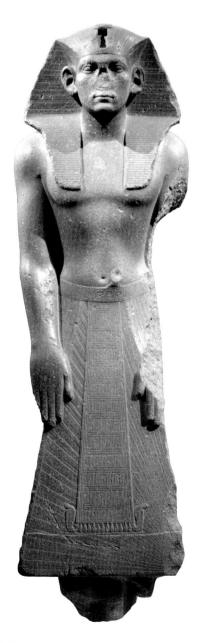

6.2.2a

6.2.5b

Fig. 6.2.1 – Berlin ÄM 4435 : un homme assis, entouré de sa femme et de son fils (?). Fig. 6.2.2a – Berlin ÄM 1121 : statue d'Amenemhat III en position d'adoration, réutilisée par Mérenptah, découverte à Memphis. Fig. 6.2.2b – Philadelphie E. 10751 : statuette du jardinier Merer, debout, en position d'adoration. Fig. 6.2.2c – Bolton 2006.152 : groupe statuaire de Horherkhouitef. La femme a les deux bras tendus le long du corps, mains à plat le long des cuisses, tandis que les deux hommes tiennent dans le poing fermé une pièce d'étoffe (?) et que l'un d'eux porte la main gauche à la poitrine. Fig. 6.2.4 – Abydos 1950 : figure du roi Amenemhat III (?) en tenue osiriaque, sculptée à l'intérieur d'un naos. Fig. 6.2.5a – Éléphantine 30 = Assouan 1378 : statue agenouillée du gouverneur Héqaib III (2ᵉ quart de la XIIIᵉ dynastie). Fig. 6.2.5b – Coll. priv. Wace 2012 : figure agenouillée présentant un vase.

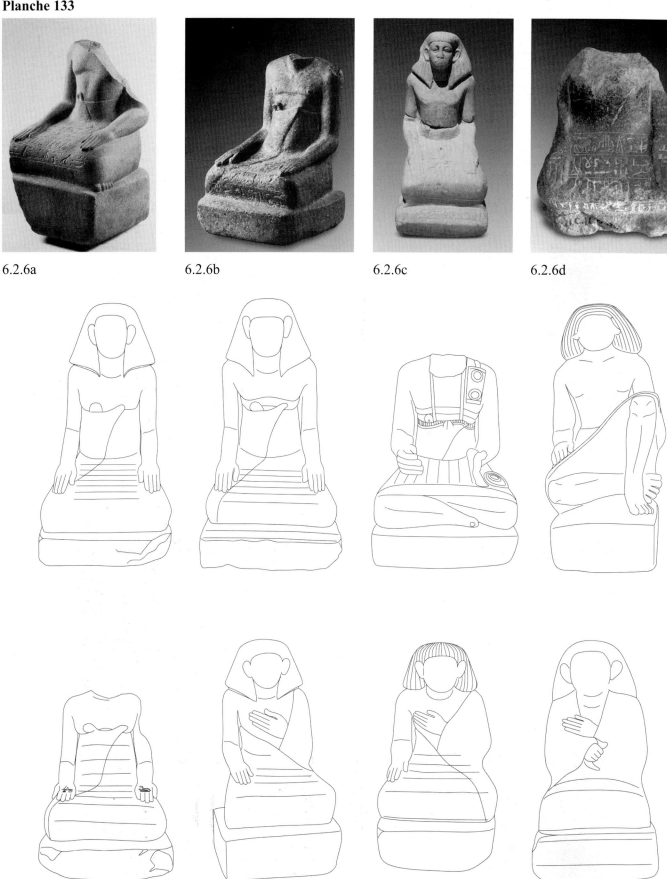

6.2.6a 6.2.6b 6.2.6c 6.2.6d

6.2.6e-l

Fig. 6.2.6a – Éléphantine 63 : le connu du roi du roi Senen. Fig. 6.2.6b – Éléphantine 65 : le chef des bergers Sobekhotep. Fig. 6.2.6c – Hanovre 1995.89 : homme assis en tailleur. Fig. 6.2.6d – Londres UC 14696 : le directeur du temple Henkou. Fig. 6.2.6e-k – Statues dans la position assise en tailleur : le trésorier Khentykhetyemsaf-seneb (Le Caire CG 408), le grand intendant Gebou (Copenhague ÆIN 27), le vizir Iymérou-Néferkarê dans l'attitude du scribe (Heidelberg 274), un personnage anonyme (New York MMA 30.8.76), le scribe des actes de la Semayt royale Iy, paumes tournées vers le ciel (Assouan JE 65842), le prêtre-ouâb du roi Idy et le chambellan Shesmouhotep (Paris E 17332 et Manchester 6135) et le prêtre-ouâb et gardien de la salle Iâbou (Paris E 10974).

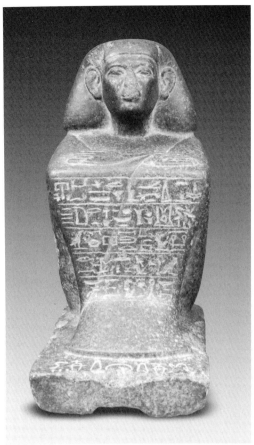

6.2.7a

6.2.7b

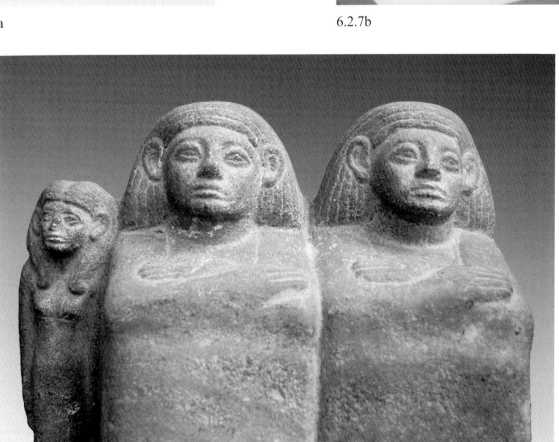

6.2.7c

Fig. 6.2.7a – Paris E 10985 : statue cube représentant Ta, administrateur du magasin de l'arrondissement de pays (fin XIIᵉ d.). Fig. 6.2.7b – Brooklyn 36.617 : statue cube représentant le chancelier royal (et trésorier ?) Herfou (fin XIIᵉ - début XIIIᵉ d.). Fig. 6.2.7c - Le Caire JE 46307 : Groupe statuaire anépigraphe en quartzite.

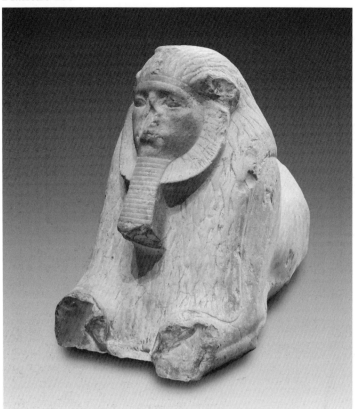

6.2.8a

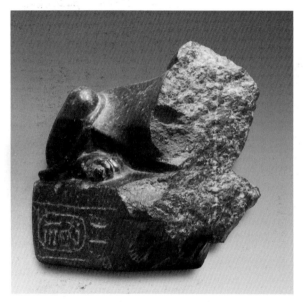

6.2.8b

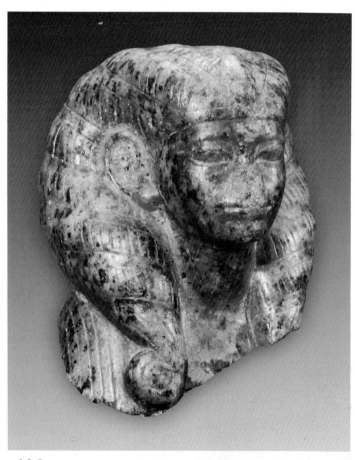

6.2.8c

Fig. 6.2.8a – Munich ÄS 7132 : sphinx à crinière montrant les traits d'Amenemhat III. Fig. 6.2.8b – Munich ÄS 7133 : sphinx surmontant deux figures humaines. Fig. 6.2.8c – Paris BNF 24 : tête d'un sphinx féminin, probablement une reine de la fin de la XIIᵉ dynastie.

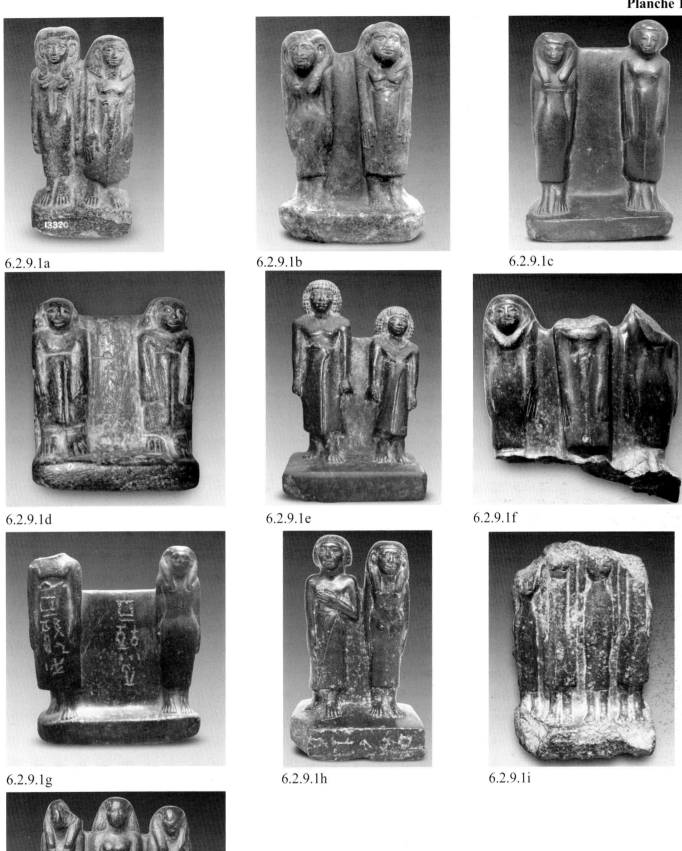

6.2.9.1a

6.2.9.1b

6.2.9.1c

6.2.9.1d

6.2.9.1e

6.2.9.1f

6.2.9.1g

6.2.9.1h

6.2.9.1i

6.2.9.1j

Fig. 6.2.9.1a – Londres BM EA 13320 : dyade debout. Fig. 6.2.9.1b – Londres BM EA 58407 : dyade debout. Fig. 6.2.9.1c – Swansea W847 : dyade debout. Fig. 6.2.9.1d – Coll. priv. 2013c : deux enfants debout. Fig. 6.2.9.1e – Bruxelles E. 4251 : deux hommes debout. Fig. 6.2.9.1f – Munich ÄS 2831 : deux femmes et un homme debout. Fig. 6.2.9.1g – Khartoum 22373 : Gehesou et Neferhesout. Fig. 6.2.9.1h – Édimbourg A.1965.7 : Dedou et sa femme […]. Fig. 6.2.9.1i – Brooklyn 16.580.148 : Senebnebi, Memou, Sesenbi et Hapyou (?). Fig. 6.2.9.1j – Paris N 1604 : […] entouré de Sathathor et Iouehib.

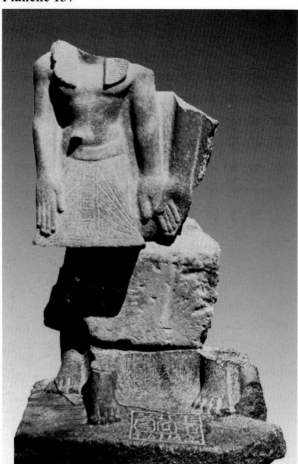

6.2.9.2

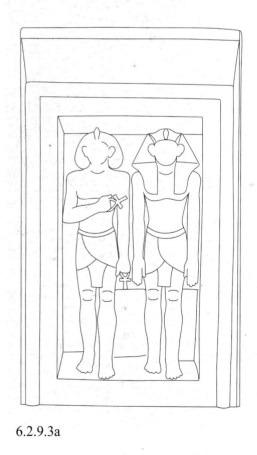

6.2.9.3a

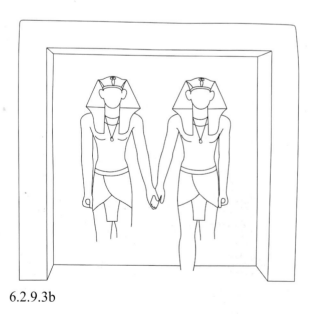

6.2.9.3b

Fig. 6.2.9.2 – Éléphantine 108 : dyade du roi Sobekemsaf Ier et de la déesse Satet. Fig. 6.2.9.3a – Dyades d'Amenemhat III à Hawara (reconstitution d'après Le Caire JE 43289 et Copenhague ÆIN 1482). Fig. 6.2.9.3b – Dyades de Néferhotep Ier à Karnak (reconstitution d'après Le Caire CG 42022 et Karnak 2005).

6.3.1a 6.3.1b

6.3.1c 6.3.1d

Fig. 6.3.1a – Munich ÄS 5368 : homme debout vêtu d'un pagne long. Fig. 6.3.1b – Éléphantine 76 : homme debout vêtu d'un pagne long à frange. Fig. 6.3.1c-d – New York MMA 69.30 et 1976.383 : stèle et statue au nom de la Bouche de Nekhen Ân (XIIIᵉ d.).

6.3.1e 6.3.1f 6.3.1g 6.3.1h

6.3.2a

Fig. 6.3.1e – Philadelphie E. 9216 : homme debout vêtu d'un pagne long à bandes horizontales. Fig. 6.3.1f – Coll. Kelekian - Sotheby's 2001 : homme debout vêtu d'un pagne long à bandes horizontales. Fig. 6.3.1g – Coll. priv. Wace 1999 : statue du directeur du temple Néfer-roudj. Fig. 6.3.1h – Édimbourg A.1952.158 : statue de Mesehi. Fig. 6.3.2a – Londres BM EA 686 : statue de Sésostris III vêtu d'un pagne à devanteau triangulaire.

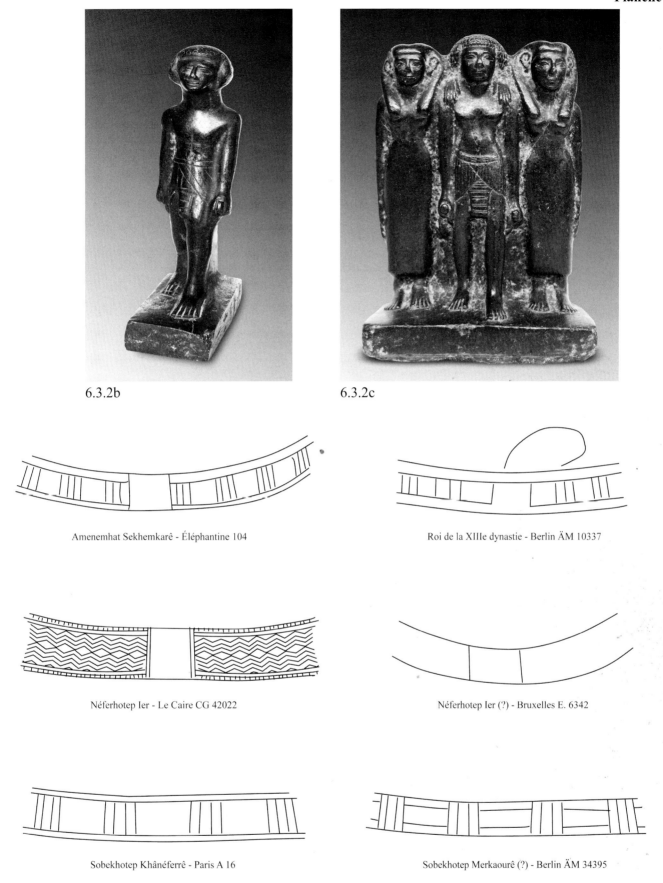

6.3.2b

6.3.2c

Amenemhat Sekhemkarê - Éléphantine 104

Roi de la XIIIe dynastie - Berlin ÄM 10337

Néferhotep Ier - Le Caire CG 42022

Néferhotep Ier (?) - Bruxelles E. 6342

Sobekhotep Khânéferrê - Paris A 16

Sobekhotep Merkaourê (?) - Berlin ÄM 34395

6.3.2d

Fig. 6.3.2b – Paris N 867 : statuette de Senousret, fils de Saamon (fin XIIIᵉ – XVIᵉ d.). Fig. 6.3.2c – Édimbourg A.1965.6 : triade anépigraphe (fin XIIIᵉ – XVIᵉ d.). Fig. 6.3.2d – Motifs ornementaux des ceintures royales à la fin du Moyen Empire.

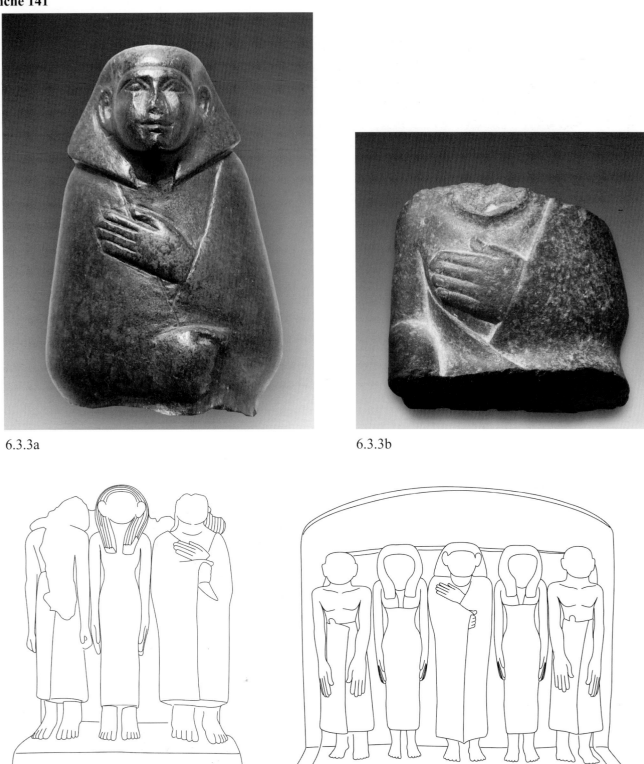

6.3.3a

6.3.3b

6.3.3c

6.3.3d

Fig. 6.3.3a – Coll. priv. 2013d : torse d'un homme assis, enveloppé dans un manteau. Fig. 6.3.3b – Coll. priv. 2013b : torse d'un homme assis, enveloppé dans un manteau couvrant seulement l'épaule gauche. Fig. 6.3.3c – Oxford 1913.411 : triade du gardien de la salle Néferpesedjneb, de sa femme Dedetnebou et de leur fils Kemaou. Fig. 6.3.3d – Louvre E 11573 : groupe statuaire de Senpou.

6.3.4.1a

6.3.4.1b

Fig. 6.3.4.1a – Philadelphie E 6623 : tête d'un souverain (début XIIIᵉ d. ?) coiffé de la couronne amonienne. Fig. 6.3.4.1b – Le Caire CG 395 : Amenemhat III en costume cérémoniel et coiffé d'une ample perruque composée d'épaisses tresses.

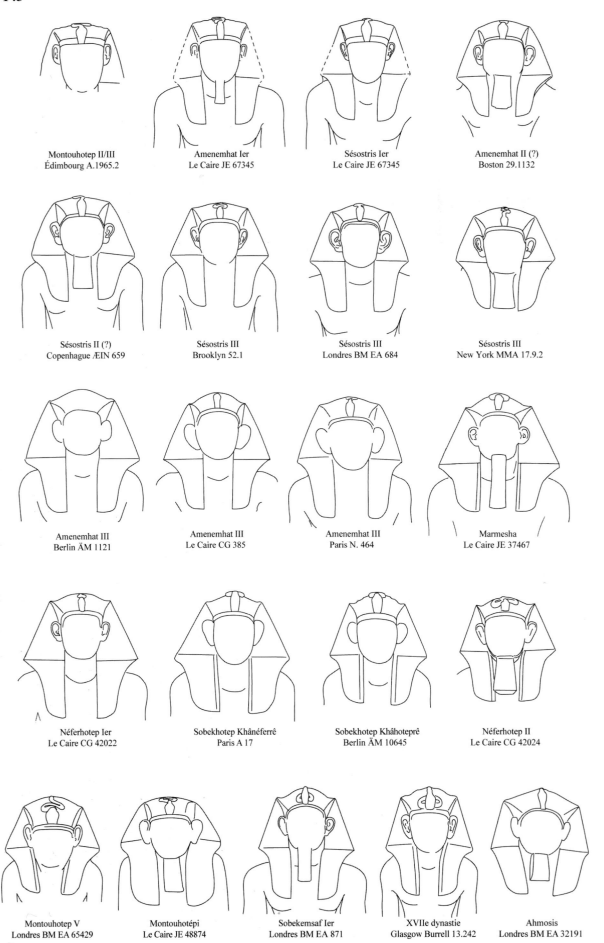

Montouhotep II/III
Édimbourg A.1965.2

Amenemhat Ier
Le Caire JE 67345

Sésostris Ier
Le Caire JE 67345

Amenemhat II (?)
Boston 29.1132

Sésostris II (?)
Copenhague ÆIN 659

Sésostris III
Brooklyn 52.1

Sésostris III
Londres BM EA 684

Sésostris III
New York MMA 17.9.2

Amenemhat III
Berlin ÄM 1121

Amenemhat III
Le Caire CG 385

Amenemhat III
Paris N. 464

Marmesha
Le Caire JE 37467

Néferhotep Ier
Le Caire CG 42022

Sobekhotep Khânéferrê
Paris A 17

Sobekhotep Khâhoteprê
Berlin ÄM 10645

Néferhotep II
Le Caire CG 42024

Montouhotep V
Londres BM EA 65429

Montouhotépi
Le Caire JE 48874

Sobekemsaf Ier
Londres BM EA 871

XVIIe dynastie
Glasgow Burrell 13.242

Ahmosis
Londres BM EA 32191

Fig. 6.3.4.1c – Évolution de la forme générale du némès au cours du Moyen Empire et de la Deuxième Période intermédiaire.

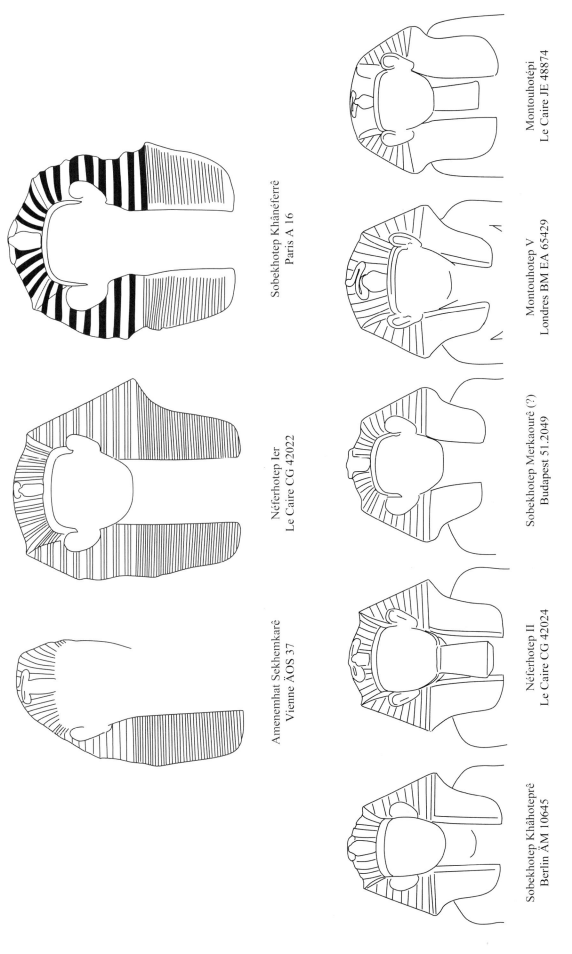

Sobekhotep Khânéferrê
Paris A 16

Néferhotep Ier
Le Caire CG 42022

Amenemhat Sekhemkarê
Vienne ÄOS 37

Montouhotépi
Le Caire JE 48874

Montouhotep V
Londres BM EA 65429

Sobekhotep Merkaourê (?)
Budapest 51.2049

Néferhotep II
Le Caire CG 42024

Sobekhotep Khâhotéprê
Berlin ÄM 10645

Fig. 6.3.4.1d – Évolution de la disposition des rayures du némès au cours du Moyen Empire et de la
Deuxième Période intermédiaire

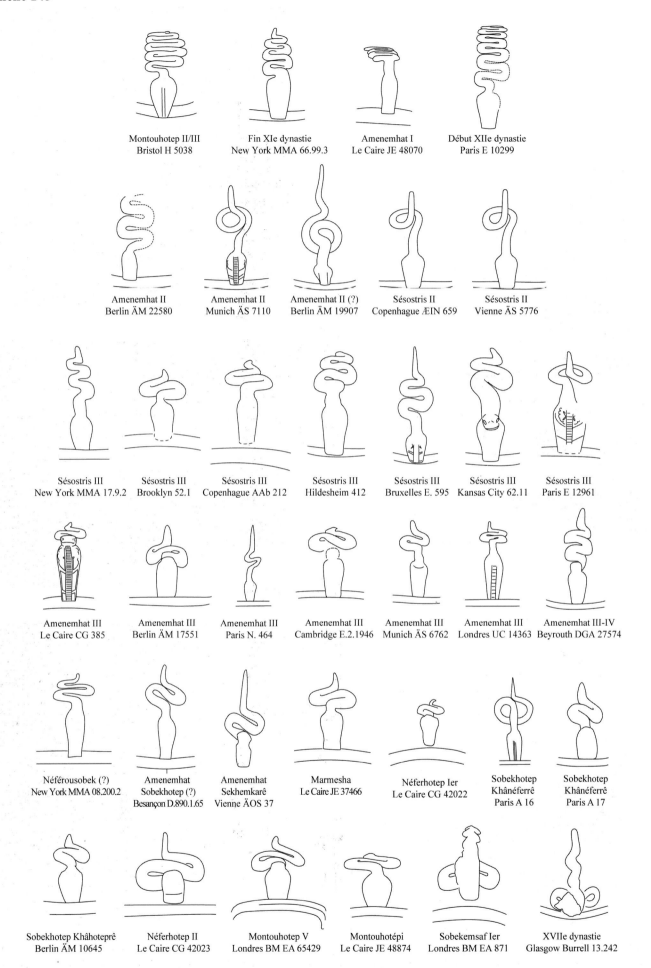

Montouhotep II/III
Bristol H 5038

Fin XIe dynastie
New York MMA 66.99.3

Amenemhat I
Le Caire JE 48070

Début XIIe dynastie
Paris E 10299

Amenemhat II
Berlin ÄM 22580

Amenemhat II
Munich ÄS 7110

Amenemhat II (?)
Berlin ÄM 19907

Sésostris II
Copenhague ÆIN 659

Sésostris II
Vienne ÄS 5776

Sésostris III
New York MMA 17.9.2

Sésostris III
Brooklyn 52.1

Sésostris III
Copenhague AAb 212

Sésostris III
Hildesheim 412

Sésostris III
Bruxelles E. 595

Sésostris III
Kansas City 62.11

Sésostris III
Paris E 12961

Amenemhat III
Le Caire CG 385

Amenemhat III
Berlin ÄM 17551

Amenemhat III
Paris N. 464

Amenemhat III
Cambridge E.2.1946

Amenemhat III
Munich ÄS 6762

Amenemhat III
Londres UC 14363

Amenemhat III-IV
Beyrouth DGA 27574

Néférousobek (?)
New York MMA 08.200.2

Amenemhat
Sobekhotep (?)
Besançon D.890.1.65

Amenemhat
Sekhemkarê
Vienne ÄOS 37

Marmesha
Le Caire JE 37466

Néferhotep Ier
Le Caire CG 42022

Sobekhotep
Khânéferrê
Paris A 16

Sobekhotep
Khânéferrê
Paris A 17

Sobekhotep Khâhoteprê
Berlin ÄM 10645

Néferhotep II
Le Caire CG 42023

Montouhotep V
Londres BM EA 65429

Montouhotépi
Le Caire JE 48874

Sobekemsaf Ier
Londres BM EA 871

XVIIe dynastie
Glasgow Burrell 13.242

Fig. 6.3.4.1e – Évolution de la forme de l'uraeus au cours du Moyen Empire et de la Deuxième Période intermédiaire.

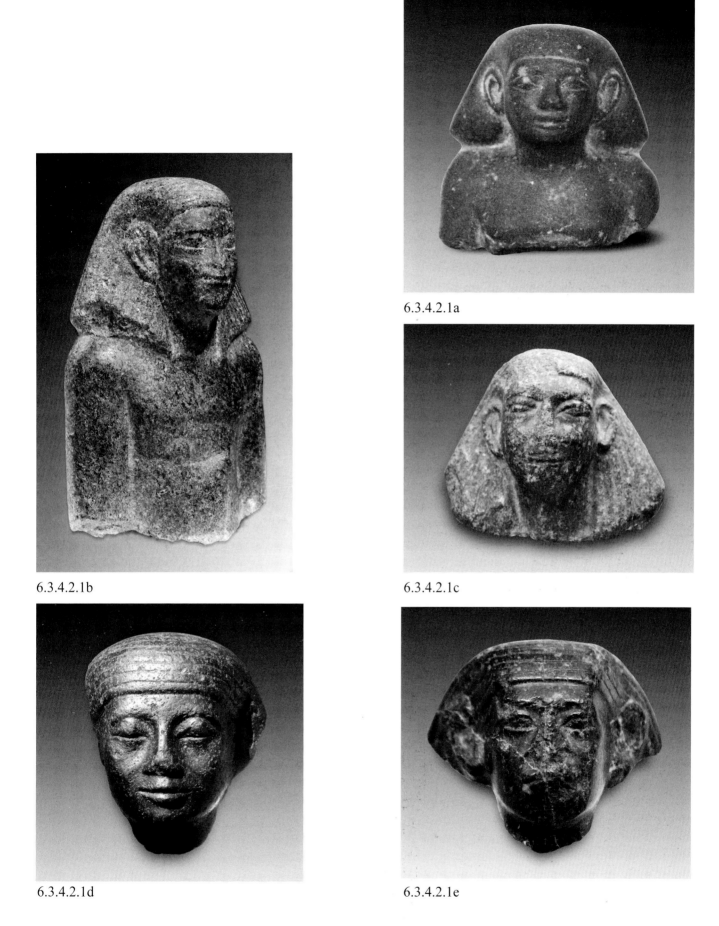

6.3.4.2.1a

6.3.4.2.1b

6.3.4.2.1c

6.3.4.2.1d

6.3.4.2.1e

Fig. 6.3.4.2.1a – Hildesheim 4856 : homme coiffé d'une perruque longue rejetée derrière les épaules. Fig. 6.3.4.2.1b – Mannheim Bro 2014/01/02 : homme coiffé d'une perruque longue encadrant le visage. Fig. 6.3.4.2.1c – Budapest 51.2252 : homme coiffé d'une perruque longue encadrant le visage. Fig. 6.3.4.2.1d – Coll. priv. 2013a : homme coiffé d'une perruque longue. Fig. 6.3.4.2.1e – Boston 11.1490 : homme coiffé d'une perruque longue.

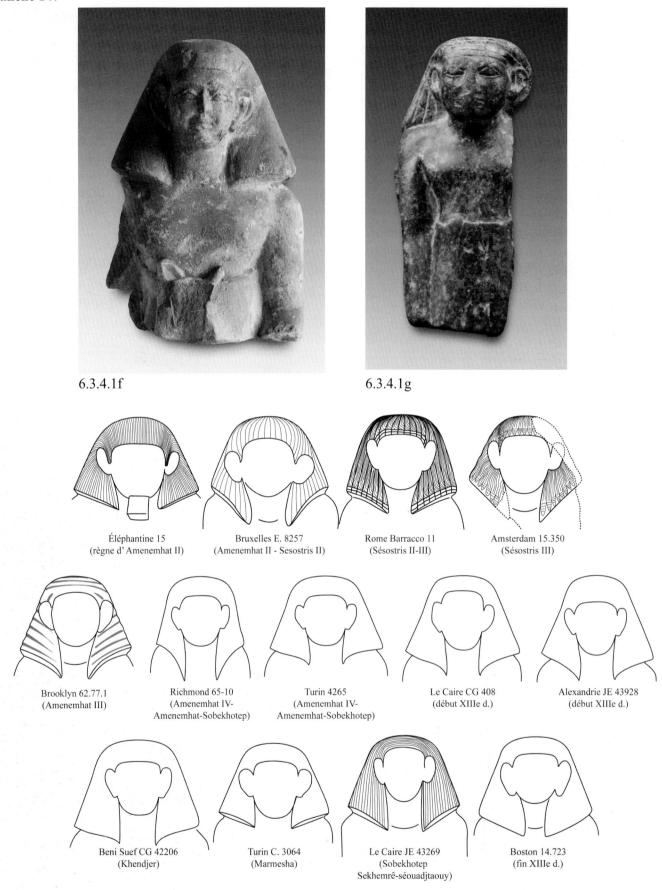

6.3.4.1f

6.3.4.1g

Éléphantine 15
(règne d'Amenemhat II)

Bruxelles E. 8257
(Amenemhat II - Sesostris II)

Rome Barracco 11
(Sésostris II-III)

Amsterdam 15.350
(Sésostris III)

Brooklyn 62.77.1
(Amenemhat III)

Richmond 65-10
(Amenemhat IV-
Amenemhat-Sobekhotep)

Turin 4265
(Amenemhat IV-
Amenemhat-Sobekhotep)

Le Caire CG 408
(début XIIIe d.)

Alexandrie JE 43928
(début XIIIe d.)

Beni Suef CG 42206
(Khendjer)

Turin C. 3064
(Marmesha)

Le Caire JE 43269
(Sobekhotep
Sekhemrê-séouadjtaouy)

Boston 14.723
(fin XIIIe d.)

6.3.4.1h

Fig. 6.3.4.2.1f – Bruxelles E. 531 : homme coiffé d'une perruque longue, au carré. Fig. 6.3.4.2.1g – Stockholm 1969:160 : homme coiffé d'une perruque longue rejetée derrière les épaules. Fig. 6.3.4.2.1h – Évolution de la forme de la perruque longue masculine au cours du Moyen Empire.

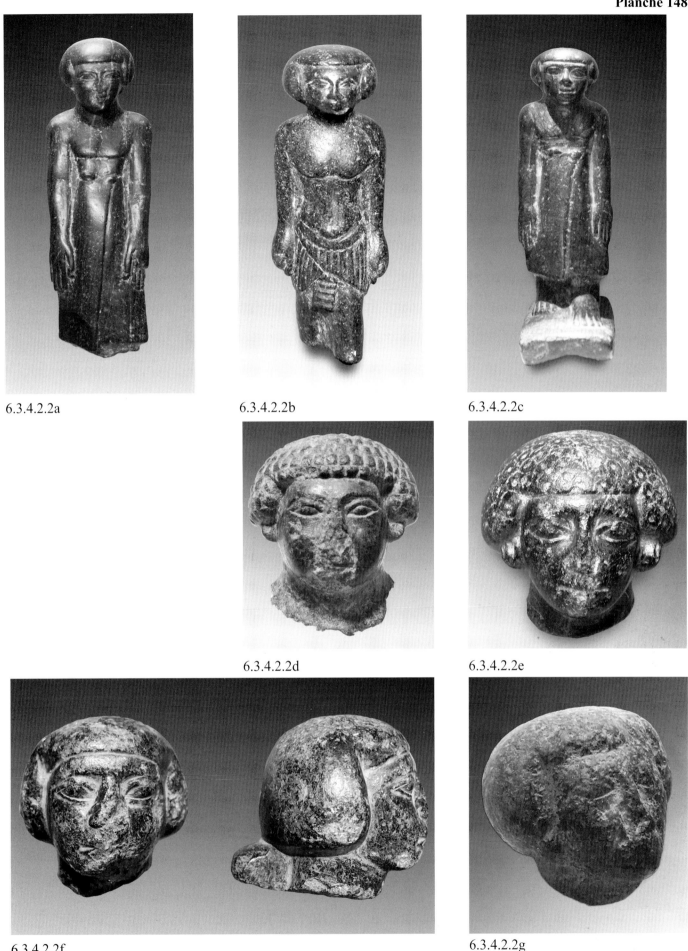

6.3.4.2.2a

6.3.4.2.2b

6.3.4.2.2c

6.3.4.2.2d

6.3.4.2.2e

6.3.4.2.2f

6.3.4.2.2g

Fig. 6.3.4.2.2a – Hanovre 1993.2 : homme coiffé d'une perruque (?) courte et arrondie. Fig. 6.3.4.2.2b – Coll. Kelekian EG035-KN137b : homme coiffé d'une perruque (?) courte et arrondie. Fig. 6.3.4.2.2c – Leyde F 1938/9.2 : homme coiffé d'une perruque (?) courte et arrondie. Fig. 6.3.4.2.2d – Londres UC 14812 : homme coiffé d'une perruque (?) courte, arrondie et frisée. Fig. 6.3.4.2.2e – Coll. Kelekian EG034-KN165 : homme coiffé d'une perruque (?) courte, arrondie et frisée. Fig. 6.3.4.2.2f – Turin S. 1194 : homme coiffé d'une perruque (?) courte et arrondie. Fig. 6.3.4.2.2g – Côme : homme coiffé d'une perruque (?) courte et arrondie.

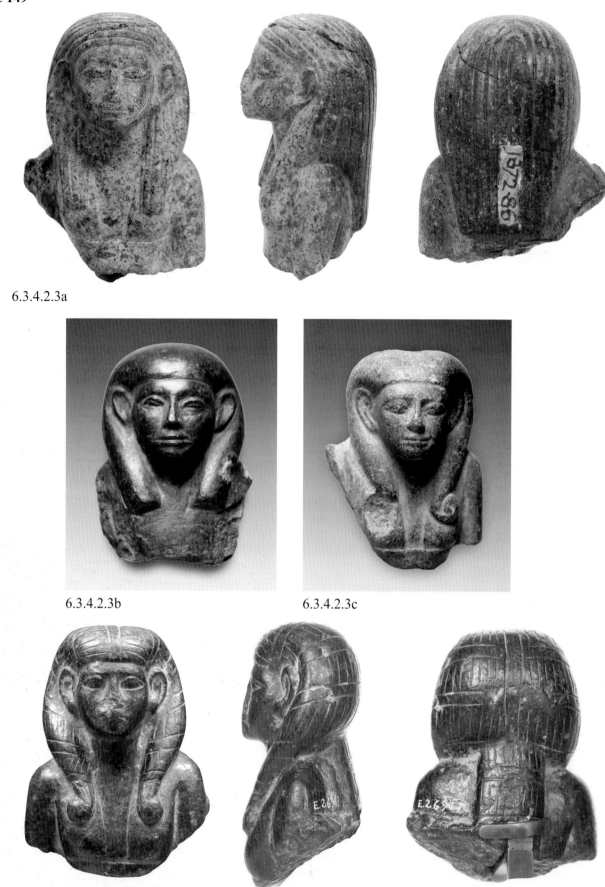

6.3.4.2.3a

6.3.4.2.3b

6.3.4.2.3c

6.3.4.2.3d

Fig. 6.3.4.2.3a – Oxford 1872.86 : buste d'une figure féminine coiffée d'une perruque tripartite, fragment d'un groupe statuaire. Fig. 6.3.4.2.3b – Coll. Kelekian EG059 - KN7 : buste d'une figure féminine coiffée d'une perruque tripartite. Fig. 6.3.4.2.3c – Coll. Kelekian EG026 - KN16 : buste d'une figure féminine coiffée d'une perruque hathorique, fragment d'un groupe statuaire. Fig. 6.3.4.2.3d – Paris E 26917 : buste d'une figure féminine coiffée de la perruque hathorique, fragment d'un groupe statuaire.

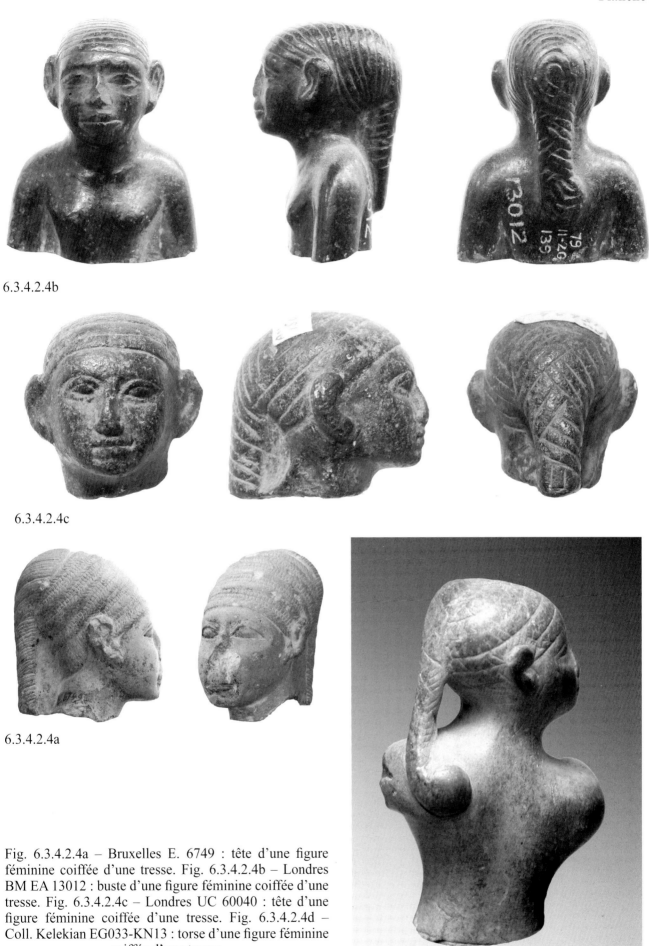

6.3.4.2.4b

6.3.4.2.4c

6.3.4.2.4a

Fig. 6.3.4.2.4a – Bruxelles E. 6749 : tête d'une figure féminine coiffée d'une tresse. Fig. 6.3.4.2.4b – Londres BM EA 13012 : buste d'une figure féminine coiffée d'une tresse. Fig. 6.3.4.2.4c – Londres UC 60040 : tête d'une figure féminine coiffée d'une tresse. Fig. 6.3.4.2.4d – Coll. Kelekian EG033-KN13 : torse d'une figure féminine coiffée d'une tresse.

6.3.4.2.4d

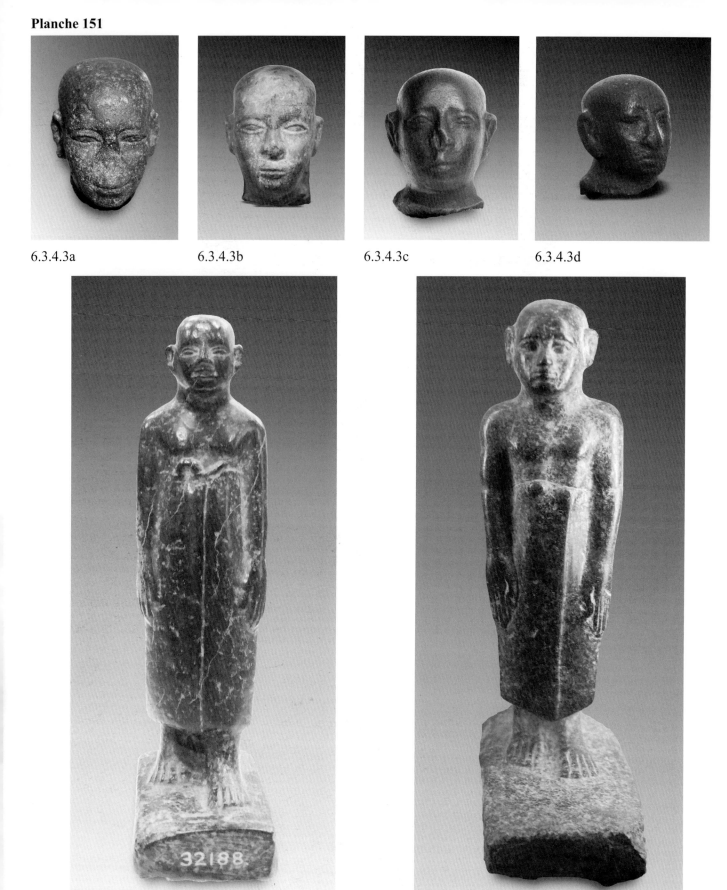

6.3.4.3a 6.3.4.3b 6.3.4.3c 6.3.4.3d

6.3.4.3e 6.3.4.3f

Fig. 6.3.4.3a – Coll. Kelekian EG031-KN148 : tête d'un homme au crâne rasé. Fig. 6.3.4.3b – Boston 02.703 : tête d'un homme au crâne rasé. Fig. 6.3.4.3c – Philadelphie L-55-210 : tête d'un homme au crâne rasé. Fig. 6.3.4.3d – Coll. priv. Bonhams 2009a : tête d'un homme au crâne rasé. Fig. 6.3.4.3e – Londres BM EA 32188 : homme au crâne rasé. Fig. 6.3.4.3f – Philadelphie E 9208 : homme au crâne rasé.

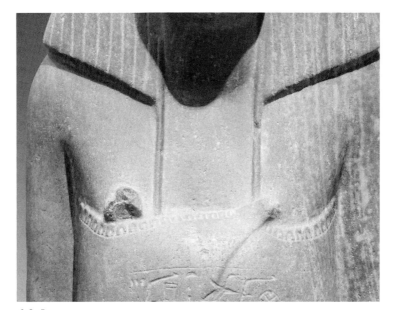

6.3.5a

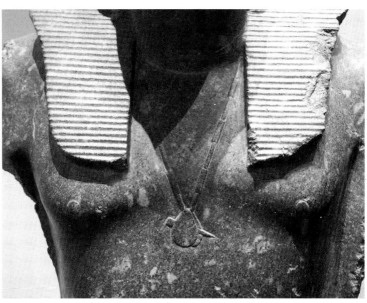

6.3.5b

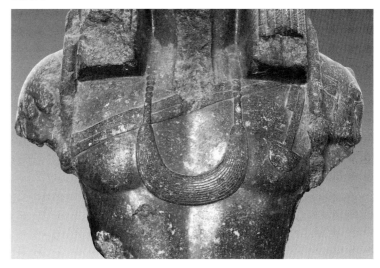

6.3.5c

Fig. 6.3.5a – Paris A 125 : collier shenpou du vizir Néferkarê-Iymérou. Fig. 6.3.5b – Londres BM EA 686 : collier au pendentif au cou du roi Sésostris III. Fig. 6.3.5c – Le Caire CG 395 : collier menat du roi Amenemhat III en costume cérémoniel.

7. Différentes qualités, différentes productions : mains et « ateliers »

Au cours des chapitres précédents, nous avons pu observer différents niveaux de qualité de facture au sein de la statuaire d'une même époque, d'un même règne, parfois pour des représentations d'un même personnage ou pour des statues appartenant à un même ensemble. La production n'est donc pas uniforme. Toutes les statues ne proviennent pas de la main d'un même groupe de sculpteurs travaillant selon les mêmes critères.

Certaines différences observables au sein d'une série de statues peuvent être dues à un éloignement chronologique. Ainsi, au sein du groupe des statues en position d'adoration de Karnak, les variations que l'on peut observer sont dues, comme nous l'avons vu au cours du chapitre 2, à plusieurs souverains qui ont complété le même ensemble (Amenemhat III, Amenemhat IV, un roi du début de la XIIIe dynastie et probablement Sobekhotep Khâânkhrê). Après avoir suivi l'évolution stylistique discernable au cours des trois siècles de la fin du Moyen Empire et de la Deuxième Période intermédiaire, ce dernier chapitre aborde le point de vue transversal, celui des différentes productions au cours d'une même époque.

D'autres variations sont dues de toute évidence à **la main d'un sculpteur**, comme il est apparu au sein d'une même série de statues, comme celles du « groupe de Brooklyn » de Sésostris III, qui rassemble une série de pièces de même format et de même type, taillées dans le même matériau et pour des destinations similaires, mais suivant des niveaux de qualité très divers. Il se peut que quelques versions d'un même modèle aient été disséminées dans plusieurs endroits d'Égypte pour y être copiées par des sculpteurs locaux, mais différentes mains plus ou moins habiles au sein d'un même atelier peuvent aussi avoir travaillé pour la même commande. Il en est de même pour les statues osiriaques d'Amenemhat-Sobekhotep Sekhemrê-Khoutaouy à Médamoud ou pour celles, debout, en position d'adoration, de Sésostris III à Deir el-Bahari. Chacune de ces deux séries a selon toute logique été réalisée en un même lieu, lors d'une même commande. Les différences que nous avons observées entre les statues de chacun de ces deux groupes trahit dans ces deux cas l'individualité des sculpteurs, suivant les mêmes directives mais les appliquant inconsciemment à leur « manière » et selon un niveau d'habileté variable[1101].

Des différences stylistiques au sein d'un groupe de statues peuvent donc être imputables à des ajouts ultérieurs ou à la main d'un sculpteur. Néanmoins, comme nous le développerons dans ce chapitre, des « ateliers » distincts peuvent très certainement être identifiés. Ils sont décelables à travers différents critères, tels que le matériau dans lequel les statues sont taillées, la qualité de la sculpture, la clientèle et la destination des statues, ces différents facteurs étant eux-mêmes liés entre eux, comme les chapitres précédents ont permis de le démontrer. Notons que si l'historien de l'art ne peut imposer son goût personnel en déterminant qu'un objet est « beau » ou « laid », il ne faut pas tomber dans le travers opposé, trop fréquent aujourd'hui, qui consiste à rejeter tout jugement esthétique et à ne considérer l'art égyptien que comme un ensemble d'artefacts au rôle purement pratique, magique ou symbolique. Les mots tels que « chef-d'œuvre » sont ainsi souvent bannis aujourd'hui du discours scientifique, alors qu'une recherche esthétique est indéniable au sein de la production, que les artistes égyptiens ont, au sein de leur tradition millénaire, constamment manifesté leur créativité et que le pouvoir, tant royal que provincial, a considérablement investi dans la recherche de la qualité. Ce désir esthétique n'était certes pas gratuit et la production de « beauté » avait une fonction idéologique, politique, magique, agissante. L'intérêt scientifique d'une petite dyade en stéatite aux proportions peu naturalistes ne sera pas moindre que celui de la tête en grauwacke d'Amenemhat III de Copenhague. Il ne s'agit nullement de dénigrer une pièce moins « belle », mais il est important de reconnaître et commenter le degré de qualité d'une pièce, d'évaluer le savoir-faire, l'investissement en temps, le sens de l'équilibre et des proportions, le respect d'un modèle ou au contraire la distance qui peut exister entre deux pièces contemporaines.

Ce discours peut se faire de manière scientifique et en conservant autant d'objectivité que possible, même si cela ne peut se faire qu'avec des mots et non avec des chiffres. C'est ainsi que l'on peut, malgré la rareté des vestiges archéologiques, déceler l'existence de différents « ateliers » de sculpture au sein du répertoire conservé.

7.1. Définition du terme « atelier »
Il convient tout d'abord de définir ce que l'on entend

[1101] Voir également, pour l'Ancien Empire, le cas des triades de Mykérinos, qui possèdent chacune trois visages et permettent d'observer une cohérence stylistique au sein de chaque pièce, mais de nombreuses variations entre elles (LABOURY 2016 et 2016-2017).

par « atelier ». Par ce terme, nous désignerons un ensemble d'artistes/artisans produisant des œuvres dans un style commun et suivant une qualité homogène. L'identification d'un atelier passe par l'observation d'un faisceau de particularités stylistiques récurrentes, qui diffèrent du reste du répertoire de la même époque. Ces spécificités sont dues à des facteurs communs qui expliquent qu'un groupe de dessinateurs ou de sculpteurs travaillent ensemble ou ont été formés ensemble ; de tels facteurs peuvent être un même matériau, un même gisement, un même niveau de dureté, un même lieu de destination des statues ou encore une même clientèle. Ces différents facteurs peuvent être associés.

Ainsi, comme nous le verrons plus loin, il apparaît clairement que la statuaire en stéatite était réalisée par des ateliers distincts de ceux travaillant les matériaux durs, pour une clientèle déterminée. Dans ce cas, ce sont donc le matériau, sa dureté et la clientèle associée qui ont déterminé l'existence d'ateliers dédiés une production spécifique. Il n'est pas encore possible de déterminer si ce répertoire statuaire était réalisé à un ou plusieurs lieux déterminés, si les artisans sculptant ce matériau travaillaient à proximité du lieu d'installation de ces statues ou plutôt près des routes menant aux gisements de stéatite, dans le désert oriental.

De même, le quartzite, extrêmement dur, semble avoir été sculpté dans un style et une qualité cohérents, pour le roi et pour les hauts dignitaires. C'est donc une même clientèle et un même matériau que partagent ici les artisans d'un atelier de cour. Rien n'indique dans ce cas-ci non plus si ces sculpteurs étaient liés à un lieu de production précis, à la Résidence royale ou à proximité du gisement, ou s'ils se déplaçaient sur les sites d'installation des statues, en fonction des missions. Toutefois, le parallèle avec Amarna, même si plus tardif de quelques siècles, est éclairant, car l'atelier du sculpteur Thoutmose a révélé des traces de spécialisations professionnelles au sein du même bâtiment : un groupe de sculpteurs semble avoir travaillé les pierres tendres et un autre les pierres dures – pour le dire de manière moins interprétative, les traces archéologiques indiquent que l'on n'y a pas sculpté les pierres tendres et les pierres dures aux mêmes endroits au sein d'une même entreprise de sculpture[1102].

Dans d'autres cas, c'est bien un style régional qui se développe dans un lieu déterminé, soit pour une clientèle locale, soit pour des dignitaires de passage. C'est ce qu'on peut observer à Abydos à la Deuxième Période intermédiaire[1103].

À Éléphantine, en revanche, il apparaîtra que différents niveaux de production sont reconnaissables, notamment à la fin de la XIIe dynastie. On y retrouve des statues dans un style de qualité satisfaisante, probablement réalisées localement pour l'élite locale ou les fonctionnaires royaux de passage, mais occasionnellement aussi des statues d'un niveau de facture très élevé et identique à celui de la statuaire royale. Il semble donc dans ce cas que des sculpteurs spécialisés dans la création de satues royales aient été présents provisoirement dans la région d'Assouan, probablement lors d'une commande royale, et aient alors réalisé également de la sculpture sur place, dans le matériau local, pour l'élite locale. Un « atelier » peut donc, dans certains cas au moins, être itinérant (ce que confirment des exemples textuels que nous mentionnerons plus loin).

Pour qualifier ces faisceaux de caractéristiques stylistiques qui déterminent l'existence d'un ensemble de sculpteurs peut-être mobiles, produisant des œuvres dans un même style, D. Franke et S. Quirke proposent d'utiliser le terme de « cercle » (*Werkkreis* / *circle*) ou encore celui de « *crew* », en référence aux équipes réalisant la tombe du roi à l'époque ramesside[1104]. Néanmoins, continuer à utiliser le mot d'« atelier » reste valable, à condition de garder à l'esprit qu'il ne désigne pas nécessairement, dans le cadre présent, un bâtiment ou un endroit fixe, mais un groupe d'artisans travaillant ensemble ou ayant été formés ensemble et partageant en commun un style, une même « manière de faire ».

7.2. Comment déceler l'existence d'ateliers ?

La comparaison entre les représentations de styles différents d'un même personnage est un premier moyen de déceler l'existence d'ateliers. Certaines variations peuvent être dues à un programme idéologique, comme nous l'avons vu dans le cadre de la statuaire de Sésostris III ou d'Amenemhat III, selon la fonction de la statue et probablement son emplacement (statue colossale ou de petit format, installée à l'extérieur ou dans la pénombre d'une chapelle, statue faisant référence par sa physionomie à un souverain du passé ou au contraire exprimant un message nouveau)[1105]. D'autres différences, cependant, au sein de la statuaire d'un même personnage semblent non pas volontairement porteuses d'un message idéologique particulier, mais plutôt dépendantes de la « qualité », de la facture, du niveau d'habileté des sculpteurs et de leur manière de sculpter.

La statuaire du roi Néferhotep Ier illustre clairement cette diversité de production. Comme nous l'avons vu au chapitre 2.9, trois statues à son nom témoignent

[1102] PHILLIPS 1991 ; LABOURY 2005.

[1103] MARÉE 2010. Dans le cas de l'atelier identifié ici, la production concerne en grande partie des stèles, mais également des éléments architecturaux et de la ronde-bosse de petites dimensions.

[1104] FRANKE 1994, 106 ; QUIRKE 2009b, 121.

[1105] À une autre échelle, au Nouvel Empire, le portrait d'un souverain peut évoluer en fonction du développement de sa politique (TEFNIN 1979b ; LABOURY 1998b).

d'un style très étudié, idéalisé, extrêmement équilibré et quelque peu froid pour les deux dyades en calcaire de Karnak (**Le Caire CG 42022** et **Karnak 2005** ; le torse de **Bruxelles E. 6352**, également en calcaire, présente les mêmes caractéristiques et peut appartenir à la même production), tandis que la petite statue assise en serpentinite de **Bologne 1799**, qui été vraisemblablement réalisée pour la région du Fayoum, révèle un tout autre style. Elle montre un visage rond et souriant, de très grands yeux, des paupières supérieures épaisses, un torse plutôt petit, des jambes épaisses. La facture ne manque pas d'équilibre, mais n'atteint pas le degré de perfection calculée des statues du même souverain en calcaire. Les stries du némès et du pagne sont ici épaisses, les ailes plus courtes, la tête plus grosse par rapport au reste du corps. L'uræus est également beaucoup plus volumineux. Si la statue de Bologne n'avait pas porté une inscription l'identifiant clairement, rien n'aurait suggéré de l'attribuer à Néferhotep Ier. Cette différence de style n'est pas due qu'aux dimensions de ces statues, car la reproduction fidèle des traits officiels du roi est dans de nombreux cas bien respectée sur des petites œuvres lorsque la production est de qualité très élevée, ainsi que le montrent les vastes répertoires de Sésostris III et Amenemhat III.

Les différences de style peuvent donc être dues à différents facteurs (dimensions, matériau, région), qui peuvent induire différentes productions, différents ateliers. Les grandes dyades de Néferhotep Ier sont sculptées dans un calcaire fin, suivant un niveau de facture qui démontre un grand savoir-faire. Leur présence au sein du temple de Karnak confirme le soin et le prestige qui ont dû leur être accordés. La petite statue de Bologne, quant à elle, montre toutes les caractéristiques stylistiques d'un vaste répertoire de statuaire en stéatite et en serpentinite, semble-t-il plus provinciale (ainsi que nous l'avons évoqué au cours des chapitres précédents, ces deux matériaux voisins (mêmes gisements et apparence similaire) ont été employés surtout pour réaliser une sculpture réservée à une élite provinciale, aux fonctionnaires de rang intermédiaire ou aux individus dépourvus de fonction officielle). C'est à cette catégorie de sculptures que semble s'apparenter la statue de Néferhotep Ier : on y observe le même traitement de la surface, poli et brillant, les grands yeux caractéristiques, en amandes, surmontés de lourdes paupières. On sent qu'ici le sculpteur n'a pas eu affaire à une roche dure, qu'il fallait attaquer avec des outils eux-mêmes très solides, marteaux et ciseaux, afin de faire sauter les éclats de pierre pour donner forme à la statue. La sculpture de ces statues montrent au contraire une surface tendre, qui donne presque l'impression qu'elles ont été modelées, et non taillées. Comme nous le verrons plus loin dans un dossier annexe, l'expérimentation permet de se rendre compte que la taille de la stéatite – et même de certaines serpentinites tendres – se fait

de manière rapide, par grattage et polissage plus que par percussion, à l'aide de simples petits outils (stylets en cuivre, silex et cailloux de grès). Dans le cas de la stéatite, c'est vraisemblablement la cuisson de la pièce, après sa réalisation, qui lui donne son aspect vitrifié qui a si souvent rendu difficile l'identification de ce matériau. Ainsi, les statues en stéatite sont souvent indiquées, dans les catalogues de musées ou d'exposition, comme étant en « roche dure et noire », en basalte, en « granit noir » ou encore en obsidienne. Le traitement de ces pierres impose une technique de taille beaucoup plus ardue, qui confère un aspect très différent au style de la sculpture. La technique, induite par les outils et leur interaction avec le matériau, influence fortement l'apparence d'une pièce et la manière de sculpter les détails[1106], mais pas le sens des proportions ni le respect des traits du modèle. Les statuettes en stéatite du règne d'Amenhotep III, quelques siècles plus tard, montrent une physionomie très semblable à celle de sa statuaire de grand format et en pierre dure, ainsi qu'un grand sens du détail. Même au sein du Moyen Empire tardif, quelques pièces en stéatite montrent une reproduction très fidèle du portrait officiel du souverain (ainsi, Amenemhat III est clairement reconnaissable sur les bustes de **Boston 13.3968, Coll. Kelekian EG003** (fig. 7.2a-c) et **Coll. priv. 2003a**). La statuette de Néferhotep Ier ou le torse de **Copenhague ÆIN 594** (fig. 7.2d-e), quant à eux, témoignent d'un éloignement, sans doute involontaire, de la statuaire royale contemporaine de grand format, avec une absence totale d'individualisation dans la physionomie, qui laisse entendre qu'il s'agit d'une production parallèle. Si on peut comprendre l'existence d'un vaste répertoire non-royal en stéatite, serpentinite et calcaire, dont le style et la qualité divergent tant de la sculpture royale contemporaine, il est en revanche plus difficile d'expliquer, faute de contexte archéologique, l'apparition ponctuelle de ces statuettes royales qui s'écartent du répertoire principal. Peut-être peut-on suggérer l'existence de figures du roi réalisées parfois pour le sanctuaire de la région par un atelier provincial, généralement au service d'une clientèle locale.

Afin d'identifier un atelier, il convient de prendre en compte une combinaison de différentes caractéristiques, tout en admettant un certain degré de variabilité, dû à la main d'un sculpteur (comme nous l'avons évoqué plus haut, il n'y a pas de raison de

[1106] Une incision simple et nette sépare ces paupières des arcades sourcilières. La bouche est elle-même représentée par un trait séparant deux lèvres très simplement modelées, non délimitées par un liséré. Les mains sont longues, rigides, les doigts séparés par de simples incisions droites. On n'observe aucune arête nette ; les traits du visages, les rayures du némès, la délimitation des doigts, les plis du pagne montrent tous un aspect doux, au reflet quelque peu gras.

considérer que les statues de Sésostris III à Deir el-Bahari, par exemple, proviennent d'ateliers différents, malgré certaines dissemblances dans l'arrangement des traits du visage). Il convient d'observer la manière de traiter les volumes et la surface en général, le niveau de complexité de la facture, les détails anatomiques (yeux, bouche, sourcils, oreilles, doigts, ongles, tétons, nombril, etc.), les détails des attributs (pagne, perruque) ou encore la forme du siège, de la base, du pilier dorsal.

Notons que la paléographie de l'inscription est également un argument à considérer, mais avec précaution. On peut observer une convergence entre style plastique et style épigraphique, ce qui peut fournir un argument de plus pour isoler un « atelier », mais on observe aussi souvent une divergence entre plusieurs styles épigraphiques au sein d'un même regroupement de style plastique, ce qui suggère une production des œuvres plus ou moins en série et que la réalisation des inscriptions ait constitué une seconde étape, en fonction du destinataire de la pièce. Si la statue a été l'objet d'une commande, comme par exemple dans le cas du vizir (le collier-*shenpou* ne peut représenter nul autre dignitaire) ou du grand-prêtre de Ptah (identifiable à son plastron), il est envisageable que l'inscription ait été gravée lors de la réalisation de la statue. Quant aux statues colossales et aux séries de statues royales, elles font de toute évidence partie de projets royaux et les inscriptions qu'elles portent sont certainement prédéfinies dès leur commande. Dans d'autres cas, il se peut que l'inscription n'ait été ajoutée que lors de l'acquisition de la statue ou de son installation sur un site, donc pas nécessairement par les sculpteurs qui l'avaient produite. Ainsi que nous l'avons vu dans le chapitre consacré aux types statuaires et aux attributs, rien ne permet, sauf quelques exceptions, de déterminer le titre ou l'identité d'un personnage non-royal d'après l'apparence de sa statue. Seule sa position sociale, son appartenance ou non au cercle de proches du souverain est décelable grâce au format, au matériau choisi, à la qualité de la statue et au contexte dans lequel elle était installée, mais aucun indice sur la personnalité ni l'identité de l'individu n'apparaît ailleurs que dans son inscription. Ceci indique qu'une statue pouvait donc en théorie convenir à n'importe quel dignitaire. De même, les petites statues en calcaire ou en stéatite retrouvées dans les sanctuaires et nécropoles de province peuvent représenter tout aussi bien des prêtres que des militaires, des fonctionnaires de rang intermédiaire ou des gouverneurs provinciaux de rang modeste.

Or, certains indices semblent montrer que dans plusieurs cas les inscriptions ont dû être gravées *a posteriori*, probablement lors de l'acquisition de la statue par un dignitaire, et non lors de sa réalisation. Ainsi, la statue en quartzite de Nemtyhotep (**Berlin ÄM 15700**), bien que de haute qualité, présente des traits standardisés, semblables à ceux d'Amenemhat III et de nombreuses autres statues de dignitaires de son époque (**Brooklyn 62.77.1, Paris E 11053, Rome Barracco 9, New York MMA 59.26.2, Baltimore 22.203**). Toutes pourraient représenter le même homme, vêtu des mêmes pagnes ou manteaux, coiffées des mêmes types de perruques. Elles montrent le même visage aux yeux globuleux, surmontés de lourdes paupières, des arcades sourcilières saillantes, le même nez quelque peu gros à la base et aplati, une bouche sérieuse, des lèvres au modelé très naturaliste, des commissures légèrement tombantes. Toutes témoignent d'un savoir-faire de haut niveau, similaire à celui de la statuaire royale contemporaine. Si la statue d'Amenemhat-ânkh (**Paris E 11053**) présente une inscription soigneusement gravée, les statues de Berlin et de Brooklyn portent quant à elles une inscription maladroitement incisée : sur la statue de Brooklyn, une ligne de gros hiéroglyphes gravés d'une main hésitante tracée sur la base devant le personnage ; sur celle de Berlin, une ligne d'hiéroglyphes incisés de travers sur le côté droit du siège[1107] – au lieu d'être sculptés de part et d'autre des jambes, sur le devant du siège, comme c'est généralement le cas au Moyen Empire.

Un autre exemple est celui de la statuette en stéatite du directeur du temple Senousret (**Le Caire CG 481**, fig. 7.2f), qui représente un homme assis, vêtu du pagne *shendjyt* et coiffé d'une perruque striée, dans le style tout à fait standard de la statuaire en stéatite et en serpentinite. Seules les stries de la perruque (verticales au niveau de front), ainsi que la position de la main droite, repliée sur une pièce d'étoffe, au lieu d'être à plat sur la cuisse, indiquent que la statue doit probablement dater de la fin de la XIIe dynastie. Les traits du visage et les proportions du corps, quant à eux, ne permettent pas de dater précisément la pièce au sein du Moyen Empire tardif ou de la Deuxième Période intermédiaire. L'inscription semble ici improvisée, indiquée en signes peu soignés, en différents endroits de la statue, jusque sur le torse même de la figure.

Enfin, citons la petite triade en stéatite de **Stockholm 1993:3** (fig. 7.2g-h), de facture rudimentaire, qui montre deux hommes et une femme debout. L'inscription, malhabilement gravée sur la face arrière du dossier et qui, faute de place, se termine sur la face avant, entre deux personnages, identifie pourtant clairement *un* homme et *deux* femmes. Rien n'indique une usurpation, aussi semblerait-il qu'il s'agisse d'une statuette acquise par un homme pour lui-même, sa mère et sa femme et qui, bien que ne correspondant pas exactement à l'identité des personnages représentés, aurait suffi aux besoins fonctionnels de cette statuette.

[1107] CONNOR 2015a.

7.3. Différents ateliers de sculpture au Moyen Empire tardif

On peut observer des différences stylistiques au sein de la statuaire du roi lui-même. Comme on l'a vu par exemple dans le cas de Néferhotep Ier, ces différences peuvent être dues à la nature des matériaux, associés à certaines catégories de sculpteurs. Toutefois, d'après les tendances observées sur l'ensemble du répertoire, on notera une facture relativement homogène au sein de la statuaire du roi et des hauts dignitaires. Cette catégorie est généralement en pierre dure et montre un style différent de celui de la statuaire plus « régionale ». Cette dernière est destinée à une élite locale ou, plus rarement, aux représentations du roi et des hauts dignitaires dans les sanctuaires de province. La distinction entre les deux grands ensembles est assez claire : d'un côté les ateliers « royaux », vraisemblablement attachés à la Résidence, comme nous le verrons plus loin, mais néanmoins itinérants, et de l'autre côté les ateliers provinciaux, destinés aux sanctuaires régionaux, le plus souvent pour l'élite locale.

7.3.1. Les artistes de la Résidence

Pour le début du Moyen Empire, sous Montouhotep II et III, R. Freed a pu observer des connexions stylistiques étroites entre des reliefs d'Éléphantine et des reliefs d'autres temples édifiés par ces rois, notamment à Tod. L'auteur propose d'expliquer ces similarités par l'existence de « travelling sculptors »[1108].

En ce qui concerne les XIIe et XIIIe dynasties, plusieurs sources évoquent l'existence d'artistes ou artisans attachés à la Résidence royale et voyageant dans le pays en fonction des travaux. Le site archéologique d'Itj-taouy, la Résidence des souverains des XIIe et XIIIe dynasties n'a pas encore été identifié ; comme nous l'avons vu au chapitre 3.1.21, il est souvent proposé de la situer aux alentours de la pyramide d'Amenemhat Ier à Licht, même si un emplacement plus au nord, à proximité de Memphis, à hauteur des pyramides de Dahchour et de Saqqara-Sud est plus vraisemblable. Malgré l'absence de vestiges architecturaux, diverses sources écrites que nous évoquerons dans ce chapitre parlent en faveur de la présence d'ateliers royaux à la Résidence :

1° La stèle du Caire CG 20515, datée de l'an 1 de Sésostris Ier, sur laquelle un prêtre-lecteur du nom de Nakht porte le titre de dessinateur / scribe des formes (*sš kdwt*), tandis que son père est directeur des orfèvres (*imy-r mdw*)[1109].

2° La stèle de Los Angeles A. 5141.50-876, au nom du directeur des sculpteurs Shenseti. Ce dernier a été envoyé à Abydos, où il dit avoir fait creuser sa tombe (peut-être un des cénotaphes de la Terrasse du Grand Dieu ?)[1110] : « J'ai agi en tant que sculpteur à Amenemhat-Itj-taouy, qu'il soit doué de vie pour l'éternité, et je suis venu dans ce temple pour travailler pour Sa Majesté le roi de Haute et de Basse-Égypte Kheperkarê (Sésostris Ier), aimé de Khentyimentiou, seigneur d'Abydos, qu'il soit doué de vie comme Rê, pour toujours et à jamais »[1111].

3° La stèle de Nebipou-Senousret, de la fin de la XIIe dynastie ou du début de la XIIIe, provenant d'Abydos (Londres BM EA 101) : à l'occasion de la fête-*sed* du souverain, le chef des prêtres d'Osiris à Abydos se rend à la Résidence au nord. Il en profite pour charger le grand prêtre-lecteur Ibi de ramener une stèle vers le sud à Abydos[1112].

4° La stèle d'Horemkhâouef à Hiérakonpolis (New York MMA 35.7.55), évoquée dans le chapitre 3.1.21.1, dans laquelle le gouverneur provincial dit s'être rendu à Itj-taouy sur commande du roi pour rapporter des ateliers de la Résidence une statue de culte d'Isis et d'Horus de Nekhen[1113].

5° Les textes de Sarenpout Ier à Éléphantine, dans lesquels le gouverneur du début de la XIIe dynastie, fait venir de la Résidence une centaine d'artisans pour la réalisation de ses travaux dans le sanctuaire d'Héqaib. D. Franke propose même que la tombe du dignitaire ait été ornée par ces artisans royaux[1114]. Ainsi que le pressentait D. Franke dans son étude du matériel statuaire du sanctuaire d'Héqaib, certains groupes d'artisans devaient être attachés à la Résidence royale et être envoyés dans différentes régions d'Égypte en fonction des chantiers de construction, tandis qu'au niveau régional devaient se développer des ateliers locaux dans les centres religieux importants[1115].

Les sources textuelles mentionnées ci-dessus mentionnent soit des dignitaires provinciaux qui se sont rendus à la Résidence pour en rapporter des statues, soit des artisans de la Résidence envoyés en mission lors de travaux dans les provinces. C'est vraisemblablement ce dernier cas qui explique, par exemple, la présence de statues royales en granit ou granodiorite sur les sites de Haute-Égypte (principalement Éléphantine, Karnak, Médamoud, Abydos). On concevrait mal que les blocs aient été

[1108] FREED 1984, 146, 150, 185.

[1109] SIMPSON 1963, 55, source B ; QUIRKE 2009b, 117.

[1110] SIMPSON 1963, source C ; FAULKNER 1952 ; QUIRKE 2009b, 117-118.

[1111] D'après la traduction de FAULKNER 1952, 4.

[1112] PM V, 96 ; BLACKMAN 1935 ; FRANKE 1994, 108 ; QUIRKE 1996, 674.

[1113] HAYES 1947 ; FRANKE 1994, 108.

[1114] HABACHI 1985, 38 ; 1994, 107 ; QUIRKE 2009b, 117-118.

[1115] FRANKE 1994, 106.

extraits à Assouan, envoyés loin dans le nord à la Résidence pour y être taillés, avant d'être renvoyés dans le sud, sous forme de statues, parfois même à proximité directe des carrières dont ils proviennent. Or, rien ne permet d'identifier un « style d'Éléphantine » ou un « style de Karnak » au sein de la statuaire d'un roi et de hauts dignitaires. Les statues en granodiorite de qualité royale à une même époque ne sont pas différentes à Éléphantine, Thèbes ou Abydos. Ce sont vraisemblablement les mêmes sculpteurs qui les ont produites, ce qui ne veut pas dire qu'ils ont forcément été installés de manière fixe à Assouan ; ils peuvent très bien avoir voyagé à travers le pays en fonction des demandes, soit sur commande royale, soit à l'initiative des gouverneurs provinciaux.

7.3.2. Ateliers locaux, associés à un lieu d'installation

Dans son étude sur la statuaire, J. Vandier est parti de la supposition que le lieu d'installation d'une statue devait correspondre à celui de sa production. Il propose donc de diviser la production statuaire privée en plusieurs « écoles », en fonction des régions d'Égypte : celles du Delta, de la région memphite, du Fayoum, de la Moyenne-Égypte, d'Abydos, de Thèbes et de « Thèbes à Kerma »[1116]. En dépit des grandes qualités de l'étude de J. Vandier en ce qui concerne le développement chronologique du style de la statuaire, on est en droit de rejeter l'identification de ces « écoles ». Dans chacune d'elles, l'auteur réunit des pièces souvent séparées par plusieurs décennies ou même siècles, sculptées dans des matériaux divers, d'apparence parfois très différente et qui ne partagent à vrai dire d'autre point commun que leur provenance. Il observe par exemple que les œuvres de l'« école de Licht » sont « manifestement idéalisées », que « le corps est toujours modelé avec soin, mais que les jambes sont lourdes et trop grosses », enfin qu'elles « sont bien traitées dans le style habile, mais un peu froid, qui est caractéristique du Fayoum »[1117], bref toutes des caractéristiques qui sont valables pour la plupart des statues du Moyen Empire tardif, quelle que soit leur provenance.

L'analyse de J. Vandier présente divers problèmes : la période envisagée est trop longue (il est très délicat de reconnaître un atelier incluant à la fois des statues du début de la XIIᵉ dynastie et d'autres de la XIIIᵉ), le répertoire trop restreint (seulement quelques statues citées par « école ») et daté avec trop d'imprécision. Trop peu d'arguments permettent de réunir ces statues dans chacun de ces styles ; ces mêmes arguments pourraient tout aussi bien permettre d'associer ces mêmes statues en d'autres groupes, selon les mêmes critères.

Il ne faut cependant pas rejeter catégoriquement

l'idée d'ateliers liés à un lieu de production et d'installation des statues ; c'est une situation qui peut se retrouver, qui concerne probablement une production bien déterminée, peut-être affectée à une clientèle précise. Quelques dossiers stylistiques apportent en effet des indices en faveur de l'existence, au moins dans certains cas et à certaines périodes, d'une production provinciale (notons qu'un atelier pourrait ne comporter qu'un seul sculpteur ; il ne faut donc pas forcément s'attendre à de grands ensembles de pièces) :

1° **Tell Basta à la fin de la XIIᵉ dynastie** : six statues privées un peu plus petites que nature, dont trois intégralement conservées, ont été découvertes dans la salle hypostyle du palais des gouverneurs de Bubastis (ch. 3.1.29). La seule qui porte une inscription identifie le personnage représenté comme gouverneur local. Étant donné les grandes dimensions des autres statues et leur lieu d'installation commun, on peut supposer qu'elles représentaient également des gouverneurs de Bubastis. Il n'est pas impossible que les trois statues aient représenté le même personnage ou deux proches successeurs, d'après des critères stylistiques tels que la hauteur du pagne ou la présence des sourcils en relief, qui permettent de les dater de la fin de la XIIᵉ dynastie. La statue en quartzite, de grande qualité, montre un traitement stylistique très proche de celui de la statuaire du roi et des hauts dignitaires de cette période ; les deux statues en calcaire appartiennent en revanche à production d'un autre niveau. Elles sont si particulières et si différentes du répertoire général du Moyen Empire tardif qu'on sera tenté d'y voir des œuvres plus « régionales ». Les proportions y sont malhabiles, la tête trop grosse, le sourire figé, les épaules étroites et comme frileuses, la silhouette raide.

2° **Éléphantine au Moyen Empire tardif** : D. Franke a identifié un atelier de stèles œuvrant dans la deuxième moitié de la XIIIᵉ dynastie, en observant des particularités dans la « mise en page » d'un groupe de stèles du sanctuaire d'Héqaib, caractéristiques qu'il identifie sur une quinzaine d'autres stèles aujourd'hui dans différents musées. Toutes ces stèles ont en commun le matériau (un grès rougeâtre probablement local, sauf deux stèles en granit et trois en calcaire), la forme générale (arrondie au sommet), la disposition du texte et des figures, ainsi que la technique (relief plat, dépourvu de détails, usage des mêmes couleurs) et même la paléographie (particularités dans la manière de représenter certains signes, notamment les traits du pluriel). En regroupant ces différentes stèles, D. Franke identifie trois mains différentes, travaillant dans un style commun, qu'il appelle « style graffito ». Il place cet atelier d'Éléphantine au milieu et dans la deuxième moitié de la XIIIᵉ dynastie. Quelques-unes des stèles de cet ensemble ont été découvertes

[1116] Vandier 1958, 260-271.
[1117] Vandier 1958, 267.

à Abydos et à Ouronarti ; il est donc probable qu'elles y aient été amenées après avoir été réalisées à Éléphantine[1118]. Franke refuse pourtant de parler d'« école d'Éléphantine », car la production identifiée sur l'île n'appartient pas nécessairement à ce même style. C'est effectivement ce que l'on a pu observer plus haut avec la statue du gouverneur Héqaib II, qui pourrait être de la main des mêmes sculpteurs que les colosses de Sésostris III installés à Karnak, tandis que celles de ses successeurs sont de bien moindre qualité, bien que basées sur le même modèle. La sculpture produite à Éléphantine n'appartient donc pas systématiquement à une même « école » et on retrouve dans cette région à la fois des œuvres réalisées par les artisans royaux, probablement envoyés en mission, et celles des ateliers locaux, produisant des œuvres de facture différente, pour une clientèle plus régionale (mais pas exclusivement réservée à Éléphantine, puisque quelques-unes des stèles du « style d'Éléphantine » reconnu par D. Franke ont été retrouvées à Abydos)[1119].

L'examen du matériel statuaire fourni par le sanctuaire d'Héqaib – non encore publié lors de l'étude de J. Vandier – montre bien cette variation de style que l'on retrouve entre différentes statues contemporaines sur un même site, alors que la plupart sont sculptées dans le même matériau. Ces différences peuvent être dues au niveau d'habileté des sculpteurs et à leur appartenance ou non aux ateliers royaux. Les quelques statues taillées dans d'autres matériaux que la granodiorite (grauwacke, quartzite, calcaire, stéatite) appartiennent à des catégories stylistiques clairement distinctes ; la pierre et la technique qu'elle implique ont un impact certain sur l'apparence de la pièce, mais pourraient aussi dépendre de sculpteurs distincts (cf. *infra*). Les statues en stéatite des serviteurs Ânkhou et Iouseneb (**Éléphantine 68 et 71**), par exemple, montrent des caractéristiques stylistiques que l'on n'observe pas sur les autres statues du sanctuaire d'Héqaib, mais qu'elles partagent en revanche avec un grand nombre de figures taillées dans le même matériau : un poli lustré, des doigts sculptés comme de simples petites tiges, les angles et les arêtes arrondis, un reflet quelque peu gras ; les proportions elles-mêmes sont différentes, la tête et les mains plus grandes, la figure plus raide ; il ne s'agit vraisemblablement pas de différences dues seulement à la technique et aux outils mis en œuvre. S'il est logique de penser que des ateliers de sculpteurs travaillant les granitoïdes, pierres locales, étaient installés dans la région, il semble qu'ils n'aient pas sculpté les statues dans des matériaux non locaux et que celles-ci viennent d'ailleurs (le choix de matériaux spécifiques, d'origine parfois lointaine, est fréquemment attesté).

3° **Abydos à la Deuxième Période intermédiaire** : nous avons évoqué plus haut un atelier de stèles et de statuettes dont l'activité est attestée à la transition entre la XVIᵉ et la XVIIᵉ dynastie à Abydos. Cet atelier a été identifié sur base de critères épigraphiques et iconographiques[1120]. Les statuettes correspondant à cet atelier partagent en effet des particularités qui en font un groupe remarquablement homogène (**Bruxelles E. 791, Florence 1807, Kendal 1993.245, Liverpool E. 610, Londres BM EA 2297, UC14623, UC 14659, Manchester 3997, New York MMA 01.4.104** et **Paris E 10525**, fig. 7.3.2a-i) : toutes mesurent entre 15 et 20 cm de haut, présentent une silhouette rigide, des épaules carrées, des bras tendus le long du corps, semblables à des allumettes, un torse atrophié, des hanches larges, des pieds épais, un pagne-*shendjyt* maladroitement sculpté, aux plis mal assurés ; un collier à plusieurs rangs peint en vert orne le cou de plusieurs de ces figures ; toutes sont coiffées d'une perruque courte, arrondie et bouclée, peinte en noir. La tête est proportionnellement très volumineuse. Les traits du visage sont davantage suggérés que véritablement sculptés ; ils étaient détaillés par la peinture (encore visible surtout sur les pièces de Florence et de Manchester). Sur les dix pièces répertoriées dans le catalogue, quatre sont issues des nécropoles d'Abydos et d'el-Amra (**Kendal 1993.245, Liverpool E. 610, Manchester 3997** et **New York MM 01.4.104**), ce qui suggère que tout l'ensemble en provienne ou y a au moins été créé[1121].

Un autre ensemble statuaire de la Deuxième Période intermédiaire, à situer probablement aussi à **Abydos**, réunit huit statuettes en calcaire représentant des hommes debout, dans la même position que ceux du groupe précédent (**Le Caire CG 465** et **CG 1248, Londres UC 8808** et **UC 14619, Paris E 5358, E 18796 bis** et **N 1587, Philadelphie E. 9958**)[1122]. Celles-ci montrent en revanche des proportions particulièrement allongées. Toutes celles dont la tête est conservée ont le crâne rasé. Le torse est très long, les côtés du torse échancrés, les pectoraux haut placés, les mains particulièrement démesurées. La tête est ici très petite en comparaison avec le corps, à l'inverse du groupe précédent. Le traitement du pagne et des détails corporels témoigne d'un savoir-faire plus grand. Les plis du pagne sont striés et les traits du visage sculptés avec plus de soin. Six statues de ce groupe sont sans provenance connue ; les deux dernières ont été découvertes à proximité de la nécropole du Nord à Abydos et dans celle d'el-Amra. Il est donc probable que ces statuettes proviennent également d'un atelier ayant travaillé le calcaire

[1118] Franke 1994, 109-114.

[1119] Franke 1994, 115.

[1120] Marée 2010.

[1121] Voir Marée 2010 pour plus de détails sur la datation de ces pièces et la comparaison avec les stèles et fragments architecturaux de ce même atelier.

[1122] Connor 2018, 18, fig. a-h.

dans la région d'Abydos. Le style des figures et les titres des personnages[1123] permettent de les dater de la Deuxième Période intermédiaire, sans précision. On ignore donc s'il faut placer cet ensemble avant ou après le groupe identifié par M. Marée, ou encore s'ils sont contemporains – auquel cas on observerait là deux styles très différents pour deux ateliers travaillant au même endroit. On peut espérer que de prochaines recherches permettront, comme pour le groupe stylistique précédent, d'associer cet ensemble de statues à d'autres monuments, notamment grâce à l'épigraphie, et peut-être ainsi d'apporter une datation plus précise à ces statuettes.

4° La région thébaine et le site de Hou à la Deuxième Période intermédiaire : l'épigraphie et la mise en série avec d'autres productions sculpturales pourraient également fournir des indices de datation à deux autres ensembles montrant des caractéristiques stylistiques proches : l'un peut être identifié à **Dra Abou el-Naga**, dans la nécropole thébaine, l'autre à **Hou**. Le premier groupe rassemble quatre pièces du catalogue, représentant un aîné du portail, deux fonctionnaires-*sab* et un scribe (**Le Caire CG 256, JE 33481, Philadelphie E. 12624** et **E. 29-87-478**)[1124]. Les proportions du corps et la facture sont proches de celles du groupe stylistique d'Abydos vu précédemment : un torse allongé, la poitrine haute, les hanches larges, les mains de grande taille. Les plis du pagne sont ici l'objet d'un soin particulier, de même que le rendu de la musculature, qui est plus accentuée que sur les statuettes d'Abydos. Le détail des genoux, l'arête des tibias et le sillon ventral sont également plus prononcés. Sur les deux statues debout de cet ensemble, on observe la présence d'un collier à plusieurs rangs – élément absent des statuettes d'Abydos du groupe précédent. L'autre ensemble montrant des caractéristiques stylistiques proches de ces deux groupes réunit quatre statuettes, dont trois ont été découvertes dans la nécropole de Hou (**Boston 99.744, Chicago OIM 5521, Hou 1898**) – la quatrième est sans provenance connue (**Baltimore 22.391**)[1125]. Les figures de ce groupe – deux hommes, un enfant et une femme – semblent montrer des particularités propres à un même atelier : le corps est moins étiré que sur les statues des deux ensembles précédents ; le torse est plus réduit et la tête plus volumineuse. Les mains sont véritablement énormes. Les traits du visage sont sculptés avec application, bien que non sans maladresse. Le front est haut, le

nez quelque peu gros, la bouche petite réduite à une simple fente. Les yeux, ronds et rapprochés, sont surmontés de paupières nettement indiquées.

Nous sommes donc probablement face à divers ateliers de production de statuettes en matériau local (le calcaire), destinées à être installées dans les nécropoles du lieu, pour les membres de l'élite régionale. De plus amples recherches sont nécessaires pour dater ces ateliers et estimer leur longévité, ainsi que pour observer si plusieurs ateliers pouvaient coexister en un même lieu et si leurs productions pouvaient s'exporter à plus ou moins longue distance. Notons que ce phénomène concerne des productions de moindre qualité, ce qui rend l'interprétation de ces cas peut-être plus délicate et peut-être propre seulement à la Deuxième Période intermédiaire. Aux autres époques, il semble que la production ait été beaucoup plus homogène, ce qui suggère une plus grande centralisation ou un plus grand contrôle.

7.3.3. Ateliers/sculpteurs liés à un matériau ?

Les pierres dures (granit, granodiorite, quartzite, grauwacke, calcaire induré/lithographique) et les pierres tendres (certains calcaires et grès, certaines serpentinites, stéatite) se travaillent de manière très différente. Pour les premières, il faut utiliser des outils, sortes de marteaux-ciseaux, en pierre très dure (dolérite principalement, mais aussi certains granitoïdes, quartzites et gneiss anorthositiques)[1126]. Pour les secondes, des outils en cuivre peuvent être utilisés pour les extraire et pour les sculpter. Le silex et un galet en grès, pour le rendu des volumes et des formes, sont aussi très efficaces. Il est bien sûr possible qu'un même sculpteur soit capable d'exceller dans la taille de ces différents matériaux, mais les techniques sont très distinctes, et le temps nécessaire à la sculpture d'une statue en pierre dure est considérablement plus long, fastidieux et requiert un savoir-faire très spécifique, ce qui laisse supposer que dans certains cas au moins des artistes ou des ateliers aient pu se spécialiser dans la taille de certains matériaux. La qualité d'exécution d'une pièce permet souvent d'en juger. Si les statues en quartzite manifestent généralement une grande virtuosité dans le rendu des proportions, des formes, de la surface et des détails, celles en stéatite forment, pour la plupart, un corpus homogène de figures plus standardisées, moins soignées et donnent le sentiment d'avoir été sculptées « en série ». Quelques siècles plus tard, à Amarna, dans les ateliers de sculpture (les seuls qu'on connaisse pour toute l'Antiquité égyptienne), on retrouve les déchets de taille organisés selon la roche,

[1123] *Sab* (**Paris E 5358, Philadelphie E. 9958**), prêtre-*ouâb* (**Londres UC 14619**), Grand parmi les Dix de Haute-Égypte (**Le Caire CG 465**), Bouche de Nekhen (**Paris N 1587**), gardien de la table d'offrandes du souverain (**Le Caire CG 1248**).

[1124] Connor 2018, 19, fig. a-d.

[1125] Connor 2018, 19, fig. e-h.

[1126] Voir travaux expérimentaux de Denys Stocks à ce propos (Stocks 2003). L'observation des scènes de sculpture de statues, sur les parois peintes de la tombe de Rekhmirê à Thèbes, est également révélatrice : on y remarque l'usage de pierres rondes comme percuteurs ou polissoirs.

ce qui laisse supposer que chaque pierre était taillée par un groupe précis de sculpteurs[1127].

Hormis ce cas exceptionnel, aucun atelier « en dur » de l'époque pharaonique n'a été trouvé, en partie parce que peu de centres urbains du Moyen Empire nous sont parvenus, peut-être aussi parce qu'un atelier ne laisse pas forcément beaucoup de traces archéologiques, surtout s'il ne s'agit pas d'un lieu permanent mais plutôt d'un lot d'outils qui accompagne le sculpteur (il est évidemment plus facile de déplacer des sculpteurs que des blocs de pierre). Aussi est-il difficile de localiser les productions. On peut émettre l'hypothèse qu'un ou plusieurs ateliers aient été basés à proximité de certains gisements, notamment à Assouan, étant donné le nombre de statues en granodiorite qui nous est parvenu de cette époque. La statuaire en granodiorite de facture moyenne découverte sur d'autres sites d'Égypte ne montre généralement pas de caractéristiques stylistiques différentes de celles mises au jour à Éléphantine. La même situation est envisageable pour la statuaire provinciale en calcaire, puisque cette pierre abonde partout le long du Nil, depuis Le Caire jusqu'à la région d'Edfou.

Cependant, l'on observe, au moins pour les matériaux durs, une certaine homogénéité de style à travers tout le pays au sein de chaque règne et les seules différences véritablement décelables consistent en la distinction entre une statuaire de facture de haut niveau, réservée au roi et au sommet de l'élite, et celle d'une qualité plus modeste, pour les individus de rang moins élevé. On peut donc proposer soit l'existence des sculpteurs itinérants, soit celle de statues réalisées dans certains centres et envoyées, en tant que produits finis, dans les différentes villes et nécropoles d'Égypte.

Les matériaux tendres, en revanche, plus faciles à sculpter et utilisés pour des pièces de qualité très variée, notamment pour les niveaux plus modestes au sein de l'élite, présentent davantage de probabilités d'avoir été utilisés dans différents ateliers, notamment dans le cas de la petite statuaire que l'on retrouve dans les nécropoles provinciales. Dans le cas de la stéatite et de la serpentinite, par exemple, l'on peut proposer de réunir certains ensembles sur base de particularités stylistiques, qu'il est cependant difficile d'attribuer à une région et de dater précisément, faute de contextes archéologiques. Un ensemble dont au moins une statue a été découverte à Éléphantine (le serviteur Ânkhou, **Éléphantine 71**) et une autre à Mirgissa (un certain Dedousobek, **Khartoum 14070**) – ce qui pourrait indiquer la présence de l'atelier ayant produit ce groupe dans la région du sud de l'Égypte – réunit des statues au visage plus sévère, travaillé de manière plus ciselé, avec une bouche très large, des lèvres plates, des yeux allongés, presque plissés, des paupières très dessinées, des arcades sourcilières marquées. Les détails des perruques et vêtements, ainsi que ceux des

traits du visage sont ici plus incisés, plus prononcés (fig. 7.3.3a-g). Un autre exemple rassemble des statues de facture plus rudimentaire (fig. 7.3.3h-k), avec des yeux modelés comme des petites billes, sans distinction entre la paupière et l'œil ; les perruques sont lisses, aux contours imprécis, les proportions du corps trapues. Il faut toutefois rester prudent quant au regroupement de ces pièces ; c'est surtout leur manque de qualité et leur éloignement de la statuaire royale contemporaine qui les rassemble et il est difficile d'objectiver des critères pour y reconnaître de véritables marques d'ateliers.

En ce qui concerne des matériaux tels que la grauwacke, la serpentinite et la stéatite, les ateliers ne se trouvaient d'ailleurs certainement pas à proximité des gisements, loin dans le désert oriental. Les statues devaient être selon toute vraisemblance taillées cette fois non pas à proximité des carrières, mais en Égypte même, soit dans des ateliers situés à proximité de l'endroit où débouchaient les pistes menant à la mer Rouge, soit dans des ateliers associés à des lieux d'installation de statues (dans des grands centres religieux comme à Abydos, ou dans des centres urbains dotés de nécropoles importantes comme à Licht-Nord ou Haraga). Étant donné qu'aucun lieu de fabrication de statues n'a encore été découvert pour la période envisagée, il est difficile, en l'état actuel des connaissances, de situer ces ateliers.

7.3.4. État actuel de la question des ateliers de sculpture

Cette problématique des ateliers, vaste et complexe, nécessite de plus amples recherches. Seul un coin du voile peut être ici soulevé, qui met néanmoins en évidence une probable diversité d'ateliers que les fouilles archéologiques n'ont pas encore permis de mettre au jour.

La distinction à faire est surtout entre différents degrés de qualité au sein d'une même période. D'un côté, l'on peut relever une production statuaire réservée essentiellement au souverain et aux membres du sommet de l'élite. Ce répertoire présente une cohérence de style qui suggère une production relativement centralisée, ce qui ne signifie pas forcément que toutes les statues aient été réalisées au même endroit, mais plus probablement que les sculpteurs qui les ont produites dépendaient d'une même institution et étaient itinérants ou au moins qu'ils aient été formés dans les mêmes centres. Il se peut que certaines variations soient dues aux matériaux et aux outils utilisés, ce qui peut avoir entraîné une spécialisation de certains sculpteurs, mais l'on observe que le style reste parfaitement cohérent, maîtrisé, et reste centré autour de la royauté.

Le répertoire des membres de niveaux plus modestes de l'élite montre en revanche un certain éloignement stylistique et qualitatif par rapport à la statuaire royale, ce qui là rend plus difficile à dater

[1127] Phillips 1991.

251

avec précision. Les modèles iconographiques du sommet de l'élite sont suivis, mais le traitement des volumes, des proportions et des détails peut varier considérablement. Les variations stylistiques et qualitatives suggèrent l'existence de certains ateliers provinciaux, qu'il est encore difficile de localiser. Dans le cas de certaines régions pourvues de carrières, l'on peut supposer l'existence d'ateliers spécialisés dans la sculpture de pierres locales, mais dans beaucoup de cas, en revanche, il semble que les matériaux (qui sont, dans ce cas, de petits blocs de pierre, aisément transportables) aient circulé à travers le pays.

Divers cas de figure se combinent ainsi, sans forcément se contredire, et offrent un modèle complexe puisque soumis à de multiples variables, un paysage nuancé de la production statuaire au Moyen Empire tardif et à la Deuxième Période intermédiaire.

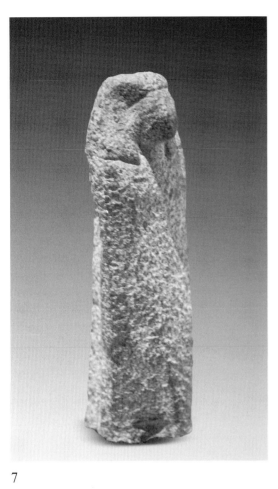

7

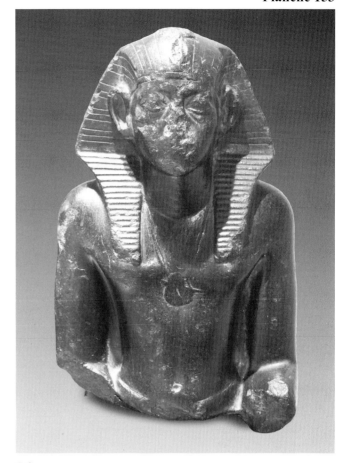

7.2a

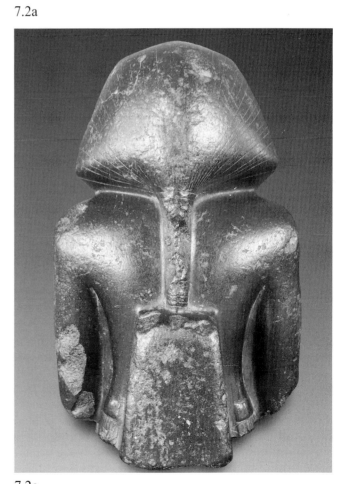

7.2b

7.2c

Fig. 7 – Hildesheim RPM 5949 : figure masculine inachevée. Fig. 7.2a-c – Coll. Kelekian EG003 : torse d'une statue d'Amenemhat III en serpentinite.

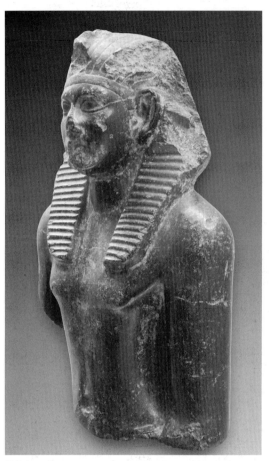

7.2d

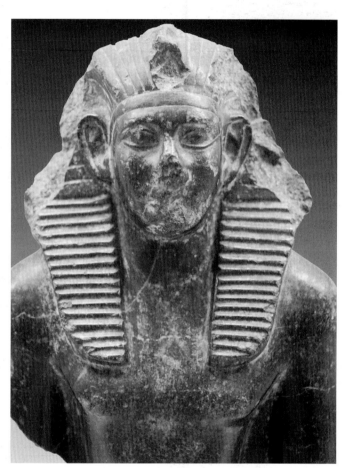

7.2e

Fig. 7.2d-e – Copenhague ÆIN 594 : Torse d'une statuette royale en serpentinite ou stéatite.

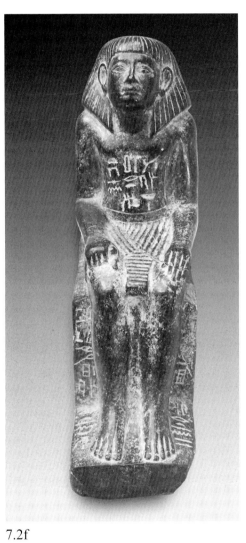

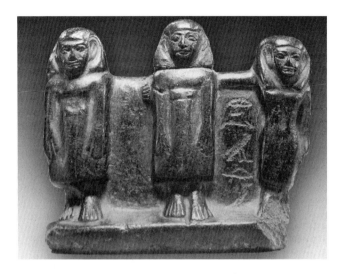

7.2f 7.2g-h

Fig. 7.2f – Le Caire CG 481 : Le directeur du temple Senousret. Fig. 7.2g-h – Stockholm 1993:3 : Triade
au nom du surveillant Ouadjnefer, de sa mère Neni et de sa femme Iouni.

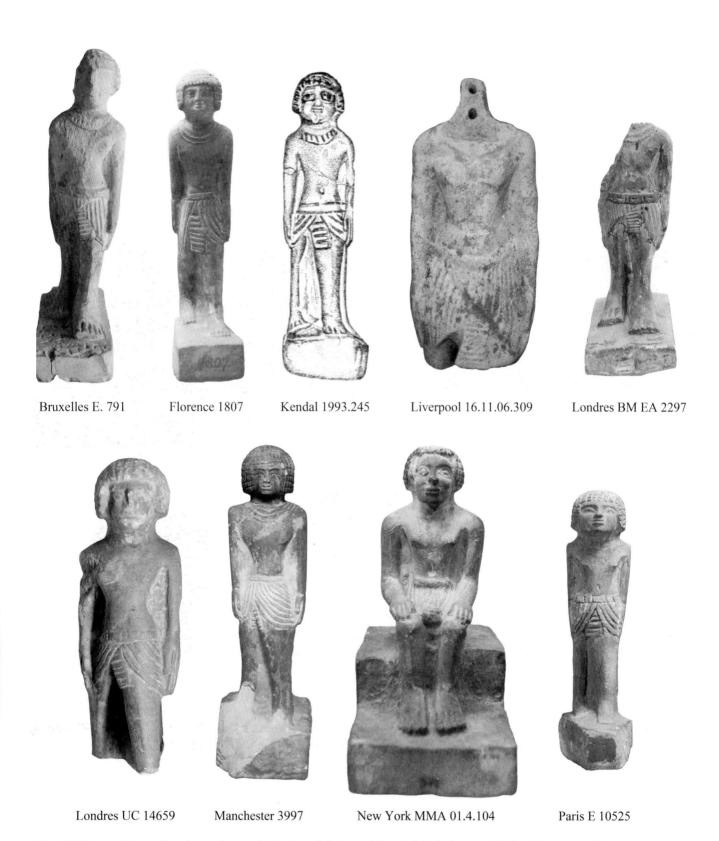

Bruxelles E. 791 Florence 1807 Kendal 1993.245 Liverpool 16.11.06.309 Londres BM EA 2297

Londres UC 14659 Manchester 3997 New York MMA 01.4.104 Paris E 10525

Fig. 7.3.2a-i – Un atelier de sculpture à Abydos à la Deuxième Période intermédiaire (?) : Bruxelles E. 791, Florence 1807, Kendal 1993.245, Liverpool 16.11.06.309, Londres BM EA 2297, UC 14659, Manchester 3997, New York MMA 01.4.104 et Paris E 10525.

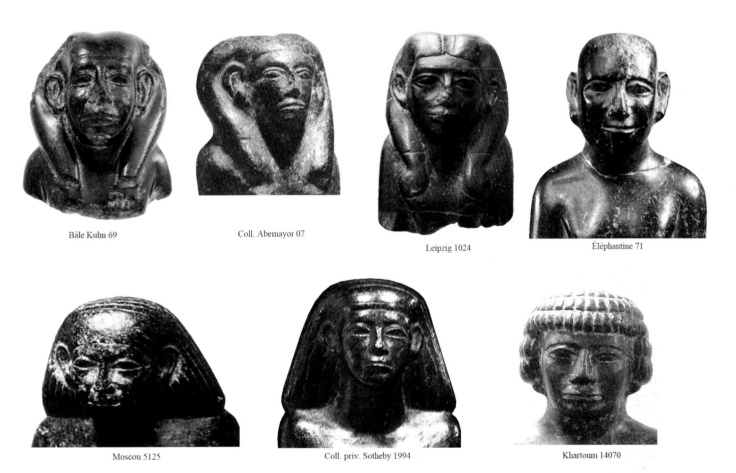

Bâle Kuhn 69

Coll. Abemayor 07

Leipzig 1024

Éléphantine 71

Moscou 5125

Coll. priv. Sotheby 1994

Khartoum 14070

Fig. 7.3.3a-g – Un atelier de sculpture de stéatite dans le sud de l'Égypte (?) : Bâle Kuhn 69, Coll. Abemayor 07, Leipzig 1024, Éléphantine 71, Moscou 5125, Coll. priv. Sotheby's 1994a, Khartoum 14070.

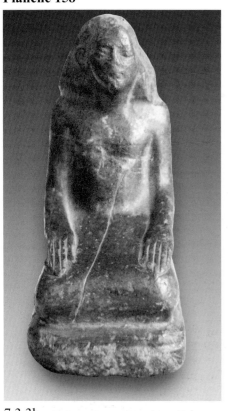

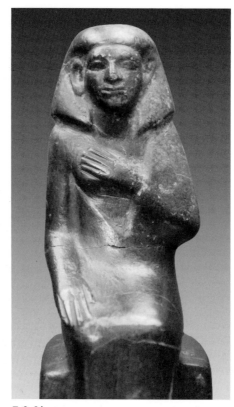

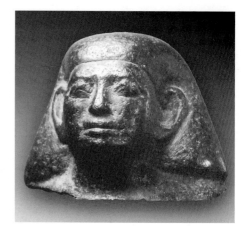

7.3.3j

7.3.3h

7.3.3i

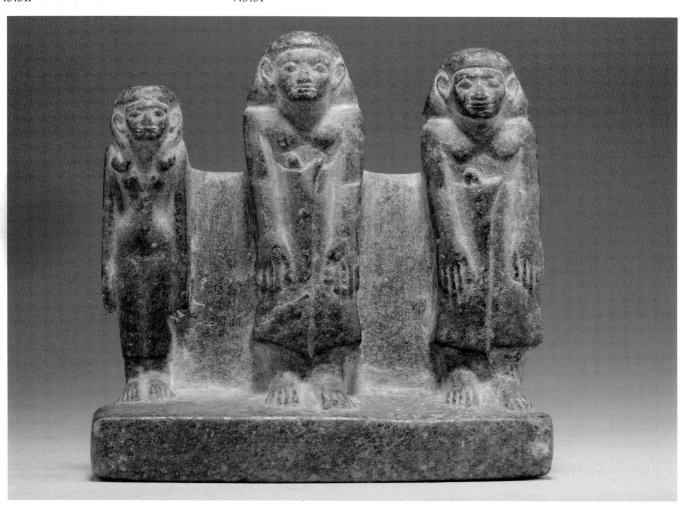

7.3.3k

Fig. 7.3.3h-k – Un atelier de sculpture de stéatite (?) : Bruxelles E. 1233, Mariemont B. 496, Moscou 5130, New York MMA 66.99.9.

Conclusion : être et paraître

Dans la civilisation pharaonique, les statues sont, ainsi que cela a bien été établi, des objets créés, commandés ou acquis par un individu dans le but d'atteindre l'éternité, mais elles sont aussi un moyen d'exprimer le prestige. Les statues constituent un produit précieux, fruit d'un savoir-faire particulier et d'un temps de travail parfois considérable. Bien que destinées à assurer à l'individu représenté une vie éternelle, les statues ont également un rôle dès le vivant des personnages représentés : celui de la démonstration d'un statut privilégié. La charge symbolique et le rôle de prestige de ces statues apparaît aussi à travers leur circulation, dès le Bronze Moyen, en dehors des frontières de l'Égypte : peut-être cadeaux diplomatiques envoyés au Proche-Orient ou butin de guerre emporté dans le royaume de Kouch. Ce volume a cherché à démontrer comment les statues égyptiennes ont servi non seulement d'instrument de préservation et de présentation de soi d'un individu, selon les termes de J. Assmann, mais aussi de communication d'un message politico-idéologique ou de revendication d'un certain statut dans la hiérarchie sociale.

Au moyen du vaste catalogue rassemblé, l'ambition de cette étude était de dresser un panorama aussi complet que possible de la statuaire qu'ont livré les trois siècles couvrant le Moyen Empire tardif et la Deuxième Période intermédiaire, en espérant apporter plusieurs voies de réflexion, à la fois sur l'époque envisagée et sur le domaine de la production sculpturale égyptienne en général. Cette étude a tenté de répondre aux interrogations suivantes :

1° Comment dater une pièce et quels sont les différents degrés de production observables au sein du répertoire (rapport entre la physionomie du souverain et celle des particuliers, développement stylistique de la statuaire au cours des trois siècles envisagés) ?
2° Qui étaient les destinataires des statues, quelle était la clientèle concernée ?
3° Pour quel contexte architectural étaient-elles produites (sur quels sites, dans quels types d'édifices, à quel endroit au sein d'un bâtiment et au sein de quel programme iconographique) ?
4° Quels peuvent avoir été le sens et la fonction des différentes formes adoptées (format, position, gestuelle, attributs) ?
5° Que révèle l'emploi des différents matériaux utilisés ?
6° Les différences de qualité et de style sont-elles le reflet d'ateliers distincts ?

En bref, nous avons cherché à définir à quoi servait une statue, quel était le but de son acquisition, quelle était son utilisation, quel était le message qu'elle véhiculait. Chacun des différents chapitres de cette thèse a permis d'apporter des éléments de réponse à ces questions. Toutes participent de la même problématique : le rôle et l'usage d'une statue au Moyen Empire tardif et à la Deuxième Période intermédiaire.

Style et chronologie

La mise en série d'un répertoire de cette ampleur permet de dresser l'évolution stylistique des productions de la période envisagée et de définir les caractéristiques de chacun des stades de cette évolution. Ceci permet parfois d'apporter des indices pour replacer au sein de la chronologie tel souverain mal documenté ou tel personnage connu par plusieurs sources mais encore mal daté. C'est ainsi que l'on peut proposer de dater du troisième quart de la XIIIe dynastie un roi attesté par de nombreuses sources mais dont la place au sein de la dynastie faisait encore l'objet de débat : Sobekhotep Khâânkhrê (ch. 2.10.1). De même, le dossier des gouverneurs de Qaw el-Kebir est l'objet de nombreux débats en raison du caractère lacunaire des inscriptions fournies par les tombes et la généalogie des différents gouverneurs du nom de Ouahka n'est pas des plus simples à reconstituer ; le style de certaines statues a poussé, jusqu'ici, à dater la plus grande tombe de la nécropole du règne de Sésostris III, alors que ce type d'hypogées disparaît précisément sous ce règne. La reprise du dossier à travers les critères stylistiques développés plus haut permet de dissocier clairement les tombes de certaines statues qui y ont été découvertes. Ainsi, les statues du gouverneur Ouahka, fils de Néferhotep, n'appartiennent pas au règne de Sésostris III comme on l'avait cru, mais datent de deux ou trois générations plus tard. Il s'agit donc bien de statues du Moyen Empire tardif placées dans la chapelle funéraire d'un lointain prédécesseur, suivant la tradition du culte des gouverneurs défunts, bien attestée au Moyen Empire[1128], que l'on retrouve largement illustrée dans le sanctuaire d'Héqaib.

L'hypothèse que le pouvoir des grandes familles régionales avait été muselé par Sésostris III[1129], longtemps acceptée, avait été réfutée par D. Franke, qui préférait voir dans la disparition des nomarques

[1128] À ce propos, KEMP 1995 ; WILLEMS 2008, 127-128 ; 226-227.
[1129] MEYER 1913, 276.

un processus lent, dû à l'installation progressive d'un nouveau climat socio-politique[1130]. Cette interprétation était cependant fondée sur une datation de plusieurs monuments qui s'avère erronée, comme le montre H. Willems[1131] et comme nous l'avons vu avec le cas de Qaw el-Kebir, par l'identification de non pas deux mais au moins trois gouverneurs du nom de Ouahka, les grands hypogées n'appartenant qu'aux deux premiers, dans la première moitié de la XIIᵉ dynastie. Il n'est donc pas impossible que ce coup politique de Sésostris III supposé par E. Meyer ait vraiment eu lieu, même s'il a pu prendre du temps et s'étendre sur tout son règne. Les résultats de l'analyse du répertoire statuaire concordent du moins avec cette hypothèse : tant les arguments statistiques que l'examen du portrait même de Sésostris III, qui manifeste par sa physionomie et le traitement de son corps et de son visage la force et l'inflexibilité d'un roi réformateur.

Il ne s'agit bien entendu pas de prétendre qu'à chaque nouveau règne le souverain impose à ses sculpteurs un code de représentation très strict. On imagine mal par exemple un roi réclamer des *canthi* plus pointus ou une ride supplémentaire au milieu du front. Cependant – les exemples abondent – le « portrait » d'un nouveau souverain doit différer de celui du roi précédent. Ainsi que nous l'avons défini plus haut, on peut bien parler de « portrait » pour la représentation des rois, puisque ce terme implique l'intention de rendre l'individu représenté reconnaissable (pour lui-même et pour celui qui l'observe). Dans la culture occidentale contemporaine, cette représentation suit en général un certain degré de « réalisme » au sens photographique du terme. Dans la pensée égyptienne, on reconnaît le personnage représenté à ses attributs, à son apparence, à ses titres, à son nom et à sa présence en un lieu d'installation précis. Le portrait inclut la représentation du caractère de la personne, de son rang, de son action, de son expérience. Le portrait résulte d'une combinaison entre la personnalité de l'individu, son apparence extérieure et le statut du personnage (mais très peu sa fonction, hormis le souverain). Ce n'est pas en tant qu'individus que Sésostris III et Amenemhat III sont représentés, mais en tant que rois. Ainsi, ne cherchons pas à voir en eux des êtres mélancoliques et désabusés, mais des souverains dont les effigies imposent le respect par le choix d'une physionomie expressive et rassurent par une apparence humaine et l'utilisation rhétorique de marques, rides et irrégularités des traits.

Il se peut – mais cela est invérifiable pour l'époque concernée, en l'absence des corps momifiés des souverains – qu'une « image royale » consiste partiellement en une fusion entre traits personnels (un nez plat ou bosselé, un lobe en relief ou collé, un

menton prognathe ou fuyant), peut-être accentués, et éléments porteurs de sens (rides et sillons, expression), tout en maintenant une certaine continuité avec le « portrait » du roi précédent. C'est ainsi que l'on reconnaît immédiatement la parenté stylistique entre un souverain et ses successeurs ou ses prédécesseurs et que l'on peut également le différencier. Un changement radical est rare. La forme générale du visage semble dépendre davantage d'une période et d'une manière de faire et de voir que de la physionomie du souverain. Ainsi, par exemple, les rois de la fin de la XIIᵉ dynastie sont tous marqués par de profonds sillons et de lourdes paupières supérieures ; ceux du début de la XIIIᵉ dynastie semblent tous avoir le menton prognathe et la lèvre inférieure proéminente ; les suivants ont tous les yeux plissés, les *canthi* allongés et la ligne des paupières sinueuses.

Il est difficile et sans doute abusif d'être catégorique dans l'attribution d'une statue trop fragmentaire à un souverain précis, surtout lorsqu'il s'agit de rois peu documentés. Il faut prendre également en considération les différences de style que l'on peut déceler au cours d'un même règne. Il est cependant utile de chercher à établir les critères stylistiques permettant d'identifier chacun des rois dont les « portraits » nous sont parvenus, tout en gardant la prudence et l'esprit critique nécessaires. Ces critères permettent de définir un canevas évolutif global. Certaines césures de style sont nettes : ainsi, la sculpture change radicalement entre Néferhotep Iᵉʳ et Sobekhotep Khânéferrê ; les porportions du corps se modifient, le torse rétrécit, alors que les jambes et la tête apparaissent de plus en plus massives. C'est aussi à ce moment que l'on observe un éloignement de toute recherche de naturalisme et de perfection formelle, ainsi qu'une perte de qualité évidente dans la facture des statues royales. Une autre césure se manifeste entre la fin de la XIIIᵉ dynastie et la XVIIᵉ : dans la statuaire princière, l'on voit disparaître la musculature dessinée, les marques et plis du visage, ainsi que les épaisses paupières du Moyen Empire tardif, pour laisser placer à une physionomie juvénile et presque féminine.

Le roi, les dignitaires et les particuliers

La statuaire est produite avant tout pour le roi : c'est lui qui est représenté par le plus grand nombre de statues ; on n'en compte certes qu'une ou deux en moyenne pour chacun des éphémères souverains de la XIIIᵉ dynastie, mais plusieurs dizaines dès qu'un règne dépasse une décennie. Les statues du souverain sont généralement les plus visibles, en raison de leur format, des matériaux dans lesquels elles sont sculptées (généralement des pierres dures ou des matériaux précieux, qui sont dans de nombreux cas symboliquement connotés) et de leur emplacement à des endroits spécifiques (points géographiques précis, portes monumentales des temples, …). Ce

[1130] FRANKE 1991.
[1131] WILLEMS 2008, 187-188.

sont également celles qui font preuve du plus grand savoir-faire technique et manifestent en général le plus grand soin. Les plus grandes de ces statues étaient vraisemblablement destinées à être visibles par un vaste nombre de personnes.

Dès les règnes de Sésostris II et III, on assiste à une multiplication de la sculpture en ronde-bosse pour les particuliers, à la fois pour les hauts dignitaires et pour des individus de rang apparemment plus modeste. L'augmentation de leur production correspond justement à une période où les grandes lignées de nomarques disparaissent, et avec eux la construction des grands hypogées privés, et où l'organisation du pays change. Le pouvoir centralisé est distribué entre les mains d'une profusion de fonctionnaires de rangs variés, qui vont chercher à se faire représenter par des statues et sur des stèles. Leurs monuments funéraires quant à eux, généralement simples chapelles en briques crues, ne nous sont que rarement parvenus. Le développement de cette production statuaire ne signifie pas pour autant que l'accès à la sculpture s'est « démocratisé ». Ainsi que H. Willems a pu l'observer en ce qui concerne les textes des cercueils dans la première moitié du Moyen Empire, un tel accès reste un privilège[1132]. De toute évidence, la possession d'une statue n'était pas accessible à tout un chacun. Ainsi que nous l'avons vu au fil des chapitres, seul un faible pourcentage de la population pouvait en acquérir. Même les statues d'apparence modeste (matériau tendre, petit format et facture malhabile) restent l'apanage de quelques rares tombes au sein d'une nécropole, comme cela apparaît notamment Mirgissa, Bouhen et Haraga, et les tombes qui ont livré de la statuaire sont précisément celles qui montrent des traces de statut privilégié du défunt, décelables soit à travers le matériel funéraire qu'elles ont livré et qui suppose une certaine richesse, soit par les dimensions de la chapelle funéraire (par exemple celles de la nécropole du Ramesseum), soit encore en raison leur emplacement privilégié (notamment les tombes surplombant le temple de Montouhotep II à Deir el-Bahari).

Cet aspect nous mène à la question du contexte architectural dans lequel s'inséraient ces statues.

Régions et contextes. Temples, sanctuaires et nécropoles

Nous avons vu que certaines **régions** ont livré un plus grand répertoire statuaire que d'autres. Les rois sont certes présents dans tous les temples divins, mais certains de ces temples apparaissent véritablement comme la destination privilégiée de leur statuaire : ceux de la région thébaine, d'Abydos, du Fayoum et de la région memphite. Beaucoup de temples et de sanctuaires apparemment mineurs ou en tout cas plus provinciaux ont néanmoins livré une ou plusieurs

statues royales : en Haute-Égypte à Éléphantine, Edfou, Hiérakonpolis, Gebelein, el-Moalla et Hou ; en Basse-Égypte à Kôm el-Hisn, Tell Basta et Ezbet Rushdi es-Saghira (Tell el-Dab'a)[1133]. La Moyenne-Égypte, entre le Fayoum et Abydos, n'a en revanche livré aucune statue royale du Moyen Empire tardif ou de la Deuxième Période intermédiaire. Il se peut que l'on soit en partie dépendant des programmes de fouilles et du hasard des découvertes ; néanmoins il semble bien que les images du souverain se soient concentrées surtout à proximité des centres du pouvoir : Memphis, le Fayoum, Abydos et Thèbes.

Les mêmes tendances sont observables en ce qui concerne la statuaire privée. Conservée en trois fois plus grand nombre que la statuaire royale à l'époque envisagée, elle est répandue sur un plus grand nombre de sites, mais les mêmes zones restent majoritaires. On retrouve une forte concentration de statuaire aux alentours de Thèbes, de Memphis et du Fayoum. Deux centres religieux majeurs apparaissent également davantage favorisés par la statuaire privée que royale : le sanctuaire d'Héqaib à Éléphantine et les abords du chemin de procession d'Abydos (sur la Terrasse du Grand Dieu, dans le *Middle Cemetery* et dans la Nécropole du Nord). Le site d'Abydos et les sanctuaires dédiés aux gouverneurs divinisés semblent avoir constitué une part essentielle de la religion au Moyen Empire.

Parmi les **contextes** étudiés, les statues du souverain ont surtout été retrouvées dans les temples divins et dans les temples funéraires royaux. On les retrouve dans de nombreux cas aux portes de ces sanctuaires, généralement de grandes dimensions et en matériaux dont le soleil fait ressortir l'éclat (quartzite, granit, granodiorite) ; elles peuvent aussi constituer des objets de culte, abrités dans une chapelle ou dans une salle hypostyle et sont alors de dimensions plus modestes et en matériaux plus tendres ou plus précieux.

Les statues privées sont quant à elles installées dans une plus grande variété de contextes, qui dépendent en grande partie du rang de leurs titulaires. Ainsi, les statues des hauts dignitaires sont fréquemment admises dans l'enceinte des temples divins (probablement dans leurs cours, par comparaison avec les époques successives). On les retrouve aussi, ainsi que celles d'individus de rang moins élevé, dans les cours des temples dédiés à des souverains ou des individus divinisés (à Éléphantine, Deir el-Bahari, Hawara, Saqqara et Ezbet Rushdi). Dans certains cas, on retrouve encore les statues des gouverneurs provinciaux dans les chapelles de leurs ancêtres (Éléphantine, Qaw el-Kebir, peut-être aussi

[1132] WILLEMS 2008.

[1133] En ce qui concerne Bubastis et surtout Tanis, les statues mises au jour proviennent probablement des régions de Memphis et du Fayoum, ainsi que nous l'avons vu dans le chapitre consacré aux contextes archéologiques.

Tell Basta). Les nécropoles du Moyen Empire tardif accueillent en revanche surtout les niveaux inférieurs de l'élite : on y compte seulement quelques statues de hauts dignitaires[1134] et y voit une profusion de personnages dépourvus de titre de rang ou, d'après leurs inscriptions, dépourvus même de fonction officielle.

Les temples voués aux divinités semblent admettre essentiellement des statues du souverain et de ses plus hauts dignitaires. Ceux dont le culte est destiné à un roi ou à un dignitaire défunts accueillent, quant à eux, plus de statuaire privée que de statuaire royale. La nature de ces temples et de ces cultes semble donc différente. Les anciens rois et dignitaires défunts apparaissent plus accessibles au « commun des mortels » – ce « commun » demeurant tout de même de statut relativement élevé. Les nécropoles constituent quant à elles le contexte d'installation majeur des statues des membres de l'élite intermédiaire et inférieure. Les statues pouvaient être installées dans les chapelles en briques crues surmontant les tombes par le titulaire lui-même, de son vivant, ou par les membres de sa famille après sa mort[1135]. Le culte des ancêtres et des « saints » semble en effet, comme nous l'avons vu, constituer une dimension majeure de la religion au Moyen Empire.

Pendant la Deuxième Période intermédiaire, il semble que le domaine funéraire continue à servir de lieu d'installation privilégié de la statuaire. Les temples ne reçoivent quant à eux que très ponctuellement la statuaire du souverain (Sobekemsaf Ier). Ceci est dû en grande partie au moins à la diminution de la production des ateliers royaux, mais constitue peut-être aussi le reflet d'un changement dans la définition de l'élite. À la différence du Moyen Empire tardif, les membres de celle-ci ne semblent plus être les détenteurs de fonctions officielles au sein de l'administration royale, au profit à nouveau des personnages appartenant à une élite provinciale, dont le soutien (notamment militaire) est devenu indispensable aux souverains thébains des XVIe et XVIIe dynasties.

Enfin, la sériation des différentes pièces du catalogue permet également de proposer des réassemblages entre des fragments de statues conservés dans différentes institutions. Ces associations, en plus d'améliorer notre connaissance de l'objet et de son histoire, apportent parfois des éclaircissements sur certaines problématiques. Ainsi, le lien suggéré entre une tête découverte dans un des *tumuli* royaux de Kerma et le corps de la statue du directeur des champs Ânkhou, de la fin de la XIIe ou du début de la XIIIe dynastie[1136], mis au jour dans le sanctuaire d'Héqaib, pourrait signifier que la statue a été brisée à Éléphantine même, probablement lors d'un raid des troupes kouchites. La tête aurait alors été emportée comme « trophée » dans la capitale Kerma, pour y être finalement enterrée avec le souverain nubien. Ceci pourrait expliquer que la totalité des nombreuses statues découvertes sur le site soudanais soient réduites à l'état de fragments, et restent toujours incomplètes[1137]. Peut-être les fragments manquants sont-ils à rechercher sur des sites égyptiens. Les statues égyptiennes n'auraient donc pas été emportées entières au Soudan, mais déjà à l'état de fragments, après leur destruction au lieu même où elles se dressaient.

Pierres : valeur et prestige

En ce qui concerne les matériaux, l'on observe différentes variétés de couleur, de dureté, de provenance et de préciosité. Certains sont très répandus, comme la granodiorite, le calcaire et la stéatite ; d'autres, plus exceptionnels, tels que l'obsidienne, le gneiss ou l'anhydrite. Les raisons qui ont poussé au choix de l'un ou l'autre de ces matériaux peuvent être liées à l'emplacement de leurs gisements. Dans le cas de certains calcaires ou du grès pour Serabit el-Khadim, une préférence a été donnée au matériau local. Dans de nombreuses autres situations, néanmoins, les matériaux employés proviennent de gisements éloignés et ont donc été choisis sciemment, en raison de leurs qualités esthétiques, de leur couleur, de leur dureté et peut-être aussi de l'association du gisement avec un lieu particulier, critères qui leur confèrent leur prestige et leur valeur symbolique. C'est ainsi que sont choisis le granit, le quartzite, la calcite/albâtre, le gneiss anorthositique et la granodiorite. Dans les quelques cas où le contexte archéologique ou les dimensions permettent de restituer l'emplacement d'une statue, on observe que les statues de couleur rouge sont

[1134] **Pittsburgh 4558-3** (statue du grand intendant Nebânkh, contemporain de Sobekhotep Khânéferrê, découverte dans la nécropole du Nord à Abydos, tombe X 58) et **New York MMA 22.3.68** (dyade sculptée dans un naos, au nom du chancelier royal et intendant du district Amenemhat, probablement de la fin de la XIIIe dynastie, découverte dans le cimetière 200 surplombant le temple de Deir el-Bahari).

[1135] Par exemple la statue de l'officier du régiment de la ville Khemounen (**Le Caire CG 467**), dédiée par son fils « pour faire revivre son nom ». *Idem* pour les statues du gardien Shedousobek (**Boston 1973.655**), du directeur de Basse-Égypte (?) Ipep (**Londres BM EA 2306**), du commandant de l'équipage du souverain Hori (**Barcelone E-280**), du particulier Djehouty-âa (**Londres BM EA 2297**) ou encore de la maîtresse de maison Heti (**Oxford 1985.152**).

[1136] Je remercie D. Doxey qui m'a fait parvenir un moulage de la cassure de la tête conservée au Museum of Fine Arts de Boston. Le corps de la statue est conservé dans les réserves du musée de l'île d'Éléphantine. Il ne m'a pas encore été possible d'accéder à la pièce pour vérifier ce raccord.

[1137] La seule statue dont tous les fragments retrouvés ont permis de reconstituer une figure complète est celle de la dame Sennouy (**Boston 14.720**).

plutôt placées à l'extérieur, à la lumière du soleil ; celles en calcaire ou en calcite, de couleur blanche, généralement de plus petites dimensions, semblent au contraire être abritées à l'intérieur du temple.

Nous avons vu également le choix symbolique que pouvait constituer l'association de deux roches de couleurs différentes au sein d'un même ensemble statuaire : dans le temple de Sésostris III à Abydos-Sud, de même que dans son hypogée et probablement aussi dans le temple de Médamoud, la complémentarité entre couleurs osiriennes et solaires apparaît manifeste.

Certains matériaux, enfin, peuvent être sélectionnés en raison de leur facilité à être sculptés et de leur capacité à être transformés en pierres « nobles » : c'est le cas de la stéatite, dont la cuisson confère l'aspect des prestigieuses pierres dures et sombres.

Enfin, il est apparu que le choix des matériaux puisse influencer considérablement le style. Certains ateliers ou sculpteurs au sein d'un atelier sembleraient en effet spécialisés dans la taille d'un matériau ou d'un ensemble de matériaux – ce qui va de pair avec le rang de la clientèle visée. La statuaire en stéatite, par exemple, fait l'objet d'un traitement particulier et montre un style particulier. Elle ne devait vraisemblablement pas être travaillée pour de la statuaire dans les ateliers royaux. Les sculptures taillées dans ce matériau représentent en effet essentiellement des personnages de rang intermédiaire.

Colosses et statuettes, gestes et positions
Le format et le type statuaire sont choisis pour remplir des fonctions déterminées. C'est en tout cas très clair pour la sculpture royale : les statues commandées par le souverain interagissent avec le contexte architectural dans lequel elles sont insérées. Elles sont prévues pour faire partie d'un ensemble, d'un programme iconographique. Les statues colossales, généralement par paires, flanquent les entrées monumentales des temples. Assis ou debout, le souverain remplit le rôle de gardien des frontières et des lieux saints, ainsi que d'intercesseur entre le monde des hommes et celui des dieux ; agenouillé ou en position d'adoration, il manifeste sa dévotion aux divinités ; sous sa forme osiriaque ou en tenue de *heb-sed*, il assure sa propre régénération et celle de la fonction pharaonique.

Le répertoire privé de l'époque concernée, en revanche, semble moins souvent associer contextes et formes statuaires. Les statues les plus grandes sont généralement installées dans les temples et les sanctuaires, mais les différents types statuaires (debout, assis, agenouillé, assis en tailleur, statue-cube) se retrouvent au contraire dans tous les types de contextes. Ceci suggère qu'en ce qui concerne la statuaire privée, la position et la gestuelle du personnage représenté n'étaient pas associées à un programme iconographique déterminé et, quelle que fût la forme de la statue, cette dernière suffisait

à remplir sa fonction. Il se peut également que ces statues aient été produites dans des ateliers sans destination précise, puis seulement acquises par des particuliers au sein d'un stock constitué.

Les vêtements et coiffures portés par les individus ne sont, également, que rarement significatifs. Les tenues représentées sur ces statues font preuve d'une remarquable et presque déconcertante homogénéité. Dans la majorité des cas au Moyen Empire tardif, les hommes portent le pagne long qui, sur les stèles, semble généralement attribué au personnage principal, ce qui indique non pas une fonction mais simplement un rang relativement élevé. À la Deuxième Période intermédiaire, on observe en revanche plus souvent le port de pagnes courts, surtout le *shendjyt*, à l'image du souverain. Dans le répertoire royal, le némès est de loin la coiffe la plus commune, bien que nous puissions observer dans certains cas des couronnes inhabituelles, notamment le mortier « amonien » et les premières attestations du *khepresh*. Dans le corpus non-royal, sauf dans quelques cas (le vizir, caractérisé par le collier-*shenpou*, et le grand prêtre de Ptah, qui porte un type particulier de plastron), rien, dans les attributs, les costumes ou les coiffures, ne fournit la moindre indication sur l'identité ou la fonction de l'individu représenté.

La question des ateliers
L'analyse stylistique permet enfin de réunir les œuvres en « dossiers artistiques »[1138], c'est-à-dire en groupes partageant les mêmes caractéristiques formelles. Ces « dossiers » supposent la contemporanéité des personnages représentés sur les stèles et statues d'un même groupe. Ces ensembles stylistiques peuvent parfois ensuite être croisés avec d'autres données, notamment prosopographiques[1139]. De fil en aiguille, il est possible de reconstituer les connexions qui existaient entre les personnes dont les traces nous sont parvenues et de les dater avec un certain degré de précision[1140].

Il apparaît néanmoins que deux niveaux de production statuaire coexistaient à l'époque étudiée : une production de cour, à l'intention du roi et des hauts dignitaires, et une autre, régionale, pour les fonctionnaires de rang intermédiaire et pour l'élite locale. La première est généralement en pierre dure. La statuaire des hauts dignitaires suit le modèle royal et provient très vraisemblablement des mêmes ateliers. En dépit de niveaux de facture inégaux, dus sans doute à l'habileté même et à l'individualité des

[1138] Selon le terme de MARÉE 2010.

[1139] Voir les « dossiers » de WARD 1982 et FRANKE 1984a.

[1140] Cette tâche nécessite un travail de collaboration. À ce propos, j'adresse ici tout particulièrement mes remerciements à Wolfram Grajetzki, Marcel Marée et Julien Siesse pour nos multiples échanges d'informations, tant utiles à la construction des dossiers de cette recherche.

sculpteurs, on observe une remarquable régularité dans la production de cour d'une même période. Une statue de haut dignitaire peut donc en général être datée assez précisément, grâce à la comparaison avec le portrait royal contemporain – il convient néanmoins de garder à l'esprit l'exception des effigies expressives au « visage marqué » des souverains Sésostris III et Amenemhat III. Comme nous l'avons vu dans les chapitres 2.4 et 2.5, ces représentations expressives sont presque exclusivement réservées au souverain et à des statues de grandes dimensions. Les statues de plus petite taille et celles des dignitaires contemporains en sont généralement des versions atténuées. Une telle homogénéité stylistique dans la production sculpturale d'une époque implique un nombre probablement restreint de sculpteurs « initiés » dans ces ateliers royaux, raison pour laquelle ces artisans sont envoyés en divers endroits du pays en fonction des travaux royaux, ainsi que nous l'avons évoqué aux chapitres 3.1.21 et 7.3. ; le « marché » est donc restreint et la spécialisation des acteurs impliqués est probablement très haute (ces critères semblent en revanche s'inverser à la Deuxième Période intermédiaire, à un moment de dissolution ou de fragmentation du pouvoir central). L'autre niveau de production, probablement plus local, est destiné, au Moyen Empire tardif, aux fonctionnaires de rang intermédiaire et aux élites régionales. Cette statuaire est généralement de modestes dimensions et exécutée en matériaux tendres, plus faciles à tailler. Divers ateliers sont identifiables, qui semblent souvent être associés à des matériaux bien précis. Les figures provenant de ces ateliers sont souvent plus difficiles à dater, puisque leur facture, différente de celle des statues de grande taille et en matériaux durs, entraîne souvent un style qui leur est propre.

Les dossiers étudiés ici montrent néanmoins la complexité de la question des ateliers : des tendances se dessinent, mais sujettes à des variables en raison de facteurs aujourd'hui difficiles à déceler, telles que la personnalité d'un commanditaire, le degré d'habileté et le nombre de sculpteurs impliqués, ou encore les conditions de travail et le temps à disposition pour la réalisation d'une œuvre.

Les exceptions sont nombreuses et poussent à rejeter toute tentative de généralisation.

Images du pouvoir – pouvoir des images

Le message inhérent aux statues et à leur apparence (format, matériau, position, gestuelle, qualité de la facture, environnement architectural) était destiné à un public bien déterminé. En plus de leur valeur performative magique et religieuse, les statues colossales du souverain adressent leur message à un public relativement large. Nous avons évoqué plus haut les statues marquant les limites naturelles ou symboliques d'un territoire ou d'un espace sacré. Sésostris III a placé des statues à son effigie dans les

forteresses, à Semna et à Ouronarti, pour galvaniser ses troupes, leur donner du cœur à la défense de leur pays, tout en participant sans doute magiquement à cette défense. Les colosses de Biahmou incarnent quant à eux la nature d'un roi-soleil émergeant des eaux du Fayoum, assurant la maîtrise d'un vaste territoire et sa prospérité. La physionomie musculeuse et le visage inflexible de Sésostris III et d'Amenemhat III (au moins pour les statues de grandes dimensions) expriment encore un message de force à la fois redoutable et rassurante. Ce sont les images puissantes d'un roi proche des dieux, qui protège ses frontières, assujettit ses rivaux et maîtrise l'organisation du pays tout entier.

Les statues du souverain traduisent une volonté d'être présent partout, dans les divers temples et sanctuaires d'Égypte, de regarder et d'être vu, peut-être aussi de rester présent au-delà de la mort, d'être à la fois dans le monde des dieux, et sur terre, parmi les hommes. Elles servent aussi de réceptacle au culte du souverain, probablement dès son vivant (comme en attestent les autels édifiés face aux colosses assis d'Amenemhat III à Biahmou), dans les cours des temples, les salles hypostyles ou des chapelles de *ka* (comme à Abydos). Elles remplissent alors probablement le rôle d'intercesseurs entre les hommes et les dieux, comme nous le signifient les dyades et les triades associant le souverain aux divinités. Enfin, les statues du souverain commémorent, à l'image des stèles, le passage de ses expéditions sur les sites éloignés et sacrés, comme à Serabit el-Khadim.

Le message qu'adressent les personnages privés par le moyen de leur statuaire est différent. Ils ne sont pas, quant à eux, d'essence divine et n'incarnent pas la maîtrise du monde dans la personne d'un être surhumain. Les dignitaires sont des individus et sont représentés comme tels, à la différence le roi, qui est roi avant d'être un homme.

La statuaire privée exprime, par le pouvoir de l'image, du costume, de la nature de la pierre, le rang privilégié d'un humain parmi ses semblables. On ne peut certes parler de véritable « propagande » dans le sens moderne du terme, puisque ce n'est pas auprès d'un peuple électeur qu'un dignitaire doit justifier ses actions ni proposer une candidature au pouvoir. Cependant, il n'est pas impossible que le désir ou même le besoin d'afficher un haut statut et une proximité avec le souverain ait sa raison d'être au sein des strates les plus élevées de la société égyptienne. Ceci doit être particulièrement valable à la XIIIe dynastie, à une période où la succession héréditaire n'est visiblement pas toujours de règle. Exprimer son pouvoir, sa richesse et son influence peut donc s'avérer utile, au moins à l'intention des autres membres des mêmes classes sociales privilégiées.

La statue ne se résume pas au rang d'hypostase du personnage représenté et à un rôle magique de survie. Le personnage représenté acquiert par le biais

de sa statue le moyen d'être intégré dans le temple et de jouir du culte qui s'y déroule et des offrandes qu'on y dépose. Le choix de sa physionomie, de ses dimensions, de son matériau, de sa position n'est nullement anodin. Même en admettant que l'accès à certaines statues ait pu être restreint, un message évident était adressé au moyen de ces différents critères au regard du public censé les regarder, soit quotidiennement, soit lors de certaines cérémonies (telles que des processions religieuses ou peut-être même l'installation ou l'« inauguration » de la statue). Par le moyen des titres étalés dans les inscriptions de la statue, par le choix de matériaux prestigieux et par le recours aux ateliers royaux, qui leur fournissent des statues dont la physionomie est en tout point similaire à celle du souverain, les hauts dignitaires manifestent leur allégeance au pouvoir et leur proximité avec le souverain.

Quant aux membres des niveaux plus modestes de l'élite, c'est par mimétisme vis-à-vis de ces hauts dignitaires qu'ils cherchent à revendiquer un rang élevé : ils adoptent les mêmes types statuaires (positions et gestuelles), les mêmes costumes et perruques, et, quand ils n'ont pas les moyens (ou l'autorisation ?) d'acquérir une statue dans un matériau prestigieux, ils recherchent l'emploi de roches qui peuvent en gagner l'aspect. Ces images ne reflètent pas la fonction précise des individus qu'elles représentent ; elles ont en revanche le pouvoir d'exprimer un statut. Elles ont le pouvoir d'accorder dans l'au-delà un rang privilégié à leurs titulaires, en servant d'intermédiaires entre les hommes et le monde divin.

Elles ont enfin le pouvoir évocateur de ranimer, près de quatre mille ans après leur réalisation, les noms de centaines d'individus, la nature des relations sociales, les croyances et les pratiques d'une époque.

La statuaire au Moyen Empire tardif et à la Deuxième Période intermédiaire constitue donc une source très fertile d'informations historiques et sociales. Souhaitons que ce catalogue puisse encore être complété et inspirer d'autres études pour restituer le visage de cette Égypte du Moyen Empire et de la Deuxième Période intermédiaire. Plusieurs pistes s'ouvrent à la suite de cette recherche. Tout d'abord au sein de ce même matériel, l'épigraphie peut permettre de faire avancer la problématique des ateliers : ainsi que nous l'avons vu, la qualité de l'inscription diffère souvent de celle de la sculpture, ce qui suggère qu'elle était, au moins dans certains cas, gravée non pas lors de la réalisation de la statue, mais plutôt lors de son acquisition ou de son installation. Dans ses recherches épigraphiques, M. Marée a récemment pu identifier plusieurs caractéristiques propres à un atelier de sculpture de la Deuxième Période intermédiaire à Abydos, dans la manière d'organiser les signes ou dans la paléographie[1141]. De telles analyses

permettraient, au sein du répertoire statuaire réuni ici, d'observer également des liens entre différentes statues, d'identifier des « mains » de scribes. Ainsi, l'on pourrait déterminer si elles concordent ou non avec les caractéristiques stylistiques permettant de réunir les productions d'un atelier.

Une deuxième piste de recherche est celle de la concordance entre bas-relief et ronde-bosse. L'atelier de sculpture en calcaire identifié à Abydos a, semble-t-il, produit à la fois des stèles, des éléments architecturaux et des statues de petites dimensions[1142]. Nous avons vu également au cours du chapitre consacré au développement stylistique l'étroite connexion qui peut relier la ronde-bosse et le bas-relief. Ces deux pratiques ne sont pas nécessairement à séparer comme nous aurions pu nous y attendre. Il se peut que des sculpteurs aient été spécialisés dans la production de l'un ou de l'autre ; il se peut également que les mêmes techniques aient pu être appliquées aux deux supports d'image. Plusieurs statues portent d'ailleurs elles-mêmes des reliefs sur les côtés de leurs sièges. Ainsi qu'il est apparu au fil des chapitres 2 et 7, il semble que les ateliers de sculpture aient été souvent associés à des matériaux précis. Il serait intéressant d'observer, tant à l'époque envisagée ici qu'aux autres périodes, si le même phénomène s'observe dans le domaine du bas-relief. Ainsi, peut-être un atelier travaillant un matériau déterminé (ou un ensemble de matériaux de même dureté) pouvait-il produire à la fois de la statuaire et du bas-relief. Ceci apporterait des arguments en faveur d'une qualification et des compétences de l'artiste/artisan beaucoup plus larges qu'on ne le suppose généralement.

Enfin, étendons ces axes de recherche vers les autres périodes de l'histoire égyptienne, afin d'apporter de nouveaux éléments de réponse sur le fonctionnement de ces « objets » qui forment une grande part de la culture pharaonique. Afin de répondre à cette problématique, on pourra exporter la méthode employée ici : la mise en série d'un vaste répertoire au sein d'une même période, afin de repérer les caractéristiques propres à certains ensembles. Ces groupes pourront ensuite être analysés pour déterminer si les caractéristiques formelles qu'ils ont en commun sont dus à la nature de leur matériau, à leur dureté et à leur gisement, au lieu de leur découverte, à leurs dimensions, au rang des acquéreurs de ces artefacts ou encore à la conjonction de ces différents facteurs.

[1141] MARÉE 2010.

[1142] MARÉE 2010.

Annexe : Expérimentations

Nous avons vu au cours de cette étude que seule une certaine élite pouvait acquérir des statues et que même au sein de ce répertoire, différents formats, matériaux et niveaux de facture sont observables. Aucun document administratif ne nous renseigne sur le coût d'une statue dans l'Égypte pharaonique ; cependant, par le moyen de l'expérimentation, l'on peut obtenir une estimation comparative de la valeur matérielle des statues réalisées dans différents matériaux. Divers critères doivent être pris en compte : l'accès au gisement et la facilité de l'extraction de la pierre, le temps et le savoir-faire nécessaires à l'élaboration d'une sculpture et la nature des outils employés. Une telle approche a été mise en œuvre dans le cadre de cette recherche ; les expérimentations sont encore en cours, mais il est possible de présenter quelques résultats, qui peuvent apporter un éclairage sur l'usage et le choix de certains matériaux.

Cette expérience a été menée à Louqsor, avec Hugues Tavier (École nationale supérieure des Arts visuels de La Cambre / Université de Liège) et l'aide précieuse d'un sculpteur du village qui s'étend au sud du Ramesseum, Moustapha Hassan Moussa. Ce dernier a accepté de travailler en n'utilisant que des outils ayant pu être utilisés à l'époque pharaonique : ciseaux en cuivre de format divers, couteaux en silex, polissoirs en pierre, marteaux en bois et en pierre dure. Un artisan du village a fabriqué sous nos yeux des ciseaux en cuivre de dimensions diverses, ainsi qu'un marteau en bois. Un galet de grès s'est révélé très utile pour sculpter les surfaces arrondies et pour un polissage grossier. Le silex permet également des incisions profondes, mais est moins aisé à utiliser que le ciseau en cuivre – peut-être est-ce surtout une question d'habitude. Un galet en calcaire induré a servi au polissage final de la statue en calcaire. Pour les figures en stéatite, ce polissage de la surface a été achevé à l'aide d'une pièce de cuir.

L'objectif était d'estimer le temps nécessaire à la sculpture d'une statue de dimensions modestes (20 cm, c'est-à-dire la hauteur moyenne des statuettes retrouvées dans les nécropoles de la fin du Moyen Empire) en différents matériaux, en s'inspirant du modèle de statues du catalogue, de même format et de facture équivalente. Une série de statuettes debout en stéatite et en calcaire a été réalisée[1143]. Une dizaine

d'heures a suffi à la réalisation de chacune de ces pièces, « statues-types » des niveaux inférieurs de l'élite du Moyen Empire tardif. Malgré quelques hésitations au commencement, dues à l'accoutumance avec ces outils rudimentaires, le sculpteur, habitué aux outils en acier, plus durs et plus efficaces, a rapidement trouvé son rythme. Pour la réalisation de la statue en calcaire, il est vite apparu que l'humidification régulière de la pierre permettait une taille beaucoup plus aisée. On peut donc considérer qu'une ou deux journées de travail d'un artisan suffisent à la sculpture de cette catégorie de statue. Une statuette en calcaire de ce type serait ainsi prête à l'emploi, après l'ajout de quelques touches de peinture.

Celles en stéatite, en revanche, nécessitent une manipulation supplémentaire. Les statuettes obtenues demeurent en effet très fragiles et friables, et leur couleur reste grise, alors que celles que le Moyen Empire tardif nous a livrées sont dures et sombres (un brun-noir parfois moucheté de rouge foncé). À plusieurs reprises au cours des différents chapitres, il a été question de cette pierre qui offre un intérêt particulier. Comme nous l'avons vu, la stéatite est un des matériaux privilégiés de la statuaire du Moyen Empire tardif et de la Deuxième Période intermédiaire. On la retrouve utilisée essentiellement pour des sculptures de petites dimensions, installées surtout (lorsque le contexte de découverte est connu, ce qui est rare pour ce type de statuettes) dans les nécropoles ou les sanctuaires provinciaux et la majorité des statues en stéatite représentent des individus de rang intermédiaire, dépourvus de titres de noblesse – on compte néanmoins quelques cas de statuettes royales et de hauts dignitaires (voir chapitres 5.9 et 7.3.3). Comme nous l'avons évoqué, il est parfois difficile de reconnaître le matériau, puisque l'aspect naturel de la stéatite peut être modifié pour acquérir celui des roches sombres et dures. Ainsi, les rapports de fouilles, les catalogues de musées et d'expositions désignent-ils souvent les statuettes en stéatite comme étant en « basalte », « obsidienne », « granodiorite », « roche éruptive sombre » ou encore « pierre noire et dure ». On comprendra aisément cette erreur. Seule la mise en série d'un large catalogue et l'examen personnel d'un grand nombre de ces figures a permis de mettre en évidence une similarité de style au sein

[1143] Je me suis moi-même essayé à la réalisation d'un ouchebti afin de tester, de mes propres mains, la texture de la pierre. Le résultat, peu esthétique, m'a néanmoins permis de me rendre compte que si le sens des proportions et

du modelé des formes exige un certain savoir-faire et un minimum d'expérience, le temps nécessaire à la sculpture d'un objet de petite taille est très bref. Quelques heures à peine y suffisent.

de ce vaste répertoire et une certaine constante dans les titres des personnages représentés.

Étant donné la relative modestie de ces statues et de leurs acquéreurs, l'on est en droit de supposer qu'à l'époque envisagée, ces artefacts ne « coûtaient » qu'un prix restreint, du moins en comparaison avec la statuaire en pierre dure, réservée généralement au sommet de l'élite et surtout au souverain. Cette valeur matérielle moindre devait dépendre de plusieurs critères :

1° L'accès aux gisements devait être suffisamment aisé pour que le matériau n'acquît pas une grande valeur. Ceci est vrai aussi bien au Moyen Empire tardif qu'à la Deuxième Période intermédiaire, c'est-à-dire aussi à une époque où les ressources de l'Égypte étaient visiblement réduites.

2° Il est possible de conférer à cette roche un aspect et une dureté suffisamment satisfaisantes pour remplir les fonctions demandées par cette statuaire.

3° La sculpture de la stéatite est plus facile, exige moins de temps et de savoir-faire que celle des autres matériaux.

La stéatite, « pierre à savon » ou « pierre de talc » (silicate de magnésium hydraté, dont la formule chimique est $Mg_3 Si_4 O_{10} (OH)_2$), est une roche extrêmement tendre, qui se peut se rayer même avec l'ongle. Son indice de dureté ne dépasse pas 1 sur l'échelle de Mohs (le degré 10 correspondant au diamant). On en retrouve de différentes couleurs d'une région du monde à l'autre ; celle que l'on trouve en Égypte est généralement grise, blanche ou beige. Des gisements sont attestés dans les plateaux désertiques entre la mer Rouge et la vallée du Nil, au Ouadi Saqiya (à quelques dizaines de kilomètres au nord du Ouadi Hammâmât) et dans les Ouadis Moubarak, Abou Qureya, el-Humra, Oum Salim, Rod el-Barram, Kamoyid et Maʿawad, (à hauteur d'Elkab)[1144]. Aucune carrière de cette pierre n'a été identifiée comme ayant été utilisée avant l'époque gréco-romaine – ce qui n'exclut pas un usage plus ancien dont les traces auraient disparu. Cependant, on la trouve à l'état de gros cailloux dans le désert oriental, notamment au Ouadi Hammâmât[1145], lequel était fréquenté au moins pour l'extraction de blocs de grauwacke, y compris à la Deuxième Période

intermédiaire[1146]. Le plus probable est donc que de tels petits blocs aient été simplement ramassés. Les statues en stéatite sont d'ailleurs toujours de petit format, ce qui est certainement dû en partie à la nature du matériau, qui se brise plus facilement lorsqu'on le travaille sous forme d'objets de grandes dimensions. Le transport de cette pierre sur les pistes du désert est plus facile sous forme de petits blocs de quelques kilogrammes. Il n'est donc pas nécessaire que de véritables expéditions de grande envergure aient été organisées pour extraire ce matériau.

On connaît bon nombre d'objets en stéatite glaçurée, à diverses périodes de l'histoire égyptienne. On retrouve ainsi de la stéatite cuite pour la facture de perles à l'époque badarienne en Haute-Égypte[1147]. Sous le règne d'Amenhotep III, elle sert à la réalisation de statuaire royale de petites dimensions [1148]. Elle adopte alors souvent l'aspect de la faïence, à cause de son glaçurage bleu-vert. Toutes ces statuettes montrent un niveau de facture d'une grande finesse ; la glaçure a souvent disparu, laissant la pierre nue et lui conférant l'aspect de l'ivoire ou du bois fossile[1149]. Dès le Moyen Empire tardif, on retrouve également l'emploi de la stéatite glaçurée de manière très répandue pour des scarabées-sceaux du souverain et des hauts personnages officiels[1150].

Le principe de la glaçure nécessite une cuisson, procédé qui durcit considérablement la stéatite. Plusieurs études sur la cuisson de la stéatite ont été réalisées, tant en archéologie que dans les domaines modernes de la physique[1151]. Dans l'opération de

[1144] Voir HARREL et STOREMYR 2009, fig. 33, ainsi que la carte et le tableau général. Les carrières utilisées aujourd'hui pour la production de cosmétiques se trouvent au Ouadi Oum el-Farag, à une soixantaine de kilomètres à l'ouest de Marsa Alam et une dizaine de kilomètres au nord de la route d'Edfou.

[1145] HIKADE 2006, 154.

[1146] GASSE 1987.

[1147] BRUNTON et CATON-THOMPSON, pl. 49.

[1148] Ex : la statuette représentant la reine Ahmès-Néfertari debout (Le Caire CG 42050, LEGRAIN 1906a, 30, pl. 27), plusieurs statuettes debout d'Amenhotep III (Le Caire CG 42084 ; Le Caire JE 38596 + Durham N. 496, cf. BRYAN 1997a) ou encore la dyade fragmentaire d'Amenhotep III et Tiyi du Louvre (Paris E 25493).

[1149] Ainsi, la tête d'Amenhotep III du Louvre (Paris E 17218), enregistrée au musée comme étant en bois fossile, est probablement plutôt en stéatite cuite, peut-être jadis glaçurée. Il en est probablement de même, d'après une observation de L. Delvaux, pour la statue de la dame Nebemousekhet du musée du Cinquantenaire (Bruxelles E. 6356, KOZLOFF et al. 1992, 466).

[1150] Par exemple les scarabées aux noms du roi Néferhotep Iᵉʳ (Bruxelles E. 5003) et du scribe de la Grande Enceinte Dehenti (Bruxelles E. 5020), DE MEULENAERE et al. 1992, 26-27.

[1151] La stéatite peut en effet être utilisée en céramique pour ses propriétés mécaniques et électriques. Ainsi elle a donné lieu à plusieurs études, dont celle de Br. Reynard, J. Bass et J. Jackson, qui s'emploient à faciliter l'identification des différentes températures de cuisson de cette roche, à partir de la spectroscopie Raman. Cette méthode non destructive vise à déterminer la composition moléculaire de la struc-

cuisson à haute température de la stéatite, on obtient une nouvelle forme stable, appelée « protoenstatite » (Pen)[1152], une pierre très dure, déshydratée. Sous l'effet de la chaleur, la stéatite se déshydrate et se recristallise, formant de l'enstatite (minéral qu'elle a dû être des millions d'années plus tôt) et une phase silice de cristobalite. La température requise pour transformer la stéatite en enstatite peut varier (entre 900 et 1200° C). Plusieurs expérimentations ont été réalisées pour reconstituer le procédé de fabrication des perles en stéatite. Certaines consistaient à les fabriquer à partir d'une pâte à base de stéatite en poudre (c'est-à-dire de talc), d'eau et de matériaux liants, pâte qui était ensuite cuite après avoir donné leur forme aux perles[1153] ; d'autres ont préféré sculpter les perles dans de la stéatite solide. Le simple fait de cuire de la stéatite à 900°C ou au-dessus peut permettre de lui conférer une dureté de 7 sur l'échelle de Mohs[1154]. À ce point, elle devient de l'enstatite.

Il est ainsi possible, par le moyen de la cuisson, d'obtenir un objet très dur, préalablement sculpté lorsque la roche était encore tendre. Cependant, les statues du Moyen Empire tardif et de la Deuxième Période intermédiaire ne sont pas glaçurées. Le résultat recherché est au contraire une surface brun foncé, dure et lustrée. Les figurines sculptées dans le cadre de cette recherche, ainsi que des échantillons non sculptés ont donc été cuits de différentes manières afin de chercher à obtenir un tel aspect[1155]. Certains ont été placés dans des fours à gaz, qui fournissent une cuisson oxydante à des températures contrôlées (950, 1050 et 1150° C). La température la plus basse, 950° C, suffit à durcir considérablement les échantillons et à transformer la stéatite en enstatite[1156]. Les échantillons ont par contre acquis une couleur orangée, que l'on retrouve sur certaines statues du répertoire conservé[1157], mais qui

ne correspond pas au brun sombre que l'on observe sur la majorité des statues en stéatite.

Afin de procéder à une cuisson en réduction (c'est-à-dire sans arrivée d'oxygène et avec enfumage des pièces), nous avons construit un petit four à l'aide d'un vase en céramique enterré dans le sol, d'environ 50 cm de profondeur et 35 cm de diamètre, et devant lequel a été aménagé un alandier[1158]. Divers combustibles ont été essayés : bois, charbon, excréments de bovins, le plus efficace (et le moins onéreux) étant le dernier. L'utilisation d'un pyromètre a permis d'enregistrer une température de 870° C au bout d'une heure de cuisson environ. Dès cette température atteinte, un couvercle a été posé sur le four cylindrique et recouvert de briques crues afin de maintenir la chaleur au sein du four. Les pièces en stéatite ont ainsi continué à cuire en réduction pendant vingt-quatre heures. Le résultat obtenu à l'issue de cette cuisson s'est révélé très proche de celui des statues en stéatite du Moyen Empire tardif : la couleur des statues a acquis un brun sombre, presque noir. Afin de

ture externe du matériau étudié.

[1152] REYNARD, BASS et JACKSON 2008, 2459-2461. Sur les échantillons utilisés lors de l'expérience de B. Reynard et son équipe, la transformation en protoenstatite a lieu au-dessus de 1200° C. Cependant, comme ils le précisent dans leur article, la température exacte de cette transition peut varier d'un échantillon à l'autre, en fonction de la forme et de la taille des cristaux présents dans la roche, de la concentration des impuretés, etc.).

[1153] Par exemple BECK 1934, ainsi que BAR-YOSEF MAYER et al. 2004 (497).

[1154] VIDALE 1987 ; BAR-YOSEF MAYER et al. 2004, 496.

[1155] Ces expériences de cuisson ont été réalisées à L'École nationale supérieure des arts visuels de La Cambre, avec la complicité d'Hugues Tavier.

[1156] Je remercie ici Thierry De Putter pour ses analyses des échantillons réalisées au moyen de la diffraction aux rayons-X, à l'Institut géologique du Musée royal de l'Afrique Centrale.

[1157] C'est le cas notamment de la statue du brasseur Renefsenebdag (**Berlin ÄM 10115**). Cette statuette est enre-

gistrée au musée de Berlin comme étant en quartzite, en raison de sa dureté et de sa couleur presque rouge. Il est vraisemblable qu'elle soit plutôt en stéatite cuite en atmosphère oxydante. En effet, les cassures de la sculpture ne montrent pas les inclusions de quartz scintillantes normalement observables sur le quartzite. De plus, le petit format de la statue n'aurait pas permis son degré de finesse si elle avait été en quartzite, dont le grain est beaucoup plus épais (comparer avec la statuette en quartzite, à peu près de même dimension, du majordome Ipepy, **Brooklyn 57.140**). La statuette de Renefsenebdag montre au contraire de grandes similarités stylistiques avec les figures en stéatite contemporaines : on y observe le même poli doux et lustré, le reflet quelque peu gras, le même traitement des traits du visage et des détails des mains, schématiques. Il se peut que cette confusion entre quartzite et stéatite soit précisément recherchée. La couleur de la statue de Renefsenebdag et la texture de ses veines rappellent en effet fortement celles de la surface du quartzite lorsqu'il est poli à l'extrême ; la stéatite est en revanche infiniment plus facile à tailler.

[1158] Deux ateliers de potiers d'époque pharaonique ont été fouillés : à Ayn Asil (Balat, SOUKIASSIAN et al. 1990) et à Amarna (KIRBY 1989). Il s'agit dans les deux cas de fours construits. Il se peut que de tels fours aient été utilisés pour la cuisson de statuettes en stéatite. C'est toutefois un four enterré qui apparaît le plus logique : il permet en effet d'obtenir beaucoup plus vite une chaleur élevée qu'un four maçonné à l'air libre. La terre maintient également cette chaleur beaucoup plus longtemps et à l'aide d'une quantité beaucoup plus réduite de combustible. On ne peut affirmer que c'est ce type de four qui a été utilisé par les sculpteurs de statues en stéatite ; c'est cependant celui que l'expérimentation rend le plus vraisemblable. Étant donné les petites dimensions d'un tel four, il n'est pas étonnant qu'on n'en ait encore retrouvé aucune trace sur les sites archéologiques.

lui donner un aspect lustré et vitrifié, il n'a même pas été nécessaire d'avoir recours à des fondants[1159] : un simple polissage y a suffi. Un petit sac de tissu rempli de sable ou un morceau de cuir suffisent à obtenir l'effet recherché.

La réalisation de statues en stéatite apparaît donc facile et relativement peu dispendieuse. Le matériau, amené du désert oriental, ainsi que le savoir-faire de l'artisan apportent une valeur difficile à quantifier. La technique de taille et le procédé de cuisson n'exigent quant à eux que peu de temps et de moyens. C'est donc une statuaire relativement « bon marché », mais qui ne reste tout de même accessible qu'à une certaine classe privilégiée, comme nous avons pu le voir au cours des chapitres précédents.

L'expérimentation se poursuit à présent avec la taille des pierres dures ; la tâche s'annonce plus ardue[1160]. Les outils en cuivre ne sont guère utiles, car ils s'émoussent rapidement et doivent régulièrement être retaillés. L'usage de ciseaux-marteaux en pierre directement contre le bloc à tailler est également possible pour le dégrossissage, mais plus difficile – à première vue – à maîtriser pour ce qui est de la sculpture proprement dite. Le temps nécessaire à la sculpture d'une statue de même format que les précédentes s'annonce considérablement plus long et la technique très différente, de même que les outils, ce qui explique en partie au mieux la différence de style que l'on observe entre la statuaire en stéatite et celle en roche dure, reflet sans doute, comme nous l'avons proposé au cours des chapitres précédents, d'ateliers distincts. Si les outils sont probablement assez rudimentaires (ciseaux en silex et marteaux en pierre dure), la gestuelle à adopter requiert quant à elle à la fois beaucoup d'expérience, de patience et de talent. L'on se contentera de tenter de reconstituer les techniques et une estimation du temps nécessaire, sans intention de chercher à produire des chefs-d'œuvres.

[1159] La cendre d'origine végétale et le natron peuvent être utilisés pour vitrifier de petits objets en stéatite, tels que des perles, scarabées, sceaux et amulettes (SHORTLAND *et al.* 2006). Peu d'analyses ont été réalisées sur des objets du Moyen Empire et de la Deuxième Période intermédiaire ; le haut taux de potasse découvert indique que le fondant était la cendre d'origine végétale. Le natron a été utilisé quant à lui à ces fins plutôt au Ier millénaire avant J.-C.

[1160] Je remercie Anna Serotta (Metropolitan Museum of Art), dont les conseils et l'expérience en la matière nous ont été très précieux.

Catalogue

Ce catalogue reprend toutes les statues de la fin du Moyen Empire et de la Deuxième Période intermédiaire, prises en considération lors de la rédaction de cette étude[1]. Les pièces dont le titre est souligné sont des statues royales (souverain et reines). Celles dont le soulignement est discontinu pourraient l'être, sans que l'on en soit certain.

Aboukir : Amenemhat IV Maâkherourê (cartouche et comparaison avec d'autres pièces). Quartzite. Sphinx (tête, pattes avant et base manquantes). Némès. Barbe. Lieu de conservation : inconnu. Prov. : Aboukir (orig. Héliopolis ?). Bibl. : PM IV, 2 ; FAY 1996, 68, n° 57, pl. 95a.

[1] Quelques pièces parfois retenues comme appartenant à la période concernée ne figurent pas dans ce catalogue. Elles ont en effet suscité certaines interrogations de la part des chercheurs et nécessiteraient de plus amples analyses stylistiques : Bâle BSAe 927 (PM VIII, n° 800-602-500 ; WINTERHALTER 1998, 267, 289, n° 11), Berlin ÄM 17950 (EVERS 1929, II, § 711 ; SEIPEL 1992, 165-167 ; WILDUNG 2000, n° 52), Berlin ÄM 20175 (PM VIII, n° 800-493-230 ; LANGE 1954, 48, fig. 22-23 ; WILDUNG 2000, n° 41 ; KÖLLER 2011, 239-258), Boston 2003.244 (PM VIII, n° 801-447-132 ; WILDUNG 2000, 174 et 187, n° 90 ; KÖLLER 2011, 239-258), Brooklyn 68.178 (début Moyen Empire ?), Coll. priv. Bergé 2009 (17 janvier, lot n° 127), Coll. priv. Christie's 1998 (PM VIII, n° 801-404-702), Coll. priv. Halkédis (PM VIII, n° 800-366-700 ; LACOVARA et TROPE 2001, n° 4), Coll. priv. Pinault 1998 (PM VIII, n° 800-364-700), Houston 60.6 (PM VIII, n° 800-490-980), Leyde F 1938/1.7 (SCHNEIDER et RAVEN 1981, 67, n° 47), Londres BM EA 29283, BM EA 66645 (PM VIII, n° 801-485-450), Los Angeles M.71.73.51 (au nom de Néferhotep II ; BERG 1971), Moscou 6180 (BERLEV et HODJASH 2004, 98, n° 24), Munich ÄS 4869 (GESSLER-LÖHR et MÜLLER 1972, 49, pl. 22 ; TIRADRITTI 2008, 172, n° 17), Munich ÄS 7903 (jadis Boston 1982.501 ; PM VIII, n° 801-530-100 ; SPANEL 1988, 73-74, n° 17 ; SEIPEL 1992, 220-221 ; WINTERHALTER 1998, 292-293, n° 17), New York MMA 02.4.191 (BOTHMER 1961, 8-9, pl. 6-7 ; WILDUNG 2000, 185, n° 71 ; 44.4.65 (PM VIII, n° 801-404-510 ; FISCHER 1959, 149 ; HAYES 1953, 216), 66.99.5 (ALDRED 1970, 42, fig. 23-24 ; HARDWICK 2012, 14, n. 47), Paris E 3932 (PM VIII, n° 801-416-010 ; DELANGE 1987, 118-119), Swansea W843 (PM VIII, n° 801-447-590).
L'on relèvera enfin certaines pièces qui, considérées parfois comme appartenant à la fin du Moyen Empire, sont plutôt, selon l'opinion de l'auteur, à dater de la Basse Époque : la tête de la collection Bastis (BOTHMER 1987, 2-6, n° 2), celle de New York MMA 02.4.191, découverte dans les environs du temple d'Osiris à Abydos (BOTHMER 1961, 8-9, pl. 6-7 ; JOSEPHSON 1997, 4-5, fig. 2 ; WILDUNG 2000, 185, n° 71 ; JOSEPHSON 2015, 423-430) et le buste de Munich ÄS 1622 (BRANDL 2015, 43-55).

Abousir 1985 : Sekhmethotep, fils de Satimeny. Prêtre (*ḥm-nṯr*). Fin XIIᵉ d. (style). Calcaire. Homme assis en tailleur. Pagne court. Proscynème : Ptah-Sokar-Osiris, seigneur de Busiris ; Osiris, seigneur de Rosetaou ; Anubis-qui-est-sur-sa-montagne, seigneur de la terre sacrée. Lieu de conservation : Abousir, magasins. Prov. Abousir. Fouilles de Borchardt (début XXᵉ s.) et Verner (1975). Bibl. : PM III², 349 ; HASSAN 1953, 60-61, pl. 34-35, fig. 51, n° 1840 ; BAREŠ 1985, 87-94 ; BOTHMER *et al.* 1987, 6.

Abydos 1880 : Sésostris III Khâkaourê. Granit. Colosse osiriaque. Lieu de conservation : inconnu. Prov. : Abydos, temple d'Osiris Khentyimentiou. Fouilles d'A. Mariette. Statue trouvée avec les restes de huit ou neuf autres statues osiriaques en granit, dont celle de Sésostris Iᵉʳ, Le Caire CG 38230, et la tête de Sésostris III (Londres BM EA 608). Bibl. : PM V, 42 ; MARIETTE 1880b, 29, n. 346 ; MARIETTE 1903, pl. 21 d.

Abydos 1901-01 : Sésostris III Khâkaourê. Quartzite. H. orig. ca. 350 cm. Colosse assis. Pagne *shendjyt*. Némès (fragments). Proscynème : Oupouaout, seigneur de la Terre sacrée. Lieu de conservation : Abydos. Prov. : Abydos, temple funéraire de Sésostris III, cour à colonnes. Fouilles de D. Randall-MacIver et A.C. Mace (1899-1901). Bibl. : PM V, 92 ; RANDALL-MACIVER et MACE 1901, 57-58, pl. 21 ; WEGNER 2007, 188-199.

Abydos 1901-02 : Sésostris III Khâkaourê. Quartzite. H. orig. ca. 350 cm. Colosse assis. Pagne *shendjyt*. Némès (fragments). Proscynème : Osiris Khentyimentiou. Lieu de conservation : Abydos. Prov. : Abydos, temple funéraire de Sésostris III, cour à colonnes. Fouilles de D. Randall-MacIver et A.C. Mace (1899-1901). Bibl. : PM V, 92 ; RANDALL-MACIVER et MACE 1901, 57-58 ; WEGNER 2007, 188-199.

Abydos 1903 : Imeny, fils de Kemetet et Tenehâaou. Noble prince (*iry-pꜥ.t ḥꜣty-ꜥ*), chancelier royal (*ḫtmw bity*), grand intendant (*imy-r pr wr*), « celui qui dirige le patrimoine » (*wḏb wp.t*). XIIIᵉ d., règne de Néferhotep Iᵉʳ ou peu avant (personnage attesté par d'autres sources). Granodiorite. Homme assis en tailleur (?). Proscynème : Osiris Khentyimentiou, le grand dieu, seigneur d'Abydos. Lieu de conservation : inconnu. Prov. Abydos, temple d'Osiris. Fouilles de Petrie (1903). Bibl. : PM V, 42 ; PETRIE 1903, 34, 43, pl. 29 ; FRANKE 1984a, n° 98 ; SIMPSON 1974, 17, ANOC 10, pl. 19 ; GRAJETZKI 2000, 96, n° III.30, d ; ROCCATI 2003, 111-114.

Abydos 1904 : Anonyme (anépigraphe). XVIIᵉ d. (style et provenance). Calcaire. Homme assis sur un siège à

pilier dorsal. Pagne court (ou *shendjyt* ?). Perruque courte, arrondie et frisée. Bibl. : AYRTON *et al.* 1904, 54, pl. 50.

Abydos 1907 : Anonyme (fragmentaire). XVIᵉ-XVIIᵉ d. (style et provenance). Calcaire. Homme debout. Lieu de conservation : inconnu. Prov. Abydos, nécropole au sud du cimetière E de Garstang, sud-ouest de Shounet ez-Zebib. Fouilles de Garstang (1907). Bibl. : MARÉE 2010, 241-282.

Abydos 1950 : Anonyme (Amenemhat III Nimaâtrê ?). Calcaire induré. H. orig. ca. 225 cm. Roi assis, enveloppé dans un linceul, main gauche portée à la poitrine. *Khat.* Lieu de conservation : Abydos, deuxième cour du temple de Séthy Iᵉʳ. Prov. : Abydos, dans les cultures à proximité du temple de Sésostris III. Découverte dans les années 1950. Bibl. : WEGNER 2007, 43-46. **Fig. 3.1.15.5 et 6.2.4.**

Abydos 1999 : Intef et Ita. XIIIᵉ d. (style et provenance). Stéatite ou serpentinite. H. 11,5 cm. Dyade : homme et femme debout. Lieu de conservation : inconnu. Prov. Abydos, « Middle Cemetery », sanctuaire/chapelle dédié à un dignitaire de la fin de l'Ancien Empire. Fouilles de l'Université du Michigan (1999). Bibl. : RICHARDS 2005, 42-44, fig. 12-13 ; RICHARDS 2010, 157-161, fig. 15c et 16.

Abydos 2007a-d : Sésostris III Khâkaourê (d'après le style et le contexte archéologique). Calcaire cristallin. H. orig. ca. 150 cm. Quatre (?) statues montrant le roi assis. Némès. Barbe. Proscynème : Osiris Khentyimentiou, seigneur d'Abydos ; Oupouaout, seigneur de la Terre sacrée. Lieu de conservation : Abydos, magasins (?). Prov. : Abydos, temple funéraire de Sésostris III. Fouilles de J. Wegner. Bibl. : WEGNER 2007, 200.

Abydos 4384 : Anonyme (fragmentaire). XII-XIIIᵉ d. (provenance). Matériau non spécifié. Homme assis (base et pieds). Lieu de conservation : inconnu. Prov. Abydos, débris du temple de Sésostris III. Fouilles de J. Wegner (2000). Bibl. : WEGNER, SMITH et ROSSEL 2000, 107, 111, fig. 19.4 ; VERBOVSEK 2004, 198.

Abydos E. 41 : Kames. XVI-XVIIᵉ d. (style et provenance). Calcaire. H. 19,5 cm. Homme debout. Pagne *shendjyt.* Perruque courte, arrondie et frisée. Lieu de conservation : inconnu. Prov. Abydos, nécropole, tombe E. 41. Fouilles de J. Garstang (1901). Bibl. : GARSTANG 1901, 9, pl. 12, E. 41 ; SNAPE 1994, 310 ; WINTERHALTER 1998, 295, n° 23.

Abydos-Sud : Anonyme (inachevé ?). XIIᵉ-XIIIᵉ d. (style et provenance). Quartzite. Homme assis. Pagne long noué sous le nombril. Coiffe longue rejetée derrière les épaules. Lieu de conservation : inconnu. Prov. Abydos-Sud, ville de Ouah-Sout. Fouilles de l'Université de Pennsylvanie (2000). Bibl. : WEGNER 2014, 141, fig. 4.

Alep 01 : Khenemet-nefer-hedjet. Fille royale (*sꜣ.t n(i)-sw.t*). Mi-XIIᵉ d. (onomastique et style). Granodiorite (?). Femme assise, mains à plat sur les cuisses. Robe finement

plissée. Lieu de conservation : Alep, musée archéologique (?). Prov. Ougarit/Ras Sharma, grand temple de Baal. Fouilles de Schaeffer et Chenet (1931). Bibl. : PM VII, 394 ; SCHAEFFER 1939, 20, pl. 3 ; 1962, 214-215, fig. 19 ; WEINSTEIN 1974, 51. **Fig. 3.2.2j.**

Alep 02 : Anonyme (fragmentaire). XIIIᵉ d. (style). Stéatite (?). Homme debout, mains sur le devant du pagne. Pagne long noué sous la poitrine. Crâne rasé ou perruque courte (acéphale). Lieu de conservation : Alep, musée archéologique (?). Prov. Ougarit/Ras Sharma, grand temple de Baal. Fouilles de Schaeffer et Chenet. Bibl. : PM VII, 393 ; SCHAEFFER 1939, 21, fig. 11 ; 1951, 19-20. **Fig. 3.2.2k.**

Alep 6450 : Amenemhat III Nimaâtrê (cartouche). Granodiorite (?). 17 x 13,8 x 32 cm. Sphinx. Tête et pattes avant manquantes. Némès. Lieu de conservation : Alep, musée archéologique (?). Prov. Alep. Fouilles de Schaeffer et Chenet (1931). Bibl. : PM VII, 395 ; WEINSTEIN 1974, 53, n. 22 ; SCANDONE MATTHIAE 1989, 125-129, pl. 4 ; POLZ 1995, 238, n. 69 ; 244, n. 98 ; 248, n. 115 ; SOUROUZIAN 1996, 747.

Alexandrie 68 (= Le Caire JE 36703 - CG 42016) : Amenemhat IV Maâkherourê (?) (style). Granodiorite. H. 60 cm. Roi debout, mains sur le devant du pagne. Pieds et base manquants. Pagne court à devanteau triangulaire. Némès. Lieu de conservation : Alexandrie, musée national (jadis Le Caire, Musée égyptien). Prov. Karnak, Cachette. Fouilles de G. Legrain (1904). Bibl. : PM II², 136 ; LEGRAIN 1906a, 11, pl. 10 ; VANDIER 1958, 197-198 et 592 ; SOUROUZIAN 1988, 241, n. 59 ; POLZ 1995, 231, n. 24 ; 235, n. 49 ; 238, n. 67 ; 244, n. 99 ; 245, n. 105 ; 251, n. 129 ; QUIRKE 1997, 37 ; ZIEGLER *et al.* 2004, 74-75, n° 6 ; GABOLDE 2018, 369, fig. 231c. **Fig. 2.6.1f-g et 3.1.9.1b.**

Alexandrie 211 (= Le Caire JE 26049 - CG 421) : Sobekhotep Khânéferrê (cartouche). Granit (ou granodiorite ?). 35 x 54 x 85 cm. Sphinx. Acéphale. Némès. Proscynème : Hathor, maîtresse d'Atfia. Lieu de conservation : Alexandrie, musée national (jadis Le Caire, Musée égyptien). Prov. inconnue (Atfia ? Licht ?). Bibl. : PM IV, 76 ; GAUTHIER 1912, 34 (11) ; VON BORCHARDT 1925, 29, pl. 68 ; SCHWEITZER 1948, 45, n°222 ; VON BECKERATH 1964, 247, 13, 24 (7) ; DAVIES 1981a, 26-27, n° 29 ; RYHOLT 1997, 349 ; QUIRKE 2009b, 126 ; QUIRKE 2010, 64.

Alexandrie 361 : Amenemhat IV Maâkherourê (cartouche). Quartzite. 73 x 56 x 187 cm. Sphinx. Tête et patte avant droite manquantes. Némès. Barbe. Lieu de conservation : Alexandrie, musée national (jadis musée gréco-romain, inv. 514A). Prov. Aboukir (orig. Héliopolis ?). Bibl. : PM IV, 2 ; VALLOGGIA 1969, 108 ; FAY 1996c, 68, n° 55, pl. 94 c ; RAUE 1999, 368, 2. **Fig. 3.1.26e.**

Alexandrie 363 : Amenemhat IV Maâkherourê (?) (d'après le style et la provenance). Statue réinscrite au nom de Ramsès II. Quartzite. 62 x 57 x 140 cm. Sphinx. Barbe. Tête

et pattes avant manquantes. Némès. Lieu de conservation : Alexandrie, musée national (jadis musée gréco-romain, inv. 516A). Prov. Aboukir (orig. Héliopolis ?). Bibl. : PM IV, 2 ; DARESSY 1904, 116, n° 5 ; VALLOGGIA 1969, 108 ; FAY 1996c, 68, n° 56 ; RAUE 1999, 368, 1 ; HIRSCH 2004, 142 ; MAGEN 2011, 487-488, n° H-a-1. **Fig. 3.1.26f.**

Alexandrie CG 473 : Anonyme (fragmentaire). Mi-XIIᵉ d.-XIIIᵉ d. (style). Grauwacke. H. 13,5 cm. Femme debout. Robe fourreau. Perruque hathorique lisse. Lieu de conservation : Alexandrie, musée national (jadis Le Caire, Musée égyptien). Prov. Louqsor (sans précision). Bibl. : PM VII, 394 ; SCHAEFFER 1939, 20, pl. 3

Alexandrie JE 43928 : Sakahorka, fils de Bebout. Intendant (*imy-r pr*). Premiers tiers XIIIᵉ d. (style). Quartzite. H. 65 cm. Homme assis. Pagne long noué sous la poitrine. Coiffe longue, lisse, encadrant le visage. Proscynème : Ptah-Sokar. Lieu de conservation : Alexandrie, musée national (jadis Le Caire, Musée Égyptien). Prov. Karnak, zone du temple du Moyen Empire. Bibl. : PM II², 283 ; JUNGE 1985, 131, n. 171 ; WILDUNG 1984, 214, fig. 189 ; RUSSMANN 1989, 75, fig. 33 ; POLZ 1995, 254, n. 143 ; VERBOVSEK 2004, 426-427, n° K. 25. **Fig. 2.7.2f.**

Alexandrie Kôm el-Dikka 99 (= inv. 2003) : Sésostris III Khâkaourê (cartouche). Statue réinscrite au nom de Mérenptah. Quartzite. 120 x 70 x 180 cm. Sphinx. Tête et pattes avant manquantes. Némès. Proscynème : les *baou* d'Héliopolis. Lieu de conservation : Alexandrie, Kôm el-Dikka. Prov. Alexandrie, au large du fort de Qayt Bey (orig. Héliopolis ?). Bibl. : GRIMAL 1996, 565 ; CORTEGGIANI 1998, 29 ; RAUE 1999, 373, n° XIX.4-7.2 ; 381, n. 4 ; POSTEL 2014, 116, fig. 3. **Fig. 3.1.26d.**

Amsterdam 15.350 : Anonyme (fragmentaire). XIIᵉ d., règne de Sésostris III (provenance). Granodiorite. H. 18,5 cm. Homme assis en tailleur. Perruque mi-longue, ondulée et finement striée, encadrant le visage. Proscynème : Ptah-Sokar. Lieu de conservation : Amsterdam, Allard Pierson Museum (buste seulement). Prov. Dahchour, nord du complexe de Sésostris III, mastaba n° 19. Fouilles de J. De Morgan (1894). Bibl. : DE MORGAN 1895, 35, fig. 72 ; CONNOR 2014a, 65, fig. 9 ; OPPENHEIM *et al.* 2015, 127-128, n° 62. **Fig. 3.1.22.1.**

Amsterdam 309 : Senebni, fils de Kayt. Prêtre-*ouâb* de Khentykhety (*wᶜb n ẖnty-ẖty*). XIIIᵉ d. (style). Grauwacke. H. +/- 18 cm. Homme debout. Acéphale mais probablement crâne rasé ou perruque courte. Pagne long noué sous la poitrine. Proscynème : Khentykhety, seigneur d'Athribis. Lieu de conservation : Amsterdam, Allard Pierson Museum (jadis La Haye, Scheurleer Museum). Prov. inconnue (Athribis ?). Bibl. : PM VII, 401 ; SCHEURLEER 1909, 55-56, pl. 2 ; VON BISSING 1914, pl. 31 ; VERNUS 1978, 17. **Fig. 5.2e.**

Ann Arbor 88808 : Renseneb, fils de Hetepet. Chancelier (?) du dieu (*ẖtmw* (?) *nṯr*) ou père du dieu (*it nṯr*). Mi-

XIIIᵉ d. (style). Granodiorite. 33,3 x 17 x 19 cm. Homme assis en tailleur. Pagne long noué sur la poitrine. Coiffe longue, lisse, encadrant le visage. Proscynème : Osiris Khentyimentiou, le grand dieu, seigneur d'Abydos ; Oupouaout. Prov. inconnue (Abydos ?). Achat en 1952 (P. Tano, Le Caire). Bibl. : PM VIII, n° 801-435-030, RICHARDS *et al.* 1995, 24-25. **Fig. 2.10.2p.**

Ann Arbor 88818 : Anonymes (anépigraphe). XIIᵉ-XIIIᵉ d. (style). Granodiorite. 22 x 26,3 x 17,6 cm. Triade : homme assis en tailleur. Pagne long noué en dessous du nombril. Coiffe longue, lisse, rejetée derrière les épaules. Proscynème : Osiris Khentyimentiou, le grand dieu, seigneur d'Abydos ; Oupouaout. Prov. inconnue (« Athribis »). Achat en 1952 (P. Tano, Le Caire). Bibl. : /. **Fig. 5.1e.**

Anvers 79.1.287 : Anonymes (anépigraphe). XIIᵉ-XIIIᵉ d. (style). Calcaire. 15 x 8,7 x 8,9 cm. Dyade : homme assis sur un siège à pilier dorsal, femme debout. Manteau couvrant l'épaule gauche ; robe fourreau. Coiffe bouffante, lisse, rejetée derrière les épaules ; perruque tripartite. Lieu de conservation : Anvers, Museum aan de Stroom (en dépôt du Museum Vleeshuis). Prov. inconnue (« Abydos »). Ex-collection Allemant (2ᵉ moitié XIXᵉ s.). Bibl. : PM V, 100 ; GUBEL 1991, 87-89, n° 79 (comme Moyen Empire ou XIXᵉ siècle).

Armant 1937 : Anonyme (anépigraphe). XIIᵉ-XIIIᵉ d. (style). Calcaire. 7,5 x 3,5 x 5 cm. Homme assis sur un siège. Pagne long noué sous la poitrine. Crâne rasé. Lieu de conservation : inconnu. Prov. Armant, nécropole, tombe n° 1214, à l'intérieur d'un vase. Fouilles de Mond et Myers. Bibl. : MOND et MYERS 1937, 23, pl. 16, n° 4.

Assouan JE 65842 (= Le Caire JE 65842) : Iy, fils de Nethedj. Secrétaire du roi (?)/ scribe des actes de la Semayt royale (*sš n ᶜ smȝyt n(i)-sw.t*) et préposé aux secrets des temples des dieux du Sud et du Nord (*iry-sštȝ n rȝ.w-pr.w nṯr.w šmᶜ mḏ.w*). Deuxième quart XIIIe d. (style). Quartzite. H. 25 cm. Homme assis en tailleur, mains à plat sur les cuisses, paumes tournées vers le ciel. Pagne long noué sur la poitrine. Acéphale mais probablement crâne rasé ou perruque courte. Proscynème : Satet, maîtresse d'Éléphantine. Lieu de conservation : Assouan, Musée de Nubie (jadis Le Caire, Musée Égyptien). Prov. inconnue (Éléphantine ?). Achat. Bibl. : ENGELBACH 1937, 1-2 ; JUNGE 1985, 129, n. 138 ; 131, n. 168 ; FRANKE 1984a, n° 9 ; FRANKE 1988, 65, n° 11, pl. 3, fig. 1 ; ZIMMERMANN 1998, 100, n. 102 ; 102, n. 49 ; VERBOVSEK 2004, 546 ; QUIRKE 2010, 57. **Fig. 4.5.4 et 6.2.6i.**

Athènes 2066 : Anonyme (?). XIIIᵉ d. (style). Grauwacke. H. 26 cm. Homme debout. Pagne long à frange noué au-dessus du nombril. Crâne rasé. Lieu de conservation : Athènes, musée archéologique national. Prov. inconnue. Bibl. : PM VIII, n° 801-410-480 ; TZACHOU-ALEXANDRI 1995, 108, n° 2066.

Athènes Λ 3 : Anonyme (fragmentaire). Fin XII^e-XIII^e d. (style). Stéatite/serpentinite. H. 3 cm. Fragment (tête masculine). Crâne rasé. Lieu de conservation : Athènes, musée archéologique national. Prov. inconnue. Bibl. : PM VIII, n° 801-447-040 ; TZACHOU-ALEXANDRI 1995, 109, n° Λ 3.

Athènes Λ 4 : Anonyme (fragmentaire). Fin XII^e-XIII^e d. (style). Stéatite/serpentinite. H. 2,8 cm. Fragment (tête masculine). Crâne rasé. Lieu de conservation : Athènes, musée archéologique national. Prov. inconnue. Ex-collection Rostovitz. Bibl. : PM VIII, n° 801-447-041 ; TZACHOU-ALEXANDRI 1995, 109, n° Λ 4.

Athènes Λ 16 : Anonyme (?). Fin XII^e-XIII^e d. (style). Stéatite/serpentinite. H. 15 cm. Dyade : homme et femme debout. Pagne long noué au-dessus du nombril ; robe fourreau. Coiffe longue, lisse, rejetée derrière les épaules ; perruque hathorique striée. Lieu de conservation : Athènes, musée archéologique national. Prov. inconnue. Bibl. : PM VIII, n° 801-404-060 ; TZACHOU-ALEXANDRI 1995, 108, n° Λ 16.

Athènes Λ 31 : Anonyme (fragmentaire). Fin XII^e-XIII^e d. (style). Stéatite/serpentinite. H. 13 cm. Fragment (buste masculin). Perruque bouffante, striée, rejetée derrière les épaules. Manteau couvrant les deux épaules. Lieu de conservation : Athènes, musée archéologique national. Prov. inconnue. Ex-collection Rostovitz. Bibl. : PM VIII, n° 801-445-039 ; TZACHOU-ALEXANDRI 1995, 110, n° Λ 31.

Athènes Λ 32 : Anonyme (fragmentaire). XIII^e d. (style). Stéatite/serpentinite. H. 6,7 cm. Fragment (buste masculin). Coiffe longue, lisse, encadrant le visage. Pagne long noué sous la poitrine. Lieu de conservation : Athènes, musée archéologique national. Prov. inconnue. Ex-collection Rostovitz. Bibl. : PM VIII, n° 801-445-040 ; TZACHOU-ALEXANDRI 1995, 109, n° Λ 32.

Atlanta 30.8.75 : Anonyme (anépigraphe). Fin XII^e-XIII^e d. (style). Calcaire induré. 17,5 x 9 x 9,5 cm. Homme assis en tailleur, main gauche portée à la poitrine. Coiffe longue, lisse, encadrant le visage. Manteau couvrant l'épaule gauche. Lieu de conservation : Atlanta, Emory University, Michael C. Carlos Museum (prêt du Metropolitan Museum of Art). Prov. inconnue. Legs M. Davis (1915). Bibl. : PM VIII, n° 801-435-870 ; HAYES 1953, 214.

Atlanta 2004.6.3 : Anonyme (fragmentaire). XIII^e-XVI^e d. (style). Grauwacke. 11,8 x 4,4 x 7,3 cm. Tête d'un roi coiffé de la couronne blanche. Lieu de conservation : Atlanta, Emory University, Michael C. Carlos Museum. Prov. inconnue. Don de la Morgens West Foundation. Bibl. : /.

Atlanta 2012.16.1 : Anonyme (fragmentaire). Fin XII^e d. (style). Serpentinite. H. 12 cm. Femme debout. Perruque hathorique striée et ondulée, retenue par des bandeaux. Robe fourreau à bretelles. Lieu de conservation : Atlanta, Emory University, Michael C. Carlos Museum. Prov. inconnue. Bonhams (2008).

Bâle Eg. 11 : Anonyme (fragmentaire). Vizir (ꜣṯy). Deuxième quart XIII^e d. (style). Grauwacke. 19,8 x 18 x 10,2 cm. Fragment d'une statue assise (buste masculin). Coiffe longue, lisse, encadrant le visage. Pagne long noué sous la poitrine. Collier shenpou. Lieu de conservation : Bâle, Antikenmuseum (en dépôt du Musée cantonal des Beaux-Arts de Lausanne). Prov. inconnue. Bibl. : PM VIII, n° 801-445-250 ; WILD 1956, 17, pl. 5. **Fig. 4.1.**

Bâle Kuhn 68 : Anonyme (fragmentaire). XIII^e d. (style). Quartzite. 7,7 x 8,6 x 7,7 cm. Fragment (tête masculine). Coiffe longue, lisse, encadrant le visage. Lieu de conservation : Bâle, Antikenmuseum (prêt à long terme d'une collection privée suisse). Prov. inconnue. Bibl. : /.

Bâle Kuhn 69 : Anonyme (fragmentaire). XIII^e d. (style). Stéatite. 7,8 x 7 x 5,5 cm. Fragment (buste féminin). Perruque hathorique lisse. Lieu de conservation : Bâle, Antikenmuseum (prêt à long terme d'une collection privée suisse). Prov. inconnue. Bâle, Monnaies et Médailles (1951). Bibl. : PM VIII, n° 801-485-700 ; CONNOR 2016b, 4-8 ; 14, fig. 28. **Fig. 7.3.3a.**

Bâle Lg Ae BDE 75 : Anonyme (fragmentaire). Fin XII^e d. (style). Granodiorite. 9 x 14,3 x 11,3 cm. Fragment (tête masculine). Perruque longue, striée, rejetée derrière les épaules. Lieu de conservation : Bâle, Antikenmuseum (prêt à long terme d'une collection privée suisse). Prov. inconnue. Bibl. : /. **Fig. 2.6.3c.**

Bâle Lg Ae DA 2 : Anonyme (fragmentaire). Fin XII^e-XIII^e d. (style). Granodiorite. 20,1 x 5,8 x 6,4 cm. Homme debout. Coiffe bouffante, lisse, rejetée derrière les épaules. Lieu de conservation : Bâle, Antikenmuseum (prêt à long terme d'une collection privée suisse). Prov. inconnue. Sotheby's (1990), n° 166. Charles Ede Ltd (1992, 1994). Bibl. : PM VIII, n° 801-417-202.

Bâle Lg Ae NN 16 : Anonyme (fragmentaire). XII^e d., règne de Sésostris II (style). Granodiorite. H. 17,8 cm. Fragment (tête masculine). Perruque longue, striée, encadrant le visage. Lieu de conservation : Bâle, Antikenmuseum (prêt à long terme d'une collection privée suisse). Prov. inconnue. Ancienne coll. Nobert Schimmel (New York). Bibl. : PM VIII, n° 801-447-841 ; PAGE-GASSER et al. 1997, 76-77, n° 42.

Bâle Lg Ae NN 17 : Roi anonyme (fragmentaire). 1^e moitié XIII^e d. (style). Quartzite. 27,5 x 27 x 22 cm. Tête d'un roi coiffé du némès (lisse). Lieu de conservation : Bâle, Antikenmuseum. Prov. inconnue. Bibl. : SCHLÖGL 1978, fig. 145 ; POLZ 1995, 233, n. 28 ; WIESE 2001, 60, n° 25. **Fig. 2.8.3v.**

Bâle Lg Ae OAM 9 : Anonyme (fragmentaire). XIIᵉ d., règnes de Sésostris II-III (style). Quartzite. 31,5 x 25,5 x 18,2 cm. Homme assis (buste). Pagne noué sous le nombril. Perruque longue, ondulée et bouclée encadrant le visage. Lieu de conservation : Bâle, Antikenmuseum (prêt à long terme d'une collection privée suisse). Prov. inconnue. Bibl. : WIESE dans MORFOISSE et ANDREU-LANOË (éds.) 2014, 69 ; 276, n° 33.

Bâle Lg Ae OAM 10 : Rehouânkh. Chancelier royal (ḫtmw bity), grand intendant (imy-r pr wr). XIIIᵉ d., règnes de Néferhotep Iᵉʳ – Sobekhotep Khânéferrê (personnage attesté par d'autres sources). Serpentinite. 7,9 x 9,6 x 12,2 cm. Homme assis en tailleur (partie inférieure). Pagne long. Proscynème : Osiris Khentyimentiou. Lieu de conservation : Bâle, Antikenmuseum (prêt à long terme d'une collection privée suisse). Prov. inconnue. Ancienne coll. Nobert Schimmel (New York). Bibl. : FRANKE 1984a, n° 389 ; GRAJETZKI 2001, 43 ; GRAJETZKI et STEFANOVIČ 2012, n° 136.

Bâle Lg Ae OG 1 : Montouâa, fils de Satousert. Intendant (imy-r pr). Fin XIIᵉ d. (style). Stéatite. 15,3 x 7,9 x 10,5 cm. Homme assis en tailleur. Pagne long à frange, noué sous la poitrine. Perruque longue, striée, rejetée derrière les épaules. Proscynème : Osiris, seigneur de Busiris. Lieu de conservation : Bâle, Antikenmuseum (prêt à long terme de la collection Ortiz, Suisse). Prov. inconnue. Bibl. : PAGE-GASSER et al. 1997, 74, n° 41.

Bâle Lg Ae VD 5 : Anonyme (fragmentaire). Deuxième moitié XIIᵉ d. (style). Serpentinite. 14 x 6,1 x 4 cm. Partie supérieure d'une figure féminine debout. Robe fourreau à bretelles. Perruque tripartite striée. Lieu de conservation : Bâle, Antikenmuseum (prêt à long terme d'une collection suisse). Prov. inconnue. Bibl. : /

Baltimore 22.3: […]qema, fils de My. Héraut (wḥmw). Deuxième Période intermédiaire (style). Serpentinite ou stéatite. 20,4 x 5,2 x 11,1 cm. Homme debout. Pagne shendjyt. Crâne rasé. Proscynème : Osiris. Lieu de conservation : Baltimore, Walters Art Museum. Prov. inconnue (« Louqsor ? »). Acquisition par Henry Walters (1913). Bibl. : PM VIII, n° 801-410-500 ; STEINDORFF 1946, 26, n° 38, pl. 8 ; KÓTHAY 2007, 27, n. 36. **Fig. 2.13.2e** et **4.10.3a**.

Baltimore 22.4 : Anonyme (anépigraphe). XIIIᵉ d. (style). Serpentinite. 20,3 x 5,6 x 8,7 cm. Homme debout. Pagne long noué au-dessus du nombril. Perruque longue, striée, rejetée derrière les épaules. Lieu de conservation : Baltimore, Walters Art Museum. Prov. inconnue (« Assiout »). Acquisition par Henry Walters (1913). Bibl. : PM VIII, n° 801-410-501 ; STEINDORFF 1946, 26, n° 39, pl. 9 ; VANDIER 1958, 578, pl. 75, 4.

Baltimore 22.60 : Anonyme (anépigraphe). Deuxième moitié XIIᵉ d. (style). Serpentinite ou stéatite. 23 x 7,4 x 14 cm. Homme assis, main gauche à plat sur la cuisse, main droite refermée sur une pièce d'étoffe. Perruque longue, striée et ondulée, encadrant le visage. Pagne shendjyt. Main droite refermée sur une pièce d'étoffe. Lieu de conservation : Baltimore, Walters Art Museum. Prov. inconnue. Achat en 1924. Bibl. : PM VIII, n° 801-430-050 ; STEINDORFF 1946, 24, n° 33, pl. 6 ; SIMPSON 1977, n° 10.

Baltimore 22.61 : Sahathor. Bouche de Nekhen (s3b r Nḫn). Deuxième Période intermédiaire (style et titre). Grauwacke. 24 x 6,2 x 9,3 cm. Homme debout en position d'adoration. Crâne rasé. Pagne court à devanteau triangulaire. Proscynème : Horus de Behedet. Lieu de conservation : Baltimore, Walters Art Museum. Prov. inconnue. Achat par H. Walters avant 1931. Bibl. : STEINDORFF 1946, 26, n° 41, pl. 11 ; VANDIER 1958, pl. 87. **Fig. 2.12.2d**.

Baltimore 22.75 : Anonyme (anépigraphe). XIIIᵉ d. (style). Stéatite. 15,2 x 7,8 x 8,5 cm. Homme assis en tailleur, mains à plat sur les cuisses. Pagne long noué sous la poitrine. Perruque longue, lisse, encadrant le visage. Lieu de conservation : Baltimore, Walters Art Museum. Prov. inconnue (« Thèbes »). Achat par H. Walters. Bibl. : PM VIII, n° 801-435-050 ; STEINDORFF 1946, 30, n° 55, pl. 8 ; VANDIER 1958, pl. 579.

Baltimore 22.115 : Sésostris III Khâkaourê (cartouche). Granodiorite. H. 61 cm. Roi assis, main gauche à plat sur la cuisse, main droite refermée sur une pièce d'étoffe. Némès. Pagne shendjyt. Proscynème : Igai, seigneur de l'Oasis. Lieu de conservation : Baltimore, Walters Art Museum. Prov. inconnue. Acquisition par Henry Walters (1925). Bibl. : PM VIII, n° 800-364-100 ; STEINDORFF 1940, 42-53 ; STEINDORFF 1946, 23, n° 30, pl. 5 ; VANDIER 1958, 579, pl. 60 (2) ; POLZ 1995, 229, n. 11 ; 234, n. 41 ; 237, n. 62 ; 245, n. 100 ; 246, n. 111 ; SCHULZ et SEIDEL 2009, 44-45, n° 14.

Baltimore 22.166 : Seneb, surnommé Senousret, fils de Neferet. Directeur de l'Enceinte (imy-r ḥnr.t). XIIᵉ d., règnes de Sésostris II-III (style). Granodiorite (ou serpentinite ?). 14,5 x 7,5 x 10 cm. Statue cube. Perruque longue, striée, rejetée derrière les épaules. Barbe. Proscynème : Osiris, le grand dieu, seigneur (d'Abydos). Lieu de conservation : Baltimore, Walters Art Museum. Prov. inconnue. Acquisition par Henry Walters (1930). Bibl. : PM VIII, n° 801-440-050 ; STEINDORFF 1946, 30, n° 54, pl. 9 ; VANDIER 1958, 236 ; 579 ; SCHULZ 1992, 60-61, pl. 3 ; GRAJETZKI 2000, 89, n° VIII.1. **Fig. 4.3b**.

Baltimore 22.190 : Titi. Chancelier royal (ḫtmw bity), grand intendant (imy-r pr wr), suivant du roi (šmsw n(i)-sw.t). XIIIᵉ d., règnes de Sobekhotep Sekhemrê-séouadjtaouy et Néferhotep Iᵉʳ (personnage attesté par d'autres sources). Grauwacke. 11,5 x 6,2 x 7,3 cm. Homme assis en tailleur. Pagne long noué sur la poitrine. Coiffure longue, lisse, encadrant le visage. Proscynème : Khonsou d'Hermonthis.

Lieu de conservation : Baltimore, Walters Art Museum. Prov. inconnue (origine : Armant ?). Acquisition par Henry Walters (1925). Bibl. : PM VIII, n° 801-435-060 ; STEINDORFF 1946, 30-31, n° 57, pl. 11 ; FRANKE 1984a, n° 732 ; HABACHI 1985, 129, n. 139 ; 168-169, pl. 211c ; GRAJETZKI 2000, 89, n° III.18.g. **Fig. 2.9.2a.**

Baltimore 22.203 : Anonyme (restes d'une inscription verticale sur le pagne, effacée ; statue usurpée à la XXIIᵉ d. par Padiiset, fils d'Apu). Vizir (*ẖty*), d'après le collier *shenpou*. XIIᵉ d., règne d'Amenemhat III (style). Grauwacke. 30,5 x 10,2 x 11,5 cm. Homme debout en position d'adoration. Pagne long noué sur le nombril. Coiffure longue, lisse en ondulée, encadrant le visage. Lieu de conservation : Baltimore, Walters Art Museum. Prov. inconnue. Acquisition par Henry Walters (1928). Bibl. : PM VIII, n° 801-410-521 ; STEINDORFF 1946, 49, n° 145, pl. 25 ; SCHULZ et SEIDEL 2009, 50-51. **Fig. 2.5.2f.**

Baltimore 22.214: Néferhotep, fils de Renesseneb et Resou-Senebtyfy. Aîné du portail (*smsw ḥȝyt*). Fin de la XIIIᵉ d. (style ; personnage attesté par d'autres sources). Granodiorite (ou serpentinite ?). 53 x 15 x 29 cm. Homme assis. Pagne long noué sous la poitrine. Coiffure longue, lisse et bouffante. Proscynème : Osiris, seigneur d'Abydos ; le roi Nebhepetrê (ou Khânéferrê ?). Lieu de conservation : Baltimore, Walters Art Museum. Prov. inconnue (origine : Deir el-Bahari ?). Acquisition par Henry Walters (1912). Bibl. : PM VIII, n° 801-430-060 ; STEINDORFF 1946, 23, n° 34, pl. 6 ; FRANKE 1984a, n° 318 ; JUNGE 1984, 131, n. 156. **Fig. 3.1.9.2b.**

Baltimore 22.306 : Anonyme (fragmentaire). Fin XIIᵉ-XIIIᵉ d. (style). Stéatite/serpentinite. 3,8 x 3,4 x 3,9 cm. Fragment (tête masculine). Crâne rasé. Lieu de conservation : Baltimore, Walters Art Museum. Prov. inconnue. Acquisition par Henry Walters (1930). Bibl. : PM VIII, n° 801-447-065 ; STEINDORFF 1946, 31, n° 61, pl. 11.

Baltimore 22.311 : Anonyme (inscriptions effacées sur le vêtement des personnages). XIIIᵉ d. (style). Granodiorite. 20,3 x 18,6 x 9,2 cm. Groupe statuaire (deux hommes et deux femmes debout). Coiffures longues, lisse et bouffantes ; perruques triparties. Pagnes long noué sous la poitrine et robes fourreaux. Lieu de conservation : Baltimore, Walters Art Museum. Prov. inconnue. Acquisition par Henry Walters (1923). Bibl. : PM VIII, n° 801-402-070 ; STEINDORFF 1946, 29, n° 51, pl. 12 ; VANDIER 1958, pl. 84.

Baltimore 22.340 : Anonyme (anépigraphe). Fin XIIᵉ-XIIIᵉ d. (style et provenance). Stéatite/serpentinite. H. 11,3 cm. Homme assis en tailleur. Pagne noué sous le nombril et laissant les jambes apparentes. Perruque longue et bouffante. Lieu de conservation : Baltimore, Walters Art Museum. Prov. Esna, nécropole, tombe 153 E. Fouilles de J. Garstang (1905-1906). Bibl. : STEINDORFF 1946, 25, n° 36, pl. 9 ; DOWNES 1974, 5, fig. 5 ; KÓTHAY 2007, 27, n. 42. **Fig. 3.1.4a.**

Baltimore 22.349 : [...]-sobek, Aou et [...]. Fin XIIᵉ d. (style). Calcaire. 20 x 15,1 x 8,7 cm. Triade : deux femmes et un homme debout. Robes fourreaux et pagne noué au-dessus du nombril. Perruques hathoriques striées et ondulées ; perruque longue, striée, rejetée derrière les épaules. Lieu de conservation : Baltimore, Walters Art Museum. Prov. inconnue. Acquisition par Henry Walters (avant 1931). Bibl. : PM VIII, n° 801-402-080 ; STEINDORFF 1946, 29, n° 52, pl. 12 ; VANDIER 1958, pl. 84 ; SCHULZ et SEIDEL 2009, 48-49.

Baltimore 22.351 : Anonyme (fragmentaire). Début XIIIᵉ d. (?) (style). Probablement retouchée à l'époque moderne. Granodiorite à reflets bleutés. 22 x 18,5 x 11 cm. Buste d'un roi coiffé du némès. Lieu de conservation : Baltimore, Walters Art Museum. Prov. inconnue. Achat par Dikran Kelekian (1912), puis par Henry Walters (1925). Bibl. : PM VIII, n° 800-490-200 ; STEINDORFF 1946, 39, n° 98, pl. 7 ; ALDRED 1970, 41, n. 62 ; POLZ 1995, 232, n. 26 ; 238, n. 68 ; 242, n. 87.

Baltimore 22.364 : Anonyme (inscription sur la base effacée). XIIIᵉ d. (style). Serpentinite ou stéatite. 16,5 x 5 x 8,3 cm. Homme debout. Pagne long noué e dessous de la poitrine. Crâne rasé. Lieu de conservation : Baltimore, Walters Art Museum. Prov. inconnue (« Qena »). Acquisition par Henry Walters (1914). Bibl. : PM VIII, n° 801-410-530 ; STEINDORFF 1946, 27, n° 44, pl. 11 ; VANDIER 1958, 580.

Baltimore 22.366 : Anonyme (surface non polie, statuette inachevée ?). XIIᵉ-XIIIᵉ d. (style). Serpentinite. 19 x 4,4 x 7,6 cm. Femme debout. Robe fourreau. Perruque tripartite lisse. Lieu de conservation : Baltimore, Walters Art Museum. Prov. inconnue (« Qena »). Acquisition par Henry Walters (avant 1911). Bibl. : PM VIII, n° 801-450-200 ; STEINDORFF 1946, 28, n° 48, pl. 9 ; VANDIER 1958, 580.

Baltimore 22.367 : Anonyme (fragmentaire). XIIIᵉ d. (style). Granodiorite. 9,7 x 7,7 x 3,7 cm. Uraeus à tête humaine. *Khat*. Lieu de conservation : Baltimore, Walters Art Museum. Prov. inconnue. Achat par Henry Walters. Bibl. : PM VIII, n° 800-876-100 ; STEINDORFF 1946, n° 49, pl. 23.

Baltimore 22.378 : Anonyme (fragmentaire). XIIᵉ-XIIIᵉ d. (style). Gneiss anorthositique. 7,7 x 8 x 5 cm. Buste d'un homme debout, main gauche portée à la poitrine. Perruque striée mi-longue, au carré. Lieu de conservation : Baltimore, Walters Art Museum. Prov. inconnue. Acquisition par Henry Walters (1923). Bibl. : PM VIII, n° 801-445-056 ; STEINDORFF 1946, 31, n° 60, pl. 10.

Baltimore 22.385 : Anonyme (fragmentaire). XIIIᵉ d. (style). Stéatite/serpentinite. 4 x 4,1 x 4,4 cm. Fragment (tête masculine). Crâne rasé. Lieu de conservation : Baltimore, Walters Art Museum. Prov. inconnue. Acquisition par

Henry Walters (1913). Bibl. : PM VIII, n° 801-447-070 ; STEINDORFF 1946, 31, n° 62, pl. 11 ; KÓTHAY 2007, 25, n. 17 ; CONNOR 2016b, 4-8, 16, fig. 41.

Baltimore 22.391 : Mâr (?). Fonctionnaire *sab* (*s3b*). Deuxième Période intermédiaire (style). Calcaire. 19,7 x 5,7 x 7 cm. Homme debout. Pagne *shendjyt*. Crâne rasé. Lieu de conservation : Baltimore, Walters Art Museum. Prov. inconnue (Hou ? pour des raisons stylistiques). Acquisition par Henry Walters (1928). Bibl. : PM VIII, n° 801-410-540 ; STEINDORFF 1946, 27, n° 45, pl. 9 ; VANDIER 1958, 580 ; DELANGE 1987, 123. **Fig. 4.5.2b.**

Baltimore 22.392 : Anonyme (fragmentaire). Deuxième Période intermédiaire (style). Calcaire. 15 x 4,6 x 3,7 cm. Femme debout. Robe fourreau. Perruque « en cloche » frisée. Proscynème : Ptah-Sokar et Osiris. Lieu de conservation : Baltimore, Walters Art Museum. Prov. inconnue. Acquisition par Henry Walters (1928). Bibl. : PM VIII, n° 801-670-022 ; STEINDORFF 1946, 112 ; 115, n° 42, pl. 23 ; VANDIER 1958, 647. **Fig. 4.12i.**

Baltimore 22.402 : Anonyme (fragmentaire). Première moitié XIIIᵉ d. (style). Granodiorite. 20 x 23 x 15,5 cm. Tête d'un homme. Perruque longue, striée, encadrant le visage. Lieu de conservation : Baltimore, Walters Art Museum. Prov. inconnue. Acquisition par Henry Walters (1924). Bibl. : PM VIII, n° 801-712-024 ; STEINDORFF 1946, 188, n° 64, pl. 28.

Baltimore 22.421 : Anonyme (fragmentaire). Deuxième moitié XIIIᵉ d. (style). Granodiorite. 15 x 17,6 x 16 cm. Tête d'un homme. Coiffure longue, lisse, encadrant le visage. Suggestion de raccord : Vienne ÄOS 5915. Lieu de conservation : Baltimore, Walters Art Museum. Prov. inconnue. Ancienne collection Ph. J. Mosenthal. Don de Randolph Mordecai (1946). Bibl. : PM VIII, n° 801-420-110 ; STEINDORFF 1946, 81, n° 36, pl. 15.

Baltimore 56.127 : Anonyme (anépigraphe). Deuxième moitié XIIᵉ d. (style). Granodiorite. H. 18,5 cm. Statue cube. Coiffure longue, lisse et bouffante. Barbe. Lieu de conservation : Baltimore, Museum of Art. Prov. inconnue. Ex-collection Evans (Slinford, Sussex). Sotheby's (1924), n° 105. Bibl. : PM VIII, n° 801-440-045 ; BOTHMER 1960-1962, 33, n° 22 ; GIOLITTO 1988, 30, n° 20 ; SCHULZ 1992, 64, pl. 4.

Barcelone-Dattari : Anonyme (fragmentaire). XIIIᵉ d. (style). Quartzite. H. 26 cm. Homme assis (en tailleur ?). Coiffure longue et lisse encadrant le visage. Lieu de conservation : Barcelone, Museu Egipci. Prov. inconnue. Anciennes collections G. Dattari et J. Hirsch. Drouot (1912), n° 290 ; (1921), n° 76 ; Gal. L'ibis (1989), n° 9 ; Christie's (1992), n° 104 ; (2000), n° 87. Bibl. : PM VIII, n° 801-445-760.

Barcelone E-212 : Idy. Directeur d'une cour de justice (?) (*imy-r pr.t*). Deuxième moitié XIIᵉ-XIIIᵉ d. (style). Calcaire induré. H. 32,4 cm. Homme assis, enveloppé dans un manteau (partie inférieure). Licu de conservation : Barcelone, Museu Egipci. Prov. inconnue. Sotheby's (Londres, 1989), n° 106 ; (1990), n° 213 et 411. Bibl. : PM VIII, n° 801-430-080.

Barcelone E-280 : Intef. Directeur de […] (*imy-r* […]). Statue usurpée par Hori, commandant de l'équipage du souverain (*3tw n tt ḥk3*). Deuxième Période intermédiaire (style et titre). Grauwacke. H. 27,8 cm. Homme debout, bras tendus le long du corps. Acéphale (tête moderne), mais probablement crâne rasé. Pagne long, à bandes horizontales et à frange, noué sous la poitrine. Proscynème : Osiris, le grand dieu, seigneur d'Abydos. Lieu de conservation : Barcelone, Museu Egipci (jadis Toledo Museum 26.642). Prov. inconnue. Blanchard Antiquities (1925) ; Sotheby's (New York, 1992), n° 28. Bibl. : PM VIII, n° 801-416-650 ; MARÉE 2009, 20. **Fig. 4.8.3c.**

Barcelone-Sotheby's 1991 : Nebouy, fils de Nethedj. Chambellan (*imy-r ꜥḥnwty*). Deuxième moitié XIIᵉ-XIIIᵉ d. (style). Granodiorite. H. 43,2 cm. Statue cube. Acéphale (tête moderne). Perruque longue, lisse et bouffante. Barbe. Proscynème : Min, seigneur de Senout. Lieu de conservation : Barcelone, Museu Egipci. Prov. inconnue (Abydos ?). Sotheby's (1968), n° 11 ; (Londres, 1991), n° 171. Bibl. : PM VIII, n° 801-440-820 ; SCHULZ 1992, 405, n° 237, pl. 104.

Batley Bagshaw Museum : Anonymes (fragmentaire). Deuxième moitié XIIᵉ-XIIIᵉ d. (style). Calcaire. l. 10 cm. Triade féminine (partie inférieure). Lieu de conservation : Batley, Bagshaw Museum. Prov. inconnue. Bibl. : /

Bayonne B 509 : Imeny Pipen (?). Aucun titre indiqué. XIIIᵉ d. (style). Calcaire. H. 26,5 cm. Homme assis, enveloppé dans un manteau. Coiffure longue, lisse, encadrant le visage. Proscynème : Osiris, seigneur de Busiris, le grand dieu, seigneur d'Abydos. Lieu de conservation : Bayonne, Musée Bonnat. Prov. inconnue. Bibl. : PM VIII, n° 801-435-090 ; VANDIER 1958, 580 ; FISCHER 1996, 108, n. 3.

Bénévent 268 : Ini Mershepsesrê (cartouches). Fin XIIIᵉ d. Granodiorite. 27 x 10 x 32 cm. Roi assis (partie inférieure), mains à plat sur les cuisses. Pagne *shendjyt*. Proscynème : Amon-Rê, seigneur des trônes des Deux Terres. Lieu de conservation : Bénévent, Museo del Sannio. Prov. Bénévent, Iseum (orig. Karnak ?). Bibl. : VON BECKERATH 1964, 63 et 260, 13, 45 (bis) ; MÜLLER 1969, 67, n° 268, pl. 22 (3) ; MALAISE 1972, 304, n° 53 ; DAVIES 1981a, 28-29, n° 41 ; HELCK 1983, 44, n° 61 ; RYHOLT 1997, 358 ; QUIRKE 2010, 65. **Fig. 3.2.3b.**

Beni Suef 1632 (= Le Caire CG 42206) : Anonyme (Ânkhou ?). Vizir (*ꜥty*). Statue usurpée à la Troisième Période intermédiaire par Djeddjehoutyouefânkh, dit Nekhemout. Deuxième quart de la XIIIᵉ d. (style).

Granodiorite. H. 104 cm. Homme assis, enveloppé dans un manteau. Collier *shenpou*. Coiffure longue, lisse, encadrant le visage. Barbe. Lieu de conservation : Beni Suef Museum (jadis Le Caire, Musée égyptien, TR 12/4/22/1 – JE 36704 – CG 42206). Prov. Karnak, Cachette. Fouilles de G. Legrain (1904). Bibl. : PM II², 148 ; LEGRAIN 1914, 15-17, pl. 14 ; JUNGE 1985, 128, n. 121 ; ZIMMERMANN 1998, 100, n. 11 ; AZIM et RÉVEILLAC 2004, I, 304-305 ; II, 229 ; VERBOVSEK 2004, 89-91 ; 102, n. 548 ; 117 ; 120 ; 124-128 ; 149, n. 746 ; 161, n. 874 ; 171 n. 957 ; 177, n. 1060 ; 438-439 ; 440, n. 1 ; 498, n. 1 ; 570 (K 32) ; BRANDL 2008, I, 228-229 ; II, pl. 128 ; 183c ; 184b. **Fig. 2.8.1e.**

Beni Suef JE 58926 : Amenemhat-Sobekhotep Sekhemrê-Khoutaouy (style et contexte archéologique). Calcaire. 63 x 22 x 44 cm. Tête royale coiffée de la couronne blanche (statue osiriaque). Lieu de conservation : Beni Suef Museum (jadis Le Caire, Musée égyptien). Prov. Médamoud. Fouilles de F. Bisson de la Roque. Bibl. : PM V, 148 ; BISSON DE LA ROQUE 1933, 51, fig. 32 ; DAVIES 1981a, 13, n. 14 ; 18, n. 66 et 67 ; 31, n. 3 ; CORTEGGIANI 1981, 92, n° 58 ; DELANGE 1987, 42-43 ; VANDERSLEYEN 1995, 133 ; FAY 2016, 23 ; 31, fig. 37-38 ; CONNOR 2016b, 1-3 ; 12, fig. 2. **Fig. 2.7.1b.**

Beni Suef JE 66322 : Amenemhat III Nimaâtrê (cartouches). Calcaire. H. 170 cm. Roi assis tenant dans ses mains une table d'offrandes. Pagne *shendjyt*. Némès. Jumeau de la statue de Milan E. 922. Lieu de conservation : Beni Suef Museum (jadis Le Caire, Musée égyptien). Prov. Medinet Madi. Fouilles d'A. Vogliano. Bibl. : VOGLIANO 1942, pl. 7 ; POLZ 1995, 232-233 ; 238, n. 67 ; 242, n. 85 ; 246, n. 111. **Fig. 2.5.1.2f et 3.1.20.5c.**

Berlin ÄM 119-99 : Anonyme (fragmentaire). XIIᵉ d., règnes de Sésostris III-Amenemhat III (style). Calcaire induré. H. 57 cm. Figure masculine (partie supérieure). Pagne long noué au-dessus du nombril. Perruque longue, striée et ondulée, encadrant le visage. Lieu de conservation : Berlin, Ägyptisches Museum. Prov. inconnue. Sotheby's (New York, 1999), n° 317. Bibl. : PM VIII, n° 801-445-921 ; WILDUNG 2000, 186, n° 80. **Fig. 2.4.2b.**

Berlin ÄM 1121 : Amenemhat III Nimaâtrê (cartouche). Statue réinscrite et modifiée par Mérenptah. Granodiorite. H. 200 cm. Roi debout, mains à plat sur le devant du pagne. Pagne long à devanteau triangulaire. Némès. Lieu de conservation : Berlin, Ägyptisches Museum. Prov. Mit Rahina. Pièce acquise en 1885. Bibl. : PM III², 837 ; VANDIER 1958, 197, 201, 580 ; POLZ 1995, 238, n. 67 ; 241, n. 75 ; 245, n. 104 ; WILDUNG 2000, n° 56. **Fig. 6.2.2a.**

Berlin ÄM 2285 : Sobekemsaf, fils de Douatnéferet et du grand parmi les Dix de Haute-Égypte Dedousobek-Bebi, frère de la reine Noubkhâes. Héraut à Thèbes (*whmw m w3st*), Directeur du Double Grenier (*imy-r šnwty*). Troisième quart de la XIIIᵉ d. (personnage attesté par d'autres sources). Granodiorite. 36 x 23,5 x 27,5 cm. Homme assis

en tailleur. Pagne court. Acéphale (probablement crâne rasé). Lieu de conservation : Berlin, Ägyptisches Museum. Prov. inconnue. Pièce acquise par Minutoli en Égypte pour le roi de Prusse en 1820-1821. Bibl. : PM VIII, n° 801-438-520 ; ROEDER 1913, 147 ; VANDIER 1958, 580 ; FRANKE 1984a, n° 563 ; 765. **Fig. 2.11.2b.**

Berlin ÄM 4423 : Nebenhemout, servante du prince. XVIIᵉ d. (style). Calcaire. H. 21 cm. Femme debout. Perruque « en cloche » frisée. Robe fourreau. Panneau dorsal au sommet arrondi. Lieu de conservation : Berlin, Ägyptisches Museum. Prov. Esna. Fouilles de H. Brugsch (1859). Bibl. : ROEDER 1913, 150 ; FECHHEIMER 1921, pl. 52 ; BRANDYS 1968, 99-106 ; WINTERHALTER 1998, 304, n° 41.

Berlin ÄM 4435 : Anonymes (anépigraphe). XIIIᵉ d. (style). Serpentinite ou stéatite. H. 20 cm. Homme assis enveloppé dans un manteau ; figures masculine et féminine debout de part et d'autre de ses jambes. Perruque longue et striée, rejetée derrière les épaules. Figure masculine : pagne *shendjyt* et coiffure courte, arrondie et frisée ; figure féminine : robe fourreau et perruque hathorique. Lieu de conservation : Berlin, Ägyptisches Museum. Prov. inconnue. Ancienne coll. Passalacqua. Bibl. : EVERS 1929, pl. 95 ; WOLF 1957, 350, fig. 284 ; VANDIER 1958, 243, 251, pl. 84 ; KAISER 1967, n° 310 ; DELANGE 1987, 95 ; FISCHER 1996, 111, n. 4, pl. 19b ; LEMBKE *et al.* 2008, 174, n° 55. **Fig. 6.2.1.**

Berlin ÄM 7264 / New York L.2011.42 : Amenemhat II Noubkaourê (?) (style). Statue modifiée et réinscrite par Ramsès II, puis Mérenptah. Granodiorite. 320 x 110,5 x 209 cm. Roi assis, main gauche à plat sur la cuisse, main droite repliée sur une pièce d'étoffe. Némès. Barbe. Lieu de conservation : New York, Metropolitan Museum of Art (prêt à long terme de Berlin, Ägyptisches Museum). Prov. Tanis (?). Orig. Memphis, Héliopolis ? Coll. Drovetti (1837). Bibl. : PM IV, 22 ; RIFAUD 1830, 125 ; ROEDER 1913, II, 13-17 ; EVERS 1929, I, § 676-687, pl. 64 ; VANDIER 1958, 175, n. 2 ; 182, n. 2 ; UPHILL 1984, 92, 152, pl. 297 ; SOUROUZIAN 1989, 94-95, n° 47 ; FAY 1996c, pl. 75-77 ; MAGEN 2011, 433-438, n° B-b-1 ; ARNOLD Do, dans OPPENHEIM *et al.* 2015, 300-304, n° 221. **Fig. 2.2.6.**

Berlin ÄM 7702 : Statue du roi Djéser dédiée par Sésostris II. Granodiorite. 32 x 18 x 32,5 cm. Roi assis (partie inférieure). Pagne *shendjyt*. Lieu de conservation : Berlin, Ägyptisches Museum. Prov. inconnue. Bibl. : PM VIII, n° 800-204-900 ; EVERS 1929, I, 73, fig. 19 ; WILDUNG 1969, 59 ; TIRADRITTI 2008, 170, n° 13.

Berlin ÄM 8432 : Tetou, fils de Nakht. Chef de domaine (*ḥk3 ḥw.t*). XIIᵉ d., règnes de Sésostris II-III (style). Granodiorite. H. 27 cm. Homme debout en position d'adoration. Pagne long à devanteau triangulaire, noué sur le nombril. Chevelure courte. Proscynème : Atoum, seigneur d'Héliopolis. Lieu de conservation : Berlin, Ägyptisches Museum. Prov. inconnue (probablement Héliopolis).

Ancienne coll. G. Posno. Bibl. : FECHHEIMER 1921, pl. 21 ; VANDIER 1958, 227, 261, 581, pl. 90, 8 ; KAISER 1967, 36, n° 309 ; WILDUNG 2000, 185, n° 75 ; MORFOISSE et ANDREU-LANOË 2014, 275, n° 29. **Fig. 2.3.9a.**

Berlin ÄM 8435 : Anonymes (fragmentaire). Deuxième Période intermédiaire (style). Calcaire. 31 x 16,5 x 9,5 cm. Dyade debout (un homme et une femme). Pagne *shendjyt* et probablement crâne rasé ; robe fourreau. Lieu de conservation : Berlin, Ägyptisches Museum. Prov. inconnue. Bibl. : /.

Berlin ÄM 8808 : Ptahour, fils d'Amet. Noble prince (*r-pꜤ ḥ3ty-Ꜥ*), chancelier royal (*ḫtmw bity*), grand intendant (*imy-r pr wr*), maître des secrets qu'il écoute seul (*ḥry-sšt3 n sḏmt wꜤ*), privilégié véritable dans Itj-taouy (*nb im3ḫy m3Ꜥ m it-t3.wy*), confident à la cour (*imy-ib m stp-s3*), distingué d'Horus maître du palais (*stnn ḥr nb Ꜥḥ*). Mi-XIIIᵉ d. (style et personnage peut-être connu par d'autres sources). Granodiorite. H. 60 cm. Homme assis en tailleur, mains à plat sur les cuisses. Pagne long noué sous la poitrine. Acéphale mais traces d'une coiffure longue, lisse, encadrant le visage. Proscynème : Ptah-Sokar-Osiris ; dieux et déesses qui sont dans le temple de Ptah. Fin de l'inscription : « (Statue) donnée comme récompense de la part du roi pour le noble prince, le chancelier royal qui écoute Maât… ». Lieu de conservation : Berlin, Ägyptisches Museum. Prov. Mit Rahina (Memphis), temple de Ptah. Bibl. : PM III², 847-848 ; ROEDER 1913, 146 ; FRANKE 1984a, n° 240 ; ZIMMERMANN 1998, 100, n. 17 ; 102, n. 49 ; GRAJETZKI 2000, 99, n° III.39 ; VERBOVSEK 2004, 548 ; DELVAUX 2008, 41-42, n° 2.2.1 ; QUIRKE 2010, 56. **Fig. 3.1.25a.**

Berlin ÄM 8849 : Anonymes (fragmentaire). XIIIᵉ d. (style). Grauwacke. 10,5 x 12,5 x 3,5 cm. Triade debout (un homme entouré de deux femmes). Pagne long noué sous la poitrine et robes fourreaux. Coiffure longue, lisse, encadrant le visage, et perruques tripartites. Lieu de conservation : Berlin, Ägyptisches Museum. Prov. inconnue (« Damanhur »). Bibl. : PM VIII, n° 801-402-110 ; HORNEMANN 1969, pl. 1452 ; VANDIER 1958, 581.

Berlin ÄM 9547 : Anonyme (fragmentaire). XIIIᵉ d. (style). Serpentinite ou stéatite. 6,2 x 4,8 x 3,8 cm. Femme ou jeune fille (buste). Mèche ou tresse à l'arrière du crâne. Lieu de conservation : Berlin, Ägyptisches Museum. Prov. inconnue. Bibl. : PM VIII, n° 801-485-070.

Berlin ÄM 9529 : Sésostris III Khâkaourê (style). Granit. H. 21 cm. Tête du roi coiffé de la couronne blanche (statue debout, peut-être de jubilé). Lieu de conservation : Berlin, Ägyptisches Museum. Prov. inconnue. Pièce achetée à Louqsor. Bibl. : PM VIII, n° 800-493-200 ; EVERS 1929, II, 66 ; VANDIER 1958, 190, 581 ; POLZ 1995, 236 ; 237, n. 64 ; 243, n. 92 ; WILDUNG 2000, n° 39 ; FREED 2014, 38-39, fig. 8 ; p. 274, n° 5 ; GABOLDE 2018, 366.

Berlin ÄM 9547 : Anonyme (fragmentaire). XIIIᵉ d.

(style). Serpentinite. 6,2 x 4,8 x 3,8 cm. Buste d'une enfant (probablement jeune fille). Mèche de l'enfance à l'arrière du crâne. Lieu de conservation : Berlin, Ägyptisches Museum. Prov. inconnue. Bibl. : PM VIII, n° 801-485-070.

Berlin ÄM 9569 : Anonyme (fragmentaire). XIIIᵉ d. (style). Granodiorite. H. 30 cm. Homme debout (partie supérieure). Pagne long noué au-dessus du nombril. Perruque longue, striée, encadrant le visage. Lieu de conservation : Poznan, musée archéologique (prêt à long terme de Berlin, Ägyptisches Museum). Prov. inconnue. Pièce achetée au « marchant Mohammed » à Thèbes en 1886. Bibl. : PM VIII, n° 801-445-070 ; FECHHEIMER 1921, 13, pl. 24-25 ; VANDIER 1958, 246 ; KAISER 1967, 36 ; BOTHMER 1968-1969, 77-86 ; ANDREWS et VAN DIJK 2006, 70.

Berlin ÄM 10115 : Renefsenebdag, fils d'Ibou, et sa fille Ibiâ. Brasseur (*Ꜥfty*). XIIIᵉ d. (style). Stéatite (?). 33,6 x 10,5 x 19,3 cm. Homme assis ; figure féminine debout contre sa jambe droite. Pagne long noué sous la poitrine. Crâne rasé. Proscynème : Khnoum, Satet et Ânouqet. Lieu de conservation : Berlin, Ägyptisches Museum. Prov. inconnue (Éléphantine ?). Bibl. : PM VIII, n° 801-404-100 ; ROEDER 1913, 148 et 209 ; VANDIER 1958, 241, 243, 279 et 581 ; JUNGE 1985, 131, n. 170 ; WILDUNG 2000, 185, n° 74 ; CONNOR, dans MORFOISSE et ANDREU-LANOË 2014, 82 et 276, n° 36 ; CONNOR, dans OPPENHEIM et al. 2015, 151-152, n° 85.

Berlin ÄM 10310 : Anonyme (fragmentaire). Fin XIIᵉ-XIIIᵉ d. (style). Serpentinite. 4,2 x 2,8 x 2,6 cm. Figure féminine (partie supérieure). Coiffure hathorique striée et ondulée, retenue par des rubans. Lieu de conservation : Berlin, Ägyptisches Museum. Prov. inconnue (Éléphantine ?). Bibl. : /.

Berlin ÄM 10337 : Anonyme (fragmentaire). XIIIᵉ d. (style). Granodiorite. 55 x 19,7 x 31 cm. Roi debout, mains à plat sur le devant du pagne. Base et pieds manquants. Pagne court à devanteau triangulaire. Némès. Lieu de conservation : Berlin, Ägyptisches Museum. Prov. inconnue (Karnak ?). Pièce achetée à Louqsor par le Pr. Kaufmann (1876). Bibl. : PM VIII, n° 800-471-200 ; FAY 1996b, 119, 134, 140, fig. 28 ; LEMBKE et al. 2008, 36-37, fig. 11 ; 168-169, n° 38. **Fig. 3.1.9.1b.**

Berlin ÄM 10645 (+ Boston 13.3985) : Sobekhotep Khâhoteprê (cartouche). Granodiorite. 47 x 17 cm. Roi agenouillé, présentant des vases *nw*. Pagne *shendjyt*. Némès. Proscynème : Satet, maîtresse d'Éléphantine. Lieu de conservation : Berlin, Ägyptisches Museum. Prov. Kerma, tumulus K. X (orig. Éléphantine ?). Angles antérieurs de la base trouvés lors des fouilles de Reisner en 1913. Bibl. : PM VIII, n° 800-480-200 ; VANDIER 1958, 613 ; BOTHMER 1968-1969, 82-84, fig. 4 ; WILDUNG, dans HEIN 1994, 115, n° 53 ; RYHOLT 1997, 253 ; VALBELLE 2004 ; VON FALCK, dans PETSCHEL et al. 2004, 215, n° 206 ; BONNET et VALBELLE 2005, 185 ; QUIRKE 2010, 64 ; HILL,

dans OPPENHEIM *et al.* 2015, 277-278, n° 206. **Fig. 2.10.1c.**

Berlin ÄM 11348 : Amenemhat III Nimaâtrê (style). Granodiorite brûlée ? ou serpentinite ? H. 32 cm. Buste d'un roi probablement assis. Némès. Collier au pendentif. Lieu de conservation : Berlin, Ägyptisches Museum. Prov. inconnue. Bibl. : PM VIII, n° 800-490-300 ; VANDIER 1958, 201, 581 ; GRIMM *et al.* 1997, 62, n. 45 ; WILDUNG 2000, n° 55 ; TIRADRITTI (éd.) 2008, n° 14. **Fig. 2.5.1.2n.**

Berlin ÄM 11626 : Anonyme (fragmentaire). Intendant (*imy-r pr*). Deuxième moitié XIIe d. (style). Granodiorite. 19 x 16 x 11 cm. Figure masculine (partie supérieure). Perruque longue, striée et ondulée, encadrant le visage. Lieu de conservation : Berlin, Ägyptisches Museum. Prov. inconnue (Éléphantine ?). Bibl. : PM VIII, n° 801-445-080 ; ROEDER 1913, 148 ; LEMBKE *et al.* 2006, 242, n° 245.

Berlin ÄM 12485 : Intef, fils de Sat-meshit, frère d'Inherhotep et Nakhti. XIIe d., règne de Sésostris III (style). Calcaire. H. 37 cm. Homme debout enveloppé dans un manteau. Perruque longue, striée et ondulée, encadrant le visage. Bras croisés sur la poitrine. Lieu de conservation : Berlin, Ägyptisches Museum. Prov. inconnue (pièce achetée à Louqsor). Bibl. : PM V, 98 ; ROEDER 1913, 149 ; KAISER 1967, n° 304 ; FISCHER 1996, 111, n. 3 ; MORFOISSE et ANDREU-LANOË 2014, 65-67, fig. 12 ; ARNOLD Do., dans OPPENHEIM *et al.* 2015, 147-150, n° 83.

Berlin ÄM 12546 : Sobeknihotep/Hotepnisobek. Bâtisseur (*ikdw*). Mi-XIIe d. (style). Calcaire. H. 27 cm. Homme assis, main gauche à plat sur la cuisse, main droite refermée sur une pièce d'étoffe. Pagne *shendjyt*. Coiffure longue, lisse, au carré. Proscynème : le grand dieu, seigneur du ciel. Lieu de conservation : Berlin, Ägyptisches Museum. Prov. inconnue (pièce achetée au Caire). Bibl. : PM VIII, n° 801-430-080 ; ROEDER 1913, 150 ; KAISER 1967, n° 311 ; GRIMM et SCHOSKE 1999, 86-87 et 110, n° 55.

Berlin ÄM 13255 : Souverain anonyme (fragmentaire). Premiers tiers XIIIe d. (style). Granodiorite. 16 x 20,5 x 23,5 cm. Tête d'un roi probablement debout (pilier dorsal jusqu'à l'arrière du crâne). Khepresh. Lieu de conservation : Berlin, Ägyptisches Museum. Prov. inconnue. Bibl. : PM VIII, n° 800-493-210 ; STEINDORFF 1917, 64, fig. 10 ; ROEDER 1932, 16, n° 31 ; KAISER 1967, 95 (948) ; RUSSMANN 1974, 55 (35) ; DAVIES 1982, 71, n. 18 ; ROMANO 1985, 40. **Fig. 2.8.2e-h.**

Berlin ÄM 14078 : Anonyme (inscription fragmentaire). XIIIe d. (style). Alliage cuivreux. 13 x 8 x 12 cm. Femme (reine ?) allaitant un enfant. Perruque tripartite. Proscynème : Isis. Lieu de conservation : Berlin, Ägyptisches Museum. Prov. inconnue. Achat par Borchardt en 1897. Bibl. : PM VIII, n° 800-493-210 ; STEINDORFF 1917, 64, fig. 10 ; ROEDER 1932, 16, n° 31 ; KAISER 1967, 95 (948) ; RUSSMANN 1974, 55 (35) ; DAVIES 1982, 71, n. 18 ; ROMANO 1985, 40.

Berlin ÄM 14475 : Anonyme (fragmentaire). Fin XIIe-XIIIe d. (style). Stéatite (ou grauwacke ?). 14 x 5,8 x 18,6 cm. Buste féminin (reine ? fragment peut-être jointif avec **Boston 24.742**). Perruque hathorique ondulée. Trou percé au sommet du crâne pour y insérer un élément (couronne ?). Lieu de conservation : inconnu (jadis Berlin, Ägyptisches Museum). Pièce perdue pendant la guerre. Prov. inconnue. Legs du Dr. Deibel en 1899. Bibl. : PM VIII, n° 801-480-070 ; FECHHEIMER 1914, 43-44, 46, pl. 57-58 ; VANDIER 1958, 254, 581, pl. 74 ; FAY 1988, 74-75, n. 62, 64, pl. 29c ; SOUROUZIAN 1991, 353, pl. 52 ; WILDUNG 2000, 143 et 185, n° 67 ; FAY *et al.* 2015, 89-91.

Berlin ÄM 15083 : Anonyme (fragmentaire). XIIIe d. (style). Serpentinite ou stéatite. 11,1 x 4,8 x 4,5 cm. Homme debout (partie inférieure). Pagne long. Proscynème : Min, seigneur de [...]. Lieu de conservation : Berlin, Ägyptisches Museum. Prov. inconnue (Quft, Akhmim, Abydos ?). Bibl. : /.

Berlin ÄM 15700 : Nemtyhotep. Intendant (*imy-r pr*) (grand intendant ?). XIIe d., règne d'Amenemhat III (style et personnage peut-être attesté par d'autres sources). Quartzite. 77 x 25 x 44 cm. Homme assis, enveloppé dans un manteau. Main gauche portée à la poitrine. Proscynème : le grand dieu, seigneur du ciel. Lieu de conservation : Berlin, Ägyptisches Museum. Prov. « el-Burg el-Hammam » ; pièce achetée à Assiout par Borchardt pour le musée en 1902. Bibl. : PM IV, 268 ; ROEDER 1913, 145 ; LANGE 1954, 47, fig. 14-17 ; VANDIER 1958, 231, 252, pl. 88, 2 ; LEMBKE 1996, 81-86 ; GRAJETZKI et STEFANOVIČ 2012, n° 103 ; CONNOR 2015a, 57-79 ; OPPENHEIM, dans ID. *et al.* 2015, 128-130, n° 63. **Fig. 2.5.2c.**

Berlin ÄM 17551 : Amenemhat III Nimaâtrê (style). Granodiorite. H. 22,5 cm. Buste d'une statue du roi debout, mains à plat sur le devant du pagne. Némès. Lieu de conservation : Berlin, Ägyptisches Museum. Prov. inconnue (prob. Karnak). Bibl. : PM V, 131 ; EVERS 1929, I, pl. 133 ; VANDIER 1958, 200, 202-204, 582, pl. 66, 3 ; POLZ 1995, 230, n. 22 ; 231, n. 24 ; 236 ; 238, n. 68 ; 244, n. 99 ; WILDUNG 2000, n° 54. **Fig. 2.5.1.2a et 3.1.9.1b.**

Berlin ÄM 20582 : Anonyme (fragmentaire). XIIe d., règnes de Sésostris II-III (style). Granodiorite. 13,5 x 9,5 x 6,2 cm. Homme assis en tailleur (partie supérieure). Perruque longue, striée, rejetée derrière les épaules. Pagne long noué au-dessus du nombril. Lieu de conservation : Berlin, Ägyptisches Museum. Prov. inconnue. Ancienne collection H.M. Kennard. Sotheby's (1912). Bibl. : PM VIII, n° 801-445-090 ; KAISER 1967, 36, n° 308.

Berlin ÄM 22462 : Haânkhef, fils de Senebtisy, père de Néferhotep Ier, Sahathor et Sobekhotep Khânéferrê. Chancelier royal (*htmw bity*), père du dieu (*it ntr*). XIIIe d., règnes de Néferhotep Ier ou Sobekhotep Khânéferrê (personnage attesté par d'autres sources). Grauwacke. 14 x 13 x 16 cm. Homme assis en tailleur (partie inférieure).

Pagne long. Mains à plat sur les cuisses. Proscynème : Osiris, seigneur d'Abydos. Lieu de conservation : Berlin, Ägyptisches Museum. Prov. inconnue ; pièce achetée à Assouan par Schäfer en 1925, en même temps que les pièces ÄM 22460 et 22463. Bibl. : Habachi 1981b, 77-81 ; Franke 1984a, n° 410 ; Ilin-Tomich 2011a, 28, n° 100. **Fig. 2.9.2c.**

Berlin ÄM 22463 : Irygemtef, fils de Dedi. Chancelier royal (*ḫtmw bity*), (grand) intendant (*imy-r pr (wr)*). Début XIIIᵉ d. (personnage attesté par d'autres sources). Granodiorite. H. 14,5 ; l. 23,9 cm. Homme assis en tailleur (partie inférieure). Pagne long. Main droite à plat sur la cuisse. Proscynème : Miket […], Satet, Khnoum et Ânouqet. Fin de l'inscription : « La statue de ce noble est portée à ce temple, donnée comme récompense de la part du roi, pour rester et perdurer. » Lieu de conservation : Berlin, Ägyptisches Museum. Pièce achetée à Assouan en 1925. Bibl. : Habachi 1969, 180, pl. 32 ; Wenig 1970, 139-142 ; Franke 1984a, n° 156 ; Zimmermann 1998, 99, n. 3 ; 102, n. 49 ; Grajetzki 2000, 97, n° III.35 ; Verbovsek 2004, 546 ; Delvaux 2008, 102 ; Quirke 2010, 57. **Fig. 4.10.2.**

Berlin ÄM 34395 + Budapest 51.2049 : Sobekhotep Merkaourê ou Séousertaouy (style et inscription). Granodiorite. Buste (Budapest) : H. 23 ; l. 22,5 cm ; partie inférieure (Berlin) : 28 x 19,5 x 28 cm. Statue du roi agenouillé, présentant des vases *nw*. Némès. Proscynème : Atoum, seigneur d'Héliopolis. Lieu de conservation : Berlin, Ägyptisches Museum (partie inf.) ; Budapest, Szépmüvészeti Múzeum (buste). Prov. inconnue (prob. Héliopolis). Partie inf. acquise en 1964 (ancienne coll. E. Brummer ; Sotheby's 1964, n° 98) ; partie sup. acquise en 1934. Bibl. : PM VIII, n° 800-465-100 (partie inf.) ; 800-490-600 (buste) ; Davies 1981a, 13, n° 14 (buste) ; 29, n° 43 (partie inférieure) ; Nagy 1999, 29-30, fig. 14 (buste) ; Raue 1999, 85, n. 3 ; Tiradritti 2008, 143 (buste) ; Connor 2009, 41-64. **Fig. 2.12.1g.**

Berlin ÄM 34407 (= Berlin-Ouest 3/77) : Hori. Gouverneur (*ḥꜣty-ꜥ*). H. 34,6 cm. Stéatite ou serpentinite. Homme assis, mains à plat sur les cuisses. Pagne long noué sous la poitrine. Perruque longue, lisse, encadrant le visage. Proscynème : Ptah-Sokar-Osiris. Lieu de conservation : Berlin, Ägyptisches Museum. Prov. inconnue. Achat par le musée de Berlin-Ouest en 1977. Bibl. : PM VIII, n° 801-411-000.

Berlin ÄM 36110 : Anonyme (fragmentaire). Deuxième Période intermédiaire (style). Calcaire jaune. 7,3 x 2,5 x 2,8 cm. Homme debout. Pagne long. Acéphale (probablement crâne rasé). Lieu de conservation : Berlin, Ägyptisches Museum. Ancienne collection Zahn. Bibl. : /.

Besançon D.890.1.65 / N 824 : Amenemhat-Sobekhotep Sekhemrê-Khoutaouy (style). Calcaire. 27,5 x 25,5 x 30,7 cm. Tête du roi coiffé du némès (sphinx ?). Lieu de conservation : Besançon, Musée des Beaux-Arts et d'Archéoloġie. Prov. inconnue. Acquisition par le musée en 1890 (dépôt des Musées nationaux ; don Maspero au musée du Louvre en 1884). Bibl. : PM VIII, n° 800-493-300 ; Gasse, dans Besançon 1990, 148-149, n° 214 ; Wildung 2000, n° 31 ; Connor, dans Morfoisse et Andreu-Lanoë (éds.) 2014, 46, n° 6 ; 274, n° 6 ; Connor 2016b, 1-3, pl. 3, fig. 17. **Fig. 2.7.1e.**

Beyrouth 1953 : Sobekhotep Khânéferrê (inscription). Grauwacke. L. 16,5 x 12,7 cm. Roi debout (jambes et base). Proscynème : Rê-Horakhty. Lieu de conservation : Beyrouth, Musée national. Prov. Tell Hizzin (orig. Héliopolis ?). Bibl. : Galling 1953, 88-90 ; Leclant 1955, 315-6 (10) ; von Beckerath 1964, 250, 13, 24 (29) ; Chehab 1968, 5, pl. 6a ; Helck 1975, 37, n°47 ; Davies 1981a, 26, n° 28 ; Vandersleyen 1995, 141 ; Ryholt 1997, 348 ; Quirke 2010, 64.

Beyrouth DG 27574 : Sésostris III Khâkaourê ? Amenemhat III Nimaâtrê ? (style). Gneiss anorthositique. 7 x 7 x 7,2 cm. Tête d'un roi coiffé du némès. Lieu de conservation : Beyrouth, Musée national. Prov. Byblos. Fouilles de M. Dunand. Christie's 1999, n° 80. Bibl. : PM VIII, n° 800-495-100 ; Dunand 1958, 596, pl. 156, n° 13377 ; Schlögl 1978, 45, n° 145 ; Morfoisse et Andreu-Lanoë (éds.) 2014, 275, n° 23. **Fig. 3.2.2b.**

Biahmou 01 et 02 – Oxford AN1888.759A : Amenemhat III Nimaâtrê (inscriptions). Quartzite. Deux colosses assis sur de hautes bases, face au lac Qaroun. H. des statues : ca. 1200 cm. Lieu de conservation : bases encore *in situ* ; plusieurs autres fragments à Oxford, Ashmolean Museum (nez : AN1888.758A). Bibl. : PM IV, 98 ; Petrie 1889, 3, 53-56, pl. 26-27. NB : Il se peut que le pied de Vienne ÄS 5781 appartienne à un des colosses. **Fig. 3.1.20.1a-c.**

Biga : Sésostris III Khâkaourê (inscription). Granit ou granodiorite. Partie inférieure d'une statue assise du roi. Lieu de conservation : ? Prov. Biga (île entre les deux barrages d'Assouan, dans l'enceinte d'un temple ptolémaïque). Bibl. : PM V, 258 ; Lepsius 1901, 173.

Bologne KS 1799 : Néferhotep Iᵉʳ Khâsekhemrê (inscription). Serpentinite. 35 x 10 x 19 cm. Roi assis, mains à plat sur les cuisses. Pagne *shendjyt*. Némès. Proscynème : Sobek de Shedet et Horus-qui-réside-à-Shedet. Lieu de conservation : Bologne, Museo civico archeologico. Prov. inconnue (Fayoum ?). Pièce acquise en 1802. Bibl. : PM IV, 103-4 ; Vandier 1958, 218-9, pl. 72, ; von Beckerath 1964, 56, n°2, et 243, 13, 22 (4) ; Spallanzani 1964, 38 et 43, fig. 21 ; Bresciani 1975, 33-4, pl. 10 ; Pernigotti 1980, 29-30, pl. 27-29 ; Davies 1981a, 25, n° 18 ; Curto 1984, 70 (10), pl. 15 : Ryholt 1997, 345 ; Quirke 2010, 61 ; 64 ; 66, pl. 4 (avec appendice de Picchi et D'amico ; Connor 2016b, 4-8 ; 17, fig. 47, pl. 3, fig. 18. **Fig. 2.9.1c.**

Bologne KS 1839 : Seneb(henaef ?), fils de Reniseneb et du vizir Ibiâou. Chancelier royal (*ḫtmw bity*) et directeur

des champs (*imy-r ꜣḥw.t*). Fin de la XIIIᵉ d. (personnage attesté par d'autres sources). Grauwacke. 14,5 x 10 x 14 cm. Homme assis en tailleur, enveloppé dans un manteau. Acéphale mais portait une perruque longue rejetée derrière les épaules. Proscynème : Osiris, seigneur de l'Ânkhtaouy. Début de l'inscription : « (Statue) donnée en récompense de la part du roi, dans le temple d'Osiris Khentyimentiou, seigneur d'Abydos... ». Lieu de conservation : Bologne, Museo civico archeologico. Prov. inconnue (probablement Abydos, temple d'Osiris). Ancienne collection Palagi. Bibl. : PM VIII, n° 801-537-050 ; VANDIER 1958, 233, n. 6 ; BRESCIANI 1975, 28-29, pl. 6 ; PERNIGOTTI 1980, 30-31, n° 4, pl. 30-31 ; FRANKE 1984a, n° 661 ; FISCHER 1996, 108, n. 3 ; ZIMMERMANN 1998, 98, n. 2 ; 100, n. 14 ; 102, n. 49 ; GRAJETZKI 2000, 30, n° I.35, c ; 135, n° 16, a ; VERBOVSEK 2004, 17, 20, 190-191, n° A5 ; DELVAUX 2008, 42-46, n° 2.2.2 ; QUIRKE 2010, 57. **Fig. 2.12.2b et 4.3d.**

Bologne KS 1841 : Anonyme (fragmentaire). Père du dieu (*it nṯr*) et prêre d'Amon (*ḥm nṯr n ꞽmn*). XIIᵉ d., règnes de Sésostris II-III (style). Granodiorite. H. 20 cm. Perruque longue, striée et ondulée, encadrant le visage. Lieu de conservation : Bologne, Museo civico archeologico. Prov. inconnue (Thèbes ?). Ancienne collection Palagi. Bibl. : PM VIII, n° 801-445-100 ; BRESCIANI 1975, 27-28, pl. 5 ; PERNIGOTTI 1980, 57 ; CURTO 1984, 70 ; GOVI et PERNIGOTTI 1994, 57.

Bologne KS 1864 : Anonyme (fragmentaire). Fin de la XIIᵉ ou XIIIᵉ d. (style). Bois. H. 37,4 cm. Homme debout. Crâne rasé ou chevelure courte. Lieu de conservation : Bologne, Museo civico archeologico. Prov. inconnue. Ancienne collection Palagi. Bibl. : GOVI et PERNIGOTTI 1994, 56.

Bolton 2006.152 : Horherkhouitef et ses parents, Iymery et le prêtre Montoumenekh. « Prêtre ». Deuxième Période intermédiaire (style). Stéatite. 19,5 x 13,5 x 9 cm. Triade debout. Pagne long noué au-dessus du nombril, robe fourreau et pagne *shendjyt*. Perruque longue, striée et ondulée, encadrant le visage ; perruque courte, arrondie et frisée. Lieu de conservation : Bolton Museum. Prov. inconnue. Spink & Son Ltd (Londres), 1956. Sotheby's (1960), n° 86 ; Drouot (Paris), 1996, n° 165 ; Charles Ede Ltd. (Londres), 2005, n° 1. Bibl. : PM VIII, n° 801-402-819. **Fig. 6.2.2c.**

Bonn BoS 2107 : Anonyme (fragmentaire). Fin XIIᵉ ou XIIIᵉ d. (style). Grauwacke. H. 8,1 ; l. 5,5 cm. Homme vêtu d'un manteau retenu par la main gauche portée à la poitrine. Perruque longue, striée, rejetée derrière les épaules. Lieu de conservation : Bonn, Ägyptisches Museum der Universität. Prov. inconnue. Bibl. : PIEKE 2006, 37.

Bordeaux 8956 : Anonymes (anépigraphe). XIIIᵉ d. (style). Serpentinite ou stéatite. H. 15,7 ; l. 14,9 cm. Triade debout : deux hommes encadrant une femme. Pagnes longs à bandes horizontales, noués en dessous de la poitrine ; robe fourreau. Crânes rasés et perruque hathorique. Lieu de conservation :

Bordeaux, Musée d'Aquitaine. Prov. inconnue. Bibl. : PM VIII, n° 801-402-140 ; ORGOGOZO 1992, 28, n° 67.

Boston 02.703 : Anonyme (fragmentaire). XIIIᵉ d. (style). Anhydrite ? Calcaire ? Ophycalcite ? 5,7 x 3,9 x 6,7 cm. Tête d'un homme debout. Crâne rasé. Lieu de conservation : Boston, Museum of Fine Arts. Prov. Abydos. Fouilles de W.M.Fl. Petrie (1902). Bibl. : /. **Fig. 6.3.4.3b.**

Boston 05.195 : Sésostris III Khâkaourê (style). Calcaire ou grès. H. 26,6 cm. Roi assis, main gauche à plat sur la cuisse. Pagne *shendjyt*. Némès. Nombreuses parties restaurées. Lieu de conservation : Boston, Museum of Fine Arts. Prov. Serabit el-Khadim. Fouilles de W.M.F. Petrie (1905). Bibl. : PM VII, 358 ; PETRIE 1906, fig. 130 ; POLZ 1995, 234, n. 40 ; 237, n. 62 ; 247, n. 113 ; FREED 2014, 41 ; 285, fig. 10. **Fig. 3.1.36b.**

Boston 11.1490 : Anonyme (fragmentaire). Fin XIIᵉ ou XIIIᵉ d. (style). Serpentinite. 5,8 x 6,7 x 4,7 cm. Tête masculine. Perruque longue, striée. Boston, Museum of Fine Arts. Prov. inconnue. Don, coll. Ames (1911). Bibl. : /. **Fig. 6.3.4.2.1e.**

Boston 13-12-52 : Anonyme (fragmentaire). Fin XIIᵉ ou XIIIᵉ d. (style). Granodiorite. 12,6 x 12,5 x 10,8 cm. Fragment du torse d'une statue masculine, vêtue d'un manteau retenu par la main gauche portée à la poitrine. Lieu de conservation : Boston, Museum of Fine Arts. Prov. Kerma. Fouilles de G. Reisner (1913). Bibl. : /.

Boston 13.3968 : Amenemhat III Nimaâtrê (style). Serpentinite. H. 12 cm. Buste d'une statue du roi. Némès. Lieu de conservation : Boston, Museum of Fine Arts. Prov. Kerma, cimetière méridional, tumulus K.X. Fouilles de G. Reisner (1914). Bibl. : REISNER 1923, VI, n° 10 ; POLZ 1995, 238, n. 68 ; FREED, dans PETSCHEL et al. (éds.) 2004, 214, n° 205 ; MINOR 2012, 71.

Boston 13.3979 : Anonymes (fragmentaire). XIIIᵉ d. (style). Grauwacke. 9,6 x 7,2 x 2,9 cm. Dyade debout : un homme et une femme se tenant la main. Pagne *shendjyt* lisse et robe fourreau. Proscynème : Osiris, seigneur d'Abydos. Lieu de conservation : Boston, Museum of Fine Arts. Prov. Kerma, Deffufa K 1, tranchée 10. Fouilles de G. Reisner (1913). Bibl. : REISNER 1923, VI, 40, n° 63.

Boston 13.3980 : Anonyme (fragmentaire). XIIᵉ-XIIIᵉ d. (style). Granodiorite. 16,5 x 13 x 13 cm. Torse d'un homme debout, mains probablement sur le devant du pagne. Pilier dorsal très haut (pour une couronne ?). Lieu de conservation : Boston, Museum of Fine Arts. Prov. Kerma, Deffufa K 1, pièce X. Fouilles de G. Reisner (1913). Bibl. : PM VII, 176 ; REISNER 1923, V, 32. **Fig. 3.2.1.2n.**

Boston 13.3981 : Anonymes (fragmentaire). XIIᵉ-XIIIᵉ d. (style). Granodiorite. 18,5 x 13,5 x 13,8 cm. Dyade debout (jambes du personnage de droite). Pagne *shendjyt*. Lieu de

conservation : Boston, Museum of Fine Arts. Prov. Kerma, K X, tombe 1043. Fouilles de G. Reisner (1913). Bibl. : REISNER 1923, VI, 31, n° 3.

Boston 13.3982 : Anonyme (fragmentaire). XIIIᵉ d. (style). Granodiorite. 13,2 x 12 x 12 cm. Homme debout (fragment : pagne et bras). Pagne long noué sous la poitrine. Proscynème : [Ptah-Sokar ?], seigneur de l'Ânkhtaouy. Lieu de conservation : Boston, Museum of Fine Arts. Prov. Kerma K II. Fouilles de G. Reisner (1913). Bibl. : REISNER 1923, VI, 37, n° 45.

Boston 13.3984 : Anonyme (fragmentaire). XIIᵉ-XIIIᵉ d. (style). Granodiorite. 4,8 x 8,5 x 5,5 cm. Homme assis en tailleur (fragment : pagne et main droite). Pagne court. Lieu de conservation : Boston, Museum of Fine Arts. Prov. Kerma. Fouilles de G. Reisner (1913). Bibl. : REISNER 1923, VI, 39, n° 59.

Boston 13.3986 : Anonyme (fragmentaire). XIIᵉ-XIIIᵉ d. (style). Granodiorite. 5,9 x 10 x 13,6 cm. Base et pied gauche d'un homme debout. Lieu de conservation : Boston, Museum of Fine Arts. Prov. Kerma. Fouilles de G. Reisner (1913). Bibl. : /.

Boston 13.5723 : Anonyme (fragmentaire). XIIᵉ d. (style). Granodiorite. 15,7 x 11,5 x 8 cm. Tête féminine (fragment : visage manquant), probablement statue assise. Perruque longue tripartite, striée. Lieu de conservation : Boston, Museum of Fine Arts. Prov. Kerma, K III. Fouilles de G. Reisner (1913). Bibl. : REISNER 1923, VI, 33, n° 22.

Boston 13.5724 : Anonyme (contexte archéologique). XIIᵉ-XIIIᵉ d. (style). Calcite-albâtre. 14 x 10,5 x 8 cm. Fragment de jambe ou de bras d'une statue de grandes dimensions. Lieu de conservation : Boston, Museum of Fine Arts. Prov. Kerma, au centre de K III. Fouilles de G. Reisner (1913). Bibl. : REISNER 1923, VI, 43, n° 87.

Boston 13.5762 : Anonyme (fragmentaire). XIIᵉ-XIIIᵉ d. (style). Calcaire jaune. 10 x 13,7 x 7 cm. Tête d'un homme probablement assis, vêtu d'un manteau. Perruque longue, lisse, bouffante, rejetée derrière les épaules. Lieu de conservation : Boston, Museum of Fine Arts. Prov. Kerma, K III. Fouilles de G. Reisner (1913). Bibl. : REISNER 1923, VI, 43, n° 88.

Boston 13.5801 : Anonyme (contexte archéologique). XIIᵉ-XIIIᵉ d. (style). Grauwacke. 21,7 x 14,5 x 27,8 cm. Bras droit d'une statue assise. Lieu de conservation : Boston, Museum of Fine Arts. Prov. Kerma, Deffufa supérieure K II, allée frontale 1. Fouilles de G. Reisner (1913). Bibl. : REISNER 1923, VI, 42, n° 80.

Boston 14-1-21 : Anonyme (fragmentaire). XIIᵉ-XIIIᵉ d. (contexte archéologique). Granodiorite. 16,2 x 10,6 x 7,4 cm. Épaule et bras droits d'une statue masculine. Lieu de conservation : Boston, Museum of Fine Arts. Prov. Kerma.

Fouilles de G. Reisner (1914). Bibl. : /. **Fig. 3.2.1.2m.**

Boston 14-1-1078 : Anonyme (fragmentaire). XIIᵉ-XIIIᵉ d. (style). Granodiorite. 10,4 x 8,9 x 3,6 cm. Tête d'un homme (fragment : perruque et oreille gauche). Perruque longue, lisse. Lieu de conservation : Boston, Museum of Fine Arts. Prov. Kerma, K III 6(1). Fouilles de G. Reisner (1914). Bibl. : /.

Boston 14-1-1079 : Anonyme (fragmentaire). XIIᵉ-XIIIᵉ d. (contexte archéologique). Granodiorite. 10,2 x 5,9 x 5,8 cm. Épaule et bras gauches d'une statue probablement masculine. Lieu de conservation : Boston, Museum of Fine Arts. Prov. Kerma, K III. Fouilles de G. Reisner (1914). Bibl. : /.

Boston 14-2-614b : Anonyme (fragmentaire). XIIᵉ-XIIIᵉ d. (contexte archéologique et style). Grauwacke. 5,6 x 2,7 x 7,4 cm. Main droite d'une statue d'un homme assis, tenant une pièce d'étoffe repliée. Pagne *shendjyt*. Lieu de conservation : Boston, Museum of Fine Arts. Prov. Kerma, K II. Fouilles de G. Reisner (1914). Bibl. : REISNER 1923, VI, 32, n° 8. **Fig. 3.2.1.2l.**

Boston 14-2-1136 : Anonyme (fragmentaire). XIIᵉ-XIIIᵉ d. (style). Granodiorite. 7,5 x 4,3 x 6,3 cm. Figure tenant un vase devant soi (fragment : vase et main gauche). Lieu de conservation : Boston, Museum of Fine Arts. Prov. Kerma, K X, tombe K 1078. Fouilles de G. Reisner (1914). Bibl. : /.

Boston 14.721 : Sehetepib Senââib. Grand parmi les Dix de Haute-Égypte (*wr mḏw šmᶜw*). Deuxième moitié XIIIᵉ d. (style + personnage probablement connu par d'autres sources). Granodiorite. 84,5 x 36 x 49 cm. Homme assis. Perruque longue, lisse, encadrant le visage. Pagne long noué sous la poitrine. Proscynème : Ptah-Sokar-Osiris. Lieu de conservation : Boston, Museum of Fine Arts. Prov. Kerma, K III. Fouilles de G. Reisner (1914). Bibl. : PM VII, 177 ; REISNER 1923, n° 48 ; WILDUNG 1984, 179, fig. 154 ; HABACHI 1985, 81 ; JUNGE 1985, 129 ; MINOR 2012, 63. **Fig. 3.2.1.2f-h.**

Boston 14.722 : Anonyme (fragmentaire). Fin XIIᵉ-XIIIᵉ d. (style). Granodiorite. 76 x 46 x 42 cm. Homme assis en tailleur, écrivant sur un papyrus de la main droite. Pagne long noué au-dessus du nombril. Perruque longue rejetée derrière les épaules. Lieu de conservation : Boston, Museum of Fine Arts. Prov. Kerma, K III, 5(1). Fouilles de G. Reisner (1913). Bibl. : PM VII, 177 ; REISNER 1923, 38, pl. 36.

Boston 14.723 : Anonyme (fragmentaire). Deuxième moitié XIIIᵉ d. (style). Granodiorite. 65 x 22 x 28,5 cm. Homme assis. Perruque longue, lisse, encadrant le visage. Pagne long noué sur la poitrine. Proscynème : Anubis, le grand dieu, et à Sobek, seigneur de Soumenou. Lieu de conservation : Boston, Museum of Fine Arts. Prov. Kerma, K III (orig. Dahamsha, près d'Armant ?). Fouilles

de G. Reisner (1914). Bibl. : PM VII, 177 ; Reisner 1923, n° 49 ; Vandier 1958, 230, 283, 583 ; Junge 1985, 129 ; Freed, Berman et Doxey 2003, 134-135 ; Morfoisse et Andreu 2014, 279, n° 79.

Boston 14.725 : Anonyme (inscription abîmée). Chancelier royal (*ḫtmw bity*) et directeur de … (*imy-r* …). Mi-XIIIe d. (style). Granodiorite. 39,5 x 28,2 x 33,5 cm. Homme assis en tailleur. Pagne long noué sur la poitrine. Proscynème : Osiris-Khentyimentiou, seigneur d'Abydos. Lieu de conservation : Boston, Museum of Fine Arts. Prov. Kerma, tumulus K III 2(1). Fouilles de G. Reisner (1914). Bibl. : PM VII, 177 ; Reisner 1923, 38, n° 55 ; 524-525, fig. 344, n. 47.

Boston 14.726 : Amenemhat-Sobekhotep Sekhemrê-Khoutaouy (inscription). Calcaire ou calcite (statue calcinée (?)). 34 x 21,8 x 30,5 cm. Roi assis (partie inférieure). Pagne *shendjyt*. Lieu de conservation : Boston, Museum of Fine Arts. Prov. Kerma, tumulus K X. Fouilles de G. Reisner (1914). Bibl. : PM VII, 178 ; Reisner 1923, V, 277 ; VI, 31, n°6 ; 509, fig. 343, et 516-7 ; von Beckerath 1964, 47 et 237, 13, 16 (5) ; Davies 1981a, 23, n° 9 ; Ryholt 1997, 336, n° 10 ; Ryholt 1998, 31-33 ; Valbelle 2004 ; Quirke 2010, 63.

Boston 14.1035 : Anonyme (fragmentaire). XIIe-XIIIe d. (contexte archéologique). Granodiorite. 10,2 x 4,6 x 9 cm. Cuisse gauche d'un homme debout. Pagne long. Lieu de conservation : Boston, Museum of Fine Arts. Prov. Kerma, K X, corridor 5-5. Fouilles de G. Reisner (1914). Bibl. : /.

Boston 14.1037 : Anonyme (fragmentaire). XIIe-XIIIe d. (style). Granodiorite. 7,7 x 7,5 x 6,8 cm. Tête masculine. Perruque ou chevelure courte (stries derrière l'oreille droite). Lieu de conservation : Boston, Museum of Fine Arts. Prov. Kerma, K X, corridor 8-1. Fouilles de G. Reisner (1914). Bibl. : Reisner 1923, 41, n° 69.

Boston 14.1044 : Anonyme (fragmentaire). XIIe-XIIIe d. (contexte archéologique). Granodiorite. 12 x 6,5 x 3,8 cm. Jambe gauche d'un homme assis. Lieu de conservation : Boston, Museum of Fine Arts. Prov. Kerma, K X, corridor 9-6. Fouilles de G. Reisner (1914). Bibl. : /.

Boston 14.1060 : Anonyme (fragmentaire). XIIe-XIIIe d. (contexte archéologique). Granodiorite. 10,7 x 5,7 x 8,7 cm. Jambe gauche d'un homme debout, probablement un roi. Pagne *shendjyt*. Lieu de conservation : Boston, Museum of Fine Arts. Prov. Kerma, K X, corridor 9-12. Fouilles de G. Reisner (1914). Bibl. : /.

Boston 14.1080 : Anonyme (fragmentaire). XIIe-XIIIe d. (style). Granodiorite. 11,2 x 3,4 x 6,8 cm. Homme assis (fragment : coude droit et pagne lisse). Lieu de conservation : Boston, Museum of Fine Arts. Prov. Kerma, K X, corridor 5-12. Fouilles de G. Reisner (1914). Bibl. : Reisner 1923, 42, n° 82.

Boston 14.1089 : Anonyme (fragmentaire). XII[e]-XIII[e] d. (style). Grauwacke. 13,6 x 2,7 x 4,9 cm. Homme debout (fragment : jambe et main gauches). Pagne long. Lieu de conservation : Boston, Museum of Fine Arts. Prov. Kerma, K XXI. Fouilles de G. Reisner (1914). Bibl. : Bibl. : Reisner 1923, 37, n° 44 ; Minor 2012, 68.

Boston 14.1259 : Roi anonyme (fragmentaire). XIIe-XIIIe d. (style). Grauwacke. 5,2 x 4,9 x 2,7 cm. Roi assis, en tenue de *heb-sed*. Lieu de conservation : Boston, Museum of Fine Arts. Prov. Kerma, tumulus K XVI, tombe K 1620, débris. Fouilles de G. Reisner (1914). Bibl. : Reisner 1923, VI, n° 62, A 2090.

Boston 14.1349 : Anonyme (fragmentaire). XIIe-XIIIe d. (style). Granodiorite. 8,2 x 7,3 x 5,5 cm. Tête masculine (fragment : perruque et oreille gauche). Perruque longue, striée. Lieu de conservation : Boston, Museum of Fine Arts. Prov. Kerma, K III. Fouilles de G. Reisner (1914). Bibl. : /.

Boston 14.1418 : Anonyme (fragmentaire). XIIe-XIIIe d. (contexte archéologique). Granodiorite. 6,9 x 5,3 x 5,2 cm. Fragment d'une tête féminine. Perruque longue striée. Lieu de conservation : Boston, Museum of Fine Arts. Prov. Kerma, K X, tombe K 1078. Fouilles de G. Reisner (1914). Bibl. : /.

Boston 14.1597 : Anonyme (fragmentaire). XIIe-XIIIe d. (style). Granodiorite. 15,5 x 20 x 12,5 cm. Tête masculine (fragment : perruque et oreille droite). Perruque longue, lisse et bouffante. Lieu de conservation : Boston, Museum of Fine Arts. Prov. Kerma. Fouilles de G. Reisner (1914). Bibl. : /.

Boston 20.1167 : Anonyme (fragmentaire). XIIe-XIIIe d. (style). Quartzite. 7,5 x 13,8 x 10,2 cm. Homme assis en tailleur, main gauche portée à la poitrine. Pagne long. Lieu de conservation : Boston, Museum of Fine Arts. Prov. Kerma, K IV, chambre B, débris. Fouilles de G. Reisner (1913). Bibl. : Reisner 1923, 38, n° 54.

Boston 20.1174 : Anonyme (fragmentaire). XIIe-XIIIe d. (contexte archéologique). Quartzite. 3 x 6,4 x 9 cm. Fragment d'une statue masculine assise (pagne *shendjyt* et main droite à plat sur la cuisse). Lieu de conservation : Boston, Museum of Fine Arts. Prov. Kerma, K X, corridor 7-12. Fouilles de G. Reisner (1914). Bibl. : /.

Boston 20.1185a-b : Anonyme (fragmentaire). XIIe-XIIIe d. (style). Granodiorite. 26,6 x 15 x 32,3 cm. Homme debout (jambes). Lieu de conservation : Boston, Museum of Fine Arts. Prov. Kerma, K IIII, salle DD. Fouilles de G. Reisner (1913). Bibl. : PM VII, 177 ; Reisner 1923, 42, n° 75.

Boston 20.1186 : Anonyme (fragmentaire). XIIe-XIIIe d. (style). Granodiorite. 13,4 x 10 x 13 cm. Homme debout (jambes). Pagne court à devanteau triangulaire. Lieu de

conservation : Boston, Museum of Fine Arts. Prov. Kerma, 1 km au sud-est de K XXII. Fouilles de G. Reisner (1914). Bibl. : PM VII, 179 ; REISNER 1923, 35, n° 36 ; 529-530, fig. 345.

Boston 20.1187a-b : Ânkhou (?). Héraut (*wḥmw*). Mi-XII^e d. (style). Granodiorite. 22,2 x 12,1 x 17,8 cm. Homme assis (partie inférieure), main gauche à plat sur la cuisse, main droite refermée sur une pièce d'étoffe. Pagne *shendjyt*. Proscynème : Ptah-[Sokar ?]. Lieu de conservation : Boston, Museum of Fine Arts. Prov. Kerma, K IV, allée 7 (3). Fouilles de G. Reisner (1913). Bibl. : PM VII, 178 ; REISNER 1923, 33-34, n° 26 ; 523, fig. 344, pl. 34.

Boston 20.1188 : Anonyme (fragmentaire). XII^e-XIII^e d. (style). Granodiorite. 14,5 x 11,7 x 7,7 cm. Homme debout. Pagne long noué sous le nombril. Perruque mi-longue encadrant le visage. Lieu de conservation : Boston, Museum of Fine Arts. Prov. Kerma, K IV, chambre B, à l'est du pilier. Fouilles de G. Reisner (1913). Bibl. : PM VII, 178 ; REISNER 1923, 35, n° 37 ; 525, fig. 344, pl. 34.

Boston 20.1190a-b : Anonyme (fragmentaire). Mi-XII^e d. (style). Granodiorite. 34 x 14 x 21 cm. Femme assise (partie inférieure). Robe fourreau. Lieu de conservation : Boston, Museum of Fine Arts. Prov. Kerma, K IV, salle A. Fouilles de G. Reisner (1913). Bibl. : PM VII, 178 ; REISNER 1923, 35-36, n° 33.

Boston 20.1191a-c : Ken. Directeur des porteurs de sceau (*imy-r ḫtmtyw*). XII^e-XIII^e d. (style). Granodiorite. 31 x 18,5 x 21,8 cm. Homme assis en tailleur enveloppé dans un manteau, main gauche portée à la poitrine. Perruque longue, striée, rejetée derrière les épaules. Barbe. Trois fragments jointifs. Proscynème : Khnoum, seigneur de Sha-sehetepet ; Osiris, seigneur de Busiris. Lieu de conservation : Boston, Museum of Fine Arts. Prov. Kerma, K III. Fouilles de G. Reisner (1913). Bibl. : PM VII, 177 ; REISNER 1923, 39, n° 60 ; 525, fig. 344, pl. 34. **Fig. 3.2.1.2e**.

Boston 20.1192 : Anonyme (fragmentaire). XIII^e d. (style). Granodiorite. 33 x 14,8 x 15 cm. Homme debout. Pagne long noué sous la poitrine. Acéphale. Lieu de conservation : Boston, Museum of Fine Arts. Prov. Kerma, K IV, chambre A. Fouilles de G. Reisner (1913). Bibl. : PM VII, 178 ; REISNER 1923, 35-36, n° 38, pl. 35. **Fig. 3.2.1.2d**.

Boston 20.1193 : Anonyme (fragmentaire). XIII^e d. (style). Granodiorite. 26,9 x 12,8 x 13,8 cm. Homme debout. Pagne long noué sous la poitrine. Acéphale. Proscynème : Hathor, maîtresse d'Imet (?). Lieu de conservation : Boston, Museum of Fine Arts. Prov. Kerma, K IV, chambre B. Fouilles de G. Reisner (1913). Bibl. : PM VII, 178 ; REISNER 1923, 35-36, n° 41, pl. 35.

Boston 20.1194 : Anonyme (fragmentaire). XIII^e d. (style). Granodiorite. 23 x 11,3 x 13,5 cm. Homme debout. Pagne long noué sous la poitrine. Acéphale. Lieu de conservation :

Boston, Museum of Fine Arts. Prov. Kerma, K IV, chambre B. Fouilles de G. Reisner (1920). Bibl. : REISNER 1923, 36, n° 39.

Boston 20.1195 : Anonyme (fragmentaire). XII^e-XIII^e d. (style). Granodiorite. 21,9 x 13,8 x 20 cm. Femme assise. Robe fourreau. Lieu de conservation : Boston, Museum of Fine Arts. Prov. Kerma, K XVI (6). Fouilles de G. Reisner (1914). Bibl. : PM VII, 179 ; REISNER 1923, 35, n° 34, pl. 33.

Boston 20.1196 : Anonyme (fragmentaire). XIII^e d. (style). Granodiorite. 24,9 x 12,8 x 13,5 cm. Homme debout. Pagne long noué sous la poitrine. Acéphale. Lieu de conservation : Boston, Museum of Fine Arts. Prov. Kerma, K IV (deux fragments jointifs). Fouilles de G. Reisner (1913). Bibl. : REISNER 1923, 36, n° 42.

Boston 20.1197 : Anonyme (fragmentaire). XII^e d. (style). Granodiorite. 21,8 x 10,7 x 13,3 cm. Homme assis (partie inférieure), main gauche à plat sur la cuisse, main droite refermée sur une pièce d'étoffe. Pagne *shendjyt*. Lieu de conservation : Boston, Museum of Fine Arts. Prov. Kerma, K III, salle A. Fouilles de G. Reisner (1913). Bibl. : PM VII, 177 ; REISNER 1923, 34, n° 28, pl. 34.

Boston 20.1198 : Anonyme (fragmentaire). XIII^e d. (style). Granodiorite. 16,5 x 9,8 x 12 cm. Homme debout (fragment). Pagne long noué sous la poitrine. Lieu de conservation : Boston, Museum of Fine Arts. Prov. Kerma, K II, chambre A. Fouilles de G. Reisner (1920). Bibl. : PM VII, 176 ; REISNER 1923, 36, 40.

Boston 20.1199 : Anonyme (fragmentaire). XII^e-XIII^e d. (contexte archéologique). Granodiorite. 13,5 x 6 x 7,8 cm. Jambe droite d'un homme debout. Vraisemblablement pagne *shendjyt*. Lieu de conservation : Boston, Museum of Fine Arts. Prov. Kerma, K III, centre. Fouilles de G. Reisner (1914). Bibl. : REISNER 1923, VI, 41, n° 74 (?).

Boston 20.1200 : Anonyme (fragmentaire). XII^e-XIII^e d. (contexte archéologique). Granodiorite. 7,5 x 6,3 x 9,8 cm. Bras droit d'un homme assis. Lieu de conservation : Boston, Museum of Fine Arts. Prov. Kerma, K III. Fouilles de G. Reisner (1913). Bibl. : REISNER 1923, VI, 42, n° 81.

Boston 20.1201 : Anonyme (fragmentaire). XII^e-XIII^e d. (style). Serpentinite. 5,5 x 12,1 x 6,7 cm. Triade debout (fragment : base et pieds). Lieu de conservation : Boston, Museum of Fine Arts. Prov. Kerma, K III, chambre DD. Fouilles de G. Reisner (1913). Bibl. : PM VII, 177 ; REISNER 1923, 40, n° 65.

Boston 20.1202 : Anonyme (fragmentaire). XII^e-XIII^e d. (style). Grauwacke. 8,5 x 6,9 x 11,1 cm. Fragment : base et pied droit du roi, foulant les Neuf Arcs. Proscynème : [Montou], seigneur de Médamoud. Lieu de conservation : Boston, Museum of Fine Arts. Prov. Kerma, tumulus K X

(orig. Médamoud ?). Fouilles de G. Reisner (1914). Bibl. : PM VII, 178 ; Reisner 1923, VI, 31, n° 5 ; 523, fig. 344 ; 521.

Boston 20.1205a-b : Anonyme (fragmentaire). Fin XIIᵉ d. (style). Serpentinite. 18,6 x 5,7 x 7,3 cm. Homme debout (deux fragments jointifs). Pagne long noué au-dessus du nombril. Lieu de conservation : Boston, Museum of Fine Arts. Prov. Kerma, K III, 2 (1)a. Fouilles de G. Reisner (1914). Bibl. : PM VII, 177 ; Reisner 1923, 37, n° 46.

Boston 20.1206 : Anonyme (fragmentaire). XIIIᵉ d. (style). Serpentinite. 5 x 4,4 x 3,2 cm. Tête d'un homme debout. Crâne rasé. Lieu de conservation : Boston, Museum of Fine Arts. Prov. Kerma, K IV, tombe K 444. Fouilles de G. Reisner (1914). Bibl. : PM VII, 178 ; Reisner 1923, 41, n° 68, pl. 36.

Boston 20.1207 : Anonyme (fragmentaire). 1ᵉ moitié XIIIᵉ d. (style). Granodiorite. 15 x 10,5 x 13,8 cm. Tête masculine. Crâne rasé. Suggestion de raccord : Éléphantine 16. Lieu de conservation : Boston, Museum of Fine Arts. Prov. Kerma, entre K III et K IV. Fouilles de G. Reisner (1914). Bibl. : PM VII, 179 ; Reisner 1923, 40, n° 66, pl. 33. **Fig. 3.2.1.2a.**

Boston 20.1210 : Anonyme (fragmentaire). XIIᵉ-XIIIᵉ d. (style). Grauwacke. 9,4 x 5,7 x 3,9 cm. Buste d'une femme probablement debout. Perruque hathorique striée et ondulée, retenue par des bandeaux. Lieu de conservation : Boston, Museum of Fine Arts. Prov. Kerma, K II, chambre A, n° 20. Fouilles de G. Reisner (1914). Bibl. : PM VII, 176 ; Reisner 1923, 33, n° 23. **Fig. 3.2.1.2c.**

Boston 20.1211 : Anonyme (fragmentaire). XIIIᵉ d. (style). Grauwacke. 7,9 x 6,5 x 7,5 cm. Tête masculine. Crâne rasé. Lieu de conservation : Boston, Museum of Fine Arts. Prov. Kerma, K II, chambre B. Fouilles de G. Reisner (1914). Bibl. : PM VII, 176 ; Reisner 1923, 41, n° 67.

Boston 20.1212 : Anonyme (fragmentaire). Deuxième Période intermédiaire (style). Grauwacke. 14,6 x 7,7 x 6,6 cm. Torse et bassin d'un homme debout. Pagne *shendjyt*. Proscynème : Ptah (?). Lieu de conservation : Boston, Museum of Fine Arts. Prov. Kerma, K II, chambre A, n° 23. Fouilles de G. Reisner (1914). Bibl. : PM VII, 176 ; Reisner 1923, 33, n° 25. **Fig. 3.2.1.2u.**

Boston 20.1213 : Amenemhat III Nimaâtrê (?) (style). Grauwacke. 11 x 8 x 13 cm. Fragment : cou et partie inférieure du visage du roi. Lieu de conservation : Boston, Museum of Fine Arts. Prov. Kerma, au sud de la Defouffa supérieure K II. Fouilles de G. Reisner (1914). Bibl. : PM VII, 179 ; Reisner 1923, VI, n° 12 ; Dunham 1928, 62-64, fig. 4 ; Polz 1995, 238, n. 68. **Fig. 3.2.1.2i.**

Boston 20.1214 : Anonyme (fragmentaire). Prêtre (ḥm-nṯr). XIIᵉ-XIIIᵉ d. (style). Grauwacke. 11,3 x 4,7 x 2,8 cm.

Fragment de panneau dorsal. Proscynème : Ptah (?). Lieu de conservation : Boston, Museum of Fine Arts. Prov. Kerma, K III 2 (1)a. Fouilles de G. Reisner (1914). Bibl. : /.

Boston 20.1215 : Anonyme (fragmentaire). Fin XIIᵉ-XIIIᵉ d. (style). Serpentinite. H. 1,3 cm. Tête d'un enfant. Crâne rasé et triple mèche de l'enfance (?). Lieu de conservation : inconnu. Prov. Kerma, K III, 2(1). Fouilles de G. Reisner (1913). Bibl. : Reisner 1923, 41, n° 72 ; pl. 31, 1/3.

Boston 20.1220 : Anonyme (fragmentaire). XIIᵉ-XIIIᵉ d. (style). Serpentinite. 13,2 x 8,5 x 6,8 cm. Jambes d'un homme assis en tailleur en position asymétrique. Pagne court. Lieu de conservation : Boston, Museum of Fine Arts. Prov. Kerma, K III. Fouilles de G. Reisner (1914). Bibl. : PM VII, 177 ; Reisner 1923, 37, n° 50.

Boston 20.1317 : Anonyme (fragmentaire). XVIIᵉ d. (style). Grès. 17,7 x 18,2 x 7 cm. Dyade : homme et femme debout. Pagne long noué au-dessus du nombril ; robe fourreau. Crâne rasé ; perruque « en cloche ». Proscynème : Osiris, seigneur d'Abydos ; Anubis qui-est-sur-sa-montagne. Lieu de conservation : Boston, Museum of Fine Arts. Prov. Kerma, K III 2 (1)a. Fouilles de G. Reisner (1914). Bibl. : PM VII, 177 ; Reisner 1923, 40, n° 64 ; 526-527, fig. 344, pl. 36. **Fig. 3.2.1.2b.**

Boston 20.1821 : Roi anonyme (fragmentaire). Début XIIIᵉ d. (style). Bois. H. 65,2cm. Pieds, base, jambe gauche et bras manquants. Lieu de conservation : Boston, Museum of Fine Arts. Prov. Kerma, tumulus K XVI. Fouilles de G. Reisner (1914). Bibl. : Reisner 1923, V, 389-402 ; VI, 31, pl. 33, 1-3 ; Vandier 1958, 220 ; Valbelle 2004, fig. 1. **Fig. 5.15a.**

Boston 24-4-60c : Anonyme (fragmentaire). XIIᵉ-XIIIᵉ d. (style). Serpentinite. 4,5 x 2,2 x 3,3 cm. Fragment d'une figure masculine adossée à un panneau dorsal au sommet courbe. Peut-être fragment d'une dyade debout. Lieu de conservation : Boston, Museum of Fine Arts. Prov. Semna (sans précision). Fouilles de G. Reisner (1924). Bibl. : /.

Boston 24.742 : Reine anonyme (anépigraphe). XIIᵉ-XIIIᵉ d. (style). Stéatite (?). Femme assise (partie inférieure), mains à plat sur les cuisses ; *sema-taouy* sur les côtés du trône. 14 x 5,8 x 18,6 cm. Lieu de conservation : Boston, Museum of Fine Arts. Prov. Semna. Fouilles de G. Reisner (1924). La partie supérieure pourrait être le buste de Berlin ÄM 14475. Bibl. : Dunham et Janssen 1960, 33, pl. 40a ; Fay et al. 2015, 89-91.

Boston 24.891 : Anonymes (inscription illisible). XIIIᵉ d. (style). Serpentinite. 10,5 x 7 x 10,5 cm. Dyade : homme (acéphale) et femme debout. Pagne long noué sous la poitrine ; robe fourreau. Crâne rasé (?) et perruque tripartite lisse. Lieu de conservation : Boston, Museum of Fine Arts. Prov. Semna, nécropole, au sud de la tombe S 537. Fouilles de G. Reisner (1924). Bibl. : PM VII, 150 ; Dunham et

Janssen 1960, 87.

Boston 24.892 : Sehetepibrê et sa femme Ious. XIII^e d. (style). Grauwacke. 11,3 x 15,7 cm. Dyade : homme et femme debout. Pagne long noué sous la poitrine ; robe fourreau. Perruque longue et lisse encadrant le visage : perruque tripartite lisse. Lieu de conservation : Boston, Museum of Fine Arts. Prov. Semna, nécropole, au sud de la tombe S 537. Fouilles de G. Reisner (1924). Bibl. : PM VII, 150 ; Dunham et Janssen 1960, 88, fig. 50. **Fig. 5.2d**.

Boston 24.1764 : Sésostris III Khâkaourê (style). Granit. Deux fragments d'une (?) statue du roi (tête et côté droit du pagne). H. 65,2 cm. Lieu de conservation : Boston, Museum of Fine Arts. Prov. Semna, temple de Taharqa. Fouilles de G. Reisner (1924). Bibl. : Dunham et Janssen 1960, 28, pl. 125a-b ; Polz 1995, 234, n. 35. **Fig. 3.1.1c**.

Boston 24.2079 : Nebou-hetepi (reine de la XIII^e d.). Épouse royale (ḥm.t n(i)-sw.t), mère royale (mw.t n(i)-sw.t). Granodiorite. Torse d'une statue debout de la reine. 11,9 x 5,6 x 4,3 cm. Proscynème : Dedoun. Lieu de conservation : Boston, Museum of Fine Arts. Prov. Semna, fort, chambre 57. Fouilles de G. Reisner (1924). Bibl. : /.

Boston 24.2215 : Senbet (?). XII^e-XIII^e d. (style). Grauwacke. 6 x 4,8 x 8,3 cm. Femme debout (base et pieds). Lieu de conservation : Boston, Museum of Fine Arts. Prov. Semna, temple de Thoutmosis III. Fouilles de G. Reisner (1924). Bibl. : Dunham et Janssen 1960, 18, pl. 83c.

Boston 24.2242 : Anonyme (fragmentaire). XII^e-XIII^e d. (style). Grauwacke. 10,2 x 5,7 x 3,8 cm. Femme debout (torse). Lieu de conservation : Boston, Museum of Fine Arts. Prov. Koumma, forteresse, pièce 42. Fouilles de G. Reisner (1924). Bibl. : Dunham et Janssen 1960, 126, pl. 126a. **Fig. 3.1.1e**.

Boston 27.871 : Anonyme (fragmentaire). XII^e d., règne d'Amenemhat III. (style). Grès. 34,6 x 9,7 x 13,3 cm. Homme debout. Pagne long noué sur le nombril. Perruque longue, lisse et bouffante rejetée derrière les épaules. Proscynème : Anubis qui-est-sur-sa-montagne. Lieu de conservation : Boston, Museum of Fine Arts. Prov. Semna, temple de Taharqa, chambre C. Fouilles de G. Reisner (1924). Bibl. : PM VII, 150 ; Dunham et Janssen 1960, 33, pl. 39-40. **Fig. 3.1.1d**.

Boston 28.1 : Anonyme (fragmentaire). Fin XII^e - début XIII^e d. (style). Quartzite. 13,8 x 8,9 x 8,5 cm. Visage d'une statue masculine. Perruque longue et lisse. Lieu de conservation : Boston, Museum of Fine Arts. Prov. inconnue. Ancienne coll. Denman Waldo Ross (1928). Bibl. : PM VIII, n° 801-447-125 ; Dunham 1928, 61-64, fig. 5-8 ; Vandier 1958, 583 ; Wildung 1984, 218, fig. 193. **Fig. 5.3b**.

Boston 28.1760 : Anonyme (fragmentaire). Deuxième

Période intermédiaire (style). Serpentinite ou stéatite. 13,4 x 7,1 x 5 cm. Homme debout (torse). Acéphale. Pagne *shendjyt*. Crâne rasé ou perruque courte. Aucun pilier dorsal. Lieu de conservation : Boston, Museum of Fine Arts. Prov. Ouronarti, chambre 84. Fouilles de G. Reisner (1928). Bibl. : /. **Fig. 2.13.2f**.

Boston 28.1780 : Anonyme (fragmentaire). XII^e-XIII^e d. (contexte archéologique). Grauwacke. 9 x 4,3 x 9,4 cm. Main et genou droits d'un homme assis. Pagne *shendjyt*. Lieu de conservation : Boston, Museum of Fine Arts. Prov. Ouronarti, chambre 87. Fouilles de G. Reisner (1928). Bibl. : /. **Fig. 3.2.1.2k**.

Boston 67.9 : Reine anonyme (anépigraphe). XII^e d., règnes de Sésostris II-III (style). Granodiorite. Buste féminin. Perruque tripartite striée ; uraeus. 19 x 17,1 x 12,1 cm. Lieu de conservation : Boston, Museum of Fine Arts. Prov. inconnue. Achat (1967). Bibl. : PM VIII, n° 800-480-090 ; Fischer 1996, 15, n. 22.

Boston 88.747 : Roi anonyme (nom originel effacé). XII^e d. (style). Granodiorite. Sphinx réinscrit aux noms de Sethnakht et Ramsès III. Originellement sphinx à crinière. Acéphale. 56 x 45,8 x 170 cm. Lieu de conservation : Boston, Museum of Fine Arts. Prov. Tell Nabacha, temple de Ouadjet, pylône. Fouilles de W.M.F. Petrie (1886). Bibl. : Fay 1996c, Appendice, n° 28, pl. 86 a-d ; Sourouzian 1996, 746.

Boston 99.744 : Taseket. XVII^e d. (style). Calcaire. 20 x 5 cm. Femme debout. Robe fourreau. Perruque en cloche frisée et retenue par des bandeaux. Proscynème : Osiris, seigneur d'Abydos. Lieu de conservation : Boston, Museum of Fine Arts. Prov. Hou, tombe Y 524. Fouilles de W.M.F. Petrie et A.C. Mace (1899). Bibl. : PM V, 108-109 ; Petrie et Mace 1901, 52, pl. 26.Y524 ; Winterhalter 1998, 306, n° 45. **Fig. 4.12h**.

Boston 1970.441 : Anonyme (fragmentaire). Début XIII^e d. (style). Quartzite. 4,8 x 6,4 x 6 cm. Tête masculine. Perruque longue et lisse. Lieu de conservation : Boston, Museum of Fine Arts. Prov. inconnue. Ancienne coll. Abemayor. Bibl. : PM VIII, n° 801-447-130 (avec références complètes). **Fig. 2.7.2j**.

Boston 1973.655 : Shedousobek. Gardien/surveillant (sꜣw). XIII^e-XVII^e d. (style). Anhydrite. 11,7 x 4,5 x 5,1 cm. Homme debout. Pagne long noué sur la poitrine. Acéphale. Proscynème : Osiris. Statuette dédiée par son fils Iouys. Lieu de conservation : Boston, Museum of Fine Arts. Prov. inconnue. Anciennes coll. Stokes et Mayer. Sotheby's (1964). Bibl. : PM VIII, n° 801-411-500 ; Terrace 1966, 62, pl. 28. **Fig. 5.11b**.

Boston 1973.87 (jadis Baltimore WAM 22.170) : Oukhhotep IV, ses épouses Khnoumhotep et Noubkaou et sa fille Nebthout-henout-sen. Gouverneur (ḥꜣty-ʿ). Chef des

prêtres (*imy-r ḥmw nṯr*). Granodiorite. XII^e d., règnes de Sésostris II-III (personnage attesté par d'autres sources). Granodiorite. 37 x 38,1 x 7,6 cm. Groupe statuaire debout. Pagne long noué au-dessus du nombril ; robes fourreaux. Perruque mi-longue, ondulée et finement striée, encadrant le visage ; perruques hathoriques striées et ondulées ; double tresse et crâne rasé. Lieu de conservation : Boston, Museum of Fine Arts. Prov. Meir, tombe d'Oukhhotep IV (C1). Fouilles de l'Egypt Exploration Society (1912). Achat par Henry Walters. Échange en 1973 entre Baltimore et Boston. Bibl. : STEINDORFF 1946, 28-29, pl. 12, n° 50 ; FRANKE 1984a, n° 216 ; WILDUNG 1984 161-162, fig. 141 ; FREED *et al.* 2003, 129 ; FREED R. *et al.* 2009, 58, fig. 27 ; WIESE, dans MORFOISSE et ANDREU (éds.) 2014, 70, n° 34 ; YAMAMOTO, dans OPPENHEIM *et al.* 2015, 193-195, n° 123. **Fig. 2.3.8a et 3.1.18b.**

Boston 1978.54 : Amenemhat III Nimaâtrê (?) (style). Calcaire induré. 11,5 x 7,5 cm. Visage du roi. Némès lisse ou *khat*. Lieu de conservation : Boston, Museum of Fine Arts. Prov. inconnue. Pièce achetée à Charles D. Kelekian en 1978. Bibl. : PM VIII, n° 800-493-350 ; POLZ 1995, 238, n. 68.

Boston 1980.76 : Anonyme (base manquante). Fin XII^e d. (style). Calcaire. 19 x 4,8 x 4,5 cm. Femme debout. Robe fourreau. Perruque tripartite lisse. Lieu de conservation : Boston, Museum of Fine Arts. Prov. inconnue. Galerie Komor. Bibl. : PM VIII, n° 801-450-710. **Fig. 4.12a.**

Boston Eg. Inv. 411 : Anonyme (fragmentaire). XII^e-XIII^e d. (contexte archéologique). Granodiorite. 9,6 x 3,3 x 2,9 cm. Main gauche d'une figure debout, tenant une pièce d'étoffe repliée. Bracelet. Lieu de conservation : Boston, Museum of Fine Arts. Prov. Kerma (sans précision). Fouilles de G. Reisner (1913). Bibl. : /. **Fig. 3.2.1.2t.**

Boston Eg. Inv. 417.1 : Anonyme (fragmentaire). XII^e-XIII^e d. (contexte archéologique). Calcite-albâtre. 12 x 8,5 x 15 cm. Fragment du corps (torse ?) d'une statue monumentale. Lieu de conservation : Boston, Museum of Fine Arts. Prov. Kerma (sans précision). Fouilles de G. Reisner (1913). Bibl. : /.

Boston Eg. Inv. 1048 : Anonyme (fragmentaire). XII^e-XIII^e d. (contexte archéologique). Granodiorite. 5,8 x 10,4 x 12 cm. Pagne d'un homme assis. Pagne *shendjyt*. Lieu de conservation : Boston, Museum of Fine Arts. Prov. Kerma (sans précision). Fouilles de G. Reisner (1913). Bibl. : /.

Boston Eg. Inv. 1063 : Anonyme (fragmentaire). XIII^e d. (style). Grauwacke. 12 x 10,2 x 7 cm. Homme debout, bras droit porté à l'abdomen. Crâne rasé ou perruque courte (acéphale). Lieu de conservation : Boston, Museum of Fine Arts. Prov. Kerma (sans précision). Fouilles de G. Reisner (1914). Bibl. : /. **Fig. 3.2.1.2v.**

Boston Eg. Inv. 1110 : Anonyme (fragmentaire). XII^e-XIII^e

d. (contexte archéologique). Granodiorite. 8,8 x 14,4 x 5,4 cm. Fragment d'un pagne *shendjyt*. Lieu de conservation : Boston, Museum of Fine Arts. Prov. Kerma (sans précision). Fouilles de G. Reisner (1913). Bibl. : /.

Boston Eg. Inv. 1418 : Reine anonyme (fragmentaire). XII^e-XIII^e d. (style). Granodiorite. Fragment de tête d'une reine. Perruque hathorique et dépouille de vautour. 9,5 x 4,2 x 7,7 cm. Lieu de conservation : Boston, Museum of Fine Arts. Prov. Kerma (sans précision). Fouilles de G. Reisner (1913-1914). Bibl. : /. **Fig. 3.2.1.2o.**

Boston Eg. Inv. 1421 : Anonyme (fragmentaire). XII^e-XIII^e d. (style). Granodiorite. 12 x 10,2 x 7 cm. Fragment d'une perruque masculine, longue et striée. Lieu de conservation : Boston, Museum of Fine Arts. Prov. Kerma (sans précision). Fouilles de G. Reisner (1914). Bibl.: /.

Boston Eg. Inv. 1423 : Anonyme (fragmentaire). XII^e-XIII^e d. (style). Granodiorite. 13 x 19,8 x 17,8 cm. Homme assis en tailleur (jambes). Pagne court. Lieu de conservation : Boston, Museum of Fine Arts. Prov. Kerma (sans précision). Fouilles de G. Reisner (1914). Bibl.: /.

Boston Eg. Inv. 1424 : Anonyme (fragmentaire). XII^e-XIII^e d. (style). Granodiorite. 25,5 x 16 x 11 cm. Homme (roi ?) assis. Pagne *shendjyt*. Lieu de conservation : Boston, Museum of Fine Arts. Prov. Kerma (sans précision). Fouilles de G. Reisner. Bibl.: /. **Fig. 3.2.1.2p.**

Boston Eg. Inv. 1462 : Anonyme (fragmentaire). XII^e-XIII^e d. (style). Granodiorite. 11,1 x 7,6 x 6 cm. Main gauche d'un homme (statue de grandes dimensions). Lieu de conservation : Boston, Museum of Fine Arts. Prov. Kerma (sans précision). Fouilles de G. Reisner. Bibl.: /.

Boston Eg. Inv. 1466 : Anonyme (fragmentaire). XII^e-XIII^e d. (style). Granodiorite. 8 x 8,7 x 12,3 cm. Avant-bras gauche d'un homme assis. Lieu de conservation : Boston, Museum of Fine Arts. Prov. Kerma (sans précision). Fouilles de G. Reisner. Bibl.: /.

Boston Eg. Inv. 1473 : Anonyme (fragmentaire). XII^e-XIII^e d. (contexte archéologique). Granodiorite. 10,2 x 9 x 12,8 cm. Chevilles d'un homme assis. Lieu de conservation : Boston, Museum of Fine Arts. Prov. Kerma (sans précision). Fouilles de G. Reisner. Bibl.: /. **Fig. 3.2.1.2q.**

Boston Eg. Inv. 1477 : Anonyme (fragmentaire). XII^e-XIII^e d. (style). Granodiorite. 10,4 x 8,3 x 9 cm. Fragment d'une figure féminine (buste). Perruque tripartite. Lieu de conservation : Boston, Museum of Fine Arts. Prov. Kerma (sans précision). Fouilles de G. Reisner (1914). Bibl.: /.

Boston Eg. Inv. 1483 : Anonyme (fragmentaire). XIII^e d. (style). Granodiorite. 22,8 x 7,9 x 9,5 cm. Homme debout. Pagne long noué sous la poitrine. Deux fragments jointifs. Surface très érodée. Lieu de conservation : Boston, Museum

of Fine Arts. Prov. Kerma (sans précision). Fouilles de G. Reisner (1913). Bibl.: /.

Boston Eg. Inv. 1486 : Anonyme (fragmentaire). XIIe-XIIIe d. (style). Granodiorite. 7,1 x 6,8 x 9,6 cm. Jambe d'un homme probablement assis en tailleur. Lieu de conservation : Boston, Museum of Fine Arts. Prov. Kerma (sans précision). Fouilles de G. Reisner (1914). Bibl.: /.

Boston Eg. Inv. 3033 : Anonyme (fragmentaire). XIIe-XIIIe d. (contexte archéologique). Granodiorite. 10,2 x 9 x 12,8 cm. Chevilles d'un homme assis. Lieu de conservation : Boston, Museum of Fine Arts. Prov. Kerma (sans précision). Fouilles de G. Reisner. Bibl.: /.

Boston Eg. Inv. 3034 : Anonyme (fragmentaire). XIIe-XIIIe d. (contexte archéologique). Granodiorite. 10,3 x 7 x 8,7 cm. Main et genou gauches d'un homme (roi ?) assis. Pagne *shendjyt*. Lieu de conservation : Boston, Museum of Fine Arts. Prov. Kerma (sans précision). Fouilles de G. Reisner. Bibl.: /. **Fig. 3.2.1.2r**.

Boston Eg. Inv. 3039 : Anonyme (fragmentaire). XIIe-XIIIe d. (contexte archéologique). Granodiorite. 6,9 x 4 x 6,3 cm. Épaule d'un homme. Lieu de conservation : Boston, Museum of Fine Arts. Prov. Kerma (sans précision). Fouilles de G. Reisner. Bibl.: /.

Boston Eg. Inv. 3041 : Anonyme (fragmentaire). XIIe-XIIIe d. (contexte archéologique). Granodiorite. 12,1 x 3,8 x 7,3 cm. Épaule d'un homme. Lieu de conservation : Boston, Museum of Fine Arts. Prov. Kerma (sans précision). Fouilles de G. Reisner. Bibl.: /.

Boston Eg. Inv. 3044 : Anonyme (fragmentaire). XIIe-XIIIe d. (contexte archéologique). Granodiorite. 12,5 x 9,4 x 7,6 cm. Partie gauche d'un torse masculin. Lieu de conservation : Boston, Museum of Fine Arts. Prov. Kerma (sans précision). Fouilles de G. Reisner. Bibl.: /. **Fig. 3.2.1.2s**.

Boston Eg. Inv. 11988 : Roi anonyme (fragmentaire). XIIe-XIIIe d. (contexte archéologique). Granodiorite. 8,5 x 8,3 x 9 cm. Chevilles d'une femme assise. Robe fourreau. Lieu de conservation : Boston, Museum of Fine Arts. Prov. Kerma (sans précision). Fouilles de G. Reisner. Bibl. : /. **Fig. 3.2.1.2j**.

Boston Eg. Inv. 11989 : Anonyme (fragmentaire). XIIe-XIIIe d. (contexte archéologique). Granodiorite. 18 x 12,8 x 12,3 cm. Épaule gauche d'une statue masculine. Lieu de conservation : Boston, Museum of Fine Arts. Prov. Kerma (sans précision). Fouilles de G. Reisner (1913). Bibl. : /.

Bristol H. 2553 : Anonyme (fragmentaire). XIIIe d. (style). Stéatite. Tête masculine. Perruque courte, arrondie et lisse. Lieu de conservation : Bristol Museum. Prov. inconnue (dite provenir d'« Abydos, temple de Ramsès II »).

Ancienne coll. Liddon (don en 1925). Bibl.: /.

Bristol H. 2731 : Senââib, fils d'Horemheb. Noble prince (*iry-pc.t h3ty-c*), chancelier royal (*htmw bity*), grand intendant (*imy-r pr wr*). XIIIe d., règne de Sobekhotep Khânéferrê (?) (personnage attesté par d'autres sources). Calcaire induré. 12 x 14 x 14 cm. Fragment d'une statue cube. Lieu de conservation : Bristol Museum. Prov. Abydos, temple d'Osiris. Fouilles de W.M.F. Petrie (1902). Bibl.: PM V, 46 ; FRANKE 1984a, n° 607 ; PETRIE 1902, 29 ; 43, pl. 60, n° 5 ; ZIMMERMANN 1998, 100, n. 14 ; GRAJETZKI 2000, 103, n° III.57, b ; GRAJETZKI 2003b ; VERBOVSEK 2004, 17 ; 188-189, n° A4.

Brooklyn 16.580.148 : Senebnebi né d'Idoun (?), Sesenbi née d'Hapyou (?), Memou (?) née de Sesenbi et […] né de Sesenbi. Aucun titre indiqué. XIIIe d. (style). Serpentinite. 18,8 x 13,5 x 8,8 cm. Groupe statuaire : deux hommes et deux femmes debout. Pagnes longs noués sous la poitrine ; robes fourreaux. Acéphales. Lieu de conservation : Brooklyn Museum. Prov. inconnue. Don de la famille Wilbour. Bibl.: /. **Fig. 6.2.9.1i**.

Brooklyn 16.580.154 : Khâef, fils d'Intef. Prêtre d'Horus (?) (*hm-ntr hr* (?)). XIIIe d. (style). Calcaire. 19,1 x 6,4 x 10,2 cm. Homme debout. Pagne long noué sous la poitrine. Crâne rasé ou perruque courte (acéphale). Proscynème : Horus de Nekhen. Lieu de conservation : Brooklyn Museum. Prov. inconnue (Kôm el-Ahmar ?). Don de la famille Wilbour. Bibl.: /.

Brooklyn 34.996 : Anonyme (fragmentaire). XIIIe-XVIIe d. (style). Grauwacke. 4 x 2,8 cm. Tête masculine. Crâne rasé. Lieu de conservation : Brooklyn Museum. Prov. inconnue. Don de la famille Wilbour. Bibl.: /.

Brooklyn 36.617 : Herfou, fils de Teta. Noble prince (*iry-pc.t h3ty-c*), Chancelier royal (*htmw bity*), Ami unique (*smr wcty*), probablement aussi trésorier (*imy-r htm.t*). Fin XIIe – début XIIIe d. (personnage attesté par d'autres sources). Granit. 67 x 34 x 44,5 cm. Statue cube. Perruque longue, bouffante et lisse, rejetée derrière les épaules. Barbe. Proscynème : Horakhty […]. Lieu de conservation : Brooklyn Museum. Prov. inconnue (« Assiout ? »). Don de la famille Wilbour. Bibl.: BOTHMER 1960-1962 ; JAMES 1974, 49, n° 111, pl. 36 ; GIOLITTO 1988, 20, n° 10 ; SCHULZ 1992, 100, pl. 13, n° 32 ; GRAJETZKI 2000, 55, II.18c ; GRAJETZKI 2009, 59, 190, n. 60 ; GRAJETZKI et STEFANOVIČ 2012, n° 147. **Fig. 6.2.7b**.

Brooklyn 37.394 : Anonyme (fragmentaire). 2e moitié XIIIe d. (style). Granodiorite. 11,4 x 8,6 x 12,2 cm. Tête masculine. Perruque longue, striée, rejetée derrière les épaules. Lieu de conservation : Brooklyn Museum. Prov. inconnue. Don de la famille Wilbour. Bibl.: PM VIII, n° 801-447-150 ; BOTHMER 1969, 77-82, fig. 1-3 ; JUNGE, dans HABACHI 1985, 130, n. 144. **Fig. 5.1c**.

Brooklyn 37.97 : Sahathor, fils d'Ânkhou et Dedetnebou (?). Aucun titre indiqué. Mi-XIIIe d. (style). Calcaire. 26 x 15,2 x 19,4 cm. Homme assis en tailleur. Pagne noué sur la poitrine. Perruque mi-longue, lisse, encadrant le visage. Proscynème : Sokar-Osiris, le grand dieu, seigneur d'Abydos. Lieu de conservation : Brooklyn Museum. Prov. inconnue. Don de la famille Wilbour. Bibl.: BLEIBERG 2008, 68, n° 58.

Brooklyn 39.602 : Senousret-Senebnefny, fils de Dedet, et sa femme Itneferouseneb. Intendant du décompte des troupeaux (*imy-r pr ḥsb iḥw*). 1er tiers XIIIe d. (style). Quartzite. 68,6 x 41,9 x 48,3 cm. Statue cube ; femme debout. Perruque longue, bouffante et lisse, rejetée derrière les épaules ; barbe ; ample perruque lisse. Proscynème : Ptah-Sokar. Statue dédiée par son frère, le prêtre *ouâb* Redenptah. Lieu de conservation : Brooklyn Museum. Prov. inconnue. Rapportée d'Égypte par l'expédition Bonaparte. Sotheby's (1921). Bibl. : PM VIII, n° 801-440-070 ; COONEY 1949 ; ALDRED 1950, fig. 75 ; VANDIER 1958, 236, 251, 254, pl. 80, 6 ; JAMES 1974, 59, n° 139, fig. 40 ; FAZZINI 1975, n. 41 ; FAZZINI *et al.* 1989, n. 22 ; GIOLITTO 1988, 24, n° 14 ; SCHULZ 1992, 104-105, pl. 14, n° 35 ; WILDUNG 2000, 186, n° 82 ; MORFOISSE et ANDREU (éds.) 2014, 276, n° 35 ; SCHULZ, dans OPPENHEIM *et al.* 2015, 136-137, n° 68. **Fig. 4.10b.**

Brooklyn 41.83 : Anonyme (nom perdu). Bâtisseur/ constructeur (*ḳdy*). Mi-XIIe d. (style). Calcaire. 23 x 13,7 cm. Homme assis, enveloppé dans un manteau, main gauche portée à la poitrine. Perruque mi-longue, striée, encadrant le visage. Proscynème : Geb ; Anubis qui-est-sur-sa-montagne. Lieu de conservation : Brooklyn Museum. Prov. inconnue (mais rappelle fortement la statue de Glasgow 1914.54bu, trouvée à Haraga). Don de la famille Wilbour. Bibl. : PM VIII, n° 801-430-250 ; VANDIER 1958, pl. 89 ; JAMES 1974, n° 57 ; FAZZINI *et al.*, 1989, n° 23 ; FISCHER 1996, 111, n. 3.

Brooklyn 43.137 : Sobeknakht. Princesse/noble dame (*iry.t-pꜥ.t*). XIIIe d. (style). Alliage cuivreux. Figurine de femme allaitant un enfant. Perruque tripartite striée et uraeus. 9,5 x 7 x 8,1 cm. Lieu de conservation : Brooklyn Museum. Prov. inconnue (Charles Edwin Wilbour Fund). Bibl. : PM VIII, n° 801-495-070 ; ROMANO 1992, 131-143, pl. 28-30 ; HILL, dans OPPENHEIM *et al.* 2015, 109 n° 51.

Brooklyn 52.1 : Sésostris III Khâkaourê (cartouches). Granodiorite. Roi assis, main droite à plat sur la cuisse, main gauche refermée sur une pièce d'étoffe. Pagne *shendjyt*. Némès. Collier au pendentif. 54,5 x 19 x 34,7 cm. Proscynème : Horus de Nekhen. Lieu de conservation : Brooklyn Museum. Prov. inconnue (Hiérakonpolis ?) (Charles Edwin Wilbour Fund). Bibl. : COONEY 1956, 3-4, n. 3 ; VANDIER 1958, 188-189, pl. 63, fig.1 ; JAMES 1974, 110 ; FAZZINI 1975, 40 ; FAZZINI *et al.* 1989, 21 ; POLZ 1995, 228, n.3 ; 234, n. 37 ; 237, n. 62 ; p. 245, n. 100 ; p. 246, n. 109 ; p. 247, n. 113 ; p. 249, n. 122 ; pl. 49d.

Fig. 2.4.1.1a-e et 5.1a.

Brooklyn 57.140 : Ipepy, fils de Kekou/Keky. Majordome/ domestique (*ḥry-pr*). Fin XIIe – début XIIIe d. (style). Quartzite. H. 16,2 cm. Avec la base : 31 x 22,9 x 32,4 cm. Statue cube insérée dans une table d'offrandes en calcaire. Perruque longue, bouffante et lisse, rejetée derrière les épaules. Proscynème : Sobek de Shedet ; Horus qui-réside-à-Shedet. Lieu de conservation : Brooklyn Museum. Prov. inconnue (Fayoum ?). Don de la famille Wilbour. Bibl. : BOTHMER 1959, 11-26 ; BOTHMER 1960-1962, 29, n. 6 ; FRANKE 1984a, n° 70 ; JAMES 1974, 59, n° 138, pl. 7 ; DELANGE 1987, 135 ; SCHULZ 1992, 106, pl. 15 ; VERBOVSEK 2004, 128-, 444-446, n° KF 1. **Fig. 5.13b.**

Brooklyn 62.77.1 : Anonyme (inscription effacée). Fin XIIe, règne of Amenemhat III (style). Quartzite. H. 16,2 cm. Avec la base : 69,8 x 41,3 x 42,5 cm. Homme assis en tailleur, enveloppé dans un manteau, main gauche portée à la poitrine. Perruque longue, lisse et ondulée, encadrant le visage. Lieu de conservation : Brooklyn Museum. Prov. inconnue. Charles E. Wilbour Fund. Bibl. : PM VIII, n° 801-435-130 ; JAMES 1974, n. 170 ; SPANEL 1988, n. 16 ; FAZZINI *et al.* 1989, n° 24 ; SOUROUZIAN 1991, 347-348, 351, pl. 51 ; POLZ 1995, 254, n. 144 ; FISCHER 1996, 108, n. 3. **Fig. 2.5.2d.**

Brunswick HAUM Aeg S 7 : Anonyme (fragmentaire). Deuxième moitié XIIe d. (style). Grauwacke. 12,5 x 5 x 4,6 cm. Femme debout, bras tendus le long du corps (jambes manquantes). Robe fourreau. Perruque hathorique ondulée. Lieu de conservation : Brunswick, Herzog Anton Ulrich-Museums. Prov. inconnue. Ancienne coll. du duc Anton Ulrich. Bibl. : TINIUS 2011, 96, n° 144.

Bruxelles E. 531 : Anonyme (fragmentaire). XIIIe d. (style). Calcaire. 15,9 x 11,6 x 7 cm. Buste d'un homme assis. Pagne long noué sous la poitrine. Perruque longue, lisse, encadrant le visage. Lieu de conservation : Bruxelles, Musées royaux d'Art et d'Histoire. Prov. Abydos. Fouilles de W.M.F. Petrie (don de l'EEF en 1904). Bibl. : /. **Fig. 6.3.4.2.1f.**

Bruxelles E. 595 : Sésostris III Khâkaourê (style, provenance et comparaison avec d'autres pièces). Quartzite. Fragment de némès. 9 x 25 x 25 cm. Lieu de conservation : Bruxelles, Musées royaux d'Art et d'Histoire. Prov. Ehnasya el-Medina. Fouilles de W.M.F. Petrie (1904). Bibl. : PETRIE et CURRELLY 1905, 20, pl. 12 ; POLZ 1995, 234, n. 39 ; CONNOR et DELVAUX 2017, 251-264, fig. 7-9.

Bruxelles E. 789 : Nebsenet. Contrôleur de la Phyle (*mty n sꜣ*). XIIIe d. (style). Granodiorite. 31 x 10 x 11 cm. Homme debout, bras le long du corps. Pagne long noué sous la poitrine. Perruque longue, lisse, encadrant le visage. Proscynème : Osiris, seigneur d'Abydos. Lieu de conservation : Bruxelles, Musées royaux d'Art et d'Histoire. Prov. inconnue. Anciennes coll. Schayes et

Anastasi. Acquise par le musée en 1860. Bibl. : PM VIII, n° 801-412-000 ; Speleers 1923, 30, n° 87 ; Lefebvre et Van Rinsvelt 1990, 62 ; Gubel 1991, 84-86, n° 78. **Fig. 4.9.2e**.

Bruxelles E. 791 : Djehoutymes. Bouche de Nekhen (*s3b r nḫn*). XVIe-VIIe d. (style). Calcaire. 20,1 x 5,4 x 12,2 cm. Homme debout, bras le long du corps. Pagne *shendjyt*. Perruque courte, arrondie et frisée. Collier. Proscynème : Osiris. Lieu de conservation : Bruxelles, Musées royaux d'Art et d'Histoire. Prov. inconnue (probablement Abydos, d'après le style). Achat à Louqsor en 1901. Bibl. : PM I², 784 ; Speleers 1923, 30, n° 89. **Fig. 2.13.2a** et **7.3.2a**.

Bruxelles E. 1233 : Anonyme (anépigraphe). XIIIe d. Stéatite ou serpentinite. 9,8 x 6 x 4,5 cm. Homme assis en tailleur, mains à plat sur les cuisses. Pagne long noué sous la poitrine. Perruque longue, lisse, rejetée derrière les épaules. Lieu de conservation : Bruxelles, Musées royaux d'Art et d'Histoire. Prov. inconnue. Ancienne coll. Somzée (1905). Bibl. : Connor 2016b, 4-8 ; 15, fig. 36. **Fig. 7.3.3h**.

Bruxelles E. 2310 : Nebâour et Khentykhety. Député du trésorier (*idnw n imy-r ḥtm.t*) et chambellan de Djedbaou (*imy-r ꜥḥnwty n dd-b3.w*). XIIe d., règne d'Amenemhat III (style). Grès. 34 x 36,5 x 21,5 cm. Dyade : deux hommes assis en tailleur, mains à plat sur les cuisses. Pagnes longs noués au-dessus du nombril. Perruque longue, lisse et ondulée, encadrant le visage. Proscynème : Hathor, maîtresse de la Turquoise. Lieu de conservation : Bruxelles, Musées royaux d'Art et d'Histoire. Prov. Serabit el-Khadim, temple de Hathor. Fouilles de W.M.F. Petrie (1904-1905), don EEF. Bibl. : PM VII, 359 ; Speleers 1923, 16, n° 70 ; Gardiner, Peet et Černy 1952, pl. 42, n° 156 ; Ward 1982, 70, n° 576 ; Lefebvre et Van Rinsvelt 1990, 63 ; Valbelle et Bonnet 1996, 154, fig. 178 ; Zimmermann 1998, 101, n. 21 ; Verbovsek 2004, 531-532, pl. 12 c, n° Se 1 ; Delvaux, dans Morfoisse et Andreu-Lanoë (éds.) 2014, 153 ; 285, n° 193. **Fig. 3.1.36d**.

Bruxelles E. 2520 : Hor, fils de Noubtisen (?). Aucun titre indiqué. XIIIe d. (style). Stéatite. 11,7 x 7,6 x 9,5 cm. Homme assis en tailleur, mains à plat sur les cuisses. Pagne long noué sous la poitrine. Acéphale. Proscynème : Osiris. Lieu de conservation : Bruxelles, Musées royaux d'Art et d'Histoire. Prov. inconnue. Marché de l'art du Caire (1907). Bibl. : PM VIII, n° 801-435-150 ; Speleers 1923, 32, n° 96.

Bruxelles E. 2521 : Rediesânkh. Héraut de la forteresse (*whmw inb.t*). Deuxième Période intermédiaire (style). Calcaire. 14,2 x 5 x 9,1 cm. Homme debout en position d'adoration. Pagne court à devanteau triangulaire. Crâne rasé ou perruque courte (acéphale). Proscynème : Osiris, seigneur de l'Ânkhtaouy. Lieu de conservation : Bruxelles, Musées royaux d'Art et d'Histoire. Prov. inconnue. Marché de l'art du Caire (1907). Bibl. : PM VIII, n° 801-412-010 ; Speleers 1923, 32, n° 94. **Fig. 4.10.3b**.

Bruxelles E. 3087 (+ E. 9639) : Anonyme (nom et titre non conservés). Fin XIIe d. (style). Calcaire (?). 3,6 x 9,3 x 10,2 cm. Homme assis en tailleur (fragment), main droite à plat sur la cuisse. Pagne long ou manteau. Proscynème : Hathor maîtresse de la Turquoise, Rê-Horakhty. Lieu de conservation : Bruxelles, Musées royaux d'Art et d'Histoire. Prov. Serabit el-Khadim. Fouilles de W.M.F. Petrie (1909), don EEF. Bibl. : /. **Fig. 3.1.36e**.

Bruxelles E. 3088 : Amenemhat, fils de Dou (?). Titre non conservé. Fin XIIe d. (style). Calcaire (?). 5,6 x 5,8 x 9,9 cm. Homme assis en tailleur (?), angle avant-droit de la base. Proscynème : Snéfrou, seigneur de […]. Lieu de conservation : Bruxelles, Musées royaux d'Art et d'Histoire. Prov. Serabit el-Khadim. Fouilles de W.M.F. Petrie (1909), don EEF. Bibl. : /.

Bruxelles E. 3089a : Anonyme (fragmentaire). Fin XIIe d. (style). Calcaire (?). 7 x 3,8 x 3,9 cm. Visage masculin. Perruque longue, striée. Ne peut appartenir à la même figure que E. 3089b-c (tête trop grande). Lieu de conservation : Bruxelles, Musées royaux d'Art et d'Histoire. Prov. Serabit el-Khadim. Fouilles de W.M.F. Petrie (1909), don EEF. Bibl. : PM VII, 358, n° 79 (mention erronée) ; Franke 1988, 69, pl. 3, fig. 2-4, n° 15 ; Verbovsek 2004, 533-534, pl. 12c, n° Se 2. **Fig. 3.1.36f**.

Bruxelles E. 3089b-c : Anonyme (fragmentaire). Chambellan (*imy-r ꜥḥnwty*), véritable connu du roi, aimé de lui (*rḫ [n(i)-sw.t] m3ꜥ mry.f*). Fin XIIe d. (style). Calcaire (?). 14,1 x 10 x 11 cm. Homme assis en tailleur, mains à plat sur les cuisses, paumes tournées vers le ciel. Pagne long noué sous le nombril. Acéphale. Ne peut appartenir à la même figure que E. 3089a (tête trop grande). Lieu de conservation : Bruxelles, Musées royaux d'Art et d'Histoire. Prov. Serabit el-Khadim. Fouilles de W.M.F. Petrie (1909), don EEF. Bibl. : PM VII, 358, n° 79 (mention erronée) ; Franke 1988, 69, pl. 3, fig. 2-4, n° 15 ; Verbovsek 2004, 533-534, pl. 12c, n° Se 2. **Fig. 4.6.2c**.

Bruxelles E. 4251 : Anonyme (anépigraphe). Fin XIIe d. (style). Stéatite ou serpentinite. 13,6 x 9 x 8 cm. Dyade : hommes debout, bras le long du corps, poings fermés. Pagnes longs noués sous la poitrine. Perruques courtes, arrondies et frisées. Collier. Lieu de conservation : Bruxelles, Musées royaux d'Art et d'Histoire. Prov. Abydos, nécropole du nord, tombe 45. Fouilles de J. Garstang (1899-1900). Bibl. : PM V, 66 ; Garstang *et al.* 1901, pl. 3 ; Vandier 1958, 241, n. 8 ; 271, n. 5 ; Lefebvre et Van Rinsvelt 1990, 62 ; Connor 2016b, 4-8 ; 16, fig. 39. **Fig. 6.2.9.1e**.

Bruxelles E. 4252 : Senetmout, fille de Hotep. Fin XIIe d. (style). Serpentinite. 15,6 x 4,8 x 9 cm. Femme assise, mains à plat sur les cuisses. Robe fourreau. Perruque tripartite striée. Proscynème : Osiris, le grand dieu, seigneur d'Abydos ; Ptah-Sokar. Lieu de conservation : Bruxelles, Musées royaux d'Art et d'Histoire. Prov. Abydos, nécropole

du nord, tombe 45. Fouilles de J. Garstang (1899-1900). Bibl. : PM V, 66 ; GARSTANG *et al.* 1901, pl. 3 ; SPELEERS 1923, 33, n° 109 ; VANDIER 1958, 239, n. 8 ; 271, n. 5. **Fig. 4.12e.**

Bruxelles E. 4358 : Anonyme (fragmentaire). Aide/ porteur de l'équipement du scribe du vizir (*ḏw n sš n ṯ3ty*). XIIᵉ-XIIIᵉ d. (style). Stéatite ou serpentinite. 6,2 x 6,1 x 5,1 cm. Homme assis en tailleur (fragment), main droite à plat sur la cuisse. Pagne long. Proscynème : Osiris. Lieu de conservation : Bruxelles, Musées royaux d'Art et d'Histoire. Prov. Abydos, « temple d'Osiris » (probablement nécropole du nord ou Terrasse du Grand Dieu). Fouilles de E.R. Ayrton, C.T. Currelly et A.E.P. Weigall (1902). Bibl. : PM V, 46 ; AYRTON, CURRELLY et WEIGALL 1904, 49, n° 82, pl. 15, n° 6 ; SPELEERS 1923, 16, n° 73 ; ZIMMERMANN 1998, 100, n. 14 ; 101, n. 29 ; VERBOVSEK 2004, 194-195, pl. 1b. **Fig. 4.11.1b.**

Bruxelles E. 4360 : Amenemhat, fils d'Irty (?). Chef des magistrats (*ḥry n tm*). XIIᵉ-XIIIᵉ d. (style). Granodiorite. 13,6 x 6,3 x 9,1 cm. Homme debout, mains sur le devant du pagne. Pagne long. Proscynème : […] et Osiris. Lieu de conservation : Bruxelles, Musées royaux d'Art et d'Histoire. Prov. inconnue. Acquisition en 1913. Bibl. : PM VIII, n° 801-412-020, SPELEERS 1923, 33, n° 108.

Bruxelles E. 5314 : Anonyme (fragmentaire). XIIIᵉ d. (style). Grauwacke. 4,2 x 4,6 x 3,1 cm. Tête d'un homme probablement debout. Crâne rasé. Lieu de conservation : Bruxelles, Musées royaux d'Art et d'Histoire. Prov. inconnue. Acquisition en 1920. Bibl. : /. **Fig. 5.2f.**

Bruxelles E. 5687 : Anonyme (anépigraphe). XIIᵉ d. (style). Bois. 18,5 x 5,5 x 13,5 cm. Homme debout tenant un bâton dans la main gauche. Pagne long noué au-dessus du nombril. Chevelure courte (peinte en noir). Lieu de conservation : Bruxelles, Musées royaux d'Art et d'Histoire. Prov. Haraga, cimetière E, tombe 262. Fouilles de R. Engelbach (1913-1914). Acquisition en 1920. Bibl. : PM IV, 107 ; ENGELBACH et GUNN 1923, 12, pl. 18 ; VANDIER 1958, 229, 255, 267, pl. 76, 5 ; GRAJETZKI 2004, 37. **Fig. 3.1.20.3a.**

Bruxelles E. 6342 : Néferhotep Iᵉʳ Khâsekhemrê (?) (style). Calcaire. Roi assis (partie supérieure). Pagne *shendjyt*. Némès. 27,5 x 12,5 x 18,7 cm. Lieu de conservation : Bruxelles, Musées royaux d'Art et d'Histoire. Prov. inconnue (« Saqqara »). Anciennes coll. Grenfell et Glyn Philpot, puis Stoclet (achat à Londres en 1929). Sotheby's (Londres) 1917, 92-94. Bibl. : PM VIII, n° 800-490-500 ; WERBROUCK 1929, 92-94, fig. 3 ; CAPART 1935, 47 ; GILBERT *et al.* 1958, n° 7 ; VANDIER 1958, 586 ; TEFNIN 1988, 28-31 ; SEIPEL 1992, 176-177 ; GUBEL (éd.) 1991, 99, n° 90 ; WILDUNG (éd.) 2000, 80 et 180, n° 21. **Fig. 2.9.1d-e.**

Bruxelles E. 6412 : Anonyme (fragmentaire). Fin XIIᵉ d. (style). Calcaire jaune. 16,2 x 6,3 x 7,6 cm. Tête masculine.

Crâne rasé. Lieu de conservation : Bruxelles, Musées royaux d'Art et d'Histoire. Prov. inconnue. Acquisition dans le commerce d'art en 1931. Bibl. : WILDUNG 2000, 150 ; 185, n° 72.

Bruxelles E. 6748 : Anonyme (fragmentaire). XIIᵉ d., règne de Sésostris III (style). Quartzite. 14 x 15,3 x 15,6 cm. Tête masculine. Perruque longue, lisse et ondulée. Lieu de conservation : Bruxelles, Musées royaux d'Art et d'Histoire. Prov. inconnue. Acquisition en 1934. Bibl. : PM VIII, n° 801-447-170 ; WERBROUCK 1934, pl. 17 ; LEFEBVRE et VAN RINSVELT 1990, 63 ; DE SMET et JOSEPHSON, 5-14 ; DELVAUX, dans MORFOISSE et ANDREU-LANOË (éds.) 2014, 71, n° 31 ; CONNOR 2015a, 58, n. 12. **Fig. 2.4.2a.**

Bruxelles E. 6749 : Anonyme (fragmentaire). XIIIᵉ d. (style). Calcaire. 9 x 8,2 cm. Tête féminine. Chevelure réunie en une tresse au sommet du crâne. Lieu de conservation : Bruxelles, Musées royaux d'Art et d'Histoire. Prov. inconnue. Acquisition en 1934. Bibl. : PM VIII, n° 801-485-080 ; WERBROUCK 1934, pl. 25 ; LEFEBVRE et VAN RINSVELT 1990, 128 ; FISCHER 1996, 123-129, pl. 23 ; DELVAUX, dans MORFOISSE et ANDREU-LANOË (éds.) 2014, 182 ; 288, n° 236. **Fig. 6.3.4.2.4a.**

Bruxelles E. 6947 : Imeny (chef des auxiliaires nubiens, *imy-r ʿ3w.w*) et Satamon, dyade usurpée à la XVIIᵉ dynastie par le « fils royal » (*s3 n(i)-sw.t*) Hori et sa femme Noubem(hat). XIIIᵉ d. (style). Serpentinite. 10,4 x 10,6 x 4,7 cm. Dyade : homme et femme debout. Pagne *shendjyt* ; robe fourreau. Acéphales. Lieu de conservation : Bruxelles, Musées royaux d'Art et d'Histoire. Prov. Kawa, temple A dédié par Taharqa. Fouilles de MacAdam (1934). Bibl. : PM VII, 184 ; MACADAM 1949, I, 82, pl. 35-36 ; 1955, 140, n° 0756 ; MARÉE 2009, 20. **Fig. 4.8.3b.**

Bruxelles E. 6948 : Anonyme (fragmentaire). XII-XIIIᵉ d. (style). Granodiorite. 8 x 9 x 3 cm. Homme assis (moitié inférieure), main gauche à plat sur la cuisse, main droite refermée sur une pièce d'étoffe. Pagne *shendjyt*. Lieu de conservation : Bruxelles, Musées royaux d'Art et d'Histoire. Prov. Kawa. Fouilles de MacAdam (1934). Bibl. : /.

Bruxelles E.6985 : Noubemhat (inscription). Épouse de Sobekemsaf Iᵉʳ Sekhemrê-Ouadjkhâou. Granodiorite. Reine debout (jambes et base). Robe fourreau. H. 9,5 cm. Lieu de conservation : Bruxelles, Musées royaux d'Art et d'Histoire. Prov. Kawa, dans une chambre à l'est du sanctuaire dans le temple A. Fouilles de M.F.I. Macadam. Bibl. : MACADAM 1955, 82, n° 16 (B) ; VALBELLE 2004 ; MARÉE 2009, 20.

Bruxelles E. 8022 : Anonyme (fragmentaire). XIIIᵉ d. (style). Grauwacke. 6,5 x 2,5 cm. Buste masculin (fragment d'un groupe statuaire debout). Pagne long noué au-dessus du nombril. Perruque longue, lisse et bouffante, rejetée derrière les épaules. Lieu de conservation : Bruxelles,

Musées royaux d'Art et d'Histoire. Prov. inconnue. Achat (1958). Bibl. : /.

Bruxelles E. 8257 : Khnoumnakht. Échanson/majordome (?) du gouverneur (*wdpw* (?)) *ḥȝty-ʿ*). Mi-XIIᵉ d. (style). Calcaire jaune. 44 x 28 x 17 cm. Homme assis, main gauche à plat sur la cuisse, main droite refermée sur une pièce d'étoffe. Pagne long noué sous le nombril. Perruque mi-longue, striée, encadrant le visage. Lieu de conservation : Bruxelles, Musées royaux d'Art et d'Histoire. Prov. inconnue (« Moyenne-Égypte, probablement Meir »). Achat à Paris (1973). Bibl. : LEFEBVRE et VAN RINSVELT 1990, 63 ; DE PUTTER et KARLSHAUSEN 1992, 62, 67, 174, pl. 2 ; SEIPEL 1992, 198-199, n° 63. **Fig. 2.3.8c.**

Bruxelles E. 8281 : Anonyme (anépigraphe). Fin XIIᵉ d. (style). Stéatite. 5,6 x 4,2 x 4,7 cm. Homme assis en tailleur. Pagne long noué sous le nombril. Perruque longue, lisse et bouffante, rejetée derrière les épaules. Lieu de conservation : Bruxelles, Musées royaux d'Art et d'Histoire. Prov. inconnue. Bibl. : LEFEBVRE et VAN RINSVELT 1990, 62.

Bruxelles E. 9195 : Anonyme (fragmentaire). XVIIᵉ d. (style). Calcaire. 8 x 6,9 x 7,5 cm. Tête d'un homme debout. Perruque courte, arrondie et frisée. Lieu de conservation : Bruxelles, Musées royaux d'Art et d'Histoire. Prov. inconnue (« Abydos ? »). Bibl. : /.

Bruxelles E. 9628 : Anonyme (fragmentaire). Fin XIIᵉ d. (style). Calcaire (?). 5,1 x 11,4 x 12,3 cm. Homme assis en tailleur (fragment des jambes). Proscynème : Hathor, maîtresse de la Turquoise. Lieu de conservation : Bruxelles, Musées royaux d'Art et d'Histoire. Prov. Serabit el-Khadim. Fouilles de W.M.F. Petrie (1909). Bibl. : /.

Bruxelles E. 9629 : Anonyme (fragmentaire). Prêtre (?) (*ḥm-nṯr* (?)). Fin XIIᵉ d. (style). Calcaire (?). 11 x 10,1 cm. Buste d'un homme assis en tailleur (?). Perruque longue, striée et bouffante, rejetée derrière les épaules. Lieu de conservation : Bruxelles, Musées royaux d'Art et d'Histoire. Prov. Serabit el-Khadim. Fouilles de W.M.F. Petrie (1909). Bibl. : /. **Fig. 3.1.36g.**

Bruxelles E. 9630 : Anonyme (fragmentaire). Fin XIIᵉ d. (style). Calcaire (?). 10,8 x 2,8 x 4,5 cm. Fragment du buste d'un homme assis en tailleur (?), enveloppé dans un manteau. Perruque longue, striée et bouffante, rejetée derrière les épaules. Lieu de conservation : Bruxelles, Musées royaux d'Art et d'Histoire. Prov. Serabit el-Khadim. Fouilles de W.M.F. Petrie (1909). Bibl. : /. **Fig. 3.1.36h.**

Bruxelles E. 9631 : Anonyme (fragmentaire). Fin XIIᵉ d. (style). Calcaire (?). 7,6 x 5,1 x 5,1 cm. Homme assis en tailleur (fragment avant gauche des jambes). Pagne long ou manteau. Lieu de conservation : Bruxelles, Musées royaux d'Art et d'Histoire. Prov. Serabit el-Khadim. Fouilles de W.M.F. Petrie (1909). Bibl. : /.

Bruxelles E. 9632 : Anonyme (fragmentaire). Fin XIIᵉ d. (style). Calcaire (?). 5,1 x 1,3 x 6,2 cm. Fragment de visage. Perruque longue, striée. Lieu de conservation : Bruxelles, Musées royaux d'Art et d'Histoire. Prov. Serabit el-Khadim. Fouilles de W.M.F. Petrie (1909). Bibl. : /. **Fig. 3.1.36i.**

Bubastis B. 189 - 357 : Anonyme (fragmentaire). Fin XIIᵉ d. (style et provenance). Quartzite. 17 x 19 et 15,5 x 10,5 cm. Deux fragments d'une tête masculine. Lieu de conservation : Zagazig, Orabi Museum. Prov. Tell Basta/Bubastis, dans les ruines du palais dit « d'Amenemhat III », grande salle hypostyle. Fouilles de Sh. Farid (1961). Bibl. : FARID 1964, 94, pl. 9a, b ; VERBOVSEK 2004, 538, 541 ; BAKR, BRANDL *et al.* 2014, 12-13 ; 21.

Bubastis B. 513 : Maheshotep. Gouverneur (*ḥȝty-ʿ*). Fin XIIᵉ-XIIIᵉ d. (style et provenance). Granodiorite (?). Fragment de base. Lieu de conservation : Inspectorat de Zagazig. Prov. Tell Basta/Bubastis. Fouilles de Sh. Farid (1961). Bibl. : BAKR, BRANDL *et al.* 2014, 21, fig. 16.

Bubastis H 850 (B.96 – 1412) : Khâkaourê-seneb, fils de Mout. Noble (*iry-pʿ.t*), gouverneur (*ḥȝty-ʿ*), chef dans le grand temple de Nekheb (*ḥry-tp m pr-wr nḫb*), prêtre de Bastet (*ḥm-nṯr bȝst.t*), chef des prêtres de la déesse Bastet (*imy-r ḥm.w-nṯr n bȝst.t*). Fin XIIᵉ d. (style et onomastique). Quartzite. H. 82 cm. Homme assis en tailleur, mains à plat sur les cuisses. Pagne long noué sur l'abdomen. Perruque mi-longue, striée, encadrant le visage. Proscynème : Rê-Horakhty, Geb, Osiris, la Grande Ennéade de Haute et de Basse-Égypte, Bastet maîtresse de Bubastis. Lieu de conservation : Inspectorat de Zagazig (jadis Herriat Razna, Sharkeya National Museum), inv. 850. Prov. Tell Basta/Bubastis, dans les ruines du palais dit « d'Amenemhat III », grande salle hypostyle. Fouilles de Sh. Farid (1961). Bibl. : FARID 1964, 85-98, pl. 4, 7 et 8 ; VAN SICLEN 1991, 192-193 ; ID. 1996, 244-245, fig. 9 ; VERBOVSEK 2004, 535-536 ; BAKR, BRANDL *et al.* 2014, 23-24, 108-111, n° 10. **Fig. 4.7a-b.**

Bubastis H 851 (B.95 – 1408) : Anonyme (anépigraphie). Fin XIIᵉ d. (style et provenance). Calcaire. H. 72 cm. Statue cube. Coiffure longue, lisse et bouffante, rejetée derrière les épaules. Barbe. Lieu de conservation : Zagazig, Orabi Museum (inv. 1408). Prov. Tell Basta/Bubastis, dans les ruines du palais dit « d'Amenemhat III », grande salle hypostyle. Fouilles de Sh. Farid (1961). Bibl. : BOTHMER 1960-1962, 29, n° 7 ; FARID 1964, 92, pl. 6 ; GIOLITTO 1988, 26, n° 16 ; SCHULZ 1992, 537, n° 332, pl. 139 ; VERBOVSEK 2004, 542 ; BAKR, BRANDL *et al.* 2014, 22-23, 116-119, n° 12. **Fig. 4.7d** et **f.**

Bubastis H 852 (B.94 – 1409) : Anonyme (anépigraphie). Fin XIIᵉ d. (style et provenance). Calcaire. H. 107 cm. Homme assis, mains à plat sur les cuisses. Pagne long noué sur l'abdomen. Coiffure courte. Lieu de conservation :

Zagazig, Orabi Museum. Prov. Tell Basta/Bubastis, dans les ruines du palais dit « d'Amenemhat III », grande salle hypostyle. Fouilles de Sh. Farid (1961). Bibl. : FARID 1964, 92, pl. 4, 5 ; VERBOVSEK 2004, 537 ; BAKR, BRANDL *et al.* 2014, 22-23 ; 112-115, n° 11. **Fig. 4.7c et e.**

Bubastis 1964-1 : Anonyme (fragmentaire). Fin XII^e d. (style et provenance). Quartzite. 7,5 x 6,5 cm. Fragment d'une tête masculine. Lieu de conservation : Inspectorat de Zagazig. Prov. Tell Basta/Bubastis, dans les ruines du palais dit « d'Amenemhat III », grande salle hypostyle. Fouilles de Sh. Farid (1961). Bibl. : FARID 1964, 94 ; VERBOVSEK 2004, 539.

Bubastis 1964-2 : Anonyme (fragmentaire). Fin XII^e d. (style et provenance). Quartzite. 7 x 6 cm. Fragment d'une tête masculine. Lieu de conservation : Inspectorat de Zagazig. Prov. Tell Basta/Bubastis, dans les ruines du palais dit « d'Amenemhat III », grande salle hypostyle. Fouilles de Sh. Farid (1961). Bibl. : FARID 1964, 94 ; VERBOVSEK 2004, 540.

Budapest 51.331 : Anonyme (fragmentaire). XIII-XVII^e d. (style). Serpentinite ou stéatite. 11,5 x 5,2 x 3,8 cm. Femme debout, bras le long du corps. Robe fourreau. Perruque longue et ample. Lieu de conservation : Budapest, Szépművészeti Múzeum. Acquisition par le moine Bonifac Platz (1896 ?). Prov. inconnue (« Abydos ? »). Bibl. : NAGY 1999, 31-32, fig. 16 ; KÓTHAY et LIPTAY (éds.) 2013, 28-29, n° 10.

Budapest 51.1504-E : Héqaib, fils de Resânkh. Prêtre-*sem* de Sobek. XIII^e d. (style et inscription). Stéatite ou serpentinite. 1,8 x 7,5 x 4,7 cm. Base d'une statuette d'homme debout. Lieu de conservation : Budapest, Szépművészeti Múzeum. Prov. inconnue (Éléphantine ?). Achat par Joszef Csoma en Égypte à la fin du XIX^e s. Bibl. : GABODA 1992, 3-17 ; FRANKE 1994, 89 (9), 91, 103 ; KÓTHAY et LIPTAY (éds.) 2013, 30-31, n° 11.

Budapest 51.2049 : cf. Berlin ÄM 34395.

Budapest 51.2252 : Anonyme (fragmentaire). XIII^e d. (style). Granodiorite. H. 9,7 cm. Tête masculine. Perruque longue, striée, encadrant le visage. Lieu de conservation : Budapest, Szépművészeti Múzeum. Prov. inconnue. Bibl. : /. **Fig. 6.3.4.2.1c.**

Budapest 51.2253 : Anonyme (fragmentaire). XIII^e d. (style). Serpentinite ou stéatite. H. 11,5 cm. Homme assis, mains à plat sur les cuisses (fragment). Pagne long noué sous la poitrine. Perruque courte ou crâne rasé (acéphale). Lieu de conservation : Budapest, Szépművészeti Múzeum. Prov. inconnue. Bibl. : /. **Fig. 5.9k.**

Byblos 1053 : Anonyme (anépigraphe). XIII^e d. (style). Stéatite ? (« amphibolite grise »). Homme debout, mains sur le devant du pagne (fragment). Pagne long noué en dessous de la poitrine. Lieu de conservation : inconnu. Prov. Byblos, déblaiements de surface. Fouilles de M. Dunand (1926-1932). Bibl. : DUNAND 1939, 19.

Byblos 1054 : Anonyme (anépigraphe). XII^e-XIII^e d. (style). Calcaire. Tête masculine. Perruque longue, striée, encadrant le visage. Lieu de conservation : inconnu. Prov. Byblos, déblaiements de surface. Fouilles de M. Dunand (1926-1932). Bibl. : DUNAND 1939, 20, pl. 43, n° 1054.

Byblos 6999 : Anonyme (fragmentaire). XII^e-XIII^e d. (style). Grauwacke, serpentinite (?) (« amphibolite verte légèrement bleutée »). Homme debout, bras tendus le long du corps, poings fermés. Pagne *shendjyt*. Lieu de conservation : inconnu. Prov. Byblos. Fouilles de M. Dunand (1933-1938). Bibl. : DUNAND 1958, 56, pl. 156, n° 6999. **Fig. 3.2.2c.**

Byblos 7049 : Anonyme (fragmentaire). XII^e-XIII^e d. (style). Grauwacke (?). Fragment d'un buste masculin. Pagne long noué sous la poitrine. Perruque longue, lisse, encadrant le visage. Lieu de conservation : inconnu. Prov. Byblos. Fouilles de M. Dunand (1933-1938). Bibl. : DUNAND 1958, 60, pl. 156, n° 7049. **Fig. 3.2.2h.**

Byblos 7505 : Roi anonyme (fragmentaire). XII^e-XIII^e d. (style). Granodiorite (?). Fragment d'un buste royal (partie droite). Némès. Lieu de conservation : inconnu. Prov. Byblos. Fouilles de M. Dunand (1933-1938). Bibl. : DUNAND 1958, 107, pl. 156, n° 7505. **Fig. 3.2.2a.**

Byblos 11057 : Anonyme (fragmentaire). XII^e-XIII^e d. (style). Serpentinite (?). Homme debout, mains devant le pagne (fragment d'un groupe statuaire). Pagne long noué au-dessus du nombril. Perruque longue, lisse, rejetée derrière les épaules. Proscynème : Ptah-Sokar. Lieu de conservation : inconnu. Prov. Byblos, déblaiements de surface. Fouilles de M. Dunand (1933-1938). Bibl. : DUNAND 1958, 415, pl. 156, n° 11057. **Fig. 3.2.2g.**

Byblos 13762 : Anonyme (fragmentaire). XII^e-XIII^e d. (style). Grauwacke. H. 4,8 cm. Buste d'un homme probablement assis, enveloppé dans un manteau Perruque longue, lisse, encadrant le visage. Lieu de conservation : inconnu. Prov. Byblos. Fouilles de M. Dunand (1933-1938). Bibl. : DUNAND 1958, 621, pl. 156, n° 13762. **Fig. 3.2.2d.**

Byblos 14151 : Anonyme (fragmentaire). Fin XII^e d. (style). Serpentinite (?). H. 7,3 cm. Partie supérieure d'une statuette d'homme debout, main gauche portée à la poitrine. Pagne long à bandes horizontales noué au-dessus du nombril. Perruque longue, striée, rejetée derrière les épaules. Lieu de conservation : inconnu. Prov. Byblos. Fouilles de M. Dunand (1933-1938). Bibl. : DUNAND 1958, 668, pl. 156, n° 14151. **Fig. 3.2.2i.**

Byblos 15375 : Anonyme (anépigraphe). XIII-XVII^e d. (style). Serpentinite ou stéatite. H. 8,7 cm. Figurine

féminine agenouillée présentant un vase. Chevelure réunie en une tresse à l'arrière du crâne. Lieu de conservation : inconnu. Prov. Byblos, parmi un dépôt d'offrandes de temple. Fouilles de M. Dunand (1933-1938). Bibl. : DUNAND 1958, 766, pl. 94 ; DELANGE 1987, 230.

Byblos 15606 : Anonyme (fragmentaire). Fin XIIe-XIIIe d. (style). Grauwacke (?). Fragment d'une tête masculine. Perruque longue, striée, rejetée derrière les épaules. Lieu de conservation : inconnu. Prov. Byblos. Fouilles de M. Dunand (1933-1938). Bibl. : DUNAND 1958, 785, fig. 889, pl. 156, n° 15606. **Fig. 3.2.2e.**

Byblos 16916 : Anonyme (fragmentaire). XIIe-XVIIe d. (style). Granodiorite (?). H. 14,8 cm. Homme debout, bras tendus le long du corps (fragment). Pagne *shendjyt*. Lieu de conservation : inconnu. Prov. Byblos. Fouilles de M. Dunand (1933-1938). Bibl. : DUNAND 1958, 872-873, fig. 981, n° 16916.

Byblos 16917 : Anonyme (fragmentaire). XII-XIIIe d. (style). Granodiorite. Tête masculine (fragment). Perruque longue encadrant le visage. Lieu de conservation : inconnu. Prov. Byblos. Fouilles de M. Dunand (1933-1938). Bibl. : DUNAND 1958, 872, pl. 157, n° 16917.

Byblos 16925 : Anonyme (fragmentaire). XIIIe d. (style). Grauwacke (?). Homme debout (fragment). Acéphale. Bras tendus devant le pagne. Pagne long noué sous la poitrine. Lieu de conservation : inconnu. Prov. Byblos. Fouilles de M. Dunand (1933-1938). Bibl. : DUNAND 1958, 872-873, fig. 981, n° 16925.

Byblos 17617 : Anonyme (fragmentaire). XIIIe-XVIIe d. (style). Calcaire. Tête masculine. Perruque courte et arrondie. Lieu de conservation : inconnu. Prov. Byblos. Fouilles de M. Dunand (1933-1938). Bibl. : DUNAND 1958, 940, pl. 156, n° 17617. **Fig. 3.2.2f.**

Cambridge E.2.1946 : Amenemhat III Nimaâtrê (style). Calcaire gris. 12 x 14,3 cm. Buste. Némès. Lieu de conservation : Cambridge, Fitzwilliam Museum. Prov. inconnue. Don d'Oscar Raphael (1946). Bibl. : PM VIII, n° 800-493-620 ; RICKETTS 1917, pl. 39-40 ; BOURRIAU 1988, 44, n. 31 ; FRANKE 1993 ; POLZ 1995, 232, n. 26 ; 235, n. 50 ; 237, n. 58 ; 238, n. 68 ; 242, n. 87, pl. 51b ; ROBINS 2000, 113, fig. 121 ; OPPENHEIM, dans OPPENHEIM et al. 2015, 87-88, n° 29.

Cambridge E.3.1914 : Anonyme (anépigraphe). XIIIe d. (style). Serpentinite (?). 12,1 x 9,2 cm. Femme et enfant debout. Robe fourreau et perruque hathorique ; nu et mèche de l'enfance. Panneau dorsal adapté à la taille de chacune des deux figures. Lieu de conservation : Cambridge, Fitzwilliam Museum. Prov. Haraga, tombe 162. Fouilles de R. Engelbach (1913-1914). Bibl. : PM IV, 107 ; ENGELBACH 1923, 13, pl. 25, 162 ; VANDIER 1958, 241-242, pl. 92 ; BOURRIAU 1988, 72, n° 57 ; ROMANO 1992, 137, n. 29 ;

GRAJETZKI 2004, 38 ; KÒTHAY, 28, n. 58 ; YAMAMOTO, dans OPPENHEIM et al. 2015, 196-197, n° 126.

Cambridge E.6.1914 : Anonyme (anépigraphe). XIIIe d. (style). Calcaire. 8,5 x 8,6 cm. Homme debout présentant un vase à forme ouverte. Pagne long à bandes horizontales, noué sous la poitrine. Perruque longue, lisse, encadrant le visage. Barbe. Lieu de conservation : Cambridge, Fitzwilliam Museum. Prov. Haraga, tombe 162. Fouilles de R. Engelbach (1913-1914). Bibl. : PM IV, 107 ; ENGELBACH 1923, 13, pl. 19 ; BOURRIAU 1988, 140, n° 141 ; GRAJETZKI 2004, 38 ; REEVES, dans OPPENHEIM et al. 2015, 247, n° 185.

Cambridge E.25.1937 : Anonyme (fragmentaire). XIIIe d. (style). Calcaire induré. H. 8,2 cm. Homme debout (partie supérieure). Bras tendus le long du corps. Pagne long noué sur l'abdomen. Perruque mi-longue, lisse, encadrant le visage. Lieu de conservation : Cambridge, Fitzwilliam Museum. Prov. inconnue. Don (ancienne coll. Ricketts and Shannon, 1937). Bibl. : DARRACOTT 1979, 24-25, n° 13.

Cambridge E.37.1930 : Sésostris III Khâkaourê (style). Granit. 32,3 x 34 cm. Tête royale. Némès. Lieu de conservation : Cambridge, Fitzwilliam Museum. Prov. inconnue. Don de F.W. Green (1930). Bibl. : PM VIII, n° 800-493-600 ; WILDUNG 1984, 204, fig. 178 ; BOURRIAU 1988, 41-42, n. 28 ; POLZ 1995, 228, n. 8 ; 229, n. 12 ; 230, n. 18 ; pl. 49b ; WILDUNG 2000, n° 30. **Fig. 2.4.1.2m-n.**

Cambridge E.63.1926 : Reine anonyme (fragmentaire). Fin XIIe-XIIIe d. Obsidienne. H. 6,4 cm. Buste d'une reine. Perruque tripartite striée. Uraeus (martelé). Lieu de conservation : Cambridge, Fitzwilliam Museum. Prov. inconnue. Don en 1926. Bibl. : PM VIII, n° 801-480-155 ; BOURRIAU 1988, 26, n° 15 ; HARDWICK 2012, 12.

Cambridge E.67.1932 : Anonyme (fragmentaire). Chanteuse du roi (*ḥsy.t (?) n(i)-sw.t*). XIIe d. (style). Grauwacke. 15 x 5,1 cm. Femme debout, bras le long du corps (partie supérieure). Robe fourreau. Perruque hathorique lisse. Proscynème : Osiris, seigneur d'Abydos. Lieu de conservation : Cambridge, Fitzwilliam Museum. Prov. inconnue. Legs E. Towry-Whyte (1932), achat en 1898. Bibl. : PM VIII, n° 801-450-800 ; BOURRIAU 1988, 49, pl. 2, n° 37.

Cambridge E.500.1932 : Khnoum, fils de Nemtyemhat (?). Soldat (*ʿḥꜣwty*). XIIe-XIIIe d. (style). Stéatite. H. 19 cm. Homme debout, mains sur le devant du pagne. Pagne long noué sous le nombril, à devanteau triangulaire. Perruque mi-longue, striée, encadrant le visage. Proscynème : Ptah-Sokar, seigneur de la Shetyt. Lieu de conservation : Cambridge, Fitzwilliam Museum. Prov. inconnue (« el-Atawla, vers Assiout »). Achat par les Amis du musée, 1932. Bibl. : PM VIII, n° 801-413-500 ; BOURRIAU 1988, 55, pl. 2, n. 42 ; ESPINEL 2005, 60, n. 18.

Cambridge E.GA.82.1949 : Amenemhat III Nimaâtrê

(style). Granodiorite. 21,1 x 17,5 cm. Visage du roi. Coiffure finement striée et uraeus. Lieu de conservation : Cambridge, Fitzwilliam Museum. Prov. inconnue. Legs de R.G. Gayer-Anderson (1943). Bibl. : PM VIII, n° 800-493-630 ; BOURRIAU 1988, 42-43, n° 29 ; POLZ 1995, 237, n. 64 ; WILDUNG 2000, n° 24. **Fig. 2.5.1.2s.**

Cambridge E.GA.3005.1943 : Amenemhat III Nimaâtrê (style). Granit. 20 x 15 cm. Partie inférieure du visage du roi. Lieu de conservation : Cambridge, Fitzwilliam Museum. Prov. inconnue. Legs de R.G. Gayer-Anderson (1943). Bibl. : PM VIII, n° 800-493-610 ; BOURRIAU 1988, 43-44, n. 30 ; POLZ 1995, 237, n. 64. **Fig. 2.5.1.2j.**

Cambridge E.GA.3298.1943 : Anonyme (fragmentaire). XIIᵉ-XIIIᵉ d. (style). Serpentinite ou stéatite. 4,5 x 6,5 cm. Tête masculine. Perruque longue, striée. Lieu de conservation : Cambridge, Fitzwilliam Museum. Prov. inconnue. Legs R.G. Gayer-Anderson (1943). Bibl. : PM VIII, n° 801-447-178 ; VANDIER 1958, 252 ; BOURRIAU 1988, 57, n° 44.

Cambridge E.GA.4674.1943 : Anonyme (anépigraphe). XIIᵉ-XIIIᵉ d. (style). Serpentinite. 14,5 x 5,2 x 8 cm. Homme assis, mains à plat sur les cuisses. Pagne long noué au-dessus du nombril. Perruque longue, lisse, rejetée derrière les épaules. Lieu de conservation : Cambridge, Fitzwilliam Museum. Prov. inconnue. Legs R.G. Gayer-Anderson (1943). Bibl. : /.

Cambridge E.GA.4675.1943 : Anonyme (fragmentaire). Fin XIIᵉ - début XIIIᵉ d. (style). Granodiorite. ca. 7 x 8 cm. Tête masculine. Perruque longue, lisse, encadrant le visage. Lieu de conservation : Cambridge, Fitzwilliam Museum. Prov. inconnue. Legs R.G. Gayer-Anderson (1943). Bibl. : /.

Cambridge E.GA.6502.1943 : Anonyme (fragmentaire). XIIIᵉ d. (style). Quartzite. 11,4 x 6,1 cm. Tête masculine. Perruque longue, lisse. Lieu de conservation : Cambridge, Fitzwilliam Museum. Prov. inconnue. Legs R.G. Gayer-Anderson (1943). Bibl. : PM VIII, n° 801-447-180 ; BOURRIAU 1988, 47, n° 34.

Cambridge E.SU.157 : Dedousobek-Bebi. Grand parmi les Dix de Haute-Égypte (*wr mdw šmᶜw*). 3ᵉ quart XIIIᵉ d. (personnage attesté par d'autres sources : FRANKE 1984a, n° 765). Quartzite. 18 x 10 x 40 cm. Fragment de la base. Lieu de conservation : Cambridge, Fitzwilliam Museum. Prov. inconnue. Bibl. : PM VIII, n° 801-449-480.

Caracas R. 58.10.19 (jadis New York MMA 15.3.91) : Anonyme (anépigraphe). XIIIᵉ d. (style). Calcaire. 20 x 14 x 17,5 cm. Femme agenouillée (partie inférieure). Robe fourreau. Bracelets de cheville uniquement peints en rouge. Lieu de conservation : Caracas, Museo de Bellas Artes. Prov. Licht-Nord, puits 426. Fouilles du Metropolitan Museum of Art (1913-1914). Bibl. : /.

Caracas R. 58.10.35 (jadis New York MMA 15.3.1156) : Antefiqer, fils de Nebetet. Noble prince (*iry-pᶜ.t h3ty-ᶜ*), scribe du document royal (*sš ᶜn n(i)-sw.t*), chef du pays tout entier (*ḥry-tp n t3-r-dr.f*). XIIᵉ d., règnes de Sésostris II-III (personnage attesté par d'autres sources). Granodiorite. 33 x 17,5 x 30,5 cm. Homme assis (partie inférieure), main gauche à plat sur la cuisse, main droite refermée sur une pièce d'étoffe. Pagne long noué sous le nombril. Lieu de conservation : Caracas, Museo de Bellas Artes. Prov. Licht-Nord, *radim*. Fouilles du Metropolitan Museum of Art (1913-1914). Bibl. : HAYES 1953, 208-209 ; FRANKE 1984a, n° 145 ; ARNOLD 1991, 12 ; QUIRKE 1998, 106 ; GRAJETZKI 2000, 86, n° III.12, a.

Caracas R. 58.10.37 (jadis New York MMA 22.1.199) : Khnoumnéfer, fils de Nakhti. Chambellan (*imy-r ᶜḥnwty*). XIIᵉ-XIIIᵉ d. (style). Calcaire. 27,5 x 16,5 x 20,5 cm. Homme assis en tailleur (acéphale), enveloppé dans un manteau. Main gauche portée à la poitrine. Proscynème : Ptah-Sokar. Lieu de conservation : Caracas, Museo de Bellas Artes. Prov. Licht-Nord, au sud de A1:4, puits 898. Fouilles du Metropolitan Museum of Art (1913-1914). Bibl. : VANDIER 1958, 233, 266 ; FISCHER 1996, 108, n. 3 ; QUIRKE 1998, 105.

Chicago A.105180 : Anonyme (fragmentaire). XIIᵉ d., règnes de Sésostris II-III (style). Granodiorite. H. ca. 10 cm. Tête masculine. Perruque longue, striée, rejetée derrière les épaules. Lieu de conservation : Chicago, Field Museum. Prov. inconnue. Bibl. : CONNOR 2014a, 61, fig. 2 ; CONNOR 2016-2017, 20, fig. 11. **Fig. 2.4.2e.**

Chicago A.105188 : Anonyme (inscription illisible). Début XIIIᵉ d. (style). Quartzite. H. ca. 40 cm. Homme assis, mains à plat sur les cuisses. Figures féminines debout de part et d'autre des jambes. Pagne long noué sous le nombril ; robes fourreaux. Perruque longue, striée, encadrant le visage ; perruque tripartites striées. Lieu de conservation : Chicago, Field Museum. Prov. inconnue. Acquisition en Égypte en 1908. Bibl. : PM VIII, N° 801-402-250 ; HORNEMANN 1966, pl. 1396 ; VANDIER 1958, 597.

Chicago A.30821 : Iri. Maîtresse de maison (*nb.t-pr*). Fin XIIᵉ d. (style). Grauwacke. H. ca. 30 cm. Femme debout, bras le long du corps. Perruque tripartite, striée, retenue par un bandeau. Lieu de conservation : Chicago, Field Museum. Prov. inconnue. Acquisition en Égypte en 1894. Bibl. : PM VIII, N° 801-450-900 ; VANDIER 1958, 597.

Chicago AI 1920.261 : Anonyme (fragmentaire). Vizir (d'après le collier *shenpou*). Troisième quart XIIIᵉ d. (style). Granodiorite. 33,8 x 46,3 x 26 cm. Tête masculine. Homme probablement assis (pas de pilier dorsal). Perruque longue, striée, encadrant le visage. Lieu de conservation : Chicago, Art Institute. Prov. inconnue. Achat au Caire en 1919 par le Prof. Breasted. Bibl. : PM VIII, N° 401-447-185 ; ALLEN 1923, 51 ; TEETER, dans ALEXANDER *et al.* 1994, 20-21. **Fig. 2.10.2n.**

Chicago OIM 525 : Sésostris II Khâkheperrê / Sésostris III Khâkaourê (?) (style). Granodiorite. 9,5 x 8,3 x 3,5 cm. Tête du roi (partie supérieure). Némès. Lieu de conservation : Chicago, Oriental Institute. Prov. inconnue. Pièce achetée à Assiout par Breasted en 1894-1895. Bibl. : PM VIII, n° 800-493-748 ; FAY 1996c, 60, pl. 80 f.

Chicago OIM 5521 : Ity, fils de Ân (?). Fonctionnaire *sab* (*s3b*). Deuxième Période intermédiaire (style). Calcaire. 9,4 x 9,2 x 5,2 cm. Homme debout (jambes et base). Pagne *shendjyt*. Lieu de conservation : Chicago, Oriental Institute. Prov. Hou, nécropole. Bibl. : /.

Chicago OIM 7223 : Anonyme (inscription illisible). XIIIᵉ dynastie (style). « Basalte » (serpentinite ? granodiorite ?). 18,4 x 15,2 x 12 cm. Homme agenouillé. Lieu de conservation : Chicago, Oriental Institute. Prov. Abydos. Bibl. : /.

Chicago OIM 8303 : Roi anonyme (fragmentaire). 2ᵉ quart XIIIᵉ d. (style). Quartzite. 62,5 x 44,5 x 27 cm. Torse d'un roi probablement assis. Némès. Lieu de conservation : Chicago, Oriental Institute. Prov. Abydos, Kôm es-Sultan (probabl. temple d'Osiris Khentyimentiou ou chapelle de *ka*). Fouilles de W.M.F. Petrie (1902). Bibl. : PM V, 46 ; PETRIE 1903, 35, pl. 32, 35 ; CONNOR, dans OPPENHEIM *et al.* 2015, 90, n° 32. **Fig. 2.9.3.**

Chicago OIM 8663 : Nitokret, épouse d'Amenemhat III Nimaâtrê (inscription). Grès. 21 x 12,5 x 32 cm. Reine assise (partie inférieure). Robe fourreau. Proscynème : Hathor, maîtresse de la Turquoise. Lieu de conservation : Chicago, Oriental Institute. Prov. Serabit el-Khadim. Fouilles de W.M.F. Petrie. Bibl. : PM VII, 358 ; GARDINER et ČERNY 1952, pl. 29 ; VALBELLE et BONNET 1996, fig. 161 ; ZIMMERMANN 1998, 101, n. 21 ; VERBOVSEK 2004, 549.

Chicago OIM 8664 : Héqaib. Héraut de la porte du palais (*wḥmw n ʿrryt*), véritable connaissance du roi (*rḫ m3ʿ n(i)-sw.t*), chancelier du dieu (*ḫtmw nṯr*). Personnage également connu par Philadelphie E. 14939. XIIᵉ dynastie, règne de Sésostris II (inscription : « aimé de l'Horus Sechemoutaouy »). Grès. 17,5 x 16 x 23 cm. Homme agenouillé (partie inférieure). Lieu de conservation : Chicago, Oriental Institute. Prov. Serabit el-Khadim, temple de Hathor. Fouilles de W.M.F. Petrie, 1905. Bibl. : PM VII, 358 ; GARDINER et PEET 1952, 11 (79), pl. 22 ; SEYFRIED 1981, 157 ; FRANKE 1984a, n° 436 ; VALBELLE et BONNET 1996, 129, fig. 151 (comme statue de Sésostris II).

Chicago OIM 8665 : Reine anonyme (fragmentaire). Fin XIIᵉ d. (style). Grès. H. 19,5 cm. Reine assise (partie supérieure). Robe fourreau. Perruque tripartite lisse. Uraeus. Lieu de conservation : Chicago, Oriental Institute. Prov. Serabit el-Khadim. Fouilles de W.M.F. Petrie, 1905. Bibl. : /.

Chicago OIM 11366 : Noubaasib, mère de Sahathor. XVIIᵉ d. (style). Calcaire. 17 x 4,3 x 10,2 cm. Femme debout, bras tendus le long du corps. Robe fourreau. Perruque en cloche, striée, retenue par des rubans. Lieu de conservation : Chicago, Oriental Institute. Prov. Thèbes, Assassif, tombe C 62/49. Fouilles de H. Carter. Achat au Caire en 1920 par Budge. Bibl. : PM VIII, n° 801-556-000. **Fig. 4.12j.**

Chicago OIM 14048 : Amenemhat III Nimaâtrê (?) (style). Calcaire. 7,9 x 5 x 3,5 cm. Tête du roi. Némès. Lieu de conservation : Chicago, Oriental Institute. Prov. inconnue. Achat en Égypte en 1932. Bibl. : PM VIII, n° 800-493-750.

Chicago OIM 17273 : Anonyme (fragmentaire). 1ᵉ moitié XIIIᵉ d. (style). Quartzite. 35,6 x 27,9 cm. Homme assis (buste). Pagne long noué sous la poitrine. Perruque longue, lisse et ondulées, encadrant le visage. Lieu de conservation : Chicago, Oriental Institute. Prov. inconnue. Don Mrs. J.L. Valentine (1937). Bibl. : PM VIII, n° 801-445-180 ; SPANEL 1988, 68-69, n° 13 ; SOUROUZIAN 1991, 347-348, 351, pl. 51. **Fig. 2.8.31.**

Chicago OIM A18320 = A.234 : Anonyme (fragmentaire). XIIIᵉ d. (style). Stéatite. Torse d'un homme debout. Pagne noué sous le nombril. Lieu de conservation : Chicago, Oriental Institute Museum. Prov. Megiddo (Tell el-Mutesellim), temple 2049, mur de la plateforme, strate VII, zone B-B. Fouilles de Gordon Loud (Chicago), 1935-1936. Bibl. : PM VII, 381 ; LOUD 1948, 265-267 ; GIVEON 1978, 28-30.

Chicago OIM A18358 = A.339 : Anonyme (fragmentaire). XIIIᵉ d. (Marmesha ?) (style). Granodiorite. Torse d'un homme debout. Pagne noué sous le nombril. Lieu de conservation : Chicago, Oriental Institute Museum. Prov. Megiddo (Tell el-Mutesellim), temple 2049, mur de la plateforme, strate VII, zone B-B. Fouilles de Gordon Loud (Chicago), 1935-1936. Bibl. : PM VII, 381 ; LOUD 1948, 159, pl. 267.

Chicago OIM A18622 = A.1198 : Djehoutyhotep. Noble prince (*r-pʿ h3ty-ʿ*), ami unique (*smr wʿty*), chef des prêtres (*imy-r ḥm.w nṯr*), grand des Cinq dans le temple de Thot (*wr 5 m pr ḏḥwty*), etc. XIIᵉ d., règnes de Sésostris II-III (style). Granodiorite. 24 x 13,5 x 17 cm. Homme assis (partie inférieure), main gauche à plat sur la cuisse, main droite refermée sur une pièce d'étoffe. Pagne *shendjyt*. Proscynème : Khnoum, seigneur du pays-étranger-de-l'or. Lieu de conservation : Chicago, Oriental Institute Museum. Prov. Megiddo (Tell el-Mutesellim), temple 2049, mur de la plateforme, strate VII, zone B-B. Fouilles de Gordon Loud (Chicago), 1935-1936. Bibl. : PM VII, 381 ; ROWE 1936, 47 ; WILSON 1941, 225-236 ; LOUD 1948, 159, pl. 265 ; WEINSTEIN 1974, 54, n. 24 ; GILL et PADGHAM 2005, 41-59 ; NOVACEK 2011, 26-27.

Chicago OIM A20568 = M.6065 : Anonyme (fragmentaire). XIIᵉ-XIIIᵉ d. (style). Grauwacke. Pieds

joints d'un personnage assis (ou femme debout). Lieu de conservation : Chicago, Oriental Institute Museum. Prov. Megiddo (Tell el-Mutesellim), SQ S-8, Stratum 7B, Locus 1831. Fouilles de Gordon Loud (Chicago), 1935-1936. Bibl. : PM VII, 381 ; Loud 1948, 156, pl. 267 ; Harrison *et al.* 2004, 154.

Cincinnati 1945.62 : Senebefni, fils de l'ornement royal (*ḫkrt-n(i)-sw.t*) Seneb[…]. Chancelier royal (xtmw bity), scribe personnel du document royal (*sš ʿn n(i)-sw.t n ḫft-ḥr*). XIIIᵉ d. (style). Granodiorite. 45,7 x 17,5 x 21,7 cm. Homme debout, bras tendus devant le pagne. Pagne long noué sous la poitrine. Crâne rasé ou perruque courte (acéphale). Bibl. : PM VIII, n° 801-413-600 ; Cincinnati Art Museum 1952, 5 ; Cincinnati Art Museum 1984, 18.

Cleveland 1960.56 : Amenemhat III Nimaâtrê (style). Granodiorite. 51,2 x 19,8 x 18,4 cm. Roi debout, mains sur le devant du pagne (jambes et base manquantes, peut-être Le Caire CG 42019). Pagne court à devanteau triangulaire. Némès. Lieu de conservation : Cleveland Museum of Art. Prov. Karnak (?). Pièce achetée à Mme Paul Mallon, Paris. Bibl. : PM II², 286 ; Lee 1960, 205-211 ; Polz 1995, 231, n. 24 ; 238, n. 67 ; 245, n. 105 ; Berman 1999, 155-157 ; Freed 2002, 107, pl. 15c ; Morfoisse et Andreu-Lanoë (éds.) 2014, 31 ; 274, n° 10 ; Oppenheim *et al.* 2015, 86-87, n° 28. **Fig. 2.5.1.2a** et **3.1.9.1b**.

Cleveland 1985.136 : Anonyme (anépigraphe). Fin XIIᵉ d. (style). Calcaire. 18 x 4,5 x 8,6 cm. Homme debout, mains sur le devant du pagne. Pagne long noué sur l'abdomen. Perruque mi-longue, striée, encadrant le visage. Inhabituel : port de sandales. Lieu de conservation : Cleveland Museum of Art. Prov. inconnue. Achat en 1985 (Charles Ede, Londres). Bibl. : PM VIII, n° 801-413-700 ; Berman 1999, 158-159, n° 96 ; Kóthay 2007, 26, n. 32.

Coll. Abemayor 01 : Roi anonyme (fragmentaire). Début XIIIᵉ d. (style). Granodiorite. 26 x 9,5 x 19,5 cm. Tête d'un roi coiffé de la couronne blanche. Lieu de conservation : collection privée londonienne. Prov. inconnue. Ancienne coll. Abemayor. Sotheby's (New York) 1980, n° 312 ; 1985, n° 11. Bibl. : PM VIII, n° 800-494-800 ; Fay 2016, 22-23, pl. 6, fig. 27-30. **Fig. 2.7.1h**.

Coll. Abemayor 02 : Anonyme (inscription illisible). XIIIᵉ d. (style). Quartzite. H. 24,4 cm. Homme assis, mains à plat sur les cuisses. Pagne long noué sous la poitrine. Perruque longue, lisse et bouffante, rejetée derrière les épaules. Lieu de conservation : inconnu. Prov. inconnue. Ancienne coll. Abemayor. Sotheby's (New York), 1976, n° 213. Bibl. : PM VIII, n° 801-431-300.

Coll. Abemayor 03 : Anonyme (fragmentaire). XIIIᵉ d. (style). Grauwacke. H. 9,2 cm. Buste masculin. Crâne rasé. Lieu de conservation : inconnu. Prov. inconnue. Ancienne coll. Abemayor. Sotheby's (New York), 1976, n° 216 ; (Londres), 1991, n° 142. Bibl. : PM VIII, n° 801-445-600.

Coll. Abemayor 04 : Anonyme (fragmentaire). Fin XIIᵉ – début XIIIᵉ d. (style). Granodiorite. H. 12,7 cm. Tête masculine. Perruque longue, lisse, encadrant le visage. Lieu de conservation : inconnu. Prov. inconnue. Ancienne coll. Abemayor. Sotheby's (New York), 1976, n° 215 ; 1979, n° 274 ; 1986, n° 53 ; 1991, n° 61 ; 1993, n° 310 ; Charles Ede 1999, n° 3. Bibl. : PM VIII, n° 801-447-650.

Coll. Abemayor 05 : Anonyme (fragmentaire). XIIIᵉ d. (style). Granodiorite. H. 7 cm. Tête masculine. Perruque longue, striée et bouffante, rejetée derrière les épaules. Lieu de conservation : inconnu. Prov. inconnue. Ancienne coll. Abemayor. Sotheby's (New York), 1976, n° 293. Bibl. : PM VIII, n° 801-447-652.

Coll. Abemayor 06 : Anonyme (fragmentaire). Début XIIIᵉ d. (style). Granodiorite. H. 10,9 cm. Tête masculine. Perruque longue, striée, encadrant le visage. Lieu de conservation : inconnu (jadis en prêt à Brooklyn, inv. L80.1.3). Prov. inconnue. Anciennes coll. Abemayor et Halkedis. Sotheby's (New York), 1991, n° 68 ; 1992, n° 344 ; 1993, n° 308 ; Christie's (New York), 1999, n° 218. Bibl. : PM VIII, n° 801-447-868.

Coll. Abemayor 07 : Anonyme (inscription illisible). XIIIᵉ d. (style). Stéatite. H. 14,1 cm. Femme debout. Perruque longue, lisse, tripartite. Lieu de conservation : inconnu. Prov. inconnue. Ancienne coll. Abemayor. Sotheby's (New York), 1976, n° 212 ; 1979, n° 275. Bibl. : PM VIII, n° 801-457-500 ; Connor 2016b, 4-8, 14, fig. 29. **Fig. 7.3.3b**.

Coll. Altounian 2017 : Anonyme (fragmentaire). Fin XIIᵉ d. (style). Granodiorite. H. 7,8 cm. Buste féminin. Manteau couvrant l'épaule gauche. Perruque hathorique striée. Lieu de conservation : inconnu. Prov. inconnue. Ancienne coll. Joseph Altounian (Paris, 1920). Sotheby's (Londres), 2017, n° 87. Bibl. : /.

Coll. Bachman 01 : Anonyme (fragmentaire). XIIIᵉ d. (style). Serpentinite ou granodiorite. H. 8,4 cm. Buste d'une figure (féminine ?). Perruque longue, tripartite, striée. Lieu de conservation : inconnu. Prov. inconnue. Ancienne coll. Theodore Bachman, Scarborough, New York. Parke-Bernet Galleries (New York), 1967, n° 79 ; Sotheby's (New York), 1978, n° 338 ; Sotheby's (New York), 2004, n° 123. Bibl. : PM VIII, n° 801-480-830.

Coll. Bachman 02 : Anonyme (fragmentaire). XIIIᵉ d. (style). Quartzite. H. 12,7 cm. Tête masculine. Perruque longue, striée, encadrant le visage. Lieu de conservation : inconnu. Prov. inconnue. Ancienne coll. Theodore Bachman, Scarborough, New York. Christie's 1981, n° 341. Sotheby's (New York), 2004, n° 124. Bibl. : /.

Coll. Beekmans : Baket, épouse de Djehouty. XIIᵉ-XVIIᵉ d. (style). Calcaire. H. 10 cm. Femme assise (partie inférieure). Robe fourreau. Lieu de conservation : inconnu.

Prov. inconnue. Ancienne coll. J. Beekmans. Bonhams (Londres), 1993, n° 445. Bibl. : PM VIII, n° 801-470-800.

Coll. Beölthy : Anonyme (fragmentaire). XIIIᵉ d. (style). Serpentinite (?). H. 12 cm. Homme debout. Bras tendus devant le personnage, mains à plat sur le devant du pagne. Pagne long noué sous la poitrine. Acéphale. Lieu de conservation : inconnu. Prov. inconnue. Ancienne coll. Zsolt Beölthy (Budapest). Bibl. : MAHLER 1913, 84, B. 236.

Coll. Bigler: Anonyme (fragmentaire). XIIIᵉ d. (style). Granodiorite. H. 28,7 cm. Homme debout (base manquante), bras tendus le long du corps. Pagne long noué sous la poitrine. Perruque longue, lisse, encadrant le visage. Lieu de conservation : inconnu. Prov. inconnue. Christie's (Londres), 2001, n° 373. BAAF 2005. Galerie R.R. Bigler (Zurich), 2005. Bibl. : /.

Coll. Bouriant : Seperetni (?). XVIIᵉ d. (style). Calcaire. 25,5 x 7,2 x 10 cm. Femme debout. Bras tendus le long du corps. Robe fourreau. Perruque en cloche, striée. Lieu de conservation : inconnu. Prov. inconnue. Acquise entre 1886 et 1898 par U. Bouriant. Bibl. : PM VIII, n° 801-559-600 ; VERNUS 1980, 179-182, pl. 23-24 ; WINTERHALTER 1998, 302, n° 37.

Coll. Dubroff : Amenemhat III Nimaâtrê (cartouche). Granodiorite. 34,3 x 64,8 cm. Sphinx. Tête et pattes avant manquantes. Lieu de conservation : Boston, Museum of Fine Arts (prêt). Prov. inconnue. Sotheby's 1988, n° 76 ; Christie's 1990, n° 477. Bibl. : PM VIII, n° 800-365-800 ; FAY 1996c, 57, 66, n° 39, pl. 89.

Coll. Edouard VII : Senet. Épouse du roi (ḥm.t n(i)-sw.t), mère du roi (mw.t n(i)-sw.t). 2ᵉ m. XIIᵉ d. (style). Granodiorite. 52 x 15 x 30,5 cm. Reine assise, mains à plat sur les cuisses. Robe fourreau. Perruque tripartite striée. Visage retravaillé. Collection de la couronne anglaise, inv. n° 7817. Prov. inconnue. Pièce acquise par le futur Edouard VII lors de son voyage au Moyen-Orient en 1862. Bibl. : /.

Coll. Friedinger : Anonyme (fragmentaire). XIIIᵉ d. (style). Granodiorite. H. 25,4 cm. Femme assise (partie supérieure). Robe fourreau. Perruque hathorique lisse. Lieu de conservation : inconnu. Prov. inconnue. Ancienne coll. Friedinger-Pranter (Vienne). Royal-Athena Galleries (New York), 1988, n° 66. Bibl. : PM VIII, n° 801-480-665.

Coll. Gayer-Anderson 3878 : Anonyme. XIIᵉ-XIIIᵉ d. (style). Grauwacke. H. ca. 8 cm. Buste masculin. Perruque longue, striée, rejetée derrière les épaules. Lieu de conservation : Le Caire, musée Gayer-Anderson. Prov. inconnue. Ancienne coll. Gayer-Anderson. Bibl. : /.

Coll. Halpert : Anonyme. XIIᵉ-XIIIᵉ d. (style). Granodiorite. H. 15 cm. Statue cube. Perruque longue, striée, rejetée derrière les épaules. Lieu de conservation : inconnu.

Prov. inconnue. Ancienne coll. D. Halpert. Christie's (New York), 1993, n° 44. Bibl. : PM VIII, n° 801-440-700.

Coll. Hammouda – Drouot 2014 : Ânkhou, fils de la « sœur du roi » Meresânkh. Chancelier royal (ḫtmw bity), directeur des champs (imy-r ȝḥwt). Fin XIIᵉ-début XIIIᵉ d. (personnage attesté par d'autres sources). Granodiorite. 32 x 19 x 28 cm. Homme assis, mains à plat sur les cuisses (partie inférieure) ; femmes debout de part et d'autre de ses jambes (sa fille Senebtisi et sa « sœur », la « grande des vaches sacrées » (?) Nebbenernedjem). Pagne long ; robes fourreaux. Perruques hathoriques lisses. Proscynème : Satet, maîtresse d'Éléphantine. Lieu de conservation : inconnu. Prov. inconnue (Éléphantine ?). Gal. Hammouda (Le Caire), mi-XXᵉ s. Drouot Richelieu (2014). Bibl. : PM VIII, n° 801-402-700 ; HABACHI 1985, 166, pl. 211d ; GRAJETZKI 2000, 131, n° V.3, f.

Coll. Harer 2 : Ibi, Kas, Horournakht, Mery et […]. XIIIᵉ d. (style). Calcaire. 17 x 39 x 9,5 cm. Groupe statuaire debout. Pagnes longs noués sous la poitrine ; robes fourreaux. Perruque longue, lisse et bouffantes rejetées derrière les épaules ; perruques tripartites lisses. Proscynème : Osiris et Oupouaout, seigneurs d'Abydos. Lieu de conservation : inconnu. Prov. inconnue. Collection Harer. Bibl. : WILLOUGHBY et STANTON (éds.) 1988, 90-91, n° 88 ; SCOTT 1992, 94-95.

Coll. Harer 3 : Anonyme (fragmentaire). XIIᵉ d. (style). Granodiorite. H. 21 cm. Femme assise (partie supérieure). Robe fourreau. Perruque tripartite striée. Lieu de conservation : Robert V. Fullerton Art Museum, San Bernardino, CA (prêt). Prov. inconnue. Collection Harer. Christie's (1978), n° 236. Bibl. : PM VIII, n° 801-480-670 ; SCOTT 1983, 11-13, n° 100 ; WILLOUGHBY et STANTON (éds.) 1988, 90-91, n° 88 ; SCOTT 1992, 94-95.

Coll. Hewett : Néfertoumhotep et […]. Noble prince (iry-pʿ.t ḥȝty-ʿ), directeur du temple (imy-r ḥw.t-nṯr). XIIᵉ d., règnes de Sésostris II-III (style). Gneiss anorthositique. 26 x 14,7 x 14,6 cm. Dyade : hommes assis (personnage de gauche manquant). Pagne long noué sous le nombril. Perruque mi longue, striée, encadrant le visage. Proscynème : Neith. Lieu de conservation : Inconnu. Prov. inconnue. Ancienne coll. Hewett. Christie's (Londres), 1994, n° 101. Galerie David Ghezelbash (Paris), 2018. Bibl. : PM VIII, n° 801-404-700 ; FAY 2003a, 47-48, fig. 13a-b ; 2003b, 14, fig. 7a.

Coll. Himmelein 2017a : Anonyme (anépigraphe). XIIIᵉ d. (style). Stéatite ou serpentinite. H. 24 cm. Homme debout, bras tendus le long du corps. Pagne long à bandes horizontales, noué sous la poitrine. Perruque courte, arrondie et lisse. Lieu de conservation : inconnu. Prov. inconnue. Ancienne coll. Himmelein (Francfort-sur-le-Main). Auktionshaus Königstein, 2017, n° 198. Bibl. : http://auktionshaus-koenigstein.de/katalog/ (31/05/2017).

Coll. Himmelein 2017b : Dedi (?), fils de Beby. Intendant

(*imy-r pr*) ? XIII^e d. (style). Stéatite ou serpentinite. H. 24 cm. Homme debout, bras tendus le long du corps. Pagne long noué sur l'abdomen. Crâne rasé. Lieu de conservation : inconnu. Prov. inconnue. Ancienne coll. Himmelein (Francfort-sur-le-Main). Auktionshaus Königstein, 2017, n° 198. Bibl. : http://auktionshaus-koenigstein.de/katalog/ (31/05/2017).

Coll. Himmelein 2017c : Anonyme (fragmentaire). XIII^e d. (style). Stéatite ou serpentinite. H. 9,5 cm. Buste féminin. Robe fourreau. Perruque tripartite lisse. Lieu de conservation : inconnu. Prov. inconnue. Ancienne coll. Himmelein (Francfort-sur-le-Main). Auktionshaus Königstein, 2017, n° 198. Bibl. : http://auktionshaus-koenigstein.de/katalog/ (31/05/2017).

Coll. Humbel : Ptah-nakht, fils d'Imeny. XIII^e d. (style). Granodiorite. H. 16 cm. Homme assis en tailleur, enveloppé dans un manteau. Main gauche portée à la poitrine. Perruque mi-longue, striée, encadrant le visage. Lieu de conservation : inconnu. Prov. inconnue. Coll. Hans et Sonja Humbel. Galerie Arete (Zurich), 2012, n° 5368. Bibl. : WIESE 2014, 42-43.

Coll. Jacquet : Roi anonyme (fragmentaire). Fin XIII^e d. (style). Granodiorite. 15 x 10,6 x 7,4 cm. Buste d'un roi assis, probablement fragment d'un groupe statuaire (d'après l'angle du bras). Némès. Lieu de conservation : inconnu. Prov. inconnue. Pièce dite provenir de Kerma. Ancienne coll. Jacquet. Sotheby's 1989, n° 62. Olivier Forge and Brendan Lynch (Londres), 2012. Bibl. : PM VIII, n° 800-491-900 ; FAY 2003b, 27-28, fig. 21-22.

Coll. Jongeryck : Anonyme (fragmentaire). Directeur de […] (*imy-r* […]). Fin XII^e d. (style). Granodiorite. 18,6 x 16,8 cm. Homme assis en tailleur, mains à plat sur les cuisses. Pagne long noué au-dessus du nombril. Proscynème : Ptah-Sokar. Lieu de conservation : inconnu. Prov. inconnue. Collection R. Jongeryck. Bibl. : PM VIII, n° 801-437-400 ; VERNUS 1974, 151-152, fig. 1, 2, pl. 18-19.

Coll. Kelekian – Sotheby's 2001 : Anonyme (fragmentaire). Fin XII^e d. (style). Grauwacke. H. 22,2 cm. Homme debout, mains sur le devant du pagne. Pagne long à bandes horizontales noué au-dessus du nombril. Lieu de conservation : inconnu. Prov. inconnue. Ancienne coll. Charles Kelekian. Sotheby's (New York), 2001, n° 18. Bibl. : /. **Fig. 6.3.1f.**

Coll. Kelekian EG003 : Amenemhat III Nimaâtrê (style). Serpentinite. 19,5 x 13,5 cm. Roi assis (partie supérieure). Némès. Lieu de conservation : New York, coll. Kelekian. Prov. inconnue. Bibl. : Cambridge 1974, n° 1. **Fig. 7.2a-c.**

Coll. Kelekian EG024-KN166 : Anonyme (fragmentaire). Fin XII^e d. (style). Serpentinite ou stéatite. 7 x 5,5 cm. Homme assis en tailleur (partie supérieure). Pagne noué en dessous du nombril. Perruque longue, striée, rejetée derrière les épaules. Lieu de conservation : New York, coll. Kelekian. Prov. inconnue. Bibl. : /. **Fig. 5.9f.**

Coll. Kelekian EG025-KN117 : Anonyme (fragmentaire). XIII^e d. (style). Stéatite. 8 x 7,5 cm. Homme assis (?) (partie supérieure). Pagne noué sous la poitrine. Perruque longue, lisse, encadrant le visage. Lieu de conservation : New York, coll. Kelekian. Prov. inconnue. Bibl. : /. **Fig. 5.9g.**

Coll. Kelekian EG026-KN16 : Anonyme (fragmentaire). XII^e-XIII^e d. (style). Stéatite. 4,6 x 3,5 cm. Buste féminin (fragment d'un groupe statuaire). Robe fourreau. Perruque hathorique lisse. Lieu de conservation : New York, coll. Kelekian. Prov. inconnue. Bibl. : /. **Fig. 6.3.4.2.3c.**

Coll. Kelekian EG027-KN2 : Anonyme (fragmentaire). XII^e-XIII^e d. (style). Serpentinite. 6,5 x 4,5 cm. Buste féminin (fragment d'un groupe statuaire). Robe fourreau. Perruque hathorique striée. Lieu de conservation : New York, coll. Kelekian. Prov. inconnue. Bibl. : /.

Coll. Kelekian EG028-KN141 : Anonyme (fragmentaire). XII^e-XIII^e d. (style). Stéatite ou serpentinite. 7,3 x 4,8 cm. Homme assis (partie supérieure). Pagne long noué sous la poitrine. Crâne rasé. Lieu de conservation : New York, coll. Kelekian. Prov. inconnue. Bibl. : /. **Fig. 5.9l.**

Coll. Kelekian EG029-KN167 : Anonyme (fragmentaire). XII^e d. (style). Grauwacke. 7,2 x 5,4 cm. Buste masculin. Perruque longue, striée et bouffante, rejetée derrière les épaules. Lieu de conservation : New York, coll. Kelekian. Prov. inconnue. Bibl. : /. **Fig. 5.2h.**

Coll. Kelekian EG031-KN148 : Anonyme (fragmentaire). Première moitié XIII^e d. (style). Granodiorite. 5,3 x 3,9 cm. Tête masculine. Crâne rasé. Lieu de conservation : New York, coll. Kelekian. Prov. inconnue. Bibl. : /. **Fig. 6.3.4.3a.**

Coll. Kelekian EG032-KN158 : Anonyme (fragmentaire). Première moitié XIII^e d. (style). Grauwacke. 9 x 5,4 x 6,5 cm. Tête masculine. Crâne rasé. Lieu de conservation : New York, coll. Kelekian. Prov. inconnue. Bibl. : /. **Fig. 5.2j.**

Coll. Kelekian EG033-KN13 : Anonyme (fragmentaire). XIII^e d. (style). Stéatite. H. 4 cm. Partie supérieure d'une figurine féminine. Chevelure réunie en une tresse au sommet du crâne. Lieu de conservation : New York, coll. Kelekian. Prov. inconnue. Bibl. : /. **Fig. 6.3.4.2.4d.**

Coll. Kelekian EG034-KN165 : Anonyme (fragmentaire). XIII^e d. (style). Stéatite. 4,4 x 4,6 cm. Tête masculine. Perruque courte, arrondie et frisée. Lieu de conservation : New York, coll. Kelekian. Prov. inconnue. Bibl. : /. **Fig. 6.3.4.2.2e.**

Coll. Kelekian EG035-KN137 : Anonyme (fragmentaire).

XIII^e-XVI^e d. (style). Stéatite ou serpentinite. 10 x 3,6 cm. Homme debout, bras tendus le long du corps, poings serrés. Pagne *shendjyt*. Perruque courte, arrondie et lisse. Lieu de conservation : New York, coll. Kelekian. Prov. inconnue. Bibl. : /. **Fig. 6.3.4.2.2b.**

Coll. Kelekian EG059-KN7 : Anonyme (fragmentaire). XIII^e d. (style). Stéatite. 5,8 x 4,5 cm. Buste féminin (fragment d'un groupe statuaire). Perruque tripartite lisse. Lieu de conservation : New York, coll. Kelekian. Prov. inconnue. Bibl. : /. **Fig. 6.3.4.2.3b.**

Coll. Kelekian EG090-KN115 : Anonyme (fragmentaire). Fin XII^e d. (style). Bois. 19,5 x 4,4 cm. Homme debout. Pagne long noué sous le nombril. Crâne rasé. Lieu de conservation : New York, coll. Kelekian. Prov. inconnue. Ancienne coll. J. de Morgan. Bibl. : Do. ARNOLD, dans OPPENHEIM *et al.* 2015, 150, n° 84.

Coll. Kelekian EG091-KN110 : Anonyme (fragmentaire). XIII^e d. (style). Statuette associée à une base au nom de Reniseneb, fille d'Ousermout. Bois. H. 10,4 cm. Figure féminine debout. Robe fourreau. Mèche de l'enfance. Proscynème : Ptah[-Sokar ?]. Lieu de conservation : New York, coll. Kelekian. Prov. Thèbes, Assassif, près de l'entrée de la tombe 24. Pièce trouvée et photographiée en 1910 par Howard Carter. A probablement ensuite fait partie de la collection Carnavon (Highclere Castle), avant d'entrer dans le marché de l'art. Bibl. : CARTER, CARNAVON et FROWDE 1912, 52, pl. 46.

Coll. Kevorkian : Anonyme (anépigraphe ?). Deuxième Période intermédiaire (style). Stéatite. H. 19 cm. Homme debout, mains à plat sur le pagne court à devanteau triangulaire. Perruque courte, arrondie et lisse. Lieu de conservation : inconnu. Prov. inconnue. Anciennes coll. Hearst et Kevorkian. Sotheby's 1939, n° 69 ; Parke-Bernet Galleries (New York), 1966, n° 212 ; Sotheby's (New York), 1978, n° 339. Bibl. : PM VIII, n° 801-417-400.

Coll. Kikugawa 36 : Anonyme (anépigraphe ?). Fin XII^e-XIII^e d. (style). Stéatite. 4,3 x 3,4 x 3 cm. Buste féminin. Robe fourreau. Perruque hathorique striée, retenue par des rubans. Lieu de conservation : collection Kikugawa (Japon). Prov. inconnue. Bibl. : KONDO 2004, 29 et 114, n° 36.

Coll. Kofler-Truniger A 99 : Djehoutynefer. Connu du roi (*rḫ-n(i)-sw.t*). XIII^e d. (style). Stéatite ou serpentinite. 23,2 x 16 cm. Homme assis, enveloppé dans un manteau. Main gauche portée à la poitrine. Perruque longue, lisse et bouffante, rejetée derrière les épaules. Lieu de conservation : inconnu. Prov. inconnue (« environs d'el-Minia »). Ancienne coll. Kofler-Truniger (Lucerne). Bibl. : MÜLLER 1964, n° A 99 ; SCHLÖGL 1978, 45-46, n° 148.

Coll. Kofler-Truniger 2003 : Nesmontou et sa femme Renouet-khentet-hatet (?). Gouverneur (*ḥȝty-ˁ*), chef des prêtres (*imy-r ḥmw-nṯr*). Fin XII^e d. (style). Serpentinite. H. 21,6 cm. Dyade : homme et femme debout. Pagne long noué au-dessus du nombril ; robe fourreau. Perruque longue, striée, rejetée derrière les épaules ; perruque hathorique striée, retenue par des rubans. Lieu de conservation : inconnu. Prov. inconnue. Ancienne coll. Kofler-Truniger (Lucerne). Christie's (New York), 2003, n° 8. Bibl. : /.

Coll. Lady Meux : Khonsou-Piaouy (?) et Takharouyt (?). Directeur des chanteurs à Thèbes (?) (*imy-r ḥsy… wȝs.t*) ; chanteuse d'Amon (*šmȝy.t n Imn*). Deuxième Période intermédiaire (style). Granodiorite. H. 33 cm. Dyade : homme et femme debout, se tenant la main. Pagne long noué sous la poitrine ; robe fourreau. Perruque longue, lisse, bouffante, encadrant le visage ; perruque lisse, en cloche. Proscynème : Amon, Mout, Khonsou et Ptah. Lieu de conservation : inconnu. Prov. inconnue (« Thèbes »). Ancienne coll. Lady Meux (fin XIX^e s.). Pièce vendue à Amsterdam en 1923 (?) et en vente dans la galerie Yvonne Moreau-Gobard, Paris, 1977. Bibl. : BUDGE 1894, 150.

Coll. Lee : Antef VII Noubkheperrê (?) (inscription). Grauwacke (?). H. 8,3 cm. Roi assis (partie inférieure). Lieu de conservation : inconnu. Prov. inconnue. Ancienne coll. M. Lavoratori, puis Sotheby's (1833, n° 330), puis coll. Lee jusqu'en 1865. Bibl. : PM VIII, n° 800-505-900 ; LEEMANS 1838, 142-143, pl. 28, n° 288 ; BONOMI 1858, 4, n° 27 ; WEILL 1904, 199-200 ; MOSS 1941, 10, pl. 3, 2 ; VON BECKERATH 1964, 282, 18, 1 (13) ; DAVIES 1981a, 29, n° 44 ; WINTERHALTER 1998, 285, n° 1 ; QUIRKE 2010, 60.

Coll. Lowenthal : […]sa (inscription fragmentaire). Début XIII^e d. (style). Calcaire. H. 34,3 cm. Homme assis en tailleur, enveloppé dans un manteau. Main gauche portée à la poitrine. Perruque longue, lisse et ondulée, encadrant le visage. Proscynème : Osiris et Isis-Hathor. Lieu de conservation : inconnu. Prov. inconnue. Ancienne coll. Edith A. Lowenthal (New York). Parke-Bernet (New York), 1951, n° 16 ; Sotheby's (New York), 1991, n° 32. Bibl. : PM VIII, n° 801-436-380.

Coll. Mavrogordato : Anonyme (fragmentaire). Début XIII^e d. (style). Granodiorite. H. 11 cm. Tête masculine. Crâne rasé. Lieu de conservation : inconnu. Prov. inconnue. Ancienne coll. Mrs. Irene Unz-Mavrogordato. Bonhams (Londres), 2003, n° 25. Bibl. : /.

Coll. McKinley : Anonyme (anépigraphe). XII^e d., règnes de Sésostris II-III (style). Serpentinite (?). 12,9 x 8,2 x 8,7 cm. Homme assis en tailleur, mains à plat sur les cuisses. Pagne noué sur l'abdomen. Perruque mi-longue, striée, encadrant le visage. Lieu de conservation : inconnu. Prov. inconnue. Coll. Gawain McKinley. Bibl. : FAY 2003a, 51-52, fig. 12a-b ; 2003b, 14, fig. 12a.

Coll. Meijer : Anonyme (anépigraphe). XIII^e d. (style). Serpentinite ou stéatite. 11,6 x 6,9 x 6 cm. Homme assis. Pagne long noué sous la poitrine. Perruque longue, lisse et

bouffante, rejetée derrière les épaules. Lieu de conservation : inconnu. Prov. inconnue. Coll. W. Arnold Meijer. Christie's (Londres), 1992, n° 275. Sotheby's (Londres), 1997, n° 329. Bonhams (Londres), 2016, n° 161. Bibl. : PM VIII, n° 801-445-635 ; ANDREWS et VAN DIJK 2006, 68.

Coll. Mellerio 01 : Anonyme (fragmentaire). XIIᵉ-XIIIᵉ d. (style). Quartzite. H. 13,2 cm. Femme debout, fragment d'un groupe statuaire. Robe fourreau. Perruque hathorique striée, retenue par des rubans. Lieu de conservation : inconnu. Prov. inconnue. Ancienne coll. Lucien et Hélène Mellerio. Drouot-Tajan (Paris), 2001, n° 22. Bibl. : /.

Coll. Mellerio 02 : Anonyme (fragmentaire). XIIᵉ-XIIIᵉ d. (style). Gneiss anorthositique. H. 12 cm. Tête masculine, probablement d'une statue cube. Perruque longue, lisse, rejetée derrière les épaules. Barbe. Lieu de conservation : inconnu. Prov. inconnue. Ancienne coll. Lucien et Hélène Mellerio. Drouot-Tajan (Paris), 2001, n° 275. Bibl. : /.

Coll. Merrin 1986 : Anonyme (nom illisible). Maîtresse de maison (*nb.t pr*). XIIᵉ-XIIIᵉ d. (style). Granodiorite. H. 28 cm. Femme debout, bras tendus le long du corps. Robe fourreau. Perruque tripartite striée. Proscynème : Osiris. Lieu de conservation : inconnu. Prov. inconnue. Edward H. Merrin Gallery (New York), 1986. Bibl. : The Merrin Gallery 1986, 5.

Coll. Merrin 1992 : Seshen-Sahathor, fils de Titi. Directeur de Serqet (?). XIIᵉ d., règne de Sésostris II (style). Calcaire. Homme assis, enveloppé dans un linceul. Main gauche portée à la poitrine. Perruque longue, lisse et bouffante, rejetée derrière les épaules. Barbe. Proscynème : la Grande et la Petite Ennéades ; les baou d'Héliopolis. Lieu de conservation : inconnu. Prov. inconnue. Edward H. Merrin Gallery (New York), 1992. Personnage également attesté par la statue de Munich ÄS 5361 + 7211. Bibl. : PM VIII, n° 801-431-650 ; SCHILDKRAUT et SOLIA 1992, n° 9 ; FISCHER-ELFERT et GRIMM 2003, 62-80, pl. 24-25 ; GRAJETZKI et STEFANOVIČ 2012, n° 180.

Coll. Michaelis : Anonyme (anépigraphe). XIIIᵉ d. (style). Serpentinite ou stéatite. 21,2 x 5,7 x 9,5 cm. Homme debout, mains sur le devant du pagne. Pagne long noué au-dessus du nombril. Crâne rasé. Lieu de conservation : inconnu. Prov. inconnue. Coll. Max Michaelis (1900), collection belge (1983). Sotheby's (New York), 1989, n° 41. Galerie Günter Puhze (Fribourg), 2011, n° 178. Bibl. : /.

Coll. Mittel : Anonyme (fragmentaire). Fin XIIᵉ - début XIIIᵉ d. (style). Grauwacke. 8,9 x 12,7 cm. Buste masculin. Perruque mi-longue, striée, encadrant le visage. Lieu de conservation : inconnu. Prov. inconnue. Ancienne coll. B. Mittel (années 1950-1960). Bonhams (Londres), 2007, n° 17. Bibl. : /.

Coll. Nolan : Anonyme (fragmentaire). XIIIᵉ d. (style). Serpentinite. 21,4 x 7,5 x 9,8 cm. Homme debout, mains sur le devant du pagne. Pagne long noué sous la poitrine. Crâne rasé ou perruque courte (acéphale). Lieu de conservation : inconnu. Prov. inconnue. Ancienne coll. Sir Sidney Nolan. Christie's (Londres), 1994, n° 102. Olivier Forge and Brendan Lynch Ltd (2012). Christie's (New York), 2014, n° 4. Bibl. : PM VIII, n° 801-417-750 ; FAY 2003b, 19-20, fig. 17.

Coll. Nubar : Amenemhat III Nimaâtrê (style). Quartzite. Tête du roi. Némès. Lieu de conservation : inconnu. Prov. inconnue. Ancienne coll. Arakal Nubar Pacha. Bibl. : PM VIII, n° 800-494-920 ; CAPART 1948, pl. 287 ; VANDIER 1958, 201, pl. 66, 2, POLZ 1995, 237, n. 58 ; 238, n. 68. **Fig. 2.5.1.2r.**

Coll. Ortiz 33 : Senousret. Grand intendant (*imy-r pr wr*). 1ᵉʳ tiers XIIIᵉ d. (style ; personnage attesté par d'autres sources). Alliage cuivreux. H. 24,2 cm. Homme debout, mains sur le devant du pagne. Pagne long à bandes horizontales, noué sous la poitrine. Crâne rasé. Proscynème : Nimaâtrê (Amenemhat III). Lieu de conservation : Genève, collection Ortiz. Prov. inconnue (Fayoum ?). Ancienne coll. Maurice Tempelsman (New York, 1971-1986). Bibl. : PM VIII, n° 801-426-800 ; ORTIZ 1996, n° 33 ; GRAJETZKI 2000, 88, n° III.16, a. **Fig. 3.1.20.4h.**

Coll. Ortiz 34 : Senebsoumâ, fils de Seroukhib. Noble prince (*r-pᶜ ḥȝty-ᶜ*), chancelier royal (*ḥtmw bity*), ami unique (*smr wᶜty*), trésorier (*imy-r ḥtm.t*). XIIIᵉ d., règnes de Néferhotep Iᵉʳ-Sobekhotep Khânéferrê (personnage attesté par d'autres sources). Alliage cuivreux ; incrustations de calcite, cristal de roche et électrum pour les yeux. H. 33,7 cm. Homme debout, mains orientées vers le devant du pagne. Pagne long à bandes horizontales, noué sous la poitrine. Crâne rasé. Proscynème : Sobek de Shedet, Horus-qui-réside-à-Shedet. Lieu de conservation : Genève, collection Ortiz. Prov. inconnue (Fayoum ?). Ancienne coll. Maurice Tempelsman (New York, 1971-1986). Bibl. : PM VIII, n° 801-426-801 ; SIMPSON 1974, pl. 26-27 ; FRANKE 1984a, n° 668 ; 1988, 61-64 (comme trésorier contemporain du vizir Ânkhou) ; SCHOSKE 1988, 210 ; 1992, 177-181 ; ORTIZ 1996, n° 34 ; GRAJETZKI 2000, 88, n° II.22, e ; 2009, 63, 171, n. 63. **Fig. 3.1.20.4i.**

Coll. Ortiz 35 : Reine (ou déesse ?) anonyme (fragmentaire). Fin XIIᵉ d. (style). Alliage cuivreux. H. 69,5 cm. Torse féminin. Robe fourreau finement plissée et dorée. Lieu de conservation : Genève, collection Ortiz. Prov. inconnue (Fayoum ?). Ancienne coll. Maurice Tempelsman (New York, 1971-1986). Bibl. : PM VIII, n° 801-466-800 ; SCHOSKE 1988, 210 ; 1992, 177-181 ; PHILLIPS 1994, 63, n° 25 ; FAY 1996b, 117, 119, 129-130, 136, pl. 26 ; ORTIZ 1996, n° 35 ; BLOM-BOËR 2006, 270, n° 208.

Coll. Ortiz 36 : Amenemhat III Nimaâtrê (style). Alliage cuivreux ; yeux incrustés. H. 46,5 cm. Partie supérieure d'une statue du roi, coiffé du némès. Lieu de conservation : Genève, collection Ortiz. Prov. inconnue (Fayoum ?).

Ancienne coll. Maurice Tempelsman (New York, 1971-1986). Bibl. : PM VIII, n° 800-491-800 ; WILDUNG 1984, 208-210, fig. 184 ; MICHALOWSKI 1994, 137, n° 91, pl. 91 ; PHILLIPS 1994, 60-63, n. 8 ; ORTIZ 1996, n° 36 ; BLOM-BOËR 2006, 273, n° 211. **Fig. 5.14a-b.**

Coll. Ortiz 37 : Amenemhat III Nimaâtrê (style). Alliage cuivreux et dorure. H. 26,5 cm. Roi agenouillé. Pagne *shendjyt*. Lieu de conservation : Genève, collection Ortiz. Prov. inconnue (Fayoum ?). Ancienne coll. Maurice Tempelsman (New York, 1971-1986). Bibl. : PM VIII, n° 800-480-750 ; ORTIZ 1996, n° 37 ; GIUMLIA-MAIR 1996, 313-321 ; PAGE-GASSER *et al.* 1997, 73-74, n° 40 ; BLOM-BOËR 2006, 272, n° 210.

Coll. priv. 1981 : Saouserty, fils d'Inou, et son fils Senmin. Noble/dignitaire du reliquaire (*sᶜḥ snwt*). XIIIᵉ d. (style). Calcaire. 17 x 10 x 8,2 cm. Dyade debout : un homme et un enfant. Pagne long noué sous la poitrine. Perruque longue, lisse et bouffante, rejetée derrière les épaules ; mèche de l'enfance. Proscynème : Amon-Rê, seigneur des trônes des Deux Terres. Lieu de conservation : inconnu. Prov. inconnue. Coll. privée belge. Bibl. : PM VIII, n° 801-403-790 ; DERRIKS, dans Mariemont 1981, n° 23 ; KRUCHTEN et TEFNIN, dans GUBEL 1991, 87-89, n° 79.

Coll. priv. 1985a : Anonyme (fragmentaire). Fin XIIᵉ – début XIIIᵉ d. (style). Calcaire. 14,7 x 14,5 x 11,5 cm. Tête masculine (pourrait aussi être une tête de divinité). Perruque longue, striée. Lieu de conservation : inconnu. Prov. inconnue. Coll. privée allemande (1985). Bibl. : PM VIII, n° 801-447-950 ; WILDUNG et SCHOSKE 1985, 35-36, n° 24.

Coll. priv. 1985b : Anonyme (fragmentaire). XIIIᵉ d. (style). Stéatite. 12,5 x 4,9 x 4,5 cm. Homme debout. Pagne long noué sous la poitrine. Acéphale. Lieu de conservation : collection privée. Prov. inconnue. Coll. privée allemande (1985). Bibl. : PM VIII, n° 801-418-400 ; WILDUNG et SCHOSKE 1985, 38, n° 26.

Coll. priv. 1985c : Nakhti. Gardien de la salle (*iry-ᶜt*). XIIᵉ d., règnes de Sésostris II-III (style). Stéatite ou serpentinite. 12 x 8,7 x 8,9 cm. Homme assis en tailleur, bras croisés sur la poitrine. Manteau. Perruque mi-longue, striée, rejetée derrière les épaules. Barbe. Lieu de conservation : inconnu. Prov. inconnue. Coll. privée allemande (1985). Bibl. : PM VIII, n° 801-438-430 ; WILDUNG et SCHOSKE 1985, 39-40, n° 27.

Coll. priv. 2003a : Amenemhat III Nimaâtrê (style). Serpentinite. 14 x 14 x 9 cm. Buste du roi coiffé du némès. Lieu de conservation : inconnu. Prov. inconnue. Coll. privée. Bibl. : FAY 2003b, 17-18, fig. 14-15.

Coll. priv. 2003b : Anonyme. XIIIᵉ d. (style). Stéatite ou serpentinite. 13,2 x 3,3 x 6 cm. Femme debout. Robe fourreau. Perruque tripartite lisse. Lieu de conservation :

inconnu. Prov. inconnue. Coll. privée européenne (2003). Bibl. : FAY 2003b, 25-26, fig. 20b.

Coll. priv. 2012 : Sehetepibrê, né de Senebtisy (?). Scribe des troupes (*sš skw*) ? XIIIᵉ d. (style). Ivoire. 4 x 3,7 x 2,3 cm. Statuette-sceau (?). Homme assis en tailleur. Pagne long noué sur la poitrine. Perruque mi-longue, striée et ondulée, encadrant le visage. Lieu de conservation : inconnu. Prov. inconnue. Coll. privée (2014). Bibl. : CONNOR, dans MORFOISSE et ANDREU 2014, 85 ; 276, n° 44.

Coll. priv. 2013a : Anonyme (fragmentaire). XIIIᵉ d. (style). Granodiorite. 6 x 5,2 cm. Tête masculine. Perruque longue et striée. Lieu de conservation : collection privée. Prov. inconnue. Bibl. : /. **Fig. 6.3.4.2.1d.**

Coll. priv. 2013b : Anonyme (fragmentaire). XIIIᵉ d. (style). Grauwacke. 9,2 x 9 cm. Torse d'un homme assis (en tailleur ?), enveloppé dans un manteau laissant nue l'épaule droite. Main gauche portée à la poitrine ; main droite sur la cuisse. Crâne rasé ou perruque courte (acéphale). Lieu de conservation : collection privée. Prov. inconnue. Bibl. : /. **Fig. 6.3.3b.**

Coll. priv. 2013c : In[...] et [... ?] (inscription peu lisible). XIIIᵉ d. (style). Stéatite. 6,5 x 6 cm. Dyade : deux enfants (?) masculins debout, mains sur le devant du pagne. Pagnes longs noués sous la poitrine. Crânes rasés et mèches de l'enfance sur le côté du droit. Lieu de conservation : collection privée. Prov. inconnue. Bibl. : /. **Fig. 5.9e** et **6.2.9.1d.**

Coll. priv. 2013d : Anonyme (fragmentaire). XIIIᵉ d. (style). Stéatite. 7,5 x 5,5 cm. Partie supérieure d'un homme assis (en tailleur ?), enveloppé dans un manteau. Main gauche portée à la poitrine. Perruque mi-longue, lisse, encadrant le visage. Lieu de conservation : collection privée. Prov. inconnue. Bibl. : /. **Fig. 6.3.3a.**

Coll. priv. 2018a : Anonyme (fragmentaire). XIIIᵉ d. (style). Stéatite. 4,8 x 5,3 cm. Buste masculin, fragment d'un groupe statuaire. Perruque longue, striée, rejetée derrière les épaules. Lieu de conservation : Londres, collection privée. Prov. inconnue. Bibl. : /. **Fig. 5.9y.**

Coll. priv. 2018b : Hornakht. Chancelier royal (*ḫtmw bity*), directeur des porteurs de sceau (*imy-r ḫtmtyw*). H. 8,8 cm. Homme debout, mains sur le devant du pagne. Pagne long noué sur la poitrine. Perruque longue, lisse et bouffante, rejetée derrière les épaules. Lieu de conservation : Londres, collection privée. Prov. inconnue. Bibl.: /. **Fig. 4.4c.**

Coll. priv. Bâle 1972a : Anonyme (fragmentaire). XIIIᵉ d. (style). Stéatite. H. 6 cm. Buste féminin (fragment d'un groupe statuaire). Perruque hathorique lisse, retenue par des rubans. Lieu de conservation : inconnu. Prov. inconnue. Monnaies et Médailles (Bâle), 1972, n° 31. Bibl. : PM VIII, n° 801-480-750.

Coll. priv. Bâle 1972b : Anonyme (fragmentaire). XIIᵉ d. (style). Calcaire. H. 3,5 cm. Buste masculin. Perruque longue, striée, rejetée derrière les épaules. Lieu de conservation : inconnu. Prov. inconnue. Monnaies et Médailles (Bâle), 1972, n° 33. Bibl. : PM VIII, n° 801-447-811.

Coll. priv. Bâle 1972c : Anonyme (fragmentaire). XIIIᵉ d. (style). Grauwacke. H. 10 cm. Buste masculin. Perruque longue, lisse, encadrant le visage. Lieu de conservation : inconnu. Prov. inconnue. Monnaies et Médailles (Bâle), 1972, n° 30. Cahn 2000, n° 332. Bibl. : PM VIII, n° 801-445-820.

Coll. priv. Bâle 1972d : Anonyme (fragmentaire). XIIIᵉ d. (style). Serpentinite ou stéatite. 5 x 4,3 cm. Tête masculine. Perruque courte, lisse et arrondie. Lieu de conservation : inconnu. Prov. inconnue. Monnaies et Médailles (Bâle), 1972, n° 28. Sotheby's (Londres) 1990, n° 192. Bibl. : PM VIII, n° 801-447-810 ; SCHLÖGL 1978, n° 146.

Coll. priv. Bâle 1972e : Anonyme (fragmentaire). XIIIᵉ-XVIIᵉ d. (style). Calcaire. Triade : hommes debout, mains sur le devant du pagne. Pagnes courts à devanteau triangulaire. Perruques longues, striées, encadrant le visage. Lieu de conservation : inconnu. Prov. inconnue. Monnaies et Médailles (Bâle), 1972, n° 29. Bibl. : PM VIII, n° 801-402-750.

Coll. priv. Bâle 1978 : Anonyme (fragmentaire). XIIIᵉ d. (style). Granodiorite. H. 4,8 cm. Tête masculine. Perruque courte, arrondie et frisée. Lieu de conservation : inconnu. Prov. inconnue. Christie's (Londres), 1998, n° 82. Bibl. : PM VIII, n° 801-447-940 ; SCHLÖGL 1978, 44, n° 147.

Coll. priv. Bergé 2005 : Ibi. Maîtresse de maison (*nb.t pr*). XIIᵉ-XIIIᵉ d. (style). Granodiorite. H. 14,5 cm. Femme assise (partie inférieure). Robe fourreau. Proscynème : Osiris, seigneur de Busiris. Lieu de conservation : inconnu. Prov. inconnue. Pierre Bergé (Paris), 2005, n° 733. Bibl. : /.

Coll. priv. Bergé 2007 : Anonyme (fragmentaire). XIIIᵉ d. (style). Serpentinite (?). H. 5 cm. Tête masculine. Perruque longue, lisse, encadrant le visage. Lieu de conservation : inconnu. Prov. inconnue. Drouot (Paris), 2006, n° 155. Pierre Bergé (Paris), 2007, n° 475. Bibl. : /.

Coll. priv. Bergé 2008 : Itcheneni, fils de Senaret, et sa femme Nebou, fille d'Âamet. XIIᵉ-XIIIᵉ d. (style). Calcaire. 29,5 x 16 x 23 cm. Statue cube et femme debout. Perruque longue, lisse et bouffante, rejetée derrière les épaules ; barbe. Perruque tripartite lisse. Proscynème : Ptah-Sokar. Lieu de conservation : inconnu. Prov. inconnue. Pierre Bergé (Paris), 2008, n° 437 ; 2009, n° 122. Bibl. : /.

Coll. priv. Bonhams 1998a : Anonymes (fragmentaire). XIIIᵉ d. (style). Grauwacke. H. 10 cm. Dyade : deux hommes assis en tailleur, mains à plat sur les cuisses. Pagnes longs noués sous la poitrine. Crâne rasé (personnage de droite acéphale). Lieu de conservation : inconnu. Prov. inconnue. Bonhams (Londres), 1998, n° 280. Bibl. : PM VIII, n° 801-403-650.

Coll. priv. Bonhams 1998b : Anonyme (fragmentaire). XIIIᵉ d. (style). Grauwacke. H. 9,5 cm. Buste masculin. Crâne rasé. Inscription fragmentaire mentionnant le dieu Sobek. Lieu de conservation : inconnu. Prov. inconnue. Bonhams (Londres), 1998, n° 14. Bibl. : PM VIII, n° 801-445-607.

Coll. priv. Bonhams 1999 : Anonyme (fragmentaire). XIIᵉ-XIIIᵉ d. (style). Stéatite (?). H. 9,2 cm. Buste masculin. Pagne long noué sur l'abdomen. Perruque longue, striée et bouffante, rejetée derrière les épaules. Lieu de conservation : inconnu. Prov. inconnue. Bonhams (Londres), 1999, n° 636. Bibl. : PM VIII, n° 801-445-609.

Coll. priv. Bonhams 2000 : Anonyme (fragmentaire). XIIIᵉ-XVIIᵉ d. (style). Stéatite. H. 5,7 cm. Tête masculine. Perruque courte, arrondie et frisée. Lieu de conservation : inconnu. Prov. inconnue. Bonhams (Londres), 2000, n° 403. Bibl. : /.

Coll. priv. Bonhams 2001 : Kay, fils de Sathedjhotep. Noble prince (*r-pˤ ḥȝty-ˤ*). XIIᵉ-XIIIᵉ d. (style). Grauwacke. 34,5 x 15,2 x 23,5 cm. Homme assis, enveloppé dans un manteau (fragment). Proscynème : Osiris, seigneur de la nécropole ; Anubis-qui-est-sur-sa-montagne. Lieu de conservation : inconnu. Prov. inconnue. Bonhams & Brooks (Londres), 2001, n° 235. Bibl. : /.

Coll. priv. Bonhams 2003 : Anonyme (Amenemhat III Nimaâtrê ?) (style). Calcaire induré. 8,6 x 8,3 cm. Fragment d'un visage aux yeux incrustés. Lieu de conservation : inconnu. Prov. inconnue. Bonhams & Brooks (Londres), 2001, n° 235. Bibl. : /.

Coll. priv. Bonhams 2004 : Anonyme (base manquante). XIIIᵉ d. (style). Stéatite. H. 8,5 cm. Femme debout. Robe fourreau. Perruque hathorique lisse, retenue par des rubans. Lieu de conservation : inconnu. Prov. inconnue. Bonhams (Londres), 2004, n° 11. Bibl. : /.

Coll. priv. Bonhams 2006 : Sakhentykhety. XIIᵉ-XIIIᵉ d. (style). Serpentinite ou stéatite. H. 26,5 cm. Homme debout. Pagne long noué sur l'abdomen. Perruque longue, striée, encadrant le visage. Proscynème : Thot. Lieu de conservation : inconnu. Prov. inconnue. Ancienne collection européenne. Bonhams (Londres), 2006, n° 4. Bibl. : /.

Coll. priv. Bonhams 2007a : Senbefer. Chef des prêtres de Montou. XIIIᵉ d. (style). Granodiorite. H. 15,4 cm. Homme debout. Pagne long noué sous la poitrine. Crâne rasé. Lieu de conservation : inconnu. Prov. inconnue. Bonhams (Londres), 2007, n° 141. Bibl. : /.

Coll. priv. Bonhams 2007b : Intef, fils d'Imy. XIIᵉ-XIIIᵉ d. (style). Quartzite. P. 24,5 cm. Homme assis en tailleur (partie inférieure). Pagne long. Proscynème : le roi de Haute et de Basse-Égypte Amenemhat II. Lieu de conservation : inconnu. Prov. inconnue. Jadis San Franciscanum Museum (Israël, années 1960). Bonhams (Londres), 2007, n° 142. Bibl. : /.

Coll. priv. Bonhams 2009a : Anonyme (fragmentaire). XIIIᵉ d. (style). Grauwacke. H. 2,5 cm. Tête masculine. Crâne rasé. Lieu de conservation : Londres, collection privée. Prov. inconnue. Collection américaine. Bonhams (Londres), 2009, n° 28. Bibl. : /. **Fig. 6.3.4.3d**.

Coll. priv. Bonhams 2009b : Anonyme (fragmentaire). XIIᵉ-XIIIᵉ d. (style). Grauwacke. H. 3,5 cm. Tête masculine. Perruque longue, striée, encadrant le visage. Lieu de conservation : Londres, collection privée. Prov. inconnue. Collection américaine. Bonhams (Londres), 2009, n° 28. Bibl. : /.

<u>**Coll. priv. Bonhams 2011**</u> : Sésostris III Khâkaourê (cartouche). Quartzite. H. 11 cm. Fragment d'une statue du roi : bas-ventre et ceinture. Lieu de conservation : inconnu. Prov. inconnue (Hérakléopolis Magna d'après le style ?). Bonhams (Londres), 2011, n° 13. Bibl. : /.

Coll. priv. Brit. 2008 : Anonyme (fragmentaire). XIIIᵉ d. (style). Quartzite. 20 x 20 x 14,5 cm. Tête masculine. Perruque longue, lisse, encadrant le visage. Lieu de conservation : collection britannique Andy Rushby. Prov. selon le propriétaire, pièce trouvée dans son jardin à Derby, Royaume-Uni, en avril 2008. Source : BBC.

Coll. priv. Charles Ede 1985 : Anonyme (fragmentaire). XIIIᵉ d. (style). Granodiorite (?). H. 16,5 cm. Dyade (fragment : homme debout, mains sur le devant du pagne). Pagne long noué sur l'abdomen. Perruque longue, lisse, rejetée derrière les épaules. Proscynème : Ptah-Sokar. Lieu de conservation : inconnu. Prov. inconnue. Charles Ede (Londres), 1985, n° 2. Bibl. : PM VIII, n° 801-404-750.

Coll. priv. Christie's 1972a : Anonyme (fragmentaire). XIIᵉ-XIIIᵉ d. (style). Serpentinite (?). H. 8,2 cm. Tête masculine. Perruque longue, striée, encadrant le visage. Lieu de conservation : inconnu. Prov. inconnue. Christie's (Londres), 1972, n° 171. Bibl. : PM VIII, n° 801-447-720.

Coll. priv. Christie's 1972b : Anonyme (fragmentaire). XIIIᵉ-XVIᵉ d. (style). Serpentinite ou stéatite. H. 7 cm. Buste masculin. Perruque courte, lisse et arrondie. Lieu de conservation : inconnu. Prov. inconnue. Ancienne coll. suisse. Christie's (Londres), 1972, n° 171. Bonhams (Londres), 2007, n° 16. Pierre Bergé (Paris), 2009, n° 123. Bonhams (Londres), 2018, n° 189. Bibl. : PM VIII, n° 801-445-630.

Coll. priv. Christie's 1992 : Anonyme (fragmentaire). XIIᵉ-XIIIᵉ d. (style). Bois. H. 14,1 cm. Homme debout. Pagne long à devanteau triangulaire. Crâne rasé. Lieu de conservation : inconnu. Prov. inconnue. Christie's (Londres), 1992, n° 163. Bibl. : PM VIII, n° 801-423-195.

Coll. priv. Christie's 1994a : Anonyme (fragmentaire). Fin XIIᵉ - début XIIIᵉ d. (style). Granodiorite. H. 17,1 cm. Buste masculin. Perruque longue, striée, rejetée derrière les épaules. Lieu de conservation : inconnu. Prov. inconnue. Christie's (New York), juin 1994, n° 43 ; décembre 1994, n° 56. Bibl. : PM VIII, n° 801-763-600.

Coll. priv. Christie's 1994b : Anonyme (fragmentaire). Début XIIIᵉ d. (style). Granodiorite. H. 17,1 cm. Buste masculin. Perruque longue, lisse, encadrant le visage. Lieu de conservation : inconnu. Prov. inconnue. Christie's (New York), 1994, n° 36. Bibl. : PM VIII, n° 801-447-730.

Coll. priv. Christie's 1996 : Montouséânkh, fils de Satamon. Scribe du temple (*sš ḥw.t-nṯr*). XIIIᵉ d. (style). Grauwacke (?). H. 9,8 cm. Homme assis en tailleur, mains à plat sur les cuisses. Pagne long noué sur l'abdomen. Perruque courte ou crâne rasé (acéphale). Proscynème : Osiris, seigneur de Busiris, le grand dieu. Lieu de conservation : inconnu. Prov. inconnue. Christie's (Londres), 1996, n° 64 ; 2001, n° 414. Bibl. : PM VIII, n° 801-436-260.

Coll. priv. Christie's 1999a : Anonyme (fragmentaire). XIIᵉ-XIIIᵉ d. (style). Quartzite. H. 12 cm. Buste féminin. Perruque tripartite lisse. Lieu de conservation : Londres, collection privée. Prov. inconnue. Christie's (Londres), 1999, n° 51 ; 2001, n° 372. Bibl. : /. **Fig. 5.3f**.

Coll. priv. Christie's 1999b : Anonyme (fragmentaire). XIIIᵉ d. (style). Quartzite. H. 14 cm. Tête masculine. Perruque longue, lisse, encadrant le visage. Lieu de conservation : inconnu. Prov. inconnue. Christie's (Londres), 1999, n° 41. Royal-Athena Galleries (New York), 2000, n° 114. Bibl. : /.

Coll. priv. Christie's 1999c : Anonyme (fragmentaire). XIIᵉ-XIIIᵉ d. (style). Granodiorite. H. 5,8 cm. Buste d'un homme assis, enveloppé dans un manteau. Main gauche portée à la poitrine. Perruque longue, striée, rejetée derrière les épaules. Lieu de conservation : inconnu. Prov. inconnue. Christie's (Londres), 1999, n° 59. Bonhams (Londres), 2002, n° 59. Bibl. : /.

Coll. priv. Christie's 2000 : Anonyme (anépigraphe). XIIIᵉ d. (style). Stéatite. H. 15 cm. Homme assis en tailleur, enveloppé dans un manteau. Main gauche portée à la poitrine. Perruque longue, lisse, encadrant le visage. Lieu de conservation : inconnu. Prov. inconnue. Christie's (Londres), 2000, n° 140. Bibl. : /.

Coll. priv. Christie's 2001 : Anonyme (fragmentaire). XIIIᵉ d. (style). Granodiorite. H. 21 cm. Dyade : un homme

et une femme debout, se tenant la main. Pagne long noué au-dessus du nombril ; robe fourreau. Acéphales. Lieu de conservation : inconnu. Prov. inconnue. Christie's (Londres), 2001, n° 369. Bibl. : /.

Coll. priv. Christie's 2013 : Anonyme (fragmentaire). XIIᵉ-XIIIᵉ d. (style). Serpentinite. H. 6,7 cm. Buste masculin. Perruque longue, striée, rejetée derrière les épaules. Lieu de conservation : inconnu. Prov. inconnue. Christie's (Londres), 2013, n° 57. Bibl. : /.

Coll. priv. Cybèle : Sat-Hathor-Ouret. Sœur du roi (*sn.t n(i)-sw.t*). Fin XIIᵉ d. (style). Granodiorite. 29 x 14 x 31 cm. Femme assise (partie inférieure). Robe fourreau. Proscynème : Osiris, seigneur de Busiris. Lieu de conservation : inconnu. Prov. inconnue. Galerie Cybèle. Bibl. : FORTIER 2015.

Coll. priv. Drouot 1991 : Anonyme (fragmentaire). XIIᵉ-XIIIᵉ d. (style). Obsidienne. 4 x 3,6 cm. Visage d'une reine. Perruque tripartite striée. Uraeus. Lieu de conservation : inconnu. Prov. inconnue. Drouot (Paris), 1991, n° 31 ; Christie's (Londres), 1998, 77, n° 132 ; 2014, n° 46. Bibl. : PM VIII, n° 801-485-652.

Coll. priv. Drouot 1995 : Anonyme (inscription illisible). XIIIᵉ d. (style). Grauwacke (?). H. 9 cm. Buste d'un homme assis, enveloppé dans un manteau. Main gauche portée à la poitrine. Perruque longue, lisse, encadrant le visage. Lieu de conservation : inconnu. Prov. inconnue. Drouot (Paris), 1995, n° 309. Bibl. : /.

Coll. priv. Drouot 1997 : Anonyme (fragmentaire). XIIIᵉ d. (style). Serpentinite. H. 11,2 cm. Homme debout. Pagne long noué sous la poitrine. Perruque courte ou crâne rasé (acéphale). Lieu de conservation : inconnu. Prov. inconnue. Drouot (1997), n° 213. Bibl. : /.

Coll. priv. Drouot 1998a : Khenemet-nefer-hedjet. Épouse du roi (*ḥm.t n(i)-sw.t*). XIIᵉ d., règnes de Sésostris II-III (personnage attesté par d'autres sources). Grauwacke. 7 x 11 cm. Base d'une statue debout. Proscynème : Khentykhety, seigneur d'Ony (?). Lieu de conservation : inconnu. Prov. inconnue (Tell Athrib ?). Drouot (1998), n° 152. Bibl. : /.

Coll. priv. Drouot 1998b : Anonyme (fragmentaire). XIIᵉ d., règnes de Sésostris II-III (style). Granodiorite. H. 12 cm. Buste féminin. Perruque hathorique, striée et ondulée. Robe fourreau. Collier *ousekh*. Lieu de conservation : inconnu. Prov. inconnue. Drouot (1998), n° 186. Bibl. : /.

Coll. priv. Forge & Lynch 2008 : Anonyme (fragmentaire). XIIIᵉ d. (style). Grauwacke. H. 16 cm. Homme debout (jambes et base manquants), mains à plat sur le devant du pagne. Pagne court à devanteau triangulaire. Crâne rasé. Lieu de conservation : inconnu. Prov. inconnue. Ancienne coll. anglaise (années 1950). Olivier Forge & Brendan Lynch Ltd (Londres), 2008. Jean-David Cahn (Bâle), 2011,

n° 12. Bibl. : /.

Coll. priv. Herzer : Anonyme (fragmentaire). Fin XIIᵉ d. (style). Calcaire. H. 8,9 cm. Tête masculine. Perruque longue, striée, rejetée derrière les épaules. Lieu de conservation : inconnu. Prov. inconnue. H. Herzer & Co (Munich), 1975. Sotheby's (New York), 1993, n° 21. Bibl. : PM VIII, n° 801-447-830.

Coll. priv. Ishtar 2013 : Anonyme (fragmentaire). XIIᵉ-XIIIᵉ d. (style). Serpentinite. l. 10 ; P. 14,5 cm. Homme assis en tailleur (partie inférieure), mains à plat sur les cuisses. Pagne long. Table d'offrande sculptée devant la base. Lieu de conservation : inconnu. Prov. inconnue. Galerie Ishtar (Paris), 2013. Bibl. : /.

Coll. priv. Le Caire 1973 : Gebou. Prête (*ḥm-nṯr*). XIIIᵉ d. (style). Calcaire. 19 x 11 x 22 cm. Homme assis (partie inférieure), mains à plat sur les cuisses. Pagne long. Figure féminine agenouillée perpendiculairement au côté droit du siège. Proscynème : Ptah-Sokar. Lieu de conservation : inconnu. Prov. inconnue. Marché de l'art du Caire, 2013. Bibl. : CORTEGGIANI 1973, 148, pl. 12b ; VERBOVSEK 2004, 464-465, n° KF 11.

Coll. priv. Nefer 1985 : Anonyme (fragmentaire). XIIIᵉ d. (style). Grauwacke. 10,5 x 9,5 cm. Buste masculin. Perruque lisse et ondulée encadrant le visage. Proscynème : Igay. Lieu de conservation : inconnu. Prov. inconnue (oasis ?). Galerie Nefer (Zurich), 1985, n° 39. Christie's (New York), 2010, n° 44. Bibl. : PM VIII, N° 801-445-830.

Coll. priv. Paris 1970 : Anonyme (fragmentaire). XIIIᵉ d. (style). « Pierre sombre ». 19 x 5,4 x 7,8 cm. Homme debout, bras tendus le long du corps. Pagne *shendjyt* (alternance de bandes larges et striées). Crâne rasé. Proscynème : Sobek, seigneur de Soumenou. Lieu de conservation : inconnu. Prov. inconnue (Dahamcha ?). Marché de l'art parisien, années 1970. Bibl. : PM VIII, n° 801-418-600 ; FAY 1988, 73, n. 53 ; FAY 1996b, 119, 140, fig. 29.

Coll. priv. Parke-Bernet 1970 : Anonyme. XIIIᵉ d. (style). Serpentinite. H. 21,6 cm. Homme debout, bras tendus le long du corps, poings fermés. Pagne *shendjyt*. Crâne rasé. Lieu de conservation : inconnu. Prov. inconnue. Parke-Bernet Galleries (New York), 1970, n° 113. Bibl. : PM VIII, n° 801-417-900.

Coll. priv. Phoenix 2012 : Roi anonyme (Sésostris III Khâkaourê ?) (style). Quartzite. H. 80 cm. Partie supérieure d'une statue inachevée du roi. Némès. Lieu de conservation : inconnu. Prov. inconnue. Phoenix Ancient Art Gallery (New York), 2012, n° 4. Bibl. : /.

Coll. priv. Puhze 6421 : Anonyme. XIIIᵉ d. (style). Serpentinite. H. 27 cm. Homme assis, enveloppé dans un manteau. Main gauche portée à la poitrine. Perruque longue, lisse, encadrant le visage. Lieu de conservation :

inconnu. Prov. inconnue. Ancienne coll. belge, années 1960. Galerie Puhze (Fribourg), n° 6421. Bibl. : /.

Coll. priv. Serres 1950 : Anonyme. Deuxième moitié XIIe d. (style). Serpentinite ou stéatite. H. 24,1 cm. Homme assis en tailleur, mains à plat sur les cuisses. Pagne long noué au-dessus du nombril. Buste : restauration moderne. Proscynème : Ptah-Sokar. Lieu de conservation : inconnu. Prov. inconnue. Ancienne coll. française, années 1950. Galerie de Serres (Paris). Christie's (New York), 2002, n° 180. Bibl. : /.

Coll. priv. Sotheby's 1973 : Anonyme (fragmentaire). XIIIe d. (style). Serpentinite ou stéatite. H. 13 cm. Homme debout, mains à plat sur le devanteau du pagne. Pagne long à devanteau triangulaire. Tête et pieds manquants. Lieu de conservation : inconnu. Prov. inconnue. Sotheby's (Londres), 1973, n° 45. Bibl. : PM VIII, n° 801-418-050.

Coll. priv. Sotheby's 1981 : Anonyme (fragmentaire). XIIe-XIIIe d. (style). Granodiorite. H. 4,6 cm. Tête masculine. Perruque longue, lisse, rejetée derrière les épaules. Lieu de conservation : inconnu. Prov. inconnue. Sotheby's (New York), 1981, n° 165 ; 1986, n° 61. Bibl. : PM VIII, n° 801-447-900.

Coll. priv. Sotheby's 1984 : Senousret-ânkh, fils de Satip. Noble prince (*r-pꜥ ḥꜣty-ꜥ*), gouverneur (*ḥꜣty-ꜥ*), ami unique (*smr wꜥty*), prêtre sem (*sm*), prêtre lecteur en chef (*ẖry-ḥbt ḥr tp*), chef des prêtres d'Anubis (*imy-r ḥm.w-nṯr inpw*), fonctionnaire sab (*sꜣb*), directeur des déserts occidentaux (*imy-r smywt imntywt*). XIIe d., règnes de Sésostris II-III (style). Granodiorite. H. 37,5 cm. Homme assis (partie inférieure). Pagne long noué sous le nombril. Lieu de conservation : inconnu. Prov. inconnue. Sotheby's (Londres), 1984, n° 187 ; (New York), 2004, n° 10. Bibl. : PM VIII, n° 801-431-552.

Coll. priv. Sotheby's 1988a : Imeny, fils d'Ânkhrenes et (?) du chancelier royal et directeur de l'Enceinte Seneb. Grand parmi les Dix de Haute-Égypte (*wr mḏw šmꜥw*). XIIIe d., règnes de Khendjer-Néferhotep Ier (style ; personnage attesté par d'autres sources). Granodiorite. H. 21,5 cm. Homme assis an tailleur, mains à plat sur les cuisses (acéphale). Pagne long noué sur la poitrine. Proscynème : Osiris Khentyimentiou, seigneur d'Abydos. Lieu de conservation : inconnu. Prov. inconnue. Sotheby's (Londres), 1988, n° 85 ; Charles Ede Ltd, 1990, n° 15. Bibl. : PM VIII, n° 801-436-300 ; FRANKE 1994, 67 ; GRAJETZKI 2000, 150, n° VIII.2, a ; 2009, 85, fig. 37 ; GRAJETZKI et STEFANOVIĆ 2012, n° 200.

Coll. priv. Sotheby's 1988b : Dedouamon, fils de Satmontou. XIIIe d. (style). Serpentinite ou stéatite. 22,9 x 6,1 x 10,8 cm. Homme debout, mains à plat sur le devant du pagne. Pagne long noué sur l'abdomen. Crâne rasé. Proscynème : Osiris, seigneur de Busiris, le grand dieu, seigneur d'Abydos. Lieu de conservation : inconnu. Prov.

inconnue. Sotheby's (Londres), 1988, n° 68. Coll. Heide Betz (San Francisco). Bibl. : PM VIII, n° 801-418-068 ; HAWASS 2017.

Coll. priv. Sotheby's 1989a : Anonyme (anépigraphe). Fin XIIe d. (style). Serpentinite. 12,2 x 6,2 x 9 cm. Homme assis en tailleur, enveloppé dans un manteau laissant nue l'épaule droit. Main gauche portée à la poitrine. Perruque longue, lisse, rejetée derrière les épaules. Lieu de conservation : inconnu. Prov. inconnue. Sotheby's (New York), 1989, n° 38. Bibl. : PM VIII, n° 801-436-510 ; FAY 2003a, 53-54, fig. 13a-b.

Coll. priv. Sotheby's 1989b : Anonyme (fragmentaire). Fin XIIe d. (style). Granodiorite. H. 11,5 cm. Buste masculin. Perruque longue, striée, rejetée derrière les épaules. Lieu de conservation : inconnu. Prov. inconnue. Sotheby's (Londres), 1989, n° 109. Charles Ede Ltd 1993, n° 11. Bibl. : PM VIII, n° 801-445-700.

Coll. priv. Sotheby's 1989c : Anonyme (inscription illisible). XIIe-XIIIe d. (style). Stéatite (?). H. 11 cm. Dyade : statue cube et femme assis en position asymétrique, jambe gauche relevée. Perruque longue, lisse, rejetée derrière les épaules ; perruque tripartite lisse. Lieu de conservation : inconnu. Prov. inconnue. Sotheby's (Londres), 1989, n° 39. Bibl. : PM VIII, n° 801-404-852 ; SCHULZ 1992, I, 446-447, n° 265 ; II, pl. 117c ; FAY 2003a (couverture).

Coll. priv. Sotheby's 1990 : Teti, fils de Nechou. Aucun titre indiqué. XVIIe d. (style). Calcaire. H. 46,6 cm. Homme debout, bras tendus le long du corps. Pagne *shendjyt*. Perruque courte, arrondie et frisée. Statue dédiée par son frère Teti-néfer. Lieu de conservation : inconnu. Prov. inconnue. Sotheby's (Londres), 1990, n° 336. Bibl. : PM VIII, n° 801-517-000 ; WINTERHALTER 1998, n° 18.

Coll. priv. Sotheby's 1991a : Anonyme (fragmentaire). XIIIe d. (style). Granodiorite (?). H. 10,2 cm. Torse d'un homme debout. Pagne long à frange noué sous la poitrine. Lieu de conservation : inconnu. Prov. inconnue. Sotheby's (Londres), 1991, n° 169. Bibl. : PM VIII, n° 801-418-072.

Coll. priv. Sotheby's 1991b : Anonyme (fragmentaire). XIIe-XIIIe d. (style). Gneiss anorthositique. H. 10,8 cm. Tête d'une statue cube. Perruque longue, lisse, rejetée derrière les épaules. Barbe. Lieu de conservation : inconnu. Prov. inconnue. Sotheby's (New York), 1991, n° 31. Bibl. : PM VIII, n° 801-447-905.

Coll. priv. Sotheby's 1991c : Anonyme (fragmentaire). XIIIe d. (style). Serpentinite ou stéatite. H. 11,8 cm. Torse d'un homme debout, mains à plat sur le devant du pagne. Pagne long noué sous la poitrine. Perruque courte ou crâne rasé (acéphale). Lieu de conservation : inconnu. Prov. inconnue. Sotheby's (Londres), 1991, n° 154. Bibl. : PM VIII, n° 801-418-070.

Coll. priv. Sotheby's 1991d : Anonyme (fragmentaire). XII^e-XIII^e d. (style). Granodiorite (?). H. 14,6 cm. Tête masculine. Perruque longue, ondulée, encadrant le visage. Lieu de conservation : inconnu. Prov. inconnue. Sotheby's (Londres), 1991, n° 154 ; 1992, n° 86. Bibl. : PM VIII, n° 801-447-867.

Coll. priv. Sotheby's 1993 : Anonyme (fragmentaire). Fin XII^e d. (style). Quartzite. H. 20,3 cm. Homme assis (partie supérieure). Perruque longue, lisse et bouffante, rejetée derrière les épaules. Lieu de conservation : inconnu. Prov. inconnue. Galerie Khawam. Sotheby's (New York), 1993, n° 23. Bibl. : PM VIII, n° 801-445-780.

Coll. priv. Sotheby's 1994a : Anonyme. XII^e-XIII^e d. (style). Serpentinite. H. 20,8 cm. Homme debout, mains à plat sur le devant du pagne. Pagne long noué sur l'abdomen. Perruque longue, striée, rejetée derrière les épaules. Lieu de conservation : inconnu. Prov. inconnue. Sotheby's (New York), 1994, n° 29. Bibl. : PM VIII, n° 801-418-080 ; CONNOR 2016b, 4-8 ; 14, fig. 32. **Fig. 7.3.3f**.

Coll. priv. Sotheby's 1994b : Anonyme (inscription partiellement illisible). Prêtre (?) de Hérichef. XII^e d. (style). Granodiorite. 29 x 34 x 48 cm. Homme assis en tailleur, main gauche déroulant un papyrus sur les genoux. Pagne noué sous le nombril. Buste manquant. Lieu de conservation : inconnu. Prov. inconnue. Sotheby's (New York), 1994, n° 103. Bibl. : PM VIII, n° 801-438-945.

Coll. priv. Sotheby's 1995 : Anonyme (anépigraphe). XIII^e d. (style). Serpentinite. H. 10,5 cm. Homme agenouillé, tenant un large vase globulaire. Crâne rasé. Lieu de conservation : inconnu. Prov. inconnue. Sotheby's (Londres), 1995, n° 212. Bibl. : /.

Coll. priv. Sotheby's 1997 : Anonyme (fragmentaire). XII^e-XIII^e d. (style). Granodiorite. H. 7,3 cm. Fragment d'un visage de femme. Perruque tripartite striée. Lieu de conservation : inconnu. Prov. inconnue. Sotheby's (New York), 1997, n° 262. Bibl. : PM VIII, n° 801-485-750.

Coll. priv. Sotheby's 1999 : Sehetepibrê. Fin XII^e d. (style). Serpentinite (?). H. 18,4 cm. Homme assis en position asymétrique, jambe gauche relevée, mains à plat sur les cuisses. Pagne long noué sur l'abdomen. Perruque longue, striée et ondulée, encadrant le visage. Lieu de conservation : inconnu. Prov. inconnue. Sotheby's (New York), 1999, n° 318. Bibl. : PM VIII, n° 801-437-840.

Coll. priv. Sotheby's 2000 : Anonyme (fragmentaire). Fin XII^e d. (style). Granodiorite. H. 14,3 cm. Buste masculin. Perruque longue, striée, encadrant le visage. Lieu de conservation : inconnu. Prov. inconnue. Sotheby's (New York), 2000, n° 253. Bibl. : /.

Coll. priv. Sotheby's 2001 : Anonyme (fragmentaire). Fin XII^e d., règnes de Sésostris II-III (style). Granodiorite.

H. 24,1 cm. Buste masculin. Main gauche portée à la poitrine. Perruque longue, striée, rejetée derrière les épaules. Lieu de conservation : inconnu. Prov. inconnue. Sotheby's (New York), 2001, n° 19. Bibl. : /.

Coll. priv. Sotheby's 2017 : Anonyme (fragmentaire). XIII^e d. (style). Calcaire. H. 7 cm. Tête masculine. Perruque longue, lisse, encadrant le visage. Barbe. Lieu de conservation : inconnu. Prov. inconnue. Ancienne coll. française. Sotheby's (New York), 2017, n° 86. Bibl. : /.

Coll. priv. Stuttgart 41 : Roi anonyme (fragmentaire). Fin XII^e-XIII^e d. (style). Granodiorite. H. 14,5 cm. Roi debout, mains sur le devant du pagne (fragment : pagne court à devanteau triangulaire et main droite). Lieu de conservation : Stuttgart, collection privée. Prov. inconnue (Karnak ?). Bibl. : GAMER-WALLERT 1997, 43-46, 276, n° 41, pl. 9.

Coll. priv. suisse : Amenemhat III Nimaâtrê (?) (d'après la provenance supposée). Calcaire. H. 9,1 cm. Sphinx. Némès. Lieu de conservation : collection privée suisse. Prov. « Hawara ». Bibl. : BLOM-BOËR 2006, 268-269, n° 206.

Coll. priv. Wace 1999 : Néfer-roudj. Directeur du temple (*imy-r ḥw.t-nṯr*). Fin XIII^e d. (style). Calcaire jaune. H. 24,1 cm. Homme debout, bras tendus le long du corps. Pagne long à bandes horizontales et à frange, noué sous la poitrine. Lieu de conservation : inconnu. Prov. inconnue. Galerie Rupert Wace (Londres), 1999. Christie's (Londres), 2006, n° 70. Bibl. : /. **Fig. 6.3.1g**.

Coll. priv. Wace 2012 : Anonyme (fragmentaire). XIII^e d. (style). Serpentinite. H. 8 cm. Homme agenouillé, tenant un large vase globulaire. Lieu de conservation : inconnu. Prov. inconnue. Galerie Rupert Wace (Londres), 2012. Bibl. : /. **Fig. 6.2.5b**.

Coll. Puyaubert : Ânkhou. Gardien de la porte (*iry ꜥꜣ*). XIII^e d. (style). Granodiorite. 21,4 x 8,8 x 13 cm. Homme assis en tailleur, mains à plat sur les cuisses. Statue usurpée (?). Proscynème : Osiris. Lieu de conservation : inconnu. Prov. inconnue. Ancienne coll. parisienne (1965), ancienne coll. Puyaubert (Alexandrie). Galerie Cybèle (Paris), 2008. Bibl. : LOFFET 2015, 21-27.

Coll. Reeves : Renseneb. Intendant et comptable des bateaux (*imy-r pr ḥsb(?) ꜥḥꜥw(?)*). Responsable des animaux à cornes (?), à plumes et à écailles (*imy-r ꜥb(?) šwt nšmt*). XIII^e d. (style). Calcaire induré. 6,5 x 11 x 9,5 cm. Homme assis en tailleur, mains à plat sur les cuisse (partie inférieure). Proscynème : Horus-le-justifié. Lieu de conservation : inconnu. Prov. inconnue. Coll. C.N. Reeves (1996). Bibl. : PM VIII, n° 801-436-470 ; GILLAM 1979, 15-27 ; QUIRKE 1996, 665-669, fig. 1-6.

Coll. Resandro R-053 : Anonyme (fragmentaire). XIII^e

d. (style). Serpentinite. 8,5 x 8 x 4,8 cm. Buste masculin. Pagne long noué sous la poitrine. Perruque longue, lisse, encadrant le visage. Lieu de conservation : inconnu. Prov. inconnue. Coll. Resandro. Drouot (Paris), 1995. Ancienne coll. François de Ricquès. Bibl. : Grimm-Stadelmann 2012, 21, n° R-053.

Coll. Resandro R-054 : Anonyme (fragmentaire). Prêtresse de Hathor. XII^e d., règnes de Sésostris II-III (style). Gneiss anorthositique. 20,7 x 9,5 x 5,2 cm. Femme debout, fragment d'un groupe statuaire, peut-être royal (?). Robe fourreau. Perruque tripartite striée. Lieu de conservation : inconnu. Prov. inconnue. Coll. Resandro. Ancienne coll. Altounian. Bibl. : PM VIII, n° 801-404-840 ; Wildung et Schoske 1985, 31-33, n° 22 ; Grimm-Stadelmann 2012, 21, n° R-054.

Coll. Resandro R-098 : Montou. Aucun titre indiqué. XIII^e d. (style). Stéatite. 14 x 4 x 6,2 cm. Homme debout mains sur le devant du pagne. Pagne long noué sous la poitrine. Perruque longue, lisse, encadrant le visage. Lieu de conservation : inconnu. Prov. inconnue. Coll. Resandro. Ancienne coll. Halkédis. Christie's (Londres), 1992, n° 212 ; Christie's (New York), 1995, n° 178 ; Bonhams (Londres), 1996, n° 457. Bibl. : PM VIII, n° 801-417-100 ; Grimm-Stadelmann 2012, 32, n° R-098.

Coll. Schaefer : Anonyme (fragmentaire). XIII^e d. (style). Serpentinite ou stéatite. H. 10,5 cm. Homme debout (partie supérieure). Pagne long noué sous la poitrine. Chevelure courte. Lieu de conservation : inconnu. Prov. inconnue. Anciennes coll. Schaefer (New York) et L. Wolfe. Sotheby's (New York), 1984, n° 112. Charles Dikran Kelekian (New York). Bibl. : PM VIII, n° 801-445-931.

Coll. Schimmel : Anonyme (fragmentaire). XIII^e d. (style). Grauwacke. H. 4 cm. Tête masculine. Crâne rasé. Lieu de conservation : inconnu. Prov. inconnue. Ancienne coll. Norbert Schimmel. Sotheby's (New York), 1992, n° 83. Bibl. : PM VIII, n° 801-447-840 ; Cooney, dans Muscarella 1974, n° 179 ; Settgast 1978, n° 209.

Coll. Sharer : Imeny-seneb, fils de Sat-Sobekhotep. Gouverneur (ḥꜣty-ꜥ), chef des prêtres (imy-r ḥm.w nṯr). XIII^e d. (style). Calcaire induré. H. 30,5 cm. Homme assis en tailleur, mains à plat sur les cuisses. Pagne long noué au-dessus du nombril. Perruque longue, lisse, encadrant le visage (visage et bras droit : restaurations modernes). Proscynème : Ptah-Sokar. Lieu de conservation : inconnu. Prov. inconnue. Anciennes coll. Peter Sharer (New York) et Gawain McKinley. Bonhams (Londres), 2006, n° 63. Drouot (Paris), 2013, n° 50. Bibl. : /.

Coll. Shibuya : [...], épouse du « connu du roi » (rḫ n(i)-sw.t) Ta-Meit. XII^e d., règnes de Sésostris II-III (style). Granodiorite. 29 x 11,5 x 7,5 cm. Femme debout, fragment d'une dyade. Robe fourreau. Perruque hathorique striée et ondulée. Proscynème : Atoum, seigneur de Peret. Lieu de conservation : Tokyo, Shibuya, The Ancient Egyptian Museum (coll. privée). Prov. inconnue. Bibl. : /.

Coll. Sørensen 1 : Roi anonyme (fragmentaire). XIII^e d. (style). Granodiorite. H. 15 cm. Tête du roi coiffé d'une perruque courte, lisse et arrondie, jadis dotée d'un uraeus (martelé). Lieu de conservation : inconnu. Prov. inconnue. Ancienne coll. Henrik Sørensen. Pièce acquise dans les années 1950. Sotheby's (Londres), 2017, n° 84. Bibl. : /. **Fig. 2.8.2i-j.**

Coll. Sørensen 2 : Senousret. Prêtre-ouâb (wꜥb). XIII^e d. (style). Granodiorite. H. 26 cm. Homme assis, mains à plat sur les cuisses. Proscynème : Hathor, maîtresse de Tepihet ; Osiris, seigneur d'Ânkhtaouy. Lieu de conservation : inconnu. Prov. inconnue. Ancienne coll. Henrik Sørensen. Pièce acquise dans les années 1950. Sotheby's (Londres), 2017, n° 85. Bibl. : /.

Coll. Talks 1 : Anonyme (anépigraphe). XIII^e d. (style). Stéatite ou serpentinite. H. 16 cm. Homme assis, enveloppé dans un manteau laissant l'épaule droite apparente. Main gauche portée à la poitrine. Femme debout contre sa jambe droite. Robe fourreau et perruque tripartite lisse. Lieu de conservation : inconnu. Prov. inconnue. Ancienne coll. K. Talks. Sycomore Ancient Art (Genève), 2007, n° 4. Sotheby's (New York), 1974. Pièce acquise dans les années 1950. Sotheby's (Londres), 2017, n° 85. Bibl. : PM VIII, n° 801-404-900.

Coll. Talks 2 : Intef. Aucun titre indiqué. XIII^e-XVI^e d. (style). Stéatite ou serpentinite. H. 21,8 cm. Homme debout, mains à plat sur le devant du pagne. Pagne long noué sous la poitrine. Perruque courte, arrondie et frisée. Lieu de conservation : inconnu. Prov. inconnue. Ancienne coll. K. Talks. Olivier Forge & Brendan Lynch Ltd (Londres), 2006. Sotheby's (Londres), 1974, n° 83. Bibl. : PM VIII, n° 801-418-200.

Coll. Ternbach : Iâhhotep. Aucun titre indiqué. XVII^e d. (style). Calcaire. 25 x 14 cm. Homme assis, main gauche à plat sur la cuisse, main droite refermée sur une pièce d'étoffe. Pagne *shendjyt*. Perruque courte, lisse, au carré. Proscynème : Anubis, seigneur de la nécropole. Lieu de conservation : inconnu. Prov. inconnue. Coll. Joseph Ternbach (New York). Parke-Bernet (New York), 1970, n° 25. Bibl. : PM VIII, n° 801-531-800 ; Vernus 1980, 184-186, pl. 27 ; Winterhalter 1998, 291, n° 15.

Coll. von Bissing : Anonyme. XII^e-XIII^e d. (style). Serpentinite (?). Homme assis en tailleur, enveloppé dans un manteau. Main gauche portée à la poitrine. Perruque longue, striée, rejetée derrière les épaules. Lieu de conservation : inconnu. Prov. inconnue. Coll. belge. Ancienne coll. von Bissing. Bibl. : PM VIII, n° 801-436-250 ; Borchardt et von Bissing 1906, pl. 28a.

Coll. Wilkie : Amenemhat. Prêtre (?) (inscription illisible).

XIIᵉ-XIIIᵉ d. (style). Stéatite (?). H. 15,5 cm. Homme assis, mains à plat sur les cuisses (partie inférieure). Pagne long. Proscynème : Ptah ; Sobek de Shedet. Lieu de conservation : inconnu. Prov. inconnue. Ancienne coll. Leighton Wilkie. Acquisition au Caire en 1969 auprès du marchand Kamel Abdallah Hammouda. Bibl. : /.

Coll. Wolfe : Anonyme (fragmentaire). XIIᵉ d., règnes de Sésostris II-III (style). Granodiorite. H. 15,9 cm. Buste masculin. Perruque longue, striée, rejetée derrière les épaules. Lieu de conservation : inconnu. Prov. inconnue. Ancienne coll. Lester Wolfe. Sotheby's (New York), 1984, n° 111 ; 2004, n° 12. Bibl. : PM VIII, n° 801-445-930.

Côme : Anonyme (fragmentaire). XIIIᵉ d. (style). Granodiorite. H. +/- 4 cm. Tête masculine. Perruque courte, lisse et arrondie. Lieu de conservation : Côme, Museo civico. Prov. inconnue. Bibl. : /. **Fig. 6.3.4.2.2g**.

Copenhague 6365 : Anonyme (anépigraphe). Fin XIIᵉ d. (style). Granodiorite. H. 37 cm. Triade : un homme et deux femme debout. Pagne long noué au-dessus du nombril ; robes fourreaux. Perruque longue, lisse, rejetée derrière les épaules ; perruques hathoriques lisses. Lieu de conservation : Copenhague, Musée national. Prov. inconnue (« Fayoum »). Bibl. : MANNICHE 2000, 88, fig. 34 ; HANSEN *et al.* 2008, 56 ; BAGH (éd.) 2017, 10, 101.

<u>Copenhague AAb 212</u> : Sésostris III Khâkaourê (style). Quartzite. 53 x 50 x 59 cm. Tête du roi, probablement fragment d'un sphinx. Némès. Lieu de conservation : Copenhague, Musée national. Prov. inconnue (Hérakléopolis Magna ?). Acquisition en 1864/1865. Bibl. : PM VIII, n° 800-493-900 ; BUHL 1974, 30, n° 15 ; POLZ 1995, 237, n. 64 ; MANNICHE 2000, 83, fig. 31 ; BAGH (éd.) 2017, 20, 26-28, 99. **Fig. 3.1.19**.

Copenhague ÆIN 27 : Gebou, fils de Renesseneb. Noble prince (*iry-pꜥ.t ḥꜣty-ꜥ*). Chancelier royal (*ḥtmw bity*). Ami unique aimé (*smr wꜥty n mrwt*). Grand intendant (*imy-r pr wr*). Début XIIIᵉ d. (style). Granodiorite. H. 93 cm. Homme assis en tailleur, mains à plat sur les cuisses. Pagne long noué sous la poitrine. Perruque longue, lisse, encadrant le visage. Proscynème : Amon-Rê, seigneur des Trônes des Deux Terres. Fin de l'inscription : « (Statue) donnée comme récompense de la part du roi pour (…), dans le temple d'Amon-Rê, seigneur des Trônes des Deux Terres, seigneur de Karnak ». Lieu de conservation : Copenhague, glyptothèque Ny Carlsberg. Prov. inconnue (Karnak, temple d'Amon ?). Ancienne coll. Sabatier. Acquisition par le musée en 1890. Bibl. : PM II², 286-287 ; MOGENSEN 1930, 17, pl. 16 ; KOEFOED-PETERSEN 1950, 18-19, pl. 26 ; VANDIER 1958, 233, 252, 273, 277, pl. 92, 7 ; JUNGE 1985, 127 ; JØRGENSEN 1996, 188 ; ZIMMERMANN 1998, 98, n. 2 ; 102, n. 49 ; GRAJETZKI 2000, 104, n° III.60 ; MANNICHE 2000, 94-95 ; WILDUNG 2000, 186, n° 79 ; VERBOVSEK 2004, 429-430, pl. 8a, n° K 26 ; DELVAUX 2008, 55-56, n° 2.2.10 ; QUIRKE 2010, 57 ; ARNOLD Do., dans OPPENHEIM *et al.* 2015,

133-134, n° 66 ; BAGH (éd.) 2017, 44-45, 89. **Fig. 4.4a** et **6.2.6f**.

Copenhague ÆIN 28 : Ânkhou et sa femme Senousret. Chancelier/Porteur de sceau (*ḥtmw*) ; maîtresse de maison (*nb.t pr*). XIIIᵉ d. (style). Serpentinite ou stéatite. H. 9 cm. Dyade : homme et femme debout (partie inférieure). Pagne long noué au-dessus du nombril ; robe fourreau. Lieu de conservation : Copenhague, glyptothèque Ny Carlsberg. Prov. inconnue. Achat au Caire en 1892. Bibl. : PM VIII, n° 801-404-200 ; KOEFOED-PETERSON 1950, 19, 80 et 83, n° 26, pl. 27 ; VANDIER 1958, 598.

Copenhague ÆIN 29 : Anonyme (fragmentaire). XIIᵉ d., règne de Sésostris II (style). Granodiorite. H. 18 cm. Buste masculin. Perruque mi-longue, striée, encadrant le visage. Lieu de conservation : Copenhague, glyptothèque Ny Carlsberg. Prov. inconnue. Acquisition en 1892. Bibl. : PM VIII, n° 801-445-190 ; KOEFOED-PETERSON 1950, 20, n° 30, pl. 31 ; JØRGENSEN 1996, 178-179, n° 73 ; BAGH (éd.) 2017, 46, 89. **Fig. 2.3.10a**.

Copenhague ÆIN 60 : Renseneb. Grand scribe du trésorier (*sš wr imy-r ḥtmt*). XIIIᵉ d., probablement deuxième quart (style). Stéatite ou serpentinite. H. 20 cm. Homme debout, mains sur le devant du pagne. Pagne long noué sur la poitrine. Perruque mi-longue, lisse, encadrant le visage. Lieu de conservation : Copenhague, glyptothèque Ny Carlsberg. Prov. inconnue. Acquisition en 1892. Bibl. : PM VIII, n° 801-413-800 ; KOEFOED-PETERSON 1950, 17, 83, n° 23, pl. 24 ; VANDIER 1958, 598 ; JØRGENSEN 1996, 16, 210-211, n° 89 ; BAGH (éd.) 2017, 89. **Fig. 4.6.1b**.

Copenhague ÆIN 88 : Imeny. Chef des prêtres d'Horus de Shedet (*imy-r ḥmw-nṯr ḥr n šdt*) ; prêtre-*ouâb* de la terrasse du temple de Ptah (*wꜥb ḥtyw m pr Ptḥ*). XIIᵉ-XIIIᵉ d. (style). Granodiorite. H. 16 cm. Homme assis en tailleur (partie inférieure). Pagne long. Proscynème : Osiris, souverain qui réside dans la contrée du Lac. Lieu de conservation : Copenhague, glyptothèque Ny Carlsberg. Prov. inconnue. Acquisition en 1892. Bibl. : PM VIII, n° 801-437-130 ; KOEFOED-PETERSON 1950, 32, 80, n° 55, pl. 65 ; VANDIER 1958, 666 ; JØRGENSEN 1998, 124-125, n° 42 ; MARÉE 2010, 270, n. 203 ; GRAJETZKI et STEFANOVIĆ 2012, n° 39 (proposent d'y voir le même personnage que celui représenté par la statue de New York 66.99.6).

Copenhague ÆIN 89 : Anonyme (fragmentaire). XIIᵉ d., règne de Sésostris II (style). Granodiorite. H. 24 cm. Buste masculin. Perruque longue, striée, rejetée derrière les épaules. Lieu de conservation : Copenhague, glyptothèque Ny Carlsberg. Prov. inconnue. Acquisition en 1892. Bibl. : PM VIII, n° 801-445-193 ; KOEFOED-PETERSON 1950, 47, n° 75, pl. 86 ; JØRGENSEN 1996, 204-205, n° 86 ; BAGH (éd.) 2017, 90. **Fig. 2.3.10b**.

<u>Copenhague ÆIN 594</u> : Roi anonyme (fragmentaire). Partie supérieure d'une statue du souverain. XIIIᵉ d. (style).

Serpentinite. H. 25 cm. Némès. Lieu de conservation : Copenhague, glyptothèque Ny Carlsberg. Prov. inconnue. Acquisition en 1894. Bibl. : PM VIII, n° 800-490-700 ; MOGENSEN 1930, 6 (A 5), pl. 3 (12e-13e d.) ; KOEFOED-PETERSON 1950, 17-18 (24), pl. 25 ; VANDIER 1958, 217 ; JØRGENSEN 1996, 26, 208-9 (n° 88). **Fig. 7.2d-e.**

Copenhague ÆIN 595 : Anonyme (fragmentaire). Tête d'une reine (uraeus effacé). Probablement réutilisée comme outil. Fin XIIᵉ d. (style). Granodiorite. H. 12 cm. Perruque hathorique striée rejetée derrière les épaules. Lieu de conservation : Copenhague, glyptothèque Ny Carlsberg. Prov. inconnue. Acquisition en 1894. Bibl. : PM VIII, n° 801-485-100 ; JØRGENSEN 1996, 182-183, n° 75 ; FISCHER 1996, 118, pl. 20 ; BAGH (éd.) 2017, 43, 90.

Copenhague ÆIN 659 : Amenemhat II Noubkaourê ou Sésostris II Khâkheperrê (style). Roi assis (partie supérieure). Granodiorite. H. 35 cm. Némès. Barbe. Lieu de conservation : Copenhague, glyptothèque Ny Carlsberg. Prov. inconnue (« Mit Rahina »). Achat au Caire en 1892. Bibl. : PM III², 863 ; SCHMIDT 1906, 268-269 ; EVERS 1929, I, pl. 69 ; KOEFOED-PETERSON 1950, 15-16, n° 19 ; ALDRED 1956, pl. 42 ; VANDIER 1958, 183, pl. 61 ; FAY 1996c, 57, 60, 92, pl. 80a ; JØRGENSEN 1996, n° 64 ; WILDUNG 2000, n° 21 ; ARNOLD Do., dans OPPENHEIM et al. 2015, 77-78, n° 21 ; BAGH et al. 2017, 8-9, 90. **Fig. 2.3.1.**

Copenhague ÆIN 924 : Amenemhat III Nimaâtrê (style). Grauwacke. H. 46 cm. Tête du roi. Couronne blanche. Lieu de conservation : Copenhague, glyptothèque Ny Carlsberg. Prov. inconnue. Achat au Caire en 1894. Bibl. : PM VIII, n° 800-493-930 (avec bibliographie extensive) ; EVERS 1929 I, pl. 111-112 ; VANDIER 1958, 598, pl. 66 ; WILDUNG 1984, 17, fig. 8 ; POLZ 1995, 237, n. 58 ; 238, n. 68, pl. 50c ; JØRGENSEN 1996, 168-169, n° 68 ; WILDUNG 2000, n° 53 ; OPPENHEIM, dans OPPENHEIM et al. 2015, 84-85, n° 27 ; BAGH (éd.) 2017, 30-31, 91. **Fig. 2.5.1.2k-l.**

Copenhague ÆIN 932 : Anonyme (anépigraphe). XIIIᵉ d. (style). Grauwacke. H. 14,5 cm. Homme assis, enveloppé dans un manteau. Main gauche portée à la poitrine. Perruque longue, lisse, encadrant le visage. Lieu de conservation : Copenhague, glyptothèque Ny Carlsberg. Prov. inconnue. Acquisition en 1896. Bibl. : PM VIII, n° 801-430-450 ; KOEFOED-PETERSON 1950, 20, pl. 30 ; VANDIER 1958, 598 ; FISCHER 1996, 111, n. 4, pl. 19a ; JØRGENSEN 1996, 180-181, n° 74 ; BAGH (éd.) 2017, 91. **Fig. 5.2c.**

Copenhague ÆIN 1026 : Anonyme (fragmentaire). Fin XIIᵉ - début XIIIᵉ d. (style). Granodiorite. H. 50 cm. Homme debout (pieds et base manquants). Pagne long noué sur l'abdomen. Perruque longue, striée, rejetée derrière les épaules. Lieu de conservation : Copenhague, glyptothèque Ny Carlsberg. Prov. inconnue. Ancienne coll. H. Hoffmann. Bibl. : PM VIII, n° 801-413-810 ; LEGRAIN 1894, n° 47, pl. 8 ; VANDIER 1958, 598 ; JØRGENSEN 1996, 16, 22, 26, 192-193, n° 80 ; BAGH (éd.) 2017, 47, 92.

Copenhague ÆIN 1417 : Amenemhat III Nimaâtrê (ou divinité ?) (contexte archéologique). Calcaire induré. H. 74 cm. Épaule et bras gauches d'une statue monumentale du souverain, tenant un sceptre. Perruque longue (?). Lieu de conservation : Copenhague, glyptothèque Ny Carlsberg. Prov. Hawara, temple funéraire d'Amenemhat III. Fouilles de W.M.F. Petrie (1911). Bibl. : PETRIE et al. 1912, 31 ; BLOM-BOËR 1989, 40 ; UPHILL, 2000, 30, 43, 70, H. 30 ; BLOM-BOËR 2006, 168, n° 60 ; BAGH 2011, 108-109, fig. 3.20.

Copenhague ÆIN 1420 : Amenemhat III Nimaâtrê (contexte archéologique). Granit. 26 x 42 x 60 cm. Pied droit d'une statue monumentale du souverain. Lieu de conservation : Copenhague, glyptothèque Ny Carlsberg. Prov. Hawara, temple funéraire d'Amenemhat III. Fouilles de W.M.F. Petrie (1911). Bibl. : PM IV, 101 ; PETRIE et al. 1912, 31 ; BLOM-BOËR 1989, 40 ; OBSOMER 1992, 264, n° 6 ; BLOM-BOËR 2006, 180-181, n° 85. Un fragment de cheville en granit d'une statue de mêmes dimensions a également été retrouvé par Petrie (PETRIE 1912, pl. 27c ; BLOM-BOËR 2006, 180, n° 84). Une seule statue a été retenue ici, bien que les statues colossales semblent, au Moyen Empire, être conçues par paires. **Fig. 3.1.20.4c.**

Copenhague ÆIN 1482 : Amenemhat III Nimaâtrê (contexte archéologique). Granit. 260 x 160 x 75 cm. Naos contenant une dyade anépigraphe montrant deux figures de souverains debout, côte à côte, vêtus du pagne *shendjyt*. Figure de gauche : némès ; mains sur le devant du pagne. Figure de droite : *khat*, croix ânkh dans chaque main, main droite orientée vers l'autre figure de souverain. Lieu de conservation : Copenhague, glyptothèque Ny Carlsberg. Prov. Hawara, temple funéraire d'Amenemhat III. Fouilles de W.M.F. Petrie (1911). Bibl. : PM IV, 100 ; PETRIE, WAINWRIGHT et MACKAY 1912, 30-, pl. 23 ; MOGENSEN 1930, 6, pl. 2 ; KOEFOED-PETERSON 1950, 16, n° 20, pl. 22 ; VANDIER 1958, 196 ; POLZ 1995, 232, n. 27 ; 238, n. 67 ; 245, n. 101 ; JØRGENSEN 1996, n° 69 ; SEIDEL 1996, 103-104, pl. 28b, fig. 27 ; OBSOMER 1992, 262, n. 160 ; FREED 2002, 108-110 ; BLOM-BOËR 2006, 135-136, n° 27 ; BAGH 2011, 102-103, fig. 3.3 ; BAGH 2017, 38-39, 94. **Fig. 3.1.20.4d et 6.2.9.3a.**

Cracovie MNK-XI-951 : Nebouenib. XVIIᵉ d. (style). Calcaire. H. 24,5 cm. Femme debout, bras tendus le long du corps. Perruque longue en cloche, frisée, retenue par des rubans. Lieu de conservation : Cracovie, Musée national. Prov. inconnue (Thèbes ?). Bibl. : BRANDYS 1968, 99-106 ; WINTERHALTER 1998, 305, n° 42.

Dahchour 01 : Nesoumontou. Noble prince (*iry-pᶜ.t ḥȝty-ᶜ*), chancelier royal (*ḫtmw bity*), ami unique (*smr wᶜty*), grand intendant (*imy-r pr wr*), maître des secrets ... (*ḥry sštȝ...*), directeur du palais (*ḫrp ᶜḥ*). XIIᵉ d., règne de Sésostris III (?) (provenance). Granodiorite. Fragments d'une statue masculine. Lieu de conservation : inconnu.

Prov. Dahchour, « Queen's Tomb 1 », à proximité de la pyramide de Sésostris III. Fouilles de J. De Morgan (1894). Bibl. : PM III², 883 ; DE MORGAN 1895, 53, fig. 116 ; GRAJETZKI 2000, 86, n° II.11 ; GRAJETZKI 2009, 74-75, fig. 33.

Dahchour 02 : Gardien du temple (?) (*iry-ꜥt n ḥw.t-nṯr* (?)). XIIᵉ d., règne de Sésostris III (?) (provenance). Homme debout, mains sur le devant du pagne (fragment). Pagne long. Lieu de conservation : inconnu. Prov. Dahchour, « galerie des princesses » (puits H), à proximité de la pyramide de Sésostris III. Fouilles de J. De Morgan (1894). Bibl. : DE MORGAN 1895, 74, fig. 175bis.

Dahchour AIII : Amenemhat III Nimaâtrê (contexte archéologique). Granit. Fragment d'un sphinx monumental (tresse du némès et partie supérieure du dos). Lieu de conservation : magasins du site. Prov. Dahchour, temple funéraire d'Amenemhat III. Fouilles de D. Arnold (DAIK). Bibl. : /. (communication personnelle).

Dahchour SIII : Sésostris III Khâkaourê (contexte archéologique). Granodiorite. Nombreux fragments de statues colossales assises du roi (némès, pagne *shendjyt*, fragments du trône, du visage, des jambes, ainsi que des reines qui se dressaient de part et d'autre des jambes du souverain). Également fragments de statues plus petites en grauwacke. Lieu de conservation : magasins du site. Prov. Dahchour, complexe funéraire de Sésostris III. Fouilles de D. Arnold et A. Oppenheim (1994-2018). Bibl. : / (en cours d'étude).

Damas 471 (?) : Amenemhat III Nimaâtrê (cartouche). Grauwacke. P. ca. 60 cm. Fragments d'un sphinx. Némès. Lieu de conservation : Damas ? Alep ? Prov. Ougarit (Ras Sharma), grand temple de Baâl, cour sud. Fouilles de C. Schaeffer et G. Chenet. Bibl. : PM VII, 393 ; SCHAEFFER 1933, 120 ; SCHAEFFER et COURTOIS 1962, 223, fig. 25.

Damas 473 : Amenemhat III Nimaâtrê (cartouche). Grauwacke. P. 69 cm. Sphinx (acéphale). Némès. Lieu de conservation : Damas, Musée national. Prov. Ougarit (Ras Sharma), grand temple de Baâl, cour sud. Fouilles de C. Schaeffer et G. Chenet. Bibl. : PM VII, 393 ; SCHAEFFER 1933, 120, pl. 15 ; 1939, 21, pl. 3 ; SCHAEFFER et COURTOIS 1962, 223, fig. 25 ; POLZ 1995, 250, n. 116 ; SOUROUZIAN 1996, 747.

Deir el-Bahari 01 : Sésostris III Khâkaourê (cartouche). Granodiorite. Roi debout, mains sur le devant du pagne. Tête, jambes et bras manquants. Pagne long à devanteau triangulaire. Némès. Lieu de conservation : Deir el-Bahari, devant le portique du temple de Montouhotep II. Prov. Deir el-Bahari, cour sud derrière le temple de Montouhotep II. Fouilles d'E. Naville (1905). Bibl. : PM II², 384 ; NAVILLE 1907, I, 37, 57, pl. 19 ; 1913, 10-12 ; POSTEL 2014, 118, fig. 5.

Deir el-Bahari 02 : Sésostris III Khâkaourê (cartouche). Granodiorite. Roi debout, mains sur le devant du pagne. torse, jambes et bras manquants. Pagne long à devanteau triangulaire. Némès. Lieu de conservation : Deir el-Bahari, devant le portique du temple de Montouhotep II. Prov. Deir el-Bahari, cour sud derrière le temple de Montouhotep II. Fouilles d'E. Naville (1905). Bibl. : PM II², 384 ; NAVILLE 1907, I, 37, 57, pl. 19 ; 1913, 10-12.

Deir el-Bercha : Djehoutyhotep II, fils de Kay et Satkheperka. Noble prince (*iry-pꜥ.t ḥȝty-ꜥ*), chancelier royal (*ḫtmw bity*), ami unique (*smr wꜥty*), connaissance du roi (*rḫ n(i)-sw.t*), chef des prêtres (*imy-r ḥm.w-nṯr*), grand des 5 dans le temple de Thot (*wr 5 m pr ḏḥwty*), gouverneur du nome du Lièvre. XIIᵉ d., règne de Sésostris III (personnage attesté par sa tombe). Représentation picturale d'une statue colossale d'homme assis en calcite-albâtre. Pagne *shendjyt*. Perruque mi-longue, striée, encadrant le visage. Lieu de conservation : Deir el-Bercha, tombe de Djehoutyhotep II. Bibl. : BREASTED 1906, 310, § 696-697 ; TERRACE 1968 ; ROTH et ROEHRIG 1989, 31-40 ; DAVIES 1999 ; DELVAUX 2008 ; PIEKE 2013. Peut-être représentation de la statue dont un fragment de perruque en calcite-albâtre a été retrouvé sur le site ? (WILLEMS *et al.* 2009, 377-432). **Fig. 4.7g.**

Détroit 30.372 : Anonyme (fragmentaire). Début XIIIᵉ d. (style). Quartzite. 24 x 25 x 17 cm. Buste masculin. Perruque longue, lisse, encadrant le visage. Lieu de conservation : Détroit, Institute of Art. Prov. inconnue. Bibl. : PM VIII, n° 801-445-200. **Fig. 2.7.2g.**

Détroit 31.68 : Sésostris III Khâkaourê (style). Granodiorite. Roi vraisemblablement assis (buste). Némès. Collier au pendentif. Lieu de conservation : Détroit, Institute of Art. Prov. inconnue. Don de Mrs. Lilian Henkel Haass and Miss Constance Haass. Bibl. : PM VIII, n° 800-490-800 ; FAY 1996c, 34, n. 160. **Fig. 2.4.1.1a.**

Détroit 51.276 : Sobekemhat, fils de Sobekemhat et Sathathor. Contrôleur de la Phyle à Khâkheperrê-[…] dans la grande chapelle (*mty n sȝ m ḫꜥ-ḫpr-rꜥ-[…] m ḥw.t-ꜥȝ.t*), chancelier/porteur de sceau (*ḫtmw*). XIIIᵉ d. (style). Calcaire induré. 48 x 10,7 x 22,2 cm. Homme debout, mains sur le devant du pagne. Pagne long noué sous la poitrine. Perruque longue, striée, rejetée derrière les épaules. Proscynème : Anubis ; Rê-Atoum, seigneur d'Héliopolis ; Osiris, seigneur de Busiris, le grand dieu, seigneur d'Abydos. Lieu de conservation : Détroit, Institute of Art. Prov. inconnue (dite provenir de Matariya, « aux environs du temple d'Héliopolis »). Bibl. : Peck 1970, 266-269, fig. 2 ; SIMPSON 1976, 41-44, pl. 8. **Fig. 4.9.2c.**

Détroit 70.445 : Ânkhounnéfer. Prêtre d'Amon (*ḥm-nṯr imn*). XIIIᵉ d. (style). Granodiorite. 9,3 x 5,2 x 7 cm. Homme assis en tailleur, enveloppé dans un manteau. Main gauche portée à la poitrine. Perruque longue, lisse, encadrant le visage. Lieu de conservation : Détroit, Institute of Art. Prov. inconnue. Legs de Robert H. Tannahill. Bibl. : PM

VIII, n° 801-435-350 (inscription ajoutée tardivement ?).

Dublin 1903:720 : Anonyme (fragmentaire). XIII^e d. (style). Calcaire induré. 4,5 x 5 x 4,5 cm. Tête masculine. Perruque longue, lisse, encadrant le visage. Lieu de conservation : Dublin, National Museum of Ireland. Prov. Abydos. Fouilles de l'Egypt Exploration Society (1903). Bibl. : MURRAY 1910, 44.

Dublin E72:104 : Anonyme (inscription illisible). XIII^e d. (style). Stéatite ou serpentinite. 21 x 5 x 9,5 cm. Homme debout, mains sur le devant du pagne. Pagne long noué sous la poitrine. Crâne rasé. Lieu de conservation : Dublin, National Museum of Ireland. Prov. inconnue. Bibl. : PM VIII, n° 801-413-880.

Durham EG 609 - N.501 : Senousret. Noble prince (*iry-pꜥt ḥꜣty-ꜥ*), chef des prêtres d'Hathor et de Ouadjet (*imy-r ḥm.w-nṯr*), prêtre d'Anubis (*ḥm-nṯr inpw*), sacrificateur (?) de Min (*smꜣwti* (?) *mnw*), prêtre de Khnoum (*ḥm-nṯr ẖnmw nb smnw-ẖr*), gouverneur/maire de Khâ-Senousret (*ḥꜣty-ꜥ m ḫꜥ-sn-wsr.t*). XII^e-XIII^e d. (style). Granodiorite (?). H. 27 cm. Homme assis, enveloppé dans un manteau. Bras croisés sur la poitrine : main gauche à plat, main droite refermée sur une pièce d'étoffe (?). Perruque longue, striée, encadrant le visage. Proscynème : Ptah-Sokar. Lieu de conservation : Durham, Gulbenkian Museum of Oriental Art (jadis Alnwick Castle). Prov. inconnue (Licht ?). Ancienne coll. des ducs de Northumberland (1850). Bibl. : PM VIII, n° 801-430-500 ; BIRCH 1880, 60 ; GOMAÀ 1984, 107-112, pl. 2-3 ; FISCHER 1996, 111, n. 3 ; REEVES *et al.* 2008, 136, n° 179, QUIRKE 2010, 61-62.

Durham EG 3996 - N.504 : Anonyme (fragmentaire). XII^e-XIII^e d. (style). Granodiorite ou serpentinite. H. 21 cm. Homme debout, mains sur le devant du pagne. Pagne long noué au-dessus du nombril. Perruque longue, striée, rejetée derrière les épaules. Lieu de conservation : Durham, Gulbenkian Museum of Oriental Art (jadis Alnwick Castle). Prov. inconnue. Ancienne coll. des ducs de Northumberland (1850). Bibl. : PM VIII, n° 801-413-900 ; BIRCH 1880, 64 ; REEVES *et al.* 2008, 137, n° 180.

Durham EG 4012 - N.2281 : Horemhat-Ânkhou. XII^e d., règnes de Sésostris II-III (style). Quartzite. H. 26,5 cm. Homme assis, main gauche à plat sur la cuisse, main droite refermée sur une pièce d'étoffe. Pagne *shendjyt*. Buste manquant. Lieu de conservation : Durham, Gulbenkian Museum of Oriental Art (jadis Alnwick Castle). Prov. inconnue. Ancienne coll. des ducs de Northumberland (1850). Bibl. : REEVES *et al.* 2008, 137, n° 181.

Édimbourg A.1886.369 : Anonyme (fragmentaire). Deuxième Période intermédiaire (style). Calcaire. Buste féminin. Perruque hathorique frisée, retenue par des rubans. Lieu de conservation : Édimbourg, Royal Museum of Scotland. Bibl. : /.

Édimbourg A.1903.331.7 : Anonyme (fragmentaire). XIII^e d. (style). Stéatite ou serpentinite. H. ca. 5 cm. Tête masculine. Crâne rasé. Lieu de conservation : Édimbourg, Royal Museum of Scotland. Prov. Abydos. Fouilles de l'Egypt Exploration Society. Bibl. : /.

Édimbourg A.1905.284.2 : Statue de Snéfrou dédiée par Amenemhat III Nimaâtrê (?) (style). Grès. Roi assis, mains à plat sur les cuisses. Pagne *shendjyt*. *Khat*. Lieu de conservation : Édimbourg, Royal Museum of Scotland. Prov. Serabit el-Khadim. Fouilles de W.M.F. Petrie. Bibl. : PM VII, 358 ; ČERNY 1955, I, pl. 69, 241 ; ALDRED 1953, 48, n. 1.

Édimbourg A.1947.90 : Anonyme (inscription illisible). XIII^e d. (style). Stéatite ou serpentinite. H. ca. 10 cm. Dyade (fragmentaire) : homme et femme debout. Pagne long noué sous la poitrine ; robe fourreau. Lieu de conservation : Édimbourg, Royal Museum of Scotland. Bibl. : /.

Édimbourg A.1951.345 : Imeny-seneb. Contrôleur de la Phyle (*mty n sꜣ*). XIII^e d. (style). Granodiorite. H. ca. 30 cm. Homme assis. Pagne long noué sous la poitrine. Perruque longue, lisse et bouffante, rejetée derrière les épaules. Proscynème : Osiris-Ounnéfer ; Geb ; Nout. Lieu de conservation : Édimbourg, Royal Museum of Scotland. Prov. Abydos, tombe 452. Fouilles de J. Garstang (1908). Ancienne coll. Rea. Achat par le musée en 1951. Bibl. : /. **Fig. 4.9.2d.**

Édimbourg A.1952.137 : Senousret. Officier du régiment de la ville (*ꜥnḫ n niwt*). XIII^e d. (style). Grauwacke. H. ca. 25 cm. Homme assis, enveloppé dans un manteau. Main gauche portée à la poitrine. Perruque courte, lisse et arrondie. Lieu de conservation : Édimbourg, Royal Museum of Scotland. Prov. inconnue (« Abydos »). Ancienne coll. Hilton Price. Bibl. : /.

Édimbourg A.1952.158 : Mesehi. Titre ? (illisible). Fin XIII^e d. (style). Grauwacke. 31 x 6,7 cm. Homme debout, bras tendus le long du corps. Pagne long, à frange et à bandes horizontales, noué sous la poitrine. Crâne rasé. Lieu de conservation : Édimbourg, Royal Museum of Scotland. Prov. inconnue. Achat (1952). Ancienne coll. Rea. Achat par le musée en 1951. Bibl. : BOURRIAU 1988, 65-66, n° 51 ; KÒTHAY 2007, 25, n. 22. **Fig. 6.3.1h.**

Édimbourg A.1965.6 : Anonyme (anépigraphe). XIII^e-XVI^e d. (style). Stéatite. 13,6 x 8,9 x 6 cm. Triade debout : un homme entouré de deux femmes. Pagne *shendjyt* ; robes fourreaux. Perruque courte, frisée et arrondie ; perruques tripartites lisses. Lieu de conservation : Édimbourg, Royal Museum of Scotland. Prov. inconnue. Don (1965). Bibl. : PM VIII, n° 801-402-300 ; ALDRED, dans LECLANT 1978, 300, fig. 345 ; ALDRED 1987, 37, fig. 16 ; DELANGE 1987, 95 ; BOURRIAU 1988, 70-71, n° 56. **Fig. 6.3.2c.**

Édimbourg A.1965.7 : Dedou et sa femme […]. Aucun titre

indiqué. XIII^e-XVI^e d. (style). Stéatite. 14,7 x 8,8 x 6,6 cm. Dyade debout : un homme et une femme. Pagne long noué sur l'abdomen ; robe fourreau. Perruque courte, frisée et arrondie ; perruque tripartite lisse. Lieu de conservation : Édimbourg, Royal Museum of Scotland. Prov. inconnue. Don (1965). Bibl. : PM VIII, n° 801-404-250 ; ALDRED, dans LECLANT 1978, 225, fig. 343. **Fig. 6.2.9.1h.**

Édimbourg A.1956.140 : Anonyme (anépigraphe). XVII^e d. (style). Calcaire. H. 34,9 cm. Homme assis. Pagne *shendjyt*. Collier *ousekh*. Bracelets aux poignets et aux bras. Crâne rasé ou chevelure courte. Lieu de conservation : Édimbourg, Royal Museum of Scotland. Prov. Thèbes. Fouilles d'Alexander Rhind (1857). Bibl. : PM I², 787 ; VANDIER 1958, 295, pl. 96 ; ALDRED 1951, 7-9, n° 1 ; WINTERHALTER 1998, 290, n° 13.

Éléphantine 13 : Sarenpout II, fils de Khema et Satethotep. Gouverneur (*ḥ3ty-ꜥ*). XII^e d., règne de Sésostris II (personnage attesté par d'autres sources et style). Granodiorite. H. 120 cm. Homme assis, main gauche à plat sur la cuisse, main droite refermée sur une pièce d'étoffe. Pagne *shendjyt*. Perruque longue, ondulée et striée, encadrant le visage. Barbe. Collier au pendentif. Lieu de conservation : musée d'Éléphantine (?). Prov. Éléphantine, sanctuaire d'Héqaib, chapelle de Sarenpout II. Fouilles de L. Habachi (1932). Bibl. : HABACHI 1985, 42, n° 13, pl. 30-37 ; GRAJETZKI 2015, 121, fig. 68. **Fig. 2.3.5.**

Éléphantine 15 : Khema. Gouverneur (*ḥ3ty-ꜥ*). XII^e d., règne de Sésostris II (personnage attesté par d'autres sources et style). Granodiorite. H. ?. Homme assis, main gauche à plat sur la cuisse, main droite refermée sur une pièce d'étoffe. Pagne *shendjyt*. Perruque mi-longue, striée, encadrant le visage. Barbe. Lieu de conservation : musée d'Éléphantine (?). Prov. Éléphantine, sanctuaire d'Héqaib. Fouilles de L. Habachi (1932). Bibl. : HABACHI 1985, 43-44, n° 15, pl. 39-45. **Fig. 2.3.4a.**

Éléphantine 16 (= Assouan 1320) : Ânkhou, fils de la sœur du roi Merestekh. Noble prince (*r-pꜥ ḥ3ty-ꜥ*), chancelier royal (*ḫtmw bity*), directeur des champs (*imy-r 3ḥwt*). Fin XII^e - début XIII^e d. (personnage attesté par d'autres sources). Granodiorite. H. 77 cm. Homme assis, mains à plat sur les cuisses. Pagne long noué sous la poitrine. Crâne rasé ou perruque courte (acéphale). Suggestion de raccord : Boston 20.1207. Proscynème : Khnoum, seigneur de la Cataracte, Satet et Ânouqet. Lieu de conservation : musée d'Éléphantine (?). Prov. Éléphantine, sanctuaire d'Héqaib. Fouilles de L. Habachi (1932). Bibl. : HABACHI 1958, 188, pl. 3c ; FRANKE 1984a, n° 177 ; HABACHI 1985, 44, n° 16, pl. 46-48 ; GRAJETZKI 2000, 131, n° V.3, e ; GRAJETZKI 2009, 88. **Fig. 3.2.1.2a.**

Éléphantine 17 (= Assouan 1366) : Héqaib II, fils de Khounes et Sathathor. Gouverneur (*ḥ3ty-ꜥ*), chef des prêtres (*imy-r ḥm.w-nṯr*). XII^e d., règne de Sésostris III (style). Granodiorite. H. 160 cm. Homme assis, mains à plat sur les cuisses. Pagne *shendjyt*. Perruque longue, ondulée et striée, rejetée derrière les épaules. Proscynème : Osiris, seigneur de Busiris, Ptah-Sokar et Geb. Lieu de conservation : *in situ*. Prov. Éléphantine, sanctuaire d'Héqaib. Fouilles de L. Habachi (1946). Bibl. : HABACHI 1985, 48, n° 17, pl. 50-57 ; POLZ 1995, 254, n. 141 ; CONNOR 2014a, 63, fig. 6. **Fig. 2.4.1.2f et 2.4.2.1a.**

Éléphantine 21 (= Assouan 1367) : Imeny-seneb, fils d'Héqaib II et Satetjeni. Gouverneur (*ḥ3ty-ꜥ*), chef des prêtres (*imy-r ḥm.w-nṯr*). XII^e d., règnes de Sésostris III-Amenemhat III (style). Granodiorite. H. 160 cm. Homme assis, mains à plat sur les cuisses. Pagne *shendjyt*. Perruque longue, ondulée et striée, rejetée derrière les épaules. Proscynème : Osiris, Ptah-Sokar. Lieu de conservation : *in situ*. Prov. Éléphantine, sanctuaire d'Héqaib. Fouilles de L. Habachi (1946). Bibl. : HABACHI 1985, 51, n° 21, pl. 61-67 ; POLZ 1995, 254, n. 141 ; GRAJETZKI et STEFANOVIČ 2012, n° 48 ; CONNOR 2014a, 60, fig. 1. **Fig. 2.4.2.1c.**

Éléphantine 23 : Imeny-seneb, fils d'Héqaib II et Satetjeni. Gouverneur (*ḥ3ty-ꜥ*), chef des prêtres (*imy-r ḥm.w-nṯr*). XII^e d., règnes de Sésostris III-Amenemhat III. Granodiorite. H. 11 cm. Homme debout (fragment). Lieu de conservation : musée d'Éléphantine (?). Prov. Éléphantine, sanctuaire d'Héqaib, *radim* près des chapelles de Sarenpout I et II. Fouilles de L. Habachi (1932). Bibl. : HABACHI 1985, 52, n° 23 ; GRAJETZKI et STEFANOVIČ 2012, n° 48.

Éléphantine 24 : Imeny-seneb, fils d'Héqaib II et Satetjeni. Gouverneur (*ḥ3ty-ꜥ*), chef des prêtres (*imy-r ḥm.w-nṯr*). XII^e d., règnes de Sésostris III-Amenemhat III. Granodiorite. P. 18 cm. Homme debout (base et pieds). Proscynème : Ptah-Sokar. Lieu de conservation : musée d'Éléphantine (?). Prov. Éléphantine, sanctuaire d'Héqaib, *radim* près des quatre chapelles-naos. Fouilles de L. Habachi (1932). Bibl. : HABACHI 1985, 52, n° 24, pl. 68a ; GRAJETZKI et STEFANOVIČ 2012, n° 48.

Éléphantine 25 : Héqaibânkh, fils d'Ânouqetkout et frère d'Imeny-seneb. Gouverneur (*ḥ3ty-ꜥ*), chef des prêtres (*imy-r ḥm.w-nṯr*). XII^e d., règne d'Amenemhat III (personnage attesté par d'autres sources). Granodiorite. H. 60 cm. Homme assis, mains à plat sur les cuisses (partie inférieure). Pagne *shendjyt*. Proscynème : Osiris, seigneur de Busiris. Lieu de conservation : musée d'Éléphantine (?). Prov. Éléphantine, sanctuaire d'Héqaib, *radim* devant la chapelle d'Héqaib. Fouilles de L. Habachi (1946). Bibl. : HABACHI 1985, 52, n° 25, pl. 69-70.

Éléphantine 26 : Héqaibânkh, fils d'Ânouqetkout et frère d'Imeny-seneb. Gouverneur (*ḥ3ty-ꜥ*), chef des prêtres (*imy-r ḥm.w-nṯr*). XII^e d., règne d'Amenemhat III (personnage attesté par d'autres sources). Granodiorite. H. 66 cm. Homme debout, mains sur le devant du pagne (torse manquant). Pagne long noué sous la poitrine. Proscynème : Ptah-qui-est-au-sud-de-son-mur, Geb et Osiris. Lieu de conservation : musée d'Éléphantine (?). Prov. Éléphantine,

sanctuaire d'Héqaib, *radim* devant la chapelle d'Héqaib. Fouilles de L. Habachi (1932). Bibl. : HABACHI 1953, 54, n. 7 ; HABACHI 1985, 53, n° 26, pl. 71-72 ; ZIMMERMANN 1998, 103, n. 66, 70 ; GRAJETZKI et STEFANOVIČ 2012, n° 48.

Éléphantine 27 (= Assouan 1115) : Héqaib II, fils de Sahathor. Gouverneur (*ḥȝty-ʿ*), chef des prêtres (*imy-r ḥm.w-nṯr*). XIIᵉ d., règne d'Amenemhat III (statue commandée par Imeny-seneb, fils d'Héqaib II). Granodiorite. H. 102 cm. Homme assis, enveloppé dans un manteau. Main gauche portée à la poitrine. Perruque longue, lisse et bouffante, rejetée derrière les épaules. Proscynème : Ptah, Geb et Osiris. En deux fragments jointifs. Lieu de conservation : musée d'Éléphantine (?). Prov. Éléphantine, sanctuaire d'Héqaib (sans précision). Fouilles de L. Habachi (1932 et 1946). Bibl. : HABACHI 1985, 53-54, n° 27, pl. 73-76 ; POLZ 1995, 254, n. 143 ; FISCHER 1996, 108, n. 3 ; ZIMMERMANN 1998, 103, n. 70 ; GRAJETZKI et STEFANOVIČ 2012, n° 48. **Fig. 2.4.2.1b.**

Éléphantine 28 : Khâkaourê-seneb, fils de Satethotep. Chancelier royal (*ḥtmw bity*), gouverneur (*ḥȝty-ʿ*), chef des prêtres (*imy-r ḥm.w-nṯr*). Fin XIIᵉ - début XIIIᵉ d. (style). Granodiorite. H. ca. 160 cm. Homme assis, mains à plat sur les cuisses. Pagne *shendjyt*. Perruque longue, striée, encadrant le visage. Proscynème : Geb, Osiris, seigneur de Busiris, le grand dieu, seigneur d'Abydos. Lieu de conservation : *in situ*. Prov. Éléphantine, sanctuaire d'Héqaib, chapelle de Khâkaourê-seneb. Fouilles de L. Habachi (1946). Bibl. : HABACHI 1985, 56, n° 28, pl. 78-86 ; GRAJETZKI et STEFANOVIČ 2012, n° 149. **Fig. 2.7.2b.**

Éléphantine 29 : Khâkaourê-seneb, fils de Satethotep. Chancelier royal (*ḥtmw bity*), gouverneur (*ḥȝty-ʿ*), chef des prêtres (*imy-r ḥm.w-nṯr*). Fin XIIᵉ - début XIIIᵉ d. (même personnage que la statue précédente). Granodiorite. H. 14 cm. Homme assis en tailleur, mains à plat sur les cuisses (partie inférieure). Pagne long. Proscynème : Satet, Khnoum et Ânouqet. Lieu de conservation : musée d'Éléphantine (?). Prov. Éléphantine, sanctuaire d'Héqaib, *radim* entre les quatre chapelles-naos. Fouilles de L. Habachi (1932). Bibl. : HABACHI 1985, 57, n° 29, pl. 87 ; KÒTHAY 2007, 25, n. 21 ; GRAJETZKI et STEFANOVIČ 2012, n° 149.

Éléphantine 30 (= Assouan 1378) : Héqaib III, fils de Satetjeni. Gouverneur (*ḥȝty-ʿ*), chef des prêtres de Khnoum (*imy-r ḥm.w-nṯr ḥnm*). Début XIIIᵉ d. (style). Granodiorite. H. 70 cm. Homme agenouillé présentant des vases globulaires. Pagne *shendjyt* lisse. Perruque longue, lisse, encadrant le visage. Proscynème : Osiris, seigneur de Busiris. Lieu de conservation : Assouan, Musée de Nubie. Prov. Éléphantine, sanctuaire d'Héqaib, chapelle de Khâkaourê-seneb, à côté de la statue de ce dernier. Fouilles de L. Habachi (1946). Bibl. : HABACHI 1985, 57, 123, n° 30, pl. 88-92. **Fig. 2.8.1f** et **6.2.5a.**

Éléphantine 31 : Àmenemhat, fils de Satetjeni et Dedou. Intendant (*imy-r pr*). Fin XIIᵉ - début XIIIᵉ d. (style).

Granodiorite. H. 65 cm. Homme assis, mains à plat sur les cuisses. Pagne long noué au-dessus du nombril. Perruque longue, lisse, encadrant le visage. Proscynème : Osiris, seigneur de Busiris, le grand dieu, seigneur d'Abydos. En deux fragments jointifs. Lieu de conservation : musée d'Éléphantine (?). Prov. Éléphantine, sanctuaire d'Héqaib, chapelle de Khâkaourê-seneb et *radim* la précédant. Fouilles de L. Habachi (1946). Bibl. : HABACHI 1985, 57-58, n° 31, pl. 93-95. **Fig. 2.7.2h.**

Éléphantine 37 (= Assouan 1116) : Imeny-iâtou, fils de Nebou-ou. Noble prince (*r-pʿ ḥȝty-ʿ*), chancelier royal (*ḥtmw bity*), ami unique (*smr wʿty*), grand parmi les Dix de Haute-Égypte (*wr mḏw šmʿw*). Troisième quart de la XIIIᵉ d. (style). Granodiorite. H. 81 cm. Homme assis, mains à plat sur les cuisses. Pagne long à devanteau triangulaire. Proscynème : Ptah-Sokar, Satet, Khnoum et Ânouqet. Lieu de conservation : musée d'Éléphantine (?). Prov. Éléphantine, sanctuaire d'Héqaib, salle sud-est, hors contexte (probablement jadis dans le naos au nom du dignitaire). Fouilles de L. Habachi. Bibl. : HABACHI 1985, 64, n° 37, pl. 103-110 ; POLZ 1995, 254, n. 143 ; GRAJETZKI 2000, 188-189, n° 12.8. **Fig. 2.10.2d** et **4.5.1a.**

Éléphantine 39 : Imen-âa, fils d'Ay. Serviteur de la Salle du Jugement (*šmsw n ʿrrwt*). Début XIIIᵉ d. (contexte archéologique). Granodiorite. H. 52 cm. Homme assis, mains à plat sur les cuisses (partie inférieure). Pagne long noué sous la poitrine. Proscynème : Osiris. Lieu de conservation : musée d'Éléphantine (?). Prov. Éléphantine, sanctuaire d'Héqaib, chapelle d'Imen-âa. Fouilles de L. Habachi (1946). Bibl. : HABACHI 1985, 66, n° 39, pl. 111.

Éléphantine 40 : Néferkarê-Iymérou, fils du chancelier royal et contrôleur de Salle Iymérou et de Satamon. Noble prince (*r-pʿ ḥȝty-ʿ*), vizir (*ṯȝty*), supérieur de la ville (*imy-r niw.t*). XIIIᵉ d., règne de Sobekhotep Khânéferrê (personnage attesté par d'autres sources). Granodiorite. H. 32 cm. Homme assis en tailleur, en position de scribe (partie inférieure). Pagne long noué sous la poitrine. Proscynème : Satet, dame d'Éléphantine. Lieu de conservation : musée d'Éléphantine (?). Prov. Éléphantine, sanctuaire d'Héqaib, chapelle d'Imen-âa. Fouilles de L. Habachi (1932). Bibl. : HABACHI 1985, 67-68, n° 40, pl. 112-113 ; GRAJETZKI 2000, 27, n° I.29, c. **Fig. 2.10.2j.**

Éléphantine 41 : Ibiâ. Directeur de l'Enceinte (*imy-r ḥnr.t*) (peut-être le futur vizir du même nom). XIIIᵉ d., règne d'Ibiâou Ouâhibrê (personnage attesté par d'autres sources). Grauwacke. H. 35 cm. Homme debout, mains sur le devant du pagne (buste manquant). Pagne long noué sous la poitrine. Lieu de conservation : musée d'Éléphantine (?). Prov. Éléphantine, sanctuaire d'Héqaib, « près des chapelles-naos ». Fouilles de L. Habachi (1932). Bibl. : HABACHI 1985, 68, n° 41, pl. 114-115 ; GRAJETZKI 2000, 159, n° VIII.4, a ; GRAJETZKI 2009, 176, n. 245. **Fig. 2.12.2c.**

Éléphantine 42 - Assouan 1328 : Senebhenaef, fils du

vizir Ibiâou (?). Chancelier royal (*ḫtmw bity*), chef de la grande salle (*ḫrp wsḫ.t*). XIIIe d., règnes d'Ibiâ, Ay (personnage attesté par d'autres sources). Granodiorite. H. 22 cm. Homme assis en tailleur, mains à plat sur les cuisses (buste manquant). Pagne long noué sous la poitrine. Lieu de conservation : musée d'Éléphantine (?). Prov. Éléphantine, sanctuaire d'Héqaib, *radim* entre les chapelles de Sarenpout Ier et II. Fouilles de L. Habachi (1932). Bibl. : HABACHI 1985, 68-69, n° 42, pl. 116 ; FRANKE 1994, 79 ; GRAJETZKI 2000, 135, n° V.16, b ; GRAJETZKI 2009, 176, n. 254. **Fig. 4.3e.**

Éléphantine 45 : Tjeni-âa, fils de Gengen et Khentyouka. Harpiste (*ḥsw m bn.t*). XIIIe d., règne de Néferhotep Ier (personnage attesté par d'autres sources). Quartzite. H. 48 cm. Homme assis en tailleur, mains à plat sur les cuisses. Pagne long noué sur la poitrine. Perruque mi-longue, lisse, encadrant le visage. Proscynème : Satet, dame d'Éléphantine. Lieu de conservation : musée d'Éléphantine (?). Prov. Éléphantine, sanctuaire d'Héqaib (sans précision). Fouilles de L. Habachi (1932). Bibl. : HABACHI 1985, 71, 129, n° 45, pl. 118-121 ; FRANKE 1984a, n° 738. **Fig. 2.9.2d.**

Éléphantine 50 : Titi, fils de Nethedjet et Min-âa. Chancelier royal (*ḫtmw bity*), grand intendant (*imy-r pr wr*), suivant du roi (*šmsw n(i)-sw.t*). XIIIe d., règnes de Sobekhotep Sekhemrê-séouadjtaouy et Néferhotep Ier (personnage attesté par d'autres sources). Granodiorite. H. 25 cm. Homme assis en tailleur, mains à plat sur les cuisses. Pagne long noué sur la poitrine. Acéphale. Proscynème : Ânouqet-qui-est-à-la-tête-de-la-Nubie. Lieu de conservation : musée d'Éléphantine (?). Prov. Éléphantine, sanctuaire d'Héqaib, *radim* à côté des chapelles de Sarenpout Ier et II. Fouilles de L. Habachi (1932). Bibl. : HABACHI 1985, 77, n° 50, pl. 129-130 ; GRAJETZKI 2000, 90, n° III.18, h. **Fig. 2.9.2b**.

Éléphantine 52 : Demi, fils de Kehek. Chambellan (*imy-r ꜥḥnwty*), contrôleur des troupes (*ḫrp skw*). XIIIe d., (style). Granodiorite. H. 60 cm. Homme assis, mains à plat sur les cuisses. Pagne long noué sous la poitrine. Perruque longue, lisse, encadrant le visage. Proscynème : l'osiris prince Héqaib ; Khnoum, seigneur de la Cataracte ; Satet ; les dieux qui résident à Éléphantine ; Osiris Khentyimentiou. En deux fragments jointifs. Lieu de conservation : musée d'Éléphantine (?). Prov. Éléphantine, sanctuaire d'Héqaib, à côté des chapelles-naos (buste dans les réserves depuis le début du XXe siècle). Fouilles de L. Habachi (1932). Bibl. : HABACHI 1985, 78-79, n° 52, pl. 132-135a ; ZIMMERMANN 1998, 99, n. 3 ; 103, n. 52.

Éléphantine 54 : Senââib, fils de Meryt. Grand parmi les Dix de Haute-Égypte (*wr mḏw šmꜥw*). Deuxième moitié XIIIe d. (personnage attesté par d'autres sources). Granodiorite. H. 21 cm. Homme assis en tailleur, mains à plat sur les cuisses. Pagne long noué sous la poitrine. Acéphale. Proscynème : Satet, dame d'Éléphantine. Lieu de conservation : musée d'Éléphantine (?). Prov. Éléphantine, sanctuaire d'Héqaib, à côté des chapelles-naos. Fouilles

de L. Habachi (1932). Bibl. : HABACHI 1985, 81-83, n° 54, pl. 136 ; MINOR 2012, 63.

Éléphantine 63 : Senen, fils de Teti et Kemen. Connu du roi (*rḫ n(i)-sw.t*). Deuxième quart de la XIIIe d. (style ; personnage attesté par d'autres sources). Quartzite. H. 32 cm. Homme assis en tailleur, mains à plat sur les cuisses. Pagne long noué au-dessus du nombril. Acéphale. Proscynème : Satet et Ânouqet (?). Lieu de conservation : musée d'Éléphantine (?). Prov. Éléphantine, sanctuaire d'Héqaib, *radim* près des quatre chapelles-naos. Fouilles de L. Habachi (1932). Bibl. : HABACHI 1985, 89-90, n° 63, pl. 150 ; GRAJETZKI 2001, 45 ; GRAJETZKI et STEFANOVIĆ 2012, n° 214. **Fig. 6.2.6a.**

Éléphantine 64 : Senebtyfy, fils de Renesseneb. Héraut en chef (*wḥm tpy*). XIIIe d. (style). Granodiorite. H. 55 cm. Homme debout, mains sur le devant du pagne. Pagne long noué sous la poitrine. Crâne rasé ou perruque courte (acéphale). Proscynème : Ptah-Sokar, seigneur de la Shetyt ; Osiris Khentyimentiou ; Osiris, seigneur de Busiris ; Satet, Khnoum et Ânouqet ; prince Héqaib. Suggestion de raccord : Hanovre 1950.67. Lieu de conservation : Assouan, Musée de Nubie. Prov. Éléphantine, sanctuaire d'Héqaib, *radim* près des chapelles de Sarenpout Ier et II. Fouilles de L. Habachi (1932). Bibl. : HABACHI 1985, 90, n° 64, pl. 152-153. **Fig. 4.10.3c.**

Éléphantine 65 : Sobekhotep, fils de Satsekhmet. Directeur des bergers d'Amenemhat (*ḥry mnyw imn-m-ḥꜣ.t*). Deuxième moitié XIIIe d. (style). Granodiorite. H. 22 cm. Homme assis en tailleur, mains à plat sur les cuisses. Pagne long noué sous la poitrine. Crâne rasé ou perruque courte (acéphale). Proscynème : Satet, Khnoum et Ânouqet. Suggestions de raccord : Londres UC 16886 ; UC 14821. Lieu de conservation : musée d'Éléphantine (?). Prov. Éléphantine, sanctuaire d'Héqaib, près des quatre chapelles-naos. Fouilles de L. Habachi (1932). Bibl. : HABACHI 1985, 91, n° 65, pl. 154-155. **Fig. 6.2.6b.**

Éléphantine 66 : Memi, fils de l'intendant Sasobek et de Peryt. Gardien de la porte (*iry ꜥꜣ*). XIIIe d. (style). Granodiorite. H. 23 cm. Homme assis en tailleur, mains à plat sur les cuisses. Pagne long noué sous la poitrine. Acéphale. Proscynème : Satet, dame d'Éléphantine. Lieu de conservation : musée d'Éléphantine (?). Prov. Éléphantine, sanctuaire d'Héqaib, près des quatre chapelles-naos. Fouilles de L. Habachi (1932). Bibl. : HABACHI 1985, 91, n° 66, pl. 156-157.

Éléphantine 68 : Iouseneb, fils de Khemetnensen et Hatiaou. Suivant/serviteur (*šmsw*). XIIIe-XVIe d. (style ; personnage attesté par d'autres sources). Stéatite ou serpentinite. H. 17 cm. Homme assis, mains à plat sur les cuisses (buste manquant). Pagne long noué sous la poitrine. Proscynème : Osiris, seigneur de la vie ; Satet, Khnoum et Ânouqet ; prince Héqaib. Lieu de conservation : musée d'Éléphantine (?). Prov. Éléphantine, sanctuaire

Eton ECM 1474 : Anonyme (fragmentaire). Fin XIIe-début XIIIe d. (style). Bois. 14 x 6,2 cm. Buste et bras d'un homme debout ; un tenon permettait d'insérer le torse dans la partie inférieure de la statue. Pagne long noué au-dessus du nombril. Tenait jadis un bâton dans la main droite. Crâne rasé. Lieu de conservation : Baltimore, John Hopkins University, Archaeology Museum (prêt de l'Eton College, Myers Museum). Prov. inconnue. Bibl. : SPURR et REEVES (éds.) 1999, 17, n° 10 ; 2007, 33, n° 10.

Eton ECM 1855 : Ânouy. Intendant (*imy-r pr*). Fin XIIe d. (style). Granodiorite. 17,7 x 8,2 x 13 cm. Statue cube. Perruque longue, lisse, rejetée derrière les épaules. Lieu de conservation : Baltimore, John Hopkins University, Archaeology Museum (prêt de l'Eton College, Myers Museum). Prov. inconnue. Bibl. : PM VIII, n° 801-440-120 ; BOURRIAU 1988, 32-33, n° 22.

Florence 1787 : Djehouty-rê, fils de Ta(?)-kemi. Aucun titre indiqué. XVIIe d. (style). Calcaire. H. 17,9 cm. Homme debout, bras tendus le long du corps. Pagne *shendjyt*. Perruque courte, arrondie et frisée, coupée au carré. Proscynème : Osiris, seigneur d'Abydos ; les dieux et déesses. Lieu de conservation : Florence, Museo Egizio. Prov. inconnue. Expédition franco-toscane (1828-1829). Bibl. : PM VIII, n° 801-511-100 ; SCHIAPARELLI 1887, 192, n° 1500 ; SEIPEL 1989, 124, n° 90 ; WINTERHALTER 1998, 293, n° 19 ; ROSATI 2006, 230-233, pl. 19 (5-7).

Florence 1807 : Renseneb. Aucun titre indiqué. XVIe-XVIIe d. (style). Calcaire. H. 17 cm. Homme debout, bras tendus le long du corps. Pagne *shendjyt*. Perruque courte, arrondie et frisée, coupée au carré. Collier *ousekh*. Proscynème : Osiris (?). Lieu de conservation : Florence, Museo Egizio. Prov. inconnue (probabl. Abydos). Ancienne coll. Nizzoli (1824). Bibl. : PM VIII, n° 801-413-950 ; SCHIAPARELLI 1887, 191, n° 1499 ; ROSATI 2006, 226-227, pl. 19 (1-2) ; MARÉE 2010, 241-282. **Fig. 4.11.5b** et **7.3.2b**.

Florence 1808 : Djehouty, fils d'Ânou et frère de Senbef. Aucun titre indiqué. XVIe-XVIIe d. (style). Calcaire. H. 24,5 cm. Homme assis. Pagne *shendjyt*. Perruque courte, arrondie et frisée, coupée au carré. Collier *ousekh*. Proscynème : Osiris, seigneur d'Abydos. Lieu de conservation : Florence, Museo Egizio. Prov. inconnue (probabl. Abydos). Ancienne coll. Nizzoli (1824). Bibl. : PM VIII, n° 801-430-550 ; SCHIAPARELLI 1887, 190-191, n° 1498 ; ROSATI 2006, 233-234, pl. 19 (8) ; ROSATI 2010, 303-304, pl. 101-103. **Fig. 4.11.5a**.

Florence 6331 : Senebnebef, père de Paser. Brasseur (*ᶜfty*). XVIe-XVIIe d. (style). Calcaire. H. 6,7 cm. Homme debout, bras tendus le long du corps. Pagne *shendjyt*. Acéphale. Proscynème : Osiris. Lieu de conservation : Florence, Museo Egizio. Prov. inconnue (probabl. Abydos). Achat par Schiaparelli à Louqsor (1884-1885). Bibl. : SCHIAPARELLI 1887, 462-463, n° 1718 ; ROSATI 2006, 227-228, pl. 19 (3-4).

Francfort 723 : Anonyme (fragmentaire). Fin XIIe - début XIIIe d. (style). Granodiorite. 24 x 34 x 23 cm. Tête masculine. Perruque longue, lisse, encadrant le visage. Lieu de conservation : Francfort-sur-le-Main, Liebieghaus, Museum alter Plastik. Prov. inconnue. Bibl. : PM VIII, n° 801-447-240 ; WILDUNG, dans GESSLER-LÖHR (éd.) 1981, pl. 12-13 ; WILDUNG 1984, 216, fig. 191 ; WILDUNG 2000, 168 et 187, n° 84. **Fig. 2.6.3d**.

Genève 23458 : Anonyme (anépigraphe). Fin XIIe d. (style). Bois. 21 x 5,5 x 13,4 cm. Homme debout, bras le long du corps, poings fermés. Pagne long noué sous le nombril. Crâne rasé. Lieu de conservation : Genève, Musée d'Art et d'Histoire. Prov. inconnue. Ancienne coll. Herbet Kahn. Münzen und Medaillen (Bâle), 1981, n° 21. Bibl. : PM VIII, n° 801-421-200 ; TOOLEY 1990, 166-168, pl. 13.

Genève 26035 : Nemtynakht. Aucun titre indiqué. Fin XIIe - début XIIIe d. (style). Calcaire jaune à grain fin. 23,7 x 6,6 x 15,5 cm. Homme assis, enveloppé dans un manteau. Main gauche portée à la poitrine. Perruque mi-longue, striée et ondulée, encadrant le visage. Lieu de conservation : Genève, Musée d'Art et d'Histoire. Prov. inconnue (« Moyenne-Égypte, région d'Assiout »). Don (1984). Bibl. : PM VIII, n° 801-430-600 ; CHAPPAZ 1992, 63-75, fig. 1-5 ; SEIPEL 1992, n° 62 ; CHAPPAZ, dans HEIN 1994, 87, n° 4 ; CALLENDER 1998, 235 ; ARNOLD DO. 2010, 190, n. 82. **Fig. 5.5e**.

Genève-Lausanne Eg. 12 : Anonyme (fragmentaire). Fin XIIe - début XIIIe d. (style). Quartzite. 24 x 14,6 x 15 cm. Homme assis (partie supérieure). Pagne long noué sous la poitrine. Perruque longue, lisse, encadrant le visage. Lieu de conservation : Genève, Musée d'Art et d'Histoire (en dépôt du Musée cantonal des Beaux-Arts de Lausanne). Prov. inconnue. Legs Henri-Auguste Widmer (1938). Bibl. : PM VIII, n° 801-445-251 ; WILD 1956, 17-18, pl. 4 ; CHAPPAZ, dans ZUTTER et LEPDOR (éds.) 1998, 98-99, fig. 77. **Fig. 2.6.3b**.

Genève Fond. Gandur EG-29 : Anonyme (anépigraphe). XIIIe d. (style). Stéatite ou serpentinite. 24,2 x 6,1 x 12,3 cm. Homme debout, mains sur le devant du pagne. Pagne long noué sous la poitrine. Perruque courte, lisse et arrondie. Lieu de conservation : Genève, Fondation Gandur pour l'Art. Prov. inconnue. Gal. Daedalus. Bibl. : CHAPPAZ 2001, 62, n° 46.

Genève Fond. Gandur EG-185 : Anonyme (fragmentaire). XIIe d., règnes de Sésostris II-III (style). Granodiorite. 26,2 x 17 x 10,7 cm. Homme assis (partie supérieure). Pagne *shendjyt*. Perruque longue, striée, encadrant le visage. Lieu de conservation : Genève, Fondation Gandur pour l'Art. Prov. inconnue. Gal. Khawam Brothers. Sotheby's (New York), 1993, n° 22 ; Christie's (New York), 2001, n° 77. Bibl. : PM VIII, n° 801-445-779 ; CHAPPAZ 2001, 62-63, n° 47.

Giza 17 : Amenemhat IV Maâkherourê (inscription). Quartzite. L. 44 ; P. 147 cm. Sphinx (partie supérieure manquante). Lieu de conservation : magasins de Giza. Prov. Tell Hisn (Héliopolis). Bibl. : Bakry 1971, 99-100 ; Moussa 1991, 158, pl. 105 ; Fay 1996c, 68-69, n° 58, pl. 95b ; Raue 1999, 85, n. 3.

Giza GZ.PA.132 : Sésostris II Khâkhéperrê (inscription). Granodiorite. 45 x 18,5 cm. Roi assis (partie inférieure), main gauche à plat sur la cuisse, main droite refermée sur une pièce d'étoffe. Lieu de conservation : magasins de Giza. Prov. Giza, Kafr el-Gebel. Fouilles de Z. Hawass. Bibl. : Hawass 2011, 138-139 ; 174, n° 7.2.

Glasgow 1905.143.c : Anonyme (fragmentaire). XII^e d. (style). Grès. 20 x 12 cm. Femme assise (partie supérieure). Robe fourreau. Perruque tripartite striée. Lieu de conservation : Glasgow, Kelvingrove Art Gallery & Museum. Prov. Serabit el-Khadim. Fouilles EEF. Bibl. : PM VII, 359 ; Petrie 1906, 124, fig. 132.

Glasgow 1905.143.g : Anonyme (fragmentaire). XII^e d. (style). Grès. 13 x 15 x 9,5 cm. Tête masculine (statue cube ?). Perruque longue, lisse, rejetée derrière les épaules. Lieu de conservation : Glasgow, Kelvingrove Art Gallery & Museum. Prov. Serabit el-Khadim. Fouilles EEF. Bibl. : /.

Glasgow 1905.143.h : Anonyme (fragmentaire). XII^e d., règne d'Amenemhat III (style). Grès. 11 x 10,5 x 6,3 cm. Torse masculin. Perruque longue, lisse et bouffante, rejetée derrière les épaules. Lieu de conservation : Glasgow, Kelvingrove Art Gallery & Museum. Prov. Serabit el-Khadim. Fouilles EEF. Bibl. : /.

Glasgow 1905.143.i : Anonyme (fragmentaire). XII^e d., règne d'Amenemhat III (style). Grès. 9,5 x 8 x 4,8 cm. Buste masculin. Perruque longue, lisse et bouffante, rejetée derrière les épaules. Lieu de conservation : Glasgow, Kelvingrove Art Gallery & Museum. Prov. Serabit el-Khadim. Fouilles EEF. Bibl. : /.

Glasgow 1905.143.j : Anonyme (fragmentaire). XII^e d., règne d'Amenemhat III (style). Grès. 7 x 7,5 x 6 cm. Tête masculine. Perruque longue, lisse et bouffante, rejetée derrière les épaules. Lieu de conservation : Glasgow, Kelvingrove Art Gallery & Museum. Prov. Serabit el-Khadim. Fouilles EEF. Bibl. : /.

Glasgow 1914.64bu : Anonyme (fragmentaire). XII^e d., règnes de Sésostris II-III (style). Calcaire. 28,4 x 10,2 x 8,5 cm. Homme assis, enveloppé dans un manteau. Main gauche portée à la poitrine. Perruque mi-longue, striée, encadrant le visage. Lieu de conservation : Glasgow, Kelvingrove Art Gallery & Museum. Prov. Haraga, tombe 383. Fouilles de R. Engelbach (1913-1914). Bibl. : Grajetzki 2004, 38-39.

Glasgow 1914.64j : Anonyme (fragmentaire). XII^e-XIII^e d. (style). Stéatite ou serpentinite. 9,5 x 5,8 cm. Buste masculin. Main gauche portée à la poitrine. Perruque longue, striée, rejetée derrière les épaules. Lieu de conservation : Glasgow, Kelvingrove Art Gallery & Museum. Prov. Haraga, tombe 97. Fouilles de R. Engelbach (1913-1914). Bibl. : /.

Glasgow BM EA 777 : Imeny, fils d'Imeny. Titres non conservés. XII^e d., règnes de Sésostris II-Amenemhat III (style). Granodiorite. 39 x 21,5 x 27,5 cm. Homme assis en tailleur, mains à plat sur les cuisses. Pagne long noué au-dessus du nombril. Perruque longue, striée, rejetée derrière les épaules. Lieu de conservation : Glasgow, Kelvingrove Art Gallery & Museum (prêt à long terme du British Museum). Prov. inconnue. Acquisition par le BM en 1853. Ancienne coll. George Amnesley, 2^e comte de Mountnorris. Bibl. : PM VIII, n° 801-435-600 ; Aldred 1950, 43, pl. 35 ; Lloyd 1961, 121, fig. 83 ; Aldred, dans Leclant 1978, 220, fig. 340 ; Vandier 1958, 233, 584 ; Seipel (éd.) 1992, 192-193, n° 60.

Glasgow BM EA 2305 : Montouhotep, sa mère Ipou et sa femme Tjeti. Aucun titre indiqué. XII^e-XIII^e d. (style). Stéatite ou serpentinite. 15 x 9,5 x 6,6 cm. Triade debout : un homme, mains sur le devant du pagne, entouré de deux femmes, bras tendus le long du corps. Pagne long noué sous la poitrine ; robes fourreaux. Perruque longue, lisse, rejetée derrière les épaules ; perruques lisses tripartites. Lieu de conservation : Glasgow, Kelvingrove Art Gallery & Museum (prêt à long terme du British Museum). Prov. inconnue. Bibl. : PM VIII, n° 801-402-400.

Glasgow Burrell 13.188 : Anonyme (fragmentaire). Fin XII^e-XIII^e d. (style). Granodiorite. 13,6 x 14,1 x 10,5 cm. Tête masculine. Perruque mi-longue, striée, encadrant le visage. Lieu de conservation : Glasgow, Burrell Collection. Prov. inconnue. Coll. Sir William Burrell. Bibl. : PM VIII, n° 801-447-253.

Glasgow Burrell 13.242 : Roi anonyme (fragmentaire). XVI^e-XVII^e d. (style). Grauwacke. 10,5 x 7,2 cm. Roi agenouillé (?) (partie supérieure). Némès. Lieu de conservation : Glasgow, Burrell Collection. Prov. inconnue. Ancienne coll. Sir William Burrell. Bibl. : PM VIII, n° 800-490-900 ; Davies 1981a, 13, n° 14 ; Bourriau 1988, 68-9 (54) ; Fay 2016, 22 ; 32, fig. 39. **Fig. 2.13.1g.**

Glasgow Burrell 13.243 : Anonyme (fragmentaire). XIII^e d. (style). Granodiorite. 12 x 15,5 x 9,5 cm. Tête masculine. Perruque longue, lisse, encadrant le visage. Lieu de conservation : Glasgow, Burrell Collection. Prov. inconnue. Coll. Sir William Burrell. Bibl. : PM VIII, n° 801-447-255.

Glasgow Burrell 13.267 : Anonyme (fragmentaire). XII^e d., règne de Sésostris III (style). Granodiorite. 17,7 x 16,3 x 8,8 cm. Buste masculin. Perruque longue, ondulée et striée, encadrant le visage. Lieu de conservation : Glasgow, Burrell Collection. Prov. inconnue (« Bubastis »). Coll. Sir

William Burrell. Bibl. : /.

Glasgow Burrell 13.278 : Anonyme (fragmentaire). XIII^e d. (style). Granodiorite. 18,2 x 14,2 x 10,4 cm. Homme assis (?) (partie supérieure). Pagne long noué sous la poitrine. Perruque longue, lisse et bouffante, rejetée derrière les épaules. Lieu de conservation : Glasgow, Burrell Collection. Prov. inconnue. Coll. Sir William Burrell. Bibl. : PM VIII, n° 801-445-205.

Gotha Ae 1 : Sésostris III Khâkaourê (style). Granodiorite. H. 19,5 cm. Buste du roi. Némès. Collier au pendentif. Lieu de conservation : Gotha, Schloßmuseum Friedenstein. Prov. inconnue. Bibl. : PM VIII, n° 800-490-950 ; Vandier 1958, 190, 599 ; Polz 1995, 229, n. 12 ; 234, n. 44 ; 237, n. 64 ; Wenzel, dans Tietze et Wenzel (éds.) 1999, 172 (IV.11) ; Wildung 2000, n° 37 ; Wallenstein, dans Petschel et al. 2004, 169, n° 159 ; Peterson et al. 2016, 84, n° 2.

Hanovre 1935.200.128 : Roi anonyme (fragmentaire). Fin de la XIII^e d. (style). Granodiorite. 25,6 x 29,7 x 31 cm. Tête d'un sphinx. Némès, barbe. Lieu de conservation : Hanovre, Kestner-Museum. Prov. Héliopolis, « dans le champ près de l'obélisque ». Fouilles de W.M.F. Petrie (1912). Pièce acquise ensuite par von Bissing (inv. S. 1466), dont la collection est entrée au musée de Hanovre. Bibl. : Petrie et al. 1915, 6, pl. 6 ; Raue 1999, 398-399. **Fig. 3.1.26a-c.**

Hanovre 1950.67 : Anonyme (fragmentaire). XIII^e d. (style). Granodiorite. 9,6 x 8,4 x 9,6 cm. Tête masculine. Crâne rasé. Lieu de conservation : Hanovre, Kestner-Museum. Prov. inconnue. Bibl. : /. **Fig. 2.8.3n.**

Hanovre 1967.43 : Anonyme (fragmentaire). XIII^e-XVII^e d. (style). Granodiorite. 24,4 x 11,2 x 12 cm. Homme debout, mains sur le devant du pagne (partie supérieure). Pagne court à devanteau triangulaire. Crâne rasé. Lieu de conservation : Hanovre, Kestner-Museum. Prov. inconnue (« probablement Abydos »). Bibl. : /.

Hanovre 1970.17 : Reine anonyme (fragmentaire). Fin XII^e d. (style). Quartzite. 9,8 x 10,3 x 4,7 cm. Tête d'une reine. Perruque hathorique lisse et ondulée. Uraeus. Lieu de conservation : Hanovre, Kestner-Museum. Prov. inconnue. Bibl. : PM VIII, n° 801-485-150 ; Munro 1976, 5, n° 10 ; Wildung 2000, 141 et 185, n° 65.

Hanovre 1970.36 : Anonyme (fragmentaire). XII^e-XIII^e d. (style). Granodiorite ou serpentinite. H. 8,4 cm. Buste féminin. Robe fourreau. Perruque hathorique ondulée et striée, retenue par des rubans. Lieu de conservation : Hanovre, Kestner-Museum. Prov. inconnue (« probablement Abydos »). Bibl. : Munro 1976, n° 3.

Hanovre 1976.1 : Anonyme (fragmentaire). XIII^e d. (style). Serpentinite. H. 3,8 cm. Tête masculine. Crâne rasé. Lieu de conservation : Hanovre, Kestner-Museum. Prov. inconnue (« probablement Abydos »). Bibl. : PM VIII,

n° 801-447-280 ; Munro 1976, n° 3.

Hanovre 1993.2 : Anonyme (fragmentaire). XIII^e d. (style). Serpentinite. 15,9 x 5,5 x 5,7 cm. Homme debout (pieds et base manquants), mains sur le devant du pagne. Pagne long noue au-dessus du nombril. Perruque courte, lisse et arrondie. Lieu de conservation : Hanovre, Kestner-Museum. Prov. inconnue (« probablement Abydos »). Bibl. : /. **Fig. 6.3.4.2.2a.**

Hanovre 1995.89 : Anonyme (nom illisible). Fin XII^e-XIII^e d. (style). Calcaire. 13,6 x 6,8 x 8,6 cm. Homme assis en tailleur, mains sur le pagne, paumes tournées vers le ciel. Pagne long noue au-dessus du nombril. Perruque longue, striée, encadrant le visage. Proscynème : Osiris (?), Ptah-Sokar. Lieu de conservation : Hanovre, Kestner-Museum. Prov. inconnue. Bibl. : /. **Fig. 6.2.6c.**

Hanovre 1995.90 : Anonyme (nom illisible). Fin XII^e-XIII^e d. (style). Calcaire. 15,2 x 4 x 8,7 cm. Femme debout, bras tendus le long du corps. Robe fourreau. Perruque tripartite striée. Proscynème : Osiris, seigneur de Busiris, le grand dieu, seigneur d'Abydos. Lieu de conservation : Hanovre, Kestner-Museum. Prov. inconnue. Bibl. : /. **Fig. 4.12b.**

Harvard 1965.470 : Anonyme (nom illisible). Fin XII^e d. (style). Bois. 19,7 x 5 x 8,1 cm. Homme debout, mains sur le devant du pagne. Pagne long, à bandes horizontales, noué sous la poitrine. Perruque mi-longue, finement striée, au carré. Proscynème : Osiris. Lieu de conservation : Cambridge (MA), Harvard Art Museums (Fogg Museum). Prov. inconnue (« Assouan »). Acquisition par le Baron Francis Wallace Grenfell. Sotheby's (Londres), 1917. Collection Sachs. Don en 1965. Bibl. : PM VIII, n° 801-421-050.

Harvard 2002.60.13 : Anonyme (nom illisible). XIII^e d. (style). Stéatite ou serpentinite. 4,1 x 5,1 cm. Tête masculine. Perruque mi-longue, finement striée, encadrant le visage. Lieu de conservation : Cambridge (MA), Harvard Art Museums (Fogg Museum). Prov. inconnue. Ancienne coll. W.C. Burris Young. Bibl. : /.

Hawara 1911a : Amenemhat III Nimaâtrê (contexte archéologique). Granit. Fragment d'un naos contenant une dyade d'Amenemhat III (cf. Copenhague ÆIN 1482 et Le Caire JE 43289). Lieu de conservation : inconnu. Prov. Hawara, temple funéraire d'Amenemhat III. Fouilles de W.M.F. Petrie. Bibl. : Petrie et al. 1912, 30 ; Obsomer 1992, 264 ; Uphill 2000, 25, 42, 70, H.5 ; Blom-Boër 2006, 138.

Hawara 1911b : Amenemhat III Nimaâtrê (contexte archéologique). Calcaire induré. 58 x 48 x 55 cm. Torse d'une statue du roi sculptée en haut-relief dans un naos, probablement fragment d'un groupe statuaire. Sceptre dans la main gauche. Collier-pectoral. Lieu de conservation : in situ (en 2015). Prov. Hawara, temple funéraire d'Amenemhat III. Fouilles de W.M.F. Petrie. Bibl. : PM

IV, 101 ; PETRIE *et al.* 1912, 31 ; OBSOMER 1992, 264, n° 4 ; FREED 2002, 115 ; BLOM-BOËR 2006, 160-162, n° 53. **Fig. 3.1.20.4e.**

Hawara 1911c : Amenemhat III Nimaâtrê (contexte archéologique). Calcaire. L. 210 cm. Fragment d'un groupe statuaire sculpté en haut-relief dans un naos : roi assis entouré de quatre figures féminines debout tenant des poissons. Némès, barbe. Sceptre dans la main gauche. Collier-pectoral. Lieu de conservation : *in situ* (en 2015). Prov. Hawara, temple funéraire d'Amenemhat III. Fouilles de W.M.F. Petrie. Bibl. : PM IV, 101 ; PETRIE *et al.* 1912, 33, pl. 26 ; FAY 1996b, 129, fig. 19 ; SEIDEL 1996, 104-106 ; FREED 2002, 113 ; BLOM-BOËR 2006, 137-138, n° 28.

Heidelberg 212 : Anonyme (anépigraphe). XIIIᵉ d. (style). Grauwacke. 15,2 x 11 x 15 cm. Homme assis en tailleur, enveloppé dans un manteau laissant nue l'épaule droite. Main gauche portée à la poitrine. Acéphale. Lieu de conservation : Heidelberg, Ägyptologisches Institut der Universität. Prov. inconnue (« Abydos ? »). Bibl. : PM VIII, n° 801-435-410 ; FEUCHT 1986, n° 164.

Heidelberg 274 : Néferkarê-Iymérou, fils d'Iymérou et de Satamon. Noble prince (*r-pᶜ ḥȝty-ᶜ*), supérieur de la ville (*imy-r niw.t*), vizir (*ßty*), supérieur des Six Grandes Demeures (*imy-r ḥw.t wr.t 6*), etc. XIIIᵉ d., règne de Sobekhotep Khânéferrê (roi cité dans l'inscription). Granodiorite. 46 x 30 x 32 cm. Homme assis en tailleur, écrivant de la main droite sur un papyrus déroulé sur les genoux. Pagne long à frange noué sous la poitrine. Collier-*shenpou*. Crâne rasé ou perruque courte (acéphale). Statue réalisée sur ordre du roi Sobekhotep Khânéferrê, afin d'être placée « dans le temple d'Amon-Rê, seigneur des Deux Terres, qui est à la tête de Karnak. Lieu de conservation : Heidelberg, Ägyptologisches Institut der Universität. Prov. Karnak, cour de la Cachette ? Bibl. : PM II², 288 ; EVERS 1929, I, 90, pl. 138-139 ; RANKE 1934, 361-365 ; VON BECKERATH 1958, 263-265 ; HELCK 1958, 4, n. 8 ; VON BECKERATH 1965, 98, n. 5 ; HELCK 1975, 37-38, n° 48 ; HABACHI 1981a, 29-31 et 38, pl. 3-4 ; HABACHI 1984, 124 ; FRANKE 1984, n° 26 ; FEUCHT 1986, 64-65, n. 180 ; SOUROUZIAN 1991, 345-346, n. 20 ; 349, n. 48-49 ; FISCHER 1996, 104 ; ZIMMERMANN 1998, 98, n. 2 ; 104, n. 72 ; GRAJETZKI 2000, 26, n° I.29, a ; ULLMANN 2002, 7-8 ; 16 ; VERBOVSEK 2004, 4, n. 27 ; 10-11 ; 42, n. 274 ; 89, n. 461 ; 91, n. 487; 95-96 ; 100-103 ; 105, n. 558 ; 108 ; 118 ; 120 ; 124, n. 585 ; 127, n. 618 ; 155, n. 813 ; 161, n. 872 ; 165, n. 891-892 ; 171, n. 954 ; 173-174 ; 380-381 ; 382, n. 4, n. 7 ; 384, n. 5 ; 569, pl. 4a (K 1). **Fig. 2.10.2i et 6.2.6g.**

Heidelberg 2571 : Anonyme (fragmentaire). 2ᵉ m. XIIᵉ d. (style). Grès. 5,4 x 6,4 x 4,7 cm. Tête masculine. Perruque longue, striée, rejetée derrière les épaules. Lieu de conservation : Heidelberg, Ägyptologisches Institut der Universität. Prov. inconnue. Acquisition en 1972. Bibl. : PM VIII, n° 801-447-287 ; FEUCHT 1986, n° 169.

Helsinki 5981.94 : Ânkhdjefa (ou Hâpydjefa ?), fils d'Âamat. Noble (*r-pᶜ*), [...]. Fin XIIᵉ-XIIIᵉ d. (style). Stéatite ou serpentinite. 11,4 x 7 cm. Homme assis en tailleur, enveloppé dans un manteau. Main gauche portée à la poitrine. Perruque longue, striée, encadrant le visage. Proscynème : Osiris. Lieu de conservation : Helsinki, Suomen Kansallismuseo. Prov. inconnue. Ancienne coll. F.R. Martin. Achat en Égypte en 1895-1896. Bibl. : PM VIII, n° 801-435-420 ; HOLTHOER 1993, n° 105.

Hérakléopolis Magna 01 : Roi anonyme (statue usurpée par Ramsès II). Fin XIIᵉ d. (style et association avec d'autres statues trouvées sur le même site). Quartzite. L. 130 ; P. 243 cm. Statue colossale assise (partie inférieure), figures féminines debout de part et d'autre des jambes du souverain. Lieu de conservation : *in situ*. Prov. Ehnasya el-Medina, Kôm el-Aqareb. Fouilles de J. Lopez (1966). Bibl. : LOPEZ 1974, 304-306, pl. 11-12 ; CONNOR 2015b, 93, n. 36.

Hérakléopolis Magna 02 : Roi anonyme (statue usurpée par Ramsès II). Fin XIIᵉ d. (style et association avec d'autres statues trouvées sur le même site). Quartzite. Statue colossale assise (partie inférieure), figures féminines debout de part et d'autre des jambes du souverain. Lieu de conservation : *in situ*. Prov. Ehnasya el-Medina. Fouilles de C. Perez Die (années 2000). Bibl. : CONNOR 2015b, 93, n. 37.

Hildesheim 10 : Sahathor, fils de Nemti. Chef de la maison du travail de l'offrande divine (*imy-r šnᶜw n ḥtp-nṯr*). 2ᵉ moitié XIIᵉ d. (style). Granodiorite. 33,8 x 20,2 x 22,5 cm. Homme assis en tailleur, mains à plat sur les cuisses. Pagne long noué au-dessus du nombril. Perruque longue, striée, rejetée derrière les épaules. Proscynème : l'Ennéade, Ptah-Sokar. Lieu de conservation : Hildesheim, Roemer-Pelizaeus-Museum. Prov. inconnue. Acquisition en 1907. Bibl. : PM VIII, n° 801-435-450 ; ROEDER 1921, 70 ; KAYSER 1973, 54, fig. 37 ; EGGEBRECHT 1993, fig. 36 ; LEMBKE *et al.* 2008, 39, fig. 12 ; 174, n° 56. **Fig. 2.3.9b.**

Hildesheim 84 : Neniou, fils d'Inkaef. Prêtre *ouâb* de Min (*wᶜb n Mnw*). XIIIᵉ-XVIIᵉ d. (style). Grauwacke. 31,5 x 6,2 x 13,4 cm. Homme debout. Pagne long à frange noué sous la poitrine. Crâne rasé. Lieu de conservation : Hildesheim, Roemer-Pelizaeus-Museum. Prov. inconnue (Quft ? Akhmim ? Abydos ?). Acquisition en 1907. Bibl. : PM VIII, n° 801-414-100 ; ROEDER 1921, 70 ; KAYSER 1973, 54, fig. 38 ; SEIPEL 1983, n° 59 ; 1992, n° 74 ; EGGEBRECHT 1993, fig. 38 ; SEIPEL 2001, n° 11 ; LEMBKE *et al.* 2008, 68, fig. 27 ; 174, n° 54. **Fig. 4.9.2b.**

Hildesheim 412 : Sésostris III Khâkaourê (style). Quartzite. H. 24,3 cm. Partie supérieure du visage du roi. Némès. Lieu de conservation : Hildesheim, Roemer-Pelizaeus-Museum. Prov. inconnue (orig. Hérakléopolis Magna ?). Bibl. : PM VIII, n° 800-494-010 ; EVERS 1929, I, pl. 88 ; VANDIER 1958, 189, 600 ; WILDUNG 1984, 204, fig. 179 ; EGGEBRECHT

(éd.) 1993, 47, fig. 37 ; Polz 1995, 229, n. 15 ; 237, n. 64 ; Wildung 2000, n° 42 ; Wegner 2007, 197 ; Connor et Delvaux 2017, 248-249, 263, fig. 6.

Hildesheim 4856 : Anonyme (fragmentaire). 2ᵉ moitié XIIᵉ-XIIIᵉ d. (style). Grauwacke. H. 4,2 cm. Buste masculin. Perruque longue, lisse et bouffante, rejetée derrière les épaules. Lieu de conservation : Hildesheim, Roemer-Pelizaeus-Museum. Prov. inconnue. Acquisition en 1977. Bibl. : Lembke *et al.* 2008, 242, n° 246. **Fig. 6.3.4.2.1a.**

Hildesheim 5949 : Anonyme (inachevé). XIIIᵉ d. (style). Serpentinite. 16,1 x 4,6 x 5,2 cm. Homme debout. Pagne long. Perruque longue encadrant le visage. Lieu de conservation : Hildesheim, Roemer-Pelizaeus-Museum. Prov. inconnue. Achat en 1988. Bibl. : /. **Fig. 7.**

Hou 1898 : Anonyme (fragmentaire). Deuxième Période intermédiaire (style). Calcaire. Enfant debout, bras tendus le long du corps (jambes manquantes). Pagne *shendjyt*. Crâne rasé et mèche de l'enfance. Lieu de conservation : inconnu. Prov. Hou, nécropole. Fouilles de Petrie et Mace (1898-1899). Bibl. : PM V, 109 ; Petrie et Mace 1901, 52, pl. 26 ; Delange 1987, 123.

Houston (coll. priv.) : Roi anonyme (fragmentaire). Fin XIIIᵉ d. (style). Granodiorite. 10 x 8,5 x 8 cm. Tête du roi. Coiffure amonienne ; uraeus. Lieu de conservation : Houston Museum (jadis Bolton Museum) : prêt d'un collecteur privé. Prov. inconnue. Bibl. : /. **Fig. 2.12.1h.**

Ismaïlia (jardin) : Roi anonyme (statue usurpée par Ramsès II). Fin XIIᵉ-XIIIᵉ d. (style). Granodiorite. 145 x 81 x 232 cm. Sphinx à crinière (transformée en némès à l'époque ramesside). Barbe. Peut-être déjà usurpé précédemment par un souverain hyksôs, d'après la surface verticale martelée sur l'épaule droite du félin. Jadis partie de la même série que les sphinx à crinière découverts à Tanis (mêmes dimensions) ? Lieu de conservation : Ismaïlia Museum. Prov. Tell el-Maskhouta (1898). Découvert entre 1860 et 1876 dans un contexte ramesside par Felix Paponots. Bibl. : PM IV, 53 ; Petrie 1889, 11, pl. 16 ; Sourouzian 1998, 407, pl. 22-23 ; Verbovsek 2006, 23-24 et 172-173, n° 9 ; Magen 2011, 470-472, n° G-a-1.

Ismaïlia JE 32888 – TR 13/12/24/5 : Anonyme (fragmentaire). XIIIᵉ d., environs du règne de Néferhotep Iᵉʳ (style). Calcaire. H. 59 cm. Homme assis (partie supérieure). Pagne noué sous le nombril. Perruque mi-longue, lisse, encadrant le visage. Barbe. Lieu de conservation : Ismaïlia Museum (jadis Le Caire, Musée égyptien). Prov. Assiout (1898). Bibl. : /. **Fig. 5.5i.**

Istanbul 10368 : Reine anonyme (fragmentaire). Fin XIIᵉ d. (style). Granodiorite. H. ca. 25 cm. Reine assise (partie supérieure). Robe fourreau. Perruque tripartite ; uraeus. Lieu de conservation : Istanbul, Arkeoloji Müzesi. Prov. inconnue. Bibl. : PM VIII, n° 801-480-350 ; Vandier

1958, 586 ; Bothmer 1978, pl. 8 ; Fortier 2015, 15-20. **Fig. 2.3.3c.**

Ivanovo A-529 : Anonyme (fragmentaire). XIIIᵉ d. (style). Stéatite (?). 9,5 x 6,5 x 5,5 cm. Buste masculin. Perruque mi-longue, lisse, encadrant le visage. Lieu de conservation : Ivanovo, Regional Art Museum. Prov. inconnue. Ancienne coll. D.G. Burylin. Bibl. : Berlev et Hodjash 1988, 56, pl. 80, n. 14.

Jérusalem 91.71.252 : Roi anonyme (fragmentaire). Fin XIIᵉ-début XIIIᵉ d. (style). Granodiorite. 9,2 x 8,5 cm. Tête royale. Lieu de conservation : Jérusalem, Israel Museum. Prov. inconnue. Ancienne coll. N. Schimmel (don). Bibl. : PM VIII, n° 800-494-940 ; Settgast 1978, n° 212 ; Fay 1996c, 60, pl. 80.

Jérusalem 91.71.261 : Imeny, fils d'Yti (?). Directeur des chanteurs (*sḥm ḥsw*). XIIᵉ d., règnes de Sésostris II-III (style). Granodiorite. 29,3 x 14,2 cm. Homme assis en tailleur, main gauche portée à la poitrine. Pagne court. Perruque longue, striée, rejetée derrière les épaules. Proscynème : Hathor, dame de Cusae ; Ptah-Sokar. Lieu de conservation : Jérusalem, Israel Museum. Prov. inconnue (Cusae ?). Ancienne coll. N. Schimmel (don). Bibl. : PM VIII, n° 801-437-200 ; Cooney, dans Muscarella (éd.) 1974, n° 183, 12-13 ; Seidel et Wildung, dans Vandersleyen 1975, 236-237, fig. 159 ; Settgast 1978, n° 213 ; Lewitt (éd.) 1995, 104 ; Ben-Tor 2001, 4, 13, n° 3 ; Grajetzki et Stefanović 2012, n° 42.

Jérusalem 97.63.37 : Sobekhotep. Aîné du portail (*smsw ḥȝy.t*). XIIIᵉ-XVIᵉ d. (style). Grauwacke. 26 x 8,1 cm. Homme (enfant ?) debout, bras tendus le long du corps et mains à plat sur les cuisses. Pagne *shendjyt* lisse. Crâne rasé et mèche de l'enfance (statue destinée à ce personnage ?). Proscynème : Ptah-Sokar-Osiris. Lieu de conservation : Jérusalem, Israel Museum. Prov. inconnue. Ancienne coll. A. Guterman (New York) (don). Bibl. : Ben-Tor 1997, 116-117, n° 96 ; 2001, 10, n° 1.

Jérusalem 97.63.40 : Anonyme (anépigraphe). XIIIᵉ-XVIᵉ d. (style). Stéatite. 15,7 x 3,9 cm. Homme debout, bras tendus le long du corps, poings fermés. Pagne *shendjyt*. Perruque courte, lisse et arrondie. Lieu de conservation : Jérusalem, Israel Museum. Prov. inconnue. Ancienne coll. A. Guterman (New York) (don). Bibl. : Ben-Tor 1997.

Jérusalem 97.63.159 : Montouhotep. Scribe du vizir (*sš ȝȝty*). XIIIᵉ d. (style). Grauwacke. 26 x 8,1 cm. Homme assis, mains à plat sur les cuisses. Pagne long noué sous la poitrine. Crâne rasé. Proscynème : Ptah-Sokar-Osiris. Lieu de conservation : Jérusalem, Israel Museum. Prov. inconnue. Ancienne coll. A. Guterman (New York) (don). Bibl. : Ben-Tor 1997, 116-117, n° 97 ; 2001, 2, 2, 19, n° 2.

Jérusalem A.273 : Anonyme (fragmentaire). XIIᵉ d. (style). Granodiorite. Buste féminin. Robe fourreau. Perruque

tripartite striée. Lieu de conservation : Jérusalem, Israel Museum. Prov. Megiddo (Tell el-Mutesellim), temple 2048, mur de la plateforme, strate VII, zone B-B. Fouilles de Gordon Loud (Chicago), 1935-1936. Bibl. : PM VII, 381 ; LOUD 1948, 265-267, pl. 206 (2) ; GIVEON 1978, 28-30.

Jérusalem IAA 1938-491 : Anonyme (fragmentaire). XIIIᵉ d. (style). Serpentinite. 4,4 x 5 cm. Tête masculine. Crâne rasé. Lieu de conservation : Jérusalem, Israel Museum. Prov. Tell el-Ajjul. Bibl. : /.

Jérusalem IAA 1980-903 : Néfertoum, fils d'It[…]. XIIIᵉ d. (style). Granodiorite ou serpentinite. 13 x 12,4 x 10 cm. Homme assis en tailleur, mains à plat sur les cuisses. Pagne long noué sous la poitrine. Acéphale. Proscynème : Ptah et Osiris. Lieu de conservation : Jérusalem, Israel Museum. Prov. Tel Dan, parmi les ruines d'un mur du IXᵉ siècle av. J.-C. Bibl. : /.

Jérusalem IAA 1997-3313 : Amenemhat III Nimaâtrê (cartouche). Stéatite (?). 16 x 12 x 30 cm. Sphinx (tête et pattes avant manquantes). Lieu de conservation : Jérusalem, Israel Museum. Prov. Tell Hazor (en réemploi dans un mur de l'Âge du Fer). Fouilles d'A. Ben-Tor. Bibl. : BEN-TOR D., dans ID. *et al.* 2016, 38-39, n° 9 ; BEN-TOR D., dans BEN-TOR A. *et al.* 2017, 583-584.

Kamid el-Loz 1968 : Anonyme (fragmentaire). Fin XIIᵉ - début XIIIᵉ d. (style). Granodiorite. H. 6,4 cm. Buste masculin. Perruque longue, lisse, encadrant le visage. Lieu de conservation : Beyrouth, musée national (?). Prov. Kamid el-Loz. Fouilles de R. Hachmann (1968-1970). Bibl. : HACHMANN 1983, 159, n° 100.

Kansas City 39.8 : Anonyme (fragmentaire). Début XIIIᵉ d. (style ; pièce retouchée ?). Granodiorite. 30,5 x 34,3 x 28 cm. Tête masculine. Perruque longue, ondulée, encadrant le visage. Lieu de conservation : Kansas City, Nelson-Atkins Museum of Art. Prov. inconnue. Bibl. : PM VIII, n° 801-447-292 ; DE SMET et JOSEPHSON 1991, 9.

Kansas City 62.11 : Sésostris III Khâkaourê (style). Quartzite. 45 x 34,3 x 43,2 cm. Tête d'une statue probablement assise du roi. Némès. Lieu de conservation : Kansas City, Nelson-Atkins Museum of Art. Prov. inconnue (orig. Hérakléopolis Magna ?). Achat (W. Rockhill Nelson Trust, 1962). Bibl. : PM VIII, n° 800-494-100 ; ALDRED 1970, 42, n. 66 ; POLZ 1995, 229, n. 15 ; 236 ; 237, n. 64 ; RUSSMANN 2001, 35, fig. 22 ; LABOURY 2009, 184, pl. 6 ; CONNOR, dans MORFOISSE et ANDREU-LANOË (éds.) 2014, 43-45, 274, n° 4 ; OPPENHEIM, dans OPPENHEIM *et al.* 2015, 78-83, n° 22 ; CONNOR et DELVAUX 2017, 248-249, 252, 262, fig. 4. **Fig. 3.1.19**.

Karnak 1875a : Kamosé Ouadjkheperrê (?) (inscription fragmentaire). Granit (ou granodiorite ?). H. 75 cm. Statue assise fragmentaire du roi. Lieu de conservation : inconnu

(introuvable aux magasins du Cheikh Labib, aimable communication de S. Biston-Moulin). Prov. Karnak, cour centrale. Bibl. : MARIETTE 1875, 45, n° 17, pl. 8m ; GAUTHIER 1912, 19 (III) ; DAVIES 1981a, 31, n° 53 ; WINTERHALTER 1998, 288, n° 10.

Karnak 1875b : Amenemhat. Chancelier royal (*ḫtmw bity*), ami [unique] (*smr* [*wʿty*]), grand chef des troupes (*imy-r mšʿ wr*). XIIIᵉ d., règne de Sobekhotep Khânéferrê (cartouche). Quartzite. H. 35 cm. Fragment de base de statue. Lieu de conservation : Karnak (?). Prov. Karnak, zone du temple du Moyen Empire. Statue donnée comme récompense de la part du roi. Bibl. : MARIETTE 1875, pl. 8p ; GAUTHIER 1912, 32, III ; GRAJETZKI 2000, 123, n° IV.17 ; VERBOVSEK 2004, 388, n° K 5 ; GRAJETZKI 2009, 105, fig. 46 ; QUIRKE 2010, 57.

Karnak 1981 : Néferkarê-Iymérou, fils du contrôleur de la salle Iymérou et de Satamon. Noble prince (*r-pʿ ḥȝty-ʿ*), supérieur de la ville (*imy-r niw.t*), vizir (*ṯȝty*), supérieur des Six Grandes Demeures (*imy-r ḥw.t wr.t 6*). XIIIᵉ d., règne de Sobekhotep Khânéferrê (personnage attesté par d'autres sources). Granodiorite. H. 43 cm. Homme assis, mains à plat sur les cuisses (fragment : jambes). Pagne long. Figure d'un enfant debout contre sa jambe gauche. Proscynème : Amon-Rê, seigneur du ciel. Lieu de conservation : Karnak (?). Prov. Karnak, temple d'Amon. Bibl. : HABACHI 1981a, 35, fig. 4 ; pl. 8 ; 9 ; FRANKE 1984, n° 26 ; GRAJETZKI 2000, 27, n° I.29, d ; VERBOVSEK 2004, 382-383, pl. 4b, n° K 2.

Karnak 2005 : Néferhotep Iᵉʳ Khâsekhemrê (inscription). Calcaire. 200 x 200 x 80 cm. Dyade : deux figures du souverain debout, se tenant par la main, sculptées en haut-relief dans un naos. Pagnes *shendjyt*. Némès. Collier *ousekh* + collier au pendentif. Proscynème : Amon-Rê, le bien-aimé, maître des trônes des Deux Terres, qui-est-à-la-tête-de-Karnak. Lieu de conservation : *in situ*. Prov. Karnak, Ouadjyt, fondations de l'obélisque Nord de Hatchepsout. Fouilles du CFEETK (2005). Bibl. : GRIMAL et LARCHE 2007, 17, pl. 2 a-c ; QUIRKE 2010, 64. **Fig. 6.2.9.3b**.

Karnak-Khonsou : Anonyme (fragmentaire). XIIIᵉ d. (style). Granit. H. ca. 150 cm. Homme assis, mains à plat sur les cuisses (jambes manquantes). Pagne *shendjyt*. Perruque longue, lisse, encadrant le visage. Lieu de conservation : *in situ*. Prov. Karnak, temple de Khonsou. Bibl. : GRAJETZKI 2009, pl. 8. **Fig. 5.4a**.

Karnak KIU 12 : Amenemhat III Nimaâtrê (cartouches). Calcaire induré. 30 x 99 x 114 cm. Base d'une statue du roi. Lieu de conservation : Karnak, Akhmenou, SX.2. Prov. Karnak. Bibl. : PM II², 119 ; BARGUET 1962, 92, n. 2, 4 ; CARLOTTI 2002, 116, fig. 67 ; GABOLDE 2018, 370, fig. 232.

Karnak KIU 13 : Amenemhat III Nimaâtrê (style). Granodiorite. H. 19 cm. Visage du roi. Némès. Lieu de conservation : Karnak (?). Prov. Karnak, Ouadjyt, interstices

du pavement. Fouilles du CFEETK (2002). Bibl. : GRIMAL et LARCHE 2007, 57, pl. 1b ; GABOLDE 2018, 370.

Karnak KIU 563 : Sésostris III Khâkaourê (inscription). Gneiss anorthositique. H. 30 cm. Partie frontale du corps d'un sphinx (jumeau de New York MMA 17.9.2). Némès. Barbe. Lieu de conservation : Karnak, magasins du Cheikh Labib. Prov. Karnak. Bibl. : HABACHI 1984-1985, 11-16 ; POLZ 1995, 237, n. 65 ; OPPENHEIM *et al.* 2015, 81-82 ; GABOLDE 2018, 368.

Karnak KIU 2051 : Un roi Sobekhotep (inscription fragmentaire). Fin XIIIe-XVIe d. (style). Granit. H. ca. 200 cm. Roi assis, mains à plat sur les cuisses. Pagne *shendjyt*. Némès. Barbe. Proscynème : Amon, maître des trônes des Deux Terres. Lieu de conservation : *in situ*. Prov. Karnak, face nord du VIIe pylône. Fouilles de G. Legrain (1901). Bibl. : PM II2, 168 ; LEGRAIN 1901, 270, n° 4 ; 1903, 7, n° 4, pl. 1-2 ; ADAM et EL-SHABOURY 1959, 41-42 ; BARGUET 1962, 272 ; LAUFFRAY 1979, 154, fig. 122 ; DAVIES 1981a, 29, n° 42 ; GOYON *et al.* 2004, 271, fig. 315 ; AZIM et RÉVEILLAC 2004, I, 259-260 ; II, 184 et 186. **Fig. 2.10.1i** et **3.1.9.1c**.

Karnak KIU 2053 : Roi anonyme (inscription disparue). 2e quart XIIIe d. (style). Granit. H. ca. 200 cm. Roi assis, mains à plat sur les cuisses. Pagne *shendjyt*. Némès. Barbe. Lieu de conservation : *in situ*. Prov. Karnak, face nord du VIIe pylône. Fouilles de G. Legrain (1901). Bibl. : PM II2, 168 ; LEGRAIN 1901, 270, n° 3 ; 1903, 7, n° 3, pl. 1-2 ; ADAM et EL-SHABOURY 1959, 41-42 ; BARGUET 1962, 272 ; LAUFFRAY 1979, 154, fig. 122 ; GOYON *et al.* 2004, 271, fig. 315 ; AZIM et RÉVEILLAC 2004, I, 259 ; II, 184. **Fig. 2.8.3d** et **3.1.9.1c**.

Karnak KIU 2226 : Sobekemsaf Ier ou II (inscription fragmentaire). Granit. H. 132 cm. Roi assis (fragmentaire). Proscynème : Amon-Rê, seigneur de [...]. Lieu de conservation : inconnu (introuvable aux magasins du Cheikh Labib, aimable communication de S. Biston-Moulin). Prov. Karnak, face Nord du VIIe pylône. Fouilles de G. Legrain (1903). Bibl. : PM II2, 169 ; LEGRAIN 1903, 8 ; BARGUET 1962, 272 ; VON BECKERATH 1964, 177, n° 8 ; 291, 17, 10 (9) ; HELCK 1983^2, 64, n° 96 ; WINTERHALTER 1998, 287, n° 6 ; QUIRKE 2010, 65.

Karnak KIU 2526 : Sobekhotep Khânéferrê. Granodiorite. 60 x 27 x 35 cm. Roi assis (torse et pieds manquants). Lieu de conservation : Karnak, magasins du Cheikh Labib. Prov. Karnak, nord du temple d'Opet. Fouilles de R. Engelbach (1921). Bibl. : PM II2, 293 ; ENGELBACH 1921, 63-4 ; WEILL 1932, 27 ; DAVIES 1981a, 26, n° 26 ; RYHOLT 1997, 349 ; QUIRKE 2010, 64.

Karnak KIU 2527 : Anonyme (fragmentaire). Noble prince (*r-pc ḥȝty-c*), chancelier royal (*ḫtmw bity*). Début XIIIe d. (style). Quartzite. 136 x 42 x 99 cm. Homme agenouillé. Pagne long noué sous la poitrine. Acéphale. Proscynème : Amon-Rê, seigneur des Trônes des Deux

Terres. Lieu de conservation : Karnak, « cour du Moyen Empire ». Prov. Karnak, dans les fondations d'un mur de la XVIIIe dynastie dans la zone du temple du Moyen Empire. Statue donnée comme récompense de la part du roi. Bibl. : MARIETTE 1875, 42, n° 7, pl. 8 ; EVERS 1929, I, pl. 94 ; BARGUET 1962, 154, fig. 3 ; LE SAOUT *et al.* 1987, 311 ; 323, pl. 10 ; ZIMMERMANN 1998, 102, n. 49 ; VERBOVSEK 2004, 424-425, pl. 7d, n° K 24 ; QUIRKE 2010, 57. **Fig. 3.1.9.1e**.

Karnak ME 4A : Senousret. Noble prince (*r-pc ḥȝty-c*), chancelier royal (*ḫtmw bity*), ami unique (*smr wcty*). Début XIIIe d. (style). Quartzite. 102 x 73 x 81 cm. Homme assis en tailleur, déroulant un papyrus sur ses genoux de la main gauche. Pagne long noué sous la poitrine. Acéphale. Proscynème : Amon-Rê, seigneur des Trônes des Deux Terres à Karnak. Lieu de conservation : Karnak, « cour du Moyen Empire ». Prov. Karnak, dans les fondations d'un mur de la XVIIIe dynastie dans la zone du temple du Moyen Empire. Statue donnée comme récompense de la part du roi. Bibl. : MARIETTE 1875, 42, n° 6, pl. 8f ; BARGUET 1962, 154, fig. 3 ; LE SAOUT *et al.* 1987, 308- ; 322, pl. 9 ; SOUROUZIAN 1991, 345, n. 18 ; ZIMMERMANN 1998, 102, n. 49 ; VERBOVSEK 2004, 422-423, pl. 7c, n° K 23 ; QUIRKE 2010, 57. **Fig. 3.1.9.1d**.

Karnak-Mout : Roi anonyme (fragmentaire). XIIIe d. (style). Granodiorite. H. 18,9 cm. Tête d'un roi, probablement fragment d'un sphinx. Némès. Barbe. Lieu de conservation : inconnu. Prov. Karnak, temple de Mout d'Icherou, angle nord-ouest de la cour. Ancienne coll. Miss Margaret Benson. Christie's 1972, n° 2. Bibl. : PM II2, 259 ; BENSON *et al.* 1899, 36, 42, 61, 236, pl. 17, fig. 1.

Karnak-Nord 1969 : Sésostris III Khâkaourê (inscription). Granodiorite. 33,5 x 16,5 x 27,5 cm. Roi assis (partie inférieure), main gauche à plat sur la cuisse, main droite refermée sur une pièce d'étoffe. Pagne *shendjyt*. Proscynème : Sobek, seigneur de Senet (Esna). Lieu de conservation : inconnu. Prov. Karnak-Nord. Fouilles de J. Jacquet. Bibl. : JACQUET 1971, 278, 280, pl. 41 ; JACQUET-GORDON 1999, 44-46, n° 13. **Fig. 2.4.1.1a**.

Karnak-Nord E. 133 : Amenemhat III Nimaâtrê (inscription). Granodiorite. Roi agenouillé, présentant des vases *nw*. Visage manquant. Pagne *shendjyt*. Némès. Proscynème : Hathor, maîtresse d'Inerty (Gebelein). Lieu de conservation : inconnu. Prov. Karnak-Nord. Fouilles de C. Robichon (1949-1951). Bibl. : PM II2, 8 ; SMITH 1952, 43, pl. 3 b ; ROBICHON *et al.* 1954, 139, pl. 116 ; POLZ 1995, 246, n. 108 ; GABOLDE 2018, 370.

Kendal 1993.245 : Sobekhotep. Bouche de Nekhen (*r nḫn*). XVIe-XVIIe d., vers le règne de Rahotep (provenance et style). Calcaire. H. 17,5 cm. Homme debout, bras tendus le long du corps. Pagne *shendjyt*. Perruque courte, arrondie et frisée. Collier *ousekh*. Lieu de conservation : Kendal Museum. Prov. Abydos, nécropole, tombe n° 537, ouest de Shounet ez-Zebib. Fouilles de J. Garstang (1908). Bibl. :

SNAPE 1994, 308-310, fig. 3 ; WINTERHALTER 1998, 294, n° 21 ; MARÉE 2010, 241-282. **Fig. 7.3.2c.**

Kerma 01 : Renseneb. Directeur des porteurs de sceau (*imy-r ḥtmtyw*). XIIIᵉ d. (provenance et style). Granodiorite. H. 23 cm. Homme assis, mains à plat sur les cuisses (buste manquant). Pagne long. Lieu de conservation : Kerma, musée archéologique. Prov. Dokki Gel, sous le sol du temple oriental d'époque napatéenne. Fouilles de Ch. Bonnet. Bibl. : VALBELLE et BONNET 2011, 16-17, fig. 6a-b. **Fig. 3.2.1.1c.**

Kerma 02 : Imeny. Chancelier royal (*ḥtmw bity*), trésorier (*imy-r ḥtm.t*). XIIIᵉ d. (style). Granodiorite. H. 13,5 cm. Homme debout (fragment). Pagne long. Lieu de conservation : musée du site (?). Prov. Kerma. Fouilles de G. Reisner. Bibl. : REISNER 1923, VI, 524-525, n° 47 ; GRAJETZKI 2000, 54, n° II.15.

Kerma DG 261 : Iymérou, fils du vizir Iymérou. Mi-XIIIᵉ d. (père connu par d'autres sources). Grauwacke. 12,5 x 5,8 cm. Homme debout, mains sur le devant du pagne (fragment). Pagne long noué sous la poitrine. Lieu de conservation : Kerma, musée archéologique. Prov. Doukki Gel, niveau de destruction post-méroïtique. Fouilles de Ch. Bonnet. Bibl. : VALBELLE et YOYOTTE 2011, 17, fig. 7. **Fig. 3.2.1.1b.**

Kerma DG 268 : Roi anonyme (fragmentaire). Fin XIIᵉ-XIIIᵉ d. (style). Calcaire. Torse d'une statuette royale. Némès. Lieu de conservation : Kerma, musée archéologique. Prov. Doukki Gel. Fouilles de Ch. Bonnet. Bibl. : VALBELLE et YOYOTTE 2011, 16.

Khartoum 31 : Sobekemheb, père du grand parmi les Dix de Haute-Égypte Dedi. Puissant de bras (*sḫm-ˁ*). Fin XIIIᵉ d. (style). Calcaire. 40 cm. Homme assis en tailleur, mains à plat sur les cuisses. Pagne noué sous le nombril. Perruque longue, striée, encadrant le visage. Proscynème : Ptah, seigneur de l'Ânkhtaouy. Lieu de conservation : Khartoum, Musée national. Prov. Bouhen, dans une chambre en briques crues au nord-est du temple Sud (contexte du Nouvel Empire). Fouilles de P. Scott-Moncrieff (1905). Bibl. : PM VII, 138 ; SCOTT-MONCRIEFF 1906, 118-119, pl. 1, 2 ; RANDALL-MACIVER et WOOLLEY 1911, 101, 108 ; ADDISON 1934, 22 ; SMITH 1976, 72 ; FRANKE 1984a, n° 561. **Fig. 4.8.1b.**

Khartoum 65-7 : Ougaf Khoutaouyrê (inscription). Calcaire. 20 x 6 cm. Roi assis, en tenue de *heb-sed*. Acéphale. Collier *ousekh*. Proscynème : Dedoun qui-est-à-la-tête-de-la-Nubie. Lieu de conservation : Khartoum, Musée national. Prov. Semna, temple de Taharqa. Bibl. : PM VII, 149 ; BUDGE 1907, 484-6 ; VON BECKERATH 1964, 31, n°1 ; 226, 13, 1 (4) ; HELCK 1975, 1, n° 1 ; VERCOUTTER 1975b, 227-8, pl. 22 b ; DAVIES 1981a, 22, n° 2 ; SOUROUZIAN 1994, 512, n° 17 ; RYHOLT 1997, 341 ; VALBELLE 2004 ; QUIRKE 2010, 63.

Khartoum 447 : Sésostris III Khâkaourê (inscription). Granodiorite. H. ca. 100 cm. Roi assis, en tenue de *heb-sed*. Acéphale. Proscynème : Dedoun qui-est-à-la-tête-des-Nubiens. Lieu de conservation : Khartoum, Musée national. Prov. Semna-Ouest, temple de Thoutmosis III dédié à Dedoun et Sésostris III. Bibl. : PM VII, 147 ; POLZ 1995, 237, n. 65 ; 244, n. 96. **Fig. 3.1.1a.**

Khartoum 448 : Sésostris III Khâkaourê (inscription). Granit ou granodiorite. Roi agenouillé (partie inférieure). Lieu de conservation : Khartoum, Musée national. Prov. Semna-Ouest, « derrière le temple de Taharqa ». Lien avec Boston 24.1764 ? Bibl. : DELIA 1985, 92.

Khartoum 452 : Sésostris III Khâkaourê (inscription). Granodiorite. H. 105 cm. Roi assis, en tenue de *heb-sed*. Acéphale. Proscynème : Dedoun qui-est-à-la-tête-des-Nubiens. Lieu de conservation : Khartoum, Musée national. Prov. Quay, île d'Ouronarti. Bibl. : BUDGE 1907, 492-493 ; POLZ 1995, 237, n. 65. **Fig. 3.1.1b.**

Khartoum 1132 : Montouhotep, fils de Sobekhotep. Aîné du portail (?) (*smsw ḥȝy.t*(?)). XIIIᵉ-XVIᵉ d. (style). Serpentinite. 17 x 5 cm. Homme debout, mains sur le devant du pagne. Pagne court à devanteau triangulaire. Perruque courte, arrondie et frisée. Proscynème : Horus. Lieu de conservation : Khartoum, Musée national. Prov. Kerma, débris autour des tumuli K XIV et XV. Fouilles de G. Reisner. Orig. Elkab (?). Bibl. : VALBELLE et YOYOTTE 2011, 17, fig. 7.

Khartoum 5228 : Sobekhotep Khânéferrê (inscription). Granodiorite. 137 x 51 x 93 cm. Roi assis, mains à plat sur les cuisses. Pagne *shendjyt*. Némès. Acéphale. Proscynème : Osiris Ounnéfer. Lieu de conservation : Khartoum, Musée national (jadis Merowe Museum 46). Prov. Tabo, île d'Argo. Fouilles de J.H. Breasted (1907). Bibl. : PM VII, 180 ; BUDGE 1907, 557-558 ; BREASTED 1908, 43, fig. 26 ; VON BECKERATH 1964, 58 et 247, 13, 24 (6) ; DAVIES 1981a, 26, n° 27 ; HELCK 1983, 36, n°42 ; VANDERSLEYEN 1995, 157 ; RYHOLT 1997, 348 ; VALBELLE 2004 ; BONNET et VALBELLE 2005, 186 ; QUIRKE 2010, 64. **Fig. 3.2.1.1a.**

Khartoum 13633 : It, fille de Hâpyou. XIIIᵉ d. (style). Bois. 31 x 6,5 cm. Femme debout. Robe fourreau. Perruque hathorique lisse. Proscynème : Ptah. Lieu de conservation : Khartoum, Musée national. Prov. Mirgissa, cimetière du plateau horizontal M.X, tombe 130. Fouilles de J. Vercoutter. Bibl. : VERCOUTTER 1975a, 189, fig. 78e ; REINOLT 2000, 102.

Khartoum 14068 : Seneb, fils d'Iy et Khety. Aucun titre indiqué. XIIIᵉ d. (style ; probablement le personnage de la stèle de Vienne ÄS 136). Serpentinite ou stéatite. 18,5 x 5 cm. Homme debout, bras tendus le long du corps. Pagne long noué sous la poitrine. Crâne rasé. Lieu de

conservation : Khartoum, Musée national. Prov. Mirgissa, cimetière du plateau horizontal M.X, tombe 112. Fouilles de J. Vercoutter (1964-1965). Bibl. : VERCOUTTER 1975a, 136, fig. 49, 8 ; VERCOUTTER 1975b, 230, pl. 22c ; GRAJETZKI et STEFANOVIČ 2012, n° 196. **Fig. 3.1.1g.**

Khartoum 14069 : Anonyme (fragmentaire). XIIIᵉ d. (style). Granodiorite. 9,5 x 10 cm. Buste masculin. Perruque longue, lisse, encadrant le visage. Lieu de conservation : Khartoum, Musée national. Prov. Mirgissa, forteresse haute. Bibl. : /. **Fig. 3.1.1j.**

Khartoum 14070 : Dedousobek, fils de Satsobek. Aucun titre indiqué. XIIIᵉ d. (style). Serpentinite ou stéatite. 25 x 7 cm. Homme assis, mains à plat sur les cuisses. Pagne long noué sur l'abdomen. Perruque courte, arrondie et striée. Proscynème : Osiris, seigneur de Busiris, le grand dieu. Lieu de conservation : Khartoum, Musée national. Prov. Mirgissa, cimetière du plateau horizontal M.X, tombe 130. Fouilles de J. Vercoutter (1964-1965). Bibl. : VERCOUTTER 1975a, 186-191, fig. 78 ; VERCOUTTER 1975b, 230, pl. 23 ; CONNOR 2016b, 4-8 ; 14, fig. 33. **Fig. 3.1.1h et 7.3.3g.**

Khartoum 22373 : Gehesou et Neferhesout. Aucun titre indiqué. XIIIᵉ d. (style). Serpentinite ou stéatite. 12 x 10,7 cm. Dyade : un homme et une femme debout. Pagne long noué sous la poitrine ; robe fourreau. Perruque courte ou crâne rasé (acéphale) ; perruque tripartite lisse. Lieu de conservation : Khartoum, Musée national. Prov. Benna (?). Bibl. : /. **Fig. 6.2.9.1g.**

Kyoto University : Anonyme (fragmentaire). 2ᵉ m. XIIᵉ d. (style). Calcaire (?). Tête masculine. Perruque longue, striée. Lieu de conservation : université de Kyoto. Prov. Serabit el-Khadim ? (style). Bibl. : NAKANO et al. 2011 (couverture).

La Havane 64 (= 94-55) : Anonyme (fragmentaire). XIIᵉ d., règnes de Sésostris II-III (style). Granodiorite. 16,3 x 16,5 x 10 cm. Buste masculin. Perruque longue, bouffante et striée, rejetée derrière les épaules. Lieu de conservation : La Havane, Museo nacional de Bellas Artes. Prov. inconnue. Ancienne coll. Joaquin Guma Herrera Conde de Lagunillas. Bibl. : PM VIII, n° 801-445-220 ; LIPIŃSKA 1982, 3-4 ; ALVAREZ SOSA, CHICURI LASTRA et MORFINI 2015, 43-44.

Lahoun 1889 : Héqaib, fils de Ouâbout. Directeur du magasin (imy-r s.t). XIIᵉ-XIIIᵉ d. (style et personnage attesté par d'autres sources). Calcite-albâtre. Base et pied d'une statue masculine. Lieu de conservation : inconnu. Prov. Lahoun. Fouilles de W.M.Fl. Petrie (1889-1890). Bibl. : FRANKE 1984a, n° 437 ; ILIN-TOMICH 2011b, 123.

Lausanne 88 : Anonyme (inachevé). XIIIᵉ d. (style). Serpentinite. 10 x 3,8 x 4 cm. Homme debout, mains sur le devant du pagne. Pagne long noué sous la poitrine. Crâne rasé ou perruque courte (acéphale). Lieu de conservation :

Lausanne, Fondation J.-E. Berger. Prov. inconnue. Bibl. : BERGER 1995, 172, n° 88.

Lausanne 392 : Anonyme (fragmentaire). XIIᵉ-XIIIᵉ d. (style). Serpentinite. 7,5 x 6 x 7 cm. Homme assis en tailleur, enveloppé dans un manteau laissant nue l'épaule droite, main gauche portée à la poitrine. Acéphale. Lieu de conservation : Lausanne, Fondation J.-E. Berger. Prov. inconnue. Bibl. : BERGER 1995, 160, n° 392.

Lausanne 512 : Anonyme (fragmentaire). Début XIIIᵉ d. (style). Granodiorite. 15,9 x 12 x 14 cm. Tête masculine. Perruque longue et striée. Lieu de conservation : Lausanne, Fondation J.-E. Berger. Prov. inconnue. Bibl. : PM VIII, n° 801-447-960 ; BERGER 1995, 160, n° 512 ; PAGE-GASSER et al. 1997, 77, n° 43. **Fig. 2.8.3j.**

Le Caire Bab el-Nasr : Amenemhat-Senbef Sekhemkarê (inscription). Quartzite. 68 x 50 x 146 cm. Sphinx. Acéphale. Némès. Proscynème : Rê-Horakhty. Lieu de conservation : Matariya, musée en plein-air (depuis 2018). Prov. Le Caire, muraille médiévale, à proximité de Bab el-Nasr (découvert réutilisé comme linteau d'une poterne aménagée dans le rempart, lors de récents travaux de restauration menés sur le site). Orig. probabl. Héliopolis. Bibl. : /. **Fig. 3.1.26g-h.**

Le Caire - Damiette : Renseneb. Chancelier royal (ḫtmw bity). Intendant d'un district administratif (imy-r gs-pr). Mi-XIIIᵉ d. (style). Quartzite. H. ca. 150 cm. Homme debout, bras tendus le long du corps. Pagne long noué sur la poitrine. Perruque longue, lisse, encadrant le visage. Proscynème : le roi Nebhepetrê. Lieu de conservation : Le Caire, Musée égyptien. Prov. inconnue (Deir el-Bahari, temple de Montouhotep II ?). Pièce retrouvée en novembre 2015 parmi plusieurs centaines d'antiquités dans le port de Damiette. Bibl. : /.

Le Caire CG 256 (JE 26564) : Tetikhered, fils de l'aîné du portail Néferhotep. Aîné du portail (smsw ḫꜣyt). Deuxième période intermédiaire (style). Calcaire jaune. H. 17 cm. Homme debout, bras tendus le long du corps. Pagne shendjyt. Crâne rasé ou perruque courte (acéphale). Proscynème : Ptah-Sokar et Osiris. Lieu de conservation : Le Caire, Musée égyptien. Prov. Thèbes, Cheikh Abd el-Qourna. Bibl. : PM I², 613 ; BORCHARDT 1925, 164 ; FRANKE 1984a, n° 318.

Le Caire CG 259 et 1159 (JE 30948) : Hor Aouibrê (contexte archéologique). Bois. 175 x 35 cm. Figure masculine debout, bras droit tendu le long du corps, main gauche tenant un bâton devant le personnage. Perruque tripartite striée, surmontée du signe ka. Statue (CG 259) installée dans un naos (CG 1159). Lieu de conservation : Le Caire, Musée égyptien. Prov. Dahchour, complexe funéraire d'Amenemhat III, tombe du roi Hor. Fouilles de J. De Morgan (1894). Bibl. : PM III², 888-889 ; DE MORGAN 1895, 91-93, fig. 212-6, pl. 33-35 ; VON BORCHARDT 1911, 166, pl. 56 ; 1934, 84, pl. 164 ; VANDIER 1958, 215, pl. 71,

5 ; Lucas et Harris 1962⁴, 160-7 ; von Beckerath 1964, 44 et 235, 13, 14 (3) ; Davies 1981a, 23, n° 7 ; Saleh et Sourouzian 1987, n° 117 ; Ryholt 1997, 340 ; Aufrère 2001, 1-41 ; Arnold Do. 2015, 17, fig. 22. **Fig. 2.7.1g.**

Le Caire CG 381 : Reine Néferet (inscription). Règne de Sésostris II Khâkhéperrê. Granodiorite. 112 x 54 cm. Reine assise (partie supérieure), main droite à plat sur la cuisse, main gauche portée sur le bras droit. Robe fourreau. Collier *ousekh*. Bracelets. Perruque hathorique finement striée et ondulée. Uraeus. Lieu de conservation : Le Caire, Musée égyptien. Prov. Tanis (orig. Lahoun ?). Fouilles d'A. Mariette (1860-1861). Bibl. : PM IV, 19 ; Borchardt 1925, 1-2, pl. 60 ; Evers 1929, I, pl. 74-75 ; Lange 1954, pl. 7 ; Vandier 1958, pl. 74 ; Fischer 1996, 15, n. 21 ; Stünkel 2015, 94, fig. 60.

Le Caire CG 382 : Reine Néferet (inscription). Règne de Sésostris II Khâkhéperrê. Granodiorite. 165 x 50 x 95 cm. Reine assise, mains à plat sur les cuisses. Robe fourreau. Collier *ousekh*. Bracelets. Perruque hathorique finement striée et ondulée. Uraeus. Lieu de conservation : Le Caire, Musée égyptien. Prov. Tanis (orig. Lahoun ?). Fouilles d'A. Mariette (1863). Bibl. : PM IV, 18 ; de Banville 1865, 113 ; Borchardt 1925, 2, pl. 60 ; Evers 1929, I, pl. 72-73 ; Petrie 1888a, 13, 31, pl. 11 (171) ; Vandier 1958, pl. 74 ; Fischer 1996, 15, n. 21. **Fig. 2.3.3a.**

Le Caire CG 383 (JE 28573) + CG 540 : Amenemhat III Nimaâtrê (style). Granodiorite. Tête : H. 105 cm ; partie inférieure : H. 260 cm. Roi assis, mains à plat sur les cuisses. Torse manquant. Pagne *shendjyt*. Némès (lisse). Lieu de conservation : Le Caire, Musée égyptien. Prov. Tell Basta, temple de Bastet, côté oriental. Fouilles d'E. Naville (1888). Bibl. : PM IV, 28 ; Naville 1891, 26, pl. 11 ; 24 (d) ; Petrie 1923, 128-129, fig. 82-83 ; Borchardt 1925, 3, 89, pl. 60, 90 ; Evers 1929, I, pl. 113-114, 117 ; II, § 431-434, 699 ; Vandier 1958, 198, 216, pl. 45, fig. 1 ; Polz 1995, 230, n. 23 ; 232, n. 26 ; 238, n. 68 ; 243, n. 91 ; Uphill 1984, 114, fig. 26 ; Magen 2011, 489-491, n° I-a-1. **Fig. 2.5.1.2b (gauche) – c (droite).**

Le Caire CG 385 (JE 31301) : Amenemhat III Nimaâtrê (style). Calcaire. 160 x 46 x 77 cm. Roi assis, mains à plat sur les cuisses. Pagne *shendjyt*. Némès. Collier au pendentif. Proscynème : Sobek de Shedet. Lieu de conservation : Le Caire, Musée égyptien. Prov. Hawara, sud-ouest du « Labyrinthe ». Découverte au bord du canal en 1895. Bibl. : PM IV, 101 ; Petrie *et al.* 1912, 29 ; Borchardt 1925, 4-5, pl. 61 ; Evers 1929, II, pl. 102-104 ; Lange 1954, pl. 40-41 ; Wildung 1984, 206, fig. 181 ; Obsomer 1992, 262, n. 156 ; Polz 1995, 230, n. 22 ; 233, n. 28 et 29 ; 235, n. 50 ; 237, n. 65 ; 242, n. 86 ; 243, n. 94, pl. 51c ; Fay 1996b, 115-141, pl. 26a ; Freed 2002, 105-106 ; Blom-Boër 2006, 162-165, n° 54 ; Oppenheim 2015, 23, fig. 27 ; Connor 2016b, 1-3, pl. 2, fig. 13. **Fig. 2.5.1.2o-p.**

Le Caire CG 386 : Sobekemsaf Iᵉʳ Sekhemrê-

Ouadjkhâou (inscription). Granit. 150 x 41 x 58 cm. Roi debout, bras tendus le long du corps. Pagne *shendjyt*. Némès. Proscynème : Osiris, seigneur d'Abydos. Lieu de conservation : Le Caire, Musée égyptien. Prov. Abydos, Kôm es-Sultan (probablement temple d'Osiris Khentyimentiou ou chapelle de *ka*). Fouilles d'A. Mariette. Bibl. : PM V, 46-7 ; Mariette 1880a, pl. 26, droite ; 1880b, 30 (347) ; Weigall 1924, 116 ; Borchardt 1925, 5-6, pl. 61 ; von Beckerath 1964, 177, n°7 ; 285, 17, 3 (6) ; Davies 1981a, n° 47 ; Helck 1983², 61, n° 90 ; Ryholt 1997, 395 ; Winterhalter 1998, 286, n° 4 ; Quirke 2010, 65. **Fig. 2.13.1b.**

Le Caire CG 387 (JE 27857) : Sésostris II Khâkhéperrê (inscription). Quartzite. H. 86 cm. Roi agenouillé (fragment). Pagne *shendjyt*. Proscynème : Ptah-Sokar. Lieu de conservation : Le Caire, Musée égyptien. Prov. Mit Rahina. Bibl. : PM III², 847 ; Mariette 1872, pl. 27 ; Brugsch 1891, n° 1063 (4) ; Borchardt 1925, 6-7, pl. 61.

Le Caire CG 388 (JE 25775) : Amenemhat IV Maâkherourê (inscription). Quartzite. P. 62 cm. Sphinx (pattes antérieures). Lieu de conservation : Le Caire, Musée égyptien. Prov. inconnue. Bibl. : PM VIII, n° 800-366-200 ; von Borchardt 1925, 7, n° 388 ; Valloggia 1969, 108 ; Fay 1996c, 68 (52), pl. 93 e ; Cherpion 1992, 66, pl. 1a.

Le Caire CG 389 (JE 28574 - TR 19/4/22/2) : Khyan Séouserenrê (statue usurpée d'un roi de la XIIᵉ dynastie, peut-être Sésostris II). Granodiorite. H. 91 cm. Roi assis (partie inférieure). Pagne *shendjyt*. Main gauche à plat sur la cuisse. Main droite refermée sur une pièce d'étoffe. Proscynème : « aimé de son *ka* ». Lieu de conservation : Le Caire, Musée égyptien. Prov. Tell Basta. Fouilles d'E. Naville (1887). Bibl. : PM IV, 29 ; Naville 1891, 23-24, pl. 12 et 35a ; Borchardt 1925, 7-8 ; von Beckerath 1964, 273 (2) ; Helck 1983², 54, n° 70 ; Vandersleyen 1995, 172, n. 5 ; Ryholt 1997, 384 ; Arnold Do. 2010, 207, n. 181 ; Eaton-Krauss 2015, 102.

Le Caire CG 391 : Amenemhat III Nimaâtrê (?) (style). Calcaire. P. 230 cm. Sphinx à crinière ; figure féminine debout contre son poitrail. Barbe. Lieu de conservation : Le Caire, Musée égyptien. Prov. Elkab, « dans les ruines du temple ». Bibl. : PM V, 174 ; Borchardt 1925, 9, pl. 62 ; Clarke 1922, 23, 35 ; Evers 1929, II, pl. 14 ; Polz 1995, 238, n. 67 ; 248, n. 117 ; Verbovsek 2006, 24.

Le Caire CG 392 (JE 15210) : Amenemhat III Nimaâtrê (style). Statue usurpée par Psousennès Iᵉʳ. Granodiorite. H. 160 cm. Dyade debout : deux figures du souverain présentant des offrandes aquatiques. Perruque composée d'épaisses tresses et large barbe. Lieu de conservation : Le Caire, Musée égyptien. Prov. Tanis (orig. Hawara ?). Fouilles d'A. Mariette (1861). Bibl. : PM IV, 17 ; Maspero 1914, 71, n° 123 ; Borchardt 1925, 11 ; Habachi 1978, 80-82 ; Wildung 1984, 211-212, fig. 185-186 ; Saleh et Sourouzian 1987, n° 104 ; Polz 1995, 231, n. 24 ; 235,

n. 50 ; 238, n. 67 ; FREED 2002, 116-118, pl. 19b ; VERBOVSEK 2006, 28. **Fig. 2.5.1.1a** et **2.5.1.2g**.

Le Caire CG 393 (JE 15210-13) : Amenemhat III Nimaâtrê (style). Statue usurpée par Apophis, Ramsès II, Mérenptah et Psousennès Ier. Granodiorite. 146 x 76 x 220 cm. Sphinx à crinière. Barbe. Lieu de conservation : Le Caire, Musée égyptien. Prov. Tanis (orig. Bubastis ? Hawara ?). Fouilles d'A. Mariette (1863). Bibl. : PM IV, 16-17 ; MASPERO 1914, 64-65, n° 107 ; BORCHARDT 1925, 11-12 ; SOUROUZIAN 1989, 97, n° 51 ; POLZ 1995, 231, n. 24 ; 238, n. 67 ; FAY 1996c, n° 43 ; VERBOVSEK 2006, 19-20 ; MAGEN 2011, 477-480, n° G-b-2 (avec bibliographie complète) ; HILL 2015, 298, n° 1d. **Fig. 2.5.1.2h**.

Le Caire CG 394 (JE 15210) : Amenemhat III Nimaâtrê (style). Statue usurpée par Apophis, Ramsès II, Mérenptah et Psousennès Ier. Granodiorite. 143 x 65 x 236 cm. Sphinx à crinière. Barbe. Lieu de conservation : Le Caire, Musée égyptien. Prov. Tanis (orig. Bubastis ? Hawara ?). Fouilles d'A. Mariette (1863). Bibl. : PM IV, 16 ; MASPERO 1914, 64-65, n° 107 ; BORCHARDT 1925, 12-13 ; SOUROUZIAN 1989, 97, n° 51 ; POLZ 1995, 231, n. 24 ; 235, n. 50 ; 238, n. 67, pl. 50b ; FAY 1996c, n° 44 ; VERBOVSEK 2006, 21 ; MAGEN 2011, 473-476, n° G-b-1 (avec bibliographie complète) ; HILL 2015, 297-298, n° 1e.

Le Caire CG 395 (JE 20001) : Amenemhat III Nimaâtrê (style). Granodiorite. 100 cm. Buste d'une statue monumentale du roi. Ample perruque composée d'une multitude de tresses. Collier pectoral. Costume de prêtre ; peau de panthère. Barbe épaisse. Lieu de conservation : Le Caire, Musée égyptien. Prov. Kiman Fares (orig. Hawara ?). Fouilles d'A. Mariette (1862). Bibl. : PM IV, 99 ; DE BANVILLE 1865, p. 119 ; MARIETTE 1872, pl. 39a ; MASPERO 1914, 65, n° 109 ; BORCHARDT 1925, 13 ; LANGE 1954, 50, pl. 44-45 ; VANDIER 1958, 209 ; HABACHI 1978, 80- ; WILDUNG 1984, 170-172, fig. 148 ; POLZ 1995, 231, n. 24-25 ; 235, n. 50 ; 236 ; 238, n. 68 ; FREED 2002, 114-115, pl. 19a ; ARNOLD 2015, 68, fig. 53. **Fig. 2.5.1.2d, 6.3.4.1b** et **6.3.5c**.

Le Caire CG 403 (JE 26564) : Mehennebef (?). Grand intendant (?) (*imy-r pr wr* (?)). 2e m. XIIe d. (style). Granodiorite. H. 78 cm. Homme debout, mains sur le devant du pagne. Pagne long noué sur l'abdomen. Crâne rasé ou perruque courte (acéphale). Proscynème : Osiris Khentyimentiou, le grand dieu, seigneur d'Abydos dans toutes ses places. Lieu de conservation : Le Caire, Musée égyptien. Prov. inconnue (Abydos ?). Bibl. : PM V, 94 ; BORCHARDT 1925, 16-17, pl. 66.

Le Caire CG 405 : Sasobek, fils de Titi. Connu du roi (*rḫ n(i)-sw.t*). XIIIe d. (style, inscription et personnage attesté par d'autres sources). Granodiorite. H. 46 cm. Homme assis, main gauche à plat sur la cuisse, main droite refermée sur une pièce d'étoffe. Pagne *shendjyt*. Perruque longue, striée (inachevée), rejetée derrière les épaules. Proscynème :

Sobek, seigneur de Soumenou ; Ptah-Sokar. Lieu de conservation : Le Caire, Musée égyptien. Prov. Kahoun (dans le coin d'une pièce, dans une des maisons palatiales d'el-Lahoun). Fouilles de W.M.Fl. Petrie (1889). Bibl. : PM IV, 112 ; PETRIE 1891, 13, n. 14, pl. 12 ; BORCHARDT 1925, 17-18, pl. 66 ; FRANKE 1984a, n° 547 ; QUIRKE 2005, 71.

Le Caire CG 406 (= Kôm Aushim 445) : Ib, fils de Mesyt. Chambellan du vizir (*imy-r ꜥḥnwty n ṯꜣty*) ; scribe (*sš*). Fin XIIIe d. (style et personnage peut-être attesté par d'autres sources). Granodiorite. H. 62 cm. Homme assis. Pagne long noué sous la poitrine. Perruque longue, lisse, encadrant le visage. Proscynème : Ptah-Sokar ; Amon-Rê, seigneur des trônes des Deux Terres ; Osiris ; Hathor Ouadjet d'Or. Lieu de conservation : Le Caire, Musée égyptien (ou Kôm Aushim Museum ?). Prov. inconnue (Thèbes ?). Bibl. : PM VIII, n° 801-430-302 ; BORCHARDT 1925, 18, pl. 66 ; VANDIER 1958, 587, pl. 77 ; FRANKE 1984a, n° 609 ; POSTEL 2000, 231 ; ABDEL-AZIZ 2003, 59-62. **Fig. 4.6.2a**.

Le Caire CG 407 (JE 25762) : Senousret, fils d'Itef. Gouverneur (*ḥꜣty-ꜥ*) ; chef des prêtres de Hathor de Diospolis Parva (*imy-r ḥm.w-nṯr ḥw.t-ḥr sššt*). XIIIe d. (style). Granodiorite. H. 63 cm. Homme assis (torse manquant). Pagne long noué sous la poitrine. Lieu de conservation : Le Caire, Musée égyptien. Prov. Elkab (contexte inconnu ; originellement Diospolis Parva/Hou ?). Bibl. : VERBOVSEK 2004, 546.

Le Caire CG 408 (JE 31879) : Khentykhetyemsaf-seneb, fils de Henout. Noble prince (*r-p*[ꜥ] *ḥꜣty-*[ꜥ]) ; chancelier royal (*ḫtmw bity*), ami unique aimé (*smr w*[ꜥ]*ty n mrw.t*), trésorier (*imy-r ḫtm.t*). Début XIIIe d. (style). Quartzite. 105 x 54 x 66 cm. Homme assis en tailleur, mains à plat sur les cuisses. Pagne long noué sous la poitrine. Perruque longue, lisse, encadrant le visage. Proscynème : Sokar-[…]-Osiris. Lieu de conservation : Le Caire, Musée égyptien. Prov. Abousir (contexte inconnu). Bibl. : PM III[2], 349 ; BORCHARDT 1925, 20, pl. 67 ; ENGELBACH 1928, pl. 2 ; WILDUNG 1984, 18, fig. 9 ; RUSSMANN 1989, 71-73, n° 32 ; POLZ 1995, 254, n. 143 ; GRAJETZKI 2000, 56, n° II.19 ; CONNOR 2014a, 64, fig. 7. **Fig. 2.7.2n** et **6.2.6e**.

Le Caire CG 410 (JE 27855) : Ânkhou, fils d'Itnéferou. Scribe de la grande Enceinte (*sš n ḫnrt wr*). Mi-XIIIe d. (style). Granodiorite. 54 x 46 x 42 cm. Homme assis en tailleur, mains à plat sur les cuisses. Pagne long noué sur la poitrine. Acéphale. Proscynème : Ptah-Sokar-Osiris ; Thot. Statue donnée comme récompense de la part du roi. Lieu de conservation : Le Caire, Musée égyptien. Prov. Mit Rahina, temple de Ptah, au nord du colosse de Ramsès II. Fouilles d'A. Mariette. Bibl. : PM III[2], 847 ; MARIETTE 1872, pl. 27b ; BORCHARDT 1925, 21 ; ZIMMERMANN 1998, 100, n. 17 ; 101, n. 25 ; 102, n. 49 ; VERBOVSEK 2004, 142 ; 470-471, n° M 1 ; QUIRKE 2010, 56.

Le Caire CG 422 : Sésostris III Khâkaourê (inscription). Granodiorite. H. 30 cm. Homme assis (partie inférieure),

main gauche à plat sur la cuisse, main droite repliée sur une pièce d'étoffe. Pagne *shendjyt*. Proscynème : Hathor, maîtresse d'Inerty (Gebelein). Lieu de conservation : Le Caire, Musée égyptien. Prov. inconnue (dite provenir de Kôm el-Ahmar). Orig. Gebelein ? Bibl. : PM V, 199 ; BORCHARDT 1925, 30 ; POLZ 1995, 237, n. 65 ; 245, n. 100. **Fig. 2.4.1.1a.**

Le Caire CG 423 : Amenemhat III Nimaâtrê (inscription). Granodiorite. H. 27 cm. Homme assis (partie inférieure), mains à plat sur les cuisses. Pagne *shendjyt*. Proscynème : Horus-qui-réside-à-Nekhen. Lieu de conservation : Le Caire, Musée égyptien. Prov. Kôm el-Ahmar. Achat en 1888. Bibl. : PM V, 199 ; BORCHARDT 1925, 31, pl. 68 ; POLZ 1995, 238, n. 69.

Le Caire CG 424 : Reine Senet. Épouse du roi (*ḥm.t n(i)-sw.t*), mère du roi (*mw.t n(i)-sw.t*). Fin XIIᵉ d. (style). Granodiorite. H. 33 cm. Reine assise (partie inférieure), mains à plat sur les cuisses. Robe fourreau. Lieu de conservation : Le Caire, Musée égyptien. Prov. : « trouvée à proximité du site de Kôm el-Fulus » (Delta). Bibl. : BORCHARDT 1925, 31.

Le Caire CG 425 : Sésostris II Khâkheperrê (inscription). Granodiorite. H. 35 cm. Homme assis (partie inférieure), main gauche à plat sur la cuisse, main droite repliée sur une pièce d'étoffe. Pagne *shendjyt*. Proscynème : Rê-Horakhty-qui-réside-à-Nekhen. Lieu de conservation : Le Caire, Musée égyptien. Prov. Kôm el-Ahmar. Achat en 1889. Bibl. : PM V, 199 ; BORCHARDT 1925, 31-32 ; EVERS 1929, II, pl. 12.

Le Caire CG 426 : Neferounher. Chancelier royal (*ḫtmw bity*), intendant d'un district administratif (*imy-r gs-pr*). Deuxième Période intermédiaire (style). Granodiorite. H. 45 cm. Homme debout, mains sur le devant du pagne. Pagne court à devanteau triangulaire. Crâne rasé ou perruque courte (acéphale). Lieu de conservation : Le Caire, Musée égyptien. Prov. inconnue. Bibl. : PM VIII, n° 801-413-000 ; BORCHARDT 1925, 32 ; VANDIER 1958, 587, pl. 73 (5).

Le Caire CG 427 : Dedoumontou-Senebtyfy, fils d'Itethebegeget (?). Supérieur de la ville (*imy-r niw.t*), vizir (*t̠3ty*). XIIIᵉ d. (style). Granodiorite. H. 57 cm. Homme debout, mains sur le devant du pagne. Pagne long à frange noué sous la poitrine. Collier *shenpou*. Perruque longue encadrant le visage (acéphale mais pointes conservées). « Statue donnée comme récompense de la part du roi (...) pour le temple d'Osiris Khentyimentiou, seigneur d'Abydos ». Lieu de conservation : Le Caire, Musée égyptien. Prov. inconnue (prob. Abydos). Bibl. : PM V, 94 ; BORCHARDT 1925, 32-33, pl. 69 ; WEIL 1908, 50, § 23 ; FRANKE 1984a, n° 745 ; SIMPSON 1974, 20, ANOC 51.2 ; QUIRKE 1991, 133, n° 10 ; ZIMMERMANN 1998, 99, n. 2 ; 100, n. 14 ; 102, n. 49 ; GRAJETZKI 2000, 24, n° I.24 ; VERBOVSEK 2004, 17 ; 192-193, n° A6 ; QUIRKE 2010, 56 ; GRAJETZKI 2009, 170, n. 36.

Le Caire CG 428 : Resou. Connu du roi (*rḫ n(i)-sw.t*). Mi-XIIIᵉ d. (style). Quartzite. H. 96 cm. Homme debout, mains sur le devant du pagne. Pagne long noué sur la poitrine. Crâne rasé ou perruque courte (acéphale). « Donnée comme récompense de la part du roi pour le temple d'Osiris ». Proscynème : Osiris, le grand dieu. Lieu de conservation : Le Caire, Musée égyptien. Prov. inconnue (prob. Abydos). Bibl. : PM V, 94 ; BORCHARDT 1925, 33, pl. 70 ; VERBOVSEK 2004, 186-187 ; QUIRKE 2010, 56.

Le Caire CG 430 : Roi du milieu de la XIIᵉ d. (style), statue usurpée par Ramsès II. Granodiorite. H. 210 cm. Roi assis, main gauche à plat sur la cuisse, main droite refermée sur une pièce d'étoffe. Pagne *shendjyt*. Némès. Lieu de conservation : Le Caire, Musée égyptien. Prov. Tanis (orig. Héliopolis ? Memphis ?). Fouilles de W.M.F. Petrie. Bibl. : PM IV, 22 ; MARIETTE 1887, 13, n° 5 ; PETRIE 1885, 13, 32, pl. 11/173 ; 1888, 32 ; MASPERO 1914, 26, n° 6020 ; BORCHARDT 1925, 34-36, pl. 70 ; EVERS 1929, I, pl. 65-66 ; II, 105-108, § 676-687 ; MONTET 1933, 10 ; VANDIER 1958, 175, n. 4 ; 182, n. 4 ; KRI II, 442-443 ; UPHILL 1984, 90-91, pl. 292 ; FAY 1996c, 14, n. 45 ; 27, 60, 89, pl.79a ; MAGEN 2011, 457-459, n° E-a-2.

Le Caire CG 431 : Herounéfer, fils de Qémaou (?) et Ty. Noble prince (*r-pᶜ ḥ3ty-ᶜ*), chancelier royal (*ḫtmw bity*), directeur des porteurs de sceau (*imy-r ḫtmtyw*), suivant du roi (*šmsw n(i)-sw.t*), juge de la maison de travail (*sd̠my šnᶜw*). Mi-XIIIᵉ d. (personnage attesté par d'autres sources). Granodiorite. H. 36,5 cm. Homme assis en tailleur, mains à plat sur les cuisses. Pagne long noué sous la poitrine. Acéphale. Proscynème : Sobek de Shedet, Horus-qui-réside-à-Shedet, seigneur de respect. Lieu de conservation : Le Caire, Musée égyptien. Prov. inconnue (Fayoum ?). Bibl. : PM VIII, n° 801-435-200 ; BORCHARDT 1925, 36-37, pl. 70 ; VANDIER 1958, 588 ; FRANKE 1982, 16, n° 11 ; FRANKE 1984a, n° 408 ; GRAJETZKI 2000, 150, n° VII.12, b ; VERBOVSEK 2004, 129-, 451-452, n° KF 4 ; COLLOMBERT, dans COULON 2016, 306, n. 39.

Le Caire CG 432 : Roi du milieu de la XIIᵉ d. (style), statue usurpée par Ramsès II. Granodiorite. H. 265 cm. Roi assis, main gauche à plat sur la cuisse, main droite refermée sur une pièce d'étoffe. Pagne *shendjyt*. Némès. Lieu de conservation : Le Caire, Musée égyptien. Prov. Tanis (orig. Héliopolis ? Memphis ?). Fouilles de 1904. Bibl. : PM IV, 22 ; BORCHARDT 1925, 37-39, pl. 71 ; EVERS 1929, I, pl. 65-66 ; II, 105-108, § 676-687 ; MONTET 1933, 10 ; LANGE 1954, pl. 6 ; VANDIER 1958, 175, n. 3 ; 182, n. 3 ; 265, pl. 41, fig. 1 ; KRI II, 443 (17) ; UPHILL 1984, 91, pl. 293 ; WILDUNG 1984, 196, fig. 171 ; FAY 1996c, pl. 79b ; MAGEN 2011, 454-456, n° E-a-1.

Le Caire CG 459 (JE 30965) : Oukhhotep IV, ses épouses Khnoumhotep et Neboutaouyt et sa fille Nebthouthenoutsen. Noble prince (*r-pᶜ ḥ3ty-ᶜ*), chef des prêtres de Hathor (*imy-r ḥm.w-nt̠r*). XIIᵉ d., règnes de Sésostris II-III (personnage

attesté par d'autres sources, voir statue de Boston 1873.87). Granodiorite. 35 x 30 x 7 cm. Groupe statuaire debout : un homme, deux femmes et une petite fille. Pagne long noué sur l'abdomen ; robes fourreaux. Perruque longue, striée rejetée derrière les épaules ; perruques hathoriques striées ; mèches de l'enfance. Lieu de conservation : Le Caire, Musée égyptien. Prov. Meir. Bibl. : PM V, 257 ; BORCHARDT 1925, 51-52, pl. 76 ; FRANKE 1984a, n° 408. **Fig. 2.3.8b et 3.1.18c.**

Le Caire CG 460 (JE 25755) : Nakht, fils de Bik (?). Aucun titre indiqué. XIIᵉ-XIIIᵉ d. (style). Stéatite ou serpentinite. H. 11 cm. Homme assis en tailleur, enveloppé dans un manteau. Bras croisés, mains à plat sur la poitrine. Acéphale. Proscynème : Anubis-qui-est-sur-sa-montagne. Lieu de conservation : Le Caire, Musée égyptien. Prov. inconnue (Abydos ? Thèbes ?). Bibl. : BORCHARDT 1925, 53, pl. 76 ; EVERS 1929, II, 89, fig. 21 ; VANDIER 1958, 234, n. 5, pl. 80 ; FISCHER 1996, 111, n. 3.

Le Caire CG 461 (JE 22246) : Hâpy. Maîtresse de maison (nb.t-pr). XIIIᵉ d. (style). Stéatite ou serpentinite. H. 24,5 cm. Femme assise, mains à plat sur les genoux. Robe fourreau. Perruque tripartite lisse. Proscynème : Ptah-Sokar. Lieu de conservation : Le Caire, Musée égyptien. Prov. Abydos, nécropole du Nord. Fouilles d'A. Mariette (1862). Bibl. : MARIETTE 1880b, 39, n° 368 ; BORCHARDT 1925, 54, pl. 76.

Le Caire CG 462 : Imenâadi (ou Imeny-âa ?). Intendant (imy-r pr). Fin XIIᵉ d. (style). Stéatite ou serpentinite. H. 22 cm. Homme debout, bras tendus le long du corps, poings serrés. Pagne long noué sous le nombril. Collier incisé. Perruque longue, striée et ondulée, encadrant le visage. Proscynème : Osiris. Lieu de conservation : Le Caire, Musée égyptien. Prov. Abydos, Kôm es-Sultan. Fouilles d'A. Mariette (1875). Bibl. : PM V, 51-52 ; MARIETTE 1880b, 40, n° 371 ; BORCHARDT 1925, 54, pl. 77 ; EVERS 1929, I, pl. 97 ; ZIMMERMANN 1998, 100, n. 14 ; VERBOVSEK 2004, 544 ; KÓTHAY 2007, 27, n. 33.

Le Caire CG 463 : Anonyme (anépigraphe). 2ᵉ m. XIIᵉ d. (style). Grauwacke. H. 21 cm. Homme assis en tailleur, mains sur les cuisses, paumes tournées vers le ciel. Pagne long noué au-dessus du nombril. Perruque longue, lisse et bouffante, rejetée derrière les épaules. Lieu de conservation : Le Caire, Musée égyptien. Prov. inconnue. Bibl. : PM VIII, n° 801-437-050 ; BORCHARDT 1925, 54, pl. 77 ; VANDIER 1958, 588 ; FRANKE 1988, 68, n° 4 ; SOUROUZIAN 1991, 348-349, 353, pl. 49a ; KÓTHAY 2007, 27, n. 32.

Le Caire CG 465 (JE 18553) : Ouserânouqet. Grand parmi les Dix de Haute-Égypte (wr mḏw šmˁw). Deuxième Période intermédiaire (style). Calcaire. H. 21,5 cm. Homme debout, bras tendus le long du corps. Pagne shendjyt. Crâne rasé. Proscynème : Ptah-Sokar-Osiris. Lieu de conservation : Le Caire, Musée égyptien. Prov. Abydos, Kôm es-Sultan. Fouilles d'A. Mariette (1875). Bibl. : PM V, 51 ; MARIETTE 1880b, 39, n° 369 ; BORCHARDT 1925, 55, pl. 77 ; DELANGE 1987, 123 ; WINTERHALTER 1998, 297 ; ZIMMERMANN 1998, 100, n. 14 ; VERBOVSEK 2004, 544.

Le Caire CG 466 : Anonyme (anépigraphe). XIIIᵉ d. (style). Calcaire. H. 10 cm. Homme assis en tailleur, mains à plat sur les cuisses. Pagne long noué sous la poitrine. Crâne rasé. Lieu de conservation : Le Caire, Musée égyptien. Prov. Abydos (sans précision). Bibl. : PM V, 94 ; MARIETTE 1880b, 38, n° 365 ; BORCHARDT 1925, 56, pl. 77.

Le Caire CG 467 (JE 29109) : Khemounen, fils de Sathathor et Ityouseneb. Officier du régiment de la ville (ˁnḫ n niw.t). Son père porte le même titre ; son grand-père et son fils portent celui de contrôleur de la Phyle (mty n sȝ). Deuxième Période intermédiaire (style). Calcaire. H. 14 cm. Homme debout, mains sur le devant du pagne. Pagne court à devanteau triangulaire. Crâne rasé ou perruque courte (acéphale). Proscynème : Osiris, Ptah-Sokar, Oupouaout, Min, Horus, les-dieux-de-l'Ennéade-qui-sont-à-Abydos. Lieu de conservation : Le Caire, Musée égyptien. Prov. Abydos, Kôm es-Sultan. Fouilles d'A. Mariette (1875). Bibl. : PM VIII, n° 801-413-010 ; BORCHARDT 1925, 56-57, pl. 78 ; VANDIER 1958, 588.

Le Caire CG 468 : Ahysenebihedjerdeher (?), fils de Keshkou. Préposé au trésor (?) = Celui qui s›occupe de la maison d'argent (ḥry-pr n pr-ḥḏ). Mi-XIIIᵉ d. (style). Calcaire. H. 14 cm. Homme assis en tailleur, mains à plat sur les cuisses. Pagne long noué sur la poitrine. Perruque longue, lisse, encadrant le visage. Proscynème : Ptah-Sokar. Lieu de conservation : Le Caire, Musée égyptien. Prov. Abydos, nécropole du Nord. Fouilles d'A. Mariette (1862). Bibl. : PM V, 59 ; DE ROUGÉ 1879, pl. 48 ; MARIETTE 1880b, 37, n° 364 ; BORCHARDT 1925, 57-58, pl. 78 ; JUNGE 1985, 129, n. 139 ; KÓTHAY 2007, 25, n. 21.

Le Caire CG 470 : Anonyme (fragmentaire). XIIIᵉ d. (style). Stéatite ou serpentinite. H. 4,5 cm. Tête masculine. Crâne rasé. Lieu de conservation : Le Caire, Musée égyptien. Prov. inconnue. Bibl. : BORCHARDT 1925, 58. **Fig. 5.9m.**

Le Caire CG 471 : Anonyme (fragmentaire). XIIIᵉ d. (style). Stéatite ou serpentinite. H. 5,5 cm. Tête masculine. Crâne rasé. Lieu de conservation : Le Caire, Musée égyptien. Prov. inconnue. Bibl. : BORCHARDT 1925, 58. **Fig. 5.9n.**

Le Caire CG 472 (JE 22042) : Anonyme (fragmentaire). XIIIᵉ d. (style). Granodiorite. H. 10 cm. Tête masculine. Crâne rasé. Lieu de conservation : Le Caire, Musée égyptien. Prov. inconnue. Bibl. : BORCHARDT 1925, 59.

Le Caire CG 474 (JE 28206) : Anonyme (anépigraphe). XIIIᵉ-XVIᵉ d. (style). Stéatite ou serpentinite. H. 18,5 cm. Femme debout, bras tendus le long du corps. Robe fourreau. Perruque hathorique striée et ondulée. Lieu de

conservation : Le Caire, Musée égyptien. Prov. inconnue. Bibl. : PM VIII, n° 801-450-750 ; Borchardt 1925, 59-60, pl. 79 ; Vandier 1958, 588, pl. 91 (2) ; Bianchi 1996, 76, fig. sur p. 74.

Le Caire CG 475 (JE 25740) : Anonyme (anépigraphe). Fin XIIᵉ-XIIIᵉ d. (style). Calcaire. H. 28 cm. Homme debout, bras tendus le long du corps. Pagne long à frange et à bandes horizontales, noué sur l'abdomen. Perruque longue, lisse et bouffante, rejetée derrière les épaules. Lieu de conservation : Le Caire, Musée égyptien. Prov. Thèbes, « tombe d'Ity ». Bibl. : Borchardt 1925, 60, pl. 79.

Le Caire CG 476 (JE 19765) : Sobekour. Directeur de la corporation des dessinateurs (*imy-r wˁr.t n sš ḳd.wt*). Fin XIIᵉ d. (style). Grès. H. 21,5 cm. Homme assis en tailleur, mains à plat sur les cuisses. Pagne long noué sur l'abdomen. Perruque longue, lisse et bouffante, rejetée derrière les épaules. Proscynème : Osiris. Lieu de conservation : Le Caire, Musée égyptien. Prov. Abydos, nécropole du Nord. Fouilles d'A. Mariette (1862). Bibl. : PM V, 59 ; Mariette 1880b, 38, n° 366 ; Borchardt 1925, 60-61, pl. 79 ; Grajetzki 2003b, 270-271.

Le Caire CG 477 (JE 25030a) : Nakht. Gardien de la salle (*iry-ˁt*). Fin XIIᵉ-XIIIᵉ d. (style). Granodiorite. H. 17 cm. Statue cube. Perruque longue, striée, rejetée derrière les épaules. Proscynème : Osiris, seigneur de Busiris, le grand dieu, seigneur d'Abydos. Lieu de conservation : jadis Le Caire, Musée égyptien (objet volé). Prov. Abydos, Kôm es-Sultan, temple d'Osiris-Khentyimentiou (1881). Trouvée dans un naos (CG 70037). Bibl. : PM V, 95 ; Evers 1929, II, pl. 3 ; Borchardt 1925, 61, pl. 79 ; Vandier 1958, 252.

Le Caire CG 479 (JE 29416) : Anonyme (fragmentaire). XIIIᵉ d. (style). Stéatite ou serpentinite. H. 5 cm. Tête masculine. Crâne rasé. Lieu de conservation : Le Caire, Musée égyptien. Prov. « Abydos ». Bibl. : /. **Fig. 5.9o.**

Le Caire CG 480 (JE 6184) : Khety, fils de Hathor. Directeur de Basse-Égypte (*imy-r tȝ mḥw*). XIIᵉ-XIIIᵉ d. (style). Granodiorite. H. 20,5 cm. Homme assis en tailleur, enveloppé dans un manteau. Main gauche portée à la poitrine. Perruque longue, striée, rejetée derrière les épaules. Proscynème : Osiris. Lieu de conservation : Le Caire, Musée égyptien. Prov. Abydos, nécropole du Nord. Fouilles d'A. Mariette (1859). Bibl. : PM V, 59 ; Mariette 1880b, 36, n° 361 ; Borchardt 1925, 62, pl. 80 ; Evers 1929, I, pl. 97 ; Vandier 1958, 252, pl. 80 ; Fischer 1996, 108, n. 3 ; 111, n. 3.

Le Caire CG 481 : Senousret-senbef. Directeur du temple (*imy-r ḥw.t-nṯr*). Fin XIIᵉ d. (style). Stéatite ou serpentinite. H. 26 cm. Homme assis, main gauche à plat sur la cuisse, main droite refermée sur une pièce d'étoffe. Pagne *shendjyt*. Perruque mi-longue, striée, encadrant le visage. Proscynème : Osiris-Khentyimentiou ; Anubis. Lieu de conservation : Le Caire, Musée égyptien. Prov. Abydos,

nécropole du Nord. Fouilles d'A. Mariette (1859). Bibl. : PM V, 59 ; Mariette 1880b, 36, n° 367 ; Borchardt 1925, 62-63, pl. 80. **Fig. 4.11.2a et 7.2f.**

Le Caire CG 482 : Kemehou, fils de Petou. Gardien de la salle de la Maison du Matin (*iry-ˁt pr dwȝyt*). Mi-XIIIᵉ d. (style). Grauwacke. H. 19 cm. Homme assis en tailleur, mains à plat sur les cuisses. Pagne long noué sur la poitrine. Perruque longue, lisse, encadrant le visage. Proscynème : Osiris-Khentyimentiou, le grand dieu, seigneur d'Abydos ; Horus d'Edfou ; Isis la Grande, mère de Horus. Lieu de conservation : Le Caire, Musée égyptien. Prov. Abydos, nécropole du Nord. Fouilles d'A. Mariette (1859). Bibl. : PM V, 60 ; Mariette 1880b, 37, n° 362 ; Borchardt 1925, 63, pl. 80 ; Drioton et Vigneau 1949, fig. 56 ; Junge 1985, 129, n. 139 ; Zimmermann 1998, 100, n. 14 ; Kòthay 2007, 25, n. 21.

Le Caire CG 483 (JE 20341) : Sis…âa…khenet (?). Aucun titre indiqué. Mi-XIIIᵉ d. (style). Grauwacke (?). H. 11 cm. Homme assis en tailleur, mains sur les cuisses, paumes tournées vers le ciel. Pagne long noué sur la poitrine. Perruque longue, lisse et bouffante, rejetée derrière les épaules. Proscynème : Ptah-Sokar. Lieu de conservation : Le Caire, Musée égyptien. Prov. Abydos, nécropole du Nord. Fouilles d'A. Mariette (1859). Bibl. : PM V, 60 ; Mariette 1880b, 37, n° 363 ; Borchardt 1925, 64, pl. 80 ; Kòthay 2007, 25, n. 21 ; 27, n. 42.

Le Caire CG 486 (JE 31619) : Sésostris III Khâkaourê (style). Granodiorite. H. 29 cm. Tête du roi. Némès. Lieu de conservation : Le Caire, Musée égyptien. Prov. Médamoud. Fouilles de 1895. Bibl. : PM V, 150 ; Borchardt 1925, 65 ; Evers 1929, I, pl. 86 ; Bisson de la Roque 1926, 105, fig. 61 ; Lange 1954, 49, pl. 37 ; Polz 1995, 229, n. 11 ; 234, n. 35 ; 235 ; 237, n. 64, pl. 48c.

Le Caire CG 487 : Amenemhat III Nimaâtrê (?) (style). Granodiorite (?). H. 8,5 cm. Tête d'un roi. Némès. Lieu de conservation : Le Caire, Musée égyptien. Prov. inconnue. Bibl. : PM VIII, n° 800-493-400 ; Borchardt 1925, 65-66, pl. 81 ; Vandier 1958, 589 ; Polz 1995, 238, n. 68.

Le Caire CG 488 : Amenemhat III Nimaâtrê (?) (style). Gneiss anorthositique (?). H. 11,5 cm. Tête fragmentaire du roi. Némès. Lieu de conservation : Le Caire, Musée égyptien. Prov. inconnue. Bibl. : PM VIII, n° 800-493-401 ; Borchardt 1925, 66, pl. 81 ; Vandier 1958, 589, pl. 67 ; Polz 1995, 238, n. 68.

Le Caire CG 489 (JE 31393) : Sobekhotep, fils d'Ouret. Aucun titre indiqué. Mi-XIIᵉ (ou début XVIIIᵉ ?) d. (style). Calcaire. H. 28 cm. Homme assis, main gauche à plat sur la cuisse, main droite refermée sur une pièce d'étoffe. Pagne long noué sous le nombril. Perruque mi-longue frisée, au carré. Proscynème : Osiris, seigneur de Busiris, le grand dieu, seigneur d'Abydos. Lieu de conservation : Le Caire, Musée égyptien. Prov. Edfou, *sebakh* (1896). Bibl. : PM V,

204 ; Borchardt 1925, 66-67.

Le Caire CG 520 (JE 29337) : Senebtyfy, fils de Hor et Neferou. Gouverneur (ḥȝty-ꜥ), chancelier du dieu (ḫtmw nṯr). XIIIᵉ d. (style, inscription et personnage attesté par d'autres sources). Granodiorite. H. 37 cm. Homme debout, mains sur le devant du pagne. Pagne long noué sous la poitrine. Acéphale. Proscynème : l'Horus Âabaou, le roi Nimaâtrê. Lieu de conservation : Le Caire, Musée égyptien. Prov. inconnue (temple d'Amenemhat III à Abydos ?). Bibl. : PM VIII, n° 801-413-020 ; Daressy 1893, 25 (29) ; Borchardt 1925, 79, pl. 88 ; Sauneron 1952, 158-159 ; Vandier 1958, 589 ; Grajetzki et Stefanović 2012, n° 145.

Le Caire CG 530 : Amenemhat III Nimaâtrê (style). Statue usurpée aux XVᵉ, XIXᵉ et XXIᵉ d. Granodiorite. P. 220 cm. Sphinx à crinière. Barbe. Lieu de conservation : Le Caire, Musée égyptien. Prov. Tanis. (orig. Bubastis ? Hawara ?). Bibl. : PM IV, 17 ; Borchardt 1934, 83 ; Sourouzian 1989, 97, n° 51 ; Polz 1995, 231, n. 24 ; 235, n. 50, 238, n. 67 ; Fay 1996c, n° 45 ; Verbovsek 2006, 22 ; Magen 2011, 484-486, n° G-b-4 (avec bibliographie complète) ; Hill 2015, 298, n° 1f.

Le Caire CG 531 : Amenemhat III Nimaâtrê (style). Statue usurpée à la XXIᵉ d. Granodiorite. H. 30 cm. Fragment d'une dyade debout, figurant deux figures du roi présentant des offrandes aquatiques. Lieu de conservation : Le Caire, Musée égyptien. Prov. Tanis. Fouilles d'A. Barsanti (1904). Bibl. : PM IV, 17 ; Borchardt 1925, 83, pl. 89, n° 531 ; Leibovitch 1953, 99-100, 111-112, fig. 25-26 ; Polz 1995, 238, n. 69 ; Freed 2002, 116-118 ; Verbovsek 2006, 31.

Le Caire CG 532 : Anonyme (fragmentaire). XIIᵉ-XIIIᵉ d. (style). Calcaire. H. 26 cm. Torse masculin enveloppé dans un manteau, main gauche portée à la poitrine. Lieu de conservation : Le Caire, Musée égyptien. Prov. inconnue. Bibl. : PM VIII, n° 801-445-150 ; Borchardt 1925, 83-84 ; Vandier 1958, 590 ; Fischer 1996, 107, n. 3.

Le Caire CG 538 (TR 8.2.21.11) : Roi de la fin du Moyen Empire (style). Statue usurpée par Néhésy, puis par Mérenptah. Granodiorite. H. 100 cm. Roi assis (partie inférieure). Lieu de conservation : Le Caire, Musée égyptien. Prov. Tell el-Moqdam (orig. Tell el-Dabꜥa ?). Fouilles d'E. Naville. Bibl. : PM IV, 37-38 ; Naville 1894, 28, pl. 4 (B 1-2) ; Borchardt 1925, 87-88, pl. 89, n° 538 ; Helck 1983², 48, n° 66 ; Sourouzian 1989, 95, n° 48 ; Ryholt 1997, 377, n° 11 ; Sourouzian 2006b, 341-344 ; Arnold Do. 2010, 207, n. 183 ; Eaton-Krauss 2015, 101 ; Hill 2015, p. 298, n° 1a.

Le Caire CG 543 : [...], fils de [...]-seneb. Directeur de [...] (imy-r [...]). Mi-XIIIᵉ d. (style). Quartzite (?). H. 41 cm. Homme assis en tailleur devant un vase cylindrique, mains sur les cuisses, paumes tournées vers le ciel. Pagne long noué sur la poitrine. Proscynème : Ptah-Sokar ; Satet, maîtresse d'Éléphantine. Lieu de conservation : Le Caire,

Musée égyptien. Prov. inconnue (Éléphantine ?). Bibl. : PM VIII, n° 801-437-060 ; Borchardt 1925, 90-91 ; Vandier 1958, 590 ; Franke 1988, 69, n° 12 ; Kóthay 2007, 25, n. 21.

Le Caire CG 725 : Anonyme (inscription effacée). Deuxième Période intermédiaire (style). Grauwacke. H. 38 cm. Homme debout, bras tendus le long du corps. Pagne *shendjyt*. Crâne rasé. Lieu de conservation : Le Caire, Musée égyptien. Prov. inconnue. Don M. Tyskiewitz. Bibl. : PM VIII, n° 801-413-030 ; de Banville 1865, 115 ; Mariette 1871, pl. 25 (463) ; Borchardt 1930, 60, pl. 134 ; Drioton et Vigneau 1949, n° 57 ; Vandier 1958, 590 ; Delange 1987, 229.

Le Caire CG 769 : voir **Paris N 464**

Le Caire CG 887 (JE 25636) : Dedousobek. Noble prince (r-pꜥ ḥȝty-ꜥ), scribe personnel du document royal (?) (sš ꜥn (n(i)-sw.t n ḫft-ḥr (?)). XIIIᵉ d. (style). Calcaire jaune. H. 36 cm. Homme assis en tailleur, mains à plat sur les cuisses (partie inférieure). Pagne long à bandes horizontales noué sous la poitrine. « Statue donnée comme récompense de la part du roi pour le temple du roi Nebhepetrê, le justifié, et de Hathor, maîtresse d'Atfia ». Lieu de conservation : Le Caire, Musée égyptien. Prov. « Thèbes » (Deir el-Bahari ?). Bibl. : Borchardt 1930, 137-138, pl. 155 ; Zimmermann 1998, 98, n. 2 ; 100, n. 12 ; 102, n. 49 ; 103, n. 62 ; 104, n. 71 ; Grajetzki 2000, 170, n° X.3 ; Verbovsek 2004, 545 ; Delvaux 2008, 50-51, n° 2.2.6 ; Grajetzki 2009, 175, n. 174 ; Quirke 2010, 57.

Le Caire CG 1026 : Senâaib. Chambellan du vizir (imy-r ꜥḥnwty n ṯȝty). 2ᵉ moitié XIIIᵉ d. (style et personnage probablement connu par d'autres sources : statue du Caire CG 406 et stèle du Vatican MG 279). Stéatite ou serpentinite. H. 18 cm. Homme debout, bras tendus le long du corps. Pagne long à frange noué sous la poitrine. Acéphale. Proscynème : les *baou* occidentaux. Lieu de conservation : Le Caire, Musée égyptien. Prov. inconnue. Bibl. : PM VIII, n° 801-413-050 ; Borchardt 1934, 31, pl. 161 ; Vandier 1958, 591 ; Franke 1984a, n° 609 ; Postel 2000, 231.

Le Caire CG 1082 : Anonyme (fragmentaire). XIIᵉ d., règne de Sésostris III (style). Granodiorite. H. 25 cm. Buste d'un homme enveloppé dans un manteau, main gauche portée à la poitrine. Perruque mi-longue, striée et ondulée, encadrant le visage. Lieu de conservation : Le Caire, Musée égyptien. Prov. inconnue. Bibl. : PM VIII, n° 801-445-155 ; Borchardt 1934, 49, pl. 162 ; Vandier 1958, 591 ; Fischer 1996, 107, n. 3.

Le Caire CG 1163 : Hor Aouibrê (contexte archéologique). Bois. H. 39 cm. Figure masculine debout, bras tendus le long du corps. Perruque tripartite striée, surmontée du signe *ka*. Lieu de conservation : Le Caire, Musée égyptien. Prov. Dahchour, complexe funéraire d'Amenemhat III, tombe du

roi Hor. Fouilles de J. De Morgan (1894). Bibl. : PM III², 888-889 ; DE MORGAN 1895, 90, fig. 209 ; 95, n°7, fig. 220 ; VON BORCHARDT 1934, 86, pl. 164 ; LUCAS et HARRIS 1962⁴, 107 ; VON BECKERATH 1964, 235, 13, 14 (2) ; DAVIES 1981a, 23, n° 8 ; RYHOLT 1997, 340 ; AUFRÈRE 2001, 1-41.

Le Caire CG 1197 (TR 21/11/14/14) : Roi anonyme (statue usurpée par Ramsès II et Mérenptah). Granit. 168 x 96 x 310 cm. Sphinx. Némès. Barbe. Lieu de conservation : Le Caire, Musée égyptien. Prov. Tanis, grand temple d'Amon. Fouilles d'A. Mariette. Bibl. : PM IV, 23 ; MARIETTE 1887, 11-12 (4) ; PETRIE 1885, p. 10, 15, pl. 4, 25a-d ; EVERS 1929, I, pl. 137 ; II, pl. 1, fig. 30 ; BORCHARDT 1934, 96-7, pl. 168 ; SCHWEITZER 1948, 45, pl. 10, fig. 6 ; VANDIER 1958, 393, n. 2 ; UPHILL 1984, 93-94, 152, pl. 301 ; JUNGE 1985, 129 ; OUROUZIAN 1989, 96-97, n° 50 ; MAGEN 2011, 497-499, n° J-b-1 ; CONNOR 2015b, 85-109.

Le Caire CG 1200 : Roi anonyme (statue usurpée à la XXIᵉ d.). 2ᵉ m. XIIIᵉ d. (style). Granit. L. 35 cm. Sphinx. Némès. Barbe. Lieu de conservation : Le Caire, Musée égyptien. Prov. Tanis, grand temple d'Amon. Fouilles d'A. Mariette. Bibl. : BORCHARDT 1934, 101, pl. 169.

Le Caire CG 1243 (JE 15213) : Amenemhat III Nimaâtrê (style). Statue usurpée aux XVᵉ, XIXᵉ et XXIᵉ d. Granodiorite. 150 x 71 x 234 cm. Sphinx à crinière. Barbe. Lieu de conservation : Le Caire, Musée égyptien. Prov. Tanis. (orig. Bubastis ? Hawara ?). Bibl. : PM IV, 17 ; BORCHARDT 1934, 126 ; WILDUNG 1984, 198-200, fig. 174 ; SOUROUZIAN 1989, 97, n° 51 ; POLZ 1995, 231, n. 24 ; 235, n. 50 ; 236 ; 238, n. 67, pl. 50d ; FAY 1996c, n° 46 ; VERBOVSEK 2006, n° 8 ; MAGEN 2011, 481-483, n° G-b-3 (avec bibliographie complète) ; HILL 2015, 298, n° 1g. **Fig. 2.5.1.2i.**

Le Caire CG 1243 (a-b) : Amenemhat III Nimaâtrê (style). Fragments d'un (ou deux ?) sphinx à crinière. Lieu de conservation : Le Caire, Musée égyptien. Prov. Tanis. (orig. Bubastis ? Hawara ?). Bibl. : BORCHARDT 1934, 126 ; SOUROUZIAN 1989, 98, n° 52.

Le Caire CG 1246 (JE 20336) : Sobekhotep, fils de Titou et de l'intendant Sobekhotep. Chambellan (*imy-r ꜥḥnwty*), contrôleur des troupes (*ḥrp skw*). Mi-XIIIᵉ d. (personnage attesté par d'autres sources). Calcaire. P. 13,5 cm. Base en calcaire dans laquelle était insérée une statuette probablement assise en tailleur. Proscynème : Anubis. Lieu de conservation : Le Caire, Musée égyptien. Prov. Abydos (1862). Bibl. : PM V, 94 ; BORCHARDT 1934, 128 ; FRANKE 1984a, n° 591.

Le Caire CG 1247 (JE 20335) : Sobekhotep, fils de Titou et de l'intendant Sobekhotep. Chambellan (*imy-r ꜥḥnwty*), contrôleur des troupes (*ḥrp skw*). Mi-XIIIᵉ d. (personnage attesté par d'autres sources). Calcaire. P. 13,5 cm. Base en calcaire dans laquelle était insérée une statuette probablement assise en tailleur. Proscynème : Osiris. Lieu

de conservation : Le Caire, Musée égyptien. Prov. Abydos (1862). Bibl. : PM V, 94 ; BORCHARDT 1934, 128 ; FRANKE 1984a, n° 591.

Le Caire CG 1248 : Montounakht. Gardien de la table d'offrandes du souverain (*ꜣtw wḏḥw ḥḳꜣ*). Deuxième période intermédiaire (style). Calcaire. H. 22 cm. Homme debout, bras tendus le long du corps. Pagne *shendjyt*. Crâne rasé ou perruque courte (acéphale). Proscynème : Ptah-Sokar. Lieu de conservation : Le Caire, Musée égyptien. Prov. inconnue (Abydos d'après le style). Bibl. : PM VIII, n° 801-413-060 ; BORCHARDT 1934, 129, pl. 173 ; DELANGE 1987, 123 ; VANDIER 1958, 591.

Le Caire CG 42011 (JE 36580) : Sésostris III Khâkaourê (inscription). Granit. H. 315 cm. Roi debout, bras tendus le long du corps. Pagne *shendjyt*. Couronne blanche. Barbe. Lieu de conservation : Le Caire, Musée égyptien. Prov. Karnak, face sud du VIIIᵉ pylône (corps), Cachette (tête). Fouilles de G. Legrain (1900 et 1903). Bibl. : PM II², 179 ; LEGRAIN 1906a, 8-9, pl. 6 ; EVERS 1929, II, pl. 80 ; VANDIER 1958, 187, 195, 592, pl. 63, 4-5 ; BARGUET 1962, 266, n. 1 ; 279-280 ; JUNGE 1985, 121-122, n. 54, n. 61 ; HABACHI 1986, 15, n. 21 ; 16, n. 23 ; POLZ 1995, 228, n. 7 ; 234, n. 35 ; 237, n. 63 ; 239, n. 73 ; 240, fig. a ; 241-242, n. 77 ; 245, n. 106 ; AZIM et RÉVEILLAC 2004, I, 295, 298 ; II, 213 ; CONNOR 2014a, 63, fig. 5 ; 2016b, 1-3 ; 12, fig. 5 ; JAMBON 2016, 140, n. 38 ; 141, n. 41 ; 152, n. 83 ; 169 ; GABOLDE 2018, 367. **Fig. 2.4.1.2f et 3.1.9.1a.**

Le Caire CG 42012 (JE 36581) : Sésostris III Khâkaourê (inscription). Granit. 300 x 79 x 121 cm. Roi debout, bras tendus le long du corps. Pagne *shendjyt*. Pschent. Barbe. Lieu de conservation : Le Caire, Musée égyptien. Prov. Karnak, face sud du VIIIᵉ pylône (corps), Cachette (tête). Fouilles de G. Legrain (1900 et 1903). Bibl. : PM II², 179 ; LEGRAIN 1906a, 9 ; EVERS 1929, I, 76 ; pl. 82 ; II, 19 § 117 ; 20 § 120 ; 21 § 125 ; 31 § 207 ; 108 § 691 ; VANDIER 1958, 187 ; 195 ; 592 ; BARGUET 1962, 266, n. 1 ; 279-280 ; POLZ 1995, 228, n. 7 ; 234, n. 35 ; 237, n. 63 ; 239, n. 73 ; 241-242, n. 77 ; 245, n. 106 ; AZIM et RÉVEILLAC 2004, I, 298 ; GABOLDE 2018, 367. **Fig. 2.4.1.2e, 3.1.9.1a et 5.4c.**

Le Caire CG 42013 (JE 37838 - JE 38229) : Sésostris III Khâkaourê (style). Calcaire. H. 52 cm. Roi agenouillé présentant des vases *nw*. Pagne *shendjyt*. Némès. Lieu de conservation : Le Caire, Musée égyptien. Prov. Karnak, Cachette. Fouilles de G. Legrain (1905). Bibl. : PM II², 136 ; LEGRAIN 1906a, 10, pl. 7 ; WEIGALL 1924, 93 ; HORNEMANN 1957, III, 573 ; GABOLDE 2018, 368.

Le Caire CG 42014 (JE 36928) = Louqsor J. 117

Le Caire CG 42015 (JE 37400) : Amenemhat III Nimaâtrê (style). Granodiorite. H. 73 cm. Roi debout, mains sur le devant du pagne. Pagne court à devanteau triangulaire. Némès. Collier *ousekh*. Lieu de conservation : Le Caire, Musée égyptien. Prov. Karnak, Cachette. Fouilles de

G. Legrain (1904). Bibl. : PM II², 136 ; Legrain 1906a, 11, pl. 9 ; Evers 1929, I, pl. 131-132 ; Vandier 1958, 197-198; 592, pl. 53 ; Polz 1995, 238, n. 67 ; 245, n. 101 et 105 ; Laboury 1998, 415, n. 1071; 428, n. 1116 ; Freed 2001, 15-16 ; Gabolde 2018, 369, fig. 231b. **Fig. 3.1.9.1b**.

Le Caire CG 42016 = Alexandrie 68

Le Caire CG 42017 (JE 38230 = K 551) : Amenemhat III Nimaâtrê (?) (style). Granodiorite. H. 45 cm. Buste d'une statue du roi. Lieu de conservation : Musée de Suez (?) (jadis Musée égyptien du Caire, puis Musée national de Port Saïd). Prov. Karnak, Cachette. Fouilles de G. Legrain (1904). Bibl. : PM II², 136 ; Legrain 1906a, 11 ; Vandier 1958, 197-198; 592 ; Polz 1995, 231, n. 24 ; 235, n. 49 ; 238, n. 68 ; 244, n. 99 ; Gabolde 2018, 369, fig. 231b.

Le Caire CG 42018 (JE 37209 – TR 23/8/22/7 – K. 489) : Amenemhat IV Maâkherourê (?) (style). Granodiorite. H. 20 cm. Buste d'un roi debout, mains sur le devant du pagne. Némès. Lieu de conservation : Le Caire, Musée égyptien. Prov. Karnak, Cachette. Fouilles de G. Legrain (1904). Bibl. : PM II², 136 ; Legrain 1906a, 10, pl. 12 ; Evers 1929, I, pl. 131 ; Vandier 1958, 197-198 et 592 ; Sourouzian 1988, 241, n. 59 ; Polz 1995, 231, n. 24 ; 235, n. 49 ; 238, n. 68 ; 244, n. 99 ; Quirke 1997, 37 ; Gabolde 2018, 369, fig. 231d. **Fig. 3.1.9.1b**.

Le Caire CG 42019 (JE 37391 – K. 271) : Amenemhat III Nimaâtrê (inscription). Granodiorite. H. 20 cm. Base et jambes d'un roi debout, Lieu de conservation : Le Caire, Musée égyptien. Prov. Karnak, Cachette. Fouilles de G. Legrain (1904). Suggestion de raccord : Cleveland 1960.56. Bibl. : Legrain 1906a, 12 ; Delange 1987, 46-47 ; Polz 1995, 238, n. 68. **Fig. 3.1.9.1b**.

Le Caire CG 42020 (JE 37391 – K. 151) : Sobekhotep Khâânkhrê (?) (style et raccord possible avec Londres BM EA 69497). Granodiorite. H. 90 cm. Roi debout, mains sur le devant du pagne (pieds et base manquants). Pagne court, lisse, à devanteau triangulaire. Némès. Lieu de conservation : Le Caire, Musée égyptien. Prov. Karnak, Cachette. Fouilles de G. Legrain (1904). Bibl. : PM II², 136 ; Legrain 1906a, 12 et pl. 11 ; Weigall 1924, 96 (2) ; Vandier 1958, 197-198 ; 592, pl. 65, 3 ; Sourouzian 1988, 241, n. 59 ; Bianchi 1996, 75-76 ; Quirke 1997, 37 ; Siesse et Connor 2015, 233, 234, 236, pl. 27-28 ; Gabolde 2018, 369, fig. 231e. **Fig. 2.10.2c et 3.1.9.1b**.

Le Caire CG 42021 (JE 37418 – K. 353) : Montouhotep V Merânkhrê (inscription). Grauwacke. H. 31 cm. Roi assis, mains à plat sur les cuisses. Pagne *shendjyt*. Acéphale (couronne rouge, blanche ou double). Barbe. Lieu de conservation : Le Caire, Musée égyptien. Prov. Karnak, Cachette. Fouilles de G. Legrain (1904). Bibl. : PM II², 137 ; Newberry 1905, 103 (62) ; Legrain 1906a, 12-13, pl. 12 ; Gauthier 1907, 247 (16) ; von Beckerath 1964, 63 et 255, 13, G (1) ; Davies 1981a, 28, n° 39 ; Ryholt 1997,

391 ; Quirke 2010, 65.

Le Caire CG 42022 (JE 35493 – K. 495) : Néferhotep Iᵉʳ Khâsekhemrê (inscription). Calcaire. 150 x 165 x 55 cm. Dyade : deux figures du souverain debout, se tenant par la main, sculptées en haut-relief dans un naos. Pagnes *shendjyt*. Némès. Collier *ousekh* + collier au pendentif. Proscynème : Amon-Rê, le bien-aimé, maître des trônes des Deux Terres. Lieu de conservation : Le Caire, Musée égyptien. Prov. Karnak, Cachette. Fouilles de G. Legrain (1904). Bibl. : PM II², 166 ; Legrain 1906a, 13-14, pl. 13 ; Evers 1929, I, 111-112, pl. 143 ; II, 12 § 60 ; 28, § 179 ; 30, § 198; 31, § 208-209 ; 33, § 221 ; 35, § 235 ; Vandier 1958, 217, n. 2 ; 219-220 ; 592 ; pl. 73, 4 ; von Beckerath 1964, 56, n°1 et 243, 13, 22 (3) ; Aldred 1969, 28 ; 56 ; pl. 83 ; Habachi 1978, 88-89, fig. 2 ; Davies 1981a, 25, n° 20 ; Helck 1983, 30, n° 33 ; Seidel 1996, I, 55 ; 112-113, pl. 29 ; Sourouzian 1996, 750-751, fig. 11-12 ; Ryholt 1997, 345-346 ; Azim et Réveillac 2004, I, 282, 283, n. 56 ; Laboury 2010, 1-24 ; Quirke 2010, 64 ; Connor 2016b, 4-8, pl. 4, fig. 19, 20, 21. **Fig. 2.9.1a-b et 6.2.9.3b**.

Le Caire CG 42023 (JE 36702 – K. 51) : Néferhotep II Mersekhemrê (inscription). Granodiorite. 74,5 x 23 x 42 cm. Roi assis, main droite à plat sur la cuisse, main gauche repliée sur une pièce d'étoffe. Pagne *shendjyt*. Némès. Barbe. Proscynème : Amon-Rê, seigneur du ciel. Lieu de conservation : Le Caire, Musée égyptien. Prov. Karnak, Cachette. Fouilles de G. Legrain (1904). Bibl. : PM II², 137 ; Legrain 1906a, 14, pl. 14 ; Evers 1929, II, 35, § 236 ; 49, § 344 ; Vandier 1958, 217, n. 3 ; 592 ; von Beckerath 1964, 60 et 254, 13, 30 (3) ; Davies 1981a, 27, n° 34 ; Ryholt 1997, 359 ; Azim et Réveillac 2004, I, 302 ; II, 223 ; Quirke 2010, 64. **Fig. 2.12.1a**.

Le Caire CG 42024 (JE 37402 – K. 128) : Néferhotep II Mersekhemrê (inscription). Granodiorite. 72 x 24 x 42 cm. Roi assis, mains à plat sur les cuisses. Pagne *shendjyt*. Couronne rouge ou pschent. Barbe. Proscynème : Amon-Rê, seigneur du ciel. Lieu de conservation : Le Caire, Musée égyptien. Prov. Karnak, Cachette. Fouilles de G. Legrain (1904). Bibl. : PM II², 137 ; Legrain 1906a, 14, pl. 14-15 ; Maspero 1915, 114 ; Vandier 1958, 217, n. 3 ; 592 ; von Beckerath 1964, 60 et 254, 13, 30 (4) ; Davies 1981a, 27-28, n° 35 ; Ryholt 1997, 359 ; Quirke 2010, 64.

Le Caire CG 42025 (JE 38231) : Néferhotep II Mersekhemrê (?) (style). Granodiorite. H. 55 cm. Tête d'un roi probablement debout. Pschent. Barbe. Lieu de conservation : Le Caire, Musée égyptien. Prov. Karnak, Cachette. Fouilles de G. Legrain (1904). Bibl. : PM II², 137 ; Legrain 1906a, 15, pl. 15 ; Weigall 1924, 108 (2) ; Evers 1929, II, 20, §120 ; Vandier 1958, 217, n. 5 ; 219 ; 592 ; Davies 1981a, 13, n. 14 ; 31, n. 3. **Fig. 2.12.1b**.

Le Caire CG 42026 (JE 35642 - KIU 2100) : Sésostris IV Seneferibrê (inscription). Granit. 275 x 66 x 119 cm. Roi debout, bras tendus le long du corps. Pagne *shendjyt*.

Pschent. Barbe. Proscynème : Amon, seigneur des trônes des Deux Terres. Lieu de conservation : Le Caire, Musée égyptien. Prov. Karnak, face Nord du VIIᵉ pylône. Fouilles de G. Legrain (1904). Bibl. : PM II², 168 ; Legrain 1906a, 15-16, pl. 16 ; Weigall 1924, 108, 1 ; von Beckerath 1964, 62 et 255, 13, F, 2 ; Helck 1975, 40, n° 55 ; Tefnin 1979b, 79 ; Davies 1981a, 28, n° 38 ; Ryholt 1997, 391 ; Quirke 2010, 65. **Fig. 2.12.1k-l et 3.1.9.1a.**

Le Caire CG 42027 (JE 37421 – K. 348) : Sobekhotep Merhoteprê (inscription). Granodiorite. 126 x 35 x 63 cm. Roi assis, en tenue de *heb-sed*. Bras croisés sur la poitrine, tenant les sceptres. Couronne blanche. Proscynème : Rê-Horakhty ; Amon-Rê, seigneur des trônes des Deux Terres. Lieu de conservation : Le Caire, Musée égyptien. Prov. Karnak, Cachette. Fouilles de G. Legrain (1904). Bibl. : PM II², 137 ; Legrain 1906a, 16-17, pl. 17 ; Hornemann 1957, III, pl. 769 ; von Beckerath 1964, 60 n°2 et 253, 13, 28 (3) ; Aldred 1969, pl. 82 ; Davies 1981a, 27, n° 31 ; Sourouzian 1994, 513, n° 19 ; Ryholt 1997, 353 ; Azim et Réveillac 2004, I, 323-324 ; II, 269 ; Quirke 2010, 64. **Fig. 2.10.1k-l.**

Le Caire CG 42028 (TR 19/4/22/13) : Sobekhotep Merhoteprê ou Merkaourê (inscription). Granodiorite. H. 100 cm. Roi assis, mains à plat sur les cuisses. Buste manquant. Pagne *shendjyt*. Proscynème : Amon-Rê. Lieu de conservation : Le Caire, Musée égyptien. Prov. Karnak, Cachette. Fouilles de G. Legrain (1904). Bibl. : PM II², 137 ; Legrain 1906a, 17 ; von Beckerath 1964, 60, n°2, et 253, 13, 28, (4) ; Davies 1981a, 27, n° 33 ; Helck 1983, 40, n° 52 ; Ryholt 1997, 353 ; Quirke 2010, 64.

Le Caire CG 42029 (JE 37420) : Sobekemsaf Iᵉʳ Sekhemrê-Ouadjkhâou ou Sobekemsaf II Sobekemrê-Shedtaouy (inscription fragmentaire). Grauwacke. 30 x 9 x 14 cm. Roi debout, bras tendus le long du corps. Acéphale. Pagne *shendjyt*. Proscynème : Montou de Tôd. Lieu de conservation : Le Caire, Musée égyptien. Prov. Karnak, Cachette. Fouilles de G. Legrain (1904). Bibl. : PM II², 137 ; Legrain 1906a, 18 ; Vandier 1958, 217, n. 2 ; 592 ; von Beckerath 1964, 177, n. 8 ; 286 (15) ; Helck 1975, 61, n° 91 ; Davies 1981a, 30, n° 50 ; Ryholt 1997, 401 ; Winterhalter 1998, 287, n° 7 ; Polz 2007, 355-356, n° 80 ; Quirke 2010, 65.

Le Caire CG 42034 (JE 36646 - Cachette K. 13) : […], père du vizir Ânkhou. Noble prince (*r-pᶜ ḥȝty-ᶜ*), chancelier royal (*ḥtmw bity*), ami unique (*smr wᶜty*), vizir ? (collier *shenpou*). XIIIᵉ d., règne de Khendjer (fils attesté par de nombreuses sources). Granodiorite. 115 x 37 x 62 cm. Homme assis. Pagne long noué sur la poitrine. Perruque longue, striée, au carré. Barbe. Proscynème : Anubis-qui-est-sur-sa-montagne ; Ptah-Sokar-Osiris ; Hathor de Dendéra. Statue commandée par son fils. Lieu de conservation : Le Caire, Musée égyptien. Prov. Karnak, Cachette. Fouilles de G. Legrain (1904). Bibl. : PM II², 143 ; Legrain 1906a, 20-21, pl. 21 ; Ranke 1934, 365,

n. 1 ; n. 5 ; Hayes 1955, 73-74 ; Hornemann 1957, III, pl. 710 ; von Beckerath 1958, 263-265 ; Vandier 1958, 226, n. 10 ; 230, n. 3 ; 250, n. 5 ; 277-278, n. 8 ; 592 ; pl. 93,5 ; Von Beckerath 1965, 99, n. 1 ; Helck 1973, col. 268, n. 5 ; Franke 1984, n° 173 ; Habachi 1984, 122-123 ; Junge 1985, 128, n. 121 ; Sourouzian 1991, 349, n. 49 ; 351, n. 62 ; 354, n. 75 ; pl. 49d, 50a ; Zimmermann 1998, 100, n. 11 ; Grajetzki 2000, 25, n° I.26, h ; Azim et Réveillac 2004, I, 295 et n. 23 ; 299 ; II, 215 ; Goyon et Cardin 2004, 38-39 ; 90-91 (n° 1) ; Verbovsek 2004, 89-91 ; 96 ; 102, n. 547 ; 104 ; 108 ; 111-112 ; 117 ; 120 ; 125, n. 595, n. 598 ; 127, n. 613 ; 156, n. 819 ; 165, n. 890 ; 171, n. 957 ; 418, n. 1 ; 436-437 ; 438, n. 1 ; 570 ; pl. 9b (K 31) ; Grajetzki 2009, 39, fig. 18. **Fig. 2.8.1c.**

Le Caire CG 42035 (JE 37513 - Cachette K. 492) : Henoutepou, mère du vizir Ânkhou. Maîtresse de maison (*nb.t pr*). XIIIᵉ d., règne de Khendjer (fils attesté par de nombreuses sources). Granodiorite. 65 x 33 x 76 cm. Femme assise, mains à plat sur les cuisses. Torse manquant. Robe fourreau. Proscynème : Amon-Rê, seigneur des trônes des Deux Terres ; Ptah-Sokar ; Anubis-qui-est-sur-sa-montagne ; Oupouaout, seigneur d'Abydos ; les dieux et déesses. Lieu de conservation : Le Caire, Musée égyptien. Prov. Karnak, Cachette. Fouilles de G. Legrain (1904). Bibl. : PM II², 143 ; Legrain 1906a, 21 ; Zimmermann 1998, 100, n. 11 ; Verbovsek 2004, 418-419, n° K 21 ; Grajetzki 2009, 39, fig. 18.

Le Caire CG 42039 (JE 37336 - Cachette K. 396) : Nebsekhout. Chancelier royal (*ḥtmw bity*), grand intendant (*imy-r pr wr*). Début XIIIᵉ d. (style). Granodiorite. 56 x 22,5 x 35,5 cm. Homme assis en tailleur, main gauche déroulant un papyrus sur les genoux. Pagne long noué sous la poitrine. Perruque longue, lisse, encadrant le visage. Proscynème : Amon-Rê, roi de tous les dieux. Statue donnée comme récompense de la part du roi. Lieu de conservation : Le Caire, Musée égyptien. Prov. Karnak, Cachette. Fouilles de G. Legrain (1904). Bibl. : PM II², 143 ; Legrain 1906a, 23-24, pl. 24 ; Vandier 1958, 232, n. 10 ; 277, n. 1 ; 593 ; pl. 79, 5 ; Scott 1989, n° 78 ; Sourouzian 1991, 349, n. 42 ; 351, n. 61 ; 353, n. 72 ; Polz 1995, 254, n. 143 ; Bianchi 1996, 82-83 ; Zimmermann 1998, 100 et 102, n. 11 et 49 ; Grajetzki 2000, 99, n° III.42 ; Verbovsek 2004, 89, n. 462 ; 91, n. 485 ; 94 ; 101-102 ; 104 ; 107 ; 110, n. 564 ; 112 ; 116 ; 121 ; 124-127 ; 165, n. 889 ; 171, n. 955 ; 416-417 ; 535, n. 1 ; 570 ; pl. 8b (K 20) ; Grajetzki 2009, pl. 7 ; Quirke 2010, 57.

Le Caire CG 42041 (JE 34619) : Anonyme (inscription effacée). Fin XIIᵉ - début XIIIᵉ d. (style). Grès. 90 x 23 x 47 cm. Homme assis enveloppé dans un manteau laissant nue l'épaule droite, main gauche portée à la poitrine. Perruque longue, lisse, rejetée derrière les épaules. Lieu de conservation : Le Caire, Musée égyptien. Prov. Karnak, *sebakh* au nord de la salle hypostyle. Fouilles de G. Legrain (1900). Bibl. : PM II², 283 ; Legrain 1906a, 24, pl. 25 ; Scharff 1939, 97 ; Bothmer 1987, 6 ; Russmann 1989, 69,

n° 31 ; ZIMMERMANN 1998, 100, n. 11 ; VERBOVSEK 2004, 102-, 434-435, pl. 8c, n° K 30.

Le Caire CG 42043 (JE 38233 - Cachette K. 516) : Dedousobek, fils de Séânkhkarê et Ânkhetet. Chef de la sécurité (*imy-ḥ.t sꜣ.w-pr.w*). XIIIᵉ d. (style). Granodiorite. 37,5 x 18,5 x 27 cm. Homme assis, mains à plat sur les cuisses. Torse manquant. Pagne long. Proscynème : Geb, Anubis-qui-préside-à-la-salle-d'embaumement, seigneur de la nécropole ; Osiris, seigneur de l'Occident, seigneur d'Abydos. Lieu de conservation : Le Caire, Musée égyptien. Prov. Karnak, « décombres qui cachaient la porte de Thoutmosis Iᵉʳ et d'Amenhotep II, le long du mur d'enceinte ouest du temple de Montou ». Fouilles de G. Legrain (1900). Bibl. : PM II², 16 ; LEGRAIN 1906a, 26-27 ; VANDIER 1958, 230, n. 4 ; 277, n. 5 ; 593 ; FRANKE 1984a, 333 (n° 553) ; 438 (n° 759) ; ZIMMERMANN 1998, 100, n. 11 ; VERBOVSEK 2004, 89, n. 463 ; 91-92 ; 97 ; 102, n. 547 ; 104 ; 108 ; 113 ; 115 ; 120 ; 127, n. 615 ; 160-161 ; 432-433 ; 570 (K 29).

Le Caire CG 42046 (JE 37208 - Cachette K. 430) : Anonyme (fragmentaire). XIIᵉ-XIIIᵉ d. (?). Statue enregistrée comme usurpée à la Basse Époque par Padiaset, fils de (?)-ânkhpakhered. Granodiorite. H. 32 cm. Homme agenouillé. Lieu de conservation : Le Caire, Musée égyptien. Prov. Karnak, Cachette. Fouilles de G. Legrain (1904). Bibl. : PM II², 154 ; LEGRAIN 1906a, 28 ; ZIMMERMANN 1998, 100, n. 11 ; VERBOVSEK 2004, 102-, 442-443, n° K 34 ; JAMBON 2009, 257, fig. 5.

Le Caire CG 42048 (JE 37997 - Cachette K. 592) : [...]tef, fils de Hebegeget. Scribe du palais royal (*sš n pr-ꜥꜣ*). XIIIᵉ d. (style). Granodiorite. 29 x 15 x 30 cm. Homme assis, mains à plat sur les cuisses. Torse manquant. Proscynème : Osiris. Lieu de conservation : Le Caire, Musée égyptien. Prov. Karnak, Cachette. Fouilles de G. Legrain (1905). Bibl. : PM II², 143 ; LEGRAIN 1906a, 29 ; ZIMMERMANN 1998, 100, n. 11 ; FRANKE 1984a, n° 745 ; VERBOVSEK 2004, 89, n. 463 ; 91-92 ; 97 ; 102, n. 547 ; 108 ; 113-114 ; 115 ; 120 ; 127, n. 613 ; 431 ; 570 (K 28).

Le Caire CG 42207 (JE 36931) : Ânkhou (?). Vizir (collier *shenpou*). XIIIᵉ d. (style). Statue usurpée à la XXIIᵉ dynastie par le prêtre d'Amon Djeddjehoutyiouefânkh. Granodiorite. 115 x 35 x 67,5 cm. Homme assis, main gauche à plat sur la cuisse, main droite refermée sur une pièce d'étoffe. Pagne long noué sous la poitrine. Perruque longue, striée, encadrant le visage. Barbe. Lieu de conservation : Le Caire, Musée égyptien. Prov. Karnak, Cachette. Fouilles de G. Legrain (1904). Bibl. : PM II², 148 ; LEGRAIN 1914, 17-21, pl. 14 ; WILDUNG 1984, 22, fig. 15 ; JUNGE 1985, 128, n. 121 ; ZIMMERMANN 1998, 100, n. 11 ; GRAJETZKI 2000, 31, n° I.38 ; VERBOVSEK 2004, 440-441, pl. 9 c, n° K 33 ; GRAJETZKI 2009, 39, fig. 18. **Fig. 2.8.1d.**

Le Caire JE 33479 : Tetiseneb. Enfant du *kap* (?) (*iḥms kꜣp*). Deuxième Période intermédiaire (style). Calcaire. H. 16

cm. Dyade : deux figures masculines debout (enfants ?). Bras tendus le long du corps. Nus. Crâne rasé et mèche de l'enfance à l'arrière du crâne. Lieu de conservation : Le Caire, Musée égyptien. Prov. Thèbes, Dra Abou el-Naga. Fouilles du marquis de Northampton (1898-1899). Bibl. : PM I², 608 ; NORTHAMPTON *et al.* 1908, 17, pl. 15-16 ; VON BISSING 1908, pl. 14 (1).

Le Caire JE 33480 : Néferhotep. « Ornement royal » (*ḥkr.t-n(i)-sw.t*). XVIIᵉ d. (style). Calcaire. H. 17,5 cm. Femme debout. Bras tendus le long du corps. Robe fourreau. Perruque en cloche frisée. Proscynème : Ptah-Sokar ; Osiris. Lieu de conservation : Le Caire, Musée égyptien. Prov. Thèbes, Dra Abou el-Naga. Fouilles du marquis de Northampton (1898-1899). Bibl. : PM I², 608 ; NORTHAMPTON *et al.* 1908, 17, pl. 15-16 ; VERNUS 1980, 180 ; WINTERHALTER 1998, 302-303, n° 38. **Fig. 3.1.9.4.3a.**

Le Caire JE 33481 : Renseneb. Fonctionnaire *sab* (*sꜣb*). Deuxième Période intermédiaire (style). Calcaire. H. 21 cm. Homme debout. Bras tendus le long du corps. Pagne *shendjyt*. Collier *ousekh*. Crâne rasé ou perruque courte (acéphale). Proscynème : Ptah-Sokar-Osiris. Lieu de conservation : Le Caire, Musée égyptien. Prov. Thèbes, Dra Abou el-Naga. Fouilles du marquis de Northampton (1898-1899). Bibl. : PM I², 608 ; NORTHAMPTON *et al.* 1908, 17, pl. 15-16 ; VERNUS 1980, 180 ; WINTERHALTER 1998, 297, n° 29.

Le Caire JE 33732 : Anonymes (anépigraphe). Deuxième Période intermédiaire (style). Calcaire. H. 6,3 cm. Femme coiffant une petite fille assise sur ses genoux. Robe fourreau. Perruques en cloche frisées. Lieu de conservation : Le Caire, Musée égyptien. Prov. Hou, cimetière Est. Fouilles de W.M.F. Petrie (1889). Bibl. : PM V, 108 ; PETRIE ET MACE 1901, 4, pl. 26 ; MASPERO 1914, 510 (5300).

Le Caire JE 33733 : Senet. Aucun titre indiqué. XIIIᵉ d. (style). Stéatite ou serpentinite, sur une base en calcaire. 8 x 8 x 10 cm (statuette). Base : H. 8 cm. Dyade debout : un homme et un enfant masculin. Pagne long noué sous la poitrine ; nudité. Crânes rasés. Proscynème : Osiris. Inscription peinte en noir sur les côtés de la base en calcaire. Lieu de conservation : Le Caire, Musée égyptien. Prov. Hou, tombe W 29, dans un coin de la chambre funéraire nord. Fouilles de W.M.F. Petrie (1889). Bibl. : PM V, 108 ; PETRIE ET MACE 1901, 43, pl. 26 ; VANDIER 1958, pl. 84. **Fig. 3.1.13.**

Le Caire JE 33740 : Ougaf Khoutaouyrê (cartouche). Granodiorite. H. 21 cm. Fragment du trône (côté avant gauche). Lieu de conservation : Le Caire, Musée égyptien. Prov. Karnak, temple d'Amon, cour du Moyen Empire, déblais entre le sanctuaire de granit et l'Akhmenou. Fouilles de G. Legrain (1897). Bibl. : PM II², 110 ; LEGRAIN 1905, 130 ; VON BECKERATH 1964, 30, n° 4, et 226, 13, 1 (3) ; DAVIES 1981a, 22, n°1 ; RYHOLT 1997, 341 ; QUIRKE 2010, 63.

Le Caire JE 34572 : Khentykhétyhotep, fils de Méti. Gouverneur (*ḥȝty-ˁ*), chef des prêtres (*imy-r ḥm.w-nṯr*). XIIIᵉ d. (style). Granodiorite. H. 53,5 cm. Homme assis enveloppé dans un manteau, main gauche portée à la poitrine. Perruque longue, striée, rejetée derrière les épaules. Proscynème : Osiris, seigneur de Busiris, souverain des Deux Terres ; Osiris-Khentyimentiou, seigneur de l'occident ; Ptah-Sokar-Osiris, le grand dieu, seigneur d'Abydos. Lieu de conservation : Le Caire, Musée égyptien. Prov. Kôm el-Shatiyin/Tanta, nécropole. Orig. Athribis ? Pièce trouvée en 1900. Bibl. : KAMAL 1901, 126-128, pl. 1 ; FISCHER 1996, 107, n. 3 ; 111, n. 4, pl. 19d.

Le Caire JE 35145 : Iteti, fils de Sobeknakht et Kayt. Aucun titre indiqué. Mi-XIIᵉ d. (style). Calcaire. H. 27,5 cm. Homme assis, main gauche à plat sur la cuisse, main droite refermée sur une pièce d'étoffe. Pagne *shendjyt*. Perruque mi-longue, lisse, au carré. Lieu de conservation : Le Caire, Musée égyptien. Prov. el-Atawla. Achat (1901). Bibl. : PM V, 94.

Le Caire JE 35146 : Iteti, fils de Sobeknakht et Kayt. Aucun titre indiqué. Mi-XIIᵉ d. (style). Calcaire. H. 38 cm. Homme assis, main gauche à plat sur la cuisse, main droite refermée sur une pièce d'étoffe. Pagne long noué sous le nombril. Perruque longue, striée, encadrant le visage. Lieu de conservation : Le Caire, Musée égyptien. Prov. el-Atawla. Achat (1901). Bibl. : PM V, 94 ; EVERS 1929, I, pl. 141b.

Le Caire JE 36274 : Ipour, fils de Satoukhi (?). Gouverneur (*ḥȝty-ˁ*). XIIIᵉ d. (style). Calcaire jaune dur (ou stéatite ?). H. 24 cm. Homme assis enveloppé dans un manteau. Main gauche portée à la poitrine. Acéphale. Proscynème : Anubis-qui-est-sur-sa-montagne ; Banebdjedet-qui-sort-pur-du-temple. Lieu de conservation : Le Caire, Musée égyptien. Prov. Tell el-Ruba. Achat (1901). Bibl. : /.

Le Caire JE 36511 : Anonyme (fragmentaire). XIIIᵉ-XVIᵉ d. (style). Stéatite ou serpentinite. H. 11 cm. Homme debout, bras tendus le long du corps. Pagne long noué sous la poitrine. Perruque courte, arrondie et lisse. Lieu de conservation : Le Caire, Musée égyptien. Prov. « Edfou ». Achat (1903). Bibl. : HORNEMANN 1951, n° 105 ; ARNOLD Do 2010, 194, n. 108.

Le Caire JE 37466 : Marmesha Smenkhkarê (cartouche). Ajout des titulatures d'Apophis et de Ramsès II. Granodiorite. 362 x 106 cm. Roi assis, mains à plat sur les cuisses. Pagne *shendjyt*. Némès. Barbe. Proscynème : Ptah-qui-est-au-sud-de-son-Mur, seigneur de l'Ânkhtaouy. Lieu de conservation : Le Caire, Musée égyptien. Prov. Tanis (orig. Memphis ?). Fouilles de W.M.Fl. Petrie (1888). Bibl. : PM IV, 19 ; PETRIE 1889, 8-9, pl. 3.17a-c, 13, fig. 6 ; EVERS 1929, I, pl. 146-7 ; II, pl. 3, fig. 37 ; VANDIER 1958, 216, n°6 ; 217, pl. 72, 3 ; VON BECKERATH 1964, 52 et 239, 13, 18 (2) ; DAVIES 1981a, 24, n° 14 ; HELCK 1983², 13,

n°18 ; 56, n° 77 ; UPHILL 1984, 29, 140, pl. 72 ; RYHOLT 1997, 342 ; QUIRKE 2010, 63 ; MAGEN 2011, 503-506, n° K-a-1. **Fig. 2.8.2b** et **d**.

Le Caire JE 37467 : Marmesha Smenkhkarê (cartouche). Ajout des titulatures d'Apophis et de Ramsès II. Granodiorite. 362 x 106 cm. Roi assis, mains à plat sur les cuisses. Pagne *shendjyt*. Némès. Barbe. Proscynème : Ptah-qui-est-au-sud-de-son-Mur, seigneur de l'Ânkhtaouy. Lieu de conservation : Le Caire, Musée égyptien. Prov. Tanis (orig. Memphis ?). Fouilles de W.M.Fl. Petrie (1888). Bibl. : PM IV, 19 ; DE BANVILLE 1865, 114 et 88, milieu ; PETRIE 1889, 8-9, pl. 3, 17, A-C ; EVERS 1929, I, pl. 148 ; VANDIER 1958, 216, n° 6 ; VON BECKERATH 1964, 52 et 239, 13, 18 (2) ; KRI II, 1969, 445 (159, n° 22) ; DAVIES 1981a, 24, n° 15 ; HELCK 1983², 13, n° 18 ; 56, n° 77 ; UPHILL 1984, 28, 140, pl. 71 ; QUIRKE 2010, 63 ; MAGEN 2011, 507-509, n° K-a-2. **Fig. 2.8.2a** et **c**.

Le Caire JE 37486 : Sobekhotep Khânéferrê (cartouche). Granit. 268 x 82 x 160 cm. Roi assis, mains à plat sur les cuisses. Pagne *shendjyt*. Némès. Barbe. Proscynème : Ptah, beau de visage, qui est sur le grand siège ; Ptah-qui-est-au-sud-de-son-Mur, seigneur de l'Ânkhtaouy. Lieu de conservation : Le Caire, Musée égyptien. Prov. Tanis (orig. Memphis ?). Fouilles de W.M.Fl. Petrie (1888). Bibl. : PM IV, 19 ; DE BANVILLE 1865, pl. 76, gauche ; PETRIE 1889, p. 8, pl. 3, 16, A, B ; EVERS 1929, I, pl. 144-5 ; VANDIER 1958, 216-7, pl. 72, 6 ; VON BECKERATH 1964, 58 et 247, 13, 24 (3) ; DAVIES 1981a, 25, n° 22 ; HELCK 1983², 37, n° 45 ; RYHOLT 1997, 348 ; QUIRKE 2010, 64 ; HILL 2015, 298, n° 2e.

Le Caire JE 37796 : Sésostris II Khâkhéperrê (inscription). Grauwacke. 47 x 162 cm. Sphinx (corps). Némès. Proscynème : *Baou* d'Héliopolis, seigneurs du Grand Sanctuaire. Lieu de conservation : Le Caire, Musée égyptien. Prov. mosquée de Mottahar, en réemploi dans la maçonnerie (orig. Héliopolis ?). Pièce entrée au musée en 1905. Bibl. : FAY 1996c, 65, n° 26 ; p. 90, pl. 85e ; SOUROUZIAN 1996, 743-754 ; RAUE 1999, 85, n. 3 ; 373, n. 1 ; 381, n. 4.

Le Caire JE 37891 : Imeny et Satmenekh. Intendant (*imy-r pr*). Fin XIIᵉ d. (style). Serpentinite. H. 18 cm. Dyade : homme et femme debout, bras tendus le long du corps. Pagne long noué au-dessus du nombril ; robe fourreau. Perruque longue, striée, rejetée derrière les épaules ; perruque tripartite striée. Proscynème : le dieu bon seigneur du ciel. Lieu de conservation : Le Caire, Musée égyptien. Prov. Kôm el-Hisn (1905). Bibl. : HORNEMANN 1966, n° 1165 ; FISCHER 1996, 109.

Le Caire JE 37931 : Sobekhotep-hotep. Directeur de [...] (*imy-r pr* [...]). XVIIᵉ d. (style). Calcaire. 28,5 x 9 x 17 cm. Homme assis, mains à plat sur les cuisses. Pagne *shendjyt*. Perruque courte, arrondie et frisée. Proscynème : Osiris, seigneur d'Abydos. Lieu de conservation : Le Caire, Musée

égyptien. Prov. Asfoun el-Matana, *sebakh* (1905). Bibl. : WEIGALL 1908, 39-50 ; VERBOVSEK 2004, 545.

Le Caire JE 38579 (TR 12/4/22/3) : Statue de Montouhotep II Nebhepetrê, dédiée par Sésostris II Khâkhéperrê, Sésostris III Khâkaourê et Sobekhotep Khânéferrê (inscription). Grès. H. 195 cm. Roi en position osiriaque, bras croisés sur la poitrine, tenant deux croix ânkh. Couronne blanche. Barbe recourbée. Traces de réparations anciennes Lieu de conservation : Le Caire, Musée égyptien. Prov. Karnak, temple d'Amon, face sud du VIIᵉ pylône. Fouilles de G. Legrain (1905). Bibl. : PM II², 171 ; LEGRAIN 1906b, 33-34 ; BARGUET 1962, 269, n. 3. **Fig. 3.1.9.2a**.

Le Caire JE 39258 : Sobekhotep Merhoteprê (inscription). Grauwacke. H. 39 cm. Roi debout, bras tendus le long du corps. Pagne *shendjyt*. Couronne blanche, rouge ou pschent (acéphale). Proscynème : [Amon-Rê, seigneur des trônes] des Deux Terres, qui est à la tête d'Ipet-Sout. Lieu de conservation : Le Caire, Musée égyptien. Prov. Karnak, Cachette. Fouilles de G. Legrain (1904). Bibl. : PM II², 137 ; DAVIES 1981a, 27, n° 32 ; QUIRKE 2010, 64.

Le Caire JE 39741 : Reine anonyme (fragmentaire). Serpentinite. H. 10,2 cm. Buste féminin. Perruque hathorique lisse. Uræus. Lieu de conservation : Le Caire, Musée égyptien. Prov. Éléphantine, temple de Satet, « cachette ». Fouilles de C. Clermont-Ganneau (1908). Bibl. : DRIOTON et VIGNEAU 1949, n° 51 ; VANDIER 1958, pl. 74 (5) ; FISCHER 1996, 15, n. 22 ; DELANGE 2012, 304-305, n° 636.

Le Caire JE 40045 : Anonyme (fragmentaire). XIIᵉ-XIIIᵉ d. (style). Granodiorite. H. 14 cm. Buste d'un homme assis. Perruque mi-longue, striée, encadrant le visage. Lieu de conservation : Le Caire, Musée égyptien. Prov. Saqqara. Fouilles de Quibell (1908). Bibl. : /.

Le Caire JE 41472 : Amenemhat III. Granodiorite. H. 38 cm. Partie antérieure d'un sphinx. Lieu de conservation : Le Caire, Musée égyptien. Prov. Karnak. Bibl. : PM II², 281 ; GABOLDE 2018, 370.

Le Caire JE 42906 : Amenemhat IV Maâkherourê (cartouche). Quartzite. 21 x 49,5 x 35 cm. Base d'un naos portant sur les côtés une double frise d'uræi à tête humaine, et percé en sa face supérieure de deux mortaises pour y fixer des statues. Inscription : rituel de l'Ouverture de la Bouche. Lieu de conservation : Le Caire, Musée égyptien. Prov. Vieux Caire (orig. Héliopolis ?). Découverte en 1910. Bibl. : BRUNTON 1939, 177-181, pl. 14-15 ; HABACHI 1977a, fig. 27-32, fig. 1. **Fig. 2.6.1c-e**.

Le Caire JE 42995 : Amenemhat III Nimaâtrê (style). Granodiorite. H. 35 cm. Tête du roi. Couronne blanche. Lieu de conservation : Le Caire, Musée égyptien. Prov. Kôm el-Hisn, tombe du chef des prêtres Khesou-our (orig.

temple de Sekhmet-Hathor ?). Fouilles de C.C. Edgar (1909-1915). Bibl. : PM IV, 52 ; EDGAR 1915, 54, 61-62, pl. 32 ; EVERS 1929, I, pl. 101 ; COULSON et LEONARD 1981, 83 ; WILDUNG 1984, 231, fig. 202 ; POLZ 1995, 235, n. 50 ; 238, n. 68 ; CAGLE 2003, 247. **Fig. 3.1.28b**.

Le Caire JE 43093 : Sobeknakht-Renefseneb, fils d'Ity. Prêtre (*ḥm ntr*). XIIIᵉ d. (style). Granodiorite. 45 x 13 cm. Homme assis, mains sur les cuisses, paumes tournées vers le ciel. Pagne long noué sous la poitrine. Perruque longue, lisse, encadrant le visage. Proscynème : Sobek de Shedet ; Osiris, souverain qui réside dans la contrée du Lac ; Hathor, maîtresse de Sheret-benben. Lieu de conservation : Le Caire, Musée égyptien. Prov. Fayoum, Kiman Faris. Trouvée en 1911. Bibl. : PM IV, 98 ; EVERS 1929, I, pl. 142 ; RANKE 1941, 165-171, pl. 3 a-b ; WILD 1970, 109 ; JUNGE 1985, 131, n. 167 ; FRANKE 1988, 67, n° 3 ; GOMAÀ 1987, 420 ; VERBOVSEK 2004, 129-, 454-455, n° KF 6.

Le Caire JE 43094 : Sobekhotep ; sa femme Sathathor-mer, fille de Rehouânkh ; la sœur de sa mère Kekou, fille de Sathathor ; sa mère Ânmertes, fille de Sathathor ; la mère de sa mère Sathathor, fille de Kekou. Gardien des archives (*iry smȝyt*). XIIIᵉ d. (style). Granodiorite. 35 x 32 cm. Groupe statuaire : homme assis, enveloppé dans un manteau laissant nue l'épaule droite, main gauche portée à la poitrine ; quatre femmes debout, bras tendus le long du corps. Perruque longue, lisse, encadrant le visage ; perruques tripartites lisses. Lieu de conservation : Le Caire, Musée égyptien. Prov. Fayoum, Kiman Faris. Trouvée en 1911. Bibl. : ENGELBACH 1935, 203-205, pl. 5 ; VERBOVSEK 2004, 129-, 460-461, n° KF 9.

Le Caire JE 43095 : Sobekour, fils de Sathathor (?). Prêtre-lecteur du livre divin (?) (*ḥry-ḥb.t mdȝt-ntr* (?)). XIIIᵉ d. (style). Granodiorite. 14 x 17 x 18 cm. Homme assis en tailleur (partie inférieure), mains sur les cuisses, paumes tournées vers le ciel. Pagne long. Proscynème : Sobek ; Horus-qui-réside-à-Shedet ; Osiris, le souverain qui réside dans la Contrée du Lac. Lieu de conservation : Le Caire, Musée égyptien. Prov. Fayoum, Kiman Faris. Trouvée en 1911. Bibl. : WILD 1970, 109 ; FRANKE 1988, 68, n. 33 ; RANKE 1941, 171 ; VERBOVSEK 2004, 129, 453, n° KF 5.

Le Caire JE 43104 : Amenemhat III Nimaâtrê (inscription). Granodiorite. H. 120 cm. Triade : roi assis en tenue de *heb-sed*, entouré de deux figures féminines debout, bras tendus le long du corps. Figures acéphales (la tête du roi pourrait être celle de New York MMA 24.7.1, d'après B. Fay). Proscynème : Hathor, maîtresse d'Imaou. Lieu de conservation : Le Caire, Musée égyptien. Prov. Kôm el-Hisn, temple de Sekhmet-Hathor. Découverte par les *sebakkhin* en 1911. Bibl. : PM IV, 51 ; EDGAR 1915, 54, 63 ; EVERS 1929, I 91-92, fig. 23, pl. 99-100 ; POLZ 1995, 238, n. 69 ; EL-SADDIK 2015, 363-366 (raccord entre la tête et le corps) ; STÜNKEL 2015, 95, fig. 61.

Le Caire JE 43269 : Montouhotep, père du roi

Sobekhotep Sekhemrê-séouadjtaouy. Père du dieu (*it nṯr*), chancelier royal (*ḫtmw bity*). XIIIᵉ d., règne de son fils (?). Granodiorite. H. 160 cm. Homme assis, mains à plat sur les cuisses. Pagne *shendjyt*. Proscynème : Ptah-Sokar, seigneur de l'Ânkhtaouy ; Amon-Rê, seigneur des trônes (des Deux Terres). Lieu de conservation : Le Caire, Musée égyptien. Prov. Karnak, à l'ouest du temple de Khonsou. Fouilles non officielles (1909). Bibl. : PM II², 283 ; LEGRAIN 1910, 258-259 ; FRANKE 1984a, n° 273 ; BLUMENTHAL 1987, 26 ; ROMANO 1992, 137, n. 32 ; VERBOVSEK 2004, 393-394, pl. 5b, n° K 8 ; ANDREWS et VAN DIJK (éds.) 2006, 70.

Le Caire JE 43289 : Amenemhat III Nimaâtrê (contexte archéologique). Granit. 215 x 155 x 108 cm. Naos contenant une dyade anépigraphe montrant deux figures de souverains debout, côte à côte, vêtus du pagne *shendjyt*. Figure de gauche : némès ; mains sur le devant du pagne. Figure de droite : *khat*, croix ânkh dans chaque main, main droite orientée vers l'autre figure de souverain. Lieu de conservation : Le Caire, Musée égyptien. Prov. Hawara, temple funéraire d'Amenemhat III. Fouilles de W.M.F. Petrie (1911). Bibl. : PM IV, 100 ; PETRIE, WAINWRIGHT et MACKAY 1912, 30- ; EVERS 1929, I, 111, fig. 27 ; VANDIER 1958, 196, pl. 64, 5 ; POLZ 1995, 232, n. 27 ; 237, n. 65 ; SEIDEL 1996, 101-103, pl. 28a, fig. 27 ; OBSOMER 1992, 262, n. 160 ; BLOM-BOËR 2006, 132-135, n° 26. **Fig. 6.2.9.3a.**

Le Caire JE 43596 : Amenemhat III Nimaâtrê (style). Granodiorite. H. 15 cm. Tête du roi. Némès. Probablement fragment d'une des statues en position d'adoration. Lieu de conservation : Le Caire, Musée égyptien. Prov. Karnak, près de la chapelle d'Osiris Heqa-djet. Bibl. : PM II², 281 ; POLZ 1995, 231, n. 24 ; 236 ; 238, n. 68 ; GABOLDE 2018, 370. **Fig. 3.1.9.1b.**

Le Caire JE 43598 : Sésostris II Khâkhéperrê (inscription). Roi assis (fragmentaire ?). Lieu de conservation : Le Caire, Musée égyptien. Prov. Karnak. Bibl. : PM II², 281.

Le Caire JE 43599 : Sobekhotep Merkaourê (inscription). Granit. 134 x 51 x 79 cm. Roi assis, mains à plat sur les cuisses. Pagne *shendjyt*. Némès. Barbe. Acéphale. Figures nues de ses fils Sobekhotep et Bebi, debout, index de la main droite portée à la bouche, de part et d'autre des jambes du roi. Lieu de conservation : Le Caire, Musée égyptien. Prov. Karnak, porte Nord du grand temple. Bibl. : PM II², 281 ; HORNEMANN 1966, V, pl. 1423 ; DAVIES 1981a, 28, n° 36 ; RYHOLT 1997, 356 ; QUIRKE 2010, 64. **Fig. 2.12.1c-d.**

Le Caire JE 43927 : Ibiâ, père de Séânkhrenef. Bouche de Nekhen (*sꜣb r nḫn*). Fin XIIIᵉ d. (personnage attesté par d'autres sources). Grauwacke. H. 34 cm. Homme debout, mains sur le devant du pagne. Pagne long à frange noué sous la poitrine. Crâne rasé ou perruque courte (acéphale). Proscynème : Ptah-Sokar et Osiris. Lieu de conservation : Le Caire, Musée égyptien. Prov. Karnak, zone du temple du Moyen Empire. Bibl. : PM II², 283 ; FRANCHET 1917, 106-107, pl. 4 ; FRANKE 1984a, n° 61 ; HORNEMANN 1951, pl.

174 ; VERBOVSEK 2004, 386-387, pl. 5a, n° K 4.

Le Caire JE 45704 : Horemnakht. Prêtre de Horus de Behedet (*ḥm-nṯr ḥr bḥdt*). XIIIᵉ-XVIᵉ d. (style). Stéatite ou serpentinite. H. 25 cm. Homme assis, mains à plat sur les cuisses. Pagne long à frange noué sous la poitrine. Crâne rasé ou perruque courte (acéphale). Lieu de conservation : Le Caire, Musée égyptien. Prov. Edfou, *sebakh* (1916). Bibl. : /.

Le Caire JE 45975 : Roi de la fin de la XIIᵉ d. (Amenemhat IV Maâkherourê ?) (style). Statue usurpée par Ramsès II. Quartzite. 435 x 131 x 234 cm. Roi assis, mains à plat sur les cuisses. Pagne *shendjyt*. Némès. Barbe. Figures féminines debout, bras tendus le long du corps, vêtues de robes fourreaux finement striées, de part et d'autre des jambes du roi. Lieu de conservation : Le Caire, Musée égyptien. Prov. Ehnasya el-Medina, Kôm el-Aqareb. Fouilles de G. Daressy, 1915. Bibl. : PM IV, 121 ; EVERS 1929, II, pl. 15 (69, 70), 16 (71, 72) ; DARESSY 1917a, 36-38 ; LOPÉZ 1974, 117b ; MOKHTAR 1983, 89-90, pl. 7 ; LINDBLAD 1984, 65 ; SOUROUZIAN 1989, 109-110, n° 63 ; FAY 1996b, 119, n. 20 ; 120, fig. 4 ; MAGEN 2011, 460-463, n° F-a-1 ; CONNOR 2015b, 85-109 ; SOLIMAN 2018. **Fig. 3.1.19.**

Le Caire JE 45976 : Roi de la fin de la XIIᵉ d. (Amenemhat IV Maâkherourê ?) (style). Statue usurpée par Ramsès II. Quartzite. 390 x 103 x 203 cm. Roi assis, mains à plat sur les cuisses. Pagne *shendjyt*. Némès. Barbe. Figures féminines debout, bras tendus le long du corps, vêtues de robes fourreaux lisses, de part et d'autre des jambes du roi. Lieu de conservation : Le Caire, Musée égyptien. Prov. Ehnasya el-Medina, Kôm el-Aqareb. Fouilles de G. Daressy, 1915. Bibl. : PM IV, 121 ; DARESSY 1917a, 36-38 ; EVERS 1929, II, § 712-725, pl. 15, fig. 69 ; MOKHTAR 1983, 89-90, pl. 7 ; KRI II, 502 ; LINDBLAD 1984, 65 ; SOUROUZIAN 1989, 109-110, n° 63 ; MAGEN 2011, 464-469, n° F-b-1 ; CONNOR 2015b, 85-109 ; SOLIMAN 2018. **Fig. 3.1.19.**

Le Caire JE 46181 : Iyni. Aucun titre indiqué. XVIIᵉ d. (style et inscription). Calcaire. H. 49 cm. Homme assis, mains à plat sur les cuisses. Pagne long noué sous le nombril. Perruque longue, lisse, encadrant le visage. Proscynème : Osiris, seigneur de Busiris, le grand dieu, seigneur d'Abydos. Lieu de conservation : Le Caire, Musée égyptien. Prov. Edfou, *sebakh* (1916). Bibl. : PM VI, 204 ; DARESSY 1917b, 243-244.

Le Caire JE 46182 : Iyni. Aucun titre indiqué. XVIIᵉ d. (style et inscription). Calcaire. H. 38 cm. Homme assis, mains à plat sur les cuisses. Pagne *shendjyt*. Perruque longue, lisse, encadrant le visage. Proscynème : Amon-Rê ; Osiris, Sokar et Anubis. Lieu de conservation : Le Caire, Musée égyptien. Prov. Edfou, *sebakh* (1916). Bibl. : PM VI, 204 ; DARESSY 1917b, 244 ; POSTEL 2000, 233-234.

Le Caire JE 46307 : Anonymes (anépigraphe). XIIᵉ-XIIIᵉ d. (style). Quartzite. 25 x 23 x 17 cm. Groupe statuaire : deux statues cubes et une femme debout, bras tendus le long du corps. Perruques longues, striées et bouffantes, rejetées derrière les épaules ; perruque hathorique striée. Lieu de conservation : Le Caire, Musée égyptien. Prov. Kôm el-Shatiyin (1918). Bibl. : VANDIER 1958, 241, 244, 594 ; BOTHMER 1960-1962, 32.

Le Caire JE 46393 : Roi de la fin de la XIIᵉ ou de la XIIIᵉ d. (style). Cartouche illisible. Calcaire induré et dorure. 24 x 12,8 x 43 cm. Sphinx. Némès. Barbe. Lieu de conservation : Le Caire, Musée égyptien. Prov. Dendéra. Statue trouvée en 1918 près du lac sacré, dans une cache au sein du mur d'enceinte, au sud-ouest du temple de Hathor. Bibl. : DAVIES 1981a, 176, n. 4 ; ROMANO 1985, 39, n. 5 ; CAUVILLE 1987, 116 ; ABDALLA 1995, 25 ; STANWICK 2002, 24, 26 (n. 132), 28, 60, 126, n° E22 ; 149, fig. 184.

Le Caire JE 47708 : Néferhotep, fils de Nebetitef. Archer (*iry pdt*). XIIIᵉ-XVIIᵉ d. (style). Calcite-albâtre. H. 22 cm. Statue cube. Perruque longue, lisse et bouffante, rejetée derrière les épaules. Barbe. Lieu de conservation : Le Caire, Musée égyptien. Prov. Thèbes, nécropole, TT 316 (= MMA 518), chambre fermée au-dessus de la tombe, creusée dans la roche. Fouilles de H. Winlock (1923). Bibl. : PM I², 390 ; WINLOCK 1923, 20-21, fig. 14 ; EVERS 1929, I, 112, fig. 28 ; SCHULZ 1992, n° 170, 305-306, 762, pl. 77.

Le Caire JE 47709 : Néferhotep, fils de Nebetitef. Archer (*iry pdt*). XIIIᵉ-XVIIᵉ d. (style). Quartzite. H. 30 cm. Statue cube. Perruque longue, lisse et bouffante, rejetée derrière les épaules. Barbe. Lieu de conservation : Le Caire, Musée égyptien. Prov. Thèbes, nécropole, TT 316 (= MMA 518), chambre fermée au-dessus de la tombe, creusée dans la roche. Fouilles de H. Winlock (1923). Bibl. : PM I², 390 ; WINLOCK 1923, 20-21, fig. 14 ; SCHULZ 1992, n° 171, 307, pl. 77.

Le Caire JE 48874 : Montouhotépi Séânkhenrê (inscription). Calcaire. 100 x 63 x 195 cm. Sphinx. Némès. Barbe. Lieu de conservation : Le Caire, Musée égyptien. Prov. Edfou, pylône du temple de Ramsès III. Fouilles de Lacau (1924). Bibl. : PM VI, 169 ; EVERS 1929, II, pl. 5 (45) ; GAUTHIER 1931, 1-6 ; WEILL 1932, 33-36, pl. 3 ; SCHWEITZER 1948, 45, n° 225 ; VON BECKERATH 1964, 180 et 288, 17, 5 (3b) ; DAVIES 1981a, 30-31, n° 51 ; HELCK 1983², 64, n° 97 ; VANDERSLEYEN 1995, 183 ; RYHOLT 1997, 389 ; WINTERHALTER 1998, 288, n° 8. **Fig. 2.13.1a.**

Le Caire JE 48875 : Montouhotépi Séânkhenrê (inscription). Calcaire. 100 x 63 x 182 cm. Sphinx. Némès. Barbe. Proscynème : Horus de Behedet. Lieu de conservation : Le Caire, Musée égyptien. Prov. Edfou, pylône du temple de Ramsès III. Fouilles de Lacau (1924). Bibl. : PM VI, 169 ; EVERS 1929, II, pl. 5 (45) ; GAUTHIER 1931, 1-6 ; WEILL 1932, 33-36, pl. 3 ; SCHWEITZER 1948, 45, n° 225 ; VON BECKERATH 1964, 180 et 288, 17, 5 (3a) ; DAVIES

1981a, 31, n° 52 ; HELCK 1983², 64, n° 97 ; VANDERSLEYEN 1995, 185 ; RYHOLT 1997, 389 ; WINTERHALTER 1998, 288, n° 9. **Fig. 2.13.1a.**

Le Caire JE 49793 : Reniseneb, fils de Toutou. Aucun titre indiqué. XVIᵉ-XVIIᵉ d. (style). Calcaire. Homme debout, bras tendus le long du corps. Pagne *shendjyt*. Perruque courte, arrondie et frisée. Proscynème : Osiris, seigneur de Busiris. Lieu de conservation : Le Caire, Musée égyptien. Prov. Abydos, nécropole au nord-est de Shounet ez-Zebib, tombe double. Fouilles de Frankfort (1925-1926). Bibl. : PM V, 64 ; FRANKFORT 1930, 219, pl. 38 ; DELANGE 1987, 126 ; SNAPE 1994, 310 ; WINTERHALTER 1998, 295, n° 22. **Fig. 4.11.5e.**

Le Caire JE 52540 : Douatnéferet, épouse du scribe en chef du vizir Dedousobek-Beby. Maîtresse de maison (*nb.t-pr*). XIIIᵉ d., règne de Sobekhotep Khânéferrê (personnage attesté par d'autres sources). Granodiorite. 9 x 16,5 cm. Femme assise (base). Lieu de conservation : Le Caire, Musée égyptien. Prov. inconnue (« Louqsor »). Achat par E. Newberry. Bibl. : PM VIII, n° 801-490-070 ; NEWBERRY 1929, 76 ; FRANKE 1984a, n° 765.

Le Caire JE 52810 : Sobekhotep Sekhemrê-Séouadjtaouy (inscription). Granodiorite. L. 60 ; P. 67 cm. Pattes avant d'un sphinx. Proscynème : Amon-Rê, le bien-aimé, seigneur des trônes des Deux Terres, celui qui est à la tête de Karnak. Lieu de conservation : Le Caire, Musée égyptien. Prov. Karnak. Fragment trouvé en juin 1925 au cours du creusement du drain destiné à assurer l'écoulement des eaux de l'inondation annuelle. Bibl. : PM II², 281 ; GAUTHIER 1931, 191 ; SCHWEITZER 1948, 45, n° 222 ; DAVIES 1981a, 24, n° 17 ; RYHOLT 1997, 343 ; QUIRKE 2010, 64. **Fig. 2.8.3a.**

Le Caire JE 53668 : Khendjer Ouserkarê (contexte archéologique). Granodiorite. H. 11,2 ; l. 7,7 cm. Buste du roi. *Khat*. Lieu de conservation : Le Caire, Musée égyptien. Prov. Saqqara, chapelle nord de la pyramide de Khendjer. Fouilles de G. Jéquier (1932). Bibl. : PM III², 435 ; JEQUIER 1933, 18-19, pl. 5 b-c ; VANDIER 1958, 216, 251, 302, n° 3, pl. 71, 3-4 ; HORNEMANN 1957, III, pl. 733 ; EATON-KRAUSS 1977, 22 et 34, n° 6 ; DAVIES 1981a, 23, n° 10 ; RYHOLT 1997, 342 ; QUIRKE 2010, 63. **Fig. 2.8.1a et 3.1.22.2a.**

Le Caire JE 54493 : Roi du début de la XIIIᵉ d. (Marmesha Smenkhkarê ?) (style et contexte archéologique). Granodiorite. H. 9,5 cm. Torse du roi (statue assise). Némès. Lieu de conservation : Le Caire, Musée égyptien. Prov. Saqqara, pyramide inachevée au sud de celle de Khendjer. Fouilles de G. Jéquier (1932). Bibl. : JÉQUIER 1933, 67, n. 4 ; DAVIES 1981a, 24, n° 13. **Fig. 3.1.22.2b.**

Le Caire JE 54857 : Amenemhat-Sobekhotep Sekhemrê-Khoutaouy (style et contexte archéologique). Calcaire. 83 x 34 x 52 cm. Tête royale coiffée de la couronne blanche (statue osiriaque). Lieu de conservation : Le Caire, Musée

335

égyptien. Prov. Médamoud. Fouilles de F. Bisson de la Roque. Bibl. : PM V, 148 ; BISSON DE LA ROQUE 1931, 51, fig. 24, pl. 5 ; DAVIES 1981a, 13, n. 14 ; 18, n. 66 et 67 ; 31, n. 3 ; CORTEGGIANI 1981, 92, n° 58 ; DELANGE 1987, 42-43 ; VANDERSLEYEN 1995, 133 ; FAY 2016, 23 ; 31, fig. 36 ; CONNOR 2016b, 1-3 ; 12, fig. 3. **Fig. 2.7.1c.**

Le Caire JE 58508 : Anonyme (statue usurpée à la Basse Époque par Pakhârou, scribe du document royal). Début XIIIᵉ d. (style). Granodiorite. H. 60,5 cm. Homme assis, mains à plat sur les cuisses. Pagne long noué sous la poitrine. Perruque longue, lisse, encadrant le visage. Collier incisé (peut-être lors de la réutilisation de la statue). Lieu de conservation : Le Caire, Musée égyptien. Prov. Touna el-Gebel, tombe de Pedekakem (XXVIᵉ dynastie). Fouilles de S. Gabra. Bibl. : PM IV, 174 ; GABRA 1932, 56-77, pl. 3.

Le Caire JE 64770 : Reine anonyme (style). Calcaire. H. 24,5 cm. Vautour à tête de reine. Perruque hathorique retenue par des rubans. Uræus. Lieu de conservation : Le Caire, Musée égyptien. Prov. inconnue. Achat. Bibl. : PM VIII, n° 801-475-550 ; KEIMER 1935, 182-192, pl. I (a, b), II, (a, b) ; VANDIER 1958, 595, pl. 75 ; FAY 1988, 70, 72, pl. 26b.

Le Caire JE 66273 : Anonymes (anépigraphes). XIIᵉ-XVIᵉ d. (style). Serpentinite. L. 13,5 cm. Deux figures agenouillées (un homme et une femme) insérées dans une base en serpentinite et se faisant face. Le personnage masculin tient un pot évasé ; la femme tient un vase arrondi. Pagnes courts. Crâne rasé ; chevelure longue réunie en une tresse à l'arrière du crâne. Lieu de conservation : Le Caire, Musée égyptien. Prov. Thèbes, Assassif, dans une tombe dite dater de la XIIᵉ d. Fouilles de A. Lansing (1936). Bibl. : LANSING et HAYES 1937, 4, fig. 1 ; DELANGE 1987, 230.

Le Caire JE 66569 - TR 18/6/26/2 : voir **Suez JE 66569**.

Le Caire JE 67834 : Antef IV Sehetepkarê (inscription). Quartzite. 84 x 39 x 80 cm. Roi assis (partie inférieure). Pagne *shendjyt*. Proscynème : Renenoutet de Dja. Lieu de conservation : Le Caire, Musée égyptien. Prov. Medinet Madi, temple de Sobek et Renenoutet. Fouilles d'A. Vogliano (1941). Bibl. : VOGLIANO 1942, pl. 9- 10 ; DONADONI 1952, 6-7 ; DAVIES 1981a, 24, n° 16 ; RYHOLT 1997, 342 ; QUIRKE 2010, 63.

Le Caire JE 67878 : Anonyme (statue usurpée à l'époque ramesside par Mây). 2ᵉ m. XIIᵉ (style). Granodiorite. 74 x 38,5 x 47,3 cm. Homme assis en tailleur, mains sur les cuisses, paumes tournées vers le ciel. Pagne long noué sur l'abdomen. Perruque longue, striée et ondulée, encadrant le visage. Lieu de conservation : Le Caire, Musée égyptien. Prov. Kôm el-Qalâa, près de Mit Rahina, à proximité du temple de Mérenptah. Bibl. : PM III², 857 ; SAUNERON 1953, 57-63 ; HABACHI 1954b, 210-220, fig. 27-28 ; GABALLA 1972, 129-133, pl. 23-25.

Le Caire JE 72239 : Sekhmethotep, fils de Satimeny. Prêtre (*ḥm-nṯr*). Fin XIIᵉ (style). Quartzite. H. 69 cm. Homme assis en tailleur, mains à plat sur les cuisses. Pagne court. Perruque longue, striée et bouffante, rejetée derrière les épaules. Proscynème : Ptah-Sokar-Osiris, seigneur de Shetyt ; Anubis-qui-est-sur-sa-montagne. « Pour le domaine (*pr ?*) du roi Néferirkarê, justifié ». Lieu de conservation : Le Caire, Musée égyptien. Prov. Giza, dans la dépression du Sphinx. Fouilles de S. Hassan (1937). Orig. Abousir (?). Bibl. : PM III², 41 ; HASSAN 1953, 60-61, pl. 34-35, n° 1840 ; ZIVIE 1976, 43-47, pl. 1 ; BAREŠ 1985, 87-94 ; BOTHMER 1987, 6 ; POLZ 1995, 254, n. 144. **Fig. 3.1.23.**

Le Caire JE 87082 : Amenemhat III Nimaâtrê (style). Granodiorite. 68 x 60 x 90 cm. Dyade : deux sphinx à crinière accolés (sphinx de droite manquant). Pattes avant manquantes (sciées). Lieu de conservation : Le Caire, Musée égyptien. Prov. Tell Basta, temple de Bastet. Fouilles de L. Habachi (1943). Bibl. : HABACHI 1978, 83, fig. 1, pl. 23a ; POLZ 1995, 231, n. 24-25 ; 235, n. 50 ; 238, n. 68 ; 231 ; 248, n. 117 ; FREED 2002, 110-111 ; VERBOVSEK 2006, 25.

Le Caire JE 87254 : Iy, fils d'Iymer et de la princesse (*iry.t pᶜ.t*) Redjitneseni. Chancelier royal (*ḫtmw bity*), intendant d'un district administratif (*imy-r gs-pr*). XIIIᵉ (personnage attesté par d'autres sources). Granodiorite. L. 15,5 cm. Homme debout (base). Proscynème : Nekhbet, maîtresse de Nekheb. « Pour le domaine (*pr ?*) du roi Néferirkarê, justifié ». Lieu de conservation : Le Caire, Musée égyptien. Prov. Elkab. Fouilles de J. Capart (1937-1938). Bibl. : VERNUS 1991, 144, n. 24 ; VERBOVSEK 2004, 345.

Le Caire JE 88864 : Anonyme (inscription illisible). 2ᵉ m. XIIᵉ (style). Granodiorite. H. 14 cm. Homme assis en tailleur, mains à plat sur les cuisses. Pagne court. Perruque longue, striée, rejetée derrière les épaules. Lieu de conservation : Le Caire, Musée égyptien. Prov. el-Qatta, puis d'une tombe de l'Ancien Empire. Fouilles de S. Farid (1949). Bibl. : LECLANT 1950, 494-495, n. 12.

Le Caire JE 90151 : Sobekemmeri, fils de Petipou. Chambellan de Djedbaou (*imy-r ᶜḥnwty n ḏdbȝw*), scribe des actes de la Semayt royale (*sš n ᶜ smȝyt n(i)-sw.t*). XIIIᵉ (style). Granodiorite. 36 x 25 x 33 cm. Homme assis en tailleur, main droite à plat sur la cuisse, main gauche portée à la poitrine. Pagne long noué sous la poitrine. Perruque longue encadrant le visage (acéphale mais pointes conservées). Proscynème : Min, seigneur de Senout ; Horus-le-justifié ; Geb. Lieu de conservation : Le Caire, Musée égyptien. Prov. inconnue (Abydos ?). Bibl. : PM VIII, n° 801-435-300 ; VERNUS 1974, 153-159, fig. 3, 4, pl. 19-20 ; EL-SAWI 1984, 27-30, fig. 1-3. **Fig. 4.6.2b.**

Le Caire JE 92553 : Anonyme (anépigraphe). XIIᵉ-XIIIᵉ (style). Calcaire. 19,5 x 6 x 11 cm. Homme debout, mains sur le devant du pagne. Pagne long à frange noué sur l'abdomen. Perruque longue, striée et bouffante, rejetée

derrière les épaules. Lieu de conservation : Le Caire, Musée égyptien. Prov. Toura, nécropole (1937). Bibl. : /. **Fig. 3.1.24a.**

Le Caire JE 92554 : Anonyme (anépigraphe). XIII^e (style). Calcaire. 19,5 x 5,5 x 9,5 cm. Homme debout, bras tendus le long du corps. Pagne long noué sur l'abdomen. Perruque longue, lisse, encadrant le visage. Lieu de conservation : Le Caire, Musée égyptien. Prov. Toura, nécropole (1937). Bibl. : /. **Fig. 3.1.24b.**

Le Caire JE 99615 : Anonyme (fragmentaire). XIII^e (style). Granodiorite. 5,9 x 4 x 4,2 cm. Visage masculin. Perruque longue et striée. Lieu de conservation : Le Caire, Musée égyptien. Prov. Thèbes, Dra Abou el-Naga, tombe K01.12 (Iay-seneb). Fouilles de D. Polz (2001), n° de découverte 762. Bibl. : VERBOVSEK, dans POLZ et SEILER 2003, 85-88, fig. 29, pl. 7c-e.

Le Caire, musée copte : Amenemhat IV Maâkherourê (?) (style et comparaison avec la base, très similaire, du Caire JE 42906). Quartzite. 30 x 49 x 34 cm. Base d'un naos portant sur les côtés une double frise d'uræi à tête humaine. Lieu de conservation : Le Caire, musée copte (en 1977). Prov. Vieux Caire (orig. Héliopolis ?). Bibl. : HABACHI 1977a, fig. 27-32, pl. 1a-b.

Le Caire TR 8/12/24/2 : Anonyme (fragmentaire). 2^e m. XII^e d. (style). Granodiorite. H. ca. 30 cm. Torse d'une femme probablement assise. Robe fourreau. Perruque tripartite striée. Lieu de conservation : Le Caire, Musée égyptien. Prov. ?. Bibl. : /. **Fig. 2.3.3b.**

Le Caire TR 9/12/30/1 : Khendjer Ouserkarê (contexte archéologique). Granodiorite. H. 18,3 cm. Roi assis (torse, pieds et base manquants). Mains à plat sur les cuisses. Pagne *shendjyt*. Lieu de conservation : Le Caire, Musée égyptien. Prov. Saqqara-Sud, chapelle Nord de la pyramide de Khendjer. Fouilles de G. Jéquier (1932). Bibl. : JEQUIER 1933, 18-19 ; DAVIES 1981a, 23, n° 11 ; RYHOLT 1997, 342 ; QUIRKE 2010, 63.

Le Caire TR 9/12/30/2 : Khendjer Ouserkarê (contexte archéologique). Granodiorite. P. 11,2 cm. Roi assis (fragment du pagne, main et cuisse gauches). Pagne *shendjyt*. Lieu de conservation : Le Caire, Musée égyptien. Prov. Saqqara-Sud, chapelle Nord de la pyramide de Khendjer. Fouilles de G. Jéquier (1932). Bibl. : JEQUIER 1933, 18-19 ; DAVIES 1981a, 23, n° 12 ; RYHOLT 1997, 342 ; QUIRKE 2010, 63.

Le Caire TR 10/4/22/5 : Anonyme (fragmentaire). Fin XII^e-XIII^e (style). Calcaire. H. 40 cm. Homme debout, mains sur le devant du pagne. Pagne long à bandes horizontales, noué sous la poitrine. Crâne rasé ou perruque courte (acéphale). Lieu de conservation : Le Caire, Musée égyptien. Prov. Saqqara. Bibl. : EVERS 1929, I, pl. 97.

Le Caire TR 13/4/22/9 : Amenemhat III Nimaâtrê (style). Grauwacke. H. 18 cm. Tête du souverain. Couronne « amonienne » parée de l'uraeus. Lieu de conservation : Le Caire, Musée égyptien. Prov. inconnue. Bibl. : EVERS 1929, I, 104, fig. 26 ; WILDUNG 1984, 68, fig. 61 ; RUSSMANN 1989, 68, n° 30 ; POLZ 1995, 231, n. 24 ; 238, n. 68 ; FAY 2016, 22 ; 32, fig. 41 ; CONNOR 2016b, 1-3, pl. 2, fig. 11. **Fig. 2.5.1.1b.**

Le Caire TR 18/4/22/4 : Sésostris III Khâkaourê (inscription). Granodiorite. H. 122 cm. Roi debout, mains sur le devant du pagne. Pagne long à devanteau triangulaire. Némès. Collier au pendentif. Bras et jambes manquantes. Lieu de conservation : Le Caire, Musée égyptien. Prov. Deir el-Bahari, temple de Montouhotep II, cour sud inférieure. Fouilles d'E. Naville (1905). Bibl. : PM II², 385 ; NAVILLE 1913, 10, 25, pl. 21 b ; EVERS 1929, I, pl. 83 ; HORNEMANN 1951, pl. 167 ; LANGE 1954, 30, pl. 32 ; POLZ 1995, 234, n. 43 ; 245, n. 103 ; CONNOR 2016b, 1-3, pl. 1, fig. 8. **Fig. 2.4.1.2d.**

Le Caire TR 22/9/25/3 : Roi anonyme (fragmentaire). Fin de la XII^e d. (style). Granodiorite. H. 11 cm. Tête du roi. Némès. Lieu de conservation : Le Caire, Musée égyptien. Prov. inconnue. Bibl. : /.

Le Caire TR 23/3/25/3 : Inounakhti (?) ou Nakhti, fils de Sas. Fin XII^e-XIII^e (style). Calcaire induré. H. 137 cm. Homme assis, mains à plat sur les cuisses. Pagne long finement strié, noué sur le nombril. Perruque longue, striée, encadrant le visage. Proscynème : Ptah-Sokar ; Osiris ; Anubis-qui-préside-à-la-salle-d'embaumement. Lieu de conservation : Le Caire, Musée égyptien. Prov. Qaw el-Kebir, dans un hypogée. Bibl. : CHABÂN 1907, 222 (décrite comme statue de femme). **Fig. 5.5f.**

Leipzig 1023 : Renou, fils de la Bouche de Nekhen Netjer-Isi. Grand parmi les Dix de Haute-Égypte (*wr mḏw šmʿw*). XIII^e-XVI^e d. (style). Granodiorite. 33,9 x 8,1 x 18 cm. Homme debout, bras tendus le long du corps. Pagne long noué sous la poitrine. Crâne rasé. Proscynème : Horus de Behedet. Lieu de conservation : Leipzig, Ägyptisches Museum der Universität. Prov. inconnue (Edfou ?). Bibl. : PM VIII, n° 801-414-300 ; KRAUSPE et STEINMANN 1997, 62-63, pl. 34-35 ; GRAJETZKI et STEFANOVIČ, 2012, n° 119. **Fig. 4.5.1b.**

Leipzig 1024 : Anonyme (fragmentaire). XIII^e-XVI^e d. (style). Stéatite ou serpentinite. 9,5 x 5,8 x 4,6 cm. Buste féminin. Perruque hathorique lisse, retenue par des rubans. Lieu de conservation : Leipzig, Ägyptisches Museum der Universität. Prov. inconnue. Bibl. : PM VIII, n° 801-480-368 ; KRAUSPE et STEINMANN 1997, 61-62, pl. 53 ; CONNOR 2016b, 4-8 ; 14, fig. 30 ; 17, fig. 45. **Fig. 7.3.3c.**

Leipzig 6017 : Reine anonyme (fragmentaire). Fin XII^e d. (style). Granodiorite. 10,1 x 12,1 x 9,2 cm. Buste féminin. Perruque tripartite striée ; uraeus. Lieu de conservation :

Leipzig, Ägyptisches Museum der Universität. Prov. inconnue. Achat par G. Steindorff en 1899/1900. Bibl. : PM VIII, n° 800-480-370 ; KRAUSPE 1997, 42-43.

Leipzig 6153 : Dedou-Iâh, surnommé Hor. XIII^e-XVI^e d. (style). Stéatite ou serpentinite. 16 x 3,8 x 5,7 cm. Homme debout, mains sur le devant du pagne. Pagne long noué au-dessus du pagne. Crâne rasé. Proscynème : Osiris, seigneur de Busiris. Lieu de conservation : Leipzig, Ägyptisches Museum der Universität. Prov. Aniba, cimetière sud, tombe 38 (la tête provient de la tombe 46). Fouilles de G. Steindorff (1912). Bibl. : PM VII, 80 ; RANKE 1935, 222, 26 ; 1953, 333, 10 ; STEINDORFF 1937, 70, 173, pl. 36, 6 ; VANDIER 1958, 435, 646 ; KRAUSPE et STEINMANN 1997, 63-64, pl. 55-56. **Fig. 3.1.1l.**

Leyde AST 47 : Satsobek et ses fils Ib et Khouy. XIII^e d. (style). Calcaire. 12 x 18,5 x 6,5 cm. Triade : une femme et deux hommes. Lieu de conservation : Leyde, Rijksmuseum van Oudheden. Prov. inconnue (Abydos ?). Bibl. : PM VIII, n° 801-402-350 ; LEEMANS 1846, 14 (144), pl. 25 ; BOESER 1909, 9, pl. 25, 144 ; BOESER 1910, 46, pl. 17 ; SCHNEIDER et RAVEN 1981, 67, n° 48 ; DELANGE 1987, 163.

Leyde F 1934/2.129 : Amenemhat III Nimaâtrê (?) (contexte archéologique). Calcaire induré. 20 x 11,5 x 13,5 cm. Fragment de visage d'une statue du roi (front et œil gauche). Khat ? Némès lisse ? Lieu de conservation : Leyde, Rijksmuseum van Oudheden. Prov. Hawara. Don von Bissing (1934). Bibl. : BLOM-BOËR 1989, 26-27, n° 4, pl. 1 ; OBSOMER 1992, 266 ; POLZ 1995, 232 et 235 ; BLOM-BOËR 2006, 165, n° 55.

Leyde F 1934/2.83 : Amenemhat III Nimaâtrê (?) (contexte archéologique). Calcaire induré. 17 x 12,5 x 8,5 cm. Fragment d'une statue debout. Pagne *shendjyt*. Lieu de conservation : Leyde, Rijksmuseum van Oudheden. Prov. Hawara. Don von Bissing (1934). Bibl. : BLOM-BOËR 1989, 27, n° 11, pl. 2 ; OBSOMER 1992, 266 ; POLZ 1995, 266 ; BLOM-BOËR 2006, 172, n° 67.

Leyde F 1936/10.2 : Anonyme (anépigraphe). XIII^e d. (style). Serpentinite. 18,2 x 6 x 10,1 cm. Homme assis enveloppé dans un manteau à frange, main gauche portée à la poitrine. Chevelure courte. Lieu de conservation : Leyde, Rijksmuseum van Oudheden. Prov. inconnue. Bibl. : PM VIII, n° 801-430-700 ; BORCHARDT et VON BISSING 1906, pl. 50 ; VAN WIJNGAARDEN 1941, 394-395, fig. 2a-b ; SCHNEIDER 1995, 35, n° 10 ; GIOVETTI et PICCHI 2015, n° III.20b.

Leyde F 1937/7.1 : Anonyme (fragmentaire). XIII^e d. (style). Granodiorite. 16 x 17,5 x 15 cm. Tête masculine. Perruque longue, striée, encadrant le visage. Lieu de conservation : Leyde, Rijksmuseum van Oudheden. Prov. inconnue. Bibl. : PM VIII, n° 801-447-305 ; VAN WIJNGAARDEN 1938, 101, n. 34 ; SCHNEIDER et RAVEN 1981, 63, n° 40 ; MARUÉJOL F., L'art égyptien au Louvre, 1991, 36 ; SCHNEIDER H.D. *et al.* 1998, 57, n° 72.

Leyde F 1938/1.25 : Heny, fils de Memia. Aucun titre indiqué. Mi-XII^e d. (style et épigraphie). Calcaire. 46 x 15 cm. Homme assis, main gauche à plat sur la cuisse, main droite refermée sur une pièce d'étoffe. Pagne *shendjyt*. Perruque longue, lisse et ondulée, encadrant le visage. Lieu de conservation : Leyde, Rijksmuseum van Oudheden. Prov. inconnue. Bibl. : SCHNEIDER 1992, 35, n° 10 ; GIOVETTI et PICCHI 2015, n° III.19.

Leyde F 1938/7.15 : Anonyme (anépigraphe). XIII^e d. (style). Stéatite ou serpentinite. 9,8 x 6 x 6,3 cm. Homme assis en tailleur, mains à plat sur les cuisses. Pagne long noué au-dessus du nombril. Crâne rasé. Lieu de conservation : Leyde, Rijksmuseum van Oudheden. Prov. inconnue (« Abydos »). Bibl. : PM VIII, n° 801-435-500 ; SCHNEIDER et RAVEN 1981, 67, n° 47 ; SCHNEIDER 1995, 35 ; GIOVETTI et PICCHI 2015, n° III.20c.

Leyde F 1938/9.2 : Anonyme (anépigraphe). XIII^e-XVI^e d. (style). Stéatite ou serpentinite. H. 13 cm. Homme debout, mains sur le devant du pagne. Pagne long noué sous la poitrine. Perruque courte, lisse et arrondie. Lieu de conservation : Leyde, Rijksmuseum van Oudheden. Prov. inconnue (« Abydos »). Bibl. : PM VIII, n° 801-414-200 ; VAN WIJNGAARDEN 1941, 393-394, fig. 1a-c ; SCHNEIDER et RAVEN 1981, 67, n° 47 ; SCHNEIDER 1995, 35 (10) ; GIOVETTI et PICCHI 2015, n° III.20a. **Fig. 6.3.4.2.2c.**

Leyde F 1963/8.32 : Senebsoumâ, fils de Seroukhib. Noble prince (*r-p^c h3ty-^c*), chancelier royal (*htmw bity*), grand intendant (*imy-r pr wr*). XIII^e d., règnes de Sobekhotep Sekhemrê-séouadjtaouy et Néferhotep I^er (personnage attesté par d'autres sources). Granodiorite. 29,6 x 27,5 x 36 cm. Homme assis en tailleur (buste manquant), mains sur les cuisses, paumes tournées vers le ciel. Pagne long noué sous la poitrine. Proscynème : Oupouaout, seigneur d'Abydos ; Osiris-Khentyimentiou ; les dieux et déesses qui résident à Abydos. Lieu de conservation : Leyde, Rijksmuseum van Oudheden. Prov. inconnue ; peut-être Ballas d'après un carnet de notes de Petrie. Sotheby's (1960), n° 65. Bibl. : PM VIII, n° 801-435-510 ; FRANKE 1988, 59-76 ; GRAJETZKI 2000, 57, n° II.22, c ; VERBOVSEK 2004, 544 ; GRAJETZKI 2009, 63, 171, n. 63.

Leyde I.C. 13 / A.M. 109 : Sobekhotep Khâânkhrê (inscription). Granit. 114 x 120 x 160 cm. Reposoir de barque. Huit figures debout du roi en haut-relief, sculptées sur les faces latérales. Mains sur le devant du pagne. Pagne court à devanteau triangulaire. Némès lisse. Proscynème : Min-Horus-le-Puissant. Lieu de conservation : Leyde, Rijksmuseum van Oudheden. Prov. inconnue (Abydos ?). Ancienne coll. Giovanni d'Anastasi. Acquis par le musée en 1828. Bibl. : PM V, 101 ; LEEMANS 1838, pl. 23, n° 233-4 ; BOESER 1909, 2, pl. 6, fig. 5 ; SCHNEIDER et RAVEN 1981, n° 60 ; RYHOLT 1997, 339. **Fig. 2.10.1d-g.**

Lille E 25618 : Nebetousehet, fille de Lamet (?). Maîtresse

de maison (*nb.t-pr*). XIII^e d. (style et provenance). Stéatite. 17,5 x 4 x 6,9 cm. Femme debout, bras tendus le long du corps. Robe fourreau. Perruque tripartite striée. Proscynème : Osiris. Lieu de conservation : Lille, Musée des Beaux-Arts, prêt du musée du Louvre. Prov. Mirgissa, cimetière M.X, tombe 131, placée dans le cercueil près du bassin du squelette. Fouilles de J. Vercoutter. Bibl. : Vercoutter J. 1975a, 194, fig. 80 a, e ; 198 ; III, 1976, 284, fig. 10,3 ; Vercoutter 1975b, 230 ; Andreu-Lanoe dans Gratien 1994, 141-142, n° 193 ; Andreu-Lanoë 2014, 79-80 ; 282, fig. 13.

Lille L. 626 - IM 801 : [...]seneb (inscription fragmentaire). XIII^e d. (style et provenance). Stéatite ou serpentinite. 3,2 x 5 x 7,8 cm. Homme debout (base et pieds). Lieu de conservation : Lille, Musée des Beaux-Arts, dépôt de l'Institut de Papyrologie et d'Égyptologie. Prov. Mirgissa, cimetière M.X. Fouilles de J. Vercoutter. Bibl. : Vercoutter 1976, 284.

Linköping 155 : Horhotep, fils de Dedetsobek. Grand parmi les Dix de Haute-Égypte (*wr mḏw šmˁw*). XIII^e-XVII^e d. (style). Stéatite ou serpentinite. H. 17,5 cm. Homme debout, mains sur le devant du pagne. Pagne court à devanteau triangulaire. Crâne rasé. Proscynème : Osiris. Lieu de conservation : Linköping, Östergötlands Museum. Prov. inconnue. Bibl. : PM VIII, n° 801-414-350 ; Björman 1966, 126-127 (155), pl. 15 ; Björman 1971, 23-24, pl. 1 ; Kòthay 2007, 28, n. 50.

Linköping 156 : Khety, fils de Tjat (?) et de Mout[...]mès. Officier du régiment de la ville (*ˁnḫ n niw.t*). XIII^e-XVI^e d. (style). Stéatite ou serpentinite. H. 16,7 cm. Homme debout, mains sur le devant du pagne. Pagne long noué sous la poitrine. Perruque longue, lisse et bouffante, rejetée derrière les épaules. Proscynème : Horus d'Edfou. Lieu de conservation : Linköping, Östergötlands Museum. Prov. inconnue (Edfou ?). Bibl. : PM VIII, n° 801-414-351, Björman 1966, 127 (156), pl. 15 ; Björman 1971, 25-26, pl. 1 ; Kòthay 2007, 26, n. 27 ; 28, n. 50. **Fig. 4.8.3a.**

Licht 1913-1 : Anonyme (fragmentaire). XIII^e d. (style). Serpentinite. H. 6,5 cm. Torse d'un homme debout, mains sur le devant du pagne (fragment d'un groupe statuaire). Pagne long noué sous la poitrine. Lieu de conservation : inconnu. Prov. Licht-nord, cimetière au sud de la pyramide. Fouilles d'A. Lansing (1913). Bibl. : /.

Licht 1913-2 : Anonyme (fragmentaire). XII^e-XIII^e d. (style). Serpentinite. H. 4 cm. Tête masculine. Crâne rasé. Lieu de conservation : inconnu. Prov. Licht-Nord, cimetière au sud de la pyramide. Fouilles d'A. Lansing (1913). Bibl. : /.

Licht 1914 : Anonyme (anépigraphe). XIII^e d. (style). Calcaire. H. ?. Homme assis en tailleur, mains à plat sur les cuisses. Pagne long noué sur la poitrine. Perruque longue, lisse et bouffante, rejetée derrière les épaules. Lieu de conservation : inconnu. Prov. Licht-Nord, cimetière au sud de la pyramide, puits 466. Fouilles d'A. Lansing (1914). Bibl. : Lansing 1914, 217, fig. 8.

Lisbonne 138 : Sésostris III Khâkaourê (style). Obsidienne. 10,5 x 11,5 x 8,5 cm. Tête du roi. Némès. Lieu de conservation : Lisbonne, Museu Calouste Gulbenkian. Prov. inconnue (« Licht »). Statue dite trouvée à Licht par un paysan et vendue à Van Hulst (ou D'Hulst ?). A fait ensuite partie de la collection du Revd William MacGregor (1848-1937). Vendue à Calouste Gulbenkian à Londres chez Sotheby's en 1922. Bibl. : PM VIII, n° 800-494-200 ; Ricketts 1917, pl. 14 ; Fechheimer 1921, pl. 22-23 ; Lange 1954, 48, fig. 26-27 ; Vandier 1958, 213, 597 ; Wildung 2000, n° 40 ; Hardwick 2012, 7-52. **Fig. 2.4.1.2p et 5.10b.**

Liverpool 1.9.14.1 : Anonyme (fragmentaire). XII^e-XIII^e d. (style). Bois. 47,5 x 12,6 x 8,5 cm. Homme debout, bras droit tendu le long du corps, main gauche portée à la poitrine. Pagne long à devanteau triangulaire noué sous le nombril. Perruque longue, striée, au carré. Collier avec pendentif. Lieu de conservation : Liverpool, World Museum. Prov. Haraga, tombe 323. Fouilles de R. Engelbach (1913-1914). Bibl. : Engelbach 1923, 12, pl. 17 ; Vandier 1958, 267, n. 5. **Fig. 5.15c.**

Liverpool 16.11.06.309 : Anonyme (fragmentaire). Deuxième Période intermédiaire (style). Calcaire. 19,6 x 5,4 x 4,8 cm. Homme debout, bras tendus le long du corps. Pagne *shendjyt*. Acéphale (réparation ancienne ?). Collier *ousekh*. Lieu de conservation : Liverpool, World Museum. Prov. Esna, nécropole, tombe 256E (non 190E). Fouilles de J. Garstang (1905-1906). Bibl. : Downes 1974, 91, fig. 60 ; Snape 1994, 311, n. 32 ; Winterhalter 1998, 298-299, n° 31. **Fig. 3.1.4b et 7.3.2d.**

Liverpool 1973.2.294 : Anonyme (fragmentaire). XIII^e-XVI^e d. (style). Stéatite. 3,1 x 3 x 3,2 cm. Tête masculine. Crâne rasé. Lieu de conservation : Liverpool, World Museum. Prov. inconnue. Ancienne coll. Wellcome (1973). Bibl. : Connor 2016b, 4-8 ; 17, fig. 49. **Fig. 5.9q.**

Liverpool 1973.2.313 : Anonyme (fragmentaire). Mi-XII^e d. (style). Serpentinite. 19,8 x 7,8 x 6,8 cm. Homme debout, bras droit tendu le long du corps, main gauche portée à la poitrine. Pagne long à devanteau triangulaire noué sous le nombril. Chevelure courte. Proscynème : Snéfrou (?). Lieu de conservation : Liverpool, World Museum. Prov. inconnue. Ancienne coll. Wellcome (1973). Bibl. : /.

Liverpool 1973.2.324 : Anonyme (fragmentaire). XII^e-XIII^e d. (style). Serpentinite (?). 11 x 7,5 x 4,8 cm. Femme assise (partie supérieure). Robe fourreau. Perruque hathorique lisse. Pièce inachevée ? Lieu de conservation : Liverpool, World Museum. Prov. inconnue. Ancienne coll. Wellcome (1973). Bibl. : Gatty 1877, 54, n° 322.

Liverpool 1973.4.237 : Anonyme (fragmentaire). XIII^e d.

(style). Serpentinite ou stéatite. 4,2 x 3,1 x 3,5 cm. Tête masculine. Crâne rasé. Lieu de conservation : Liverpool, World Museum. Prov. inconnue. Ancienne coll. Wellcome (1973). Bibl. : /. **Fig. 5.9p.**

Liverpool 1973.4.423 : Anonyme (fragmentaire). XIIIe d. (style). Granodiorite. 9,2 x 9 x 6 cm. Buste masculin. Perruque longue, lisse, encadrant le visage. Lieu de conservation : Liverpool, World Museum. Prov. inconnue. Ancienne coll. Wellcome (1973). Bibl. : /.

Liverpool 1973.4.512 : Anonyme (fragmentaire). XIIIe-XVIe d. (style). Stéatite. 3,4 x 2,9 x 2,4 cm. Buste masculin. Perruque longue, lisse et bouffante, rejetée derrière les épaules. Lieu de conservation : Liverpool, World Museum. Prov. inconnue. Ancienne coll. Wellcome (1973). Bibl. : /. **Fig. 5.9i.**

Liverpool E. 610 : Sa-Djehouty, fils de Sat[…]. Officier du régiment de la ville (*ꜥnḫ n niw.t*). Deuxième Période intermédiaire, environs du règne de Rahotep (style et provenance). Calcaire. H. 19,6 cm. Homme debout, bras tendus le long du corps. Pagne *shendjyt* lisse. Perruque courte, arrondie et frisée. Collier *ousekh*. Proscynème : Osiris. Lieu de conservation : Liverpool University, Garstang Museum of Archaeology. Prov. Abydos, nécropole, tombe n° 643, ouest de Shounet ez-Zebib. Fouilles de J. Garstang (1908). Bibl. : SNAPE 1994, 304-314, pl. 39 ; WINTERHALTER 1998, 294, n° 20 ; MARÉE 2010, 241-282.

Liverpool M.13521 : Sobekemhat, fils du scribe du temple Nebabedjou et d'Itesseneb. Officier du régiment de la ville (*ꜥnḫ n niw.t*), grand parmi les Dix de Haute-Égypte (*wr mḏw šmꜥw*). Deuxième Période intermédiaire, environs du règne de Rahotep (style). Calcaire. H. 16,5 cm. Homme debout. Crâne rasé. Proscynème : Osiris. Lieu de conservation : jadis Liverpool, World Museum (pièce perdue en 1940). Prov. inconnue (Abydos ?). Ancienne coll. Joseph Mayer (don en 1867). Bibl. : PM VIII, n° 801-414-370 ; NEWBERRY et PEET 1932, 37-38, n. 1 ; MARÉE 2010, 241-282, pl. 76.

Liverpool M.13934 : Anonyme (nom perdu). Noble prince (*r-pꜥ ḥꜣty-ꜥ*), connu du roi (*rḫ n(i)-sw.t*). XIIIe d. (style). Granodiorite. H. ca. 90 cm. Homme assis (statue abîmée durant le blitz de mai 1941). Pagne *shendjyt*. Perruque longue, lisse et ondulée, encadrant le visage. Lieu de conservation : Liverpool, World Museum. Prov. inconnue. Anciennes coll. Salt et Joseph Mayer (don en 1867). Bibl. : PM VIII, n° 801-414-370 ; GATTY 1877, 51, n° 298 ; NEWBERRY et PEET 1932, 39, n° 60. **Fig. 2.8.3m.**

Londres BM EA 98-1010 : Sarenpout II, fils de Khema et Satethotep. Gouverneur (*ḥꜣty-ꜥ*). XIIe d., règne de Sésostris II (personnage attesté par d'autres sources). Granodiorite. 48,5 x 35 x 24 cm. Homme assis, main gauche à plat sur la cuisse, main droite refermée sur une pièce d'étoffe. Pagne *shendjyt*. Perruque mi-longue, striée, encadrant le visage. Barbe. Lieu de conservation : Londres,

British Museum. Prov. Qoubbet el-Hawa, nécropole d'Assouan, tombe de Sarenpout II (n° 31). Achat en 1887. Bibl. : PM V, 234 ; HTBM VI, pl. 20 ; DAVIES 1981a, 8, pl. 16-20 ; FAY 1997, 97-112.

Londres BM EA 100 : Montouâa. Noble prince (*r-pꜥ ḥꜣty-ꜥ*), véritable connu du roi (*rḫ mꜣꜥ n(i)-sw.t*), maître des secrets du roi dans le conseil (*ḥry-sštꜣ n n(i)-sw.t m nḏ*), maître des secrets qu'il écoute seul (*ḥry-sštꜣ n sḏmt wꜥyw*), héraut (*wḥmw*), véritable confident du roi (*mḥ mꜣꜥ n n(i)-sw.t*). XIIe d., règne de Sésostris III (personnage attesté en l'an 13 par d'autres sources). Granodiorite. 111 x 62 x 34,5 cm. Homme assis, main gauche à plat sur la cuisse, main droite refermée sur une pièce d'étoffe. Pagne *shendjyt*. Perruque longue, striée et ondulée, rejetée derrière les épaules. Lieu de conservation : Londres, British Museum. Prov. inconnue. Bibl. : PM VIII, n° 801-430-800 ; BUDGE 1914, 9, pl. 9 ; HTBM V, pl. 4 ; ALDRED 1950, 51, pl. 65 ; VANDIER 1958, 583, pl. 92 (6) ; GRAJETZKI 2000, 192, n° 12.17, a.

Londres BM EA 462 : Amenemhat. Chambellan (*imy-r ꜥḫnwty*), directeur du lin (*imy-r sšrw*). XIIe d., règne de Sésostris II (style). Granodiorite. 57 x 18 x 35 cm. Homme assis, main gauche à plat sur la cuisse, main droite refermée sur une pièce d'étoffe. Pagne long noué sous le nombril. Perruque mi-longue, striée, encadrant le visage. Proscynème : Osiris, seigneur du nome thinite. Lieu de conservation : Londres, British Museum. Prov. inconnue. Achat par Giovanni Anastasi. Acquisition par le musée en 1839. Bibl. : PM VIII, n° 801-430-810 ; BUDGE 1914, 11, pl. 14 ; HTBM V, pl. 45 ; VANDIER 1958, 584, n. 183 ; SEIPEL 1989, 125, n° 91 ; ROBINS 1997, 107, fig. 115. **Fig. 2.3.4b.**

Londres BM EA 494 : Anonyme (fragmentaire). XIIIe-XVIIe d. (style). Calcaire. 29 x 25 x 30 cm. Homme assis en tailleur. Pagne long. Partie supérieure manquante. Lieu de conservation : Londres, British Museum. Prov. Deir el-Bahari, temple de Montouhotep II. Fouilles de E. Naville et H.R. Hall (1904). Bibl. : PM II², 393 ; NAVILLE 1913, pl. 4, 6 ; HTBM IV, pl. 50 ; DAVIES 1982, 70, n. 11-12, pl. 7-8.

Londres BM EA 608 : Sésostris III Khâkaourê (style). Granit. H. 86,4 cm. Tête du roi (probablement statue osiriaque). Couronne blanche. Barbe (jugulaire). Lieu de conservation : Londres, British Museum. Prov. Abydos, temple d'Osiris. Fouilles de W.M.F. Petrie (1902). Bibl. : PM V, 47 ; PETRIE 1903, 28, pl. 55, 6 et 7 ; AYRTON *et al.* 1904, 48, pl. 12, 4 et 5 ; WOLF 1957, fig. 262 ; POLZ 1995, 230, n. 18 ; 234, n. 38 et 42 ; 236 ; MARÉE 2014, 194, fig. 5. **Fig. 2.4.1.2o et 5.4b.**

Londres BM EA 684 : Sésostris III Khâkaourê (cartouche). Granodiorite. H. 122 cm. Roi debout, mains sur le devant du pagne. Pagne mi-long à devanteau triangulaire. Némès. Collier au pendentif. Lieu de conservation : Londres, British Museum. Prov. Deir el-Bahari, temple de Montouhotep II,

1984, n° 461 ; GRAJETZKI 2000, 24, n° I.25, a ; GRAJETZKI et MINIACI 2007, 69-75 ; DELVAUX 2008, 60-61, n° 2.2.14 ; QUIRKE 2010, 57.

Londres BM EA 83921 : Nebhepetrê, fils de Satamon. Prêtre-lecteur (*ẖry-ḥb.t*) et plusieurs épithètes. Fin XIIᵉ d. (style). Stéatite ou serpentinite. H. 19,5 cm. Homme debout, mains sur le devant du pagne. Pagne long noué au-dessus du nombril. Proscynème : le grand dieu, seigneur du ciel ; Montou, seigneur de Médamoud. Lieu de conservation : Londres, British Museum (jadis Chicago, Art Institute 1910.239, pièce cédée en 1958). Prov. inconnue (Médamoud ? Thèbes ?). Pièce acquise en 1910 en Égypte. Brunk Auctions, 2013, n° 118. Bibl. : ALLEN 1923, 51 ; MARÉE 2015, 14.

Londres BM EA 90565 : Néfer[…], fils de Semenet et Resseneb. Scribe en charge du sceau (*sš ḥr ḥm.t*). XIIᵉ-XIIIᵉ d. (style). Calcaire. 20,1 x 16 x 11 cm. Homme assis en position asymétrique (partie inférieure), main droite à plat sur la cuisse. Lieu de conservation : Londres, British Museum. Prov. inconnue. Pièce achetée à Samuel Blain en 1859. Bibl. : SEIPEL 1992, 384-385, n° 153 ; WIESE 2001, n° 26 ; CONNOR 2014a, 65-67, fig. 13.

Londres Freud 3105 : Anonyme (fragmentaire). Fin XIIᵉ d. (style). Stéatite. Buste d'un homme enveloppé dans un manteau. Perruque longue, lisse et bouffante, rejetée derrière les épaules. Lieu de conservation : Londres, Freud Museum. Prov. inconnue. Coll. Sigmund Freud. Bibl. : PM VIII, n° 801-445-260 ; REEVES et UENO 1996, n° 10.

Londres Freud 3307 : Anonyme (fragmentaire). Fin XIIᵉ d. (style). Grauwacke. Partie supérieure d'une figure féminine, fragment d'un groupe statuaire. Robe fourreau. Perruque tripartite striée. Lieu de conservation : Londres, Freud Museum. Prov. inconnue. Coll. Sigmund Freud. Bibl. : PM VIII, n° 801-480-395 ; REEVES, dans GANWELL et WELLS 1989, 62 ; REEVES et UENO 1996, n° 11.

Londres UC 6544 : Sésostris II Khâkhéperrê (?) (contexte archéologique). Granodiorite. 13 x 10 x 7 cm. Tresse du némès et haut du dos d'une statue du roi. Lieu de conservation : Londres, University College, Petrie Museum. Prov. Lahoun, tombe 621 (orig. temple funéraire du roi ?). Bibl. : QUIRKE 2005, 22.

Londres UC 8711 : Anonyme (fragmentaire). XIIIᵉ-XVIIᵉ d. (style). Grauwacke. 14,1 x 11 x 6,8 cm. Buste masculin. Pagne long à frange noué sous la poitrine. Perruque mi-longue, lisse, encadrant le visage. Lieu de conservation : Londres, University College, Petrie Museum. Prov. inconnue. Ancienne coll. H. Wellcome. Bibl. : PM VIII, n° 801-445-300 ; PAGE 1976, 44 ; BOURRIAU 1988, 59-60, n° 46.

Londres UC 8801 : Anonyme (fragmentaire). XIIᵉ-XIIIᵉ d. (style). Serpentinite. 4,2 x 4,9 x 3,8 cm. Tête masculine.

Perruque longue, striée, rejetée derrière les épaules. Lieu de conservation : Londres, University College, Petrie Museum. Prov. inconnue. Bibl. : PAGE 1976, 107, n° 128.

Londres UC 8807 : Setepi (?). Aucun titre indiqué. XIIᵉ-XIIIᵉ d. (style). Stéatite. H. 3,6 cm. Homme agenouillé et présentant une table d'offrande. Perruque longue, striée, rejetée derrière les épaules. Lieu de conservation : Londres, University College, Petrie Museum. Prov. inconnue. Bibl. : PAGE 1976, 116, n° 156.

Londres UC 8808 : Anonyme (fragmentaire). Deuxième Période intermédiaire (style). Calcaire. 3 x 2,3 x 3,3 cm. Tête d'un homme debout. Crâne rasé. Lieu de conservation : Londres, University College, Petrie Museum. Prov. inconnue (Abydos d'après le style). Bibl. : PAGE 1976, 108, n° 131.

Londres UC 13249 : Amenemhat IV Maâkherourê (?) (style). Quartzite. 9,3 x 6 cm. Visage du roi. Némès. Lieu de conservation : Londres, University College, Petrie Museum. Prov. inconnue (présentée par G. Brunton, apparemment achetée au Caire). Bibl. : PM VIII, n° 800-494-250 ; PAGE 1976, 28, n. 30. **Fig. 2.6.1i**.

Londres UC 13251 : Sherennesout (?), fils d'Ânemheb (?). Aucun titre indiqué. XIIᵉ-XIIIᵉ d. (style). Calcédoine, ophicalcite (?). 8,2 x 3,8 x 5,6 cm. Homme assis en tailleur, enveloppé dans un manteau, main gauche portée à la poitrine. Perruque longue, lisse et bouffante, rejetée derrière les épaules. Proscynème : Ptah. Lieu de conservation : Londres, University College, Petrie Museum. Prov. inconnue. Bibl. : PM VIII, n° 801-435-700 ; PAGE 1976, 35, n° 38. **Fig. 4.11.2b et 5.11c**.

Londres UC 14209 : Sobekemsaf Iᵉʳ Sekhemrê-Ouadjkhâou (inscription). Grauwacke. 29 x 10 x 18 cm. Roi assis, en tenue de *heb-sed*, bras croisés sur la poitrine et tenant les sceptres. Acéphale (tête : Philadelphie E 15737 ?). Proscynème : Khonsou. Lieu de conservation : Londres, University College, Petrie Museum. Prov. « Thèbes ». Bibl. : PM II², 790 ; PETRIE 1888b, 25, pl. 21, 2 ; CAPART 1902, pl. 41 ; VON BECKERATH 1964, 177, n° 7 ; 285, 17, 3 (7) ; PAGE 1976, 50, n° 55 ; DAVIES 1981a, 30, n° 46 ; SOUROUZIAN 1994, 513, n° 21 ; RYHOLT 1997, 396 ; WINTERHALTER 1998, 286, n° 3 ; QUIRKE 2010, 65. **Fig. 2.13.1e**.

Londres UC 14363 : Amenemhat III Nimaâtrê (style). Granodiorite (?). 16,9 x 19,5 x 16 cm. Tête du roi. Némès. Lieu de conservation : Londres, University College, Petrie Museum. Prov. inconnue. Achat par Miss A. Edwards. Bibl. : PM VIII, n° 800-494-260 ; PAGE 1976, 29, n. 31 ; BOURRIAU 1988, 38, 45-46, n° 32 ; POLZ 1995, 233, n. 28, 31 et 33 ; 237, n. 58 ; 238, n. 68 ; 241, n. 75 ; TROPE *et al.* 2005, 22, n° 17. **Fig. 2.5.1.2q**.

Londres UC 14619 : Renefres, fils de Senbi. Prêtre *ouâb* (*wᶜb*). Deuxième Période intermédiaire (style). Calcaire.

20,8 x 5,2 x 8,9 cm. Homme debout, bras tendus le long du corps. Pagne *shendjyt*. Crâne rasé. Proscynème : Ptah-Sokar ; Osiris, seigneur d'Abydos. Lieu de conservation : Londres, University College, Petrie Museum. Prov. inconnue (Abydos d'après le style). Bibl. : PM VIII, n° 801-513-993 ; PETRIE 1915, 30, n° 423 ; PAGE 1976, 40 ; SNAPE 1994, 311, n. 34 ; WINTERHALTER 1998, 298, n° 30.

Londres UC 14624 : Hori. Aucun titre indiqué. Deuxième Période intermédiaire, vers le règne de Rahotep (style). Calcaire. H. 17,4 cm. Homme debout, bras tendus le long du corps. Pagne *shendjyt*. Crâne rasé ou perruque courte (acéphale). Lieu de conservation : Londres, University College, Petrie Museum. Prov. inconnue (Abydos d'après le style). Bibl. : PM VIII, n° 801-513-995 ; PAGE 1976, 114, n° 148 ; SNAPE 1994, 310 ; WINTERHALTER 1998, 296, n° 26 ; MARÉE 2010, 241-282, pl. 96-97.

Londres UC 14635 : Sésostris III Khâkaourê (inscription). Granodiorite. 31 x 14,9 x 13,6 cm. Roi assis (partie inférieure). Pagne *shendjyt*. Proscynème : Horus et Seth. Lieu de conservation : Londres, University College, Petrie Museum. Prov. inconnue. Bibl. : PM VIII, n° 800-364-400 ; PAGE 1976, 27, n° 29 ; POLZ 1995, 237, n. 65 ; JACQUET-GORDON 1999, 46. **Fig. 2.4.1.1a**.

Londres UC 14638 : Antefiqer, fils de Nebetet. Noble prince (*r-pˁ ḥ3ty-ˁ*), chancelier royal (*ḫtmw bity*), grand intendant (*imy-r pr wr*). XIIᵉ d., règne de Sésostris II-III (personnage attesté par d'autres sources). Serpentinite. 15 x 29 x 22 cm. Homme assis en tailleur (partie inférieure), mains à plat sur les cuisses. Pagne long. Proscynème : Osiris Khentyimentiou, seigneur d'Abydos. Lieu de conservation : Londres, University College, Petrie Museum. Prov. Lahoun. Fouilles de W.M.Fl. Petrie (1888). Bibl. : PETRIE 1891, pl. 12 ; PAGE 1976, n° 33 ; FRANKE 1984a, n° 145 ; ARNOLD 1991, 12 ; GRAJETZKI 2000, 87, n° III.12, b ; QUIRKE 2005, 69. **Fig. 3.1.20.2b**.

Londres UC 14650 : Sobekhotep Khânéferrê (inscription). Granit. 7,5 x 9 x 13,6 cm. Patte avant-droite d'un sphinx (probablement jumeau du sphinx d'Alexandrie NM 211). Proscynème : Hathor, maîtresse d'Atfia. Lieu de conservation : Londres, University College, Petrie Museum. Prov. inconnue (Atfia ? Licht ?). Bibl. : PETRIE 1923, 224-225 ; DAVIES 1981a, 27, n° 30 ; 1981b, 175-177, fig. 1-2, pl. 21, 1 ; QUIRKE 2009b, 126 ; QUIRKE 2010, 64.

Londres UC 14652 : Nakhti, fils de Tiret. Scribe d'un conseiller du district (*sš n ḳnbty n w*). XIIᵉ-XVIᵉ d. (style). Stéatite ou serpentinite. 9,3 x 10,3 x 11,5 cm. Homme assis en tailleur (partie inférieure), mains à plat sur les cuisses. Pagne long. Lieu de conservation : Londres, University College, Petrie Museum. Prov. inconnue. Bibl. : PM VIII, n° 801-437-280 ; PAGE 1976, 33, n° 35 ; GRAJETZKI et STEFANOVIČ 2012, n° 118.

Londres UC 14659 : Sen. Aucun titre indiqué. Deuxième

Période intermédiaire, vers le règne de Rahotep (style). Calcaire. 17,8 x 2,6 cm. Homme debout, bras tendus le long du corps. Pagne *shendjyt*. Perruque courte, arrondie et frisée. Proscynème : Osiris. Lieu de conservation : Londres, University College, Petrie Museum. Prov. inconnue (Abydos d'après le style). Bibl. : PM VIII, n° 801-514-000 ; PAGE 1976, 47-48 ; SNAPE 1994, 310 ; WINTERHALTER 1998, 296, n° 27 ; MARÉE 2010, 241-282, pl. 94-95. **Fig. 7.3.2f**.

Londres UC 14696 : Henkou, fils de Pipi. Directeur du temple (*imy-r ḥw.t-nṯr*). XIIIᵉ d. (style). Granodiorite (ou serpentinite ?). 13,5 x 14,7 cm. Homme assis en tailleur, mains sur les cuisses, paumes ouvertes vers le ciel. Le mot *ḥtpw.t* est écrit dans la paume de la main gauche. Pagne long. Buste manquant. Proscynème : Khentykhéty, seigneur de Kem-our (Athribis). Lieu de conservation : Londres, University College, Petrie Museum. Prov. inconnue (Athribis ?). Bibl. : PM VIII, n° 801-435-720 ; PETRIE 1915, 31, n° 428 ; PAGE 1976, 32 ; FRANKE 1988, 68-69, n° 10. **Fig. 6.2.6d**.

Londres UC 14698 : Hormesou, fils de Menkhet. Directeur des chanteurs (*sḥm ḥsw*). XIIᵉ-XIIIᵉ d. (style). Quartzite. 16 x 19 cm. Homme assis en tailleur (partie inférieure) devant une table d'offrandes, enveloppé dans un manteau. Proscynème : Osiris, seigneur d'Abydos. Lieu de conservation : Londres, University College, Petrie Museum. Prov. inconnue. Bibl. : PM VIII, n° 801-435-722 ; PAGE 1976, n° 172 (comme Basse Époque) ; DE MEULENAERE 1977, 294.

Londres UC 14724 : Satptah, fille de Hetep. XIIᵉ-XIIIᵉ d. (style). Serpentinite. P. 7 cm. Femme agenouillée (partie inférieure), mains à plat sur les genoux. Lieu de conservation : Londres, University College, Petrie Museum. Prov. inconnue. Bibl. : PAGE 1976, 34, n° 36.

Londres UC 14726 : Saneshmet, fils de Dedou. Scribe du temple de Hathor (*sš ḥw.t-nṯr n ḥw.t-ḥr*). XIIᵉ-XIIIᵉ d. (style). Stéatite. H. 6,5 cm. Homme assis en tailleur (partie inférieure), mains à plat sur les cuisses. Pagne long. Proscynème : Osiris. Lieu de conservation : Londres, University College, Petrie Museum. Prov. inconnue. Bibl. : PM VIII, n° 801-437-285 ; PAGE 1976, n° 144.

Londres UC 14727 : Neboun, fils d'Iyt. Grand parmi les Dix de Haute-Égypte (*wr mḏw šmˁw*). XIIᵉ-XVIᵉ d. (style). Stéatite ou serpentinite. 8,5 x 8,3 x 7,8 cm. Homme assis en tailleur (partie inférieure), mains à plat sur les cuisses. Pagne long. Proscynème : Osiris, seigneur de la vie. Lieu de conservation : Londres, University College, Petrie Museum. Prov. inconnue. Bibl. : PM VIII, n° 801-435-732 ; PAGE 1976, n° 147 ; GRAJETZKI et STEFANOVIČ 2012, n° 98.

Londres UC 14728 : Amenemhat III Nimaâtrê (inscription). Calcaire induré. H. 6,5 cm. Probablement fragment d'une

statue assise du roi. Lieu de conservation : Londres, University College, Petrie Museum. Prov. inconnue. Bibl. : PM VIII, n° 800-365-550.

Londres UC 14747 : Intef, fils de Hor(em)hat. Inscription difficilement lisible. XIIIᵉ-XVIᵉ d. (style). Granodiorite. 9 x 7,2 x 9,8 cm. Homme assis en tailleur (partie inférieure), mains à plat sur les cuisses. Pagne long noué sous la poitrine. Lieu de conservation : Londres, University College, Petrie Museum. Prov. inconnue. Bibl. : PM VIII, n° 801-435-740 ; PAGE 1976, n° 145.

Londres UC 14752 : Minhotep. Intendant (*imy-r pr*). XIIᵉ-XIIIᵉ d. (style). Granodiorite. H. 17,5 cm. Homme assis (partie inférieure), mains à plat sur les cuisses. Pagne *shendjyt*. Lieu de conservation : Londres, University College, Petrie Museum. Prov. inconnue. Bibl. : PM VIII, n° 801-430-925 ; PAGE 1976, n° 139 ; GRAJETZKI et STEFANOVIČ 2012, n° 85.

Londres UC 14812 : Anonyme (fragmentaire). XIIIᵉ-XVIᵉ d. (style). Serpentinite. 4 x 3,6 x 3,5 cm. Tête masculine. Perruque courte, arrondie et frisée. Lieu de conservation : Londres, University College, Petrie Museum. Prov. inconnue. Bibl. : PM VIII, n° 801-447-350 ; PAGE 1976, 46, n° 51. **Fig. 6.3.4.2.2d.**

Londres UC 14814 : Anonyme (fragmentaire). XIIᵉ d., règnes de Sésostris II-III (style). Serpentinite. 6,2 x 5,4 x 4,2 cm. Buste masculin. Main gauche portée à la poitrine. Perruque longue, striée, rejetée derrière les épaules. Barbe. Lieu de conservation : Londres, University College, Petrie Museum. Prov. inconnue. Bibl. : PAGE 1976, 106, n° 126.

Londres UC 14815 : […]amon (?) (fragmentaire). XIIIᵉ d. (style). Grauwacke. 10,5 x 5,8 x 6,9 cm. Homme assis en tailleur enveloppé dans un manteau, main gauche portée à la poitrine. Perruque longue, lisse, encadrant le visage. Lieu de conservation : Londres, University College, Petrie Museum. Prov. inconnue. Bibl. : PM VIII, n° 801-435-750 ; PAGE 1976, 35, n° 37.

Londres UC 14816 : Anonyme (fragmentaire). XIIIᵉ d. (style). Serpentinite. 5 x 5,8 x 4,8 cm. Tête masculine. Perruque longue, lisse, encadrant le visage. Lieu de conservation : Londres, University College, Petrie Museum. Prov. inconnue. Bibl. : PM VIII, n° 801-447-353 ; PAGE 1976, 45, n° 48.

Londres UC 14818 : Anonyme (fragmentaire). XIIIᵉ d. (style). Serpentinite. 5,5 x 4,4 x 3,3 cm. Buste féminin. Perruque hathorique striée. Lieu de conservation : Londres, University College, Petrie Museum. Prov. inconnue. Bibl. : PAGE 1976, 105, n° 119. **Fig. 4.12c.**

Londres UC 14819 : Anonyme (fragmentaire). XIIᵉ-XIIIᵉ d. (style). Serpentinite. 4 x 2,3 x 3,3 cm. Tête masculine. Crâne rasé. Lieu de conservation : Londres, University

College, Petrie Museum. Prov. inconnue. Bibl. : PM VIII, n° 801-447-355 ; PAGE 1976, 47-48, n° 46 ; CONNOR 2016b, 4-8 ; 16, fig. 44. **Fig. 5.9r.**

Londres UC 14821 : Anonyme (fragmentaire). XIIIᵉ d. (style). Granodiorite. 5,8 x 6 x 6,5 cm. Tête masculine. Perruque courte, lisse et arrondie. Lieu de conservation : Londres, University College, Petrie Museum. Prov. inconnue. Bibl. : PM VIII, n° 801-447-357 ; PAGE 1976, 46, n° 50.

Londres UC 15514 : Anonyme (fragmentaire). XIIIᵉ d. (style). Granodiorite. 5,8 x 6 x 6,5 cm. Tête masculine. Perruque courte, lisse et arrondie. Lieu de conservation : Londres, University College, Petrie Museum. Prov. inconnue. Bibl. : PM VIII, n° 801-414-500 ; PAGE 1976, 41, n° 44.

Londres UC 15515 : Sehetepibnebi, fils d'Iti, et Hathor, fille d'Iti (fragmentaire). Aucun titre indiqué. XIIIᵉ-XVIᵉ d. (style). Calcaire. H. 14,3 cm. Dyade debout : un homme, mains sur le devant du pagne ; une femme (figure manquante). Pagne long noué sous la poitrine. Perruque longue, lisse, rejetée derrière les épaules. Lieu de conservation : Londres, University College, Petrie Museum. Prov. inconnue. Bibl. : PM VIII, n° 801-404-400 ; PETRIE 1915, 30, n° 423 ; PAGE 1976, 19-20, n° 22.

Londres UC 15516 : Anonymes (fragmentaire). XIIIᵉ d. (style). Stéatite ou serpentinite. H. 13,4 cm. Fragment d'une dyade debout : un homme, mains sur le devant du pagne ; une femme, bras tendus le long du corps. Pagne long noué sous la poitrine ; robe fourreau. Lieu de conservation : Londres, University College, Petrie Museum. Prov. el-Khatana, près de Nabacha (pièce achetée par Petrie). Bibl. : PAGE 1976, 18-19, n° 21.

Londres UC 15523 : Min[…](fragmentaire). XIIIᵉ-XVIᵉ d. (style). Grauwacke. 9,3 x 5,8 x 4,3 cm. Fragment d'une dyade debout : un homme et probablement une femme se tenant la main. Pagne long noué sous la poitrine. Proscynème : Min, seigneur de Coptos (?). Lieu de conservation : Londres, University College, Petrie Museum. Prov. Coptos. Bibl. : STEWART 1983, n° 100.

Londres UC 16451 : Anonyme (fragmentaire). XIIIᵉ d. (style). Granodiorite. 18,5 x 22 x 15 cm. Tête masculine. Perruque longue, lisse, encadrant le visage. Lieu de conservation : Londres, University College, Petrie Museum. Prov. Karnak, temple de Mout (contexte inconnu). Fouilles de Benson, Gourlay et Newberry. Bibl. : BENSON *et al.*, 76-77 et 275, pl. 7 ; PAGE 1976, 94, n° 105 (comme XXVe dynastie) ; TROPE *et al.* 2005, 25, n° 20.

Londres UC 16640 : Anonyme (fragmentaire). Deuxième Période intermédiaire (style). Calcaire. 5,2 x 3,8 x 3,7 cm. Tête féminine. Perruque hathorique lisse, retenue par des rubans. Lieu de conservation : Londres, University

College, Petrie Museum. Prov. inconnue. Bibl. : PM VIII, n° 801-480-400 ; PAGE 1976, 25, n° 26.

Londres UC 16648 : Anonyme (fragmentaire). XIIᵉ-XIIIᵉ d. (style). Calcaire. H. 14,5 cm. Femme debout, bras tendus le long du corps. Robe fourreau. Perruque hathorique lisse. Lieu de conservation : Londres, University College, Petrie Museum. Prov. inconnue. Bibl. : PM VIII, n° 801-455-000 ; PAGE 1976, 24, n° 25.

Londres UC 16650 : Iouket et ses fils Khentykhetyhotep et Maât-Néférou. XIIIᵉ-XVIᵉ d. (style). Stéatite. 11,4 x 11,4 x 5,9 cm. Triade debout : une femme, bras tendus le long du corps, entourée de deux hommes, mains sur le devant du pagne. Robe fourreau ; pagnes longs noués sous la poitrine. Perruque hathorique lisse ; perruques longues, lisses, rejetées derrière les épaules. Proscynème : Khentikhéty. Lieu de conservation : Londres, University College, Petrie Museum. Prov. inconnue (Athribis ?). Bibl. : PM VIII, n° 801-402-450 ; PETRIE 1915, 30, n° 423 ; HORNEMANN 1966, V, n° 1373 ; PAGE 1976, 21-22, n° 23 ; ROMANO 1992, 137, n. 28 ; VERNUS 1978, 18 ; TROPE *et al.* 2005, 24, n° 19.

Londres UC 16657 : Reine anonyme (fragmentaire). Fin XIIᵉ d. (style). Granodiorite. 22 x 15,9 x 10,6 cm. Buste d'une reine. Robe fourreau. Perruque tripartite striée. Uraeus. Lieu de conservation : Londres, University College, Petrie Museum. Prov. inconnue. Bibl. : PM VIII, n° 800-480-405 ; PAGE 1976, n° 24 ; BOURRIAU 1988, n° 14 ; TROPE *et al.* 2005, 23, n° 18. **Fig. 5.1a.**

Londres UC 16660 : Anonymes (anépigraphe). XVIIᵉ d. (style). Calcaire. 21 x 14,5 x 6,9 cm. Triade debout : trois femmes debout se tenant la main. Robe fourreau. Perruques frisées en cloche. Lieu de conservation : Londres, University College, Petrie Museum. Prov. inconnue. Bibl. : PM VIII, n° 801-503-500 ; PAGE 1976, 51 ; VERNUS 1980, 180 ; WINTERHALTER 1998, 303, n° 39.

Londres UC 16666 : Anonyme (fragmentaire). XVIᵉ-XVIIᵉ d. (style). Grauwacke. 21 x 14,5 cm. Buste féminin. Perruque lisse en cloche. Proscynème : Osiris. Lieu de conservation : Londres, University College, Petrie Museum. Prov. inconnue. Bibl. : PM VIII, n° 801-574-500 ; PETRIE 1915, 30, n° 423 ; PAGE 1976, 47, n° 52 ; WINTERHALTER 1998, 305, n° 42.

Londres UC 16879 : Anonyme (fragmentaire). XVIIᵉ d. (style). Calcaire. H. 4,8 cm. Tête féminine. Perruque frisée en cloche. Lieu de conservation : Londres, University College, Petrie Museum. Prov. inconnue. Bibl. : PM VIII, n° 801-575-500 ; PAGE 1976, 52, n° 57 ; VERNUS 1980, 180 ; WINTERHALTER 1998, 304, n° 40.

Londres UC 16880 : Anonyme (fragmentaire). XIIIᵉ d. (style). Stéatite. 6,5 x 5 x 3,3 cm. Buste masculin. Perruque longue, lisse, encadrant le visage. Lieu de conservation : Londres, University College, Petrie Museum. Prov.

inconnue. Bibl. : PM VIII, n° 801-445-305 ; PAGE 1976, n° 125 ; CONNOR 2016b, 4-8 ; 13, fig. 26. **Fig. 5.9w.**

Londres UC 16886 : Anonyme (fragmentaire). XIIIᵉ d. (style). Granodiorite. 6 x 5,4 x 6,4 cm. Tête masculine. Crâne rasé. Lieu de conservation : Londres, University College, Petrie Museum. Prov. inconnue. Bibl. : PM VIII, n° 801-447-365 ; PAGE 1976, n° 124.

Londres UC 16888 : Anonyme (fragmentaire). XIIIᵉ d. (style). Stéatite. 4,5 x 4,1 x 3,3 cm. Tête féminine. Perruque hathorique lisse. Lieu de conservation : Londres, University College, Petrie Museum. Prov. Coptos. Bibl. : /.

Londres UC 19625 : Anonyme (fragmentaire). XIIIᵉ d. (style). Quartzite. 8,7 x 5,9 x 4 cm. Visage masculin. Perruque lisse. Lieu de conservation : Londres, University College, Petrie Museum. Prov. Bouhen. Fouilles de W.B. Emery (1962-1963). Bibl. : BIETAK 1966, 248, fig. 95 ; EMERY 1964, 43 ; PAGE 1976, 26, n° 28 ; EMERY *et al.* 1979, 98, 150, pl. 104 ; BOURRIAU 1988, 46, n° 33.

Londres UC 60040 : Anonyme (fragmentaire). XIIIᵉ d. (style). Stéatite ou serpentinite. 2,6 x 2,6 x 3,1 cm. Tête féminine. Chevelure réunie en une tresse à l'arrière du crâne. Lieu de conservation : Londres, University College, Petrie Museum. Prov. inconnue. Bibl. : /. **Fig. 6.3.4.2.4c.**

Los Angeles AC1992.152.45 : Anonyme (fragmentaire). XIIIᵉ d. (style). Gneiss anorthositique. 14 x 13 x 8 cm. Buste masculin. Pagne long noué sur l'abdomen. Perruque longue, lisse, encadrant le visage. Lieu de conservation : Los Angeles, County Museum of Art. Prov. inconnue. Don Varya et Hans Cohn. Bibl. : /.

Louqsor J. 34 (= Karnak KIU 11) : Sésostris III Khâkaourê (inscription). Granit. H. 80 cm (tête). Tête d'une statue en position osiriaque (torse dans les magasins de Louqsor : bras croisés sur la poitrine, mains tenant des croix ânkh). Pschent. Barbe recourbée. Lieu de conservation : Louqsor, musée. Prov. Karnak, nord-est de la cour entre les IIIᵉ et IVᵉ pylônes. Bibl. : LETELLIER 1971, 165-176, pl. 15-16 ; WILDUNG 1984, 200-201, fig. 175 ; POLZ 1995, 229, n. 13 ; 234, n. 35 ; 237, n. 64 ; 242, n. 77 ; FREED 2014, 38, fig. 7 ; OPPENHEIM *et al.* 2015, 5, fig. 6 ; GABOLDE 2018, 367, fig. 229.

Louqsor J. 117 (= Le Caire CG 42014) : Amenemhat III Nimaâtrê (inscription). Granodiorite. H. 110 cm. Roi debout, mains sur le devant du pagne. Pagne court à devanteau triangulaire. Collier *ousekh*. Némès. Proscynème : Amon-Rê, seigneur des Trônes des Deux Terres. Lieu de conservation : Louqsor, musée. Prov. Karnak, Cachette. Fouilles de G. Legrain (1904). Bibl. : PM II², 136 ; LEGRAIN 1906a, 10-11, pl. 8 ; EVERS 1929, I, pl. 131-132 ; VANDIER 1958, pl. 53 ; POLZ 1995, 245, n. 105 ; 245, n. 101 ; GABOLDE 2018, 369, fig. 231a. **Fig. 3.1.9.1b.**

Lucerne A 96 : Sésostris III Khâkaourê (style). Granodiorite. 11,8 x 9,9 cm. Tête du roi. Némès. Lieu de conservation : inconnue. Coll. E. Kofler (Lucerne). Prov. inconnue. Bibl. : PM VIII, n° 800-494-850 ; Müller 1964, 62-63, n° A 96 ; Schlögl ((éd.) 1978, 45 ; Seipel (éd.) 1983, 94, n° 55 ; Spanel (éd.) 1988, 64-65 ; Polz 1995, 237, n. 64. **Fig. 2.4.1.1a.**

Lyon G 1497 : Anonyme (fragmentaire). XIIIᵉ d. (style). Serpentinite. 6 x 5,5 x 6 cm. Tête masculine. Crâne rasé. Lieu de conservation : Lyon, Musée des Beaux-Arts. Prov. inconnue. Ancienne coll. Gaston Maspero, puis coll. Louise d'Estournelles de Constant de Rebecque (de 1916 à 1954), puis institut d'égyptologie Victor Loret. Dépôt au musée en 2001. Bibl. : /. **Fig. 5.9s.**

Lyon G 1967-139 : Anonyme (nom illisible). XIIᵉ-XIIIᵉ d. (style). Serpentinite. 7,3 x 9 x 11,2 cm. Homme assis en tailleur (partie inférieure), mains à plat sur les cuisses. Pagne long. Proscynème : Ptah-Sokar. Lieu de conservation : Lyon, Musée des Beaux-Arts. Prov. inconnue. Ancienne coll. Emile Guimet. Musée Guimet d'Histoire Naturelle. Dépôt au musée en 1969. Bibl. : /.

Lyon H 1369 : Roi anonyme (fragmentaire). 2ᵉ m. XIIIᵉ d. (style). Granodiorite. 24,1 x 18,2 x 12,2 cm. Torse d'un roi. Némès. Lieu de conservation : Lyon, Musée des Beaux-Arts. Prov. inconnue. Affectation municipale : Cabinet de la Ville de Lyon, 1810. Bibl. : PM VIII, n° 800-491-150 ; Comarmond 1855-1857, 581, n° 18. **Fig. 2.10.1h.**

Manchester 267 : Anonyme (fragmentaire). XIIᵉ-XIIIᵉ d. (style). Calcaire. 34,6 x 19,5 x 10 cm. Homme assis (partie supérieure). Pagne *shendjyt*. Perruque longue, striée, rejetée derrière les épaules. Lieu de conservation : Manchester Museum. Prov. Lahoun. Fouilles de W.M.Fl. Petrie (1888). Bibl. : Griffith 1910, 31.

Manchester 269 : Anonyme (fragmentaire). XIIᵉ-XIIIᵉ d. (style). Granodiorite. 8 x 7,5 x 5 cm. Torse féminin. Perruque tripartite striée. Lieu de conservation : Manchester Museum. Prov. Lahoun. Fouilles de W.M.Fl. Petrie (1888). Bibl. : Griffith 1910, 31.

Manchester 3997 : Râ, fils de Taha. Deuxième Période intermédiaire, vers le règne de Rahotep (style). Calcaire. H. 20 cm. Homme debout, bras tendus le long du corps. Pagne *shendjyt*. Perruque courte, frisée et arrondie. Collier *ousekh*. Proscynème : Osiris. Lieu de conservation : Manchester Museum. Prov. Abydos, nécropole, tombe 21 A'06. Fouilles de J. Garstang (1906). Bibl. : PM VIII, n° 801-417-350 ; Hornemann 1951, n° 107 ; Snape 1994, 310 ; Winterhalter 1998, 295, n° 24 ; Marée 2010, 241-282, pl. 92-93. **Fig. 4.11.5d et 7.3.2g.**

Manchester 5051 : Intef-mes, appelé Mes-Djesher. Fils royal (*s3 n(i)-sw.t*). XVIIᵉ d. (personnage attesté par d'autres sources ; provenance). Calcaire. 32,5 x 23,5 x 32,5 cm.

Homme assis en tailleur, mains à plat sur les cuisses. Pagne long à frange noué sur l'abdomen. Acéphale. Lieu de conservation : Manchester Museum. Prov. Thèbes, Cheikh Abd el-Qourna. Fouilles de W.M.Fl. Petrie. Bibl. : PM I², 606 ; Petrie 1909, 12, pl. 25,3 ; Schmitz 1976, 217-219, n. 2 ; Miniaci 2010, 113 (8) ; Grajetzki et Stefanović 2012, n° 66.

Manchester 6135 : Shesmouhotep. Chambellan (*imy-r ꜥhnwty*). Fin XIIᵉ-XIIIᵉ d. (provenance et style). Serpentinite. 13,5 x 7 cm. Homme assis en tailleur, enveloppé dans un manteau laissant nue l'épaule droite. Main droite à plat sur la cuisse, main gauche portée à la poitrine. Perruque longue, striée, rejetée derrière les épaules. Lieu de conservation : Manchester Museum. Prov. Haraga, tombe 606. Fouilles de R. Engelbach (1913-1914). Bibl. : Engelbach 1923, 13, 29, pl. 19 ; Ranke 1952, 391 ; Bourriau 1988, 56, n° 43. **Fig. 3.1.20.3c et 6.2.6k.**

Manchester 7201 : Anonyme (fragmentaire). Deuxième Période intermédiaire (style). Calcaire. 18,4 x 8 cm. Homme debout, bras tendus le long du corps. Perruque courte ou crâne rasé (acéphale). Lieu de conservation : Manchester Museum. Prov. inconnue. Don de Miss Eva Bickham (1923). Bibl. : /. **Fig. 2.13.2b.**

Manchester 7536 : Henib. XIIIᵉ dyn (style). Calcaire. 15,2 x 6,4 x 11 cm. Femme assise, mains à plat sur les cuisses. Robe fourreau. Perruque tripartite striée. Collier à deux rangs. Proscynème : Ptah ; Osiris, seigneur de Busiris, le grand dieu, seigneur d'Abydos. Lieu de conservation : Manchester Museum. Prov. Qaw el-Kebir. Fouilles de W.M.Fl. Petrie (1924-1926). Bibl. : Brunton 1930, 32, pl. 4. **Fig. 3.1.16f.**

Manchester 8133 : Anonyme (fragmentaire). XIIIᵉ dyn (style). Quartzite. 31,5 x 21,8 x 18,3 cm. Buste masculin. Perruque longue, lisse, encadrant le visage. Lieu de conservation : Manchester Museum. Prov. Abydos, nécropole d'el-Araba, dans le remplissage d'une tombe de la XVIIᵉ d. Fouilles de J. Garstang. Bibl. : Garstang, Newberry et Grafton Milne 1901, 16, pl. 23.

Manchester 9325 : Nebiouou (?). Supérieur de la salle du jugement (?) (*hry ꜥrryt ?*). XIIIᵉ-XVIIᵉ dyn (style). Stéatite. H. 25,4 cm. Homme debout, mains sur le devant du pagne. Pagne court à devanteau triangulaire. Perruque longue, striée, rejetée derrière les épaules. Proscynème : Osiris, seigneur de l'Ânkhtaouy. Lieu de conservation : Manchester Museum. Prov. inconnue. Don de Miss E.J. Annie (1933). Bibl. : Zuanni et Price 2018, 235-251. **Fig. 4.11.4c.**

Manchester 10912 : Roi anonyme (fragmentaire). Fin XIIIᵉ-XVIᵉ d. (style). Grauwacke. H. 5,4 cm. Tête du roi. Némès. Lieu de conservation : Manchester Museum. Prov. inconnue. Legs de R. Worthington (1959). Bibl. : /. **Fig. 2.12.1j.**

Manchester 13849 : Iâh-ib. Maîtresse de maison (*nb.t pr*). XIIᵉ-XIIIᵉ d. (style). Quartzite. 35,5 x 13,7 x 24,5 cm. Femme assise (partie inférieure), mains à plat sur les cuisses. Robe fourreau. Proscynème : Osiris Khentyimentiou, seigneur d'Abydos. Lieu de conservation : Manchester Museum. Prov. Bouhen. Fouilles de l'Egypt Exploration Society (1963-1964). Bibl. : SMITH 1976, 19, pl. 7.3, 59.4.

Mannheim Bro 2014/01/01 : Anonyme (fragmentaire). XIIᵉ d., règnes de Sésostris II-III (style). Gneiss anorthositique. 18,9 x 13,9 x 11 cm. Torse masculin, fragment d'un groupe statuaire. Perruque longue, lisse et bouffante, rejetée derrière les épaules. Lieu de conservation : Mannheim, Reiss-Engelhorn Museen. Prov. inconnue. Ancienne coll. W. Arnold Meijer. Bibl. : ANDREWS et VAN DIJK 2006, 50-52 ; PIEKE et BOHNENKÄMPER 2015, 16, fig. 3. **Fig. 5.8.**

Mannheim Bro 2014/01/02 : Anonyme (fragmentaire). XIIIᵉ d. (style). Granodiorite. 20 x 13,6 x 8,9 cm. Torse masculin. Pagne long noué sous la poitrine. Perruque longue, striée, encadrant le visage. Lieu de conservation : Mannheim, Reiss-Engelhorn Museen. Prov. inconnue. Ancienne coll. W. Arnold Meijer. Bibl. : ANDREWS et VAN DIJK 2006, 69-70 ; PIEKE et BOHNENKÄMPER 2015, 32, fig. 15. **Fig. 6.3.4.2.1b.**

Maribor : Anonyme (fragmentaire). XIIIᵉ d. (style). Granodiorite. H. 25,5 cm. Torse d'un homme assis. Pagne long noué sous la poitrine. Perruque longue, lisse, encadrant le visage. Lieu de conservation : Maribor, Pokrajinski Muzej. Prov. inconnue. Bibl. : PM VIII, n° 801-445-330 ; PERC 1974, n° 55.

Mariemont B. 495 : Ân (?), fils d'Ipy. Aucun titre indiqué. XIIIᵉ d. (style). Serpentinite ou stéatite. H. 24 cm. Homme assis enveloppé dans un manteau à frange laissant nue l'épaule droite. Main droite à plat sur la cuisse, main gauche portée à la poitrine. Perruque longue, striée, encadrant le visage. Proscynème : Osiris, seigneur de Busiris, le dieu grand, seigneur d'Abydos. Lieu de conservation : Morlanwelz, musée royal de Mariemont. Prov. inconnue. Achat au Caire chez Nahman en 1912. Bibl. : PM VIII, n° 801-430-950 ; VAN DE WALLE 1952, 25-26, pl. 5, n° E. 43 ; BRUWIER, dans GUBEL (éd.) 1991, n° 75 ; WARMENBOL (éd.) 1999, 88-89, n° 72 ; DELVAUX, dans KARLSHAUSEN et DE PUTTER (éd.) 2000, 152-153, n° 40 ; DERRIKS et DELVAUX (éds.) 2009, 56-58; 61-63.

Mariemont B. 496 : Senousret, fils de Sabes. Aucun titre indiqué. XIIIᵉ-XVIᵉ d. (style). Serpentinite ou stéatite. H. 16 cm. Homme assis enveloppé dans un manteau laissant nue l'épaule droite. Main droite à plat sur la cuisse, main gauche portée à la poitrine. Perruque longue, lisse, encadrant le visage. Proscynème : Osiris, seigneur de Busiris, le dieu grand, seigneur d'Abydos. Lieu de conservation : Morlanwelz, musée royal de Mariemont. Prov. inconnue. Achat au Caire chez Nahman en 1912. Bibl. : PM VIII, n° 801-430-951 ; VAN DE WALLE 1952, 26,

pl. 5, n° E. 44 ; VANDIER 1958, 605 ; DERRIKS et DELVAUX (éds.) 2009, 58-59 ; 61-63 ; CONNOR 2016b, 4-8 ; 15, fig. 38. **Fig. 7.3.3i.**

Mariemont B. 497 : Nebaouy, fils d'At(?)-bek. Intendant (*imy-r pr*). XIIIᵉ-XVIᵉ d. (style). Serpentinite ou stéatite. H. 23 cm. Homme assis, mains à plat sur les cuisses. Perruque longue, lisse et bouffante, rejetée derrière les épaules. Proscynème : Anubis-qui-est-sur-sa-montagne, qui-se-trouve-dans-la-place-d'embaumement. Lieu de conservation : Morlanwelz, musée royal de Mariemont. Prov. inconnue. Achat au Caire chez Nahman en 1912. Bibl. : PM VIII, n° 801-430-952 ; VAN DE WALLE 1952, 26-27, pl. 5, n° E. 45 ; VANDIER 1958, 605 ; DERRIKS et DELVAUX (éds.) 2009, 60-63 ; CONNOR 2016b, 4-8 ; 17, fig. 48.

Marseille 210 : Anonyme (fragmentaire). XIIᵉ d., règnes de Sésostris II-III (style). Granodiorite. H. 33 cm. Buste d'un homme assis. Pagne long noué sous la poitrine. Perruque longue, striée, encadrant le visage. Lieu de conservation : Marseille, Musée d'archéologie méditerranéenne (jadis au musée Borély). Prov. inconnue. Ancienne coll. Clot-Bey. Bibl. : PM VIII, n° 801-445-340 ; NELSON 1978, 27, fig. 26.

Médamoud : Anonyme (anépigraphe ?). XIIIᵉ d. (style). Granodiorite. Homme assis, mains à plat sur les cuisses. Pagne long noué sous la poitrine. Perruque longue, lisse, encadrant le visage. Lieu de conservation : inconnu. Prov. Médamoud. Fouilles de F. Bisson de la Roque. Bibl. : archives de l'Ifao publiées par la BNF (http://gallica.bnf.fr/ark:/12148/btv1b10101505d).

Médamoud 01-09 : Sésostris III Khâkaourê (inscription). Granodiorite. Neuf statues du roi assis (parties inférieures ; les fragments du Louvre 12960, 12961 et 12962 appartiennent probablement à certaines d'entre elles). Dimensions originelles estimées des statues : 165 x 55 x 65 cm. Pagne *shendjyt*. Lieu de conservation : *in situ*. Prov. Médamoud, temple de Montou. Fouilles de F. Bisson de la Roque. Bibl. : PM V, 143, 145, 148 ; BISSON DE LA ROQUE 1926, 36-37, fig. 28 ; 66-67 ; CONNOR 2016-2017, 17-19 ; 24.

Médamoud 10-11 : Sésostris III Khâkaourê (inscription). Granit. Deux statues du roi assis (parties inférieures). H. orig. estimée des statues : 220 cm. Pagne *shendjyt*. Némès. Collier au pendentif. Lieu de conservation : *in situ*. Prov. Médamoud, temple de Montou. Fouilles de F. Bisson de la Roque. Bibl. : PM V, 143, 145, 148 ; BISSON DE LA ROQUE 1926, 39 ; 66-67 ; CONNOR 2016-2017, 17-19 ; 25.

Médamoud 12-13 : Sésostris III Khâkaourê (?) (contexte archéologique). Granodiorite. Fragments de deux sphinx. Lieu de conservation : *in situ*. Prov. Médamoud, temple de Montou. Fouilles de F. Bisson de la Roque. Bibl. : PM V, 148 ; BISSON DE LA ROQUE 1926, 39 ; CONNOR 2016-2017, 24.

Médamoud 2021 + 904 + 947 : Sésostris II Khâkhéperrê (inscription). Granodiorite. Fragments d'une (?) statue assise. Lieu de conservation : *in situ*. Prov. Médamoud, temple de Montou. Fouilles de F. Bisson de la Roque. Bibl. : PM V, 140 ; BISSON DE LA ROQUE 1926, 65, fig. 35 ; FAY 1996c, 32-33, pl. 78.

Medinet Madi 01 : Amenemhat IV Maâkherourê (contexte archéologique). Calcaire induré. L. 185 cm. Base d'une triade représentant le dieu Sobek assis, entouré des rois Amenemhat III et IV debout. Lieu de conservation : *in situ*. Prov. Medinet Madi, chapelle centrale du sanctuaire. Fouilles d'A. Vogliano (1935). Bibl. : VOGLIANO 1937, 17, 20, 29, pl. 31 ; 1938, 545- ; NAUMANN 1939, 185-189 ; SEIDEL 1996, 107-108, fig. 29.

Medinet Madi 02 : Amenemhat IV Maâkherourê (contexte archéologique). Calcaire induré. L. 108 cm. Base d'une triade représentant le dieu Sobek assis, entouré des rois Amenemhat III et IV debout. Lieu de conservation : *in situ*. Prov. Medinet Madi, chapelle orientale du sanctuaire. Fouilles d'A. Vogliano (1935). Bibl. : VOGLIANO 1937, 17, 20, 29, pl. 31 ; 1938, 545- ; NAUMANN 1939, 185-189 ; SEIDEL 1996, 107-108, fig. 29.

Medinet Madi 03 : Séânkhkarê. Chef des patrouilles au nord et au sud du Lac (*imy-r šnʿw n š rsi mḥty*). XIIIᵉ d. (style). Granodiorite. Fragment de la base. Proscynème : seigneur de l'Occident (?) dans la barque divine de Sobek. Lieu de conservation : Le Caire, Musée égyptien (?). Prov. « Medinet Madi ». Achat au Caire en 1935. Bibl. : FAKHRY 1940, 904 ; GOMAÀ 1984, 429 ; VERBOVSEK 2004, 143 ; 476.

Milan E. 922 (= RAN E.0.9.40001) : Amenemhat III Nimaâtrê (inscription). Calcaire induré. H. 180 cm. Roi assis tenant dans ses mains une table d'offrandes. Pagne *shendjyt*. Némès. Jumeau de la statue de Beni Suef JE 66322. Lieu de conservation : Milan, Castello Sforzesco. Prov. Medinet Madi. Fouilles d'A. Vogliano (1935). Bibl. : VOGLIANO 1938, 12 ; NAUMANN 1939, 185-189 ; LISE 1974, 40-, fig. 15 ; 1979, 28, fig. 109-113, n° 80 ; POLZ 1995, 232, n. 27 ; 235, n. 50 ; 237, n. 58 et 61 ; 243, n. 91 ; 246, n. 111. **Fig. 3.1.20.5c.**

Milan RAN E 2001.01.007 : Sehetepibrê-seneb, fils de Horemheb (?). Intendant (*imy-r pr*). XIIIᵉ d. (style). Serpentinite. Base et pieds. Lieu de conservation : Milan, Castello Sforzesco. Prov. inconnue. Bibl. : /. **Fig. 4.10.1b.**

Mit Rahina 2015 : Senbi (?), fils de [...]hetepet et Sathathor, fille de Hetepet. XIIIᵉ d. (style). Calcaire. Dyade : un homme assis en tailleur, enveloppé dans un manteau, main gauche portée à la poitrine ; femme agenouillée, vêtue d'une robe fourreau. Perruque longue, striée et bouffante, rejetée derrière les épaules ; perruque tripartite striée. Lieu de conservation : Mit Rahina (?). Prov. Mit Rahina. Pièce volée et retrouvée en 2015. Bibl. : http://english.ahram.org.eg/NewsContent/9/40/131183/Heritage/Ancient-Egypt/Suspects-arrested-in-case-of-stolen-Memphis-statue.aspx.

Moscou 1013 : Reine anonyme (fragmentaire). XIIIᵉ-XVIᵉ d. (style). Granit. H. 16 cm. Tête d'une reine. Perruque hathorique ondulée. Uraeus. Lieu de conservation : Moscou, Pushkin State Museum of Fine Arts. Prov. inconnue. Bibl. : PM VIII, n° 800-485-500 ; PAVLOV et HODJASH 1985, pl. 33 ; FISCHER 1996, 15, n. 22 ; BERLEV et HODJASH 2004, 85-86, n° 17.

Moscou 2027 (2519) : Anonyme (fragmentaire). XIIIᵉ-XVIᵉ d. (style). Serpentinite ou stéatite. 2 x 2,5 x 2,5 cm. Tête masculine. Chevelure courte. Lieu de conservation : Moscou, Pushkin State Museum of Fine Arts. Prov. inconnue. Bibl. : BERLEV et HODJASH 2004, 108, n° 30.

Moscou 3402 : Sésostris II Khâkheperrê (?) (style). Granodiorite. 19 x 17 cm. Buste du roi. Némès. Collier au pendentif. Lieu de conservation : Moscou, Pushkin State Museum of Fine Arts. Prov. inconnue. Bibl. : PM VIII, n° 800-491-210 ; FAY 1996c, 60, pl. 80d ; BERLEV et HODJASH 2004, 81-83, n° 16.

Moscou 4757 : Amenemhat III Nimaâtrê (style). Granodiorite. H. 29 cm. Buste d'une statue du roi assis. Pagne *shendjyt*. Némès. Lieu de conservation : Moscou, Pushkin State Museum of Fine Arts. Prov. inconnue. Bibl. : PM VIII, n° 800-491-200 ; PAVLOV et HODJASH 1985, 26 et 104, fig. 26 et 29 ; POLZ 1995, 230, n. 23 ; 232, n. 26 ; 237, n. 58 ; 238, n. 68 ; 246, n. 108 ; BERLEV et HODJASH 2004, 87-88, n° 18.

Moscou 4761 (1871) : Sekhab (?), fils de Mout. XIIIᵉ-XVIIᵉ d. (style). Serpentinite ou stéatite, dans une base en calcaire. 15 x 6,1 x 7,3 cm. Homme debout, bras tendus le long du corps. Pagne *shendjyt*. Perruque courte, lisse et arrondie. Lieu de conservation : Moscou, Pushkin State Museum of Fine Arts. Prov. inconnue. Pièce achetée à Louqsor. Bibl. : PM VIII, n° 801-414-700 ; Petrie 1920, 125 ; BERLEV et HODJASH 2004, 106, n° 28.

Moscou 4775 (3802) : Anonyme (fragmentaire). Deuxième Période intermédiaire (style). Calcaire. 12 x 4,2 x 2 cm. Homme debout, bras tendus le long du corps. Pagne *shendjyt*. Crâne rasé. Proscynème : Ptah-Sokar. Lieu de conservation : Moscou, Pushkin State Museum of Fine Arts. Prov. inconnue. Bibl. : PM VIII, n° 801-414-703 ; BERLEV et HODJASH 2004, 107, n° 29.

Moscou 5124 (1401) : Ty, fille de Ptah-[...]. XIIIᵉ d. (style). Serpentinite. 12,8 x 3,8 x 3,4 cm. Femme debout, bras tendus le long du corps. Robe fourreau. Perruque hathorique striée. Lieu de conservation : Moscou, Pushkin State Museum of Fine Arts. Prov. inconnue. Ancienne coll. Golenischev. Bibl. : PM VIII, n° 801-455-500 ; PETRIE 1920, 125 ; BERLEV et HODJASH 2004, 91-92, n° 20.

Moscou 5125 (1038) : Anonyme (anépigraphe). XIIᵉ-XIIIᵉ

d. (style). Serpentinite ou stéatite. 15 x 9 x 10 cm. Homme assis en tailleur, déroulant un papyrus de la main gauche. Pagne long noué sur l'abdomen. Perruque longue, striée, rejetée derrière les épaules. Lieu de conservation : Moscou, Pushkin State Museum of Fine Arts. Prov. inconnue (« Louqsor »). Ancienne coll. Golenischev. Bibl. : PM VIII, n° 801-438-750 ; PETRIE 1920, 125 ; BERLEV et HODJASH 2004, 90, n° 19 ; CONNOR 2016b, 4-8 ; 14, fig. 31. **Fig. 7.3.3e.**

Moscou 5129 (3571) : Senebhenâef, fils du grand parmi les Dix de Haute-Égypte Sahathor. Scribe des offrandes divines d'Amon (*sš ḥtp.t n'Imn*). XIIIᵉ-XVIIᵉ d. (style). Grauwacke. 32 x 10 x 7 cm. Homme debout, bras tendus le long du corps. Pagne long noué sous la poitrine. Crâne rasé. Proscynème : Amon-Rê. Statue réinscrite au nom du dessinateur Ahmosé sur le pilier dorsal. Lieu de conservation : Moscou, Pushkin State Museum of Fine Arts. Prov. inconnue (Thèbes ?). Ancienne coll. Golenischev. Bibl. : PM VIII, n° 801-414-710 (comme Ahmosis, scribe d'Amon) ; VANDIER 1958, 608 ; BERLEV et HODJASH 2004, 99-102, n° 25.

Moscou 5130 (3811) : Anonyme (fragmentaire). XIIIᵉ-XVIᵉ d. (style). Stéatite ou serpentinite. 4 x 5 x 4 cm. Tête masculine. Perruque longue, lisse et bouffante, rejetée derrière les épaules. Lieu de conservation : Moscou, Pushkin State Museum of Fine Arts. Prov. inconnue. Ancienne coll. Golenischev. Bibl. : PM VIII, n° 801-447-375 ; BERLEV et HODJASH 2004, 97, n° 23 ; CONNOR 2016b, 4-8 ; 15, fig. 35. **Fig. 7.3.3j.**

Moscou 5575 (3114) : Memi et sa femme Âkou, fille de Hetep. Prêtre *ouâb* (*wʿb*) ; maîtresse de maison (*nb.t pr*). XIIIᵉ-XVIIᵉ d. (style). Calcaire. 11,2 x 11,5 x 6 cm. Dyade : un homme assis en tailleur, vêtu d'un pagne court ; une femme agenouillée, vêtue d'une robe fourreau. Perruque longue, lisse et bouffante, rejetée derrière les épaules ; perruque ample et lisse. Statue réalisée par leur fils, le prêtre *ouâb* Senbebou. Proscynème : le roi Chéops. Lieu de conservation : Moscou, Pushkin State Museum of Fine Arts. Prov. inconnue. Ancienne coll. Golenischev. Bibl. : PM VIII, n° 801-404-450 ; PETRIE 1920, 125 ; VANDIER 1958, 103-109 ; WILDUNG 1969, 163-164 (suggère prov. Qift) ; BERLEV et HODJASH 2004, 93-95, n° 21.

Moscou 5731 (4065) : Nakht. Intendant d'un district administratif (*imy-r gs-pr*). XIIIᵉ-XVIIᵉ d. (style). Calcaire. 26 x 16 x 38 cm. Homme assis sur une base-autel précédée d'un escalier. Pagne *shendjyt*. Torse manquant. Proscynème : Rê, Geb et Osiris, seigneur de l'éternité. Lieu de conservation : Moscou, Pushkin State Museum of Fine Arts. Prov. inconnue. Bibl. : BERLEV et HODJASH 2004, 109-111, n° 31 ; GRAJETZKI et STEFANOVIČ 2012, n° 113.

Moscou 6254 : Anonyme (fragmentaire). XIIIᵉ-XVIᵉ d. (style). Grauwacke. 3,8 x 3,3 x 3,4 cm. Tête masculine. Crâne rasé. Lieu de conservation : Moscou, Pushkin State Museum of Fine Arts. Prov. inconnue. Ancienne coll.

Golenischev. Bibl. : BERLEV et HODJASH 2004, 105, n° 27.

Moscou 6477 : Djehoutymes, frère d'Ipounéfer (authentique ?). Aucun titre indiqué. XVIIᵉ d. (style). Calcaire. 29 x 15 x 17 cm. Homme assis, mains à plat sur les cuisses. Perruque courte, frisée et arrondie, coupée au carré. Proscynème : Osiris, seigneur de Busiris, le grand dieu, seigneur d'Abydos. Lieu de conservation : Moscou, Pushkin State Museum of Fine Arts. Prov. inconnue. Ancienne coll. Golenischev. Bibl. : BERLEV et HODJASH 2004, 112-113, n° 32.

Moscou E-1 : Amenemhat IV Maâkherourê (?) (style). Granodiorite. 12 x 10,5 cm. Tête d'un roi. Némès. Lieu de conservation : Moscou, Glinka State Museum of Musical Culture. Prov. inconnue. Ancienne coll. N.S. Golovanov. Bibl. : PM VIII, n° 800-494-300 ; HODJASH et ETINGOF 1991, n° 94 ; BERLEV et HODJASH 2004, 56, n° 13. **Fig. 2.6.1j.**

Munich ÄS 1561 : Femme (reine ?) anonyme. 2ᵉ m. XIIᵉ d. (style). Granodiorite. H. 18 cm. Torse féminin. Robe fourreau. Perruque tripartite striée. Lieu de conservation : Munich, Staatliche Sammlung Ägyptischer Kunst. Prov. inconnue. Ancienne coll. F.W. von Bissing. Bonhams (Londres) 2003, n° 428. Bibl. : PM VIII, n° 801-480-450 ; GESSLER-LÖHR et MÜLLER 1972, 58 ; 1976, 66.

Munich ÄS 1569 : Kamosé, fils de Rouiou. XVIIᵉ d. (style). Calcaire. H. 15,5 cm. Homme assis (partie inférieure). Pagne long. Proscynème : Amon-Rê, seigneur des trônes des Deux Terres. Lieu de conservation : Munich, Staatliche Sammlung Ägyptischer Kunst. Prov. inconnue. Ancienne coll. F.W. von Bissing. Bibl. : PM VIII, n° 801-531-000 ; VON BISSING 1935, 38-39 ; VANDIER 1958, 665 ; GRIMM et SCHOSKE 1999, 86, 110, n° 55.

Munich ÄS 2831 : Anonyme (fragmentaire). XIIIᵉ d. (style). Stéatite. Triade debout : un homme, mains sur le devant du pagne, entouré de deux femmes, bras tendus le long du corps. Pagne long ; robes fourreaux. Lieu de conservation : Munich, Staatliche Sammlung Ägyptischer Kunst. Prov. inconnue. Bibl. : /. **Fig. 6.2.9.1f.**

Munich ÄS 4857 : Amenemhat IV Maâkhérourê (?) (style). Quartzite. H. 23 cm. Tête d'un roi. Némès. Lieu de conservation : Munich, Staatliche Sammlung Ägyptischer Kunst. Prov. inconnue. Pièce acquise par le musée en 1959. Bibl. : PM VIII, n° 800-494-350 ; GESSLER-LÖHR et MÜLLER 1972, 52, pl. 25 (39a) ; POLZ 1995, 238, n. 68 ; WILDUNG, dans GRIMM et al. 1997, 61, fig. 44. **Fig. 2.6.1h.**

Munich ÄS 5361 + 7211 : Seshen-Sahathor, fils de Titi. Prêtre/directeur de Serqet XIIᵉ d., règnes de Sésostris II-III (style). Granodiorite. H. 49 cm. Homme assis, main gauche à plat sur la cuisse, main droite refermée sur une pièce d'étoffe. Pagne *shendjyt*. Perruque longue, striée, rejetée derrière les épaules. Lieu de conservation : Munich, Staatliche Sammlung Ägyptischer Kunst. Prov. Ezbet

Rushdi es-Saghira (Tell el-Dab'a), cour du temple. Buste : ancienne coll. parisienne, acquisition par le musée en 1965 ; partie inférieure : galerie Khepri (R. Khawam, Paris), 1998. Bibl. : PM VIII, n° 801-430-980 ; GESSLER-LÖHR et MÜLLER 1972, 58-59, pl. 27 ; LIPINSKA 1982, 3 ; BIETAK et DORNER 1998, 18 ; VERBOVSEK 2004, 360-361, n° Ez 6 ; GRAJETZKI et STEFANOVIC 2012, n° 180. **Fig. 3.1.30.1b.**

Munich ÄS 5368 : Anonyme (fragmentaire). XIII^e d. (style). Serpentinite. Homme debout, mains sur le devant du pagne. Pagne long noué sous la poitrine. Crâne rasé ou perruque courte (acéphale). Lieu de conservation : Munich, Staatliche Sammlung Ägyptischer Kunst. Prov. inconnue. Bibl. : /. **Fig. 6.3.1a.**

Munich ÄS 5551 : Reine anonyme (fragmentaire). 2^e m. XII^e d. (style). Grauwacke. H. 9,5 cm. Partie supérieure du visage d'une reine. Perruque probablement hathorique, ondulée et striée. Uraeus. Lieu de conservation : Munich, Staatliche Sammlung Ägyptischer Kunst. Prov. inconnue. Bibl. : PM VIII, n° 801-485-520 ; GESSLER-LÖHR et MÜLLER 1972, 57, pl. 25 ; 1976, 64-65 ; WILDUNG 1984, 88, fig. 76. **Fig. 5.2b.**

Munich ÄS 6762 : Amenemhat III Nimaâtrê (style). Ophicalcite (ou calcédoine ?). 10,7 x 7,5 x 4,8 cm. Buste du roi. Némès. Collier au pendentif. Lieu de conservation : Munich, Staatliche Sammlung Ägyptischer Kunst. Prov. inconnue (« Medinet el-Fayoum »). Bibl. : PM VIII, n° 800-491-300 ; WILDUNG 1984, 204, fig. 180 ; POLZ 1995, 233, n. 28 ; 238, n. 68 ; 243, n. 94 ; SCHOSKE (éd.) 1995, 9, n. 4 ; WILDUNG 2000, n° 57 ; SCHOSKE et WILDUNG 2013, 73. **Fig. 5.11a.**

Munich ÄS 6982 : Amenemhat III Nimaâtrê (style). Alliage cuivreux. 50,6 x 10,5 x 17,2 cm. Roi debout (bras et couronne manquante). Pagne *shendjyt* lisse. Lieu de conservation : Munich, Staatliche Sammlung Ägyptischer Kunst. Prov. inconnue (« Hawara ou Medinet el-Fayoum »). Bibl. : PM VIII, n° 800-471-500 ; SCHOSKE 1988, 207-210, fig. 4, 5 ; 1990, 275, fig. 2 ; POLZ 1995, 238, n. 67 ; WILDUNG, dans SCHOSKE (éd.) 1995, 10, fig. 5 ; WILDUNG 2000, n° 60 ; BLOM-BOËR 2006, 271, n° 209 ; SCHOSKE et WILDUNG 2013, 74-75.

Munich ÄS 7105 : Anonyme (fragmentaire). Mi-XIII^e d. (style). Alliage cuivreux et argent. 32 x 12 cm. Homme debout. Pagne long à bandes horizontales, noué sur la poitrine. Crâne rasé. Lieu de conservation : Munich, Staatliche Sammlung Ägyptischer Kunst. Prov. inconnue (« Fayoum »), probablement Hawara. Bibl. : PM VIII, n° 801-426-500 ; SCHOSKE 1990, 275, fig. 1 ; SCHOSKE 1995, 52-53, fig. 52 ; SMITH et SIMPSON 1998, 101, fig. 180 ; WILDUNG 2000, 184, n° 61. **Fig. 3.1.20.4f.**

Munich ÄS 7110 : Roi anonyme (d'après le style Amenemhat II ? ou Sésostris III « archaïsant » ?). Granodiorite. 18 x 18,5 x 19 cm. Tête d'un sphinx coiffé du

némès. Barbe. Lieu de conservation : Munich, Staatliche Sammlung Ägyptischer Kunst. Prov. inconnue. Bibl. : PM VIII, n° 800-494-370 ; POLZ 1995, 228, n. 9 ; 230, n. 19 ; SCHOSKE 1995, 54, fig. 53 ; FAY 1996c, 57 ; 65, n. 25, pl. 85 c, d ; WILDUNG, dans GRIMM *et al.* 1997, 60-61, n. 43 ; SCHOSKE et WILDUNG 2003, 71 ; WENZEL 2011, 343-353.

Munich ÄS 7122 : Setnetiatiou, fille d'Intef. Deuxième Période intermédiaire (style). Calcaire. 23 x 7,2 x 15,5 cm. Femme assise, mains à plat sur les cuisses. Robe fourreau. Perruque hathorique lisse. Proscynème : Osiris, seigneur de Busiris, le grand dieu, seigneur d'Abydos. Lieu de conservation : Munich, Staatliche Sammlung Ägyptischer Kunst. Prov. inconnue. Bibl. : PM VIII, n° 801-570-900 ; VERNUS 1980, 182-184, pl. 25-26 ; SCHOSKE 1995, 55-56, fig. 55 ; WINTERHALTER 1998, 300, n° 34 ; GRIMM et SCHOSKE 1999, 84, 111, n° 57.

Munich ÄS 7132 : Amenemhat III Nimaâtrê (style). Calcaire. 30 x 18 x 28,5 cm. Sphinx à crinière (partie antérieure) ; pattes manquantes. Barbe. Lieu de conservation : Munich, Staatliche Sammlung Ägyptischer Kunst. Prov. inconnue (« Elkab »). Galerie Harmakhis (Bruxelles). Bibl. : PM VIII, n° 800-498-550 ; FAY 1996c, 67, pl. 90a ; GRIMM *et al.* 1997, 64-65, n. 47 ; WILDUNG 2000, n° 58 ; VERBOVSEK 2006, 26 ; WARMENBOL (éd.) 2006, 93 et 210, n° 53 ; TIRADRITTI (éd.) 2008, n° 16 ; SCHOSKE et WILDUNG 2013, 72-73. **Fig. 6.2.8a.**

Munich ÄS 7133 : Roi anonyme (statuette usurpée par Mérenptah). Fin XII^e-XIII^e d. (style). Serpentinite. 10,9 x 6,9 x 12,9 cm. Sphinx à crinière (partie postérieure) ; ennemis maîtrisés sculptés en haut-relief sous la base du sphinx. Lieu de conservation : Munich, Staatliche Sammlung Ägyptischer Kunst. Prov. inconnue. Bibl. : PM VIII, n° 800-498-800 ; WILDUNG et SCHOSKE 1985, 43- ; SCHOSKE, dans GRIMM et al. 1997, 25, n° 11 ; SCHOSKE, dans WARMENBOL (éd.) 2006, 73 et 210, n° 55. **Fig. 6.2.8b.**

Munich ÄS 7171 : Anonyme (fragmentaire). Chef asiatique ? XIII^e-XV^e d. (style). Calcaire. H. 35 cm. Tête masculine. Couvre-chef lisse en forme de champignon. Lieu de conservation : Munich, Staatliche Sammlung Ägyptischer Kunst. Prov. inconnue (Tell el-Dab'a ?). Anciennes coll. Sayce et Abemayor. Achat en 1999 à Londres. Bibl. : WILDUNG 2000, 164-165 et 186, n° 83 ; ARNOLD Do. 2010, 191-194 ; pl. 30. **Fig. 3.1.30c.**

Munich ÄS 7172 : Roi anonyme (fragmentaire). XIII^e d. (style). Calcaire. H. 12 cm. Tête d'un roi. *Khat*. Lieu de conservation : Munich, Staatliche Sammlung Ägyptischer Kunst. Prov. inconnue. Charles Ede Ltd, 1997, n° 1. Bibl. : PM VIII, n° 800-494-827 ; WILDUNG 2000, 184, n° 64. **Fig. 5.5a-b.**

Munich ÄS 7218 : Anonyme (fragmentaire). XIII^e d. (style). Granodiorite. H. 7,3 cm. Buste féminin. Robe fourreau. Perruque hathorique striée, retenue par des rubans. Lieu de

conservation : Munich, Staatliche Sammlung Ägyptischer Kunst. Prov. inconnue. Bibl. : /.

Munich ÄS 7230 : Anonyme (fragmentaire). XIIIe-XVIe d. (style). Stéatite. H. 4,7 cm. Buste d'un homme enveloppé dans un manteau, main gauche portée à la poitrine. Perruque longue, lisse et bouffante, rejetée derrière les épaules. Lieu de conservation : Munich, Staatliche Sammlung Ägyptischer Kunst. Prov. inconnue. Ancienne coll. Paul et Louise Bernheimer, Norton, MA (1963). Sotheby's (New York), 2005, n° 138. Bibl. : /. **Fig. 5.9h.**

Munich ÄS 7268 : Roi anonyme (fragmentaire). Fin XIIe d. (style). Calcaire induré. 20 x 15,6 x 5 cm. Main droite et angle du pagne court à devanteau triangulaire d'un roi debout. Lieu de conservation : Munich, Staatliche Sammlung Ägyptischer Kunst. Prov. inconnue. Galerie Peter Sharrer (2000-2004). Don des amis du musée. Bibl. : WILDUNG et SCHOSKE 2009, 63, n° 47.

Munich Gl 14 : Anonyme (fragmentaire). XIIIe d. (style). Granodiorite. H. 39,5 cm. Homme debout, mains sur le devant du pagne. Pagne long noué sous la poitrine. Perruque longue, lisse et bouffante, rejetée derrière les épaules. Lieu de conservation : Munich, Staatliche Sammlung Ägyptischer Kunst. Prov. inconnue. Ancienne coll. von Bissing. Sotheby's (New York), 2005, n° 138. Bibl. : PM VIII, n° 801-414-800 ; BREASTED et RANKE 1910, fig. 93 ; CURTIUS 1913, 141, fig. 112 ; SCHARFF 1939, 98, fig. 2 ; MÜLLER 1966b, n° 34 ; BOTHMER 1968-1969, 77-86 ; GESSLER-LÖHR et MÜLLER 1972, 59 ; WILDUNG 1984, 100, fig. 90. **Fig. 2.7.2i.**

Munich Gl 97 : Amenemhatseneb. XIIe d., règnes de Sésostris II-III (style et personnage peut-être attesté par d'autres sources). Granit. 24 x 45 cm. Homme assis en tailleur (partie inférieure) devant une table d'offrandes. Pagne court. Proscynème : Thot, seigneur d'Hermopolis. Lieu de conservation : Munich, Staatliche Sammlung Ägyptischer Kunst. Prov. inconnue (Hermopolis ?). Bibl. : PM VIII, n° 801-437-300 ; SPIEGELBERG 1930, 49, pl. 4b ; BOSTICCO et ROSATI 2003, 15-52 ; FISCHER-ELFERT et GRIMM 2003, 62, n. 13 ; WILDUNG et SCHOSKE 2009, 33, n° 20 ; GRAJETZKI et STEFANOVIC 2012, n° 54 (identité incertaine).

Munich Gl 99 : Sobekhotep, fils de Sathathor, et sa femme Meryt. Gardien de la Semayt (*iry-*c*t smȝyt*). Fin XIIe d. (style). Serpentinite. 25,5 x 15,5 cm. Homme assis, mains à plat sur les cuisses ; femme debout contre sa jambe droite. Pagne long noué sur l'abdomen ; robe fourreau. Perruque longue, striée, rejetée derrière les épaules ; perruque hathorique lisse. Proscynème : Osiris-qui-réside-dans-la-contrée-du-lac. Lieu de conservation : Munich, Staatliche Sammlung Ägyptischer Kunst. Prov. inconnue (Fayoum ?). Bibl. : GESSLER-LÖHR et MÜLLER 1972, 58, pl. 26.

Nantes AF 784 : Roi anonyme (fragmentaire). Fin XIIe-XIIIe d. (style). Grauwacke ? Serpentinite ? 9 x 6,2 cm. Base et jambes d'un roi debout. Proscynème : Satet, maîtresse d'Éléphantine. Lieu de conservation : Nantes, musée Dobrée (dépôt du musée du Louvre, 1924). Prov. Éléphantine, temple de Satet, « cachette ». Fouilles de Clermont-Ganneau et Clédat (1907-1908). Bibl. : DELANGE 2012, n° 634.

Naples 383 : Anonyme (anépigraphe). XIIIe-XVIe d. (style). Grauwacke. 14,2 x 6,5 x 10 cm. Homme debout, mains sur le devant du pagne. Pagne court à devanteau triangulaire. Crâne rasé. Lieu de conservation : Naples, Museo Archeologico Nazionale. Prov. inconnue. Bibl. : Naples 1989, 52, n° 2.13.

Naples 387 : Roi anonyme (anépigraphe). Fin XIIe- début XIIIe d. (style). Grauwacke. H. ca. 10 cm. Tête d'un roi (probablement sphinx). Lieu de conservation : Naples, Museo Archeologico Nazionale. Prov. inconnue (dite provenir de Thèbes). Ancienne coll. Borgia. Bibl. : PM II², 532 ; POLZ 1995, 238, n. 68 ; 243, n. 90 ; FAY 1996a, n° 59, pl. 95 ; BORRIELLO et GIOVE 2000, 29. **Fig. 5.2a.**

New York MMA 01.4.104 : Anonyme (anépigraphe). XVIe-XVIIe d. (style). Calcaire. H. 16,5 cm. Homme assis, mains à plat sur les cuisses. Pagne *shendjyt*. Perruque courte, arrondie et frisée. Lieu de conservation : New York, Metropolitan Museum of Art. Prov. Abydos, nécropole d'el-Amra. Fouilles de D. Randall-MacIver et A.C. Mace. Bibl. : RANDALL-MACIVER et MACE 1902, 56, pl. 22 (12 et 20) ; VANDIER 1958, 230 ; HAYES 1953, 206. **Fig. 2.13.2h, 3.1.14 et 7.3.2h.**

New York MMA 08.200.2 : Roi anonyme (anépigraphe). Fin de la XIIe d. (style). Calcaire. H. 13,8 cm. Tête du roi. Némès. Lieu de conservation : New York, Metropolitan Museum of Art. Prov. Licht-nord, est du temple de la pyramide, puits 412, parmi les débris au-dessus de la chambre funéraire. Fouilles du Metropolitan Museum of Art (1907-1908). Bibl. : PM IV, 81 ; MACE 1908, 186, fig. 4 ; HAYES 1946, 119 ; VANDIER 1958, 172, 189, pl. 58 ; ALDRED 1970, 41 ; WILDUNG 1984, 208, fig. 182 ; POLZ 1995, 233, n. 23 ; 235, n. 50 ; 237, n. 58 ; 238, n. 68 ; 241, n. 75 ; 242, n. 86, pl. 51d. **Fig. 2.6.2c.**

New York MMA 08.200.21 : Anonyme (anépigraphe). XIIe-XIIIe d. (style). Bois. H. 17,5 cm. Homme debout, bras manquants. Pagne long noué sur l'abdomen. Crâne rasé. Lieu de conservation : inconnu (jadis New York, Metropolitan Museum of Art). Prov. Licht-nord, cimetière au sud de la pyramide, puits 723, au sud de la tombe 758. Fouilles du Metropolitan Museum of Art (1908-1909). Bibl. : HAYES 1953, 213.

New York MMA 08.202.7 : Reine anonyme (anépigraphe). 2e m. XIIe d. (style). Granodiorite. H. 20,3 cm. Buste d'une reine. Perruque tripartite striée. Uraeus. Lieu de conservation : New York, Metropolitan Museum of Art. Prov. inconnue. Achat en Haute-Égypte en 1908. Bibl. :

PM VIII, n° 801-480-470 ; Hayes 1953, 200, fig. 122 ; Vandier 1958, pl. 74 (6) ; Lindblad 1988, 12 - 13, fig. 10 ; Fischer 1996, 15, n. 22.

New York MMA 09.180.1266 : Anonyme (fragmentaire). XIII^e d. (style). Calcaire. Homme debout, mains sur le devant du pagne. Pagne court à devanteau triangulaire. Crâne rasé ou perruque courte (acéphale). Lieu de conservation : inconnu (jadis New York, Metropolitan Museum of Art). Prov. Licht-nord, cimetière au sud de la pyramide. Fouilles du Metropolitan Museum of Art (1908-1909). Bibl. : Hayes 1953, 213.

New York MMA 10.130.2596 : Anonyme (fragmentaire). XII^e-XIII^e d. (style). Obsidienne. 3,8 x 2,5 cm. Visage. Lieu de conservation : New York, Metropolitan Museum of Art. Prov. inconnue. Collection du Rév. Chauncey Murch (mort en 1907). Pièce achetée entre 1883 et 1906 lors du séjour de Murch en Égypte. Collection achetée par le musée en 1910. Bibl. : Hardwick 2012, 12.

New York MMA 10.130.2597 : Anonyme (fragmentaire). XIII^e d. (style). Serpentinite. H. 3,5 cm. Buste masculin, fragment d'un groupe statuaire. Manteau couvrant l'épaule gauche. Perruque longue, striée et bouffante, rejetée derrière les épaules. Lieu de conservation : New York, Metropolitan Museum of Art. Prov. inconnue. Don de Miss Helen Miller Gould (1910). Bibl. : /.

New York MMA 12.183.6 : Roi anonyme (fragmentaire). Début XIII^e d. (style). Quartzite. 18 x 16 x 17 cm. Tête d'un roi. Némès. Lieu de conservation : New York, Metropolitan Museum of Art. Prov. inconnue. Don de J. Pierpont Morgan (1912). Bibl. : PM VIII, n° 800-494-400 ; Steindorff 1940, 53, fig. 7 ; Hayes 1946, 122-123 ; 1953, 176, fig. 107 ; Vandier 1958, 172, 183, 190, pl. 58 ; Aldred 1970, 48-49, fig. 35, 36 ; Polz 1995, 232, n. 26 ; 237, n. 58 ; 238, n. 68, pl. 52a ; Connor, dans Oppenheim *et al.* 2015, 89-90, n° 31. **Fig. 5.3a.**

New York MMA 15.3.54 : Anonyme (fragmentaire). XII^e-XIII^e d. (style). Calcaire jaune. 11 x 8 cm. Fragment d'un groupe statuaire debout : deux hommes aux mains sur le devant du pagne ; une femme aux bras tendus le long du corps. Robe fourreau et perruque tripartite lisse. Lieu de conservation : inconnu (jadis New York, Metropolitan Museum of Art). Prov. Licht-nord, cimetière au sud de la pyramide, puits 330. Fouilles du Metropolitan Museum of Art (1913-1914). Bibl. : Hayes 1953, 218 ; Vandier 1958, 241, 265-266.

New York MMA 15.3.108 : Anonyme (fragmentaire). XIII^e d. (style). Calcaire jaune. H. 10 cm. Homme debout, mains sur le devant du pagne. Pagne long à bandes horizontales, noué sous la poitrine. Crâne rasé ou perruque courte (acéphale). Lieu de conservation : inconnu (jadis New York, Metropolitan Museum of Art). Prov. Licht-nord, cimetière au sud de la pyramide, puits 434. Fouilles

du Metropolitan Museum of Art (1913-1914). Bibl. : Hayes 1953, 210 ; Bochi 1996, 234, fig. 234 et 253.

New York MMA 15.3.224 : Anonyme (fragmentaire). XIII^e d. (style). Calcaire. H. 16,5x 14,8 x 10 cm. Buste masculin. Pagne long noué au-dessus du nombril. Perruque longue, lisse et bouffante, rejetée derrière les épaules. Lieu de conservation : New York, Metropolitan Museum of Art. Prov. Licht-nord, cimetière au sud de la pyramide, puits 495, sous la maison A2:2. Fouilles du Metropolitan Museum of Art (1913-1914). Bibl. : Hayes 1953, 210 ; Vandier 1958, 246, 265-266. **Fig. 3.1.21.2a.**

New York MMA 15.3.226 : Ouha(?)-Hor. Aucun titre indiqué. XII^e-XIII^e d. (style). Calcaire. H. 18,2 cm. Homme assis en tailleur, enveloppé dans un manteau, main gauche portée à la poitrine. Perruque longue, lisse et bouffante, rejetée derrière les épaules. Proscynème : Ptah-Sokar. Lieu de conservation : New York, Metropolitan Museum of Art. Prov. Licht-nord, cimetière au sud de la pyramide, puits 495, sous la maison A2:2. Fouilles du Metropolitan Museum of Art (1913-1914). Bibl. : Hayes 1953, 213, 244 ; Hornemann 1957, II, pl. 395 ; Page 1976, 35 ; Fischer 1996, 108, n. 3. **Fig. 3.1.21.2b.**

New York MMA 15.3.227 : Minhotep. Aucun titre indiqué. XII^e-XIII^e d. (style). Serpentinite ou stéatite. H. 17,5 cm. Statue cube. Perruque longue, striée et bouffante, rejetée derrière les épaules. Barbe. Proscynème : Ptah-Sokar. Lieu de conservation : New York, Metropolitan Museum of Art. Prov. Licht-nord, cimetière au sud de la pyramide, puits 495, sous la maison A2:2. Fouilles du Metropolitan Museum of Art (1913-1914). Bibl. : Hayes 1953, 214 ; Vandier 1958, 236, 265-266, 606 ; Bothmer 1960-1962, 35, n° 26, fig. 14 ; Arnold Do. 2015, 22, n. 86. **Fig. 3.1.21.2c.**

New York MMA 15.3.228 : Anonyme (fragmentaire). XII^e-XIII^e d. (style). Calcaire. H. 15 cm. Buste masculin. Perruque longue, striée et bouffante, rejetée derrière les épaules. Lieu de conservation : New York, Metropolitan Museum of Art. Prov. Licht-nord, cimetière au sud de la pyramide, puits 495, sous la maison A2:2. Fouilles du Metropolitan Museum of Art (1913-1914). Bibl. : Hayes 1953, 210.

New York MMA 15.3.229 : Anonyme (fragmentaire). XIII^e d. (style). Calcaire. H. 10,8 cm. Fragment d'un groupe statuaire debout : un homme, mains sur le devant du pagne ; une femme, bras tendus le long du corps. Pagne long noué sous la poitrine ; robe fourreau. Perruque longue, lisse et bouffante, rejetée derrière les épaules ; perruque tripartite lisse. Lieu de conservation : New York, Metropolitan Museum of Art. Prov. Licht-nord, cimetière au sud de la pyramide, puits 495, sous la maison A2:2. Fouilles du Metropolitan Museum of Art (1913-1914). Bibl. : Hayes 1953, 218 ; Fischer 1959, 148. **Fig. 3.1.21.2d.**

New York MMA 15.3.230 : Anonyme (fragmentaire). XIII^e

d. (style). Calcaire. H. 7,3 cm. Buste masculin. Perruque à la forme inhabituelle, mi-longue, striée, encadrant le visage. Lieu de conservation : New York, Metropolitan Museum of Art. Prov. Licht-nord, cimetière au sud de la pyramide, puits 495, sous la maison A2:2. Fouilles du Metropolitan Museum of Art (1913-1914). Bibl. : /. **Fig. 3.1.21.2e.**

New York MMA 15.3.263 : Anonyme (fragmentaire). XIIIᵉ d. (style). Ivoire. H. 2,1 cm. Tête masculine. Perruque courte, lisse et arrondie. Lieu de conservation : New York, Metropolitan Museum of Art. Prov. Licht-nord, cimetière au sud de la pyramide, puits 628, au sud-ouest de la tombe 758. Fouilles du Metropolitan Museum of Art (1907-1908). Bibl. : /.

New York MMA 15.3.280 : Anonyme (fragmentaire). XIIIᵉ d. (style). Serpentinite. P. 4 cm. Homme debout (base et pieds). Lieu de conservation : inconnu (jadis New York, Metropolitan Museum of Art). Prov. Licht-nord, cimetière au sud de la pyramide, puits 758, au sud de la tombe 758. Fouilles du Metropolitan Museum of Art (1907-1908). Bibl. : /.

New York MMA 15.3.347 : Anonyme (fragmentaire). XIIIᵉ d. (style). Serpentinite. H. 9,9 cm. Homme agenouillé, mains à plat sur les genoux (?). Pagne long à frange noué sous la poitrine. Crâne rasé ou perruque courte (acéphale). Lieu de conservation : inconnu (jadis New York, Metropolitan Museum of Art). Prov. Licht-nord, cimetière au sud de la pyramide, puits 468. Fouilles du Metropolitan Museum of Art (1913-1914). Bibl. : HAYES 1953, 214.

New York MMA 15.3.348 : Anonyme (fragmentaire). XIIᵉ-XIIIᵉ d. (style). Serpentinite. H. 9,6 cm. Fragment d'un groupe statuaire debout : femme, bras tendus le long du corps. Robe fourreau. Perruque tripartite lisse. Lieu de conservation : inconnu (jadis New York, Metropolitan Museum of Art). Prov. Licht-nord, cimetière au sud de la pyramide, puits 495, sous la maison A2:2. Fouilles du Metropolitan Museum of Art (1913-1914). Bibl. : HAYES 1953, 216.

New York MMA 15.3.350 : Anonyme (fragmentaire). XIIᵉ-XIIIᵉ d. (style). Serpentinite. 3,6 x 6,4 cm. Fragment d'une dyade : homme coiffé d'une perruque longue, striée, rejetée derrière les épaules ; femme coiffée d'une perruque tripartite striée. Lieu de conservation : inconnu (jadis New York, Metropolitan Museum of Art). Prov. Licht-nord, cimetière au sud de la pyramide, puits 495, sous la maison A2:2. Fouilles du Metropolitan Museum of Art (1913-1914). Pièce réapparue chez Sotheby's (New York) en 1994, n° 305. Bibl. : PM VIII, n° 801-404-854 ; HAYES 1953, 216.

New York MMA 15.3.570 : Anonyme (fragmentaire). XIIIᵉ d. (style). Calcaire. H. 18 cm. Partie supérieure d'un homme assis enveloppé dans un manteau, main gauche portée à la poitrine. Perruque longue, lisse, encadrant le visage. Lieu de conservation : inconnu (jadis New York, Metropolitan Museum of Art). Prov. Licht-nord, cimetière au sud de la pyramide. Fouilles du Metropolitan Museum of Art (1913-1914). Bibl. : HAYES 1953, 209.

New York MMA 15.3.575 : Anonyme (fragmentaire). XIIIᵉ d. (style). Stéatite ou serpentinite. H. 11 cm. Partie inférieure d'un homme assis en tailleur, mains à plat sur les cuisses. Pagne long noué sous la poitrine. Lieu de conservation : inconnu (jadis New York, Metropolitan Museum of Art). Prov. Licht-nord, cimetière au sud de la pyramide. Fouilles du Metropolitan Museum of Art (1913-1914). Bibl. : HAYES 1953, 214 ; VANDIER 1958, 233, 265.

New York MMA 15.3.576 : Anonyme (nom illisible). XIIIᵉ d. (style). Stéatite ou serpentinite. H. 9 cm. Homme assis en tailleur enveloppé dans un manteau à frange laissant nue l'épaule droite. Main droite à plat sur la cuisse, main gauche portée à la poitrine. Lieu de conservation : inconnu (jadis New York, Metropolitan Museum of Art). Prov. Licht-nord, cimetière au sud de la pyramide, puits 499. Fouilles du Metropolitan Museum of Art (1913-1914). Bibl. : HAYES 1953, 213 ; VANDIER 1958, 233, 265-266.

New York MMA 15.3.577 : Ptah-ib(… ?). Connu véritable du roi (*rḫ n(i)-sw.t*). XIIIᵉ d. (style). Grauwacke. H. 17 cm. Fragment d'un homme debout, mains sur le devant du pagne. Pagne long à devanteau triangulaire. Proscynème : Ptah-Sokar. Lieu de conservation : inconnu (jadis New York, Metropolitan Museum of Art). Prov. Licht-nord, cimetière au sud de la pyramide. Fouilles du Metropolitan Museum of Art (1913-1914). Bibl. : HAYES 1953, 210 ; VANDIER 1958, 227.

New York MMA 15.3.578 : Mout, fille de Menet. Maîtresse de maison (*nb.t pr*). XIIIᵉ d. (style). Stéatite ou serpentinite. H. 6 cm. Fragment d'un groupe statuaire : femme agenouillée, mains à plat sur les cuisses. Lieu de conservation : inconnu (jadis New York, Metropolitan Museum of Art). Prov. Licht-nord, cimetière au sud de la pyramide. Fouilles du Metropolitan Museum of Art (1913-1914). Bibl. : /.

New York MMA 15.3.579 : Anonyme (fragmentaire). XIIᵉ-XIIIᵉ d. (style). Serpentinite. 6,6 x 6,5 x 3,9 cm. Buste masculin. Perruque longue, striée, rejetée derrière les épaules. Lieu de conservation : New York, Metropolitan Museum of Art. Prov. Licht-nord, cimetière au sud de la pyramide. Fouilles du Metropolitan Museum of Art (1906-1907). Bibl. : /.

New York MMA 15.3.580 : Anonyme (fragmentaire). XIIᵉ-XIIIᵉ d. (style). Serpentinite. H. 5,5 cm. Torse masculin. Pagne long noué au-dessus du nombril. Perruque courte ou crâne rasé (acéphale). Lieu de conservation : inconnu (jadis New York, Metropolitan Museum of Art). Prov. Licht-nord, cimetière au sud de la pyramide. Fouilles du Metropolitan Museum of Art (1913-1914). Bibl. : HAYES 1953, 210.

New York MMA 15.3.582 : Anonyme (fragmentaire). XII^e-XIII^e d. (style). Calcaire. H. 6,2 cm. Torse féminin. Perruque tripartite lisse. Lieu de conservation : inconnu (jadis New York, Metropolitan Museum of Art). Prov. Licht-nord, *radim*. Fouilles du Metropolitan Museum of Art (1913-1914). Bibl. : HAYES 1953, 216.

New York MMA 15.3.583 : Anonyme (fragmentaire). XII^e-XIII^e d. (style). Serpentinite. H. 4,2 cm. Tête masculine. Perruque longue, striée, encadrant le visage. Lieu de conservation : inconnu (jadis New York, Metropolitan Museum of Art). Prov. Licht-nord, *radim*. Fouilles du Metropolitan Museum of Art (1913-1914). Bibl. : /.

New York MMA 15.3.584 : Anonyme (fragmentaire). XII^e-XIII^e d. (style). Stéatite ou serpentinite. P. 11 cm. Base et pieds d'une dyade. Table d'offrandes sculptée dans la base devant les personnages. Lieu de conservation : inconnu (jadis New York, Metropolitan Museum of Art). Prov. Licht-nord, *radim*. Fouilles du Metropolitan Museum of Art (1913-1914). Bibl. : /.

New York MMA 15.3.585 : Imeny. Directeur de […] (*imy-r* […]). XII^e-XIII^e d. (style). Stéatite ou serpentinite. P. 13,2 cm. Base et pieds d'un homme debout. Proscynème : Ptah-Sokar-Osiris. Lieu de conservation : inconnu (jadis New York, Metropolitan Museum of Art). Prov. Licht-nord, cimetière au sud de la pyramide, puits 499. Fouilles du Metropolitan Museum of Art (1913-1914). Bibl. : /.

New York MMA 15.3.586 : D(i)ousobek, fils de Henout. Chef de la sécurité (*imy-ḫ.t sꜣ.w-pr*). XII^e-XIII^e d. (style). Stéatite ou serpentinite. P. 8,5 cm. Base et pieds d'un homme assis. Proscynème : Osiris. Lieu de conservation : inconnu (jadis New York, Metropolitan Museum of Art). Prov. Licht-nord, cimetière au sud de la pyramide, puits 499. Fouilles du Metropolitan Museum of Art (1913-1914). Bibl. : /.

New York MMA 15.3.587 : Anonyme (nom illisible). XII^e-XIII^e d. (style). Stéatite ou serpentinite. P. 6 cm. Base et pieds d'un homme debout. Lieu de conservation : inconnu (jadis New York, Metropolitan Museum of Art). Prov. Licht-nord, *radim*. Fouilles du Metropolitan Museum of Art (1913-1914). Bibl. : /.

New York MMA 15.3.588 : Anonyme (fragmentaire). XII^e-XIII^e d. (style). Stéatite ou serpentinite. P. 6 cm. Base et pied gauche d'un homme debout. Proscynème : Osiris, seigneur de Busiris. Lieu de conservation : inconnu (jadis New York, Metropolitan Museum of Art). Prov. Licht-nord, *radim*. Fouilles du Metropolitan Museum of Art (1913-1914). Bibl. : /.

New York MMA 15.3.589 : Anonyme (fragmentaire). XII^e-XIII^e d. (style). Stéatite ou serpentinite. P. 6 cm. Base et pieds d'un homme debout. Lieu de conservation : inconnu (jadis New York, Metropolitan Museum of Art). Prov. Licht-nord, *radim*. Fouilles du Metropolitan Museum of Art (1913-1914). Bibl. : /.

New York MMA 15.3.590 : Anonyme (fragmentaire). XII^e-XIII^e d. (style). Calcaire. H. 5,3 cm. Homme assis enveloppé dans un linceul, main gauche portée à la poitrine. Lieu de conservation : inconnu (jadis New York, Metropolitan Museum of Art). Prov. Licht-nord, *radim*. Fouilles du Metropolitan Museum of Art (1913-1914). Bibl. : HAYES 1953, 209.

New York MMA 15.3.591 : Anonyme (fragmentaire). XII^e-XIII^e d. (style). Serpentinite. H. 5,7 cm. Homme agenouillé tenant devant lui un vase. Pagne noué sous le nombril. Buste manquant. Lieu de conservation : New York, Metropolitan Museum of Art. Prov. Licht-nord, cimetière au sud de la pyramide. Fouilles du Metropolitan Museum of Art (1906-1907). Bibl. : HAYES 1953, 214.

New York MMA 15.3.592 : Anonyme (fragmentaire). XII^e-XIII^e d. (style). Calcaire. H. 10 cm. Dyade fragmentaire debout : une femme, les bras tendus le long du corps et vêtue d'une robe fourreau ; un enfant nu, index de la main gauche portée à la bouche. Lieu de conservation : New York, Metropolitan Museum of Art. Prov. Licht-nord, *radim*. Fouilles du Metropolitan Museum of Art (1913-1914). Bibl. : HAYES 1953, 216 ; VANDIER 1958, 265-266.

New York MMA 15.4.1 : Kemtet. Fin XII^e d. (style). Bois. H. 18,7 cm. Femme debout, bras tendus le long du corps. Robe fourreau. Perruque hathorique striée, retenue par des rubans. Proscynème : Osiris, seigneur d'Abydos. Lieu de conservation : New York, Metropolitan Museum of Art. Prov. Haraga, cimetière E, tombe 262. Fouilles de R. Engelbach (1913-1914). Bibl. : ENGELBACH et GUNN 1923, 12, pl. 18 ; HAYES 1953, 216, fig. 133 ; VANDIER 1958, 238, 255, 267, pl. 76 ; GRAJETZKI 2004, 37. **Fig. 3.1.20.3b.**

New York MMA 16.10.369 : Iâhmès et sa famille. Aucun titre indiqué. XVII^e d. (style et contexte archéologique). Calcaire. 16,3 x 14,2 cm. Triade debout : un homme et deux femmes, se tenant la main. Pagne *shendjyt* ; robes fourreaux. Perruque courte, arrondie et frisée ; perruques tripartites lisses retenues par des rubans. Proscynème : Osiris, seigneur de Busiris ; Nekhbet. Lieu de conservation : New York, Metropolitan Museum of Art. Prov. Thèbes, Assassif, zone de la cour CC 41. Fouilles du Metropolitan Museum of Art (1915-1916). Bibl. : PM I², 618 ; HAYES 1959, 15, fig. 5 ; FISCHER 1974, 27, n. 98 ; WINTERHALTER 1998, 290. **Fig. 4.11.5f.**

New York MMA 17.9.2 : Sésostris III Khâkaourê (inscription). Gneiss anorthositique. 42,5 x 29,3 x 73 cm. Sphinx. Némès. Barbe. Lieu de conservation : New York, Metropolitan Museum of Art. Prov. Karnak. Don d'E. S. Harkness. Pièce achetée au Caire en 1917. Bibl. : PM VIII, n° 800-364-400 ; EVERS 1929, I, pl. 78-79 ; LANGE 1954, 48,

pl. 28-31 ; WILDUNG 1984, 198, fig. 173 ; SEIPEL (éd.) 1992, 160-162, n° 44 ; POLZ 1995, 229, n. 12, 230, n. 18 ; 234, n. 35 ; 237, n. 63 ; 243, n. 93 ; 248, n. 116 ; FAY 1996, 65, 94, pl. 87 ; WILDUNG 2000, n° 34 ; POUWELS, dans MORFOISSE et ANDREU (éds.) 2014, 47, 278, n° 68 ; OPPENHEIM, dans OPPENHEIM *et al.* 2015, 79-83, n° 24 ; BAGH (éd.) 2017, 29, 106 ; GABOLDE 2018, 368. **Fig. 2.4.1.2k et 2.7.2m.**

New York MMA 19.3.4 : Anonyme (fragmentaire). XIIIᵉ-XVIIᵉ d. (style et contexte archéologique). Calcaire. H. 12 cm. Partie supérieure d'un homme assis. Pagne *shendjyt*. Perruque longue, lisse, encadrant le visage. Lieu de conservation : New York, Metropolitan Museum of Art. Prov. Thèbes, Assassif, est de la tombe de Pabasa, *radim*. Fouilles du Metropolitan Museum of Art (1918-1919). Bibl. : PM I², 624 ; HAYES 1953, 208.

New York MMA 21.2.4 : Amenemhat (?). Nom seul, écrit à la peinture blanche. Fin XIIᵉ-XIIIᵉ d. (style). Stéatite ou serpentinite. H. 16 cm. Homme assis en tailleur, mains à plat sur les cuisses. Pagne long noué sous la poitrine. Perruque longue, striée, encadrant le visage. Lieu de conservation : New York, Metropolitan Museum of Art. Prov. inconnue. Pièce achetée à Mohammed Mohassib (1921). Bibl. : PM VIII, n° 801-435-850 ; VANDIER 1958, 233 ; HAYES 1953, 213.

New York MMA 22.1.52 : Anonyme (fragmentaire). XIIᵉ-XIIIᵉ d. (style). Calcaire. H. 7 cm. Femme assise (partie inférieure), mains à plat sur les cuisses. Robe fourreau. Lieu de conservation : inconnu (jadis New York, Metropolitan Museum of Art). Prov. Licht-Nord, cimetière au sud de la pyramide, puits 356, chambre C, sous la maison A3:1. Fouilles du Metropolitan Museum of Art (1920-1921). Bibl. : HAYES 1953, 216.

New York MMA 22.1.53 : Anonyme (fragmentaire). XIIᵉ-XIIIᵉ d. (style). Calcaire. H. 9,9 cm. Femme assise (partie inférieure), mains à plat sur les cuisses. Robe fourreau. Lieu de conservation : inconnu (jadis New York, Metropolitan Museum of Art). Prov. Licht-Nord, cimetière au sud de la pyramide, puits 356, chambre C, sous la maison A3:1. Fouilles du Metropolitan Museum of Art (1920-1921). Bibl. : HAYES 1953, 216.

New York MMA 22.1.78 : Anonyme (anépigraphe). XIIᵉ-XIIIᵉ d. (style). Stéatite ou serpentinite. H. 6,2 cm. Enfant assis en tailleur, mains à plat sur les cuisses. Pagne long noué sous la poitrine. Crâne rasé et mèche de l'enfance sur le côté droit. Lieu de conservation : New York, Metropolitan Museum of Art. Prov. Licht-Nord, cimetière au sud de la pyramide, puits 391, sous la maison A1:4. Fouilles du Metropolitan Museum of Art (1920-1921). Bibl. : HAYES 1953, 214 ; CONNOR 2016b, 4-8 ; 16, fig. 42. **Fig. 3.1.21.2f.**

New York MMA 22.1.107a,b : Sehetepib, fils de Hapi. XIIIᵉ d. (style). Statuette en grauwacke insérée dans une table d'offrandes en calcaire. 9 x 5,2 x 5,7 cm (avec la table : 10,2 x 16,3 x 13 cm). Homme assis en tailleur, mains à plat sur les cuisses. Pagne long noué sur la poitrine. Perruque longue, lisse, rejetée derrière les épaules. Proscynème : Ptah-Sokar ; Osiris. Lieu de conservation : New York, Metropolitan Museum of Art. Prov. Licht-Nord, cimetière au sud de la pyramide, tombe 883. Fouilles du Metropolitan Museum of Art (1920-1921). Bibl. : HAYES 1953, 214 ; VANDIER 1958, 233, 265-266 ; HÖLZL 2002, 126, pl. 9 ; ARNOLD Do. 2015, 20 ; HÖLZL, dans OPPENHEIM *et al.* 2015, 229-230, n° 167. **Fig. 5.13c.**

New York MMA 22.1.190 : Imenytirry. XIIIᵉ d. (style). Serpentinite. 24,5 x 6,8 x 12,2 cm. Homme debout, mains sur le devant du pagne. Pagne long noué sous la poitrine. Perruque longue, lisse, rejetée derrière les épaules. Proscynème : Sokar-Osiris, seigneur de Busiris. Lieu de conservation : New York, Metropolitan Museum of Art. Prov. Licht-Nord, cimetière au sud de la pyramide, tombe 898. Fouilles du Metropolitan Museum of Art (1920-1921). Bibl. : HAYES 1953, 210 ; VANDIER 1958, 227, 265-266.

New York MMA 22.1.191 : Senbi. XIIIᵉ d. (style). Grauwacke. 13,9 x 7,7 x 7,5 cm. Homme debout (partie supérieure). Pagne long noué sous la poitrine. Perruque longue, lisse, encadrant le visage. Lieu de conservation : New York, Metropolitan Museum of Art. Prov. Licht-Nord, cimetière au sud de la pyramide, tombe 898. Fouilles du Metropolitan Museum of Art (1920-1921). Bibl. : HAYES 1953, 210.

New York MMA 22.1.192 : Anonyme (anépigraphe). XIIIᵉ d. (style). Brèche rouge. H. 8 cm. Dyade debout : un homme, mains sur le devant du pagne ; une femme, bras tendus le long du corps. Pagne long à bandes horizontales, noué sous la poitrine ; robe fourreau. Crâne rasé ; perruque hathorique lisse. Lieu de conservation : New York, Metropolitan Museum of Art. Prov. Licht-Nord, cimetière au sud de la pyramide, tombe 898. Fouilles du Metropolitan Museum of Art (1922). Bibl. : FISCHER 1959, 147. **Fig. 5.12.**

New York MMA 22.1.201 : Anonyme (anépigraphe). XIIIᵉ d., règne de Sésostris III (style). Quartzite. H. 23,5 cm. Homme assis (partie supérieure). Pagne *shendjyt* (?). Perruque longue, ondulée et striée, encadrant le visage. Lieu de conservation : New York, Metropolitan Museum of Art. Prov. Licht-Nord, cimetière au sud de la pyramide, tombe 898. Fouilles du Metropolitan Museum of Art (1920-1921). Bibl. : HAYES 1953, 208.

New York MMA 22.1.735 : Anonyme (fragmentaire). XIIIᵉ d. (style). Stéatite ou serpentinite. H. 10,5 cm. Buste féminin. Robe fourreau. Perruque hathorique ondulée. Lieu de conservation : inconnu (jadis New York, Metropolitan Museum of Art). Prov. Licht-Nord, *radim*. Fouilles du Metropolitan Museum of Art (1920-1922). Bibl. : HAYES 1953, 216.

New York MMA 22.1.737 : [...], fille d'Inpou (?)

(fragmentaire). XIIe-XIIIe d. (style). Calcaire. 15 x 7,3 x 14,7 cm. Femme assise (partie inférieure), mains à plat sur les cuisses. Robe fourreau. Lieu de conservation : inconnu (jadis New York, Metropolitan Museum of Art). Prov. Licht-Nord, cimetière au sud de la pyramide, puits 907. Fouilles du Metropolitan Museum of Art (1920-1921). Bibl. : HAYES 1953, 209.

New York MMA 22.1.1638 : Roi anonyme (fragmentaire). Fin XIIe d. (style). Serpentinite (?). H. 9,5 cm. Roi probablement assis (partie supérieure). Némès. Lieu de conservation : New York, Metropolitan Museum of Art. Prov. Licht-Nord, cimetière au sud de la pyramide. Fouilles du Metropolitan Museum of Art (1906-1907). Bibl. : FISCHER 1964, 235-239 ; FISCHER 1974, 7, n. 13 ; DELIA 1988, 146-147. **Fig. 3.1.21.2g.**

New York MMA 22.3.68 : Amenemhat, sa femme Néférou et leur fils. Chancelier (*ḫtmw bity*), intendant d'un district administratif (*imy-r gs-pr*). XIIIe-XVIIe d. (style et critère épigraphiques). Calcaire. 75 x 53 cm (groupe statuaire). 134 x 80 x 75 cm (dimensions du naos). Couple assis, inséré dans un naos. Pagne long noué sous la poitrine ; robe fourreau. Femme : perruque ample et lisse. Enfant nu debout contre le siège, entre ses parents. Proscynème : Osiris, seigneur de Busiris, le grand dieu, seigneur d'Abydos. Lieu de conservation : New York, Metropolitan Museum of Art. Prov. Thèbes, Deir el-Bahari, cimetière 200, sur la colline surplombant la cour du temple de Montouhotep II, tombe MMA 202. Fouilles du Metropolitan Museum of Art (1920-1922). Bibl. : PM I^2, 654 ; WINLOCK 1922, 30-31 ; HAYES 1953, 217, fig. 134 ; VANDIER 1958, 244, 267 ; ROBINS 2001, 39, fig. 37 ; ILIN-TOMICH 2012, 70, n. 13. **Fig. 3.1.9.4.2a.**

New York MMA 23.3.36 : Anonyme (fragmentaire). XIIIe-XVIIe d. (style et contexte archéologique). Bois. L. 55 cm. Bras gauche d'une statue de grandes dimensions. Bras replié, tenant jadis un bâton. Lieu de conservation : New York, Metropolitan Museum of Art. Prov. Thèbes, Deir el-Bahari, dans les environs du puits de la tombe MMA 61 (Iouy). Fouilles du Metropolitan Museum of Art (1920-1922). Bibl. : PM I^2, 626 ; WINLOCK 1923, 31, fig. 24 ; HAYES 1953, 57.

New York MMA 23.3.37 : Supérieur de la ville Iouy (?) (fragmentaire). XIIIe-XVIIe d. (style et contexte archéologique). Bois. H. 89,5 cm. Homme debout, bras tendus le long du corps. Pagne long à bandes horizontales noué sous la poitrine. Crâne rasé. Lieu de conservation : New York, Metropolitan Museum of Art. Prov. Thèbes, Deir el-Bahari, dans les environs du puits de la tombe MMA 61 (Iouy). Fouilles du Metropolitan Museum of Art (1920-1922). Bibl. : PM I^2, 626 ; WINLOCK 1923, 31, fig. 23 ; VITTMANN 1974, 41 ; HAYES 1959, 57, fig. 27 ; ROBINS 2001, 49, fig. 46. **Fig. 3.1.9.4.2b.**

New York MMA 23.3.38 : Supérieur de la ville Iouy (?) (inscription à la peinture noire illisible). XIIIe-XVIIe d. (style

et contexte archéologique). Calcaire. H. 16,3 cm. Homme debout, mains sur le devant du pagne. Pagne long à bandes horizontales et à frange, noué sous la poitrine. Crâne rasé ou perruque courte (acéphale). Lieu de conservation : New York, Metropolitan Museum of Art. Prov. Thèbes, Deir el-Bahari, dans les environs du puits de la tombe MMA 61 (Iouy). Fouilles du Metropolitan Museum of Art (1920-1922). Bibl. : PM I^2, 626 ; WINLOCK 1923, 31 ; HAYES 1959, 57. **Fig. 3.1.9.4.2c.**

New York MMA 24.1.72 : Senousret, fils d'Iti. Gardien de la salle (*iry-ʿt*) et prêtre ouâb (*wʿb*). XIIe-XIIIe d. (style et contexte archéologique). Calcaire. H. 21,5 cm. Homme assis en position asymétrique, jambe droite relevée. Pagne long noué au-dessus du nombril. Perruque longue, lisse et bouffante, rejetée derrière les épaules. Proscynème : Khéperkarê. Lieu de conservation : New York, Metropolitan Museum of Art. Prov. Licht-Sud, *radim* au sud du contrefort du temple de la pyramide de Sésostris Ier (orig. temple funéraire du roi ?). Fouilles du Metropolitan Museum of Art (1923-1924). Bibl. : LANSING 1924, 34-35, fig. 1 ; HORNEMANN 1951, II, pl. 523 ; HAYES 1953, 214 ; VANDIER 1958, 234, pl. 265-266 ; FISCHER 1959, 148 ; ARNOLD 1988, 97, fig. 45, pl. 69. **Fig. 5.5j.**

New York MMA 24.7.1 : Amenemhat III Nimaâtrê (style). Granodiorite. H. 41 cm. Tête du roi portant le pschent. Lien avec la triade du Caire JE 43104 (?). Lieu de conservation : New York, Metropolitan Museum of Art. Prov. inconnue (Kôm el-Hisn ?). Don du Dr. Th. H. Foulds. Bibl. : HAYES 1946, 123-124 ; ALDRED 1970, 48 ; POLZ 1995, 238, n. 68 ; 242, n. 76 ; EL-SADDIK 2015, 363-366 ; BAGH (éd.) 2017, 32, 106. **Fig. 3.1.28a.**

New York MMA 25.184.1 : Sobeknakht, fils de Néferhotep, et son « frère » Imeny, fils de Sennéfer. Sobeknakht : prêtre ouâb (*wʿb*) ; Imeny : héraut (*wḥmw*). XIIIe d. (style). Granodiorite. H. 21,5 cm. Dyade : hommes assis en tailleur. Mains à plat sur les cuisses ; main gauche portée à la poitrine. Pagnes longs noués au-dessus du nombril. Perruque longue, striée, encadrant le visage. Proscynème : Osiris, seigneur de Busiris. Lieu de conservation : New York, Metropolitan Museum of Art. Prov. inconnue (pièce dite avoir été achetée au « musée, Louqsor »). Don de Mrs S.W. Strauss (1925). Bibl. : PM VIII, n° 801-403-500 ; HAYES 1953, 216. **Fig. 4.9.2a.**

New York MMA 26.3.326 : Anonyme (fragmentaire). XVIIe d. (style). Calcaire. H. 13,5 cm. Femme debout, bras tendus le long du corps. Robe fourreau. Perruque striée en cloche. Lieu de conservation : New York, Metropolitan Museum of Art. Prov. Thèbes, Deir el-Bahari, tombe MMA 602. Fouilles du Metropolitan Museum of Art (1918-1919). Bibl. : /.

New York MMA 26.7.1394 : Sésostris III Khâkaourê (style). Quartzite. 16,5 x 12,6 x 11,4 cm. Visage du roi. Lieu de conservation : New York, Metropolitan Museum

of Art. Prov. inconnue (Hérakléopolis Magna ?). Ancienne coll. Carnarvon. Don d'E.S. Harkness (1926). Bibl. : PM VIII, n° 800-494-420 ; LANGE 1954, 49, fig. 36 ; HAYES 1953, 199, fig. 120 ; ALDRED 1956, fig. 58 ; VANDIER 1958, 191, 607, pl. 64, 2 ; POLZ 1995, 229, n. 15-16 ; 236 ; 237, n. 64, pl. 49c ; WILDUNG 2000, n° 43 ; ROBINS 2001, 44, fig. 39 ; WEGNER 2007, 197 ; OPPENHEIM, dans ID. *et al.* 2015, 79-83, n° 23. **Fig. 2.4.1.2g et 3.1.19**.

New York MMA 28.2.1 : Anonyme (fragmentaire). XIIIᵉ d. (style). Grauwacke. H. 11 cm. Tête masculine. Perruque longue, lisse et ondulée, encadrant le visage. Lieu de conservation : New York, Metropolitan Museum of Art. Prov. inconnue. Achat au Caire (Khawam Brothers) en 1928. Bibl. : PM VIII, n° 801-447-385 ; SPANEL 1988, 71, n° 15.

New York MMA 29.100.150 : Amenemhat III Nimaâtrê (style). Calcaire gris. H. 9 cm. Visage du roi. Lieu de conservation : New York, Metropolitan Museum of Art. Prov. inconnue. Legs de Mrs H.O. Havemeyer (1929). Bibl. : PM VIII, n° 800-494-430 ; LANSING 1930, 75-76 ; ALDRED 1970, 46-47, fig. 29-31 ; WILDUNG 1984, 208, fig. 183 ; BOURRIAU 1988, 45 ; ARNOLD, dans FRELINGHUYSEN *et al.* 1993, 114 ; FRANKE 1993 ; POLZ 1995, 230, n. 23 ; 232, n. 26 ; 237, n. 58 ; 238, n. 68, pl. 51.

New York MMA 29.100.151 : Khnoumhotep, fils de Tasen (?). XIIᵉ-XIIIᵉ d. (style). Serpentinite ou stéatite. 19 x 12,4 cm. Homme assis en tailleur, enveloppé dans un manteau laissant nue l'épaule droite. Main droite à plat sur la cuisse, main gauche portée à la poitrine. Perruque longue, striée, rejetée derrière les épaules. Proscynème : Ptah-Sokar. Lieu de conservation : New York, Metropolitan Museum of Art. Prov. inconnue. Legs de Mrs. H.O. Havemeyer (1929). Bibl. : PM VIII, n° 801-435-860 ; LANSING 1930, 75 ; HAYES 1953, 213, fig. 130 ; VANDIER 1958, 608 ; ARNOLD Do., dans FRELINGHUYSEN A.C. (éd.) 1993, 114-115.

New York MMA 30.8.73 : Anonyme (anépigraphe). XIIᵉ-XIIIᵉ d. (style). Calcaire. 31 x 10 x 21 cm. Homme assis, enveloppé dans un manteau, main gauche portée à la poitrine. Perruque longue, striée, rejetée derrière les épaules. Lieu de conservation : New York, Metropolitan Museum of Art. Prov. inconnue. Don de Theodore M. Davies (1915). Bibl. : PM VIII, n° 801-431-010 ; HAYES 1953, 209, fig. 126 ; VANDIER 1958, 608, pl. 78 (4) ; WILDUNG 1988, fig. 44 ; FISCHER 1996, 108, n. 3 ; ROBINS 2001, 49, fig. 46.

New York MMA 30.8.76 : Anonyme (anépigraphe). Fin XIIᵉ d. (style). Calcaire. 13,5 x 6 x 9,5 cm. Homme assis en position asymétrique, jambe gauche relevée. Pagne long noué sous le nombril. Perruque longue, striée, rejetée derrière les épaules. Lieu de conservation : New York, Metropolitan Museum of Art. Prov. incertaine (Qourna, « Antef Cemetery »). Achat par Mohammed Mohassib à Louqsor pour Theodore Davies (1913). Legs au musée en 1915. Bibl. : PM I², 597 ; HORNEMANN 1951 II, pl. 511 ;

VANDIER 1953, 234, pl. 79 ; SCHOTT 1979, 385-396 ; HAYES 1953, 214, fig. 131 ; ARNOLD Do. 2010, 194, n. 109. **Fig. 5.5l et 6.2.6h**.

New York MMA 30.8.77 : Anonymes (anépigraphe). XIIIᵉ-XVIᵉ d. (style). Stéatite. 15 x 16 x 7,5 cm. Dyade debout : un homme, mains sur le devant du pagne ; une femme, bras tendus le long du corps. Pagne long noué sous la poitrine ; robe fourreau. Perruque courte, lisse et arrondie ; perruque tripartite lisse. Lieu de conservation : New York, Metropolitan Museum of Art. Prov. inconnue. Legs Theodore Davies (1915). Bibl. : PM VIII, n° 801-404-500 ; HORNEMANN 1966, V, pl. 1164 ; HAYES 1953, 216.

New York MMA 30.8.78 : Anonyme (anépigraphe). XIIIᵉ d. (style). Calcaire induré. 8 x 7 x 10 cm. Homme assis en tailleur, enveloppé dans un manteau, main gauche portée à la poitrine. Perruque longue, lisse encadrant le visage. Lieu de conservation : New York, Metropolitan Museum of Art. Prov. inconnue. Legs Theodore Davies (1915). Bibl. : HAYES 1953, 213 ; FISCHER 1996, 108, n. 3.

New York MMA 33.1.3 : Kay. Intendant (*imy-r pr*). XIIᵉ d., règne de Sésostris II (style). Granodiorite. 24,5 x 8 x 12,5 cm. Homme assis, main gauche à plat sur la cuisse, main droite refermée sur une pièce d'étoffe. Pagne long noué sous le nombril. Perruque longue, striée, rejetée derrière les épaules. Barbe. Lieu de conservation : New York, Metropolitan Museum of Art. Prov. Licht-Sud, mastaba de Senousretânkh, *radim*. Fouilles du Metropolitan Museum of Art (1932-1933). Bibl. : HAYES 1953, 207.

New York MMA 33.1.4 : Anonyme (inscription fragmentaire). 2ᵉ m. XIIᵉ d. (style). Calcaire. 19,5 x 6,5 x 13 cm. Homme assis, mains à plat sur les cuisses. Pagne *shendjyt*. Collier ousekh peint en bleu. Perruque longue, striée, rejetée derrière les épaules. Proscynème : Anubis-qui-préside-à-la-salle-d'embaumement, seigneur de la nécropole. Lieu de conservation : New York, Metropolitan Museum of Art. Prov. Licht-Sud, mastaba de Senousretânkh, *radim*. Fouilles du Metropolitan Museum of Art (1932-1933). Bibl. : HAYES 1953, 207 ; VANDIER 1958, 230, 265-266.

New York MMA 33.1.5-33.1.6 : Anonyme (fragments). Fin XIIᵉ-XIIIᵉ d. (style). Quartzite. 31,5 x 13 x 19,5 ; 25 x 12 x 17,5 cm. Deux figures féminines debout, bras tendus le long du corps, se tenant probablement jadis de part et d'autre des jambes d'une statue masculine assise de grandes dimensions (probablement royale). Robes fourreaux. Perruques hathoriques lisses. Lieu de conservation : New York, Metropolitan Museum of Art. Prov. Licht-Sud, mastaba de Senousretânkh, puits 23 et 8. Fouilles du Metropolitan Museum of Art (1932-1933). Bibl. : LANSING et HAYES 1933, 12, 16, fig. 18 ; HAYES 1953, 207 ; VANDIER 1958, 243-244, 257-258, 265-266, 608, pl. 90 ; WILDUNG 2000, 145 et 185, n° 69. **Fig. 3.1.21.2h-j**.

New York MMA 34.5.1 : Anonyme (fragmentaire). XII^e-XIII^e d. (style). Granodiorite. H. 15,5 cm. Buste masculin. Pagne long noué sous la poitrine. Perruque longue, striée et bouffante, rejetée derrière les épaules. Lieu de conservation : New York, Metropolitan Museum of Art. Prov. inconnue. Don de Mrs. Robert W. Lewis (1933). Bibl. : HAYES 1953, 218.

New York MMA 35.3.110 : Amenemhat, fils de Sathathor (?). Aucun titre indiqué. XIII^e d. (style). Calcaire. H. 20,5 cm. Homme assis en tailleur, enveloppé dans un manteau laissant nue l'épaule droite, main gauche portée à la poitrine. Perruque longue, lisse, encadrant le visage. Proscynème : Osiris. Lieu de conservation : New York, Metropolitan Museum of Art. Prov. Thèbes, Assassif, cimetière 700, tombe MMA 710. Fouilles du Metropolitan Museum of Art (1934-1935). Bibl. : PM I², 621 ; LANSING 1935, 15, fig. 10 ; HAYES 1953, 213 ; HORNEMANN 1957, III, pl. 394 ; VANDIER 1958, 233, 274.

New York MMA 35.3.111 : Anonyme (fragmentaire). XIII^e-XVII^e d. (style). Grès. H. 8,3 cm. Tête masculine. Crâne rasé. Lieu de conservation : New York, Metropolitan Museum of Art. Prov. Thèbes, Assassif, cimetière 700, tombe MMA 710. Fouilles du Metropolitan Museum of Art (1934-1935). Bibl. : PM I², 621 ; LANSING 1935, 15 ; WILDUNG 2000, 185, n° 73.

New York MMA 45.2.6 : Amenemhat III Nimaâtrê (style). Granodiorite. H. 20 cm. Buste du roi, appartenant vraisemblablement à une statue debout, mains sur le devant du pagne. Némès. Collier *ousekh*. Lieu de conservation : New York, Metropolitan Museum of Art. Prov. inconnue (Karnak ?). Pièce achetée à Dikran Kelekian (1945). Bibl. : PM VIII, n° 800-491-350 ; HAYES 1946, 122 ; VANDIER 1958, 608 ; ALDRED 1970, 47, fig. 32-33 ; POLZ 1995, 231, n. 24 ; 236 ; 238, n. 68. **Fig. 2.5.1.2a et 3.1.9.1b.**

New York MMA 56.136 : Senbebou le Noir, fils de Kayt et Sobekhotep, sa femme Abetib et sa belle-sœur Peryt, filles de Henout. Contremaître des ouvriers de la nécropole (*imy-r mšˁ n ẖrtyw-nṯr*). Statue dédiée par son fils Ptah-our, qui porte le même titre. XII^e d., règne d'Amenemhat III (style ; personnages attestés par d'autres sources, les stèles de Berlin 1203 et du Caire CG 20731). Grès. 21 x 29,5 x 15,3 cm. Triade : un homme assis en position asymétrique, jambe gauche relevée, entouré par deux femme agenouillées, mains gauches portées à la poitrine. Pagne long noué au-dessus du nombril ; robes fourreaux. Perruque longue, striée et bouffante, rejetée derrière les épaules ; perruques tripartites striées. Proscynème : Satet, maîtresse d'Éléphantine. Lieu de conservation : New York, Metropolitan Museum of Art. Prov. inconnue (Éléphantine ?). Ancienne coll. Michel Abemayor (achat, 1956). Bibl. : FISCHER 1959, 145-153 ; OPPENHEIM 2015, 155-156, n° 89. **Fig. 2.5.2g.**

New York MMA 59.26.2 : Anonyme (fragmentaire). Fin XII^e-début XIII^e d. (style). Quartzite. 19,5 x 16,2 cm. Buste masculin. Perruque longue, lisse et bouffante, rejetée derrière les épaules. Lieu de conservation : New York, Metropolitan Museum of Art. Prov. inconnue. Legs de Frederick P. Huntley (1959). Bibl. : PM VIII, n° 801-445-380 ; SEIPEL 1992, n° 64 ; HORNUNG, 1992, 94. **Fig. 2.5.2e.**

New York MMA 62.77 : Khentika, fils de Khentika. Aucun titre indiqué. XIII^e d. (style). Serpentinite. H. 27 cm. Homme debout, mains sur le devant du pagne. Pagne long noué sous la poitrine. Crâne rasé. Proscynème : Ptah-Sokar ; Snéfrou. Lieu de conservation : New York, Metropolitan Museum of Art. Prov. inconnue. Pièce achetée à Michel Abemayor (1962). Anciennes coll. Benzion et Meyers. Bibl. : PM III², 899 ; HAYES 1962, 68-69.

New York MMA 65.59.1 : Néférousobek Sobekkarê (?) (style et iconographie). Grauwacke. 16,3 x 11 x 7,5 cm. Buste d'une reine assise, enveloppée dans un manteau évoquant celui du *heb-sed*. Perruque hathorique (?) striée, rejetée derrière les épaules et surmontée de deux dépouilles de rapaces. Uraeus. Lieu de conservation : New York, Metropolitan Museum of Art. Prov. inconnue. Bibl. : PM VIII, n° 801-485-530 ; FISCHER 1996, 111-118, pl. 17-18 ; CALLENDER 1998, 235-236 ; FAY 1999, 108, n. 56, fig. 32 ; WILDUNG 2000, 142, n° 66 ; 185 ; CALLENDER 2000, 159. **Fig. 2.6.2d-f.**

New York MMA 65.115 : Sa-amon. Aucun titre indiqué. XVII^e d. (style). Calcaire. 53,7 x 21,2 x 38,2 cm. Homme assis, main gauche à plat sur la cuisse, main droite refermée sur une pièce d'étoffe. Pagne *shendjyt*. Perruque mi-longue, arrondie et striée, coupée au carré. Proscynème : Amon-Rê, seigneur des Trônes des Deux Terres ; Osiris, seigneur de Busiris, le grand dieu, seigneur d'Abydos. Lieu de conservation : New York, Metropolitan Museum of Art. Prov. inconnue (Thèbes ?). Pièce achetée à K.J. Hewett (Londres, 1965). Ancienne coll. F.B. Jacomb, Hallow (Angleterre). Bibl. : PM VIII, n° 801-531-100 ; WILDUNG 1984, 230, fig. 201 ; ROEHRIG, dans HEIN (éd.) 1994, 268-269, n° 372 ; WINTERHALTER 1998, 291, n° 14 ; POSTEL 2000, 228.

New York MMA 66.99.6 : Imeny, fils de Nebânkh. Chef des prêtres (*imy-r ḥm.w-nṯr*). XIII^e d. (?) (style). Calcaire. H. 21,5 cm. Homme assis en tailleur, mains à plat sur les cuisses. Pagne long noué sous la poitrine. Perruque longue, striée et ondulée, encadrant le visage. Proscynème : Sobek de Shedet ; Osiris, le souverain qui réside dans la Contrée du Lac. Lieu de conservation : New York, Metropolitan Museum of Art. Prov. inconnue (Fayoum ?). Don (Fletcher Fund and The Guide Foundation Inc., 1966). Anciennes coll. Dikran Kelekian et Gallatin. Bibl. : BOTHMER 1961, n° 66 ; YOUNG 1966-1967, 276, fig. 6 ; WILD 1970, 109 ; MARÉE 2010, 270, n. 203 ; GRAJETZKI et STEFANOVIĆ 2012, n° 39.

New York MMA 66.99.8 : Anonyme (fragmentaire). Fin XIIᵉ-XIIIᵉ d. (style). Calcaire. H. 17,5 cm. Femme debout, bras tendus le long du corps. Robe fourreau. Perruque hathorique striée et retenue par des rubans. Lieu de conservation : New York, Metropolitan Museum of Art. Prov. inconnue. Don (Fletcher Fund and The Guide Foundation Inc., 1966). Ancienne coll. Albert Gallatin (pièce achetée à Walter Ephron en 1951). Bibl. : PM VIII, n° 801-456-000 ; COONEY 1953, 6, n° 15, pl. 12 ; VANDIER 1958, 597. **Fig. 4.12d.**

New York MMA 66.99.9 : Tjeniouen, fils de Satethotep ; Sobekâa, fils de Satetjen ; Titi, fille de Henoutpou (?). Aucun titre indiqué. XIIIᵉ d. (style). Stéatite. 7,9 x 8,3 x 3,3 cm. Triade debout : deux hommes, mains sur le devant du pagne, et une femme, bras tendus le long du corps. Pagnes longs noués sous la poitrine ; robe fourreau. Perruque longues, lisses, rejetées derrière les épaules ; perruque hathorique lisse. Lieu de conservation : New York, Metropolitan Museum of Art. Prov. inconnue. Don (Fletcher Fund and The Guide Foundation Inc., 1966). Ancienne coll. Albert Gallatin (pièce achetée à K.J. Hewett, Londres, en 1953) ; jadis York Museum. Bibl. : PM VIII, n° 801-402-500 ; ROBINS 2001, 27, fig. 26 ; CONNOR 2016b, 4-8 ; 15, fig. 37. **Fig. 7.3.3k.**

New York MMA 66.99.65 : Anonyme (fragmentaire). Fin XIIᵉ d. (style). Granodiorite. 15,2 x 13,6 cm. Buste d'un homme enveloppé dans un manteau à frange. Perruque longue, striée et bouffante, rejetée derrière les épaules. Lieu de conservation : New York, Metropolitan Museum of Art. Prov. inconnue. Don (Fletcher Fund and The Guide Foundation Inc., 1966). Ancienne coll. Albert Gallatin (pièce achetée à Maguid Sameda en 1953). Bibl. : PM VIII, n° 801-445-390 ; BOTHMER 1960, 2, pl. 2-3 ; DE SMET et JOSEPHSON 1991, 14, fig. 7 ; JOSEPHSON 1997, 3-4, fig. 1. **Fig. 2.6.3a.**

New York MMA 66.123.1 : Anonyme (anépigraphe). XIIᵉ d., règne d'Amenemhat III (?) (style). Calcaire jaune. 26,6 x 8 x 14,5 cm. Homme debout enveloppé dans un manteau, main gauche portée à la poitrine. Perruque longue, striée, rejetée derrière les épaules. Lieu de conservation : New York, Metropolitan Museum of Art. Prov. inconnue. Don de J. Lionberger Davies (1966). Bibl. : LILYQUIST 1993, 71 ; FISCHER 1996, 108, n. 3 ; ARNOLD Do., dans OPPENHEIM A. et al. 2015, 147-150, n° 82. **Fig. 5.5g.**

New York MMA 1970.184.2 : Anou (?) (fragmentaire). XIIᵉ-XIIIᵉ d. (style). Grauwacke. H. 12,8 cm. Partie inférieure d'un homme assis, mains à plat sur les cuisses. Pagne long. Proscynème : Ptah-Sokar ; Osiris. Lieu de conservation : New York, Metropolitan Museum of Art. Prov. Mishrifa (Syrie). Achat par Elie Bustros ; don de Mr. Et Mrs Dulaney Logan, 1970. Fouilles du Metropolitan Museum of Art (1918-1919). Bibl. : /.

New York MMA 1972.118.38 : […]-nakht (ou fils de Nakht) (fragmentaire). XIIᵉ-XIIIᵉ d. (style). Bois. 28 x 7,5 cm. Homme debout, mains sur le devant du pagne. Pagne long à devanteau triangulaire, noué sous le nombril. Perruque longue, lisse, encadrant le visage. Proscynème : Ptah-Sokar. Lieu de conservation : New York, Metropolitan Museum of Art. Prov. inconnue. Ancienne coll. Walter C. Baker (1947). Legs en 1972. Bibl. : BOTHMER 1961.

New York MMA 1976.383 : Ân, fils de Khouy. Bouche de Nekhen (s3b r Nḫn). XIIIᵉ-XVIᵉ d. (style). Stéatite (?). 22,5 x 5,4 cm. Homme assis, main droite à plat sur la cuisse. Torse manquant. Manteau ou pagne long. Proscynème : Amon-Rê, le bien-aimé, qui est à la tête de Karnak dans Thèbes ; Ptah-Sokar. Lieu de conservation : New York, Metropolitan Museum of Art. Prov. inconnue. Anciennes coll. Abemayor et Lila Acheson Wallace. Sotheby's (New York) 1976, n° 214. Bibl. : PM VIII, n° 801-431-301 ; DESMET et JOSEPHSON 1991, 14, fig. 7 ; FISCHER 1996, 127-128, pl. 24 ; POSTEL 2000, 230 ; GRAJETZKI et STEFANOVIĆ 2012, n° 2. **Fig. 6.3.1d.**

Oxford 1872.86 : Anonyme (fragmentaire). Fin XIIᵉ d. (style). Serpentinite. 5,8 x 4,4 x 3,3 cm. Buste féminin, fragment d'un groupe statuaire. Robe fourreau. Perruque tripartite striée. Lieu de conservation : Oxford, Ashmolean Museum. Prov. inconnue (« Giza »). Achat de G.J. Chester, 1872 (legs au musée). Bibl. : /. **Fig. 6.3.4.2.3a.**

Oxford 1872.986 : Khonsouemou (?) (inscription difficilement lisible). XIIIᵉ d. (style). Serpentinite. H. 5,3 cm. Homme assis en tailleur, mains à plat sur les cuisses. Pagne long noué sous la poitrine. Perruque courte ou crâne rasé (acéphale). Lieu de conservation : Oxford, Ashmolean Museum. Prov. inconnue (« Basse-Égypte »). Ancienne coll. G.J. Chester. Legs au musée en 1872. Bibl. : /.

Oxford 1888.1457 : Senousret-Senbebou, fils d'Ânkhetmontou. Intendant (imy-r pr). XIIIᵉ-XVIᵉ d. (style). Stéatite ou serpentinite. 22,6 x 6,7 x 11 cm. Homme debout, mains sur le devant du pagne. Pagne long noué sous la poitrine. Perruque longue, lisse, rejetée derrière les épaules. Proscynème : Osiris. Lieu de conservation : Oxford, Ashmolean Museum. Prov. inconnue (« probablement Thèbes »). Ancienne collection de Chambers Hall (1786-1855). Don au musée en 1855. Bibl. : PM VIII, n° 801-415-000 ; ESPINEL 2005, 59, fig. 4 ; WHITEHOUSE 2009, 64-65, n° 32. **Fig. 4.10.1a.**

Oxford 1890.1072b : Ouah (?). XIIIᵉ d. (style). Calcaire. 28 x 15 x 25 cm. Homme assis (partie inférieure), mains à plat sur les cuisses. Pagne shendjyt. Lieu de conservation : Oxford, Ashmolean Museum. Prov. Lahoun/Kahoun. Fouilles de W.M.Fl. Petrie (1890). Bibl. : PM IV, 112 ; PETRIE 1891, 13, pl. 12, 4.

Oxford 1913.411 : Dedetnebou (maîtresse de maison, nb.t pr) ; Néfer-pesedj-neb, fils de Sathathor (gardien de

la salle, *iry-ᶜt*) ; Qemaou, fils de Dedetnebou (gardien de la salle, *iry-ᶜt*). XIIᵉ d., règne d'Amenemhat III (style). Calcaire. 18,6 x 14 x 6,5 cm. Triade debout : une femme vêtue d'une robe fourreau, bras tendus le long du corps, entourée de deux hommes, l'un enveloppé dans un manteau, main gauche portée à la poitrine, l'autre vêtu d'un pagne long noué sous la poitrine, bras tendus le long du corps. Perruque tripartite striée ; perruques longues, striées et bouffantes, rejetées derrière les épaules. Lieu de conservation : Oxford, Ashmolean Museum. Prov. Abydos, nécropole, dans le remplissage de sable du mastaba D 109-11. Fouilles de T.E. Peet et W.L.S. Loat (1912-1913). Bibl. : PM V, 62 ; Peet et Loat 1913, 24, 35-36, 38, fig. 19, pl. 9 ; Whitehouse 2009, 67-68, n° 34. **Fig. 6.3.3c.**

Oxford 1914.748 : Anonyme (fragmentaire). XIIIᵉ d. (style). Grauwacke. 4,4 x 3,4 x 4 cm. Tête masculine. Crâne rasé. Lieu de conservation : Oxford, Ashmolean Museum. Prov. Haraga, tombe 530. Fouilles de R. Engelbach (1913-1914). Bibl. : Engelbach et Gunn 1923, 13, 17, pl. 10 ; Delange 1987, 229 (citée). **Fig. 3.1.20.3e.**

Oxford 1922.91 : Khnoumhotep, fils de Djehoutyhotep. XIIᵉ-XIIIᵉ d. (style). Calcaire. 22,5 x 13,5 x 24,5 cm. Homme assis (partie inférieure) enveloppé dans un manteau, main gauche probablement portée à la poitrine. Lieu de conservation : Oxford, Ashmolean Museum. Prov. inconnue (« el-Ashmounein »). Don de C.L. Woolley (1922). Bibl. : /.

Oxford 1965.879 : Anonyme (fragmentaire). XIIIᵉ d. (style). Granodiorite. 11,4 x 15 x 11,7 cm. Tête masculine. Perruque longue, lisse et bouffante, rejetée derrière les épaules. Lieu de conservation : Oxford, Ashmolean Museum. Prov. inconnue. Bibl. : /.

Oxford 1976.48 : Anonyme (fragmentaire). XIIᵉ-XIIIᵉ d. (style). Grauwacke. 10 x 7,6 x 5,9 cm. Homme assis (fragment montrant les genoux et les mains posées à plat sur les cuisses). Pagne long. Lieu de conservation : Oxford, Ashmolean Museum. Prov. inconnue (Cusae ?). Ancienne coll. C. Fleming. Bibl. : PM VIII, n° 801-431-050 ; Bourriau 1978, 124, n. 40, pl. 22, 2.

Oxford 1985.152 : Heti, fille de Neferou, mère de Renefseneb. Maîtresse de maison (*nb.t pr*). XIIIᵉ d. (style). Stéatite. 18,4 x 4,5 x 7,5 cm. Femme debout, bras tendus le long du corps. Robe fourreau. Perruque hathorique lisse. Proscynème : Osiris, seigneur de Busiris. Lieu de conservation : Oxford, Ashmolean Museum. Prov. inconnue. Sotheby's 1985, n° 134. Bibl. : PM VIII, n° 801-456-500 ; Bourriau 1987, 192, pl. 11.

Oxford AN1888.759A : cf. **Biahmou 01 et 02.**

Oxford E. 3947 : Anonyme (inscription non conservée). XIIᵉ-XIIIᵉ d. (style). Grès. Homme assis, mains à plat sur les cuisses. Pagne *shendjyt*. Perruque courte ou crâne rasé

(acéphale). Lieu de conservation : Oxford, Ashmolean Museum. Prov. Serabit el-Khadim. Fouilles de W.M.Fl. Petrie (1904-1905). Bibl. : Petrie 1906, 124, fig. 129, 2-3.

Paris A 16 : Sobekhotep Khânéferrê (inscription). Granit. 271 x 80 x 153 cm. Roi assis, mains à plat sur les cuisses. Pagne *shendjyt*. Némès. Barbe. Proscynème : Pta[h]. Lieu de conservation : Paris, Musée du Louvre. Prov. Tanis (orig. Memphis ?). Fouilles de J.J. Rifaud (1825). Bibl. : PM IV, 19 ; Naville 1891, 15 ; Gauthier 1912, 33-34, n. 3 ; Ranke 1934, 363, n. 4 ; Vandier 1958, 216 ; Davies 1981, 26, n° 23 ; Helck 1983, 37, n° 45 ; Delange 1987, 17-19 ; Ryholt 1997, 348 ; Quirke 2010, 64. **Fig. 2.10.1a et 3.1.31a.**

Paris A 17 : Sobekhotep Khânéferrê (inscription). Granodiorite. 123 x 38 cm. Roi assis, mains à plat sur les cuisses. Pagne *shendjyt*. Némès. Proscynème : Hémen qui réside dans le château de Snéfrou de Héfat. Lieu de conservation : Paris, Musée du Louvre. Prov. Tanis (orig. Moalla ?). Fouilles de G. Daressy (1888). Bibl. : PM V, 169 ; Vandier 1958, 217-8, pl. 72, 5 ; von Beckerath 1964, 58 et 247, 13, 24 (5) ; Davies 1981, 26, n° 24 ; Helck 1983, 36, n° 41 ; Delange 1987, 20-21 ; Ryholt 1997, 350 ; Quirke 2010, 61-62 ; 64 ; Delange, dans Oppenheim *et al.* 2015, 91, n° 33. **Fig. 2.10.1b et 3.1.31b.**

Paris A 21 : Roi anonyme (statue usurpée par Ramsès II et Mérenptah). Granit. 170 x 96 x 322 cm. Sphinx. Némès. Barbe. Lieu de conservation : Paris, Musée du Louvre. Prov. Tanis, grand temple d'Amon. Fouilles de W.M.F. Petrie (1888). Bibl. : PM IV, 23 ; Petrie 1885, 10, pl. 4, 25 A-D ; 1888a, 19 ; Capart 1902, pl. 59 ; Boreux 1932, 39 ; Uphill 1984, 93, 152, pl. 300 ; Sourouzian 1989, 96-97, n° 50 ; Magen 2011, 500-502, n° J-b-2 ; Connor 2015b, 85-109.

Paris A 47 (= N 48) : Nebpou, son père Sehetepibrê-ânkh-nedjem et son fils Sehetepibrê-khered. Chanceliers royaux (*ẖtmw bity*), grands prêtres de Ptah (*wr ẖrp ḥmw.wt*), prêtres *sem* (*sm*). Fin XIIᵉ – début XIIIᵉ d. (style). Quartzite. 92 x 55 x 30 cm. Triade debout (fils manquant), mains sur le devant du pagne. Pagnes courts à devanteau triangulaire. Plastrons sur la poitrine. Perruques longues, lisses et bouffantes, rejetées derrière les épaules. Statue commandée par Nebpou pour lui-même, son père et son fils. Lieu de conservation : Paris, Musée du Louvre. Prov. inconnue (Memphis ?). Ancienne coll. Sallier. Achat en 1816. Bibl. : PM VIII, n° 801-402-550 ; Vandier 1958, 227, 242, 249, 256, 264, pl. 83, 4 (règne de Sésostris III) ; De Meulenaere 1974, 181-184 (rapporte que Bothmer date la statue de la XIIIᵉ dynastie) ; Wildung 1977, 1259, n° 21-22-23 ; Franke 1984a, n° 697 ; Wildung 1984, 220, fig. 194 ; Delange 1987, 81-83 (probablement règne de Sésostris III) ; Polz 1995, 254, n. 144 ; Fischer 1996, 64-66, n. 27 ; 115, pl. 18, fig. 4 (règne d'Amenemhat III) ; Wildung 2000, 186, n° 77 ; Verbovsek 2004, 549 ; Delange, dans Oppenheim *et al.* 2015, 278-279, n° 205 ; Connor 2018, 25-26, fig. 8.

Fig. 4.9.1a-c.

Paris A 48 (= N 49) : Senousret. Héraut du vizir (*wḥmw n ṯзty*). XIIIᵉ d. (style et personnage attesté par d'autres sources). Granodiorite. 53,2 x 16,5 x 28,2 cm. Homme assis, mains à plat sur les cuisses. Pagne long noué sous la poitrine. Perruque longue, lisse, encadrant le visage. Proscynème : Osiris, seigneur d'Abydos. Lieu de conservation : Paris, Musée du Louvre. Prov. inconnue (probabl. Abydos). Ancienne coll. Drovetti (1827). Bibl. : PM VIII, n° 801-431-095 ; VANDIER 1958, 230 ; 281, pl. 92, 5 ; SIMPSON 1974, ANOC 52, pl. 70-71 ; FRANKE 1984a, n° 492 ; HABACHI 1985, 126, n. 90 ; KANAWATY 1985, 41, pl. 2 ; DELANGE 1987, 84-85 ; FRANKE 1994, 212, n. 64 ; POLZ 1995, 254, n. 142 ; DELANGE, dans OPPENHEIM A. *et al.* 2015, 261-262 ; n° 196. **Fig. 2.10.2f** et **Fig. 4.10.3e**.

Paris A 76 (= N 77 = AF 576) : Ser d'Héliopolis, fils de Mout et d'Ipepy. Gardien de la salle / employé du bureau de l'échanson (*iry-ʿt ibw*). XIIIᵉ-XVIIᵉ d. (style, paléographie et onomastique). Calcaire induré. 45 x 25 x 34 cm. Statue cube. Perruque longue, lisse, rejetée derrière les épaules. Peau de panthère incisée sur le dos et les côtés. Surface de la statue très polie mais socle rugueux, jadis probablement inséré dans un socle. Proscynème : Osiris, seigneur d'Abydos ; les dieux et déesses qui sont en Abydos ; Oupouaout, seigneur d'Abydos ; Ptah-Sokar-Osiris, le grand dieu, maître de l'éternité. Lieu de conservation : Paris, Musée du Louvre. Prov. inconnue (probabl. Abydos). Vieux fonds du musée. Bibl. : PM VIII, n° 801-440-550 ; PIERRET 1874-1878, I, 13-14 ; II, 8 ; VANDIER 1958, 452, 672 ; DELANGE 1987, 86-88 ; SCHULZ 1992, I, 475-476 ; II, pl. 125. **Fig. 5.5c**.

Paris A 77 (= N 78) : Anonyme (fragmentaire). XIIᵉ d., règnes de Sésostris II-III (style). Granodiorite. 40,2 x 12,5 x 14,5 cm. Homme debout, mains sur le devant du pagne. Pagne long noué sur l'abdomen. Perruque longue, striée et bouffante, rejetée derrière les épaules. Lieu de conservation : Paris, Musée du Louvre. Prov. inconnue. Vieux fonds du musée. Bibl. : PM VIII, n° 801-415-990 ; Description de l'Égypte V, pl. 84, fig. 17 ; VANDIER 1958, 602 ; DELANGE 1987, 89-90 ; CONNOR 2014a, 65-66, fig. 11 ; 275, n° 25.

Paris A 80 (= N 844) : Khentykhetyour. Chancelier royal (*ḥtmw bity*), grand intendant (*imy-r pr wr*). XIIᵉ d., règne de Sésostris II (style). Granodiorite. 35,6 x 12 x 22,5 cm. Homme assis, main gauche à plat sur la cuisse, main droite refermée sur une pièce d'étoffe. Pagne long noué sous le nombril. Perruque longue, striée et bouffante, rejetée derrière les épaules. Proscynème : Osiris Khentyimentiou ; Oupouaout, le Puissant qui préside à Abydos. Lieu de conservation : Paris, Musée du Louvre. Prov. inconnue (« Abydos »). Vieux fonds du musée. Bibl. : VANDIER 1958, 230 ; VERNUS 1970, 156-157, n. 1 ; SIMPSON 1974, ANOC 40, pl. 59, n. 23 ; FRANKE 1984a, n° 468 ; DELANGE 1987, 91-93 ; ZIMMERMANN 1998, 100, n. 14 ; GRAJETZKI 2000, 86, n° II.10, d ; GRAJETZKI 2009, 74. **Fig. 2.3.7b**.

Paris A 121 : Sobekhotep Merkaourê (inscription). Granit. 58 x 52 x 20 cm. Fragment d'une statue du roi assis, mains à plat sur les cuisses. Torse et jambes manquants. Pagne *shendjyt*. Proscynème : Amon-Rê. Probablement jumeau de la statue du Caire JE 43599. Lieu de conservation : Paris, Musée du Louvre. Prov. Karnak, cour du Moyen Empire. Bibl. : PM II², 109 ; MARIETTE 1875, 45, n° 16, pl. 8 (1) ; VON BECKERATH 1964, 61 et 255, 13, 32, 3 ; DAVIES 1981, 28, n° 37 ; HELCK 1983, 40, n° 54 ; DELANGE 1987, 22-23 ; RYHOLT 1997, 356 ; QUIRKE 2010, 64. **Fig. 5.4d**.

Paris A 125 (= E 7463) : Néferkarê-Iymérou, fils d'Iymérou et de Satamon. Noble prince (*r-pʿ ḥзty-ʿ*), supérieur de la ville (*imy-r niw.t*), vizir (*ṯзty*), supérieur des Six Grandes Demeures (*imy-r ḥw.t wr.t 6*). XIIIᵉ d., règne de Sobekhotep Khânéferrê (inscription et personnage attesté par d'autres sources). Quartzite. 153 x 48 x 50 cm. Homme debout, bras tendus le long du corps. Pagne long à frange noué sur la poitrine. Collier *shenpou*. Perruque longue, striée, encadrant le visage. Statue donnée « à l'occasion de l'ouverture du Canal, et de celle de donner la maison à son maître dans le Temple des Millions d'Années "Que-le-*ka*-de-Sobekhotep-soit-en-paix" ». Lieu de conservation : Paris, Musée du Louvre. Prov. Karnak, zone du temple du Moyen Empire. Ancienne coll. Maunier (1882). Bibl. : PM II², 109 ; MARIETTE 1875, 45, n. 18, pl. 8r ; VON BECKERATH 1958, 263-265 ; HABACHI 1981a, 31, fig. 2a-b, pl. 5-6 ; FRANKE 1984a, n° 26 ; DELANGE 1987, 66 ; ZIMMERMANN 1998, 98, n. 2 ; GRAJETZKI 2000, 27, n° I.29, b ; ULLMANN 2002, 6 ; 14 ; VERBOVSEK 2004, 384-385, pl. 4c, n° K 3 ; QUIRKE 2010, 57. **Fig. 2.10.2g-h** et **6.3.5a**.

Paris AF 460 : Imeny. Aucun titre indiqué. XIIIᵉ d. (style). Stéatite. 13 x 3,8 x 6,1 cm. Homme debout, mains sur le devant du pagne. Pagne long noué sous la poitrine. Crâne rasé. Proscynème : Osiris, le grand dieu, seigneur d'Abydos. Lieu de conservation : Paris, Musée du Louvre. Prov. inconnue. Bibl. : PM VIII, n° 801-416-060 ; VANDIER 1958, 227, 605 ; DELANGE 1987, 219. **Fig. 5.9d**.

Paris AF 2578 : Amenemhat III Nimaâtrê (?) (style). Granodiorite. 48,5 x 26 x 25 cm. Roi debout, mains sur le devant du pagne (fragment conservé : du ventre aux chevilles). Pagne court à devanteau triangulaire. Lieu de conservation : Paris, Musée du Louvre. Prov. inconnue (Karnak ?). Bibl. : PM VIII, n° 800-471-720 ; VANDIER 1958, 313 ; DELANGE 1987, 46-47 ; POLZ 1995, 238, n. 69 ; 245, n. 105. **Fig. 3.1.9.1b**.

Paris AF 8969 : Sobekhotep Khâ[...]rê (inscription). 3ᵉ quart XIIIᵉ d. Granodiorite. 93 x 40 x 72 cm. Roi assis, en tenue de *heb-sed*, bras croisés sur la poitrine, mains tenant les sceptres. En plusieurs fragments jointifs. Acéphale. Proscynème : Amon-Rê, seigneur des trônes des Deux Terres. Lieu de conservation : Paris, Musée du Louvre. Prov. Karnak, cour du Moyen Empire. Bibl. : PM II², 109 ; MARIETTE 1875, 44-45, n°15, pl. 8, k ; GAUTHIER 1912, 32-

33, n. 3 ; VON BECKERATH 1964, 248, 13, 24 (11) ; DAVIES 1981, 22-23, n° 6, n. 18 ; HELCK 1983, n° 36 ; DELANGE 1987, 48-50 ; SOUROUZIAN 1994, 513, n° 18 ; QUIRKE 2010, 64. **Fig. 2.10.1j**.

Paris AF 9913 : Sésostris [...]. XIIᵉ d. Granodiorite. 10,2 x 12 x 22 cm. Fragment de base et pied droit d'un roi debout. Proscynème : Sechat-qui-est-dans-le-Château-[...]. Lieu de conservation : Paris, Musée du Louvre. Prov. inconnue. Jadis Musée Guimet. Bibl. : PM VIII, n° 800-367-600 ; DELANGE 1987, 51 ; MORFOISSE et ANDREU-LANOË (éds.) 2014, 278, n° 69.

Paris AF 9914 : Roi anonyme (fragmentaire). Fin XIIᵉ-XIIIᵉ d. Granodiorite. 25 x 24 x 20 cm. Torse d'un roi assis, en tenue de *heb-sed*, bras croisés sur la poitrine, mains tenant les sceptres. Lieu de conservation : Paris, Musée du Louvre. Prov. inconnue. Bibl. : PM VIII, n° 800-497-600 ; DELANGE 1987, 52-53.

Paris AF 9916 : Khnoumhotep, fils de Khnoumemhat. Scribe du temple à Éléphantine (*sš ḥw.t nṯr*) (même titre que son père). XIIIᵉ-XVIIᵉ d. (style). Calcaire. 45 x 19,5 x 28,5 cm. Homme assis, mains à plat sur les cuisses. Pagne *shendjyt*. Crâne rasé ou perruque courte (acéphale). Proscynème : Osiris, seigneur de Busiris ; Ptah-Sokar. Lieu de conservation : Paris, Musée du Louvre. Prov. Éléphantine, déblais du dégagement du temple de Khnoum (hors de son contexte d'origine). Fouilles de Clermont-Ganneau et Clédat (1907-1908). Bibl. : DELANGE 1987, 220-221 ; FRANKE 1994, 46, 80-84 ; KUBISCH 2003, 189, n. 46 ; VERBOVSEK 2004, 546 (n° AF 9917) ; DELANGE *et al.* 2012, n° 647.

Paris AF 9917 : Anonyme (fragmentaire). Chancelier royal (*ḥtmw bity*), ami unique (*smr wʿty*), prêtre-lecteur (*ẖry-ḥb.t*), père divin de Néfertoum (*it nṯr nfr-tm*), prêtre de Ptah (*ḥm nṯr Ptḥ*). XIIIᵉ d. (épigraphie). Granodiorite. 38,5 x 40 x 20 cm. Fragment du siège d'une statue masculine assise. Proscynème : Khnoum, seigneur de la Cataracte ; [Satet], maîtresse d'Éléphantine ; Ânouqet, qui est à la tête de la Nubie. Lieu de conservation : Paris, Musée du Louvre. Prov. Éléphantine, près du puits. Fouilles de Clermont-Ganneau et Clédat (1907-1908). Bibl. : VALBELLE 1981, 10, n° 92 ; DELANGE 1987, 224 ; FRANKE 1994, 69, 92, 102, 129, 144, 148, 150 ; DELANGE 2012, n° 648.

Paris AF 9918 : Anonyme (fragmentaire). XIIIᵉ d. (style). Serpentinite. 12,5 x 15,6 x 9,7 cm. Tête masculine. Perruque longue, striée, encadrant le visage. Lieu de conservation : Paris, Musée du Louvre. Prov. Edfou, déblais. Fouilles de Henne (1923-1924). Bibl. : HENNE 1925, 15, pl. 29 ; DELANGE 1987, 225. **Fig. 5.9t**.

Paris AF 9919 : Nakhti (ou Shedety ?). Ornement royal (*ḥkr.t-n(i)-sw.t*). XIIIᵉ-XVIIᵉ d. (style). Grauwacke. 6,1 x 6,6 x 10,1 cm. Base d'une statue féminine assise. Lieu de conservation : Paris, Musée du Louvre. Prov. Éléphantine,

temple de Satet, « cachette ». Fouilles de Clermont-Ganneau et Clédat (1907-1908). Bibl. : HENNE 1925, 15, pl. 29 ; DELANGE 1987, 225 ; FRANKE 1994, 40, n. 138 ; 97, 103 ; GRAJETZKI 2001, 50 ; VERBOVSEK 2004, 546 (n° AF 9917) ; DELANGE 2012, 304, n° 645.

Paris AF 9921 : Anonyme (fragmentaire). XIIᵉ-XIIIᵉ d. (style). Serpentinite. 3,3 x 2,6 x 3,5 cm. Tête masculine. Crâne rasé. Lieu de conservation : Paris, Musée du Louvre. Prov. inconnue. Bibl. : PM VIII, n° 801-447-480 ; DELANGE 1987, 228.

Paris AF 9922 : Anonyme (fragmentaire). XIIIᵉ d. (style). Grauwacke. 3,6 x 3,2 x 4,2 cm. Tête masculine. Crâne rasé. Lieu de conservation : Paris, Musée du Louvre. Prov. inconnue. Bibl. : PM VIII, n° 801-447-481 ; DELANGE 1987, 229.

Paris AF 9943 : Anonyme (fragmentaire). XIIIᵉ-XVIIᵉ d. (style). Serpentinite. 3,3 x 2,3 x 2,9 cm. Tête féminine. Chevelure réunie en une tresse à l'arrière du crâne. Lieu de conservation : Paris, Musée du Louvre. Prov. inconnue. Bibl. : PM VIII, n° 801-485-570 ; DELANGE 1987, 230.

Paris AO 15720 : Senousret-ânkh, fils de Teti ; sa femme Henoutsen et sa fille Satamon. Supérieur de la ville (*imy-r niw.t*), vizir (*ṯɜty*). XIIᵉ-XIIIᵉ d., règne d'Amenemhat IV et suivants (personnage attesté par d'autres sources). Grauwacke. 18,5 x 16 x 13 cm. Triade : un homme assis, mains à plat sur les cuisses, entouré de deux femmes debout, bras tendus le long du corps. Pagne long ; robes fourreaux. Torse de l'homme manquant ; perruques lisses tripartites. Proscynème : Ptah-Sokar. Base laissée rugueuse ; statue jadis insérée dans un socle ? Lieu de conservation : Paris, Musée du Louvre. Prov. Ougarit / Ras Shamra (acropole), sud du grand temple et de la maison des prêtres. Fouilles de C. Schaeffer et G. Chenet (1932). Bibl. : PM VII, 394 ; MONTET 1934, 132 ; SCHAEFFER 1962, 216- ; FRANKE 1984, n° 502 ; CAUBET et HEIN, dans HEIN (éd.) 1994, 125-126, n° 67 ; GRAJETZKI 2000, 21, n° I.17, h ; GRAJETZKI 2009, 35 ; MORFOISSE et ANDREU-LANOË (éds.) 2014, 286, n° 198. **Fig. 3.2.2l**.

Paris AO 15767 : Anonyme (fragmentaire). XIIᵉ-XIIIᵉ d. (style). Serpentinite. 2,4 x 1,5 x 1,8 cm. Tête masculine. Crâne rasé. Lieu de conservation : Paris, Musée du Louvre. Prov. Ougarit / Ras Shamra (acropole), sud du temple de Baʿal. Fouilles de C. Schaeffer et G. Chenet (1930). Bibl. : SCHAEFFER 1933, pl. 15 ; CAUBET, dans HEIN (éd.) 1994, 126, n° 68.

Paris AO 17233 : Anonyme (fragmentaire). XIIᵉ d. (style). Serpentinite. H. 3,3 cm. Tête masculine. Perruque longue, striée et bouffante, rejetée derrière les épaules. Lieu de conservation : Paris, Musée du Louvre. Prov. Ougarit / Ras Shamra (acropole), sud du temple de Baʿal. Fouilles de C. Schaeffer et G. Chenet (1930). Bibl. : PM VII, 394 ; MONTET 1934, 132 ; SCHAEFFER 1962, 216-.

Paris BNF 24 / Cailliaud 1822.1 : Reine anonyme (fragmentaire). Fin XIIᵉ d. (style). Gneiss anorthositique. H. 9,8 cm. Tête d'une sphinge. Perruque hathorique ondulée et striée, retenue par des rubans. Uraeus. Lieu de conservation : Bibliothèque nationale, département des Monnaies, Médailles et Antiquités. Prov. : « Trouvée à Saqqara ». Ancienne coll. Frédéric Cailliaud (1822). Bibl. : PM VIII, n° 801-485-550 ; EVERS 1929, I, pl. 76 ; VANDIER 1958, 609, pl. 74 (2) ; FAY 1996c, 57, 68, pl. 93 ; FISCHER 1996, 115, n. 22 ; DELVAUX, dans WARMENBOL (éd.) 2006, 290, n° 176 ; CONNOR, dans MORFOISSE et ANDREU-LANOË (éds.) 2014, 58, n°22 ; 275, n° 22. **Fig. 6.2.8c.**

Paris BNF 53.778bis : Anonyme (fragmentaire). XIIᵉ-XIIIᵉ d. (style). Calcaire jaune. H. 11 cm. Homme debout enveloppé dans un manteau laissant nue l'épaule droite, main gauche portée à la poitrine. Jambes manquantes. Perruque longue, striée, rejetée derrière les épaules. Lieu de conservation : Paris, Bibliothèque nationale, département des Monnaies, Médailles et Antiquités. Prov. « nécropole de Thèbes ». Ancienne coll. Frédéric Cailliaud (1819). Bibl. : /.

Paris E 5358 : Ibiâ. Sab (*s3b*). Deuxième Période intermédiaire (style). Calcaire. 23,4 x 5,3 x 9,8 cm. Homme debout, bras tendus le long du corps. Pagne *shendjyt*. Crâne rasé. Proscynème : Ptah-Sokar ; Osiris. Lieu de conservation : Paris, Musée du Louvre. Prov. inconnue (Abydos d'après le style). Ancienne coll. Rousset Bey. Achat (1868). Bibl. : PM VIII, n° 801-416-020 ; VANDIER 1958, 227, 602 ; DELANGE 1987, 122-123 ; WINTERHALTER 1998, 297 ; VERBOVSEK 2004, 544. **Fig. 2.13.2d et 4.5.2a.**

Paris E 10445 : Anonyme (fragmentaire). XIIᵉ d., règne of Sésostris III (style). Granodiorite. 37 x 26 x 18 cm. Homme assis (partie supérieure). Perruque tripartite partiellement striée (inachevée ?). Lieu de conservation : Paris, Musée du Louvre. Prov. inconnue. Achat (1891). Bibl. : DELANGE 1987, 312, n. 8 ; 313, n. 1 ; CONNOR 2014a, 62, fig. 4 ; 275, n° 26. **Fig. 2.4.2c.**

Paris E 10525 : Sobekhotep, frère de Néférou. Aucun titre indiqué. XVIᵉ-XVIIᵉ d. (style). Calcaire. 14,7 x 3,5 x 5,8 cm. Homme debout, bras tendus le long du corps. Pagne *shendjyt*. Perruque courte, arrondie et frisée. Proscynème : Osiris. Lieu de conservation : Paris, Musée du Louvre. Prov. inconnue (Abydos d'après le style). Ancienne coll. Le Moyne. Achat (1891). Bibl. : PM VIII, n° 801-516-010 ; VANDIER 1958, 227 ; DELANGE 1987, 126-127 ; SNAPE 1994, 310 ; WINTERHALTER 1998, 296, n° 25 ; VERBOVSEK 2004, 544 ; KÒTHAY 2007, 25, n. 17 ; MARÉE 2010, 241-282, pl. 89-91. **Fig. 7.3.2i.**

Paris E 10757 : Anonyme (fragmentaire). XIIᵉ-XIIIᵉ d. (style). Grauwacke. 10,4 x 9,3 x 7,1 cm. Buste masculin. Perruque longue, striée, rejetée derrière les épaules. Lieu de conservation : Paris, Musée du Louvre. Prov. inconnue.

Don E. André (1897). Bibl. : PM VIII, n° 801-447-450 ; VANDIER 1958, 246 ; DELANGE 1987, 128. **Fig. 5.2g.**

Paris E 10914 : Anonyme (anépigraphe). XIIᵉ-XIIIᵉ d. (style). Calcaire. 13,7 x 9,6 x 4,4 cm. Homme debout enveloppé dans un manteau, main gauche portée à la poitrine. Coiffure courte. Figure en haut relief sculptée au sein d'un naos. Lieu de conservation : Paris, Musée du Louvre. Prov. inconnue. Bibl. : /.

Paris E 10938 : Amenemhat III Nimaâtrê (?) (style). Calcite-albâtre. 7,5 x 7,3 x 7,9 cm. Tête d'un sphinx. Némès. Collier *ousekh*. Lieu de conservation : Paris, Musée du Louvre. Prov. inconnue. Bibl. : PM VIII, n° 800-494-500 ; KRIÉGER 1957, 73-75, pl. 6 ; VANDIER 1958, 202 ; DELANGE 1987, 38-39 ; POLZ 1995, 232, n. 26 ; 237, n. 58 ; 238, n. 68 ; FAY 1996c, 66-67, n° 40, pl. 89 e-f. **Fig. 5.6.**

Paris E 10974 : Iâbou, fils de Sat-(?). Gardien de la salle (*iry-ʿt*), prêtre *ouâb* (*wʿb*). XIIᵉ-XIIIᵉ d. (style). Granodiorite. 15,5 x 7,4 x 9,5 cm. Homme assis en tailleur, enveloppé dans un manteau, main gauche portée à la poitrine. Perruque longue, lisse, rejetée derrière les épaules. Proscynème : Ptah-Sokar ; Osiris, (seigneur de) Busiris. Lieu de conservation : Paris, Musée du Louvre. Prov. inconnue. Ancienne coll. Nahman. Achat en 1903. Bibl. : PM VIII, n° 801-435-990 ; VANDIER 1958, 233 (sous le numéro E 10975) ; DELANGE 1987, 131. **Fig. 5.1d et 6.2.6l.**

Paris E 10985 : Ta, fils de Henout. Administrateur du magasin de l'arrondissement de pays (?) (*iry-ʿt n phr n hwi m hk3*). Fin XIIᵉ – début XIIIᵉ d. (style). Granodiorite. 25 x 12,7 x 18,2 cm. Statue cube. Perruque longue, lisse, rejetée derrière les épaules. Proscynème : Sobek de Shedyt ; Osiris-qui-réside-dans-la-contrée-du-lac. Lieu de conservation : Paris, Musée du Louvre. Prov. inconnue (Fayoum ?). Ancienne coll. Nahman. Achat en 1903. Bibl. : PM VIII, n° 801-440-555 ; VANDIER 1958, 243, 603 ; BOTHMER 1959, 23, n. 5, fig. 12 ; BOTHMER 1960-1962, 35, n° 28, fig. 15 ; DELANGE 1987, 133-135 ; SCHULZ 1992, 45, pl. 118 b-c ; ZIMMERMANN 1998, 100, n. 15 ; 102, n. 43 ; VERBOVSEK 2004, 129, 466-467, n° KF 12. **Fig. 6.2.7a.**

Paris E 11053 : Amenemhat-ânkh, fils de Menekhet. Chef des prêtres (*imy-r hm.w-ntr*), maître des secrets de la Grande Place dans le âhâ-our de Shedet (*hry sšt3 n s.t wr.t m ʿhʿ wr m šdt*), maître des secrets du temple de Ptah-Sokar (*hry sšt3 n hw.t pth-skr*). XIIᵉ d., règne d'Amenemhat III (style). Quartzite. 62 x 18 x 30,3 cm. Homme debout, mains sur le devant du pagne. Pagne long noué au-dessus du nombril. Perruque longue, striée, rejetée derrière les épaules. « Aimé de l'Horus Âabaou », « estimé de Nimaâtrê », « connu d'Amenemhat ». Lieu de conservation : Paris, Musée du Louvre. Prov. inconnue (Fayoum ?). Ancienne coll. Dosseur. Achat en 1904. Bibl. : EVERS 1929 I, pl. 96 ; ALDRED 1950, fig. 68 ; VANDIER 1958, 227 ; 269, pl. 73 ; DELANGE 1987, 69-71 ; VERBOVSEK 2004, 548 ; KÒTHAY

2007, 26, n. 32 ; OPPENHEIM, dans ID. *et al.* 2015, 130-131, n° 64. **Fig. 2.5.2a-b.**

Paris E 11176bis : Anonyme (anépigraphe). XIIIᵉ d. (style). Granodiorite (?). 9,1 x 9,5 x 6 cm. Dyade : un homme assis en tailleur et une femme agenouillée. Mains à plat sur les cuisses. Pagne long noué sous la poitrine ; robe fourreau. Perruque longue, lisse, encadrant le visage ; perruque lisse tripartite. Lieu de conservation : Paris, Musée du Louvre. Prov. inconnue. Ancienne coll. Kyticas. Achat en 1909. Bibl. : PM VIII, n° 801-404-560 ; VANDIER 1958, 241, pl. 84 ; WILD 1971, 114, n. 2 ; 127 ; DELANGE 1987, 136.

Paris E 11196 : Ouadjirou, fils de Nefershedty. XIIIᵉ d. (style). Statuette en granodiorite dans une base en calcaire. 9,4 x 5 x 6,2 (socle : 3,8 x 9,6 x 11,5) cm. Homme assis en tailleur enveloppé dans un manteau, main gauche portée à la poitrine. Perruque longue, lisse, encadrant le visage. Proscynème : Sobek de Shedet ; Horus-qui-réside-à-Shedet. Lieu de conservation : Paris, Musée du Louvre. Prov. inconnue (Fayoum ?). Ancienne coll. Eknayan. Achat en 1909. Bibl. : VANDIER 1958, 233 ; DELANGE 1987, 138 ; FISCHER 1996, 108, n. 3 ; VERBOVSEK 2004, 128-, 447-448, pl. 10 a, n° KF 2.

Paris E 11216 : Anonyme (inscription effacée). Fin XIIᵉ d. (style). Granodiorite. 16,6 x 10,1 x 12,2 cm. Homme assis en tailleur, main gauche portée à la poitrine. Pagne court. Perruque longue, lisse, encadrant le visage. Lieu de conservation : Paris, Musée du Louvre. Prov. inconnue. Ancienne coll. Casira. Achat en 1910. Bibl. : PM VIII, n° 801-437-320 ; DELANGE 1987, 140-141. **Fig. 2.4.2g.**

Paris E 11571 : Anonyme (anépigraphe). XIIIᵉ d. (style). Grauwacke. 18,6 x 5,1 x 9 cm. Homme debout, mains sur le devant du pagne. Pagne long noué sous la poitrine. Perruque longue, lisse, rejetée derrière les épaules. Lieu de conservation : Paris, Musée du Louvre. Prov. inconnue. Ancienne coll. Pierret. Achat en 1919. Bibl. : PM VIII, n° 801-416-030 ; VANDIER 1958, 227, 603 ; DELANGE 1987, 142-143.

Paris E 11573 : Senpou, fils de Satkherty. Chef de service de bureau du ravitaillement (*imy-r ꜥḥnwty n ꜥt ḥnkt*). XIIᵉ-XIIIᵉ d. (style ; personnage attesté par d'autres sources). Groupe statuaire en calcaire jaune inséré, avec une table d'offrande en albâtre, dans une base en calcaire. 20,5 x 18,7 x 22,3 cm (pièce entière). Homme debout enveloppé dans un manteau, main gauche portée à la poitrine, entouré de deux femmes debout, bras tendus le long du corps, et de deux hommes, mains sur le devant du pagne. Robes fourreaux, pagnes longs noués sous la poitrine. Personnage central : perruque longue, lisse, rejetée derrière les épaules. Femmes : perruques tripartites lisses. Hommes aux extrémités : crânes rasés. Proscynème : Osiris Khentyimentiou ; Oupouaout, seigneur de la Terre sacrée. Lieu de conservation : Paris, Musée du Louvre. Prov. Abydos. Pièce découverte en 1820 par Thédenat Duvent.

Ancienne coll. Pourtalés. Achat en 1919. Bibl. : PM V, 99 ; BOREUX 1921, 29-51, pl. 7 ; VANDIER 1958, 245, 253, pl. 85 ; SIMPSON 1974, ANOC 55.1, pl. 75 ; FRANKE 1984, n° 97, 599, 600 ; DELANGE 1987, 144-147 ; FISCHER 1996, 108, n. 3 ; ZIMMERMANN 1998, 100, n. 14 ; VERBOVSEK 2004, 544 ; MARÉE 2014, 193, fig. 4 ; DELANGE, dans OPPENHEIM *et al.* 2015, 195, n° 124. **Fig. 5.5h, 5.13d** et **6.3.3d.**

Paris E 11576 : Néfertoum et ses deux filles Sennetit et N[...]. Chef du Khent(i) (*ḥry-ḫnty*). XIIᵉ-XIIIᵉ d. (style). Calcaire. 19,8 x 10,7 x 11 cm. Homme assis enveloppé dans un manteau, main gauche portée à la poitrine, entouré de deux figures féminines debout, bras tendus le long du corps, vêtues de robes fourreaux. Chevelure courte ; mèches de l'enfance. Proscynème : Osiris ; Ptah-Sokar. Lieu de conservation : Paris, Musée du Louvre. Prov. Mit Rahina (d'après l'inventaire du musée). Ancienne coll. Altounian. Achat en 1919. Bibl. : PM VIII, n° 801-402-570 ; VANDIER 1958, 243, pl. 84 ; DELANGE 1987, 148-150 ; FISCHER 1996, 111, n. 4, pl. 19c ; VERBOVSEK 2004, 548.

Paris E 12683 : Anonyme (fragmentaire). XIIIᵉ-XVIᵉ d. (style). Serpentinite. 20,7 x 5,5 x 6,5 cm. Homme debout, mains sur le devant du pagne. Pagne long à bandes horizontales, noué sous la poitrine. Chevelure courte ou crâne rasé (acéphale). Lieu de conservation : Paris, Musée du Louvre. Prov. Éléphantine, temple de Satet, « cachette ». Fouilles de Clermont-Ganneau et Clédat (1907-1908). Bibl. : PM V, 229 ; VANDIER 1958, 227 ; 279 ; DELANGE 1987, 162-163 ; GAILLARD 1988, 200-201, fig. 10 ; FRANKE 1994, 103 ; ZIMMERMANN 1998, 101, n. 28 ; VERBOVSEK 2004, 546 ; DELANGE 2012, 305, n° 644. **Fig. 3.1.2.1.**

Paris E 12924 : Amenemhat-Sobekhotep Sekhemrê-Khoutaouy (style et contexte archéologique). Calcaire. 87 x 32,5 x 48,5 cm. Tête royale coiffée de la couronne blanche (statue osiriaque). Lieu de conservation : Paris, Musée du Louvre. Prov. Médamoud. Fouilles de F. Bisson de la Roque (1927). Bibl. : PM V, 148 ; BISSON DE LA ROQUE et CLERE 1928, 103-104, pl. 4 ; BISSON DE LA ROQUE 1931, 51-52 ; VANDIER 1958, 218, pl. 73 ; MICHALOWSKI 1968, fig. 311 ; DAVIES 1981a, 13, n. 14 ; 18, n. 66 et 67 ; 31, n. 3 ; ALTENMÜLLER 1980b, col. 590, n. 150 ; CORTEGGIANI 1981, 92, n° 58 ; DELANGE 1987, 42-43 ; VANDERSLEYEN 1995, 133 ; FAY 2016, 23 ; 31, fig. 35 ; CONNOR 2016b, 1-3 ; 12, fig. 1. **Fig. 2.7.1a.**

Paris E 12960 : Sésostris III Khâkaourê (inscription). Granodiorite. 119 x 48 x 46 cm. Roi assis, main gauche à plat sur la cuisse, main droite refermée sur une pièce d'étoffe. Pagne *shendjyt*. Némès. Lieu de conservation : Paris, Musée du Louvre. Prov. Médamoud. Fouilles de F. Bisson de la Roque (1927). Bibl. : PM V, 147 (n° 14389) ; BISSON DE LA ROQUE 1926, 32-33, pl. 4b ; EVERS 1929, I, pl. 77 ; ALDRED 1956, fig. 57 ; VANDIER 1958, 185, 188, pl. 62, 4 ; DELANGE 1987, 24-26 ; POLZ 1995, 230, n. 19 ; 234, n. 35 ; 239, n. 74 ; ANDREU-LANOË, dans ID. *et al.* (éds.) 1997, 92-95 ; WILDUNG 2000, n° 32 ; ANDREU-LANOE, dans

MORFOISSE et ANDREU-LANOË (éds.) 2014, 37, fig. 5 ; 128-129 ; 274, n° 7. **Fig. 2.4.1.2q.**

Paris E 12961 : Sésostris III Khâkaourê (inscription). Granodiorite. 79 x 48 x 33 cm. Roi assis (partie supérieure). Pagne *shendjyt*. Némès. Lieu de conservation : Paris, Musée du Louvre. Prov. Médamoud. Fouilles de F. Bisson de la Roque (1927). Bibl. : PM V, 147 ; BISSON DE LA ROQUE 1926, 34, pl. 5 ; EVERS 1929, II, 65, pl. 13 ; VANDIER 1958, 185, 188, pl. 62, 2 ; DELANGE 1987, 27-28 ; POLZ 1995, 229, n. 12 ; 230, n. 18 ; 234, n. 35 ; 235, n. 46 ; 237, 64 ; 239, n. 74 ; 242, n. 80 ; ANDREU-LANOË, dans ID. *et al.* (éds.) 1997, 92-95 ; WILDUNG 2000, n° 33 ; HIRSCH 2004, 319-330 ; TALLET 2005, 186-188 ; ANDREU-LANOË, dans MORFOISSE et ANDREU-LANOË (éds.) 2014, 37, fig. 6 ; 128-129 ; 274, n° 8. **Fig. 2.4.1.2r.**

Paris E 12962 / E 14390 : Sésostris III Khâkaourê (style). Granodiorite. 15,5 x 14 x 12,5 cm. Visage du roi. Lieu de conservation : Paris, Musée du Louvre. Prov. Médamoud. Fouilles de F. Bisson de la Roque (1927). Bibl. : BISSON DE LA ROQUE 1926, 33-34, pl. 4a ; EVERS 1929, I, pl. 87 ; LANGE 1954, pl. 38 ; VANDIER 1958, 185, pl. 62, 5 ; DELANGE 1987, 29 ; MORFOISSE et ANDREU-LANOË (éds.) 2014, 23, fig. 2 ; CONNOR 2016b, 1-3, pl. 1, fig. 9. **Fig. 2.4.1.2s.**

Paris E 14216 : Anonyme (fragmentaire). Mi-XIIIᵉ d. (style). Quartzite. 30,7 x 18 x 12 cm. Homme assis en tailleur (partie supérieure). Pagne long noué sur la poitrine. Perruque longue, lisse, encadrant le visage. Lieu de conservation : Paris, Musée du Louvre. Prov. inconnue. Ancienne coll. Schlumberger (legs, 1929). Bibl. : PM VIII, n° 801-445-450 ; VANDIER 1958, 246, pl. 86 ; DELANGE 1987, 166-167. **Fig. 2.9.2e.**

Paris E 14330 : Nebit, fils d'Inetites. Surveillant des conflits (*imy-r šn.t*), prêtre-lecteur (*ḥry-ḥb.t*). 3ᵉ quart XIIIᵉ d. (style). Granodiorite. 76,5 x 24,3 x 47,5 cm. Homme assis, mains à plat sur les cuisses. Pagne *shendjyt*. Perruque longue, striée, encadrant le visage. Proscynème : Osiris, le grand dieu, seigneur d'Abydos ; Isi, dieu vivant. Sur les côtés, figures gravées de sa femme Ib, fille de Neboudedet, et de leur fils Isi. Lieu de conservation : Paris, Musée du Louvre. Prov. Edfou, sanctuaire d'Isi, dans le naos aménagé dans le vestibule. Fouilles de M. Alliot (1933). Bibl. : PM V, 201 : ALLIOT 1933-1935, 15-16, 28, n° 1, pl. 9 ; VANDIER 1958, 230, 279, pl. 94, 3 ; SZAFRANSKI 1982, 173 ; FRANKE 1984a, n° 290 ; DELANGE 1987, 72-75 ; MARÉE 2009, 14. **Fig. 2.10.2l et 3.1.3.1c.**

Paris E 15012 : Anonyme (fragmentaire). XIIIᵉ d. (style). Granodiorite. 8 x 9,2 x 7,7 cm. Tête masculine. Perruque longue, lisse, encadrant le visage. Lieu de conservation : Paris, Musée du Louvre. Prov. Tod, à proximité du temple. Fouilles de F. Bisson de la roque (1935). Bibl. : BISSON DE LA ROQUE 1937, 124, fig. 75 ; DELANGE 1987, 175.

Paris E 15682 : Iâhmes, fils de Seqenenrê Taâ. Fils royal (*s3 n(i)-sw.t*). XVIIᵉ d. (personnage attesté par d'autres sources). Calcaire. 103 x 36 x 57,5 cm. Homme assis, mains sur les genoux. Pagne *shendjyt*. Perruque courte, arrondie et frisée. Collier *ousekh*. Proscynème : Ptah, Osiris. Lieu de conservation : Paris, Musée du Louvre. Prov. inconnue (nécropole thébaine ? Karnak ? Abydos ?). Legs de Marie Euphrasie d'Auxion, veuve Gilly (1938). Bibl. : PM I², 604 ; WINLOCK 1924, 255-256, pl. 12, 18-20 ; REDFORD 1997, 13, n° 65 ; BARBOTIN 2005, 19-28 ; VANDERSLEYEN 2005 ; BARBOTIN 2007, I, 32-34; II, 8-15 ; WINTERHALTER 1998, 289-290. **Fig. 2.13.2g.**

Paris E 16267 : Anonyme (base manquante). XIIᵉ-XIIIᵉ d. (style). Alliage cuivreux. 11 x 4 x 7,1 cm. Femme assise, mains sur les genoux. Robe fourreau. Perruque tripartite striée. Lieu de conservation : Paris, Musée du Louvre. Prov. inconnue. Legs Nanteuil (1942). Bibl. : PM VIII, n° 801-472-350 ; BOREUX 1943, 7-19, pl. I ; VANDIER 1958, 239, pl. 83 ; DELANGE 1987, 176-177 ; ROMANO 1992, 142, n. 57 ; ANDREU-LANOË 2014, 79, fig. 11.

Paris E 17332 : Idy. Prêtre *ouâb* du roi (*wˁb n(i)-sw.t*). XIIIᵉ d. (style). Calcaire. 23,2 x 12,6 x 14 cm. Homme assis en tailleur, enveloppé dans un manteau laissant nue l'épaule droite. Main droite à plat sur la cuisse ; main gauche portée à la poitrine. Perruque longue, lisse, encadrant le visage. Proscynème : Andjty, seigneur de Djoufyt ; Osiris, seigneur de Busiris. Lieu de conservation : Paris, Musée du Louvre. Prov. inconnue (Djoufyt, région d'Abydos ?). Achat en 1948. Bibl. : PM VIII, n° 801-436-000 ; VANDIER 1958, 233 ; VANDIER 1967, 304-306, fig. 50 ; DELANGE 1987, 178-179. **6.2.6j.**

Paris E 18796bis : Siti. Aucun titre indiqué. XIIIᵉ-XVIIᵉ d. (style). Calcaire. 21,9 x 5,1 x 9,4 cm. Homme debout, bras tendus le long du corps. Pagne *shendjyt*. Crâne rasé. Proscynème : Osiris, seigneur de Busiris, le grand dieu, seigneur d'Abydos. Lieu de conservation : Paris, Musée du Louvre. Prov. inconnue (Abydos, d'après le style ?). Attribution du musée Guimet en 1948. Bibl. : PM VIII, n° 801-416-035 ; DELANGE 1987, 182-183 ; WINTERHALTER 1998, 297 ; VERBOVSEK 2004, 544. **Fig. 2.13.2c.**

Paris E 20168 : Anonyme (fragmentaire). XIIᵉ-XIIIᵉ d. (style). Stéatite ou serpentinite. 4,5 x 4,8 x 3,8 cm. Buste masculin. Perruque longue, lisse, rejetée derrière les épaules. Lieu de conservation : Paris, Musée du Louvre. Prov. inconnue. Attribution du musée Guimet en 1948. Bibl. : PM VIII, n° 801-447-460 ; DELANGE 1987, 182.

Paris E 20171 : Anonyme (anépigraphe). XIIᵉ-XIIIᵉ d. (style). Calcaire. 19,5 x 9,5 x 11,9 cm. Homme assis en tailleur, enveloppé dans un manteau, main gauche portée à la poitrine. Perruque longue, striée, encadrant le visage. Lieu de conservation : Paris, Musée du Louvre. Prov. inconnue. Attribution du musée Guimet en 1948. Bibl. : PM VIII, n° 801-436-010 ; VANDIER 1958, 233 ; DELANGE

1987, 185 ; Fischer 1996, 108, n. 3.

Paris E 20185 : Anonyme (fragmentaire). XIIIe d. (style). Granodiorite. 25,2 x 8 x 8 cm. Homme debout, mains sur le devant du pagne. Base manquante. Pagne long noué sur l'abdomen. Perruque longue, striée, rejetée derrière les épaules. Lieu de conservation : Paris, Musée du Louvre. Prov. inconnue. Attribution du musée Guimet en 1948. Bibl. : PM VIII, n° 801-416-040 ; Vandier 1958, 227, 605 ; Delange 1987, 187 ; Romano 1992, 137, n. 30.

Paris E 22454 : Renesneferouhor (ou Irenhorneferouiry). Maîtresse de maison (*nb.t pr*). XVIIe d. (style). Calcaire. 17,2 x 5,3 x 4 cm. Femme debout, bras tendus le long du corps. Base manquante. Robe fourreau. Perruque longue, ample et frisée. Proscynème : Osiris, le grand dieu, seigneur d'Abydos. Lieu de conservation : Paris, Musée du Louvre. Prov. Edfou, à proximité du sanctuaire d'Edfou. Fouilles de l'inspecteur des Antiquités Ragheb Ibrahim Effendi (1933). Bibl. : PM VIII, n° 801-557-010 ; Vandier 1958, 676 ; Delange 1987, 190-191 ; Winterhalter 1998, 305, n° 43 ; Farout 2006, 239-240.

Paris E 22754 : Anonyme (fragmentaire). XIIe d., règne de Sésostris II (style). Granodiorite. 9,1 x 4,7 x 4 cm. Homme debout, bras droit tendu le long du corps, main gauche portée à la poitrine. Jambes manquantes. Pagne long noué sous le nombril. Perruque longue, ample et striée, rejetée derrière les épaules. Lieu de conservation : Paris, Musée du Louvre. Prov. inconnue (« Giza »). Ancienne coll. Curtis. Bibl. : PM VIII, n° 801-416-047 ; Delange 1987, 194-195.

Paris E 22756 : Anonyme (fragmentaire). XIIe-XIIIe d. (style). Grauwacke. 8 x 5,4 x 5,2 cm. Buste féminin. Perruque tripartite striée. Lieu de conservation : Paris, Musée du Louvre. Prov. inconnue (« Fayoum ? »). Bibl. : PM VIII, n° 801-485-560 ; Delange 1987, 196.

Paris E 22771 : Anonyme (fragmentaire). XIIe d., règnes de Sésostris II-III (style). Serpentinite. 10,5 x 8 x 4,6 cm. Homme assis (partie supérieure). Pagne long noué sur le nombril. Perruque longue, striée, rejetée derrière les épaules. Lieu de conservation : Paris, Musée du Louvre. Prov. inconnue. Legs Atherton, Louise et Ingeborg Curtis, 1938. Bibl. : PM VIII, n° 801-445-460 ; Delange 1987, 199. **Fig. 2.5.2h.**

Paris E 25370 : Sésostris III Khâkaourê (style). Quartzite. 20,5 x 22,5 x 23,5 cm. Tête du roi. Némès. Peut-être tête du sphinx de Londres BM EA 1849 (?). Lieu de conservation : Paris, Musée du Louvre. D'après le donateur (Sameda, 1952), proviendrait d'Héracléopolis Magna. Bibl. : Vandier 1958, 189, pl. 40, 1 ; Delange 1987, 44-45 ; Polz 1995, 229, n. 14 ; 234, n. 39 ; 237, n. 64 ; 242, n. 82 ; 251, n. 129 ; Connor 2016b, 1-3, pl. 1, fig. 7. **Fig. 3.1.19.**

Paris E 25576 : Anonyme (anépigraphe). Fin XIIe d. (style). Grès. 20,8 x 6,2 x 11 cm. Femme debout, bras tendus le long du corps. Robe fourreau. Perruque tripartite lisse. Lieu de conservation : Paris, Musée du Louvre. Prov. Mirgissa, cimetière de la vallée occidentale M.X TC, tombe 101, près de la tête du défunt. Fouilles de J. Vercoutter (1965). Bibl. : Vandier 1966, 4-5, 236, fig. 6 ; Vercoutter 1976, 282-286, n. 64 et 80, fig. 10 ; Delange 1987, 202. **Fig. 3.1.1i.**

Paris E 25579 : Senousret (?), fils de Sahâpy. Aucun titre indiqué. XIIIe-XVIe d. (style). Serpentinite ou stéatite. 29,9 x 8,1 x 17,5 cm. Homme assis, mains à plat sur les cuisses. Pagne *shendjyt*. Perruque longue, lisse, rejetée derrière les épaules. Proscynème : Osiris, seigneur de Busiris, le grand dieu. Lieu de conservation : Paris, Musée du Louvre. Prov. Mirgissa, cimetière du plateau occidental M.X, tombe 130. Fouilles de J. Vercoutter (1965). Bibl. : Vandier 1966, 4-5, 236, fig. 5 ; Vercoutter 1975a, 187-189, fig. 78d ; 1975b, 230, pl. 23 a ; 1976, 282-286, n. 64 et 76, fig. 9 ; Delange 1987, 203-205 ; Rigault 2014, 166 ; 282, fig. 3. **Fig. 3.1.1f.**

Paris E 26917 : Anonyme (fragmentaire). XIIe-XIIIe d. (style). Serpentinite ou stéatite. 7,8 x 6 x 3,6 cm. Buste féminin, fragment d'un groupe statuaire. Robe fourreau. Perruque hathorique striée, retenue par des rubans. Lieu de conservation : Paris, Musée du Louvre. Prov. inconnue. Achat en 1970. Bibl. : PM VIII, n° 801-480-500 ; Vandier 1972, 99-101, n. 29, fig. 18 ; Delange 1987, 208-209 ; Andreu-Lanoë 2014, 79, fig. 10 ; Connor 2016b, 4-8 ; 17, fig. 46. **Fig. 6.3.4.2.3d.**

Paris E 27135 : Néférousobek Sobekkarê (inscription). Quartzite. 48 x 33 x 21,5 cm. Torse de la reine debout, vêtue d'une robe fourreau et coiffée du némès. Collier au pendentif. Lieu de conservation : Paris, Musée du Louvre. Prov. inconnue. Achat en 1973. Bibl. : PM VIII, n° 800-367-500 ; Desroches-Noblecourt 1974, 53-54, fig. 17-19 ; Delange 1987, 30-31 ; Staehelin 1989, 145-156 ; Delange, dans Hein (éd.) 1994, n° 3 ; Grajetzki 2014, 56, fig. 8. **Fig. 2.6.2a.**

Paris E 27153 : Anonyme (fragmentaire). Mi-XIIIe d. (style). Alliage cuivreux (yeux en calcaire et argent). 28,3 x 7,8 x 9,2 cm. Homme debout, mains sur le devant du pagne. Pagne long à bandes horizontales, noué sur la poitrine. Crâne rasé. Lieu de conservation : Paris, Musée du Louvre. Prov. inconnue (probablement Hawara, complexe funéraire d'Amenemhat III). Achat en 1976. Bibl. : PM VIII, n° 801-426-550 ; Delange 1987, 211-213 ; Andreu-Lanoë 1992, 115 ; Romano 1992, 142, n. 57 ; Bochi 1996, 237-238, fig. 17. **Fig. 3.1.20.4g.**

Paris E 27253 : Senpou, fils de Satkherty. XIIIe d. (style et personnage attesté par d'autres sources). Granodiorite. 14,7 x 10,1 x 9,6 cm. Homme assis en tailleur, enveloppé dans un manteau, main gauche portée à la poitrine. Perruque longue, lisse, encadrant le visage. Proscynème : Oupouaout, seigneur de la Terre sacrée ; Osiris Khentyimentiou, le grand dieu, seigneur d'Abydos ; Ptah. Lieu de conservation : Paris, Musée du Louvre. Prov.

inconnue (Abydos ?). Christie's (1985), n° 217. Bibl. : PM VIII, n° 801-436-020 ; DELANGE 1987, 214-216 ; SEIPEL 1989, n° 98 ; ZIEGLER *et al.* 1990, 34.

Paris E 32564 : Reine Khenemet-Neferet-Ouret (inscription). Règnes de Sésostris II-III (personnage attesté par d'autres sources). Granodiorite. 77 x 23,5 x 52,3 cm. Reine assise, mains à plat sur les cuisses. Robe fourreau. Perruque courte, arrondie et frisée. Uraeus. Collier *ousekh*. Pièce retravaillée (?) : traces de modification au niveau des bras et des jambes. Proscynème : Hathor, maîtresse du Sycomore. Lieu de conservation : Paris, Musée du Louvre. Prov. inconnue. Achat en 1997 pour le Musée du Louvre. Ancienne coll. Meyer de Stadelhofen. Bibl. : PM VIII, n° 800-367-500 ; DESROCHES-NOBLECOURT 1974, 53-54, fig. 17-19 ; DELANGE 1987, 30-31 ; STAEHELIN 1989, 145-156 ; DELANGE, dans HEIN (éd.) 1994, n° 3 ; GRAJETZKI 2014, 56, fig. 8.

Paris E 32640 : Iouiou, fils de Senet. « Puissant/capable de bras » (*sḫm-ꜥ*). 3ᵉ quart XIIIᵉ d. (style). Granodiorite. 55 x 17 x 37,5 cm. Homme assis mains à plat sur les cuisses. Pagne long noué sous la poitrine. Crâne rasé. Proscynème : Osiris, seigneur de la vie. Lieu de conservation : Paris, Musée du Louvre. Prov. inconnue. Ancienne coll. Levy de Benzion (1947). Sotheby's (New York), 1988, n° 134. Christie's (Londres), 1997, n° 67. Bibl. : PM VIII, n° 801-431-310. **Fig. 2.10.2k.**

Paris E 32829 : Heqa (?). XIIᵉ-XIIIᵉ d. (style). Calcaire. 12,4 x 5,1 x 6,6 cm. Homme assis enveloppé dans un manteau, main gauche portée à la poitrine. Acéphale. Proscynème : Osiris, seigneur de Busiris, le grand dieu, seigneur de l'éternité. Lieu de conservation : Paris, Musée du Louvre. Prov. Éléphantine, temple de Satet, « cachette ». Fouilles de Clermont-Ganneau et Clédat (1907-1908). Bibl. : DELANGE 2012, 295, n° 646.

Paris N 446 : Iâhhotep. Fille royale (*sꜣt n(i)-sw.t*). XVIIᵉ d. (style). Calcaire. 27,4 x 10,5 cm. Femme debout, bras tendus le long du corps. Robe fourreau. Perruque hathorique frisée, retenue par des rubans. Collier *ousekh* et bracelets. Proscynème : Ptah-Sokar-Osiris. Lieu de conservation : Paris, Musée du Louvre. Prov. inconnue (Thèbes ?). Bibl. : PM VIII, n° 801-557-000 ; VANDIER 1958, 294, pl. 96 ; VANDERSLEYEN *et al.* 1975, fig. 172 ; BARBOTIN, dans HEIN (éd.), 1994, 266, n° 368 ; VERNUS 1980, 182 ; WINTERHALTER 1998, 299-300, n° 33.

Paris N 464 + Le Caire CG 769 : Amenemhat III Nimaâtrê (style et inscription). Grauwacke. Partie supérieure (Louvre) 21,4 x 10 x 10,3 cm ; H. totale estimée : 38 cm. Roi debout, bras tendus le long du corps. Pagne *shendjyt*. Némès. Proscynème : Sobek de Shedet ; Horus-qui-réside-à-Shedet. Lieu de conservation : Paris, Musée du Louvre (torse) ; Le Caire, Musée égyptien (base et pieds). Prov. inconnue (Louvre) ; « Fayoum » (Le Caire). Bibl. : PM IV, 103 ; PM VIII, n° 800-471-700

; BORCHARDT 1930, 81 ; VANDIER 1958, 202 ; DELANGE 1987, 33-35 ; POLZ 1995, 237, n. 58 ; 238, n. 67 ; 245 ; FAY 1997, 97-103. **Fig. 2.5.1.2m.**

Paris N 496 : Iâhmès-Nebetta, fille de la reine Iâhhotep (inscription). Fille royale (*sꜣt n(i)-sw.t*). Fin XVIIᵉ d. Calcaire. 24,6 x 10,9 x 22,6 cm. Femme assise (partie inférieure), mains à plat sur les cuisses. Proscynème : Amon, seigneur des Trônes des Deux Terres. Lieu de conservation : Paris, Musée du Louvre. Prov. inconnue. Bibl. : PM VIII, n° 801-675-210 ; CHAMPOLLION 1827, 56, n° D 25 ; GAUTHIER 1912, 211-212 ; LINDBLAD 1984, 21-22, pl. 18c-d ; BARBOTIN 2007, I, 35-36 ; II, 20-23.

Paris N 867 : Senousret, fils de Saamon. Aucun titre indiqué. Deuxième Période intermédiaire (style). Stéatite. 15,4 x 4,7 x 15,4 cm. Homme debout, bras tendus le long du corps, poings fermés. Pagne *shendjyt*. Perruque courte, lisse et arrondie. Lieu de conservation : Paris, Musée du Louvre. Prov. inconnue. Achat en 1826. Ancienne coll. Salt. Bibl. : PM VIII, n° 801-416-000 ; FRANKE 1984a, n° 492 ; VANDIER 1958, 227, 602 ; DELANGE 1987, 94-95. **Fig. 6.3.2b.**

Paris N 1587 : Sobekhotep. Bouche de Nekhen (*sꜣb*). Deuxième Période intermédiaire (style). Calcaire. 18,7 x 5 x 9,6 cm. Homme debout, bras tendus le long du corps. Pagne *shendjyt*. Prob. crâne rasé (acéphale). Proscynème : Ptah-Sokar. Lieu de conservation : Paris, Musée du Louvre. Prov. inconnue (Abydos d'après le style). Vieux fonds du musée. Bibl. : PM VIII, n° 801-516-000 ; VANDIER 1958, 227 ; VERNUS 1980, 181 ; DELANGE 1987, 100-101, 123 ; SNAPE 1994, 311 ; WINTERHALTER 1998, 297, n° 28 ; VERBOVSEK 2004, 544 ; GRAJETZKI et STEFANOVIĆ 2012, n° 190. **Fig. 4.5.2c.**

Paris N 1604 : [...], Sahathor et Iouehib. Aucun titre indiqué. XIIIᵉ d. (style). Stéatite. 13,8 x 10,6 x 5,4 cm. Triade debout : un homme, mains sur le devant du pagne, entouré de deux femmes, bras tendus le long du corps. Pagne long noué sous la poitrine ; robes fourreaux. Perruque longue, striée, rejetée derrière les épaules ; perruques tripartites striées. Proscynème : Hathor ; Anubis. Lieu de conservation : Paris, Musée du Louvre. Prov. inconnue. Achat en 1824. Ancienne coll. Durand. Bibl. : PM VIII, n° 801-402-560 ; VANDIER 1958, 242, pl. 84, 8 ; BRANDYS 1968, 105, n. 14 ; DELANGE 1987, 102-103. **Fig. 6.2.9.1j.**

Paris N 1606 : (Dedou ?)-Senousret, fils de Saamon et Dedoumout, et sa fille (?). Aucun titre indiqué. XIIIᵉ d. (style). Stéatite. 13,5 x 7,2 x 6,5 cm. Dyade debout : un homme, mains sur le devant du pagne, et une petite fille, bras tendus le long du corps. Pagne long noué sur l'abdomen ; robe fourreau. Perruque longue, striée, rejetée derrière les épaules ; mèche de l'enfance. Proscynème : Osiris, seigneur de Busiris. Lieu de conservation : Paris, Musée du Louvre. Prov. inconnue. Achat en 1824. Ancienne coll. Salt. Bibl. : PM VIII, n° 801-404-550 ; VANDIER 1958, 241 ; DELANGE

1987, 104-105. **Fig. 5.9c.**

Paris N 3892 : Anonyme (anépigraphe ? ou base manquante). Fin XIIᵉ-XIIIᵉ d. (style). Ivoire. 11,6 x 2,8 cm. Femme debout, bras tendus le long du corps. Robe fourreau. Perruque hathorique ondulée. Lieu de conservation : Paris, Musée du Louvre. Prov. inconnue. Vieux fonds du musée. Ancienne coll. Salt. Bibl. : PM VIII, n° 801-468-600 ; Desroches-Noblecourt 1953, 15, n. 14 ; Vandier 1958, 238, pl. 81 ; Brandys 1968, 105, n. 14 ; Tardy 1977, 65, fig. 1 ; Delange 1987, 106-107 ; Andreu-Lanoë 2014, 79-80, fig. 12.

Philadelphie E 29-86-354 : Anonyme (fragmentaire). XIIIᵉ-XVIIᵉ d. (style). Calcaire calciné. 7,5 x 3,5 cm. Femme debout (partie supérieure), bras tendus le long du corps. Robe fourreau. Perruque tripartite lisse. Lieu de conservation : Philadelphie, University Museum of Archaeology and Anthropology. Prov. Thèbes, Dra Abou el-Naga. Fouilles de Fischer (Coxe expedition, 1922). Bibl. : /. **Fig. 3.1.9.4.3b.**

Philadelphie E 29-87-477 : Anonyme (fragmentaire). XIIIᵉ-XVIIᵉ d. (style). Stéatite ou serpentinite. H. 11,5 cm. Fragment d'un groupe statuaire : jambes d'une femme debout, bras gauche tendu le long du corps. Robe fourreau. Lieu de conservation : Philadelphie, University Museum of Archaeology and Anthropology. Prov. Thèbes, Dra Abou el-Naga, L.C. VI, 1, surface/X, environ 20 cm en dessous de la route. Fouilles de Fischer (Coxe expedition, 1922). Bibl. : /.

Philadelphie E 29-87-478 : Djehouty. Scribe (*sš*). XVIᵉ-XVIIᵉ d. (style). Calcaire. H. 19 cm. Homme assis, main gauche à plat sur la cuisse, main droite refermée sur une pièce d'étoffe. Pagne *shendjyt*. Crâne rasé ou perruque courte (acéphale). Proscynème : Osiris, seigneur de Busiris, le grand dieu, seigneur d'Abydos. Lieu de conservation : Philadelphie, University Museum of Archaeology and Anthropology. Prov. Thèbes, Dra Abou el-Naga, L.C. VI, 1, 71, puits X. Fouilles de Fischer (Coxe expedition, 1922). Bibl. : PM I², 610. **Fig. 3.1.9.4.3c.**

Philadelphie E 33-12-15 : Resseneb. Maîtresse de maison (*nb.t pr*). XIIIᵉ-XVIIᵉ d. (style). Grauwacke. H. 20,8 cm. Femme debout, bras tendus le long du corps. Robe fourreau. Perruque longue, ample et lisse. Proscynème : Osiris. Lieu de conservation : Philadelphie, University Museum of Archaeology and Anthropology. Prov. inconnue. Acquisition par Mr. Penfield. Don au musée en 1933 par sa nièce, Mrs. Richard Waln, Meirs. Bibl. : PM VIII, n° 801-456-900.

Philadelphie E 59-23-1 : Pépy, fils de Hotep-Sekhmet. Véritable connaissance du roi, *rḫ m3ʿ n(i)-sw.t*). Directeur des vêtements du Premier Tissage (*sḥm sšr n tpty*). Directeur des porteurs de sceau (*imy-r ḥtmtyw*). Protecteur du Seigneur de l'Éternité (*stp-s3 n nb nḥḥ*). Hotep-

Sekhmet, fils de Ioutet. Ânkhou, fils de Snéfrou. Snéfrou, fille de Sathathor. Groupe statuaire debout : trois hommes gainés dans un linceul, main gauche portée à la poitrine ; une femme, les bras tendus le long du corps. Perruques mi-longues, striées, encadrant le visage ; perruque tripartite striée. XIIᵉ d., règnes de Sésostris II-III (style). Grauwacke. 42,5 x 33 x 12 cm. Proscynème : Ptah-qui-est-au-sud-de-son-mur ; Anubis-qui-est-sur-sa-montagne ; Ptah-Sokar ; Osiris, seigneur de Busiris ; Osiris Khentyimentiou. Lieu de conservation : Philadelphie, University Museum of Archaeology and Anthropology. Prov. inconnue (Memphis ?). Achat à Nasli M. Heeramaneck (1959). Bibl. : PM VIII, n° 801-402-580 ; Wildung 1984, 102, fig. 91 ; Horne 1985, 21, n° 8 ; Fischer 1996, 104, pl. 15 ; Silverman *et al.* 1997, 128, n° 35 ; Grajetzki 2000, 149, n° VII.9.

Philadelphie E 253 : Anonyme (anépigraphe). XIIIᵉ d. (style). Calcaire. 47 x 26,5 x 28,2 cm. Homme assis en tailleur, mains à plat sur les cuisses. Pagne long à frange noué à la taille. Perruque longue, lisse, encadrant le visage. Lieu de conservation : Philadelphie, University Museum of Archaeology and Anthropology. Prov. Kahoun, ruines d'une maison. Fouilles de W.M.F. Petrie (1889-1890). Bibl. : Petrie 1891, 11 ; Ranke 1950, 33-34, fig. 21. **Fig. 3.1.20.2a.**

Philadelphie E 271 : Anonyme (fragmentaire). XIIIᵉ d. (style). Granodiorite. 10,6 x 16 x 10,5 cm. Tête masculine. Perruque longue, lisse, encadrant le visage. Lieu de conservation : Philadelphie, University Museum of Archaeology and Anthropology. Prov. Gourob (contexte inconnu). Fouilles de W.M.F. Petrie (1889-1890). Bibl. : Silverman 1997, 131, n° 37.

Philadelphie E 635 : Roi anonyme (statue usurpée par Ramsès II). Fin XIIᵉ d. (style). Quartzite. 226 x 73 x 146 cm. Roi assis, mains à plat sur les cuisses. Pagne *shendjyt*. Némès. Barbe (ajout ramesside ?). Lieu de conservation : Philadelphie, University Museum of Archaeology and Anthropology. Prov. Ehnasya el-Medina, temple de Hérichef. Fouilles d'E. Naville (1891). Mention d'un jumeau de ce colosse, très fragmentaire, conservé au musée du Caire (Miller 1939 ; Gamal El-Din Mokhtar 1985, 85-86.). Bibl. : PM IV, 118 ; Naville 1894, 11, pl. 10a-b ; Petrie 1905, 10 ; Miller 1939, 1-7 ; KRI II, 502 (D) ; Mokhtar 1985, 85-86 ; Magen 2011, 426-429, n° B-a-3 ; Connor 2015b, 93, n. 38 ; Connor et Delvaux 2017, 253, n. 41 et 42. **Fig. 3.1.19.**

Philadelphie E 878 : Nebit, fils de Khenemi et Dedet. Grand parmi les Dix de Haute-Égypte (*wr mḏw šmʿw*). XIIIᵉ-XVIIᵉ d. (style). Grauwacke. 32,5 x 9,5 cm. Homme assis, mains sur les cuisses, paumes tournées vers le ciel. Pagne long noué sous la poitrine. Perruque longue, lisse, encadrant le visage. Proscynème : Osiris, le grand dieu, seigneur d'Abydos ; Horus de Behedet. Lieu de conservation : Philadelphie, University Museum of

Archaeology and Anthropology. Prov. inconnue (Edfou ?). Don de Mrs. Daniel Baugh (1893). Bibl. : PM VIII, n° 801-431-150 ; RANKE 1941, 161, 166-168, pl. 1a-c ; RANKE 1950, 70 ; VANDIER 1958, 609 ; FRANKE 1984a, n° 291 ; FRANKE 1988, 68.

Philadelphie E 946 : Anonyme (fragmentaire). XIIIᵉ-XVIIᵉ d. (style). Grauwacke. 16 x 9 x 10 cm. Homme debout, mains sur le devant du pagne. Pagne court à devanteau triangulaire. Perruque courte ou crâne rasé (acéphale). Proscynème : Osiris. Lieu de conservation : Philadelphie, University Museum of Archaeology and Anthropology. Prov. inconnue. Pièce acquise par Petrie en 1894 (don de Mrs. Cramp). Bibl. : PM VIII, n° 801-416-150 ; SILVERMAN 1983, n° 23.

Philadelphie E 1048 : Anonyme (fragmentaire). XIIIᵉ d. (style). Stéatite ou serpentinite. 6,5 x 5,6 x 4,1 cm. Buste masculin. Perruque longue, lisse et bouffante, rejetée derrière les épaules. Lieu de conservation : Philadelphie, University Museum of Archaeology and Anthropology. Prov. inconnue (« Ballas et Nagada). Acquisition par W.M.F. Petrie (1894-1895). Bibl. : CONNOR 2016b, 4-8 ; 13, fig. 24.

Philadelphie E 3378 : Anonyme (fragmentaire). XIIIᵉ d. (style). Stéatite. 9,1 x 8,9 x 5,2 cm. Buste masculin. Perruque longue, lisse, encadrant le visage. Lieu de conservation : Philadelphie, University Museum of Archaeology and Anthropology. Prov. inconnue. Don d'Ethelbert Watts, 1898. Bibl. : /. **Fig. 5.9u.**

Philadelphie E 3381 : Sobekhotep, fils de Néfer(et ?) et de l'intendant (Djehouty ?)hotep. Intendant (*imy-r pr*). XIIIᵉ d. (style). Grauwacke. 23 x 8 x 14,3 cm. Homme assis, enveloppé dans un manteau, main gauche portée à la poitrine. Perruque longue, lisse, encadrant le visage. Proscynème : Hathor qui est à la tête d'Imaou. Lieu de conservation : Philadelphie, University Museum of Archaeology and Anthropology. Prov. inconnue (Kôm el-Hisn ?). Entrée au musée en 1898 (Egypt Exploration Fund). Bibl. : FISCHER 1996, 107-109, pl. 16. **Fig. 1.3.**

Philadelphie E 6623 (= AES 1406) : Roi anonyme (fragmentaire). Probabl. début XIIIᵉ d. (style). Granodiorite. 10,7 x 13,5 cm. Tête d'un roi coiffé de la couronne amonienne (mortier). Lieu de conservation : Philadelphie, University Museum of Archaeology and Anthropology. Prov. Hou (Diospolis Parva). Fouilles de W.M.F. Petrie (1898-1899). Bibl. : /. **Fig. 6.3.4.1a.**

Philadelphie E 8168 : Anonyme (anépigraphe). XIIIᵉ-XVIIᵉ d. (style). Calcaire. 21,3 x 10,3 x 13 cm. Homme assis, mains à plat sur les cuisses. Perruque longue, lisse et bouffante, rejetée derrière les épaules. Lieu de conservation : Philadelphie, University Museum of Archaeology and Anthropology. Prov. Abydos, nécropole d'el-Araba, E 261. Fouilles de J. Garstang (1900). Bibl. : GARSTANG 1901, 9, pl. 13.

Philadelphie E 9208 : Anonyme (anépigraphe). XIIIᵉ-XVIᵉ d. (style). Stéatite ou serpentinite. H. 20,8 cm. Homme debout, mains sur le devant du pagne. Pagne long noué sous la poitrine. Crâne rasé. Lieu de conservation : Philadelphie, University Museum of Archaeology and Anthropology. Prov. Abydos, nécropole d'el-Araba, E 108, tombe de Hor. Fouilles de J. Garstang (1900). Bibl. : GARSTANG 1901, 4, 5, 44, pl. 3. **Fig. 6.3.4.3f.**

Philadelphie E 9216 : Anonyme (anépigraphe). XIIIᵉ-XVIᵉ d. (style). Stéatite ou serpentinite. H. 20,9 cm. Homme debout, mains sur le devant du pagne. Pagne long à bandes horizontales et à frange, noué sur l'abdomen. Perruque longue, striée, rejetée derrière les épaules. Lieu de conservation : Philadelphie, University Museum of Archaeology and Anthropology. Prov. Abydos, nécropole d'el-Araba, E 189. Fouilles de J. Garstang (1900). Bibl. : GARSTANG 1901, 8, 34, 45, pl. 9, 15. **Fig. 6.3.1e.**

Philadelphie E 9958 : Yebi. Sab (*s3b*). Deuxième Période intermédiaire (style). Calcaire. 18,7 x 6 x 9,8 cm. Homme debout, bras tendus le long du corps. Pagne *shendjyt*. Crâne rasé (?) (acéphale). Lieu de conservation : Philadelphie, University Museum of Archaeology and Anthropology. Prov. Abydos, nécropole d'el-Amra, E 189. Fouilles de MacIver et Mace (1900-1901). Bibl. : /. **Fig. 4.11.4b.**

Philadelphie E 10751 : Merer, fils de Neferou. Jardinier (*k3ry*). XIIIᵉ d. (style). Stéatite ou serpentinite. 28 x 7,1 x 12,4 cm. Homme debout, mains sur le devant du pagne. Pagne long noué sous la poitrine. Crâne rasé. Proscynème : Ptah-Sokar. Lieu de conservation : Philadelphie, University Museum of Archaeology and Anthropology. Prov. Bouhen, nécropole K, dans une des chambres de la tombe K 8. Fouilles de D. Randall-MacIver (1909-1910). Bibl. : PM VII, 139 ; RANDALL-MACIVER et WOOLLEY 1911, 201, 234, pl. 72-73 ; VERCOUTTER 1975, 230 et 233 ; WILDUNG 1984, 179, fig. 155 ; SILVERMAN et al. 1997, 126, n° 34 ; ESPINEL 2005, 60, n. 18 ; CONNOR 2016b, 4-8 ; 16, fig. 40. **Fig. 4.11.1e et 6.2.2b.**

Philadelphie E 11168 : Anonyme (inscription illisible). Deuxième Période intermédiaire (style). Calcaire. 21,5 x 8,5 x 12,5 cm. Homme debout, bras tendus le long du corps. Pagne *shendjyt*. Crâne rasé. Lieu de conservation : Philadelphie, University Museum of Archaeology and Anthropology. Prov. Aniba, tombe 31. Fouilles de G. Steindorff (Coxe Expedition, 1910). Bibl. : STEINDORFF 1937, 70, pl. 36. **Fig. 3.1.1m.**

Philadelphie E 12624 : Khonsou. Sab (*s3b*). Deuxième Période intermédiaire (style). Calcaire. 27 x 6 cm. Homme debout, bras tendus le long du corps. Pagne *shendjyt*. Crâne rasé ou perruque courte (acéphale). Lieu de conservation : Philadelphie, University Museum of Archaeology and Anthropology. Prov. inconnue (Thèbes

d'après le style). Don de Mrs. Dillwyn Parrish (1910). Bibl. : /. **Fig. 4.11.4a.**

Philadelphie E 13011 : Anonyme (anépigraphe). XIII^e d. (style). Stéatite ou serpentinite. 21,2 cm. Homme debout, mains sur le devant du pagne. Pagne long noué sous la poitrine. Perruque longue, lisse, encadrant le visage. Lieu de conservation : Philadelphie, University Museum of Archaeology and Anthropology. Prov. Haraga, tombe 141. Fouilles de R. Engelbach (1913-1914). Bibl. : ENGELBACH 1923, 13, pl. 19 ; CONNOR 2016b, 4-8 ; 16, fig. 40. **Fig. 3.1.20.3d.**

Philadelphie E 13647 : Sobekhotep-Hâkou, fils de la maîtresse de maison Neithneb et du grand-prêtre *ouâb* de Neith Resseneb. Chancelier royal (*ḫtmw bity*), grand prêtre de Ptah (« le plus grand des directeurs des artisans », *wr ḫrp ḥmw.wt*). XIII^e d. (style). Granodiorite. 23 x 15 cm. Homme assis en tailleur, mains sur les cuisses, paumes tournées vers le ciel. Pagne long noué sous la poitrine. Acéphale. Lieu de conservation : Philadelphie, University Museum of Archaeology and Anthropology. Prov. Mit Rahina, Kôm el-Qal'a, près du palais de Mérenptah. Fouilles de Fisher (Coxe Expedition, 1915). Bibl. : PM III², 858 ; FRANKE 1988, 69, n° 13 ; SCHULMAN 1988, 86, pl. 11 ; VERBOVSEK 2004, 474-475 ; GRAJETZKI 2009, 177, n. 278 ; GRAJETZKI et STEFANOVIČ 2012, n° 191. **Fig. 3.1.25c.**

Philadelphie E 13649 : Anonyme (fragmentaire). XII-XIII^e d. (style). Granodiorite. 16 x 12 x 14,3 cm. Homme assis en position asymétrique, jambe gauche relevée, mains à plat sur les cuisses. Pagne long noué sous le nombril. Crâne rasé ou perruque courte (acéphale). Lieu de conservation : Philadelphie, University Museum of Archaeology and Anthropology. Prov. Mit Rahina. Fouilles de Fisher (Coxe Expedition, 1917). Bibl. : /.

Philadelphie E 13650 : Anonyme (fragmentaire). Début XIII^e d. (style). Quartzite. 18 x 22 x 15 cm. Tête masculine. Perruque longue, lisse, encadrant le visage. Lieu de conservation : Philadelphie, University Museum of Archaeology and Anthropology. Prov. Mit Rahina. Fouilles de Fisher (Coxe Expedition, 1915). Bibl. : SILVERMAN 1997, 130, n° 36. **Fig. 3.1.25b.**

Philadelphie E 14939 : Héqaib. Héraut des abords / de la porte du palais (*wḥmw n ꜥrryt*), véritable connaissance du roi (*rḫ mꜣꜥ n(i)-sw.t*), chancelier du dieu (*ḫtmw nṯr*). XII^e d., règne de Sésostris II (personnage attesté par d'autres sources). Grès. 24 x 16 x 19,5 cm. Homme assis (partie inférieure). Pagne *shendjyt* lisse. Proscynème : Amenemhat I^{er} ; Soped. Lieu de conservation : Philadelphie, University Museum of Archaeology and Anthropology. Prov. Serabit el-Khadim, temple de Hathor. Fouilles de W.M.F. Petrie, 1905. Bibl. : PM VII, 358 ; GARDINER et PEET 1952, 11 (80), pl. 22 (80) ; SEYFRIED 1981, 157 ; FRANKE 1984a, n° 436. **Fig. 4.10.3d.**

Philadelphie E 15737 : Roi anonyme. XVI^e-XVII^e d.

(style). Grauwacke. H. 13 cm. Tête d'un roi coiffée de la couronne blanche. Lieu de conservation : Philadelphie, University Museum of Archaeology and Anthropology. Prov. inconnue. « Acquise par W.M.F.Petrie ? » Suggestion de raccord : Londres UC 14209. Bibl. : /. **Fig. 2.13.1e-f.**

Philadelphie L-55-210 : Anonyme (fragmentaire). XIII^e-XVII^e d. (style). Stéatite. H. 5,3 cm. Tête masculine. Crâne rasé. Lieu de conservation : Philadelphie, University Museum of Archaeology and Anthropology. Prov. inconnue. Prêt du Pennsylvania Museum of Art, 1935. Bibl. : /. **Fig. 6.3.4.3c.**

Pittsburgh 4558-2 : Tety (Bouche de Nekhen, *sꜣb r Nḫn*), entouré de sa femme Itânkh (maîtresse de maison, *nb.t pr*) et de son fils Ifet (administrateur en chef de la ville, *ꜣṯw ꜥꜣ n niw.t*). XIII^e d., règne de Khendjer (personnage attesté par d'autres sources). Granodiorite. 71 x 19 x 37 cm. Homme assis, mains à plat sur les cuisses. Pagne long noué sous la poitrine. Perruque longue, lisse, encadrant le visage. Contre sa jambe gauche : femme debout, bras tendus le long du corps, vêtue d'une robe fourreau et coiffée d'une perruque tripartite. Contre sa jambe droite : figure masculine debout, bras tendus le long du corps, vêtu du pagne *shendjyt* et au crâne rasé. Proscynème : Ptah-Sokar-Osiris, seigneur de l'Ânkhtaouy. Lieu de conservation : Pittsburgh, Carnegie Museum of Natural History. Prov. Abydos, nécropole du Nord, trouvée dans la chambre sud de la tombe X 57. Fouilles de T.E. Peet. Bibl. : PEET 1914, 114, n° 10, fig. 70, pl. 15, 4-5 ; FRANKE 1984a, n° 730 ; PATCH 1990, 30, n° 19. **Fig. 4.5.2d.**

Pittsburgh 4558-3 : Nebânkh, fils de Hâpy et de l'intendant Sobekhotep. Noble prince (*iry-pꜥ.t ḥꜣty-ꜥ*), chancelier royal (*ḫtmw bity*), connaissance du roi (*rḫ n(i)-sw.t*), grand intendant (*imy-r pr wr*), suivant du roi (*šmsw n(i)-sw.t*), maître des secrets du ciel et de la terre (*ḥry-sštꜣ n pt n tꜣ*), gardien de l'argent et de l'or (*sꜣw n ḥḏ ḥnꜥ nbw*), ami dans le palais (*smr m ꜥḥ*). XIII^e d., règne de Sobekhotep Khânéferrê (personnage attesté par d'autres sources). Granodiorite. 24 x 14,7 x 17,4 cm. Homme assis (partie inférieure), mains à plat sur les cuisses. Pagne long noué sous la poitrine (?). Proscynème : Oupouaout, seigneur de la Terre sacrée ; Ptah, Osiris et Rê. Lieu de conservation : Pittsburgh, Carnegie Museum of Natural History. Prov. Abydos, nécropole du Nord, tombe X 58. Fouilles de T.E. Peet. Bibl. : PEET 1914, 115, n° 12, fig. 72, pl. 15, 1-3 ; SIMPSON 1974, ANOC 46 ; FRANKE 1984a, n° 294 ; ZIMMERMANN 1998, 100, n. 14 ; GRAJETZKI 2000, 94, n° III.25, l.

Pittsburgh 9007-22 : Anonyme (fragmentaire). XII^e-XIII^e d. (style). Granodiorite. 14 x 10,5 x 7,2 cm. Buste masculin, main gauche portée à la poitrine. Pagne long noué sur l'abdomen. Lieu de conservation : Pittsburgh, Carnegie Museum of Natural History. Prov. inconnue. Bibl. : PM VIII, n° 801-445-485 ; PATCH 1990, 32, n° 21.

Prague P 3790 : Montouhotep. Chef de la sécurité (*imy-*

ḥ.t s3.w-pr.w). 2e m. XIIIᵉ d. (style). Granodiorite. 28,5 x 20 x 16 cm. Homme assis en tailleur sur une base avec dossier, mains à plat sur les cuisses. Fragment d'un groupe statuaire ? Pagne long noué sous la poitrine. Perruque longue, lisse et bouffante, rejetée derrière les épaules. Lieu de conservation : Prague, Náprstek Museum. Prov. inconnue. Bibl. : PM VIII, n° 801-436-035 ; PAVLASOVA 1997, 49, fig. 58.

Qourna 01 : Sahathor. Fils royal (*s3 n(i)-sw.t*). XIIIᵉ d., règne de Sobekhotep Khââkhrê (inscription). Granit. 89,5 x 49 cm. Homme assis (partie inférieure). Pagne long ou manteau. Statue dédiée par son frère Sobekhotep Khâânkhrê. Lieu de conservation : Qourna, portique du temple des Millions d'Années de Séthy Iᵉʳ. Prov. idem (orig. temple des Millions d'Années de Sobekhotep Khâânkhrê ?). Bibl. : DAVIES 1998, 177-179, pl. 13. **Fig. 3.1.9.3a.**

Qourna 02 : Même personnage que Qourna 01 (?). XIIIᵉ d. (contexte et style). Granit. H. orig. 150 cm. Homme assis enveloppé dans un manteau. Buste manquant. Lieu de conservation : Qourna, portique du temple des Millions d'Années de Séthy Iᵉʳ. Prov. idem (orig. temple des Millions d'Années de Sobekhotep Khâânkhrê ?). Bibl. : DAVIES 1998, 177-179, pl. 13.

Qourna 03 : Même personnage que Qourna 01 (?). XIIIᵉ d. (contexte et style). Granit. H. orig. 150 cm. Homme assis. Pagne long ou manteau. Buste manquant. Figures féminines debout contre le siège, de part et d'autres de ses jambes. Lieu de conservation : Qourna, portique du temple des Millions d'Années de Séthy Iᵉʳ. Prov. idem (orig. temple des Millions d'Années de Sobekhotep Khâânkhrê ?). Bibl. : DAVIES 1998, 177-179, pl. 13. **Fig. 3.1.9.3b.**

Ramesseum CSA 468 : Anonyme (fragmentaire). XIIIᵉ d. (style). Granodiorite. 39 x 16 x 15 cm. Homme debout, mains sur le devant du pagne. Pagne court à devanteau triangulaire. Perruque longue, bouffante et striée, rejetée derrière les épaules. Proscynème : Ptah-Sokar, seigneur de la Shetyt. Lieu de conservation : Louqsor, magasins (?). Prov. Thèbes, Ramesseum, tombe du Moyen Empire. Bibl. : NELSON et KALOS 2000, 143, pl. 29-32B, fig. 9 ; NELSON 2003, 88, fig. 44.

Ramesseum CSA 469 : Senââib. Maîtresse de maison (*nb.t pr*). XIIIᵉ d. (style). Granodiorite. 55 x 16 x 29,5 cm. Femme assise, mains à plat sur les cuisses. Robe fourreau. Perruque hathorique lisse. Proscynème : Osiris, seigneur de Busiris, le grand dieu, seigneur d'Abydos ; Ptah-Sokar, le grand dieu, seigneur de la Shetyt. Lieu de conservation : Louqsor, magasins (?). Prov. Thèbes, Ramesseum, tombe du Moyen Empire. Bibl. : NELSON et KALOS 2000, 144-145, pl. 30-32, fig. 9 ; NELSON 2003, 88.

Ramesseum CSA 470 : Anonyme (fragmentaire). XIIIᵉ d. (style). Granodiorite. 32,5 x 15,5 x 22,5 cm. Homme assis, mains à plat sur les cuisses. Pagne long noué sous la poitrine. Proscynème : Amon-Rê. Lieu de conservation : Louqsor, magasins (?). Prov. Thèbes, Ramesseum, tombe du Moyen Empire. Bibl. : NELSON et KALOS 2000, 145, pl. 33, fig. 9 ; NELSON 2003, 88.

Richmond 51-19-1 : Anonyme (fragmentaire). 3ᵉ quart XIIIᵉ d. (style). Granodiorite. 13,5 x 17,8 x 14 cm. Tête masculine, perruque longue, striée et bouffante, rejetée derrière les épaules. Lieu de conservation : Richmond, Virginia Museum of Fine Arts. Prov. inconnue (achat, The Williams Fund, 1951). Bibl. : PM VIII, n° 801-447-520 ; Richmond 1973, 26, n° 19.

Richmond 63-29 : Horâa, fils de Renseneb et Horhotep. XIIIᵉ d., règne de Sobekhotep Khânéferrê (personnage attesté par d'autres sources). Granodiorite. 45 x 13,6 x 28,5 cm. Homme assis, mains à plat sur les cuisses. Pagne long noué sur l'abdomen. Perruque longue, lisse, rejetée derrière les épaules. Proscynème : Osiris, seigneur de la vie, maître de l'éternité ; Horus de Behedet ; Anubis-qui-est-sur-sa-montagne, qui-est-dans-l'*out*, seigneur de la nécropole ; Isi, le dieu vivant. Lieu de conservation : Richmond, Virginia Museum of Fine Arts. Prov. inconnue (Edfou, mastaba d'Isi ?). Ancienne coll. Moïse Levy de Benzion (1947). Entrée au musée en 1963. Bibl. : DE MEULENAERE 1971, 61-64 ; Richmond 1973, 28-29, n° 22 ; FRANKE 1984a, n° 428 ; BOTHMER 1987, 6. **Fig. 2.10.2e.**

Richmond 65-10 : Res. Surveillant des conflits (*imy-r šn.t*). Début XIIIᵉ d. (style). Quartzite. 78 x 20,7 x 33 cm. Homme assis, enveloppé dans un manteau, main gauche portée à la poitrine. Perruque longue, lisse, encadrant le visage. Proscynème : Osiris Khentyimentiou, seigneur d'Abydos. Lieu de conservation : Richmond, Virginia Museum of Fine Arts. Prov. inconnue (« Ouest de Balyana, Abydos »). Anciennes coll. E.V. Gammage (île de Wight) et Henry Ackland (British Foreign Service in Egypt, 1838-1840). Bibl. : PM VIII, n° 801-447-520 ; FRANKE 1984a, n° 393 ; Richmond 1973, 26, n° 19 ; FISCHER 1996, 108, n. 3 ; MARÉE 2009, 38, n. 29. **Fig. 4.8.1a.**

<u>Rome Altemps 8607</u> : Amenemhat III Nimaâtrê (?) (style). Granodiorite. H. 71 cm. Buste du roi, vraisemblablement fragment d'une dyade de figures nilotiques, semblable à celle du Caire CG 392. Perruque composée d'épaisses tresses et large barbe. Lieu de conservation : Rome, Palazzo Altemps. Prov. inconnue (Iseum de Rome ?). Bibl. : FECHHEIMER 1914, pl. 59 ; EVERS 1929, I, pl. 129 ; VANDIER 1958, 210-211, pl. 70, 3-4 ; LEMBKE 1994, 234, n° E. 28, pl. 40, 1 ; WILDUNG 2000, n° 59 ; FREED 2002, 116 ; VERBOVSEK 2006, 30 ; CONNOR 2015b, 59, n. 16 ; 60, n. 32 ; 72, n° 71 ; 76-77, fig. 9. **Fig. 2.5.1.2e.**

Rome Barracco 8 : Anonyme (fragmentaire). 2ᵉ quart XIIIᵉ d. (style). Granodiorite. H. 44 cm. Homme assis (partie supérieure). Pagne long noué sous la poitrine. Perruque longue, lisse, encadrant le visage. Lieu de

conservation : Rome, Museo Barracco. Prov. inconnue (« Thèbes ? »). Bibl. : PM VIII, n° 801-445-520 ; BARRACCO et HELBIG 1893, 12-13, pl. 5 ; CAREDDU 1985, 14-15, n° 13 ; SIST 1996, 45-46. **Fig. 2.8.1g**.

Rome Barracco 9 : Anonyme (fragmentaire). Fin XIIIᵉ d. (style). Quartzite. H. 19,5 cm. Buste masculin. Pagne long noué au-dessus du nombril. Perruque longue, lisse, rejetée derrière les épaules. Lieu de conservation : Rome, Museo Barracco. Prov. inconnue. Bibl. : PM VIII, n° 801-445-521 ; BARRACCO et HELBIG 1893, 13, pl. 6 ; CAREDDU 1985, n° 14 ; SIST 1996, 44-45.

Rome Barracco 10 : Anonyme (fragmentaire). Fin XIIᵉ- XIIIᵉ d. (style). Bois. H. 24,5 cm. Homme debout, bras tendus le long du corps, poings fermés. Pagne long à frange noué au-dessus du nombril. Crâne rasé. Lieu de conservation : Rome, Museo Barracco. Prov. inconnue. Bibl. : PM VIII, n° 801-422-600 ; BARRACCO et HELBIG 1893, pl. 4 ; CAREDDU 1985, n° 7 ; SIST 1996, 34.

Rome Barracco 11 : Khentykhéty(our). Chancelier royal (*ḥtmw bity*), grand intendant (*imy-r pr wr*), maître de toute la garde-robe (*ḥrp šnd.t nb.t*), prêtre-sem (*sm*), ami unique (*smr wᶜty*), maître des secrets et paroles divines (*ḥry sštȝ mdw-nṯr*), grand de la salle des offrandes (*wr ḥbw*), grand des Sheneptiou (*wȝty wr šnptiw*), le plus grand des cinq de la maison de Thot (*wr 5 m pr ḏḥwty*), serviteur du trône (*ḥm s.t*), grand de l'élargissement dans la maison du roi (*wr idt m pr-n(i)-sw.t*), père du dieu (*it nṯr*), compagnon d'Horus (*smȝ ḥr*), compagnon de Min (*smȝ Mnw*), le plus grand des voyants (*wr mȝw*). XIIᵉ d., règnes de Sésostris II-III (style). Granodiorite. 29,7 x 8,1 x 17,2 cm. Homme assis enveloppé dans un manteau, main gauche portée à la poitrine. Perruque longue, striée et ondulée, encadrant le visage. Lieu de conservation : Rome, Museo Barracco. Prov. inconnue (Abydos ?). Bibl. : PM VIII, n° 801-431-200 ; VANDIER 1958, 609 ; VERNUS 1970, 155- ; FRANKE 1984a, n° 468 ; CAREDDU 1985, n° 15 ; FISCHER 1996, 108, n. 3 ; QUIRKE 1996, 674 ; SIST 1996, 38-42 ; ZIMMERMANN 1998, 100, n. 14 ; GRAJETZKI 2000, 86, n° II.10, c. **Fig. 2.3.7a**.

Rome Barracco 12 : Sobekhotep. Gouverneur/maire (*ḥȝty-ᶜ*). XIIIᵉ- XVIIᵉ d. (style). Serpentinite. 17,1 x 4,4 x 8 cm. Homme debout, bras tendus le long du corps, poings fermés. Pagne *shendjyt*. Crâne rasé. Proscynème : Osiris (?). Lieu de conservation : Rome, Museo Barracco. Prov. Rome (retrouvée dans le Tibre). Bibl. : PM VIII, n° 801-416-200 ; CAREDDU 1985, n° 12 ; SIST 1996, 36-37. **Fig. 3.2.3a**.

Rome Barracco 264 : Anonyme (fragmentaire). XIIIᵉ-XVIIᵉ d. (style). Serpentinite ou stéatite. H. 5,1 cm. Buste féminin. Perruque hathorique striée, retenue par des rubans. Lieu de conservation : Rome, Museo Barracco. Prov. inconnue. Bibl. : PM VIII, n° 801-480-530 ; CAREDDU 1985, n° 11 ; SIST 1996, 38.

Saint Louis 30:1924 : Itef. XIIIᵉ-XVIIᵉ d. (style). Calcaire. H. 16,5 cm. Femme debout, bras tendus le long du corps. Robe fourreau. Perruque hathorique striée et ondulée. Proscynème : Osiris. Lieu de conservation : Saint Louis Art Museum. Prov. inconnue. Ancienne coll. D.M. Fouquet (Paris). Achat par Joseph Brummet à New York en 1924. Bibl. : PM VIII, n° 801-457-100 ; GOLDSTEIN 1990, 11 ; MARKOE, dans CAPEL et MARKOE 1996, 54-55.

Saint-Pétersbourg 729 : Amenemhat III Nimaâtrê (inscription). Granodiorite. H. 86,5 cm. Roi assis, mains à plat sur les cuisses. Pagne *shendjyt*. Némès. Lieu de conservation : Saint-Pétersbourg, Musée de l'Ermitage. Prov. inconnue. Probablement ancienne coll. Castiglione (si c'est le cas, pièce acquise par l'Académie russe des Sciences en 1825 et conservée au musée égyptien de l'Académie jusqu'en 1862). Bibl. : PM VIII, n° 800-365-700 ; GOLÉNISCHEFF 1893, 131-136 ; MATTHIEU 1961, 185, pl. 90 ; LANDA et LAPIS 1974, pl. 21, 22 ; POLZ 1995, 232, n. 27 ; 237, n. 58 ; 238, n. 67 ; 246, n. 108, pl. 52b.

Saint-Pétersbourg 2960 : Kamosé, fils de Rouiou. XVIIᵉ d. (style ; personnage attesté également par la statue de Munich ÄS 1569). Granodiorite (?). Homme assis (partie inférieure). Pagne long. Proscynème : Amon-Rê, seigneur des trônes des Deux Terres. Lieu de conservation : Saint-Pétersbourg, Musée de l'Ermitage. Prov. inconnue. Bibl. : PM VIII, n° 801-531-600 ; MATTHIEU 1947, pl. 1 ; PAVLOV et MATTHIEU 1958, pl. 33 ; VANDIER 1958, 670 ; MATTHIEU 1961, 197-198, fig. 97 ; LAPIS et MATTHIEU 1969, 70-71, n° 66, pl. 1 ; PAVLOVA 1984, fig. 21.

Saint-Pétersbourg 4747 : Anonyme (fragmentaire). XIIIᵉ-XVIᵉ d. (style). Serpentinite ou stéatite. H. 8,5 cm. Homme assis (partie supérieure). Pagne long noué sous la poitrine. Lieu de conservation : Saint-Pétersbourg, Musée de l'Ermitage. Prov. inconnue. Ancienne coll. Bobrovski. Confiscation en 1920. Bibl. : PM VIII, n° 801-445-540 ; LAPIS et MATTHIEU 1969, 47, n° 12, fig. 18.

Saint-Pétersbourg 5008 : Anonyme (fragmentaire). XIIIᵉ-XVIᵉ d. (style). Serpentinite ou stéatite. H. 12,8 cm. Dyade debout : un homme aux mains sur le devant du pagne et une femme aux bras tendus le long du corps. Pagne long noué sous la poitrine ; robe fourreau. Crâne rasé ou perruque courte (acéphale) ; perruque tripartite lisse. Lieu de conservation : Saint-Pétersbourg, Musée de l'Ermitage. Prov. inconnue. Ancienne coll. Turaev. Confiscation en 1920. Bibl. : PM VIII, n° 801-404-600 ; LAPIS et MATTHIEU 1969, 46, n° 9, fig. 16.

Saint-Pétersbourg 5010 : Senbi(-shery), fils d'Iouou. Chancelier royal (*ḥtmw bity*), grand intendant (*imy-r pr wr*). 2ᵉ quart XIIIᵉ d. (style et paléographie ; personnage attesté par d'autres sources). Serpentinite ou stéatite. 2 x 8,5 x 9,5 cm. Homme debout (base et pied gauche). Proscynème : Hathor, maîtresse de Dendéra. Lieu de conservation : Saint-Pétersbourg, Musée de l'Ermitage. Prov. inconnue. Ancienne coll. Turaev. Confiscation en

1920. Bibl. : PM VIII, n° 801-449-560 ; LAPIS et MATTHIEU 1969, 47, n° 10a ; GRAJETZKI 2001, 44, pl. 5.

Saint-Pétersbourg 5521 : Anonyme (anépigraphe). Mi-XIIIe d. (style). Grauwacke. H. 9 cm. Homme assis en tailleur, mains à plat sur les cuisses. Pagne long noué sur la poitrine. Perruque longue, lisse, rejetée derrière les épaules. Lieu de conservation : Saint-Pétersbourg, Musée de l'Ermitage. Prov. inconnue. Ancienne coll. Turaev (achat en 1909 à Louqsor). Confiscation en 1920. Bibl. : PM VIII, n° 801-436-050 ; LAPIS et MATTHIEU 1969, 47, n° 11, fig. 17 ; LANDA et LAPIS 1974, pl. 24.

Saint-Pétersbourg 8212 : Anonyme (fragmentaire). XIIIe-XVIe d. (style). Stéatite. H. 22,5 cm. Homme debout, mains sur le devant du pagne. Pagne long noué sous la poitrine. Perruque courte ou crâne rasé (acéphale). Lieu de conservation : Saint-Pétersbourg, Musée de l'Ermitage. Prov. inconnue. Bibl. : PM VIII, n° 801-416-250 ; LAPIS et MATTHIEU 1969, 46-47, n° 10.

Saint-Pétersbourg 18113 : Amenemhat III Nimaâtrê (inscription). Grauwacke. H. 35 cm. Roi debout, bras tendus le long du corps. Pagne *shendjyt* lisse. Lieu de conservation : Saint-Pétersbourg, Musée de l'Ermitage. Prov. inconnue. Pièce acquise en 1938 (ancienne coll. Likhatchev). Bibl. : PM VIII, n° 800-365-710 ; LAPIS et MATTHIEU 1969, 43-44, n° 7 ; POLZ 1995, 246, n. 110.

Saqqara 1972 : Ânkhou et Néfertoum, fils de Khenemet. Scribe (*sš*). XIIIe d. (style). Calcaire. 10,5 x 10 x 5,9 cm. Fragment d'un groupe statuaire : homme debout, bras mains sur le devant du pagne. Pagne long noué sous la poitrine. Acéphale. Proscynème : Ptah-Sokar, le grand dieu. Lieu de conservation : Saqqara, magasins (?). Prov. Saqqara, temple de la vallée d'Ounas. Fouilles de Moussa (1972-1973). Bibl. : ALTENMÜLLER 1980a, 15-20, fig. 1-2, pl. 1-2 ; VERBOVSEK 2004, 527-528, n° SaUn 2.

Saqqara 1986 : Anonyme (?). XIIe-XIIIe d. (style). Calcaire. H. ca. 10 cm. Homme assis en tailleur (partie inférieure), mains à plat sur les cuisses. Lieu de conservation : Saqqara, magasins (?). Prov. Saqqara, temple funéraire de Pépy Ier. Bibl. : LECLANT et CLERC 1986, 259, pl. 29, fig. 35 ; VERBOVSEK 2004, 499, n° SaPI 14.

Saqqara 16556 : Sermaât, fils de Khety, et son épouse Khenemet. Intendant du décompte de l'orge de Basse-Égypte à Memphis (*imy-r pr ḥsb it mḥw m ʿnḫ-t3.wy*), chanteur de Ptah de Memphis (*šmʿw ptḥ rsy inb.f*). XIIe-XIIIe d. (style). Calcaire (?). H. 105 cm. Homme debout, bras tendus le long du corps, poings fermés. Pagne *shendjyt*. Perruque longue, lisse, rejetée derrière les épaules. Figure féminine debout contre sa jambe gauche. Proscynème : Ptah-Sokar ; le roi Ounas. Lieu de conservation : Saqqara, magasins (?). Prov. Saqqara, temple de la vallée d'Ounas. Fouilles de Moussa (1972). Bibl. : PM III², 651 ; MOUSSA 1981, 76, n° 1, pl. 4 ; MOUSSA et ALTENMÜLLER 1975, 93-, pl.

32 ; VERBOVSEK 2004, 529-530, n° SaUn 3.

Saqqara 16896 : Ânkhou, fils de Satnéfertoum. Intendant d'une propriété (?) (*imy-r pr n ḏ3t.t*), connu du roi (*rḫ n(i)-sw.t*). XIIe-XIIIe d. (style). Calcaire. 47 x 37 x 59 cm. Statue cube. Acéphale. Proscynème : Ptah-Sokar ; le roi Ounas. Lieu de conservation : Saqqara, magasins (?). Prov. Saqqara, temple de la vallée d'Ounas. Fouilles de Moussa (1974). Bibl. : MOUSSA 1981, 76, n° 4, pl. 7 ; MOUSSA 1984, 50, fig. 1 a-c, pl. 12 ; 13 ; SCHULZ 1992, I, 501, n. 304 ; ZIMMERMANN 1998, 101, n. 18 ; VERBOVSEK 2004, 525-526, n° SaUn 1.

Saqqara SQ.FAMS.214 : Anonyme (fragmentaire). Fin XIIe d. (style). Granodiorite. H. ca. 8 cm. Homme assis en tailleur (?) (buste). Perruque longue, striée, rejetée derrière les épaules. Lieu de conservation : Saqqara, musée Imhotep. Prov. Saqqara, temple funéraire de Pépy Ier. Fouilles de J. Leclant (1979-1980). Bibl. : /.

Saqqara SQ.FAMS.224 : Anonyme (fragmentaire). Brasseur (*ʿfty*). XIIIe d. (style). Calcaire. H. ca. 12 cm. Homme assis en tailleur, mains à plat sur les cuisses. Acéphale. Proscynème : Ptah[-Sokar]. Lieu de conservation : Saqqara, musée Imhotep. Prov. Saqqara, temple funéraire de Pépy Ier. Fouilles de J. Leclant (1979-1980). Bibl. : LECLANT 1982, 58, pl. 3b ; VERBOVSEK 2004, 498, n° SaPI 13.

Saqqara SQ.FAMS.361 : Héky, fils de Henoutepou. Intendant des magasins des offrandes divines (*imy-r šnwwt n ḥtp-nṯr*). XIIe d. (style). Calcaire induré (calcite marbre). H. ca. 12 cm. Statue cube. Perruque longue rejetée derrière les épaules. Barbe. Acéphale. Proscynème : Ptah-Sokar, le grand dieu, seigneur de la Shetyt ; le roi Pepy. Lieu de conservation : Saqqara, musée Imhotep. Prov. Saqqara, temple funéraire de Pépy Ier. Pièce trouvée en 1986 dans les environs du temple. Bibl. : LECLANT et CLERC 1987, 318, pl. 29, fig. 36 ; SCHULZ 1992, 500, n. 303, pl. 132a ; VERBOVSEK 2004, 486, n° SaPI 5.

Saqqara SQ.FAMS.529 : Hotep. Aucun titre indiqué. XIIe-XIIIe d. (style). Calcaire. H. ca. 10 cm. Homme assis en tailleur, enveloppé dans un manteau à frange, main gauche portée à la poitrine. Perruque longue, striée, rejetée derrière les épaules. Proscynème : Osiris (?). Lieu de conservation : Saqqara, musée Imhotep. Prov. Saqqara, cour à piliers du temple funéraire de la reine Inenek-Inti. Fouilles de la Mission archéologique française de Saqqara, 1993. Bibl. : LECLANT et CLERC 1994, 383, pl. 10, 7-8 ; VERBOVSEK 2004, 477, n° SaIn 1.

Stockholm 1969:160 : Anonyme (fragmentaire). XIIIe d. (style). Serpentinite. H. 7,1 cm. Homme debout, bras tendus le long du corps. Pagne long noué au-dessus du nombril. Perruque longue, striée, rejetée derrière les épaules. Lieu de conservation : Stockholm, Medelhavsmuseet. Prov. inconnue. Ancienne coll. R. Holtermann. Bibl. : PM VIII,

n° 801-445-560 ; LINDBLAD 1988, 17-20, fig. 18-23. **Fig. 6.3.4.2.1g**.

Stockholm 1983:12 : Nebit, fils d'Ânkhet et Intef. Aucun titre indiqué. Mi-XIIIᵉ d. (style). Quartzite. 54 x 28,5 x 37 cm. Homme assis en tailleur, mains à plat sur les cuisses. Pagne long noué sur la poitrine. Perruque longue, lisse, encadrant le visage. Proscynème : Osiris-Khentyimentiou, le grand dieu, seigneur d'Abydos. Lieu de conservation : Stockholm, Medelhavsmuseet. Prov. inconnue. Christie's (New York), 1979, n° 188. Bibl. : PM VIII, n° 801-436-070 ; GEORGE 1984, 13 ; PETERSON 1985, 25-28 ; GEORGE 1999, 18-19. **Fig. 4.11.2c**.

Stockholm 1983:15 : […] (nom illisible). Brasseur (ꜥfty). XIIIᵉ d. (style). Granodiorite. 9,8 x 8 cm. Homme assis en tailleur, mains à plat sur les cuisses. Torse manquant. Pagne long noué sous (?) la poitrine. Lieu de conservation : Stockholm, Medelhavsmuseet. Prov. inconnue. Ancienne coll. P. Wilborg. Bibl. : PM VIII, n° 801-431-225. **Fig. 4.11.1a**.

Stockholm 1993:3 : Ouadjnéfer, sa mère Neni, fille d'Ânkhetren, et sa femme Iouni, fille de Merether. Gardien/surveillant (sꜣw). XIIIᵉ d. (style). Stéatite. 8,7 x 6,9 cm. Triade debout : deux hommes (!) debout, mains sur le devant du pagne, et une femme, bras gauche tendu le long du corps, bras droit passé derrière le dos du personnage central. Pagnes longs noués sous la poitrine ; robe fourreau. Perruques longues, lisses, rejetées derrière les épaules ; perruque tripartite lisse. Proscynème : Osiris. Lieu de conservation : Stockholm, Medelhavsmuseet. Prov. inconnue. Ancienne coll. Mathias Komor. Sotheby's (New York), 1966, n° 115 ; 1993, n° 24. Bibl. : PM VIII, n° 801-402-820 ; GEORGE 1994, 11-17 ; 1999, 16-17 ; CONNOR 2016b, 4-8 ; 15, fig. 34. **Fig. 7.2g-h**.

Stockholm MM 10014 : Minnéfer, fils d'Ourbaouptah. Noble prince (iry-pꜥ.t ḥꜣty-ꜥ) ; connu du roi (rḫ n(i)-sw.t) ; confident du roi au devant des Deux Terres (mḥ-ib (n) n(i)-sw.t ḫnt tꜣ.wy) ; ami intime du roi au devant des Deux Rives (ꜥḳ ib n(i)-sw.t ḫnt idbwy). XIIIᵉ d. (style ; personnage attesté par d'autres sources). Granodiorite. H. 35,5 cm. Homme debout, mains sur le devant du pagne. Buste et base manquants. Pagne long noué sous la poitrine. « (Statue) donnée comme récompense de la part du roi ». Lieu de conservation : Stockholm, Medelhavsmuseet. Prov. inconnue (Abydos ?). Ancienne coll. Otto Smith (1933). Sotheby's (New York), 1966, n° 115 ; 1993, n° 24. Bibl. : PM VIII, n° 801-416-500 ; PETERSON 1970-1971, 8-9, fig. 5 ; SIMPSON 1974, ANOC 73.2 ; ZIMMERMANN 1998, 100, n. 14 ; 102, n. 49 ; GRAJETZKI 2000, 192, n° 12.16, b ; DELVAUX 2008, 71-72, n° 2.2.17 ; QUIRKE 2010, 57. **Fig. 4.6.1a**.

Stockholm MM 11234 : Anonyme (fragmentaire). 2ᵉ quart XIIIᵉ d. (style). Granodiorite. H. 12 cm. Buste masculin. Perruque longue, striée et bouffante, rejetée derrière les épaules. Lieu de conservation : Stockholm, Medelhavsmuseet. Prov. inconnue (« el-Katatba » (?)). Bibl. : LINDBLAD 1988, 9-20. **Fig. 2.8.3k**.

Stockholm MM 11235 : Anonyme (fragmentaire). 2ᵉ m. XIIᵉ d. (style). Granodiorite. H. 11,9 cm. Buste féminin, fragment d'un groupe statuaire. Robe fourreau. Perruque longue, tripartite, striée. Lieu de conservation : Stockholm, Medelhavsmuseet. Prov. inconnue (« el-Katatba » (?)). Don Hermann Junker (1933). Bibl. : LINDBLAD 1988, 17-20.

Stockholm MM 11444 : Iqer, fils de Ptahhotep. XIIIᵉ d. (style). Calcaire. 14 x 11,6 x 6 cm. Homme assis en tailleur, mains à plat sur les cuisses. Pagne long noué sur l'abdomen. Acéphale. Proscynème : Osiris-qui-est-en-Abydos ; Anubis-qui-est-sur-sa-montagne. Lieu de conservation : Stockholm, Medelhavsmuseet. Prov. inconnue. Bibl. : /.

Stockholm NME 75 : Sobekhotep Sekhemrê-Séouadjtaouy (inscription). Granodiorite. 8 x 17,5 x 28 cm. Roi debout (base et pieds). Proscynème : Khnoum, seigneur de la Cataracte. Lieu de conservation : Stockholm, Medelhavsmuseet. Prov. inconnue (Éléphantine ?). Pièce acquise par le musée en 1928. Bibl. : LIEBLEIN 1868, 32 ; PETERSON 1970-71, 8-10, fig. 6 ; DAVIES 1981, 25, n° 18 ; RYHOLT 1997, 344 ; QUIRKE 2010, 63. **Fig. 2.8.3b**.

Strasbourg 1383 : Anonyme (fragmentaire). XIIIᵉ d. (style). Stéatite. H. 5 cm. Tête masculine. Perruque longue, lisse et bouffante, rejetée derrière les épaules. Lieu de conservation : Strasbourg, Institut d'égyptologie. Prov. inconnue. Achat au Caire en 1903. Bibl. : PM VIII, n° 801-447-580 ; SPIEGELBERG 1909, 5, pl. 4 ; CONNOR 2016b, 4-8 ; 13, fig. 25.

Strasbourg 1392 : Anonyme (fragmentaire). Début XIIIᵉ d. (style). Quartzite. H. 12 cm. Tête masculine. Perruque longue, striée, encadrant le visage. Lieu de conservation : Strasbourg, Institut d'égyptologie. Prov. inconnue. Achat au Caire en 1903. Bibl. : PM VIII, n° 801-447-585 ; SPIEGELBERG 1909, 4-5, pl. 4.

Suez JE 66569 (= Le Caire JE 66569 - TR 18/6/26/2) : Sésostris III Khâkaourê (inscription). Granodiorite. H. 168 cm. Roi assis, main gauche à plat sur la cuisse, main droite refermée sur une pièce d'étoffe. Pagne *shendjyt*. Némès. Figures de reines debout de part et d'autre de ses jambes, contre le trône. Lieu de conservation : Suez, musée (jadis Le Caire, Musée égyptien). Prov. Médamoud, temple de Montou. Fouilles de F. Bisson de la Roque (1926). Bibl. : BISSON DE LA ROQUE 1926, 104-105, pl. 5 ; 1927 (couverture) ; 1931, pl. 47 ; EVERS 1929, I, pl. 92 ; LANGE 1954, pl. 34-35 ; WOLF 1957, 323, fig. 261 ; PERDU 1977, 75 ; POLZ 1995, 229, n. 14 ; 230, n. 20 ; 234, n. 35 ; 235 ; 242, n. 79, pl. 48d ; JOSEPHSON et FREED 2008, 147, fig. 6. **Fig. 2.4.1.2h-j**.

Swansea W301 : Min-aha, fils d'Iy. Aucun titre indiqué. XIIIᵉ d. (style). Granodiorite. 27 x 31 x 30 cm. Homme assis

en tailleur, mains à plat sur les cuisses. Pagne long noué sous la poitrine. Buste manquant. Proscynème : Montou et Horus. Lieu de conservation : Swansea University, Egypt Centre. Prov. Armant (nécropole). Fouilles de Mond et Myers. Bibl. : MOND et MYERS 1937, 259. **Fig. 3.1.7.**

Swansea W842 : Anonyme (fragmentaire). XIII^e d. (style). Stéatite. 5,9 x 4,7 x 3,9 cm. Buste féminin. Perruque hathorique. Lieu de conservation : Swansea University, Egypt Centre. Prov. inconnue. Ancienne coll. Rustajfaell. Achat pour le musée en 1906. Bibl. : CONNOR 2016b, 4-8 ; 13, fig. 27. **Fig. 5.9j.**

Swansea W844 : Anonyme (fragmentaire). XIII^e d. (style). Granodiorite. 5,3 x 3,8 x 4,8 cm. Tête masculine. Crâne rasé. Lieu de conservation : Swansea University, Egypt Centre. Prov. inconnue. Ancienne coll. Rustajfaell. Achat pour le musée en 1906. Bibl. : PM VIII, n° 801-447-591.

Swansea W845 : Anonyme (fragmentaire). XIII^e d. (style). Stéatite. 5,3 x 4,4 x 3 cm. Buste d'un homme assis en tailleur (?) enveloppé dans un manteau laissant nue l'épaule droite, main gauche portée à la poitrine. Perruque longue, lisse, rejetée derrière les épaules. Lieu de conservation : Swansea University, Egypt Centre. Prov. inconnue. Ancienne coll. Rustajfaell. Achat pour le musée en 1906. Bibl. : PM VIII, n° 801-445-585 ; CONNOR 2016b, 4-8 ; 13, fig. 23.

Swansea W846 : Anonyme (inscription illisible). XIII^e-XVI^e d. (style). Stéatite. 12,3 x 3,4 x 5 cm. Homme debout, mains sur le devant du pagne. Pagne long noué sur l'abdomen. Perruque courte, lisse et arrondie. Lieu de conservation : Swansea University, Egypt Centre. Prov. inconnue (« peut-être Assouan »). Anciennes coll. Grenfell (1885-1886) et Wellcome (1920). Bibl. : PM VIII, n° 801-416-620.

Swansea W847 : Anonyme (anépigraphe). XIII^e-XVI^e d. (style). Stéatite. 14,5 x 10,4 x 4,5 cm. Dyade debout : un homme, mains sur le devant du pagne, et une femme, bras tendus le long du corps. Pagne long noué sous la poitrine ; robe fourreau. Perruque courte, lisse et arrondie ; perruque tripartite lisse. Lieu de conservation : Swansea University, Egypt Centre. Prov. inconnue (« peut-être Assouan »). Ancienne coll. Grenfell (?). Bibl. : PM VIII, n° 801-404-615. **Fig. 6.2.9.1c.**

Swansea W5291 : Iouef. Intendant (*imy-r pr*). XIII^e d. (style). Granodiorite. 15,8 x 8 x 9,2 cm. Homme agenouillé tenant dans ses mains deux vases cylindriques. Jambes manquantes. Crâne rasé. Lieu de conservation : Swansea University, Egypt Centre. Prov. inconnue. Ancienne coll. Rustajfaell. Achat pour le musée en 1906. Bibl. : PM VIII, n° 801-431-250.

Tanis – Sphinx 01 : Roi anonyme (statue usurpée par Apophis, Ramsès II, Mérenptah et Psousennès I^{er}). Fin XII^e d. (style). Granodiorite. Fragments d'un sphinx. Lieu de conservation : inconnu. Prov. Tanis, grand temple, au sud de l'axe du temple. Bibl. : PM IV, 17 ; PETRIE 1885, 11, 15, plan 60, pl. 4/26a-b ; 1888a, 19 ; KRI II, 450 (7) ; KRI IV, 48 ; UPHILL 1984, 94, 152, pl. 302 ; MAGEN 2011, 416-417, n° A-a-1.

Tanis – Sphinx 02 : Roi anonyme (statue usurpée par Apophis, Ramsès II, Mérenptah et Psousennès I^{er}). Fin XII^e d. (style). Granodiorite. Fragments d'un sphinx. Lieu de conservation : inconnu. Prov. Tanis, grand temple, au sud de l'axe du temple. Bibl. : PM IV, 17 ; PETRIE 1885, 11, plan 61, pl. 4/27a-g ; 1888a, 19-20 ; KRI II, 450 (8) ; KRI IV, 48 ; UPHILL 1984, 94, 152, pl. 303 ; MAGEN 2011, 418-420, n° A-a-2.

Tanis – Torse : Roi anonyme (fragmentaire). Fin XII^e-début XIII^e d. (style). Quartzite. H. ca. 80 cm. Torse d'un roi. Némès. Collier au pendentif. Lieu de conservation : *in situ*. Prov. Tanis. Bibl. : /. **Fig. 3.1.31e.**

Tanis 1929 : Sobekhotep Khânéferrê (inscription). Granodiorite. H. ca. 80 cm. Roi assis (partie inférieure), mains à plat sur les cuisses. Pagne *shendjyt*. Proscynème : Ptah-qui-est-au-sud-de-son-Mur, maître de l'Ânkhtaouy. Lieu de conservation : *in situ*. Prov. Tanis (orig. Memphis ?). Fouilles de P. Montet (1929-1932). Bibl. : PM IV, 25 ; MONTET 1933, 117, pl. 67, 4 ; DAVIES 1981, 26, n° 25 ; RYHOLT 1997, 349 ; QUIRKE 2010, 64. **Fig. 3.1.31c-d.**

Tell el-Dab'a 01-02 : Sésostris II Khâkhéperrê ou III Khâkaourê (style et contexte archéologique). Granodiorite. H. 96 cm. Deux statues jumelles du roi assis (partie inférieure), main gauche à plat sur la cuisse, main droite refermée sur une pièce d'étoffe. Pagne *shendjyt*. Lieu de conservation : inconnu. Prov. Ezbet Rushdi es-Saghira, dans le sanctuaire du temple. Fouilles de Sh. Adam (1951-1952). Bibl. : ADAM 1959, 207, 212, pl. 5a, 6a, 13a.

Tell el-Dab'a 03 : Néférousobek Sobekkarê (inscription). Granodiorite. Sphinx acéphale. Lieu de conservation : inconnu. Prov. Khatâna. Fouilles d'E. Naville (1887). NB : Habachi explique que le sphinx est resté *in situ*, mais qu'il ne restait, en 1954, déjà plus aucun hiéroglyphe visible, car ce monument était régulièrement visité par des villageoises stériles qui avaient pour pratique de briser des vases sur la sculpture. Bibl. : PM IV, 9 ; NAVILLE 1888, 21, pl. 9 c ; HABACHI 1954a, 462 ; UPHILL 1984, 100 ; FAY 1996c, 131.

Tell el-Dab'a 04 : Néférousobek Sobekkarê (inscription). Grauwacke. H. 64 cm. Reine assise (partie inférieure). Robe fourreau. Lieu de conservation : inconnu. Prov. Khatâna. Bibl. : HABACHI 1954a, 461 ; UPHILL 1984, 100-101 ; FAY 1996b, 131.

Tell el-Dab'a 05 : Néférousobek Sobekkarê (inscription). Grauwacke. H. 73 cm. Reine assise (partie inférieure), mains à plat sur les cuisses. Robe fourreau. Proscynème : Sobek de Shedet ; Horus-qui-réside-à-Shedet-en-paix ; Sobek-

qui-est-à-la-tête-du-Lac-du-Palais. Lieu de conservation : inconnu. Prov. Khatâna (orig. Fayoum ?). Bibl. : Habachi 1954a, 460-461, pl. 8 ; Uphill 1984, 100-101 ; Fay 1996b, 131. **Fig. 3.1.30a.**

Tell el-Dab'a 06 : Néférousobek Sobekkarê (inscription). Grauwacke. H. 85 cm. Reine agenouillée (partie inférieure). Robe fourreau. Proscynème : Sobek de Shedet ; Horus-qui-réside-à-Shedet-et-qui-est-à-la-tête-du-Lac-du-Palais. Lieu de conservation : inconnu. Prov. Khatâna (orig. Fayoum ?). Bibl. : Habachi 1954a, 459, pl. 7b ; Uphill 1984, 100-101 ; Fay 1996b, 131. **Fig. 2.6.2b et 3.1.30b.**

Tell el-Dab'a 07 : Hornedjherytef Hotepibrê (inscription). Grauwacke. H. 140 cm. Roi assis (partie inférieure). Pagne *shendjyt*. Proscynème : Ptah-qui-est-au-sud-de-son-mur. Lieu de conservation : inconnu. Prov. Khatâna (orig. Memphis ?). Bibl. : Weill 1950b, 194 ; Habachi 1954a, 460-461, pl. 9 ; Vandier 1958, 216, n° 6, et 601 (Khatana V) ; von Beckerath 1964, 39, n° 6 ; 232, 13, 9 (3) ; Davies 1981, 22, n° 4 ; Helck 1983, 4, n° 8 ; Vandersleyen 1995, 129 ; Ryholt 1997, 338 ; Quirke 2010, 65.

Tell el-Dab'a 08 : Anonyme (fragmentaire). Fin XIIᵉ-XIIIᵉ d. (style). Serpentinite. 15,5 x 5,7 cm. Homme debout, bras tendus le long du corps, poings fermés. Perruque mi-longue, striée, encadrant le visage. Large panneau dorsal au sommet arrondi. Lieu de conservation : inconnu. Prov. Tell el-Dab'a, F/1-I/19, tombe 1. Fouilles de M. Bietak. N° TD 5093 (36). Bibl. : Bietak 1991a, 64- ; 1991b, 49 (1), A.26, fig. 15 ; Hein 1994, 99-100, n° 29.

Tell el-Dab'a 09 : Anonyme (fragmentaire). XIIIᵉ d. (style). Serpentinite. 11,9 x 6,9 cm. Homme debout, bras tendus le long du corps, poings fermés. Pagne *shendjyt*. Acéphale. Lieu de conservation : inconnu. Prov. Tell el-Dab'a, F/1-p/19, au-dessus de la tombe 13. Fouilles de M. Bietak. N° TD 7195 (69). Bibl. : Hein 1994, 100, n° 30.

Tell el-Dab'a 10 : Reine anonyme (fragmentaire). Calcaire. 16,4 x 14,1 x 9,8 cm. Buste d'une reine. Perruque tripartite lisse. Uraeus. Lieu de conservation : inconnu. Prov. Ezbet Helmi (Tell el-Dab'a), H/1-2/19. N° d'inv. TD 8175 (166). Bibl. : Schwab, dans Hein (éd.) 1994, 191, n° 212.

Tell el-Dab'a 11 : Anonyme (fragmentaire). Chef asiatique ? Hyksôs ? XIIIᵉ-XVᵉ d. (style). Calcaire. H. ca. 175 cm. Homme assis, enveloppé dans un manteau, tenant dans la main droite un sceptre. Coiffure striée en forme de champignon. Lieu de conservation : magasins de Tell el-Dab'a (?). Prov. Tell el-Dab'a, nécropole, F/1-p/19, tombe 1. Fouilles de M. Bietak. N° TD 7195 (69). Bibl. : Bietak 1991a, 58-64, fig. 10, pl. 17 ; Hein 1994, 112-113, n° 48 ; Bietak 1996a, 18, fig. 17, 20-21 ; Schiestl 2006, 173-185 ; Arnold Do. 2010, 191-194, fig. 1a ; pl. 28-29.

Tell el-Dab'a 12 : Ânkh-hor. Maire/gouverneur (*ḥ3ty-ꜥ*), intendant d'un district administratif (*imy-r gs-pr*). XIIᵉ d.

(style). Grauwacke. 23 x 10,7 x 22 cm. Homme assis, main gauche à plat sur la cuisse, main droite refermée sur une pièce d'étoffe. Buste manquant. Pagne *shendjyt*. Proscynème : Osiris ; le roi Sehetepibrê. Lieu de conservation : inconnu. Prov. Ezbet Rushdi es-Saghira, cour du temple. Fouilles de Sh. Adam (1951-). Bibl. : Adam 1959, 213, pl. 7c.

Tell el-Dab'a 13 : Anonyme (fragmentaire). XIIᵉ-XIIIᵉ d. (style). Calcaire. H. 4 cm. Torse d'un homme assis. Lieu de conservation : inconnu. Prov. Ezbet Rushdi es-Saghira, cour du temple. Fouilles de Sh. Adam (1951-). Bibl. : Adam 1959, 216, n° 6, pl. 10a ; Verbovsek 2004, 351-352, n° Ez 10.

Tell el-Dab'a 14 : Imeny, fils de Satkhentykhety. Noble prince (*r-pꜥ ḥ3ty-ꜥ*), directeur du temple (*imy-r ḥw.t-nṯr*). XIIIᵉ d. (style). Quartzite. H. 16 + 12,7 ; l. 10,5 cm. Torse d'un homme debout, mains sur le devant du pagne. Buste manquant. Pagne long. Proscynème : Ptah ; Sehetepibrê. Lieu de conservation : inconnu. Prov. Ezbet Rushdi es-Saghira, cour du temple. Torse : fouilles de Sh. Adam (1952) ; jambes : fouilles de M. Bietak (1996). Bibl. : Adam 1959, 213-, n° 2, pl. 6b ; Bietak et Dorner 1998, 16, 21 ; Verbovsek 2004, 351-352, n° Ez 1 ; Arnold Do. 2010, 190-191. **Fig. 3.1.30.1c.**

Tell el-Dab'a 15 : Imeny, fils d'Ity. Noble prince (*r-pꜥ ḥ3ty-ꜥ*), chancelier royal (*ḫtmw bity*), ami unique (*smr wꜥty*), maître des secrets (*ḥry-sšt3 ḥwt šmꜥ*), compagnon d'Horus qui vit dans le palais (*sm3y ḥr ḥr-ib ḥwt ꜥ3*), trésorier (*imy-r ḫtm.t*). XIIᵉ-XIIIᵉ d. (style et personnage peut-être attesté par d'autres sources). Granodiorite. 24 x 28,5 x 31,5 cm. Homme assis en tailleur, mains à plat sur les cuisses. Buste manquant. Pagne long. Proscynème : Ouadjet, maîtresse d'Imet ; le grand dieu, seigneur du ciel. Lieu de conservation : inconnu. Prov. Ezbet Rushdi es-Saghira, cour du temple. Fouilles de Sh. Adam (1952). Bibl. : Adam 213-214, pl. 8 ; Bietak et Dorner 1998, 16 ; 19 ; Grajetzki 2000, 54, n° II.16, a ; Verbovsek 2004, 353-354, n° Ez 2 ; Grajetzki 2009, 171, n. 55 ; Arnold Do. 2010, 190-191. **Fig. 3.1.30.1d.**

Tell el-Dab'a 16 : Senousret, fils de Iounout. Scribe des recrues (*sš ḥrdw*). XIIᵉ-XIIIᵉ d. (style et provenance). Calcaire. 9 x 12,5 cm. Homme assis en tailleur (partie inférieure), mains à plat sur les cuisses. Pagne long. Proscynème : le roi Sehetepibrê. Lieu de conservation : inconnu. Prov. Ezbet Rushdi es-Saghira, cour du temple. Fouilles de Sh. Adam (1951-). Bibl. : Adam 1959, 214, pl. 6b et 7c ; Bietak et Dorner 1998, 16- ; Verbovsek 2004, 359, n° Ez 5.

Tell el-Dab'a 17 : Hornakht, fils de Néferether. Contrôleur de la Phyle (*mty n s3*). XIIᵉ-XIIIᵉ d. (provenance). Calcaire. 15 x 23 x 17 cm. Homme assis en tailleur. Proscynème : Osiris, seigneur de Busiris, le grand dieu, seigneur d'Abydos. Lieu de conservation : inconnu. Prov. Ezbet Rushdi es-Saghira, zone du tell. Fouilles de Sh. Adam

(1951-). Bibl. : BIETAK et DORNER 1998, 16- ; VERBOVSEK 2004, 357-358, n° Ez 4.

Tell el-Dab'a 18 : Anonyme (fragmentaire). XIIᵉ-XIIIᵉ d. (provenance). Granodiorite (?). 6 x 10 x 9 cm. Pieds et base d'un homme assis (?). Lieu de conservation : inconnu. Prov. Ezbet Rushdi es-Saghira, cour du temple. Fouilles de Sh. Adam (1951-). Bibl. : ADAM 1959, 216, n° 6, pl. 6b ; VERBOVSEK 2004, 364, n° Ez 7.

Tell el-Dab'a 19 : Anonyme (fragmentaire). XIIᵉ-XIIIᵉ d. (provenance). Calcaire. 6,2 x 6,5 x 8,5 cm. Homme assis en tailleur. Pagne long. Lieu de conservation : inconnu. Prov. Ezbet Rushdi es-Saghira, alentours de la cour du temple et des magasins à l'est. Fouilles de M. Bietak et J. Dorner (1997). N° TD 8576. Bibl. : BIETAK et DORNER 1998, 21 ; VERBOVSEK 2004, 365, n° Ez 8.

Tell el-Dab'a 20 : Anonyme (fragmentaire). XIIᵉ-XIIIᵉ d. (provenance). Calcaire induré. H. tête 8,2 cm. Tête et fragment de jambe d'un homme assis en tailleur. Perruque longue et lisse. Lieu de conservation : inconnu. Prov. Ezbet Rushdi es-Saghira, alentours de la cour du temple et des magasins à l'est. Fouilles de M. Bietak et J. Dorner (1997). N° TD 8574 (tête) et 8575 (jambe). Bibl. : BIETAK et DORNER 1998, 21 ; VERBOVSEK 2004, 366, n° Ez 9.

Tell Gezer 1 : Héqaib. Échanson/majordome (*wdpw n ꜥt*). XIIᵉ-XIIIᵉ d. (inscription). Granodiorite. Homme assis. Lieu de conservation : inconnu. Prov. Tell Gezer. Fouilles de Macalister. Bibl. : PM VII, 374 ; MACALISTER 1912, 311-312, fig. 450 ; WEINSTEIN 1974, 55.

Tell Gezer 2 : Dedouamon. Officier du régiment de la ville (*ꜥnḫ n niw.t*). XIIᵉ-XIIIᵉ d. (inscription). Homme debout. Lieu de conservation : inconnu. Prov. Tell Gezer. Fouilles de Macalister. Bibl. : PM VII, 374 ; WEINSTEIN 1974, 55.

Tell Gezer 3 : Néférousobek. Fille royale (*sꜣ.t n(i)-sw.t*). Règnes d'Amenemhat III-IV. Peut-être future souveraine du même nom. Gneiss anorthositique. 5,6 x 11,7 x 10,2 cm. Base et pieds d'une statue de la princesse assise. Lieu de conservation : inconnu. Prov. Tell Gezer, en réemploi dans une couche stratigraphique du XIIIᵉ s. av. J.-C. Fouilles de W.G. Dever, (1971). Bibl. : WEINSTEIN 1974, 49-57.

Tell Sanhur : Roi anonyme (fragmentaire). Sésostris III Khâkaourê – Amenemhat III Nimaâtrê (?) (style). Quartzite. H. ca. 35 cm. Poitrine et bras gauche conservés. Némès. Collier au pendentif. Lieu de conservation : inconnu. Prov. Tell Sanhur (région de Minshat Abu Omar). Fouilles de H.W. Müller (1966). Bibl. : MÜLLER 1966a, 17.

Tod : Sésostris III Khâkaourê (inscription). Granit. Fragment de siège. Lieu de conservation : Tod, musée en plein air. Prov. Tod, temple de Montou. Bibl. : POSTEL 2014, 119-120, fig. 9.

Toronto ROM 905.2.79 : Nakht. Intendant d'un district administratif (*imy-r gs-pr*). Deuxième Période intermédiaire (style). Calcaire. P. 7 cm. Base et pieds d'un homme debout. Lieu de conservation : Toronto, Musée royal de l'Ontario. Prov. Abydos, nécropole (« cimetière de Petrie »). Fouilles de W.M.F. Petrie (1902-1904). Bibl. : MARÉE 2010, 241-282, pl. 74-75 ; GRAJETZKI et STEFANOVIĆ 2012, n° 113.

Toronto ROM 906.16.111 : Roi anonyme (fragmentaire). Sésostris III Khâkaourê (?) (style). Grès. 24,2 x 18,5 x 13,5 cm. Roi assis (partie supérieure). Némès lisse. Barbe. Collier au pendentif. Lieu de conservation : Toronto, Musée royal de l'Ontario. Prov. Serabit el-Khadim. Fouilles de W.M.F. Petrie (?). Bibl. : FAY 1996c, 36, 96, n° 8, pl. 65a ; VALBELLE et BONNET 1996, 10, fig. 13. **Fig. 3.1.36a**.

Toronto ROM 906.16.119 : Anonyme (fragmentaire). Fin XIIᵉ d. (style). Grès. H. ca. 10 cm. Tête masculine. Perruque longue, lisse et bouffante, rejetée derrière les épaules. Lieu de conservation : Toronto, Musée royal de l'Ontario. Prov. Serabit el-Khadim. Fouilles de W.M.F. Petrie (?). Bibl. : /. **Fig. 5.7b**.

Toronto ROM 948.34.25 : Anonyme (fragmentaire). Fin XIIᵉ-XIIIᵉ d. (style). Calcaire. H. ca. 12 cm. Femme debout (partie supérieure). Robe fourreau. Perruque tripartite lisse. Lieu de conservation : Toronto, Musée royal de l'Ontario. Bibl. : /.

Toronto ROM 958.221 : Ibi-ref, fils de Satmontou. Conseiller du district (*ḳnbty n w*). Fin XIIᵉ-XIIIᵉ d. (style). Bois. 48,8 x 11,5 x 22,9 cm. Homme debout, main gauche portée à la poitrine. Pagne long à devanteau triangulaire. Crâne rasé. Proscynème : Osiris, seigneur de Busiris, le grand dieu, seigneur d'Abydos. Lieu de conservation : Toronto, Musée royal de l'Ontario. Prov. inconnue. Bibl. : PM VIII, n° 801-423-050 ; NEEDLER 1981, 132-136 ; WILDUNG 1984, 215, fig. 190.

Truro 1914.23.20 : Anonyme (fragmentaire). XIIIᵉ-XVIᵉ d. (style). Stéatite. H. 19 cm. Homme debout, bras tendus le long du corps. Pagne long noué sous la poitrine. Perruque longue, lisse, rejetée derrière les épaules. Lieu de conservation : Truro, Royal Cornwall Museum. Prov. inconnue. Bibl. : PM VIII, n° 801-416-700 ; NAIL 1991, 9, n° 27.

Tübingen 1092 : Dedousobek, frère d'un chancelier royal. Intendant (*imy-r pr*). XIIIᵉ d. (style). Granodiorite. H. 17 cm. Homme assis en tailleur, mains à plat sur les cuisses. Pagne long noué sous la poitrine. Acéphale. Proscynème : Osiris, seigneur de Busiris. Lieu de conservation : Tübingen, Ägyptische Sammlung der Universität. Prov. inconnue. Achat en 1967. Bibl. : PM VIII, n° 801-436-100 ; BRUNNER-TRAUT et BRUNNER 1981, 34-35, pl. 48-49.

Tula Oblast 1067 : Anonyme (fragmentaire). XIIᵉ-XIIIᵉ d. (style). Grauwacke. 19,5 x 3,4 cm. Homme debout, mains

sur le devant du pagne. Pagne long à frange, noué sous la poitrine. Base et tête manquantes. Lieu de conservation : Tula Oblast, Polenov State Historico-artistic and Natural Museum-reserve. Prov. inconnue (« environs de la pyramide de Saqqara »). Trouvée en 1881. Ancienne coll. V.D. Polenov. Bibl. : PM VIII, n° 801-416-170 ; HODJASH (KHODZHASH) et ETINGOF 1991, n° 108 ; BERLEV et HODJASH 1998, 61, n. 28.

Turin C. 3045 : Senousret, fils de Henout. Inspecteur des serviteurs (*sḥḏ šmsww*). XIIIᵉ-XVIIᵉ d. (style). Calcaire induré. H. ca. 7 cm. Homme assis en tailleur, mains à plat sur les cuisses. Pagne long noué sous le nombril. Perruque courte, arrondie et frisée. Collier *ousekh*. Lieu de conservation : Turin, Museo Egizio. Prov. inconnue. Bibl. : PM VIII, n° 801-437-660 ; FABRETTI *et al.* 1882, I, 415 ; CURTO 1984, 104 ; FRANKE 1984b, 493 ; DONADONI ROVERI (éd.) 1988, 134, 142, fig. 212 ; ANDREU-LANOË 1992, 100 ; SCOTT 2004, II, 862 ; STEFANOVIČ 2006, 165, n. 877; 2016, 117. **Fig. 5.5d.**

Turin C. 3064 : Kheperka, fils de Tinet (?) et Sobekemmer (intendant de la Place de production). Chancelier royal (*ḥtmw bity*), directeur des champs (*imy-r ꜣḥwt*). Début XIIIᵉ d. (style et cartouche partiel du roi S-[…]-rê). Granodiorite. 68 x 20 x 41 cm. Homme assis, mains à plat sur les cuisses. Pagne long noué sous la poitrine. Perruque longue, lisse, encadrant le visage. Proscynème : Amon-Rê, seigneur des trônes des Deux Terres ; Sobek de Shedet. « (Statue) donnée comme récompense de la part du roi ». Lieu de conservation : Turin, Museo Egizio. Prov. inconnue (Fayoum ? Karnak ?). « Vieux fonds du musée » (1824-1888). Bibl. : PM VIII, n° 801-431-260 ; VANDIER 1958, 610 ; CURTO 1984, 102 ; AMICONE, dans ROBINS (éd.) 1990, 62 ; DONADONI, dans DONADONI ROVERI (éd.) 1989, 132, 141, 254, fig. 210 ; GRAJETZKI 2000, 56, n° II.20 ; GRAJETZKI et MINIACI 2007, 69-75 ; QUIRKE 2010, 57 ; CONNOR 2016a, 91, fig. 95. **Fig. 2.8.3r-s et 4.3c.**

Turin C. 3082 : Iouiou (?) et deux personnages féminins (inscription peu lisible). Gardien de la salle (?) (*iry-ꜥt ?*). XIIIᵉ d. (style). Statuette en stéatite insérée dans un naos en calcaire. Statuette : H. 6 cm. Naos : 12 x 9 cm. Homme debout, mains sur le devant du pagne, entouré d'une femme et d'une petite fille, bras tendus le long du corps. Pagne long noué sous la poitrine ; robes fourreaux. Perruque longue, lisse, encadrant le visage ; perruques longues, amples et lisses. Proscynème : Osiris, seigneur d'Abydos. Lieu de conservation : Turin, Museo Egizio. Prov. inconnue. « Vieux fonds du musée » (1824-1888). Bibl. : PM VIII, n° 801-402-590 ; ORCURTI 1855, II, 185-186 ; EVERS 1929, II, pl. 4, fig. 42 ; VANDIER 1958, 610, pl. 83 ; CURTO 1984, 104 ; DONADONI *et al.* 1988, 84 ; D'AMICONE et FONTANELLA (éds.) 2007, 257 ; CONNOR, dans MORFOISSE et ANDREU-LANOË (éds.) 2014, 197 ; 290, n° 259 ; CONNOR 2016a, 92-93, fig. 96. **Fig. 5.13a.**

Turin C. 3083 : Anonyme (anépigraphe). XIIIᵉ d. (style).

Stéatite ou serpentinite. 14,2 x 4,1 x 7,4 cm. Homme debout, mains sur le devant du pagne. Pagne long noué sous la poitrine. Crâne rasé. Lieu de conservation : Turin, Museo Egizio. Prov. inconnue. Collection Drovetti (1824). Bibl. : PM VIII, n° 801-416-752 ; FABRETTI *et al.* 1882, 423 ; VANDIER 1958, 227 ; CONNOR 2016a, 69, fig. 72. **Fig. 5.9a.**

Turin C. 3084 : Dagi. Laveur/blanchisseur (*rḥty*). XIIIᵉ d. (style). Stéatite ou serpentinite. 22 x 5,6 x 11 cm. Homme debout, mains sur le devant du pagne. Pagne long noué sur l'abdomen. Perruque longue, lisse, encadrant le visage (visage restauré). Proscynème : Osiris, seigneur de Busiris, le grand dieu, seigneur d'Abydos ; Osiris, seigneur de la vie, maître de l'éternité. Lieu de conservation : Turin, Museo Egizio. Prov. inconnue. « Vieux fonds du musée » (1824-1888). Bibl. : PM VIII, n° 801-416-753 ; FABRETTI *et al.* 1882, 423 ; VANDIER 1958, 227 et 610 ; CURTO 1984, 103 ; CONNOR 2016a, 69, fig. 72. **Fig. 5.9a.**

Turin C. 3149 : Is[…] (fragmentaire). XIIIᵉ d. (style). Serpentinite. 8 x 8 x 15 cm. Base et pieds d'un homme debout. Lieu de conservation : Turin, Museo Egizio. Prov. inconnue. « Vieux fonds du musée » (1824-1888). Bibl. : /.

Turin P. 5038 : Anonyme (fragmentaire). XIIIᵉ d. (style). Stéatite ou serpentinite. 5,5 x 6,2 x 5,4 cm. Base et pieds d'une femme debout. Lieu de conservation : Turin, Museo Egizio. Prov. incertaine (Gebelein ?). Bibl. : /.

Turin S. 1194 : Anonyme (fragmentaire). XIIIᵉ-XVIᵉ d. (style). Serpentinite ou stéatite. 4,5 x 5,5 x 5,5 cm. Tête masculine (probablement homme debout). Perruque courte, lisse et arrondie. Lieu de conservation : Turin, Museo Egizio. Prov. inconnue. Achat par Schiaparelli (1900-1901). Bibl. : /. **Fig. 6.3.4.2.2f.**

Turin S. 1219/1 : Sahi et sa femme […]. Prêtre ouâb (*wꜥb*). XIIIᵉ-XVIIᵉ d. (style). Granodiorite. 30 x 17 x 11 cm. Dyade debout : un homme et une femme se tenant la main. Homme : main droite à plat sur le pagne (pagne court à devanteau triangulaire) ; femme : bras gauche tendu le long du corps (robe fourreau). Crâne rasé ; perruque longue, ample et lisse. Lieu de conservation : Turin, Museo Egizio. Prov. inconnue (« Thèbes ? »). Achat par Schiaparelli (1900-1901). Bibl. : PM I², 711 ; VANDIER 1958, 610, pl. 83, SCAMUZZI 1963, pl. 35 ; DONADONI ROVERI 1990, 135, 142, fig. 213 ; SEIPEL 1992, 206-207, n° 68 ; D'AMICONE *et al.* 2006, 96-97, n. 31 ; D'AMICONE et FONTANELLA (éds.) 2007, 266 ; CONNOR 2016a, 93, fig. 97. **Fig. 2.12.1e-f.**

Turin S. 1219/2 : Renseneb. Intendant de la réserve de fruits (*imy-r st (wr) n ꜥt ḏkrw*) (?). XIIIᵉ-XVIᵉ d. (style). Serpentinite. 11 x 9,5 x 12 cm. Homme assis en tailleur, déroulant un papyrus de la main gauche. Probablement perruque longue (acéphale). Lieu de conservation : Turin, Museo Egizio. Prov. inconnue. Achat par Schiaparelli (1900-1901). Bibl. : PM VIII, n° 801-436-110 ; VANDIER 1958, 610 ; FRANKE 1984a, n° 371 ; D'AMICONE et

FONTANELLA (éds.) 2007, 270. **Fig. 4.10a.**

Turin S. 1220 : Iymérou, fils du vizir Ânkhou. Supérieur de la ville (*imy-r niw.t*), vizir (*ß3ty*), supérieur des Six Grandes Demeures (*imy-r ḥw.t wr.t 6*). 2ᵉ quart XIIIᵉ d. (personnage attesté par d'autres sources). Granodiorite. 38 x 13,3 x 14,5 cm (y compris tête appartenant à une statue de la XVIIIᵉ d.). Homme debout, bras tendus le long du corps. Pagne long noué sous la poitrine. Collier *shenpou*. Lieu de conservation : Turin, Museo Egizio. Prov. inconnue. Achat par Schiaparelli (1900-1901). Bibl. : PM VIII, n° 801-416-770 ; NEWBERRY 1903, 360-361 (55) ; VON BECKERATH 1958, 263 ; VANDIER 1958, 610 ; FRANKE 1984a, n° 24 et n° 173 ; CURTO 1984, 107 ; DONADONI, dans DONADONI ROVERI (éd.) 1989, 108, pl. 158 ; ANDREU 1992, 112 ; GRAJETZKI 2000, 25, n° I.26, j ; 26, n° I.27, c ; GRAJETZKI 2009, 38, 170, n. 25 ; CONNOR 2016, 58 et 93, fig. 59. **Fig. 2.8.3t-u.**

Turin S. 1222 : Anonyme (fragmentaire). XIIIᵉ d. (style). Stéatite. 6,5 x 4,7 x 3,4 cm. Buste d'un homme enveloppé dans un manteau à frange, laissant nue l'épaule droite. Main gauche portée à la poitrine. Perruque longue, lisse, encadrant le visage. Lieu de conservation : Turin, Museo Egizio. Prov. inconnue. Achat par Schiaparelli (1900-1901). Bibl. : PM VIII, n° 801-445-588 ; VANDIER 1958, 233, 610. **Fig. 5.9v.**

Turin S. 1223 : Anonyme (fragmentaire). XIIIᵉ d. (style). Calcaire. 4,6 x 6,5 x 5,2 cm. Tête masculine. Perruque longue, lisse, rejetée derrière les épaules. Lieu de conservation : Turin, Museo Egizio. Prov. inconnue. Achat par Schiaparelli (1900-1901). Bibl. : PM VIII, n° 801-447-600 ; DONADONI ROVERI (éd.) 1988, 109, 139, fig. 169 ; DONADONI, dans DONADONI ROVERI (éd.) 1989, 139, pl. 169.

Turin S. 1224 : Anonyme (fragmentaire). XIIIᵉ d. (style). Stéatite. 3,5 x 3,5 x 2,5 cm. Buste masculin. Perruque longue, lisse, rejetée derrière les épaules. Lieu de conservation : Turin, Museo Egizio. Prov. inconnue. Achat par Schiaparelli (1900-1901). Bibl. : /.

Turin S. 1225/1 : Anonyme (fragmentaire). XIIIᵉ d. (style). Stéatite. 2,6 x 2,7 x 2,8 cm. Tête masculine. Crâne rasé. Lieu de conservation : Turin, Museo Egizio. Prov. inconnue. Achat par Schiaparelli (1900-1901). Bibl. : PM VIII, n° 801-447-602 ; CONNOR 2016a, 69, fig. 72. **Fig. 5.9a.**

Turin S. 1226/1 : Anonyme (fragmentaire). XIIIᵉ d. (style). Stéatite. 3,3 x 3,4 x 3,5 cm. Tête masculine. Crâne rasé. Lieu de conservation : Turin, Museo Egizio. Prov. inconnue. Achat par Schiaparelli (1900-1901). Bibl. : CONNOR 2016a, 69, fig. 72. **Fig. 5.9a.**

Turin S. 1233 : Anonyme (fragmentaire). XIIIᵉ d. (style). Serpentinite. H. 10 cm. Femme debout (partie supérieure). Perruque tripartite lisse. Lieu de conservation : Turin, Museo Egizio. Prov. inconnue. Achat par Schiaparelli (1900-1901). Bibl. : PM VIII, n° 801-480-580 ; Vandier

1958, 610 ; D'AMICONE et FONTANELLA (éds.) 2007, 263. **Fig. 5.9b.**

Turin S. 4265 : Ouahka (III), fils de Néferhotep. Noble prince (*r-pꜥ ḥ3ty-ꜥ*), gouverneur provincial (*ḥ3ty-ꜥ*), chancelier royal (*ḫtmw bity*), ami unique (*smr wꜥty*), chef des prêtres (*imy-r ḥm.w-nṯr*). Début XIIIᵉ d. (style). Calcaire induré. 163 x 53 x 85 cm. Homme assis, main gauche à plat sur la cuisse, main droite refermée sur une pièce d'étoffe. Pagne *shendjyt* lisse. Perruque longue, lisse, encadrant le visage. Barbe. Proscynème : Atoum, seigneur d'Héliopolis ; Osiris [seigneur d'Abydos] ; Ptah-Sokar ; la Grande Ennéade de l'Iteret du Sud ; Ptah-qui-est-au-sud-de-son-mur ; la Petite Ennéade de l'Iteret du Nord. Lieu de conservation : Turin, Museo Egizio. Prov. Qaw el-Kebir, tombe n° 7. Fouilles d'E. Schiaparelli (1905-1906). Bibl. : PM V, 11 ; EVERS 1929, pl. 77 ; STECKEWEH et STEINDORFF 1936, 15, 46 ; VANDIER 1958, pl. 209 ; CURTO 1984, 96 ; FRANKE 1984a, n° 199 ; ROBINS 1990, 32 ; QUIRKE 1991, 54, n. 4 ; GRAJETZKI 1997, 56-57 ; MELANDRI 2011, 252-270 ; GRAJETZKI et STEFANOVIČ 2012, n° 68 ; CONNOR 2014a, 64, fig. 8 ; CONNOR 2015c ; CONNOR 2016a, 89-91, fig. 94. **Fig. 2.7.2l-m et 3.1.16c.**

Turin S. 4267 : Ouahka […]. Noble prince (*r-pꜥ ḥ3ty-ꜥ*), chef des prêtres (*imy-r ḥm.w-nṯr*). XIIᵉ-XIIIᵉ d. (style). Granodiorite. 60 x 38 x 31 cm. Bassin d'un homme debout. Pagne *shendjyt* (alternance de bandes verticales larges et striées). Allait peut-être de pair avec une tête aujourd'hui perdue. Lieu de conservation : Turin, Museo Egizio. Prov. Qaw el-Kebir, tombe n° 7. Fouilles d'E. Schiaparelli (1905-1906). Bibl. : PM V, 11 ; STECKEWEH et STEINDORFF 1936, 35, pl. 10c-d ; VANDIER 1958, 225, 270, pl. 93, 3 ; FAY 1988, 73, n. 53, pl. 29 a ; FAY 1996b, 117, fig. 3 ; MORFOISSE et ANDREU-LANOË (éds.) 2014, 275, n° 28.

Turin S. 4278 : Anonyme (fragmentaire). XIIᵉ d. (style). Granodiorite. H. orig. ca. 50 cm. Homme assis (en plusieurs fragments). Pagne *shendjyt*. Perruque longue, striée. Lieu de conservation : Turin, Museo Egizio. Prov. Qaw el-Kebir, tombe n° 7. Fouilles d'E. Schiaparelli (1905-1906). Bibl. : /.

Turin S. 4280 : Ouahka-kherib, fils de Tjetjetet. Suivant/serviteur (*šmsw*). XIIᵉ-XIIIᵉ d. (style). Serpentinite. 17,6 x 8,7 x 12,5 cm. Homme assis (partie inférieure), main gauche à plat sur la cuisse, main droite refermée sur une pièce d'étoffe. Pagne long noué sous le nombril. Proscynème : Ptah-Sokar ; le gouverneur Ouahka. Lieu de conservation : Turin, Museo Egizio. Prov. Qaw el-Kebir, tombe n° 18. Fouilles d'E. Schiaparelli (1905-1906). Bibl. : /. **Fig. 3.1.16d.**

Turin S. 4281 : Ouahka, fils de Mouty. Trésorier (*imy-r ḥtm.t*). XIIᵉ-XIIIᵉ d. (style). Granodiorite. 32 x 17,2 x 32,2 cm. Homme assis (partie inférieure), main gauche à plat sur la cuisse, main droite refermée sur une pièce d'étoffe. Pagne *shendjyt*. Proscynème : le gouverneur

Ibou ; Seth (?). Lieu de conservation : Turin, Museo Egizio. Prov. Qaw el-Kebir, tombe n° 18. Fouilles d'E. Schiaparelli (1905-1906). Bibl. : /. **Fig. 3.1.16e.**

Turin S. 12010 : Anonyme (fragmentaire). XIII^e d. (style). Granodiorite. 21 x 16,2 x 10,2 cm. Buste masculin. Perruque longue, lisse, encadrant le visage. Lieu de conservation : Turin, Museo Egizio. Prov. Gebelein, environs du temple de Hathor. Fouilles d'E. Schiaparelli (1910). Bibl. : Leospo 1988, 90, pl. 111 ; Donadoni Roveri *et al.* 1994, 64 b ; Verbovsek 2004, 86 ; 373, n° Geb 1 ; Connor 2016a, 39, fig. 33. **Fig. 3.1.6a.**

Turin S. 12011 : Anonyme (fragmentaire). XIII^e d. (style). Calcaire. 14 x 16 x 12 cm. Torse d'un homme assis. Lieu de conservation : Turin, Museo Egizio. Prov. Gebelein. Fouilles d'E. Schiaparelli (1910). Bibl. : /.

Turin S. 12015 : Anonyme (fragmentaire). XIII^e d. (style). Serpentinite. 6,8 x 5,2 x 8,2 cm. Base et pieds d'une femme debout. Lieu de conservation : Turin, Museo Egizio. Prov. Gebelein. Fouilles d'E. Schiaparelli (1910). Bibl. : /.

Turin S. 12020 : […], fils de Senousret-âa (?). Connu du roi (*rḫ n(i)-sw.t*). XIII^e d. (style). Granodiorite. 16 x 11 x 7 cm. Jambes et main droite d'un homme debout. Pagne long. Lieu de conservation : Turin, Museo Egizio. Prov. Gebelein. Fouilles d'E. Schiaparelli (1910). Bibl. : /. **Fig. 3.1.6b.**

Turin S. 14771 : Anonyme (fragmentaire). XII^e-XIII^e d. (style). Bois. H. 15,5 cm. Homme debout, main droite sur le devant du pagne, main gauche portée à la poitrine. Pagne long à devanteau triangulaire. Perruque longue, ondulée, rejetée derrière les épaules. Lieu de conservation : Turin, Museo Egizio. Prov. Assiout. Fouilles d'E. Schiaparelli (1910). Bibl. : /.

Turin S. 14779 : Anonyme (anépigraphe). XII^e-XIII^e d. (style). Calcaire. 22 x 8,9 x 18 cm. Homme assis, main gauche à plat sur la cuisse, main droite refermée sur une pièce d'étoffe. Pagne *shendjyt*. Acéphale. Lieu de conservation : Turin, Museo Egizio. Prov. Assiout. Fouilles d'E. Schiaparelli (1911-1913). Bibl. : /.

Uppsala VM 143 : Hori. Aucun titre indiqué. XVII^e d. (?) (style). Grès. 19,5 cm. Homme assis, mains à plat sur les cuisses. Pagne *shendjyt*. Perruque longue, lisse, rejetée derrière les épaules. Proscynème : Horus de Behedet. Lieu de conservation : Uppsala, Victoria Museum of Egyptian Antiquities. Prov. inconnue. Bibl. : /.

Vatican 22752 : Roi anonyme (fragmentaire). Fin XII^e-XIII^e d. (style). Granodiorite. H. ca. 10 cm. Tête d'un roi, probablement fragment d'un sphinx. Barbe. Lieu de conservation : Rome, Vatican, Museo Gregoriano Egizio. Prov. inconnue. Bibl. : PM VIII, n° 800-494-650 ; Botti et Romanelli 1951, 59, pl. 40, n° 207 ; Rosati et Buranelli

1983, 14, n° 7. **Fig. 2.7.1j.**

Venise 63 : Montouhotep. Commandant des meneurs de chiens (= brigadier) (*3ṯw n mniw ṯsmw*). XII^e d. (style). Granodiorite. H. ca. 50 cm. Homme assis en tailleur, mains à plat sur les cuisses. Pagne long noué sous le nombril. Perruque longue, striée, rejetée derrière les épaules. Lieu de conservation : Venise, Museo Archeologico del Palazzo Reale. Prov. inconnue. Bibl. : PM VIII, n° 801-436-120 ; Wiedemann 1885-1886, 89-90 ; Anti 1930, 20 ; Andreu-Lanoë 1991, 25, pl. 1. **Fig. 4.8.2.**

Vienne A 1277 : Anonyme (fragmentaire). XII^e d., règne de Sésostris III (style). Granodiorite. 7,5 x 9,1 x 8,3 cm. Tête masculine. Perruque longue, striée, encadrant le visage. Lieu de conservation : Vienne, Kunsthistorisches Museum. Prov. Tell el-Dab'a. Fouilles de l'Institut autrichien du Caire (1966). Bibl. : Jaroš-Deckert 1987, 84-87 ; Satzinger 1994, 121 ; Rogge, dans Hein (éd.) 1994, 192, n° 214.

<u>Vienne ÄOS 6</u> : Sésostris III Khâkaourê (style). Granodiorite. 22,5 x 18,9 x 10,5 cm. Partie supérieure d'une statue du roi (probablement assis). Némès. Collier au pendentif. Lieu de conservation : Vienne, Kunsthistorisches Museum. Prov. inconnue. Bibl. : PM VIII, n° 800-491-595 ; Vandier 1958, 611 ; Jaroš-Deckert 1987, 1-5 ; Polz 1995, 288, n. 3, 237, n. 64 ; Wildung 2000, n° 36 ; Satzinger, dans Petschel *et al.* (éds.) 2004, 170-171, n° 161. **Fig. 2.4.1.1a.**

Vienne ÄOS 35 : Sobekeminou. Intendant (*imy-r pr wr*). XII^e d. (style). Granodiorite. 31,5 x 19,7 x 22,5 cm. Homme assis en tailleur, main droite à plat sur la cuisse, main gauche portée à la poitrine. Pagne court noué sous le nombril. Perruque longue, striée et bouffante, rejetée derrière les épaules. Proscynème : Anubis-qui-est-sur-sa-montagne. Lieu de conservation : Vienne, Kunsthistorisches Museum. Prov. inconnue. Bibl. : Jaroš-Deckert 1987, 6-13 ; Hein et Satzinger 1993, 8, 34 ; Von Bergmann 1890, 1-23 ; Seipel (éd.) 1992, 186-188, n° 57 ; Satzinger 1994, 14 ; Wildung 2000, 119 et 183, n° 47.

<u>Vienne ÄOS 37 + Éléphantine 104</u> : Amenemhat-Senbef Sekhemkarê (inscription). Grauwacke. Buste (Vienne) : 35 x 17,5 x 20 cm ; partie inférieure (Assouan) : 104 x 28 x 58 cm. Roi assis, mains à plat sur les cuisses. Pagne *shendjyt* (à bandes lisses et bandes plissées). Némès. Collier au pendentif (effacé). Proscynème : Satet, dame d'Éléphantine. Lieu de conservation : Vienne, Kunsthistorisches Museum (buste) ; Assouan, musée d'Éléphantine, inv. 1318 (corps). Prov. Éléphantine, sanctuaire d'Héqaib. Corps trouvé lors des fouilles de L. Habachi (1932). Le buste viennois a quant à lui été acquis par le musée au cours du XIX^e s. Bibl. : Weill 1950a, 189 ; Schweitzer 1952, 119-132, fig. 3 ; von Beckerath 1964, 38, n° 7 ; 229, 13, 4 (2) ; Valbelle 1972, 6, n° 39 ; Altenmüller 1980b, col. 582 et 609, n. 548 ; Davies 1981, 22, n° 3 ; Seipel (éd.) 1983, 178, n° 103, fig. 103 ; Habachi 1985, 113-114, n° 104, pl. 198c-200 ; Fay 1988, 67–77, pl. 21-23 ; Rogge 1990, 5-10 ; Seipel

(éd.) 1992, 172, n° 49 ; FAY 1996c, 19, n. 67 ; 55, n. 248 ; RYHOLT 1997, 337 ; GRIMM et SCHOSKE 1999, 75 ; WILDUNG 2000, 138, 184, n° 63 ; RUSSMANN 2001, 22, fig. 8 ; QUIRKE 2010, 63 ; CONNOR, dans OPPENHEIM *et al.* 2015, 88-89, n° 30. **Fig. 2.7.1f et 2.7.2m.**

Vienne ÄOS 61 : Senânkh, fils d'Ourbaouptah. Directeur des porteurs de sceau (*imy-r ḫtmtyw*). XIIIᵉ d. (style et personnage attesté par d'autres sources). Granodiorite. 53 x 15,5 x 33 cm. Homme assis, mains à plat sur les cuisses. Pagne long. Perruque longue, lisse, encadrant le visage. Proscynème : Osiris-Ounnéfer. Lieu de conservation : Vienne, Kunsthistorisches Museum. Prov. inconnue. Pièce acquise par le musée en 1824 ; dite provenir de Quft. Bibl. : PM VIII, n° 801-431-265 ; VANDIER 1958, 611 ; JAROŠ-DECKERT 1987, 14-19 ; SEIPEL 1992, 202, n° 65 ; SATZINGER 1994, 11, fig. 4 ; GRAJETZKI 2000, 104, n° III.58, a ; HÖLZL 2007, 72-73 ; GRAJETZKI et STEFANOVIČ 2012, n° 193. **Fig. 4.4b.**

Vienne ÄOS 3182 : Anonyme (fragmentaire). XIIᵉ-XIIIᵉ d. (style). Granodiorite. 19,5 x 19 x 20 cm. Homme assis en tailleur, mains à plat sur les cuisses. Proscynème : Ptah-Sokar-Osiris. Lieu de conservation : Vienne, Kunsthistorisches Museum. Prov. Tell el-Dab'a. Fouilles de l'Institut autrichien du Caire (1978). Bibl. : JAROŠ-DECKERT 1987, 88-91 ; ROGGE, dans HEIN (éd.) 1994, 192-193, n° 215.

Vienne ÄOS 3900 : Sakhentykhety, fils de Sathor et [...] aiou. Intendant des greniers de la mère du roi Iâhhotep (*imy-r pr n šnwtw n mwt n(i)-sw.t iʿḥḥtp*). XVIIᵉ d. (style). Calcaire. 15,5 x 16 x 18,5 cm. Homme assis en tailleur, enveloppé dans un manteau, main gauche portée à la poitrine. Proscynème : Amon-Rê. Lieu de conservation : Vienne, Kunsthistorisches Museum. Prov. inconnue. Achat d'Ernst von Bergmann en Égypte (1877). Bibl. : PM VIII, n° 801-629-400 ; VERNUS 1970, 158-59, n. 7 ; JAROŠ-DECKERT 1987, 20-24 ; POSTEL 2000, 228.

Vienne ÄOS 5046 : Neferheb, fils de Senetesânkhty (?) et de l'officier de l'équipage du souverain Sadjedyt, et sa femme Dedetnebou, fille de Heqetnefer et de l'officier du régiment de la ville Iky. Grand parmi les Dix de Haute Égypte (*wr mdw šmʿw*). Deuxième Période intermédiaire (style et paléographie). Granodiorite. 29,3 x 20,7 x 19,5 cm. Dyade debout : un homme et une femme se tenant la main, bras du côté externe tendu le long du corps. Pagne *shendjyt* ; robe fourreau. Acéphales (perruque courte ou crâne rasé pour l'homme). Proscynème : Nekheby, seigneur de Nekheb ; Nekhbet ; Osiris, le grand dieu, seigneur d'Abydos. Lieu de conservation : Vienne, Kunsthistorisches Museum. Prov. inconnue. Achat d'Ernst von Bergmann en Égypte (1877). Bibl. : PM VIII, n° 801-504-500 ; JAROŠ-DECKERT 1987, 25-33 ; FRANKE 1994, 78, 289.

Vienne ÄOS 5048 : Ourbaouptah, fils de Ty (?). Boulanger (*rtḥty*). XIIᵉ-XIIIᵉ d. (style). Granodiorite (?). 10,1 x 9,4 x 9,5 cm. Homme assis en tailleur, enveloppé dans un manteau laissant nue l'épaule droite, main gauche portée à la poitrine. Acéphale. Proscynème : Ptah-Sokar. Lieu de conservation : Vienne, Kunsthistorisches Museum. Prov. inconnue. Ancienne coll. Miramar (acquisition par le musée en 1878). Bibl. : PM VIII, n° 801-436-150 ; JAROŠ-DECKERT 1987, 34-38 ; HEIN et SATZINGER 1993, 129.

Vienne ÄOS 5753 : Reine anonyme (inscription fragmentaire). Règne d'Amenemhat III Nimaâtrê (inscription) Granodiorite. 41,5 x 24,5 x 62 cm. Sphinge. Perruque hathorique. Acéphale. Lieu de conservation : Vienne, Kunsthistorisches Museum. Prov. Mit Rahina. Bibl. : JAROŠ-DECKERT 1987, 49-54 ; FAY 1996c, 67-68, n° 49, pl. 93a.

Vienne ÄOS 5776 : Sésostris II Khâkhéperrê (?) (style). Granodiorite. 24,8 x 22,2 x 14 cm. Buste d'un roi. Némès. Collier au pendentif. Lieu de conservation : Vienne, Kunsthistorisches Museum. Prov. inconnue. Pièce acquise par le musée en 1878. Bibl. : PM VIII, n° 800-491-600 ; FAY 1980, 70, fig. 30 ; JAROŠ-DECKERT 1987, 55-59 ; SEIPEL (éd.) 1992, 158, n° 43 ; FAY 1996c, 60, n. 299, pl. 80c ; FREED 2014, 36, fig. 4. **Fig. 2.3.2.**

Vienne ÄOS 5801 + Dublin 502-89 : Sobekemsaf, fils de Douatnéferet et du grand parmi les Dix de Haute-Égypte Dedousobek. Héraut à Thèbes (*wḥmw m wꜣst*). Dernier tiers XIIIᵉ d. (personnage attesté par d'autres sources). Granodiorite. 150 x 43 x 61,5 cm. Homme debout, bras tendus le long du corps. Pagne long à frange noué sous la poitrine. Crâne rasé. Proscynème : Montou, seigneur de Thèbes, qui-habite-à-Hermonthis. Lieu de conservation : Vienne, Kunsthistorisches Museum. Prov. inconnue (Armant ? Thèbes ?). Bibl. : PM V, 160 ; EVERS 1929, I, pl. 140 ; VANDIER 1958, 227, 250-251, 611, pl. 88, 5 ; FRANKE 1984a, n° 563 ; 765 ; JAROŠ-DECKERT 1987, 39-48 ; ROGGE 1990, 187-189 ; SEIPEL (éd.) 1992, 214-216, n. 72, 72a ; GRAJETZKI 2000, 261 ; WILDUNG 2000, 184, n° 62 ; VERBOVSEK 2004, 544 ; HÖLZL 2007, 76-77 ; ARNOLD Do., dans OPPENHEIM *et al.* 2015, 135-136, n° 67. **Fig. 2.11.2a.**

Vienne ÄOS 5813 : Sésostris III Khâkaourê (style). Grauwacke. 21,9 x 33,2 x 32,1 cm. Tête du roi (probablement fragment d'un sphinx). Némès. Lieu de conservation : Vienne, Kunsthistorisches Museum. Prov. inconnue. Bibl. : PM VIII, n° 800-494-700 ; JAROŠ-DECKERT 1987, 64-71 ; SEIPEL (éd.) 1992, n° 45 ; POLZ 1995, 229, n. 13 ; 230, n. 18 ; 236 ; 242, n. 82 ; FAY 1996c, 57, 66, n° 33, pl. 88 a,b ; CONNOR, dans MORFOISSE et ANDREU-LANOË (éds.) 2014, 43-45, 274, n° 4 ; OPPENHEIM, dans ID. *et al.* 2015, 79-83, n° 25. **Fig. 2.4.1.2l.**

Vienne ÄOS 5915 : Khâkhéperrê-seneb, fils de Kaseny et du *sab* et chef de la Grande salle Senbi. Chancelier royal (*ḫtmw bity*), député du trésorier (*idnw n imy-r ḫtm.t*). Dernier tiers XIIIᵉ d. (style). Granodiorite. 46,5 x 34,5 x 36 cm. Homme assis en tailleur, mains sur les cuisses, paumes

tournées vers le ciel. Pagne long noué sous la poitrine. Acéphale (probablement perruque longue). Proscynème : Osiris Khentyimentiou, seigneur d'Abydos, le grand dieu, seigneur de l'éternité, seigneur de la vie, taureau de l'ouest, souverain de tous les dieux ; Oupouaout du sud et du nord, maître de la Terre Sacrée, haut sur [son pavois], seigneur d'Abydos. « (Statue) donnée comme récompense de la part du roi. » Lieu de conservation : Vienne, Kunsthistorisches Museum. Prov. inconnue (Abydos ?). Don du prince Rudolf (1881). Bibl. : PM VIII, n° 801-531-802 ; Jaroš-Deckert 1987, 72-78 ; Franke 1988, 68, n° 6 ; Grajetzki 2000, 196, n° 12.31 ; Wildung 2000, 186, n° 76 ; Delvaux 2008, 72, n° 2.2.18. **Fig. 2.12.2a**.

Vienne ÄOS 8580 : Âqy/Qouy. Prêtre-lecteur (ẖry-ḥb.t). XIIIᵉ d. (style). Calcaire. 6 x 8,5 x 10,5 cm. Homme assis en tailleur (partie inférieure). Pagne long ou manteau. Proscynème : Osiris. Lieu de conservation : Vienne, Kunsthistorisches Museum. Prov. inconnue. Bibl. : PM VIII, n° 801-436-155 ; Jaroš-Deckert 1987, 79-83.

Vienne ÄOS 9123 : Anonyme (fragmentaire). XIIᵉ-XIIIᵉ d. (style). Quartzite. 19,5 x 17 x 13,4 cm. Torse masculin. Manteau laissant nue l'épaule droite ; main gauche portée à la poitrine. Lieu de conservation : Vienne, Kunsthistorisches Museum. Prov. inconnue. Bibl. : PM VIII, n° 801-449-580 ; Rogge 1990, 15-16.

Yale YPM 6640 / 21.1.1953 : Anonyme (nom perdu). XIIIᵉ d. (style). Granodiorite. H. 42,5 cm. Homme debout, mains sur le devant du pagne. Pagne long noué sous la poitrine. Perruque longue, lisse, encadrant le visage. Proscynème : Osiris Khentyimentiou, le grand dieu, seigneur d'Abydos. Lieu de conservation : Yale University Art Gallery. Prov. Abydos, temple d'Osiris. Fouilles de W.M.F. Petrie. Bibl. : PM V, 42 ; Petrie 1903, 33, pl. 23, n° 4 ; Simpson 1977, 21 and 67, n° 8 ; Scott 1986, 54 et 76-77, n° 40 ; Zimmermann 1998, 100, n. 14 ; Verbovsek 2004, 196-197. **Fig. 2.10.2o**.

Yverdon 83.2.4 : Sehetepibrê-[…]. Député d'Atfia (idnw n tp-iḥw). XIIIᵉ d. (style). Stéatite. H. 14,2 cm. Homme debout, mains sur le devant du pagne. Pagne long à frange noué sur l'abdomen. Perruque courte ou crâne rasé (acéphale). Proscynème : Sobek de Shedet. Lieu de conservation : Yverdon-les-Bains, château d'Yverdon. Prov. inconnue (Fayoum ? Atfia ?). Ancienne coll. Favre. Bibl. : PM VIII, n° 801-416-900 ; Wild 1970, 97-106, fig. 3, pl. 19 ; Verbovsek 2004, 129-, 462-463, n° KF 10.

Yverdon 52040 : Anonyme (nom perdu). XIIIᵉ d. (style). Calcaire. H. 19,4 cm. Homme debout, mains sur le devant du pagne. Pagne long noué sur l'abdomen. Perruque longue, striée, encadrant le visage. Proscynème : Osiris, le souverain-qui-réside-dans-la-Contrée-du-Lac. Lieu de conservation : Yverdon-les-Bains, château d'Yverdon. Prov. inconnue (Abousir el-Meleq ?). Ancienne collection suisse. Bibl. : Wild 1970, 106-114, pl. 20 ; Verbovsek 2004, 129-, 468-469, n° KF 13. **Fig. 5.5k**.

Yverdon 801-431-280 : Sobekhotep, fils de Merou. Intendant (imy-r pr). Statue dédiée par son fils, le prêtre ḥm-nṯr Ouadjmin. XIIIᵉ d. (style). Grauwacke. 31 x 8,8 x 16,7 cm. Homme assis, enveloppé dans un manteau à frange laissant nue l'épaule droite. Main gauche portée à la poitrine. Perruque longue, striée, rejetée derrière les épaules. Proscynème : Ptah-Sokar ; Sobek de Shedet, seigneur de la Contrée du Lac. Lieu de conservation : Yverdon-les-Bains, château d'Yverdon. Prov. inconnue (Fayoum ?). Ancienne coll. Favre. Bibl. : PM VIII, n° 801-431-280 ; Wild 1970, 90-, fig. 1, pl. 17-18 ; Verbovsek 2004, 129-, 458-459, n° KF 8 ; Grajetzki et Stefanović 2012, n° 188.

Yverdon 801-436-200 : Renseneb, fils d'In(i) et Renefseneb. Gardien de la surveillance-du-jour (ʒṯw n wrsw). 3ᵉ quart XIIIᵉ d. (style). Granodiorite. 15,8 x 8,3 x 12 cm. Homme assis en tailleur, mains à plat sur les cuisses. Pagne long noué sur la poitrine Perruque longue, lisse, rejetée derrière les épaules. Proscynème : Sobek, seigneur d'Héliopolis ; Sobek de Shedet ; Osiris, seigneur de Busiris. Lieu de conservation : Yverdon-les-Bains, château d'Yverdon. Prov. inconnue (Fayoum ?). Ancienne coll. Favre. Bibl. : PM VIII, n° 801-436-200 ; Wild 1970, 114-121, pl. 21-22 ; Franke 1984a, n° 368 ; Simpson 1974, 22, pl. 33 (ANOC 68.3) ; El-Banna 1992-1993, 86 ; Verbovsek 2004, 129-, 449-450, n° KF 3. **Fig. 2.10.2m**.

Bibliographie

Les abréviations des périodiques et collections suivent le modèle de celles en usage à l'Institut français d'archéologie orientale (6ᵉ édition, 2017).

ABD EL-GELIL M., SULEIMAN R., FARIS G. et RAUE D. 2008. The joint Egyptian-German excavations in Heliopolis in Autumn 2005 : Preliminary report. *MDAIK* 64, 1-9.

ABDALLA A. 1995. Finds from the Sebbakh at Dendera. *GM* 145, 19-28.

ABDEL AZIZ E. 2003. Die Statue des Snaa-ib «Der Kabinettsvorsteher des Wesirs». Dans HAWASS Z. et PINCH L. (éds.), *Egyptology at the dawn of the twenty-first century : Proceedings of the Eighth International Congress of Egyptologists, Cairo, 2000*. Le Caire-New York, 59-62.

ADAM Sh. 1959. Report on the excavations of the Department of Antiquities at Ezbet Rushdi. *ASAE* 56, 207-226.

ADAM Sh. et EL-SHABOURY F. 1959. Report on the work of Karnak during the Seasons 1954-55 and 1955-56. *ASAE* 56, 41-42.

ADDISON Fr. 1934. *A Short Guide to the Museum of Antiquities, Gordon College, Khartoum*. Khartoum.

ALBERSMEIER S. 2002. *Untersuchungen zu den Frauenstatuen des Ptolemäischen Ägypten*. Aegyptiaca Treverensia 10. Mayence.

ALDRED C. 1950. *Middle Kingdom art in ancient Egypt: 2300-1590 B.C.* Londres.

ALDRED C. 1953. The statue head of a Tuthmoside monarch. *JEA* 39, 48-49.

ALDRED C. 1969. The "New Year" gifts to the pharaoh. *JEA* 55, 77-81.

ALDRED C. 1970. Some Royal Portraits of the Middle Kingdom in Ancient Egypt. *MMJ* 3, 27-50.

ALDRED C. 1987². *The Egyptians*. New York.

ALEXANDER K., TEETER E., PEDLEY J.G., DE PUMA R.D., VERMEULE C.C. et LUCKNER K.T. (éds.) 1994. *Ancient art at the Art Institute of Chicago*. The Art Institute of Chicago Museum Studies 20/1. Chicago.

ALLEN T.G. 1923. *A Handbook of the Egyptian Collection*. Chicago.

ALLEN J.P. 2003. The high officials of the Early Middle Kingdom. Dans STRUDWICK N. et TAYLOR J.H. (éds.), *The Theban Necropolis : Past, present and future*. Londres, 14-29.

ALLEN J.P. 2010. The Second Intermediate Period in the Turin King-List. Dans MARÉE M. (éd.), *The Second Intermediate Period (Thirteenth-Seventeenth Dynasties)*. Louvain-Paris-Walpole, MA, 1-10.

ALLIOT M. 1933-1935. *Rapport sur les fouilles de Tell Edfou*. FIFAO 9/2-10/2. Le Caire.

ALTENMÜLLER H. 1980a. Eine Grupenfigur der Mittleren Reiches aus Saqqara. *GM* 38, 15-20.

ALTENMÜLLER H. 1980b. Königsplastik. Dans HELCK W. et OTTO E. (éds.), *Lexikon der Ägyptologie III*. Wiesbaden, col. 558-610.

ALVAREZ SOSA M., CHICURI LASTRA A. et MORFINI I. 2015. *The Egyptian Collection of the National Museum of Fine Arts in Havana/La Colección egipcia del Museo Nacional de Bellas Artes de la Habana*. La Havane.

AMÉLINEAU É.C. 1899. *Le tombeau d'Osiris : monographie de la découverte faite en 1897-1898*. Paris.

ANDREU-LANOË G. 1991. Recherches sur la classe moyenne au Moyen Empire. Dans SCHOSKE S. (éd.), *Akten des vierten Internationalen Ägyptologen Kongresses München 1985, IV. Geschichte, Verwaltungs- und Wirtschaftsgeschichte, Rechtsgeschichte, Nachbarkulturen*. Hambourg, 15-26.

ANDREU-LANOË G. 1992. *Images de la vie quotidienne en Égypte au temps des pharaons*. Paris.

ANDREU-LANOË G. 2014. La société égyptienne à la fin du Moyen Empire. Dans MORFOISSE Fl. et ANDREU-LANOË G. (éds.), *Sésostris III. Pharaon de légende*. Lille-Gand, 72-81.

ANDREWS C. 1994. *Amulets of ancient Egypt*. Londres.

ANDREWS C. et VAN DIJK J. (éds.). 2006. *Objects for Eternity. Antiquities from the W. Arnold Meijer Collection*. Mayence.

ANTI C. 1930. *Il regio museo archeologico nel Palazzo reale di Venezia*. Rome.

ARNOLD D. 1974. *Der Tempel des Königs Mentuhotep von Deir el-Bahari. Band I. Architektur und Deutung*. AVDAIK 8. Mayence.

ARNOLD D. 1975. Bemerkungen zu den frühen Tempeln von El-Tôd. *MDAIK* 31, 175-186.

ARNOLD D. 1987. *Der Pyramidenbezirk des Königs Amenemhet III. in Dahschur. Band I. Die Pyramide*. AVDAIK 53. Mayence.

ARNOLD D. 1988. *The Pyramid of Senwosret I*. Publications of the Metropolitan Museum of Art Egyptian Expedition 22. New York.

ARNOLD D. 2002. *The Pyramid Complex of Senwosret III at Dahshur. Architectural Studies*. Publications of the Metropolitan Museum of Art Egyptian Expedition 26. New York.

ARNOLD D. 2008. *Middle Kingdom Tomb Architecture at Lisht*. Publications of the Metropolitan Museum of Art Egyptian Expedition 28. Yale-New York.

ARNOLD Do. 1991. Amenemhat I and the Early Twelfth Dynasty at Thebes. *MMJ* 26, 5-48.

ARNOLD Do. 2010. Image and Identity : Egypt's Eastern neighbours, East Delta people and the Hyksos. Dans MARÉE M. (éd.), *The Second Intermediate Period (Thirteenth-Seventeenth Dynasties)*. Louvain-Paris-Walpole, MA, 183-222.

ARNOLD Do. 2015. Statues in their settings : Encountering the divine. Dans OPPENHEIM A., ARNOLD Do., ARNOLD D. et YAMAMOTO K. (éds.), *Ancient Egypt transformed : The Middle Kingdom*. New Haven-Londres, 17-22.

ARNOLD F. 1991. The high stewards of the early Middle Kingdom. *GM* 122, 7-14.

ARNOLD F. 1996. Settlement remains at Lisht-North. Dans BIETAK M. (éd.), *Haus Und Palast Im Alten Ägypten. Internationales Symposium 8. bis 11. April 1992 in Kairo*. Vienne, 13-21.

ARUNDALE F. et BONOMI J. 1842. *Gallery of antiquities selected from the British Museum*. Londres.

ASHMAWY A. et RAUE D. 2015. The temple of Heliopolis : Excavations 2012-14. *Egyptian Archaeology* 46, 8-11.

ASSMANN J. 1996a. *Ägypten : eine Sinngeschichte*. Munich-Vienne.

ASSMANN J. 1996b. Preservation and presentation of self in ancient Egyptian portraiture. Dans DER MANUELIAN P. et FREED R. (éds.), *Studies in honor of William Kelly Simpson I*. Boston,

55-81.

ASSMANN J. 2003. Einwohung. Dans HOFMANN T. et STURM A. (éds.), *Menschenbilder – Bildermenschen : Kunst und Kultur im Alten Ägypten*. Norderstedt, 1-14.

ASSMANN J. 2004. Einwohnung. Die Gegenwart der Gottheit im Bild. Dans ID., *Ägyptische Geheimnisse*. Munich, 123-134.

AUFRÈRE S. 1991. *L'univers minéral dans la pensée égyptienne. 1. L'influence du désert et des minéraux sur la mentalité des anciens Égyptiens*. BdE 105. Le Caire.

AUFRÈRE S. 2001. Le roi Aouibrê Hor : essai d'interprétation du matériel découvert par Jacques de Morgan à Dahchour (1894). *BIFAO* 101, 1-41.

AYRTON E.R., CURRELLY C.T. et WEIGALL A. 1904. *Abydos III. With a Chapter by A. H. Gardiner*. Egypt Exploration Society Excavation Memoirs 25. Londres.

AZIM M. et RÉVEILLAC G. 2004. *Karnak dans l'objectif de Georges Legrain : Catalogue raisonné des archives photographiques du premier directeur des Travaux de Karnak de 1895 a 1917*. Paris.

BAGH T. 2011. *Finds from W.M.F. Petrie's excavations in Egypt in the Ny Calrsberg Glyptotek*. Copenhague.

BAGH T. (éd.) 2017. *Pharaoh: The face of power*. Copenhague.

BAINES J. 1985. *Fecundity figures. Egyptian personification and the iconology of a genre*. Warminster-Chicago.

BAINES J. 2009. The Stelae of Amenisonbe from Abydos and Middle Kingdom Display of Personal Religion. Dans MAGEE D., BOURRIAU J. et QUIRKE S. (éds.), *Sitting Beside Lepsius. Studies in Honour of Jaromir Malek at the Griffith Institute*. Louvain-Paris-Walpole, MA, 1-22.

BAKRY H. 1971. Recent Discoveries of Pharaonic Antiquities in Cairo and Neighbourhood. *RSO* 46, 99-107.

BAKR M., BRANDL H. *et al.* 2014. *Egyptian antiquities from the Eastern Nile Delta*. Project M.i.N. Museen im Nildelta. Le Caire-Berlin.

DE BANVILLE A.A. 1865. Album photographique de la mission remplie en Égypte par le Vicomte Emmanuel de Rougé, accompagné de M. le Vicomte de Banville et de M. Jacques de Rougé, 1863-1864. Paris.

BAR-YOSEF MAYER D.E. *et al.* 2004. Steatite Beads at Peqi'in: Long Distance Trade and Pyro-Technology during the Chalcolithic of the Levant. *JAS* 31, 493-502.

BARBOTIN Chr. 2005. Un intercesseur dynastique à l'aube du Nouvel Empire. *La Revue du Louvre* 4, 19-28.

BARBOTIN Chr. 2007. *Les statues égyptiennes du Nouvel Empire. Statues royales et divines*. Paris.

BAREŠ L. 1985. Eine Statue des Würdenträgers Sachmethotep und ihre Beziehung zum Totenkult des Mittleren Reiches in Abusir. *ZÄS* 112, 87-94.

BARGUET P. 1962. *Le temple d'Amon-Rê à Karnak. Essai d'exégèse*. RAPH 21. Le Caire.

BARGUET P., ROBICION C. et LECLANT J. (éds.) 1954. *Karnak-Nord IV (1949-1951)*. FIFAO 25. Le Caire.

BARRACCO G. et HELBIG W. 1893. *La collection Barracco*. Munich.

BAVAY L., FALTINGS D., ANDRÉ L. et DE PUTTER Th. 2004. A bladelet core from Tell el-Fara'in-Buto and the origin of obsidian in the Buto-Maadi culture of Lower Egypt. Dans HENDRICKX S., FRIEDMAN R.F., CIALOWICZ K.M. et CHLODNICKI M. (éds.), *Egypt at its origins. Studies in memory of Barbara Adams. Proceedings of the International Conference "Origin of the State. Predynastic and Early Dynastic Egypt*. Louvain-Paris-Dudley, MA, 607-619.

VON BECKERATH J. 1958. Notes on the Viziers 'Ankhu and 'Iymeru in the Thirteenth Egyptian Dynasty. *JNES* 17, 263-268.

VON BECKERATH J. 1964. *Untersuchungen zur politischen Geschichte der zweiten Zwischenzeit in Ägypten*. Glückstadt.

BELL B. 1975. Climate and the History of Egypt : the Middle Kingdom. *AJA* 79, 222-269.

BEN-TOR D. 1997. *The immortals of Ancient Egypt : From the Abraham Guterman collection of ancient Egyptian Art*. Jérusalem.

BEN-TOR D. 2001. *In the Presence of the Gods. Statues of Mortals in Egyptian Temples*. Jérusalem.

BEN-TOR D. 2010. Sequences and Chronology of Second Intermediate Period Royal-Name Scarabs, Based on Excavated Series from Egypt and the Levant. Dans MARÉE M. (éd.), *The Second Intermediate Period (Thirteenth-Seventeenth Dynasties)*. Louvain-Paris-Walpole, MA, 91-108.

BEN-TOR D. et ARIE E. 2016. *Pharaoh in Canaan : The Untold Story*. Jerusalem.

BEN-TOR D., ALLEN S.J. et ALLEN J.P. 1999. Seals and Kings. *BASOR* 315, 47-74.

BEN-TOR A., ZUCKERMAN Sh. *et al.* 2017. *Hazor VII. The 1990-2012 Excavations. The Bronze Age*. Jérusalem.

BENNETT C. 2006. Genealogy and the Chronology of the Second Intermediate Period. *ÄL* 16, 231-243.

BENSON M., GOURLAY J. et NEWBERRY P.E. 1899. *The Temple of Mut in Asher : an account of the excavation of the temple and of the religious representations and objetcs found therein, as illustrating the history of Egypt and the main religious ideas of the Egyptians*. Murray.

BERG Ph. 1971. *Man came this way. Objects from the Phil Berg Collection*. Los Angeles.

BERGER J.-E. 1995. *Un regard partagé*. Lausanne.

BERLEV O. et HODJASH S. 1998. *Catalogue of the monuments of ancient Egypt from the museums of the Russian Federation, Ukraine, Bielorussia, Caucasus, Middle Asia and the Baltic States*. Fribourg-Göttingen.

BERLEV O.D. et HODJASH S.I. 2004. *Sculpture of ancient Egypt in the collection of the Pushkin State Museum of Fine Arts : catalogue*. Moscou.

BERMAN L.M. 1999. *The Cleveland Museum of Art. Catalogue of Egyptian Art*. New York-Cleveland.

BERNHAUER E. 2006. Zur Typologie rundplastischer Menschendarstellungen am Beispiel der altägyptischen Privatplastik. *SAK* 34, 33-49.

BERNHAUER E. 2009. Die Sistrophore der 25. und 26. Dynastie : ein typologischer und ikonographischer Ausblick. *ASAE* 83, 43-58.

BERNHAUER E. 2010. *Innovationen in der Privatplastik : die 18. Dynastie und ihre Entwicklung*. Wiesbaden.

Besançon 1990. *Loin du sable : collections égyptiennes du musée des beaux-arts et d'archéologie de Besançon*. Besançon.

BIANCHI R.S. 1996. *Splendors of Ancient Egypt from the Egyptian Museum Cairo. Presented by Florida International Museum, St-Petersburg*. Londres.

BIETAK M. 1966. Ausgrabungen im Sudan : Buhen. *Archiv für Orientforschung* 21, 244-251.

BIETAK M. 1991a. Der Friedhof in einem Palastgarten aus der Zeit des späten Mittleren Reiches und andere Forschungsergebnisse aus dem östlichen Nildelta (Tell el-Dab'a 1984-1987). *ÄL* 2, 47-109.

BIETAK M. 1991b. Egypt and Canaan during the Middle Bronze Age. *BASOR* 281, 27-72.

BIETAK M. 1996a. *Avaris. The capital of the Hyksos. Recent Excavations at Tell el-Dab'a*. Londres.

BIETAK M. 1996b. Zum Raumprogramm ägyptischer Wohnhäuser des Mittleren und des Neuen Reiches. Dans BIETAK M. (éd.), *Haus und Palast im Alten Ägypten. Internationales Symposium 8. bis 11. April 1992 in Kairo*. Vienne, 23-43.

BIETAK M. 2010. From where came the Hyksos and where did they go ? Dans MARÉE D. (éd.), *The Second Intermediate Period (Thirteenth-Seventeenth Dynasties)*. Louvain-Paris-Walpole, MA, 139-182.

BIETAK M. et DORNER J. 1998. Der Tempel und die Siedlung des Mittleren Reiches bei 'Ezbet Ruschdi. Grabungsborbericht 1996. *ÄL* 8, 10-39.

BIETAK M., MARINATOS N. et PALIVOU C. 2007. *Taureador Scenes in Tell el-Dab'a (Avaris) and Knossos*. Vienne.

BIRCH S. 1880. *Catalogue of the collection of Egyptian antiquities at Alnwick Castle*. Londres.

VON BISSING F.W. 1908. *Einführung in die Geschichte der ägyptischen Kunst von den ältesten Zeiten bis auf die Römer*. Berlin.

VON BISSING F.W. 1914. *Denkmäler Ägyptischer Skulptur*. Munich.

VON BISSING F.W. 1934. *Ägyptische Kunstgeschichte von den ältesten zeiten bis auf die eroberung durch die Araber, systematisches Handbuch*. Berlin-Charlottenburg.

VON BISSING F.W. 1935. Unterteil der Statuette eines Kamose. *ZÄS* 71, 38-39

BISSON DE LA ROQUE F. 1926. *Rapport sur les fouilles de Médamoud (1925)*. FIFAO 3/1. Le Caire.

BISSON DE LA ROQUE F. 1928. *Rapport sur les fouilles de Médamoud (1927)*. FIFAO 5/1. Le Caire.

BISSON DE LA ROQUE F. 1929. *Rapport sur les fouilles de Médamoud (1928)*. FIFAO 6/1. Le Caire.

BISSON DE LA ROQUE F. 1930. *Rapport sur les fouilles de Médamoud (1929)*. FIFAO 7/1. Le Caire.

BISSON DE LA ROQUE F. 1931. *Rapport sur les fouilles de Médamoud (1930)*. FIFAO 8/1. Le Caire.

BISSON DE LA ROQUE F. 1933. *Rapport sur les fouilles de Médamoud (1931 et 1932)*. FIFAO 9/3. Le Caire.

BISSON DE LA ROQUE F. 1937. *Tôd (1934 à 1936)*. FIFAO 17. Le Caire.

BJÖRKMAN G. 1966. *Smithska samlingen av Egyptiska fornsaker i Östergötlands och Linköpings Stads Museum*. Linköping, Östergötlands och Linköpings stads museum.

BJÖRKMAN G. 1971. *A Selection of the Objects in the Smith Collection of Egyptian Antiquities at the Linköping Museum, Sweden*. Stockholm.

BLACKMAN A.M. 1935. The stela of Nebipusenwosret : British Museum No. 101. *JEA* 21, 1-9.

BLACKMAN A.M. 1931. The stele of Thethi : British Museum No. 614. *JEA* 17, 55-61.

BLACKMAN A.M. et APTED M.R. 1953. *The Rock Tombs of Meir. Part VI. The Tomb-Chapels of Ukhhotpe Son of Iam (A, No. 3), Senbi Son of Ukhhotpe Son of Senbi (B, No. 3), and Ukhhotpe Son of Ukhhotpe and Heny-Hery-Ib (C, No. 1)*. Archaeological Survey of Egypt 29. Londres.

BLEIBERG E. 2008. *To live forever. Egyptian treasures from the Brooklyn Museum*. Brooklyn-Londres.

BLOM-BOËR I. 1989. Sculpture fragments and relief fragments from the labyrinth at Hawara in the Rijksmuseum van Oudheden. *OMRO* 69, 26-27.

BLOM-BOËR I. 2006. *Die Tempelanlage Amenemhets III. in Hawara. Das Labyrinth. Bestandaufnahme und Auswertung der Architektur- und Inventarfragmente*. Leyde.

BLUMENTHAL E. 1987. Die « Gottesväter » des Alten und Mittleren Reiches. *ZÄS* 114, 10-35.

BOCHI P.A. 1996. Of lines, linen, and language : A study of a patterned textile and its interweaving with Egyptian beliefs. *CdÉ* 71, 221-253.

BOESER P.A.A. 1909. *Beschrijving van de egyptische verzameling in het Rijksmuseum van Oudheden te Leiden II. De monumenten van den tijd tusschen het Oude en het Middelrijk*

en van het Middelrijk. Eerste afdeeling, Stèles. La Haye.

BOESER P.A.A. 1910. *Beschrijving van de egyptische verzameling in het Rijksmuseum van Oudheden te Leiden III. De monumenten van den tijd tusschen het Oude en het Middelrijk en van het Middelrijk. Tweede afdeeling, Grafbenoodigheden, beelden, vaatwerk en andere voorwerpen*. La Haye.

BOLSHAKOV A.O. 1994. Hinting as a Method of Old Kingdom Tomb Decoration. *GM* 143, 9-29.

BOLSHAKOV A.O. et QUIRKE S. 1999. *Middle Kingdom Stelae in the Hermitage*. Utrecht-Paris.

BOESER P.A.A. 1910. *Grabgegenstände, Statuen, Gefässe und verschiedenartige kleinere Gegenstände : mit einem Supplement zu den Monumenten des Alten Reiches. Beschreibung der Ägyptischen Sammlung des Niederländischen Reichsmuseums der Altertümer in Leiden*, II. Leyde.

BONNET Ch. 2011. Les destructions perpétrées durant la campagne de Psammétique II en Nubie et les dépôts consécutifs. Dans VALBELLE D. et YOYOTTE J.-M. (éds.), *Statues égyptiennes et kouchites démembrées et reconstituées: hommage à Charles Bonnet*. Paris, 21-31.

BONNET Ch. et VALBELLE D. 2005. *Des pharaons venus d'Afrique : la cachette de Kerma*. Paris.

BONNET H. 1952. *Reallexikon der ägyptischen Religionsgeschichte*. Berlin.

BONOMI J. 1858. *Catalogue of Egyptian Antiquities in the Museum of Hartwell House*. Londres.

BORCHARDT L. 1899. Der zweite Papyrusfund von Kahun und die zeitliche Festlegung des Mittleren Reiches der ägyptischen Geschichte. *ZÄS* 37, 89-102.

BORCHARDT L. 1909. *Das Grabdenkmal des Königs Nefer-Ir-ka-Re'*. Leipzig.

BORCHARDT L. 1911. *Statuen und Statuetten von Königen und Privatleuten im Museum von Kairo I. Catalogue général des antiquités égyptiennes du musée du Caire*. Berlin.

BORCHARDT L. 1925. *Statuen und Statuetten von Königen und Privatleuten im Museum von Kairo, II. Catalogue général des antiquités égyptiennes du musée du Caire*. Berlin.

BORCHARDT L. 1930. *Statuen und Statuetten von Königen und Privatleuten im Museum von Kairo, III. Catalogue général des antiquités égyptiennes du musée du Caire*. Berlin.

BORCHARDT L. 1934. *Statuen und Statuetten von Königen und Privatleuten im Museum von Kairo, IV. Catalogue général des antiquités égyptiennes du musée du Caire*. Berlin.

BORCHARDT L. et VON BISSING W. 1906. *Denkmäler ägyptischer Skulptur*. Munich.

BOREUX Ch. 1921. La stèle-table d'offrandes de Senpou et les fausses portes et stèles votives à représentations en relief. *Monuments et mémoires de la Fondation Eugène Piot* 25, 29-52.

BOREUX Ch. 1932. *Guide-catalogue sommaire I*. Paris, Musée du Louvre.

BOREUX Ch. 1943. Deux statuettes égyptiennes de la Collection Henri de Nanteuil. *Monuments et mémoires de la Fondation Eugène Piot* 39, 7-26.

BORRIELLO M.R. et GIOVE T. 2000. *The Egyptian Collection of the National Archaeological Museum of Naples*. Naples.

BOSTICCO S. et ROSATI G. 2006. Il sarcofago di Amenemhet-seneb a Firenze [Museo Egizio di Firenze, inv. 2181]. *Aegyptus* 83, 15-52.

BOTHMER B. 1959. Block Statues of the Egyptian Middle Kingdom I : Ipepy's Funerary Monument. *Brooklyn Museum Bulletin* 20, 11-26.

BOTHMER B. 1960. *Egyptian Sculpture of the Late Period. 700 BC to AD 100*. Brooklyn Museum.

BOTHMER B. 1960-1962. Block Statues of the Egyptian Middle Kingdom II. : The Sculpture of Teta's Son. *Brooklyn Museum Annual* 2-3, 18-35.

BOTHMER B. 1961. *Egyptian Sculpture of the Late Period.* Brooklyn.

BOTHMER B. 1969. Bemuse and Benign : A Fragmentary Head of Dynasty XIII in Brooklyn. *Brooklyn Museum Annual* 10, 77-86.

BOTHMER B. 1978. On photographing Egyptian art. *SAK* 6, 51-53.

BOTHMER B. *et al.* 1987. *Antiquities from the Collection of Christos G. Bastis.* Mayence-New York.

VON BOTHMER D. 1961. *Ancient Art in New York. Private Collections. Catalogue of an Exhibition Held at the Metropolitan Museum of Art. December 17, 1957-February 28, 1960.* New York.

BOTTI G. et ROMANELLI P. 1951. *Le sculture del Museo gregoriano egizio.* Monumenti vaticani di archeologia e d'arte 9. Vatican.

BOURRIAU J. 1978. Egyptian antiquities acquired in 1976 by museums in the United Kingdom. *JEA* 64, 123-127.

BOURRIAU J. 1985. Museum acquisitions, 1983: Egyptian antiquities acquired in 1983 by museums in the United Kingdom. *JEA* 71, 161-168.

BOURRIAU J. 1986. Museum acquisitions, 1984 : Egyptian antiquities acquired in 1984 by museums in the United Kingdom. *JEA* 72, 179-184.

BOURRIAU J. 1987. Museum Acquisitions, 1985 : Egyptian Antiquities Acquired in 1985 by Museums in the United Kingdom. *JEA* 73, 191-195.

BOURRIAU J. 1988. *Pharaohs and Mortals. Egyptian Art in the Middle Kingdom.* Cambridge.

BOURRIAU J. 1996. Observations on the Pottery of Serabit el Khadim. *CRIPEL* 18, 19-32.

BOURRIAU J. 2000. The Second Intermediate Period (c. 1650-1550 B.C.). Dans SHAW I. (éd.), *The Oxford History of Ancient Egypt.* Oxford, 172-206.

BOURRIAU J. 2009. Mace's Cemetery Y at Diospolis Parva. Dans MAGEE D., BOURRIAU J. et QUIRKE S. (éds.), *Sitting Beside Lepsius. Studies in Honour of Jaromir Malek at the Griffith Institute.* Louvain, 39-98.

BOURRIAU J. 2010. The Relative Chronology of the Second Intermediate Period : Problems in Linking Regional Archaeological Sequences. Dans MARÉE M. (éd.), *The Second Intermediate Period (Thirteenth-Seventeenth Dynasties).* Louvain-Paris-Walpole, MA, 11-38.

BRANDL H. 2008. *Untersuchungen zur steinernen Privatplastik der Dritten Zwischenzeit : Typologie, Ikonographie, Stilistik.* Berlin.

BRANDL H. 2015. Late Middle Kingdom or Late Period? Re-Considering the "Realistic" Statue Head Munich, ÄS 1622. Dans MINIACI G. et GRAJETZKI W. (eds.), *The World of Middle Kingdom Egypt (2000-1550 BC). Contributions on Archaeology, Art, Religion, and Written Sources.* Middle Kingdom Studies 1. Londres, 43-55.

BRANDYS H. 1968. Female Statuette of Prince's Servant Named Nbw-n-Ib from the Collection of the National Museum in Cracow. *Études et Travaux* 2, 99-106.

BREASTED J.H. 1906. *Ancient Records of Egypt I : Historical Documents from the Earliest Times to the Persian Conquest. I. The First to the Seventeeth Dynasties.* Chicago.

BREASTED J.H. 1908. Second Preliminary Report of the Egyptian Expedition. *AJSLL* 25, 83-96.

BREASTED J.H. et RANKE H. 1910. *Geschichte Ägyptens.* Berlin.

BRESCIANI E. 1975. *La collezione egizia nel museo civico di Bologna.* Antichità, Archeologia, Storia Dell'arte 2. Ravenne.

BRESCIANI E. 2009. Les temples de Medinet Madi : passé et futur d'une exploration archéologique dans le Fayoum. Dans RÖSSLER-KÖHLER U. et TAWFIK T. (éds.), *Die ihr vorbeigehen werdet... : wenn Gräber, Tempel ind Statuen sprechen: Gedenkschrift für Dr. Sayed Tawfik Ahmed.* Berlin-New York, 59-65.

BRESCIANI E. *et al.* 2010. *Medinet Madi : Archaeological guide.* Vérone.

BRESCIANI E. et GIAMMARUSTI A. 2012. *I templi di Medinet Madi nel Fayum.* Pise.

BRICAULT L. (éd.) 2013. *Les cultes isiaques dans le monde gréco-romain.* Roue à livres. Documents 66. Paris.

BRICAULT L. et VERSLUYS M.J. (éds.) 2010. *Isis on the Nile: Egyptian gods in Hellenistic and Roman Egypt : Proceedings of the IVth International Conference of Isis Studies, Liège, November 27-29, 2008 : Michel Malaise in Honorem.* Religions in the Graeco-Roman World 171. Leyden-Boston.

BRUGSCH E. 1891. *Thesaurus inscriptionum aegyptiacarum : Altägyptische Inschriften.* Leipzig.

BRUNNER-TRAUT E. et BRUNNER H. 1981. *Die Ägyptische Sammlung der Universität Tübingen.* Mayence.

BRUNTON G. 1930. *Qau and Badari* III. Publications of the Egyptian Research Account and British School of Archaeology in Egypt 50. Londres.

BRUNTON G. 1939. A monument of Amenemhat IV. *ASAE* 39, 177-181.

BRUNTON G. 1949. The title 'khnumt nefer-hezt'. *ASAE* 49, 99-110.

BRUNTON G. et CATON-THOMPSON G. 1928. *The Badarian Civilisation and Predynastic Remains near Badari.* Londres.

BRYAN B.M. 1993. La statuaire divine et royale. Dans KOZLOFF A. et al. (éds.), *Aménophis III : le Pharaon-Soleil.* Paris, 98-123.

BRYAN B.M. 1997a. Striding glazed steatite figures of Amenhotep III : An example of the purposes of minor arts. Dans GORING E., REEVES N. et RUFFLE J. (éds.), *Chief of Seers. Egyptian studies in memory of Cyril Aldred.* Londres-New York, 60-82.

BRYAN B.M. 1997b. The Statue Program for the Mortuary Temple of Amenhotep III. Dans QUIRKE S. (éd.), *The Temple in Ancient Egypt : New Discoveries and Recent Research (British Museum Colloquium, 21-22 July 1994).* Londres, 57-81.

BRYAN B.M. 2015. Portraiture. Dans HARTWIG M.K. (éd.), *A companion to ancient Egyptian Art.* Chichester, 375-396.

BUDGE E.A.W. 1894. *Some account of the collection of Egyptian antiquities in the possession of Lady Meux.* Londres.

BUDGE E.A.W. 1902a. *A history of Egypt from the end of the Neolithic period to the death of Cleopatra VII, BC 30. III. Egypt under the Great Pyramid Builders.* Londres.

BUDGE E.A.W. 1902b. *A history of Egypt from the end of the Neolithic period to the death of Cleopatra VII, BC 30. III. Egypt under the Âmenemhats and Hyksos.* Londres.

BUDGE E.A.W. 1907. *The Egyptian Sûdân, I.* Londres.

BUDGE E.A.W. 1914. *Egyptian Sculptures in the British Museum.* Londres.

BUHL M.-L. 1974. *A hundred masterpieces from the ancient Near East in the National Museum of Denmark.* Copenhague.

CAGLE A. 2003. *The Spatial Structure of Kom el-Hisn : An Old Kingdom Town in the Western Nile Delta, Egypt.* Oxford.

CALLENDER G. 1998. Materials for the Reign of Sebekneferu. Dans EYRE C.L. (éd.), *Proceedings of the 7th International Congress of Egyptologists, Cambridge, 3rd-10th September 1995.* Louvain, 227-236.

CALLENDER G. 2000. The Middle Kingdom Renaissance (c. 2055-1650 B.C.). Dans SHAW I. (éd.), *The Oxford History of Ancient Egypt.* Oxford, 137-171.

Cambridge 1974. *The discerning eye : Radcliffe Collectors' Exhibition [October 9-November 24, 1974, Fogg Art*

Museum]. Cambridge, Mass.

CAPART J. 1902. *Recueil de monuments égyptiens* II. Bruxelles.

CAPART J. 1935. *Musées Royaux d'Art et d'Histoire*. Bruxelles.

CAPART J. 1948. *L'art égyptien* II. Bruxelles.

CAPART J. 1957. Dans le studio d'un artiste. *CdÉ* 32, 199-217.

CAPEL A.K. et MARKOE G.E. (éds.) 1996. *Mistress of the House. Mistress of Heaven. Women in Ancient Egypt*. New York-Cincinnati.

CAREDDU G. 1985. *Museo Barracco di scultura antica : la collezione egizia*. Rome.

CARLOTTI J.-Fr. 2002. *L'Akh-menou de Thoutmosis III à Karnak. Étude architecturale*. Paris.

CARTER H., CARNAVON G. et FROWDE H. 1912. Five years' exploration at Thebes. A record of work done, 1907-1911. *Oxford University Press*. Londres-New York-Toronto-Melbourne.

CAUVILLE S. 1987. Les statues cultuelles de Dendera d'après les inscriptions pariétales. *BIFAO* 87, 73-117.

ČERNY J. 1927. Le culte d'Aménophis I chez les ouvriers de la nécropole thébaine. *BIFAO* 27, 159-203.

ČERNY J. 1955. *The inscriptions of Sinai from manuscripts of Alan H. Gardiner and T. Eric Peet. Part II : translations and commentary*. MEES 45. Londres.

CHABÂN M. 1907. Fouilles à Achmounéîn. *ASAE* 8, 211-223.

CHAMPOLLION J.-Fr. 1827. *Notice descriptive des monuments égyptiens du musée Charles X*. Paris.

CHAPPAZ J.-L. 1992. Une statuette de la fin du Moyen Empire à Genève. Dans LIMME L. et STRYBOL J. (éds.), *Aegyptus Museis Rediviva. Miscellanea in Honorem Hermanni De Meulenaere*. Bruxelles, 63-75.

CHAPPAZ J.-L. (éd.) 2001. *Reflets du divin. Antiquités pharaoniques et classiques d'une collection privée*. Genève.

CHAPPAZ J.-L. 2004. Larmes de Crocodilopolis : perle du Léman ? *BSEG* 26, 5-12.

CHARLOUX G. 2007. Karnak au Moyen Empire, l'enceinte et les fondations des magasins du temple d'Amon-Rê. *Cahiers de Karnak* 12, 191-226.

CHARLOUX G. et MENSAN R. 2011. *Karnak avant la XVIIIᵉ dynastie. Contribution à l'étude des vestiges en brique crue des premiers temples d'Amon-Rê*. Études d'égyptologie 11. Paris.

CHASSINAT É. 1931. Le mar du roi Menibré, à Edfou. *BIFAO* 30, 299-303.

CHASSINAT É., GAUTHIER H. et PIERON H. 1906. *Fouilles de Qattah*. MIFAO 14. Le Caire.

CHEHAB M. 1968. Relations entre l'Égypte et la Phénicie et des origines a Oun- Amun. Dans WARD W. (éd.), *The role of the Phoenicians in the interaction of Mediterranean civilizations. Papers presented at the American University of Beirut, March 1967*. Beyrouth, 1-8.

CHERPION N., dans OBSOMER Cl. et OOSTHOEK A.-L. (éd.) 1992. *Amosiadès. Mélanges offerts au Pr. Vandersleyen*. Louvain-la-Neuve.

CHEVEREAU P.-M. 1991. Contribution à la prosopographie des cadres militaires au Moyen Empire. *RdÉ* 42, 11-34.

Cincinnati Art Museum. 1952. *Painting, Sculpture, Prints: A Guide to the Collections of the Cincinnati Art Museum*. Cincinnati.

Cincinnati Art Museum. 1984. *Masterpieces from the Cincinnati Art Museum*. Cincinnati.

CLARKE S. 1922. El-Kâb and its temples. *JEA* 8, 16-40.

COHEN S.L. 2002. *Canaanites, chronologies, and connections: The relationship of Middle Bronze IIA Canaan to Middle Kingdom Egypt*. Studies in the Archaeology and History of the Levant 3. Winona Lake.

COLLOMBERT Ph. 2016. Deux nouvelles statues d'Amenmès fils de Pendjerty. Dans COULON L. (éd.), *La Cachette de Karnak. Nouvelles perspectives sur les découvertes de Georges Legrain*. BdE 161. Le Caire, 297-332.

COMARMOND A. 1855-1857. *Description des antiquités et objets d'Art contenus dans les salles du Palais-des-Arts de Lyon*. Lyon.

CONNOR S. 2009. The Smiling Pharaoh of Budapest. *Bulletin du musée hongrois des Beaux-Arts* 110-111, 41-64.

CONNOR S. 2014a. La statuaire privée. Dans MORFOISSE Fl. et ANDREU-LANOË G. (éds.), *Sésostris III. Pharaon de légende*. Gand-Lille, 50-60.

CONNOR S. 2014b. « Cuire des Statues » : L'usage de la stéatite en sculpture à la fin du Moyen Empire et à la Deuxième Période intermédiaire. *GM* 243, 23-32.

CONNOR S. 2015a. The statue of the steward Nemtyhotep (Berlin ÄM 15700) and some considerations about royal and private portrait under Amenemhat III. Dans MINIACI G. et GRAJETZKI W. (éds.), *The World of Middle Kingdom Egypt (2000-1550 BC) : Contributions on archaeology, art, religion, and written sources. Volume I*. MKS 1. Londres, 50-60.

CONNOR S. 2015b. Quatre colosses du Moyen Empire 'ramessisés' (Paris A 21, Le Caire CG 1197, JE 45975 et 45976). *BIFAO* 115, 85-109.

CONNOR S. 2015c. La statua di Uahka. Dans *Museo Egizio*. Modène-Turin, 87.

CONNOR S. 2016a. *Le statue del Museo Egizio*. Modène-Turin.

CONNOR S. 2016b. Développement stylistique et 'ateliers' : la sculpture du Moyen Empire tardif. Dans HUDÁKOVÁ L., JÁNOSI P. et KAHLBACHER A. (éds.), *Change and innovation in Middle Kingdom art : Proceedings of the MeKeTRE Study Day held at the Kunsthistorisches Museum, Vienna (3rd May 2013)*. MKS 4. Londres, 1-17.

CONNOR S. 2018. Sculpture workshops: Who, where and for whom? Dans MINIACI G., MORENO GARCIA J.C., QUIRKE S. et STAUDER A. (éds.), *The arts of making in ancient Egypt. Voices, images, and objects of material producers 2000-1550 BC*. Leyde, 11-30.

CONNOR S., TAVIER H. et DE PUTTER Th. 2015. 'Put the statues in the oven': Preliminary results of research on steatite sculpture from the Late Middle Kingdom. *JEA* 101, 297-311.

CONNOR S. et DELVAUX L. 2017. Ehnasya (Heracleopolis Magna) et les colosses en quartzite de Sésostris III. *CdÉ* 92, 247-265.

COONEY J.D. 1949. A souvenir of Napoleon's trip to Egypt. *JEA* 35, 153-157.

COONEY J.D. 1953. Egyptian art in the collection of Albert Gallatin. *JNES* 12, 1-19.

COONEY J.D. (éd.) 1956. *Five years of collecting Egyptian Art. 1951-1956 : Catalogue of an exhibition held at the Brooklyn Museum, 11 December, 1956 to 17 March, 1957*. Brooklyn.

COONEY J.D. 1972. Major Macdonald, a Victorian Romantic. *JEA* 58, 280-285.

CORTEGGIANI J.-P. 1973. Documents divers (I-VI). *BIFAO* 73, 143-153.

CORTEGGIANI J.-P. (éd.) 1981. *Centenaire de l'Institut français d'Archéologie Orientale : Musée du Caire, 8 janvier - 8 février 1981*. Le Caire.

CORTEGGIANI J.-P. 1998. Les *Aegyptiaca* de la fouille sous-marine de Qaïtbay. *BSFE* 142, 25-40.

COTTEVIEILLE-GIRAUDET R. 1933. *Rapport sur les fouilles de Médamoud (1930) : les monuments du Moyen Empire*. FIFAO 9/1. Le Caire.

COULSON W.D.E. et LEONARD A.J. 1981. *Cities of the Delta I. Naukratis. Preliminary report on the 1977-78 and 1980 Seasons*. Malibu.

CURTIUS L. 1913. *Die Antike Kunst. Handbuch der Kunstwiss* I. Berlin.

CURTO S. 1984. *L'antico Egitto nel Museo Egizio di Torino.* Turin.

D'AMICONE E. et FONTANELLA E. (éds.) 2007. *Nefer : la donna nell'antico Egitto.* Milan-Turin.

DARESSY G. 1893. Notes et remarques. *Recueil de travaux relatifs à la philologie et à l'archéologie égyptiennes et assyriennes* 14, 20-38.

DARESSY G. 1904. Inscriptions hiéroglyphiques du musée d'Alexandrie. *ASAE* 5, 113-128.

DARESSY G. 1911. Inscriptions des carrières de Tourah et Màsarah. *ASAE* 11, 257-268.

DARESSY G. 1917a. Deux grandes statues de Ramsès II d'Héracléopolis. *ASAE* 17, 33-38.

DARESSY G. 1917b. Monuments d'Edfou datant du Moyen Empire. *ASAE* 17, 237-244.

DARRACOTT J. (ed.), *All for Art. The Ricketts and Shannon collection*, 1979

DAVIES W.V. 1981a. *A royal statue reattributed.* British Museum Occasional Paper 28. Londres.

DAVIES W.V. 1981b. Two inscribed objects from the Petrie Museum. *JEA* 67, 175-178.

DAVIES W.V. 1982. The origin of the blue crown. *JEA* 68, 69-76.

DAVIES W.V. 1984. *The statuette of Queen Tetisheri. A reconsideration.* British Museum Occasional Paper 36. Londres.

DAVIES W.V. 1998. A statue of the 'King's Son, Sahathor', from Thebes. Dans HEIKE G. et POLZ D. (éds.), *Stationen Beiträge zur Kulturgeschichte Ägyptens Rainer Stadelmann gewidmet.* Mayence, 177-179.

DAVIES W.V. 1999. Djehutyhotep's colossus inscription and Major Brown's photographs. Dans ID. (éd.), *Studies in Egyptian antiquities: A tribute to T.G.H. James.* Londres, 29-35.

DAVIES W.V. 2003. Sobeknakht of Elkab and the coming of Kush. *Egyptian Archaeology* 23, 3-6.

D'AMICONE *et al.* 2006. *La vita quotidiana nell'antico Egitto.* Turin.

DE CARO S. (éd.) 2006. *Egittomania : Iside e Il Mistero.* Milano.

DE MEULENAERE H. 1971. La statue d'un contemporain de Sébekhotep IV. *BIFAO* 69, 61-64.

DE MEULENAERE H. 1974. Le grand-prêtre memphite Séhétepibrê-ankh. Dans *Festschrift zum 150 jährigen Bestehen des Berliner Ägyptisches Museums.* MÄS 8. Berlin, 181-184.

DE MEULENAERE H. 1977. Derechef Arensnouphis. *CdÉ* 52, 245-251.

DE MEULENAERE H. *et al.* 1992. Écritures de l'Égypte ancienne. Guide du département égyptien. Bruxelles.

DE MORGAN J. *et al.* 1894. *Catalogue des monuments et inscriptions de l'Égypte antique. Première série, Haute Égypte. Tome premier, de la frontière de Nubie à Kom Ombos.* Vienne.

DE MORGAN J. 1895. *Fouilles à Dahchour, mars-juin 1894.* Vienne.

DE MORGAN J. 1903. *Fouilles à Dahchour en 1894-1895.* Vienne.

DE PUTTER T. et KARLSHAUSEN C. 1992. *Les pierres utilisées dans la sculpture et l'architecture de l'Égypte pharaonique. Guide pratique illustré.* Connaissance de l'Égypte ancienne. Bruxelles.

DE PUTTER T. et KARLSHAUSEN C. 1996. Pouvoir et matériaux en Égypte ancienne. Dans BROZE M. et TALON Ph. (éds.), *Les moyens d'expression du pouvoir dans les sociétés anciennes.* Louvain, 75-78.

DE ROUGÉ J. 1879. *Inscriptions hiéoglyphiques copiées en Égypte pendant la Mission scientifique de M. le Vicomte Emmanuel de Rougé.* Études égyptologiques 9-12. Paris.

DE SMET et JOSEPHSON J. 1991. A masterwork of Middle Kingdom sculpture (MRAH E. 6748). *BMRAH* 62, 1-15.

DEBONO F. 1951. Expédition archéologique royale au désert oriental (Keft-Kosseir). Rapport préliminaire sur la campagne 1949. *ASAE* 51, 59-91.

DELANGE É. 1987. *Catalogue des statues égyptiennes du Moyen Empire (2060-1560 av. J.-C.).* Paris.

DELANGE E. 2005. Précisions d'archives. *RdÉ* 56, 195-202.

DELANGE É. 2015. *Monuments égyptiens du Nouvel Empire : Chambre des Ancêtres, Annales de Thoutmosis III, décor de palais de Séthi Ier.* Paris.

DELANGE É. (éd.) 2012. *Les fouilles françaises d'Éléphantine (Assouan), 1906-1911. Les archives Clermont-Ganneau et Clédat.* Mémoires de l'Académie des inscriptions et belles-lettres 46. Paris.

DELIA R. 1988. *A study of the reign of Senwosret III.* New York.

DELVAUX L. 1996. Statuaire privée et pouvoir en Égypte ancienne. Dans BROZE M. et TALON Ph. (éds.), *Les moyens d'expression du pouvoir dans les sociétés anciennes.* Louvain, 39-48.

DELVAUX L. 2008. *'Donné en récompense de la part du roi' (diw m Hswt Hr nsw). Statuaire privée et pouvoir en Égypte ancienne.* Thèse de doctorat présentée à l'Université Marc Bloch. Strasbourg.

DERRIKS Cl. et DELVAUX L. (éds.). 2009. *Antiquités égyptiennes au Musée royal de Mariemont.* Morlanwelz.

DESROCHES-NOBLECOURT Chr. 1953. 'Concubines du mort' et mères de famille au Moyen Empire. À propos d'une supplique pour une naissance. *BIFAO*, 7-47.

DESROCHES-NOBLECOURT Chr. 1974. Nouvelles acquisitions (buste fragmentaire de Touy, mère de Ramsès II ; vase thinite ; groupe de deux hamadryas jouet à cavalier ; stèle de Chechi ; torse de la reine Neferou-Sobek. *Revue du Louvre* 24, 43-54.

Detroit 1943. *The Detroit Institute of Arts. Painting and sculpture illustrated.* Detroit, Institute of Art.

DEWACHTER M. 1976. Le roi Sahathor et la famille de Néferhotep I. *RdÉ* 28, 66-73.

DEWACHTER M. 1984. Le roi Sahathor - Compléments. *RdÉ* 35, 195-199.

DOMINICUS B. 1994. *Gesten und Gebärden in Darstellungen des Alten und Mittleren Reiches.* SAGA 10. Heidelberg.

DONADONI S. 1952. Nuovi testi di Medinet Madi. *Prolegomena* 1, 6-7.

DONADONI ROVERI A.M. (éd.) 1988. *Il Museo Egizio di Torino: Guida alla lettura di una civiltà.* Novara.

DONADONI ROVERI A.M. (éd.) 1989. *Egyptian civilization. Monumental art.* Turin.

DONADONI ROVERI A.M., D'AMICONE E. et LEOSPO E. 1994. *Gebelein. Il villaggio e la necropoli.* Turin.

DORMAN P.F. 1991. *The tombs of Senenmut : The architecture and decoration of Tombs 71 and 353.* Publications of the Metropolitan Museum of Art Egyptian Expedition 24. New York.

DOWNES D. 1974. *The excavations at Esna : 1905-1906.* Warminster.

DOXEY D. 1998. *Egyptian non-royal epithets in the Middle Kingdom. A social and historical analysis.* Probleme der Ägyptologie 12. Leyde-Boston.

DRIOTON E. et VIGNEAU A. 1949. *Encyclopédie photographique de l'art. V. Le musée du Caire.* Paris.

DU MESNIL DU BUISSON R. 1935. Le sphinx de Qatna. *Demareteion* 1, 57-62.

DUNAND M. 1928. Les Égyptiens à Beyrouth. *Syria* 9, 300-302.

DUNAND M. 1939. *Fouilles de Byblos, I. 1926-1932.* Études et documents d'archéologie 1. Paris.

DUNAND M. 1958. *Fouilles de Byblos II. 1933-1938.* Études et documents d'archéologie 3. Paris.

DUNHAM D. 1928. An Egyptian portrait head of the 12th Dynasty. *BMFA* 26, 61-64.

DUNHAM D. et JANSSEN J.M.A. 1960. *Second Cataract forts. I. Semna, Kumma.* Boston.

EATON-KRAUSS M. 1977. The khat headdress to the end of the Amarna Period. *SAK* 5, 21-39.

EATON-KRAUSS M. 1984. *The representations of statuary in private tombs of the Old Kingdom.* Wiesbaden.

EATON-KRAUSS M. 1995. Pseudo-Groups. Dans STADELMANN R. et SOUROUZIAN H. (éds.), *Kunst des Alten Reiches ; Symposium im Deutschen Archäologischen Institut Kairo am 29. und 30. Oktober 1991.* Mayence, 57-74.

EATON-KRAUSS M. 2001. A source for the sculptures of Sesostris III and Amenemhat III. *GM* 194, 17-19.

EATON-KRAUSS M. 2015. Usurpation. Dans COONEY K., JASNOW R. et al. (éds.), *Joyful in Thebes: Egyptological studies in honor of Betsy M. Bryan.* Material and Visual Culture of Ancient Egypt 1. Londres, 97-104.

EDER C. 2002. *Elkab VII. Die Barkenkapelle des Königs Sobekhotep III. in Elkab. Beiträge zur Bautätigkeit der 13. und 17. Dynastie an den Göttertempeln Ägyptens.* Elkab 7. Bruxelles.

EDGAR C.C. 1915. Recent Discoveries at Kom el-Hisn. Dans MASPÉRO D. (éd.), *Le musée égyptien III. Recueil de monuments et de notices sur les fouilles d'Égypte.* Le Caire, 54-63.

EGGEBRECHT A. (éd.). 1993. *Pelizaeus-Museum Hildesheim : Die ägyptische Sammlung.* Zaberns Bildbände zur Archäologie 12. Mayence.

EIGNER D. 1992. A temple of the early Middle Kingdom at Tell Ibrahim Awad. Dans VAN DEN BRINK E.C.M. (éd.), *The Nile Delta in transition : 4th-3rd Millennium B.C.* Tel Aviv, 69-77.

EIGNER D. 1996. A Palace of the Early 13th Dynasty at Tell el-Dab'a. Dans BIETAK M. (éd.), *Haus und Palast im Alten Ägypten. Internationales Symposium 8. bis 11. April 1992 in Kairo.* UZK 14. Vienne, 73-80.

EL-BANNA E. 1992-1993. À propos de quelques cultes peu connus à Héliopolis. *ASAE* 72, 83-98.

EL-SADDIK W. 2015. A Head for Amenemhat III's Heb-Sed Triad ? Dans OPPENHEIM A. et GOELET G. (éds.), *BES* 19. New York, 363-366.

EL-SAWI A. 1984. Die Statue des Würdenträgers *Sbk-m-š* im Kairoer Museum. *ZÄS* 111, 27-30.

EMERY W.B. 1964. Egypt Exploration Society : Preliminary report on the work at Buhen, 1962-3. *Kush* 12, 43-46.

EMERY W.B., SMITH H.S. et MILLARD. 1979. *The Fortress of Buhen. The archaeological report.* Excavations at Buhen 1. Excavation Memoir 49. Londres.

ENGELBACH R. 1921. Report on the inspectorate of Upper Egypt from April 1920 to March 1921. *ASAE* 21, 61-76.

ENGELBACH R. 1923. *Harageh.* Publications of the Egyptian Research Account and British School of Archaeology in Egypt 28. Londres.

ENGELBACH R. 1928. The so-called Hyksos monuments. *ASAE* 28, 13-28.

ENGELBACH R. 1935. Statuette-Group, from Kîmân Fâris, of Sebekhotpe and his Womenfolk. *ASAE* 35, 203-205.

ESCHWEILER P. 1994. *Bildzauber im alten Ägypten: die Verwendung von Bildern und Gegenständen in magischen Handlungen nach den Texten des Mittleren und Neuen Reiches.* Orbis biblicus et orientalis 137. Fribourg-Göttingen.

ESPINEL A.D. 2005. A Newly Identified Stela from Wadi el-Hudi (Cairo JE 86119). *JEA* 91, 55-70.

EVERS H.G. 1929. *Staat aus dem Stein. Denkmäler, Geschichte und Bedeutung der ägyptischen Plastik während des mittleren Reichs.* Munich.

FABRETTI A., ROSSI A. et LANZONE R.V. 1882. *Regio Museo di Torino I.* Turin.

FAKHRY A. 1940. A fortnight's digging at Medinet Qûta (Fayoum). *ASAE* 40, 897-909.

FARID S. 1964. Preliminary report on the excavations of the Antiquities Department at Tell Basta (Season 1961). *ASAE* 58, 85-98.

FAROUT D. 1994. La carrière du [ouhemou] Ameny et l'organisation des expéditions au Ouadi Hammamat au Moyen Empire. *BIFAO* 94, 143-172.

FAROUT D. 2006. Une statuette de la tombe d'Izi à Edfou : la dame Irenhorneferouiry du musée du Louvre. *RdÉ* 57, 239-240.

FAROUT D. 2009. Isi, un saint intercesseur à Edfou. *Égypte, Afrique & Orient* 53, 3-10.

FAULKNER R.O. 1952. The Stela of the Master-Sculptor Shen. *JEA* 38, 3-5.

FAY B. 1988. Amenemhat V : Vienne/Assuan. *MDAIK* 44, 67-77.

FAY B. 1993. Custodian of the Seal, Mentuhotep. *GM* 133, 19-36.

FAY B. 1996a. A Re-used Bust of Amenemhat II in the Hermitage. *GM* 150, 51-52.

FAY B. 1996b. The Abydos Princess. *MDAIK* 52, 115-141.

FAY B. 1996c. *The Louvre Sphinx and Royal Sculpture from the Reign of Amenemhat II.* Mayence.

FAY B. 1997. Missing Parts. Dans GORING E., REEVES N. et RUFFLE J. (éds.), *Chief of Seers. Egyptian studies in memory of Cyril Aldred.* Londres-New York, 97-112.

FAY B. 1999. Royal women as represented in sculpture during the Old Kingdom II : Uninscribed scultpures. Dans *L'art de l'Ancien Empire égyptien. Actes du colloque, musée du Louvre.* Paris.

FAY B. 2003a. L'art égyptien du Moyen Empire. Première partie. *Égypte, Afrique & Orient* 30, 31-54.

FAY B. 2003b. L'art égyptien du Moyen Empire. Seconde partie. *Égypte, Afrique & Orient* 31, 13-34.

FAY B. 2005. Head from an archaising statue of Thumosis III. Dans HORNUNG E., LOEBEN Chr. et WIESE A. (éds.), *Immortal Pharaoh: The tomb of Thutmose III. An exhibition of ancient Egyptian objects from Antikenmuseum Basel und Sammlung Ludwig und the Kestner-Museum Hannover, with the facsimile of the tomb of Thutmose III.* Madrid, 80-81.

FAY B. 2015. Thoughts on the sculpture of Sesostris I and Amenemhat II inspired by the Meket-Re Study Day. Dans MINIACI G. et GRAJETZKI W. (éds.), *The World of Middle Kingdom Egypt (2000-1550 BC). Contributions on archaeology, art, religion, and written sources.* MKS 1. Londres, 81-83.

FAY B. 2016. Let the Old Kingdom end and the Middle Kingdom begin! Dans HUDÁKOVÁ L., JÁNOSI P. et KAHLBACHER A. (éds.), *Change and innovation in Middle Kingdom art : Proceedings of the MeKeTRE Study Day held at the Kunsthistorisches Museum, Vienna (3rd May 2013).* MKS 4. Londres, 19-36.

FAY B., FREED, R., SCHELPER Th. et SEYFRIED Fr. 2015. Neferusobek Project: Part I. MINIACI G. et GRAJETZKI W. (éds.), *The world of Middle Kingdom Egypt (2000-1550 BC). Contributions on archaeology, art, religion, and written Sources.* MKS 1. Londres, 89-92.

FAZZINI R. (éd.) 1975. *Images for eternity: Egyptian art from Berkeley and Brooklyn.* San Francisco.

FAZZINI R., BIANCHI R., ROMANO J., SPANEL D. 1989. *Ancient Egyptian Art in the Brooklyn Museum.* New York-Londres.

FECHHEIMER H. 1914. *Die Plastik der Ägypter.* Berlin.

FECHHEIMER H. 1921. *Kleinplastik der Ägypter.* Kunst Des Ostens 3. Berlin.

FEUCHT E. 1986. *Vom Nil zum Neckar. Kunstschätze Ägyptens*

aus pharaonischer und koptischer Zeit an der Universität Heidelberg. Berlin-Heidelberg-New York-Londres-Paris-Tokyo.

FIECHTER J.-J. 2009. *Egyptian Fakes*. Paris.

FIORE MAROCHETTI E. 2010. *The reliefs of the chapel of Nebhepetre Mentuhotep at Gebelein (CGT 7003/1-277)*. Culture and History of the Ancient Near East 39. Leyde-Boston.

FIORE MAROCHETTI E. 2012. I beni archeologici da Qau el Kebir, nell'ambito del progetto di schedatura dei magazzini del Museo Egizio di Torino. Dans ZANOVELLO P. et Ciampini E.M. (éds.), *Frammenti d'Egitto : progetti di catalogazione, provenienza, studio e valorizzazione delle Antichità Egizie ed egittizzanti. Convegno nazionale, Padova 15-16 novembre 2010*. Padoue, 59-70.

FIORE MAROCHETTI E. 2016. Some aspects of the decorative and cult program of Twelfth Dynasty tombs at Qaw el-Kebir. Dans HUDÁKOVÁ L., JÁNOSI P. et KAHLBACHER A. (éds.), *Change and innovation in Middle Kingdom Art : Proceedings of the MeKeTRE Study Day held at the Kunsthistorisches Museum, Vienna (3rd May 2013)*. MKS 4. Londres, 37-46.

FIRTH C.M. et GUNN B.G. 1926. *Teti Pyramid Cemeteries I*. Le Caire.

FISCHER H.G. 1959. A foreman of stoneworkers and his family. *BMMA* 17, 145-153.

FISCHER H.G. 1964. Two royal monuments of the Middle Kingdom restored. *BMMA* 22, 235-246.

FISCHER H.G. 1974. The mark of a second hand on ancient Egyptian antiquities. *MMJ* 9, 5-34.

FISCHER H.G. 1996. *Varia Nova. Egyptian studies III*. Egyptian Studies 3. New York.

FISCHER-ELFERT H.-W. 1998. *Die Vision von der Statue im Stein: Studien zum Altägyptischen Mundöffnungsritual*. Schriften Der Philosophisch-Historischen Klasse Der Heidelberger Akademie Der Wissenschaften 5. Heidelberg.

FISCHER-ELFERT H.-W. et GRIMM A. 2003. Die Statue des Zš(š)n Z3-ḥw.t-ḥrw. *ZÄS* 130, 62-80.

FORTIER A. 2015. Statue de la princesse Sat-Hathor-Ouret. *Varia Cybeliana* 1, 15-20.

FRANCHET L. 1917. *Rapport sur une mission en Crète et en Égypte (1912-1913)*. Nouvelles archives des missions scientifiques et littéraires 22. Paris.

FRANKE D. 1982. Ein bisher nicht gedeuteter Beititel der Sieglervorsteher in der 13. Dynastie : *sḏmj šnꜥ* "Richter der Arbeiter im Arbeitshaus". *GM* 53, 15-21.

FRANKE D. 1984a. *Personendaten aus dem Mittleren Reich (20.-16. Jahrhundert v.Chr.)*. Wiesbaden.

FRANKE D. 1984b. Ursprung und Bedeutung der Titelsequenz z3b R3-Nhn. *SAK* 11, 209-217.

FRANKE D. 1988. Die Hockerstatue des Sonbso-Mei in Leiden und Statuen mit Nach oben gerichteten Handflächen. *OMRO* 68, 59-76.

FRANKE D. 1989. Anchu, der Gefolgsmann des Prinzen. Dans ALTENMÜLLER H. et GERMER R. (éds.), *Miscellanea Aegyptologica, Wolfgang Helck zum 75. Geburtstag*. Hambourg, 67-87.

FRANKE D. 1991. The career of Khnumhotep III of Beni Hasan and the so-called "Decline of the nomarchs". Dans QUIRKE S. (éd.), *Middle Kingdom Studies*. New Malden, 51-67.

FRANKE D. 1993. Der Fundort der Statue Amenemhets III. Auf der Qubbet el-Hawa, oder: Wer fand mit wem wann was wo? *GM* 134, 35-40.

FRANKE D. 1994. *Das Heiligtum des Heqaib auf Elephantine. Geschichte eines Provinzheiligtums im Mittleren Reich*. SAGA 9. Heidelberg.

FRANKE D., MARÉE M. et AMBERS J. 2013. *Egyptian stelae in the British Museum from the 13th to 17th Dynasties*. Londres.

FRANKFORT H. 1930. The cemeteries of Abydos : Work of the Season 1925-26. *JEA* 16, 213-219.

FREED R. 1984. *The development of Middle Kingdom Egyptian relief sculptural schools of Late Dynasty XI with an appendix on the trends of Early Dynasty XII (2040-1878 B.C.)*. Ann Arbor.

FREED R. 1996. Stela workshops of Early Dynasty 12. Dans DER MANUELIAN (éd.), *Studies in Honor of William Kelly Simpson I*. Boston, 297-336.

FREED R. 2001. Un autre regard sur la sculpture d'Amenemhat III. *BSFE* 151, 11-34.

FREED R. 2014. Les portraits royaux de Sésostris III. Dans MORFOISSE Fl. et ANDREU-LANOË G. (éds.), *Sésostris III. Pharaon de légende*. Gand-Lille, 34-42.

FREED R. 2015. A torso gets a name : An additional statue of the vizier Mentuhotep? Dans MINIACI G. et GRAJETZKI W. (éds.), *The world of Middle Kingdom Egypt (2000-1550 BC). Contributions on archaeology, art, religion, and written sources*. MKS 1. Londres, 93-100.

FREED R., BERMAN L. et DOXEY D. 2003. *Arts of ancient Egypt*. Boston.

FREED R., BERMAN L., DOXEY D et PICARDO N.S. 2009. *The secrets of Tomb 10A. Egypt 2000 BC*. Boston.

FRELINGHUYSEN A.C. (éd.) 1993. *Splendid legacy: The Havemeyer collection*. New York.

GABALLA A. 1972. Some Nineteenth Dynasty monuments in Cairo Museum. I. A new monument of May, chief of works. *BIFAO* 71, 129-137.

GABODA P. 1992. Fragment d'une statuette du prêtre-*sm* Héqaib. '(Foot)-note' sur le culte du dieu-crocodile à la fin du Moyen Empire. *Bulletin du Musée hongrois des Beaux-Arts* 77, 3-17.

GABOLDE L. 1998. *Le 'Grand château d'Amon' de Sésostris Iᵉʳ à Karnak : la décoration du temple d'Amon-Rê au Moyen Empire*. Mémoires de l'Académie des inscriptions et belles-lettres 17. Paris.

GABOLDE L. 2016. À l'exemple de Karnak, une 'Chambre des Rois' et une cachette de statues royales annexées au temple de Ptah à Memphis ? Dans COULON L. (éd.), *La Cachette de Karnak : nouvelles perspectives sur les découvertes de Georges Legrain*. BdE 161. Le Caire, 35-52.

GABOLDE L. 2018. *Karnak, Amon-Rê. La genèse d'un temple, la naissance d'un dieu*. BdÉ 167. Le Caire.

GABOLDE M. 1990. *Catalogue des antiquités égyptiennes du Musée Joseph Déchelette*. Roanne.

GABRA S. 1932. Rapport préliminaire sur les fouilles de l'Université égyptienne à Touna (Hermopolis ouest). *ASAE* 32, 56-77.

GAILLARD E. 1988. Les archives de l'égyptologue Jean Clédat retrouvées. *Revue du Louvre* 3, 195-202.

GALLING K. 1953. Archäologisch-historische Ergebnisse einer Reise in Syrien und Liban im Spätherbst 1952. *ZDPV* 69 (1), 88-93.

GALLO P. 1998. Monuments pharaoniques découverts récemment à Alexandrie. Dans EMPEREUR J.-Y. (éd.), *Cinq ans de fouilles et de recherches sur le terrain à Alexandrie. Centre d'études alexandrines de 1992 à 1997*. Études alexandrines 1. Le Caire, 1-6.

GAMAL EL-DIN MOKHTAR M. 1983. *Ihnâsya el-Medina (Herakleopolis Magna). Its importance and its role in pharaonic history*. BdE 40. Le Caire.

GAMER-WALLERT I. 1997. *Vermerk : Fundort unbekannt. Ägyptologische Entdeckungen bei Privatsammlern in und um Stuttgart*. Tübingen.

GAMWELL L. et WELLS R. (eds.). 1989. *Sigmund Freud and art :*

his personal collection of antiquities. Binghamton-Londres-New York.

GARCIA MORENO J.C. 1997. *Étude sur l'administration, le pouvoir et l'idéologie en Égypte, de l'Ancien au Moyen Empire*. Ægyptiaca Leodiensia 4. Liège.

GARDINER A. 1959. *The Royal Canon of Turin*. Oxford.

GARDINER A., PEET T.E. et ČERNY J. 1952. *Inscriptions of Sinai*. Memoirs of the Egypt Exploration Society 45. Londres.

GARSTANG J., NEWBERRY P.E. et GRAFTON MILNE J. 1901. *El Arabah : A cemetery of the Middle Kingdom. Survey of the Old Kingdom temenos. Graffiti from the temple of Sety*. Publications of the Egyptian Research Account and British School of Archaeology in Egypt 6. Londres.

GASSE A. 1987. Une expédition au Ouadi Hammâmât sous le règne de Sebekemsaf Ier. *BIFAO* 87, 207–218.

GATTY Ch. (éd.) 1877. *Catalogue of the Mayer Collection*. Liverpool.

GAUTHIER H. 1912. *Le Livre des rois d'Égypte. Recueil de titres et protocoles royaux, noms propres de rois, reines, princes et princesses, noms de pyramides et de temples solaires, suivi d'un index alphabétique*, I. MIFAO 18. Le Caire.

GAUTHIER H. 1918. Le titre [. . .] (imi-ra âkhnouti) et ses acceptions diverses. *BIFAO* 15, 169-206.

GAUTHIER H. 1925. *Dictionnaire des noms géographiques contenus dans les textes hiéroglyphiques. I*. Le Caire.

GAUTHIER H. 1927. *Dictionnaire des noms géographiques contenus dans les textes hiéroglyphiques IV*. Le Caire.

GAUTHIER H. 1931. Deux sphinx du Moyen Empire originaires d'Edfou. *ASAE* 31, 1-6.

GEE J. 2004. Prophets, Initiation and the Egyptian Temple. *JSSEA* 31, 97-107.

GEORGE B. 1984. *Egyptiska utställningen : En vägledning*. Stockholm.

GEORGE B. 1994. Eine Triade des späten Mittleren Reiches. *Medelhavsmuseet Bulletin* 29, 11-17.

GEORGE B. 1999. *Kärlek till Egypten : konst och konsthantverk från faraonernas tid i Medelhavsmuseet*. Stockholm.

GESSLER-LÖHR B. (éd.) 1981. *Ägyptische Kunst im Liebieghaus*. Francfort-sur-le-Main.

GESSLER-LÖHR B. et MÜLLER H.W. 1972. *Staatliche Sammlung Ägyptischer Kunst*. Munich.

GILBERT P. 1958. *Musées royaux d'Art et d'Histoire*. Bruxelles.

GILBERT P. 1961. L'exposition 5000 ans d'art égyptien. *CdÉ* 36, 26-55.

GILL D. et PADGHAM J. 2005. 'One Find of Capital Importance' : A reassessment of the statue of User from Knossos. *The Annual of the British School at Athens* 100, 41-59.

GILLAM R. 1979. An instance of the title *imy-r šwt nšmt* on a statuette in a private collection. *GM* 36, 15-27.

GIOLITTO B. 1988. *Le statue-cubo del Medio Regno*. Memorie della Accademia delle scienze di Torino : Classe di scienze morali, storiche e filologiche. Turin.

GIOVETTI P. et PICCHI D. 2015. *Egitto splendore millenario : la collezione di Leiden a Bologna*. Milan.

GIUMLIA-MAIR A. 1996. Das Krokodil und Amenemhat III. aus dem Faiyum : *ḥmti km*-Exemplare aus dem Mittleren Reich. *Antike Welt* 27 (4), 313-321.

GIVEON R. 1978. An Egyptian statuette from the region of Ayn Hashofe. Dans ID., *The impact of Egypt on Canaan : Iconographical and related studies*. Orbis biblicus et orientalis 20. Fribourg, 28-30.

GLANVILLE S.R.K. 1930-1931. A life-size portrait head of the Twelfth Dynasty. *British Museum Quarterly* 5, 108-109.

GODDIO F. (éd.) 2006. *Trésors engloutis d'Égypte*. Paris-Milan.

GOLDSTEIN S.M. 1990. Egyptian and Near Eastern art. *St. Louis Art Museum Bulletin* 19/4, 1-52.

GOLÉNISCHEFF W.S. 1893. Amenemha III et les sphinx de 'Sân'. *Recueil de travaux relatifs à la philologie et à l'archéologie égyptiennes et assyriennes* 15, 131-136.

GOLVIN J.-C. et TRAUNECKER C. 1984. *Karnak, résurrection d'un site*. Fribourg.

GOMAÀ F. 1984. Die Statue Durham Nr. 501. *SAK* 11, 107-112.

GOVI C.M. et PERNIGOTTI S. 1994. *La collezione egiziana*. Bologne.

GOYON G. 1957. *Nouvelles inscriptions rupestres du Wadi Hammamat*. Paris.

GOYON J.Cl. et CARDIN Chr. 2004. *Trésors d'Égypte. La 'cachette' de Karnak (1904-2004), exposition en hommage à Georges Legrain à l'occasion du IXe Congrès international des égyptologues, Musée dauphinois, Grenoble, 4 septembre 2004-5 janvier 2005*. Grenoble.

GOYON J.-Cl., GOLVIN J.-Cl. et SIMON-BOIDOT Cl. 2004. *La construction pharaonique du Moyen Empire à l'époque gréco-romaine*. Paris.

GRAINDORGE-HÉREIL C. 1994. *Le dieu Sokar à Thèbes au Nouvel Empire*. Wiesbaden.

GRAJETZKI W. 1995. Der Schatzmeister Amenhotep und eine weitere Datierungshilfe Denkmäler des Mittleren Reiches. *BSEG* 19, 5-11.

GRAJETZKI W. 1997. Bemerkungen zu den Bürgermeistern von Qaw el-Kebir im Mittleren Reich. *GM* 156, 55-62.

GRAJETZKI W. 2000. *Die höchsten Beamten der ägyptischen Zentralverwaltung zur Zeit des Mittleren Reiches. Prosopographie, Titel und Titelreihen*. Berlin.

GRAJETZKI W. 2001. *Two treasurers of the Late Middle Kingdom*. BAR International Series 1007. Oxford.

GRAJETZKI W. 2003a. *Burial customs in ancient Egypt : Life in death for rich and poor*. Londres.

GRAJETZKI W. 2003b. Two monuments of the high steward Senaaib of the Middle Kingdom. *RdÉ* 54, 270-274.

GRAJETZKI W. 2004. *Harageh. An Egyptian burial ground for the rich, around 1800 BC*. Londres.

GRAJETZKI W. 2005. Das 'Labyrinth' von Hawara. *SOKAR* 11, 48-55.

GRAJETZKI W. 2006. *The Middle Kingdom of Ancient Egypt. History, Archaeology and Society*. Londres.

GRAJETZKI W. 2009. *Court Officials of the Egyptian Middle Kingdom*. Londres.

GRAJETZKI W. 2010. Notes on Administration in the Second Intermediate Period. Dans MARÉE M. (éd.), *The Second Intermediate Period (Thirteenth-Seventeenth Dynasties)*. Louvain-Paris-Walpole, MA, 305-312.

GRAJETZKI W. 2014. La place des reines et des princesses. Dans MORFOISSE Fl. et ANDREU-LANOË G. (éds.), *Sésostris III. Pharaon de légende*. Gand-Lille, 48-57.

GRAJETZKI W. et MINIACI G. 2007. The Statue of the 'royal sealer' and 'overseer of fields' Kheperka, Turin Museum Cat. 3064. *Egitto e Vicino Oriente* 30, 69-75.

GRAJETZKI W. et STEFANOVIČ D. 2012. *Dossiers of ancient Egyptians. The Middle Kingdom and Second Intermediate Period. Addition to Franke's 'Personendaten'*. Londres.

GRATIEN Br. 1978. *Les cultures Kerma. Essai de classification*. Lille.

GRATIEN Br. (éd.) 1994. *Nubie, les cultures antiques du Soudan : à travers les explorations et les fouilles françaises et franco-soudanaises*. Lille.

GRIFFITH, A.S. 1910. *Catalogue of Egyptian antiquities of the 12th and 18th Dynasties from Kahun, Illahun and Gurob*. Manchester.

GRIFFITH F.L. et NEWBERRY P.E. 1895. *El Bersheh II*. Londres.

GRIMAL N. 1981. *La stèle triomphale de Pi('ankh)y au Musée du*

Caire JE 48862 et JE 47086-47089. MIFAO 105. Études sur la propagande royale égyptienne 1. Le Caire.

GRIMAL N. 1996. Travaux de l'Institut français d'archéologie orientale en 1995-1996. *BIFAO* 96, 498-617.

GRIMAL N. 2010. Les ancêtres de Karnak. *CRAIBL* 154, 343-70.

GRIMAL N. et LARCHÉ F. 2007. *Cahiers de Karnak XII.* Le Caire.

GRIMM A. et SCHOSKE S. (éds.) 1999. *Im Zeichen des Mondes. Ägypten zu Beginn des Neuen Reiches.* Munich.

GRIMM A., SCHOKSE S. et WILDUNG D. 1997. *Pharao. Kunst und Herrschaft im alten Ägypten.* Munich.

GRIMM-STADELMANN I. (éd.) 2012. *Aesthetic glimpses. Masterpieces of ancient Egyptian art. The Resandro collection.* Munich.

GUBEL E. (éd.) 1991. *Du Nil à l'Escaut : Banque Bruxelles Lambert, 5 avril-9 juin 1991.* Wommelgem.

HABACHI L. 1937. Une 'vaste salle' d'Amenemhat III à Kiman-Fares (Fayoum). *ASAE* 37, 85-95.

HABACHI L. 1953. Graffito of the Chamberlain and Controller of Works Antef at Sehël. *JEA* 39, 50-59.

HABACHI L. 1954a. Khatâna-Qantir . Importance. *ASAE* 52, 443-562.

HABACHI L. 1954b. Grands personnages en mission ou de passage à Assouan. I. Mey, attaché au temple de Rê. *CdÉ* 29, 210-220.

HABACHI L. 1958. God's Fathers and the role they played in the history of the First Intermediate Period. *ASAE* 55, 167-190.

HABACHI L. 1969. Divinities adored in the area of Kalabsha, with a special reference to the goddess Miket. *MDAIK* 24, 169-183.

HABACHI L. 1977a. New light on objects of unknown provenance : A strange monument of Amenemhet IV and a similar uninscribed one. *GM* 26, 27-33.

HABACHI L. 1977b. Hawara. *LÄ* II, 1977, col. 1072-1074.

HABACHI L. 1978. The so-called Hyksos monuments reconsidered: Apropos of the discovery of a dyad of sphinxes. *SAK* 6, 79-92.

HABACHI L. 1981a. New light on the vizier Iymeru, son of the controller of the hall, Iymeru. *BIFAO* 81, 29-39.

HABACHI L. 1981b. New light on the Neferhotep I family, as revealed by their inscriptions in the Cataract area. Dans SIMPSON W.K. et DAVIS W. (éds.), *Studies in ancient Egypt, the Aegean, and the Sudan : Essays in honor of Dows Dunham on the occasion of his 90th birthday, June 1, 1980.* Boston, 77-81.

HABACHI L. 1984. The family of the vizier Ibia and his place among the viziers of the Thirteenth Dynasty. *SAK* 11, 113-126.

HABACHI L. 1984-1985. The gneiss sphinx of Sesostris III : Counterpart and provenance. *MMJ* 19-20, 11-16.

HABACHI L. 1985. *Elephantine IV. The sanctuary of Heqaib.* AVDAIK 33. Mayence.

HACHMANN R. 1983. *Frühe Phöniker im Libanon. 20 Jahre deutsche Ausgrabungen in Kamid el-Loz.* Mayence.

HAENY G. 1985. The architectural history of Heqaib's sanctuary. Dans HABACHI L., *Elephantine IV. The sanctuary of Heqaib.* AVDAIK 33. Mayence, 140-157.

HALICKI J. 1952. Une stèle funéraire égyptienne au Musée national de Varsovie. *ArOr* 20, 407-409.

HALL H.R. 1927-1928. A sphinx of Amenemhat IV. *British Museum Quarterly* 2, 87-88.

HALL H.R. 1929. A portrait-statuette of Sesostris III. *JEA* 15, 154.

HANSEN A.H. *et al.* 2008. *Collection of Classical and Near Eastern antiquities : Egyptians.* Copenhague.

HARDWICK T. 2003. The iconography of the blue crown in the New Kingdom. *JEA* 89, 117-141.

HARDWICK T. 2012. The obsidian king's origins. Further light on purchasers and prices at the MacGregor sale, 1922. Dans CANNATA M. (éd.), *Discussions in Egyptology 65.* Oxford, 7-52.

HARRELL J.A. et STOREMYR P. 2009. Ancient Egyptian quarries : an illustrated overview. Dans ABU-JABER N., BLOXAM E.G., DEGRYSE P. et HELDAL T. (éds.), *QuarryScapes : Ancient stone quarry landscapes in the Eastern Mediterranean.* Geological Survey of Norway, Special Publication 12. Norvège, 7-49.

HARRIS J.R. 1961. *Lexicographical studies in ancient Egyptian minerals.* Berlin.

HARRISON T.P., ESSE D.L., GRAHAM A., HANCOCK R.G. et PAICE P. 2004. *Megiddo 3 : Final report on the stratum VI excavations.* Oriental Institute Publications 127. Chicago.

HARTWIG M.K. 2015a. Style. Dans ID. (éd.), *A Companion to Ancient Egyptian Art.* Chichester, 39-59.

HARTWIG M.K. 2015b. Sculpture. Dans ID. (éd.), *A Companion to Ancient Egyptian Art.* Chichester, 191-218.

HASSAN S. 1953. *Excavations at Gîza VIII : The Great Sphinx and its secrets. Historical studies in the light of recent excavations.* Le Caire.

HAWASS Z. 2011. *Newly-discovered statues from Giza, 1990-2009.* Le Caire.

HAWASS Z. 2017. The statue of Dedu-Amon. Dans BARTA M., COPPENS F. et KREJCI J. (éds.), *Abusir and Saqqara in the Year 2015.* Prague, 527-529.

HAYES W.C. 1946. Royal portraits of the Twelfth Dynasty. *BMMA* 5, 119-124.

HAYES W.C. 1947. Horemkha'uef of Nekhen and his trip to It-towe? *JEA* 33, 3-11.

HAYES W. C. 1953. *The Scepter of Egypt I.* New York.

HAYES W.C. 1955. *A papyrus of the Late Middle Kingdom (Papyrus Brooklyn 35.1446).* New York.

HAYES W.C. 1962. Egyptian Art. *MMAB (new series)* 21, 68-69.

HEIN I. (éd.) 1994. *Pharaonen und Fremde : Dynastien im Dunkel.* Vienne.

HEIN I. et SATZINGER H. 1989. *Stelen des Mittleren Reiches, II (CAA Vienne 4).* Mayence.

HELCK W. 1957. Bemerkungen zu den Pyramidstäten im Alten Reich. *MDAIK* 15, 90-106.

HELCK W. 1958. *Zur Verwaltung des Mittleren und Neuen Reichs.* Leyde-Cologne.

HELCK W. 1969. Eine Stele Sebekhotep IV aus Karnak. *MDAIK* 24, 194-200.

HELCK W. 1973. Anchu. *LÄ* I, col. 268.

HELCK W. 1975. Abgeschlagene Hande als Siegeszeichen. *GM* 18, 23-24.

HELCK W. 1976. Ägyptische Statuen im Ausland. Ein chronologisches Problem. *Ugarit-Forschungen* 8, 101-115.

HELCK W. 1981. *Geschichte des Alten Ägypten.* Leyde.

HELCK W. 1983. *Historisch-Biographische Texte der 2. Zwischenzeit und Neue Texte er 18. Dynastie*, Wiesbaden.

HEMA R.A. 2005. *Group Statues of Private Individuals in the New Kingdom.* Oxford.

HENNE H. 1925. *Rapport sur les fouilles de Tell Edfou (1923 et 1924).* FIFAO 2.3. Le Caire.

HIKADE T. 2006. Expeditions to the Wadi Hammamat during the New Kingdom. *JEA* 92, 153-168.

HILL M. 2004. *Royal bronze statuary from ancient Egypt with special attention to the kneeling pose.* Leyde-Boston.

HILL M. 2015. Later Life of Middle Kingdom monuments. Interrogating Tanis. Dans OPPENHEIM A., ARNOLD Do., ARNOLD D. et YAMAMOTO K. (éds.), *Ancient Egypt transformed. The Middle Kingdom.* New Haven-Londres, 294-299.

HIRSCH E. 2004. *Kultpolitik und Tempelbauprogramme der 12. Dynastie. Untersuchungen zu den Göottertempeln im Alten Äagypten (Achet 3).* Berlin.

HODJASH (KHODZHASH) S. et ETINGOF O.E. 1991. *Drevneegipetskiye pamiatniki iz muzeyev SSSR : katalog vystavki.* Moscou.

HOLTHOER R. (éd.) 1993. *Muinainen Egypti - hetki ikuisuudesta (=*

Ancient Egypt. A moment of eternity). Tampere.

HÖLZL R. 2002. Ägyptische Opfertafeln und Kultbecken : Eine Form- und Funktionsanalyse für das Alte, Mittlere und Neue Reich. HÄB 45. Hildesheim.

HÖLZL R. 2007. *Meisterwerke der Ägyptisch-Orientalistischen Sammlung*. Vienne.

HORNE L. (éd.) 1985. *Introduction to the collections of the University Museum*. Philadelphie.

HORNEMANN B. 1951. *Types of ancient Egyptian statuary* I. Copenhague.

HORNEMANN B. 1957. *Types of ancient Egyptian statuary* II-III. Copenhague.

HORNEMANN B. 1966. *Types of ancient Egyptian statuary* IV-V. Copenhague.

HORNEMANN B. 1969. *Types of ancient Egyptian statuary* VI-VII. Copenhague.

HORNUNG E. 1992. *Idea into image. Essays on ancient Egyptian thought*. New York.

HORNUNG E., KRAUSS R. et WARBURTON D.A. 2006. King-Lists and Manetho's Aigyptiaka. Dans HORNUNG E., KRAUSS R. et WARBURTON D.A. (éds.), *Ancient Egyptian chronology*. Leyde-Boston, 33-36.

HTBM IV = BUDGE E.A.W. (éd.) 1913. *Hieroglyphic Texts from Egyptian Stelae, etc. in the British Museum* IV. Londres.

HTBM V = BUDGE E.A.W. (éd.) 1914. *Hieroglyphic Texts from Egyptian Stelae, etc. in the British Museum* V. Londres.

HTBM VI = SCOTT-MONCRIEFF P.D. et EDWARDS I.E.S. 1922. *Hieroglyphic Texts from Egyptian Stelae, etc. in the British Museum* VI. Londres.

ILIN-TOMICH A. 2011a. Changes in the *ḥtp-dj-nsw* formula in the Late Middle Kingdom and the Second Intermediate Period. *ZÄS* 138, 20-34.

ILIN-TOMICH A. 2011b. A Twelfth Dynasty stela workshop possibly from Saqqara. *JEA* 97, 117-126.

ILIN-TOMICH A. 2012. Late Middle Kingdom stelae workshops at Thebes. *GM* 234, 69-84.

ILIN-TOMICH A. 2014. The Theban kingdom of Dynasty 16 : Its rise, administration and politics. *JEH* 7/2, 143-193.

ILIN-TOMICH A. 2017. *From workshop to sanctuary : The production of Late Middle Kingdom memorial stelae*. MKS 6. Londres.

JACQUET J. 1983. *Karnak-Nord 5. Le trésor de Thoutmosis Ier : étude architecturale*. Le Caire.

JACQUET J. 1971. Trois campagnes de fouilles à Karnak-Nord 1968-1969-1970. *BIFAO* 69, 267-281.

JACQUET-GORDON H. 1999. *Karnak-Nord VIII. Le trésor de Thoutmosis Ier : statues, stèles et blocs réutilisés*. FIFAO 39. Le Caire.

JACQUET-GORDON H., BONNET Ch. et JACQUET J. 1969. Pnubs and the Temple of Tabo on Argo Island. *JEA* 55, 103-111.

JAMBON E. 2009. Les fouilles de Georges Legrain dans la Cachette de Karnak (1903-1907). Nouvelles données sur la chronologie des découvertes et le destin des objets. *BIFAO* 109, 239-279.

JAMBON E. 2016. La Cachette de Karnak. Étude analytique et essais d'interprétation. Dans COULON L. (éd.), *La Cachette de Karnak : nouvelles perspectives sur les découvertes de Georges Legrain*. BdE 161. Le Caire, 131-75.

JAMES T.G.H. 1974. *Corpus of Hieroglyphic Inscriptions in the Brooklyn Museum*. Brooklyn.

JAMES T.G.H. et DAVIES W.V. 1983. *Egyptian Sculpture*. Londres.

JAROŠ-DECKERT B. 1987. *Kunsthistorisches Museum Wien, I. Statuen des Mittleren Reichs und der 18. Dynastie*. CAA Wien I. Vienne.

JÉQUIER G. 1933. *Deux pyramides du Moyen Empire*. Le Caire.

JOHNSON W.R. 1990. Images of Amenhotep III in Thebes :

Styles and intentions. Dans BERMAN L.M. (éd.), *The Art of Amenhotep III : Art historical analysis. Papers presented at the International Symposium held at the Cleveland Museum of Art, Cleveland, Ohio, 20-21 November 1987*. Cleveland, 26-46.

JØRGENSEN M. 1996. *Katalog Ægypten I. Ny Carlsberg Glyptotek*. Copenhague.

JØRGENSEN M. 1998. *Katalog Ægypten II. Ny Carlsberg Glyptotek*. Copenhague.

JOSEPHSON J.A. 1997. Egyptian sculpture of the Late Period revisited. *JARCE* 34. 1-20.

JOSEPHSON J.A. 2015. Reevaluating the date of the Abydos Head (MMA 02.4.191). *BES* 19, 423-430.

JOSEPHSON J. et R. FREED. 2008. The portrait of a 12ᵗʰ Dynasty nobleman. Dans D'AURIA S.H. (éd.), *Servant of Mut. Studies in honor of Richard A. Fazzini*. PdÄ 28. Leyde-Boston, 141-148.

JUDD MA. et IRISH J.D. 2009. Dying to serve : the mass burials at Kerma. *Antiquity* 83, 709-722.

JUNGE F. 1985. Die Provinzialkunst des Mittleren Reiches in Elephantine. Dans HABACHI L. (éd.), *Elephantine IV, The Sanctuary of Heqaib*. AVDAIK 33. Mayence, 117-137.

JUNGE F. 1987. *Elephantine XI. Funde und Bautelle, 1.-7. Kampagne, 1969-1976*. AVDAIK 49. Mayence.

JUNKER H.J. 1912. *Bericht über die Grabungen der Kaiserlichen Akademie der Wissenschaften in Wien auf dem Friedhof in Turah : Winter 1909-1910*. Vienne.

KAISER W. 1967. *Ägyptisches Museum Berlin*. Berlin.

KAISER W. 1977. Stadt und Tempel von Elephantine. 7. Grabungsbericht. *MDAIK* 33, 63-100.

KAISER W., BIDOLI D., GROSSMANN P., HAENY G., JARITZ H. et STADELMANN R., S. 1972. Stadt und Tempel von Elephantine. 3. Grabungsbericht. *MDAIK* 28.1, 135-182.

KAISER W., DREYER G., GROSSMANN P., MAYER W. et SEIDLMAYER S. 1980. Stadt und Tempel von Elephantine. 8. Bericht. *MDAIK* 36, 245-291.

KAISER W., DREYER G., GRIMM G., JARITZ H., LINDERMANN J., V. PILGRIM C., SEIDLMAYER S. et ZIERMANN M., S. 1988. Stadt und Tempel von Elephantine. 15/16. Grabungsbericht. *MDAIK* 44, 135-182.

KAISER W., ANDRASCHKI F., ASTON D.A., JARITZ H., KREKELER A., NEBE I., NIEDERBERGER W., PIGUR M., and VON PILGRIM C. 1990. Stad und Tempel von Elephantine. 17/18. Grabungsbericht. *MDAIK* 46, 185-249.

KAMAL A. 1901. Rapport sur une statue recueillie à Kom el-Shataîn dans le Gharbieh. *ASAE* 2, 126-128.

KAMAL A. 1902. Rapport sur la nécropole d'Arab el-Borg. *ASAE* 3, 80-84.

KANAWATY M. 1985. Les acquisitions du musée Charles X. *BSFE* 104, 31-54.

Kansas City, William Rockhill Nelson Gallery of Art and Mary Atkins Museum of Fine Arts, ed. 1949. *The William Rockhill Nelson Collection: Housed in the William Rockhill Nelson Gallery of Art and Mary Atkins Museum of Fine Arts*. Kansas City.

KARLSHAUSEN Chr. et DE PUTTER Th. (éds.) 2000. *Pierres égyptiennes. Chefs-d'œuvre pour l'éternité*. Mons, faculté polytechnique.

KAYSER H. 1973. *Die ägyptischen Altertümer in Roemer-Pelizeus-Museum in Hildesheim*. Hildesheim.

KEIMER L. 1935. Sur un fragment de statuette en calcaire ayant la forme d'un oiseau (vautour ?) à tête de reine. *ASAE* 35, 182-192.

KEMP B.J. 1968. The Osiris temple at Abydos. *MDAIK* 23, 138-155.

KEMP B.J. 1995. How religious were the ancient Egyptians ? *CAJ* 5, 25-54.

KEMP B.J. 2000. Antico Regno, Medio Regno e Secondo Periodo Intermedio. Dans TRIGGER B.G. *et al.* (éds.), *Storia sociale dell'antico Egitto*. Bari, 89-230.

KEMP B.J. 2006. *Ancient Egypt. Anatomy of a civilization.* Londres-New York.

KIRBY Chr. 1989. Report on the 1987 excavations. The excavation of Q48. *Amarna Reports* V, 15-63.

KLEMM R. et KLEMM D.D. 2008. *Stones and quarries in Ancient Egypt*, Londres.

KOEFOED-PETERSEN O. 1950. *Catalogue des statues et statuettes égyptiennes*. Publications de la Glyptothèque Ny Carlsberg 3. Copenhague.

KÖLLER K. 2011. Vier 'Aegyptiaca' im Fokus. *SAK* 40, 239-258.

KONDO J. (éd.) 2004. *The gateway to ancient Egypt, through the Kikugawa Egyptian collection in Japan*. Tokyo.

KÓTHAY K. 2007. A defective statuette from the Thirteenth Dynasty and the sculptural production of the Late Middle Kingdom. *Bulletin du Musée hongrois des Beaux-Arts* 106-107, 9-28.

KÓTHAY K. et LIPTAY E. (éds.) 2013. *Egyptian artefacts of the Museum of Fine Arts, Budapest*. Budapest.

KOZLOFF A.P. et BRYAN B.M. 1992. *Egypt's Dazzling Sun. Amenhotep III and his world*. Cleveland.

KRAUSPE R. 1983. *Führer durch die Austellung. Ägyptisches Museum der Karl-Marx-Universität Leipzig*. Leipzig.

KRAUSPE R. et STEINMANN Fr. 1997. *Statuen und Statuetten*. Katalog Ägyptischer Sammlungen in Leipzig 1. Mayence.

KRIÉGER P. 1957. Un portrait d'Amenemhat III. *RdÉ* 11, 73-75.

KUBISCH S. 2008. *Lebensbilder der 2. Zwischenzeit. Biographische Inschriften der 13.-17. Dynastie*, Berlin-New York.

KUBISCH S. 2010. Biographies of the Thirteenth to Seventeenth Dynasties. Dans MARÉE M. (éd.), *The Second Intermediate Period (Thirteenth-Seventeenth Dynasties)*. Louvain-Paris-Walpole, MA, 313-327.

LABOURY D. 1998a. Fonction et signification de l'image égyptienne. *Bulletin de la Classe des Beaux-Arts de l'Académie Royale de Belgique* 9, 131-148.

LABOURY D. 1998b. *La statuaire de Thoutmosis III : essai d'interprétation d'un portrait royal dans son contexte historique*. Ægyptiaca Leodiensia 5. Liège.

LABOURY D. 2000. De la relation spatiale entre les personnages des groupes statuaires royaux dans l'art pharaonique. *RdÉ* 51, 83-95.

LABOURY D. 2003. Le portrait royal sous Sésostris III et Amenemhat III. Un défi pour les historiens de l'art égyptien. *Égypte, Afrique & Orient* 30, 55-64.

LABOURY D. 2005. Dans l'atelier du sculpteur Thoutmose. Dans CANNUYER C. (éd.), *La langue dans tous ses états. Michel Malaise in honorem*. Acta Orientalia Belgica 18. Bruxelles-Liège-Louvain-la-Neuve-Louvain, 289-300.

LABOURY D. 2009. Réflexions sur le portrait royal et son fonctionnement dans l'Égypte pharaonique. *KTEMA* 34, 175-196.

LABOURY D. 2010. Citations et usages du Moyen Empire à l'époque thoutmoside. Dans BICKEL S. (éd.), *Vergangenheit und Zukunft. Die Konstruktion historischer Zeit in der 18. Dynastie*. Bâle, 1-24.

LABOURY D. 2016. Tradition and creativity : Toward a study of intericonicity in ancient Egyptian art. Dans GILLEN T. (éd.), *(Re)productive traditions in ancient Egypt : Proceedings of the conference held at the University of Liège, 6th-8th February 2013*. Ægyptiaca Leodiensia 10. Liège, 229-258.

LABOURY D. 2016-2017. Senwosret III and the issue of portraiture in ancient Egyptian art. Dans ANDREU-LANOË G. et MORFOISSE Fl. (éds.), *Sésostris III et la fin du Moyen Empire. Actes du colloque des 12-13 décembre 2014, Louvre-Lens et Palais des Beaux-Arts de Lille = CRIPEL* 31, 71-84.

LACAU P. 1949. *Une stèle juridique de Karnak*. SASAE 13. Le Caire.

LACAU et CHEVRIER H. 1956. *Une chapelle de Sésostris Ier à Karnak*. Le Caire.

LACOVARA P., REEVES C.N. et JOHNSON W.R. 1996. A composite-statue element in the Museum of Fine Arts, Boston. *RdÉ* 47, 173-176.

LACOVARA et TROPE B.T. 2001. *The Collector's Eye. Masterpieces of Egyptian Art from the Thalassic Collection, Ltd.* Atlanta.

LANDA N.B. et LAPIS L.A. 1974. *Egyptian Antiquities in the Hermitage*. Leningrad.

LANGE K. 1954. *Sesostris : Ein Ägyptischer König in Mythos, Geschichte und Kunst*. Munich.

LANGE E. 2015. The so-called Governors' Cemetery at Bubastis and provincial elite. Tombs in the Nile Delta : State and perspectives of research. Dans MINIACI G. et GRAJETZKI W. (éds.), *The world of Middle Kingdom Egypt (2000-1550 BC). Contributions on archaeology, art, religion, and written Sources*. MKS 1. Londres, 187-204.

LANSING A. 1914. The Egyptian expedition : Excavations at the North Pyramid of Lisht. *BMMA* 9, 207-222.

LANSING A. 1924. The Museum's excavations at Lisht. *MMAB* 19, 33-43.

LANSING A. 1930. The exhibition of the H.O. Havemeyer collection. *BMMA* 25. 75-76.

LANSING A. 1935. The museum's excavations at Thebes. *BMMA* 30, 4-16.

LANSING A. et HAYES W.C. 1933. The excavations at Lisht. *MMAB* 28, 4-38.

LANSING A. et HAYES W.C. 1937. The museum's excavations at Thebes. *BMMA* 32, 4-39.

LAPIS I.A. et MATTHIEU M.E. 1969. *Drevneegipetskaya skul'ptura v sobranii Gosudarstvennogo Ermitazha*. Moscou.

LAUFFRAY J. 1979. *Karnak d'Égypte : domaine du divin*. Paris.

LE SAOUT F., ABD EL-HAMID MA'AROUF et ZIMMER T. 1987. Le Moyen Empire à Karnak : varia 1. *Cahiers de Karnak* 8. 293-323.

LEAHY A. 1977. The Osiris 'Bed' reconsidered. *Orientalia* 46, 424-434.

LEAHY A. 1989. A protective measure at Abydos in the Thirteenth Dynasty. *JEA* 75, 41-60.

LECLANT J. 1950. Compte-rendu des fouilles et travaux menés en Égypte durant les campagnes 1948-1950, II. *Orientalia* 19, 489-501.

LECLANT J. 1955. Fouilles et travaux en Égypte, 1953-1954. *Orientalia* 24, 296-317.

LECLANT J. 1972. Fouilles et travaux en Égypte et au Soudan, 1970-1971. *Orientalia* 41, 249-291.

LECLANT J. 1973. Fouilles et travaux en Égypte et au Soudan, 1971-1972. *Orientalia* 42, 393-440.

LECLANT J. 1978. *Le temps des pyramides : de la préhistoire aux Hyksos (1560 av. J.-C.)*. Le monde égyptien : les pharaons 1 ; L'univers des formes 26. Paris.

LECLANT J. 1982. Travaux de la mission archéologique française de Saqqarah (campagne 1980). *ASAE* 68, 55-61.

LECLANT J. et CLERC G. 1986. Fouilles et travaux en Égypte et au Soudan, 1984-1985. *Orientalia* 55, 236-319.

LECLANT J. et CLERC G. 1987. Fouilles et travaux en Égypte et au Soudan, 1985-1986. *Orientalia* 56, 292-389.

LECLANT J. et CLERC G. 1992. Fouilles et travaux en Égypte et au Soudan, 1990-1991. *Orientalia* 61, 214-322.

LECLANT J. et CLERC G. 1994. Fouilles et travaux en Égypte et au

Soudan, 1992-1993. *Orientalia* 63, 345-473.

LEE S.E. 1960. Amenemhat III. *CMA Bulletin* 47, 205-211.

LEEMANS C. 1838. *Lettre à M. François Salvolini : sur les monumens égyptiens, portant des légendes royales, dans les musées d'antiquités de Leide, de Londres et dans quelques collections particulières en Angleterre, avec des observations concernant l'histoire, la chronologie et la langue hiéroglyphique des Égyptiens, et une appendice sur les mesures de ce peuple.* Leyde.

LEEMANS C. 1846. *Monuments égyptiens du Musée d'antiquités des Pays-Bas à Leide = Aegiptische Monumenten van het Nederlandsche Museum van Oudheden te Leiden. II. Monuments civils.* Leyde.

LEFEBVRE F. et VAN RINSVELT B. 1990. *L'Égypte. Des pharaons aux coptes.* Bruxelles.

LEGRAIN G. 1894. *Collection H. Hoffmann. Catalogue des antiquités égyptiennes. Objets en or et en argent, bronzes, pierres, ivoires.* Paris.

LEGRAIN G. 1905. Notes d'inspection. *ASAE* 6, 130-140.

LEGRAIN G. 1906a. *Catalogue général des antiquités égyptiennes du Musée du Caire. Statues et statuettes de rois et de particuliers, I.* Le Caire.

LEGRAIN G. 1906b. Une statue de Montouhotpou Nibhepetrî (Notes d'inspection XXX). *ASAE* 7, 33-34.

LEGRAIN G. 1910. Sur une statue du Moyen Empire trouvée à Karnak. *ASAE* 10, 258-259.

LEGRAIN G. 1914. *Catalogue général des antiquités égyptiennes du Musée du Caire. Statues et statuettes de rois et de particuliers (seconde partie), III.* Le Caire.

LEIBOVITCH J. 1953. Gods of agriculture and welfare in Ancient Egypt. *JNES* 12, 73-113.

LEMBKE K. 1994. *Das Iseum Campense in Rom : Studie über den Isiskult unter Domitian.* Archäologie und Geschichte 3. Heidelberg.

LEMBKE K. 1996. Unter falschem Namen : Der Sog. Chertihotep (Berlin ÄM 15700). *GM* 150, 81-86.

LEMBKE K., SCHMITZ B. et WILDE H. (éds.) 2006. *Schönheit im alten Ägypten : Sehnsucht nach Vollkommenheit.* Hildesheim.

LEOSPO E. 1987-1989. Gebelein e Asiut tra Primo Periodo Intermedio e Medio Regno. Dans DONADONI ROVERI A.M. (éd.), *Civiltà degli Egizi*, 2. Milan, 82-103.

LEPSIUS R. 1901. *Denkmäler aus Aegypten und Aethiopien, Text, IV. Oberaegypten. Herausgegeben von Eduard Naville, bearbeitet von Kurt Sethe.* Leipzig.

LETELLIER B. 1971. Découverte d'une tête colossale de Sésostris III à Karnak. *Kêmi* 21, 165-176.

LEWITT I. (éd.) 1995. *The Israel Museum.* Londres.

LIEBLEIN J. 1868. *Katalog öfver egyptiska fornlemningar i National-museum.* Stockholm.

LILYQUIST Chr. 1993. Egyptian Art. *Notable Acquisitions (Metropolitan Museum of Art) 1965/1975*, 65-77.

LINDBLAD I. 1984. *Royal sculpture of the Early Eighteenth Dynasty in Egypt.* Stockholm.

LINDBLAD I. 1988. Three private statuettes from the Middle Kingdom at Stockholm. *Medelhavsmuseet Bulletin* 23, 17-20.

LIPIŃSKA J. 1982. *Monuments de l'Égypte ancienne au Palacio de Bellas Artes à la Havane et du Museo Bacardí à Santiago de Cuba.* Mayence.

LISE G. 1974. *La civica raccolta egizia : Castello Sforzesco.* Milan.

LISE G. 1979. *Museo archeologico. Raccolta egizia.* Milan.

LLOYD S. 1961. *The art of the ancient Near East.* New York.

LLOYD E. 1970. The Egyptian Labyrinth. *JEA* 56, 81-100.

LOEBEN C. 1990. Bemerkungen zum Horustempel des Neuen Reiches in Edfu. *BSEG* 14, 57-68.

LOFFET H. 2015. La statuette d'Ânkhou. *Varia Cybeliana* 1, 21-27.

Londres 1922. *A Guide to the Fourth, Fifth and Sixth Egyptian Rooms, Andthe Coptic Room.* Londres.

LOPEZ J. 1974. Rapport préliminaire sur les fouilles d'Hérakléopolis. *Oriens Antiquus* 13, 299-316.

LORAND D. 2009. [Compte-rendu] Ingrid BLOM-BÖER, Die Tempelanlage Amenemhets III. in Hawara. Das Labyrinth. Bestandaufnahme und Auswertung der Architectur- und Inventarfragmente. Leiden, Nederlands Instituut voor het Nabije Oosten (Egyptologische Uitgaven XX), 2006, xii-322 pp., 1 cd-rom (215 pll. n./bl.), 1 dépliant séparé (13 figg.). *CdÉ* 84, 172-180.

LORAND D. 2011. *Arts et politique sous Sésostris Ier. Littérature, sculpture et architecture dans leur contexte historique.* Turnhout.

LORAND D. 2016. From dedication to favissa. Mentuhotep's journey in Karnak. Dans COULON L. (éd.), *La Cachette de Karnak : nouvelles perspectives sur les découvertes de Georges Legrain.* BdE 161. Le Caire, 231-247.

LOUD G. 1948. *Megiddo II : Seasons of 1935-39.* OIP 62. Chicago, University.

LOYRETTE A.-M., NASR M. et BASSIOUNI S.B. 1994. Une tombe en bordure des greniers nord du Ramesseum. *Memnonia* 4-5, 115-127.

LUCAS A. et HARRIS J.R. 1962[4]. *Ancient Egyptian materials and industries.* Londres.

LUFT U. 1992. *Die chronologische Fixierung des ägyptischen Mittleren Reiches nach dem Tempelarchiv von Illahun.* Vienne.

LUFT U. 1993. Asiatics in Illahun : A preliminary report. Dans ZACCONE G.M. et DI NETRO T.R. (éds.), *Sesto Congresso Internazionale di Egittologia : Atti II.* Turin, 291-297.

LUFT U. 2006. Absolute chronology in Egypt in the first quarter of the Second Millenium BC. *ÄL* 16, 309-315.

LUISELLI M.M. 2015. Early Mut(s). On the origins of the Theban goddess Mut and her cult. *RdÉ* 66, 111-131.

MACADAM M.F.L. 1949. *The temples of Kawa. I : the Inscriptions.* Oxford.

MACADAM M.F.L. 1951. A royal family of the Thirteenth Dynasty. *JEA* 37, 20-28.

MACADAM M.F.L. 1955. *The temples of Kawa. II : History and archaeology of the site.* Oxford.

MACALISTER R.A.S. 1912. *The Excavation of Gezer. 1902-1905 and 1907-1909.* Londres.

MACE A.C. 1908. The Egyptian Expedition III. The pyramid of Amenemhat. *BMMA* 3/10, 184-188.

MAGEN B. 2011. *Steinerne Palimpseste : zur Wiederverwendung von Statuen durch Ramses II. und seine Nachfolger.* Wiesbaden.

MAHLER E. 1913. *Beöthy Zsolt egyiptologiai gyüjteménye. A budapesti kir. Magyar tudomány-egyetemen.* Budapest.

MALAISE M. 1972. *Inventaire préliminaire des documents égyptiens découverts en Italie.* Leyde.

MANNICHE L. 2000. *Egyptian art in Denmark.* Copenhague.

MARÉE M. 2009. Nouvelles données sur l'élite d'Edfou à la fin de la XVIIe dynastie. *Égypte, Afrique & Orient* 53, 11-24.

MARÉE M. 2010. A sculpture workshop at Abydos from the Late Sixteenth or Early Seventeenth Dynasty. Dans MARÉE M. (éd.), *The Second Intermediate Period (Thirteenth-Seventeenth Dynasties).* Louvain-Paris-Walpole, MA, 241-282.

MARÉE M. 2014. Abydos et le culte d'Osiris. Dans MORFOISSE Fl. et ANDREU-LANOË G. (éds.), *Sésostris III. Pharaon de légende.* Gand-Lille, 188-194.

MARÉE M. 2015. New acquisition : the statue of Neb-hepet-Ra. *The British Museum Newsletter, Egypt and Sudan* 2, 14.

Mariemont 1981. *Artisans de l'Égypte ancienne : Musée royal de Mariemont, 27 mars - 21 juin 1981*. Morlanwelz.

MARIETTE A. 1871. *Album du musée de Boulaq*. Le Caire.

MARIETTE A. 1872. *Monuments divers recueillis en Égypte et en Nubie*. Paris.

MARIETTE A. 1875. *Karnak : étude topographique et archéologique avec un appendice comprenant les principaux textes hiéroglyphiques découverts ou recueillis pendant les fouilles exécutées à Karnak. Planches*. Leipzig.

MARIETTE A. 1880a. *Abydos : description des fouilles, II*. Paris.

MARIETTE A. 1880b. *Catalogue général des monuments d'Abydos*. Paris.

MARIETTE A. 1881. *Les mastabas de l'Ancien Empire*. Paris.

MARIETTE A. 1887. Fragments et documents relatifs aux fouilles de Sân (1860-1875). *Recueil de travaux relatifs à la philologie et à l'archéologie égyptiennes et assyriennes* 9, 1-20.

MARTELLIERE M.-D. 2008. Les tombes monumentales des gouverneurs du Moyen Empire à Qau el-Kébir. *Égypte, Afrique & Orient* 50, 13-36.

MARTIN G.T. 1971. *Egyptian administrative and private-name seals, principally of the Middle Kingdom and Second Intermediate Period*. Oxford.

MARUÉJOL F. 1991. *L'art égyptien au Louvre*. Paris.

MASPERO G. 1902. Sur trois statues du premier empire thébain. *ASAE* 3, 94-95.

MASPERO G. 1914⁴. *Guide du visiteur au Musée du Caire*. Le Caire.

MATHIEU B. 2014. La littérature à la fin du Moyen Empire. Dans MORFOISSE Fl. et ANDREU-LANOË G. (éds.). *Sésostris III. Pharaon de légende*. Gand-Lille, 86-93.

MATTHIEU M.E. 1947. *Iskusstvo drevnego Egipta* III. *Novoe Tsarstvo*. Leningrad.

MATTHIEU M.E. 1961. *Iskusstvo drevnego Egipta*. Moscou.

MATZKER I. 1986. *Die letzten Könige der 12. Dynastie*. Francfort-Berne.

MAYSTRE C. 1992. *Les grands prêtres de Ptah de Memphis*. Fribourg.

MCCORMACK D. 2010. The significance of royal funerary architecture for the study of Thirteenth Dynasty kingship. Dans MARÉE M. (éd.), *The Second Intermediate Period (Thirteenth-Seventeenth Dynasties)*. Louvain-Paris-Walpole, MA, 69-84.

MCFARLANE A. 1995. *The god Min to the end of the Old Kingdom*. Sydney.

MELANDRI I. 2011. Nuove considerazioni su una statua da Qaw el-Kebir al Museo delle antichità egizie di Torino. *Vicino & Medio Oriente* 15, 249-270.

MEYER E. 1913. *Geschichte des Altertums* I³, 2. Stuttgart-Berlin.

MICHALOWSKI K. 1968. *L'art de l'ancienne Égypte*. Paris.

MICHALOWSKI K., DESROCHES-NOBLECOURT Chr. et DE LINAGE J. 1950. *Tell Edfou 1939*. Le Caire.

MILLER Ph. 1939. A statue of Ramesses II in the University Museum, Philadelphia. *JEA* 25, 1-7.

MINIACI G. 2010. Il potere nella 17a dinastia : il titolo 'figlio del re' e il ripensamento delle strutture amministrative nel Secondo Periodo Intermedio. Dans PERNIGOTTI S. et ZECCHI M. (éds), *Il tempio e il suo personale nell'Egitto antico : atti del quarto Colloquio, Bologna, 24/25 settembre 2008*. Imola, 99-131.

MINIACI G. 2011. *Rishi coffins and the funerary culture of Second Intermediate Period Egypt*. GHP Egyptology 17. Londres.

MINOR E. 2012. *The use of Egyptian and Egyptianizing material culture in Nubian burials of the Classic Kerma Period*. Berkeley.

MOELLER N. 2005. Les nouvelles fouilles de Tell Edfou. *BSFE* 64, 29-46.

MOGENSEN M. 1930. *La glyptothek Ny Carlsberg. La collection égyptienne*. Copenhague.

MOISO B. 2017. Gebelein e Virginio Rosa. Dans DEL VESCO P. et MOISO N. (éds.), *Missione Egitto, 1903-1920 : l'avventura archeologica M.A.I. raccontata*. Modène-Turin, 271-291.

MOKHTAR G.E. 1983. *Ihnâsya el-Medina (Herakleopolis Magna)*. BdE 40. Le Caire.

MOND R. et MYERS O.H. 1937. *Cemeteries of Armant I*. MEES 42. Londres.

MOND R. et MYERS O.H. 1940. *Temples of Armant. A preliminary survey*. MEES 43. Londres.

MONTET P. 1933. *Les nouvelles fouilles de Tanis (1929-1932)*. Publications de la faculté des lettres de l'Université de Strasbourg 2. Paris.

MONTET P. 1934. Note sur les inscriptions de Sanousrit-Ankh. *Syria* 15, 131-3.

MORENZ S. 1982. *Die Stellung der Frau im alten Ägypten*. Leipzig.

MORFOISSE Fl. et ANDREU-LANOË G. (éds.) 2014. *Sésostris III. Pharaon de légende*. Gand-Lille.

MOSS R. 1941. Some rubbings of Egyptian monuments. *JEA* 27, 10, pl. 3, 2.

MOUSSA A.M. 1981. Excavations in the valley temple of King Unas at Saqqara. *ASAE* 64, 75-77.

MOUSSA A.M. 1984. Three recent finds in the valley temple of Unas. *JEA* 70, 50-53.

MOUSSA A.M. 1991. A sandstone base of a sphinx with a cartouche of *Mꜣꜥ-ḫrw-Rꜥ*. *Or* 60 (3), 158.

MOUSSA A.M. et ALTENMÜLLER H. 1975. Ein Denkmal zum Kult des Königs Unas am Ende der 12. Dynastie. *MDAIK* 31, 93-97.

MÜLLER H.W. 1964. *Ägyptische Kunstwerke, Kleinfunde und Glas in der Sammlung E. und M. Kofler-Truninger Luzern*. MÄS 5. Berlin.

MÜLLER H.W. 1966a. *Bericht über im März/April 1966 in das östliche Nildelta unternommene Erkundungsfahrten*. SBAW 8. Munich.

MÜLLER H.W. 1966b. *Die ägyptische Sammlung des Bayerischen Staates : Ausstellung in den Ausstellungsräumen der Staatlichen Graphischen Sammlung München vom 21. Juli bis 5. Oktober 1966*. Munich.

MÜLLER H.W. 1969. *Der Isiskult im antiken Benevent und Katalog der Skulpturen aus den ägyptischen Heiligtumern im Museo del Sannio zu Benevent*. Berlin.

MÜLLER M. 2005. Die Königsplastik des Mittleren Reiches und ihre Schöpfer : Reden über Statuen - Wenn Statuen reden. *Imago Aegypti* 1, 27-78.

MUNRO P. 1976. *Kestner-Museum, Hannover, Jahresbericht 1973-1976*. Hanovre.

MURRAY M. 1910. *National Museum of Science and Art, General Guide III. Egyptian Antiquities*, Dublin.

MUSCARELLA O.W. (éd.) 1974. *Ancient art. The Norbert Schimmel collection*. Mayence.

MYSLIWIEC K. 1979. *Studien zum Gott Atum*. Hildesheim ägyptologische Beiträge 5,8. Hildesheim.

NAGY I. (éd.) 1999. *Guide to the Egyptian collection*. Collections of the Museum of Fine Arts 2. Budapest, Museum of Fine Arts.

NAIL N.H. 1991. *A short descriptive guide to the ancient Egyptian objects on display at the Royal Cornwall Museum*. Truro.

NAKANO T. *et al.* 2011. *Egyptian antiquities of Kyoto University. Entrusted dreams from Petrie to Hamada, two giants of archaeology*. Kyoto.

Naples 1989. *La collezione egiziana del Museo Archeologico Nazionale di Napoli*. Naples.

NAUMANN R. 1939. Der Tempel des Mittleren Reiches in Medinet

Madi. *MDAIK* 8, 185-189.

Naville E. 1888. *The Shrine of Saft el Henneh and the Land of Goshen (1885)*. MEEF 5. Londres.

Naville E. 1891. *Bubastis (1887-1889)*. Londres.

Naville E. 1894. *Ahnas el-Medineh (Heracleopolis Magna), with chapters on Mendes the nome of Thoth, and Leontopolis and appendix on Byzantine sculptures*. Londres.

Naville E. 1907. *The XIth Dynasty temple at Deir el-Bahari I*. MEEF 28. Londres.

Naville E. 1910. *The XIth Dynasty temple at Deir el-Bahari II*. MEEF 30. Londres.

Naville E. 1913. *The XIth Dynasty temple at Deir el-Bahari III*. MEEF 32. Londres.

Needler W. 1981. A wooden statuette of the Late Middle Kingdom. Dans Simpson W.K. et Davis W. (éds.), *Studies in ancient Egypt, the Aegean, and the Sudan*. Boston, 132-136.

Nelson M. 1978. *Catalogue des antiquités égyptiennes : collection des Musées d'archéologie de Marseille (Musée Borély et Clot-Rey)*. Marseille.

Nelson M. 2003. The Ramesseum necropolis. Dans Strudwick N. (éd.), *The Theban necropolis : Past, present and future*. Londres, 88-94.

Nelson M. et Kalos M. 2000. Concessions funéraires du Moyen Empire découvertes au nord-ouest du Ramesseum. *Memnonia* 11, 131-151.

Nelson M. et Piérini G. 1978. *Catalogue de la collection égyptienne*. Marseille.

Newberry P.E. 1893. *Beni Hasan I*. Archaeological Survey of Egypt 1. Londres.

Newberry P.E. 1894. *El Bersheh I : The Tomb of Tehuti-Hetep*. Archaeological Survey of Egypt 3. Londres-Boston.

Newberry P. E. 1903. Extracts from my Notebooks (VII). *PSBA* 25, 357-362.

Newberry P. 1905. Extracts from my Notebooks (VIII). *PSBA* 27, 101-105.

Newberry P.E. 1929. The base of a statuette of the lady Duatnefret, mother of Queen Nubkhaes. *ASAE* 29, 76.

Newberry P.E. 1932. Šsm.T. Dans Glanville S.R.K. (éd.), *Studies presented to F. Ll. Griffith*. Oxford-Londres, 316-23.

Newberry P.E. et Peet T.E. 1932. *Handbook and guide to the Egyptian collection on exhibition in the main hall of the museums, Liverpool, 4th edition*. Liverpool.

Nicholson P.T. et Shaw I. 2000. *Ancient Egyptian materials and techonology*. Cambridge.

Northampton (marquis de) W.G.S.S.C., Spiegelberg W. et Newberry P.E. 1908. *Report on some Excavations in the Theban necropolis during the Winter of 1898-1899*. Londres.

Novacek G.V. 2011. *Ancient Israel : Highlights from the collections of the Oriental Institute*. Oriental Institute Museum Publications 31. Chicago.

O'Connor D. 1985. The 'cenotaphs' of the Middle Kingdom at Abydos. Dans Posener-Kriéger E.P. (éd.), *Mélanges Gamal Eddin Mokhtar*. BdE 97. Le Caire, 161-177.

O'Connor D. 2009. *Abydos. Egypt's first pharaohs and the cult of Osiris*. Londres-New York.

Obsomer C. 1989. *Les campagnes de Sésostris dans Hérodote. Essai d'interprétation du texte grec à la lumière des réalités égyptiennes*. Connaissance de l'Égypte ancienne. Bruxelles.

Obsomer C. 1992. Hérodote, Strabon et le 'mystère' du Labyrinthe d'Égypte. Dans Obsomer Cl. et Oosthoek A.L. (éds.), *Amosiadès. Mélanges offerts au Professeur Claude Vandersleyen par ses anciens étudiants*. Louvain-la-Neuve, 221-324.

Obsomer C. 1995. *Sésostris Ier : étude chronologique et historique du règne*. Connaissance de l'Égypte ancienne. Bruxelles.

Olette-Pelletier J.-G. 2016. Sur la réunion de deux fragments d'une stèle de la fin du Moyen Empire (Bodmer 20 et Rouen AEg. 348). *RdÉ* 67, 55-76.

Oppenheim A. 2015. Artists and workshops : the complexity of creation. Dans ID. *et al.*, *Ancient Egypt transformed. The Middle Kingdom*. New Haven-Londres, 23-37.

Oppenheim A., Arnold Do., Arnold D. et Yamamoto K. (éds.) 2015. *Ancient Egypt transformed : The Middle Kingdom*. New Haven-Londres.

Orcurti P.C. 1855. Catalogo illustrato dei monumenti egizi del R. Museo Egizio di Torino II. Turin.

Orgogozo Ch., Rutchowscaya M.-H. et Villard Fr. 1992. *Égypte et Méditerranée. Objets antiques du musée d'Aquitaine*. Bordeaux.

Ortiz G. 1996. *In pursuit of the absolute : Art of the ancient world*. Berne.

Page A. 1976. *Egyptian sculpture. Archaic to Saite. From the Petrie Collection*. Warminster.

Page-Gasser M., Wiese A., Schneider Th. et Winterhalter S. (éds.) 1997. *Ägypten: Augenblicke der Ewigkeit. Unbekannte Schätze aus Schweizer Privatbesitz*. Mayence-Bâle.

Paris-Munich-Amsterdam 1997. *Soudan : royaumes sur le Nil*. Paris-Munich-Amsterdam.

Parkinson R.B. 1991. *Voices from ancient Egypt : an anthology of Middle Kingdom writings*. Londres.

Parkinson R.B. 1999. *Cracking codes : The Rosetta Stone and decipherment*. Londres.

Patch D.C. 1990. *Reflections of greatness. Ancient Egypt at the Carnegie Museum of Natural History*. Pittsburgh.

Pavlasova S (éd.) 1997. *Země pyramid a faraonů : starověký Egypt ve sbírkách Náprstkova muzea = The land of pyramids and pharaohs : Ancient Egypt in the Náprstek Museum collection*. Prague.

Pavlov V.V. et Hodjash S.I. 1985. *Egipetskaia Plastika Malji Form… = Египетская пластика малых форм. Из истории мирового искусства*. Moscou.

Pavlova O. I. 1984. *Amon fivanskii. Rannyaya istoriya kul'ta (V-17 dinastii)*. Moscou.

Peck W.H. 1970. The present state of Egyptian art in Detroit. *The Connoisseur* 175 (déc. 1970), 265-273.

Peet T.E. 1914. *The cemeteries of Abydos II. 1911-1912*. Londres.

Peet T.E. et Loat W.L.S. 1913. *The cemeteries of Abydos III. 1912-1913*. Londres.

Perc B. 1974. *Spomeniki starega Egipta. Razstava v Arkadah*. Ljubljana.

Perdu O. 1977. Khenemet-Nefer-Hedjet : une princesse et deux reines du Moyen Empire. *RdÉ* 29, 68-85.

Pernigotti S. 1980. *La statuaria egiziana nel Museo Civico Archeologico di Bologna*. Bologne.

Pernigotti S. 1994. *Museo Civico archeologico di Bologna. La collezione egiziana*. Corsico.

Peterson B. 1970-1971. Ausgewählte ägyptische Personennamen nebst prosopographischen Notizen aus Stockholmer Sammlungen. *Orientalia Suecana* 19-20, 3-22.

Peterson B. 1985. Nebitef, son of Intef and Ankhet. *Medelhavsmuseet Bulletin* 20, 25-28.

Peterson L. *et al.* (éds.) 2016. *Ramses. Göttlicher Herrscher am Nil*. Karlsruhe.

Petrie W.M.F. 1885. *Tanis*, I. MEEF 2. Londres, Egypt Exploration Fund.

Petrie W.M.F. 1888a. *Tanis*, II. MEEF 4. Londres, Egypt Exploration Fund.

Petrie W.M.Fl. 1888b. *A season in Egypt, 1887*. Londres.

Petrie W.M.F. 1889. *Hawara, Biahmu, and Arsinoe*. Londres.

Petrie W.M.F. 1890. *Kahun, Gurob, and Hawara*. Londres.

PETRIE W.M.F. 1891. *Illahun, Kahun and Gurob, 1889-90*. Londres.

PETRIE W.M.F. 1901. *Diospolis Parva. The Cemeteries of Abadiyeh and Hu 1898-1899*. Londres.

PETRIE W.M.F. 1902. *Abydos I*. MEEF 22. Londres.

PETRIE W.M.F. 1903. *Abydos II*. MEEF 23. Londres.

PETRIE W.M.F. 1905. *Ehnasya*. MEEF 26. Londres.

PETRIE W.M.F. 1906. *Researches in Sinai*. New York.

PETRIE W.M.F. 1909. *Qurneh*. Publications of the Egyptian Research Account and British School of Archaeology in Egypt. Londres.

PETRIE W.M.Fl. 1915. *Handbook of Egyptian antiquities, collected by Professors Flinders Petrie, exhibited at University College*. Londres.

PETRIE W.M.Fl. 1920. *Ancient Egypt*. Londres.

PETRIE W.M.F. 1923. *History of Egypt*, I. Londres.

PETRIE W.M.F. 1925. *Tombs of the courtiers and Oxyrhyncus*. Londres.

PETRIE W.M.F. 1930. *Antaeopolis. The tombs of Qau*. Publications of the Egyptian Research Account and British School of Archaeology in Egypt 51. Londres.

PETRIE W.M.F., WAINWRIGHT G.A. et MACKAY E. 1912. *The Labyrinth, Gerzeh and Mazguneh*, Londres.

PETRIE W.M.F. et MACE A.C. 1901. *Diospolis Parva. The Cemeteries of Abadiyeh and Hu 1898-1899*. Londres.

PETRIE W.M.F. et MACKAY E.J.H 1915. *Heliopolis, Kafr Ammar and Shurafa*. Publications of the Egyptian Research Account and British School of Archaeology in Egypt 24. Londres.

PETSCHEL S., VON FALCK M. et BAYER Chr. (éds.) 2004. *Pharao siegt immer : Krieg und Frieden im alten Ägypten*. Bönen.

PEUST C. 2010. *Die Toponyme vorarabischen Ursprungs im modernen Ägypten : ein Katalog*. Göttingen.

PHILLIPS J. 1991. Sculpture ateliers of Akhetaten. An examination of two studio-complexes in the city of the Sun-Disk. *Amarna Letters* 1, 31-40.

PHILLIPS J. 1994. The composite sculpture of Akhetaten. *Amarna Letters* 3, 58-71.

PIEHL K. 1892. Quelques textes égyptiens empruntés à des monuments conservés au musée de Stockholm. Dans *Actes du 8ᵉ Congrès International des Orientalistes, tenu en 1889 à Stockholm et à Christiana* IV. Leyde, 43-55.

PIEKE G. (éd.), 2006. *Tod und Macht. Jenseitsvorstellungen in Altägypten*. Bonn.

PIEKE G. 2013. Djehutihoteps seltenes Schmuckstück und seine Vorläufer. Anmerkungen zur Typologie und Tradierung des Bat-Gehänges. Dans FLOSSMANN-SCHÜTZE M. *et al.* (éds.), *Kleine Götter - Grosse Götter : Festschrift für Dieter Kessler zum 65. Geburtstag*. Munich, 15-34.

PIEKE G. et BOHNENKÄMPER L. 2015. Ägypten – Land der Unsterblichkeit. Mannheim.

PIERRET P. 1874-1878. *Recueil d'inscriptions inédites du Musée égyptien du Louvre : zwei Teile in einem Band*. Études égyptologiques 2. Paris.

PIRELLI R. 2016. Il tempio di Iside a Benevento. Dans POOLE F. (éd.), *Il Nilo a Pompei : visioni d'Egitto nel mondo romano*. Modène-Turin, 89-103.

POESENER G. 1956. *Littérature et politique dans l'Égypte de la XIIᵉ dynastie*. Paris.

POLZ D. 2007. *Der Beginn des Neuen Reiches. Zur Vorgeschichte einer Zeitenwende*, Berlin-New York.

POLZ D. 2010. New archaeological data from Dra' Abu el-Naga and their historical implications. Dans MARÉE M. (éd.), *The Second Intermediate Period (Thirteenth-Seventeenth Dynasties)*. Louvain-Paris-Walpole, MA, 343-353.

POLZ D. et SEILER A. 2003. *Die Pyramidenanlage des Königs Nub-Cheper-Re Intef in Dra'Abu el-Naga : ein Vorbericht*. SDAIK 24. Mayence.

POLZ F. 1995. Die Bildnisse Sesostris III. und Amenemhets III. Bemerkungen zur königlichen Rundplastik der späten 12. Dynastie. *MDAIK* 51, 227-254.

PM I-VIII = PORTER B. et MOSS R. 1927-2007. *Topographical bibliography of ancient Egyptian hieroglyphic texts, reliefs, and paintings*. I-VIII. Oxford.

POSTEL L. 2000. Notes sur les proscynèmes à Amon-Rê dans la nécropole thébaine au Moyen Empire. *Memnonia* 11, 227–240.

POSTEL L. 2014. Le paysage monumental. Dans ANDREU-LANOË G. et MORFOISSE Fl. (éds.), *Sésostris III. Pharaon de légende*. Gand-Lille, 114-126.

PRICE C. 2008. Monuments in context : Experiences of the colossal in Ancient Egypt. Dans GRIFFIN K. (éd.), *Current research in Egyptology. Proceeding of the Eighth Annual Symposium which took place at Swansea University, April 2007*. Oxford, 113-121.

PRIESE K.-H. 1991. *Ägyptisches Museum. Staatliche Museen zu Berlin*. Mayence.

QUIBELL J.E. 1898. *The Ramesseum*. Publications of the Egyptian Research Account and British School of Archaeology in Egypt 2. Londres.

QUIRKE S. 1986. The regular titles of the Late Middle Kingdom. *RdÉ* 37, 107-130.

QUIRKE S. 1991. Royal power in the 13ᵗʰ Dynasty. Dans ID. (éd.), *Middle Kingdom Studies*. New Malden, 123-139.

QUIRKE S. 1996. Horn, feather and scale, and ships : On titles in the Middle Kingdom. Dans *Studies in Honor of William Kelly Simpson I*. Boston, 665-677.

QUIRKE S. (éd.) 1997. *The temple in ancient Egypt : New discoveries and recent research*. Londres.

QUIRKE S. 1998. *Cultura y arte egipcios*. Caracas.

QUIRKE S. 2001. *The cult of Ra : Sun-worship in ancient Egypt*. Londres.

QUIRKE S. 2004. *Titles and bureaux of Egypt 1850-1700 BC*. Egyptology 1. Londres.

QUIRKE S. 2005. *Lahun : A town in Egypt 1800 BC, and the history of its landscape*. Londres.

QUIRKE S. 2009a. Four titles : What is the difference ? Dans SILVERMAN D.P., SIMPSON W.K. et WEGNER J. (éds.), *Archaism and innovation : Studies in the culture of Middle Kingdom Egypt. Proceedings of the Philadelphia Middle Kingdom Symposium in Memory of Oleg D. Berlev*. Philadelphie, 305-316.

QUIRKE S. 2009b. The residence in relations between places of knowledge, production and power : Middle Kingdom evidence. Dans GUNDLACH R. et TAYLOR J.H. (éds.), *Egyptian royal residences. 4th Symposium on Egyptian royal ideology*. Wiesbaden, 111-130.

QUIRKE S. 2010. Ways to measure Thirteenth Dynasty royal power from inscribed objects. Dans MARÉE M. (éd.), *The Second Intermediate Period (Thirteenth-Seventeenth Dynasties)*. Louvain-Paris-Walpole, MA, 55-68.

QUIRKE S. et SPENCER J. 1992. *British Museum Book of ancient Egypt*. Londres.

RANDALL-MACIVER D. et MACE A.C. 1902. *El Amrah and Abydos : 1899-1901*. Londres.

RANDALL-MACIVER D. et WOOLLEY C.L. 1911. *Buhen*. Philadelphie.

RANKE H. 1934. Ein Wesir der 13. Dynastie. Dans *Mélanges Maspero I. Orient Ancien I*. Le Caire, 361-365.

RANKE H. 1935. *Die ägyptischen Personennamen, I. Verzeichnis der Namen*. Glückstadt.

RANKE H. 1941. Ein ungewöhnlicher Statuentypus des Mittleren

Reiches. Dans *Miscellanea Gregoriana : raccolta di scritti pubblicati nel I centenario dalla fondazione del Pont. Museo Egizio (1839-1939)*. Vatican, 161-171.

RANKE H. 1950. The Egyptian collections of the University Museum. *University Museum Bulletin* 15, 5-109.

RANKE H. 1952. *Die ägyptischen Personennamen, II. Einleitung. Form und Inhalt der Namen. Geschichte der Namen. Vergleiche mit andren Namen. Nachträge und Zusätze zu Bd I. Umschreibungslisten*. Glückstadt-Hambourg.

RAUE D. 1999. *Heliopolis und das Haus des Re : eine Prosopographie und ein Toponym im Neuen Reich*. ADAIK 16. Berlin-Poznań.

RAUE D. *et al.* 2009. Report on the 36th season of excavation and restoration on the island of Elephantine. *ASAE* 83, 359-392.

REDFORD D.B. 1992. *Egypt, Canaan, and Israel in Ancient Times*. Princeton.

REDFORD D.B. 1986. *Pharaonic king-lists, annals and day-books : A contribution to the study of the Egyptian sense of history*. Mississauga.

REDFORD D.B. 1997. Textual sources from the Hyksos period. Dans OREN E.D. (éd.), *The Hyksos. New historical and archaeological perspectives*. Philadelphie, 1-44.

REEVES N. 1986. Miscellanea epigraphica. *SAK* 13, 165-170.

REEVES N. et UENO Y. 1996. *Freud as a collector. A loan exhibition from the Freud Museum. Gallery Mikazuki, Tokyo, 14 February - 8 March 1996*. Londres.

REEVES N., BARCLAY C., HARDWICK T. et QUIRKE S. 2008. *Egyptian art at Eton college and Durham University = Kodai Ejiputo no bi ten, Īton karreji, Dāramu daigaku shozou*. Tokyo.

REINOLD J. (éd.) 2000. *Archéologie au Soudan : les civilisations de Nubie*. Paris.

REISNER G.A 1923. *Excavations at Kerma. Harvard African Studies* V-VI. Cambridge, MA.

RELATS MONTSERRAT F. 2016. Sésostris III à Médamoud : un état de la question. Dans ANDREU-LANOË G. et MORFOISSE Fl. *Sésostris III et la fin du Moyen Empire. Actes du colloque des 12-13 décembre 2014 Louvre-Lens et Palais des Beaux-Arts de Lille = CRIPEL* 31, 119-138.

REYNARD B., BASS J.D. et JACKSON J.M. 2008. Rapid identification of steatite-enstatite polymorphs at various temperatures. *Journal of European Ceramic Society* 28, 2459-2462.

RICHARDS J.E. 1992. *Mortuary variability and social differentation in Middle Kingdom Egypt*. Ann Arbor.

RICHARDS J.E. 2005. *Society and death in ancient Egypt. Mortuary landscapes of the Middle Kingdom*. Cambridge.

RICHARDS J.E. 2010. Honouring the ancestors at Abydos : the Middle Kingdom in the Middle Cemetery. Dans HAWASS Z. et HOUSER WEGNER J. (éds.), *Millions of Jubilees. Studies in Honor of David Silverman*, III. Le Caire, 137-166.

RICHARDS J.E. 2016. Local saints and national politics in the Late Middle Kingdom. Dans ANDREU-LANOË G. et MORFOISSE Fl. *Sésostris III et la fin du Moyen Empire. Actes du colloque des 12-13 décembre 2014 Louvre-Lens et Palais des Beaux-Arts de Lille = CRIPEL* 31, 139-160.

RICHARDS J.E., WILFONG T.G. et BROWN G.I. 1995. *Preserving eternity : Modern goals, ancient intentions: Egyptian funerary artifacts in the Kelsey Museum of Archaeology*. Ann Arbor.

Richmond 1973. *Ancient art in the Virginia Museum*. Richmond.

RICKETTS C. 1917. Head in serpentine of Amenemmes III in the possession of Oscar Raphael. *JEA* 4, 211-212.

RIFAUD J.-J. 1830. *Voyage en Égypte, en Nubie, et lieux circonvoisins depuis 1805 jusqu'en 1827*. Paris.

RIGAULT P. 2014. Les cimetières de Mirgissa. Dans MORFOISSE Fl. et ANDREU-LANOË G. (éds.), *Sésostris III. Pharaon de légende*. Gand-Lille, 164-167.

ROBICHON Cl., BARGUET P. et LECLANT J. 1954. *Karnak-Nord IV :* 1949-1951. FIFAO 25. Le Caire.

ROBINS G. 1990. *Beyond the pyramids : Egyptian regional art from the Museo Egizio, Turin*. Atlanta.

ROBINS G. 1997. *The art of Ancient Egypt*. Cambridge, MA, Harvard University.

ROBINS G. 2001. *Egyptian statues*. Shire Egyptology 26. Princes Risborough.

ROCCATI A. 2003. Quattro stele del Medio Regno. Dans QUIRKE S. (éd.), *Discovering Egypt from the Neva : The egyptological legacy of Oleg D. Berlev*. Berlin, 111-114.

ROEDER G. (éd.) 1913. *Aegyptische Inschriften aus den Königlichen Museen zu Berlin*. Leipzig.

ROEDER G. 1921. *Die Denkmäler des Pelizaeus-Museums zu Hildesheim*. Berlin-Hildesheim.

ROEDER G. 1932. *Statuen ägyptischer Königinnen : im Anschluss an den Torso Amon-erdas II. in Sydney untersucht*. Leipzig.

ROEDER G. 1956. *Ägyptische Bronzefiguren*. Mitteilungen aus der ägyptischen Sammlung 6. Berlin.

ROGGE E. 1990. *Statuen des Neuen Reiches und der Dritten Zwischenzeit. CAA* 6. Vienne.

ROMANO J.F. 1985. Review : A royal statue reattributed. By W.V. DAVIES. British Museum Occasional Paper No.28. 297x212 mm. P.IV+34, pls. 22. British Museum, London, 1981. ISBN 0 86159 028 7. Price : 4.50. *JEA* 71, 38-41.

ROMANO J.F. 1992. A statuette of a royal mother and child in the Brooklyn Museum. *MDAIK* 48, 131-143.

ROSATI G. 2006. Nuovi 'individui' : statuette di XVII-inizi XVIII dinastia nel Museo Egizio di Firenze. Dans MINÀ P. (éd.), *Imagines et iura personarum. L'uomo nell'Egitto antico. Per i novanta anni di Sergio Donadoni. Atti del IX Convegno Internazionale di Egittologia e Papirologia, Palermo 10-13 novembre 2004*. Palerme, 225-234.

ROSATI G. 2010. A statuette of the Seventeenth Dynasty in Florence. Dans MARÉE M. (éd.), *The Second Intermediate Period (Thirteenth-Seventeenth Dynasties)*. Louvain-Paris-Walpole, MA, 303-304.

ROSATI G. et BURANELLI F. 1983. *Vatican Museums. Egyptians and Etruscans*. Rome, Vatican.

ROSE P.J. 1989. Report on the 1987 excavations. The evidence for pottery making at Q48.3. *Amarna Reports* 5, 82-101.

ROSS E.D. 1931. *The art of Egypt through the Ages*. Londres.

ROTH A.M. et ROEHRIG C.H. 1989. The Bersha procession : A new reconstruction. *JMFA* 1, 31-40.

ROWE A. 1936. *A catalogue of Egyptian scarabs, scaraboids, seals and amulets in the Palestine archaeological Museum*. Le Caire.

RUSSMANN E.R. 1974. *Representation of the King in the XXVth Dynasty*. Bruxelles.

RUSSMANN E.R. 1989. *Egyptian sculpture : Cairo and Luxor*. Austin.

RUSSMANN E.R. 2001. *Eternal Egypt. Masterworks of ancient art from the British Museum*. Londres.

RUSSMANN E., JAMES T.G.H. et STRUDWICK N. 2006. *Temples and tombs : Treasures of Egyptian art from the British Museum*. New York.

RYHOLT K.S.B. 1997. *The political situation in Egypt during the Second Intermediate Period, c. 1800-1550 B.C.* Copenhague.

RYHOLT K.S.B. 1998. A statuette of Sobekhotep I from Kerma Tumulus I. *CRIPEL* 19, 31-33.

RYHOLT K.S.B. 2006. The Turin King-List or so-called Turin Canon (TC) as a source for chronology. Dans HORNUNG E., KRAUSS R. et WARBURTON D.A. (éds.), *Ancient Egyptian chronology*. Leyde-Boston, 26-32.

SADEK A. 1985. *The amethyst mining inscriptions of Wadi el-Hudi*

II : *Additional texts, plates*. Warminster.

SALEH M. et SOUROUZIAN H. 1987. *The Egyptian Museum, Cairo*. Mayence.

SATZINGER H. 1994. *Das Kunsthistorische Museum in Wien. Die ägyptisch-orientalische Sammulung*. Vienne.

SAUNERON S. 1952. Le 'chancelier du Dieu' [...] dans son double rôle d'embaumeur et de prêtre d'Abydos. *BIFAO* 51, 137-171.

SAUNERON S. 1953. Le chef de travaux Mây. *BIFAO* 53, 57-63.

SAUNERON S. 1957. *Les prêtres de l'ancienne Égypte*. Paris.

SAUNERON S. 1959. *Esna I. Quatre campagnes à Esna*. Le Caire.

SCAMUZZI E. 1963. *Museo Egizio di Torino*. Turin.

SCANDONE MATTHIAE G. 1984a. La statuaria regale egiziana del Medio Regno in Siria : motivi di una presenza. *Ugarit-Forschungen* 16, 181-188.

SCANDONE MATTHIAE G. 1984b. Les trésors égyptiens d'Ebla (en Syrie, Ebla retrouvée). *Histoire et Archéologie. Les Dossiers* 83, 64-68.

SCANDONE MATTHIAE G. 1988. Ebla e il paese dei faraoni. Dans MATTHIAE P. (éd.), *Ebla. La scoperta di una città dimenticata*. Florence, 29-35.

SCANDONE MATTHIAE G. 1989. Un sphinx d'Amenemhat III au musée d'Alep. *RdÉ* 40, 125-129.

SCHÄFER H. 1908. *Priestergräber und andere Grabfunde vom Ende des Alten Reiches bis zur griechischen Zeit vom Totentempel des Ne-User-Rê*. Osnabrück.

SCHAEFFER C. 1933. Les fouilles de Minet el-Beida et de Ras Shamra, quatrième campagne (printemps 1932), rapport sommaire. *Syria* 14/2, 93-127.

SCHAEFFER Cl. 1939. *Ugaritica I : études relatives aux découvertes de Ras Shamra*. Mission de Ras Shamra 3. Paris.

SCHAEFFER Cl. 1951. Reprise des recherches archéologiques à Ras Shamra-Ugarit. Sondages de 1948 et 1949 et campagne de 1950. *Syria* 28, 1-21.

SCHAEFFER Cl. et COURTOIS J.-Cl. 1962. *Ugaritica IV : découvertes des XVIIIᵉ et XIXᵉ campagnes, 1954-1955. Fondements préhistoriques d'Ugarit et nouveaux sondages, études anthropologiques, poteries grecques et monnaies islamiques de Ras Shamra et environs*. Mission de Ras Shamra 15. Paris.

SCHARFF A. 1922. Ein Rechnungsbuch des königlichen Hofes aus der 13. Dynastie. *ZÄS* 57, 51-68.

SCHARFF A. 1939. Ein Porträtkopf der Münchener Sammlung. *ZÄS* 75, 93-100.

SCHEURLEER C.W.L. 1909. *Catalogus eener verzameling Egyptische, Grieksche, Romeinsche en andere oudheden*. 's-Gravenhage.

SCHIAPARELLI E. 1887. *Museo archeologico di Firenze. Antichità eigizie*. Rome.

SCHIESTL R. 2006. The statue of an Asiatic man from Tell el-Dab'a, Egypt. *ÄL* 16, 173-185.

SCHILDKRAUT L. et SOLIA V. 1992. *Egypt at the Merrin Gallery*. New York.

SCHLÖGL H. 1978. *Geschenk des Nils. Aegyptische Kunstwerke aus schweizer Besitz*. Bâle.

SCHMIDT V. 1906. Note on a peculiar pendant shown on three Statues of Usertsen III. *PSBA* 28, 268-269.

SCHMITZ B. 1976. *Untersuchungen zum Titel s3-njswt 'Königssohn'*. Habelts Dissertationsdrucke. Reihe Ägyptologie 2. Bonn.

SCHNEIDER H.D. 1992. *Beeldhouwkunst in het land van de faraos's*. Leyde-Amsterdam.

SCHNEIDER H.D. 1995. *Rijksmuseum van Oudheden. Egyptisch Kunsthandwerk*. Leyde-Amsterdam.

SCHNEIDER H.D. et RAVEN M.J. 1981. *De Egyptische Oudheid : een inleiding aan de hand van Egyptische verzameling in het Rijksmuseum van Oudheden te Leiden*. 's-Gravenhage.

SCHNEIDER H.D. et RAVEN M. 1998. *Life and death under the pharaohs. Egyptian art from the National Museum of Antiquities in Leiden, The Netherlands*. Leyde-Perth (Western Australia).

SCHNEIDER T. 1992. *Beeldhouwkunst in het land van de farao's*. Amsterdam.

SCHNEIDER T. 1998. *Ausländer in Ägypten während des Mittleren Reiches und der Hyksoszeit I : Die ausländischen Könige*. Wiesbaden.

SCHNEIDER T. 2003. *Ausländer in Ägypten während des Mittleren Reiches und der Hyksoszeit II : Die ausländische Bevölkerung*. Wiesbaden.

SCHNEIDER T. 2006. The relative chronology of the Middle Kingdom and the Hyksos Period (dyns. 12-17). Dans HORNUNG E., KRAUSS R. et WARBURTON D.A. (éds.), *Ancient Egyptian chronology*. Handbuch der Orientalistik. Erste Abteilung, Nahe und der Mittlere Osten 83. Leyde-Boston, 168-196.

SCHOSKE S. 1988. Berichte der Staatlichen Kunstsammlungen. Neuerwerbungen : Staatliche Sammlung Ägyptischer Kunst. *MüJb* 39, 203-212.

SCHOSKE S. 1990. Ein neues ägyptisches Meisterwerk in München : frühester Kupfer-Vollguß ergänzte die Sammlung. *Antike Welt* 21, 275.

SCHOSKE S. 1992. Statue eines beleibten Mannes. *MüJb* 43, 177-181.

SCHOSKE S. (éd.). 1995. *Staatliche Sammlung Ägyptischer Kunst München*. Zaberns Bildbände zur Archäologie Sonderbände der antiken Welt 31. Mayence.

SCHOSKE S. et WILDUNG D. 1993. *Gott und Götter im Alten Ägypten*. Mayence.

SCHOSKE S. et WILDUNG D. 2003. *Das münchner Buch der Ägyptischen Kunst*. Munich.

SCHOTT E. 1979. Eine Antef-Statuette. Dans GÖRG M. et PUSCH E. (éds.), *Festschrift Elmar Edel. 12. März 1979. Ägypten und Altes Testament* 1. Wiesbaden, 385-396.

SCHULMAN A.R. 1988. Memphis 1915-1923 : The trivia of an excavation. Dans ZIVIE A.-P. (éd.), *Memphis et ses nécropoles au Nouvel Empire : nouvelles données, nouvelles questions. Actes du Colloque international CNRS, Paris, 9 au 11 octobre 1986*. Paris, 81-91.

SCHULZ R. 1992. *Die Entwicklung und Bedeutung des kuboiden Statuentypus. Eine Untersuchung zu den sogenannten 'Würfelhockern'*. Hildesheim.

SCHULZ R. et SEIDEL M. 2009. *Egyptian Art. The Walters Art Museum*. Baltimore-Londres.

SCHWEITZER U. 1948. *Löwe und Sphinx im alten Ägypten*. Ägyptologische Forschungen 15. Glückstadt.

SCHWEITZER U. 1952. Ein spätzeitlicher Königskopf in Basel. *BIFAO* 50, 119-132.

SCHWEITZER A. et TRAUNECKER Cl. 1998. *Musée archéologique de Strasbourg. Antiquités égyptiennes de la collection G. Schlumberger*. Inventaire des collections publiques françaises 43. Paris-Strasbourg.

SCOTT G.D. 1983. *The past rediscovered : Everyday life in ancient Egypt. A checklist of the exhibition*. New Haven.

SCOTT G.D. 1986. *Ancient Egyptian art at Yale*. New Haven.

SCOTT G.D. 1989. *The history and development of the ancient Egyptian scribe statue* (thesis). New Haven.

SCOTT G.D. 1992. *Temple, tomb and dwelling : Egyptian antiquities from the Harer Family Trust Collection*. San Bernardino.

SCOTT-MONCRIEFF P. 1906. Note on two figures found near the South Temple at Wady Halfa. *PSBA* 28, 118-119.

SEIDEL M. 1996. *Die königlichen Statuengruppen, I. Die Denkmäler von Alten Reich bis zum Ende der 18. Dynatie*. Hildesheim.

SEILER A. 2010. The Second Intermediate Period in Thebes :

Kairo. Vienne, 239-246.

VAN WIJNGAARDEN W.D. 1938. *Meesterwerken der Egyptische Kunst te Leiden*. Leyde.

VAN WIJNGAARDEN W.D. 1941. Twee steenen beeldjes van het Middenrijk. Dans *Miscellanea Gregoriana : raccolta di scritti pubblicati nel I centenario dalla fondazione del Pont. Museo Egizio (1839-1939)*. Vatican, 393-395.

VANDERSLEYEN Cl. 1975. Objectivité des portraits égyptiens. *BSFE* 73, 5-27.

VANDERSLEYEN Cl. *et al.* 1975. *Das Alte Ägypten*. Berlin.

VANDERSLEYEN Cl. 1983. La statue de Ramsès II du Musée d'art et d'histoire de Genève réexaminée. *Genava* 31, 17-22.

VANDERSLEYEN Cl. 1993. Rahotep, Sébekemsaf et Djéhouty, rois de la 13ᵉ dynastie. *RdÉ* 44, 189-191.

VANDERSLEYEN Cl. 1995. *L'Égypte et la vallée du Nil, 2. De la fin de l'Ancien Empire à la fin du Nouvel Empire*. Paris.

VANDERSLEYEN Cl. 2005. *Iahmès Sapaïr, fils de Seqenenrê Djéhouty-Aa (17ᵉ Dynastie) et la statue du Musée du Louvre E 15682*. Bruxelles.

VANDIER J. 1958. *Manuel d'archéologie égyptienne III. Les grandes époques. La statuaire*. Paris.

VANDIER J. 1966. Nouvelles acquisitions : Musée du Louvre, Département des antiquités égyptiennes. *Revue du Louvre. La revue des musées de France* 16, 235-244.

VANDIER J. 1967. Vingt ans d'acquisitions au Musée du Louvre, 1947-1967 : Département des antiquités égyptiennes. *Revue du Louvre. La revue des musées de France* 17, 302-310.

VANDIER J. 1972. Nouvelles acquisitions : Musée du Louvre, Département des antiquités égyptiennes. *Revue du Louvre. La revue des musées de France* 22, 89-102.

VASSILIKA E. 1992. Museum Acquisitions, 1990 : Egyptian Antiquities Accessioned in 1990 by Museums in the United Kingdom. *JEA* 78, 267-272.

VASSILIKA E. 1995. Museum Acquisitions, 1993. Egyptian antiquities accessioned in 1993 by museums in the United Kingdom. *JEA* 81, 201-203.

VERBOVSEK A. 2004. *'Als Gunsterweis des Königs in den Tempel gegeben…' : private Tempelstatuen des Alten und Mittleren Reiches*. Ägypten und Altes Testament 63. Wiesbaden.

VERBOVSEK A. 2006. *Die sogenannten Hyksosmonumente. Eine archäologische Standortbestimmung*. Göttinger Orientforschungen. IV. Reihe, Ägypten 46. Wiesbaden.

VERCOUTTER J. 1970. *Mirgissa I*. Paris.

VERCOUTTER J. 1975a. *Mirgissa II. Les nécropoles*. Paris.

VERCOUTTER J. 1975b. Le roi Ougaf et la 13ᵉ dynastie sur la IIᵉ cataracte. *RdÉ* 27, 222-234.

VERCOUTTER J. 1976. *Mirgissa III. Les nécropoles*. Paris.

VERNER M. 2013. *Temple of the world : Sanctuaries, cults, and mysteries of ancient Egypt*. Le Caire.

VERNUS P. 1970. Sur une particularité de l'onomastique du Moyen Empire. *RdÉ* 22, 155-169.

VERNUS P. 1978. *Athribis. Textes et documents relatifs à la géographie, aux cultes, et à l'histoire d'une ville du Delta égyptien à l'époque pharaonique*. Le Caire.

VERNUS P. 1974. Deux statues du Moyen Empire. *BIFAO* 74, 151-159.

VERNUS P. 1980. Trois statues de particuliers attribuables à la fin de la domination Hyksos. Dans VERCOUTTER J. (éd.), *Livre du Centenaire, 1880-1980. Institut français d'archéologie orientale*. MIFAO 104. Le Caire, 179-182.

VERNUS P. 1986. *Le surnom au Moyen Empire. Répertoire, procédés d'expression et structures de la double identité du début de la XIIᵉ dynastie à la fin de la XVIIᵉ dynastie*, Rome.

VERNUS P. 1991. Sur les graphies de la formule 'l'offrande que donne le roi' au Moyen Empire et à la Deuxième Période Intermédiaire. Dans QUIRKE S. (éd.), *Middle Kingdom Studies*. New Malden, 141-152.

VIDALE M. 1987. Some observations and conjectures on a group of steatite-debitage concentrations on the surface of Moenjodaro. *Annali dell'Istituto Universitario Orientale di Napoli* 47/2, 113-129.

VITTMANN G. 1974. Zur Plastik des Mittleren Reiches : Sebekemsaf und Jui. *GM* 10, 41-44.

VOGLIANO A. 1937. *Secondo rapporto degli scavi condotti dalla Missione archeologica d'Egitto della R. Università di Milano nella zona di Madinet Madi (campagna inverno e primavera 1936 - XIV)*. Milan.

VOGLIANO A. 1938. Rapporto preliminare della IV Campagna. *ASAE* 38, 533-549.

VOGLIANO A. 1942. *Un impresa archeologica milanese ai margini orientali del deserto libico*, Milan.

VON BERGMANN E. 1890. Inschriftliche Denkmäler der Sammlung ägyptischer Alterthümer des österreichischen Kaiserhauses. *Recueil de travaux relatifs à la philologie et à l'archéologie égyptiennes et assyriennes* 12, 1-23.

WALLET-LEBRUN C. 2009. *Le grand livre de pierre*. Paris.

WARD W.A. 1982. *Index of Egyptian administrative and religious titles of the Middle Kingdom, with a glossary of words and phrases used*. Beyrouth.

WARMENBOL E. 1996. Les tombes royales I et II de Byblos : la puissance et les apparences. Cent notes avec texte. Dans BROZE M. et TALON Ph. (éd.), *Les moyens d'expression du pouvoir dans les sociétés anciennes*. Louvain, 157-186.

WARMENBOL E. (éd.) 1999. *Ombres d'Égypte. Le peuple de pharaon*. Treignes.

WARMENBOL E. 2006. Sphinx. Les gardiens de l'Égypte. Dans ID. (éd.), *Sphinx. Les gardiens de l'Égypte*. Bruxelles, 13-25.

WASTLHUBER Chr. 2011. *Die Beziehungen zwischen Ägypten und der Levante während der 12. Dynastie Ökonomie und Prestige in Außenpolitik und Handel*. PhD diss. Ludwig-Maximilians Universität.

WATRIN L. 2006. *La statue de 'Sésostris III' de la collection François Pinault : itinéraire d'un faux*. Site Internet du Groupe de Recherche européen pour l'Archéologie au Levant. http://grepal.free.fr/sesostris.php (consulté le 31 janvier 2018).

WEGNER J. 2007. *The mortuary temple of Senwosret III at Abydos*. New Haven-Philadelphie.

WEGNER J. 2014. La ville de Ouah-Sout. Dans ANDREU-LANOË G. et MORFOISSE Fl. (éds.), *Sésostris III. Pharaon de légende*. Gand-Lille, 140-141.

WEGNER J. 2017. Raise yourself up : Mortuary imagery in the tomb of Woseribre Seneb-Kay. Dans *Company of images : Modelling the imaginary world of Middle Kingdom Egypt (2000-15000 BC). Proceedings of the International Conference of the EPOCHS Project Held 18th-20th September 2014 at UCL, London*. Louvain, 479-511.

WEGNER J., SMITH V. et ROSSELL S. 2000. The organization of the temple Nfr-KA of Senwosret III at Abydos. *ÄL* 10, 83-125.

WEGNER J. et ABU EL-YAZID M.A. 2006. The Mountain-of-Anubis : Necropolis seal of the Senusret III tomb enclosure at Abydos. Dans CZERNY E. *et al.* (éds.), *Timelines. Studies in Honour of Manfred Bietak*. Louvain, 419-435.

WEGNER J. et CAHAIL K. 2015. Royal funerary equipment of a king Sobekhotep at South Abydos : Evidence for the tombs of Sobekhotep IV and Neferhotep I ? *JARCE* 51, 123-164.

WEIGALL A. 1907. Report on some objects recently found in sebakh and other diggings. *ASAE* 8, 39-50.

WEIGALL A. 1924. *Ancient Egyptian works of art*. Londres.

WEIL A. 1908. *Die Veziere des Pharaonenreiches : Chronologisch angeordnet*. Strasbourg.

WEILL R. 1904. L'Asie dans les textes égyptiens de l'Ancien et du Moyen Empire. *Sphinx* 8, 179-215.

WEILL R. 1932. Compléments pour 'la fin du Moyen Empire égyptien' : monuments et faits documentaires. *BIFAO* 32, 7-52.

WEILL R. 1950a. Un grand dépositoire d'offrande du Moyen Empire à Éléphantine. *RdÉ* 7, 188-190.

WEILL R. 1950b. Le roi Hotepibre Amou-se-Hornezherit. *RdÉ* 7, 194.

WEINSTEIN J.M. 1974. A statuette of the princess Sobekneferu at Tell Gezer. *BASOR* 213, 49-57.

WENIG S. 1970. Zur Inschrift auf der Statue des Berliner Ägyptischen Museums Nr. 22463. *ZÄS* 96, 71-73.

WENZEL G. 2011. Ein Sphinxkopf aus der 12. Dynastie. Dans BECHTOLD E., GULYÁS A. et HASZNOS A. (éds.), *From Illahun to Djeme : Papers presented in honour of Ulrich Luft*. Oxford, 343-353.

WERBROUCK M. 1929. Trois types de l'Égypte d'autrefois. *BMRAH* 1, 90-94.

WERBROUCK M. 1934. Département égyptien : album. Dans *Musées Royaux d'Art et d'Histoire, Bruxelles*. Bruxelles.

WHELAN P. 2007. An unfinished Late Middle Kingdom stela from Abydos. Dans GRALLERT S. et GRAJETZKI W. (éds.), *Life and afterlife in ancient Egypt during the Middle Kingdom and Second Intermediate Period*. Londres, 130-154.

WHITEHOUSE H. 2009. *Ancient Egypt and Nubia in the Ashmolean Museum*. Oxford.

WIEDEMANN A. 1885-1886. The Egyptian monuments at Venice. *PBSA* 8, 87-92.

WIESE A. 2001. *Antikenmuseum Basel und Sammlung Ludwig. Die Ägyptische Abteilung*. Mayence.

WIESE A. 2014. *Ägyptische Kunstwerke aus der Sammlung Hans und Sonja Humbel*. Bâle.

WILD H. (éd.) 1956. *Antiquités égyptiennes de la collection du Dr. Widmer*. Lausanne.

WILD H. 1970. Quatre statuettes du Moyen Empire dans une collection privée de Suisse. *BIFAO* 69, 89-130.

WILDUNG D. 1969. *Die Rolle ägyptischer Könige im Bewusstsein ihrer Nachwelt*. MÄS 17. Berlin.

WILDUNG D. 1977. Hoherpriester von Memphis. Dans W. HELCK et E. OTTO (éds.), *LÄ II*. Wiesbaden, 1256-1263.

WILDUNG D. 1984. *L'âge d'or de l'Égypte : le Moyen Empire*. Fribourg-Munich.

WILDUNG D. 1999. La Haute Égypte. Un style particulier de la statuaire de l'Ancien Empire ? Dans ZIEGLER Chr. (éd.), *L'art de l'Ancien Empire égyptien. Actes du colloque, musée du Louvre*. Paris, 335-353.

WILDUNG D. 2000. *Ägypten, 2000 v. Chr. Die Geburt des Individuums*. Munich.

WILDUNG D. 2018. Les stratégies et méthodes des faussaires d'art égyptien. Dans GABER H., GRIMAL N. et PERDU O. (éds.), *Imitations, copies et faux dans les domaines pharaonique et de l'Orient ancien. Actes du colloque Collège de France-Académie des Inscriptions et Belles-Lettres, Paris, 14-15 janvier 2016*. Paris, 78-95.

WILDUNG D. et SCHOSKE S. (éds.) 1985. *Entdeckungen. Ägyptische Kunst in Süddeutschland*. Mayence.

WILDUNG D. et SCHOSKE S. 2009. *Last exit Munich. Altägyptische Meisterwerke aus Berlin*. Munich.

WILLEMS H. 2008. *Les textes des sarcophages et la démocratie. Éléments d'une histoire culturelle du Moyen Empire égyptien. Quatre conférences présentées à l'École Pratique des Hautes Études. Section des Sciences religieuses*. Paris.

WILLEMS H., DE MEYER M., PEETERS Chr. *et al.* 2009. Report of the 2004-2005 campaigns of the Belgian mission to Deir al-Barsha. *MDAIK* 65, 377-432.

WILLEMS H., PEETERS C. et VERSTRAETEN G. 2005. Where did Djehutyhotep erect his colossal statue ? *ZÄS* 132, 173-189.

WILLOUGHBY K.L. et STANTON E.B. (éds.) 1988. *The first Egyptians : an Exhibition*. Columbia.

WILSON J. 1941. The Egyptian Middle Kingdom at Megiddo. *AJSLL* 58, 225-236.

WINLOCK H.E. 1914. Excavations at Thebes in 1912-1913 by the Museum's Egyptian Expedition. *BMMA* 9, 10-23.

WINLOCK H.E. 1922. Excavations at Thebes. *BMMA* 17, 19-49.

WINLOCK H.E. 1923. The Egyptian expedition 1922-1923. *BMMA* 18, 11-39.

WINLOCK H.E. 1924. The tombs of the kings of the Seventeenth Dynasty at Thebes. *JEA* 10, 217-277.

WINLOCK H.E. 1928. The Egyptian expedition 1927-1928. *BMMA* 23, 3-28.

WINTERHALTER S. 1998. Die Plastik der 17. Dynastie. Dans BRODBECK A. (éd.), *Ein ägyptisches Glasperlenspiel Ägyptologische Beiträge für Erik Hornung aus seinem Schülerkreis*. Berlin.

WOLF W. 1957. *Die Kunst Aegyptens : Gestalt und Geschichte*. Stuttgart.

YOUNG E. 1966-1967. An offering to Thoth : a votive statue from the Gallatin collection. *BMMA (new series)* 25/7, 273-282.

YOYOTTE J. 1952. Un corps de police de l'Égypte pharaonique. *RdÉ* 9, 139-151.

YOYOTTE J. 1978. Apopis et la montagne rouge. *RdÉ* 30, 1978, 148-150.

ZIEGLER Chr., BARBOTIN Chr. et RUTSCHOWSCAYA M.-H. 1990. *Le Louvre. Les antiquités égyptiennes*. Paris.

ZIEGLER Chr. 1998. Une reine égyptienne entre au Louvre. *Revue du Louvre. La revue des musées de France* 48, 13-15.

ZIEGLER *et al.* 2004. *Pharaon. Exposition présentée à l'Institut du monde arabe à Paris, du 15 octobre 2004 au 10 avril 2005*. Paris.

ZIMMERMANN U. 1998. Bemerkungen zu den Tempelstatuen von Privatleuten des Mittleren Reiches. *GM* 166, 95-104.

ZIVIE-COCHE Chr. 1976. *Giza au Deuxième Millénaire*. BdE 70. Le Caire.

ZUANNI Ch. et PRICE C. 2018. The mystery of the « spinning statue » at Manchester Museum. *The Journal of Objects, Art and Belief* 14, 235-251.

ZUTTER J. et LEPDOR C. (éds.) 1998. *La collection du Dr. Henri-Auguste Widmer au Musée cantonal des Beaux-Arts de Lausanne*. Milan-Lausanne.

Liste des illustrations

Fig. 1.3 – Philadelphie E. 3381 : intendant Sobekhotep, fils de Néfer(et ?) et de l'intendant (Djehouty ?)-hotep. Photo SC.

Fig. 2.1.1a – New York MMA 26.3.29 : statue jubilaire de Montouhotep II découverte dans le temple du souverain à Deir el-Bahari. Fouilles du Metropolitan Museum of Art (1921-1922). Grès. 252,9 x 47,4 x 43,7 cm © Metropolitan Museum of Art.

Fig. 2.1.1b – New York MMA 26.7.1393 : statue d'Iker découverte dans la tombe CC4 (MMA 521) à Deir el-Bahari (XIᵉ d.). Fouilles de Carnavon et Carter (1909-1910). Calcaire. 21 x 14 x 9,4 cm © Metropolitan Museum of Art.

Fig. 2.1.2a – Ismaïlia JE 60520 : statue d'Amenemhat Iᵉʳ découverte à Khatâna. Granit. H. 174 cm. Photo SC.

Fig. 2.1.2b – New York MMA 66.99.4 : tête d'une statue d'Amenemhat Iᵉʳ (?) découverte dans le Levant. Pierre dure, cristalline, aux reflets verts (« marbre dolomitique ? »). H. 14,1 cm. © Metropolitan Museum of Art.

Fig. 2.1.2c – Paris E 10299 : tête d'une statue royale de la fin de la XIᵉ ou du début de la XIIᵉ dynastie. Grauwacke. 27,5 x 22 x 22,3 cm. Prov. inconnue. Photo SC.

Fig. 2.1.2d-e – Hanovre 1935.200.121 : tête d'une statue royale du début de la XIIᵉ dynastie. Granodiorite. 27 x 15,2 x 28,5 cm. Prov. inconnue. Ancienne coll. von Bissing. Photo SC.

Fig. 2.1.2f – Turin P. 408 : tête d'une statue de dignitaire du début de la XIIᵉ dynastie. Gneiss anorthositique. 7,6 x 9,5 x 8,2 cm. Prov. inconnue. Photo P. Dell'Aquila © Museo Egizio.

Fig. 2.1.3a – Berlin ÄM 1205 : torse d'une statue agenouillée de Sésostris Iᵉʳ, dite provenir de Memphis. Gneiss anorthositique. 47,5 x 26,5 x 16 cm. Photo SC.

Fig. 2.1.3b – Londres BM EA 44 : torse d'une statue debout de Sésostris Iᵉʳ. Prov. inconnue. Granodiorite. 78,5 x 45 x 35 cm. Photo SC.

Fig. 2.1.3c – Hanovre 1935.200.507 : tête d'une statue de Sésostris Iᵉʳ (?). Prov. inconnue. Grauwacke. H. 11,8 cm. Photo SC.

Fig. 2.2.1 – Paris A 23 : sphinx d'Amenemhat II découvert à Tanis. Granit. 204 x 156 x 480 cm. Photo SC.

Fig. 2.2.2 – Boston 29.1132 : torse d'une statue attribuée à Amenemhat II, découverte à Semna. Granodiorite. 23,2 x 15,7 x 10,6 cm. Photo SC.

Fig. 2.2.3 – Brooklyn 56.85 : tête de sphinge contemporaine d'Amenemhat II, découverte dans la région de Rome. Grauwacke. 38,9 x 34,9 x 36,7 cm. Photo SC.

Fig. 2.2.4 – Turin S. 4411-4414 : visages des statues du nomarque Ibou, découvertes à Qaw el-Kebir. Photos P. Dell'Aquila © Museo Egizio.

Fig. 2.2.5 – Paris N 870 : statuette du directeur du trésor Iay. Grauwacke. 16,5 x 9,3 x 9,9 cm. Photo SC.

Fig. 2.2.6 – Berlin ÄM 7264 : colosse du milieu de la XIIᵉ dynastie réinscrit et modifié pour Ramsès II. Granodiorite. 320 x 110,5 x 209 cm. Photo SC.

Fig. 2.3.1 – Copenhague ÆIN 659 : torse d'une statue attribuée à Sésostris II. Granodiorite. H. 35 cm. Photo SC.

Fig. 2.3.2 – Vienne ÄOS 5776 : buste d'une statue attribuée à Sésostris II. Granodiorite. H. 23,8 cm. Photo SC.

Fig. 2.3.3a – Le Caire CG 382 : statue de la reine Néferet. Granodiorite. H. 165 cm. Photo SC.

Fig. 2.3.3b – Le Caire TR 8/12/24/2 : torse féminin. Granodiorite. H. ca. 25 cm. Photo SC.

Fig. 2.3.3c – Istanbul 10368 : torse d'une reine. Granodiorite. H. ca. 25 cm. Photo SC.

Fig. 2.3.4a – Éléphantine 15 : statue du nomarque Khema, découverte dans le sanctuaire d'Héqaib. Granodiorite. D'après HABACHI 1985, pl. 39.

Fig. 2.3.4b – Londres BM EA 462 : statue du chambellan Amenemhat. Photo SC.

Fig. 2.3.5 – Éléphantine 13 : statue du gouverneur Sarenpout II. D'après HABACHI 1985, pl. 33.

Fig. 2.3.7a-b – Rome Barracco 11 et Paris A 80 : statues du grand intendant Khentykhetyour. Photos SC.

Fig. 2.3.8a-b – Boston 1973.87 et Le Caire CG 459 : groupes statuaires du gouverneur Oukhhotep IV (détails). Photos SC.

Fig. 2.3.8c – Bruxelles E. 8257 : Khnoumnakht, échanson/majordome (?) du gouverneur. Photo SC.

Fig. 2.3.9a – Berlin ÄM 8432 : statue du chef de domaine Tetou. Photo SC.

Fig. 2.3.9b – Hildesheim 10 : statue de Sahathor, chef de la maison du travail de l'offrande divine. Photo SC.

Fig. 2.3.10a – Copenhague ÆIN 29 : buste masculin. Photo © Ny Carlsberg Glyptotek

Fig. 2.3.10b – Copenhague ÆIN 89 : torse masculin. Photo © Ny Carlsberg Glyptotek

Fig. 2.4.1.1a – Statues du « groupe de Brooklyn ». D'après CONNOR 2018, 23.

Fig. 2.4.1.1-b-e – Brooklyn 52.1 : statue de Sésostris III. Photos SC.

Fig. 2.4.1.2a-d – Londres BM EA 684, 6865, 686 et Le Caire TR 18/4/22/4 : Statues de Sésostris III jadis installées dans le temple de Montouhotep II à Deir el-Bahari. Photos SC.

Fig. 2.4.1.2e – Le Caire CG 42012 : colosse en granit de Sésostris III. Photo Eid Mertah.

Fig. 2.4.1.2f – Le Caire CG 42011 (Sésostris III) et Éléphantine 17 (Héqaib II). D'après LEGRAIN 1906a, pl. 6 et HABACHI 1985, pl. 53.

Fig. 2.4.1.2g – New York MMA 26.7.1394 : visage en quartzite de Sésostris III © Metropolitan Museum of Art.

Fig. 2.4.1.2h-j – Suez JE 66569 : statue de Sésostris III découverte à Médamoud. Photo SC.

Fig. 2.4.1.2k – New York MMA 17.9.2 : sphinx en gneiss anorthositique de Sésostris III © Metropolitan Museum of Art.

Fig. 2.4.1.2l – Vienne ÄOS 5813 : tête d'un sphinx en grauwacke de Sésostris III. Photo SC.

Fig. 2.4.1.2m-n – Cambridge E.37.1930 : tête d'une statue colossale en granit de Sésostris III. Photo SC.

Fig. 2.4.1.2o – Londres BM EA 608 : tête d'une statue colossale en granit de Sésostris III. Photo SC.

Fig. 2.4.1.2p – Lisbonne 138 : tête en obsidienne de Sésostris III. Photo SC.

Fig. 2.4.1.2q – Paris E 12960 : statue « archaïsante » de Sésostris III découverte à Médamoud. Photo SC.

Fig. 2.4.1.2r – Paris E 12961 : statue « expressive » de Sésostris III découverte à Médamoud. Photo SC.

Fig. 2.4.1.2s – Paris E 12962 : visage d'une statue de Sésostris III découverte à Médamoud. Photo SC.

Fig. 2.4.2a – Bruxelles E. 6748 : tête d'une statue de dignitaire. Photo SC.

Fig. 2.4.2b – Berlin ÄM 119-99 : torse masculin. Photo SC.

Fig. 2.4.2c – Paris E 10445 : torse masculin. Photo SC.

Fig. 2.4.2d – Londres BM EA 848 : buste d'une statue masculine. Photo SC.

Fig. 2.4.2e – Chicago A.105180 : tête d'une statue de masculine. Photo SC.

Fig. 2.4.2f – Londres BM EA 69519 : tête d'une statue féminine. Photo SC.

Fig. 2.4.2g – Paris E 11216 : homme assis en tailleur. Photo SC.

Fig. 2.4.2.1a-c – Éléphantine 17, 27 et 21 : statues d'Héqaib II (réalisée de son vivant), d'Héqaib II défunt et d'Imeny-seneb. D'après HABACHI 1985, pl. 50, 73 et 61.

Fig. 2.5.1.1a – Le Caire CG 392 : dyade de figures nilotiques à l'effigie d'Amenemhat III. Photo SC.

Fig. 2.5.1.1b – Le Caire TR 13/4/22/9 : tête d'une statue d'Amenemhat III coiffé de la couronne amonienne. Photo SC.

Fig. 2.5.1.2a – Les trois petites statues de la série en attitude d'adoration de Karnak (Cleveland 1960.56, Berlin ÄM 17551 et New York 45.2.6), H. orig. 80 cm. Photos SC.

Fig. 2.5.1.2b – Le Caire CG 383 (gauche) et Londres BM EA 1063 (droite) : têtes monumentales découvertes à Bubastis, attribuées à Amenemhat III. Photos SC.

Fig. 2.5.1.2c – Le Caire CG 383 (droite) et Londres BM EA 1063 (gauche) : têtes monumentales découvertes à Bubastis, attribuées à Amenemhat III. Photos SC.

Fig. 2.5.1.2d – Le Caire CG 395 : statue d'Amenemhat III en costume cérémoniel (détail). Photo SC.

Fig. 2.5.1.2e – Rome Altemps 8607 : buste d'une statue d'Amenemhat III (fragment d'une dyade aux figures nilotiques ?). Photo SC.

Fig. 2.5.1.2f – Beni Suef JE 66322 : statue d'Amenemhat III découverte à Medinet Madi. Photo SC.

Fig. 2.5.1.2g – Le Caire CG 392 : dyade de figures nilotiques à l'effigie d'Amenemhat III. D'après EVERS 1929, pl. 129.

Fig. 2.5.1.2h-i – Le Caire CG 393 et 1243 : deux des sphinx à crinière d'Amenemhat III découverts à Tanis. Photos SC.

Fig. 2.5.1.2j – Cambridge E.GA.3005.1943 : visage d'une statue attribuable à Amenemhat III. Photo SC.

Fig. 2.5.1.2k-l – Copenhague ÆIN 924 : tête en grauwacke d'Amenemhat III. Photos SC.

Fig. 2.5.1.2m – Paris N 464 : statuette en grauwacke d'Amenemhat III. Photo SC.

Fig. 2.5.1.2n – Berlin ÄM 11348 : buste d'une statue d'Amenemhat III. Photo SC.

Fig. 2.5.1.2o-p – Le Caire CG 385 : statue d'Amenemhat III découverte à Hawara. D'après EVERS 1929, pl. 103-104.

Fig. 2.5,1.2q – Londres UC 14363 : tête d'une statue d'Amenemhat III. Photo SC.

Fig. 2.5.1.2r – Coll. Nubar : tête d'une statue d'Amenemhat III. D'après CAPART 1948, pl. 287.

Fig. 2.5.1.2s – Cambridge E.GA.82.1949 : tête d'une statue attribuable à Amenemhat III. Photo SC.

Fig. 2.5.2a-b – Paris E 11053 : le chef des prêtres Amenemhat-ânkh. Photo SC.

Fig. 2.5.2c – Berlin ÄM 15700 : le (grand ?) intendant Nemtyhotep. Photo SC.

Fig. 2.5.2d – Brooklyn 62.77.1 : statue d'un dignitaire. Photo SC.

Fig. 2.5.2e – New York 59.26.2 : buste d'une statue masculine © Metropolitan Museum of Art.

Fig. 2.5.2f – Baltimore 22.203 : statue d'un vizir de la fin de la XIIᵉ dynastie, usurpée à la Troisième Période intermédiaire par Pa-di-iset, fils d'Apy. Photo SC.

Fig. 2.5.2g – New York 56.136 : groupe statuaire du contremaître Senbebou © Metropolitan Museum of Art.

Fig. 2.5.2h – Paris E 22771 : torse d'une statue masculine. Photo SC.

Fig. 2.5.2i – Le Caire JE 30168 – CG 38103 : torse d'une divinité masculine (Khépri ?). H. 89,2 cm. Photo SC.

Fig. 2.6.1a-b – Londres BM EA 58892 : sphinx au nom d'Amenemhat IV. Photos SC.

Fig. 2.6.1c-e – Le Caire JE 42906 : piédestal au nom d'Amenemhat IV. D'après BRUNTON 1939, pl. 14.

Fig. 2.6.1f-g – Alexandrie 68 – CG 42016 : statue d'Amenemhat IV (?). Photo SC.

Fig. 2.6.1h – Munich ÄS 4857 : tête d'une statue d'Amenemhat IV (?). Photo SC.

Fig. 2.6.1i – Londres UC 13249 : tête d'une statue d'Amenemhat IV (?). Photo SC.

Fig. 2.6.1j – Moscou E-1 : tête d'une statue d'Amenemhat IV (?). D'après BERLEV et HODJASH 1988, 56.

Fig. 2.6.2a – Paris E 27135 : torse d'une statue de Néférousobek. Photo SC.

Fig. 2.6.2b – Tell el-Dabʿa 06 : partie inférieure d'une statue agenouillée de Néférousobek. D'après HABACHI 1954, pl. 7b.

Fig. 2.6.2c – New York MMA 08.200.2 : tête d'une statue de souverain de la fin de la XIIᵉ dynastie (Néférousobek ?) © Metropolitan Museum of Art

Fig. 2.6.2d-f – New York MMA 65.59.1 : buste d'une statuette de souveraine de la fin de la XIIᵉ dynastie enveloppée dans un manteau (Néférousobek ?). © Metropolitan Museum of Art. Dessin SC.

Fig. 2.6.3a – New York MMA 66.99.65 : buste d'une statuette masculine © Metropolitan Museum of Art.

Fig. 2.6.3b – Genève-Lausanne Eg. 12 : torse d'une statuette masculine. Photo SC.

Fig. 2.6.3c – Bâle Lg Ae BDE 75 : tête d'une statue masculine. Photo SC.

Fig. 2.6.3d – Francfort 723 : tête d'une statue masculine. Photo SC.

Fig. 2.7.1a-c – Paris E 12924, Beni Suef JE 58926 et Le Caire JE 54857 : têtes de statues de jubilé d'Amenemhat-Sobekhotep Sekhemrê-Khoutaouy (?). D'après CONNOR 2016b, fig. 1-3.

Fig. 2.7.1d – Le Caire JE 56496 : relief du « porche » d'Amenemhat-Sobekhotep à Médamoud. D'après CONNOR 2016b, fig. 15.

Fig. 2.7.1e – Besançon D.890.1.65 : tête d'une statue d'Amenemhat-Sobekhotep Sekhemrê-Khoutaouy (?). Photo SC.

Fig. 2.7.1f – Vienne ÄOS 37 : buste de la statue d'Amenemhat-Senbef Sekhemkarê. D'après FAY 1988, pl. 21.

Fig. 2.7.1g – Le Caire CG 259 : statue de *ka* du roi Hor. Photo SC.

Fig. 2.7.1h – Coll. Abemayor 01 : tête d'une statue d'un roi du début de la XIIIᵉ d. Photos : actuel propriétaire

Fig. 2.7.1i – Londres BM EA 1167 : buste d'une statue royale du début de la XIIIᵉ d. Photo SC.

Fig. 2.7.1j – Vatican 22752 : tête d'une statue royale du début de la XIIIᵉ d. Photo SC.

Fig. 2.7.2a – Éléphantine 78 : buste d'une statue du début de la XIIIᵉ d. (partie supérieure la statue du directeur des champs Ânkhou ?). D'après HABACHI 1985, pl. 176.

Fig. 2.7.2b – Éléphantine 28 : le gouverneur Khâkaourê-seneb. D'après HABACHI 1985, pl. 84.

Fig. 2.7.2c – Londres BM EA 24385 : le scribe royal Ptahemsaf-Senebtyfy. Photos SC.

Fig. 2.7.2d-e – Londres BM EA 1785 : le gouverneur Ânkhrekhou. Photos SC.

Fig. 2.7.2f – Alexandrie JE 43928 : l'intendant Sakahorka. Photo SC.

Fig. 2.7.2g – Détroit 30.372 : buste d'un dignitaire du début de la XIIIᵉ d. Photo SC.

Fig. 2.7.2h – Éléphantine 31 : statue de l'intendant Amenemhat. D'après HABACHI 1985, pl. 93-94.

Fig. 2.7.2i – Munich Gl 14 : statue de dignitaire du début de la XIIIᵉ d. Photo SC.

Fig. 2.7.2j – Boston 1970.441 : tête d'une statue de dignitaire du début de la XIIIᵉ d. Photo SC.

Fig. 2.7.2k – Éléphantine 79 : visage d'un dignitaire du début de la XIIIᵉ d. D'après HABACHI 1985, pl. 178.

Fig. 2.7.2l – Turin S. 4265 : le gouverneur Ouahka III. Photo P. Dell'Aquila © Museo Egizio.

Fig. 2.7.2m – Turin S. 4265 (comparaison avec une statue de Sésostris III, New York MMA 17.9.2, et Amenemhat-Senbef, Vienne ÄOS 37). Dessin SC.

Fig. 2.7.2n – Le Caire CG 408 : statue du trésorier Khentykhetyemsaf-seneb. Photos SC.

Fig. 2.8.1a – Le Caire JE 53668 : torse d'une statue de Khendjer. D'après JÉQUIER 1933, pl. 5b.

Fig. 2.8.1b – Le Caire JE 32090 : statue d'Osiris gisant (détail du visage). Photo SC.

Fig. 2.8.1c-e – Le Caire CG 42034, 42207 et Beni Suef 1632 (= CG 42206) : statues du père d'Ânkhou, et probablement du vizir Ânkhou lui-même. Photos SC.

Fig. 2.8.1f – Éléphantine 30 – Assouan 1378 : le gouverneur Héqaib III. D'après HABACHI 1985, pl. 90.

Fig. 2.8.1g – Rome Barracco 8 : buste d'une statue masculine. Photo SC.

Fig. 2.8.2a-b – Le Caire JE 37466 et 37467 : colosses du roi Marmesha. Photos SC.

Fig. 2.8.2c – Le Caire JE 37467 : colosse du roi Marmesha. Photo SC.

Fig. 2.8.2d – Le Caire JE 37466 : colosse du roi Marmesha. Photo SC.

Fig. 2.8.2e-j – Berlin ÄM 13255 (e-h) et Coll. Sørensen 1 (i-j) : têtes royales coiffées des premières attestations du khepresh ? Dessins SC.

Fig. 2.8.3a – Le Caire JE 52810 : fragment de sphinx au nom de Sobekhotep Sekhemrê-séouadjtaouy. Dessin SC.

Fig. 2.8.3b – Stockholm NME 75 : base d'une statue debout du roi Sobekhotep Sekhemrê-séouadjtaouy. Photo SC.

Fig. 2.8.3c – Le Caire JE 43269 : le chancelier royal Montouhotep, père de Sobekhotep Sekhemrê-séouadjtaouy. Photo SC.

Fig. 2.8.3d – Karnak KIU 2053 : statue en granit d'un souverain du deuxième quart de la XIIIᵉ d. Photo SC.

Fig. 2.8.3e-g – Brooklyn 77.194 : relief montrant Sobekhotep Sekhemrê-séouadjtaouy présentant des offrandes aux déesses Satet et Ânouqet. Photos SC.

Fig. 2.8.3h – Éléphantine 69 : statue du gardien de la salle du palais Snéfrou. D'après HABACHI 1985, pl. 163.

Fig. 2.8.3i – Éléphantine 72 : statue de Senpou, gardien de la salle d'Amenemhat. D'après HABACHI 1985, pl. 168.

Fig. 2.8.3j – Lausanne 512 : tête d'une statue masculine. Photo SC.

Fig. 2.8.3k – Stockholm MM 11234 : buste d'une statue masculine. Photo SC.

Fig. 2.8.3l – Chicago OIM 17273 : buste d'une statue masculine. Dessin SC.

Fig. 2.8.3m – Liverpool M.13934 : buste d'une statue masculine. Photo SC.

Fig. 2.8.3n – Hanovre 1950.67 : tête d'une statue masculine. Photo SC.

Fig. 2.8.3o-q - Londres BM EA 66835 : dyade anépigraphe. Photos SC.

Fig. 2.8.3r-s – Turin C. 3064 : le directeur des champs Kheperka. Photos Pino Dell'Aquila © Museo Egizio.

Fig. 2.8.3t-u – Turin S. 1220 : statue du vizir Iymérou, affublée d'une tête de statue de la XVIIIᵉ d. Photos Pino Dell'Aquila © Museo Egizio.

Fig. 2.8.3v – Bâle Lg Ae NN 17 : tête d'une statue royale du deuxième quart de la XIIIᵉ d. Photo SC.

Fig. 2.9.1a-b – Le Caire CG 42022 : dyade de Néferhotep Iᵉʳ. Photos SC et d'après EVERS 1929, pl. 143.

Fig. 2.9.1c – Bologne 1799 : statuette de Néferhotep Iᵉʳ. Photo SC.

Fig. 2.9.1d-e – Bruxelles E. 6342 : buste d'une statue de Néferhotep Iᵉʳ (?). Photos SC.

Fig. 2.9.2a-b – statues du grand intendant Titi : Baltimore 22.190 (photo SC) et Éléphantine 50 (d'après HABACHI 1985, pl. 129).

Fig. 2.9.2c – Berlin ÄM 22462 : le « père du dieu » Haânkhef. Photo SC.

Fig. 2.9.2d – Éléphantine 45 : le harpiste Tjeni-âa. D'après HABACHI 1985, pl. 118.

Fig. 2.9.2e – Paris E 14216 : statue masculine. Photo SC.

Fig. 2.9.3 – Chicago OIM 8303 : buste d'une statue royale (Néferhotep Iᵉʳ ?). Dessin SC.

Fig. 2.10.1a – Paris A 16 : colosse assis de Sobekhotep Khânéferrê. Photo SC.

Fig. 2.10.1b – Paris A 17 : statue assise de Sobekhotep Khânéferrê. Photo SC.

Fig. 2.10.1c – Berlin ÄM 10645 : statue agenouillée de Sobekhotep Khâhoteprê. Photo SC.

Fig. 2.10.1d-g – Leyde I.C. 13 : piédestal au nom de Sobekhotep Khâânkhrê. Photos SC.

Fig. 2.10.1h – Lyon H 1369 : fragment d'une statuette royale du troisième quart de la XIIIᵉ d. Photo SC.

Fig. 2.10.1i – Karnak KIU 2051 : statue royale du troisième quart de la XIIIe d. Photo SC.

Fig. 2.10.1j – Paris AF 8969 : un roi Khâ[…]rê en tenue de *heb-sed*. Photo SC.

Fig. 2.10.1k-l – Le Caire CG 42027 : Sobekhotep Merhoteprê en tenue de *heb-sed*. Photo SC.

Fig. 2.10.2a-b – Éléphantine 107 et Éléphantine 1988 : le fils royal Sahathor. D'après HABACHI 1985, pl. 203 et KAISER *et al.* 1988, pl. 58a.

Fig. 2.10.2c – Le Caire CG 42020 : le roi Sobekhotep Khâânkhrê (?). D'après LEGRAIN 1906a, pl. 11.

Fig. 2.10.2d – Éléphantine 37 : le grand parmi les Dix de Haute-Égypte Imeny-Iâtou. D'après HABACHI 1985, pl. 106.

Fig. 2.10.2e – Richmond 63-29 : l'aîné du portail Horâa. Photo SC.

Fig. 2.10.2f – Paris A 48 : Senousret, héraut du vizir. Photo SC.

Fig. 2.10.2g-h – Paris A 125 : statue du vizir Néferkarê-Iymérou. Photos SC.

Fig. 2.10.2i-j – Statues du vizir Néferkarê-Iymérou dans l'attitude du scribe : Heidelberg 274 (photo SC) et Éléphantine 40 (d'après HABACHI 1985, pl. 112).

Fig. 2.10.2k – Paris E 32640 : le « puissant de bras » Iouiou. Photo SC.

Fig. 2.10.2l – Paris E 14330 : le surveillant des conflits Nebit. Photo SC.

Fig. 2.10.2m – Yverdon 801-436-200 : le gardien Renseneb. Photo SC.

Fig. 2.10.2n – Chicago AI 1920.261 : tête d'une statue de vizir. Photo SC.

Fig. 2.10.2o – Yale YPM 6640 : statue anonyme. Photo SC.

Fig. 2.10.2p – Ann Arbor 88808 : le « père du dieu » Renseneb. Photo SC.

Fig. 2.11.2a-b – Vienne ÄOS 5801 et Berlin ÄM 2285 : le héraut à Thèbes Sobekemsaf. Photos SC.

Fig. 2.12.1a – Le Caire CG 42023 : Néferhotep II. Photo SC.

Fig. 2.12.1b – Le Caire CG 42025 : tête royale de la fin de la XIIIᵉ d. D'après LEGRAIN 1906a, pl. 15.

Fig. 2.12.1c-d – Le Caire JE 43599 : Sobekhotep Merkaourê. Photo SC.

Fig. 2.12.1e-f – Turin S. 1219/1 : dyade du prêtre-*ouâb* Sahi. Photos Pino Dell'Aquila © Museo Egizio.

Fig. 2.12.1g – Budapest 51.2049 + Berlin ÄM 34395 : un des derniers rois Sobekhotep. Photos SC.

Fig. 2.12.1h – Houston (Coll. priv.) : Tête d'un roi de la fin de la XIIIᵉ d. Photo SC.

Fig. 2.12.1i – Londres BM EA 65429 : Montouhotep V. Photo © Trustees of the British Museum.

Fig. 2.12.1j – Manchester 10912 : Tête d'un roi de la fin de la XIIIᵉ d. Photo SC.

Fig. 2.12.1k-l – Le Caire CG 42026 : Sésostris IV. Photo Eid Mertah ; dessin SC.

Fig. 2.12.2a – Vienne ÄOS 5915 : statue du député du trésorier Khâkhéperrê-seneb. Photo SC.

Fig. 2.12.2b – Bologne KS 1839 : statue du directeur des champs Seneb(henaef ?). Photo SC.

Fig. 2.12.2c – Éléphantine 41 : statue du directeur de l'Enceinte Ibiâ. D'après HABACHI 1985, pl. 114.

Fig. 2.12.2d – Baltimore 22.61 : la Bouche de Nekhen Sahathor. Photo SC.

Fig. 2.12.2e – Éléphantine K 258 b : l'intendant Iy et sa femme Khonsou, fille de la reine Noubkhâes. Photo SC.

Fig. 2.13.1a – Le Caire JE 48874 et 48875 : sphinx au nom du roi Montouhotépi Séânkhenrê. Dessin SC.

Fig. 2.13.1b – Le Caire CG 386 : statue du roi Sobekemsaf Iᵉʳ découverte à Abydos. Photo SC.

Fig. 2.13.1c-d – Londres BM EA 871 : statue du roi Sobekemsaf Iᵉʳ provenant de Karnak. Photos SC.

Fig. 2.13.1e – Londres UC 14209 + Philadelphie E 15737 (?) : statue de Sobekemsaf Iᵉʳ. Photos SC.

Fig. 2.13.1f – Philadelphie E 15737 : tête de la statue de Londres UC 14209 (?). Photos SC.

Fig. 2.13.1g – Glasgow 13.242 : statuette d'un roi (XVIᵉ-XVIIᵉ d.). Photo SC.

Fig. 2.13.1h – Londres BM EA 26935 : statuette d'un roi (XVIᵉ-XVIIᵉ d.). Photo SC.

Fig. 2.13.2a – Bruxelles E. 791 : statuette de la Bouche de Nekhen Djehoutymes. Photo SC.

Fig. 2.13.2b – Manchester 7201 : statuette masculine. Photo SC.

Fig. 2.13.2c – Paris E 18796 bis : statuette de Siti. Photo SC.

Fig. 2.13.2d – Paris E 5358 : statuette du fonctionnaire-*sab* Ibiâ. Photo SC.

Fig. 2.13.2e – Baltimore 22.3 : statuette du héraut […]qema. Photo SC.

Fig. 2.13.2f – Boston 28.1760 : torse masculin découvert à Ouronarti. Photo SC.

Fig. 2.13.2g – Paris E 15682 : statue du prince Iâhmès. Photo SC.

Fig. 2.13.2h – New York MMA 01.4.104 : statuette masculine. Photo © Metropolitan Museum of Art.

Fig. 2.13.2i – New York MMA 2006.270 : tête d'une statue du roi Ahmosis © Metropolitan Museum of Art.

Fig. 3.1a – Carte de l'Égypte.

Fig. 3.1.1a – Khartoum 447 : statue de Sésostris III en tenue de *heb-sed*, découverte à Semna-Ouest, dans le temple de Thoutmosis III dédié à Dedoun et Sésostris III. Photo SC.

Fig. 3.1.1b – Khartoum 452 : statue de Sésostris III en tenue de *heb-sed*, découverte sur l'île d'Ouronarti. Photo SC.

Fig. 3.1.1c – Boston 24.1764 : tête d'une statue en granit de Sésostris III, découverte à Semna. Photo SC.

Fig. 3.1.1d – Boston 27.871 : statue d'un homme debout, découverte à Semna. Photo SC.

Fig. 3.1.1e – Boston 24.2242 : torse d'une statuette féminine, découvert à Koumma. Photo SC.

Fig. 3.1.1f – Paris E 25579 : statue de Senousret (?), fils de Sahâpy, découverte dans la nécropole de Mirgissa. Photo SC.

Fig. 3.1.1g – Khartoum 14068 (= IM 98) : statue de Seneb, fils d'Iy et Khéty, découverte dans la nécropole de Mirgissa. Photo SC.

Fig. 3.1.1h – Khartoum 14070 : statue de Dedousobek, fils de Satsobek, découverte dans la nécropole de Mirgissa. Photo SC.

Fig. 3.1.1i – Paris E 25576 : statuette féminine découverte dans la nécropole de Mirgissa. Photo SC.

Fig. 3.1.1j – Khartoum 14069 : buste d'une statue masculine découvert dans la forteresse haute de Mirgissa. Photo SC.

Fig. 3.1.1k – Londres BM EA 65770 : torse d'une statuette masculine, découvert à Bouhen. Photo SC.

Fig. 3.1.1l – Leipzig 6153a+c : statuette de Dedou-Iâh, surnommé Hor, découverte dans la nécropole d'Aniba. Photo SC.

Fig. 3.1.1m – Philadelphie E 11168 : statuette masculine découverte dans la nécropole d'Aniba. Photo SC.

Fig. 3.1.1n – Descenderie et entrée de la tombe K8 de la nécropole de Bouhen. D'après RANDALL-MACIVER 1911, pl. 70b

Fig. 3.1.1o - Intérieur de la pièce centrale de la tombe K 8. La statue du jardinier Merer est visible sur le sol en bas à gauche de la photo, devant la chambre E. D'après RANDALL-MACIVER 1911, pl. 71b.

Fig. 3.1.1p – Nécropole d'Aniba, superstructure de la tombe S 35. D'après STEINDORFF 1937, pl. 22d.

Fig. 3.1.1q – Nécropole d'Aniba, superstructure de la tombe S 31. D'après STEINDORFF 1937, pl. 21c.

Fig. 3.1.2.1 – Paris E 12683 : torse d'une statue masculine découvert dans la Cachette du temple de Satet. Photo SC.

Fig. 3.1.2.2a – Plan du sanctuaire d'Héqaib, avec succession des différentes adjonctions : 1) Héqaib, Sarenpout Ier et Hâpy (règne de Sésostris Ier) ; 2) Sarenpout II et Khema (règne de Sésostris II) ; 3) Héqaib II (règne de Sésostris III) ; Imeny-seneb (règne d'Amenemhat III) ; Khâkaourê-seneb (fin XIIe d.) ; 6) Imen-âa et Imeny-seneb (XIIIe dynastie).

Fig. 3.1.2.2b – Reconstitution du sanctuaire d'Héqaib à la fin de son développement. Dessin SC.

Fig. 3.1.2.2c – Sanctuaire d'Héqaib vu depuis le sud. Photo SC.

Fig. 3.1.2.2d – Évocation de l'intérieur du sanctuaire d'Héqaib, rempli des monuments qui y ont été retrouvés. Dessin SC.

Fig. 3.1.3.1a – Plan schématique des mastabas entourant le sanctuaire d'Isi. Dessin SC, d'après MOELLER 2005, 31, fig. 1.

Fig. 3.1.3.1b – Évocation du sanctuaire d'Isi à la XIIIe dynastie. Dessin SC.

Fig. 3.1.3.1c – Paris A 14330 : statue du surveillant des conflits et prêtre-lecteur Nebit, fils d'Inetites, mise au jour dans le naos en calcaire du vestibule du sanctuaire d'Isi. Photo SC.

Fig. 3.1.4a – Baltimore 22.340 : statuette masculine découverte dans la nécropole d'Esna. D'après STEINDORFF 1946, pl. 9.

Fig. 3.1.4b – Liverpool 16.11.06.309 : torse d'une statuette masculine, apparemment réparée à l'époque pharaonique, découverte dans la nécropole d'Esna. Photo SC.

Fig. 3.1.6a – Turin S. 12010 : buste d'une statue masculine mis au jour parmi les ruines du temple d'Hathor à Gebelein. Photo © Museo Egizio

Fig. 3.1.6b – Turin S. 12020 : fragment du pagne long d'un dignitaire debout (le connu du roi […], fils de Senousret-âa (?), découvert à Gebelein. Photo SC.

Fig. 3.1.7 – Swansea W301 : statue de Min-âhâ, découverte dans la nécropole d'Armant. Photo SC.

Fig. 3.1.9.1a – Colosses debout de Sésostris III et Sésostris IV. Dessin SC.

Fig. 3.1.9.1b – Série de statues d'Amenemhat III et de ses successeurs en position de prière.

Fig. 3.1.9.1c – Colosses assis de rois de la XIIIe dynastie, placés, probablement à la XVIIIe dynastie, contre la face nord du VIIe pylône. Photo SC.

Fig. 3.1.9.1d – Karnak ME 4A : statue du chancelier royal Senousret (XIIIe dynastie), retrouvée réutilisée dans des fondations de la XVIIIe dynastie. Photo SC.

Fig. 3.1.9.1e – Karnak KIU 2527 : statue agenouillée d'un chancelier royal (XIIIe dynastie), retrouvée réutilisée dans des fondations de la XVIIIe dynastie. Photo SC.

Fig. 3.1.9.2a – Le Caire JE 38579 : statue jubilaire de Montouhotep II retrouvée à Karnak, dédiée par Sésostris II et III, puis restaurée par Sobekhotep Khânéferrê. Photo SC.

Fig. 3.1.9.2b – Baltimore 22.214 : statue de l'aîné du portail Néferhotep, fils de Renesseneb et Resou-Senebtyfy (fin XIIIe dynastie), dont le proscynème est adressé à un roi divinisé : Nebhepetrê ou Khânéferrê. Photo SC

Fig. 3.1.9.3a – Qourna 01 : fragment d'une statue du « fils royal » Sahathor, fils de Kemi et Haânkhef, découverte dans le portique du temple des Millions d'Années de Séthy Ier. Photo SC.

Fig. 3.1.9.3b – Qourna 03 : fragment d'une statue du « fils royal » Sahathor (?) découverte dans le portique du temple des Millions d'Années de Séthy Ier. Photo SC.

Fig. 3.1.9.4.2a – New York MMA 22.3.68 : statue et chapelle-naos de l'intendant du district Amenemhat et de sa femme Néférou, découverte sur la colline surplombant la cour du temple de Montouhotep II à Deir el-Bahari. Photo © Metropolitan Museum of Art.

Fig. 3.1.9.4.2b – New York MMA 23.3.37 : statue en bois du supérieur de la ville Iouy (?) découverte dans la nécropole de Deir el-Bahari. Photo © Metropolitan Museum of Art.

Fig. 3.1.9.4.2c – New York MMA 23.3.38 : statue en calcaire du supérieur de la ville Iouy (?) découverte dans la nécropole de Deir el-Bahari. Photo © Metropolitan Museum of Art.

Fig. 3.1.9.4.3a – Le Caire JE 33480 : statue de l'ornement royal Néferhotep, découverte dans la nécropole de Dra Abou el-Naga. D'après NORTHAMPTON 1908, pl. 15.

Fig. 3.1.9.4.3b – Philadelphie E. 29-86-354 : statue féminine découverte dans la nécropole de Dra Abou el-Naga. Photo SC.

Fig. 3.1.9.4.3c – Philadelphie E. 29-87-478 : statue du scribe Djehouty, découverte dans la nécropole de Dra Abou el-Naga. Photo SC.

Fig. 3.1.10 - Restitution du porche de Sésostris III à Médamoud. Dessin J.J. Clère. D'après Bisson De La Roque et Clère 1928, 108, fig. 78.

Fig. 3.1.11a-d – Londres BM EA 58077-58080 : statuettes masculines dites provenir de la nécropole de Khizam. Photos SC.

Fig. 3.1.13 – Le Caire JE 33733 : dyade en stéatite de Senet, insérée dans une base en calcaire, découverte dans la nécropole de Hou. Photo SC.

Fig. 3.1.14 – New York MMA 01.4.104 : statuette masculine (XVIIᵉ dynastie) découverte dans la nécropole d'el-Amra. Photo © Metropolitan Museum of Art.

Fig. 3.1.15a : plan du site d'Abydos.

Fig. 3.1.15.3a-b – Photographie et reconstitution du site de la Terrasse du Grand Dieu. SC

Fig. 3.1.15.5 – Abydos 1950 : statue royale en tenue jubilaire, sculptée à l'intérieur d'un naos, trouvée dans la zone cultivable à proximité du temple de Sésostris III. Photo SC

Fig. 3.1.16a – Reconstitution de la nécropole de Qaw el-Kebir. Dessin SC.

Fig. 3.1.16b – Turin S. 4410 : tête d'une statue du nomarque Ibou (mi-XIIᵉ dynastie), découvert dans sa tombe à Qaw el-Kebir. Photo P. Dell'Aquila © Museo Egizio.

Fig. 3.1.16c – Turin S. 4265 : statue du gouverneur Ouahka (III), fils de Néferhotep (début XIIIᵉ dynastie), découverte dans la tombe de Ouahka II. Photo P. Dell'Aquila © Museo Egizio.

Fig. 3.1.16d – Turin S. 4280 : statue du suivant Ouahka-herib, fils de Tjetjetet, dédiée au gouverneur Ouahka II. Photo SC.

Fig. 3.1.16e – Turin S. 4281 : statue du trésorier Ouahka, fils de Mouty, dédiée au gouverneur Ibou. Photo SC.

Fig. 3.1.16f – Manchester 7536 : statuette de Henib, découverte à Qaw el-Kebir. Photo SC.

Fig. 3.1.18a – Plan de la tombe du gouverneur Oukhhotep IV à Meir (C 1). D'après Blackman et Apted 1953, pl. 4.

Fig. 3.1.18b-c – Boston 1973.87 et Le Caire CG 459 : groupes familiaux du gouverneur Oukhhotep IV. Photos SC.

Fig. 3.1.19 – Colosses en quartzite de la fin de la XIIᵉ dynastie, probablement installés à l'origine à Hérakléopolis Magna (Philadelphie E 635, Le Caire JE 45975 et 45976, Copenhague NM AAb 212, Hildesheim 412, Kansas City 62.11, Londres BM EA 1069, 1145, 1146, New York MMA 26.7.1394, Paris E 25370, Londres BM EA 1849). D'après Connor 2015b et Connor et Delvaux 2018.

Fig. 3.1.20 – Carte de la région du Fayoum à la fin du Moyen Empire.

Fig. 3.1.20.1a-b – Photographie et reconstitution du site de Biahmou. SC.

Fig. 3.1.20.1c – Oxford AN1888.758A : nez d'un des colosses d'Amenemhat III. Photo SC.

Fig. 3.1.20.2a – Philadelphie E. 253 : statue anépigraphe retrouvée dans les ruines d'une maison à Lahoun. Photo SC.

Fig. 3.1.20.2b – Londres UC 14638 : statue du grand intendant Antefiqer, découverte à Lahoun. Photo SC.

Fig. 3.1.20.3a – Bruxelles E. 5687 : statuette masculine anépigraphe découverte à Haraga. Photo SC.

Fig. 3.1.20.3b – New York MMA 15.4.1 : statuette féminine anépigraphe découverte à Haraga. Photo © Metropolitan Museum of Art.

Fig. 3.1.20.3c – Manchester 6135 : statuette du chambellan Shesmouhotep, découverte à Haraga. Photo SC.

Fig. 3.1.20.3d – Philadelphie E. 13011 : statuette masculine anépigraphe découverte à Haraga. Photo SC.

Fig. 3.1.20.3e – Oxford 1914.748 : tête d'une statuette masculine découverte à Haraga. Photo SC.

Fig. 3.1.20.4a – Site de Hawara. Photo SC.

Fig. 3.1.20.4b – Relief mis au jour à Hawara, montrant le roi coiffé de la couronne amonienne. Photo SC.

Fig. 3.1.20.4c – Copenhague ÆIN 1420 : pied d'une statue colossale découvert à Hawara. Photo SC.

Fig. 3.1.20.4d – Copenhague ÆIN 1482 : dyade découverte à Hawara. Photo : Ole Haupt © Ny Carlsberg Glyptotek

Fig. 3.1.20.4e – Hawara 1911b : torse d'une statue d'Amenemhat en costume de prêtre (?). Photo SC.

Fig. 3.1.20.4f-i – Munich ÄS 7105, Paris E 27153, Coll. Ortiz 33 et 34 : statuettes en alliage cuivreux de dignitaires du début de la XIIIᵉ dynastie. Photos SC et © G. Ortiz

Fig. 3.1.20.5a – Plan/Reconstitution du temple de Medinet Madi. Dessin SC, d'après Bresciani 2010, 39 et Wilkinson 2000, 137.

Fig. 3.1.20.5b – Niche centrale du temple de Medinet Madi. Photo SC.

Fig. 3.1.20.5c – Beni Suef JE 66322 et Milan E. 922 : statues d'Amenemhat III découvertes à Medinet Madi. Photos SC.

Fig. 3.1.21.2a-f – New York MMA 15.3.224, 15.3.226, 15.3.227, 15.3.229, 15.3.230, 22.1.78 : statuettes découvertes dans la nécropole au sud de la pyramide d'Amenemhat Iᵉʳ, Licht-Nord. Photos © Metropolitan Museum of Art.

Fig. 3.1.21.2g – New York MMA 22.1.1638 : torse d'une statuette royale mise au jour à Licht-Nord. Photo © Metropolitan Museum of Art.

Fig. 3.1.21.2h-j – New York MMA 33.1.5 et 33.1.6 : figures féminines jadis de part et d'autres des jambes d'une statue royale (?). Photos © Metropolitan Museum of Art. Reconstitution : dessin SC.

Fig. 3.1.22 – Plan de la nécropole memphite à la fin du Moyen Empire.

Fig. 3.1.22.1 – Amsterdam 15.350 : buste d'une statue de dignitaire, découverte dans le cimetière de mastabas au nord de la pyramide de Sésostris III. Photo SC.

Fig. 3.1.22.2a-b – Le Caire JE 53668 (buste découvert dans la chapelle nord du complexe funéraire de Khendjer) et JE 54493 (torse découvert dans le complexe funéraire voisin). Dessins SC.

Fig. 3.1.23 – Le Caire JE 72239 : statue du prêtre Sekhmethotep, fils de Satimeny, mise au jour à Giza. Photo SC.

Fig. 3.1.24a-b – Le Caire JE 92553 et 92554 : statuettes masculines anépigraphes découvertes dans la nécropole de Toura. Photos SC.

Fig. 3.1.25a – Berlin ÄM 8808 : statue du grand intendant Ptah-our, découverte à Memphis. Photo SC.

Fig. 3.1.25b – Philadelphie E. 13650 : tête d'une statue masculine découverte à Memphis. Photo SC.

Fig. 3.1.25c – Philadelphie E. 13647 : statuette du grand prêtre de Ptah Sobekhotep-Hâkou, fils du grand-prêtre *ouâb* de Neith Resseneb, mise au jour à Memphis. Photo SC.

Fig. 3.1.26a-c – Hanovre 1935.200.128 : tête d'un sphinx de la fin de la XIIIᵉ dynastie, découverte à Héliopolis. Photos SC.

Fig. 3.1.26d – Alexandrie Kôm el-Dikka 99 : sphinx aux noms de Sésostris III et Mérenptah. Photo SC.

Fig. 3.1.26e – Alexandrie 361 : sphinx au nom d'Amenemhat IV découvert à Aboukir. Photo SC.

Fig. 3.1.26f – Alexandrie 363 : sphinx au nom de Ramsès II, probablement réutilisation d'un sphinx de la fin du Moyen Empire. Photo SC.

Fig. 3.1.26g-h – Le Caire Bab el-Nasr : sphinx au nom d'Amenemhat-Senbef Sekhemkarê (linteau) et de Ramsès II (seuil), découverts en réemploi dans la muraille médiévale du Caire. Photo SC.

Fig. 3.1.28a – New York MMA 24.7.1 : tête d'une statue d'Amenemhat III. Photo © Metropolitan Museum of Art.

Fig. 3.1.28b – Le Caire JE 42995 : tête d'une statue d'Amenemhat III découverte à Kôm el-Hisn. D'après EVERS 1929, I, pl. 101.

Fig. 3.1.30a-b – Tell el-Dab'a 05 et 06 : Statues de Néférousobek découvertes à Khatana. D'après HABACHI 1954a, pl. 7-8.

Fig. 30.1.30c – Munich ÄS 7171 : tête d'une statue de chef asiatique (?). Photo SC.

Fig. 3.1.30.1a – Plan du temple d'Ezbet Rushdi es-Saghira. Dessin SC, d'après BIETAK et DORNER 1998.

Fig. 3.1.30.1b – Munich ÄS 5361 + 7211 : statue de Seshen-Sahathor, prêtre de Serqet, découverte dans le cour du temple d'Ezbet Rushdi es-Saghira. Photo SC.

Fig. 3.1.30.1c – Tell el-Dab'a 14 : statue du supérieur du temple Imeny, fils de Satkhentykhety. D'après ADAM 1959, pl. 6b.

Fig. 3.1.30.1d – Tell el-Dab'a 15 : statue du trésorier Imeny, fils d'Ity. D'après ADAM 1959, pl. 8.

Fig. 3.1.31a-c – Paris A 16, A 17 et Tanis 1929 : statues de Sobekhotep Khânéferrê découvertes à Tanis. Photos SC.

Fig. 3.1.31d – Tanis 1929 : statue de Sobekhotep Khânéferrê découverte à Tanis. Photo SC.

Fig. 3.1.31e – Tanis – Torse : torse d'un roi de la fin de la XIIᵉ dynastie, découvert à Tanis. Photo SC.

Fig. 3.1.36a – Toronto ROM 906.16.111 : buste d'une statue d'un roi de la fin de la XIIᵉ dynastie, découvert à Serabit el-Khadim. Photo SC.

Fig. 3.1.36b – Boston 05.195a-c : statuette représentant probablement Sésostris III, découverte à Serabit el-Khadim. Photo SC.

Fig. 3.1.36c – Londres BM EA 41748 : sphinx d'un roi de la fin de la XIIᵉ dynastie, découvert à Serabit el-Khadim. Photo SC.

Fig. 3.1.36d – Bruxelles E. 2310 : dyade du député du trésorier Nebâour et du « chambellan de Djedbaou » Khentykhety, découverte à Serabit el-Khadim. Photo SC.

Fig. 3.1.36e – Bruxelles E. 3087 : partie inférieure d'une statuette découverte à Serabit el-Khadim. Photo SC.

Fig. 3.1.36f – Bruxelles E. 3089a : visage d'une statuette découverte à Serabit el-Khadim. Photo SC.

Fig. 3.1.36g – Bruxelles E. 9629 : tête d'une statuette d'un prêtre Hm-nTr découvert à Serabit el-Khadim. Photo SC.

Fig. 3.1.36h – Bruxelles E. 9630 : partie supérieure gauche d'une statuette d'un dignitaire enveloppé dans un manteau, découverte à Serabit el-Khadim. Photo SC.

Fig. 3.1.36i – Bruxelles E. 9632 : visage d'une statuette découverte à Serabit el-Khadim. Photo SC.

Fig. 3.2.1.1a – Khartoum 5228 : statue de Sobekhotep Khânéferrê découverte à Tabo. Photo SC.

Fig. 3.2.1.1b – Kerma DG 261 : statue d'Iymérou, fils du vizir Iymérou, découverte à Doukki Gel. Photo SC.

Fig. 3.2.1.1c – Kerma 01 : statue du directeur des porteurs de sceau Renseneb, découverte à Doukki Gel. Photo SC.

Fig. 3.2.1.2a – Boston 20.1207 + Éléphantine 16 (?) : Statue du directeur des champs Ânkhou. Tête : photo SC ; corps : d'après HABACHI 1985, pl. 46-47b.

Fig. 3.2.1.2b – Boston 20.1317 : dyade découverte dans la nécropole royale de Kerma. Photo SC.

Fig. 3.2.1.2c – Boston 20.1210 : buste féminin découvert dans la Deffufa supérieure K II à Kerma. Photo SC.

Fig. 3.2.1.2d – Boston 20.1192 : torse d'une statue masculine découvert dans la nécropole royale de Kerma. Photo SC.

Fig. 3.2.1.2e – Boston 20.1191 : statue du directeur des porteurs de sceau Ken, fils de Sennouânkh, découverte dans la nécropole royale de Kerma. Photo SC.

Fig. 3.2.1.2f-h – Boston 14.721 : statue du Grand parmi les Dix de Haute-Égypte Sehetepib-Senââib, découverte dans la nécropole royale de Kerma. Photo SC.

Fig. 3.2.1.2i – Boston 20.1213 : fragment de visage d'une statue royale (Amenemhat III ?), découverte au sud de la Deffufa supérieure K II. Photo SC.

Fig. 3.2.1.2j – Boston Eg. Inv. 11988 : main droite d'un homme (souverain ?) debout. Photo SC.

Fig. 3.2.1.2k – Boston 28.1780 : main et genou droits d'un homme (souverain ?) assis, vêtu du pagne *shendjyt*. Photo SC.

Fig. 3.2.1.2l – Boston 14-2-614b : main et genou droits d'un homme (souverain ?) assis, vêtu du pagne *shendjyt*. Photo SC.

Fig. 3.2.1.2m – Boston 14-1-21 : épaule gauche d'une statue masculine. Photo SC.

Fig. 3.2.1.2n – Boston 13.3980 : torse d'un homme debout. Photo SC.

Fig. 3.2.1.2o – Boston Eg. Inv. 1418 : tête d'une statue de reine. Photo SC.

Fig. 3.2.1.2p – Boston Eg. Inv. 1424 : fragment d'une statue masculine assise. Photo SC.

Fig. 3.2.1.2q – Boston Eg. Inv. 1473 : chevilles d'un homme assis. Photo SC.

Fig. 3.2.1.2r – Boston Eg. Inv. 3034 : main et genou gauche d'un homme (souverain ?) assis, vêtu du pagne *shendjyt*. Photo SC.

Fig. 3.2.1.2s – Boston Eg. Inv. 3044 : épaule gauche d'une statue masculine. Photo SC.

Fig. 3.2.1.2t – Boston Eg. Inv. 411 : main gauche d'un homme (souverain ?) debout. Photo SC.

Fig. 3.2.1.2u – Boston 20.1212 : pagne d'un homme debout. Photo SC.

Fig. 3.2.1.2v – Boston Eg. Inv. 1063 : torse masculin. Photo SC.

Fig. 3.2.2a – Byblos 7505 : fragment d'une statue royale découvert à Byblos. D'après DUNAND 1958, pl. 156.

Fig. 3.2.2b – Beyrouth DGA 27574 : tête d'une statue royale découverte à Byblos (Amenemhat III ?). Photo SC.

Fig. 3.2.2c – Byblos 6999 : fragment d'une statuette d'un homme (souverain ?) debout. D'après DUNAND 1958, pl. 156.

Fig. 3.2.2d – Byblos 13762 : buste masculin. D'après DUNAND 1958, pl. 156.

Fig. 3.2.2e – Byblos 15606 : tête masculine. D'après DUNAND 1958, pl. 156.

Fig. 3.2.2f – Byblos 17617 : tête masculine. D'après DUNAND 1958, pl. 156.

Fig. 3.2.2g – Byblos 11057 : homme debout, fragment d'un groupe statuaire. D'après DUNAND 1958, pl. 156.

Fig. 3.2.2h – Byblos 7049 : partie supérieure droite d'une figure masculine. D'après DUNAND 1958, pl. 156.

Fig. 3.2.2i – Byblos 14151 : partie supérieure d'un statuette d'un homme debout. D'après DUNAND 1958, pl. 156.

Fig. 3.2.2j – Alep 01 : statue assise de la fille royale Khenemet-nefer-hedjet. D'après SCHAEFFER 1939, pl. 3.

Fig. 3.2.2k – Alep 02 : figure masculine debout. D'après SCHAEFFER 1939, 21, fig. 11.

Fig. 3.2.2l – Paris AO 15720/17223 : triade du vizir Senousret-ânkh, découverte à Ras Sharma. Photo SC.

Fig. 3.2.3a – Rome Barracco 12 : statuette du gouverneur Sobekhotep, retrouvée dans le Tibre. Photo SC.

Fig. 3.2.3b – Bénévent 268 : statue du roi Ini Mershepsesrê (fin XIIIe d.), découverte dans l'Iseum de Bénévent. Photo Pino Dell'Aquila.

Fig. 4.1 – Bâle Eg. 11 : buste d'une statue de vizir, reconnaissable à son collier-*shenpou* (XIIIe d.). Photo SC.

Fig. 4.3a – Londres BM EA 24385 : le scribe du document royal Ptahemsaf-Senebtyfy (début XIIIe d.). Photo SC.

Fig. 4.3b – Baltimore 22.166 : le directeur de l'Enceinte Seneb Senousret (fin XIIe d.). Photo SC.

Fig. 4.3c – Turin C. 3064 : le directeur des champs Khéperka (2e quart XIIIe d.). Photo P. Dell'Aquila © Museo Egizio.

Fig. 4.3d – Bologne KS 1839 : le directeur des champs Senebhenaef (fin XIIIe d.). Photo SC.

Fig. 4.3e – Éléphantine 42 : le chef de la Salle Senebhenaef (fin XIIIe d.). D'après HABACHI 1985, pl. 116.

Fig. 4.4a – Copenhague ÆIN 27 : le grand intendant Gebou (début XIIIe d.). Photo SC.

Fig. 4.4b – Vienne ÄOS 61 : le directeur des porteurs de sceau Senânkh (XIIIe d.). Photo SC.

Fig. 4.4c – Coll. priv. 2018b : le directeur des porteurs de sceau Hornakht (XIIIe d.). Photo SC.

Fig. 4.5.1a – Éléphantine 37 : le chancelier royal et Grand parmi les Dix de Haute-Égypte Imeny-Iâtou (3e quart XIIIe d.). D'après HABACHI 1985, pl. 103.

Fig. 4.5.1b – Leipzig 1023 : le Grand parmi les Dix de Haute-Égypte Renou (XIIIe-XVIIe d.). Photo SC.

Fig. 4.5.2a – Paris E 5358 : le fonctionnaire-*sab* Ibiâ (fin XIIIe-XVIIe d.). Photo SC.

Fig. 4.5.2b – Baltimore 22.391 : le fonctionnaire-*sab* Mâr (?)(fin XIIIe-XVIIe d.). Photo SC.

Fig. 4.5.2c – Paris N 1587 : la Bouche de Nekhen Sobekhotep (fin XIIIe-XVIIe d.). Photo SC.

Fig. 4.5.2d – Pittsburgh 4558-2 : la Bouche de Nekhen Tety (règne de Khendjer). Photo SC.

Fig. 4.5.4 – Assouan JE 65842 : le scribe des actes de la Semayt royale Iy (mi-XIIIe d.). Photo SC.

Fig. 4.6.1a – Stockholm MM 10014 : le connu du roi Minnéfer (XIIIe d.). D'après PETERSON 1970, 8 fig. 5.

Fig. 4.6.1b – Copenhague ÆIN 60 : le grand scribe du trésorier Renseneb (XIIIᵉ d.). Photo SC.

Fig. 4.6.2a – Le Caire CG 406 : le chambellan du vizir Ib (XIIIᵉ d.). D'après Borchardt 1925, pl. 66.

Fig. 4.6.2b – Le Caire JE 90151 : statue du chambellan de Djedbaou et scribe des actes de la Semayt royale Sobekemmeri (XIIIᵉ d.). D'après Vernus 1974, pl. 19b.

Fig. 4.6.2c – Bruxelles E. 3089b-c : statue d'un chambellan et « connu véritable du roi » découverte à Serabit el-Khadim (fin XIIᵉ d.). Photo SC.

Fig. 4.7a-b – Bubastis H 850 : Statue du gouverneur de Bubastis Khâkaourê-seneb (fin XIIᵉ d.). D'après Bakr, Brandl et al. 2014, 108-111.

Fig. 4.7c et e – Bubastis H 852 : Statue d'un gouverneur de Bubastis (?) trouvée avec la statue de Khâkaourê-seneb. D'après Bakr, Brandl et al. 2014, 112-115.

Fig. 4.7d et f – Bubastis H 851 : statue d'un gouverneur de Bubastis (?) trouvée avec la statue de Khâkaourê-seneb. D'après Bakr, Brandl et al. 2014, 116-119.

Fig. 4.7g – Deir el-Bercha : Transport de la statue du gouverneur Djehoutyhotep II, scène peinte sur la paroi nord de sa chapelle funéraire. D'après Newberry 1894, pl. 15.

Fig. 4.8.1a – Richmond 65-10 : statue du surveillant des conflits Res (début XIIIᵉ d.). Photo SC.

Fig. 4.8.1b – Khartoum 31 : statue du « capable de bras » Sobekemheb (fin XIIIᵉ d.). Photo SC.

Fig. 4.8.2 – Venise 63 : statue du commandant des meneurs de chiens Montouhotep (fin XIIᵉ d.). Photo SC.

Fig. 4.8.3a – Linköping 156 : statuette de l'officier du régiment de la ville Khety (fin XIIIᵉ-XVIᵉ d.). D'après Björkman 1971, pl. 1.

Fig. 4.8.3b – Bruxelles E. 6947 : dyade du chef des auxiliaires nubiens Imeny et de sa femme Satamon, statuette usurpée au cours de la Deuxième Période intermédiaire par le « fils royal » Hori. Photo SC.

Fig. 4.8.3c – Barcelone E-280 : statue du directeur de […] Intef, usurpée par Hori, commandant de l'équipage du souverain. Photo SC.

Fig. 4.9.1a-c – Paris A 47 : triade des grands prêtres de Ptah Sehetepibrê-ânkh-nedjem, Nebpou et Sehetepibrê-khered (début XIIIᵉ d.). Photo SC.

Fig. 4.9.2a – New York MMA 25.184.1 : dyade du prêtre-ouâb Sobeknakht et du héraut Imenu (fin XIIᵉ d.). Photo SC.

Fig. 4.9.2b – Hildesheim RPM 84 : statue de Neniou, fils d'Inkaef, prêtre ouâb de Min. Photo SC.

Fig. 4.9.2c – Détroit 51.276 : statue du contrôleur de la Phyle Sobekemhat (XIIIᵉ d.). Photo SC.

Fig. 4.9.2d – Édimbourg A.1951.345 : statue du contrôleur de la Phyle Imeny-seneb (XIIIᵉ d.). Photo SC.

Fig. 4.9.2e – Bruxelles E. 789 : Statue debout du contrôleur de la Phyle Nebsenet. Photo SC.

Fig. 4.10a – Turin S. 1219/2 : statue de l'intendant du magasin des fruits Renseneb (XIIIᵉ d.). Photo SC.

Fig. 4.10b – Brooklyn 39.602 : statue de l'intendant du décompte des troupeaux Senousret-Senebnefny (début XIIIᵉ d.). Photo SC.

Fig. 4.10.1a – Oxford 1888.1457 : statue de l'intendant Senousret-Senbebou. Photos SC.

Fig. 4.10.1b – Milan RAN E 2001.01.007 : statue de l'intendant Sehetepibrê-seneb. Photo SC.

Fig. 4.10.2 – Berlin ÄM 22463 : statue du grand intendant Irygemtef (début XIIIᵉ d.). Photo SC.

Fig. 4.10.3a – Baltimore 22.3 : statuette du héraut […]qema (XIIIᵉ-XVIIᵉ d.). Photo SC.

Fig. 4.10.3b – Bruxelles E. 2521 : statuette du héraut de la forteresse Rediesânkh (XIIIᵉ-XVIIᵉ d.). Photo SC.

Fig. 4.10.3c – Éléphantine 64 : statue du héraut en chef Senebtyfy (XIIIᵉ d.). Photo SC.

Fig. 4.10.3d – Philadelphie E. 14939 : statue du héraut de la porte du palais Héqaib (XIIᵉ d.). Photo SC.

Fig. 4.10.3e – Paris A 48 : statue et stèles du héraut du vizir Senousret (XIIIᵉ d.). Photo SC.

Fig. 4.11.1a – Stockholm 1983:15 : statuette d'un brasseur. Photo SC.

Fig. 4.11.1b – Bruxelles E. 4358 : statuette de l'aide du scribe du vizir. Photo SC.

Fig. 4.11.1c – Éléphantine 68 : statuette du serviteur Iouseneb. D'après Habachi 1985, pl. 160.

Fig. 4.11.1d – Éléphantine 71 : statuette du serviteur Ânkhou. D'après Habachi 1985, pl. 167.

Fig. 4.11.1e – Philadelphie E. 10751 : statuette du jardinier Merer. Photo SC.

Fig. 4.11.2a – Le Caire CG 481 : statue du directeur du temple Senousret-senbef. Photo SC.

Fig. 4.11.2b – Londres UC 13251 : statue de Sherennesout (?). Photo SC.

Fig. 4.11.2c – Stockholm 1983:12 : statue de Nebit. Photo SC.

Fig. 4.11.4a – Philadelphie E. 12624 : statuette du fonctionnaire-*sab* Khonsou. Photo SC.

Fig. 4.11.4b – Philadelphie E. 9958 : statuette du fonctionnaire-*sab* Yebi. Photo SC.

Fig. 4.11.4c – Manchester 9325 : statuette du supérieur du Tem (?) Nebiouou (?). Photo SC.

Fig. 4.11.5a – Florence 1808 : statuette de Djehouty. Photo SC.

Fig. 4.11.5b – Florence 1807 : statuette de Renseneb. Photo SC.

Fig. 4.11.5c – Londres BM EA 2297 : statuette de Djehouty-âa. Photo SC.

Fig. 4.11.5d – Manchester 3997 : statuette de Râ. Photo SC.

Fig. 4.11.5e – Le Caire JE 49793 : statuette de Reniseneb. D'après Frankfort 1930, pl. 38.

Fig. 4.11.5f – New York MMA 16.10.369 : triade de Iâhmès. Photo © Metropolitan Museum of Art.

Fig. 4.12a – Boston 1980.76 : femme anonyme. Photo SC.

Fig. 4.12b – Hanovre 1995.90 : femme anonyme. Photo SC.

Fig. 4.12c – Londres UC 14818 : femme anonyme (fin XIIᵉ-XIIIᵉ d.). Photo SC.

Fig. 4.12d – New York MMA 66.99.8 : statuette anonyme (fin XIIᵉ-XIIIᵉ d.). Photo SC.

Fig. 4.12e – Bruxelles E. 4252 : statuette de Senetmout (fin XIIᵉ-XIIIᵉ d.). Photo SC.

Fig. 4.12f – Londres BM EA 35363 : femme anonyme. Photo SC.

Fig. 4.12g – Londres BM EA 65447 : femme anonyme. Photo SC.

Fig. 4.12h – Boston 99.744 : statuette de Taseket (XVIIᵉ d.). Photo SC.

Fig. 4.12i – Baltimore 22.392 : femme anonyme. Photo SC.

Fig. 4.12j – Chicago OIM 11366 : femme anonyme. Photo SC.

Fig. 4.12k - New York MMA 26.3.326 : femme anonyme. Photo (c) Metropolitan Museum of Art.

Fig. 5.1a – Brooklyn 52.1 : statue de Sésostris III en granodiorite. Photo SC.

Fig. 5.1b – Londres UC 16657 : buste d'une reine en granodiorite (2ᵉ moitié XIIᵉ d.). Photo SC.

Fig. 5.1c – Brooklyn 37.394 : tête masculine en granodiorite (2ᵉ moitié XIIIᵉ d.). Photo © Brooklyn Museum.

Fig. 5.1d – Paris E 10974 : statuette en granodiorite du gardien de la salle et prêtre *ouâb* Iâbou. Photo SC.

Fig. 5.1e – Ann Arbor 88818 : triade anonyme en granodiorite. Photo SC.

Fig. 5.2a – Naples 387 : tête d'une statue royale en grauwacke (fin XIIᵉ-début XIIIᵉ d.). Photo SC.

Fig. 5.2b – Munich ÄS 5551 : visage en grauwacke d'une reine (fin XIIᵉ d.). Photo SC.

Fig. 5.2c – Copenhague ÆIN 932 : figure masculine anonyme en grauwacke. Photo SC.

Fig. 5.2d – Boston 24.892 : dyade en grauwacke de Sehetepibrê et sa femme Ious. Photo SC.

Fig. 5.2e – Amsterdam APM 309 : statue en grauwacke de Senebni, prêtre *ouâb* de Khentykhéty. Photo SC.

Fig. 5.2f – Bruxelles E. 5314 : tête masculine en grauwacke. Photo SC.

Fig. 5.2g – Paris E 10757 : tête masculine en grauwacke. Photo SC.

Fig. 5.2h – Coll. Kelekian EG029-KN167 : buste masculin en grauwacke. Photo © Kelekian.

Fig. 5.2i – Londres BM EA 25290 : torse masculin en grauwacke, fragment d'un groupe statuaire. Photo SC.

Fig. 5.2j – Coll. Kelekian EG032-KN158 : tête masculine en grauwacke. Photo © Kelekian.

Fig. 5.3a – New York MM 12.183.6 : tête royale en quartzite (début XIIIᵉ d.). Photo © Metropolitan Museum of Art.

Fig. 5.3b – Boston 28.1 : visage en quartzite d'un dignitaire. Photo SC.

Fig. 5.3c – Londres BM EA 848 : buste en quartzite d'un dignitaire. Photo SC.

Fig. 5.3d – Londres BM EA 1785 : statue en quartzite du gouverneur Ânkhrekhou. Photo SC.

Fig. 5.3e – Londres BM EA 36296 : tête masculine en quartzite. Photo SC.

Fig. 5.3f – Coll. priv. Christie's 1999a : buste féminin en quartzite. Photo SC.

Fig. 5.4a – Karnak Khonsou : statue en granit, probablement d'un membre de la famille royale. Photo SC.

Fig. 5.4b – Londres BM EA 608 : tête d'une statue jubilaire de Sésostris III en granit. Photo SC.

Fig. 5.4c – Le Caire CG 42012 : colosse debout en granit de Sésostris III. Photo Eid Mertah.

Fig. 5.4d – Paris A 121 : fragment d'une statue assise en granit de Sobekhotep Merkaourê. Photo SC.

Fig. 5.5a-b – Munich ÄS 7172 : tête en calcaire induré d'un souverain de la XIIIᵉ d. Photo SC.

Fig. 5.5c – Paris A 76 : statue en calcaire blanc induré du gardien de la salle Ser. Photo SC.

Fig. 5.5d – Turin C. 3045 : statuette en calcaire blanc induré de l'intendant des serviteurs Senousret. Photo © Museo Egizio.

Fig. 5.5e – Genève 26035 : statuette en calcaire jaune à grain fin de Nemtynakht. Photo SC.

Fig. 5.5f – Le Caire TR 23/3/25/3 : statue assise d'Inounakhti (?) en calcaire de Qaw el-Kebir. Photo SC.

Fig. 5.5g – New York MMA 66.123.1 : statuette anonyme en calcaire jaune. Photo © Metropolitan Museum of Art.

Fig. 5.5h – Paris E 11573 : groupe statuaire en calcaire de Senpou. Photo SC.

Fig. 5.5i – Ismailia JE 32888 : torse d'un dignitaire en calcaire. Photo SC.

Fig. 5.5j – New York MMA 24.1.72 : statuette en calcaire du gardien de la salle et prêtre-*ouâb* Senousret. Photo SC.

Fig. 5.5k – Yverdon 52040 : statuette anonyme en calcaire. Photo SC.

Fig. 5.5l – New York MMA 30.8.76 : statuette anonyme en calcaire. Photo © Metropolitan Museum of Art.

Fig. 5.6 – Paris E 10938 : Tête de sphinx en calcite (Amenemhat III ?). Photo SC.

Fig. 5.7a – Londres EA 48061 : buste féminin. Photo SC.

Fig. 5.7b – Toronto ROM 906.16.119 : tête masculine en grès de Serabit el-Khadim. Photo SC.

Fig. 5.8 – Mannheim Bro 2014/01/01 : buste masculin (fragment d'un groupe statuaire en gneiss anorthositique). Photo SC.

Fig. 5.9a – Turin C. 3083, 3084, S. 1225/1 et 1226/1 : statuettes en stéatite de la XIIIᵉ d. Photo P. Dell'Aquila © Museo Egizio.

Fig. 5.9b – Turin S. 1233 : buste féminin. Photo SC.

Fig. 5.9c – Paris N 1606 : dyade de (Dedou ?)-Senousret, fils de Saamon et Dedoumout, et sa fille (?). Photo SC.

Fig. 5.9d – Paris AF 460 : statuette d'Imeny. Photo SC.

Fig. 5.9e – Coll. priv. 2013c : statuette masculine. Photo SC.

Fig. 5.9f – Coll. Kelekian EG024-KN166 : torse masculin assis. Photo © Kelekian.

Fig. 5.9g – Coll. Kelekian EG025 - KN117 : buste masculin. Photo © Kelekian.

Fig. 5.9h – Munich ÄS 7230 : buste masculin. Photo SC.

Fig. 5.9i – Liverpool 1973.4.512 : tête masculine. Photo SC.

Fig. 5.9j – Swansea W842 : buste féminin. Photo SC.

Fig. 5.9k – Budapest 51.2253 : homme assis. Photo SC.

Fig. 5.9l – Coll. Kelekian EG028-KN141 : torse masculin. Photo © Kelekian.

Fig. 5.9m – Le Caire CG 470 : tête masculine. Photo SC.

Fig. 5.9n – Le Caire CG 471 : tête masculine. Photo SC.

Fig. 5.9o – Le Caire CG 479 : tête masculine. Photo SC.

Fig. 5.9p – Liverpool 1973.4.237 : tête masculine. Photo SC.

Fig. 5.9q – Liverpool 1973.2.294 : tête masculine. Photo SC.

Fig. 5.9r – Londres UC 14819 : tête masculine. Photo SC.

Fig. 5.9s – Lyon G 1497 : tête masculine. Photo SC.

Fig. 5.9t – Paris AF 9918 : tête masculine. Photo SC.

Fig. 5.9u – Philadelphie E 3378 : tête masculine. Photo SC.

Fig. 5.9v – Turin S. 1222 : torse masculin. Photo SC.

Fig. 5.9w – Londres UC 16880 : torse masculin. Photo SC.

Fig. 5.9x – Londres BM EA 58408 : enfant debout. Photo SC.

Fig. 5.9y – Coll. priv. 2018a : buste masculin, fragment d'un groupe statuaire. Photo SC.

Fig. 5.10a – Londres BM EA 65506 : sphinx à crinière en obsidienne (fin XIIᵉ d.). Photo SC.

Fig. 5.10b – Lisbonne 138 : tête d'une statue en obsidienne de Sésostris III. Photo SC.

Fig. 5.11a – Munich ÄS 6762 : buste d'une statuette d'Amenemhat III en ophicalcite ou calcédoine (?). Photo SC.

Fig. 5.11b – Boston 1973.655 : statuette du gardien Shedousobek (XIIIᵉ-XVIIᵉ d.) en anhydrite (?). Photo SC.

Fig. 5.11c – Londres UC 13251 : statuette de Sherennesout (?) (XIIᵉ-XIIIᵉ d.) en calcédoine (?). Photo SC.

Fig. 5.12 – New York MMA 22.1.192 : dyade en brèche rouge découverte à Licht-Nord (XIIIᵉ d.). Photo © Metropolitan Museum of Art.

Fig. 5.13a – Turin C. 3082 : statuette en stéatite du gardien de la salle Iouiou (?) insérée dans un naos en calcaire (XIIIᵉ d.) © Museo Egizio

Fig. 5.13b – Brooklyn 57.140 : statuette en quartzite du majordome Ipepy, insérée dans une table d'offrande en calcaire (fin XIIᵉ d.). Photo © Brooklyn Museum

Fig. 5.13c – New York MMA 22.1.107 : statuette en grauwacke de Sehetepib, insérée dans une table d'offrande en calcaire (XIIIᵉ d.) © Metropolitan Museum of Art

Fig. 5.13d – Paris E 11573 : groupe statuaire de Senpou, constitué de deux calcaires différents et de calcite pour la table d'offrande (fin XIIe d.). Photo SC.

Fig. 5.13e-f – Londres BM EA 1638 : groupe statuaire du directeur du magasin Héqaib. Photos SC.

Fig. 5.14a-b – Coll. Ortiz 36 : buste royal en alliage cuivreux (probablement Amenemhat III). Photos SC.

Fig. 5.15a – Boston 20.1821 : statue en bois d'un roi de la XIIIe dynastie mise au jour à Kerma. Photo SC.

Fig. 5.15b – Londres BM EA 56842 : statue masculine en bois avec dorure sur le pagne. Photo SC.

Fig. 5.15c – Liverpool 1.9.14.1 : statue masculine en bois découverte dans la nécropole de Haraga. Photo SC.

Fig. 6.2.1 – Berlin ÄM 4435 : un homme assis, entouré de sa femme et de son fils (?). Dessin SC.

Fig. 6.2.2a – Berlin ÄM 1121 : statue d'Amenemhat III en position d'adoration, réutilisée par Mérenptah, découverte à Memphis. Photo SC.

Fig. 6.2.2b – Philadelphie E. 10751 : statuette du jardinier Merer, debout, en position d'adoration. Dessin SC

Fig. 6.2.2c – Bolton 2006.152 : groupe statuaire de Horherkhouitef. La femme a les deux bras tendus le long du corps, mains à plat le long des cuisses, tandis que les deux hommes tiennent dans le poing fermé une pièce d'étoffe (?) et que l'un d'eux porte la main gauche à la poitrine. Dessin SC.

Fig. 6.2.4 – Abydos 1950 : figure du roi Amenemhat III (?) en tenue osiriaque, sculptée à l'intérieur d'un naos. Dessin SC.

Fig. 6.2.5a – Éléphantine 30 = Assouan 1378 : statue agenouillée du gouverneur Héqaib III (2e quart de la XIIIe dynastie). Dessin SC.

Fig. 6.2.5b – Coll. priv. Wace 2012 : figure agenouillée présentant un vase. Photo SC.

Fig. 6.2.6a – Éléphantine 63 : statue du connu du roi Senen. D'après Habachi 1985, pl. 149a.

Fig. 6.2.6b – Éléphantine 65 : statue du chef des bergers Sobekhotep. D'après Habachi 1985, pl. 155.

Fig. 6.2.6c – Hanovre 1995.89 : statue d'un homme assis en tailleur. Photo SC.

Fig. 6.2.6d – Londres UC 14696 : statue du directeur du temple Henkou. Photo SC.

Fig. 6.2.6e-l – Statues dans la position assise en tailleur : le trésorier Khentykhetyemsaf-seneb (Le Caire CG 408), le grand intendant Gebou (Copenhague ÆIN 27), le vizir Iymérou-Néferkarê dans l'attitude du scribe (Heidelberg 274), un personnage anonyme (New York MMA 30.8.76), le scribe des actes de la Semayt royale Iy, paumes tournées vers le ciel (Assouan JE 65842), le prêtre-*ouâb* du roi Idy et le chambellan Shesmouhotep, enveloppés dans un manteau, main gauche portée à la poitrine (Paris E 17332 et Manchester 6135) et le prêtre-*ouâb* et gardien de la salle Iâbou, les deux mains portées à la poitrine (Paris E 10974). Dessins SC.

Fig. 6.2.7a – Paris E 10985 : statue cube représentant Ta, administrateur du magasin de l'arrondissement de pays (fin XIIe d.). Photo SC.

Fig. 6.2.7b – Brooklyn 36.617 : statue cube représentant le chancelier royal (et trésorier ?) Herfou (fin XIIe - début XIIIe d.). Photo SC.

Fig. 6.2.7c - Le Caire JE 46307 : Groupe statuaire anépigraphe en quartzite (fin XIIe d.). Photo SC.

Fig. 6.2.8a – Munich ÄS 7132 : sphinx à crinière montrant les traits d'Amenemhat III. Photo SC.

Fig. 6.2.8b – Munich ÄS 7133 : sphinx surmontant deux figures humaines. Photo SC.

Fig. 6.2.8c – Paris BNF 24 : tête d'un sphinx féminin, probablement une reine de la fin de la XIIe dynastie. Photo SC.

Fig. 6.2.9.1a – Londres BM EA 13320 : dyade debout. Photo SC.

Fig. 6.2.9.1b – Londres BM EA 58407 : dyade debout. Photo SC.

Fig. 6.2.9.1c – Swansea W847 : dyade debout. Photo SC.

Fig. 6.2.9.1d – Coll. priv. 2013c : deux enfants debout. Photo SC.

Fig. 6.2.9.1e – Bruxelles E. 4251 : deux hommes debout. Photo SC.

Fig. 6.2.9.1f – Munich ÄS 2831 : deux femmes et un homme debout. Photo SC.

Fig. 6.2.9.1g – Khartoum 22373 : Gehesou et Neferhesout. Photo SC.

Fig. 6.2.9.1h – Édimbourg A.1965.7 : Dedou et sa femme [...]. Photo SC.

Fig. 6.2.9.1i – Brooklyn 16.580.148 : Senebnebi, Memou, Sesenbi et Hapyou (?). Photo SC.

Fig. 6.2.9.1j – Paris N 1604 : [...] entouré de Sathathor et Iouehib. Photo SC.

Fig. 6.2.9.2 – Éléphantine 108 : dyade du roi Sobekemsaf Ier et de la déesse Satet. D'après Habachi 1985, pl. 206.

Fig. 6.2.9.3a – Dyades d'Amenemhat III à Hawara (reconstitution d'après Le Caire JE 43289 et Copenhague ÆIN 1482). Dessin SC.

Fig. 6.2.9.3b – Dyades de Néferhotep Ier à Karnak (reconstitution d'après Le Caire CG 42022 et Karnak 2005). Dessin SC.

Fig. 6.3.1a – Munich ÄS 5368 : homme debout vêtu d'un pagne long. Photo SC.

Fig. 6.3.1b – Elephantine 76 : homme debout vêtu d'un pagne long à frange. D'après Habachi 1985, pl. 174.

Fig. 6.3.1c-d – New York MMA 69.30 et 1976.383 : stèle et statue au nom de la Bouche de Nekhen Ân (XIIIe d.). © Metropolitan Museum of Art.

Fig. 6.3.1e – Philadelphie E. 9216 : homme debout vêtu d'un pagne long à bandes horizontales. Photo SC.

Fig. 6.3.1f – Coll. Kelekian - Sotheby's 2001 : homme debout vêtu d'un pagne long à bandes horizontales. D'après Sotheby's 2001, 14, n° 18.

Fig. 6.3.1g – Coll. priv. Wace 1999 : statue du directeur du temple Néfer-roudj. D'après Christie's 2006, 115, n° 70.

Fig. 6.3.1h – Édimbourg A.1952.158 : statue de Mesehi. Photo SC.

Fig. 6.3.2a – Londres BM EA 686 : statue de Sésostris III vêtu d'un pagne à devanteau triangulaire. Photo SC.

Fig. 6.3.2b – Paris N 867 : statuette de Senousret, fils de Saamon (fin XIIIe – XVIe d.). Photo SC.

Fig. 6.3.2c – Édimbourg A.1965.6 : triade anépigraphe (fin XIIIe – XVIe d.). Photo SC.

Fig. 6.3.2d – Motifs ornementaux des ceintures royales à la fin du Moyen Empire. Dessin SC.

Fig. 6.3.3a – Coll. priv. 2013d : torse d'un homme assis, enveloppé dans un manteau. Photo : propriétaire.

Fig. 6.3.3b – Coll. priv. 2013b : torse d'un homme assis, enveloppé dans un manteau couvrant seulement l'épaule gauche. Photo : propriétaire.

Fig. 6.3.3c – Oxford 1913.411 : triade du gardien de la salle Néferpesedjneb, de sa femme Dedetnebou et de leur fils Kemaou. Dessin SC.

Fig. 6.3.3d – Louvre E 11573 : groupe statuaire de Senpou. Dessin SC.

Fig. 6.3.4.1a – Philadelphie E 6623 : tête d'un souverain (début XIIIe d. ?) coiffé de la couronne amonienne. Photo SC.

Fig. 6.3.4.1b – Le Caire CG 395 : Amenemhat III en costume cérémoniel et coiffé d'une ample perruque composée d'épaisses tresses. Photo SC.

Fig. 6.3.4.1c – Évolution de la forme générale du némès au cours du Moyen Empire et de la Deuxième Période intermédiaire. Dessin SC.

Fig. 6.3.4.1d – Évolution de la disposition des rayures du némès au cours du Moyen Empire et de la Deuxième Période intermédiaire. Dessin SC.

Fig. 6.3.4.1e – Évolution de la forme de l'uraeus au cours du Moyen Empire et de la Deuxième Période intermédiaire. Dessin SC.

Fig. 6.3.4.2.1a – Hildesheim 4856 : homme coiffé d'une perruque longue rejetée derrière les épaules. Photo SC.

Fig. 6.3.4.2.1b – Mannheim Bro 2014/01/02 : homme coiffé d'une perruque longue encadrant le visage. Photo SC.

Fig. 6.3.4.2.1c – Budapest 51.2252 : homme coiffé d'une perruque longue encadrant le visage. Photo SC.

Fig. 6.3.4.2.1d – Coll. priv. 2013a : homme coiffé d'une perruque longue. Photo : propriétaire.

Fig. 6.3.4.2.1e – Boston 11.1490 : homme coiffé d'une perruque longue. Photo SC.

Fig. 6.3.4.2.1f – Bruxelles E. 531 : homme coiffé d'une perruque longue, au carré. Photo SC.

Fig. 6.3.4.2.1g – Stockholm 1969:160 : homme coiffé d'une perruque longue rejetée derrière les épaules. Photo SC.

Fig. 6.3.4.2.1h – Évolution de la forme de la perruque longue masculine au cours du Moyen Empire. Dessin SC.

Fig. 6.3.4.2.2a – Hanovre 1993.2 : homme coiffé d'une perruque (?) courte et arrondie. Photo SC.

Fig. 6.3.4.2.2b – Coll. Kelekian EG035-KN137b : homme coiffé d'une perruque (?) courte et arrondie. Photo © Kelekian.

Fig. 6.3.4.2.2c – Leyde F 1938/9.2 : homme coiffé d'une perruque (?) courte et arrondie. Photo SC.

Fig. 6.3.4.2.2d – Londres UC 14812 : homme coiffé d'une perruque (?) courte, arrondie et frisée. Photo SC.

Fig. 6.3.4.2.2e – Coll. Kelekian EG034-KN165 : homme coiffé d'une perruque (?) courte, arrondie et frisée. Photo © Kelekian.

Fig. 6.3.4.2.2f – Turin S. 1194 : homme coiffé d'une perruque (?) courte et arrondie. Photos SC.

Fig. 6.3.4.2.2g – Côme : homme coiffé d'une perruque (?) courte et arrondie. Photo SC.

Fig. 6.3.4.2.3a – Oxford 1872.86 : buste d'une figure féminine coiffée d'une perruque tripartite, fragment d'un groupe statuaire. Photo SC.

Fig. 6.3.4.2.3b – Coll. Kelekian EG059 - KN7 : buste d'une figure féminine coiffée d'une perruque tripartite. Photo © Kelekian.

Fig. 6.3.4.2.3c – Coll. Kelekian EG026 - KN16 : buste d'une figure féminine coiffée d'une perruque hathorique, fragment d'un groupe statuaire. Photo © Kelekian.

Fig. 6.3.4.2.3d – Paris E 26917 : buste d'une figure féminine coiffée de la perruque hathorique, fragment d'un groupe statuaire. Photos SC.

Fig. 6.3.4.2.4a – Bruxelles E. 6749 : tête d'une figure féminine coiffée d'une tresse. Photo SC.

Fig. 6.3.4.2.4b – Londres BM EA 13012 : buste d'une figure féminine coiffée d'une tresse. Photo SC.

Fig. 6.3.4.2.4c – Londres UC 60040 : tête d'une figure féminine coiffée d'une tresse. Photo SC.

Fig. 6.3.4.2.4d – Coll. Kelekian EG033-KN13 : torse d'une figure féminine coiffée d'une tresse. Photo © Kelekian.

Fig. 6.3.4.3a – Coll. Kelekian EG031-KN148 : tête d'un homme au crâne rasé. Photo © Kelekian.

Fig. 6.3.4.3b – Boston 02.703 : tête d'un homme au crâne rasé. Photo SC.

Fig. 6.3.4.3c – Philadelphie L-55-210 : tête d'un homme au crâne rasé. Photo SC.

Fig. 6.3.4.3d – Coll. priv. Bonhams 2009a : tête d'un homme au crâne rasé. Photo SC.

Fig. 6.3.4.3e – Londres BM EA 32188 : homme au crâne rasé. Photo SC.

Fig. 6.3.4.3f – Philadelphie E 9208 : homme au crâne rasé. Photo SC.

Fig. 6.3.5a – Paris A 125 : collier *shenpou* du vizir Néferkarê-Iymérou. Photo SC.

Fig. 6.3.5b – Londres BM EA 686 : collier au pendentif au cou du roi Sésostris III. Photo SC.

Fig. 6.3.5c – Le Caire CG 395 : collier *menat* du roi Amenemhat III en costume cérémoniel. Photo SC.

Fig. 7 – Hildesheim RPM 5949 : figure masculine inachevée. Photo SC.

Fig. 7.2a-c – Coll. Kelekian EG003 : torse d'une statue d'Amenemhat III en serpentinite. Photo SC.

Fig. 7.2d-e – Copenhague ÆIN 594 : Torse d'une statuette royale en serpentinite ou stéatite. Photo SC.

Fig. 7.2f – Le Caire CG 481 : Le directeur du temple Senousret. Photo SC.

Fig. 7.2g-h – Stockholm 1993:3 : Triade au nom du surveillant Ouadjnefer, de sa mère Neni et de sa femme Iouni. D'après George 1994.

Fig. 7.3.2a-i – Un atelier de sculpture à Abydos à la Deuxième Période intermédiaire (?) : Bruxelles E. 791, Florence 1807, Kendal 1993.245, Liverpool 16.11.06.309, Londres BM EA 2297, UC 14659, Manchester 3997, New York MMA 01.4.104 et Paris E 10525. Photos SC et d'après Snape 1994, fig. 3.

Fig. 7.3.3a-g – Un atelier de sculpture de stéatite dans le sud de l'Égypte (?) : Bâle Kuhn 69, Coll. Abemayor 07, Leipzig 1024, Éléphantine 71, Moscou 5125, Coll. priv. Sotheby's 1994a, Khartoum 14070. Photos SC et d'après Berlev et Hodjash 2004, 90 ; Sotheby's 1976 et 1994.

Fig. 7.3.3h-k – Un atelier de sculpture de stéatite (?) : Bruxelles E. 1233, Mariemont B. 496, Moscou 5130, New York MMA 66.99.9. Photos SC et d'après Berlev et Hodjash 2004, 97.

Index

Noms de rois

Ahmosis Ier Sénakhtenrê : 3, 11, 83, pl. 63

Amenemhat Ier Sehetepibrê : 18, 19, 33, 36, 46, 58, 98, 99, 108, 127-130, 141-143, 145-146, 153, 157, 205, 205, 211, 216, 247, 375, pl. 1

Amenemhat II Noubkaourê : 5, 19-23, 26, 28, 30, 31-33, 37, 44, 114, 128, 142, 143, 145, 146, 163, 172, 272, 299, 305, pl. 3

Amenemhat III Nimaâtrê : 2, 5, 9-11, 17, 25, 27, 30, 34-, 35-53, 56, 59-61, 64-65, 68, 78, 82, 84, 87, 90, 91, 93, 98, 100, 105, 110, 113-114, 116-119, 121-122, 124-126, 128, 131, 132, 135, 138-140, 143, 144, 146-148, 150, 151, 163, 169, 179, 204, 211, 214, 215, 217, 220, 222, 223, 231-232, 234-240, 241, 243, 246, 254, 258, 266, 270, 272, 274-276, 281-282, 284-285, 287-294, 296-298, 302, 305-309, 314-316, 318, 320, 321-324, 326-329, 333, 334, 336-338, 341, 347-348, 350, 353, 355, 361-366, 368, 371, 372, 376-378, 382, 386, pl. 17-22, 69, 80, 84, 90, 96, 98, 123, 128, 131, 132, 135, 137, 142, 152, 153

Amenemhat IV Maâkherourê : 3, 10, 26, 42, 44-47, 52, 74, 100, 117, 124, 125, 137, 146, 150, 151, 163, 165, 212, 219, 224, 233-235, 238, 243, 265, 266, 314, 322, 329, 333, 334, 337, 345, 347, 353, 354, 367, pl. 25, 26

Amenemhat-Senbef Sekhemkarê : 17, 47, 49-55, 58, 91, 93, 94, 137, 163, 211, 212, 233, 237, 241, 321, 346, 385, pl. 30, 89

Amenemhat-Sobekhotep Sekhemrê-Khoutaouy : 12, 47-50, 52-54, 56, 77, 78, 91, 102, 106, 107, 110, 148, 231, 244, 272, 275, 278, 335, 369, pl. 29

Amenhotep III Nebmaâtrê : 119, 124, 179, 239, 245, 261

Ameny-Antef-Amenemhat Séânkhibrê : 58

Ameny-Qemaou : 50

Antef IV Sehetepkarê : 17, 47, 54, 57-59, 63, 125-126, 212, 336

Antef VII(I) Noubkheperrê : 108, 211, 295

Apophis Âouserrê : 139, 141, 144, 323, 332, 342, 380

Ay Merneferrê : 12

Dédoumès Ier Djedheteprê : 73, 102, 148

Djehouty-âa (= Taa) Séqenenrê : 9, 82, 370

Hatchepsout Maâtkarê : 46, 59, 100, 102, 105, 217, 227, 232, 241, 318

Hor Aouibrê : 47, 49, 50, 121, 131, 224, 240, 321, 327-328, pl. 30

Hornedjherytef Hotepibrê : 48, 50, 115, 141, 150, 210, 211, 381

Ibiâ(ou) Ouahibrê : 76, 309

Ini Mershepsesrê : 73, 271, pl. 99

Kamosé Ouadjkheperrê : 11, 56, 96, 100, 105, 213, 214, 318

Kay-Amenemhat Sedjefakarê : 58, 106

Khendjer Ouserkarê/Nimaâtenkhârê : 12, 13, 47, 54, 55, 57-59, 61, 63, 78, 89, 90, 109-112, 125, 126, 131-133, 145, 162, 164, 168, 172, 200, 301, 330, 335, 337, 375, pl. 36, 86, 103

Khyan Séouserenrê : 139, 237, 322, 341

Marmesha Smenkhkarê : 17, 47, 54-59, 61, 63, 64, 126, 131, 133, 144, 291, 332, 335, pl. 38, 39

Mérenptah Baenrê : 135, 144, 145, 212, 214, 267, 272, 323, 327, 328, 336, 355, 365, 375, 380

Montouhotep II Nebhepetrê : 3, 18, 64, 75, 82, 98, 99, 101, 102, 104-107, 126, 146, 204, 205, 216, 219, 247, 255, 306, 321, 333, 337, 340, 341, 361, pl. 1, 10, 71, 72

Montouhotep III Séânkhkarê : 98, 99, 218

Montouhotep V Merânkhrê : 73-76, 78, 80, 100, 211, 329, 346, pl. 57

Montouhotépi Séânkhenrê : 77, 80, 94, 215, 335, pl. 59

Montououser : 102

Nebnoun Semenkarê : 50, 58

Néferhotep Ier Khâsekhemrê : 11, 13, 37, 43, 45, 47, 50, 52, 54, 57-68, 70-72, 78, 85, 90-93, 100, 102, 109, 111-113, 118, 125, 132, 164, 165, 168, 169, 186, 203, 214, 219, 223, 232, 234-237, 239, 241, 242, 245, 247, 254, 261, 266, 269, 274, 275, 286, 296, 301, 310, 312, 317, 318, 329, 338, pl. 45, 46, 47, 137

Néferhotep II / Ined Mersekhemrê : 71, 73-76, 100, 265, 329, pl. 55

Néferhotep III Iykhernéferet Sekhemrê-Séânkhtaouy : 56

Néférousobek Sobekkarê : 10, 12, 39, 44, 46, 47, 49, 53, 116, 118, 124, 141, 199, 210, 211, 219, 231, 232, 241, 363, 371, 380, 381, 382, pl. 27, 91

Néhésy : 145, 327

Ougaf Khoutaouyrê : 50, 83, 84, 100, 111, 230, 340, 331

Oupouaoutemsaf Sekhemrê-Néferkhâou : 81, 82, 109, 195

Panetjeny Sekhemrê-Khoutaouy : 81, 109, 195

Rahotep Sekhemrê-Ouahkhâou : 78, 81, 108, 195, 319, 340, 348, 351

Ramsès II Ousermaâtrê-Setepenrê : 9, 20, 38, 48, 103, 116, 117, 135, 137, 138, 143, 144, 180, 212, 214, 235, 266, 272, 283, 316, 317, 323, 324, 328, 332, 334, 335, 365, 373, 380

Sehetepibrê Séouadjenrê : 50, 58

Senebmiou Séouahenrê : 102

Sésostris Ier Kheperkarê : 18-22, 26, 29-30, 32, 64, 85-87, 97, 99, 108, 109, 111, 115, 127, 128, 130, 135, 137, 141, 143, 146, 180, 212, 216, 218, 219, 231, 247, 266, 361, pl. 2, 3

Sésostris II Khâkheperrê : 3, 5, 19, 22-28, 32-34, 36, 37, 43, 61, 64, 72, 87, 89, 102, 107, 109, 110, 114-116, 120-122, 130, 135, 137, 141-144, 146, 147, 164, 166, 168, 169, 176, 184, 202, 210, 218, 219, 237, 255, 268, 269, 272, 274, 276, 281, 282, 290, 291, 293, 295-297, 300-305, 307, 308, 312-314, 321, 322, 324, 332-334, 340, 342, 343, 347-349, 352-354, 356, 362, 366, 371-373, 375, 377, 380, 386, pl. 4, 5, 71

Sésostris III Khâkaourê : 1-3, 5, 9-12, 17, 18, 21-39, 41-46, 48, 49, 52, 53, 55, 58, 61, 64, 68, 72, 75, 77, 80, 83, 84, 87, 89-91, 98, 100-102, 106, 107, 110-117, 120, 121, 124, 128, 130, 131, 137, 140, 142-147, 163, 166, 168, 176, 178, 184, 186, 191, 193, 209, 210, 212-214, 217-219, 221, 222, 230, 231, 233-235, 237-239, 243-246, 249, 253-255, 257-258, 265-267, 269, 272-276, 281, 282, 284, 286, 289-291, 293, 295, 297, 299-308, 312-321, 323, 324, 326-328, 333, 337, 339-345, 348-352, 354-356, 359-361, 365, 366, 368-373, 377, 379, 382, 385, 386, pl. 9-14, 35, 64, 68, 74, 76, 86, 89, 115, 119, 128, 139, 152

Sésostris IV Seneferibrê : 47, 73-74, 76, 78, 100, 214, 329, pl. 58, 68

Séthy Ier Menmaâtrê : 5, 67-69, 102, 103, 113, 203, 213, 235, 266, 376

Sobekemsaf Ier Sekhemrê-Ouadjkhâou : 10, 48, 53, 77, 78, 80, 82, 92, 93, 98-100, 106, 107, 109, 111, 147, 184, 193, 210-214, 231, 232, 234, 239, 256, 286, 312, 319, 322, 330, 341, 346, 347, pl. 60, 137

Sobekemsaf II Sekhemrê-Shedtaouy : 78, 214, 330

Sobekhotep Khâânkhrê : 12, 50, 64-66, 68, 72, 100, 214, 243, 253, 329, 338, 346, 376, pl. 48, 49, 51

Sobekhotep Khâhoteprê : 12, 47, 50, 64-69, 71-73, 90, 148, 273, pl. 48

Sobekhotep Khânéferrê : 11, 12, 13, 18, 47, 50, 59, 62, 64-76, 90-92, 95, 99, 100, 102, 103, 109, 137, 144, 147, 150, 151, 164, 165, 168, 170, 197, 200, 203, 211, 213, 214, 218, 237, 239, 254, 256, 266, 269, 270, 274, 275, 283, 296, 309, 312, 316, 318, 319, 320, 332, 333, 335, 348, 365, 366, 375, 376, 380, pl. 48, 71, 92, 94

Sobekhotep/Ini Merhoteprê : 47, 66, 71-73, 75, 78, 84, 100, 192, 211, 231, 330, 333, pl. 50

Sobekhotep Merkaourê : 47, 71, 73-74, 76, 100, 137, 183, 214, 234, 275, 330, 334, 366, pl. 55, 119

Sobekhotep Sekhemrê-Séouadjtaouy : 13, 47, 52, 54, 57-59, 62, 63, 66, 100, 101, 106, 125, 126, 186, 203, 213, 269, 310, 334, 335, 338, 379, pl. 40, 41

Sobekhotep Sekhemrê-Séousertaouy : 74, 27

Noms de particuliers

Amenemhat, statue New York MMA 35.3.110 : 105, 216, 238, 363

Amenemhat (chambellan), statue Londres BM EA 462 : 23, 37, 175, 340, pl. 6

Amenemhat (grand chef des troupes), statue Karnak 1875b : 17, 101, 212, 318

Amenemhat (intendant), statue Éléphantine 31 : 52, 53, 90, 309, pl. 34

Amenemhat (intendant du district), statue New York MMA 22.3.68 : 105, 216, 233, 237, 256, 361, pl. 72

Amenemhat-ânkh (chef des prêtres), statue Paris E 11053 : 17, 43, 118, 140, 205, 246, 368, pl. 22

Amenemhatseneb, statue Munich Gl 97 : 205, 356

Ân (Bouche de Nekhen), statue New York MMA 1976.383 : 104, 172, 197, 364, pl. 138

Ânkh-hor (gouverneur et intendant d'un district administratif), statue Tell el-Dab'a 12 : 37, 176, 211, 381

Ânkhou (directeur des champs), statues Coll. Hammouda, Éléphantine 16 (+ Boston 20.1207 ?) : 51, 52, 94, 148, 166, 280, 293, 304, 308, 311, pl. 94

Ânkhou (connu du roi), statue Saqqara 16896 : 133, 173, 205, 216, 378

Ânkhou (porteur de sceau), statue Copenhague ÆIN 28 : 304

Ânkhou (scribe de la grande Enceinte), statue Le Caire CG 410 : 136, 172, 192, 205, 323

Ânkhou (serviteur / suivant), statue Éléphantine 71 : 240, 251, 311, pl. 111, 157

Ânkhou (vizir), statue Le Caire CG 42207 (?) (+ statues de ses parents Le Caire CG 42034 et 42035) : 12, 13, 53-55, 58, 62, 89, 101, 104, 111, 125, 163, 164, 199, 200, 296, 330, 331, 384, pl. 37

Ânkhou (?) (gardien de la porte ?), statue Coll. Puyaubert : 302

Ânkhounnéfer (prêtre d'Amon), statue Détroit 70.445 : 306

Ânkhrekhou, statue Londres BM EA 1785 : 52, 176, 178, 342, pl. 33, 118

Ânouy (intendant), statue Eton ECM 1855 : 233, 313

Antefiqer (scribe du document royal, puis grand intendant), statues Caracas R. 58.10.35 et Londres UC 14638 : 37, 72, 120, 129, 130, 166, 168, 169, 192, 205, 290, 348, pl. 81

Dagi (?) (laveur/blanchisseur), statue Turin C. 3084 : 383, pl. 124

Dedetnebou, épouse (?) du gardien de la salle Néfer-pesedj-neb et mère de Qemaou, statue Oxford 1913.411 : 44, 216, 234, 364, pl. 141

Dedetnebou, épouse du grand parmi les Dix de Haute-Égypte Neferheb, statue Vienne ÄOS 5046 : 80, 170, 210, 386

Dedi (?) (intendant), statue Coll. Himmelein 2017b : 293

Dedou, statue Édimbourg A.1965.7 : 307, pl. 136

Dedouamon, statue Coll. priv. Sotheby's 1988b : 301

Dedou-Iâh (surnommé Hor), statue Leipzig 6153 : 81, 84, 338, pl. 65

Dedoumontou-Senebtyfy (vizir), statue Le Caire CG 427 : 55, 164, 236, 324

Dedounoub/Dedounebou, statue Londres BM EA 58080 : 108, 236, 345, pl. 73

Dedousobek, statue Khartoum 14070 : 84, 85, 251, 321, pl. 65, 157

Dedousobek (chef de la sécurité), statue Le Caire CG 42043 : 101, 182, 205, 206, 331

Dedousobek (intendant), statue Tübingen 1092 : 382

Dedousobek (scribe du document royal), statue Le Caire CG 887 : 102, 166, 205, 215, 216, 236, 327

Dedousobek-Beby (Grand parmi les Dix de Haute-Égypte), statue Cambridge E.SU.157 : 169, 170, 200, 290

Demi (chambellan et contrôleur des troupes), statue Éléphantine 52 : 175, 310

Djehouty, statue Florence 1787 : 81, 198, 313

Djehouty, statue Florence 1808 : 198, 241, 313, pl. 112

Djehouty (scribe), statue Philadelphie E 29-87-478 : 112, 216, 250, 373, pl. 72

Djehouty-âa, statue Londres BM EA 2297 : 81, 109, 198, 241, 249, 256, 342, pl. 112, 156

Djehoutyhotep II (gouverneur de Deir el-Bersha), statue Chicago A18622 et représentation d'une statue de grand format dans son hypogée : 150, 178, 217, 228, 237, 291, 306

Djehoutymes (Bouche de Nekhen), statue Bruxelles E. 791 : 81, 197, 241, 249, 285, pl. 62, 156

Djehoutynefer (connu du roi), statue Coll. Kofler-Truniger A 99 : 295

D(i)ousobek (chef de la sécurité), statue New York MMA 15.3.586 : 129, 182, 206, 359

Douatnéféret (épouse du scribe en chef du vizir Dedousobek-Beby), statue Le Caire JE 52540 : 70, 170, 199, 200, 335

Gebou (grand intendant), statue Copenhague ÆIN 27 : 52, 53, 101, 104, 168, 304, pl. 101, 133

Gebou (prêtre ḥm-nṯr), statue Coll. priv. Le Caire 1973 : 300

Haânkhef (père de Néferhotep Ier et Sobekhotep Khânéferrê), statue Berlin ÄM 22462 : 62, 68, 186, 274, 312, pl. 47

Hâpy, statue Le Caire CG 461 : 325

Héky (Intendant des magasins des offrandes divines), statue Saqqara SQ.FAMS.361 : 133, 215, 216, 378

Henib, statue Manchester 7536 : 199, 216, 351, pl. 77

Henkou (directeur du temple), statue Londres UC 14696 : 145, 176, 232, 348, pl. 133

Henoutepou (mère du vizir Ânkhou), statue Le Caire CG 42035 : 54, 330

Héqaib, statue Éléphantine 74 : 207, 311

Héqaib (directeur du magasin), statue Londres BM EA 1638 : 164, 199, 200, 222, 342, pl. 130

Héqaib (héraut de la porte du palais), statues Chicago OIM 8664 et Philadelphie E 14939 : 152, 191, 218, 231, 237, 291, 375, pl. 110

Héqaib (prêtre sem de Sobek), statue Budapest 51.1504-E : 188, 288

Héqaib (véritable connu du roi), statue Éléphantine 73 : 148, 216, 311

Héqaib II (gouverneur d'Éléphantine), statues Éléphantine 17 et 27 : 29, 34, 35, 37, 43, 55, 87, 89-90, 176, 205, 228, 237, 238, 249, 308, 309, pl. 11, 16

Héqaib III (gouverneur d'Éléphantine), statue Éléphantine 30 - Assouan 1378 : 55, 89, 90, 93, 176, 205, 232, 237, 309, pl. 37, 132

Héqaibânkh (gouverneur d'Éléphantine), statues Éléphantine 25 et 26 : 34, 35, 43, 176, 205, 308

Herfou (trésorier ?), statue Brooklyn 36.617 : 52, 165, 233, 283, pl. 134

Herounéfer (directeur des porteurs de sceau), statue Le Caire CG 431 : 119, 169, 324

Heti, statue Oxford 1985.152 : 199, 256, 365

Horâa (aîné de la porte / du portail), statue Richmond 63-29 : 67, 68, 96, 376, pl. 51

Horherkhouitef, statue Bolton 2006.152 : 81, 276, pl. 132

Horemhat-Ânkhou (directeur de la maison de l'Administration), statue Durham EG 4012 : 307

Horemnakht (prêtre d'Horus de Behedet), statue Le Caire JE 45704 : 94, 240, 334

Horhotep (Grand parmi les Dix de Haute-Égypte), statue Linköping 155 : 81, 82, 170, 197, 339

Hori, statue Uppsala VM 143 : 218, 385

Hori, statue Londres UC 14624 : 81, 109, 198, 348

Hori (commandant de l'équipage du souverain), statue Barcelone E-280 : 184, 197, 256, 271, pl. 106

Horemsaf (commandant de l'équipage du souverain), statue Londres BM EA 27403 : 81, 197, 343

Hormesou (directeur des chanteurs), statue Londres UC 14698 : 188, 348

Hornakht (directeur des porteurs de sceau), statue Coll. priv. 2018b : 169, 297, pl. 102

Hotep, statue Saqqara SQ.FAMS.529 : 133, 207, 216, 378

Iâbou (gardien de la salle et prêtre ouâb), statue Paris E 10974 : 188, 238, 368, pl. 115, 133

Iâh-ib, statue Manchester 13849 : 84, 199, 212, 352

Iâhmès (fils royal), statue Paris E 15682 : 82, 97, 215, 241, 370, pl. 63

Iâhhotep, statue Coll. Ternbach : 82, 198, 303

Iâhhotep (fille royale), statue Paris N 446 : 199, 241, 372

Ib (chambellan du vizir), statue Le Caire CG 406 : 104, 105, 175, 192, 323, 327, pl. 103

Ibi-ref (conseiller du district), statue Toronto ROM 958.221 : 223, 240, 382

Ibiâ (Bouche de Nekhen), statue Le Caire JE 43927 : 76, 101, 172, 211, 212, 334

Ibiâ (directeur de l'Enceinte), statue Éléphantine 41 : 76, 166, 309, pl. 59

Ibiâ (sab), statue Paris E 5358 : 81, 171, 197, 215, 249, 250, 368, pl. 62, 102

Idy (directeur d'une cour de justice), statue Barcelone E-212 : 216, 271

Idy (prêtre ouâb du roi), statue Paris E 17332 : 188, 215, 238, 370, pl. 133

Imen-âa (serviteur de la Salle du jugement), statue Éléphantine 39 : 90, 149, 205, 309

Imeny, statue Paris AF 460 : 366, pl. 124

Imeny (chef des auxiliaires nubiens), statue Bruxelles E. 6947 : 81, 147, 183, 197, 286, pl. 106

Imeny (directeur des chanteurs), statue Jérusalem 91.71.261 : 188, 317

Imeny (directeur des prêtres), statue New York MMA 66.99.6 : 119, 304, 363

Imeny (directeur des prêtres d'Horus de Crocodilopolis), statue Copenhague ÆIN 88 : 72, 186, 188, 304

Imeny (directeur du temple), statue Tell el-Dab'a 14 : 176, 186, 205, 381, pl. 90

Imeny (directeur de [...]), statue New York MMA 15.3.585 : 129, 359

Imeny (intendant), statue Le Caire JE 37891 : 44, 138, 332

Imeny (grand intendant), statue Abydos 1903 : 168, 265

Imeny (grand parmi les Dix de Haute-Égypte), statue Coll. priv. Sotheby's 1988a : 301

Imeny (héraut), statue New York MMA 25.184.1 : 188, 191, 361, pl. 108

Imeny (trésorier), statue Tell el-Dab'a 15 : 162, 381, pl. 90

Imeny (grand parmi les Dix de Haute-Égypte, peut-être le futur vizir ?), statue Coll. priv. Sotheby's 1988a : 301

Imeny (vizir), statue Londres BM EA 38084 : 164, 344

Imeny-Iâtou (Grand parmi les Dix de Haute-Égypte), statue Éléphantine 37 (= Assouan 1116) : 68, 69, 90, 170, 309, 311, pl. 51, 102

Imeny-seneb (gouverneur d'Éléphantine), statues Éléphantine 21, 23, 24 : 34-36, 43, 54, 87, 89-91, 176, 228, 237, 308, 309, pl. 16

Imeny-seneb (gouverneur), statue Coll. Sharer : 178, 215, 303

Imeny-seneb (contrôleur de la Phyle), statue Édimbourg A.1951.345 : 111 (?), 188 (?), 189, 307, pl. 108

Imenytirry, statue New York MMA 22.1.190 : 360

Intef, statue Coll. Talks 2 : 303

Intef, statue Berlin ÄM 12485 : 274

Intef (et sa femme Ita), statue Abydos 1999 : 113, 234, 266

Intef (directeur de [...]), statue Barcelone E-280 : 184, 212, 271, pl. 106

Intef (scribe), statue Boston 14.722 : 232, 277

Intef-mes (appelé Mes-Djesher) (fils royal), statue Manchester 5051 : 216, 351

Iouef (intendant), statue Swansea W5291 : 380

Iouiou (?) (gardien de la salle ?), statue Turin C. 3082 : 222, 383, pl. 129

Iouket (et ses fils Khentykhetyhotep et Maât-Néférou), statue Londres UC 16650 : 145, 350

Iouseneb (suivant/serviteur), statue Éléphantine 68 : 194, 249, 310, pl. 111

Iouy (archer), statue Londres BM EA 57354 : 182, 345

Iouy (supérieur de la ville), statues New York MMA 23.3.36 (?), 23.3.37 (?), 23.3.38 (?) : 105, 162, 361, pl. 72

Ipep (directeur de Basse-Égypte), statue Londres BM EA 2306 : 176, 256, 342

Ipepy (majordome/domestique), statue Brooklyn 57.140 : 47, 119, 194, 222, 233, 262, 284, pl. 129

Ipour (gouverneur), statue Le Caire JE 36274 : 145, 176, 178, 231, 332

Iqer, statue Stockholm MM 11444 : 379

Iry, statue Chicago A.30821 : 199, 290

Itef, statue Saint Louis 30:1924 : 199, 377

Itsheneni, statue Coll. priv. Bergé 2008 : 298

Ity (*sab*), statue Chicago OIM 5521 : 81, 108, 171, 216, 250, 291

Iy (intendant d'un district administratif et époux de la princesse Khonsou), statues Éléphantine K 258 b et Le Caire JE 87254 : 81, 199, 229, 233, 312, 336, pl. 59

Iy (scribe des actes de la Semayt royale), statue Assouan JE 65842 : 172, 192, 267, pl. 103, 133

Iyni, statues Le Caire JE 46181 et 46182 : 94, 104, 334

Iymérou (vizir), statue Turin S. 1220 : 58, 164, 384, pl. 44

Iymérou (fils du vizir Iymérou), statue Kerma DG 261 : 147, 320, pl. 94

Iymérou-Néferkarê (vizir) : voir *Néferkarê-Iymérou*

Kames, statue Abydos E. 41 : 81, 216, 266

Kay (intendant), statue New York MMA 33.1.3 : 37, 362

Kay (noble prince), statue Coll. priv. Bonhams 2001 : 205, 298

Kemtet, statue New York MMA 15.4.1 : 121, 199, 359, pl. 81

Kemehou (gardien de la salle de la Maison du Matin), statue Le Caire CG 482 : 63, 211, 326

Ken (directeur des porteurs de sceau), statue Boston 20.1191 : 169, 211, 279, pl. 95

Khâef (prêtre *ḥm-nṯr*), statue Brooklyn 16.580.154 : 240, 283

Khâkaourê-seneb (gouverneur de Bubastis), statue Bubastis H 850 : 139, 140, 176, 178, 205, 212, 287, pl. 104-105

Khâkaourê-seneb (gouverneur d'Éléphantine), statue Éléphantine 28, 29 : 52, 53, 87, 89-93, 176, 228, 232, 237, 309, 311, pl. 32

Khâkheperrê-seneb (député du trésorier), statue Vienne ÄOS 5915 : 75, 109, 175, 271, 386, pl. 58

Khema (gouverneur d'Éléphantine), statue Éléphantine 15 : 22, 23, 87, 89, 90, 93, 176, 205, 308, 340, pl. 6

Khemounen (officier du régiment de la ville), statue Le Caire CG 467 : 13, 82, 182, 189, 197, 215, 256, 325

Khenmes (vizir), statue Londres BM EA 75196 : 17, 163, 346

Khentika, statue New York MMA 62.77 : 363

Khentykhety (chambellan de Djedbaou), statue Bruxelles E. 2310 : 43, 146, 147, 175, 218, 234, 285, pl. 93

Khentykhetyemsaf-seneb (trésorier), statue Le Caire CG 408 : 52, 53, 134, 165, 323, pl. 35, 133

Khentykhetyhotep (gouverneur), statue Le Caire JE 34572 : 145, 176, 178, 231, 332

Khentykhetyour (grand intendant), statues Paris A 80 et Rome Barracco 11 : 23, 37, 168, 186, 188, 366, 377, pl. 6

Khéperka (directeur des champs), statue Turin C. 3064 : 17, 51, 58, 104, 166, 383, pl. 44, 101

Khety (directeur de Basse-Égypte), statue Le Caire CG 480 : 176, 238, 326

Khety (officier du régiment de la ville), statue Linköping 156 : 13, 183, 197, 339, pl. 106

Khnoum (soldat), statue Cambridge E.500.1932 : 81, 82, 183, 197, 289

Khnoumhotep, statue New York MMA 29.100.151 : 362

Khnoumhotep (scribe du temple), statue Paris AF 9916 : 192, 215, 216, 322

Khnoumnakht (échanson/majordome (?) du gouverneur), statue Bruxelles E. 8257 : 24, 37, 215, 287, pl. 8

Khnoumnéfer (chambellan), statue Caracas R. 58.10.37 : 175, 215, 216, 238, 290

Khonsou (*sab*), statue Philadelphie E 12624 : 81, 171, 197, 215, 250, 374, pl. 112

Khonsou-Piaouy (?) et sa femme Takharouyt (?) (directeur des chanteurs ?), statue Coll. Lady Meux : 295

Maheshotep (gouverneur), statue Bubastis B. 513 : 139, 140, 287

Mâr (?) (*sab*), statue Baltimore 22.391 : 81, 171, 197, 250, 271, pl. 102

Memi (gardien de la porte), statue Éléphantine 66 : 194, 310

Memi (prêtre-*ouâb*), statue Moscou 5575 : 188, 215, 353

Merer (jardinier), statue Philadelphie E 10751 : 84, 85, 194, 206, 240, 374, pl. 111, 132

Merytyseneb, statue Londres BM EA 32190 : 199, 344

Mesehi, statue Édimbourg A.1952.158 : 307, pl. 139

Min-âhâ, statue Swansea W301 : 99, 207, 379, pl. 67

Minhotep, statue Londres UC 14752 : 349

Minhotep, statue New York MMA 15.3.227 : 129, 233, 357, pl. 85

Minnéfer (connu du roi), statue Stockholm MM 10014 : 173, 205, 379, pl. 103

Montou, statue Coll. Resandro R-098 : 303

Montouâa (héraut, connu véritable du roi), statue Londres BM EA 100 : 34, 37, 191, 205, 340

Montouâa (intendant), statue Bâle Lg Ae OG 1 : 44, 269

Montouhotep, statue Glasgow BM EA 2305 : 314

Montouhotep (commandant des meneurs de chiens), statue Venise 63 : 25, 182, 385, pl. 106

Montouhotep (chef de la sécurité), statue Prague P 3790 : 182, 375

Montouhotep (père du roi Sobekhotep Sekhemrê-séouadjtaouy), statue Le Caire JE 43269 : 57, 101, 104, 186, 213, 228, 237, 333, pl. 40

Montouhotep (scribe du vizir), statue Jérusalem 97.63.159 : 317

Montounakht (gardien de la table d'offrandes du souverain), statue Le Caire CG 1248 : 81, 172, 197, 249, 250, 328

Montouséânkh (scribe du temple), statue Coll. priv. Christie's 1996 : 192, 299

Nakht, statue Le Caire CG 460 : 325

Nakht (gardien de la salle), statue Le Caire CG 477 : 233, 326

Nakht (intendant d'un district administratif), statue Moscou 5731 : 215, 354

Nakht (intendant d'un district administratif), statue Toronto ROM 905.2.79 : 197, 216, 382

Nakhti (gardien de la salle), statue Coll. priv. 1985c : 297

Nakhti (scribe d'un conseiller du district), statue Londres UC 14652 : 192, 348

Nebânkh (grand intendant), statue Pittsburgh 4558-3 : 62, 70, 72, 92, 168, 173, 188, 256, 375

Nebaouy (intendant), statue Mariemont B. 497 : 352

Nebâour (député du trésorier), statue Bruxelles E. 2310 : 43, 146, 147, 175, 218, 234, 285, pl. 93

Nebetousehet, statue Lille E 25618 : 84, 85, 199, 338

Nebhepetrê (prêtre-lecteur), statue Londres BM EA 83921 : 186, 188, 240, 347

Nebiouou (?) (supérieur du portail ?), statue Manchester 9325 : 81, 82, 197, 351, pl. 112

Nebit (grand parmi les Dix de Haute-Égypte), statue Philadelphie E 878 : 170, 373

Nebit (surveillant des conflits), statue Paris E 14330 : 70, 94, 95, 181, 186, 205, 370, pl. 53, 67

Nebit, statue Stockholm 1983:12 : 207, 379, pl. 111

Nebouenib, statue Cracovie MNK-XI-951 : 305

Neboun (Grand parmi les Dix de Haute-Égypte), statue Londres UC 14727 : 170, 197, 348

Nebpou (grand-prêtre de Ptah), statue Paris A 47 : 13, 47, 82, 136, 184, 233, 365, pl. 107

Nebsekhout (grand intendant), statue Le Caire CG 42039 : 52, 101, 104, 168, 330

Nebsenet (contrôleur de la Phyle), statue Bruxelles E. 789 : 189, 284, pl. 108

Neferheb (grand parmi les Dix de Haute-Égypte), statue Vienne ÄOS 5046 : 80, 170, 210, 386

Néferhotep (aîné de la porte/du portail), statue Baltimore 22.214 : 75, 108, 270, pl. 71

Néferhotep (archer), statues Le Caire JE 47708 et 47709 : 105, 182, 216, 217, 233, 335

Néferhotep (ornement royal), statue Le Caire JE 33480 : 106, 199, 200, 216, 331, pl. 72

Néferkarê-Iymérou / Iymérou-Néferkarê (vizir), statues Éléphantine 40, Heidelberg 274, Karnak 1981, Paris A 125 : 17, 68-70, 101, 104, 164, 165, 212, 228, 230, 232, 240, 309, 316, 318, 366, pl. 52, 133, 152

Néferounher (intendant d'un district administratif), statue Le Caire CG 426 : 82, 210, 324

Néfer-roudj (directeur du temple), statue Coll. priv. Wace 1999 : 176, 186, 215, 302, pl. 139

Néfertoum, statue Jérusalem IAA 1980-903 : 207, 318

Néfertoum (chef du *Khenty*), statue Paris E 11576 : 230, 231, 240, 369

Néfertoumhotep (directeur du temple), statue Coll Hewett : 176, 186, 205, 219, 293

Nemtyhotep (intendant), statue Berlin ÄM 15700 : 43, 189, 246, 274, pl. 23

Nemtynakht, statue Genève 26035 : 115, 215, 313, pl. 121

Neniou (prêtre-*ouâb*), statue Hildesheim RPM 84 : 188, 240, 316, pl. 108

Nesmontou (gouverneur), statue Coll. Kofler-Truniger 2003 : 18, 178, 295

Nesoumontou (grand intendant), statue Dahchour 01 : 168, 305

Nebouy/Nouby (chambellan), statue Barcelone-Sotheby 1991 : 175, 233, 271

Noubaasib, mère de Sahathor, statue Chicago OIM 11366 : 199, 216, 291, pl. 114

Noubkhâes (reine) : 72, 76, 81, 168, 170, 192, 199, 200, 272, 312

Ouadjirou, statue Paris E 11196 : 119, 207, 222, 369

Ouadjnéfer (gardien/surveillant), statue Stockholm 1993:3 : 246, 379, pl. 155

Ouahka Ier (gouverneur) : 17, 114, 115, 122

Ouahka II (gouverneur) : 17, 21, 114, 115, pl. 77

Ouahka III (gouverneur), statue Turin S. 4265 : 5, 33, 53, 114, 115, 176, 178, 215, 216, 228, 237, 384, pl. 35, 77

Ouahka (trésorier), statue Turin S. 4281 : 114, 115, 384, pl. 77

Ouahka-kherib (suivant/serviteur), statue Turin S. 4280 : 114, 115, 384, pl. 77

Oukhhotep IV (gouverneur de Meir), statues Boston 1973.87 et Le Caire CG 459 : 17, 24, 25, 115-117, 176, 205, 234, 281-282, 324, pl. 7, 78

Ourbaouptah (boulanger), statue Vienne ÄOS 5048 : 386

Ouserânouqet (grand parmi les Dix de Haute-Égypte), statue Le Caire CG 465 : 81, 170, 172, 197, 216, 249, 250, 325

Pépy (directeur des porteur de sceau), statue Philadelphie E 59-23-1 : 25, 136, 169, 373

Ptahemsaf-Senebtyfy (scribe du document royal), statue Londres BM EA 24385 : 51-53, 110, 166, 192, 236, 343, pl. 32, 100

Ptah-nakht, statue Coll. Humbel : 207, 294

Ptah-our (grand intendant), statue Berlin ÄM 8808 : 128, 136, 168, 273, pl. 87

Râ, statue Manchester 3997 : 81, 198, 216, 241, 249, 351, pl. 112, 156

Rediesânkh (héraut de la forteresse), statue Bruxelles E. 2521 : 82, 191, 285, pl. 110

Renefres (prêtre-*ouâb*), statue Londres UC 14619 : 81, 172, 186, 240, 250, 347

Renefsenebdag (brasseur), statue Berlin ÄM 10115 : 194, 230, 240, 262, 273

Renou (grand parmi les Dix de Haute-Égypte), statue

Leipzig 1023 : 81, 170, 240, 337, pl. 102

Renseneb, statue Florence 1807 : 81, 109, 198, 241, 249, 313, pl. 112, 156

Renseneb (aîné de la porte/du portail), statue Khartoum 1132 : 82, 149, 320

Renseneb (directeur des porteurs de sceau), statue Kerma 01 : 147, 169, 320, pl. 94

Renseneb (gardien de la surveillance-du-jour), statue Yverdon 801-436-200 : 71, 125, 387, pl. 53

Renseneb (grand scribe du trésorier), statue Copenhague ÆIN 60 : 174, 192, 304, pl. 103

Renseneb (intendant d'un district administratif), statue Le Caire – Damiette : 321

Renseneb (intendant de la réserve de fruits), statue Turin S. 1219/2 : 189, 383, pl. 108

Renseneb (intendant et comptable des bateaux), statue Coll. Reeves : 302

Renseneb (père du dieu ou ḥmw nṯr ?), Ann Arbor 88808 : 71, 176, 267, pl. 54

Renseneb (sab), statue Le Caire JE 33481 : 81, 106, 171, 197, 215, 216, 241, 250, 331

Reniseneb, statue Le Caire JE 49793 : 81, 198, 335, pl. 112

Renesneferouhor / Irenhorneferouiry, statue Paris E 22454 : 94, 95, 199, 216, 371

Rêhouankh (grand intendant), statue Bâle Lg Ae OAM 10 : 168, 220, 229, 269

Res (surveillant des conflits), statue Richmond 65-10 : 53, 181, 205, 376, pl. 106

Resou (connu du roi), statue Le Caire CG 428 : 109, 205, 212, 324

Resseneb, statue Philadelphie E 33-12-15 : 199, 211, 373

Sa-Amon, statue New York MMA 65.115 : 82, 104, 198, 363

Sa-Djehouty (officier du régiment de la ville), statue Liverpool E. 610 : 80, 182, 197, 215, 341

Sahathor (Bouche de Nekhen), statue Baltimore 22.61 : 76, 82, 172, 197, 212, 269, pl. 59

Sahathor (chef de la maison du travail), statue Hildesheim 10 : 25, 316, pl. 8

Sahathor (fils royal), statues Éléphantine 107, Éléphantine 1988 et Qourna 01-03 : 17, 62, 66-68, 102, 312, 376, pl. 50, 71

Sahathor, statue Brooklyn 37.97 : 63, 284

Sahi (prêtre ouâb), statue Turin S. 1219/1 : 73, 82, 188, 210, 240, 383, pl. 56

Sakahorka (intendant) : statue Alexandrie JE 43928 : 52, 101, 140, 205, 206, 212, 267, pl. 33

Sakhentykhety (intendant des greniers de la mère du roi), statue Vienne ÄOS 3900 : 104, 189, 215, 386

Sakhentykhety, statue Coll. priv. Bonhams 2006 : 298

Saneshmet (Scribe du temple de Hathor), statue Londres UC 14726 : 192, 348

Saouserty (et son fils Senmin), statue Coll. priv. 1981 : 297

Sarenpout Iᵉʳ (gouverneur d'Éléphantine) : 17, 19, 86, 87, 89, 91, 93, 247, 310

Sarenpout II (gouverneur d'Éléphantine), statues Éléphantine 13 et Londres BM EA 98-1010 : 19, 22-24, 35, 87-90, 92, 93, 176, 205, 241, 308, 340, pl. 6

Sasobek (connu du roi), statue Le Caire CG 405 : 71, 120, 323

Séânkhkarê (Chef des patrouilles au nord et au sud du Lac), statue Medinet Madi 03 : 126, 353

Sehetepib, statue New York MMA 22.1.107 : 129, 211, 216, 222, 360, pl. 129

Sehetepib Senââib (grand parmi les Dix de Haute-Égypte), statue Boston 14.721 : 71, 149, 170, 205, 277, pl. 95

Sehetepibnebi, statue Londres UC 15515 : 349

Sehetepibrê (et sa femme Ious), statue Boston 24.892 : 83, 84, 207, 211, 234, 281, pl. 116

Sehetepibrê, statue Coll. priv. Sotheby's 1999 : 302

Sehetepibrê (scribe des troupes (?)), statue Coll. priv. 2012 : 297

Sehetepibrê-[…] (député d'Atfia), statue Yverdon 83.2.4 : 119, 387

Sehetepibrê-ânkh-nedjem (grand-prêtre de Ptah), statue Paris A 47 : 13, 47, 82, 136, 184, 233, 365, pl. 107

Sehetepibrê-khered (grand-prêtre de Ptah), statue Paris A 47 : 13, 47, 82, 136, 184, 233, 365, pl. 107

Sehetepibrê-seneb (intendant), statue Milan RAN E 2001.01.007 : 189, 353, pl. 109

Sekhmethotep (prêtre ḥm nṯr), statues Abousir 1985 et Le Caire JE 72239 : 17, 47, 134, 135, 205, 206, 265, 336, pl. 86

Sen, statue Londres UC 14659 : 81, 109, 198, 249, 348, pl. 156

Senââib (chambellan du vizir), statue Le Caire CG 1026 : 175, 327

Senââib (grand intendant), statue Bristol H. 2731 : 168, 215, 216, 233, 283

Senââib (grand parmi les Dix de Haute-Égypte), statue Éléphantine 54 : 71, 170, 310

Senââib (maîtresse de maison), statue Ramesseum CSA 469 : 82, 103, 376

Senânkh (directeur des porteurs de sceau), statue Vienne ÄOS 61 : 169, 386, pl. 102

Senbebou le Noir (contremaître des ouvriers de la nécropole), statue New York MMA 56.136 : 44, 205-206, 218, 363, pl. 24

Senbef (directeur d'un district), statue Londres BM EA 2307 : 342

Senbefer (chef des prêtres de Montou), statue Coll. priv. Bonhams 2007a : 298

Senbefni (scribe personnel du document royal), statue Cincinnati 1945.62 : 166, 292

Senbi, statue New York MMA 22.1.191 : 129, 211, 360

Senbi (grand intendant), statue Saint-Pétersbourg 5010 : 168, 169, 220, 229, 377

Seneb (Senousret) (directeur de l'Enceinte), statue Baltimore 22.166 (+ mention sur la statue de son fils Imeny, Coll. priv. Sotheby's 1988a) : 166, 233, 269, 301, 344, pl. 100

Senebhenâef (chef de la grande salle, probablement le futur directeur des champs), statue Éléphantine 42 : 76, 105, 166, 309-310, pl. 101

Senebhenâef (directeur des champs), statue Bologne KS 1839 : 76, 105, 109, 166, 229, 275, pl. 58, 101

Senebhenâef (scribe des offrandes divines d'Amon), statue Moscou 5129 : 104, 192, 354

Senebmiou (garde/suivant), statue Londres BM EA 58079 : 81, 108, 197, 345

Senebnebef (brasseur), statue Florence 6331 : 81, 313

Senebnebi (et sa femme), statue Brooklyn 16.580.148 : 283, pl. 136

Senebni (prêtre-*ouâb* de Khentykhety), Amsterdam 309 : 145, 188, 240, 267, pl. 116

Senebsoumâ (grand intendant, puis trésorier), statues Leyde F 1963/8.32 et Coll. Ortiz 34 : 5, 111, 112, 124, 125, 165, 168, 169, 223, 228, 236, 240, 296, 338

Senebtyfy (gouverneur (d'Abydos ?)), statue Le Caire CG 520 : 17, 110, 114, 176, 178, 327

Senebtyfy (héraut en chef), statue Éléphantine 64 : 191, 310, pl. 110

Senen (connu du roi), statue Éléphantine 63 : 310, pl. 134

Senet, statue Le Caire JE 33733 : 108, 222, 331, pl. 74

Senetmout, statue Bruxelles E. 4252 : 199, 285, pl. 113

Senousret, statue Paris E 25579 : 84, 85, 237, 371

Senousret, statue Paris N 867 : 81, 198, 372 pl. 140

Senousret, statue Mariemont B. 496 : 352, pl. 158

Senousret (chancelier royal et ami unique), statue Karnak ME 4A : 101, 104, 212, 237, 319, pl. 70

Senousret (gardien de la salle et prêtre-*ouâb*), statue New York MMA 24.1.72 : 188, 216, 361, pl. 122

Senousret (gouverneur de Hou), statue Le Caire CG 407 : 108, 178, 205, 323

Senousret (grand intendant), statue Coll. Ortiz 33 : 17, 124, 125, 168, 223, 236, 240, 296, pl. 83

Senousret (héraut du vizir), statue Paris A 48 : 69, 71, 110, 191, 366, pl. 51, 110

Senousret (inspecteur des serviteurs), statue Turin C. 3045 : 215, 383, pl. 120

Senousret (maire de Khâ-Senousret), statue Durham EG 609 : 64, 130, 178, 205, 307

Senousret (officier du régiment de la ville), statue Édimbourg A.1952.137 : 307

Senousret (prêtre *ouâb*), statue Coll. Sørensen 2 : 188, 303

Senousret (scribe des recrues), statue Tell el-Dab'a 16 : 192, 215, 381

Senousret-ânkh (gouverneur), statue Coll. priv. Sotheby's 1984 : 172, 178, 205, 301

Senousret-ânkh (père du dieu et gouverneur de Thèbes) : 105

Senousret-ânkh (vizir), statue Paris AO 15720 / 17223 : 150, 163, 367, pl. 99

Senousret-Senbebou (intendant), statue Oxford 1888.1457 : 189, 364, pl. 109

Senousret-Senbef (directeur du temple), statue Le Caire CG 481 : 194, 237, 246, 326, pl. 111, 155

Senousret-Senebnefny (intendant du décompte des troupeaux), statue Brooklyn 39.602 : 189, 205, pl. 109

Senpou (chef de service de bureau du ravitaillement),

statues Paris E 11573, E 27253 : 110, 175, 215, 217, 222, 238, 369, 371, pl. 121, 130, 141

Senpou (gardien de la salle des récompenses d'Amenemhat), statue Éléphantine 72 (= Assouan 1352) : 58, 311, pl. 42

Ser (gardien de la salle), statue Paris A 76 : 215, 216, 233, 238, 366, pl. 120

Sermaât (intendant du décompte de l'orge de Basse-Égypte), statue Saqqara 16556 : 139, 188, 205, 216, 378

Shebenou (grand chambellan), statue Éléphantine 70 : 175, 205, 311

Shedousobek (gardien/surveillant), statue Boston 1973.655 : 222, 256, 281, pl. 128

Sherennesout, statue Londres UC 13251 : 195, 222, 347, pl. 111, 128

Shesmouhotep (chambellan), statue Manchester 6135 : 121, 122, 206, 222, 238, 351, pl. 81, 133

Seshen-Sahathor (directeur (?) de Serqet), statues Coll. Merrin 1992 et Munich ÄS 5361 + 7211 : 25, 37, 142, 186, 296, 354, pl. 90

Setnetiatiou, statue Munich ÄS 7122 : 199, 355

Siti, statue Paris E 18796 bis : 81, 172, 198, 249, 370, pl. 62

Snéfrou (gardien de la salle du palais), statue Éléphantine 69 : 58, 92, 149, 311, pl. 42

Sobek-âa, statue New York MMA 66.99.9 : 364, pl. 158

Sobek-âa (joueur de sistre), statue Éléphantine K 1739 : 188, 312

Sobekemhat (contrôleur de la Phyle), statue Détroit 51.276 : 137, 189, 215, 216, 222, 306, pl. 108

Sobekemhat (officier du régiment de la ville), statue Liverpool M.13521 : 109, 170, 197, 340

Sobekemheb (« puissant de bras »), statue Khartoum 31 : 72, 84, 181, 216, 320, pl. 106

Sobekeminou (intendant), statue Vienne ÄOS 35 : 25, 34, 385

Sobekemmeri (chambellan de Djedbaou et scribe des actes de la Semayt), statue Le Caire JE 90151 : 110, 172, 175, 192, 336, pl. 104

Sobekemsaf (héraut à Thèbes), statues Berlin ÄM 2285 et Vienne ÄOS 5801 + Dublin 502-89 : 72, 170, 192, 200, 205, 272, 386, pl. 54

Sobekhotep, statue Paris E 10525 : 81, 109, 198, 249, 368, pl. 156

Sobekhotep (aîné de la porte/ du portail), statue Jérusalem 97.63.37 : 317

Sobekhotep (Bouche de Nekhen), statue Kendal 1993.245 : 81, 197, 206, 216, 241, 249, 319, pl. 156

Sobekhotep (Bouche de Nekhen), statue Paris N 1587 : 81, 172, 197, 249, 250, 372, pl. 102

Sobekhotep (chef des bergers d'Amenemhat), statue Éléphantine 65 : 310, pl. 134

Sobekhotep (gardien de la Semayt), statue Munich Gl 99 : 125, 230, 356

Sobekhotep (gardien des archives), statue Le Caire JE 43094 : 118, 230, 333

Sobekhotep (gouverneur), statue Rome Barracco 12 : 151,

178, 377, pl. 99

Sobekhotep (intendant), statue Philadelphie E 3381 : 13, 139, 374

Sobekhotep (intendant), statue Yverdon 801-431-280 : 119, 387

Sobekhotep-Hâkou (grand-prêtre de Ptah), statue Philadelphie E 13647 : 142, 184, 375, pl. 87

Sobekhotep-hotep, statue Le Caire JE 37931 : 82, 94, 98, 332

Sobeknakht, statue Londres BM EA 29671 : 195, 207, 343

Sobeknakht (prêtre *wʿb*), statue New York MMA 25.184.1 : 188, 191, 361, pl. 108

Sobeknakht-Renefseneb (prêtre *ḥm-nṯr*), statue Le Caire JE 43093 : 118, 333

Sobeknihotep (bâtisseur) statue Berlin ÄM 12546 : 215, 274

Sobekour (directeur de la corporation des dessinateurs), statue Le Caire CG 476 : 44, 194, 206, 218, 326

Sobekour (prêtre-lecteur), statue Le Caire JE 43095 : 118, 186, 188, 333

Ta (ou Nekhouemhekata ?), statue Paris E 10985 : 47, 119, 233, 238, 368, pl. 134

Ta-Meit (connu du roi), statue Coll. Shibuya : 303

Taseket, statue Boston 99.744 : 108, 199, 216, 250, 281, pl. 114

Tetikhered (aîné de la porte / du portail) : statue Le Caire CG 256 : 81, 250, 321

Tetiseneb (gardien du *Kap* ?), statue Le Caire JE 33479 : 106, 331

Tetou (chef de domaine), statue Berlin ÄM 8432 : 24, 240, 272, pl. 8

Tety (Bouche de Nekhen), statue Pittsburgh 4558-2 : 55, 172, 375, pl. 103

Titi (grand intendant), statues Baltimore 22.190 et Éléphantine 50 : 62, 168, 228, 269, 310, pl. 47

Tjeni-âa (harpiste), statue Éléphantine 45 : 62, 188, 310, pl. 47

Tjeniouen, statue New York MMA 66.99.9 : 364, pl. 158

Yebi (*sab*), statue Philadelphie E 9958 : 81, 109, 171, 172, 197, 216, 249, 250, 374, pl. 112

Noms de divinités et de personnages divinisés

Amenemhat I^{er} Sehetepibrê : 375, 381

Amenemhat II Noubkhâourê : 299

Amenemhat III Nimaâtrê : 17, 110, 114, 125, 223, 296, 327

Amenemhat IV Maâkherourê : 238

Amon : 270, 372

Amon-Rê : 70, 82, 104, 105, 151, 234, 235, 271, 297, 304, 316, 318, 319, 323, 329, 330, 333-335, 341, 346, 350, 354, 363, 364, 366, 376, 377, 383, 386

Andjty : 370

Ânouqet : 58, 67, 69, 93, 170, 172, 197, 273, 275, 308-312, 325, 367

Anubis : 67, 93, 136, 172, 186, 265, 277, 280, 281, 284, 298, 301, 303, 306, 307, 325, 326, 328, 330-332,

334, 336, 337, 344, 352, 362, 372, 373, 376, 379, 385

Atoum : 60, 90, 136, 137, 150, 232, 272, 275, 303, 303, 311, 345, 384

Banebdjedet : 332

Baou d'Héliopolis : 137, 267, 296, 332

Baou occidentaux : 327

Bastet : 92, 139, 140, 178, 287

Chéops/ Khoufou : 354

Dedoun qui est à la tête de la Nubie : 84, 281, 320

Ennéade : 316, 325

(Grande) Ennéade : 287, 296, 384

(Petite) Ennéade : 296, 384

Geb : 93, 284, 287, 307-309, 331, 336, 354

Hathor : 344, 370

Hathor d'Atfia (Aphroditopolis) : 64, 102, 130, 266, 327, 348

Hathor d'Imaou : 138, 139, 333, 374

Hathor d'Imet : 142, 279

Hathor d'Inerty (Gebelein) : 26, 27, 98, 319, 324

Hathor d'Iounet (Dendera) : 330, 377

Hathor de Qis (Cusae) : 317

Hathor de Sheret-benben : 333

Hathor du Sycomore : 372

Hathor de Tepihet : 303

Hathor de la Turquoise : 67, 146, 147, 285, 287, 291, 344

Hathor Ouadjet d'or : 323

Hémen qui réside dans le château de Snéfrou de Héfat : 64, 144, 365

Héqaib (nomarque divinisé) : 25, 69, 86, 88, 89, 92, 93, 201, 310, 311

Hérichef : 116, 302, 341

Horus : 151, 320, 325, 348, 380

Horus de Behedet : 68, 94, 269, 326, 335, 337, 339, 373, 376, 385

Horus de Nekheb (Elkab) : 149

Horus de Nekhen (Hierakonpolis) : 26, 127, 247, 283, 284, 324, 343

Horus qui réside à Shedet : 61, 67, 72, 117, 118, 119, 141, 223, 275, 284, 296, 324, 333, 369, 380, 381

Horus-le-justifié : 302, 336

Ibou (gouverneur divinisé) : 121, 384-385

Igai, seigneur de l'oasis : 269, 300

Isi (nomarque divinisé) : 68, 95, 96, 201, 370, 376

Isis : 151, 274, 326

Isis-Hathor : 295

Khentykhety : 267, 300, 348, 350

Khnoum : 92, 93, 273, 275, 279, 291, 308-310, 311, 312, 367, 379

Khonsou : 269, 347

Mahesa : 149, 311

Miket : 69, 275

Min : 186, 188, 240, 274, 307, 316, 325, 349, 377

Min de Senout : 110, 271, 336, 343

Min-Horus-nakht : 57, 65, 110, 338

Montou : 27, 99, 101, 279, 312, 330, 347, 380, 386

Montouhotep II Nebhepetrê : 75, 101, 102, 218, 270,

321, 327

Mout : 234, 346

Neith : 293, 375

Nekhbet : 80, 336, 359, 386

Nekhebi : 386

Nout : 307

Osiris : 84, 93, 104, 109, 121, 136, 149, 265, 269-271, 275, 276, 279-281, 284-287, 289, 293, 295, 296, 298-303, 306, 308-313, 315, 316, 318, 321-326, 328, 331, 332, 334, 335, 337-340, 342-346, 348, 350-352, 354, 355, 359-361, 363-379, 381-384, 386, 387

Osiris, (le souverain) qui réside dans la contrée du lac : 119, 304, 333, 356, 363, 368, 381, 387

Osiris Khentyimentiou : 60, 69, 111, 114, 166, 247, 265-267, 269, 276, 278, 301, 310, 323, 326, 332, 338, 344, 348, 352, 366, 369, 373, 376, 379, 387

Osiris Ounnéfer : 64, 147, 307, 320, 386

Ouadjet d'Imet : 381

Ouahka (gouverneur divinisé) : 115, 384

Ounas : 378

Oupouaout : 69, 81, 82, 90, 109, 111, 149, 195, 265, 266, 267, 293, 325, 330, 338, 342, 366, 369, 371, 375, 387

Pepy : 378

Ptah : 56, 64, 84, 136, 144, 149, 280, 304, 308, 309, 318, 320, 332, 343, 344, 347, 351, 365, 370, 373, 375, 380, 381, 384

Ptah-Sokar : 84, 93, 104, 136, 265, 267, 271, 277, 279, 284, 285, 288-290, 294, 295, 298-301, 303, 307-310, 315-317, 321-323, 325-328, 330, 331, 334, 337, 348, 351, 353, 357, 358, 360, 362-364, 367-369, 372-374, 376, 378, 384, 386, 387

Ptah-Sokar-Osiris : 134, 273, 275, 277, 317, 323, 325, 330-332, 336, 359, 366, 372, 375, 386

Rê : 136, 354, 375

Rê-Horakhty : 64, 275, 283, 285, 287, 321, 330

Rê-Horakhty qui réside à Nekhen : 324

Renenoutet : 5, 125, 126, 234, 336

Satet : 52, 92, 93, 148, 267, 273, 275, 293, 308-312, 327, 356, 363, 367, 385

Sechat : 367

Seth : 348, 385 (?)

Sésostris Ier Khéperkarê : 361

Snéfrou : 64, 144, 146, 285, 339, 363, 365

Sobek : 27, 67, 125, 126, 234, 319, 353

Sobek d'Héliopolis : 387

Sobek de Shedet : 56, 61, 104, 117-119, 141, 223, 275, 284, 296, 304, 322, 324, 333, 363, 368, 369, 372, 380, 381, 383, 387

Sobek de Soumenou : 149, 277, 300, 323, 346

Sokar-Osiris : 284, 360

Soped : 146, 375

Thot : 298, 356

Nom de lieux et sites archéologiques

Aboukir : 46, 83, 137, 146, 265-267, pl. 89

Abydos : 3, 5, 6, 9, 10, 13, 14, 19, 20, 23, 25, 29, 30, 38, 51, 54, 55, 57, 59, 60, 62, 63, 65, 69, 75, 76, 78-82, 83, 92, 97, 104, 107-114, 123, 127, 129, 133, 135, 147, 150, 162, 164, 168, 169, 175, 176, 183, 188, 193-195, 199, 201, 204-206, 209, 211-218, 220, 221, 224, 229, 231-234, 237, 238, 244, 248-251, 255-259, 265-267, 269-271, 274-276, 278, 280, 281, 283-289, 291, 293, 301, 306, 307, 309, 313, 315, 316, 319, 322-328, 330-332, 334-336, 338, 340, 342-344, 347, 348, 351, 352, 354-356, 359, 361, 363, 365, 366, 368-377, 379, 381, 382-384, 386, 387, pl. 60, 76, 132, 156

Abydos / Kôm es-Sultan : 83, 111, 291, 322, 325, 326

Abydos / Nécropole du Nord : 109-113, 211, 249, 255, 256, 285, 286, 325, 326, 375

Abydos / complexe funéraire de Sésostris III : 29, 169, 237, 266

Abydos / temple des Millions d'Années (?) d'Amenemhat III : 122, 124

Abydos / Ouah-Sout : 109, 176, 213, 266

Aniba : 81, 83-85, 216, 338, 374, pl. 65, 66

Armant : 57, 62, 98, 99, 107, 149, 215, 216, 267, 270, 277, 380, 386, pl. 67

Asfoun el-Matana : 80, 82, 98, 333

Assiout : 20, 114, 115, 148, 149, 215, 216, 269, 274, 283, 289, 291, 313, 317, 385

Assouan (+ Qoubbet el-Hawa) : 4, 10, 21, 23, 27, 35, 51, 52, 55, 62, 86, 96, 145, 149, 166, 168, 172, 176, 192, 193, 210, 211, 213, 244, 248, 251, 275, 315, 340, 380

Atfia : 64, 102, 119, 130, 214, 266, 327, 348, 387

Athribis / Tell Athrib : 143, 145, 267, 300, 332, 348, 350

Avaris / Tell el-Dab'a : voir Tell el-Dab'a

Assassif : 82, 105, 291, 295, 336, 359, 360, 363

Bénévent : 151, 271, pl. 99

Biahmou : 36, 38, 117, 119, 123, 179, 212, 213, 228, 258, 275, 365, pl. 80

Biga : 275

Bouhen : 14, 72, 83-85, 206, 208, 216, 255, 320, 346, 350, 352, 374, pl. 65, 66

Byblos : 83, 122, 149, 150, 189, 220, 221, 232, 240, 275, 288, 289, pl. 98

Bubastis / Tell Basta : 20, 38, 39, 40, 92, 139, 140, 144, 149, 176, 178, 202, 205, 212, 216, 233, 239, 248, 255, 256, 287, 288, 314, 321, 323, 327, 328, 336, 341, pl. 18, 104, 105

Coptos / Quft : 14, 37, 108, 210, 211, 349, 350

Crocodilopolis : voir Medinet el-Fayoum

Dahchour / complexe funéraire d'Amenemhat III : 10, 35, 42, 49, 121, 122, 131, 132, 247, 306, 321, 327

Dahchour / complexe funéraire de Sésostris III : 5, 9, 17, 25, 30, 32, 33, 124, 131, 132, 210, 213, 247, 267, 306

Damanhur (Delta occidental) : 273

Deir el-Bahari / temple de Montouhotep II (et cimetière 200) : 25, 28, 29, 33, 37, 39, 69, 75, 100-102, 104-107, 204, 205, 216, 218, 227, 243, 246, 255, 256,

270, 306, 321, 327, 337, 340, 341, 361, pl. 10, 72

Dendéra : 330, 335, 377

Diospolis Parva : voir Hou

Doukki Gel : voir Kerma

Dra Abou el-Naga : 77, 105, 106, 194, 250, 331, 337, 373, pl. 72

Edfou : 13, 14, 68, 70, 77, 80, 94-96, 104, 112, 170, 181, 183, 193, 199, 200, 206, 211, 215, 216, 218, 251, 255, 261, 326, 332, 334, 335, 337, 338, 343, 367, 370, 371, 374, 376

Ehnasya el-Medina : voir Hérakléopolis Magna

El-Ashmounein : voir Hermopolis

El-Atawla : 115, 116, 183, 289, 332

El-Qatta : 137, 336

Éléphantine / temple de Satet : 52, 85, 86, 93, 148, 149, 200, 203, 211, 312, 333, 356, 367, 369, 372, pl. 66

Éléphantine / sanctuaire d'Héqaib : 3, 6, 19, 23, 27, 34, 51, 52, 59, 62, 64, 67, 69, 70, 76, 85-88, 91-94, 96, 101, 104, 115, 122, 143, 148, 149, 164, 166, 169, 170, 175, 191, 194, 203, 204, 206, 207, 211, 216, 228, 230, 232, 236, 238, 247-249, 253, 255, 256, 308-312, 385, pl. 6

Elkab : 14, 57, 76, 80, 108, 140, 148, 149, 170, 178, 193, 199, 210, 215, 234, 261, 320, 322, 323, 336, 355

Esna : 27, 80, 81, 97, 98, 108, 201, 216, 217, 220, 270, 272, 319, 339, pl. 67

Ezbet Helmi : voir Tell el-Dab'a

Ezbet Rushdi el-Saghira : voir Tell el-Dab'a

Fayoum : 17, 36, 38, 42, 51, 61, 67, 99, 116-120, 122-128, 135, 139, 141, 193, 204, 211, 212, 223, 233, 245, 248, 255, 258, 275, 284, 296, 297, 304, 324, 333, 355, 356, 363, 368, 369, 371, 372, 381, 383, 387

Gebelein : 26, 27, 98, 164, 255, 319, 324, 344, 346, 383, 385, pl. 67

Giza : 32, 38, 46, 134, 137, 237, 314, 336, 364, 371, pl. 86

Gourob : 116, 373

Haraga : 6, 103, 117, 120-122, 129, 131, 175, 200, 211, 216, 210, 238, 241, 251, 284, 286, 289, 314, 339, 351, 359, 365, 375, pl. 81, 131

Hawara : 5, 6, 10, 30, 36-42, 44-46, 48, 49, 59, 74, 100, 113, 117-119, 122-125, 127, 128, 131, 135, 169, 188, 204, 214, 217, 223, 234, 235, 238, 241, 255, 302, 305, 315, 316, 322, 323, 327, 328, 334, 338, 355, 371, pl. 21, 82, 83, 137

Héliopolis / Arab el-Hisn / Tell Hisn / Matariya : 19, 45, 64, 75, 99, 136, 137, 146, 150, 151, 189, 211-213, 233, 265, 266, 267, 272, 275, 296, 306, 314, 315, 321, 324, 332, 333, 337, 342, 345, 366, 384, 387, pl. 88-89

Hérakléopolis Magna / Ehnasya el-Medina : 25, 28, 29, 38, 116, 123, 202, 212, 234, 284, 299, 304, 316, 318, 334, 341, 342, 362, 371, 373, pl. 79

Hermopolis / el-Ashmounein et Touna el-Gebel : 180, 217, 241, 336, 356, 365

Hiérakonpolis / Kôm el-Ahmar : 25, 27, 37, 98, 127, 171, 237, 247, 255, 283, 284, 324

Hou / Diospolis Parva : 108, 109, 172, 205, 250, 323

Itj-taouy : 127, 128, 130, 162, 199, 247, 273

Kahoun : voir Lahoun

Karnak (sans précision) : 2, 25, 30, 57, 76, 107, 137, 157, 202, 212, 247, 248, 334, 359, 370, 383

Karnak / temple d'Amon : 2, 5, 9, 17, 28, 29, 31, 35, 36, 38, 39, 41, 42, 45, 48, 51, 56, 57, 59-61, 63, 64, 66, 69, 70, 71, 73, 75, 77, 79, 82, 93, 99-102, 104, 164, 165, 169, 181, 200, 203, 204, 206, 211, 213, 214, 218, 228, 230, 232, 234, 238, 240, 243, 245, 249, 266, 267, 271-274, 292, 302, 304, 316, 318, 319, 328-331, 333-335, 341, 344-346, 350, 363, 364, 366, pl. 17, 40, 49, 60, 70, 71, 119

Karnak / Cachette : 30, 39, 45, 55, 65, 69, 71, 94, 99-101, 221, 266, 272, 316, 328-331, 333, 342, 345, 360

Karnak / temple de Mout : 319, 349

Karnak / temple de Khonsou : 5, 203, 228, 318, 334

Karnak-Nord / temple de Montou : 26, 27, 98, 319

Kawa : 83, 147, 184, 286

Kerma (+ Doukki Gel) : 4, 11, 14, 24, 47, 51, 52, 69, 76, 83, 94, 147-149, 165, 169, 210, 211, 217, 218, 224, 248, 256, 273, 276-280, 282-283, 294, 320, pl. 94, 95, 131

Khatana : voir Tell el-Dab'a

Khizam : 80, 108, 345, pl. 73

Kiman Fares : voir Medinet el-Fayoum

Kôm el-Ahmar : voir Hiérakonpolis

Kôm el-Hisn / Imaou : 138-139, 231, 234, 255, 332, 333, 361, 374, pl. 90

Kôm el-Shatiyin / Tanta : 145, 176, 206, 213, 233, 332, 335

Koumma : 83, 211, 281, p. 64

Lahoun (+ Kahoun) : 10, 11, 109, 117, 120, 121, 128, 130, 135, 140, 142, 162, 168, 169, 176, 184, 206, 211, 321-323, 347, 348, 351, 364, 373, pl. 81

Le Caire médiéval (muraille, Bab el-Nasr, mosquée de Mottahar et « Vieux Caire ») : 45, 49, 136, 137, 211, 224, 321, 332, 333, 337, pl. 89

Licht : 6, 19, 20, 30, 39, 46, 51, 64, 102, 119, 127-130, 135, 168, 178, 193, 214, 224, 247, 248, 266, 307, 339, 348

Licht-Nord : 18, 127, 129-130, 175, 201, 205, 206, 211, 212, 216, 220, 222, 224, 233, 238, 251, 290, 339, 356-361, pl. 85, 128

Licht-Sud : 17, 21, 130, 141, 212, 216, 234, 237, 361, 362

Médamoud : 5, 22, 25, 28, 29, 31-33, 47-49, 56, 58, 67, 77, 78, 80, 106-108, 204, 215, 231, 237, 239, 243, 247, 257, 272, 279, 280, 312, 326, 336, 347, 352, 353, 369, 370, 379, pl. 12, 14, 29, 74

Medinet el-Fayoum / Crocodilopolis (+ Kiman Fares) : 37, 42, 117-119, 123, 125, 138, 223, 323, 333, 355

Medinet Madi : 5, 38-40, 42, 59, 117, 125-126, 212, 215, 223, 234, 272, 336, 353

Megiddo : 25, 149, 150, 291, 292, 318

Meir : 17, 24, 115-117, 176, 205, 206, 223, 282, 287,

325, 373

Memphis / Mit Rahina : 92, 99, 104, 127, 128, 130, 133, 135, 136, 141, 144, 149, 169, 179, 184, 188, 203-205, 211, 247, 255, 272, 273, 305, 322, 323, 336, 353, 369, 375, 386, pl. 87, 132

Mirgissa : 83-85, 237, 251, 255, 320, 321, 339, 371, pl. 64, 65

Mishrifa (Syrie) : 149, 150, 211, 364

Mit Rahina : voir Memphis

Moalla : 64, 255, 265

Ougarit / Ras Shamra : 83, 149, 150, 211, 266, 306, 367

Qaw el-Kebir : 6, 21, 53, 114-115, 122, 176, 178, 205, 215, 216, 253, 254, 255, 337, 351, 384, 385, pl. 4, 77, 122

Qoubbet el-Hawa : 23, 340

Qourna : 5, 67-69, 102, 106, 203, 213, 216, 221, 228, 230, 321, 351, 362, 376, pl. 71

Quay, île d'Ouronarti : 25, 33, 83, 84, 110, 249, 258, 281, 320, pl. 62, 64

Ramesseum : 82, 103-105, 129, 176, 199, 224, 255, 260, 376

Ras Shamra : voir Ougarit

Rome : 4, 23, 24, 37, 39, 43, 55, 83, 151, 168, 178, 186, 188, 199, 239, 246, 376-377, 385

San el-Hagar : voir Tanis

Saqqara : 4, 6, 9, 30, 54, 61, 128-135, 173, 188, 205-207, 211, 213, 215, 216, 237, 238, 247, 255, 286, 333, 335, 337, 368, 378, 383

Semna : 10, 20, 25, 33, 83, 84, 200, 211, 214, 258, 280, 281, 320, pl. 3, 64

Serabit el-Khadim : 25, 29, 43, 67, 121, 146, 147, 175, 191, 203, 218, 219, 234, 256, 258, 276, 285, 287, 291, 307, 314, 321, 343-345, 365, 375, 382, pl. 93, 104, 123

Soumenou / Dahamsha : 149, 277, 300, 323, 346

Tabo : 64, 147, 320, pl. 94

Tanis / San el-Hagar : 15, 19, 42, 56, 64, 83, 139, 143, 144, 202, 203, 214, 239, 255, 272, 317, 322-324, 327, 328, 332, 365, 380, pl. 3, 19, 92

Tel Dan (Palestine) : 318

Tell Athrib : voir Athribis

Tell Basta : voir Bubastis

Tell el-Dab'a (+Ezbet Helmi, Ezbet Rushdi el-Saghira et Khatana) : 12, 15, 37, 46, 49, 118, 140-142, 162, 165, 176, 186, 192, 205, 210, 211, 215, 216, 228, 231, 255, 327, 355, 380-382, 385, 386, pl. 27, 90, 91

Tell el-Maskhouta : 317

Tell el-Moqdam / Léontopolis : 25, 92, 151, 327, 341

Tell el-Ruba / Mendès : 145, 176, 332

Tell Gezer (Palestine) : 199, 219, 382

Tell Hazor (Palestine) : 149, 150, 221, 318

Tell Hisn : voir Héliopolis

Tell Hizzin (Liban) : 64, 137, 149-151, 211, 275

Tell Nabacha : 25, 281, 341, 349

Thèbes : 11, 13, 14, 27, 72, 75-77, 80, 81, 95, 96, 99, 101-105, 108, 124, 127, 162, 166, 169, 176, 186, 192, 193, 199, 201, 205, 211, 213, 216, 220, 238, 248, 250, 255, 269, 272, 273, 276, 291, 295, 305, 308, 321, 323, 325-327, 331, 335-337, 347, 351, 354, 356, 359-361, 363, 364, 368, 372, 373, 374, 376, 377, 383, 386

Tôd : 78, 99, 101, 107, 214, 247, 330, 370, 382

Toura : 124, 135, pl. 86

English Summary

In Pharaonic civilization, it is well established by scholars that statues were created, commissioned, or acquired by an individual for the purpose of eternal life. These statues constitute a valuable category of objects; they are the product of generations of the development of religious and hierarchical concepts and skilful craftsmanship, and they sometimes require considerable amounts of time to manufacture. Although the three-dimensional image aims at securing an eternal life for the person depicted, this study investigates a further primary function of the statue – that of the demonstration of prestige by its commissioner, acquirer or dedicatee during his or her own lifetime. Once completed, statues are objects endowed with a magical aspect which allow the represented individuals to be physically present at the place where the statues stand, to access eternity thanks to the durability of the material and the cult. Statues allow the individuals to act, and, at the same time, to be acted upon. This magical aspect of statues is confirmed by frequent instances of re-use as well as by the mutilations that many exhibit, which deliberately prevent these objects from acting as originally intended by the creator. The symbolic charge and prestigious role of statues in the Middle Bronze Age are also attested through their circulation outside Egypt's borders. They were perhaps in some cases diplomatic gifts (in the Middle East) or war booty (in the Kingdom of Kerma). This volume seeks to demonstrate how ancient Egyptian statues served as tools of communication as well as instruments of physical preservation and self-presentation of the individual. They addressed a message to those who were looking at them, and they conveyed and indicated a certain position within social hierarchy (whether true or merely claimed).

The span of time considered in this volume is the second half of the Middle Kingdom (or Late Middle Kingdom) and the Second Intermediate Period (ca. 1850-1550 BC). These three centuries form a coherent phase of Egyptian history, as revealed from contemporary political and administrative sources, the material culture itself, and the stylistic development of artistic productions. Historical sources (see chapter 1: royal lists, epigraphic, and administrative documents) and archaeological remains, as well as the study of material culture allow us to reconstruct the chronological framework as follows.

The two reigns that initiate the "Late Middle Kingdom," those of Senwosret III and Amenemhat III (ca. 1837-1773 BC), may be considered an apogee of the Middle Kingdom. They are characterized by a deep and effective reorganization of the administration of the country, the consolidation of its borders, and extensive programs of construction. This period is also characterized by changes in funeral practices and in ways of expressing one's prestige. The 12th dynasty ends with the rise to the throne of a woman, Neferusobek, who is followed by a long series of very short-reigning kings (most of them on the throne for a few months or a few years at most). Historical sources and material culture provide no clear distinction between the end of the 12th and the beginning of the 13th dynasty, probably because a continuation took place without real rupture.

The 13th dynasty, which begins around 1800 BC, can be divided into three phases. First, a considerable number of successive kings occupy the throne for a few decades (from Neferusobek to Sobekhotep Sekhemre-sewadjtawy). These ephemeral kings are poorly documented, but there is nothing to indicate a collapse of central power and administration, or of any loss of control over Nubia, and relations continued with the cities of the Levant. Second, after a few decades without a dominant ruler, we can observe a few longer and better-documented reigns in the middle of the 13th dynasty (notably Sobekhotep Sekhemre-sewadjtawy, Neferhotep I Khasekhemre, and Sobekhotep Khaneferre). The last third of the dynasty, beginning with Sobekhotep Merhotepre, is again much less well documented, and constitutes the gradual transition from the Late Middle Kingdom to the Second Intermediate Period. In this phase it seems that the Egyptian kings again follow one another on the throne at an accelerated rate. They are attested only in Upper Egypt, while the Delta seems to be in the hands of Asiatic rulers (14th dynasty). This political situation continues until the arrival of the Hyksos (15th dynasty) in the northern half of Egypt. At that point the 13th dynasty comes to its end and is replaced, in the south, by the 16th and then the 17th dynasties. For a century, between fifteen and twenty successive Egyptian rulers reign over the southern half of Upper Egypt, before the reconquest of the territories under foreign domination by expelling the Kushites from Lower Nubia and the Hyksos from the Delta. This act gives birth to the 18th dynasty and the New Kingdom, even though there is no genealogical break between the 17th and 18th dynasties.

During these three centuries, despite a series of historical events that troubled the royal succession, it seems that the administrative system, society, and cultural practices remain consistent. Faithful to tradition, the kings continue to honour the great ancestral centres of worship, notably Karnak, Heliopolis, Memphis,

Coptos, Abydos, and Elephantine. They also pay tribute to the buildings of their glorious predecessors by completing their monuments and series of statues. Their funerary monuments include pyramid complexes in the Memphite and Fayum necropoleis, and impressive rock-cut tombs at Abydos. The kings divinize themselves by associating their representations with Re and Osiris, and in the choice of specific colours, materials, and iconography. Although often unfinished, these monuments show the confidence that these kings had in large building projects and the means they had at their disposal to carry out work of that scale. The tomb of King Hor, much more modest, places the sovereign under the protection of his divine "ancestor" Amenemhat III; his burial provides unique testimony of the funerary equipment for a king in the Middle Kingdom.

This volume focuses on the repertoire of statuary produced during this period. The specific aim of this study is to take into consideration both the royal and non-royal repertoires, which are so often studied separately; their combination into a single corpus allows new consideration of the production of sculpture in Egyptian society, as well as a reflection on the expression of power and influence.

Statuary is a means for the king to materialize his presence in all the sanctuaries of Egypt, thanks to the performative qualities of Egyptian art. Statuary allows the king to face the deities and to give them offerings in exchange for their benefits and to pay tribute to his predecessors by completing their monuments and adding his name. The statues of the king also express a message through the choice of material, statuary type, and certain physiognomic features, as well as their meaningful placement in specific locations. Some stylized details are to be understood as hieroglyphs, such as the accentuation of the ears and eyes. It is this discourse created by images that was accessible to the ancient Egyptians and that we now have to decipher.

The present study proposes an interpretation of the panorama of the production of statuary during the Late Middle Kingdom and the Second Intermediate Period through the vast catalogue, 1500 items, gathered here in this volume. This research aims to reflect on the period considered, as well as on the field of Egyptian statuary production in general. The following chapters address these issues:

1. The clientele: the people for whom the statues were made.
2. The architectural context: the sites, types of buildings, location in the building, and the iconographic program that surrounded them.
3. The meaning and functions of the different forms adopted (format, position, gestures, attributes).
4. What the different materials reveal.
5. The criteria that date an object and the observable different levels of production within the repertoire that reflect the relation between the physiognomy of the sovereign and that of the individuals and the stylistic development of statuary over the three centuries of the period concerned.

In sum, this study aims to define what a statue was used for, the purpose of its acquisition, and the message that it conveyed. Each of the different chapters of this volume provides answers to these questions and tries to bring an aspect of understanding of the role and use of a statue in Egypt during the Late Middle Kingdom and the Second Intermediate Period.

The King, the high officials, and the individuals

Statuary is produced above all for the king: it is he who is represented by the greatest number of statues. It is true that the sovereigns of the 13th Dynasty are known each by only one or few examples, but this is mainly due to the ephemeral character of their reigns (usually of two or three years); in contrast, the kings of the late 12th Dynasty are attested by several dozen. The statues of the king are usually the most visible, due to their large size, to the materials of which they have been carved (often hard stones or precious materials, which have in many cases a symbolic connotation), and to their location at specific spots (particular geographical points, monumental doors of the temples). They are also the ones that show the greatest technical savoir-faire and generally the greatest care in execution. The largest of these statues were likely to be visible to a relatively large number of people, at least during certain occasions.

In the non-royal repertoire, from the reigns of Senwosret II and III onwards, we can observe a multiplication of sculpture in the round for individuals, both for high dignitaries and for individuals of apparently lower rank (although always belonging to a relatively small amount of people, probably the wealthier, that we may consider as a kind of "elite"). The increase in their production corresponds precisely to a period when the great lineages of nomarchs disappear (and with them the construction of large size private rock-cut tombs), and when the organization of the country changes. The centralized power is distributed in the hands of a profusion of officials of various ranks, who now seek to be represented by statues and stelae. Their funerary monuments generally consist of simple mud-brick chapels that have rarely survived. The development of this statuary

production during the Late Middle Kingdom does not mean that access to sculpture has undergone any kind of "democratization." Much as Harco Willems observes with regard to the coffin texts in the first half of the Middle Kingdom, such access remains a privilege (see ch. 3.3). The possession of a statue is not accessible to everyone. As this volume shows, only a small percentage of the population could acquire them. Even statues of modest appearance (soft material, small format and clumsy craftsmanship) remain the prerogative of a few rare tomb owners within a necropolis, a point particularly clearly documented at Mirgissa, Buhen, and Haraga; the tombs that are equipped with statuary are precisely those which show traces of privileged status of the deceased, detectable either through the funerary material they have yielded and which presupposes a certain wealth, or through the dimensions of the funeral chapel (for example those of the necropolis of the Ramesseum), or again through their privileged location (as with the tombs overlooking the temple of Montuhotep II at Deir el-Bahari).

The structured presentation of such a large corpus makes it possible to outline a chronological stylistic development, and to define the characteristics of each stage in this evolution (see tables 2.1-2.13). This can sometimes provide clues to place in the chronology some poorly documented rulers or individuals known by other sources. Stylistic analysis helps, for example, in dating to the third quarter of the 13th Dynasty a king attested by many other sources but whose chronological position was still object of debate: Sobekhotep Khaankhra (ch. 2.10.1). In the same way, the line of governors of Qaw el-Kebir has long been controversial, because a lack of solid epigraphic evidence has made it hard to reconstruct a genealogy of the various governors named Wahka. The style of certain statues has hitherto encouraged dating the largest tomb of the necropolis to the reign of Senwosret III or Amenemhat III, although this type of impressive funerary monuments disappears precisely at that time elsewhere in Egypt. Considering the documentation through stylistic criteria makes it possible to clearly dissociate the date of the tomb and that of certain of the statues discovered there. Thus, the statue of the governor Wahka, son of Neferhotep, does not belong to the reign of Senwosret III as it was believed, but dates from two or three generations later. It appears therefore that the case of Qaw el-Kebir illustrates again the Late Middle Kingdom practice of installing statues in cultic places dedicated to distant predecessors, well attested in the sanctuary of Heqaib in Elephantine and that of Isi in Edfu. The assumption that the power of the nomarchal regional families had been silenced by Senwosret III had long been accepted, then refuted by D. Franke, who proposed to see in the disappearance of nomarchs a slow process, due to the gradual installation of a new socio-political climate. The latter interpretation, however, was based on the incorrect dating of several monuments, as shown by Harco Willems and as seen here with the case of Qaw el-Kebir, and the identification of not two but at least three governors of the same name (Wahka), and a re-dating of the great rock-cut tombs to the first half of the 12th Dynasty. It may well be, therefore, that this political intervention of Senwosret III proposed by Eduard Meyer really took place, even if it may have taken time and extended over the whole period of his reign. The results of the analysis of the statuary corpus are in any case consistent with this hypothesis: both the comparison with other sites, and the examination of the portrait of Senwosret III, which manifests the strength and inflexibility of a reforming king, through an expressive physiognomy and contrasting treatment of the body and face.

When reconstructing a chronological stylistic panorama, it cannot, of course, be pretended that each new sovereign imposes on his sculptors a very strict code of representation of himself. It would be hard to imagine, for example, a king asking for more pointed *canthi* of the eyes, or an extra wrinkle in the middle of the forehead. However, as it appears throughout the stylistic development of the period under examination, the "portrait" of a new ruler was clearly intended to differ from that of the previous king. We can indeed speak of "portrait" for the representation of kings, even if not necessarily realistic, since this term implies the intention to make the individual recognizable (for himself and for those who observe it). In contemporary Western culture, this representation generally follows a certain degree of "naturalism" in the "photographic" sense of the term. In ancient Egyptian culture, however, the individual is identified by his appearance, his titles, his name, and maybe his attributes and the location of his statue in a specific architectural and iconographic context. A portrait theatrically includes the representation of the personality, of the rank, the role, the experience of an individual; it results from a combination between the inner character of the individual, his external appearance, and his status. It is not only as individuals that Senwosret III and Amenemhat III are represented, but most crucially as kings. Thus, we do not seek to see in their portrait any kind of melancholy or disillusion, even if they may seem so to our eyes, but instead as sovereigns whose effigies impose respect, through the choice of an expressive and reassuring physiognomy, through an apparent naturalism in the rendering of flesh and skin, and through the rhetorical use of marks, wrinkles and apparently personal features.

It is possible – but this is unverifiable for the period concerned, in the absence of mummified bodies of rulers – that a royal image consisted of a fusion between personal traits, perhaps even accentuated (a flat or bumpy nose, a prominent lobe, a prognathic or weak chin) and meaningful features (wrinkles and furrows, which confer a specific expression), while maintaining a certain continuity with the "portraits" of the previous

king. This allows us to immediately recognize the stylistic kinship between a ruler and his successors or predecessors and, at the same time, to differentiate him. A radical change is rare. The general shape of the face seems to depend more on a period and on a "way of doing" than on any theoretical physiognomy of the sovereign. Therefore, for example, the kings of the end of the 12th Dynasty are all characterized by deep grooves and heavy upper eyelids; those of the beginning of the 13th Dynasty all seem to have a prognathic chin and a prominent lower lip, while the following ones have all the eyes narrowed, the canthi tilted downwards and the line of the sinuous eyelids (for the characterization of such features, see tables 2.1-2.13).

It is difficult and probably unreasonable to be too categorical in attributing a fragmentary statue to a particular ruler, especially when dealing with poorly documented kings, and we must consider the possibility of differences in style during a single reign. However, it is useful to establish the stylistic criteria for each of the kings whose "portraits" have come down to us, while keeping the necessary caution and critical mind. Such criteria make it possible to define a coherent evolutionary framework. Some stylistic breaks are clear: sculpture changes radically between Neferhotep I and his brother Sobekhotep Khaneferre; body proportions are modified, the torso becomes narrower, while the legs and the head appear more and more massive. It is also at this moment that one observes a detachment from naturalism, as well as a loss of quality, even for royal statuary. Another break occurs between the end of the Late Middle Kingdom and the beginning of the Second Intermediate Period: musculature becomes more discreet, as well as the marks and folds of the face and the thick eyelids; they are replaced by more juvenile and almost feminine features.

The serialization of a large number of pieces in a catalogue also makes it possible to propose joins between fragments of statues preserved in different institutions. These associations, in addition to improving our knowledge on the object and its history, sometimes provide clarification on certain issues: the suggested link between a head discovered in one of the Kerma royal tumuli and the body of the statue of Ankh, director of the fields, (end of the 12th - beginning of the 13th dynasty), found in the sanctuary of Heqaib, could mean that the statue was broken at Elephantine itself, probably during a raid by Kushite troops (chapter 3.2.1.2). The head would then have been taken as a "trophy" to the capital Kerma, and finally buried with the Nubian sovereign in his tumulus. This could explain why almost all the statues discovered on the Sudanese site are reduced to fragments that can rarely be joined together; perhaps the missing fragments have to be searched on Egyptian sites. Egyptian statues would therefore not have been carried away as complete pieces to Sudan, but already in a fragmentary state, after their destruction at the original place where they once stood.

Regions and contexts
Temples, sanctuaries, and cemeteries

As chapter 3 shows, some regions have delivered a larger statuary repertoire than others. Kings are certainly present in all the temples for deities, but some temples appear to be the privileged destinations of royal statuary: those of the Theban region, of Abydos, of the Fayum and of the Memphite region. Many temples and sanctuaries which are in this time apparently minor or at least more provincial have nevertheless yielded one or more royal statues: in Upper Egypt to Elephantine, Edfu, Hierakonpolis, Gebelein, el-Moalla, and Hu; in Lower Egypt at Kom el-Hisn, Tell Basta and Ezbet Rushdi es-Saghira (Tell el-Dab'a). No royal statues of the Late Middle Kingdom or the Second Intermediate Period are known to come from the area defined today as Middle Egypt, between the Fayum and Abydos. This may be partly dependent on the post-deposition history of excavations and discoveries; nevertheless it seems that images of the sovereign were concentrated mainly near the centres of power: Memphis, Fayum, Abydos, and Thebes.

The same tendencies are observable with regard to non-royal statuary. Preserved in three times the quantity of the royal statuary of the same period, the private corpus is spread over a larger number of sites, although there is also a strong concentration of statuary around Thebes, Memphis, and Fayum. Two major religious centres also appear particularly favoured by private statuary: the sanctuary of Heqaib at Elephantine, and the area of the processional path at Abydos (on the Terrace of the Great God, and in the Middle and the Northern Cemeteries). As we have seen, the site of Abydos and the sanctuaries dedicated to the deified governors seem to have constituted an essential part of religious practices in the Middle Kingdom.

Among the studied contexts, the statues of the sovereign were mainly found in the divine temples and in the royal funerary temples. They are found in many cases at the gates of these sanctuaries, generally in large dimensions and in materials which glisten in sunlight (quartzite, granite, granodiorite); they can also constitute objects of worship, protected in a chapel or in a hypostyle hall, and are in these cases of more modest dimensions and made of more precious or softer materials.

Private statues appear in a wider variety of contexts, depending largely on the rank of their owners. Thus, the statues of high officials are frequently admitted into the enclosure of the divine temples (probably in their courtyards, by comparison with later periods, although too few primary contexts of the Middle Kingdom have

been preserved to confirm this hypothesis). They are also found, together with those of individuals of lower rank, in the courtyards of temples dedicated to rulers or deified individuals (in Elephantine, Deir el-Bahari, Hawara, Saqqara and Ezbet Rushdi). In some cases, statues of provincial governors are still installed in the chapels of their ancestors (in Elephantine, Qaw el-Kebir, perhaps also Tell Basta). On the other hand, the necropoleis of the Late Middle Kingdom mainly host the lower levels of the elite: there are only a few statues of high dignitaries,[1161] but a profusion of individuals without rank titles, or, according to their inscriptions, without any official function.

The <u>temples dedicated to deities</u> seem to admit only statues of the sovereign and the highest officials. The <u>cultic complexes dedicated to a deceased king or official</u> host, however, more private statuary than royal statuary. The nature of these temples and cults therefore seems different. Deceased former kings and dignitaries appear to seen as "saints", more accessible to the "common mortals" than official deities – although these "commoners" still remained of relatively high status. The necropoleis constitute the main context of installations of statues of members of the intermediate and lower elite. Statues could be installed in mud brick chapels surmounting the tombs, perhaps by the owner of the tomb himself during his lifetime, or perhaps by members of his family after his death. The worship of ancestors and "saints" seems to constitute a major dimension of religion in the Middle Kingdom.

During the <u>Second Intermediate Period</u> (16th-17th Dynasties), it seems that the funerary field continues to serve as a place of privileged installation of statuary. Temples only receive occasionally the statuary of the sovereign (Sobekemsaf I in Karnak and Abydos). This is largely due to the decrease in royal workshop production, but may also reflect a change in the definition of the elite. Unlike during the Late Middle Kingdom, members of the Second Intermediate Period elite no longer seem to be the holders of official functions in the royal administration, but instead belonged to the provincial elites; their support (including military) became indispensable to the Theban rulers of the 16th and 17th Dynasties.

Stones: value and prestige

Chapter 5 focuses on the choice of materials in sculpture. Different varieties of colour, hardness, provenance and preciousness can be observed. Some are very largely attested, such as granodiorite, limestone and steatite, while others appear much more exceptionally, such as obsidian, anorthositic gneiss, calcite-alabaster or anhydrite. Different factors govern the reasons leading to the choice of one or the other of these materials. It may be, for example, the locations where it is quarried: in the case of some <u>limestones or sandstones</u>, as at Serabit el-Khadim, a preference was given to local material; in many cases, however, the materials used come from distant deposits and are therefore chosen deliberately, because of their colour, their hardness, and perhaps also the association of the deposit with a particular place; criteria which give them their prestige and their symbolic value. This is how <u>granite, quartzite, calcite/alabaster, anorthositic gneiss and granodiorite</u> are chosen, since statues carved in these materials can be found in different places, sometimes very far from their quarries. In the few cases where the archaeological context or the dimensions make it possible to identify the location of a statue, it may be noted that statues of red colour are preferably placed outside, in the light of the sun; those in whiter limestone or calcite, and generally of smaller size, seem on the contrary to be sheltered inside the temple.

The choice of specific materials may be due also to the symbolism that could come from the association of stones of different colours within the same group of statuary: in the temple of Senwosret III at South Abydos, as well as in his hypogeum and probably also in the temple of Medamud from the same reign, the <u>complementarity association of Osirian and solar colours</u> is evident.

Some materials, finally, can be selected because of the ease with which they can be carved and their ability to be transformed into "noble" stones: this is the case of steatite, whose firing process confers on it the appearance of prestigious hard and dark stones.

Finally, chapter 5 addresses the question of the influence of materials on style. Some workshops or at least some sculptors within workshops seem to be specialized in the carving of specific materials – which goes hand in hand with the rank of the intended clientele. Steatite sculpture, for example, is subject to specific techniques and therefore shows a particular style. It probably was not carved in the same workshops as the statuary of the upper elite. Figures carved out of this material represent individuals of intermediate and lower rank within the levels of the elite.

[1161] **Pittsburgh 4558-3** (statue of the high steward Nebankh, reign of Sobekhotep Khaneferre, discovered in the Northern Necropolis in Abydos, tomb X 58) and **New York MMA 22.3.68** (dyad sculpted in a naos, of the royal chancellor Amenemhat, probably dating from the end of the 13th Dynasty, discovered in Cemetery 200 above the temple of Deir el-Bahari).

Colossi and statuettes
Gestures and positions

As seen in chapter 6, the format and type of a statue are theatrically chosen to fulfil certain functions. At least, this appears clearly in the <u>royal repertoire</u>: the statues ordered by the sovereign interact with the architectural context in which they are inserted. They are intended to be part of a coherent iconographic programme. Colossal statues, usually in pairs, apparently flank the monumental entrances of the temples. Sitting or standing, the sovereign fulfils the role of a guardian of the borders and the sacred places, and of an intercessor between the human and divine worlds. When kneeling or in a position of adoration, he manifests his devotion to the deities. In the case of statues of jubilee (so-called "Osiriac" statues and "*heb-sed*" statues), the king ensures his own physical regeneration and that of the institute of kingship.

The <u>non-royal repertoire</u> of the period concerned, on the other hand, seems less often to associate statuary forms with specific contexts. The largest statues are generally installed in temples and sanctuaries, but different types or attitudes (standing, sitting, kneeling, sitting cross-legged, block-statue) can be found in all types of contexts. This suggests that as far as private statuary is concerned, the position and gestures of the person represented were not associated with a specific iconographic program and that, whatever the form of the statue, it was sufficient to fulfil its function. It is also possible that these statues were produced in workshops without any specific destination envisaged by the maker, and then only acquired by individuals within a stock.

The clothes and hairstyles worn by individuals do not usually appear to be significant. The apparel represented on these statues show a remarkable (almost disconcerting) <u>homogeneity</u>. In most cases, in the Late Middle Kingdom, men wear the long loincloth, which, on stelae, seems generally attributed to the main character, which does not indicate a function but simply a relatively higher rank. In the Second Intermediate Period, however, statuettes show more commonly short kilts, especially the *shendjyt*. In the royal repertoire, the nemes is by far the most common headdress, although we can observe in some cases unusual crowns: the "Amun-modius" and the first attestations of the *khepresh*. In the non-royal corpus, except in a few cases (the vizier, characterized by the *shenpu*-necklace, and the high priest of Ptah, who wears a peculiar type of apron), nothing, in the individual's attributes, costumes and hairstyles, gives any indication of his identity and function.

Style, quality and workshops

The stylistic analysis finally allows works to be gathered into "artistic files", i.e. groups sharing the same formal characteristics. These stylistic groups, which can sometimes be dated thanks to an inscription or a known person, assume the contemporaneity of the individuals represented on the stelae and statues. Step by step, it becomes therefore possible to reconstruct the connections that existed between the people whose traces have reached us and to date them as accurately as possible. This allows us to reconstruct the chronology and socio-political history of a period.[1162]

As shown through the different chapters of this volume, it is thus possible to identify two main and opposing levels of statuary production, which coexisted during the same period: on one hand a court production, intended for the king and the high officials, and on the other hand a more regional production, for middle-level and lower officials, as well as for the local elite. The first is usually made of hard stone; the statuary of the high dignitaries follows the royal model and most likely comes from the same workshops. Despite unequal levels of quality, probably due to the variation of skill and the (unintentional) individuality of the sculptors who produced them, we observe a remarkable regularity in court production of the same period. A statue of a high official can, in general, be dated quite precisely, thanks to the comparison with the contemporary royal portrait – it is nevertheless necessary to bear in mind the exception of the expressive effigies in the "marked face" of Senwosret III and Amenemhat III. As seen in chapters 2.4 and 2.5, the most expressive versions of the representations of these two sovereigns are almost exclusively reserved for the sovereign, especially for his larger statues. Smaller statues of the same kings and those of contemporary dignitaries consist generally in softened versions. Such homogeneity of style in the sculptural production of a period implies a probably small number of "initiated" sculptors in these royal workshops, and a mobility of these images producers to the various parts of the country depending on the royal works (chapters 3.1.21 and 7.3.2); the "market" is therefore limited and the specialization of the actors involved must have been very high (these criteria seem, on the other hand, to be reversed in the Second Intermediate Period, at a time of fragmentation of the central power). The other level of production, more local, is intended, in the Late Middle Kingdom, for middle-ranking officials and regional elites. This statuary is usually of relatively modest size and produced in softer materials, easier to

[1162] This task requires collaborative work. In this regard, I am particularly grateful to Wolfram Grajetzki, Marcel Marée, and Julien Siesse for our many exchanges of information, invaluable in the construction of the files and the identification of the individuals attested in this volume.

cut. Various workshops are identifiable, which often seem to be associated with specific materials. The figures from these workshops are often more difficult to date, since their craftsmanship, different from that of large statues in hard materials, often possesses styles of their own.

Images of power – power of images

The message inherent in the statues and their appearance (format, material, position, gestures, quality of craftsmanship, architectural environment) was intended for a specific audience. In addition to their magical and religious value, the colossal statues of the sovereign must have addressed their message to a relatively large audience. Some statues, like the colossi of Biahmu, or those at the entry of a temple, marked the natural or symbolic limits of a territory or a sacred space. Senwosret III placed statues of himself in the fortresses, as attested by contemporary texts, in Semna and Uronarti, intended to galvanize his troops and encourage them to the defence of their country, while probably also participating magically in this defence. In the reign of Amenemhat III, the colossi of Biahmu embody the nature of a sun king emerging from the waters of Fayum, ensuring the control of a vast territory and its prosperity. The muscular physiognomy and the inflexible face of Senwosret III and Amenemhat III (at least for statues of large size) still express a message of strength that is both formidable and reassuring. They are the powerful images of a king close to the gods, who protects his borders, subjugates his rivals and masters the organization of the whole country.

The statues of the sovereign reflect a desire to be present everywhere, in the various temples and sanctuaries of Egypt, to watch and to be seen, perhaps also to remain present beyond death, and to be present both in the world of the gods and on earth among men. They also serve as a receptacle for the cult of the sovereign, probably already in his lifetime (as evidenced by the altars built in front of the seated colossi of Amenemhat III at Biahmu), in the courtyards of the temples, hypostyle halls or *ka*-chapels (like in Abydos). They probably also fulfil the role of intercessors between men and the gods, as can be interpreted from the dyads and triads which associate the sovereign with deities. Finally, the statues of the sovereign commemorate, together with stelae, the arrival of his expeditions in remote and sacred sites, like in Serabit el-Khadim.

The message addressed by non-royal individuals by means of their statuary is different. They are not of divine essence and do not need to express a message of incarnation of the control of the world in the person of a superhuman being. Officials are plain human beings and are represented as such, unlike the pharaoh, who is king before being man. Private statuary expresses, thanks to the power of the image, thanks to the costume and sometimes attributes, and thanks to the nature of the stone, a privileged rank of a human among his fellows. One can certainly not speak of true "propaganda" in the modern sense of the term, since it is not with a voter population that a dignitary must justify his actions or propose a candidacy for power. However, it is not impossible that the desire or even the need to display high status and closeness to the ruler has its "raison d'être" within the highest strata of Egyptian society. This must be particularly valid in the 13th Dynasty, at a time when hereditary succession is evidently not a fixed rule. Expressing one's power, wealth, and influence can be helpful, at least in relation to other members of the same privileged classes.

The statue is not just a hypostasis of the represented individual and its role is not only magic or aimed to allow a survival in the Afterlife. The represented character acquires through his statue the means to be integrated into the temple precinct and to take advantage of the worship that takes place inside, as well as of the offerings, which are deposited. The choice of the physiognomy, dimensions, material and position is by no means insignificant. Even admitting that the access to the temple and therefore the visibility of certain statues may have been restricted, a clear message was sent by means of these different criteria to the public supposed to watch them, daily or at least during certain ceremonies (installation of the statue or religious processions). By means of the titles displayed in the inscriptions of the statue, by the choice of prestigious materials and by the recourse to the royal workshops, which provided them with statues whose appearance and quality was similar to that of the sovereign, the high dignitaries manifest their allegiance to power and their proximity to the sovereign.

Concerning the members of the more modest levels of the elite, it is by mimetism regarding these high officials that they seek to claim a high rank: they adopt the same types of statuary (positions and gestures), the same costumes and wigs, and when they do not have the means (or permission?) to acquire a statue in a prestigious material, they employ stones that can gain the appearance. These images do not reflect the precise function of the individuals they represent, but they have the power to express a status, whether true or claimed. They have the power to grant, in the hereafter, a privileged rank to their holders, serving as intermediaries between men and the divine world.

Finally, statues have the evocative power to revive, nearly four thousand years after their manufacture (or birth), the names of hundreds of individuals, the nature of social relations, beliefs and practices of an era. The statuary of the Late Middle Kingdom and the Second Intermediate Period constitutes therefore a very fertile source of historical and social information. Let us hope that the catalogue of this volume can be further

completed and inspire other studies to restore the face of this phase of Egyptian history, distant but still tangible.

Only a small part of the photographic documentation gathered in the framework of the realization of this research could be included in this publication; I hope to make it accessible in a near future, thanks to the possibilities of the digital environment and with the permission of the institutions concerned, in the form of a "virtual museum," on the model of the database of the Karnak Cachette (www.ifao.egnet.net/bases/cachette), which has shown its effectiveness.

Several paths of research can be continued. First, within the material gathered here, epigraphy can help to bring ways of reflection to the problematic of workshops. As seen in chapter 7, the quality of the inscription often differs from that of the sculpture, suggesting that it was, at least in some cases, engraved not during the process of manufacturing of the statue, but rather at the moment of its acquisition or installation. In his research, M. Marée recently identified several characteristics of a sculpture workshop of the Second Intermediate Period in Abydos, in the manner of organizing signs or in palaeography. R. Freed was able to make similar observations on the material from the early Middle Kingdom in Elephantine. Such analyses would also enable researchers, within the statuary repertoire gathered here, to observe links between different statues, to identify "hands" of scribes/sculptors. Thus, one could determine whether or not they agree with the stylistic characteristics that make it possible to gather the productions of a workshop.

Eventually, let us extend these lines of research to the other periods of Egyptian history, in order to bring new elements of answers on the functioning of these artworks/artefacts which form a major part of the pharaonic culture, by exporting the method used here: the serialization of a vast dataset of one period, in order to identify the specific characteristics that can define groups. These groups can then be analysed to determine whether the formal characteristics that they share are due to the nature, hardness and provenience of their material, or to the place of their discovery, to their dimensions, to the rank of commissioners/acquirers of these artefacts, or to the conjunction of these different factors.

Table 2.1.1: Criteria for identification of statuary from the end of the 11th Dynasty

Face	General shape	Oval, with rounded chin
	Eyes	Almond-shaped, sculpted almost at the level of the surface of the cheeks and forehead. Eye sockets only suggested by the arches of the eyebrows, at the beginning of the nose. Often slanting, with inner canthus lower than the outer one. Eyelids not represented. Thick cosmetic lines usually in relief, around the eyes and prolonged towards the temples.
	Arches of the eyebrows	Represented by cosmetic lines in relief. Horizontal above the eyes, then getting closer to the outer canthus and prolonged parallel to the cosmetic line of the eye.
	Mouth	Large, with very thick lips. Either smiling or unexpressive.
	Ears	Stuck to the head
	General expression	Serene
Body		For male representations, broad shoulders, elongated torso, curved sides, muscle structure barely accentuated. For female representations, quite masculine proportions, with presence of breast.
Uraeus		The tail of the snake zigzags towards the top of the skull, forming many tight meanders
Costume	(for non-royal males)	Short pleated kilt
Hairdress	(for non-royal males)	Generally short rounded wig, either smooth or curled.
	(for females)	Long tripartite wig
General impression		A certain monumentality, and some rigidity in the posture and gesture

Table 2.1.2: Criteria for identification of statuary from the beginning of the 12th dynasty

Face	General shape	Oval, with rounded or square chin and fleshy cheeks.
	Eyes	Almond-shaped, sculpted almost at the level of the surface of the cheeks and forehead. Eye sockets indicated a little. Often santing, with inner canthus lower than the outer one. Eyelids not represented. Thick cosmetic lines often in relief, around the eyes and prolonged towards the temples.
	Arches of the eyebrows	Represented by cosmetic lines in relief. Very high at the level of the nose, then closer to the eye until the outer canthus and prolonging parallel to the make-up line of the eye.
	Mouth	Large, with thick lips. Usually smiling.
	Ears	Stuck to the head
	General expression	Serene
Body		For males, broad shoulders, elongated torso, curved sides, muscle structure accentuated a little. Ribs sometimes indicated in relief. For females, progressive feminization of proportions, with thinner waist and broader hips.
Uraeus		The tail of the snake zigzags towards the top of the skull, forming many tight meanders.
Costume	(for non-royal males)	Short pleated kilt; long kilt tied under the navel and down to mid-calf; for block statues, tunic leaving at least the feet visible, sometimes even the whole leg up to the knee.
Hairdress	(for non-royal males)	Short rounded wig, either smooth or curled; long and smooth wig pushed back behind the shoulders; long tripartite wig.
	(for females)	Long tripartite wig
General impression		Still some rigidity in the posture and gesture, but less than during previous reigns.

Table 2.2: Criteria for identification of statuary from the middle of the 12th dynasty

Face	General shape	Wide, almost square, with fleshy cheeks and nasolabial furrows suggested by the modelling.
	Eyes	Large, horizontal and widely opened. Often cosmetic lines around the eyes and prolonged towards the temples.
	Arches of the eyebrows	Represented by cosmetic lines in relief. Strong curve parallel to that of the upper eyelid.
	Mouth	Large, with thick, schematized, unnaturalistic lips.
	Ears	Stuck to the head.
	General expression	Quite severe
Body	For male representations, broad shoulders, thorax and waist. Muscle structure quite developed. For female representations, higher and thinner waist, confering more feminine curves to the body.	
Uraeus	The tail of the snake zigzags towards the top of the skull, forming many tight meanders. In some cases, it forms instead a circle above the forehead.	
Costume	(for non-royal males)	Shendjyt-kilt or long kilt tied under the navel. For block statues, tunic leaving at least the feet visible.
Hairdress	(for non-royal males)	Finely striated mid-length wig, either with two pointed endings on the clavicles ("long bob"), or pushed back behind the shoulders.
	(for females)	Hathoric wig and tripartite wig
General impression	More naturalism and suppleness in the posture and gestures. Association of monumentalism and great refinement in the rendering of details, hairdress, clothes and ornaments.	

Table 2.4: Criteria for identification of statuary from the reign of Senwosret III

Face	General shape	Long oval, with rounded and receding chin.
	Eyes	Globular, inside deep eye-sockets. Heavy eyelids with sharp canthi. Usually no cosmetic lines. Usually deep shadows under the eyes, formed by oblique depressions falling down from the inner canthi.
	Arches of the eyebrows	Very bony. Usually no cosmetic lines in relief, with few exceptions. Sometimes just inside, with wheat-pattern. Strong curve parallel to that of the upper eyelid; outer extremity almost vertical, very close to the level of the eye.
	Mouth	Large, contorted, with thin lips and corners towards down. Often heavy nasolabial furrows indicated by concave modelling.
	Ears	Very large and protruding.
	General expression	Very severe, inflexible, sometimes haughty, with a pout.
Body	Usually fit and svelte. Muscle structure relatively discreet (except on the two Karnak colossi).	
Uraeus	The tail of the snake usually draws a large S-like double or triple curve towards the top of the skull. In some cases, it forms instead a circle above the forehead.	
Costume	(for non-royal males)	Shendjyt-kilt or long kilt tied just above or under the navel.
Hairdress	(for non-royal males)	Finely striated mid-length wig, either with two pointed endings on the clavicles ("long bob"), or pushed back behind the shoulders.
	(for females)	Hathoric wig and tripartite wig.
General impression	Austere expression, together with an apparent naturalism. Growing preference for modelling, instead of graphic rendering of details.	

Table 2.5: Criteria for identification of statuary from the reign of Amenemhat III

Face	General shape	Oval, with pointed and slightly protruding chin (except on the monumental statues, where it adopts a more square shape).
	Eyes	Almond-shaped eyes, often very large and protruding. Heavy upper eyelids with sharp canthi. Usually no cosmetic lines. Usually shadows under the eyes, formed by oblique depressions falling down from the inner canthi.
	Arches of the eyebrows	Bony. Attenuated version of those of Senwosret III. Usually no cosmetic lines in relief, with few exceptions.
	Mouth	Quite small, usually rendered in a naturalistic, fleshy way, with a sullen expression due to the corners of the mouth falling down. Nasolabial furrows indicated by concave modelling. However, on the colossal statues, the corners of the mouth are turned up and provide the impression of a smile.
	Ears	Very large and protruding, particularly the lobe.
	General expression	Melancholic.
Body	Usually fit and svelte. Muscle structure relatively discreet (except on the colossal statues, much more expressionistic, with a massive torso and swollen pectoral muscles underlined by a double curved incision).	
Uraeus	The tail of the snake usually draws a S-like double curve towards the top of the skull.	
Costume	(for non-royal males)	Mostly long kilt tied just above the navel.
Hairdress	(for non-royal males)	Finely striated mid-length wig, pushed back behind the shoulders, or a smooth and undulating wig with two pointed endings on the clavicles ("long bob").
	(for females)	Hathoric wig and tripartite wig
General impression	Melancholic expression, together with an apparent naturalism. Great attention to the modelling of flesh, skin, anatomic details. Wrinkles and furrows present, but not much accentuated, more modelled than really graphic.	

Table 2.6: Criteria for identification of statuary from the last reigns of the 12th Dynasty

Face	General shape	Oval, with pointed chin and protruding jaw.
	Eyes	Very large and protruding almond-shaped eyes. Heavy eyelids, especially the upper one, with sharp canthi. No cosmetic lines. Shadows under the eyes, formed by oblique depressions falling down from the inner canthi.
	Arches of the eyebrows	Bony. No cosmetic lines in relief. Amenemhat IV shows three deep furrows (two vertical and one horizontal) at the top of the nose, between the eyebrows.
	Mouth	Quite small, rendered in a naturalistic, fleshy way, with a sullen expression due to the corners of the mouth falling down. Nasolabial furrows indicated by concave modelling.
	Ears	Very large and protruding.
	General expression	Severe and melancholic.
Body	Usually fit and svelte. Muscle structure relatively discreet.	
Uraeus	The tail of the snake usually draws a S-like double curve towards the top of the skull.	
Costume	(for non-royal males)	Shendjyt-kilt or long kilt tied above the navel, on the abdomen.
Hairdress	(for non-royal males)	Smooth mid-length headdress, pushed back behind the shoulders or with two pointed endings on the clavicles ("long bob").
	(for females)	Hathoric wig and tripartite wig

المستعار ذاته، وعندما يكون ليس لديهم الوسائل (أو الإذن) للحصول على تمثال باستخدام مواد ذات هيبة ومرموقة، فإنهم يقومون باستخدام الحجارة التي يمكن أن تظهر هذا المظهر المهيب. هذه التماثيل لا تعكس الوظيفة الدقيقة للأفراد الممثل لهم هذه التماثيل، ولكنها لديها القدرة على التعبير عن المكانة، سواء كانت صحيحة أو مدعى بصحتها. كما ان لتلك التماثيل القدرة على منح مكانة متميزة لأصحابها في الحياة الأخرى، لأنها تعمل كوسيط بين عالم البشر والآلهة.

وفي النهاية، التماثيل لديها قوة معبرة، بعد مرور ما يقرب من أربعة آلاف عام على صنعها، على احياء أسماء مئات من الأفراد، وطبيعة العلاقات الاجتماعية والمعتقدات والممارسات في عصر ما. وبالتالي فإن تماثيل الدولة الوسطى المتأخرة والفترة الانتقالية الثانية تشكل مصدرًا خصبًا جدًا للمعلومات التاريخية والاجتماعية. ونأمل أن تكتمل قائمة العرض الخاصة بهذا المجلد بالمزيد والمزيد وأن تقوم كذلك بالهام الدراسات والأبحاث الأخرى لمعرفة ملامح هذه المرحلة من التاريخ المصري، هذا التاريخ البعيد والملموس في الوقت ذاته.

قمنا بإدراج جزء صغير فقط من الوثائق الفوتوغرافية التي تم جمعها في إطار تحقيق هذا البحث في هذا المنشور. كما اننا سنسعى إلى جعلها في المتناول في المستقبل القريب، وذلك بفضل الإمكانيات المعلوماتية وبإذن من المؤسسات المعنية، تحت مسمى "المتحف الافتراضي،" على غرار قاعدة بيانات ذاكرة الكرنك (www.ifao.egnet.net/bases/cachette) والتي أظهرت فعاليتها.

سيتوفر العديد من مسارات البحث، أولاً، في إطار المواد التي تم جمعها هنا، يمكن أن تساعد النقوش على إيجاد طرق للتفكير في مشكلة ورش النحت. وكما رأينا في الفصل السابع، فإن جودة النقش غالبًا ما تكون مختلفة عن النحت، مما يشير إلى أنها حفرت على الأقل في بعض الحالات، ليس أثناء عملية تصنيع تمثال، بل في لحظة الحصول عليه أو عند تنصيبه وتركيبه. قام "م. ماري" في ابحاثه الأخيره بالتعرف على عدة خصائص تتعلق بورشة النحت في الفترة الانتقالية الثانية في أبيدوس، عن طريق تنظيم العلامات أو بالاستعانة بعلم الخطاطة. وقد قام "ر. فريد" بملاحظة نفس الملاحظات على المواد المستخدمة منذ بداية الأسرة الثانية عشر في إليفنتين. ومن شأن هذه التحليلات أن تسمح، في إطار مجموعة التماثيل التي تم جمعها في هذه الدراسة، بمراعاة الروابط بين التماثيل المختلفة، لتحديد "هوية" الكتبة / النحاتين. وهكذا، يمكن لنا أن نحدد ما إن كان قد انطبقت عليهم الخصائص الأسلوبية التي تجعل من الممكن جمع منتجات ورش النحت من عدمه.

في النهاية، لنزود دراستنا بالقاء نظرة على فترات أخرى من التاريخ المصري، من أجل جلب عناصر جديدة للإجابة على أداء هذه الأعمال الفنية والقطع الأثرية التي تشكل جزءًا كبيرًا من الحضارة الفرعونية، وذلك عن طريق تصدير الطريقة المستخدمة في هذا البحث: إنشاء تسلسل لمجموعة كبيرة من التماثيل من نفس الفترة، لمعرفة الخصائص المحددة التي يمكن أن تنشأ مجموعات معينة. ويمكن بعد ذلك تحليل هذه المجموعات لتحديد ما إذا كانت الخصائص الأساسية التي تتشاركها بسبب طبيعة وصلابة وأصل المواد، ام بسبب مكان اكتشافها، ام بسبب أبعادها، ام بسبب رتبة ومكانة الموكلين أوالمستحوذين على هذه القطع الأثرية ، ام بسبب هذه العوامل المختلفة جميعها.

والتي لدينا آثار منها في سمنة وأورونارتي، وكان الهدف منها تحفيز قواته وتشجيعهم على الدفاع عن بلدهم، بينما تشارك تلك التماثيل ربما بشكل سحري في هذا الدفاع. في عهد أمنمحات الثالث، يجسد تمثالى بيهمو الكبيرين طبيعة ملك الشمس الناشئ من مياه الفيوم، ويضمن السيطرة على مساحة شاسعة وازدهارها. إن تصوير العضلات والوجه الصارم لسنوسرت الثالث وأمنمحات الثالث (على الأقل بالنسبة إلى التماثيل الكبيرة الحجم) لا يزالان يعبران عن قوة هائلة ومطمئنة. إنها صور قوية لملك قريب من الآلهة، يحمي حدوده، ويقهر منافسيه واعداءه ويسيطر على تنظيم البلاد كلها.

كما تعكس تماثيل الملوك رغبتهم في أن يكونوا موجودين في كل مكان، في مختلف المعابد والمقدسات في مصر، كي ينظروا وينظر أيضا ليبقوا حاضرين حتى بعد الموت، وليكونوا حاضرين في الوقت ذاته في عالم الآلهة وعلى الأرض بين البشر. كما أن هذه التماثيل بمثابة وعاء لعبادة الملك، وربما بالفعل في حياته (كما يتضح من المذابح المشيدة أمام تمثالى أمنمحات الثالث الجالسين الكبيرين في بيهمو)، في باحات المعابد، أو الأبهاء المعمّدة أو معابد "كا" (كما هو الحال في أبيدوس). كما تفي تلك التماثيل بدور الوسيط بين البشر والآلهة، حيث يمكن تفسيرها من التماثيل الثنائية والثلاثية التي تربط الملوك بالآلهة. وأخيرا، كلما ازدادت تماثيل الملوك، جنبا إلى جنب مع اللوحات النقشية الخاصة بهم، كلما كانت بعثاتهم في المواقع النائية والمقدسة ناجحة، كما هو الحال في سرابيط الخادم.

تختلف الرسالة التي يوجهها الأفراد غير الملكيين عن طريق التماثيل. فبالنسبة اليهم، هم ليسوا من الجوهر الإلهي ولا يحتاجون إلى التعبير عن رسالة تجسيد للسيطرة على العالم في شخص كائن عظيم. الموظفين هم بشر بسيطون ويمثلون على هذا النحو، على عكس الفرعون، الذي هو ملك قبل أن يكون رجلاً عاديًا. تعبر التماثيل الخاصة، بحسب قوة الصورة وبحسب الزي وأحيانا السمات وأيضًا بحسب طبيعة الحجر المستخدم في النحت، عن مكانة مميزة للإنسان بين أقرانه. لا يمكن للمرء بالتأكيد أن يتكلم عن "دعاية" حقيقية بالمعنى الحديث للمصطلح، لأنه ليس لأحد كبار الشخصيات الزامية تبرير أفعاله للناخبين أو اقتراح ترشحه للسلطة. ومع ذلك، ليس من المستحيل وجود الرغبة أو حتى الحاجة إلى عرض مكانة أعلى للشخص والتقرب من الحاكم كتبرير لـ "سبب التواجد" ضمن الطبقات العليا للمجتمع المصري. وهذا قد حدث على الأخص في الأسرة الثالثة عشر حينما لم يكن التوريث ضرورة الزامية للحكم. كما إن التعبير عن قوة الفرد وثروته ونفوذه يمكن أن يكون مفيدًا، على الأقل لأعضاء آخرين من نفس الطبقات المتميزة.

كما أن التماثيل لا تعد مجرد كيان للفرد الممثل والمنحوت له التمثال، ودورها ليس فقط السحر كما ان هدفها ليس السماح بالبقاء على قيد الحياة في الحياة الآخرة فقط. فيحصل الشخص الممثل من خلال تمثاله على الوسائل التي يمكنها اندماجه في فناء المعبد والاستفادة من العبادة التي تحدث داخله، فضلا عن العروض التي يتم عرضها. إن اختيار الفراسة، والأبعاد، والمواد، والموضع ليس مهما بأي حال من الأحوال بالنسبة للتمثال. حتى مع الاعتراف بأن الانضمام للمعبد وبالتالي رؤية بعض التماثيل قد تكون مقيدّة، إلا ان هناك رسالة واضحة عن طريق هذه المعايير المختلفة تكون قد تم توجيهها للجمهور الذي من المفترض أن يشاهد تلك التماثيل، يوميًا أو على الأقل خلال مراسم معينة (تنصيب التمثال أو مواكب دينية أخرى). ومن خلال عناوين النقوش الموضحة على التمثال، وكذلك من خلال اختيار المواد المرموقة واللجوء إلى الورش الملكية التي تصنع لهم تماثيل مظهرها ونوعيتها مماثلة لتلك التي يتمتع بها الملوك أنفسهم، فإن الشخصيات البارزة المنحوت لهم التماثيل من غير الملوك يظهرون ولائهم للسلطة وقربهم من هؤلاء الملوك.

أما فيما يتعلق بأفراد المستويات الأكثر تواضعًا من النخبة، فإنه من خلال تقليدهم لهؤلاء المسؤولين الرفيعي المستوى يتضح أنهم يسعون إلى الحصول على مرتبة عالية مثلهم: فهم يتبنون نفس أنواع التماثيل (الأوضاع والإيماءات)، وكذلك الأزياء ذاتها والشعر

الأسلوب والتسلسل الزمني والجودة وورش العمل

كما يسمح التحليل الأسلوبي بتجميع الأعمال في "ملفات فنية"، أي في مجموعات تتقاسم نفس الخصائص الأساسية. وتقوم هذه المجموعات الأسلوبية، والتي يمكن أن تكون مؤرخة في بعض الأحيان بفضل نقش أو شخصية معروفة، بافتراض معاصرة الأفراد المنحوتين على لوحات أو شواهد أو تماثيل. وبشكل تدريجي من الممكن أن يتم إعادة بناء الروابط التي كانت قائمة بين الأفراد والشخصيات التي وصلت إلينا آثارهم لتأريخهم بأكبر قدر ممكن من الدقة، وهو ما سيسمح لنا بدوره بإعادة تشكيل التسلسل الزمني والتاريخ الاجتماعي والسياسي لفترة ما[2].

وكما يتبين في الفصول المختلفة من هذا المجلد، فإنه من الممكن تحديد مستويين معاكسين لإنتاج التماثيل تعايشاً خلال نفس الفترة: من ناحية إنتاج تماثيل البلاط، وهو مخصص للملك والمسؤولين رفيعي المستوى، ومن ناحية أخرى الإنتاج الاقليمي، للمسؤولين من المستوى المتوسط والأدنى فضلا عن النخبة المحلية. الفئة الأولى عادة مصنوعة من الأحجار الصلبة، وتتبع تماثيل كبار الشخصيات النموذج الملكي وتصنع على الأرجح في ورش العمل التي تصنع بها التماثيل الملكية ذاتها. وعلى الرغم من عدم المساواة في مستويات الجودة، ربما بسبب اختلاف المهارات والنحاتين الذين صنعوا تلك التماثيل (بشكل غير متعمد)، يمكننا ملاحظة انتظام ملحوظ في إنتاج البلاط للتماثيل للفترة ذاتها. يمكن أن يكون تمثال أحد كبار المسؤولين مؤرخ بشكل دقيق تماما، وذلك بفضل مقارنته مع الصورة الملكية المعاصرة - ومع ذلك من الضروري أن نأخذ في الاعتبار استثناء التماثيل التعبيرية للملكين سنوسرت الثالث وأمنمحات الثالث. وكما هو مبين في الفصل الثاني (٢ . ٤ ، ٢ . ٥)، فإن النسخ الأكثر تعبيرًا عن تمثيلات هذين الملكين محجوزة بشكل حصري للملوك ذاتهم تقريبًا، وخاصة فيما يتعلق بالتماثيل الكبيرة. وتتشكل التماثيل الصغيرة لهذين الملكين أو تماثيل الشخصيات المعاصرة عموما من نسخ مخففة. مثل هذا التجانس في الأسلوب النحتي في فترة ما يعني وجود عدد قليل من النحاتين "المبدعين" في هذه الورش الملكية، وتَنَقُّل هؤلاء النحاتين إلى مختلف أنحاء البلاد يعتمد على الأعمال الملكية (الفصول ٣ . ١ . ٢١ ، ٢ . ٣ . ٧)؛ وبالتالي فإن "السوق" كانت محدودة ولذلك فكان يجب أن يكون تخصص الفاعلين المعنيين مرتفعًا جدًا (على ما يبدو فإن هذه المعايير قد عكست في الفترة الانتقالية الثانية في وقت تفتيت السلطة المركزية). أما المستوى الآخر من الإنتاج، الاقليمي، فقد كان مخصص في الدولة الوسطى المتأخرة للمسؤولين من الرتب المتوسطة والنخب الإقليمية. هذه التماثيل عادة ما تكون قليلة الحجم نسبيًا وتصنع باستخدام مواد أقل صلابة ويسهل قطعها. يمكن التعرف على ورش نحت مختلفة، فهي على ما يبدو غالبًا ما ترتبط بمواد محددة. وكثيرا ما يصعب تأريخ التماثيل التي تم صنعها من تلك الورش، حيث أن حرفيتها، والتي تختلف عن الحرف المستخدمة في التماثيل الكبيرة من المواد الصلبة، كثيرا ما تؤدي إلى أسلوب خاص بها.

صور السلطة ـ سلطة الصور

إن الرسالة المتضمنة في التماثيل ومظهرها (الشكل، المواد، الوضع، الإيماءات، جودة الحرفية، البيئة المعمارية) كانت موجهة لجمهور محدد. فبالإضافة إلى قيمتها السحرية والدينية، فإن التماثيل الضخمة للملوك يجب أن توجه رسالتها إلى جمهور كبير نسبيًا. بعض التماثيل، مثل تمثالي بيهمو الكبيرين، أو تلك التماثيل الموجودة عند مداخل المعابد، كانت تمثل الحدود الطبيعية أو الرمزية لأراضي مقدسة أو فضاء مقدس. وقام سنوسرت الثالث بوضع تماثيل لنفسه في الحصون، كما تشهد عليه النصوص المعاصرة،

٢ تتطلب هذه المهمة عملًا تعاونيًا في هذا الصدد ، أنا ممتن بشكل خاص إلى فولفرام جرايتزيسكي ومارسيل ماري وجوليين سايسي لتبادلانا للعديد من المعلومات المفيدة جدا لإنشاء الملفات وتحديد هوية الأفراد الموثقين بهذا المجلد.

وأخيرا، يتناول الفصل الخامس مسألة تأثير المواد على الأسلوب النحتي. بعض ورش العمل أو على الأقل بعض النحاتين في ورش العمل متخصصين في نحت مواد بعينها – وذلك تماشياً مع رتبة العملاء المقصودين. على سبيل المثال، يخضع نحت الحجر الصابوني لتقنيات محددة، وبالتالي يظهر أسلوب معين في النحث. ربما لا يتم نحت الحجر الصابوني في ورش العمل ذاتها التي ينحت فيها تماثيل النخبة العليا. وتمثل الأشكال المنحوتة من هذه المادة، في الواقع، أفرادًا من الرتب المتوسطة والدنيا من مستويات النخبة.

التماثيل الضخمة والتماثيل الصغيرة

الإيماءات والأوضاع

كما هو مبين في الفصل السادس، يتم اختيار شكل ونوع التماثيل من الناحية النظرية للقيام بأعمال معينة. ويبدو هذا واضحا في ما يتعلق بمجموعة التماثيل الملكية: التماثيل التي أمر بها الملك تتفاعل مع السياق المعماري الذي يتم تشييدها فيه. كما يستهدف من وضع تلك التماثيل إلى أن تكون جزءًا من مجموعة ومن برنامج تصويري معين. وعلى ما يبدو فإن التماثيل الضخمة، التي عادة ما تكون زوجان من التماثيل معاً، تربط المداخل الضخمة للمعابد. كما تؤدي تلك التماثيل، سواء بوضع الجلوس أو الوقوف، دور الحارس على الحدود والأماكن المقدسة، والوسيط بين عالم البشر والآلهة. وعندما يكون التمثال راكعاً أو في وضع تمجيد وعبادة، فذلك يظهر تفانيه للآلهة. في حالة التماثيل اليوبيلية (وتسمى التماثيل "الأوزورية" وتماثيل عيد "الحب – سد")، يقوم الملك بتجديد شبابه وطاقته وهذا من الأعمال الفرعونية.

وعلى الجانب الآخر، يبدو أن مجموعة التماثيل غير الملكية للفترة المعنية أقل ارتباطاً بربط السياقات وأشكال التماثيل. حيث كان يتم وضع أكبر التماثيل عمومًا في المعابد والأماكن المقدسة، ولكن أنواع وأشكال التماثيل المختلفة أو أوضاعها المختلفة (وقوف، جلوس، ركوع، جلوس القرفصاء، وضع الكتلة) يمكن العثور عليها في جميع أنواع السياقات. ويشير هذا إلى أنه فيما يتعلق بالتماثيل الخاصة، فإن وضع وإيماءات الشخص المنحوت له التمثال لم تكن مرتبطة ببرنامج تصويري محدد وأن هذا التمثال، أيا كان شكله أو وضعه، كان كافيا للقيام بعمله. ومن الممكن أيضا أن يتم إنتاج هذه التماثيل في ورشات عمل دون أي وجهه محددة، ومن ثم يتم الحصول عليها فقط من قبل الأفراد داخل الأسرة.

أما فيما يتعلق بالملابس التي يرتديها الأفراد وتسريحات الشعر الخاصة بهم، فيبدو أنها أيضا نادرًا ما تكون لها أي أهمية. وتُظهر الملابس التي تم تمثيلها في هذه التماثيل تجانسا ملحوظا ومحيراً تقريبا. وفي معظم الحالات في الدولة الوسطى المتأخرة كان الرجال يرتدون مئزرًا طويلاً وكان يبدو أنه ينتسب إلى الشخصية الرئيسية على المسلات، وهو ما لم يكن يشير إلى الوظيفة ولكن مجرد رتبة عالية نسبيًا. ومع ذلك، تُظهر التماثيل الصغيرة في الفترة الانتقالية الثانية وجود التنورات القصيرة بشكل شائع، ولاسيما الشيندجيت. أما فيما يتعلق بمجموعة التماثيل الملكية، أصبح الـ "نيميس" هو غطاء الرأس الأكثر شيوعا، على الرغم من أننا يمكن أن نلاحظ التيجان غير العادية في بعض الحالات: "قاعدة تاج آمون" وأول ظهور لـ "الخبرش". بالنسبة للتماثيل غير الملكية، باستثناء عدد قليل من الحالات (رئيس الوزراء، الذي يتميز بطوق شنبو، والكاهن الأعلى لبتاح، والذي يرتدي نوع غريب من المئازر)، فلا شيء في السمات والأزياء وتسريحة الشعر يعطي أي إشارة إلى هوية ووظيفة الفرد المنحوت له التمثال.

ويبدو أن المعابد المخصصة للآلهة تعترف أساسًا بتماثيل الملوك وأعلى المسؤولين. كما تعد المجموعات الطقوسية المخصصة للملك المتوفى أو المضيف الرسمي تماثيل خاصة بالأفراد أكثر منها تماثيل ملكية. ولذلك تبدو طبيعة هذه المعابد والطوائف مختلفة. ويبدو أن الملوك والشخصيات المتوفاة السابقة الذين يعدون من "الكهنة" يمكن الوصول إليهم من قبل "عامة الشعب" أكثر من الآلهة الرسمية ـ إلا أن هؤلاء "العامة" ذوي مكانة عالية نسبيًا. وتشكل المدافن سياق التثبيت لتماثيل أعضاء النخبة المتوسطة والدنيا. ويمكن تثبيت التماثيل في معابد الطوب اللبن التي تضم المقابر ربما من قبل صاحب القبر نفسه خلال حياته، أو ربما من قبل أفراد عائلته بعد وفاته. وكما يبدو فإن عبادة الأجداد و "الكهنة" كانت تشكل بعدًا رئيسيا للدين في الدولة الوسطى.

خلال الفترة الانتقالية الثانية (الأسر ١٦-١٧)، يبدو أن المجال الجنائزي كان لا يزال بمثابة الموضع المميز لوضع التماثيل. حيث تتلقى المعابد التماثيل من الملوك فقط في الوقت المحدد (سوبك ام ساف الأول في معبد الكرنك وأبيدوس). ويرجع ذلك إلى حد كبير إلى إنخفاض إنتاج ورشة العمل الملكية، ولكنه قد يعكس أيضا تغييرًا في تعريف النخبة. وخلافا للدولة الوسطى المتأخرة، لم يعد أعضاء النخبة بالفترة الانتقالية الثانية هم أصحاب الوظائف الرسمية في الإدارة الملكية، مرة أخرى لصالح الشخصيات التي تنتمي إلى نخبة حكام المقاطعات، التي أصبح دعمها (بما في ذلك الجيش) أمرا لا غنى عنه لحكام طيبة الأسر ١٦ ، ١٧.

الحجارة: القيمة والهيبة

يركز الفصل الخامس على اختيار المواد في النحت. ويمكن ملاحظة أصناف مختلفة من الألوان، والصلابة، والمصدر والقيمة. وبعضها موثق إلى حد كبير، مثل الجرانوديوريت والحجر الجيري والحجر الصابوني، في حين أن البعض الآخر يبدو أكثر استثنائية بشكل كبير، مثل السبج (أوبسيديان)، ونايس، والكالسيت، والأنيدريت. وتختلف الأسباب التي أدت إلى اختيار أحد هذه المواد ويمكن أن تكون متصلة بعوامل مختلفة. قد يكون على سبيل المثال السبب في ذلك هو مكان المواد التي يصنع بها التمثال: في حالة الحجر الجيري أو الحجر الرملي، كما هو الحال في سرابيط الخادم، تم تفضيل المواد المحلية. ولكن في كثير من الحالات تكون المواد المستخدمة من المواد والرواسب البعيدة، وبالتالي يتم اختيارها بشكل متعمد، بسبب لونها وصلابتها وربما أيضا ارتباط تلك المادة بمكان معين، وتلك هي المعايير التي تعطي للتماثيل هيبتها وقيمتها الرمزية. ولهذا السبب كان يتم اختيار الجرانيت، الكوارتزيت، الكالسيت، نايس، والجرانوديوريت، وبما أن التماثيل المنحوتة من هذه المواد كان يمكن العثور عليها في أماكن مختلفة، فلذلك كانت أحيانًا بعيدة جدًا عن مكان المحجر. وفي الحالات القليلة التي يكون للسياق الأثري أو الأبعاد عامل في تحديد مكان تمثال ما، يلاحظ أن تماثيل اللون الأحمر يفضل وضعها في الخارج في ضوء الشمس؛ أما التماثيل المصنوعة من الحجر الجيري أو الكالسيت، من اللون الأبيض ذات الحجم الأصغر، تكون على العكس محمية داخل المعبد.

قد يكون اختيار مواد محددة راجعًا أيضا إلى الرمزية التي يمكن أن يوحى بها من خلال اتحاد حجارة ذات ألوان مختلفة داخل نفس التمثال: حيث في معبد سنوسرت الثالث في جنوب أبيدوس، وكذلك في المقابر وربما أيضا في معبد المدامود في نفس العهد، الاتحاد المتكامل للألوان الأوزوريسية والشمسية كان واضحًا.

بعض المواد يمكن اختيارها بسبب سهولة نحتها وكذلك قدرتها على التحول إلى أحجار "كريمة": وهذا ينطبق على الحجر الصابوني، الذي يتحول ويعطي شكل مشابه للأحجار الصلبة السوداء المرموقة.

المناطق والسياقات

المعابد والأماكن المقدسة والمقابر

وكما يبين الفصل الثالث، فقد قدمت بعض <u>المناطق</u> مجموعة تماثيل أكبر من غيرها. الملوك موجودون بالتأكيد في كل المعابد الإلهية، ولكن بعض هذه المعابد تظهر حقًا كوجهة متميزة وذلك من خلال التماثيل الخاصة بها: مثل مدينة طيبة، وأبيدوس، والفيوم ومنطقة ممفيس. ومع ذلك، فإن العديد من المعابد والأماكن المقدسة التي كانت تبدو في هذه الفترة أقل شأنًا أو بالأحرى أكثر تواضعًا وقروية قد قدمت تمثال ملكي واحد أو أكثر: في صعيد مصر إلفنتين، ادفو، الكوم الأحمر، الجبلين، المعلّى وهوو. في مصر السفلى كوم الحصن، تل بسطة، عزبة رشدي الصغرى (تل الضبعة). بينما المنطقة التي تعرف اليوم باسم مصر الوسطى، بين الفيوم وأبيدوس، لم تقدم أي تمثال ملكي خاص بالدولة الوسطى المتأخرة أو الفترة الانتقالية الثانية. وقد يعتمد ذلك جزئيا على برامج التنقيب وظروف الاكتشافات؛ ومع ذلك يبدو أن صور الملوك تتركز بشكل أساسي بالقرب من مراكز السلطة: ممفيس، الفيوم، أبيدوس، وطيبة.

ويمكن ملاحظة الاتجاهات ذاتها فيما يتعلق بالتماثيل غير الملكية. وكانت مجموعة التماثيل الخاصة بالأفراد تلك تبلغ أكثر من ثلاثة أضعاف التماثيل الملكية التي كانت موجودة في نفس الفترة، وكانت تنتشر على عدد أكبر من المواقع، على الرغم من أن الفئتين كانا يتشاركان معظم المناطق، وكان هناك تركيز قوي على وجود التماثيل حول طيبة وممفيس والفيوم. وكما يبدو فكان هناك مركزين دينيين رئيسيين تفضلهما التماثيل الخاصة على وجه الخصوص: المعبد الصغير لحقا ايب في إلفنتين ومسار طواف أبيدوس (على سلم الاله الاعظم في المقبرة الوسطى وفي المقبرة الشمالية الكبيرة). وكما رأينا، يبدو أن موقع أبيدوس والمقدسات المخصصة للحكام المؤلهين تشكل جزءا أساسيا من الدين في الدولة الوسطى.

من بين <u>السياقات</u> المدروسة، وجدت التماثيل الملكية بشكل رئيسي في المعابد الإلهية وفي المعابد الجنائزية الملكية. كما وجدت تلك التماثيل في كثير من الحالات عند أبواب هذه الأماكن المقدسة، بشكل عام بأبعاد كبيرة الحجم عموما وبمواد تبرز أشعة الشمس سطوعها (الكوارتزيت، الجرانيت، الجرانوديوريت)؛ كما يمكن أن تتشكل تلك التماثيل أيضا من مواد مخصصة للعبادة، ويتم حمايتها في معبد أو في بهو معمّد وفي هذه الحالات تكون بأبعاد أقل حجماً وباستخدام مواد أقل صلابة أو ذات قيمة أكبر.

تظهر التماثيل الخاصة بالأفراد في مجموعة أوسع من السياقات، وذلك بحسب رتبة أصحابها بحد كبير. وبالتالي، فغالبا ما يتم قبول تماثيل كبار المسؤولين في ضميمة المعابد الإلهية (ربما في الباحات الخاصة بتلك المعابد، وبالمقارنة مع العصور المتعاقبة فإن العدد كان قليل جدا للسياقات الهامة للدولة الوسطى لتحقيق هذا الموقع). وقد وجدت تلك التماثيل أيضًا، جنبا إلى جنب مع تماثيل الأفراد من الرتب الأدنى، في ساحات المعابد المخصصة للحكام أو الأفراد المؤلهين (في إلفنتين والدير البحري وهوارة وسقارة وعزبة رشدي). وفي بعض الحالات، كانت تماثيل حكام المقاطعات لا تزال مثبتة في معابد أسلافهم (في إلفنتين، وقاو الكبير، وربما أيضا تل بسطة). من ناحية أخرى، فإن المقابر الكبيرة للدولة الوسطى المتأخرة كانت تستضيف النخبة من المستوى الأدنى: حيث كان هناك عدد قليل فقط من التماثيل الخاصة بكبار الشخصيات[1]، بينما كان هناك وفرة من تماثيل الأفراد دون ذكر رتبتهم، أو دون حتى ذكر أي وظيفة رسمية خاصة بهم وفقا لنقوشهم.

[1] بيتسبرغ ٣-٤٥٥٨ (تمثال للمضيف نب عنخ، حكم سوبك حتب خع نفر رع، اكتشف في مدافن أبيدوس الشمالية، المقبرة 58 X) ونيويورك MMA ٢٢.٣.٦٨ (منحوتة مزدوجة في معبد للملك أمنمحات، ربما يرجع تاريخها إلى نهاية الأسرة الثالثة عشر تم اكتشافها في مقبرة على ارتفاع ٢٠٠ متر فوق معبد الدير البحري).

تمثيل الشخصية، ورتبتها، ودورها، وتجربة الفرد المنحوت له التمثال، وهو ما ينتج عن مزيج بين الطابع الداخلي للفرد، ومظهره الخارجي ومكانته. حيث إن سنوسرت الثالث وأمنمحات الثالث ليسا ممثلين كأفراد فقط، ولكن في الغالب كملوك. وبالتالي، فلن يسعنا أن نرى في التمثيل أي نوع من الحزن أو خيبة الأمل، حتى لو بدا لأعيننا أنه كذلك، ولكننا سننظر اليهم على أنهم ملكين يفرض تمثاليهما الاحترام، من خلال اختيار فراسة وجه معبرة ومطمئنة، عبر طبيعية واضحة في تقديم الملامح، ومن خلال الاستخدام البليغ للعلامات والتجاعيد والسمات الشخصية البارزة.

من الممكن أن تكون الصورة الملكية (ولكن هذا لا يمكن التحقق منه في الفترة المعنية في غياب المومياوات المحنطة للحكام) مكونه من دمج بين الملامح الشخصية، وربما حتى الملامح البارزة (الأنف المسطحة أو المعقوفة، أو بروز شحمة الأذن، أو الذقن البارزة أو المستوية) والملامح التعبيرية (التجاعيد، التي تعطي تعبيرًا محددًا)، مع الابقاء على استمرارية سمات معينة من "صور" الملك السابق. وهذا يسمح لنا أن ندرك على الفور العلاقة الأسلوبية بين حاكم ما وخلفائه أو أسلافه ولتمييزه عنهم في الوقت ذاته. التغيير الجذري أمر نادر الحدوث. فيبدو أن الشكل العام للوجه يعتمد أكثر على فترة الحكم وعلى "طريقة العمل" أكثر من اعتماده على الفراسة الفعلية للملك. لذلك، على سبيل المثال، ملوك نهاية الأسرة الثانية عشر جميعهم يتميزون بالتجاعيد العميقة والجفون العليا الثقيلة. أما ملوك بداية الأسرة الثالثة عشر فيبدو أن ذقونهم وشفاههم السفلية بارزة، في حين أن الملوك اللاحقين كانت أعينهم ضيقة، وزاوية أعينهم تميل للأسفل وجفون منحنية (لمعرفة خصائص هذه الملامح، انظر الجداول ١.٢ : ١٣.٢).

من الصعب وربما من غير المعقول البت بشكل قاطع في نسب تمثال مجزأ إلى حاكم معين، وخاصة عند التعامل مع الملوك الذين تم توثيقهم بمصادر ضعيفة، ويجب علينا أن ندرس إمكانية الاختلافات في الاسلوب خلال عهد واحد. ومع ذلك، فمن المفيد وضع المعايير الأسلوبية لكل من هؤلاء الملوك الذين قمنا برسم "صور" ذهنية لهم، مع الحفاظ على الاحتراز اللازم والتفكير النقدي. وهذه المعايير تجعل من الممكن تحديد إطار تطوري عالمي. بعض التغييرات الأسلوبية واضحة: النحت تغير جذريا بين نفر حتب الأول وشقيقه سوبك حتب خع نفر رع؛ حيث تم تعديل تناسب الجسد، وأصبح جذع جسم التمثال أنحل، في حين أن الساقين والرأس تظهر أكثر ضخامة. كما يلاحظ أيضًا الابتعاد عن الطبيعة، فضلا عن قلة الجودة، حتى بالنسبة للتماثيل الملكية. ويحدث تغيير آخر بين نهاية الدولة الوسطى المتأخرة وبداية الفترة الانتقالية الثانية: حيث تم اخفاء العضلات بشكل كبير وكذلك علامات وطيات الوجه والجفون السميكة، وتم استبدالها تلك الملامح والأجزاء بأخرى شبابية وصبيانية وحتى أنثوية تقريبًا.

إن تسلسل عدد كبير من القطع في قائمة العرض يجعل من الممكن اقتراح التغييرات بين أجزاء التماثيل المحفوظة في مؤسسات مختلفة. هذه الاجزاء، بالإضافة إلى تحسين معرفتنا حول الشخص وتاريخه، توفر أحيانًا توضيحات حول بعض الأمور: على سبيل المثال، الصلة المقترحة بين رأس اكتشف في أحد المدافن الملكية بـ "كرمة" والتى تسمى بتُملِي، وجسد تمثال المشرف على الحقول أنخو (نهاية القرن الثاني عشر ـ بداية الأسرة الثالثة عشر)، الذي وجد في حرم حقا ايب، مما يمكن ان يعني أن التمثال قد كسر في إلفتنين، ربما بسبب غارة شنتها القوات الكوشية (الفصل ٣.٢.٢. ١)، قد تكون الرأس تم أخذها على أنها "غنيمة" إلى العاصمة كرمة، وأخيرًا دفنت مع ملوك النوبة في المدافن الخاصة بهم. وقد يفسر هذا السبب في أن جميع التماثيل التي تم اكتشافها في الموقع السوداني اختزلت إلى أجزاء نادرا ما تكون مدمجة معًا؛ وربما يجب البحث عن الأجزاء المفقودة في المواقع المصرية. ومن ثم، لم يكن من الممكن أن يكون قد تم نقل التماثيل المصرية كقطع كاملة للسودان، بل كانت بالفعل في حالة مجزأة، بعد تدميرها في المكان الأصلي الذي كانت موضوعة به آنذاك.

امتياز لقلة قليلة من أصحاب القبور داخل السمترى، كما يظهر على وجه الخصوص في مارجيسا وبوهين والحرجة؛ تلك المقابر التي قدمت التماثيل هي ذاتها التي تظهر الحالة المميزة للمتوفى، والتي يمكن الكشف عنها إما من خلال المواد الجنائزية التي استخدمت والتي تفترض ثروة المتوفى، أو من خلال أبعاد المعبد الجنائزي (على سبيل المثال أبعاد مقبرة معبد رامسيوم)، أو من خلال موقعها المتميز (مثل المقابر التي تطل على معبد منتوحُتب الثاني في الدير البحري).

إن تسلسل مجموعة التماثيل الواسعة يتيح وضع تطور أسلوبي زمني، وتحديد خصائص كل مرحلة من مراحل هذا التطور (انظر الجداول أرقام ٢-١ : ٢-١٣). ويمكن لذلك أن يوفر لنا في بعض الأحيان أدلة لوضع التسلسل الزمني الخاص ببعض الحكام أو الأفراد الذين لم يقم بتوثيقهم سوى بعض المصادر الضعيفة غير المعتمدة. فالتحليل الأسلوبي يساعد، على سبيل المثال، على اقتراح تحديد تاريخ الربع الثالث للأسرة الثالثة عشر لملك ما على الرغم من توثيقه في العديد من المصادر الأخرى ولكن موقفه الزمني لا يزال موضع نقاش: على سبيل المثال سوبك حتب خع عنخ رع (الفصل الثانى "٢-١٠-١"). وعلى نفس المنوال، كان خط حكام قاو الكبير موضوعًا مثيرا للجدل منذ فترة طويلة، نظرا للطبيعة الجبرية للنقوش التي قدمتها المقابر وعلم الأنساب لمختلف حكام يسمون بـ "واح كا" ليس من السهل إعادة تشكيلها؛ كان أسلوب بعض التماثيل قد دفع إلى تحديد تاريخ أكبر مقبرة في مدافن عهد سنوسرت الثالث أو أمنمحات الثالث، بينما في بقية الأراضي المصرية، لم يكن هذا النوع من المدافن الأرضية على وجه التحديد موجودًا في ذلك الوقت. وبالنظر إلى الوثائق من خلال المعايير الأسلوبية فذلك يجعل من الممكن القيام بالفصل الواضح بين تاريخ المقبرة والتاريخ الخاص ببعض التماثيل التي تم اكتشافها هناك. وبذلك يتضح أن تماثيل حاكم "واح كا"، ابن نفر حتب، لا تنتمي إلى عهد سنوسرت الثالث كما كان يُعتقد، ولكنها تعود إلى من جيلين إلى ثلاثة أجيال لاحقة. ومن ثم فيبدو أن حالة قاو الكبير توضح في الواقع ممارسة الدولة الوسطى المتأخرة بوضع التماثيل في أماكن طقوسية مخصصة لأسلاف بعيدة، وهي ممارسة يتضح وجودها أيضا في حرم حقا ايب في إلفنتين والحاكم إيزي في إدفو. وإن الفرضية القديمة القائلة بأن سونوسرت الثالث قد قام بإخماد قوة محافظين وأمراء الأسر الإقليمية وهي فرضية تم قبولها، ثم دحضها د. فرانك، الذي اقترح بأنه يرى في اختفاء المحافظين عملية بطيئة، بسبب التواجد التدريجي للمناخ الاجتماعي السياسي الجديد. إلا أن التفسير الأخير استند إلى تأريخ خاطئ للعديد من الآثار، كما يشير "هـ. ويلمز" وكما هو موضح هنا في حالة قاو الكبير، فتم التعرف على ثلاثة من المحافظين على الأقل يحملون نفس الاسم (واح كا)، وتم تأريخ المقبرة الجماعية الكبيرة إلى النصف الأول من الأسرة الثانية عشر. ولذلك، فليس من المستحيل أن يكون هذا التدخل السياسي لسنوسرت الثالث المفترض من قبل "ماير" قد حدث بالفعل، حتى لو كان قد استغرق وقتا وامتد طوال فترة حكمه. وإن نتائج تحليل مجموعة التماثيل تتفق في أي حال مع هذه الفرضية: فإن كلاً من الحجج الإحصائية وفحص صورة سنوسرت الثالث تظهر قوة وصلابة وعناد الملك الإصلاحي من خلال الفراسة المعبرة جدًا والمعالجة المضادة للجسم والوجه.

عند إعادة تشكيل البانوراما الأسلوبية الزمنية، لا يمكن التظاهر بطبيعة الحال بأن كل ملك جديد سيفرض على النحاتين الخاصين به قانون صارم جدا عند تجسيده في التماثيل. فسيكون من الصعب أن نتصور، على سبيل المثال، أن يقوم الملك بالمطالبة بأن يكون اللحاظ أو زاوية العين أكثر وضوحًا وبروزًا، أو أن يطالب بأن تكون هناك تجاعيد أكثر في منتصف الجبين. ومع ذلك، كما يبدو في جميع أنحاء التطور الأسلوبي بأكمله، فإن "صورة" الحاكم الجديد كان القصد منها أن تكون مختلفة بشكل واضح عن صورة الملك السابق. يمكننا أن نتحدث عن "صورة" تمثيل الملوك، حتى لو لم تكن واقعية بالمرة، لأن هذا المصطلح ينطوي على أن يكون الفرد المنحوت له التمثال معروفًا (بالنسبة لنفسه وكذلك بالنسبة لأولئك الذين يعاصرونه). ويتبع هذا التمثيل في الثقافة الغربية المعاصرة عمومًا درجة معينة من "الطبيعة" في الحس "التصويري". بينما يتم التعرف على الفرد في الحضارة المصرية القديمة من خلال مظهره، وألقابه، واسمه، وربما صفاته، وموقع تمثاله في السياق المعماري والنمط التصويري. وتشمل الصورة نظريًا

تتناول الفصول المختلفة للدراسة القضايا التالية

١. من كانت توهب اليهم التماثيل، ومن كان العملاء؟

٢. ما هو السياق المعماري الذي أنتجوه: في أي موقع، وفي أي نوع من المباني، وفي أي موقع من تلك المباني وأي نمط تصويري قاموا باستخدامه عند نحت تلك التماثيل؟

٣. ما معنى ووظائف الأشكال المختلفة التي تم الاستعانة بها (الشكل والموقع والإيماءات والسمات)؟

٤. ماذا يكشف استخدام مواد مختلفة؟

٥. كيف يمكننا أن نؤرخ قطعة ما، وما هي مستويات الإنتاج المختلفة التي يمكن ملاحظتها داخل المجموعة (العلاقة بين فراسة الملك والشخصيات الأخرى، والتطور الأسلوبي للتماثيل على مدى ثلاثة قرون من الفترة المعنية)؟

باختصار، تحاول هذه الدراسة تحديد ما تم استخدام التمثال لأجله، والغرض من الحصول عليه، وسبب استخدامه، والرسالة التي قام هذا التمثال بنقلها. يقدم كل فصل من فصول هذا المجلد إجابات على هذه الأسئلة كما يحاول الحصول على فهم حول دور واستخدام التماثيل في مصر خلال عهد الدولة الوسطى المتأخرة والمرحلة الانتقالية الثانية.

الملك وكبار المسؤولين والشخصيات الأخرى

يتم نحت التماثيل في المقام الأول للملك: فهو الذي ينحت له أكبر عدد من التماثيل. صحيح أن ملوك الأسرة الثالثة عشر معروفين بقلة تماثيلهم، ولكن هذا يرجع بشكل رئيسي إلى زوال حكمهم سريعًا (فلم يدم حكم الملك منهم أكثر من سنتين أو ثلاث سنوات)، ولكن ملوك أواخر الأسرة الثانية عشر قد نحت لهم العشرات من تلك التماثيل. وعادة ما تكون تماثيل الملك هي الأكثر وضوحا، وذلك نظرا لكبر حجمها، وبسبب المواد التي تنحت عليها (وغالبًا ما تكون الأحجار الصلبة أو المواد الثمينة، والتي تكون لها في كثير من الحالات دلالة رمزية)، وكذلك نظراً لموقعها ووجودها في مناطق معينه على وجه التحديد (نقاط جغرافية محددة، أبواب المعابد الضخمة... الخ). وتظهر تماثيل الملوك أكبر قدر من الذوق الفني والتقني كما تظهر أكبر قدر من العناية بشكل عام. ومن المرجح أن يكون كِبر هذه التماثيل لتكون مرئية لأكبر عدد من الناس في بعض المناسبات على الأقل.

أما في ما يتعلق بمجموعة التماثيل غير الملكية فيمكننا أن نلاحظ أنه، منذ عهد سنوسرت الثاني والثالث، قد تضاعف عدد المنحوتات الخاصة بالأفراد، سواء بالنسبة لكبار المسؤولين والشخصيات الأخرى الأدنى رتبة (على الرغم من انتماء تلك التماثيل إلى عدد قليل نسبيا من الأشخاص، وربما الأغنى منهم فقط، وهم من قد نعتبرهم "النخبة" نوعًا ما). وتتطابق الزيادة في إنتاج تلك التماثيل على وجه التحديد مع الفترة التي تختفي فيها السلالات الكبيرة للملوك، ومع تشييد المقابر الأرضية الخاصة كبيرة الحجم، وكذلك عندما يتغير نظام البلاد. ويمتلك السلطة المركزية مجموعة من المسؤولين من مختلف الرتب، وهم من يسعون ليتم تجسيدهم بالتماثيل واللوحات التذكارية المنحوتة. وتتألف آثارهم الجنائزية بشكل عام من معابد بسيطة من الطوب اللبن، والتي نادرًا ما تصل إلينا. ولا يعني تطوير هذا الإنتاج الخاص بالتماثيل في عهد الدولة الوسطى المتأخرة أن التوصل إلى النحت يعرف بأي نوع من أنواع "التحول الديمقراطي". وعلى غرار ما استطاع "هـ. ويلمز" أن يلاحظه فيما يتعلق بنصوص التابوت في النصف الأول من الدولة الوسطى، يبقى هذا التوصل بمثابة امتياز (الفصل الثالث "٣.٣") ومن الواضح أن الحصول على تمثال في تلك الفترة لم يكن في متناول الجميع. وكما تظهر الفصول التالية من المجلد، فإن نسبة صغيرة فقط من السكان كان يمكنهم الحصول على التماثيل. حتى التماثيل المتواضعة (التي صنعت من مادة ليست صلبة، أو صغيرة الحجم والتصميم أو صنعتها غير متقنة) تبقى

حكم أسرة آسيوية (الأسرة الرابعة عشرة). ويستمر هذا الوضع حتى وصول الهكسوس (الأسرة الخامسة عشرة)، الذي قام بطرد الفراعنة المصريين وزحزحتهم إلى جنوب البلاد. حانت نهاية الأسرة الثالثة عشر وتم استبدالها في الجنوب من قبل الأسرة السادسة عشر ثم الأسرة السابعة عشر. ثم ولمدة قرن من الزمان، ما بين خمسة عشر لعشرين حاكما، كانوا متعاقبين ويحكمون النصف الجنوبي من صعيد مصر، قبل استعادة الأراضي الخاضعة للسيطرة الأجنبية، مع طرد الكوشيين في النوبة السفلى والهكسوس في الشمال إلى الأسرة الثامنة عشر.

خلال هذه القرون الثلاثة، وعلى الرغم من تعاقب الأحداث التاريخية التي تسببت في مشاكل في الخلافة الملكية، يبدو أن النظام الإداري والمجتمع والممارسات الثقافية كانت لا تزال متسقة. حيث كان المصريون في تلك الفترة مخلصون للتقاليد، ويحترمون مراكز العبادة العريقة، على سبيل المثال معبد الكرنك، وهيليوبوليس، وممفيس، وقفط، وأبيدوس وجزيرة إلفنتين. كما كانوا يعربون عن تقديرهم وتمجيدهم لمباني أسلافهم العظماء من خلال استكمال آثارهم ونحت سلسلة من التماثيل لهم. توجد بعض مقابر تلك الفترة في مجموعة من الأهرامات على شكل مقابر جماعية في ممفيس والفيوم، أو بمقابر تحت الأرض في أبيدوس؛ كما أنهم يعظمون الملك وينظرون اليه على أنه إله من خلال ربطه مع الإله رع وأوزيريس، عن طريق اختيار ألوان ومواد وأنماط تصويريه محدده في النحت. وعلى الرغم من عدم إكتمال هذه الآثار في كثير من الأحيان، إلا أن هذه الآثار تظهر الثقة التي كانت لدى هؤلاء الملوك في مشاريع الأبنية الكبيرة والوسائل التي كانت لديهم وتحت تصرفهم للقيام بهذه الأعمال. مقبرة الملك حور، والذي يعد الأكثر تواضعًا، قد وضع الملك تحت حماية سلفه الإلهي أمنمحات الثالث؛ كما قدم دفنه شهادة فريدة للأثاث الجنائزي الملكي في الدولة الوسطى.

ويركز أيضاً هذا المجلد على مجموعة التماثيل التي أنتجت خلال هذه الفترة، حيث يتفرد بدراسة كلاً من التماثيل الملكية وغير الملكية، والتي غالبا ما تدرس بشكل منفصل، حيث أن جمع كلا الفنتين في مجموعة واحدة سيسمح بخلق طرق جديدة للتفكير في إنتاج المنحوتات في المجتمع المصري، وطرق جديدة للتفكير كذلك في طرق التعبير عن السلطة والنفوذ.

تعد التماثيل بمثابة وسيلة للملك لتحقيق وتجسيد حضوره في جميع المقدسات المصرية، وذلك بفضل صفات الأداء الخاصة بالفن المصري. فيسمح تجسيد الملوك في التماثيل بمواجهة الآلهة، وتقديم العروض لتلك الآلهة مقابل انتفاعهم من ذلك، وهو كذلك وسيلة لتعظيم وتمجيد أسلافهم من خلال استكمال آثارهم وإضافة اسمائهم اليهم، وأيضاً للتعبير عن رسالة ما من خلال اختيار مادة النحت، ونوع التمثال، والسمات الفسيولوجية، فضلا عن موقع التمثال. بعض التفاصيل المنمقة يجب أن تُفهم على أنها حروف هيروغليفية، مثل تركيز الشكل والنقوش على الأذنين والعيون. وهذا هو الخطاب الذي يمكن للمصريين القدماء أن يقرأوه، والأمر عائد إلى علماء المصريات لفك رموزه.

تعرض هذه الدراسة، من خلال قائمة التماثيل الواسعة (وتشمل حوالي ١٥٠٠ قطعة) والتي تم جمعها في هذا المجلد، نظرة شاملة على إنتاج التماثيل التي تم نحتها خلال الدولة الوسطى المتأخرة والفترة الانتقالية الثانية. كما يهدف هذا البحث إلى إيجاد بعض الطرق للتفكير في الفترة التي تجرى عليها الدراسة، وكذلك في مجال إنتاج التماثيل المصرية بشكل عام.

الملخص باللغة العربية

ترتبط التماثيل في الحضارة الفرعونية بمفهوم الهيبة، فهي تشكل فئة ثمينة من الأشياء، وثمرة دراية ومعرفة معينة وأحيانًا وقت عمل كبير. كما أن لتلك التماثيل جانب سحري وتسمح للفرد الذي تم تشكيل التمثال لأجله لا ليكون حاضرًا في المكان الذي يقف فيه التمثال فقط، ولكن ليصل إلى الخلود والأبدية، وكذلك كي يتصرف ويخضع لتصرفات الآخرين. هذا الجانب السحري للتماثيل قد تم تأكيده من خلال إعادة الاستخدام المتكرر لتلك التماثيل، فضلا عن تشويهها في كثير من الأحيان بشكل متعمد، وذلك ربما من أجل منعهم من فعل أى شئ.

كما تظهر المسؤولية الرمزية والدور الهيبوي للتماثيل من خلال انتشارها في وقت مبكر من العصر البرونزي الأوسط خارج حدود مصر على شكل: هدايا دبلوماسية في الشرق الأوسط أو غنائم حرب في دولة كرمة.

وأخيرا، فإن هذه التماثيل تشكل أداة اتصال بالنسبة للملك، فضلاً عن كونها أداة للحفاظ على الذات وعلى عرض ذات الشخص المنحوت له التمثال، كما انها تعبر عن موقف معين في التسلسل الهرمي الاجتماعي.

يركز محور هذا المجلد على النصف الثاني من عصر الدولة الوسطى والفترة الإنتقالية الثانية (حوالي من ١٨٥٠-١٥٥٠ قبل الميلاد). وتشكل هذه القرون الثلاثة مرحلة متناسقة من التاريخ المصري، وفقا لمصادر سياسية وإدارية، وكذلك من وجهة نظر الثقافة المادية والتنمية الأسلوبية.

تتيح لنا المصادر التاريخية (انظر الفصل الأول: القوائم الملكية، والوثائق الكتابية والإدارية) والبقايا الأثرية وكذلك دراسة الثقافة المادية بإعادة تشكيل الإطار الزمني على النحو التالي: يمكن اعتبار الحكمين اللذين يبدآن "الدولة الوسطى المتأخرة"، وهما حكمي سنوسرت الثالث وأمنمحات الثالث، اللذان يغطيان ثلثي قرن من الزمان، بمثابة أوج فترة لعصر الدولة الوسطى، ويتميزان بعمق وفعالية وإعادة تنظيم إدارة البلاد، وتوطيد الحدود، وبرامج البناء الواسعة النطاق. وكان هناك أيضا تغييرات في ممارسات الجنائز وطرق التعبير عن مكانة المرء. وتنتهي الأسرة مع صعود امرأة، سوبك نفرو، إلى العرش، حيث تبدأ سلسلة طويلة من عهود قصيرة جدا (معظمها بضعة أشهر أو بضع سنوات على الأكثر). ومن الصعب التمييز في المصادر وفي الثقافة المادية ومعرفة نهاية الأسرة الثانية عشر وبداية الأسرة الثالثة عشر، ربما بسبب الاستمرار الذي وقع دون تصادم حقيقي بين الأسرتين. ويمكن تقسيم الأسرة الثالثة عشرة، والتي بدأت في حوالي ١٨٠٠ قبل الميلاد، إلى ثلاث مراحل؛ المرحلة الأولى، تولّي عدد كبير من الملوك المتعاقبين للعرش لبضعة عقود (بدء من سوبك نفرو وحتى سوبك حتب رع سخم رع سوادج تاوى). جميع هؤلاء الملوك المؤقتين لم يتم توثيق الكثير عن حكمهم أو أعمالهم، ولكن ليس هناك ما يشير إلى إنهيار السلطة المركزية أو الإدارة، أو فقدان للسيطرة على النوبة، أو قطع العلاقات مع مدن بلاد الشام أثناء حكمهم. بعد بضعة عقود دون أعمال بارزة، يتميز وسط الأسرة الثالثة عشر بعدة حكام حكموا لمدة أطول وكان حكمهم أكثر توثيقًا (وخاصة سوبك حتب سخم رع سوادج تاوى، ونفر حتب الأول خع سخم رع، وسوبك حتب خع نفر رع). أما الثلث الأخير من الأسرة، بدءا من سوبك مر حتب رع، فهو مرة أخرى لم يتم توثيق الكثير عن حكم تلك الفترة أو أعمالها. ويبدو أن الملوك المصريين في تلك الفترة كانوا يخلفون بعضهم بعضًا مرة أخرى على العرش وبمعدل متسارع ولم يعد يتم توثيق أي شيء عن تلك الفترة باستثناء صعيد مصر، في حين أن الدلتا كانت على ما يبدو تحت